방송의 설계!

방송 프로그램 기획

방송 프로그램 제작에서 기획은 프로그램의 설계도를 만드는 일이며, 프로그램 제작의 출발점이다. 기획이 잘된 프로그램이 제대로 연출되면 더 좋은 프로그램으로 만들어지지만, 기획이 잘못된 프로그램은 아무리 연출을 잘 해도 좋은 프로그램으로 만들어지지 않는다.

정형기 지음

Broadcasting Program Planning

내하출판사

Preface

저자는 다니던 방송사를 정년퇴직하고 대학에서 학생들을 가르치게 되었는데, 처음에 가르치는 과목으로 〈영상제작〉을 설정하고, 텔레비전 프로그램 제작과 제작에 따르는 촬영, 녹음, 조명, 무대장치 등의 운용기법을 주로 해서 가르쳤다.

어느 날 점심시간에 운동 삼아 학교 교정을 한 바퀴 돌아다니다보니, 많은 학생들이 카메라를 들고 나와 무엇인가를 열심히 찍고 있었다. 그래서 한 학생에게 다가가, "자네 지금 무엇을 찍고 있는가?" 하고 물으니, "저 앞의 경치를 찍고 있어요." 하고 대답하기에, "어떤 작품을 만들려고 하는데?" 하고 다시 물으니, 이 학생은 순간, 난감한 표정으로 "그런 거 없어요." 하고는, "교수님, 그러면 작품은 어떻게 만드는데요?" 하고 되묻는 것이었다.

그 순간, 이번에는 저자가 난감한 표정이 되었다. 실은 그 순간까지도 학생들에게 작품을 만드는 방법인 프로그램 기획을 가르칠 생각을 한 적이 없었던 것이다. 이제야 고백이지만, 그때까지 저자는 프로그램 기획을 한 번도 가르치고 배워야 하는 기법으로 생각해본 적이 없었던 것이다. 기획이란 우리가 학교에서 배우고, 일상생활에서 경험하면서 저절로 터득하게 되는 삶의 지혜를 바탕으로 형성되는 우리의 인생관 내지 세계관이 내가 제작하는 프로그램을 만드는 바탕이 된다고 생각해 왔으며, 방송사에서 일하고 있는 대부분의 PD들 또한 비슷한 생각들을 가지고 있었기 때문에 방송사에서 가끔씩 제작기법에 관한 교육은 있었으나, 프로그램 기획에 관해서는 가르치거나 배우려고 하는 시도는 저자가 기억하는 한, 한 번도 없었던 것 같다.

그러다가 이 학생의 질문을 받고 보니, 눈앞이 번쩍하고 트이는 느낌이 들었다. "그렇다. 프로그램 기획 또한 프로그램 제작에 필요한 기법이다. 이것을 알아야 프로그램을 만들 수 있다. 그러면 우리들은 이 프로그램 기획기법을 배우지 않고 어떻게 프로그램을 만들 수 있었던가? 그 대답은 간단하다. 우리는 선배 PD들의 AD(조연출)를 하면서 선배 PD들이 프로그램을 만드는 것을 옆에서 지켜보면서 어깨너머로 배웠던 것이다. 그러나 프로그램 제작현장을 한 번도 경험해보지 못한 학생들은 프로그램을 어떻게 만드는지 전혀 감을 잡지 못하는 것이 지극히 자연스러웠던 것이다.

이 순간부터 저자는 학생들에게 프로그램 기획을 가르치자는 생각을 하고 새삼스레 프로그램 기획과정을 정리하여 다음 해 강의에 〈프로그램 기획〉 과목을 신설하여 가르치기 시작

했으며, 이때부터 지금까지 그 내용을 고치고 보태어 정리한 결과가 이 책으로 구체화되었다. 이 책은 2부 10장으로 구성되었으며, 제1부는 프로그램 기획의 기본요소를 소개하고, 제1장에서는 프로그램 기획의 개념과 제작기획 과정을 설명하고 있으며, 제2부는 제작기획의 실제로서 프로그램 구성형태별로 제작기획 과정을 구체적으로 설명한다. 프로그램 기획 과정은 프로그램의 구성형태에 따라 조금씩 다르기 때문에, 이것을 구성형태별로 나누어 설명해야 한다. 그래서 제1장 드라마, 제2장 코미디, 제3장 다큐멘터리, 제4장 대담 프로그램, 제5장 시사정보/잡지 프로그램, 제6장 놀이 프로그램, 제7장 음악 프로그램, 제8장 소식 프로그램, 제9장 광고의 순으로 기획과정을 설명하고 있다.

여기서 한 가지 덧붙여 설명해야 할 사항으로, 프로그램 기획에 뮤직비디오와 광고를 방송 프로그램 범주에 넣어 설명하고 있다는 점이다. 뮤직비디오와 광고는 방송 프로그램의 범주에는 들어가지 않지만, 영상제작물이라는 점에서 방송 프로그램과 비슷한 점이 있다. 그리고 영상제작을 배우면, 곧바로 뮤직비디오와 광고를 제작할 수 있으며, 학생들이 이 두 분야에도 진출할 수 있으므로, 이 두 분야를 여기에 넣었음을 밝힌다. 이런 이유로 이 책에 앞서 출간한 저자의 저서 〈방송 프로그램 연출〉에 이미 이 두 분야를 넣은 바 있다.

방송 프로그램 제작에서 기획은 프로그램의 설계도를 만드는 일이자, 프로그램 제작의 출발점으로서 가장 중요한 일인데, 왜냐하면 기획이 잘된 프로그램을 잘 연출하면 더 좋은 프로그램으로 만들 수 있으나, 기획이 잘못된 프로그램을 아무리 잘 연출해도 좋은 프로그램으로 만들 수 없기 때문이다.

그런데 저자가 방송사에서 PD 생활을 시작하던 무렵의 PD들에게는 프로그램 내용을 결정하는 기획보다는 화면을 구성하는 연출에 더 관심을 두는 경향이 있었던 것 같다. 하기야 프로그램 기획은 PD 혼자서 할 수 있지만, 연출은 제작요원들의 협조를 받아서 제작장비와 시설들을 함께 운용해야 하기 때문에 더 신경 쓰이고, 힘이 드는 일이었기에, PD들은 연출을 익히는데 그들의 시간과 노력과 열정을 쏟아야 했었다. 그래서 어느 정도 시간이 지나면서 PD들의 연출력은 눈에 띄게 좋아졌으나, 프로그램의 내용은 연출수준이 오른 만큼 쉬이 오르지 않는다는 사실을 깨닫게 되었다.

이와 때를 같이 해서 외국의 우수한 프로그램들이 들어오면서 우리 프로그램들이 외국 프로그램에 비해 품질 수준이 한참 떨어진다는 사실을 알게 되었다. 그러나 하루아침에 이 간격을 메울 수 없기에, 손쉬운 표절에 매달렸다. 그래서 한때 이 나라의 방송에는 외국 프로그램들의 표절 프로그램들이 넘쳐나는 진풍경이 벌어지기도 했으며, 프로그램 개편 때만 되면 방송사마다 편성요원들을 일본방송이 보이는 부산으로 보내어, 일본방송 프로그램들을 녹화해 와서, 그것들을 베껴서 새 프로그램으로 내놓는 것이 관례가 되다시피 했었다. 물론 이것은 우리 방송이 발전하는 과정에서 일어난 과도기적 현상이었으나, 이 현상은 우리 방송에 프로그램 기획의 중요성을 일깨워준 계기가 되었다.

텔레비전 프로그램 제작의 기획을 담당하는 사람은 제작자(producer)다. 제작자는 프로그램의 아이디어와 개념을 정하지만, 대본을 쓰지는 않는다. 자신이 기획한 프로그램의 아이디어와 개념을 작품으로 잘 쓸 수 있다고 판단되는 작가를 뽑아서 대본을 써줄 것을 부탁한다. 저자가 방송사에 들어와서 프로그램 제작자의 일을 시작할 때만 해도, 드라마 대본을 뺀 그밖에 대부분의 프로그램 대본을 제작자들이 직접 썼다. 그래서 그때의 제작자들은 제작자라는 이름에 걸맞게 프로그램 기획을 확실히 책임지고 있었다. 하기야 그때만 해도 프로그램의 규모와 내용이 오늘날의 프로그램에 비해서 작고, 단순한 편이어서 제작자들이 하기에 충분했다고 본다. 그러나 이 나라의 방송이 발전하고 방송사의 규모가 커지면서 프로그램 제작일도 전문화되어 대본 쓰는 일은 전적으로 작가의 몫이 되었으며, 따라서 작가들은 프로그램의 구성형태에 따라 전문화되었고, 지난날처럼 제작자들이 대본을 쓰는 일은 없어졌다. 그러다보니 오늘날의 제작자들에게는 프로그램 기획을 배우고 경험할 기회가 없어지고 말았다. 그래서 이제 프로그램 기획은 더 이상 제작자들의 고유한 기능이 될 수가 없어졌다.

여기에서 문제가 생긴다. 사정이 이러한데도 프로그램 제작자를 여전히 대학을 졸업한 신입사원으로 뽑을 것인가? 이 시점에서 방송사들은 이 문제를 심각하게 생각해봐야 할 것이다. 오늘날 영화감독들 가운데에는 자신이 직접 쓴 대본을 가지고 영화제작에 뛰어들어 성공한 이들이 많다. 예를 들어, 〈친구〉의 대본을 쓴 곽경택 감독을 비롯해서, 강재규, 강우석, 이창동 등의 감독들이 자신의 대본을 가지고 직접 제작해서 영화감독으로 성공한 바 있다. 그러나 방송에서는 작가들이 제작자나 연출자로 나설 기회가 막혀 있다. 방송계에서는 아직도 제작자들을 신입사원으로 뽑기 때문이다.

저자는 이 책을 쓰면서 여러 방송작가들의 대본을 읽어볼 기회가 있었는데, 이들의 대본을 읽고 나서, 이들이 방송 PD로서의 자질도 훌륭하게 갖추었다는 느낌을 받았다. 그러나 (본인들의 의사와는 상관없이) 영화감독과는 달리, 이들에게 방송 제작자가 될 길은 열려있지 않다.

이제 우리 방송의 역사도 어언 한 세기에 이르고 있으며, 그 동안 방송사의 수도 많이 늘어났고, 독립제작사들도 많이 생겨났으며, 이들 방송관계 기관들에 종사하는 제작요원들의 수도 많이 늘어났다. 방송의 첫 시기에는 사람이 없어 신입사원을 뽑아서 썼으나, 이제는 이들 훈련된 방송종사자들을 뽑아서 쓸 때가 되었다고 생각한다. 방송사 관리자들의 생각에 커다란 변화가 있기를 기대한다.

감사의 말

이 책의 출간을 허락해주신 모홍숙 대표님께 감사드린다. 또한 일전에 직접 전해주신 참기름 잘 먹고 있음에 감사드린다. 비록 작은 것이라 하겠지만, 챙겨주시는 정성에 피붙이의 정같은 정겨움을 느낀다.

이 책의 편집을 맡아 애쓰신 박윤희·이경혜 두 분 편집인께 감사드린다. 이 책에는 대본이 여러 편 들어있어 많은 글자들을 배열하기가 어려웠을 텐데, 이것들을 보기 좋고 읽기 편하게 잘 편집해주셔서 고맙다. 게다가 저자가 구하지 못한 그림 자료를 구해주셔서 너무 감사하다. 언젠가 기회가 있으면 차 한 잔 사겠다. 그밖에도 이 책의 출간을 위해 애쓰신 모든 분께 감사드린다.

저자는 살아오면서 많은 분들의 도움을 받았는데, 그 가운데 한 분이 저자의 중학교 때 교감선생님이시다. 선생님은 집안사정이 어려운 저자를 위하여 여러 가지로 도움을 주셨으며, 가끔 저자를 찾아 머리를 쓰다듬으며 "이놈아, 공부 잘 하고 있재?"하고 격려의 말씀도 해주셨다. 그러나 저자는 학교를 졸업하면서 선생님을 잊고 살았다. 한참 세월이 흐른 뒤에 어느 날, 그 분의 부음을 들으면서 비로소 선생님을 한 번이라도 찾아뵙고 "선생님, 감사합니다."하고 인사드리지 못한 무성의를 뉘우쳤다. 이제 뒤늦게나마 뉘우치는 마음으로, (고)김임식 교감선생님의 영전에 삼가 이 책을 바친다.

2016. 1. 지은이 정형기 씀

Broadcast
CONTENTS

Chapter 03 ▶ 다큐멘터리(documentary)

Chapter 04 ▶ 대담 프로그램

Chapter 05 ▶ 시사정보/잡지(magazine) 프로그램

Chapter 06 ▸ 놀이 프로그램(game show)

Chapter 09 ▶ 광고

Broadcasting
Program
Planning

Broadcasting
Program
Planning

PART 01

프로그램 기획의
기본요소

CHAPTER **01 프로그램 기획의 개념**

기획이란 일반적으로 어떤 사업을 시작하기에 앞서 그 사업의 타당성을 검토한 다음, 이 사업을 수행하는데 필요한 사람, 자금과 시설, 장비 등을 준비하고, 이 사업을 시작하여 마칠 때까지의 작업과정을 정리하여 해야 할 일의 내용과 담당할 사람, 필요한 경비와 시설 장비 등을 배정하고 일정계획을 짜는 일을 기획이라고 하는데, 방송에 있어 프로그램 기획이란 방송을 통해 수용자에게 전달할 내용(또는 판매할 상품)인 프로그램을 개발하고, 이 개발된 프로그램들을 만들기 위하여 사람과 예산, 시설, 장비 등을 배정하는 일을 프로그램 기획이라고 한다. 프로그램을 만들기에 앞서 하는 일이 바로 이 프로그램 기획인 것이다. 방송사에서 프로그램을 개발하는 일은 주로 편성부서에서 맡고 있으므로, 이를 편성기획이라 하고, 개발된 프로그램을 배정받아서 만들기 위해 기획하는 일은 제작부서에서 맡아 하고 있으므로, 이것을 제작기획이라고 하는데, 일반적으로 프로그램 기획이라고 할 때는 제작기획을 가리킨다.

편성 기획

제작은 편성으로부터 시작된다. 따라서 편성은 제작의 어머니라 할 수 있다. 방송이 역사적으로 처음 개발될 때부터 편성기획은 시작되었다. 그 뒤로 방송이 점차 발전하면서 편성기획은 방송사 경영의 핵심이 되었으며, 일정기간마다 행해지는 정규적인 일로 자리 잡게 되었다. 편성은 특별한 경우를 빼고 계절을 단위로 1년에 1~2번 바뀌면서 자연의 계절과 사회흐름이 바뀌는 사실을 받아들여 방송의 내용과 형식을 바꾸어 주는데, 이것을 흔히 프로그램 개편이라고 부르며, 이 프로그램 개편은 편성기획을 바탕으로 이루어진다.

◉ 편성기획의 시작 – 방송 첫 시기의 라디오 프로그램들

1919년 웨스팅하우스사의 기사였던 프랭크 콘래드(Frank Conrad)가 미국의 피츠버그에 세운 세계의 첫 방송국인 8XK는 레코드음악, 운동경기 결과와 청취자와의 대담을 방송하기 시작했다. 이 방송국은 다음해인 1920년에 KDKA란 정식이름으로 공식적으로 방송을 시작 했는데, 이 방송국이 방송을 시작한 날이 공교롭게도 대통령 선거 날과 겹치게 되어 대통령 선거결과를 방송하게 되었다. KDKA는 이어서 많은 유형의 프로그램들을 개발해서 방송하 기 시작했으며, 이것들은 뒤에 라디오 프로그램의 전형으로 자리 잡게 되었는데, 이것들에 는 관현악 음악, 교회예배, 정부기관 공지방송, 정치연설, 운동경기, 드라마와 시장조사 보 고 등이 있었다. 보드빌(vaudeville)은 공연자들이 노래하고, 춤추고, 악기를 연주하고, 코미 디를 연기하는 종합연예(variety)의 형태로 대중적 인기가 매우 높았다.

1983년 보스턴에서 문을 연 미국의 첫 보드빌 공연장은 1920년대에 이르기까지 폭넓은 대중의 사랑을 받았으며, 가장 인기가 높았을 때는 다른 모든 형태의 공연행사들을 합친 것보다 더 많은 표를 팔았다고 한다. 뉴욕시에서만 367개의 보드빌 공연장이 있었다. 영화 의 발전, 특히 1920년대 유성영화의 발전은 미국의 보드빌을 끝내게 했다. 그러나 보드빌은 오락공연의 관객을 개발했으며, 이들은 뒤에 라디오방송 프로그램의 수용자가 되었다. 보드 빌은 또한 잭 배니(Jack Benny), 그레이시 앨런(Gracie Allen), 조지 번스(George Burns)와 밀튼 벌(Milton Berle)과 같은 이른 시기의 라디오 연기자들을 훈련시킨 훈련장소로 이바지 했으며, 이들은 뒤에 라디오에서 텔레비전 연기자로의 변신에도 성공했다. 벌의 NBC-TV의 〈텍사코 스타극장(Texaco Star Theater)〉은 1940~50년대에 뛰어난 인기를 누렸으며, 이로 인해 벌은 '미스터 텔레비전(Mr. Television)'이라는 애칭을 얻었다.

첫 시기의 라디오는 친근한 프로그램 자료의 공급원으로 보드빌 공연물들을 썼는데, 이 것들은 라디오 매체에 쉽게 적용될 수 있었기 때문이다. 그러한 공연물에는 코미디, 음악과 낮시간의 드라마, 뉴스들이었다.

◉ 우리나라의 첫 라디오 프로그램들

우리나라의 방송은 일본 제국주의 아래에서 거의 20년을 보냈지만, 편성에서는 제자리걸 음을 했을 뿐이었으나, 해방은 일본식 방송제도를 바꾸는 새로운 계기가 되었다. 좋은 우리 말과 글이 있었는데도 마음대로 쓰지 못했으나, 해방의 기쁨과 더불어 바른 말과 바른 글을

배우는 것이 무엇보다 급한 일이 아닐 수 없었다. 그래서 처음 편성한 프로그램이 〈국어강좌〉이고, 잇달아 〈국사강좌〉가 편성되었다.

한편 새로운 세계의 흐름을 받아들여 〈민주주의 해설〉도 편성했다. 그 다음으로 일본의 압제 아래에서 제대로 배우지 못한 우리 국민들을 빠른 시일 안에 가르치기 위해 〈영어강좌〉와 〈국악감상〉, 〈양악감상〉, 〈시조지도〉 등 강좌와 해설 프로그램들을 주로 편성했으며, 〈경제해설〉, 〈정당강연〉과 〈종교시간〉 프로그램도 편성되었다. 해방 바로 뒤부터 1946년 3월 프로그램 개편 때까지 대부분 교양 프로그램으로 편성했으며, 교양 프로그램은 거의 강좌와 해설 프로그램들로 채워졌다.

'새야새야 파랑새야……'하는 노랫가락을 신호음악(signal music)으로 시작한 〈어린이 시간〉은 10월 개편 때 정규 프로그램으로 편성되었는데, 처음에는 15분 동안 방송하다가 뒤에 30분으로 시간을 늘렸다. 해방은 되었으나 방송은 미군정청의 통제를 받았다. 미군정청의 지도에 따라 1946년 10월 18일 처음으로 편성에 정시제가 실시되자 소식방송이 위력을 나타내기 시작했으며, 이때 소식방송 시간은 오전 6시, 낮 12시 30분, 저녁 5시, 7시, 9시로 15분간씩 하루에 5번 편성되었으며, 소식과 공지사항, 사람 찾는 방송, 극장안내 등이 방송되었다.

우리나라 방송은 미군정 아래에서 착실하게 발전했다. 새로운 구성형태의 프로그램들이 많이 만들어졌고, 청취자가 직접 방송에 나오는 프로그램도 개발되었다. 1946년 10월 〈질의응답〉이라는 프로그램이 새로 편성되었다. 라디오를 듣는 사람들에게서 편지로 질문을 받아 대답해주는 프로그램이었다. 묻는 내용은 대부분 시사, 의학, 법률, 일반상식이었고, 대답은 하나하나의 전문가들에게서 받아다가 방송했다. 또 하나, 이때 프로그램의 특징은 협찬 프로그램이었다. 이것은 군정청의 홍보의욕과 방송국의 어려운 재정형편이 합작해서 만들어낸 프로그램으로, 제작비를 댄 협찬처의 이름을 프로그램에 붙여서 〈○○의 시간〉으로 제목을 붙였으며, 협찬처는 주로 군정청의 각 부처, 경기도, 경성전기회사, 민족청년단 등이었으며, 따라서 프로그램도 〈경기도 시간〉, 〈체신부 시간〉, 〈민족청년단 시간〉 등의 이름을 붙였고, 드물게 〈근로자의 시간〉, 〈학생의 시간〉 같은 것도 있었는데, 이것은 보건후생부나 교육부가 협찬처였다. 프로그램 내용은 여러 가지로 달랐는데, 내용에 따라 방송형식도 강연, 방송극, 음악회 등으로 크게 달라졌다.

1947년 큰 폭으로 개편할 때, 토론 프로그램인 〈방송토론회〉와 청취자들이 내는 문제로 방송하는 퀴즈 프로그램인 〈천문만답〉이 편성되었으며, 정기 출연자들이 패널로 참가하여

진행하는 퀴즈 프로그램인 〈스무고개〉가 이때 편성되어 공개방송으로 발전하면서 가장 인기 있는 프로그램이 되었다.

연예오락 프로그램의 큰 줄기를 이루는 것은 드라마였다. 〈정수동〉, 〈봉이 김선달〉 등 우리나라 고유의 우스운 이야기들을 극화해서 방송했으며, 1947년 윤백남이 각색한 〈임꺽정전〉이 주간연속극으로 다음해까지 20여 회 방송되었으며, 김희창이 각색한 〈대원군〉도 또한 주간연속극으로 방송되었고, 소설낭독 프로그램으로 김래성의 〈진주탑〉이 방송되었는데, 이것은 알렉산더 뒤마의 '몬테 크리스트 백작'의 번안소설로 이백수가 낭독해서 큰 인기를 끌었다. 이에 힘입어 박종화의 〈다정불심〉을 방송해서 예상대로 청취자들의 인기를 얻었다. 이때 처음으로 신호음악(signal music)과 주제음악(theme music)을 써서 드라마에 신선한 느낌을 주었다. 이것을 계기로 드라마에 주제음악이 자리 잡게 되었다.

1948년 6월 1일 미군정청은 방송국을 조선방송협회에 돌려줌에 따라, 이제 방송은 말 그대로 우리나라의 방송이 되었다. 따라서 국영방송이 된 KBS는 북한을 불법집단으로 규정한 정부 정책에 따라 38선 이북의 애국동포 구출과 실지회복을 약속하는 등을 방송하는 〈이북동포에게 보내는 시간〉을 신설했고, 민주 한국의 국민으로서 건설을 향한 총화단결을 역설하는 〈우리의 나아갈 길〉이라는 프로그램에 정부시책을 빠르고 정확하게 반영시켜서, 홍보 프로그램으로 기능하도록 했다. 이때의 특징적인 보도방송으로 〈기록뉴스〉 프로그램이 있었는데, 새로운 정부시책이나 주요 생활정보 등을 청취자가 받아쓸 수 있도록 두 번씩 천천히 읽었다.

정부수립 뒤에도 앞서 편성한 프로그램들을 계속 방송한 것들은 다음과 같다. 아침방송에는 〈농민의 시간〉, 〈공지사항 메모〉, 〈가정시간〉, 낮방송에는 〈청취자 문예〉, 〈서도민요〉, 〈과학 이야기〉, 그리고 저녁방송에는 〈어린이 시간〉, 〈국사강좌〉, 〈취미강연〉, 〈꽁트낭독〉, 〈뉴스 퍼레이드〉, 〈거리의 화제〉, 〈유머소설〉 등이 편성되어 있었다.

그리고 이밖에 신설 프로그램으로는 군정청 시간을 바꾼 〈공보처 시간〉, 지방소식을 다루는 〈로컬뉴스〉, 운동경기 소식인 〈스포츠뉴스〉, 일요일의 〈신간소개〉와 〈일요 콘서트〉, 유호가 쓰는 〈위대한 사람〉(괴테 등의 전기물), 한운사가 쓰는 인생안내 프로그램인 방송극 〈어찌 하오리까〉 등이 있었다.

◎ 방송 첫 시기의 텔레비전 프로그램들

텔레비전 방송이 막 시작되었을 때, 방송망들은 사람들로 하여금 텔레비전 수상기를 사도

록 자극하는 일에 가장 관심을 쏟았으며, 매력 있는 프로그램들만이 이 일을 할 수 있었다.

"텔레비전 방송의 역사에서 프로그램이 모든 다른 요소들을 압도한 일은 이때 단 한 번 있었다. 이때에 수준 높은 원작드라마들이 많이 있었는데, 그것은 주로 이런 프로그램 들이 수상기의 값이 매우 비쌌던 그때에 텔레비전 수상기를 살 수 있었던 계층인 돈 많고 교육수준이 높은 상류계층에 호소하고자 했기 때문이었다(브라운, 1971)."

방송망이나 지역방송을 가리지 않고, 대부분의 프로그램들은 반드시 생방송 되었는데, 이 것은 라디오가 시작되던 때까지 거슬러 올라간다. 녹화는 특히 지역방송 수준에서 1950년 대 늦은 시기까지 보편적이지 않았다. 텔레비전 원작드라마는 이 텔레비전 생방송 시대에 가장 높은 수준의 예술적 성취를 이루었다. 뒷날 뉴욕타임스의 개척자적 비평가 잭 굴드 (Jack Gould)는 "재능이 시멘트에서부터 용솟음쳐 나오는 것 같았다."고 비평했다. 그러나 모든 '황금시대(golden age)'의 프로그램들이 높은 예술적 수준을 성취했다고 한다면 이는 잘못된 판단이다. 예를 들어, 그때 대단한 인기를 끌었던 NBC의 〈텍사코 스타극장(Texaco Star Theater)〉은 거의 모든 것을 보드빌로부터 곧바로 빌려온 슬랩스틱(slapstick) 코미디 였다. 이런 프로그램은 가난하고 교육수준이 낮은 사람들에게 인기가 있었는데, 이런 사람 들에게 텔레비전 수상기를 사는 것은 아주 중요한 투자였다. 여하튼 이런 인기 프로그램들 이 없었더라면 수상기 값은 여전히 비쌌을 것이며, 텔레비전이 대중매체로 성장하는 속도 는 보다 느려졌을 것이다.

제2차 세계대전이 끝난 뒤, 라디오 드라마, 코미디, 대담 프로그램의 인기가 텔레비전으 로 옮겨가고, 1950년대에는 라디오방송이 대체적으로 음악위주로 바뀌면서 텔레비전 성장 의 계기가 마련되었다. 예를 들어, CBS는 잭 베니(Jack Benny), 번즈 앤 앨런(Burns and Allen), 아모스 앤 앤디(Amos and Andy) 등 NBC 최고의 라디오 코미디언들에게 자신의 프로그램과 유리한 세금혜택을 제공하겠다는 제안을 하여 이들을 텔레비전으로 끌어왔다. 또 새 프로그램들도 개발되었는데, 이들 가운데 일부는 라디오에서 따온 소식(news) 형식 이었다. 1945년과 '46년 두 큰 방송망인 NBC와 CBS는 텔레비전 소식 프로그램을 방송하기 시작했는데, 라디오에서 오래 살아남은 소식대담 형식의 프로그램인 〈기자회견(Meet the Press)〉을 대표적인 예로 볼 수 있다.

첫 시기의 게임쇼와 콘테스트 프로그램은 진행자, 방청객 또는 초대 손님 사이의 재치 있는 문답으로 이루어지고, 이러한 형태가 다른 프로그램들에게도 퍼져나가면서 이 프로그

램은 버라이어티와 토크쇼로 바뀌었다. 소식, 오락, 어린이 프로그램, 콘테스트와 게임쇼, 약간의 대담을 섞은 형태가 텔레비전이 발전해 나감에 따라 계속적으로 주도하게 되었다. 이는 영상매체인 텔레비전은 말이 아닌 행동을 보여주기를 좋아했기 때문이다.

토론과 인터뷰가 라디오에 잘 맞기는 했지만, 텔레비전에서는 대화나 회의를 하는 사람들을 지켜보기만 하는 것은 재미가 없었기 때문에 이러한 프로그램은 텔레비전에 맞지 않았다. 처음부터 텔레비전은 사람들의 행동을 보여주고자 했다. 1948년에 시작된 두 개의 큰 버라이어티쇼는 밀턴 벌(Milton Berle)의 〈텍사코 스타 극장(Texaco Star Theater)〉(뒤에 〈밀턴 벌 쇼(Milton Berle Show)〉와 에드 설리반의 〈도시의 화제(Talk of the Town)〉(뒤에 〈에드 설리반 쇼(Ed Sullivan Show)〉였다. 제이 레노(Jay Leno)와 데이비드 레터맨(David Letterman)과 마찬가지로 설리반은 유명인사들을 초청하여 보는 사람의 관심을 끌었다. 코미디에서는 루실 볼(Lucille Ball)과 데지 아나즈(Desi Arnaz)의 〈나는 루시를 사랑해(I Love Lucy)〉와 같은 프로그램이 첫 방송되면서 곧 대단한 성공을 거두었다. 이들은 모두 편안하고 예측할 수 있는 프로그램으로 지금의 사회체제와 가족의 가치를 중요하게 생각하는 그 시대의 사고방식을 지키고 있었다.

1953년부터 시작해 1950년대에 텔레비전 시대가 왔다. 미국의 3대 방송망들은 전국으로 방송영역을 넓혔고, 큰 후원업체들은 점차 위력을 더해가는 방송망 프로그램들을 지원했다. 유명스타들도 방송 일정이 늘어나면서 텔레비전의 쏠림현상에 참여했다. 대부분의 새로운 프로그램들이 드라마, 다큐멘터리, 무용, 오페라 등 좀 더 '눈으로 보는' 형태를 다루었기 때문에, 대담은 이러한 쏠림의 일부에 지나지 않았다.

정치적 분위기 또한 대화와 토론을 억제했다. 1953년부터 1955년까지 잠시 방송되었던 명문집 시리즈의 일부인 〈크래프트 텔레비전 극장(Kraft Television Theater)〉, 〈미국의 철강시간(U.S. Steel Hour)〉, 〈모토롤라 플레이하우스(Motorola Playhouse)〉, 〈플레이하우스 90(Playhouse 90)〉와 〈옴니버스(Omnibus)〉 등 진지한 내용을 다루는 프로그램에 압력이 가해진 것을 보면, 이 사실이 뚜렷하게 드러난다. 이 프로그램들은 미국의 최고 작가와 배우들을 출연시켰지만, 1953년, 굿이어 텔레비전 플레이하우스(Goodyear Television Playhouse)에 방송된 패디 사예프스키(Paddy Chayefsky)의 '마티(Marty)'를 후원업체가 문제 삼기 시작하면서 공격을 받았다.

현실의 문제를 심각하게 다루고 일, 아이와 결혼 등 일상의 문제에 시달리는 보통 사람들을 그린다는 것이 이러한 프로그램의 문제였다. 광고업체들은 이러한 프로그램들을 싫어했

는데, 그 이유는 이러한 프로그램들이 광고업체가 그려놓은 낭만적인 세계를 거짓처럼 보이게 했기 때문이다. 또한 광고업체들은 '이 약을 먹기만 하면……', '이 샴푸를 쓰기만 하면……' 또는 '여러분은 이 훌륭한 바다 왁스를 좋아할 것입니다.' 등의 빠른 해결책을 선전했지만, 이 드라마는 가정과 직장에서 어려운 문제로 고생하고 있는 사람들의 얘기를 그렸다. 광고업체들이 가장 바라지 않는 것이 바로 사람들이 일상생활의 경제적 문제에 대해 고민하는 것이었다. 왜냐하면 경제적 문제에 대한 대책은 정치적 색채를 띠고 있기 때문이었다. 그리고 그 당시 정치적인 것은 공산주의 동조자라는 망령을 되살렸기 때문에, 이러한 정치적인 연상은 후원업체를 긴장하게 만들었다.

결과적으로 1955년까지 현실을 다루는 진지한 내용의 프로그램들이 급속히 쇠퇴했다. 이러한 추세로 인해 방송국들은 좀더 진지한 토크쇼와 같은 다른 진지한 내용의 프로그램들에 관심을 보이지 않게 되었다. 대신, 〈아버지가 제일 잘 알아요(Father Knows Best)〉나 〈나의 세 아들(My Three Sons)〉 등 평범한 가족이 나오는 안전하고, 예측할 수 있으며, 밝은 연속물들이 주도하게 되었다. 이 프로그램들은 1969~1974년의 히트작인 〈브래디 가족(The Brady Bunch)〉처럼 보통 행복하고 작은 문제를 두고 소동을 벌이는 평범한 가족의 이야기를 다루었다. 이와 마찬가지로, 1950년대의 소식 프로그램들은 시대를 풍미하던 매카시즘에 의문을 제기하는 등의 논쟁거리는 피하고 안전한 이야기만을 다루었다. 소식 프로그램은 미인선발대회, 캠페인 연설, 빌딩 준공식 등 대체로 공개적으로 개최되는 PR식 행사를 취재하고, 화재, 홍수와 먼 지역의 전쟁 등 그날의 보다 극적인 사건을 다루는데 주력했다. 텔레비전 카메라가 '현장에서 보는' 소식취재의 무한한 가능성을 열어주기는 했으나, 또한 이는 대화와 토론을 몰아내었다.

1950년대 첫 시기에 좀 더 진지한 내용을 다루던 프로그램이 이를 증명하고 있다. 예를 들어, 1953년에 에드 머로우가 진행하던 〈되돌아본다(See It Now)〉가 부당하게 공산주의자 혐의를 받은 공군중위 밀로 라둘로비치(Milo Radulovich)에 관한 이야기를 다루려고 했을 때, CBS는 이 프로그램의 선전을 거부했다. 그래서 머로우와 제작자 프레드 프렌들리는 각자 1,500달러씩 내어서 뉴욕타임즈 신문에 광고를 실었다. 1955년, 머로우는 미국에 충성하지 않았다는 혐의를 받아 원자력위원회 보안을 통과할 수 없었던 원자폭탄 발명가 가운데 한 사람인 제이 로버트 오펜하이머(J. Robert Oppenheimer)를 인터뷰했는데, 이때도 자신의 비용을 들여 광고를 해야 했다. 이와는 반대로, 〈되돌아본다〉를 약간 내용을 바꾸어 1953년에 처음 방송된 유명인사 출연 프로그램인 〈사람과 사람(Person to Person)〉은 운이

훨씬 좋은 편이었다. 이 프로그램은 텔레비전 인터뷰 프로그램인 로빈 리치(Robin Leach)의 〈부자와 유명인이 사는 법(Lifestyles of the Rich and Famous)〉의 전신으로, 머로우와 카메라 팀이 두 편의 〈되돌아본다〉 프로그램을 찍으러 유명인사의 집에 들르면서 아이디어를 얻게 되었다. 그는 카메라가 집을 도는 동안 질문을 했다.

머로우는 〈사람과 사람〉에 이러한 방식을 도입하면서 대단한 인기를 끌었다. 이는 "이 연작물이 거의 논란을 일으키지 않았고, 유행과 아름다운 집(vogue and house beautiful)의 매력을 지니고 있었으며, 〈되돌아본다〉보다 더 엿보는 재미가 있기 때문이다."라고 텔레비전 역사학자인 바나우는 설명한다. 이는 밝고 명랑하며, 유명인사 위주, 유행이라는 그 당시 텔레비전 토크쇼가 지향하던 방향을 명확히 보여준다.

1950년대 가운데 시기에는 퀴즈 프로그램이 대단한 인기였다. 그 당시에 이미 작은 크기의 퀴즈 프로그램이 여러 해 동안 방송되고 있었다. 이 프로그램은 50달러 또는 64달러의 현금이나 광고에 대한 대가로 생산업체가 기증한 상품 등 작은 선물을 주었다.

그러나 퀴즈 프로그램을 인기절정에 올려놓은 프로그램은 바로 〈64,000달러짜리 질문(The $64,000 Question)〉이라는 새로운 프로그램이었다. 이 프로그램은 엄청난 돈을 쏟아부었고, 당연히 많은 주목을 받게 되었다. 이 프로그램의 대부분은 참가자들이 질문에 대답하는 동안 고립된 유리상자 안에 갇혀 있는 퀴즈형식으로 진행되었지만, 참가자들이 진행자와 격식 없이 개인적인 대화를 주고받는 대담의 요소도 들어 있었다. 잠시 동안의 개인적 대화를 통해 진행자는 관객에게 참가자들을 소개하고 관객 또한 자신을 밝히라고 권장했다. 사실, 이러한 친밀화 과정은 대단히 효과가 있었는데, 인기가 덜한 참가자들이 퀴즈를 풀어가기 더 어렵게 하기 위해서 인기 있는 참가자들에게 답이나 힌트를 슬쩍 알려주는 식으로 제작진까지 관여하게 되었다.

〈64,000달러짜리 질문〉의 성공으로 몇 달 동안 〈충격(The Big Surprise)〉, 〈64,000달러를 향한 도전(The $64,000 Challenge)〉, 〈오직 진실(Nothing But Truth)〉과 〈21(Twenty One)〉 등 수십 개의 비슷한 프로그램들이 쏟아져 나오게 되었는데, 참가자의 인기에 영향을 미치는 막뒤의 조작은 물의를 일으켰다. 컬럼비아대학교의 영어강사인 찰즈 밴 도랜(Charles Van Doren)은 인터뷰를 통해 언론의 유명인사가 되면서 타임(Time)이나 다른 대중잡지의 주요기사나 표지 이야기에 나왔다. 그러나 밴 도랜의 경쟁자 가운데 한 사람인 허버트 스템펠(Herbert Stempel)이 대중을 즐겁게 하지 못한 이유로 밀려난 데 화가 나서, 모든 사실을 폭로하면서 허상이 드러나게 되었다. 그는 밴 도랜이 도움을 받아 질문에 대답

할 수 있었다는 비밀을 폭로했고, 이로 인해 퀴즈 프로그램에 대한 의회 청문회까지 열리게 되었다. 결국 이 프로그램은 왜곡된 부분을 바로 잡고 계속되었고, 퀴즈 프로그램은 덜 학구적인 내용의 게임 프로그램과 시청자들이 자신을 바보로 만들 용의가 있다면 프로그램에 출연하도록 초대하는 프로그램 등 여러 가지 형태로 바뀌었다.

한편 대중매체와 여론은 텔레비전을 '가족을 결합시키는 도구'로 생각했다. 이는 그 당시 대중잡지에서 강조된 주제다. 텔레비전은 일종의 '가족유대 매체'로 선전되어 전후 미국에 가족의 가치를 되살리려는 노력을 지원하게 되었다.

린 스피겔(Lynn Spiegel)은 텔레비전에 관한 연구에 다음과 같이 썼다.

"텔레비전은 자체가 미국 가정의 중심인물이 되었다. 이는 훌륭한 가족생활을 대표하는 문화적 상징이었다. 텔레비전은 가족의 유대를 강화한다고 알려져 있는데, 이 사항은 여성잡지뿐 아니라 일반잡지, 남성잡지 및 방송 등 넓은 범위의 대중매체에 의하여 계속 되풀이되었다."

따라서 가정생활과 안전하고 편안한 텔레비전 토크쇼에 대한 바람으로 버라이어티, 퀴즈와 게임 프로그램은 대체로 주변으로 밀려났다. 대신에 1950년대 가운데 시기의 텔레비전은 브로드웨이 히트작인 〈피터 팬(Peter Pan)〉과 같은 연극특선, 〈디즈니랜드(Disneyland)〉와 같은 극적이고 환상적인 연속물, 〈와이엇 어프(Wyatt Earp)〉와 〈총탄 연기(Gunsmoke)〉와 같은 수십 개의 서부극으로 가득 찼다. 또한 많은 할리우드 영화가 〈백만 달러 영화(The Million Dollar Movie)〉 등의 연속물로 텔레비전에 방송되었다.

텔레비전의 오르는 인기와 이에 들어간 많은 자금으로 텔레비전은 활극으로 가득 찬 종합연예(variety)의 장이 되었다. 텔레비전은 1952년 1만의 보는 사람들과, 100여 개의 방송국으로 시작하여, 5년 만에 500개가 넘는 방송국을 가지게 되었다. 그리고 이제는 4천만 미국 가정 가운데 85%가 텔레비전을 가지고 있으며, 사람들은 하루 평균 5시간 텔레비전을 본다. 각 가정에서 날마다 평균 2~3 사람이 텔레비전을 본다면, 미국 전체로는 8천만~1억 2천만 사람들이 보는 셈이 된다.

텔레비전이 10억 달러대 산업이 되었기 때문에 프로그램 제작을 위한 자금이 눈으로 볼 수 있고, 극적이며, 우습고, 밝은 분위기의 인기 프로그램으로 몰려들었다. 이는 백악관의 아이젠하워 대통령에 의해 주도된 보수적인 시대 분위기와도 잘 맞았다(지니 그래엄 스콧, 2002).

◐ 우리나라의 첫 텔레비전 프로그램들

우리나라의 첫 텔레비전 방송은 1956년 5월 12일에 방송을 시작한 HLKZ-TV였다. 이 텔레비전 방송은 아주 나쁜 환경 속에서 태어나, 혼자서 어렵게 애썼으나, 힘든 상황을 이겨내지 못하고 3년 만에 문을 닫고 말았다. 그럼에도 불구하고, 이 방송은 우리나라 텔레비전 방송사에서 지울 수 없는 뚜렷한 자취를 남겼으며, 세계에서 열다섯 번째, 아시아에서는 일본, 필리핀과 태국에 이어서 네 번째로 시작한 텔레비전 방송이었다. 개국 때의 프로그램들은 소식, 어린이와 주부대상 프로그램과 교양강좌, 영어교실, 운동경기, 퀴즈, 각종 쇼와 코미디, 그리고 음악 등의 프로그램들이 각 분야에 걸쳐 고루 편성되었으며, 이들은 대부분 라디오에서 개발된 구성형태의 프로그램들로서, 텔레비전에 그대로 옮겨졌다.

방송은 연주소 하나와 아나운서 방송실 하나만으로 진행되기 때문에, 생방송 프로그램이 바뀔 때마다 무대 또한 바꾸기 위해 필름 프로그램을 사이에 끼워 넣어야 했는데, 이 필름 프로그램들은 주로 주한 외국공관에서 얻어왔다. 여러 나라의 문화영화와 관광영화 같은 것 밖에도, 미국공보원에서 제공하는 것들 가운데는 〈파이어 스톤 음악극장(Fire Stone Music Theater)〉 같은 좋은 음악 프로그램들이 있었다.

개국하고 나서 얼마 지나지 않아, 미국에서 돌아온 피아노 연주자 한동일의 피아노 연주와, 일본 시마다 발레단에서 활약하다가 귀국한 임성남의 발레공연도 이 방송국의 연주소에서 생방송되었다. 이때 일본에서 임성남의 텔레비전 방송출연 때 조연출로 일했다는 그의 여동생 임내선이 일본 텔레비전에서 쓴 연출대본(cue-sheet)까지 가지고 와서 이 프로그램의 연출자인 최창봉을 도왔다. 허장강, 구봉서, 김희갑 등 영화배우와 코미디언들이 고정 프로그램을 맡아 출연했고, 우리나라의 첫 방송 광고주가 된 OB맥주는 〈OB 그랜드 쇼〉를 지원했는데, 이 프로그램은 매주 일요일 저녁 8시부터 한 시간씩 방송되는 인기가수 출연의 쇼 프로그램이었다.

우리나라에서 처음 방송된 텔레비전 드라마는 미국의 극작가 홀워시 홀(Hallworty Hall) 원작의 '용사(Valiant)'를 번역한 〈사형수〉였다. 이 드라마는 1956년 7월 극단 '제작극회'의 창립공연으로 명동 대성빌딩 강당에서 공연되었던 작품이었다. 배역은 제작극회 공연 때와 마찬가지로 사형수 역에 최상현, 여동생 역에 박양경, 형무소장 역에 김경옥, 신부 역에 오사량, 간수 역에 이 드라마의 조연출자인 허규가 맡았다.

개국날인 5월 12일 첫 방송을 내보내고 석 달 동안 소식, 대담, 어린이, 주부요리 프로그램, 버라이어티 쇼와 패널퀴즈까지 모든 형식의 텔레비전 프로그램 제작경험을 겪은 다음,

마침내 드라마 〈사형수〉를 8월 2일 저녁 8시에 생방송으로 내보냈다. 이 드라마에 이어 9월 18일에 방송된 아일랜드 극작가 던 세이니(Lord Dunsany)의 〈빛의 문(The Glittering Gate)〉에서는 이 세상을 떠나 하늘나라에 간 두 사람의 대화 장면을 구름을 담은 필름 롤(film roll)을 무대장면과 겹치게 해서 마치 구름 위에서 서로 얘기를 나누는 것처럼 보이게 하는 연출기법으로 좋은 평을 받았다. 한편, 이기하, 최덕수, 황은진 등의 연출자들이 지도하던 학생극회 회원들을 기성 연기자들 사이에 끼어 출연시켜 본격적인 연기자들로 키웠는데, 이때 이순재, 이낙훈, 오현경, 김성옥, 여운계, 전윤희, 김영옥, 김복희 등이 있었고, 뒤에 중견 제작자가 된 안평선, 사상완, 한중광 등도 이때 TV극회 회원들이었다.

그 뒤에 극단 신협의 〈나도 인간이 되련다〉, 다음해 삼일절 특집극 〈기미년 3월 1일〉, 〈소〉 등 주로 유치진의 작품들이 방송되었는데, 이때 이해랑, 김동원 등 연극계 중진들이 모두 출연했다(최창봉, 2010).

:: 프로그램의 개편 과정

프로그램은 다음과 같은 과정을 거쳐 개편된다.

◎ 폐지 프로그램 결정

개편시기가 되면 편성을 담당하는 사람들은 편성표에서 경쟁력이 약한 프로그램, 처음 기획된 의도에서 벗어나 제작되고 있으며, 따라서 보는 사람들의 관심을 제대로 끌지 못하고 있다고 판단되는 프로그램, 경쟁력은 있으나 일부 내용에 대해 사람들의 비난을 받거나 거부당하고 있는 프로그램, 품질이 떨어진다고 판단되는 프로그램 등을 골라내어 폐지대상 프로그램의 목록을 만든다.

◎ 새 프로그램 발상

새 프로그램의 아이디어는 폐지예정 프로그램의 분석에서 시작된다. 프로그램의 편성시간띠, 구성형태, 제작자, 사회자, 주시청 대상층, 프로그램을 보는 사람들의 반응, 같은 시간띠 경쟁사 프로그램들의 강점과 약점 등을 집중적으로 분석한다.

분석결과, 이들 요소 가운데 일부를 보강하면 다음 편성기간에도 경쟁력을 가질 수 있다고 판단되는 경우, 이를 보완하여 다시 편성하거나, 아예 폐지하고 다른 구성형태의 프로그

램으로 경쟁하는 것이 유리하다고 판단되는 경우, 경쟁력 있는 구성형태를 결정하여 새 프로그램을 기획한다.

● 새 프로그램 공모

편성기획부서는 새 프로그램 개발을 시작한다. 실제로 편성기획부서는 일 년 내내 개편에 따른 프로그램 개발작업을 하고 있다. 일단 개편시기가 정해지면, 이 부서는 폐지예정 프로그램과 그 동안 개발된 새 프로그램 기획서를 준비하여 제작부서와 개편준비회의를 갖는다. 이때 제작부서도 자신들이 준비한 새 프로그램 기획서를 편성기획부서에 제출한다. 편성의 외주제작부서는 평소에 바깥의 독립제작사들에게서 제출받은 프로그램 기획서들 가운데 경쟁력이 있다고 판단되는 몇 개의 프로그램 기획서들을 골라서 편성기획부서에 제출한다.

때에 따라 편성기획부서는 방송사 안의 모든 직원들을 대상으로 새 프로그램 기획안을 공개모집하기도 하는데, 이것은 일반부서의 직원들에게도 제작에 참여할 기회를 주지만, 보다는 개편을 앞두고 일반 직원들도 개편에 대비하라는 뜻이 더 크다.

● 새 프로그램 결정

편성기획부서는 제작부서와 외주제작부서에서 받은 프로그램 기획서들과 함께 일반 직원들이 보내온 프로그램 기획안들을 모두 모아서 검토한 다음, 다음 편성에서 경쟁력이 있겠다고 판단되는 기획안들을 골라낸다. 이 때 고르는 기준은 다음과 같다.

- 기획내용이 그때의 사회적 흐름을 반영하는가.
- 구성형태가 새로운가.
- 대상수용자 층이 광고주가 좋아하는 인구통계학적 특성을 갖고 있는가.
- 어떤 시간띠에서 경쟁력을 가질 수 있겠는가.
- 기획서 자체로서는 매력적이지만, 구체적으로 폐지될 프로그램을 대체하여 경쟁사 프로그램과 경쟁할 수 있겠는가.
- 프로그램 제작자와 사회자가 정해져 있는 경우, 그 제작자는 지난날 어떤 프로그램을 제작하여 성공시킨 경험이 있는가. 사회자는 자신의 고정 시청자(fan)를 가지고 있는가.
- 제작비는 어느 정도인가(제작비가 어떤 시간띠에서 받아들일 수 있는 광고비 액수를 넘어설 때, 이 기획안이 뽑힐 가능성은 적어진다. 그러나 경우에 따라 일정수준의 제작비를 넘어서라도 경쟁사 프로그램과의 경쟁에서 이겨야 한다는 편성전략이 세워질 때는 편성될 수 있다.)

등이다.

이러한 기준에 따라 기획안을 철저히 검토한 다음, 마지막으로 뽑힌 새 프로그램 기획안들은 개편과정에서 살아남은 프로그램들과 함께 새롭게 편성되어 개편은 완성된다.

제작 기획

편성이 확정된 새 프로그램들은 제작부서에 한 묶음으로 배정되고, 이들은 다시 개별 제작자들에게 배정된다. 새 프로그램을 배정받은 제작자들은 그 프로그램의 기획서에 따라 프로그램을 만드는데, 이 기획서에는 대체로 프로그램 제목, 방송요일과 시간띠, 기획의도, 제작방식, 구성방법, 제작비 액수와 때에 따라서는 작가, 사회자와 주요 출연자 등이 정해져 있다.

제작자는 이 기획서를 바탕으로 프로그램을 만들 준비를 한다. 먼저, 조연출자, 작가와 사회자(정해져 있지 않을 경우)를 골라서 정한다. 이들을 고른 뒤, 구체적인 제작계획 내용을 밝히는 제작기획서를 만들어 책임 제작자(chief producer)에게 제출하면, 책임제작자는 이 제작기획서들을 함께 모아서 제작부서 전체의 조정을 거쳐 확정짓는다. 서로 겹치는 경우가 많기 때문이다. 이 조정과정을 거쳐 모든 프로그램들의 제작기획서가 확정되면, 제작자는 이들 조연출자. 작가, 사회자와 함께 제작기획회의를 갖고 프로그램의 제작방향, 소재의 범위, 연기자, 제작방법, 제작비, 주대상 시청층 등을 협의하여 정한다.

이제부터 제작자는 본격적으로 제작을 위한 기획을 시작한다.

:: 제작기획 과정

프로그램 제작기획은 아래와 같은 과정을 거쳐 확정된다.

◉ 소재 고르기

프로그램은 이야기로 구성된 영상물이다. 이야기란 사람이 살아가는 사정을 말로 설명하는 것이다. 이야기는 사람이 지상에서 삶을 시작하면서 생겨났다. 태초의 원시인들은 신화를 만들었고, 이것은 다음 세대, 다음 세대로 이어지면서 전설이 되었고, 민속, 구전이 되었

다. 글자가 만들어지기 전에는 음유시인들이 이 마을 저 마을로 떠돌아다니면서 사람들에게 이야기를 전했고, 글자가 생겨나면서 이야기들은 구비문학의 형태로 글자로 적혔으며, 점차 문학으로 발전하게 되었다. 한편 필름이 발명되면서 이야기는 영화로 만들어졌고, 오늘날 텔레비전 시대에서는 텔레비전 프로그램의 모습으로 이야기를 만들게 되었다.

다시 말하자면, 이야기는 어떤 시간과 공간의 뒷그림에서 사람들이 서로 부딪치면서 만들어내는 사건이다. 그러므로 이야기의 소재는 이 세상에 살고 있는 사람들의 숫자에서 또 그 숫자만큼 곱해서 나오는 숫자, 즉 모든 인간들이 서로 관계하여 만들어낼 수 있는 사건의 수만큼이나 많다고 할 수 있다. 그러나 이 많은 숫자의 이야기들이 모두 프로그램의 소재가 될 수는 없는데, 왜냐하면 프로그램마다 구성형태에 따라 필요로 하는 소재가 다르기 때문이다. 그렇더라도 프로그램의 소재가 되기 위해서는 어떤 일정한 요건을 갖추어야 한다.

01 소재의 요건

■ **관심의 대상_** 프로그램의 좋은 소재가 되기 위해서는 무엇보다도 많은 사람들이 관심을 가질만한 소재여야 한다. 많은 사람들이 관심을 가지기 위해서는 일단 소재가 시의성이 있어야 한다. 우리들이 살고 있는 이 사회에서는 하루에도 수많은 사건들이 일어나고 있다. 그러면서 우리 사회 속을 꿰뚫고 흘러가는 어떤 흐름이 있고, 이것이 우리 사회를 이끌어가는 힘이 되고 있다. 그러므로 소재는 이 흐름의 한가운데 있어야 한다. 그래야 지금 이 시점에서 세상 사람들이 깊은 관심을 갖게 된다. 이 관심의 범위에서 벗어나는 것들이나, 지나간 사건들은 현재 사람들의 눈길과 관심을 끌지 못한다. 다만 지난 일들이라도 오늘날의 어떤 사건과 관련을 갖고 다시 떠오르는 사건은 지금 다시 새로운 뜻을 갖게 될 것이다.

■ **보편적 가치_** 소재에는 인류 보편적 가치가 들어있어야 한다. 세계는 점차 가까워지고 있다. 헐리웃의 영화가 세계의 사람들을 감동시키고 있으며, 이제 우리나라 영화나 텔레비전 프로그램들도 동남아와 중국, 일본에 이어 인도와 남미까지에도 수출되어, 세계 여러 나라 사람들의 관심을 끌고 있다. 그런데 헐리웃의 영화나 우리나라의 영화와 텔레비전 프로그램들이 세계인의 관심을 끌 수 있는 데에는 모든 나라 사람들이 함께 느낄 수 있는 보편적 가치들, 예를 들어 인간에 대한 사랑, 가족의 소중함, 전쟁은 나쁜 것, 자연과 동식물 보호...등이 호소력을 갖고 있기 때문이다. 따라서 한 민족이나 나라, 또는 특수한 종교집단의 가치는 세계의 모든 사람들을 감동시킬 수 없으며, 오히려 일부지역에서는 반감을 일으킬 수

있다. 예를 들어, 기독교의 우월성을 강조하는 영상물은 다른 종교집단에서는 거부될 것이며, 다른 종교의 지도자를 조롱하는 영상물은 그 종교집단의 반발을 불러일으킬 것이다.

■▶ **재미_** 좋은 소재에는 사람들에게 흥미를 불러일으킬 재미가 있어야 한다. 많은 사람들이 관심을 가지는 사건이 다 좋은 소재가 되는 것은 아니다. 그 소재에는 계속 사람들의 눈길을 붙들 요소가 있어야 한다. 예를 들어, 갈등, 폭력, 성, 코미디, 신기함, 유명인사, 인간적 요소 등이다. 이 가운데서 가장 중요한 것이 갈등이다. 사건이란 사람과 사람이 부딪쳐서 만드는 것이며, 사건의 핵심은 바로 갈등이다. 따라서 갈등이 치열해질 때 사람들은 가장 재미있어 할 것이다.

■▶ **매력적인 인물_** 좋은 소재에는 눈길을 끄는 중심인물이 있어야 한다. 사건은 사람들이 만들고 이끌어가기 때문에, 갈등의 중심에는 주인공이 있기 마련이다. 이 주인공이 사건을 어떻게 이끌어 가느냐에 따라, 사람들의 관심이 모이거나 흩어진다. 따라서 관심을 끄는 소재에는 반드시 매력적인 인물이 있게 마련이다. 예를 들어, 9.11 테러의 뒤에는 빈 라덴이라는 수수께끼의 인물이 있고, 그는 세계의 초강대국 미국을 상대로 테러를 벌이면서도 신출귀몰하여 잡히지 않고 있기 때문에, 더욱 신비로운 인물로 드러났던 것이다.

■▶ **실현 가능성_** 좋은 소재는 소재로서 쓸 수 있어야 한다. 소재를 찾는 과정에서 일차적으로 좋아보여서 후보군으로 뽑힌 소재들 가운데서, 많은 소재들이 실제로 쓸 수가 없어, 버려지는 경우가 많다. 그 이유는 여러 가지다. 예를 들면, 소재를 얻기에 돈이 많이 든다면, 뽑기 어렵다. 또한 소재로서 좋아 보이지만, 검증되지 않은 사실들이 있다. 예를 들어, 기공의 힘으로 앉은 자리에서 몸을 공중으로 띄울 수 있다고 주장하는 사람들이 있지만, 실제로 아직까지는 증명된 바 없다(마술의 세계에서는 가능하겠지만).

정치적 이유로 실현될 수 없는 소재들도 많다. 예를 들어 우리나라 DMZ 안에 있는 동식물에 관한 다큐멘터리를 만들고자 할 때 아이디어는 좋아 보이지만, 남북한의 군사적 긴장이 풀리지 않는 현재의 상황에서 이 아이디어는 실제로 쓸 수가 없다.

어떤 소재는 소재에 따른 그림을 구하기가 어려운 경우가 있다. 예를 들어, 작고한 시인 이상의 일대기를 다큐멘터리로 만들고자 할 때, 그는 현재 이 세상에 살고 있지 않을 뿐 아니라, 남긴 유품도, 가족이나 친지도 거의 없으며, 그의 작품들은 대개 소설이나 시집의 형태로 남아있기 때문에, 텔레비전 영상으로 만들기에는 그림이 모자란다. 그래서 소재의 요건들을 다 갖추고 있더라도, 반드시 이 실현가능성의 문제는 꼼꼼하게 따져보아야 한다.

그렇지 않으면 낭패를 볼 수 있다.

02 소재의 검증

일단 소재가 정해지면, 소재에 대해 구체적으로 조사하여, 좋은 소재로서의 요건들을 갖추고 있는지를 확인해야 한다. 그러기 위해서는 우선 그 소재와 관련된 언론매체들의 보도자료를 찾아서 소재의 사실여부를 확인하고, 관련된 여러 가지 사실들을 모은다. 다음으로, 그 소재와 관련 있는 사람이나 전문가를 찾아 대담을 나누고, 필요한 사항을 점검한다. 또한 소재와 관련된 현장을 찾아보고, 소재의 성격에 따라 목격자나 증언자와 대담을 나눈다. 더 필요하다면 도서관이나 자료실을 찾아 필요한 자료를 모으고, 전문서적을 구하여 필요한 사항을 기록한다.

이렇게 모아진 자료들을 종합하여 소재로서의 가치를 따진 다음, 소재로 정할 것인지를 마지막으로 결정한다. 가끔 이 조사과정에서 소재의 내용이 바뀌거나, 소재 자체가 아예 다른 것으로 바뀌기도 한다. 아래의 경우가 그 예다.

실제로 〈신인간 시대−내 아들 로이〉(MBC)의 주인공 그레이 씨 부자의 이야기가 소재로 채택된 과정은 다음과 같다. 취재팀은 5월 가정의 달을 맞아 가정의 소중함을 되돌아보는 기획의도를 가지고 미국에 출장을 갔다. 자식교육에도 성공하여 미국 땅에 뿌리를 내린 김명한(이민 1세대) 노인이 주인공이었다. 그런데 LA에 머무르는 며칠 동안, 그 곳 한인사회에서 화제가 되고 있는 그레이브스 씨의 사연을 알게 되었다. 버려진 한국아이를 주워 기르는 흑인 아버지. 이것은 가족의 뜻을 묻는다는 당초의 기획의도를 살려주면서 동시에 새로운 소식이라는 시의성도 지닌 매력적인 소재였다. 취재팀은 현지에서 바로 그레이브스 씨 부자를 취재하기로 결정했다(한국방송작가협회, 2001).

03 소재의 중요성

제작에서 소재가 가장 중요하다. 소재가 있어야 제작할 수 있기 때문이다. 그래서 제작자가 맨 먼저 하는 일은 소재를 찾는 일이다. 한 방송사의 편성표 안에는 대개 수십 개가 넘는 프로그램들이 있으며, 한 사회 안의 방송사들이 가지고 있는 프로그램들을 합치면 수백 개의 프로그램이 된다. 1~3년에 걸쳐 한 작품을 만드는 영화와는 달리, 텔레비전의 경우에는 한 주일에 한편씩 방송되는 프로그램이 있는가 하면, 날마다 한편씩 방송되는 프로그램도 있기 때문에, 따라서 수많은 소재가 필요하다.

그에 비하여 한 사회에서 일정 시기에 생산되는 사건이나 화제의 수는 제한되어 있고, 그 가운데서 좋은 소재는 더욱 숫자가 제한된다. 따라서 언뜻 생각하면 수없이 많을 것 같은 소재도 이렇게 구체적으로 소재의 요건을 제한하면, 소재의 수는 그만큼 줄어드는 것이다. 거기에다 경쟁하는 방송사들의 비슷한 구성형태의 프로그램들은 소재 찾기에도 서로 경쟁하고 있어, 어느 방송사의 프로그램에서 먼저 어떤 소재를 고르면, 다른 방송사의 프로그램은 아무리 그 소재가 좋더라도 버리지 않을 수 없게 된다. 그러면 그 방송사의 프로그램 제작자는 다른 소재를 찾아야 하는 어려움을 당한다.

방송사 안에서 소재의 결정절차는 체계적으로 되어 있다. 대개의 경우, 프로그램 제작자가 어떤 소재를 찾았더라도, 그 자신이 바로 그것을 소재로 하겠다는 결정을 내릴 수 없다. 책임제작자의 승인을 받은 다음에야 비로소 그 소재로 제작할 수 있다. 경우에 따라 어떤 프로그램이 회사의 이미지나 경영면에서 중요한 자리를 차지하고 있는 경우, 특정 소재의 결정을 최고경영자 수준까지 올리는 수가 있다. 예를 들어, 한 방송사의 이미지를 대표하는 토론 프로그램에서 특정의 정치문제를 소재로 채택하는 경우가 이에 해당된다 하겠다.

◎ 주제(theme, subject)의 결정

주제란 제작자가 작품을 통해 수용자에게 전달하고자 하는 어떤 생각이나 주의, 주장을 말한다. 어떤 프로그램이 처음으로 개발될 때, 그 프로그램이 수용자에게 전달하고자 하는 내용을 규정하는데, 그것이 바로 그 프로그램의 기획의도다. 이 기획의도는 이 프로그램의 이름으로 제작되는 모든 개별 프로그램들의 주제의 범위를 정해주는 하나의 준거틀 역할을 한다. 따라서 제작자는 어떤 프로그램을 배정받을 때, 이 기획의도를 통하여 프로그램의 성격과 제작방향을 알게 되는 것이다. 그러나 기획의도 자체가 주제는 아니다.

제작자는 기획의도에 따라 소재를 고르고, 이 소재를 처리하는 방법에 따라 프로그램의 주제가 구체적으로 나타나는 것이다. 제작자가 프로그램을 통하여 자신의 생각이나 주의, 주장을 나타내고자 할 때는, 프로그램에 어떤 성격을 주어야 한다. 프로그램에 성격을 주기 위해서는 소재로부터 어떤 핵심적인 개념을 집어내야 하고, 이 핵심적인 개념을 어떤 특정의 방식으로 전개시켜야 한다. 곧, 소재의 핵심적 개념을 특정의 방향으로 전개하는 방식이 바로 주제인 것이다. 그런데 대부분의 사람들은 주제를 작품의 핵심적인 개념만으로 아는 것 같다. 그러나 이것만으로는 작품의 성격을 제대로 알 수 없으며, 따라서 비슷한 소재로 만들어진 다른 작품과 구별할 수 없다.

예를 들어, 어떤 전쟁영화의 주제를 '반전(anti-war)'이라고 했을 때, 전쟁을 소재로 한 '전쟁과 평화', '서부전선 이상 없다'와 '디어 헌터(the Deer Hunter)' 등을 구별할 수 없을 것이다. "인간이 만들어낸 거대한 체계인 전쟁이라는 괴물에 맞선 한 인간은 너무나 무력하다"고 말할 때 '전쟁과 평화'의 성격이 설명되고, "전쟁은 뜻없는 살인행위다"라고 했을 때 '서부전선 이상 없다'를, "전쟁은 인간성을 짓밟는다"고 했을 때 '디어 헌터'의 성격을 제대로 설명할 수 있을 것이다.

따라서 주제는 핵심개념 이상이다. 주제는 작품의 핵심개념과 함께 작품의 제작방향을 제시해야 한다. 이것이 올바른 주제의 뜻이다. 그러므로 주제를 말할 때 '낱말'로 말하기보다 문장으로 설명해야 한다. 곧, '반전'이란 낱말보다, '전쟁은 뜻없는 살인행위다'로 설명해야 한다.

영화 〈전쟁과 평화〉

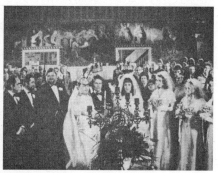
영화 〈디어 헌터〉

영화 〈서부전선 이상없다〉

01 주제가 있는 프로그램과 없는 프로그램

소재는 모든 프로그램에 다 필요하지만, 모든 프로그램이 다 주제를 갖지는 않는다. 프로

그램의 구성형태에 따라, 그리고 프로그램에 따라, 이렇다 할 주제가 없이 만들어질 수 있다. 예를 들어 소식, 운동경기, 음악 프로그램 등은 거의 주제를 갖지 않을 수 있다. 어떤 드라마에는 주제가 분명히 있지만, 어떤 드라마에는 주제다운 주제가 없을 수 있다. 그래도 프로그램은 만들 수 있다. 그러나 모든 구성형태의 프로그램은 처음 개발될 때, 모두 어떤 기획의도를 가지고 있다. 프로그램은 어떤 뜻을 가진 이야기체계이고, 이 이야기를 수용자에게 전달하기 위하여 만들어진다.

소식 프로그램은 세계와 우리가 속한 사회에서 날마다 일어나고 있는 크고 작은 사건들 가운데서, 일반 사람들이 알아야 할 필요가 있다고 생각되는 정보들을 제공하여 우리 삶에 보탬이 되도록 해주려는 기획의도를 가지고 제작된다고 했을 때, 이 처음의 기획의도가 바로 그 뒤에 날마다 제작되는 소식 프로그램의 주제가 되는 것이다. 따라서 개별 소식 프로그램 하나하나에는 특별한 주제가 없다 하더라도, 이미 프로그램의 제작목적인 기획의도가 전체 프로그램의 주제 역할을 하고 있다고 봐야 한다. 그렇다면 주제가 있는 프로그램과, 없는 프로그램 가운데서 어떤 것이 더 좋은 프로그램일까?

프로그램을 만들어서 방송하는 목적은 수용자를 감동시켜 그들의 사고, 태도와 행동을 바꾸어 삶의 질을 높이고자 하는 데 있으므로, 프로그램은 수용자에게 전달할 말을 분명히 해야 한다. 이를 분명히 하기 위해서는 주제가 반드시 필요하다. 수용자를 감동시키는 좋은 프로그램에는 반드시 좋은 주제가 있다.

02 주제를 결정하는 방법

어떤 프로그램의 제작자가 그 프로그램의 기획의도에 따라 특정의 소재를 골랐을 때는, 이미 그 제작자는 그 주제에 관한 윤곽을 가지고 있다고 봐야 한다. 그러나 이 어렴풋한 주제의식을 분명해 해야 한다. 그러기 위해서는 골라낸 소재를 분석하고 연구해야 한다. 예를 들어, 사회의 문제점들을 다루는 시사 다큐멘터리 프로그램 제작자가 한때 세계인의 관심을 모았던, 폐암에 걸린 미국인 애연가가 담배회사를 상대로 소송을 제기하여 재판이 진행되는 과정에서 담배회사가 담배의 성분 가운데 사람의 몸에 치명적인 해를 끼치는 성분이 있다는 사실을 밝힌 자체 실험결과에 관한 보고서를 오랫동안 숨기고 밝히지 않았다는 사실이 언론에 폭로되어 전 세계인을 분노케 했다는 보도에 아이디어를 얻어 '흡연'을 자기가 제작하는 프로그램의 소재로 잡았다고 가정하자.

먼저, 흡연의 주체인 담배를 분석한다. 담배를 피우면, 담배의 주성분인 니코틴이 우리

몸속에 들어가서 여러 가지 질병을 일으킨다. 그 가운데서도 고혈압이나 폐암은 우리 몸에 치명적인 타격을 주어 우리를 죽음에 이르게 할 수 있다. 이 니코틴에는 중독성이 있어서 일단 중독되면, 담배를 끊기가 매우 어려워진다. 우리들이 날마다 먹는 음식물에는 중독성이 있는 것과 없는 것이 있다. 대부분의 음식물에는 중독성이 없으나, 알코올, 마약과 담배에는 중독성이 있다. 우리가 중독성이 있는 이 음식물들을 먹으면 이들은 특수한 물질(예; 담배의 경우 도파민)을 분비하여 우리의 두뇌를 자극하는데, 이때 우리는 매우 황홀한 기분을 느끼게 된다. 그러나 이 물질을 계속하여 몸속으로 들여보내지 않으면 우리의 몸은 금단현상을 일으켜서, 어지러움, 호흡곤란, 불안, 초조와 몸의 한 부분이 마비되는 현상 등이 나타난다. 따라서 이 금단현상 때문에 이 음식물들을 끊지 못하고 계속하여 들이키려는 유혹에 빠지는 것이다.

그런데 이 중독성을 벗어나기는 현실적으로 매우 어렵다고 한다. 마약의 경우, 중독자 500 사람 가운데 마약을 끊는 사람은 한사람 정도밖에 되지 않는다는 통계가 나와 있다. 그런데 담배도 마약과 꼭 같은 생리적 반응을 일으키기 때문에, 끊기가 마약과 마찬가지로 어렵다.

위의 사실들을 종합하여, 주제를 만들어보자.

먼저, '담배를 끊기는 사실상 보통 사람에게는 불가능하다고 판단되므로 우리 사회에서 영구히 추방해야 한다.'는 주제를 정할 수 있다. 일단 이렇게 주제를 정하면, 프로그램은 '담배는 우리 몸에 치명적인 해악을 끼치는 음식물이므로, 우리사회에서 영구히 추방하는' 방향으로 제작되어야 한다. 프로그램은 담배가 우리 몸속에서 일으키는 여러 가지 치명적인 질병과, 금단현상을 일으키는 니코틴의 생리작용을 설명한 다음, 담배의 중독성을 마약과 비교하고, 우리 사회에서 담배를 추방하는 방법으로 담배의 생산과 판매, 원재료의 수입을 금지하는 법을 만들고, 담배의 판매를 금지하도록 하는 내용을 프로그램에 담아야 할 것이다.

다음으로, "담배를 끊기는 매우 어렵지만, 끊을 수 없지는 않다. 될 수 있는 방법을 찾아서, 금연으로 각자의 건강을 스스로 지키자"라는 주제를 만들 수 있다. 그러면 프로그램은 담배를 피울 때 생기는 니코틴이 우리 몸속에 들어가 일으키는 생리작용과 금단현상을 설명한 다음, 니코틴이 일으키는 금단현상을 줄여줄 수 있는 여러 가지 의학상의 발견성과를 설명하고, 그 성과를 써서 담배 피우는 것을 끊을 수 있는 방법을 구체적으로 제시하여, 사람들에게 금연할 마음의 계기를 불러일으키도록 구성될 것이다.

이와 같이, 같은 소재를 가지고 주제를 어떻게 결정하느냐에 따라서 프로그램의 성격은

전혀 달라질 수 있는 것이다. 마치 요리에서 쇠고기를 재료로 하여 불고기를 만들거나, 등심구이를 만드는 것처럼, 주제는 재료를 요리하는 요리법에 해당된다 할 수 있다.

곧, '주제는 소재를 처리하는 기법'이다.

03 좋은 주제

위의 예에서 보는 것처럼, 한 소재를 가지고 몇 개의 주제를 만들어낼 수 있다. 그러면 그 가운데 어떤 것이 좋은 주제인가? 이것을 판단하는 데는 몇 가지 기준이 있을 수 있다.

먼저, 어느 사회에나 그 사회 구성원들이 함께 가지고 있는 가치관과 규범이 있다. 어떤 주제든지 이 사회적 가치관이나 규범에 맞아야 한다. 그렇지 않으면 그 주제는 사회 구성원들의 주목을 받지 못하거나 외면당할 것이다.

다음, 주제에는 사람들의 관심을 끌 수 있는 인간적 요소가 있어야 한다. 그래야 보는 사람을 감동시킬 수 있다. 예를 들어, 사랑은 시간과 공간, 인종, 종교 등을 넘어서는 보편적인 인간요소다. 그래서 성공한 영상물에는 반드시 사랑이 어떤 형태로든 나타나고 있다. 마지막으로, 주제에는 독창성이 있어야 한다. 같은 소재를 되풀이하여 다루더라도, 주제가 새로우면 사람들의 관심을 끌 수 있다. 이 독창성은 때로 사회의 가치관과 규범을 벗어날 수 있다. 그래서 당시의 사람들에게는 비난의 대상이 될 수 있으나. 그 독창성이 궁극적으로 사람의 삶의 질을 높이는데 이바지했다면, 어느 정도 시간이 지나서 새롭게 평가될 것이다.

좋은 주제는 결국 제작자의 생각, 믿음, 가치관, 세계와 사물을 바라보는 시각에서 나오기 때문에, 평소에 폭 넓게 책을 읽고, 사람들을 만나며, 경험을 통하여 세상과 사회에 대한 자신의 신념체계를 갖추고, 인간에 대한 따뜻한 마음을 갖도록 애써야 할 것이다.

이런 노력을 통하여 현재의 사회와 인간이 가진 문제들을 끄집어내고, 이것들을 어떻게 고쳐서, 삶의 질을 좋게 할 수 있을 것인가를 고민하면서 나름대로의 방법을 찾고 있어야 한다. 이런 시각과 마음가짐을 갖고 있을 때, 좋은 주제들이 마음의 눈에 보일 것이다.

04 프로그램이 전하는 말(message)

수용자에게 어떤 말을 전달하기 위하여, 방송사는 프로그램을 만든다. 먼저 프로그램을 통하여 수용자의 삶에 도움이 될 교양과 교육에 관한 정보를 전달하고, 삶에 지친 정신과 육체에 활력소가 될 오락을 제공하는 한편, 프로그램이 전하는 말을 통하여 공동체 전체에 유익한 가치관과 규범을 제시하여, 구성원들로 하여금 공동체에 몸 바쳐 일하게 하고, 공동

체 전체 삶의 질을 높이기 위하여 애쓰도록 이끈다.

이 전하는 말의 기능을 프로그램 주제가 수행하는 것이다. 이런 범주에서 벗어나는 주제는 오히려 인간의 삶에 해독을 끼칠 수 있다. 그런 프로그램은 만들지 않은 것보다 못한 결과가 될 것이다. 그런 프로그램을 제작한 사람은 사회에 대하여 도의적 빚을 지는 셈이다. 처음에 기획한 의도는 좋았다고 하더라도, 프로그램을 구성하는 과정에서 주제의식이 분명치 못하면, 결과적으로 기획의도와는 상관없는 방향으로 프로그램의 주제가 흘러갈 수 있다. 그러므로 아무리 제작과정이 복잡하고 여러 가지로 신경 쓸 일이 많다고 하더라도, 제작자는 주제를 꼼꼼하게 챙겨서 프로그램이 엉뚱한 방향으로 흘러가지 않도록 주의해야 한다.

한편 제작자가 프로그램을 통하여 어떤 주제를 제시했다고 하더라도, 이를 받아들이는 수용자는 각자 자신의 나이, 지적 능력, 사회적 위치, 개인적 경험 등에 따라 제작자의 기획 의도를 다르게 받아들일 수 있다. 결과적으로, 제작자의 주제는 받아들이는 수용자의 수만큼 많은 전언으로 바뀐다고 할 수 있으므로, 제작자는 이 점을 깊이 알고 프로그램을 만들 때, 프로그램의 효과를 여러 면에서 검토해야 할 것이다.

◉ 구성

구성이란 프로그램의 내용을 엮어가는 방법이다. 프로그램은 구성하는 형태(format)에 따라 몇 개의 종류로 나누어지는데, 현재 우리나라의 방송에서 공인되고 있는 몇 개의 구성형태가 있다.

> **형태에 따른 프로그램 분류**
> - 소식 프로그램(뉴스, 뉴스쇼, 뉴스해설 프로그램)
> - 대담 프로그램(대담, 좌담, 시연, 토론 프로그램)
> - 종합구성 프로그램(어린이, 생활정보, 사실 프로그램)
> - 다큐멘터리(인간, 자연, 탐사, 문화, 다큐드라마 등)
> - 놀이 프로그램(퀴즈, 게임 프로그램)
> - 음악 프로그램(가요, 팝, 클래식, 국악, 버라이어티)
> - 드라마(단막극, 연속극)
> - 코미디(시트콤, 개그, 버라이어티)
> - 영화(극영화, 텔레비전 영화, 만화영화)
> - 운동경기 프로그램(야구, 축구, 농구, 배구 등)
> - 기타

위의 프로그램들을 구성형태에 따라 구성하는 방법에는 차이가 있으나, 크게 다음의 세 가지 방법으로 구성할 수 있다.

① 소식 프로그램 식 구성방법
② 드라마 식 구성방법
③ 수필 식 구성방법

01 소식 프로그램 식 구성 방법

소식 프로그램은 사실의 전달을 목적으로 하므로, 소식기사의 문장은 6하 원칙에 따라 구성된다. 곧 언제, 어디에서, 누가, 무엇을, 왜, 어떻게 했는가를 이야기한다. 그리고 이야기는 사건이 일어나는 시간 순서대로 말한다. 이것은 사건의 줄거리를 이야기하는 방법이라고 할 수 있다. 사건의 내용은 반드시 원인과 결과의 관계에 따라 서로 이어지지 않는다. 인과관계로 이어질 수도, 그렇지 않을 수도 있다.

이 구성방법을 따르는 프로그램에는 소식 프로그램들이 있고, 때에 따라 시사 다큐멘터리도 이 구성방법을 쓸 수 있다.

02 드라마 식 구성 방법

이야기 구조를 가진 전형적인 프로그램 구성형태가 드라마다. 따라서 대부분의 이야기는 이 방식으로 구성된다. 이야기구조는 이야기가 시작되는 부분, 갈등이 펼쳐지고 등장인물들이 서로 부딪치는 절정부분과, 갈등이 풀리는 부분의 세 구조로 나뉜다. 그리고 이 세 개의 구조를 꿰뚫고 진행되는 이야기 내용은 원인과 결과의 관계에 의하여 이어진다. 이렇게 원인과 결과의 관계로 이야기를 엮어나가는 방법을 플롯(plot)이라고 한다.

현실의 사건과 이야기 안의 사건의 성격에는 차이가 있다. 현실세계에서 일어나는 사건은 그것이 실제로 일어났기 때문에, 사실이라고 믿는다. 설사 우연히 일어난 사건이라도, 그것이 실제로 일어났기 때문에 사실이라고 믿어준다.

그러나 드라마의 경우에는 사정이 달라진다. 드라마는 현실의 세계에서는 일어나지 않은 사건에 관하여 이야기하는 것이므로, 처음부터 거짓에서 출발한다. 드라마의 이야기는 거짓으로 꾸미지만, 그 이야기 안에는 진실성이 있어야 한다. 그래야 사람들은 그 이야기에서

감동을 느낄 수 있기 때문이다. 그러나 드라마 속의 이야기는 현실에서 일어나는 사건을 흉내 내고 있기 때문에, 사실인 것처럼 보이게 해야 어느 정도 이야기를 듣는 사람의 믿음을 살 수가 있다.

드라마 속의 사건을 실제인 것처럼 보이게 하기 위해서는, 원인과 결과의 관계로 이야기 내용을 엮어줄 필요가 있다. 왜냐하면 원인과 결과의 관계는 그 사건에 개연성을 주기 때문이다. 이 개연성이 이야기에 어느 정도 사실감을 느끼게 할 수 있다. 그런데 이 거짓의 이야기에 우연을 끌어들이면, 사건은 금방 황당해져 버릴 것이다. 곧, 사실로 믿을 바탕이 없는 것이다. 한편, 원인과 결과의 고리는 어떤 원인이 다음에 어떤 결과를 가져올 것이라는 것을 어느 정도 예상하게 해 주기 때문에, 이야기에 흥미를 느끼게 이끄는 힘으로 작용할 수 있다. 그런데 우연에서는 이런 예상을 할 수 없기 때문에 앞으로 사건이 어느 방향으로 나아갈지 모르게 되고, 따라서 이야기에 대한 흥미를 잃을 수 있다.

그러므로 플롯은 드라마에 있어 없어서는 안 될 연결고리이자, 사실성을 확보하는 수단인 것이다. 소식 프로그램을 뺀 거의 모든 프로그램들이 이 드라마 식 구성방법을 쓰고 있다.

③ 수필 식 구성방법

이것은 이야기를 구성하는 데 특별한 방법은 없다. 마치 수필을 쓰듯이 생각이 나는 대로 이야기를 전개시킨다. 이런 구성방법을 쓰는 전형적인 프로그램이 여행 프로그램이다. 여행 프로그램은 여행자가 마음 내키는 대로, 발길이 닿는 대로 길을 떠나므로, 특별한 형식에 매이지 않는다. 이와 같이 자유롭게 이야기를 전개시키는 구성방법을 수필 식 구성방법이라고 한다.

◉ 대본(script) 쓰기

프로그램을 구성한 다음에는, 대본을 써야 한다. 대본은 제작에 참여하는 모든 사람들에게 프로그램의 내용과 진행방식에 관한 정보를 알려주는 문서이기 때문에, 이것 없이는 프로그램 만들기가 매우 어려워질 수 있다. 그러므로 특별히 예외적인 경우(예: 급한 사건, 사고의 생방송 중계)를 빼고 모든 프로그램을 만들기에 앞서 대본을 준비한다.

프로그램의 구성형태에 따라 대본을 쓰는 방식에 약간의 차이가 있다. 소식 프로그램에서, 대본은 기사를 쓰는 원고의 형태로 쓰인다. 이 원고에는 뉴스진행자가 읽을 기사내용과,

그 기사와 함께 방송될 그림(테이프 또는 필름)의 제목과 시간길이가 표시되어 있어, 원고를 읽을 시간과 그림이 보이는 시간을 맞추도록 되어 있다.

드라마 대본은 극본형태로 쓴다. 연기자들의 대사를 중심으로 쓰이고, 장면에 필요한 무대장치와 장면의 상황에 대한 해설, 연기자들의 움직임, 카메라 샷, 빛을 비추는 데에 관한 지시사항 등이 표시된다. 드라마 대본은 장면단위로 나누어서 쓰인다.

대담 프로그램의 대본은 주로 사회자와 연사들의 질문과 대답을 중심으로 쓰인다. 대담 도중에 필요한 그림이나 소리 자료를 표시하고, 시간길이를 적는다.

음악 프로그램의 대본은 프로그램 구성항목의 순서에 따라 작성한다. 진행자가 해야 할 말, 진행자와 출연자 사이에서 나눌 질문과 대답을 적고, 필요한 경우 가수들이 부를 노래의 노랫말을 적는다. 그밖에 가수의 노래 분위기를 돋우기 위한 특수영상효과 등에 대해서도 적을 수 있다. 이것은 연출자가 노래를 연출할 때 도움이 된다.

다큐멘터리는 그림을 찍을 때의 촬영대본과, 그림편집을 끝내고 작품을 완성할 때 만드는 해설대본의, 두 가지 대본을 써야 한다. 촬영대본에는 그림을 찍을 곳들과, 장면의 샷들이 표시되고, 대략적인 장면해설을 적는다. 해설대본에는 편집한 그림의 시간길이와 그림의 길이에 맞춘 해설이 적혀있다. 도중에 필요한 대담(interview)과 대담내용, 뒤쪽음악과 소리효과 등을 적을 수 있다.

이와 같이 프로그램의 구성형태에 따라 대본을 쓰는 방법에는 약간의 차이가 있으나, 공통적인 사항으로, 그림과 소리를 나누어 적고, 그 밖에 지시사항도 다른 난에 적는다. 대본을 쓸 때 주의해야 할 일반적 사항은 다음과 같다.

- 말하는 대로 쓴다. 글을 쓰듯이 써서는 안 된다. 딱딱하고 어색하게 들린다.
- 문장은 짧게 단문으로 쓴다. 될 수 있는 대로 ~그리고, 또는, 하지만 등의 연결 부사를 써서 문장을 복잡하게 쓰지 않는다. 알아듣기 어려울 수 있다.
- 숫자, 학술 용어, 전문 용어, 외래어, 어려운 한자 등을 쓰지 않는다. 보통 사람들이 잘 알아듣지 못한다.
- 비속어, 은어, 성을 빗댄 말 등을 될 수 있는 대로 피한다. 이런 말들은 프로그램의 품위를 떨어뜨리고, 수용자에게 불쾌감을 줄 수 있다.
- 대사는 등장인물의 나이, 지적 수준, 출신 지역, 또는 개성과 맞아야 하고, 또 장면의 분위기와 맞아야 한다.
- 등장인물마다 자신의 유형(style)을 가져야 한다. 이런 맥락에서, 비속어나 은어 등이 쓰일

때, 자연스럽게 받아들여질 수 있다.

▪ 대사에는 말뿐 아니라, 눈의 깜빡임, 손으로 머리 긁기, 몸을 옆으로 돌리기 등 몸의 말도 들어갈 수 있다. 이것들을 필요한 장면에서 알맞게 쓸 때, 말보다도 더 장면의 분위기를 살려 낼 수 있다.

▪ 될 수 있는 대로 대본에 따로 지시사항을 너무 많이 표시하지 않는다. 꼭 필요한 사항만 표시하고, 나머지는 연출의 몫으로 남겨둔다. 자칫 연출의 영역을 침범할 수 있다.

구성
대본

그림(video)	소리(audio)	비고

◉ 제목 또는 부제목 정하기

구성안이 완성되어 대본을 쓸 무렵에는 프로그램의 제목이나 부제목을 정해야 한다. 제목은 처음 프로그램을 개발할 때 정하지만, 경우에 따라서는 가제목만 정한 채 제작자에게 넘겨지기도 하고, 결정된 제목을 넘겨받았더라도, 제작자가 자신의 의도에 따라 바꿀 수 있다. 어떻든 프로그램 제목은 그 프로그램을 대표하기 때문에, 프로그램의 기획의도와 성격을 잘 살릴 수 있는 단어나 문장으로 표시하는 것이 좋다. 그 밖에도 제목은 다음과 같아야 한다.

> ■ 부르기 쉽고, 외우기 쉬워야 하며, 될 수 있는 대로 짧아야 한다.
> ■ 부정적 이미지의 단어나 문장은 피한다.
> ■ 독창적이어야 한다. 이미 다른 프로그램에서 쓴 적이 있거나, 다른 언론매체에서 쓰고 있는 것은 될 수 있는 대로 피한다.

그런데, 실제로 쓰이고 있는 제목들을 살펴보면, 프로그램의 기획의도와 성격을 나타내는 단어들 밖에도 다음과 같다.

> ■ 프로그램의 구성형태를 제목으로 쓰는 경우(역사 다큐멘터리, 대하드라마, 퀴즈쇼 등)
> ■ 주시청 대상층을 제목으로 쓰는 경우(어린이 만세, 주부가요열창, 청소년 음악회 등)
> ■ 방송 요일이나 시간띠를 제목으로 쓰는 경우(토요 명화극장, 일요일에 만납시다, 좋은 아침, 6시 내고향 등)
> ■ 프로그램의 사회자 이름을 제목으로 쓰는 경우(한선교의 좋은 아침입니다, 임성훈의 초대석, 제이 레노 쇼 등)
> ■ 드라마의 주인공을 제목으로 쓰는 경우(성웅 이순신, 태조 왕건) 등

프로그램과 관련된 사실을 내세워 보는 사람들에게 프로그램을 쉽게 알리고, 기억시키고, 찾아보도록 하기 위한 수단으로, 제목을 쓰고 있음을 알 수 있다. 프로그램 제작기획 과정에서는 대부분 매주 1편씩 제작되는 단위 프로그램의 부제목을 정한다. 이것은 제목과 달리 프로그램 내용과 관련된 낱말이나, 문장을 골라 쓰는 경우가 대부분이다.

프로그램의 구성형태에 따라 부제목을 정하기도 하고, 정하지 않는 경우도 있다. 대담,

종합구성, 시트콤 등의 프로그램에 있어서는 대부분 부제목을 정하나, 소식, 연속극, 음악, 놀이 프로그램 등에는 부제목이 없는 경우가 대부분이다.

◎ 출연자 뽑기

구성이 끝나면 출연자를 고른다. 출연자에는 붙박이 출연자와 그때그때의 출연자가 있다. 붙박이 출연자는 프로그램이 편성된 때부터 계속해서 특정 프로그램에 출연하는 사람으로서, 소식, 대담, 음악, 운동경기 프로그램의 진행자와 해설자, 다큐멘터리 프로그램의 낭독자, 드라마의 배역에 출연하는 연기자들이다. 이들은 개편에 앞서 미리 정해져야 한다.

어떤 드라마의 제작자가 어떤 연기자에게 자신의 프로그램에 배역을 맡기고자 해도, 그가 이미 다른 드라마에 출연하고 있거나, 새로 개편되는 다른 드라마에 뽑히는 경우도 있기 때문에, 단위 프로그램 별로 독자적으로 결정할 수 없는 경우가 많다. 따라서 이들은 보통 방송사 전체수준에서 조정하여 결정된다.

프로그램 제작기획 단계에서는 매주 바뀌어 출연하는 출연자들을 고른다. 주로 대담, 종합구성, 음악 프로그램의 출연자들이 매주 바뀐다. 이들은 프로그램의 주제와 관련된 사람, 전문가, 일반인이나 가수, 무용가, 연주자, 악단, 합창단과 관현악단 연주자 등 연예인들일 수 있다.

출연자들을, 맡아하는 역할에 따라 연기자와 일반 출연자로 나누기도 한다. 연기자는 자기 아닌 다른 사람의 역할을 맡아 연기하는 출연자를 가리키고, 일반 출연자는 자기 자신을 연기하는 사람을 가리킨다.

◎ 제작방식 결정

프로그램의 구성형태에 따라 제작방식에도 차이가 있다. 소식 프로그램들은 대부분 연주소에서 생방송으로 진행된다. 그러나 생방송에 앞서 기자들은 미리 사건현장에 나가 사건을 취재하여 기사를 작성하고, 현장의 상황을 카메라로 찍어 와서 작성한 기사의 시간길이에 맞추어 그림을 편집한다. 생방송 때 미리 작성한 기사와 함께 그림이 방송된다. 그래서 소식 프로그램의 제작방식을 연주소 생방송 제작방식이라 한다.

운동경기 프로그램은 연주소를 벗어난 운동경기장에서 생방송으로 중계되거나, 녹화한 뒤에 방송되기도 한다. 생방송일 경우 현장 생중계 제작방식이라 하고, 녹화한 다음 방송할

경우, 생녹화 중계 제작방식이라고 한다. 다큐멘터리 프로그램은 현장에서 취재한 그림을 편집실에서 편집한 다음, 녹화하여 방송하기 때문에, 녹화 제작방식이라고 한다. 드라마를 비롯한 대부분의 프로그램들은 연주소에서 녹화한 다음에 방송하므로, 연주소 녹화 제작방식이라고 한다.

프로그램을 처음 개발할 때, 프로그램 제작방식도 함께 결정된다.

○ 제작비 계산

프로그램 기획과정에서 흔히 소홀히 취급하기 쉬운 것이 제작비다. 대학 강의에서도 제작비 항목은 별로 언급하지 않는다. 그러나 프로그램 제작에서 제작비는 현실적으로 매우 중요한 제작요소다. 아무리 좋은 기획이라도 제작비가 뒷받침 되지 않으면, 실현되기 어렵다.

프로그램을 처음 개발하는 과정에서 제작비는 중요하게 생각되지는 않으나, 프로그램 기획안이 일단 뽑혀서 제작자에게 배정되면, 그 제작자는 제작비를 구체적으로 계산하여 편성에 제출한다. 편성에서 제작비관리를 담당하는 제작관리부서에서는 새 프로그램 기획안을 모두 종합하여 개편에 쓰일 제작비 총액과 그해 방송사 전체예산에서 정해진 제작비를 검토하여, 개편에 쓰일 제작비 총액을 결정한 다음, 개별 프로그램 기획안의 제작비를 항목별로 세밀하게 검토하여 제대로 예산이 세워졌는지 확인하고, 개별 프로그램 제작비를 나누어준다.

그러나 대개의 경우, 요구하는 제작비가 예산한도를 넘기 때문에 일정 액수를 깎아야 하고, 이 과정에서 제작부서와 제작관리부서 사이에서 긴장과 갈등이 일어난다. 그러나 이익을 내기 위해 설립된 조직체에서 견제와 균형의 법칙이 작용하게 마련이고, 이것이 조직체의 건전성을 지켜주는 주요 기제이기 때문에, 조직의 역학관계의 한 과정으로 자연스럽게 받아들여지고 있다.

일반적으로, 제작비에는 직접제작비와 간접제작비가 있다. 직접제작비는 구성작가들이 쓰는 구성대본이나, 작가들의 드라마 극본의 대가로 주는 원고료와, 사회자, 보고자(reporter), 연기자, 일반 출연자 등에 주는 출연료, 이미 제작된 영상물이나, 음반, 테이프 등을 쓰는 대가로 주는 저작권료, 필요한 시설이나 장비를 빌리는데 대가로 주는 임차료, 필요한 임시인력을 쓰는 대가로 주는 지급수수료, 대본 등을 인쇄하는데 드는 인쇄료, 제작현장을 찾아가거나, 그림을 찍기 위하여 밖으로 나갈 때 드는 출장비 등, 직접 현금을 주는

비용을 직접제작비라고 한다.

간접제작비에는 제작에 참여하는 제작요원들에게 주는 인건비, 제작시설과 각종 장비의 사용료, 방송사가 한꺼번에 사들이는 일반 소모품에 드는 비용 등이 있다. 이것들은 직접 제작에는 쓰이지 않으나, 간접적으로 제작에 쓰이는 돈이므로, 제작비로 계산된다. 방송사에서 재무를 담당하는 부서가 이들 비용을 따로 계산하여, 개편 때마다 새로 편성되는 프로그램의 제작비에 일정 비율로 배정하여 제작비 전체에 들어가도록 한다.

한편, 제작비에는 들어가지 않으나, 프로그램 송출과 관련된 비용으로 전파사용료가 있다. 전파는 나라의 중요한 희소자원이므로, 대부분 국가가 관리한다. 방송사는 전파를 빌려 쓰는 대가로 해마다 일정액의 사용료를 나라에 내고 있다. 이것도 프로그램과 관련된 비용으로 제작비에 들어간다. 따라서 총제작비=직접제작비+간접제작비+전파사용료에 일정 요율의 이익(예를 들어, 10%)을 보태어 산정한다.

편성의 제작관리부서에서는 직접제작비를 지출하는 세부규칙을 정한 '제작비 지급기준'을 만들어 모든 프로그램의 제작비 계산에 적용하고 있다. 예를 들어, 작가와 연기자의 경우, 이들의 방송 기여도와 인기, 경력 등을 생각하여 특급, A, B, C, D 등의 등급을 정하고, 등급별로 액수에 차이를 두어 주고 있으며, 원고료의 경우, 프로그램의 방송 시간량에 따라 5분, 10분, 15분, 30분, 45분, 60분, 90분 등으로 나누어 준다.

장비사용료의 경우, 카메라, 마이크, 조명기구, 중계차와 헬리콥터 등 품목별로 지정하여 준다. 지급액수를 정할 때는 쓰는 사람이나 물품에 대한 시장조사를 행하여 값을 결정하는데, 연기자의 경우, 나라 안의 여러 방송사, 프로그램 제작사 등에서 주는 출연료를 조사하여 결정하며, 해마다 인상되는 인상요율을 적용하여 조정한다.

● 프로그램 제작기획서 쓰기

소재 찾기에서 제작비 계산까지 끝내면, 프로그램 제작기획 일은 끝난다. 다음에는 프로그램 제작기획서를 써서, 책임제작자에게 승인을 받는 일이 남아 있다. 책임제작자에게 제작 계획을 승인 받아야만, 프로그램을 만들 수 있기 때문에, 제작자에게는 이 일이 매우 중요하다. 방송사나 독립제작사에서는 일정한 문서형식을 갖춘 제작기획서를 쓰고 있다.

대체로 제작기획서는 다음과 같다.

- 프로그램 제목과 부제목, 방송일시와 제작일시, 제작장소, 제작형태, 제작부서, 책임제작자와 제작자의 이름을 쓰는 난이 마련되어 있다.
- 다음에는 프로그램 내용에 관해 적는 난들이 준비되어 있다. 기획의도를 적는 난에는 프로그램 소재의 뒷그림과 주제를 간결하게 설명한다. 구성방법 난에는 프로그램 내용의 구성과 배열을 간략하게 적는다. 제작내용 난에는 구성항목별 세부계획과 출연자, 제작방식, 쓰는 그림과 소리재료 등을 적는다. 예를 들어 대담 프로그램의 경우, 사회자의 질문사항을 적을 수 있다. 출연자 난에는 사회자, 보조 진행자, 연사, 가수 등 출연할 사람들의 직명과 이름을 적는다.
- 제작비 난에는 항목별로 필요한 제작비를 적는다.
- 마지막으로 비고 난에는 그 밖의 사항을 참고로 적는데, 예를 들어, 수중촬영 카메라 같은 특수 장비가 필요한 경우, 이를 설명하거나, 선정한 출연자가 바뀔 수 있는 경우, 대신할 사람의 이름을 적는 등의 경우가 이에 해당된다.

제작기획서는 제작책임자에게 보고하여 승인을 받을 목적으로 작성되므로, 제작내용을 상세히 적고, 제작하고자 하는 목적을 분명하게 제시하여, 보는 사람이 쉽게 알 수 있도록 구체적으로, 그리고 설득력 있게 적어야 한다. 그런데 실제로 기획서를 완성하여 승인을 받은 다음에 프로그램을 만들기 시작해서는, 일주일 단위로 새 프로그램을 만들어야 하는 텔레비전 제작의 특성상 시간에 쫓길 수 있다. 그래서 기획서를 쓰기에 앞서, 소재를 잡는 대로, 바로 책임제작자에게 보고하고 협의한 다음, 구두로 미리 승인을 받는다. 이 협의과정에서 제작에 필요한 조언을 들을 수 있다. 거부될 때를 대비하여 한두 개의 예비 소재를 더 준비해야 한다. 왜냐하면, 다시 소재를 찾는데 시간이 걸리고, 그것이 다시 거부되면, 제작시간에 쫓길 수 있기 때문이다.

일단 소재의 승인을 받으면, 실제로 기획서를 승인 받은 것이나 마찬가지의 효과가 있다. 그 다음에는 바로 구성안을 만들고, 이어서 대본까지 쓸 수 있다. 필요한 연사들에게 연락하여 출연해 줄 것을 요청하고 허락을 받으며, 필요한 그림 자료를 찍기 위하여 촬영계획을 세우고, 그림을 찍을 수 있으며, 필요한 무대장치를 준비하고, 시설을 빌릴 수 있다. 사실상 제작을 시작할 수가 있는 것이다. 그래서 흔히 소재만 결정되면, 제작의 절반은 끝났다고 말한다.

한편, 처음으로 프로그램을 개발할 때 만든 프로그램기획서는 그 프로그램 제작의 청사진이다. 이것을 바탕으로, 프로그램을 만들어야 한다. 소재와 주제를 정할 때 기획서의 기획

의도를 따라야 하고, 구성방법, 제작형태, 제작시간, 제작비 등 제작에 관련되는 모든 사항을 기획서가 규정하는 내용에 따라야 한다. 이렇게 함으로써 새로 편성된 프로그램의 특성을 분명히 하고, 다른 프로그램과 차별을 둠으로써, 프로그램의 정체성을 바르게 드러내게 된다. 그러나 그 프로그램을 맡은 제작자가 기획의도를 잘못 알면, 기획서가 의도한 프로그램과는 전혀 엉뚱한 프로그램으로 바뀌고, 그렇게 되면 그 프로그램의 진정한 기획의도를 살리지 못하게 되며, 이미 편성된 기존의 어떤 프로그램과 비슷한 성격의 프로그램으로 바뀌게 되면, 기획의 참신성을 잃고 보는 사람들로부터 외면당할 수 있다. 그렇게 되면 언젠가는 폐지될 운명에 놓일 수 있으므로, 제작자는 프로그램의 기획의도를 분명히 알고 프로그램의 정체성을 살리는 방향으로 만들어야 할 것이다.

또한, 기획서대로 프로그램을 계속 만들다보면, 프로그램은 안정되지만, 왠지 한정되고 틀에 갇힌 것 같이 답답한 느낌이 들 수 있다. 같은 성격의 소재라도 다른 형식으로 만들어 보고 싶은 경우도 있고, 다소 기획의도를 벗어나더라도 색다른 소재로 색다르게 만들고 싶은 생각이 들 때도 있을 것이다. 이럴 때는 특집형식을 빌려 기획서를 벗어나는 방식으로 프로그램을 제작할 수 있다. 그 결과, 새로운 시도가 더 사회분위기나 프로그램을 보는 사람들의 요구에 맞는다고 생각되면, 그 아이디어를 발전시켜 새 프로그램을 개발할 수 있을 것이다.

프로그램은 틀에 묶인 죽은 존재가 아니라, 생명을 가지고 숨쉬고, 자라고, 발전하거나, 병들어 죽을 수 있는 존재다. 그러므로 끊임없이 새로운 방향을 찾으면서 발전시켜 나가야 할 것이다.

프로그램 제작기획서를 다 써서 승인을 받고 대본을 쓰면, 프로그램 기획과정은 끝난다. 이 과정은 제작자가 처음부터 끝까지 책임지고 해내야한다. 이 과정에서 제작자는 작가나, 그밖에 다른 제작요원들의 도움을 받을 수 있다. 그것은 프로그램의 크기와 복잡성에 달렸다. 마지막으로, 완성된 프로그램 대본을 연출자에게 넘겨주면, 제작자의 임무는 일단 끝난다. 이것은 제작자와 연출자가 따로 나누어진 프로그램의 경우로서, 주로 드라마나 쇼 프로그램이 이에 해당된다. 그러나 대담 프로그램이나 종합구성 프로그램, 다큐멘터리 프로그램들은 주로 제작자가 연출을 겸하는 경우가 많다. 이들은 자기가 만든 대본으로 직접 연출을 맡아 프로그램을 완성시킨다.

프로그램 제작 기획서

프로그램		채널	부제			
방송일자			방송시간			
제작일자			제작부서			
제작형태			총감독(CP)			
제작장소			제작자(PD)			
프로그램 내용			**구분**	**항목**	**금액**	**조정**
기획의도			1.일반제작비			
구성방법				원고출연료		
제작내용				방송권료 외주제작비 음향영상재료비 기획진행비 국내여비 국외여비 도서인쇄비 지급수수료 지급임차료 기타		
작가 MC			소계			
			2. 미술재료비			
출연자			3. 특고료			
			4. 테이프재료비			
비고			5. 기타			
			총계			

Broadcasting
Program
Planning

이제까지 프로그램을 기획하는 과정에 대해 알아보았다. 그러나 프로그램의 구성형태에 따라 기획하는 방법은 조금씩 다르다. 따라서 구성형태에 따른 개별 프로그램의 기획과정에 대해서 알아보기로 한다.

Broadcasting
Program
Planning

제작기획의
실제

Broadcasting
Program
Planning **CHAPTER** **01** 드라마

신화에서 출발한 이야기의 전통은 문학에서 정착되어 연극과 영화로, 그리고 텔레비전에까지 이어져 왔다. 텔레비전에 와서 이야기 형태는 몇 가지 종류로 나뉘어 발전하게 되었는데, 그 가운데에서도 이야기구조의 전통을 가장 바르게 이어온 형태가 바로 드라마다.

드라마란 '연극'이란 말로서 텔레비전 프로그램으로서는 '텔레비전 연극'이라는 뜻을 가지고 있으며, 사람들이 살아가는 이야기를 연극의 형태로 보여주는 예술형식이다.

이야기를 나타내는 형태에는 여러 가지가 있다. 사람들끼리 말로 이야기를 할 때, 이것을 혼잣말, 구화, 대화 또는 대담, 글자로 써서 나타내면 문학이라고 하는데, 이야기를 실제인 것처럼 행동으로 나타내는 것을 연극 또는 영화라고 하며, 텔레비전 드라마도 이 범주에 속한다. 드라마는 이야기형태 가운데에서도 가장 사실에 가깝기 때문에 누구나 쉽게 알 수 있고, 따라서 쉽게 공감하고 감동한다. 드라마는 아득한 먼 옛날 인류의 조상들이 삶을 살아오는 과정에서 겪었던 여러 가지 사실들 – 기쁘고, 슬프고, 즐겁고, 괴로웠던 기억들과 그들이 삶에서 찾고자 했던 바람과 원망 등 – 을 이야기로 남긴 신화에서 시작하여 전설, 민담, 문학, 연극, 영화에 이르는 오랜 이야기 전통의 맥을 잇고 있다.

그런데, 드라마의 이야기는 사실이 아니라, 있음직한 일들을 꾸며낸 거짓(허구, fiction)이다. 그러나 꾸며낸 이야기라 하더라도, 있음직한 사실로 나타냄으로써, 우리의 삶에서 찾아지는 진실을 드러내고자 한다. 우리는 삶의 진실을 통하여 함께 느끼고, 감동하며, 이 진실을 삶의 올바른 방향을 찾는 길잡이로 삼는다. 진실이란 삶에 어떤 뜻을 주는 가치를 말한다. 진실한 삶이란 뜻 있는 삶을 말한다. 우리가 삶에서 찾고자 하는 것은 바로 이 뜻있는 삶이고, 드라마는 이야기를 통하여 이것을 보여준다.

드라마는 가장 전형적인 이야기구조를 갖는다. 시작하는 부분에서 문제가 생기고, 그 문제와 관련된 인물이 나타나며, 이 인물의 행동을 통하여 문제의 뒷그림과 상황이 설명된다. 이 인물은 문제를 풀기 위하여 행동을 시작하나, 곧 적대하는 세력에 의하여 장애에 부딪친

다. 상황이 점차 진행되면서 여러 등장인물들이 나와서 서로 관련을 맺고, 문제를 더욱 복잡하게 만든다. 이들 사이에서 긴장과 다툼의 정도가 높아지고, 점점 커지다가, 결정적인 순간에서 상황은 뒤집히고 다툼은 꼭대기에 이르게 된다. 마침내 다투는 두 세력은 부딪쳐 승패는 결정되고 긴장이 풀리면서, 문제는 해결된다. 특히 다툼이 가장 커지는 꼭대기(climax)에서 상황이 결정되는 것을 '극적(dramatic)'이라고 말하는데, 이 때문에 이야기구조를 가리켜 극적구조라고도 한다. 드라마는 이 극적구조가 가장 뚜렷하고 체계적으로 만들어지기 때문에, 보는 사람을 감동시키는 가장 센 힘을 갖는다.

일반적으로 언론매체의 효과에 대해서 말할 때, 일반 어른들은 이미 자기가 가지고 있는 어떤 신념이나 태도에 대해서 긍정적인 견해는 받아들여서 그런 신념이나 태도를 더욱 단단하게 하는 반면, 자신의 견해에 반대되는 의견은 잘 받아들이지 않는 경향을 보인다고 한다. 따라서 언론매체가 일반 어른들의 태도를 바꾸기는 매우 어렵다. 그런데 텔레비전 매체의 전언인 드라마는 사람을 감동시키기 때문에, 사람의 태도를 바꿀 수 있는 가장 센 힘을 가지고 있다. 방송의 목표가 우리 사회의 잘못된 부분을 찾아내어 고치고, 좋은 점을 더욱 뚜렷하게 드러내고 널리 알려, 모든 사람이 그것을 배우게 하고, 사람들 사이에서 생기는 긴장과 다툼을 풀어서, 사회를 발전시키고 나아가 삶의 질을 보다 좋게 하는데 있다면, 이 목표에 이르는데 있어 가장 힘세고 좋은 수단이 바로 드라마라 할 수 있다.

드라마는 단순히 사람들에게 재미를 주는 오락적 기능만 하는 게 아니다. 우리가 살아가는데 필요한 온갖 정보와 교훈을 주며, 청소년을 가르치기도 한다. 오늘날 방송은 옛날에 가족, 이웃, 학교와 종교단체가 수행했던 교육의 역할을 대신하고 있다. 그 가운데서도 드라마의 역할이 가장 크다. 가족과 이웃을 사랑하고, 사회를 받들어 섬기고, 몸을 바치라는 전언(massage)을 모든 드라마는 빠짐없이 전하고 있다. 드라마를 즐기는 사람들은 드라마를 보는 가운데, 이와 같은 전언을 끊임없이 전해 받으면서, 의식하지 않은 가운데서 이를 자기의 것으로 만들어 사회생활을 할 때, 자신이 행동하는 기준으로 삼는다. 그런 뜻에서 드라마 프로그램의 역할과 책임은 매우 크다 하겠다.

따라서 드라마는 전송로의 이미지와 시청률에 큰 영향을 미친다. 전송로 전체 시청률이 오르고 내리는 것은 대부분 드라마의 인기와 비례한다. 특히 드라마는 연속성을 갖기 때문에 한 번 시청률이 오르기 시작하면 그 속성상 멈추지 않는 관성과 갈수록 힘이 더해지는 가속도의 법칙이 작용해서 시청률 확보에 매우 안정적이다. 또 인기 드라마 앞뒤의 프로그램들은 인접효과를 볼 수 있으며, 경쟁하는 전송로의 시청률을 끌어내리는 데도 가장 효과

적이다. 게다가 광고주들이 가장 좋아하는 프로그램이기도 하다(김지문, 1998).

프로그램의 발전

지상파 텔레비전 방송이 시작되던 때부터 드라마의 인기를 높이는데 결정적으로 이바지한 첫 드라마는 TBC의 일일연속극 〈아씨〉였다. 이 드라마는 1970년 3월 2일부터 다음 해 1월까지 장장 253회까지 방송되었으며, 드라마가 방송되는 동안 보는 사람들의 열렬한 호응을 받았으며, 당시 방송되던 모든 프로그램 가운데 가장 높은 시청률을 기록했다. KBS의 〈여로〉는 〈아씨〉에 이어 일일연속극의 선풍적 인기를 이은 대표작의 하나로 손꼽힌다. 이 두 드라마의 인기에 힘입은 텔레비전 드라마는 날로 발전하게 되었다. 뒤이어 KBS 대하드라마 〈토지〉, MBC의 〈조선왕조 5백년〉 등 무게 있는 역사 드라마들이 제작되었고, 주간 상황(situation) 드라마인 MBC의 〈수사반장〉, 농촌을 뒷그림으로 한 〈전원일기〉와 KBS의 〈대추나무 사랑 걸렸네〉가 시작되어 장장 20년이 넘게 방송되었다. 1980년에 방송된 MBC의 〈여명의 눈동자〉와 SBS의 〈모래시계〉는 짧은 연속물(mini-series)로 성공을 거둔 대표적인 드라마가 되었다. 특히 〈모래시계〉는 광주사태를 뒷그림으로 하여 시대성을 띤 드라마로 온 국민들의 관심을 모았으며, 1995년 2월 당시 최고의 시청률(64.5%)을 올렸다.

최근 우리나라에서 주로 편성되고 있는 드라마의 유형은 트렌디(trendy) 드라마와 역사 드라마다. 1980년대까지만 해도 삼각관계를 중심으로 이야기가 전개되는 멜로드라마가 주류를 이루었으나, 1990년대를 지나면서 트렌디 드라마로 흐름이 바뀌었다. 트렌디 드라마는 1990년대부터 우리나라 방송에 새롭게 나타난 드라마 유형으로 신세대 수용자들의 새로운 문화적 취향과 감수성에 초점을 맞추고 있으며, 감각적 소비문화와 세련된 생활양식(life style)을 표상해낸다는 점에서 전통적 멜로드라마와 다르다.

MBC의 〈옥탑방 고양이〉, 〈내 이름은 삼순이〉, KBS-2의 〈풀 하우스〉, 〈낭랑 18세〉와 SBS의 〈파리의 연인〉 등이 대표적인 트렌디 드라마들이다. 형식적인 면에서 볼 때, 젊고 매력적인 남녀 주인공, 세대/가족 사이 갈등을 빼고, 경쾌하고 정감 있는 뒤쪽음악, 화려한 소품과 장치, 이국적인 나라밖 현지제작, 갈등은 있으나 무겁지 않게, 빠르게 이야기를 풀어나가고, 행복한 결말을 지음으로써, 보는 사람을 행복하게 만드는 것이 트렌디 드라마의 '전형'으로 자리 잡았다(김영찬 외, 2003).

이 가운데서도, 트렌디 드라마는 연기자들의 모습이 비교적 실제에 가깝게 투사될 수 있는 현대물이기 때문에, 스타들에게 관심 있는 사람들의 호기심을 채워줄 수 있다는 점에서, 매우 매력적이다. SBS의 〈발리에서 생긴 일〉과 같이 젊은 세대들을 겨냥한 드라마에는 주인공들이 펼쳐 보이는 세련되고 화려한 도시적 생활양식과 고급스런 소비문화, 그리고 이국적인 뒷그림이 있어 더욱 눈길을 끈다. 반면에, 트렌디 드라마는 앙금을 남기도 했다. 〈파리의 연인〉, 〈풀 하우스〉와 〈황태자의 첫사랑〉은 한결같은 '신데렐라' 이야기다. 이런 유형의 신데렐라 이야기는 일찍부터 재미있는 이야기 형식을 빌려, 여성들을 가부장적 질서에 맞게끔 길들이는 기제로 썼다. 자동차 재벌 2세와 고아, 인기배우와 작가 지망의 보잘것 없는 여성, 리조트 사업의 후계자와 야망 없는 여직원 사이의 사랑 이야기로 현실성은 없으나, 삼각, 사각 관계, 그리고 상투적인 출생의 비밀 등 극중에서 갈등을 키우는 장치를 통해, 보는 사람들을 끌어들이고, 남녀 사이에 계급의 차이를 가장 크게 함으로써, 사랑이라는 환상이 주는 효과를 활용하는 점에서 서로 닮았다(김명혜, 2001).

한편, 역사드라마는 KBS의 대하드라마와 MBC의 〈조선왕조 5백년〉과 같이 역사적 사실을 바탕으로 한 정통 역사드라마에서 출발해서, 최근에는 시대의 범위가 고려시대와 삼국시대로까지 거슬러 올라감에 따라, 사실과 상상력을 결합시킨 팩션(faction, fact + fiction) 드라마로 발전하고 있는데, 이는 중국의 동북공정과 일본의 교과서 왜곡과 같은 나라안팎의 사정이 드라마에 미친 영향으로 보인다. 보는 사람들의 눈길을 끈 정통 역사드라마로는 KBS-1의 〈용의 눈물〉, 〈바람의 생애〉, 〈태조 왕건〉, 〈불멸의 이순신〉 등이 있고, 팩션 드라마에는 KBS-1의 〈해신〉, 〈대조영〉, MBC의 〈주몽〉, SBS의 〈연개소문〉 등이 있다. 또한 소재와 뒷그림은 지난날의 역사 속에서 찾지만, 드라마의 주제는 역사적 사실과는 관계없이 현대의 드라마에서도 널리 추구하는 주제, 예를 들어, 어려운 환경을 이겨내고 자신의 의지를 실현한다는 주제의 드라마들이 최근 들어 역사드라마의 주류를 이루어가는 추세다.

이런 드라마에는 MBC의 〈허준〉, 〈대장금〉, 〈상도〉, 〈조선 여형사 다모〉, KBS의 〈황진이〉, SBS의 〈서동요〉 등이 있다. 〈대장금〉은 전통 역사드라마와는 달리, 멜로 드라마적 구성과 코믹한 서사구조가 드라마 진행에서 차지하는 비중이 크며, 화려한 영상(상궁들의 의상, 음식상)과 아름다운 음악을 통해 환상적인 분위기를 만들어냄으로써, 사실보다는 환상(fantasy)을 강조하는 것이 특징이다. 이것은 사회적 성공을 이루어가는 인물을 다룬 드라마에서 그 인물의 소원성취를 환상적으로 표현하는 이야기 장치로 보인다. 이에 비해, 〈황진이〉는 자신이 기녀로 태어났다는 사실과 그것이 세상 속에서 갖는 뜻을 스스로 깨닫고, 나

름대로 삶의 목표를 정한 다음, 그 일에 온몸을 던지고 적극적으로 밀고 나가는 자세, 이 가운데서의 선택과 고민은 '황진이'라고 하는 인물이 현대의 인간상과 매우 닮아있다는 점을 느끼게 하며, 이것이 지난날의 역사드라마와, 그리고 〈대장금〉과도 다르다.

최근에 역사드라마가 인기를 끌고 있는 이유는, 앞서 지적한 대로 중국의 동북공정이 우리의 역사에 관한 관심을 새롭게 불러일으킨 것 말고도, 최근의 우리 역사드라마는 〈검투사 (the Gladiator)〉, 〈트로이(Troy)〉 등 미국의 사극영화에 자극받아, 많은 인원과 물량을 동원한 대규모 전투장면과 무대장치(set), 나라밖 현지촬영, 역동적 카메라 각도, 컴퓨터그래픽을 쓴 그림효과 등으로, 지난날의 역사드라마와는 다른 볼거리와 감동을 주고 있으며, 조선시대에서 고려시대를 거쳐 삼국시대너머까지 시대의 범위를 넓힘에 따른 역사적 재료의 모자람은, 오히려 역사적 사실에 작가의 상상력을 불어넣음으로써, 픽션이라는 새로운 드라마세계를 만들어냈고, 이것이 보는 사람들의 관심을 모으면서, 새로운 재미를 준 것으로 보인다.

2010년부터 우리나라의 드라마에 또 다른 경향이 나타나고 있는데, 그것은 본격적인 직업의 세계와 장인정신이다. 직업을 다루더라도 드라마의 뒷그림이나 사랑이야기의 양념처럼 다루어왔던 지난날과는 달리, 이제는 어떤 직업에서의 성공이 드라마의 주된 이야기줄거리가 되면서, 드라마 속에서 그리는 상황도 점점 현실과 가까워지고 있다. KBS-1에서 방송된 〈제빵왕 김탁구〉는 실존인물을 모델로 했다. 주인공 김탁구 밖에도, 라이벌, 연인 등 주변인물들이 빵을 만드는 전문가로 나와서, 치열한 '빵의 세계'를 보여준다. 이런 드라마에서 삼각, 사각 관계는 오히려 관심을 끌지 못한다. 조선시대 첫 서양의술을 다룬 의학드라마 〈제중원〉(SBS)은 실감나는 수술 장면과 섬세한 감정묘사로 호평을 받았지만, 드라마를 보는 사람들은 두 남녀 주인공의 사랑에는 큰 관심을 보이지 않았다. MBC 〈파스타〉를 본 사람들도 두 주인공의 사랑이야기보다 현장감 넘치는 요리사들의 주방풍경에 열광했다.

이와 같은 흐름은, 이제까지 우리나라 드라마가 그려온 직업의 세계가 현실과는 거리가 있었다는 인식에서 출발한다. 많은 드라마가 '의사의 세계'를 그린다면서 청진기만 걸쳤을 뿐 할 일 없이 연애만 하는 의사를 주인공으로 만들어, 드라마의 사실성을 떨어뜨렸다는 반성에서 시작된 흐름이라고 본다(조선일보, 2010. 5. 24).

어쨌든 드라마들이 현실세계에 한걸음 더 다가가려고 하는 자세는 높이 살만하다. 주시청시간띠에서 드라마의 성공은 방송시장에서 방송사의 이익을 보장해주고 방송사의 이미지를 높여주며, 드라마제작에 참여하는 제작자, 작가, 연기자 모두에게 이익을 주므로, 따라서 드라마는 방송사, 광고주와 수용자 모두에게 환영받는 유형의 프로그램이 되었다.

MSK가 과학적인 시청률조사를 시작한 1992~98년 6월 30일까지 정규편성 프로그램 시청률 1~5위까지가 드라마였다.

프로그램 평균 최고 시청률

1	사랑이 뭐길래	MBC	1992년	59.5(%)
2	아들과 딸	MBC	1992~3년	49.1
3	첫사랑	KBS-2	1996~7년	47.1
4	모래시계	SBS	1995년	46.0
5	여명의 눈동자	MBC	1992년	44.4

프로그램의 아래 유형

드라마는 연극(drama)과 같이 극적 구성형태를 갖는 프로그램으로, 여기에는 단막극, 일일연속극, 주간연속극, 주말연속극, 짧은 연속극, 대하드라마, TV 소설 등의 유형들이 있으며, 프로그램 가운데 가장 수용자의 사랑을 받는 유형의 프로그램이다.

따라서 주시청 시간띠에 가장 많은 편수의 드라마가 편성되고 있다. 우리나라 사람들은 특히 드라마를 좋아해서 방송사들은 많은 편수의 드라마를 편성하고 있으며, 방송사에 따라 어느 정도 차이는 있으나, 전체 편성을 통틀어 한 주일에 보통 30~40편(재방송 포함)의 드라마가 편성되고 있다.

미국의 경우에는 드라마를 단막극, 서부극, 액션시리즈, 경찰시리즈, 병원드라마, 공상과학물, 드라마-다큐, 미니시리즈, 고전드라마, 10대 시리즈, 포스트모던 드라마 등으로 나누기도 한다.

01 단막극

이 유형은 텔레비전 방송이 처음 시작되던 시기에, 붙박이 프로그램이 된 이래 여러 번 바뀌었다. 처음에는 연주소에서 생방송으로 방송되다가 그 뒤 바깥촬영이 보태졌고, 비디오테이프와 필름으로 제작, 편집되면서 텔레비전 드라마의 전형이 되었다.

전성기였던 1950년대와 1960년대에는 선동적인 텔레비전의 얼굴이 되어, 문제가 되는 주제를 드라마로 방송했다. 이것은 원래 연극과 라디오극에서 나온 형태인데, 텔레비전에서

쉽게 자리를 잡았으며, 몇몇 비평가는 단막극을 아예 예술적 주제를 가진 문학으로 보기도 했다. 그 결과 단막극은 고급문화로 자리매김 되는 경향이 있었고, 연속극이나 짧은 연속극과는 다르게 받아들여졌으며, 단막극을 쓰는 사람만이 유일하게 '작가'로 인식되는 경우도 있었다. 요즘 텔레비전의 수준이 떨어졌다고 비평하는 사람들은 단막극을, 텔레비전이 보는 사람들의 생각과 기대에 도전했던 '황금기'의 얼굴이라고 말하기도 한다. 비평가들은 처음 시기의 단막극들이 고전희곡을 원전으로 삼고 생방송되었기 때문에, 유형자체가 연극적일 수밖에 없었다고 본다.

가드너와 와이버에 따르면, 첫 시기의 단막극은 '극장이나 연주소에서 재구성되어 따분하게 방송되었다.' 하지만 제이콥스는 첫 시기의 단막극이 이미 텔레비전 유형으로서 그 나름대로의 미학을 가졌으며, 여러 대의 카메라를 쓰는 연주소 드라마로 발전되어 무대극의 연극적 역할을 깼다고 주장한다.

작가들이 대본을 쓰게 되면서, 단막극은 점점 텔레비전 자체의 유형으로 굳어졌다(글랜크리버 외/박인규, 2004).

■ KBS 〈TV 문학관〉과 MBC의 〈베스트셀러 극장〉_ KBS 첫 시기부터 수준 높은 순수문학 작품을 소재로 하여 제작, 방송되던 단막극(KBS 무대, 문예극장)은 연속극의 기세에 밀려 없어졌으나, 단막극의 형식으로 새로 편성된 〈TV 문학관〉은 연속극의 이야기 중심에서 벗어나 영상의 아름다움을 좇음으로써 텔레비전 드라마의 품격을 높였으며, 이야기가 끝없이 늘어지는 연속극에 흥미를 잃은 사람들로부터 뜨거운 박수를 받았다. 이에 자극을 받은 MBC는 1983년 가을개편 때, 〈MBC 베스트셀러 극장〉을 새로 편성했다.

KBS-1 〈TV 문학관〉은 그림이 단조로울 수밖에 없는 연주소를 벗어나, 바깥으로 카메라를 옮겨 다채로운 영상을 만들어냈다. 그러나 군사독재정권 아래서 받는 '표현의 제약'은 〈TV 문학관〉과 〈MBC 베스트셀러 극장〉에도 예외 없이 적용되었으며, 따라서 본래 가지고 있던 문학의 비판적 기능과 철학적 사유에 제약이 가해졌다. 그래서 〈TV 문학관〉은 소재의 빈곤에 허덕이다 마침내, 277화 '프랑소와즈 김'(1987년 10월 3일)을 마지막으로 7년 동안의 방송을 끝냈고, 〈MBC 베스트셀러 극장〉도 마찬가지로 제257화 〈지빠귀 둥지 속의 뻐꾸기〉(1989년 7월 9일)를 끝으로, 6년 만에 방송을 끝냈다.

KBS의 〈TV 문학관〉과 〈MBC 베스트셀러 극장〉과의 차이는 KBS가 고전 순수문학 작품을 소재로 한 반면, MBC는 현대 대중소설에서 소재를 찾았다는 점인데, 이는 공영방송과

상업방송의 차이라 할 수 있다. 또 이 두 드라마 프로그램이 많은 새내기 작가와 연출가들을 길러낸 것은 분명하나, 원칙 없이 신인들을 씀으로써, 수준 높은 영상의 아름다움을 좇는다는 원래의 뜻과는 달리, 작품의 완성도를 떨어뜨렸다.

시청률 경쟁과, 그로 인한 질 낮은 드라마들이 넘쳐나는 가운데서도, KBS의 〈TV 문학관〉과 〈MBC 베스트셀러극장〉은 한국 드라마에 신선한 바람을 일으켰다. 예술적 향기가 나는, 좋은 품질의 드라마를 만들어 방송함으로써, 보는 사람의 눈높이와 방송 드라마 제작의 수준을 높이는데 커다란 공적을 세웠다. 그러다가 〈TV 문학관〉은 1991년부터 〈TV 문예극장〉으로 이름이 바뀌어 1992년까지 방송되었고, 그 뒤 〈신 TV 문학관〉으로, 2005년부터는 〈HD 문학관〉으로 프로그램 제목이 바뀌면서도, 용케 없어지지 않고 이어졌다(한국방송협회, 1997).

〈TV 문학관〉의 가장 큰 성취는 영상의 아름다움을 중요하게 여겨, 그 아름다움의 수준을 높였다는 데 있다. 문학작품에서 공간은 주제를 드러내는 중요한 곳이다. 예를 들어, 김주영 작가의 '홍어'는 눈 내리는 태백산 아래 산골마을을 뒷그림으로 한다. 아버지 없이 어머니와 함께 사는 소년 세영에게 이 공간은 침묵의 공간이며, 세상과 멀어짐을 뜻한다. 어떤 싹도 피어나지 않는 쓸쓸한 겨울의 공간이다. 2001년 〈TV 문학관〉에서 방송된 '홍어'는 소설 속, 눈 내리는 산골마을을 그려내는 데 충실했다. 아름다운 영상에 만족하지 않고 소설의 뜻을 짚어내어 공간을 구성함으로써, 보는 사람들에게 원작만큼의 감동을 느끼게 만들었다. 이처럼 〈TV 문학관〉은 프로그램의 전언(message)을 응축시킨 영상미학을 선보였다(KBS 저널, 11, 2011).

02 상황(situation) 주간 단막극

한 드라마의 이름 아래 같은 연기자들이 매회 독립된 상황에서 연기하는 형식의 드라마를 상황 주간 단막극이라고 한다. KBS의 일요아침 드라마 〈소망〉(1983년 1월 11일~11월 16일, 일요일 아침 8:10~9:00), 〈대추나무 사랑 걸렸네〉(1990년 9월 9일~2007년 10월 10일)와 MBC의 농촌 드라마 〈전원일기〉(1980년 10월 21일~2002년 4월 7일), 〈수사반장〉(1971년 3월 6일~1984년 10월 4일 일요일 오후 8시~8시 55분)이 대표적이다.

03 주간 연속극

이 형식의 드라마는 주 1회를 기본으로 제작, 방송되다가 1982년부터는 2회 연속으로 방

송되기 시작했다. 종래 특집극의 2부작 또는 3부작의 연속방송 효과에서 얻어진 경험으로 주간연속극 또한 주 2회 연속방송을 시도했는데, 이는 방송 프로그램 가운데 드라마가 시청자들의 선호도가 높다는 사실에도 기인하지만, 한 번에 한 프로그램 이상의 프로그램을 제작하는 경제성도 생각한 결과였다. 또한 시청자 입장에서는 한 주일에 한 번 보고 일주일을 기다리는 동안 줄거리를 잊게 되는 혼란도 방지하기 위해, 드라마를 보는 사람들을 하루 더 텔레비전 앞에 앉혀두는 효과도 생각했다.

주요 프로그램에는 MBC 수목드라마 〈여명의 눈동자〉와 〈대장금〉 등이 있다.

04 일일연속극

1930년대 미국의 라디오방송에 처음 연속극이라는 것이 선보였을 때, 광고를 내보낸 이들이 바로 세제회사들이었다. 그래서 연속극을 '비누 오페라(soap opera)'라고 한다. 사실 1940년대 연속극이 크게 인기를 끌었다는 것은 방송사가 광고기관으로 떠오르는 데 있어 연속극이 핵심역할을 했다는 뜻이다. '오페라(opera)'란 말은 이 장르의 독특한 감성, 구성(plot), 전개의 유형(style)을 함께 가지고 있을 뿐 아니라, 연속극 장르에 대한 평가를 암시하기도 한다. 이 말은 프로그램의 지나치게 부풀려진 감상적, 극적요소를 여성들이 지나치게 좋아하는 것을 비웃는 뜻에서 쓰인다. 그래서 '비누 오페라(soap opera)'란 말은 이 장르가 갖는 문화적, 경제적 면에서의 낮은 지위를 뜻한다. 기본적으로 연속극은 연속물형식으로 방송된다.

우리나라의 라디오방송에서 듣는 사람들을 사로잡았던 가장 인기 있는 유형의 프로그램인 일일연속극이 텔레비전의 개국과 함께 텔레비전 편성의 중심축으로 하루 저녁에 보통 3~5편이 편성되어서, 사람들을 텔레비전 수상기 앞으로 끌어 모았으며, 따라서 이른 시기에 우리나라 텔레비전방송 발전의 견인차 노릇을 톡톡히 해내었다.

우리나라 텔레비전 방송에서 첫 일일연속극은 TBC의 〈눈이 나리는데〉다. 이 드라마는 한운사 작, 황은진 연출로 1964년 12월 7일부터 시작해서 28부작을 예정하고 방송하기 시작했으나, 이때 일일연속극을 제작하기가 여의치 못해서 17회까지 방송하고 끝내게 되었다. 그러다가 KBS가 1965년 5월 임희재 작, 이남섭 연출의 〈신부 1년생〉을 제작, 방송하기 시작해서 이경재 작 〈이웃사촌〉에 이어, 한운사 작 김연진 연출의 〈아버지와 아들〉에 이르러 텔레비전 드라마 사상 처음으로 100회를 돌파함으로써, 우리나라 텔레비전 일일연속극 방송에 새로운 이정표를 세우게 되었다.

이어서 TBC의 〈아씨〉와 KBS의 〈여로〉가 선풍적인 인기를 끌면서, 일일연속극은 우리나라 방송에서 가장 인기 있는 텔레비전 드라마 장르로 확고하게 자리 잡게 되었다.

드라마 〈아씨〉(TBC)

05 대하드라마

드라마의 규모가 비교적 크고 오랜 기간 동안(보통 1년) 방송되는 역사드라마를 대하드라마라고 한다. 대하드라마란 원래, 일본의 공영방송 NHK가 공영방송의 자존심을 걸고, 30여 년 동안 제작해온 연속물 대형드라마를 가리킨다. 제2차 세계대전의 패전으로 인한 정신적 충격과 경제적 궁핍 속에서 의기가 매우 떨어져 있던 일본사람들은 우리나라의 6.25 사변을 계기로 경제가 회복됨으로써 생활의 안정을 되찾게 되고, 잃었던 자존심도 어느 정도 회복하고 있었다. NHK는 이러한 국민들 사이의 분위기를 느끼고, 이를 부추기고 널리 퍼뜨리는 정책으로 그들의 역사에서 빛나는 영웅들을 찾아 드라마로 만들기로 결정했다.

소화 38년(1963)에, 첫 프로그램으로 〈꽃의 생애(花의 生涯)〉를 제작, 방송했다. 그런데 이 드라마의 제작에는 다른 드라마들에 비해 출연자들의 수도 많고, 바깥제작 분량도 많아져서 한 사람의 제작자로는 감당하기에 벅찼다. 그래서 세 번째 작품인 〈태합기(太閤記)〉(1965)부터는 연출자를 따로 지명함으로써 NHK에 의한 '책임제작자 체계(Chief Producer System)'가 시작되었는데, 곧 한 사람의 책임제작자(Chief Producer, CP)가 연출을 맡는 연출자를 지명하여 그에게 연출을 맡기고, 자신은 그 밖의 제작업무를 총괄하는 체계를 말한다(NHK 출판부, 1991).

우리나라의 공영방송인 KBS가 이것을 그대로 본따서 1979년의 〈토지〉를 시작으로 〈먼

동〉(1993), 〈찬란한 여명〉(1995) 등을 제작, 방송했으며, 지금까지도 계속되고 있다.

06 짧은 연속극(mini-series)

이야기가 한없이 이어지는 일일연속극에 비해, 7~13회로 한정되는 연속극을 짧은 연속극이라고 한다. 인기에 따라 끝없이 방송되는 오랜 기간의 연속극에 흥미를 잃은 사람들의 변화와, 단막으로는 처리할 수 없는 내용을 한정된 시간 안에 매듭짓는 미국 ABC가 방송한 8부작 〈뿌리(Roots)〉가 그 기원이 되었다.

미국인의 삶에 있어서 진화하는 흑인의 역할에 관한 베스트셀러 소설을 14시간짜리 드라마로 만든 이 〈뿌리〉는 1977년에 여드레 밤을 이어서 방송되었으며, 이를 계기로 이 드라마는 짧은 연속극 붐을 일으켰다. 이때, 전문가들은 이 드라마가, 그 독특한 주제와, 긴 방송시간 때문에, 보는 사람들의 관심을 계속 끌 수 있을지에 관해 의문을 가졌는데, 놀랍게도 〈뿌리〉는 이 일을 해내었다. 한 회분 프로그램이 방송될 때마다 보는 사람들의 수는 늘어났으며, 여드레째 밤에는 모든 기록을 깼다(Head et. al., 1998).

연속물에는 계속성을 가진 프로그램과, 마지막 결론에 이르도록 구성된 프로그램의 두 종류로 나눌 수 있는데, 〈댈러스(Dallas)〉와 〈응급실(ER)〉이 계속성의 연속물이고, 〈최고의 의혹(Prime Suspect)〉, 〈의문의 살인자(Murder One)〉, 〈소프라노(The Soprano)〉 같은 닫힌 연속물은 제한된 수의 편들로 구성되며, 마지막에 끝내는 형태를 갖는다.

우리나라에서는 같은 해인 1977년 KBS-1에서 방송된 8.15 특집극 〈나루터 3대〉가 그 시작이다. 방송에서 대하드라마가 전집물 대하소설이라면, 주간연속극은 장편소설, 짧은 연속극은 중편소설, 단막극은 단편소설에 맞는다. 미국에서는 짧은 연속극을 부정기적인 방송을 기본으로 하여 보통 13주 동안 방송하는 연속물을 말하나, 우리나라에서는 이것을 기본편성에 반영하고 있는 것이 특색이다.

1986년 KBS는 3부작 〈적도전선〉을 공식적으로 짧은 연속극 3부작이라고 불렀으나, 기본편성에 반영한 것은 MBC가 먼저였다. MBC는 일일연속극은 아침방송으로 제한하고, 짧은 연속극 제작에 역량을 모아서 좋은 프로그램들을 많이 만들었는데, 〈불새〉(1987), 〈모래성〉(1988), 〈마당 깊은 집〉(1990), 〈춤추는 가얏고〉(1990) 등이 그것들이다.

07 경찰/범죄 드라마

경찰드라마는 50년 이상 텔레비전에서 가장 인기 있는 장르의 하나이고, 10년 이상 오랜

프로그램도 있다. 이들 드라마는 사회를 보호하고 법과 질서를 지키는 것을 기본 틀로 하고, 여러 가지 이야기를 펼친다. 1950년대 가운데시기에 영국에서 만들어진 〈독 그린의 딕슨(Dixon of Dock Green)〉(BBC, 1955~1976)은 경찰 드라마의 전통을 세웠다.

조지 딕슨은 평범한 경찰관으로 사람들과 가까이 지내면서 전후 영국의 가치관을 어기는 반사회적인 요소에 대항한다. 이 드라마는 BBC 연주소에서 생방송되었으며, 보통 범죄사건은 가벼운 격투로 해결되었다. 이 드라마는 경찰이 사회의 공동선을 위해 일한다는 전언을 전달할 수 있었고, 다른 범죄 드라마의 이상화된 형사와는 달리, 평범한 근로자 계층의 경찰관을 사실적으로 그렸다는 점에서 찬사를 받았다.

미국에서 〈대량검거(Dragnet)〉와 〈페리 메이슨(Perry Mason)〉 같은 경찰, 법정, 탐정 드라마는 1960년대에 가장 높은 시청률을 올렸다. 1970년대에 〈코작(Kojak)〉과 〈스타스키와 허치(Starsky and Hutch)〉가 형사들을 세련되고 카리스마적인 영웅으로 그린 반면, 영국의 〈스위니(The Sweeney)〉는 비정한 경찰관을 내세웠다. 1970년대 경찰 드라마의 형사들은 공통적으로 임무수행을 위해서라면 폭력적이고 위법적인 수단도 마다하지 않았다. '법과 질서'의 시대인 1970년대에 경찰드라마는 경찰의 이데올로기적이고 강압적인 업무를 어느 때보다 앞면에 내세웠다(레즈 쿡, 2004).

1980년대 가운데시기에 새로운 유형의 좀 더 진정한 범죄드라마가 가장 높은 시청률을 올렸다. 〈힐 거리의 블루스(Hill Street Blues)〉, 〈캐그니(Cagney)〉와 〈레이시(Lacey)〉가 많은 인물들이 나오는 복잡한 구성을 써서 거친 사회문제를 다루는 범죄드라마의 한 경향을 시작했다. 〈힐 거리의 블루스〉는 보다 사실적인 연출을 좇았다. 이 드라마의 중요한 요소는 주요 역할을 여성과 소수인종이 맡았다는 사실이다. 〈NYPD 블루(NYPD Blue)〉는 형식에서 실험적이며 내용에서 진보적이었으나, 제한적인 알몸과 거친 말투를 씀으로써, 방송망들이 프로그램 내용으로 받아들일 수 있는 한계를 시험했다. 이 프로그램은 많은 수용자를 끌어들임으로써 어느 정도 성공을 거두었으며, 많은 상도 받고, 비평가들의 좋은 평을 받았으나, 많은 광고주들은 이 프로그램을 피했다.

반대로, 〈여탐정이 쓴 살인사건(Murder, She Wrote)〉은 주로 상류사회에서 일어나는 의문의 살인사건을 뜻밖에도 교양 있는 중년의 여자 추리물(mystery) 작가가 탐정으로 나서서 해결하는 내용을 다루었다(Head et. al., 1998). 영국의 〈경찰(Cops)〉은 경찰을 모자라는 점과 고민을 가진 '보통 인간'으로 그리면서 사실적으로 접근함으로써, 경찰드라마가 현대사회에서 경찰의 역할을 묻는 수단으로 쓰일 수 있음을 보여준다.

경찰/범죄 드라마는 〈아담 12(Adam 12)〉와 〈미연방수사국(The F. B. I.)〉과 같은 경찰드라마로부터 〈매그넘 P. I.)〉와 같은 사립탐정 연속물이나 〈자정의 호출인(Midnight Caller)〉의 경우처럼, 보통시민 자격으로 좋은 일하는 사람들의 이야기로 점차 바뀌었다(이스트만, 1993).

우리나라에서 성공한 첫 경찰/범죄 드라마는 MBC의 〈수사반장〉이다. 이 드라마는 범인과 수사관들의 쫓고 쫓기는 단순한 오락 수사물 형식을 벗어나, '인간을 미워하지 말고, 죄를 미워한다.'는 주제로 방송된 '인간 수사극'으로, 될 수 있는 대로 실제 이야기를 바탕으로 제작했다. 1971~2년에는 '수사경찰'. 1973~6년에는 '예방경찰', 1977~8년에는 '인정드라마', 1979~81년에는 '사회드라마'로서의 역할을 했으며, 1981년 뒤부터는 '인간드라마'의 성격을 띠었다(MBC 연감, 1984).

MBC는 그 뒤로 〈경찰청 사람들〉을 편성했으나, 〈수사반장〉의 인기에는 미치지 못했으며, KBS도 〈형사〉라는 제목의 경찰/범죄 드라마를 여러 해 계속해서 방송했으나, 특징 있는 프로그램은 내놓지 못했다.

우리나라 방송이 이 장르의 프로그램을 발전시키지 못하는 주된 이유는, 아직까지도 우리사회를 지배하고 있는 유교적 도덕관념이, 범죄는 나쁜 것이며, 이것을 구체적으로 그리는 것은, 청소년과 젊은이들에게 나쁜 영향을 미칠 것이라는 사실 때문으로 보인다.

08 병원 드라마

1950년대에 병원 드라마의 전형이라고 할 수 있는 구성형태가 처음 나타났는데, 〈메딕(Medic)〉(미국, 1954~55)과 〈응급실 10병동(Emergency-Ward 10)〉(영국, 1957~67)이 바로 그런 드라마였다. 이 드라마들은 중심인물들이 매주 다른 소재를 엮어가는 형식으로 전개된다. 이 첫 시기의 드라마들은 의사의 환자치료에 초점이 맞춰졌다. 백인남자 의사가 병원의 중심이 되는 게 전형이었다. 이 드라마들은 진료과정을 사실적으로 정확히 보여주는 것을 목표로 삼았는데, 이 점은 멜로 드라마적 요소와 균형을 이루었다.

1960년대에는 의사가 팀의 일원으로 일하는 모습으로 그려졌고, 젊은 의사와 경험 많은 선생의 관계가 흔히 나타난다. 이런 병원드라마로 발전한 시금석은 〈닥터 킬데어(Dr. Kildare)〉(NBC, 1961~66)로 닥터 킬데어와 그의 선배이자 스승인 닥터 길레스피 사이의 '아버지-아들' 관계를 보여주었다. 1960년대 뒷시기가 되자, 실패를 모르는 전능한 신의 이미지로 의사의 모습을 계속 그리기가 어려워졌다. 병원드라마에서 의사가 자신감을 잃고

고민하는 모습이 나타나는 변화가 생겼다. 또 이 시기는 젊은이들이 옛 체제와 갈등을 일으키며 반문화 현상을 보여준 때였다.

〈메디컬 센터(Medical Center)〉(CBS, 1971)는 이런 폭넓은 사회변화를 반영한 드라마로 볼 수 있다. 이 드라마에서는 선후배 의사들의 관계가 가부장적으로 가르치고 가르침 받는 관계로부터 '서로 존중'하는 관계로 바뀌었다. 이 드라마는 낙태, 동성애, 강간, 마약중독, 인공수정, 성병 같은 사회적이고 의학적인 문제를 숨김없이 다루었다.

방송사상 가장 성공한 시트콤으로 손꼽히는 〈이동 병동(M*A*S*H)〉은 이제까지의 진료양상과는 다르게 전개된다. 우리는 이 드라마에서 처음으로 상황을 제어하지 못하는 의사들을 볼 수 있다. 그들은 치유되면 다시 전쟁터로 나가 죽거나, 죽일 환자들을 다뤄야 한다. 이 드라마는 블랙코미디와 호크아이(Hawkeye)의 인간적 절망을 섞음으로써, 극의 구성에 활력을 주었다. 코미디는 풍자적이면서 절망적인 면을 가지고 있었고, 이것은 주제곡 〈자살은 고통스럽지 않다(Suicide is Painless)〉에서 구체화되었다.

이렇게 비관적으로 바뀐 장르의 관심사는 1980년대의 주요 병원드라마인 〈성 엘즈웨어(St. Elsewhere)〉(NBC, 1982~87)와 〈사상자(Casualty)〉(BBC, 1986~90)에서도 초점이었다.

〈성 엘스웨어〉는 재정이 모자라는 보스턴의 대학병원을 뒷그림으로 한 드라마로, 〈힐 거리의 블루스〉가 드라마를 그리는 형식으로부터 많은 영향을 받았다. 앞서보다 능력이 떨어지고, 영웅적이지도 않고, 억압 속에서 냉정을 유지하지도 못하는 의료진이 나온다. 그래도 주인공은 의사고, 환자는 중심인물들의 뒷그림 역할만 했다. 드라마에서는 압박감에 시달리는 직업상의 부담 같은 '존재론적인 문제'를 주로 다루었고, 의사들은 약한 존재가 되었을 뿐 아니라, 능력 없음을 스스로 반성하기도 했다.

1990년대는 전례 없이 일상생활에서 의학이 강조되었다. 정기적으로 건강과 관련된 두려운 일이 생기고, '위험한 사회'가 이론화되었으며, 정부에서는 '건강한 삶'을 하나의 도덕으로 홍보했다. 이 모든 것이 병원드라마의 인기를 올려주는 구실을 했다. 동시에 좌우익의 구분이 없어지고, 정치는 관리역할로 줄어들었으며, 사회변화에 대한 생각이 몸 자체에 대한 생각으로 줄어들었다(제이콥스, 2004).

여러 해 동안 병원을 무대로 한 드라마들은 방송망 주시청 시간띠의 주요상품이었다. 환자와 의사들의 삶을 파고드는 〈벤 캐이시(Ben Cacey)〉와 〈킬데어 박사(Dr. Kildare)〉 같은 드라마들은 매주 수백만의 사람들을 불러 모았다. 그러나 바뀌는 사람들의 취향에 따라, 이들은 사라졌다. 〈성 엘즈웨어(St. Elsewhere)〉 같은 몇 편이 성공한 뒤에, 이 장르는 1990년

대 가운데 시기에 〈시카고의 희망(Chicago Hope)〉과 〈응급실(ER)〉과 함께 되돌아왔으며, 〈응급실〉은 닐슨 시청률조사에서 자주 가장 높은 시청률을 올렸다(Head et. al., 1998).

우리나라방송에서 이제까지 병원드라마가 몇 편 시도되었으나, 직업으로서의 의료행위가 본격적으로 다루어진 적은 없으며, 주인공들이 의사 가운을 입고, 청진기만 걸쳤을 뿐, 구체적인 의료행위를 드라마의 소재로 삼지 않았으며, 이것들은 단지 멜로드라마를 구성하기 위한 장치로 쓰였을 뿐이었다. 그러나 MBC가 일본의 병원드라마 〈하얀 거탑〉의 각본을 사들여 성공시킨 뒤, 우리나라 방송사들도 병원드라마에 관심을 가지기 시작했으며, 뒤이은 SBS의 병원드라마 〈제중원〉이 성공하면서, 병원드라마가 본격적으로 제작되기 시작했다.

기획 과정

◉ 소재와 주제의 결정

앞서 프로그램 기획 일반에 대해 설명할 때 소재와 주제를 나누어 설명했으나, 실제로는 거의 한꺼번에 생각되고, 결정된다고 할 수 있다. 예를 들어, 구체적으로 어떤 드라마의 제작자가 자기 드라마의 소재를 고를 때는 이미 그 드라마의 기획의도가 기획서에 규정되어 있으므로, 그 기획의도에 따라 소재를 한정시킨다. 따라서 그는 언제나 드라마의 주제의식을 앞세워 소재를 고르게 되는 것이다.

그가 소재를 찾는 범위는 첫째, 사회적 사건의 흐름 속에서 자신의 프로그램 소재로서 알맞은 사건이나 화제의 인물을 소재로 고를 수 있다. 예를 들어, 1954년 12월 매주 금요일 밤 8:30, KBS 라디오에서 방송된 〈인생 역마차〉는 6.25 사변으로 온갖 고통을 당한 당시의 사람들이, 자신들이 겪은 사연을 엽서로 보내오는 내용, 곧 '어찌 하오리까' 하는 질문에 대해, 진실한 새로운 삶의 길을 개척하도록 충고해주는 형식으로 방송되었는데, 이것이 수많은 여성 청취자의 눈시울을 적셨으며, 이 드라마는 만천하의 인기를 독점했다(정순일, 1991).

다음은 KBS가 방송해서 인기를 끌었던 드라마, 〈여로〉를 기획하게 된 과정에 관한 얘기다. 텔레비전 드라마의 역사에서 처음으로 인기를 끈 작품은 〈아씨〉다. 이 드라마는 임희재 작, 고성원 연출의 TBC 연속극으로, 1970년 3월 2일부터 1971년 1월 9일까지 일요일을 빼고, 날마다 저녁 9시 40분부터 10시까지 총 253회 방송되었다. 이 드라마는 한국 텔레비전

방송사상 유래가 없을 80%에 이르는 시청률을 기록했다. 그 원인으로 일일연속극이 가지는 특성인 시간의 흐름이란 면에서 볼 때, '아씨'라는 주인공이 72년의 세월을 살아가는 동안, 우리나라 최근세사의 수난 속에서, 나라와 민족의 수난기를 살아가는 4대에 걸친 여인상을 적나라하게 그려, 이 나라 온 가족구성원들에게 지난 시대의 향수를 한껏 불러일으켰던 것이다. KBS는 이 〈아씨〉의 화제가 그때까지도 사라지지 않고 있던 그 당시 방송가의 분위기 속에서, 그들도 〈아씨〉에 못지않은 화제작을 만들어보자는 야심으로 1971년 프로그램 개편 때, 드라마 〈여로〉를 기획하게 되었다. 그래서 미국의 비누오페라와 일본의 아침 텔레비전 소설 등을 토의의 대상으로 해서 작품의 성격과 방향까지 대충 논의한 다음, 작가를 선정할 때는 바깥의 이름 있는 작가들도 거론되었지만, 모처럼 방송국의 기획의도를 더 잘 살리기 위해서 방송국 안에서 필자가 나오는 것이 좋겠다는 의견에 모두 동의했고, 그래서 KBS 드라마 연출자 출신인 이남섭 작가가 자연스레 집필자로 결정되었다.

이때 미국의 비누오페라와 일본의 아침 TV 소설, 그리고 TBC의 〈아씨〉까지 모두 여성노선이니, 이번의 KBS 드라마는 남성노선으로 한 번 가보자는 제의에 따라, 드라마 〈여로〉가 탄생하게 되었다. 이 드라마는 '장욱제'라는 걸출한 연기자를 배출하면서, 드라마 〈아씨〉와 함께 역사에 길이 남을 드라마로 자리매김했다(최창봉, 2010).

그밖에도, 광주사건을 소재로 다룬 SBS 드라마 〈모래시계〉도 좋은 예가 될 것이다.

둘째, 최근에 출간되는 소설이나 희곡 등 문학작품이다. 현대 독자들의 관심을 끈다고 생각되는 작품 가운데서 자신의 프로그램 소재가 될 만한 작품이 있으면, 그 작품을 소재로 정할 수 있다. 소설 〈허준〉을 드라마로 만들어 성공한 경우가 대표적일 것이다.

셋째, 지난날의 문학작품 가운데서 오랜 세월동안 많은 독자의 사랑을 받아온 고전 가운데서 소재를 고르는 것이다. 고전의 소재 자체는 그 시대의 것으로 세월이 지나면서 낡을 수 있으나, 소재에 담긴 주제는 인간의 보편적 가치를 가지고 있다면, 어느 시대에서나 공감을 살 수 있다. 섹스피어의 작품이 시대를 바꾸어가면서 다시 제작되는 것도 그 때문이다. 예를 들어, KBS 〈TV 문학관〉이 고전작품을 재현하는 대표적인 드라마 프로그램이라 할 수 있다.

마지막으로, 제작자 자신의 경험에서 소재를 구하는 일이다. 세상의 사물을 자신의 가치관이나 신념체계로 다시 구성하는 사람이 바로 제작자나 연출가들이다. 그러므로 이들은 자신이 살아가면서 부딪치는 사건이나 사람들에서 쉽게 감동을 받거나, 극적충동을 느껴서 작품으로 만들고 싶은 생각을 가질 수 있다. 텔레비전의 경우는 아니지만, 영화감독 곽경택

은 자신의 경험을 소재로 한 〈친구〉라는 영화를 만들어 유명해졌다.

드라마 제작에서 실제로 소재를 고르고 주제를 정하는 사람은 제작자가 아니라 작가다. 처음 드라마 프로그램이 개발될 때는 제작자가 기획하지만, 일단 그 프로그램의 극본을 쓸 작가가 정해지면, 작가는 그 드라마의 기획의도에 따라 소재를 구하고 주제를 정하여, 극본을 쓴다. 제작자는 작가가 구성하여 제출하는 대본을 검토하여 소재와 주제의 방향을 확인하고, 작가와 의견이 다를 때는 다시 작가와 협의하여 작품의 방향을 고칠 수 있다.

드라마 〈여로〉(KBS)

○ 구성

대본구성은 전적으로 작가가 하는 일이다. 그러나 그 대본이 잘되었는지, 기대수준에 미치지 못했는지를 판단하는 것은 제작자의 몫이다. 영화나 드라마의 성공에 대한 기여도는 대본이 60~70%, 연기자가 15~20%, 연출이 5~10% 정도라고 할 만큼, 대본의 기여도가 결정적으로 높기 때문에, 이것을 모두 작가에게만 미루는 것은 제작자의 직무태만이라고 할 수 있다. 그렇다고 해서 제작자가 작가의 대본 쓰는 일에 대해서 일일이 간섭하고 트집을 잡으라는 뜻이 아니다. 대본에 대해서 연출자가 할 수 있는 일은, 먼저 드라마의 기획의도를 잘 알고 극본을 써 줄 작가가 누구인지를 엄밀하게 살펴서 선정하고, 그가 써서 제출하는 대본을 검토한다. 그가 쓴 대본의 품질이 자신이 요구하는 수준 또는 그 이상이라고 판단될 때는, 전적으로 그를 믿고 맡긴다. 한편, 그의 대본에는 별다른 문제가 없다고 판단되지만, 이 드라마를 보는 사람들의 반응이 별로 좋지 않을 때는, 무엇이 문제인지를 여러 각도로 검토해야 한다.

연기자나 연출의 문제인지, 아니면 제작 기술상의 결함인지 등을 점검한다. 이것들에서 별다른 문제를 찾지 못했을 때는, 드라마의 바깥요인, 곧, 방송되는 시간띠가 충분한 시청

자를 확보하기에 불리한 시간대인가(주시청 시간띠 밖의 시간띠), 아니면 같은 시간띠에 방송되는 다른 방송사 드라마의 경쟁력이 뛰어나기 때문인지, 또는 대상 시청층을 잘못 겨냥했는지를 검토한다. 이유가 무엇이든 제작자는 빨리 대응방안을 연구하여 이에 대처해야 할 것이다. 여기에서 중요한 것은 제작자가 대본을 읽고, 대본의 품질을 평가할 수 있는 능력이다. 그러기 위해서는 제작자 자신이 대본을 쓸 수 있을 정도의 대본구성 능력을 갖추고 있어야 한다. 영화의 경우, 감독들 가운데 많은 사람들이 시나리오 작가출신이라는 사실은 우연이 아니다.

텔레비전 드라마에 있어 제작자나 연출자가 반드시 극본을 쓸 줄 알아야 한다는 것은 아니라 해도, 적어도 극본을 구성하는 방법은 알고 있어야 하며, 따라서 어떤 극본이 좋은 극본인지를 평가하는 능력은 갖추고 있어야 한다. 그러므로 제작자나 연출자는 드라마 구성법을 공부해야 한다.

(1) 드라마 구조

인류 역사상 처음으로 비극의 구조에 대하여 연구한 사람은 그리스 철학자 아리스토텔레스다. 그에 따르면, 인간의 삶은 희박하게 이어진 사건, 우연히 일어나는 일치의 연속이지만, 이야기에서는 무질서보다는 질서를, 혼돈보다는 논리를 바란다. 무엇보다도 전체를 묶어주는 일관성 있는 목적이 있어야 한다. 이야기는 처음부터 끝까지 통일된 목적아래 시작, 중간과 마지막으로 나뉘어 전체를 구성한다고 했다.

■ **시작_** 보통 설정이라고 하며, 극적상황이 있어야만 해결할 수 있는 문제가 생긴다. 등장인물이 나타나고, 등장인물이 바라는 바를 설명한다. 등장인물은 행복이나 불행을 바란다. 등장인물이 바라는 바를 말할 때, 이야기는 시작된다. 이것을 의도라고 한다.

■ **중간_** 등장인물의 의도가 밝혀지면, 이야기는 다음 단계로 넘어간다. 이를 극적행동이 커지기 시작하는 단계라고 한다. 등장인물은 바라는 바를 찾아 행동하기 시작한다. 등장인물의 행동은 시작부분에서 일어난 사건의 결과다. 따라서 행동은 원인과 결과의 관계로 엮어진다. 그러나 주인공의 행동은 그가 바라는 바를 성공적으로 얻는데 방해가 되는 사건에 부딪힌다. 이것을 뒤집기라고 한다. 이 뒤집기는 주인공이 목적을 이루기 위하여 고르는 길을 바꾸어 놓기 때문에, 긴장과 갈등을 불러온다. 이 뒤집기 때문에, 주인공은 새롭게 바뀌는데, 이것은 뒤집기의 결과로, 등장인물들 사이의 관계가 달라지는 것을 말한다.

➡ **마지막_** 절정에 이르고, 행동이 마무리되며, 이야기는 끝난다. 시작에서부터 일어나는 모든 사건들이 논리적으로 결말을 만든다.

아리스토텔레스의 이 비극의 기본원리를 전통적인 극적구조라고 한다.

한편, 아리스토텔레스보다 훨씬 뒷시대의 사람인 러시아의 민속학자 프롭(propp)은 러시아 사람들 사이에서 전해오는 100여 개의 이야기들을 분석하여, 이것들이 가지고 있는 공통의 구조를 찾아냈다. 그 결과 여섯 단계의 이야기구조를 밝혀냈다.

- **준비 단계_** 이야기의 시작단계. 영웅이 사는 공동체에 문제가 생긴다.
- **복잡 단계_** 이야기가 전개되고, 악당은 영웅이 사는 공동체에 해악을 끼친다.
- **사건이 바뀌는 단계_** 영웅은 여러 가지 곡절을 겪으며, 새로운 힘을 얻게 되어 악당을 찾아 나선다.
- **갈등과 싸움의 단계_** 악당과 영웅은 직접 맞닥뜨려 싸운다.
- **회복(귀향)의 단계_** 영웅은 공동체로 돌아온다. 그러나 사람들은 그를 알아보지 못한다.
- **인식단계_** 영웅은 사람들에 의하여 인식되고, 악당은 벌을 받는다.

프롭의 이 여섯 단계의 이야기 구조를 아리스토텔레스의 전통적 극적구조와 비교하여 보면, 다음과 같이 대입할 수 있다.

- 시작————————— 1. 준비단계
 2. 복잡단계
- 중간————————— 3. 사건의 전환단계
 4. 갈등과 싸움의 단계
- 끝———————————— 5. 회복(귀향)단계
 6. 인식단계

(2) 오늘날 이야기의 기본구조

아리스토텔레스의 전통적인 극적구조를 바탕으로 하여, 오늘날 이야기의 기본구조가 발전했다. 오늘날의 이야기에서, 첫 부분에서 문제가 생기고, 가운데 부분에서는 그 문제가 여러 가지로 복잡해지며, 끝 부분에서는 그것이 풀린다.

01 첫 부분

처음으로 어떤 사건이 일어나는데, 이것이 갈등이다. 이 사건에서 중요한 인물이 나타난다. 이 등장인물을 통해 사건의 뒷그림에 대한 정보가 주어진다. 이 등장인물이 행동하기 시작함으로써 반대하는 세력이 있음을 알게 되고, 따라서 긴장이 생긴다. 등장인물과 반대 세력이 어떻게 서로 다투며 사건을 발전시켜 나갈지에 대한 의혹과 기대감이 보는 사람을 이야기 속으로 끌어들인다. 처음 시작부분에서 관심을 끌지 못하면 이야기를 계속하기가 힘들어진다. 다음은 어느 범죄영화의 첫 부분이다.

"어느 전원도시의 호화로운 별장에서 살인사건이 일어난다. 사건을 접수한 해당지역의 경찰서장실. 서장과 수사반장이 이 사건을 누구에게 맡길 것인가를 두고 고민하고 있다.
별장지역인 이곳은 피서객이 몰려드는 여름 휴가철에 특히 사건이 많이 일어난다. 그동안 몇 가지 사건들이 일어나서 대부분의 강력사건 수사담당 형사들이 그 사건들에 매달려있고, 경찰서 또한 휴가철이라 한두 사람은 휴가를 간 형편이어서, 이 사건을 담당할 마땅한 형사가 없다. 남아 있는 오직 한사람의 강력계 형사인 A는 강력계에서 가장 유능한 형사로 소문났지만, 그는 상사에게 고분고분하지 않아 서장의 눈 밖에 났을 뿐 아니라, 지난번의 마약밀매사건에서 밀매현장을 덮치다 범인을 살해한 일로 그는 징계위원회에 해부되어 직위가 해제되어서 그 이상 강력계에 근무하지 못하고, 대기상태로 있는 중이었다.
그러나 서장은 그를 쓰기 싫어 인근의 경찰서장에게 전화하여, 이 사건을 담당할 형사의 파견을 요청한다. 그러나 그 서장도 마찬가지로 수사형사가 모자라는 사정을 설명하면서, 양해를 구한다. 그러다가 그는 문득 생각난 듯, "그쪽에 A가 있다는 사실을 알고 있는데, 그를 놀리고 있으면서 왜 일을 맡기지 않느냐?"고 힐난성 질문을 하자, 말문이 막힌 서장은 전화를 끊고, 마침내 마지못해 A에게 사건을 맡기기로 결심한다. 서장은 A를 불러 경고한다. "이번이 마지막 기회야. 더 이상 사고는 용납하지 않겠어⋯⋯. 한번만 더 사고 치면, 경찰에서 영구추방이야" 서장을 한번 쏘아본 그는 말없이 밖으로 뛰어나간다.
사건 현장. 현장에 도착한 그는 곧바로 현장을 지키는 경찰들을 만나 사건의 경위를 듣고, 현장을 조사하기 시작한다. 긴장된 얼굴로 바쁘게 움직이는 A. 물고기가 물을 만난 듯, 생기가 넘친다. 살해된 여자는 20대 후반으로 보이는 미인으로, 이곳 폭력조직

두목의 정부임이 밝혀진다. 이 폭력조직은 지난번에 그가 맡았던 마약 판매조직 범죄의 배후집단으로 의심받고 있었으며, 그는 이 사건을 수사하는 도중에 마약 판매책을 우발적으로 살해하고, 총격전 과정에서 팀동료 B를 잃었다. 몸 전체로 긴장감이 서서히 퍼져나감을 느끼면서, 그는 두 주먹을 불끈 쥐었다. 드디어 대결은 시작되었다…….”

여기에서 우리는 곧바로 이야기의 시작인 갈등 - 살인 사건 - 과 만나게 된다. 곧이어 이 사건의 수사를 맡게 될 A라는 강력계 형사와 그의 뒷얘기에 대해 알게 된다. 그리고 그가 다루게 될 사건의 배후세력인 폭력조직의 존재와 A와의 과거의 악연에 대해서도 알게 된다. A라는 인물은 유능하고 의리 있는 인간이지만, 권력에 아부하지 않는 순수한 인간이고, 따라서 그는 능력에 비해 조직에서 부당하게 대우받고 있다는 사실을 알게 되고, 이 영화를 보는 사람들은 그에 대해 동정심을 갖기 시작한다. 한편 지난날의 사건 때문에 오히려 불이익을 당하고 친한 팀 동료를 잃은 그가 이 사건을 얼마나 치열하게 수사하고, 폭력조직을 응징할지에 대한 기대감으로 다음 장면을 기다리게 되는 것이다.

위의 이야기는 시작부분이 갖추어야 할 요소를 제대로 갖추고 있다.

02 가운데 부분

이야기가 진행되는 과정에서 여러 명의 등장인물들이 나타나고, 이들이 서로 부딪치면서 이야기는 점점 복잡해지고 여러 갈래로 나뉜다. 주인공은 문제를 풀려고 노력하지만 오히려 계속하여 어려움에 부딪치고, 위험한 상황에 빠지게 된다. 과연 그는 문제를 풀 수 있을까? 하는 의문이 생기면서도, 뜻밖의 인물로부터 도움을 받는 것을 계기로 하여 문제를 풀 수 있겠다는 기대감을 갖게 하면서, 사건은 예상치 않았던 방향으로 나아간다.

이 부분의 핵심은 이야기를 풀어나가는 것과, 갈등을 크게 키우는 것이다. 그러면서도 한편으로, 영화를 보는 사람은 어느새 주인공과 자신이 동일인물이 되어 위기에 함께 맞서며, 앞으로 나아가고 있다는 사실을 알게 된다. 의혹의 마음과 긴장감에 싸이면서도, 목적을 달성코자 하는 기대감으로 마음이 부풀고 있음을 느낀다.

“…그는 현장에서 몇 가지 단서를 찾아냈다. 여자의 몸에서 채취한 정액과 방바닥에 떨어진 핏자국, 여자를 살해할 때 썼던 것으로 보이는 권총의 탄피 등, 몇 가지 증거물들을 모아서 감식반에 맡긴다. 그는 여자의 소지품을 뒤지다 전화번호가 적힌 메모쪽지 한 장을 찾아보고, 주머니에 넣는다. 그러자 막 도착한 C 형사는 이 사건에 처음 배정되었

다면서, 그에게 인사한다. 그는 경찰대학을 졸업하고 경찰에 들어온 지 1년밖에 되지 않은 신참이나, 침착하고 영리해 보이는 인상에 호감을 느끼면서 잘해보자고 말하며 악수를 청한다.

그는 일단, 이 사건을 치정을 위장한 마약거래 사건으로 추정하고, 몇 단계 수사방향을 정하여 C에게 몇 가지 수사를 지시하고 자신도 움직이기 시작한다. 그는 경찰서 범죄자 기록서류에서, 피살자가 범죄조직 보스의 정부가 되기 전에 N나이트클럽에서 댄서로 일했다는 사실을 알아냈는데, 그곳은 또한 그 범죄조직의 아지트이기도 했다. 그는 C와 함께 그날 밤, N나이트클럽을 찾는다. A는 N나이트클럽의 지배인을 불러 살해된 여인의 사진을 내보이면서, 그녀에 대해 묻는다. 그녀는 이곳에서 3년 정도 일했으며, 1년 전에 범죄조직 보스의 눈에 들어 그의 정부가 되었다는 사실을 알게 된다. 그러나 이미 알고 있는 사실 이상을 말하지 않으려는 지배인의 태도를 알고, 순순히 지배인의 방을 나온다.

A가 자신들의 아지트인 N나이트클럽을 찾았다는 사실이 보스에게 보고되자, 조직원들의 경계가 강화되었음을 눈치 채는 A. 그는 일부러 빈 테이블을 찾아서 C와 함께 앉는다. 그러자 한 여자가 다가와서 마실 것을 주문 받는데, 고개를 들고 쳐다보는 순간, 안면이 있는 댄서 D였다. 몇 달 전 경범죄로 입건된 그녀를 간단히 훈계만 하고 내보내준 적이 있어서, 얼굴을 기억하고 있었다. 밤업소에서 일하는 여자의 때가 묻지 않는 표정과 맑은 눈동자에서 뭔가 신선한 느낌을 받으면서, 사소한 일로 그녀를 괴롭히고 싶지 않다는 순간적 판단으로 그녀를 순순히 내보내 주었던 것이다. 촉수가 낮은 조명등 때문에 그녀는 그를 알아보지 못하는 것 같았다. 그는 맥주 두병을 주문하고, 주위를 천천히 둘러보기 시작했다.

입구와 바텐더 옆, 그리고 화장실로 돌아가는 모퉁이에 2명씩, 조직원들이 자신들의 거동을 지켜보고 있는 것을 눈치 챘다. 그는 그들의 얼굴을 하나하나 확인하면서, 머지않아 이들과 대결하리라는 사실을 마음에 새긴다. 곧바로 경찰서로 돌아오자, 그는 그 여자와 관련된 서류를 찾아내어 그녀의 주소를 확인한다. 그녀는 시내 중심가에서 약간 떨어진 변두리의 임대아파트에 살고 있었다. 메모지에 그녀의 주소를 적은 다음, 주머니에 넣으면서 시계를 보니, 밤 11시 55분을 가리키고 있었다. 숙직실에서 잠시 눈을 붙인 다음, 새벽 3시경에 그녀의 집을 찾아가기로 하고 숙직실로 향한다. 새벽 3시. 자명종 소리에 깬 A는 주섬주섬 옷을 챙겨 입고, 경찰서 밖에 세워 둔 자신의 차를 타고 임대아파트로 향한다. 307호실을 찾은 그는 문의 손잡이로 문을 열어보고 잠긴 것을 확인하고

는, 주머니에 늘 가지고 다니는 쇠고리로 자물쇠를 열고 아파트 안으로 들어간다. 잠시 현관에 서서 어둠에 눈을 익힌 다음, 거실의 소파로 가서 앉는다.

어둠속을 응시한 채 한 30분 정도 지나자, 복도에서 하이힐 소리가 들려오고, 그는 얼른 일어나서 현관 쪽의 벽 모서리에 붙어 선다. 현관문을 열고 들어선 그녀는 거실로 들어와 전기 스위치를 켜려고 할 때, A는 뒤에서 여자를 덮치면서 그녀의 입을 막는다. 순간적으로 기습을 당한 그녀는 몸을 버둥거리면서, 고함을 지르려고 하나, 그의 힘에 압도되어 몸이 굳어진다. 그는 그녀의 귀에 대고 조용히 말한다. "쉿, 조용히… 난 A형사야. 당신을 해칠 생각은 없어, 잠시 얘기를 나누려고 왔어" 잠시 뒤 그녀의 몸을 풀어주자, 그녀는 바닥에 풀썩 쓰러진다. A는 그녀의 손을 잡아 일으킨다. 스위치를 켜려는 그녀를 제지하고, 어둠속에서 그녀의 손을 이끌고 주방 쪽으로 간다. 그녀에게 식탁 위의 스탠드를 켜게 하고, 두 사람은 마주 앉는다.

"어머, 이게 무슨 짓이에요. 혼자 사는 여자 집에, 그것도 한밤중에…….."

"미안해, 나도 그쯤은 알아. 그보다도 당신의 안전 때문에, 이렇게 몰래 찾아온 것을 알아줘."

그는 N나이트클럽에서 일했다는 피살자의 대인관계에 대해서 아는 사실을 얘기해 달라고 부탁하자, 여자는 일어서서 현관문을 열고 혹시 그녀를 몰래 따라온 사람은 없는지 확인한 다음, 방으로 들어와 몇 가지 중요한 정보를 귀띔 해준다. 피살된 여인에게는 몇 년 전부터 사귀어 온 애인이 있었으며, 보스는 그 사실을 모른 채 1년 전에 한번 보고 반해서 강제로 그녀를 자신의 정부로 삼았지만, 그녀는 보스를 사랑하지 않은 것 같으며, 최근에는 보스 몰래 다시 옛 애인과 만나고 있는 것 같다는 사실을 알려주었다.

"그녀의 애인이란 자는 누구지?"

"그는 E란 자로 마약 중간 판매책인데, 남미와 아시아 등지의 마약 생산지에서 마약을 수집해서 국내로 들여와, 범죄조직에 넘겨주는 일을 맡고 있는 자로서, 어느 조직에도 속하지 않고 독자적으로 활동하는 자예요."

그는 D에게 자신의 핸드폰 전화번호를 적어주면서, 앞으로 이 자의 소식을 들으면 연락해주기 바란다는 말을 남기고, D의 아파트를 나와 어둠속으로 사라진다.

다음 날, 범죄현장을 중심으로 탐문수사를 벌인 끝에, 사건현장인 피살자의 옆집에 살고 있는 노부부로부터 사고가 일어났던 날 새벽 1시쯤, 옆집에서 들려오는 총소리에 놀라 잠이 깼으며, 잠시 뒤 그 집 뒤뜰을 지나 도망가는 남자의 모습을 거실 창문너머로

언뜻 보았다는 증언을 들었다. 그렇다면 그 남자는 피살자의 애인이라는 자가 틀림없을 것 같다는 생각이 들었다. 건너편 앞집에 산다는 중년부인으로부터 그날 밤 자정쯤, 병원에서 밤근무를 마치고 집으로 돌아왔을 때, 그 집 앞에 자동차 한 대가 멈추어 있었으며, 차안에는 두 사람의 남자가 타고 있었다는 사실을 들었다. 그녀는 시내 종합병원의 간호사로 일하고 있다고 했다.

그렇다면, 살인은 이들 두 남자에 의해서 저질러졌다는 결론이 난다. 이 두 사람은 분명히 문제의 범죄조직 보스의 부하들임에 틀림없으며, 최근 여자의 행동을 수상하게 여긴 보스가 이 두 사람의 부하로 하여금 자기 정부의 행동을 감시하게 했을 것이고, 그날 밤 애인과 밀회하던 현장을 이 두 사람이 덮쳤을 가능성이 커 보였다.”

이와 같이, 가운데 부분에서는 주인공이 행동하기 시작하면서 여러 인물들과 부딪치게 되고, 이야기가 여러 갈래로 복잡해지면서 보는 사람을 점차 이야기 속으로 끌고 들어간다. 등장인물들이 서로 얽히면서 갈등이 커지고, 보는 사람들은 점차 긴장해지기 시작한다.

과연 사건은 어떻게 풀릴까? 하는 기대감으로 보는 사람은 자신이 어느새 주인공과 함께 하고 있다는 사실을 느끼게 된다. 이 부분이 작품의 거의 대부분을 차지한다.

03 끝 부분

절정에 이르러 갈등이 모두 풀리고, 이야기는 끝난다. 더러 대단원이라는 마지막 해결장면이 있을 수 있다. 여기에서, 보는 사람들에게 감추어졌던 사실을 밝혀주고, 주인공들의 행복한 앞날을 암시하면서 이야기를 끝낸다. 갈등이 격렬할수록 끝장면의 여운은 길게 남는다.

“…A는 여러 가지 일들에 부딪치면서, 사건을 풀어나간다. 피살자의 살해범은 A의 예상과는 달리, 그녀의 애인 E로 밝혀진다. 피살자가 E의 마약 판매자금의 일부를 빼돌린 사실이 E가 속한 또 다른 범죄조직에 의해 발견되고(그는 프리랜서를 가장했지만, 사실은 마약 공급조직의 일원이었다), 그의 보스는 그에게 그녀를 제거하라는 명령을 내린다. 그는 그날 밤 그녀를 찾아 사랑을 나눈 다음, 그녀를 목 졸라 죽인 것이다. A는 수사과정에서 보스와 피살자, 그리고 그녀의 애인 E는 사랑을 가장하여 서로를 이용하고, 이용당한 관계라는 사실을 밝혀낸다. 피살자의 미모에 반한 E가 피살자에게 접근하는 사실을 알고, 보스는 피살자로 하여금 E를 포섭하도록 지시하고, 예정대로 계획이 성공하자 모른척하고 피살자를 자

신의 정부로 만듦으로서 E를 몸 달게 하고, 따라서 E를 피살자에게 묶어두어 마약을 지속적으로 공급받도록 하는 한편, 피살자를 이용하여 자신이 지불한 마약대금을 빼돌렸고, 그 때문에 피살자가 희생되었던 것이다.

한편, E의 조직과 피살자의 보스는 또 다른 대규모의 마약거래를 성사시켰으며, A는 수사대와 함께 그 현장을 지키고 있다가 격렬한 총격전 끝에 범죄조직 일당을 체포하고, 악랄한 보스를 현장에서 사살하여 동료의 복수를 끝낸다. A는 이 사건을 성공적으로 해결함으로써, 지난번의 미해결 부분도 함께 밝혀내어 징계가 해제되고, 수사반장으로 승진한다. 결정적 위기에서 A를 구해주고, 또한 수사의 결정적 단서를 제공하여 사건을 풀도록 도와준 댄서 D는 홀어머니를 모시면서 대학을 다니는 착실한 여성임이 밝혀지고, 그녀에게 사랑을 느낀 A는 앞으로 그녀와 장래를 약속할 것이라는 사실을 알게 된다.

마지막으로, 피살자의 소지품 속에서 찾아낸 메모지의 전화번호는 피살자가 대학시절 만나 사랑을 나누었던 진짜 애인의 것으로, 그는 그녀와의 사이에서 태어난 아들을 키우고 있는 의사였다. 그녀는 애인의 의과대학 수업료를 벌기 위해 밤의 세계에 발을 들여 놓았다가 끝내 발을 씻지 못해, 자신을 기다리는 애인과 아들에게로 돌아가지 못하고 말았지만, 그 희망은 버리지 않고 있었다. 최근에 애인이 범죄조직 보스의 정부가 되었다는 사실을 안 이 의사는 마침내 그녀를 단념하고, 자신에게 헌신하는 간호사를 부인으로 맞아, 가정을 꾸린다. 그는 뒤늦게 그녀가 살해되었다는 사실을 알고, 아들과 함께 그녀의 묘를 찾는데, 마침 이때, 사건을 해결하고 승진발령장을 받은 A가 D와 함께 그녀의 묘를 찾았다가, 이들 부자와 대면한다.

범죄조직에 애인과 어머니를 빼앗긴 이들 부자의 쓸쓸한 뒷모습을 보면서, 더 이상 이런 희생자들이 생기지 않게 악의 뿌리를 뽑겠다고 마음속으로 다짐하는 A. 쓸쓸한 두 부자의 뒷모습에서 카메라는 천천히 뒤로 물러서고… 마지막 자막과 함께 영화는 끝난다."

(3) 드라마 구성―플롯(plot)

우리는 이제 이야기의 구조를 알았으므로, 실제로 이야기를 만들어보자. 이야기를 만들기 위해서는 먼저 이야기의 기본 줄거리를 만든다. 위에서 예를 든 이야기의 기본 줄거리를 만든다면, "어느 날 밤, 유원지의 한 별장에서 살인사건이 일어나는데, 한 유능한 수사관이 투입되어 수사가 진행된 결과, 처음에는 치정사건으로 보였던 것이 마약 밀매조직들 사이의 이권다툼에 의해 저질러진 범죄로 밝혀졌고, 이 사건은 마침내 그 유능한 수사관에 의해

해결되었다."로 간단히 정리될 수 있을 것이다. 그러나 이 줄거리는 소식 프로그램의 기사처럼, 사건의 겉모습은 알 수 있으나, 사람들이 궁금해 하는 "왜" 살인이 일어나야 했는지에 대한 직접적인 동기는 드러내지 않는다. 이것은 소식기사로서는 충분할지는 몰라도, 드라마의 이야기로서는 모자란다. 이 모자라는 줄거리를 채워주는 것이 바로 구성이며, 이것을 플롯이라고 한다. 플롯은 이야기 안에서 등장하는 인물들의 움직임을 통해 사건과 사건 사이에 원인과 결과의 관계를 만들어, 이것이 이야기를 이끌어가는 힘이 되도록 하는 것이다.

이야기 안에서 플롯이 작용하는 방식은, 처음에는 모든 것이 가능하다. 위에서 예를 든 이야기의 경우에, 마피아 보스의 정부인 이 피살자의 죽음의 원인으로 몇 가지를 설정할 수 있다. 보스가 직접 죽일 수도 있고, 부하를 시켜 죽일 수도 있으며, 원한관계에 있는 또 다른 제3자가 죽일 수도 있을 것이다.

가운데 부분에서는 사건들이 개연성을 띠게 된다. 곧, 원인과 결과의 관계로 되는 것이다. 피살된 여인은 E가 속한 조직의 마약대금을 빼돌림으로써, E에게 살해당하게 되는 것이다. 이 원인과 결과의 관계는 끝에 가서는 모든 것이 필연적으로 된다. 보스 정부의 살해는 필연적으로 E의 조직과 보스의 조직 사이의 피의 대결을 부르고, 마침내 처참한 총격전으로 결말이 나게 되는 것이다.

플롯을 완성하는 것은 가능성을 줄여나가는 과정이다. 선택은 점차로 제한되고, 그래서 마지막 선택은 전혀 선택이 아닌 피할 수 없는 것으로 되는 것이다. 이것이 플롯이다.

01 ▶ 플롯의 유형

신화 이래 인간이 만들어 낸 수많은 이야기들을 종합하여 분석한 결과, 플롯으로 이야기를 구성하는 데는 몇 개의 유형이 있다는 사실을 찾아냈다. 루드야드 키플링(Rudyard Kipling)은 69개를, 카를로 고찌(Carlo Gozzi)는 36개를, 현대의 로널드 토비아스(Ronald Tobias)는 20개를, 아리스토텔레스는 6개의 플롯을 제시했다.

아리스토텔레스는 주인공의 상황이 좋아지는가, 나빠지는가에 따라 행복의 플롯과 불행의 플롯으로 나누었다. 행복과 불행의 상태는 주인공의 성격 차이에 따라 커졌다. 그는 주인공의 성격을 무조건 착한 사람과 무조건 나쁜 사람, 그리고 그 사이에 고귀한 인물이 있다. 고귀한 인물은 충분히 착한데, 그의 잘못 때문에 실패를 저지르게 되고, 우리는 그에 대해서 가여움과 두려움의 감정을 느끼지 않을 수 없다. 여기에서 여섯 가지의 플롯이 생긴다.

먼저, 불행의 영역에서

- **무조건 착한 영웅의 실패_** 있을 수 없는 일이기 때문에 우리에게 쉽게 이해되지 않는다.
- **나쁜 주인공의 실패_** 당연한 일이기 때문에 우리는 그의 실패에 대해서 안심과 만족을 느낀다.
- **고귀한 영웅의 잘못에 의한 실패_** 우리의 동정심과 두려움을 불러일으킨다.

다음, 행복의 영역에서

- **나쁜 주인공이 성공한다_** 있을 수 있는 일이지만, 있어서는 안 되는 일이기 때문에, 우리는 싫은 느낌을 가진다.
- **무조건 착한 영웅의 성공_** 당연한 일이기 때문에 도덕적으로 만족한 느낌을 가진다.
- **고귀한 인물이 잘못을 저질러, 일시적으로 실패하지만, 큰 실수를 만회하여 성공한다_** 우리는 그가 옳다는 것을 알기 때문에 결과에 대하여 만족한다(시모어 채트맨/김경수, 2000)

한편, 로널드 토비아스는 카를로 고찌의 36가지 플롯을 정리하여 20개의 플롯으로 줄였다. 그는 아리스토텔레스와 마찬가지로 플롯을 기본적으로 몸의 플롯과 마음의 플롯으로 크게 나누고 이에 따라 플롯들을 다시 작게 나누었다. 예를 들면 다음과 같다.

▶ **찾기의 플롯_** 이것은 주인공이 사람, 물건, 또는 추상적인 대상을 찾아가는 이야기를 다룬다. 이것은 바빌로니아의 위대한 서사시(길가메쉬)를 비롯하여 돈키호테에 이르기까지 세상에서 가장 오래된 플롯이다. 이 플롯에서는 찾는 대상이 주인공의 인생 전부를 걸 수 있는 것이어야 한다. 등장인물은 찾기에 따라 바뀌며, 찾고 있는 것을 찾느냐, 못 찾느냐에 따라 인생에 큰 영향을 받는다. 이 플롯의 특징은 행동이 많다는 것이다. 플롯의 구조는

- **첫 부분_** 찾기는 행동의 즉각적 결단에서 시작된다.
- **가운데 부분_** 장애물을 등장시켜 흥미를 높인다.
- **끝 부분_** 주인공의 인격이 성숙해진다.

▶ **모험의 플롯_** 모험의 플롯은 여러 면에서 찾기의 플롯과 닮았지만, 둘 사이에는 아주 중요한 차이가 있다. 찾기의 플롯에서는 처음부터 끝까지 여행을 떠나는 사람에게 초점이 맞추어져 있으나, 모험의 플롯에서는 여행 자체에 놓여있다. 모험의 플롯에서 중요한 것은 순간과 순간의 모험뿐이며, 모험이 주는 숨 막히는 기분이다.

- **첫 부분_** 등장인물을 흥미로운 상황에 들게 한다.

- **가운데 부분_** 세부묘사가 설득력을 결정한다.
- **끝 부분_** 로맨스가 이루어진다.

▶ **쫓기의 플롯_** 이 플롯의 기본은 아주 표준적이다. 누군가 도망을 가고 누군가 쫓는다. 이는 간단하지만 격렬한 신체적 행동이 요구되며, 단순하기는 하지만, 열렬한 감정적 반응을 불러일으킨다. 이 플롯에서는 쫓는 과정이 가장 큰 관심을 끈다. 보는 사람은 등장인물에게 큰 관심이 없다. 그의 관심은 행동이 얼마나 자극적이고, 독창적인가 하는 점이다. 쫓는 과정에서 긴장을 세게 하기 위하여, 어느 대목에서든 도망가던 사람이 갇히거나, 덫에 걸리게 만들 필요가 있다.

- **첫 부분_** 쫓기가 시작되는 상황을 제시하고, 이때 누가 좋은 자이고, 누가 나쁜 자인지 알려준다. 추적이 시작되기 위해서는 추적의 동기를 제시한다.
- **가운데 부분_** 순전히 쫓는 자체만을 다룬다. 뒤엉킴, 전환, 뒤집기 등의 기법을 많이 쓴다.
- **끝 부분_** 쫓기의 결과를 다룬다. 쫓기는 자는 위험에서 영원히 벗어나든가, 영원히 갇힌다.

▶ **구조의 플롯_** 구조의 플롯은 몸의 플롯이다. 이것은 인물 삼각형의 구도에서 제3의 인물, 곧 주인공에게 맞서는 자에게 심하게 기댄다. 이 플롯에서는 등장인물들이 플롯에 봉사한다. 이는 몸의 플롯의 기본 조건이다. 이 플롯의 도덕적 논점은 주인공은 좋은 사람이고, 적대자는 나쁜 사람이라는 점이 너무나 분명하다. 이 플롯에서 흥미 있는 이야기 일수록, 희생자는 구출될 수 없어 보인다. 가장 활동을 많이 하는 인물은 주인공이며, 플롯은 주인공에게로 모인다. 구조의 플롯에서 구조의 동기가 되는 가장 보편적 관계는 사람이다. 왕자는 공주를 구하고자 한다. 남편은 아내를, 어머니는 자식을 구하려 한다. 주인공의 적대자는 주인공이 자기의 것이라고 정당하게 믿고 있는 것을 빼앗기 위하여, 존재하는 인물이다. 그는 일반적으로 주인공보다 뛰어나고, 마지막 순간에 이르기까지는 항상 주인공을 이긴다.

- **첫 부분_** 주인공은 적대자 때문에 희생자와 헤어진다. 헤어지는 사건이 바로 구출의 동기가 된다.
- **가운데 부분_** 주인공은 거절당한 심정을 안고 적대자를 쫓는다. 주인공이 가는 방향이나 그가 하는 행동은 모두 적대자에게 달려 있다. 우리는 직관적으로 쫓는 결과를 알고 있기 때문에 작가는 쫓기를 재미있게 만들어야 한다. 덫, 술수, 뒤집기 등은 재치가 있어야 하며, 놀라워야 한다. 결과를 쉽게 예측할 수 있다면, 우리가 받는 감동은 적다.
- **끝 부분_** 사악함은 물러나고, 우주의 보편적이며 도덕적인 질서가 회복된다. 혼돈의 세

계에 질서가 찾아오고, 사랑의 힘이 다시 확인된다. 이 플롯은 정서적으로 가장 큰 만족감을 안겨준다.

▶ 탈출의 플롯_ 탈출의 플롯은 몸의 플롯이며, 붙잡힘과 탈출에 모든 수단과 방법이 동원된다. 주인공은 자신의 의지와는 관계없이 갇혀있고, 탈출을 꾀한다. 이 플롯의 도덕적 논리는 흑백논리다. 주인공은 억울하게 붙들려 있는 경우가 대부분이다. 이 플롯은 센 성격을 지닌 두 사람, 즉 갇힌 자와 가두는 자 사이에 벌어지는 의지의 대결을 다룬다. 그들은 자신의 임무에 철저하다.

- **첫 부분_** 주인공은 첫 부분에서 붙잡힌다. 주인공은 죄가 있을 수도 있고, 없을 수도 있다.
- **가운데 부분_** 억류의 고난과, 탈출계획으로 짜여 있다. "과연 주인공은 탈출할 수 있을까?"
- **끝 부분_** 가운데 단계의 질문에 대한 답변으로 구성되어 있다. 우리들은 도덕적으로 정당한 주인공이 탈출하기를 바란다. 그러나 단번에 탈출하면, 작품의 긴장과 기대감은 단번에 김이 빠질 수 있다. 너무 많이 실패해도 우리를 기진맥진하게 할 수 있다. 두 번의 실패 다음에 성공하는 것이 가장 알맞다.

▶ 복수의 플롯_ 이 플롯의 지배적인 동기는 분명하고 정당하다. 적대자가 가한 실제적인 상처에 대한 주인공의 복수다. 이는 본능적인 플롯인데, 인간 내면의 깊은 곳까지 감정적으로 파고든다는 뜻이다. 이야기의 한가운데 주인공이 있고, 그는 일반적으로 좋은 사람인데, 법이 만족할만한 수준으로 정의를 집행하지 않기 때문에, 스스로 복수의 길에 나서게 된다. 그리고 그에게 해악을 끼친 적대자가 있다. 그는 사건이 진행되는 과정에서, 어느 순간에 범죄의 처벌을 용케 피해간 사람이다. 마지막으로, 희생자가 있다. 주인공은 그를 위하여 복수한다. 희생자의 목적도 자신과 주인공에게 동정을 구하는데 있다. 주인공 자신이 직접 희생자일 수 있다. 범죄가 강간이나 살인, 존속살인으로 끔찍할수록, 주인공의 복수는 정당화된다.

- **첫 부분_** 주로 범죄로 구성된다. 주인공이 범죄현장을 직접 보게 됨으로써, 더욱 두려움을 느낀다. 다른 사람의 감정이입을 얻어내는 가장 효과적인 방법은 범죄현장을 보게 만드는 일이다.
- **가운데 부분_** 주인공이 복수를 계획한다.
- **끝 부분_** 대결한다. 연쇄적인 복수의 경우, 마지막 범죄자가 대가를 치르는 순간이 가장 중요하다.

■ **수수께끼의 플롯_** 수수께끼는 생각할수록 알 수 없는 애매한 질문을 던지고, 대답을 요구한다. 오늘날 수수께끼는 추상적 의혹이다. 이 플롯의 목표는 의혹을 푸는 것이다.

- •**첫 부분_** 의혹이 제시된다.
- •**가운데 부분_** 인물, 장소, 사건 등이 서로 어떻게 엮여져 있는가를 밝힌다.
- •**끝 부분_** 미스터리가 해결된다. 적대자의 동기와 사건의 실제적 전개에 대해 설명한다.

■ **경쟁자의 플롯_** 두 사람이 같은 목적을 놓고 겨룰 때, 경쟁관계가 생긴다. 이때 적대하는 두 세력이 같은 힘을 가져야 한다. 주인공은 도덕적으로 착한 사람이어야 하고, 주인공에 맞서는 자는 도덕적으로 나쁜 사람이다.

- •**첫 부분_** 주인공과 적대자 사이에 갈등이 생긴다.
- •**가운데 부분_** 처음에는 적대자가 주인공보다 뛰어나다. 주인공은 적대자에 의하여 고통을 당하며, 힘든 입장에 놓인다. 그러나 행운의 뒤집기로, 주인공은 힘을 회복한다.
- •**끝 부분_** 운명의 대결이 벌어지고, 주인공은 이긴다. 사건이 풀린 뒤에, 주인공은 자신과 주변의 질서를 되찾는다.

■ **희생자의 플롯_** 적대하는 두 사람의 힘은 같지 않다. 주인공은 어려운 처지에 놓여있으며, 상대는 주인공보다 훨씬 힘이 세다. 그래서 주인공은 우리의 동정을 산다. 이때 주인공의 감정적, 지적 수준은 우리들과 비슷하거나, 낮아야 한다.

- •**첫 부분_** 경쟁이 시작되고 적대자가 뛰어나다. 주인공은 적대자의 힘에 눌린다.
- •**가운데 부분_** 힘을 얻은 주인공이 적대자에 맞설 자리에 올라서서, 자신을 넘어뜨린 적대자의 힘을 뒤집는다.
- •**끝 부분_** 결정적인 대결이 시작되고, 도덕적으로 뛰어난 힘을 가진 주인공이 이긴다. 적대자는 죄값으로 벌을 받는다.

■ **유혹의 플롯_** 유혹의 플롯은 인간의 약한 본성에 관한 이야기다. 죄를 짓는 것이 인간적이라면, 유혹에 빠지는 것도 인간적이다. 그러나 세속의 법칙은 유혹에 이기지 못한 대가를 치르도록 되어 있다.

- •**첫 부분_** 유혹의 본질이 설정되고, 주인공은 유혹에 진다.
- •**가운데 부분_** 주인공은 자신이 저지른 행동의 값을 치러야 한다.
- •**끝 부분_** 마음의 갈등은 풀리고, 주인공의 참회와 용서로 끝난다.

■ **몸이 바뀌는 플롯_** 이것은 바뀌는 것에 관한 플롯이다. 이는 몸이 바뀌면서, 감정적으로 마음을 움직이게 만든다. 몸이 바뀌는 것은 보통 저주의 결과이고, 저주는 자연의 질서를 어겼으나, 잘못을 저지른 결과로 나타난다. 저주의 치료에, 단 한 가지 방법은 사랑이다.

• **첫 부분_** 저주받은 자를 소개한다. 그러나 저주의 이유는 모른다.

• **가운데 부분_** 사건의 본질은 주인공과 적대자의 관계에 모여 있다. 적대자는 계속해서 저항하지만, 주인공에 대한 두려움이나 영향력 때문에, 경계의 의지가 약해진다.

• **끝 부분_** 해방의 조건이 무르익으면 주인공은 마음이 바뀌어, 사람의 모습으로 돌아온다.

■ **마음가짐이 바뀌는 플롯_** 이것은 주인공이 인생의 여러 단계를 거치면서, 마음이 바뀌는 상황들을 다룬다.

• **첫 부분_** 주인공이 위기에 빠지는 사건이 일어난다. 그래서 변화가 시작된다.

• **가운데 부분_** 일반적으로 변화의 영향을 설명한다. 주로 주인공의 마음이 바뀌는 상황을 살펴봄으로써, 이루어진다.

• **끝 부분_** 모든 것이 밝혀진다. 주인공은 경험의 본질과 자신에게 미칠 영향을 알게 된다. 일반적으로 이 대목에서, 진정한 성장과 앎이 이루어진다.

■ **성숙의 플롯_** 이것은 주인공이 자라고, 바뀌는 과정과 이어져 있다.

• **첫 부분_** 주인공에게 슬픈 사건이 일어나고, 일반적으로 마음이 여린 주인공은 이를 부정한다.

• **가운데 부분_** 주인공은 믿음을 시험한다. 믿음을 견디어내는가, 무너지는가.

• **끝 부분_** 주인공은 마침내 변화를 받아들이거나, 거절한다. 그는 이제 세상과 사람들을 다른 눈으로 바라보게 되었다.

■ **사랑의 플롯_** 사랑하는 사람들은 자신의 사랑을 완성시키고자 하지만, 그것을 가로막는 것들에 의하여 좌절을 겪게 된다. 가로막는 것들은 혼동, 오해, 사람을 잘못 보는 것 등에서 생긴다.

• **첫 부분_** 사랑하게 되는 사람들이 만나자마자, 사랑에 빠진다.

• **가운데 부분_** 사랑하는 사람들 사이를 가로막는 것들이 나타나고, 이를 풀기 위한 처음의 노력은 언제나 실패한다. 두 번째 시도까지 실패하고, 세 번째에 성공한다.

• **끝 부분_** 가로막는 것들을 이겨내고 사랑을 이루거나, 끝내 이겨내지 못하고, 사랑은 끝난다.

■ **금지된 사랑의 플롯**_ 사랑은 눈이 멀었다고 하지만, 현실적으로 사랑이 넘어서는 안 되는 금지된 선이 있다. 이 선을 넘었을 때, 치러야 할 대가는 냉혹하다. 사랑은 현실적인만큼, 아프다.

- •**첫 부분**_ 관계가 시작된다. 사회적 관계 속에서, 두 사람의 자리가 알려진다.
- •**가운데 부분**_ 사랑하는 사람들은 관계의 끝까지 이른다. 그러나 그 사이에 관계를 망칠 씨앗이 뿌려진다.
- •**끝 부분**_ 관계의 마지막에 이르러, 두 사람은 사회에 진 빚을 갚아야 한다. 보통 죽음, 추방 등으로 끝난다.

■ **희생의 플롯**_ 이 플롯의 바탕은 등장인물이다. 희생의 행위는 등장인물의 성격이다.
- •**첫 부분**_ 주인공의 행동이 발전되고, 그의 마음의 동기가 설명된다.
- •**가운데 부분**_ 주인공은 손쉽게 풀 수 없는 도덕적 어려움에 부딪친다.
- •**끝 부분**_ 주인공은 행동을 결정한다. 그 행동은 자기를 희생시키는 것이다. 전혀 그럴 것 같지 않은 주인공이 희생을 택함으로써 인간정신의 높아진 모습을 보여준다.

■ **발견의 플롯**_ 발견은 사람에 대한 것이며, 자신을 알려는 애씀이다. 이것은 등장인물의 플롯이며, 모든 플롯 가운데서 등장인물이 가장 중요하다. 그러나 발견은 그저 등장인물에 대한 것만은 아니다. 이것은 삶의 바탕을 찾는 인간에 관한 것이다.
- •**첫 부분**_ 여행을 시작하게 만드는 사건이 일어나기에 앞서, 등장인물의 지난날에 대하여 알려준다.
- •**가운데 부분**_ 첫 움직임은 두 번째 움직임을 낳는다. 두 번째 움직임에서 변화가 시작된다. 주인공은 자신의 삶에 만족하여, 바꾸려 하지 않는다. 그러나 사건이 그로 하여금 바뀔 것을 강요한다.
- •**끝 부분**_ 주인공은 자신의 삶을 처음으로 꼼꼼하게 돌아보고, 당연하게 생각했던 일들이 잘못 되었다는 사실을 깨닫는다.

■ **지독한 행위의 플롯**_ 이것은 문명의 껍데기를 잃어버린 사람에 관한 이야기다. 정신이 균형을 잃었거나 비정상적인 상태에 억지로 갇혀서, 정상적 상태에서는 하지 않을 행동을 하는 사람에 대한 이야기다.
- •**첫 부분**_ 사건이 바뀌는 모습을 보여주기에 앞서, 주인공이 보통 때에 살아가는 모습을 보여준다.

- **가운데 부분_** 나쁜 사람이 나오고, 주인공의 생활이 바뀌게 되는 사건이 시작된다. 변화는 처음에는 눈치를 채지 못할 만큼 천천히 진행되다가, 주인공이 무너질 때 그가 사로잡힌 생각에 따라, 두려움과 놀라움을 체험하게 된다.
- **끝 부분_** 주인공이 조절능력을 잃을 때, 또는 자기 자신을 잃을 때, 가장 나쁜 사태가 일어난다. 사람을 죽이거나, 자살로 사건은 끝난다.

▶ **오름과 무너짐의 플롯_** 이것은 주요 등장인물이 이야기의 핵심이다. 처음부터 끝까지, 주인공에 관한 이야기다. 그러므로 주인공은 센 추진력이 있어야 한다. 오름의 플롯이 괴로운 상태에 있는 인간성격의 올바른 가치를 찾는다면, 무너짐의 플롯은 괴로운 상태에 있는 인간성격의 잘못된 가치를 찾는다.

- **첫 부분_** 주인공이 커다란 변화를 겪기에 앞서, 그가 어떤 인물인지에 대한 설명이 주어진다. 그래야 비교의 근거를 갖게 된다.
- **가운데 부분_** 주인공을 앞날의 인물로 바꾸어가는 변화가 시작된다.
- **끝 부분_** 주인공은 계속하여 행동하며 사건을 만난다. 이때 주인공의 성격에 모자라는 점이 있다면 그것이 드러나게 되며, 이것이 주위에 미치는 영향을 볼 것이다. 등장인물은 피치 못할 결정적 사건을 겪은 뒤에, 이것을 이겨낼 수 있다.

이야기를 만드는 데 있어, 이야기가 나아갈 방향을 잡는 것이 무엇보다도 중요하다. 이때 우리가 만들고자 하는 이야기의 성격이 무엇인가에 따라, 앞서 제시한 몇 개의 플롯에서 이야기구조와 구성방법에 대한 생각의 꼬투리를 얻을 수 있다면, 이야기 만들기가 한결 수월해질 것이다. 플롯은 이야기 전체를 구성하는 안내자 역할을 한다.

02 좋은 플롯의 원칙

플롯에는 일반적인 규칙으로 받아들일 수 있는 몇 가지 공통의 요소들이 있다.

▶ **대립하는 세력으로 긴장을 만든다_** 적대자는 주인공이 하고자 하는 행동을 막기 위해 나타난 어떤 사람이나, 사물이다. 그것은 다른 사람, 장소, 사물과 같이 밖으로 드러난 존재거나, 주인공의 마음 안에 숨은 나쁜 버릇, 또는 약한 성격일 수 있다. 이런 적대적 존재는 주인공과 갈등을 일으켜 긴장이 생긴다.

▶ **대립하는 세력을 키워, 긴장을 높인다_** 주인공의 행동을 막는 요소는 주인공에 대립하는

세력이 된다. 하나하나의 대립요소가 만들어내는 갈등은 긴장의 느낌을 세게 만든다. 우리는 절정을 향하여, 그리고 파국을 향하여 자신도 모르는 채, 끌려들어가는 느낌을 갖게 된다. 절정에서 지옥의 모든 것은 깨뜨려지고, 우리는 풀려난다.

■ **주인공의 성격은 바뀌어야 한다_** 주인공은 이야기의 마지막에 가서는 처음 나타날 때의 모습과 다른 사람으로 바뀌는 수가 많다. 그렇지 않을 경우, 주인공은 처음의 자리에 머물러 있다. 뜻있는 행동은 주인공을 뜻있는 세계관을 갖도록 바꾸어 놓는다.

■ **모든 사건을 중요한 사건이 되게 한다_** 이야기에서 우연히 일어나는 사건은 없다. 만들어내는 허구의 세계는 실제의 세계보다 더 구조적이고, 논리적이다. 플롯과 관계없는 사건을 이야기 속에 넣어서는 안 된다.

■ **결정적인 것을 작게 보이도록 한다_** 한 사건에서는 결과로 이끄는 원인이 있어야 하며, 그 결과는 다시 또 다른 결과의 원인이 된다. 그러나 여기에서 사건의 원인이 너무나 뚜렷해서, 다음 이야기를 이어갈 의문과 기대감이 없어서는, 이야기는 흥미를 잃는다. 따라서 이야기를 풀어나가는 과정에서, 중요한 것이 중요하지 않아 보이게 한다. 그래서 우리를 편하게 만든다.

■ **행운의 기회를 남겨둔다_** 아리스토텔레스가 지적한대로, 인간의 삶에는 일정한 질서가 있지 않으며, 우연의 순간이 있다. 그러나 이야기의 세계에서는 엄격한 논리의 질서가 있으므로, 우연히 끼어들 여지는 없다. 그러나 이야기가 인간의 삶을 흉내 내는 이상, 이야기의 세계에 우연히 끼어들 여지를 남겨둘 수 있다. 자주는 아니지만, 결정적인 순간을 위하여 기적은 허용될 수 있다.

■ **절정에서 주인공이 중심역할을 해야 한다_** 사건이 처음 생길 때 의문이 시작되어서, 절정에서 대답이 주어진다. 사건의 시작에서 절정까지 주인공이 이야기를 주도적으로 이끌어야 하며, 절정에서 주인공은 결정적인 역할을 행하여 의문에 해답을 제시해야 한다. 절정에서 주인공이 옆으로 비켜나 있다면, 이야기는 순식간에 사라지고 말 것이다. 이것이 반-절정(anti-climax)이다. 반절정은 이야기를 망친다(토비아스, 2002).

(4) 드라마의 구성요소들

이야기 안에는 이야기구조를 받쳐주는 구성요소들이 있다. 그것들에는 갈등, 절정, 등장

인물, 장면, 대사, 뒷그림, 소품, 옷, 소리와 음악 등이 있다.

01 갈등

갈등이란 두 개의 힘이 서로 맞서는 것을 말하며, 갈등에는 이야기를 시작하게 하는 동기가 되는 갈등과, 이야기 속에서 등장인물의 행동을 가로막는 장애요소로서의 갈등이 있다.

▶ 이야기를 시작하게 하는 동기로서의 갈등_ 어떤 이야기든지, 그 이야기가 시작되는 동기가 있다. 이것이 없이는 이야기가 시작될 수 없다. 이것에는 풀어야 할 문제, 해내야 할 임무, 결정이나 선택, 맞서야 할 도전, 처리해야 할 위협, 모순된 가치들, 뛰어넘어야 할 장애물 등이 있다.

- **풀어야 할 문제_** 살인, 도둑질, 불 지르기 등의 사건이 일어난다. 이를 풀기 위해 필요한 사람들이 나서고, 사건은 풀린다. 범인이 잡히거나 사태가 진정된다.
- **해내야 할 임무_** 완강한 적의 고사포 부대를 깨뜨리기 위해 특공대를 조직하거나, 기업의 중요한 사업을 하기 위해 따로 조직을 만들어 일을 시작하고, 여러 가지 어려운 일들을 겪으면서 마침내 임무를 해낸다.
- **결정이나 선택_** 한 여자가 두 남자 가운데 한 남자를 고르거나, 돈이나 명예 가운데 한 가지를 골라야 한다.
- **맞서야 할 도전_** 에베레스트 산을 오르거나, 남극의 극점에 이르거나, 서부의 보안관이 악당들과 대결해야 한다.
- **처리해야 할 위협_** 느닷없이 나타나서 수영하는 사람을 습격하는 상어 조스, 해마다 나타나서 마을 처녀를 잡아가는 용, 사장을 쫓아내려고 음모를 꾸미는 전무, 이들을 물리치기 위해 영웅이 나서고, 마침내 위험은 치워진다.
- **서로 부딪치는 가치들_** 가진 자와 못 가진 자, 양반과 상놈, 배운 자와 못 배운 자, 기업가와 노동자, 백인과 흑인, 기독교와 이슬람... 이들 서로 반대되는 가치들 사이에서 갈등이 생겨난다.
- **이겨내야 할 장애물_** 전투에 이기기 위해 점령해야 할 적의 고지, 흑인 남자와의 결혼을 반대하는 백인처녀의 아버지, 훌륭한 세일즈맨이 되기 위해 고쳐야 할 자신의 말더듬이 등, 이 모든 것을 이겨내기 위한 동기에서, 이야기는 시작된다.

■ 장애요소로서의 갈등_ 등장인물들의 행동을 가로막는 요소에는 사람, 사물, 관습과 가치관 등 여러 가지가 있을 수 있으나, 이것들은 주로 사람과 사람들의 행동으로 나타난다.

• **한 사람과 한 사람 사이의 갈등_** 한 남자 또는 여자의 사랑을 얻기 위해 경쟁하는 두 사람, 조직 안의 요직을 차지하기 위해 경쟁하는 두 회사원, 보물을 서로 먼저 차지하기 위해 다투는 두 해적선 등, 드라마에 가장 많이 나오는 갈등의 형태다.

• **한 사람과 집단 사이의 갈등_** 악당의 무리들과 맞서는 서부의 보안관, 부패한 경찰들과 맞서는 정의의 경찰관, 백인의 인종차별에 맞서, 흑인을 위해 법정투쟁을 벌이는 백인 변호사, 사회의 도덕적 편견에 맞서는 주홍글씨의 주인공 등, 도덕적 정당성을 가진 개인이 부도덕하거나, 편견에 사로잡힌 다수에 맞서는 경우의 갈등이다. 주인공의 힘이 상대적으로 약하기 때문에, 우리의 동정을 더 크게 살 수 있다.

• **한 사람 또는 한 집단과 자연과의 갈등_** 인간의 역사는 자연을 정복해온 과정이라 할 수 있다. 사람들은 자연을 개발하여 인간의 삶을 윤택하게 하고자 하거나, 모험을 찾아 자연을 정복하거나, 때로는 자연이 인간에게 가하는 재난에 맞서기도 한다. 인간이 자연에 맞설 때 인간과 자연 사이에 갈등이 일어나며, 이 과정에서 인간들 사이에 감동적인 일들이 벌어지기도 한다.

• **한 사람과 자신(가치관)과의 갈등_** 살인자의 고해성사에 관한 비밀을 끝까지 지켜, 자신이 살인죄의 누명을 대신 뒤집어쓰는 신부, 자신의 마음에 숨어있는 나쁜 본성을 다스리지 못한 지킬 박사, 조국의 독립을 위해 자신의 생명을 독립전쟁에 바치는 애국자... 이들은 자기 자신의 마음 안에 있는 착한 마음과 나쁜 마음의 갈등에서, 착함이나, 악을 고른다. 〈죄와 벌〉의 주인공 라스꼴리니코프가 이런 갈등에 빠진 대표적 인물이다.

[갈등을 깊게 만드는 기법]

갈등은 서로 다른 힘과 힘이 부딪치면서, 이야기를 이끌어간다. 과연 갈등이 어떻게 풀릴지에 대해 의문을 가지면서, 우리들은 이야기 속으로 끌려들어간다. 갈등이 보는 사람을 이끌면서 흥미와 기대감을 점점 크게 하기 위한 몇 가지 기법들이 있다.

■ 도덕성의 기준_ 갈등을 대립하는 두 힘이 서로 상대방을 누르고 이기기 위한, 놀이(game)에 비교할 수 있는데, 놀이에는 놀이의 규칙이 있다. 갈등의 놀이에 적용되는 규칙은 도덕성의 기준이다. 우리들은 착한 사람이 이기기를 바라고, 착한 사람이 이길 때, 기쁨을

느낀다. 그러므로 처음부터 끝까지 착한 사람으로 남는 주인공의 팔을 들어주어야 한다.

이때의 도덕성은 반드시 실제 사회의 도덕체계일 필요는 없다. 이야기 안에서 정당성을 갖는 도덕체계면 된다. 그러나 이 이야기 안의 도덕체계는 보는 사람들로부터 정당성을 인정받아야 하며, 이것이 실현되면, 이 이야기의 도덕체계는 이 이야기가 보는 사람에게 말하고자 하는 사상이 되는 것이다.

▶ **착함(선)과 나쁨(악)의 2분법은 피한다_** 신화나 전설에는 주로 영웅과 악당이 대결하여 영웅이 악당을 쳐부수고 이기는 것으로, 이야기는 끝난다. 이것은 곧 이기는 사람과 지는 사람을 미리 정해놓고 시작하는 경기와 같아서, 누구나 결과를 쉽게 알 수 있다. 사람의 생각하는 방식이나, 사물을 알아보는 능력이 비교적 단순하고 낮았던 옛날 사람들에게는 재미있었을지는 몰라도, 오늘날의 사람들처럼 사물을 알아보는 능력이 매우 발달하고, 생각하는 방식도 복잡해진 수준에서, 이런 '선악의 구분에 의한 영웅의 승리'라는 단순한 공식의 이야기는 더 이상 설득력이 없다.

▶ **대립하는 두 세력의 힘은 비슷해야 한다_** 권투나 레슬링 경기에서 같은 몸무게의 선수끼리 시합을 시키는 것처럼, 대립하는 두 세력의 힘이 비슷할 때, 경기는 더욱 재미있어 질 수 있다. 곧, 착함과 착함의 대결, 또는 나쁨과 나쁨의 대결이 그런 경우다. 단, 여기에서도 놀이의 기준은 어느 쪽이 더 착한가이다. 두 세력의 주장은 논리적으로 똑같이 정당성을 갖고 설득력이 있어야 하며, 또한 인간적으로 호감이 가게끔 하는 정서적 호소력을 가지고 있어서, 경기의 앞부분만으로는 도저히 누가 더 정당한지 판단할 수 없을 때, 경기는 더욱 재미있어지고, 보는 사람은 결과에 대한 궁금증 때문에, 점점 더 이야기 속으로 빨려 들어가게 되는 것이다.

▶ **분명한 해답이 없어야 대결은 커진다_** 대립하는 입장은 화해할 수 없는 상태의 결과다. 문제에 뚜렷한 해답이 없을 때, 대립은 커진다. 학교에서 시험을 치를 때의 OX 문제지를 벗어나서, OX로 간단히 결정할 수 없는 문제들로 가득 차 있다고 보면 된다. 이것은 이 세계가 수많은 민족과 나라들로 구성되어 있으며, 나라 안에서도 구성원, 역사, 삶의 방식 등이 다른 수많은 사회들이 있다. 이들 각기 다른 지역과 집단에 속한 사람들의 생각은 각기 다를 수 있다. 그러므로 한 사회나 나라 안에서 사람들의 의견을 하나로 모으기는 사실상 어렵다. 따라서 이런 간단히 해답을 낼 수 없는 문제로 두 세력이 대립할 때, 화해하기는 매우 어려워진다. 그 갈등을 바라보는 사람들의 마음도 어지러워질 수 있다.

보는 사람은 자기방식으로 해답을 정할 수 있다. 그러나 등장인물들은 그럴 수 없다. 그들은 난처한 입장에 빠진다. 이야기가 절정에 이를 때까지, 이 상황은 나아질 여지가 없고, 보는 사람은 끝까지 숨을 죽이고, 사건이 풀려나가는 것을 지켜보지 않을 수 없다.

02. 절정(climax)

이야기가 시작되는 부분에서 나타나는 문제는 절정에서 그 해답이 주어진다. 대립하는 두 세력 사이의 양보할 수 없는 입장은 절정에서 마침내 어느 한쪽이 이김으로써 결판이 난다. 여기서 문제에 대한 해답이 주어지고, 선택이 결정되며, 바라던 바를 얻게 된다.

한편, 대립하는 두 세력이 만들어내는 긴장은 여러 사건들을 거치면서 이곳에 이르러, 마침내 화산이 터질 듯 폭발하면서 순간적으로 풀리고, 흐린 물이 맑아지듯, 뿌옇게 낀 안개가 걷히듯, 갑자기 눈앞의 시야가 환해지면서 지금까지 우리가 보지 못했던 세상에 대한, 사물에 대한, 인생에 대한 새로운 진실을 보게 된다. 긴장에서 풀려날 때 느끼는 즐거움과 함께, 새로운 진실을 찾아냈을 때의 기쁨은 우리의 마음을 움직이고, 나아가 우리의 영혼을 깨끗하게 씻어준다.

플롯이 찾던 목표는 이곳에서 이루어진다. 주인공은 사랑을 얻고, 탈출에 성공하며, 아들은 아버지의 복수를 해낸다. 금지된 사랑의 대가를 치르고, 시련을 통하여 보다 성숙한 인간으로 거듭나고, 인생에 새로운 뜻을 깨닫는다. 플롯이 의도한 도덕체계는 이곳에서 그 정체를 드러내고, 새로운 사상으로 우리들에게 제시된다.

대립하는 두 세력 사이의 긴장을 한껏 키워서, 보는 사람을 애타게 만들고, 마음 졸이며 이야기 속으로 빠져들게 하는 플롯의 힘은 이 절정을 화려하게 드러내고자 하는 장치다. 플롯이 완벽할수록 절정은 더욱 화려해진다. 꼭 마음에 새겨야 할 것은, 주인공이 절정을 만들어 내는데 중심역할을 해야 한다는 것이다. 이야기를 처음부터 끝까지 이끌어온 주인공이 절정을 만드는 것은 논리적으로 당연하다. 여기에 주인공 대신 우연히 끼어들면 이야기는 갑자기 길을 잃고 황당해져 버릴 것이다.

03. 등장인물

이야기 속에는 그 이야기가 시작되는 사건이 있고, 그 사건은 사람이 일으킨다. 등장인물은 이야기 속에서 사건을 일으키거나, 그 사건과 관련된 사람들을 가리킨다. 이들 가운데서도 가장 중요한 인물은 처음에 어떤 사건을 일으키거나, 일어난 사건을 풀어나가기 위해

행동을 시작하여 마지막에 그 사건을 푸는 사람을 주인공이라 하고, 처음에 사건을 일으켜서 주인공을 그 사건 속에 끌어들이거나, 주인공이 사건을 풀어나가는 과정에서 주인공에 맞서는 인물을 적대자라 한다. 이야기는 주로 주인공과 적대자 사이에서 일어나는 갈등을 중심으로 진행된다. 주인공과 적대자는 서로 다른 입장에서 맞서기 때문에, 이들의 힘은 같거나 비슷해야 한다.

이밖에 이들을 도와주거나 가로막는 제3의 인물들이 나타나면서 이야기는 점차 복잡해지고, 주인공과 적대자의 대결에 긴장감을 더해준다. 사건이 잇달아 일어면서 주인공이 과연 목표를 이룰 수 있을 지에 대해 의혹을 불러일으키고, 사건에 복잡성의 정도를 더해주고, 이야기 내용을 풍부하게 해준다. 그러나 등장인물의 수가 너무 많으면 이야기가 지나치게 복잡해지고, 상대적으로 주인공과 적대자의 역할이 약해질 수 있으므로, 일정범위로 제한해야 하며, 등장인물들은 나름대로 일정한 자격요건을 갖추어야 한다.

▣ 주인공_ 주인공은 도덕적으로 정당해야 한다. 그는 처음에는 적대자에 맞설 힘과 자질이 모자란다. 이야기가 진행되고 여러 가지 사건을 겪으면서 점차 육체적, 정신적으로 성숙해지고, 힘세져서, 마침내 적대자와 맞설 수 있게 된다. 절정에서 그는 결정적 역할을 하여 적대자를 물리친다. 그는 처음부터 끝까지 이야기를 이끌어 가야 하기 때문에, 힘센 추진력과 개성을 갖추고 있어야 한다.

뛰어나게 문제를 푸는 능력, 사회를 위해 몸 바치는 희생정신, 악에 맞서는 정의감, 시련을 이겨내고, 목적을 이루어내고야 마는 굳센 의지력 등의 좋은 성질을 그는 가지고 있으나, 한편으로 그에게는 미워할 수 없는 인간의 약점, 예를 들어 쉽게 사랑에 빠진다든가, 낮은 신분, 신체적 결함 등이 있다. 그러나 그의 이런 약점들 때문에, 오히려 그는 보는 사람의 동정을 살 수 있다. 사람들은 너무 완벽하게 뛰어난 사람이나 영웅은 존경하지만, 사랑하지는 않는다. 자신과 비슷한 인간의 약점을 가진 주인공이라야 쉽게 자신과 같은 인물로 받아들인다(동일화). 주인공은 보는 사람의 동일시의 대상이 되어야 한다. 이것이 주인공이 이야기를 이끌어가는 추진력이 된다.

▣ 적대자_ 주인공에 맞서는 논리적 정당성을 갖고 있어야 한다. 비록 도덕적으로 정당하지 않은 경우에도, 나름대로 자신의 논리체계를 가지고 주인공에 맞서야 한다. 또한 보는 사람이 함부로 미워할 수 없게, 사람을 끌어들이는 힘도 지니고 있어야 한다. 적대자가 더 힘세고 매력적일수록, 주인공과의 대결에 긴장감이 높아지고, 주인공의 승리에 대한 예측이 의혹에

싸이면서 보는 사람의 불안감은 높아진다. 따라서 이야기는 더욱 흥미진진해질 수 있다.

■▶ **제3의 인물_** 흔히 주인공이 좇는 목표가 된다. 따라서 그는 주인공의 행동에 동기를 주고, 주인공이 좇는 목표에 어울리는 도덕적 가치를 지니고 있어야 한다. 따라서 그는 주인공이 취하는 행동의 동기나 결과에 결정적 영향을 미치기 때문에, 적대자와 비슷할 정도의 중요성을 가진다. 제3의 인물은 때로는 주인공에게 모자라는 점을 메워줄 매력을 가지고 있어 주인공을 돕기도 하고, 때로는 주인공이 목표를 이루는 일을 막기도 하지만, 마침내 주인공을 도와 목표를 이루는데 결정적 도움을 준다. 대부분 사랑을 소재로 한 이야기들은 주인공, 적대자와 이 제3의 인물이 이루는 삼각구도로 진행되며, 이 세 사람은 거의 비슷한 역할과 무게를 갖는다.

■▶ **그 밖의 인물_** 이들은 이야기 속의 사건이 잇달아 일어남에 따라, 그 사건과 관련하여 나타나는 인물들이다. 따라서 이들은 특정의 상황에 따른 뒷그림과 성격과 행동방식을 가지고 있다. 이들은 사건의 고비에서 주인공과 적대자의 대결을 도와주거나 막아서, 이야기에 긴장감을 불어넣고, 사건을 복잡하게 얽히게 하여, 이야기 내용을 풍부하게 해준다. 이들 한 사람 한사람의 개성과 특징적인 행동양식이 상황을 매우 개성적으로 만들어 이야기에 활력과 재미를 주고, 한편으로는 이야기를 엉뚱한 방향으로 이끄는 계기를 만들 수 있다(토비아스, 2002).

[인물의 성격을 만드는 기법]

'위대한 연극에는 위대한 인물이 있다.'는 말을 한다. 영화나 텔레비전 드라마에도 마찬가지로 매력 있고, 개성 있는 인물이 작품 성공의 관건이 되고 있다. 한 마디로 인물의 성격을 살리는 것이 곧 드라마를 살리는 지름길인 것이다. 그러므로 인물의 성격을 규정하는 일이 중요하다.

■▶ **실제의 삶보다 더 크게_** 그리스 시대의 비극작가들은 신이나 영웅을 주인공으로 해서 작품을 썼으며, 이런 전통은 셰익스피어 시대까지 이어졌다. 햄릿, 리어왕, 맥베드, 오셀로가 그러하다. 그러나 오늘날 21세기의 주인공들은 놀라울 만큼 여러 가지 특징들을 가지고 있다. 제임스 본드와 같은 스파이, 록키와 같은 권투선수, 인디애나 존스와 같은 모험가, 맥가이버와 같은 특수요원……. 이 현대판 주인공들은 보통사람이 아닌 상식을 뛰어넘는 예외적인 인물들로서, 오래전의 영웅들이 그랬던 것처럼 압도하는 힘과 지혜와 용기로, 보는 사

람들에게 호소력을 가질 수 있었다. 만약 작가인 당신이 창조한 인물이 시시하고 지루하게 느껴진다면, 〈콜롬보〉의 피터 포크나 〈고래사냥〉의 안성기처럼 엉뚱하고 괴팍한 사람으로 만들어보라. 그가 지저분한 사람이면 아주 지저분하게 그리고, 사기성이 있는 사람이면 〈왕룽 일가〉의 쿠웨이트 박처럼 별난 매력을 풍기게 하라. 절대로 평범하게 만들어서는 안 된다. 아직도 많은 제작자들은 실제보다 더 큰 인물을, 드라마를 보는 사람들은 바란다고 굳게 믿고 있다.

■ **보통사람을 주인공으로 하라_** 영화 〈아마데우스〉에는 모차르트와 같은 천재가 될 수 없었던 인간 살리에리의 열등감이 짙게 깔려 있다. 그는 결국 정신병원에 갇혀 "나는 보통사람들의 신이다"라고 외친다. 텔레비전이 세상에 나온 뒤부터 드라마에 보통사람들의 이야기가 많이 다루어지게 되었다. 일상성이 강조되었고, 영웅이 아닌 보통사람들이 드라마의 주인공으로 떠오르기 시작했다. 미국의 극작가 패디 차이에프스키(Paddy Chaepsky)는 "텔레비전 드라마의 생명은 일상성에 있다"고 주장하면서 텔레비전 드라마의 독자적인 성격묘사법으로 다음의 세 가지를 들었다.

- 텔레비전 드라마의 주인공은 특별하고 보기 드문 사람이 아니라, 아주 흔하고 평범한 사람을 고를 것
- 주인공의 성격은 일상생활을 하루하루 열심히 살고 있는, 성실하고 친숙해지기 쉬운 성격이 알맞다.
- 인물의 성격을 따라가며 드라마를 앞으로만 진행해 나가는 것보다는, 인물의 성격을 파고들어, 보다 깊은 속내를 드러내는 드라마를 만들 것

그는 이런 철학에 따라, 텔레비전 드라마의 고전이 된 〈마티〉, 〈어머니〉, 〈독신 송별회〉 등의 작품들을 남겼으며, 그는 또 "왕이 누구에게 암살되었느냐?"보다, "옆집 푸줏간 주인이 누구와 결혼하느냐?" 하는 것이 더 텔레비전 드라마답다는 말도 남겼다.

그런데 이와 같은 평범한 인물을 주인공으로 골랐을 때, 작가는 특히 성격의 섬세한 구석구석까지 잘 집어내도록 해야 한다. 그리고 주인공에게서 보이는 여러 특징들은 수많은 보통사람들의 전형적인 모습으로 보이도록 해야 한다. 그것이 보는 사람으로 하여금 친밀감과 공감을 불러일으키게 하는 비결이다.

보통사람들이 나와서 별것 아닌 이야기를 펼치는 드라마를, 사람들이 참고 보아주는 이유는 뻔하다. 그 보통사람인 주인공의 모습에서 결코 영웅이 될 수 없는 바로 자신과, 이웃

들의 모습을 보고 친밀감을 느끼게 되기 때문이다.

■ **지배적 특성을 살려라_** 사람의 성격은 참으로 복잡하다. 그래서 한 사람 안에도 여러 가지 성격의 갈래들이 복잡하게 얽혀있기 마련이다. 따라서 작가가 등장인물의 성격을 깊이 있게 그린다 하여 시시콜콜한 성격의 면면들을 일일이 다 그릴 수는 없고, 그럴 필요도 없다. 작가가 주인공의 성격을 만들어냄에 있어서 무엇보다도 먼저 해야 할 일은 주인공의 여러 가지 성격의 특징 가운데서도 가장 두드러지게 나타나는 지배적 특성이 무엇인지를 집어내서, 그것을 뚜렷하게 드러내야 한다는 것이다.

이 지배적 특성이란 그 인물을 특징짓는 핵심적 성격을 말한다. 주인공에게 이러한 지배적 특성을 갖춰주는 것은 작가로서 여러 가지 좋은 점을 가질 수 있다. 먼저, 성격을 확실하게 드러낼 수 있으며, 그 성격의 특성을 써서 드라마의 갈등을 더욱 높일 수 있으며, 또한 주인공을 비극의 구렁텅이로 빠뜨릴 수 있다. 예를 들어, 셰익스피어 연극의 주인공 오셀로는 용감하고 열성적이며, 통솔력 있는 사람이지만, 그를 성격지운 지배적 특성은 질투심이다. 그의 질투심은 마침내 그를 파멸로 이끈다. 오이디푸스는 급한 성격 때문에 아버지 라이어스를 죽이게 되었고, 메디아는 질투심 때문에 자식을 죽였으며, 힙폴리투스는 오만함 때문에 그 자신을 파멸시킨다. 이것이 바로 주인공의 성격 속에 들어있는 지배적 특성(비극적 결함)으로 인하여 주인공이 빠지게 되는 함정인 것이다. 이런 것을 잘 쓰는 것이 현명한 작가의 태도이다. 중요한 것은 작가가 중심개념을 만들어내는 데 있다. 먼저, 주인공에게 센 특성을 만들어주고, 그 다음에 그의 개성을 개발하여 풍부하게 만드는 것이다.

■ **성격을 바꾸어라_** 사람의 성격은 바뀔 수 있다. 그러나 그리스 비극의 주인공들은 한 결같이 일정한 성격이었으며, 셰익스피어의 주인공들 또한 마찬가지였다. 그러나 근대의 사실주의 연극, 입센의 〈인형의 집〉부터 본격적으로 주인공의 성격이 바뀌기 시작했다. 그 뒤로 사람의 성격을 바꾸고자 하는 작가들의 노력이 드라마의 큰 흐름을 만들면서 오늘에 이르고 있다. 막심 고리끼의 소설을 각색한 브레히트의 희곡 〈어머니〉에는, 노동자의 어머니였던 한 보통의 여인이 혁명가로 바뀌어가는 과정이 짜임새 있게 그려져 있으며, 빅토리오 데시카 감독이 주연한 〈로베레 장군〉, 구로자와 아끼라의 〈살다(生きる)〉, 에리아 카잔의 〈워터 프론트〉 등의 명작들이 주인공의 성격을 바꿈으로써, 성공한 영화들이라 할 수 있다.

작가가 인물의 성격을 바꾸는 데 있어 유의해야 할 사항은, 사람의 마음은 자주 바뀔 수 있지만, 성격은 좀체 바뀌지 않는다는 사실이다. 이것을 잊고 소극적이던 인물을 느닷없이

과격한 혁명가로 바꾼다든가, 무신론자가 하루아침에 광신자가 되어 나타난다든가 해서는 안 된다. 사람의 성격이 바뀌기 위해서는 그 바뀌는 동기가 무엇인가 하는 점이 중요하다. 신파극 〈이수일과 심순애〉에서, 수일은 사랑하는 순애가 자신을 배반한 이유가 돈 때문이었음을 뼈저리게 느끼고는, 그 뒤로 오로지 돈만 아는 냉혈한으로 바뀌게 된다. 비록 신파극이지만 주인공의 성격이 바뀌게 되는 동기가 설득력 있게 그려지고 있다. 이처럼 성격이 바뀌는 데에는 그에 알맞은 조건이 갖추어져야 한다. 예를 들어, 전쟁이나 혁명 등의 급격한 환경의 변화는 개인이나 집단의 성격을 바꾸는 요인이 된다. 또한 죽을 뻔 했던 경험, 파산, 이혼, 배신, 질병, 등 혹독한 시련을 통해 성격이 바뀔 수도 있다. 반대로 사랑, 결혼, 어머니가 되는 것 등의 달콤한 경험도 사람을 바꾼다. 교육이나 종교를 통해 성격이 바뀌기도 하고, 농촌에 불어 닥친 땅 투기열풍이 소박한 농촌 사람들의 마음을 헝클어 놓기도 한다. 작가는 이 모든 것을 연구해야 한다.

■▶ **등장인물들 사이에 대조적 성격을 만들어라_** 주인공과 대립자 사이의 성격은 처음부터 대개 서로 반대되는 특성이게 마련이지만, 같은 목적을 위해 나아가는 사이인 경우라도, 친구, 형제, 또는 부모자식 사이에도 성격의 차이를 확실히 해두는 것이 좋다. 물론 성격이 비슷하고 생각이나 취향이 같기 때문에 친구가 되는 경우가 많겠지만, 뚜렷이 다른 성격끼리 친구가 되는 경우도 뜻밖에 많다. 사람은 누구나 자신만의 개성을 갖고 있다. 한꺼번에 뭉뚱그려 한 유형으로 만들어서는 안 된다. 일본에는 '울지 않는 새'를 두고, 전국시대의 유명한 세 영웅의 성격을 비교하는 재미있는 이야기가 있다.

"울지 않거든 목을 쳐라"– 오다 노부나가

"때려서 울려라"– 도요토미 히데요시

"울 때까지 기다려라"– 도쿠가와 이에야스

세 인물의 성격대비가 참으로 뚜렷하게 나타나는 비유가 아닐 수 없다. 인물의 성격이 잘 잡히지 않을 때, 인물끼리 서로 성격을 대비시켜 보면서 그 차이점이 무엇인지를 구체적으로 따져보면, 쉽게 성격의 가닥을 잡을 수 있다. 한편, 성격을 만들 때 있어, 특히 유의해야 할 것은 조연배우들이라 해도 무시하지 말고, 한 사람, 한 사람 모두를 살아있는 개성적인 인물로 만들어야 한다는 것이다. 왜냐하면 그들 모두는 결코 버릴 수 없는 작가의 자식들이기 때문이다.

■ **악역 만들기**_ 작가에게 있어서 악역이란 갈등을 깊게 하고 위기감을 높임으로써, 이야기에 재미를 더해주는 일등 공신이 아닐 수 없다. 그래서 작가는 악역을 절대로 무시해서는 안 된다. 드라마를 성공시키기 위해서는 악역을 키워야 한다. 〈베니스의 상인〉의 샤일록, 〈오셀로〉의 이야고, 〈쿼바디스〉의 네로 황제, 〈춘향전〉의 변학도, 이 악역들이 이야기를 얼마나 흥미롭고 박진감 있게 해주었는지를 생각해보라.

서부극의 전형적인 구조는 언제나 정의롭고 고독한 주인공과 부도덕하고 포악한 악한과의 대결로 이루어진다. 더구나 악한은 많은 패거리마저 거느리고 있어 주인공을 더욱 초라하게 만든다. 〈셰인〉의 아란 랏드, 〈하이 눈〉의 게리 쿠퍼, 〈황야의 무법자〉의 클린트 이스트우드는 한결같이 커다란 골리앗 앞에 드러난, 작은 양치기 소년으로 비친다. 그들은 절대적으로 불리한 상황에서 다윗의 역전극을 연출해냄으로써, 영웅이 된다. 서부극에 있어서 악한의 존재가 주인공보다 열세로 느껴지게 해서는 안 된다는 것이 불문율로 되어 있다. 포악하고 잔인한 악한이 보는 사람의 기를 완전히 꺾어놓은 다음, 주인공을 나오게 하는 것이 정통 서부극의 연출기법이다.

상대역을 키운다는 것은 곧 주인공을 키우는 것이다. 어린이와 싸워 이기는 어른에게 박수를 보내는 사람은 없다. 주인공이 커지기 위해서는 힘센 상대와 싸워야 하며, 그 싸움에서 이겨야만 드라마를 보는 사람에게 감동을 줄 수 있다. 그러나 악역을 키운다고 해서 무조건 나쁜 면만 강조해서는 안 된다. 절대적인 선과 절대적인 악의 대결은 이미 낡은 기법이다. 악역의 사실성을 살리기 위해서는 악인적인 성격에다 약간의 인간적인 좋은 면을 섞어놓음으로써 인간적인 악인으로 생명력을 갖는 것이다. 예를 들어, 영화 〈대부〉의 주인공 돈 코를레오네(말론 브란도)는 비정한 무법자 조직의 두목이지만, 때로는 어린 손자와 술래잡기를 하고 노는 자상함과 천진함을 보이기도 한다. 이와 같이 악인 속에 인간미가 살아있기 때문에 보는 사람들은 악인을 미워하면서도, 한편으로는 그들을 동정하게 되는 것이다.

[인물 그리기]

본질적으로 드라마는 사람을 그리는 것이며, 사람의 본성을 파고드는 것이 목적이다. 따라서 등장인물들을 그리는 것이 드라마의 가장 핵심적인 부분이라 할 것이다. 드라마의 등장인물들에 대한, 드라마를 보는 사람들의 반응은 대개 정해져 있다. 첫째, 주인공의 영웅적인 행동이나 고상함에 대한 존경심과 그의 좌절과 실패에 대해 동정심을 느낀다. 둘째, 주인공의 인간성을 사랑하거나, 일체감을 느낀다. 셋째, 주인공의 어리석음을 보고 웃거나,

그것을 통해 우리 모두가 함께 가지고 있는 어리석음에 공감한다. 넷째, 부정적인 인물이 보여주는 탐욕, 잔인성, 이기심, 음흉함을 미워하거나, 그의 비겁함을 경멸한다.

특히 드라마를 보면서 사람들이 갖는 관심의 초점은 어디까지나 주인공에 모인다는 사실을 작가는 잊지 말아야 한다.

[이력서 만들기]

등장인물을 살아 숨 쉬는 인격체로 그리기 위한 가장 바람직한 방법은 작가가 직접 그 인물이 되어 자신의 이력서를 쓰는 것이다. 예를 들어, 작가가 설정한 인물이 '철수'라면, 이력서 맨 위에 그 이름을 쓰고, 나이, 주소, 출생지, 학력, 종교, 직업, 사회에서 차지하는 자리, 재산, 가족사항, 키, 몸무게, 외모, 성격, 신체적 특징, 건강상태, 생활태도, 친구관계, 취미, 습관, 도덕성, 자라온 배경, 장래 희망, 당면 과제 등을 상세하게 적는다. 그리고 점차 목록을 늘려간다.

일반적인 이력서는 대개 자신의 좋은 점을 주로 적지만, 드라마의 이력서에는 약점이나 열등감까지 자세하게 적는다는 점에서 차이가 있다. 물론 이 모든 것이 드라마에 나타나지는 않는다. 그러나 이러한 항목들이 '철수'라는 인물에 관해서 생생한 실재감을 줄 수 있는 것이다(최상식, 1996).

04 장면(scene)

장면은 주로 어느 한 지역을 중심으로, 어느 시간띠에서 일어나는 등장인물들의 행동단위를 말하며, 이것은 하나의 긴 샷으로 구성될 수 있으나, 대개는 몇 개의 샷으로 나뉘어 이어진다. 드라마의 이야기구조는 장면을 단위로 구성되며, 몇 개의 장면이 모여서 이야기 속의 한 사건을 구성할 때, 이것을 이야기단위(시퀀스, sequence)라고 한다. 드라마는 몇 개의 이야기단위로 구성된다.

[장면의 기능]

장면은 등장인물들이 행동을 드러내는 구체적인 시간과 공간을 뜻하며, 이것은 이야기를 구성하는 모든 기능을 실제로 맡는다. 이야기를 진행시키는 기법은 장면의 표현을 통해, 구체적으로 드러나게 된다.

▶ 장면은 장면에 주어진 목표를 이루기 위하여 기능한다_ 장면에는 이 장면은 무엇을 나타내고자 하는가, 또는 보는 사람에게 무엇을 전달하고자 하는가 하는, 장면이 가지고 있는 목표가 있다. 이 목표를 이루는 것이 장면의 일차적 기능이다.

▶ 이야기를 이끌어간다_ 장면은 사건을 일으키거나, 풀거나, 복잡하게 만들어 줄거리를 펼쳐나간다.

▶ 뒷그림을 설정한다_ 어떤 사건이나 등장인물들의 행동에는 반드시 어떤 뒷그림이나 동기가 있다. 이것들의 설명 없이는 이야기를 계속 이끌어나갈 수 없다. 사건이 일어나는 앞뒤에 뒷그림을 설명하는 장면이 들어가는 것이 자연스럽다.

▶ 등장인물들 사이의 관계를 규정한다_ 등장인물들의 관계에 대해 뭔가 드러내준다.

▶ 분위기를 만들어낸다_ 등장인물을 발전시킬 때, 등장인물에 대한 보는 사람의 느낌에 센 인상을 주는 데에, 도움이 되는 분위기를 만들어 준다.

▶ 매우 심한 행동의 긴장을 풀어준다_ 매우 심한 행동이 계속되면, 이야기는 지루해질 수 있다. 이것을 피하고, 이야기에 율동감을 주기 위해, 중간에 편안한 장면을 끼워 넣어, 분위기와 빠르기의 느낌을 바꿀 수 있다.

▶ 하나의 사건을 간결하게 줄인다_ 계속되는 행동을 몇 개의 샷으로 간단히 줄여서, 움직임의 편집물(action montage)을 만든다.

▶ 재미있는 볼거리를 준다_ 어떤 장면은 단지 보기에 재미있다는 이유만으로 끼어들 수 있다.

▶ 장면을 바꾸어준다_ 어떤 장면은 사건과 사건 사이의 시간이나 공간을 바꾸어준다. 예를 들어, 감옥의 창을 통해 보이는 계절의 변화로, 한해가 지나갔음을 알게 된다.

　대개 하나의 장면이 하나의 기능만을 갖고 있는 것은 아니다. 몇 개의 기능을 한꺼번에 수행하기도 한다. 이야기를 이끌어가는 장면이 새로운 인물을 등장시키고, 분위기를 꾸미며, 사건을 복잡하게 만들 수 있다. 어떤 대화 장면은 등장인물들 사이의 관계를 드러내며, 분위기를 만들고, 긴장 뒤의 휴식기간으로 기능할 수 있다(윌리엄 밀러, 1995).

[장면의 연속성]

　장면들이 진행되는데 따라, 일종의 흐름과 율동감이 생겨난다. 드라마의 첫 부분에서, 등

장인물이나 줄거리에 관심을 가지면서 장면들은 다소 느리게 진행된다. 그러다가 가운데 부분에서부터는 여러 가지 사건이 잇달아 일어나고, 여기에 새로운 인물들이 계속하여 나타난다. 장면들은 점차 빠르게 나아가고, 절정에 이르면서 이야기의 흐름은 점차 사건이 풀리는 방향으로 빠르게 진행된다. 절정에서 총격전이나 결투장면이 난폭하게 펼쳐지고, 상황은 끝난다.

드라마는 움직임이 빨라지는 장면과, 느려지는 장면들 사이에서, 알맞게 균형을 잡을 필요가 있다. 주인공이 자신을 드러내고, 분위기가 정해지며, 또 다른 사건이 일어나기에 앞서, 잠시 숨을 고를 시간이 있어야 한다. 사건이 일어나서 절정에 이르는 과정은 곧장 위로 올라가기보다, 올라가다가, 일정한 상태로 유지되다가, 다시 오르기를 되풀이 하는 형태를 보인다. 하나의 사건에서 또 다른 사건으로 이어지면서 긴장감이 커지지만, 이런 긴장상태 사이에 평안한 때도 있게 된다. 때로 대화 장면은 활동과 긴장상태를 늦추거나, 멈추는 역할을 한다. 이렇게 긴장과 평안이 번갈아 진행되면서 이야기에 일정한 율동감이 생겨난다.

[장면의 관점]

관점이란 어떤 이야기를 진행시킴에 있어, 작가가 이야기 속의 사물이나 사건을 바라보는 시각을 말하며, 영상에 있어서는 카메라가 사물을 바라보는 자리나 각도를 말한다. 일반적으로 문학에서는 다음과 같은 네 가지 관점이 전통적으로 있어왔다.

■ **나의 관점_** '나'라는 이야기 속의 등장인물이 이야기를 이끌어간다. 보는 사람은 이 '나'라는 등장인물을 통해 이야기를 듣고, 그의 설명을 들으며, 그의 느낌에 공감하고, 그가 사건을 평가하는데 따라, 그 사건을 알게 된다.

■ **모두 살펴보는 관점_** 이야기 속의 사물과 사건 전체를 모두 잘 알고 있는 사람, 곧 작가 자신이나, 신의 입장에서 바라보는 관점이다. 이 관점은 등장인물의 행동이나 사건에 대해 평가하며, 잘못을 가리키고 올바른 방향을 제시하기도 한다.

■ **객관적 관점_** 작가는 이야기 속에 있지 않는 것처럼 보인다. 그는 이야기 속의 사건에서 한 발짝 뒤로 물러나, 옆에서 보는 사람의 입장에서 사건을 따라가며 본다. 그는 사건을 설명하지 않으며, 알려하거나 평가하려 하지 않고, 사실만을 객관적으로 전달한다.

■ **중심인물의 관점_** 이야기 속의 등장인물 가운데 한 사람이 이야기를 이끌어 가며, 사물과

사건을 바라보는 시각을 말한다. 주로 주인공의 입장이 된다.

일반적으로 영화나 텔레비전 드라마에서, 관점은 이야기를 진행하는 '해설자'를 가리킨다. 해설자가 있는 경우, 해설자가 이야기를 이끌어가며 설명하고, 느낌을 말한다. 영화나 텔레비전에서 나의 관점을 택하기는 어렵다. '나'가 해설자로 나설 수는 있으나, 화면에 직접 나타날 수 없기 때문이다. 카메라는 어디까지나 객관적 입장을 취한다.

오늘날 모두 살펴보는 관점을 택하는 작품은 별로 없다. 지난날 종교가 지배하던 시절에서는 이 관점이 지배적이었으나, 오늘날 과학이 발달하고 인간의 자의식이 뚜렷해진 지금, 보다 객관적이고 지적 입장에서, 사물을 바라보려는 입장이 앞서고, 특히 영상물은 사물을 객관적으로 바라보는 카메라의 눈을 통하여 이야기가 진행되기 때문에, 객관적 관점을 택하는 경우가 많다.

한편, 이야기 속에는 매력적인 중심인물이 있기 마련이며, 텔레비전이나 영화를 보는 사람은 이 인물을 동일시의 대상으로 삼는 경향이 세므로, 자연히 이 인물이 이야기를 이끌어가며, 이 인물이 사건과 사물을 바라보는 시각이 이야기 전체를 지배하게 된다.

그런데 이야기 속에는 하나의 관점만 있는 것은 아니다. 몇 개의 관점이 있을 수 있다. 행동의 초점이 한 등장인물에서 다른 인물로 옮겨가는 것처럼, 관점 또한 옮겨 갈 수 있다. 때로는 객관적 관점이 그 사이에 끼어들 수 있다. 이렇게 관점이 여러 가지로 바뀌면서, 이야기의 내용 또한 복잡하고, 풍부해질 수 있는 것이다.

영상물에서 관점이란 카메라가 바라보는 자리와 각도를 뜻하기도 한다. 카메라는 등장인물의 눈이 바라보는 각도에 따라 사물을 바라보며, 등장인물의 관점이 바뀜에 따라, 카메라 관점도 바뀐다. 카메라는 주인공의 관점에 따라 사건 속으로 깊숙이 들어가기도 하고, 멀리 떨어져서 바라보기도 한다. 아래에서 위로 쳐다보는 각도는 어떤 인물을 우러러 보는 매우 주관적 관점이 될 수 있으며, 아래로 내려다보는 관점은 객관적이 된다.

장면을 계획하는데 있어 관점은 생각해야 할 중요한 사항이다. 어떤 특정의 장면에서 어떤 등장인물의 행동이 지배적이어야 하며, 이때의 관점은 어느 등장인물의 관점이 되어야 하는지, 아니면 객관적 관점에서 바라보아야 하는지를 결정해야 한다. 이와 함께 카메라의 관점도 결정해야 한다. 어느 등장인물의 눈을 통하여 그 장면을 바라볼 것인지, 그 등장인물은 그 장면에 얼마나 깊이 끼어들어야 하며, 어느 사물에 특히 관심을 모아야 할지를 결정해야 한다. 때로 관점을 바꾸어주면 긴장감과 놀라움을 만들어 낼 수 있다.

사랑하는 두 남녀가 껴안고 있는 장면을 예로 들어보자. 두 주인공이 서로 상대방을 바라보던 관점에서 갑자기 객관적 관점으로 바꾸면, 이 두 사람을 훔쳐보는 제3의 인물의 관점이 되고, 이 시각은 관음적으로 될 것이다.

[장면 바꾸기]

장면을 바꾸는 것은 이야기가 진행되면서 시간이 바뀌거나, 등장인물들이 행동함에 따라 곳이 바뀔 때, 장면이 바뀐다. 장면이 빠르게 바뀌거나 늦게 바뀜에 따라, 또는 빠름과 느림이 번갈아가면서 일어날 때 일종의 율동감이 생겨나고, 작품에 형식(style)을 만들어준다.

장면을 바꾸는 기법에는 그림 바꾸기에서 상세히 설명한 대로, 자르기(cut), 겹쳐넘기기(dissolve), 점차 밝게/어둡게 하기(fade in/out)와 쓸어넘기기(wipe) 등 여러 가지 방법이 있다. 자르기는 주로 곳이나 움직임이 바뀌는데 쓰고, 겹쳐넘기기는 시간이 지나가는 것을 나타내는 데에 주로 쓰며, 점차 밝게/어둡게 하기는 어떤 상황이나 사건이 끝나고, 다시 시작되는 것을 나타내는데 쓰며, 쓸어넘기기는 그림을 바꾸는데 특별한 효과를 주기 위하여 쓰인다.

장면을 바꿀 때 쓰는 이 기법들은 일단 그림을 바꾸기 때문에, 겉으로는 장면과 장면은 나누어지는데, 이 나뉘는 것을 눈에 띄지 않게 내용적으로 이어주는 기법이 따로 쓰인다. 이것들에는 대화, 소리, 음악 등이 있다. 장면과 장면이 바뀌는 곳에서 대화가 시작되어, 장면이 바뀐 뒤에도 계속됨으로써, 장면이 바뀌는 것을 눈치 채지 못하게 한다. 한 장면이 끝나기에 앞서 소리가 먼저 들리고, 장면이 바뀐 다음에도 그 소리가 계속 들리는 것도 같은 수법이다. 한 남자가 거실에 앉아서 신문을 보고 있는데, 밖에서 싸우는 소리가 들리고, 장면이 바뀌어 바깥에서 두 남자가 다투고 있다.

영화나 드라마에서 쓰이는 뒤쪽음악은 장면과 장면을 이어주는 전형적인 기능을 가지고 있다.

05 긴장감(suspense) 만들기

긴장감은 장면을 어떤 형태로 만들어내는 하나의 기법이다. 이야기가 나아감에 따라 의혹이나 불안감이 생기면서, 심리적으로 긴장하게 된다. 이것이 보는 사람을 이야기 속으로 끌어들이는 직접적인 계기가 된다. 이야기에서 이 계기를 만드는 것이 무엇보다도 중요하다.

이것은 신호-연기-실현의 형태를 띤다. 먼저, 보는 사람은 무엇인가 일어날 것이라는 암시

를 받는다. 그리고 이것이 늦어진다. 예상되는 때나 곳에서 일어나지 않는다. 보는 사람의 기대를 어기고, 따라서 그를 점점 더 안달하게 한다. 그러다가 보는 사람이 예기치 않은 데서 일어난다. 그런데 결과는 보는 사람의 예상을 벗어나서, 놀라게 한다. 그러나 결과가 그의 예상을 지나치게 비논리적으로 벗어나면, 흥미를 잃게 되므로, 주의해야 한다.

긴장감을 높이는 방법은 등장인물이 모르는 사실을 보는 사람이 알도록 하는 것이다. 그러고 나서 그는 등장인물이 그 사실을 어떻게 알게 되는지, 또는 몰라서 어떤 변을 당하게 되는지 기대하게 된다. 이것이 보는 사람을 등장인물에 대하여 우쭐하는 느낌을 갖게 하고, 그 사실이 이루어졌을 때 등장인물이 놀라는 것을 보고, 보는 사람은 즐거워하게 되는 것이다. 그리고 결말이 보는 사람의 예상을 벗어날 때, 그 또한 놀라게 된다.

범죄드라마에서 때로 수사관도 모르는 범인의 정체를, 드라마를 보는 사람에게 먼저 알려줄 수 있다. 보는 사람은 탐정이 범인을 어떻게 알아내는지 지켜보는 가운데, 이야기를 따라가게 된다. 결과는 그때까지 높아진 긴장감을 정당화 시킬 수 있어야 한다. 그래야 논리적으로 일관성을 유지할 수 있다. 또한 결말은 약간 뜻밖에도, 보는 사람이 예상했던 것과 다르다면, 놀람은 더욱 커질 것이다(밀러, 1995).

[무서움의 본질]

우리들의 어린 시절로 되돌아간다면, 우리들 대부분은 어둠을 무서워하게 된다. 왜냐하면 그것은 무엇이 숨어있는지 볼 수 없기 때문이다. 우리가 어렸을 때, 어떤 것을 무서워했던가? 공동묘지, 관, 귀신, 해골… 모두 죽음의 상징들이다. 죽음이 무엇인가?

우리들 대부분에게 그것은 또한 알 수 없는 세계다. 알 수 없는 것에 대한 두려움은 가장 일상적인 것에서도 만나게 된다. 우리가 치과병원에 갈 때, 대부분 우리는 긴장하고 아플까봐 무서워한다. 두려움을 반드시 그 아래구조로 갖는 예기치 않은 폭력장면은, 그늘지고 어두운 세계에서 더 큰 흥분을 가지고 펼쳐진다. 이러한 무서운 세계에서 우리들의 어릴 적 두려움은 다시 우리를 억누른다. 귀신 이야기가 낮에 방송되는 것을 본 일이 있는가?

무엇인가 우리가 볼 수 없고, 구별할 수 없고, 가늠할 수 없고, 오직 그 괴물스러움을 짐작할 수밖에 없는 그런 것들에는 특별한 무서움이 있다. 영화 〈조스〉에서 그 바다의 괴물은 바다 속 깊이 몸을 감추고 헤엄쳐 다녔다. 그 영화는 제목 그대로 커다란 하얀 상어 이야긴데, 영화를 보는 사람은 실제로 영화의 2/3가 지날 때까지 상어를 전혀 볼 수 없었다. 이는 매우 중요한 사실을 가리킨다. 가슴을 두근거리게 만드는 음악이 상어의 주제가 된다. 그

음악만 들리면 우리는 괴물의 존재에 떨게 된다.

여기에서 우리는 두 가지 사실을 알게 된다. 첫째, 보이는 물체보다 보이지 않는 물체가 더 무섭다. 둘째, 드러내는 시간을 길게 끌어서 보는 사람이 계속 예상하도록 이끈다. 여기에다 연출자가 물체의 한 부분만 보여주거나, 전부 감추면, 우리들의 상상은 차원을 늘려서 그 보이지 않는 부분을 어느 특수효과 전문가가 만들어낸 것보다 훨씬 더 무섭게 형태를 바꾸어 놓는다(앨런 아머, 1990).

[긴장감을 높이는 기법]

구체적으로 긴장감을 높이는 기법으로서는 암시, 적대자, 두 가지에서 하나를 고르기, 예기치 못한 사건, 꼬리 남기기, 성격의 창조 등이 있다.

▶ **암시_** 앞으로 일어날 불행에 대해서 미리 약간의 힌트를 줌으로써, 불안감을 불러일으키는 방법이다. 예를 들어, 전쟁에 나가는 군대의 열병식 도중 군기가 부러진다면, 보는 사람은 그 부대가 전투에서 질 것이라는 예감을 갖게 되고, 거기에 속한 주인공의 운명에 대해 불안감을 느끼게 될 것이다. 이밖에도 결혼 드레스에 뿌려지는 잉크, 깨어지는 접시, 까마귀 울음소리, 등도 불길한 예감을 줄 수 있는 징조들이다.

▶ **대단한 적수_** 긴장감을 만드는 가장 일반적인 방법은 갈등이다. 곧 주인공과 대항하는 세력과의 싸움이 격렬하면 할수록, 긴장감은 높아지는 것이다. 그러기 위해서는 무엇보다도 상대를 키워야 한다. 대단한 적수가 나타나 주인공을 구석으로 밀어붙이고 사정없이 목을 조일 때, 긴장감은 가장 높이 치솟을 것이다.

▶ **무서운 두 가지 가운데 하나 고르기_** 처음 시작부분부터 주인공에게 두 가지 가운데 하나를 고르게 하는 요소를 설정해 놓으면, 이야기가 발전하는 동안 자동적으로 긴장감이 높아질 것이다. 예를 들어, 영화 〈카사블랑카〉에서 잉그리드 버그만과 험프리 보가트는 옛사랑이다. 그러나 현재 보가트는 나찌의 독재에 대항해서 지하운동을 하고 있다. 그녀는 조국을 고를 것인가, 사랑을 고를 것인가?

〈하이 눈〉의 게리 쿠퍼는 악당들과의 대결에서 죽을 것인가, 아니면 악당들을 물리칠 것인가? 이런 두 가지 가운데 하나를 고르는 요소는 영화를 보는 사람들로 하여금 이야기줄거리에 대한 센 궁금증과 함께, 위기감을 높이는 작용을 한다.

■ **예기치 못한 사건_** 작가는 미리 여러 가지 암시와 함께 복선을 깔아놓음으로써, 어느 정도 보는 사람이 예상하는 과정대로 이야기를 이끌어갈 수도 있고, 아니면 전혀 예상 못한 돌발적인 사건으로 사태를 급하게 바꿀 수도 있다. 앞의 것은 긴 긴장감을 만듦으로써, 천천히 드라마를 익혀가는 방법이며, 뒤의 것은 우연히 일어나는 사건을 써서 긴장감을 만드는 방법이다. 작가는 센, 약한 느린, 급한 긴장감을 알맞게 씀으로써, 보는 사람의 마음을 확실하게 붙잡고 갈 수 있어야 한다.

■ **꼬리를 남겨라_** 악한에게 쫓기던 여인이 벽장 속에 숨었다고 치자. 머리카락 하나 보이지 않도록 완전하게 숨어버리면, 드라마가 되지 않는다. 뭔가 꼬리를 남겨놓아야 한다. 예를 들어, 벽장문 틈새로 미처 감추지 못한 여인의 치맛자락이라도 나와 있다고 생각해보라. 악한이 그것을 눈치 채지 않을까 하는 불안한 마음 때문에, 보는 사람의 긴장감은 높아질 것이다.

■ **독특한 성격 만들기_** 〈B사감과 러브레터〉에서 보듯이, 등장인물의 독특한 성격을 써서 긴장감을 불러일으킬 수 있다. 텔레비전 상황드라마 〈대추나무 사랑 걸렸네〉에서 구두쇠 노인 황민달(김상순)의 괴팍한 성격이 드라마를 이끌어가는 동력이 되고 있다. '영감의 불호령이 언제 떨어지느냐'는 극중 인물들에게는 가장 큰 불안요소로 작용하지만, 보는 사람들에게는 이런 긴장감이 바로 재미의 요소가 되고 있다(최상식, 1996).

06 대사

대사란 영화나 텔레비전 드라마에서 등장인물들이 서로 나누는 대화를 말한다. 그런데 이 대사에는 단순히 입으로 말하는 이야기만 있는 것이 아니라, 말하다 멈춤과 침묵, 머뭇거림 등 말하는 움직임과 함께 이루어지는 말하는 사람의 손놀림, 몸을 비꼬거나, 다리를 끌거나, 어깨를 으쓱하는 등의 몸짓들도 몸의 말이라는 사실을 알아야 한다.

텔레비전 영상은 영화의 영상에 비해 품질이 떨어지기 때문에, 영상으로 나타내지 못하는 부분들을 소리로 메워야 하므로, 텔레비전 드라마에 있어서 대사의 중요성은 영화에 비해 높다고 할 수 있다. 따라서 텔레비전 드라마에서 대사가 차지하는 비율이 80%나 된다고 한다. 그러므로 텔레비전 드라마의 재미는 대사가 재미있는가에 달려있다고 해도 지나친 말이 아니다. 인상적이고 매력적인 대사를 쓰기 위해 작가가 고민해야 할 이유가 여기에 있다.

[대사의 기능]

대사는 여러 가지 기능을 한다.

첫째, 대사는 등장인물이나 상황에 관한 정보를 주고,

둘째, 이야기를 발전시키며,

셋째, 등장인물의 뒷그림과 교육정도, 직업, 사회적 신분, 개성과 마음의 상태 등을 나타
 냄으로써, 등장인물의 성격을 정해준다.

넷째, 영상 밖의 대사는 눈에 보이지 않는 인물과 사건이 있음을 암시하며, 장면과 장면
 을 이어주며, 대본에 율동감을 준다. 예를 들어, 아래의 대사를 살펴보자.

"…당신 눈에 어머님만 보이고 난 안 보이세요? 난 무얼 하자고 이 집에 들어온 건가
요? 남편이라는 사람은 밤 열시, 열한시까지 어머님 옆으로 가고 당신한테 난 뭔가요?
가정부 대신 들어온 여잔가요? 당신이 어머님한테 말씀 좀 드리세요. 일을 줄여주시든
지, 아니면 사람을 하나 두라구요. 안 그러면 사람 하나 죽겠어요. 당신 눈에는 내 얼굴
이 안 보이세요? 뼈, 가죽만 남은 내 얼굴이 말이에요." -김수현 작 〈겨울새〉 가운데서

이 대사를 통해서 다음과 같은 사항을 알 수 있다.

1. 주인공은 주부이고,
2. 현재 독점욕이 센 시어머니 밑에서 고된 시집살이를 하고 있다.
3. 남편은 아직 어머니의 품을 벗어나지 못한 마마보이 형이며
4. 주인공의 쌓인 피로와 불만은 이미 포화상태에 이르고 있다.
5. 빈틈없이 야무지게 말하는 품새로 보아 그녀 또한 만만찮은 성격으로서
6. 이 가정에는 앞으로 시어머니와 며느리 사이의 갈등이 높아질 것이라는 예감이 든다.

이처럼 이 대사만으로도 우리는 주인공의 신분, 성격, 현재의 상황, 감정상태, 앞으로 예
견되는 사건의 발전 등을 알 수 있다. 곧 대사는 등장인물들 사이에 주고받는 말이지만,
보는 사람에게도 말하고 있다는 사실을 알 수 있다(최상식, 1996).

[좋은 대사]

좋은 대사는 자연스럽게 들리는 대사를 말한다. 자연스럽게 들리는 대사란 사람들이 어떤
상황에서 서로 나누는 대화를 말한다. 좋은 대사를 쓰기 위해서는 다음 사항을 유의해야

할 것이다.

■ **대사는 대화체여야 한다_** 일상대화에서 쓰지 않는 문어체는 피하고 대화체로 써야 한다. 그래야 자연스럽게 들린다.

■ **반드시 완전한 문장으로 만들 필요는 없다_** 말하다 말문이 막히면 도중에서 멈추고, 답변이 궁색할 때 더듬거리거나, 손으로 머리를 슬쩍 쓸어 넘기는 몸짓도 넣어서 만들면, 훨씬 실제의 대화처럼 보일 것이다.

■ **대사의 내용은 알아듣기 쉬워야 한다_** 알아듣기 어려운 전문용어나 문장은 피한다. 문장은 복문보다는 단문으로 써서 짧게 만든다. 대사는 읽기보다는 듣기 위해 써야 하며, 눈으로 보듯이 쓴다.

■ **대사에 쓰이는 말들은 겉으로 드러나는 뜻보다는 암시되는 뜻으로 쓰이는 수가 있다_** 대사에서 중요한 것은, 겉으로 들어나는 말보다는 장면의 상황 속에서 전달되는 속뜻이다. 말한 것만큼이나, 말하지 않은 것도 중요할 수 있다.

■ **대사는 말하는 사람의 개성에 맞아야 한다_** 등장인물의 지적 수준, 생활환경에 따라 품위 있는 말씨와, 속된 말 등을 골라 써야 한다.

■ **어떤 상황에서, 등장인물의 행동과 말씨는 서로 어울려야 한다_** 보통 때에는 조용하던 사람이 급한 상황에서, 허둥대거나 말에 조리가 없을 수 있다.

■ **대사는 말을 적게 하는 것이 좋다_** 어떤 상황에서 별 뜻이 없는 말이나, 지나친 감정표시 오히려 장면의 분위기를 해칠 수 있다.

■ **대사에서 지루한 문구나, 흔한 말들은 피해야 한다_** 이야기의 긴장감을 해칠 수 있다.

■ **화면 밖의 대사를 써서, 다른 등장인물을 알릴 수 있다_** 새로운 등장인물을 소개하는 방식으로, 보는 사람에게 새로운 인물에 대한 기대감을 갖게 할 수 있다.

[대사를 이어주는 장치들]

대사에는 일정한 흐름과 이어짐이 있다. 한 사람의 이야기에서 다음 사람의 응대로 이어진다. 대화를 이어가는 방법에는 몇 가지가 있다.

■ **묻고 대답하기_** 묻고 대답하는 것이 일반적으로 대화가 시작되는 방식이다. 이것은 상식에 속한다. 그러나 이것이 상식을 벗어나서, 단순히 말로 대답하는 것이 아닌 경우에 재미있는 현상이 일어날 수 있다. 예를 들어 어느 서부영화의 장면에서, 총잡이 한명이 술집에서 총 솜씨를 자랑하고 있다.

> **총잡이** 나만큼 빨리 총을 뽑을 수 있는 총잡이는 빌리 정도지. 난 그놈을 잡아서 현상금을 탈거야.
>
> **빌리** 형씨는 빌리만큼 빠르지 않아요.
>
> **총잡이** 주둥이 닥쳐 이 꼬마야. 한번만 더 지껄이면 골통을 깨주겠다. 네 놈이 누군데 감히…….

> 순간, 빌리, 재빨리 총을 뽑아 총잡이를 쏜다.

> **빌리** 내가 빌린데요.

■ **상대방의 의견에 동의하거나, 반대하기_** 어떤 등장인물이 사물이나 사건에 대한 의견을 말할 때, 이것은 상대방의 의견을 묻는 질문의 다른 형태다. 이에 대해 동의하거나 반대하는 것이 기대되는 상황에서, 대답하지 않거나 엉뚱한 대답으로 상황을 묘하게 비틀 수 있다.

> **여자** "아, 달도 밝다."
>
> **남자** "보름달이거든"
>
> **여자** "이제 가면 언제 오시나요?"
>
> **남자** "가봐야 알지"
>
> **여자** "가시거든 편지나 자주하세요."
>
> **남자** "글을 알아야지"

■ **상대방의 말을 되풀이하거나, 짝이 되는 말을 쓴다_** 일상의 대화 가운데 상대방의 말을 되받아 씀으로써 그것을 고리로 자기의 이야기를 이어가기도 한다.

> **실업자 아들** "아버지, 한 번만 더 사업자금 대주세요."
>
> **아버지** "일없다. 두 번이나 털어먹은 주제에……."
>
> **아들** "하지만 아버지, 이번에는 꼭 성공해 보이겠어요."
>
> **아버지** "뭐라고, 성공해 보이겠다고? 네놈이 성공하면 내손에 장을 지지겠다."

■ **말을 이어가기_** 상대방의 말을 받을 때, 부드럽게 이어진다.

> **A** 우리에게는 넘치는 열정이 있고…….

B　사랑과 낭만도 있지.
C　아! 젊은 날의 꿈이여!

07　소리효과(sound effect)

소리는 그림과 함께 영상을 구성하는 주요요소이면서도, 그림에 비해 소홀하게 다루어지고 있다. 소리는 특별한 방향이 없이 영상 가득히 퍼져 있으며, 그림에 비해 추상적이고, 따라서 암시적이다. 소리는 영상에 보태지기 때문에, 따로 공간을 차지하지 않는다. 그러면서 소리는 그림이 할 수 없는 일을 한다.

■ **소리는 장소의 뒷그림을 만들고, 분위기를 꾸며준다_** 파도소리와 갈매기 울음소리가 들리지 않는 바닷가 풍경은 상상할 수 없다.

■ **소리는 그림에 사실감(reality)을 보태어, 영상을 완성시킨다.**

■ **소리는 절정의 긴박감을 연출하는데 이바지한다_** 정오의 결투시간에 맞추어 울리는 종소리, 기차의 기적소리 등은 피치 못할 결투장면의 긴장감을 높이 끌어올린다.

■ **점차 높아지거나, 낮아지는 소리는 등장인물이 카메라로 다가오거나, 카메라에서 멀어지는 효과를 만들어준다.**

■ **빠른 속도의 소리는 보는 사람을 흥분시킨다_** 자동차로 쫓는 장면에서, 브레이크를 밟는 날카로운 소리와 함께 빠르게 달리는 지하철의 덜거덕 거리는 소리가 점차 시끄럽고 빨라지면서, 흥분과 긴장감을 자아낸다.

■ **화면 밖의 소리도 대사와 마찬가지로 우리가 볼 수 없는 사건을 뜻한다_** 문이 잠긴 방안에서 "사람 살려요!" 하고 외치는 경우에, 누군가 방안에 갇혀 있다는 사실을 알 수 있다.

■ **기차의 기적소리는 헤어짐, 만남, 잃어버린 기회 등을 뜻할 수 있다.**

■ **소리는 음악과 함께 감정을 건드리는 효과를 가지고 있다_** 어두컴컴한 지하실을 내려갈 때, 낡은 계단에서 삐꺽거리는 소리는 사람의 등골을 오싹하게 만든다.

■ **장면을 효과적으로 바꿔준다_** 임산부의 고통에 찬 외침소리가 태어나는 어린애의 울음소리로 이어지면서, 장면은 아기를 안고 있는 간호사의 웃고 있는 모습으로 바뀐다.

■ **때로 침묵은 소리보다 더한 효과를 낼 수 있다_** 왁자지껄 떠들다가 갑자기 조용해지면, 사람들은 어리둥절하며 사방을 살피게 된다. 갑작스런 침묵은 주의를 모으는 효과를 낸다. 특히 카메라가 소리 없이 움직일 때, 긴장감이 생긴다. 요란한 총격전 뒤의 침묵은 죽음을 암시한다.

■ **소리는 다른 소리나 대사를 지우는데 쓸 수 있다_** 지나가는 기차의 기적소리가 그 사내를 쏜 총소리를 지웠다.

08 뒷그림

　드라마에서 뒷그림은 장면에 환경을 만들어줄 뿐 아니라, 때로는 주인공과 맞먹을 정도의 비중 있는 기능을 할 수 있다.

■ **뒷그림은 이야기줄거리에 환경을 마련해준다_** 서부영화는 넓고 큰 서부의 평원과, 개척마을의 주점, 보안관 사무실과 감방, 목장과 소떼들이 있는 환경을 필요로 하고, 전쟁영화는 포탄이 쏟아지는 전투지역을, 역사드라마는 어떤 시대의 도시풍경과 건물, 사람들의 옷차림, 가구 등의 환경을 필요로 하고, 뒷그림은 이 환경을 꾸민다.

■ **뒷그림은 분위기를 꾸민다_** 사람이 살지 않는 오래된 낡은 교회당 뒤뜰의 묘지, 교회당 안의 지하실 계단을 걸어 내려갈 때 들리는 낡은 나무계단의 삐걱거리는 소리, 잘 열리지 않는 문을 억지로 열 때 나는 '삐익!' 하는 날카로운 소리, 지하실의 골방 입구에 주렁주렁 매달린 거미줄……. 이 모든 것들은 무시무시한 공포심을 불러일으킨다.

■ **뒷그림은 등장인물의 마음상태를 보여준다_** 활짝 핀 꽃밭 사이로 숨바꼭질하는 젊은 남녀는 사랑의 즐거움에 도취되고 있다는 사실을 암시한다. 애인으로부터 헤어지자는 말을 듣고 쓸쓸히 덕수궁 돌담길을 돌아 나오는 등장인물의 발길에 때마침 떨어져 내리는 근처 가로수의 낙엽들은 절망에 빠진 등장인물의 마음상태를 드러낼 수 있다.

■ **카메라가 등장인물의 행동을 영상에 담을 때, 그의 행동이 일어나는 곳도 함께 영상에 담긴다_** 이때 행동의 뒷그림이 되는 곳은 단순히 행동의 뒷그림으로 화면 뒤에 숨지만은 않는다. 등장인물은 뒷그림과 서로 영향을 주고받으면서 행동한다. 총을 든 사람이 등장인물을 해치려고 총을 쏠 때, 등장인물은 방안의 가구 뒤로 숨는다. 총을 든 사람이 등장인물이 숨은 곳을 더듬으면서 다가오면, 가구 뒤에 숨었던 등장인물은 마침 옆에 세워져있던 야구방망

이로 총을 든 사람을 때려눕힌다. 이때의 뒷그림은 마치 제3의 등장인물처럼 등장인물의 행위를 돕고 있다.

▶ **뒷그림은 등장인물의 사회적 출신성분, 행동양식, 성격 등을 상징한다_** 조선시대의 으리으리한 대문을 갖춘 양반집, 오늘날 도시의 아파트와, 판잣집이 다닥다닥 이어진 달동네 등은 어떤 시대, 어떤 계급의 삶의 모습을 보여주고, 그 속에서 살고 있는 사람의 성격 등을 암시할 수 있다. 이 뒷그림들은 하나하나가 유교적 가치를 내면화하고, 과거에 급제하여 벼슬길에 나아가 마침내 중요한 직책을 맡은 뒤, 대립하는 세력을 꺾고, 권력을 잡으려는 세도가와, 직장에서 열심히 일하여 출세하고 돈도 벌어서, 편안한 은퇴생활을 즐기려는 회사원과, 자신의 가난한 생활환경에 불만을 품고, 가난한 자를 계속 가난한 상태로 묶어 두려는 현재의 사회체제를 뒤엎으려는 혁명적 사상을 가진 대학생을 상징할 수 있다.

▶ **시간에 의한 율동이 있듯이, 뒷그림의 대조와 조화에 의해 생기는 공간 율동이 있다_** 이 공간의 율동은 건물 안과 바깥, 열린 공간과 막힌 공간 등에 의하여 생길 수 있으며, 뒷그림에 있는 눈에 보이는 것들에 의하여 생길 수 있다. 예를 들어, 방안의 벽지무늬는 평면의 율동감을 만들어 낼 수 있으며, 길가에 늘어선 가로수, 이어지는 자동차 행렬 등은 공간의 율동감을 만들어낼 수 있다.

09 소품

등장인물이 가지고 다니거나, 다루는 물건은 그 인물에게 특별한 성격을 보태준다. 서부영화에서 보안관의 배지는 법과 정의를 상징한다. 이것이 보안관의 가슴에서 빛날 때, 그가 지키는 마을의 평화는 잘 지켜지고 있지만, 이것이 술집의 마룻바닥에 뒹굴거나, 던져지고 놀림감이 될 때, 그곳은 무법자가 판치는 매우 위험한 곳임을 암시한다.

찰리 채플린(Charlie Chaplin)이 언제나 쓰고 다니는 둥근 모자와 막대기는, 그의 헐렁한 바지와 뒤뚱거리는 걸음걸이와 함께 그를 상징하는 상표(trade-mark)가 되었다. 드라마 장면에서, 아무렇게나 놓인 칼이나 총이 결정적인 장면에서 중요한 역할을 하는 장치로 쓰일 수 있다. 사랑하는 사람들 사이에서 사랑의 증표로 주고받는 반지, 메달, 목걸이, 손수건 등은 뒷날, 이들의 사랑을 회상시키는 상징물의 기능을 할 수 있다.

⑩ 옷

옷도 그것을 입거나 걸치는 등장인물의 사회적 신분과 취향 등을 나타낸다. 채플린이 입고 있는 낡은 옷은 그가 정처 없이 떠도는 방랑자임을 암시한다. 왕, 귀족, 기사들의 찬란한 의복은 그들이 속한 사회적 계급과 함께, 그들이 가지고 있는 권력, 재산, 실력 등을 암시한다. 영화 〈거지와 왕자〉에서 거지와 왕자는 옷을 바꾸어 입음으로써, 순식간에 두 사람의 신분은 하늘과 땅 차이로 뒤바뀐다.

미국의 인기드라마 〈형사 콜롬보〉에서, 콜롬보 형사가 언제나 입고 다니는 낡고 후줄근한 코트는 아무 특징 없는 보통의 남자를 상징한다. 일반적으로 범죄사건을 수사하여 범인을 검거하는 날카로운 감각과는 거리가 먼 차림이다. 그래서 이 코트를 입고 수사현장에 나타나는 이 형사는 보는 사람들에게 조금도 믿음을 주지 못한다. 이것이 오히려 보는 사람의 기대를 뒤집고, 끈질긴 집념과 예리한 감각으로 범인을 잡아내는 그의 뛰어난 자질을 가리는 역할을 하여, 절정에서 명쾌하게 사건을 풀어내는 뒤집기의 장치로 쓰인다.

⑪ 음악

음악은 소리의 한 종류로서 드라마를 구성하는 중요 요소의 하나다.

■ **음악은 분위기를 만들고 느낌을 나타낸다_** 음악은 원래 인간의 감정을 나타내기 위해 개발된 예술로서 기쁨, 즐거움, 외로움, 슬픔, 괴로움, 무서움 등의 느낌을 나타낼 수 있다.

■ **음악은 장면을 이어준다_** 영화나 드라마에서 실제로는 있지 않으면서도, 흔하게 쓰이는 소리형태의 하나가 뒤쪽음악인데, 이것은 주로 장면과 장면을 잇는 역할을 한다.

■ **음악은 장면의 때와 곳, 또는 등장인물이 속한 사회집단을 암시할 수 있다_** 시대를 암시하는 음악으로, 국악은 주로 조선시대를 암시하고, 해방 당시의 감격을 노래한 가요, 6.25 때의 군가, 유행가, 군사독재에 저항하던 시대의 저항가(아침이슬, 5월의 노래)는 모두 그것들의 시대를 상징한다. 음악도 또한 곳을 암시할 수 있으며(비엔나 숲속의 왈츠, 돌아와요 부산항에, 목포는 항구다) 등장인물이 속한 사회집단을 암시할 수 있다(흑인 재즈, 히피 음악, 인디언의 북소리, 폭주족의 비트 심한 록음악, 스코틀랜드 군대의 백파이프 연주 등).

■ **주제음악은 드라마의 주제를 제시하고, 주인공의 마음상태를 암시한다_** 주제음악은 드라마의 시작과 끝부분에서 프로그램을 상징하는 신호음악(signal music)으로 쓰이며, 극적상황

에서 작품의 주제를 세게 드러낸다. 드라마 도중에서 주제음악은 주인공의 움직임에 언제나 따라 다니며, 주인공의 마음상태를 드러내준다. 주제음악은 여러 가지로 편곡해서 뒤쪽 음악으로 쓴다.

■▶ **음악이 계속되다가 갑자기 끊어지면, 무언가 새롭거나 다른 것이 시작된다는 것을 암시한다_**
서부영화의 마지막 대결장면에서 총잡이들이 자리를 잡고 대결을 준비할 때 뒤쪽 음악이 흐르다가, 준비가 끝나고 총을 뽑는 순간, 음악은 멈춘다. 이어서 총소리가 들리고 나쁜 자는 쓰러진다. 이 장면의 예에서 보듯이, 언제 음악을 시작할 것인가와 마찬가지로, 언제 끝내야 할 것인가도 중요하다.

대본 쓰기

드라마의 소재와 주제가 정해지면 이야기줄거리를 만들고, 이 줄거리에서 장면을 나누어 장면별로 개요를 만들고, 이것이 끝나면 대본의 첫 원고를 쓰기 시작하여 몇 번씩 고쳐 쓴 다음, 끝낸다. 이 과정은 마치 벽돌공이 벽돌을 하나씩 쌓아서 벽을 만들듯이, 한 단계, 한 단계 나아가는 과정이다.

◯ 이야기줄거리

이야기줄거리는 이야기 내용을 갈등 - 전개 - 절정 - 해결의 구조에 따라 줄여 쓴 것이다. 여기에는 이야기의 뒷그림이 되는 시간과 곳, 등장인물들, 이야기가 시작되는 갈등, 갈등의 발전과 절정 및 해결이 고루 갖추어져 있어야 하며, 될 수 있는 대로 짧아야 한다.

뒷그림은 18세기 산업혁명이 시작되던 때의 런던 뒷골목, 또는 조선조 정조대왕 시절의 수원성 밖 등으로 그린다. 등장인물들은 인종, 성별, 학업수준, 직업 등 인구통계학적 특성과 신체적 특성 또는 개성 등을 짧게 설명한다. 주인공의 경우, 갈등을 일으키게 되는 동기 등에 대한 설명이 있어야 한다. 풀어야 할 문제나, 이루어야할 목표 등 갈등을 구체적으로 나타낸다. 다음에 이 갈등이 전개과정을 거치며 복잡하게 진행된 다음, 절정에서 풀린다.

기본 줄거리를 쓴 것을 작품개요(synopsis)라고 하며, 작가는 이 작품개요를 먼저 써서 제작자에게 제출하여 채택되면, 다음에 장면개요를 작성하여 제출한다. 작품개요는 대개

3~20매 정도 범위 안에서 쓴다.

◯ 장면개요

먼저, 시간띠 순서로 장면을 순서대로 적는다. 다음에 장면별로 처음과 가운데, 그리고 끝부분을 나누어 구성하는데, 장면에서 등장인물의 행동과 그에 관련되는 내용을 분명하고 짧게 설명한다. 장면의 처음과 끝부분에 특히 신경을 써야 한다. 장면들을 늘어놓을 때, 때에 따라 장면의 순서가 바뀌는 경우가 있으므로(진행속도가 빠른 장면과 느린 장면의 균형과 율동 맞추기) 장면개요를 카드형식으로 나누어 적는 것이 편리하다(순서를 바꾸기가 쉽다).

일단 장면개요의 첫 원고가 마련되면 다음 사항들을 점검한다.

- 장면의 순서는 제대로 되었는가?
- 이야기줄거리를 효과적으로 진행시키고 있는가?
- 극적 긴장감이 유지되고 있는가?
- 보는 사람을 계속해서 묶어둘 충격적 요소들이 충분히 있는가?
- 이야기 진행의 긴장과 풀림이 효과적으로 배열되어 있는가?
- 등장인물들은 장면에서 계속 나타나 활동하고 있는가? 너무 오래 나타나지 않는 등장인물은 없는가?
- 장면을 그린 데에서, 고쳐야 할 점은 없는가?
- 이야기가 너무 멜로드라마적으로 감정이 넘쳐나지는 않는가?

장면개요가 일단 정해지면, 이것을 제작자에게 제출하여 검토를 받은 뒤, 제작자의 의견을 들은 다음, 고치거나 아니면 그대로 확정짓는다.

◯ 대본의 완성과 채택

확정된 장면개요에 따라 대본을 쓰기 시작한다. 대본이 다 구성되면, 다시 제작자에게 제출하여 검토 받은 뒤, 대본쓰기를 끝낸다. 끝낸 대본은 제작자에게 정식으로 제출되어, 채택된다.

연기자 뽑기

드라마에 있어서 연기자의 역할은 제작자가 의도하는 프로그램의 주제를, 연기를 통하여 화면에 구체적으로 나타내는 것이기 때문에, 연기자를 뽑는 일은 매우 중요하다.

연기자 가운데서도 이야기를 주도적으로 이끌어가는 주인공의 역할이 가장 중요하기 때문에 대부분의 드라마에 있어서 남녀 주인공은 기획과정에서 미리 결정되고, 나머지 배역들은 연출자가 고르는 경우가 대부분이다.

연기자를 고르는 방법은 이미 어느 정도 경력을 쌓으며 활동하고 있는 연기자들 가운데에서 고르는 것이 일반적이지만, 때로는 새 연기자를 공개경쟁을 통하여 뽑기도 하는데, 이것은 이미 어느 정도 얼굴이 알려진 연기자보다 새로운 이미지를 가진 연기자를 씀으로써, 보는 사람들에게 새롭고 깨끗한 느낌을 줄 수 있고, 한편으로는 새 드라마를 알리는 홍보효과도 있기 때문에, 가끔씩 쓰는 연기자 고르는 방법이다.

새 연기자는 오디션(audition) 과정을 거쳐 뽑는다. 오디션에는 보통 두 가지 종류의 연기시험방식이 있는데, 1차는 자신이 가장 자신 있게 연기할 수 있는 역할(이미 나와 있는 작품들 가운데서)을 먼저 연기하고, 2차로 오디션 주최 측에서 제시한 역할을 연기하여, 종합적으로 평가받는다. 오디션 평가의 초점은 연기자가 등장인물의 성격을 똑바로 알고, 이를 연기를 통하여 제대로 나타내고 있는지, 그리고 대사를 연기에 어울리게 자연스럽게 말하는지, 그리고 연기와 대사가 어울려 상황에 맞는 분위기를 만들어내는지에 맞춰져 있다.

◉ 제작방식의 결정

방송이 처음 시작되던 시기에는 드라마도 생방송으로 내보냈다. 미국에서도 그랬고, 우리나라에서도 그랬다. 그때는 제작시설이 제대로 갖춰지지 않았기 때문에, 녹화할 여유가 없었다. KBS 텔레비전이 우리나라 방송사상 처음으로 드라마다운 드라마를 방송한 것은 1962년 1월19일, 유치진 원작의 〈나도 인간이 되련다〉였는데, 이 드라마는 카메라 2대로 생방송되었으며, 따라서 이 드라마는 전파와 함께 그대로 흘러가버리고 말았다(정순일, 1991).

그러나 시간이 지나면서 제작시설이 제대로 갖춰지고 제작방식도 체계가 잡힘에 따라, 드라마는 더 이상 생방송하지 않고, 녹화하게 되었다.

드라마를 제작하는 데는 몇 가지 방법이 있다. 먼저, 드라마는 생방송하지 않는다. 드라마는 기본적으로 실제가 아닌 거짓으로 만들어진 이야기이기 때문에, 실시간으로 방송해야 할 급하고 간절한 이유가 없다. 따라서 오늘날 대부분의 드라마는 녹화한 다음, 편집과정을 거쳐 제작이 완성된다.

다음, 드라마는 연주소에서 제작하거나, 바깥에서 제작한다. 대부분의 드라마는 연주소에서 제작된다. 그러나 경우에 따라 바깥에서 제작해야 하는 드라마가 있다. 대표적인 드라마가 역사드라마다. 대부분의 역사드라마들은 연주소에서 제작될 수 있으나, 비교적 규모가 크고, 장면이 많은 역사드라마의 경우에는 비좁은 연주소보다는 바깥의 일정한 곳에 열린무대(open studio)를 세우고 제작하는 것이 더 편리하기 때문에, 이럴 때는 바깥에서 제작할 수 있다. 또한 농어촌을 뒷그림으로 하는 드라마의 경우에는 드라마 내용에 알맞은 농어촌 현장을 찾아, 거기에서 제작하는 것이 드라마의 사실성을 살리는데 더 유리할 수 있다.

연주소에서 제작하는 드라마 가운데서도 장면에 따라 바깥제작이 필요한 경우에는, 바깥에서 제작할 수 있다. 바깥에서 제작할 때는 연주소에서와는 달리 여러 가지 어려움이 따른다. 연주소에는 제작요원과 제작장비 및 제작지원 시설이 잘 갖추어져 있으나, 바깥으로 나가면 따로 제작요원, 제작장비와 시설을 써야 하고, 바깥에 무대를 세울 경우, 이를 유지하는 일에도 어려움이 따른다. 연주소에서 제작하는 드라마는 대부분 여러 대의 카메라를 써서 제작하는 방식을 취하는데, 이것이 제작하는데 편리하기 때문이다. 바깥에서 찍을 때는 전통적인 영화 촬영방식인 한 대의 카메라를 써서 찍는 경우가 대부분이다. 이것은 한 샷, 한 샷의 연기를 잡는데 효과적인 방법이기 때문이다.

드라마를 제작하는 방식은 한 장면을 연습한 다음, 연기를 찍는데, 찍는 도중에 잘못이 생기면 멈추고, 잘못된 부분에서부터 다시 찍는다. 한 장면이 끝나면 멈추고, 다음 장면을 연습한 다음에 찍는 방법으로 계속된다. 따라서 다른 어떤 구성형태의 프로그램보다 시간과 힘이 많이 드는 프로그램이 드라마다. 한 드라마에는 여러 장면이 들어있기 때문에, 드라마를 찍는 연주소에서는 이들 여러 장면의 환경을 구성하는 무대장치들이 설치되어야 하고, 이들 무대장치와, 연기자를 비출 조명등과 카메라, 마이크 등 많은 시설과 장비가 필요하고, 연기자들에게 필요한 분장실과 휴게실 등, 따르는 시설도 있어야 한다.

따라서 드라마를 제작하는 연주소는 다른 구성형태의 프로그램들을 녹화하는 연주소보다 크고, 필요한 시설도 많이 딸리고, 필요한 장비도 훨씬 많이 갖추어져 있어야 한다. 제작인력도 또한 많이 필요하다.

드라마 프로그램의 제작 뒤 단계 편집은 다른 구성형태의 프로그램에 비해 더 복잡하고 어렵다. 먼저 그림을 이어 붙여야 하고, 장면에 따라 뒤쪽음악과 소리효과를 넣고, 때에 따라 그림을 끼워 넣기도 해야 하기 때문이다. 제작단계에서 연기를 찍는 일이 가장 중요하지만, 제작 뒤 단계의 편집 또한 중요하다. 왜냐하면 이 마지막 단계의 편집이 잘되느냐, 못되느냐에 따라, 작품의 품질에 상당한 영향을 미칠 수 있기 때문이다.

따라서 드라마를 처음 기획할 때, 이 여러 가지 제작방법 가운데서, 어떤 방법으로 제작할 것인지를 결정해야 한다.

◉ 제작비 계산

평균적으로 다른 어떤 구성형태의 프로그램보다 제작비가 많이 드는 프로그램이 또한 드라마다. 드라마는 제작과정이 복잡하고, 제작 인원, 장비, 시설이 많이 동원되기 때문에, 제작비가 많이 드는 것은 당연하다. 영화와 같은 시간길이로 제작되는 TV 영화의 경우에는 1편의 영화 제작비에 버금갈 정도의 제작비가 들어간다. 특히 바깥에 열린무대를 설치할 경우에는 일반 드라마 제작비에 비해 몇 배나 많은 제작비가 들어갈 수 있다.

그럼에도 불구하고, 영화나 텔레비전을 보는 사람들이 가장 좋아하는 프로그램이 드라마고, 따라서 대부분의 광고주들이 주로 드라마 방송 시간띠에 광고하기를 바라기 때문에, 제작에 들어가는 돈 이상의 광고료를 광고주로부터 받아낼 수 있으며, 그 뒤에 다시 팔아서 2차, 3차의 수익을 올릴 수 있으므로, 드라마는 계속 만들어질 수 있다.

드라마 제작에서 가장 돈이 많이 드는 항목은 연기자들의 출연료다. 따라서 연기자의 수를 알맞게 제한하는 것이 제작비를 아끼는 한 방법이다. 특히 인기스타를 쓰는 경우, 이들은 방송사의 제작비 지급규정을 무시하고, 일방적으로 큰 액수의 출연료를 요구하기 때문에, 이들의 요구를 들어줄 경우, 특별출연료로 따로 줘야 한다. 그래서 어떤 경우에는 이런 스타를 쓰기 위하여 많은 돈을 들이기보다는, 신인 연기자를 과감히 써서 모험을 하는 제작자도 있다. 그러나 대부분의 경우, 인기스타를 쓰는 것이 보는 사람들을 모으는데 유리하므로, 울며 겨자 먹기 식으로 스타의 요구를 받아들이기도 한다.

작가에게 주는 대본료도 만만치 않다. 인기작가의 경우에는 스타연기자보다 더 많은 돈을 대본료로 줄 수도 있다. 이때도 특별원고료로 따로 주어야 한다(수많은 히트작을 써서 주가를 높인 김수현 작가가 대표적이다). 원작을 바탕으로 대본을 만들 때는 원작자에게 원작료를 주고, 대본작가에게는 각색료를 준다. 원작료는 원작자와의 협의에 따라 합의된 돈을 준

다. 이 경우의 각색료는 대본료에 비해 적은 것이 보통이다. 한 드라마에 한 명 이상의 작가가 대본을 쓰는 경우가 있다. 일반 드라마에서는 드물지만, 코미디에서는 일반적이다. 이 경우에 주 작가와 보조 작가로 역할을 나누는 경우가 있고, 다 같은 자격의 공동작가로 일하는 경우가 있는데, 이때는 각각의 경우에 따라, 대본료를 줘야 한다.

다음으로 비용이 많이 드는 것은 바깥촬영이다. 연주소 제작을 기본으로 하는 드라마의 영상은 단조로울 수 있다. 따라서 영상의 단조로움을 피하고, 이야기 내용에도 변화와 생동감을 주기 위하여, 바깥장면을 끌어들이는 경우가 있다. 이때는 따로 제작팀을 구성해야 하고, 필요한 장비와 때에 따라서는 간단한 시설물도 필요하기 때문에, 따로 제작비가 더 든다. 따라서 바깥촬영은 신중하게 계획되어야 한다.

드라마의 성격에 따라서 많은 임시연기자(extra)들이 필요할 경우가 있다. 역사극에서 전쟁장면이 많을 때가 특히 그렇다. 이 경우에도 많은 출연료를 주어야 하므로, 될 수 있는 대로 사람 수를 줄이는 촬영기법으로, 적은 사람을 많아 보이게 할 수 있다.

드라마에는 제작요원을 도와주는 사람들이 필요할 수 있다. 무대감독은 대부분 방송사 제작요원을 쓰지 않고, 바깥사람을 쓴다. 크레인 장비를 쓸 경우에는 기사와 보조요원을 따로 써야 하고, 카메라 전선을 끌어 줄 카메라 보조요원, 바깥촬영 때 조명을 위한 보조 전기기사, 발전차 기사, 분장사, 위험한 연기를 대신해 주는 대역연기자(stunt) 등 여러 종류의 기능을 가진 사람들을 써야 할 경우가 생기고, 이들에게 줄 돈도 적지 않으므로, 이들을 쓸 때는 신중해야 한다.

그 밖에도, 드라마에는 많은 돈이 들 수 있다. 바깥촬영을 나갔을 때, 연기자들의 식비와 숙박비, 일당 등을 따로 줘야 하고, 드라마에 필요한 소품을 산다든가 할 때의 돈 등이, 더 들 수 있다. 대부분의 경우, 제작비는 조연출자들이 맡아 처리한다.

대본쓰기의 실제

지금까지 대본쓰기에 관한 이론을 배웠으므로 이제부터는 실제로 대본을 써보자.

◉ 대본작가에게 묻는다

미국 남캘리포니아 대학의 영화학과 클라라 베란저(Clara Beranger) 교수는 대본작가에

게 영화의 대중성, 사회성, 예술성, 기업성 등을 생각하여, 다음과 같은 질문을 했다.

> ■ 이야기줄거리가 사람의 삶을 바르게 그리고 있는가?
> ■ 그것은 보는 사람의 반응을 얻을 수 있는가?
> ■ 등장인물들은 진실하게 그려졌는가?
> ■ 오락용으로 쓰였는가, 아니면 그 이상의 것인가?
> ■ 등장인물들의 대사나 움직임이 자연스러운가?

어느 드라마가 텔레비전 화면을 통해 방송되었을 때, 이상의 5가지 질문에 모두 "예"라고 대답할 수 있다면, 그 작품은 성공했다고 할 수 있다.

또 베란저 교수는 대본을 쓰는 기법을 몸에 익히기 위해서는 다음 세 가지를 꼭 알아두어야 한다고 말한다.

> ■ 영상으로만 이야기를 다루는 기법
> ■ 드라마 예술의 역사와 발전에 대해서 알아둘 것
> ■ 드라마를 보는 사람들의 마음상태를 알 것

대본은 연출자, 연기자와 제작요원들을 위해 쓴다. 그러므로 대본작가는 연출, 연기, 촬영, 조명, 소리, 미술 등에 관해서도 알아야 한다. 더욱이 영화나 텔레비전 매체는 과학과 합쳐져서 생겨났기 때문에, 이에 관한 기법들을 알지 못하고서는 대본을 올바로 쓸 수가 없는 것이다. 끝으로, 드라마를 보는 사람들의 마음상태를 알아야 한다는 것은, 영화나 방송의 대중성이나 기업성을 생각할 때, 당연한 것이라고 할 수 있다. 베란저 교수는 그렇게 많은 사람들이 무엇 때문에 드라마를 보느냐에 대해 다음의 세 가지 이유를 든다.

> ■ 사람들은 이야기를 듣고 싶어 하는 본능적인 욕구를 가지고 있다.
> ■ 단순한 일상생활에서 벗어나고 싶어 한다.
> ■ 마음을 주기가 다른 예술보다 쉽다.

이 세 가지는 사람의 마음상태에 관해서 말한 것이지만, 여기에는 또한 드라마의 내용을

믿는다는 뜻도 함께 있다. 이런 목적으로 극장에 가거나, 텔레비전 앞에 앉는 사람들을 대본작가는 만족시켜야 하므로, 보는 사람의 마음상태를 살필 줄 아는 것이 작가에게 반드시 필요한 능력이다.

그러나 영화나 텔레비전 드라마를 만드는 일은 종합예술이기 때문에, 작가 혼자만의 힘으로는, 보는 사람들의 취향을, 작품을 통해 드러내기가 쉽지 않다. 그러므로 이를 위해서는 연출자와의 협력이 반드시 필요하다.

◎ 대본 쓰는 열 가지 지침

빌리 와일더 감독과 짝을 이루어 〈잃어버린 주말〉, 〈선셋 대로〉 등의 명작을 쓴 대본작가 찰스 브라케트(Charles Bracket)는 대본작가가 되고자 하는 젊은이들을 위해, 다음과 같은 열 가지 요점을 말해준다.

▶ **한 줄로 나타낼 수 있는 주제를 정하라_** 주제는 한 문장으로 나타낼 수 있어야 한다. 아무리 좋은 주제라 하더라도, 길게 설명해야 한다면, 아직도 작품의 줄거리가 뚜렷하지 않다는 뜻이다. 이는 곧, 작가가 그 주제에 관해 완전하게 정리하지 못했다는 말이 되므로, 작가는 주제에 관해 오래 '생각하고', 완전히 '익혀야' 한다.

▶ **이야기는 신문의 머리기사가 될 수 있는 내용이어야 한다_** 신문의 머리기사가 될 수 있는 내용이라면 다음의 두 가지 뜻을 가지고 있을 것이다. 첫째, 신문의 머리기사를 보면, 그 기사가 읽고 싶어지듯이, 이야기의 내용이 보는 사람의 관심을 끌어야 하고, 둘째, 신문기사의 내용과, 드라마를 보는 사람과 직접적인 관계가 있어야 하며, 또한 사람들에게서 흔히 일어날 수 있는 보통의 사건이어야 한다.

▶ **이야기 내용은 대작이 될 수 있는 것이어야 하고, 감정적인 힘이 있어야 한다_** 내용을 줄이라는 점을 강조한다. 일단, 쓰고자 하는 내용은 대작이 될 수 있는 크기여야 하지만, 그것을 1시간이나 2시간 안으로 줄여서, 방송하는 동안 내내, 힘차게 작품을 이끌어야 한다는 뜻이다.

▶ **사건이 이색적일 때는 보통의 뒷그림을 쓰고, 보통의 사건일 때는 이색적인 뒷그림을 써라_** 이것은 두 가지 사실을 가리킨다. 첫째, 등장인물의 직업과 관련된 뒷그림을 예로 들 수 있을 텐데, 등장인물의 직업은 곧 그의 뒷그림이 되기 때문이다. 둘째, 말 그대로의

뒷그림을 말한다. 아무 것도 아닌 사건을 처리할 때는 그 사건이 일어난 곳이 특이할수록, 효과적이지만, 사건이 중요할 때는 뒷그림이 보통이어야, 내용을 전달하기가 쉬워진다. 예를 들어, 활극장면을 찍을 때, 뒷그림이 아름다우면, 보는 사람들은 활극보다는 그곳의 아름다움에 눈길을 빼앗기기가 더 쉬워진다는 뜻이다.

▶ **모든 장면들은 충분히 그려져야 한다_** 대본의 모든 장면들은 하나하나가 주제와 관련된 독자적인 중요성을 갖고 있어야 한다. 예를 들어, 비록 빠른 움직임들이 계속 이어지는 장면들 가운데서 잠시 보는 사람들을 쉬게 하는 의도로 끼워 넣은 장면일지라도, 그 나름 대로의 기능을 다해야 한다는 뜻이다.

▶ **주인공은 드라마의 처음부터 끝까지 나와야 한다_** 주인공은 이야기가 시작되는 갈등을 만들고, 이 갈등을 발전시키며, 적대자와의 대결에서 갈등을 마무리하기 때문에, 그는 한 마디로 이야기를 이끌어가는 중심인물이다. 그러므로 그를 처음부터 끝까지 활약하게 해 야 한다, 그러나 때로는 드라마가 계속되는 동안 다른 드라마에 주인공으로 뽑혀가거나, 영화의 주연으로 뽑혀서 지금의 드라마를 떠나야 할 사정이 생겼을 때, 그를 암으로 죽게 한다거나, 외국으로 보내버림으로써, 그의 역할을 끝내고 다른 등장인물에게로 이야기의 중심을 옮기는 일이 있는데, 이것은 드라마의 성공에 매우 위험한 일이다. 또는 드라마가 진행하는 동안 주인공이 아닌 다른 조연이 더 인기를 끌어, 슬그머니 주연과 조연의 자리 가 뒤바뀌기도 하는데, 이도 또한 드라마의 성공에는 도움이 되지 않는 일이다.

▶ **장면마다 드라마의 요건을 갖추고, 장면은 알맞게 바뀌어야 한다_** 하나의 장면이나 몇 개의 장면들이 이어지면서, 그 안에서 시작, 발전, 절정과 해결의 극적구조를 갖추어야 한다는 말로서, 이것을 가리켜 하나의 이야기단위(sequence)라고 하며, 하나의 드라마는 이와 같은 몇 개의 이야기단위들로 구성되어 있다. 또한 장면을 바꿀 때도 이와 같은 이 야기단위의 발전에 따라, 바꾸어야 한다는 것으로, 아무렇게나 우연히 바뀌는 일은 없어 야 한다는 뜻이다.

▶ **이야기와 사건이 발전함에 따라, 등장인물의 성격이 바뀌어야 한다_** 주인공의 성격이 처 음부터 끝까지 바뀌지 않는다면, 드라마에서 갈등은 생겨날 수가 없다. 그러므로 드라마 를 이끄는 주인공의 생각이나 움직임은 이야기의 발전에 어울리게 바뀌어서 사건을 복잡 하게 하고, 갈등을 키워서, 보는 사람을 이야기 속으로 끌어들여야 한다.

■ **같은 생각을 가진 인물들이 나오는 장면은 피하라_** 드라마는 갈등의 예술이다. 그런데 같은 생각을 가진 인물들이 나오는 장면에서 갈등은 생겨나지 않는다. 그러므로 이런 장면은 피하는 것이 좋다.

■ **무엇보다도 중요한 사실은, 찰스 브라케트와 같은 사람의 말에 귀를 기울이지 마라_** 매우 역설적인 말이다. 그러나 이 말은 나름대로 깊은 뜻을 가지고 있다. 곧, 이런 대본쓰기의 기법들은 물론 배워야 하지만, 지나치게 그것들에 매달리지 말라는 뜻이다. 그렇게 하다 보면, 정작 창의성이 제약을 받아 제대로 작품다운 작품을 쓰지 못할 수도 있다는 충고의 말로 새겨들어야 한다.

◎ 연출자가 말하는 대본쓰기

KBS 텔레비전 드라마 연출자 최상식은 대본쓰기에 대해 다음과 같이 설명한다.

(1) 발상의 단계

대본을 쓰는 과정은 대개 다음과 같은 순서로 진행된다.

> ■ **1단계_** 극적 동기가 생긴다.
> ■ **2단계_** 동기로부터 주제가 정해진다.
> ■ **3단계_** 주제에 따라 소재를 모은다.
> ■ **4단계_** 이야기줄거리가 구성(plot)의 형태로 짜인다.

이런 단계를 거친 다음, 비로소 본격적으로 대본을 쓰기 시작한다. 그러나 이것은 어디까지나 이론상의 순서일 뿐이고, 실제로는 막연히 떠오른 이야기를 정리해가는 과정에서 주제가 생각나기도 하고, 어떤 이야기를 해야 하겠다는 분명한 목적(주제)을 정한 다음, 이야기를 만들어가기도 한다. 이처럼 동기와 소재, 그리고 주제는 서로 나뉠 수 없는 관계에 있으므로 어느 것이 먼저라고 말할 수 있는 것이 아니며, 그때그때의 상황에 따라 자연스럽게 정해지는 것이 보통이다.

그러면 이제는 한편의 드라마가 착상으로부터 이야기로 만들어지고, 나아가 구체적으로 구성되는 과정을 검토하기로 하자.

01 착상은 실제 경험을 바탕으로 하라

나는 평소에 신문이나 잡지를 보면서 뭔가 인상에 남는 기사는 꼭 오려둔다. 새 작품을 구상할 때, 생각이 잘 떠오르지 않으면, 이것들을 꺼내어 뒤지면서 영감을 얻으려고 한다. 거기에는 살인, 강도, 유괴 같은 사회의 어두운 면도 있고, 인정미담 같은 따뜻한 내용도 있으며, 〈25시〉를 넘어서는 기구한 인생이야기도 있다. 이 가운데서 좋은 동기를 찾아낼 수 있다. 예를 들어, 러시아 작가 톨스토이는 그의 대표작 〈안나 카레니나〉를, 신문에서 본 '정거장으로 들어오는 기차에 몸을 던져 죽은 어느 여인의 사건' 기사에서 영감을 받아, 썼다고 한다. 이처럼 삶의 순간순간에 받는 인상에서 작품의 동기를 찾을 수 있었던 예는 많다. 그렇더라도 작품의 동기는 쉽게 잡을 수 있는 것이 아니기 때문에, 작가는 평소 꾸준히 애써서 자료들을 많이 모아두었다가, 필요할 때 꺼내 쓸 수 있도록 해야 할 것이다. 대본을 쓰는 작가는 언제나 작품의 동기를 잡기 위해 눈을 빛내고 있어야 한다. 마음 가운데 끊임없이 '이것을 영상으로 옮겨보면 어떨까?', '저것이 드라마의 소재가 될 수 있을까?' 하는 센 호기심과 적극성을 가지고 다른 사람들의 삶과 사물을 들여다보는 습관을 길러야 하며, 문학, 음악, 무용, 미술, 건축 등의 가까운 예술들에 대해서도 폭넓은 관심을 가져야 한다.

'위대한 천재들은 위대한 도둑들'이라는 말이 있다. 셰익스피어는 희랍극에서 많은 이야기 꼬투리를 빌려옴으로써 빛나는 명작들을 쓸 수 있었으며, 화가 피카소 또한 아프리카 토인들의 문양에서 입체파 미술의 영감을 얻었다고 한다. 예를 들어, 셰익스피어의 〈햄릿〉이 덴마크의 전설에서 따온 것이라 하나, 그보다는 희랍 3대 비극작가의 한 사람인 아에스큘루스(Aeschyulus)의 〈오레스테이아〉에서 대부분의 상황을 빌려 왔음이 분명하며, 〈로미오와 줄리엣〉 또한 희랍신화 〈피라모스와 티스베〉의 이야기가 극적동기가 되고 있다. 신화 〈피라모스와 티스베〉의 극적동기를 셰익스피어가 〈로미오와 줄리엣〉에서 어떻게 쓰고 있는지 살펴보겠다.

"…피라모스와 티스베의 집은 담 하나를 사이에 둔 이웃이다. 그러나 두 집안은 오랜 앙숙이다(로미오와 줄리엣의 두 가문 또한 원수지간이다). 소년 피라모스와 소녀 티스베는 서로 사랑을 느끼게 되지만, 부모의 반대로 뜻을 이룰 수 없다. 그들은 담장 사이에 난 구멍을 통해 밤마다 사랑을 나눈다(로미오와 줄리엣의 발코니 장면의 동기). 어느 날, 그들은 뒷산 오디나무 밑에서 만나기로 약속한다. 약속시간보다 일찍 나간 티스베는 사자의 습격을 받는다. 옷자락이 찢긴 채, 피하는 티스베. 뒤늦게 그곳에 온 피라모스는

피묻은 티스베의 옷자락을 본다. 피라모스는 그녀가 사자의 밥이 된 줄 알고 절망감에서 자결한다(오해로 인한 로미오의 죽음). 피했다 돌아온 티스베는 죽어 있는 피라모스를 보고, 그녀 또한 목숨을 끊는다(줄리엣의 죽음).

두 사랑하는 사람의 순결한 피가 오디열매에 묻어 진홍빛을 띠게 되었다(로미오와 줄리엣의 죽음을 통한 두 가문의 화해의 성립)."

영화 〈로미오와 줄리엣〉

이처럼 셰익스피어는 비록 다른 곳에서 영감을 받거나 극적동기를 빌려 왔다고 해도, 단순한 흉내의 수준에 머무르지 않고, 보다 차원 높은 자신의 예술로 승화시킬 수 있었다.

이렇게 볼 때, 이 세상에 참으로 새롭고 독창적인 것은 아무 것도 없다고 할 수 있다. 다만 새로운 생각의 꼬투리, 영감, 힌트를 얻는 길은 지금까지의 생각에서 벗어나 새로운 눈길과 관점으로 우리들의 삶과 사물을 돌아보는 것이다. 이렇게 고정관념을 버리고 '거꾸로 생각하기'가, 바로 새롭고 독창적인 생각의 꼬투리를 얻는 지름길이 아닌가 생각한다.

마지막으로, 대본은 자기 혼자서 즐기기 위해 쓰는 것이 아니고, 드라마를 보는 사람들을 감동시킬 목적으로 쓰는 것이기 때문에, 그 발상에 있어 자기만의 독특한 생각이나 신기함을 좇기보다는 언제나 대중을 생각해야 한다. 아무리 번쩍이는 생각이 떠올랐다 하더라도, 이것이 대중의 지지와 공감을 얻을 수 있는가를 냉정히 생각해야 한다. 반짝이는 것이 다 금이 아니듯. 기발하다고 생각되는 아이디어일수록, 대중을 화나게 하는 악재가 될 수 있다는 것을 잊지 말아야 한다. 너무 특별한 것을 좇기보다는, 일상 가운데 극적동기를 찾아내는 것이 더 좋다. 아마도 '평범함 속의 비범함'이 더 좋다는 말은 이를 두고 하는 말일지도 모르겠다.

⑩ 발로 뛰어라

극적동기(주제)를 찾았으면, 이것을 이야기로 만들 소재를 마련해야 한다. 소재를 찾는 방법으로는

> ▪ 사건을 보도한 신문기사, 또는 경찰의 수사기록, 당사자의 일기나 메모 등을 모으고, 사건과 관련된 전문서적 등을 조사한다.
> ▪ 관련된 사람들을 만나서 사건에 관한 이야기를 듣고, 그와 나눈 대담내용을 카메라에 담는다.
> ▪ 사건현장을 찾아서 그곳 사람들에게서 사건당시의 상황을 알아보고, 사건과 관련된 현장의 모습을 카메라에 담는다.

이렇게 해서 작품의 현장성을 살리고 이야기의 흐름을 풍성하게 만들 수 있다. 예를 들어, 궁중사극을 쓸 경우에는 비원이나 경복궁을 찾아서 임금이 걸어 다녔을 대궐 안의 긴 낭하를 걸어도 보고, 대신들의 알현을 받았던 곳이며, 애희들과 은밀하게 즐겼을 법한 연못이며 정자, 그리고 정적에 감싸인 대궐 앞의 뜰을 거니노라면, 역사라는 긴 세월 속에서 잊혔던 유령들이 작가의 머릿속에 하나 둘, 구체적인 모습으로 되살아나는 것을 느낄 수 있을 것이다.

⑬ 주제 굳히기

주제란 작가가 작품을 통해 무엇을 말하고자 하는가, 곧 작가의 주장이나 사상을 말한다. 작품의 주제를 막연히 '반전'이라고 했을 때, 영화 〈서부전선 이상 없다〉, 〈그해 겨울은 따뜻했네〉와 〈7월 4일 생〉이 서로 어떻게 다른지 알 수가 없다.

〈서부전선 이상 없다〉는 죄 없이 죽어가는 젊은이들을 통해, 전쟁의 비참한 모습을 폭로하는 것이 〈서부전선 이상 없다〉의 주제이고, 전쟁 때문에 헤어진 자매의 비극적 운명을 그린 〈그해 겨울은 따뜻했네〉, 그리고 전쟁의 후유증으로 시달리는 사람들을 통해, 전쟁의 죄악상을 고발하는 영화가 〈7월 4일 생〉이다. 이처럼 주제를 분명히 함으로써, 작품의 성격이 뚜렷해지는 것이다.

(2) 구성의 단계

드라마의 구성은 시작, 발전, 절정과 해결의 4단계로 나누어진다.

01 시작단계

▶ **시작 5분에 승부를 걸어라_** 텔레비전 드라마를 보는 사람은 연극이나 영화의 관객과는 달리 전송로 선택권을 가지고 있다. 지루하다고 느껴지면 언제라도 전송로를 바꾸어 다른 프로그램을 보거나, 아니면 아예 텔레비전 스위치를 꺼버릴 수도 있다. 때문에 텔레비전 드라마 작가가 승부를 걸어야 할 중요한 순간이 바로 드라마 시작 5분 동안이라 할 수 있다. 이때 보는 사람을 끝까지 이끌어갈 전략을 세워야 한다. 시작부분에서는 이야기가 시작되는 때와 곳, 그리고 등장인물을 인상적으로 소개해야 하며, 작품의 성격과 갈등요소 등 보는 사람이 관심을 가질만한 정보를 빠른 시간 안에 효과적으로 전해야 한다. 그렇다고 해서 처음부터 너무 많은 정보를 쏟아내어 오히려 보는 사람의 흥미를 잃게 해서는 안 된다. 마치 양파껍질을 벗기듯 야금야금 정보를 흘림으로써, 보는 사람의 호기심을 자극하는 기법이 필요하다.

▶ **매력 있는 주인공을 내보내라_** 텔레비전 드라마의 특징은 안방극장이라는 점이다. 그런데 이 안방에 재미없는 손님이 와서 죽치고 있다면, 주인의 기분은 매우 따분해질 것이다. 마찬가지로, 텔레비전 드라마의 주인공도 이 재미없는 손님처럼 따분한 인물이라면, 보는 사람은 그를 피하고 싶을 것이다. 그러므로 작가는 가장 먼저 등장인물(주인공)의 매력을 생각해야 한다. 온 집안 식구들이 하던 일을 팽개치고 몰려올만한 인물이 안방에 들어오면, 주인과 그 부인, 그리고 할아버지, 할머니와 아이들까지도 모여들어, 그 손님의 이야기를 들으려고 할 것이다. 드라마를 보는 사람은 이런 매력 있는 손님을 기다리고 있다. 그러나 매력 있는 인물이라고 해서 반드시 특별한 사람일 필요는 없다. 보통 사람의 수준을 훨씬 뛰어넘는 영웅보다는, 오히려 보는 사람이 쉽게 동일시할 수 있는 보통사람이 주인공으로서 보는 사람의 사랑을 더 받을 수 있다. 그가 비록 보통사람일지라도, 우리가 공감할 수 있는 어떤 삶의 경험을 이야기 할 수 있다면, 우리들은 쉽게 그의 이야기에 귀를 기울일 것이다.

▶ **갈등을 빨리 시작하라_** 링 위에 한 권투선수가 올라와서 연습자세를 취한 채, 그대로 있다고 생각해보라. 비록 그 선수가 그때 가장 인기 있는 선수라 할지라도, 얼마 지나지 않아, 관중은 함성과 야유를 퍼부을 것이다. 그러나 또 다른 선수가 올라오자마자 도전 자세를 취한다면, 관중석은 곧 조용해지면서 긴장감이 돌 것이다. 그 도전자가 센 펀치의 소유자로서 피를 부르는 대접전이 예상된다면, 관중석은 순식간에 긴장의 도가니로 바뀔 것이다.

마찬가지로, 드라마도 시작부분에서 상황묘사나 인물소개에 너무 시간을 끎으로써, 보는 사람을 지루하게 해서는 안 된다. 될 수 있는 대로 빨리, 갈등상황으로 끌어들여야 한다. 그래야만 변덕스러운 보는 사람을 처음부터 꼼짝 못하게 붙잡아 둘 수 있다. 이 때문에 재능 있는 작가는 순서대로 차근차근 드라마를 설명해가는 설득형의 기법을 피하고, 먼저 기습적으로 사건을 일으키고 난 다음에 상황을 설명하고, 인물을 소개하는 충격적인 기법을 쓰거나, 또는 사건이 일어나면서, 주인공도 자연스럽게 그 사건 속에 나타나게 하는 기법을 쓰기도 한다.

다음은 KBS-TV 〈드라마 게임〉 프로그램에서 방송된 드라마 '낮달'(서영명 극본, 최상식 연출)의 시작부분이다.

• **등장인물**

임효원	한기수의 아내, 주부
한기수	효원의 남편, 변호사
어머니	자선사업가
시누이	대학교수
고아원 원장	
변정희	효원이 숨긴 딸

• **자막**

잎새 진 가로수 거리를 쓸쓸히 혼자 걷는 효원의 모습.

장면#1 마당(새벽)

효원 (속삭이듯) 어머, 벌써 깼어요?
기수 (다정하게) 음!
효원(E) (하품) 몇 시예요?
기수(E) 다섯 시. 아직 더 자두 돼. 일어나지 마!
효원(E) 더 자긴요?
기수(E) 나 때문에 덩달아 잠깬 거 같은데?
효원(E) 아녜요!(하품)
기수(E) 거봐, 하품하잖아?
　　　　효원, 야릇하게 웃고.

장면#2 침실

효원, 침대에 누운 채
기수, 엎드려 담배 물고 효원 보며 싱긋 웃는다.

효원 후후...
(담배연기 들이마시고) 으음! 고소해!

기수 잘하면 담배 배우겠군!

효원 후후...
기수, 본다.

효원 왜 그렇게 봐요?

기수 이뻐서!

효원 싫증두 안나요? 만날 보는 얼굴!

기수 왜 싫증나? 볼수록 이뻐 죽겠는데!

효원 으흐흣... 징그러!

기수 징그럽다니, 당신은 내가 징그럽나?

효원 아 아뇨!

기수 앞으로 오십년을 더 바라보고 살아야 할 얼굴인데, 벌써 싫증나고 징그러우면 어떡하나, 이제 겨우 오년 살구!

효원 우리가 벌써 오년 살았군요?

기수 (담배 끄고 누우며) 그래! 눈 깜짝할 새에 그렇게 됐어! 세월 빠르지?

효원 네!

기수 세월 빠른 거야 우리가 좀 더 오래 살면 되는 거구!

효원 당신 오래 살구 싶으세요?

기수 말이라구 하나?

효원 나 쭈그렁 할망구 되면 밉다구 구박할려구요?

기수 늙으면 할망구 주름살두 다아 보조개로 뵌다드라!

효원 후후후...(본다)

기수 왜에?

효원 행복해서요.
기수, 본다.

효원 당신한테 감사해요!

기수 원!

효원 정말이에요. (허공 보며) 옛날엔 내가 참 불행한 여자라구 생각됐었는데 나처럼 행복한 여자 드물 거예요!
기수, 보며 미소짓는다.

효원 그런데, 여보?

기수	응?
효원	난… 가끔 이상한 생각이 들어요!
기수	무슨?
효원	어느 순간에 내가 누리는 이 행복이 와르르 무너져버리는 게 아닐까 하는 그런……
기수	(일어나 앉으며) 무슨 쓸데없는 소릴 하구 있어?
효원	아니겠죠?
기수	말이라구 하나? 앞으루 오십년은 더 달짝지근하게 살 작정이라니깐?

효원, 웃는다.

기수	(분위기 바꿔 침대에서 내려오며) 오늘 하루는 어떻게 보낼 거야?
효원	(일어나 잠옷을 갈아입으며) 아침 먹구, 당신, 어머님, 고모 출근하구 나면, 소제하구, 빨래하구, 시장 봐오구, 점심 먹구, 음악 좀 듣구, 준이랑 놀구… 오늘은 이불 빨래를 좀 해야겠어요.
기수	(옷 갈아입으며) 적당히 하구 길순이 시켜!
효원	아직 야무진 일 못해요. 또 밤에 공부하러 갈 애, 혹독하게 시킬 수도 없구요!
기수	(문갑 열어 양말, 꺼내 신으며) 말만 당신 도와주지 정작은 신경만 쓰게 하는 거 아냐? 걔 데리구 있는 거.
효원	(경대 앞으로 가, 머리 빗어올리며) 그렇지 않아요! 준이하구두 잘 놀아주구 말벗도 되구, 어찌나 머리회전이 빠르구 산뜻한지 잘 두었다 싶어요!
기수	다행이군.

효원, 나가려면

기수	이봐, 잠깐!
효원	네?

기수, 다가가 뽀뽀하려면
효원, 웃으며 얼굴 피할 듯
음악과 함께 멈춤
겹쳐넘기기(dissolve)

장면#3 마당(아침)

어머니(E)	아직 준비 덜 됐니?
기수(E)	다 됐어요. 어머니!

• **거실**

어머니, 서서 기다리는데…

기수	(마악 윗도리 꿰입으며 침실에서 나온다) 차, 시동 걸게요.(그대로 밖으로)
어머니	그래, 기현인지 한교수인지는 뭐해?
시누(E)	네, 나갑니다.(자기 방에서 나오고)
어머니	몸집은 날씬들 하면서 웬 동작들은 그렇게 느려!
효원	(시누이 뒤이어 이불호청 안고 나온다) 지금 나가시게요?
어머니	그래. 근데 그건 또 뭐니?
시누	오늘 이불 빨래하는 날이래요. 그래서 부탁 좀 했어요.
어머니	뭐야! 니방 이부자릴 준이엄마한테 부탁해?
시누	네, 왜요? 안돼요?
어머니	안되지.
시누	왜요?
어머니	남의 집 귀하디귀한 삼대독자 외며느릴 니가 왜 부려먹어?
시누	남의 집이라뇨? 저 분명히 이집 식구예요. 준이엄만 제 올케구요! 올케가 시누이 이부자리 좀 세탁해 준다구 천지가 개벽해요?
	효원 웃음 머금고 욕실 쪽으로……
어머니	너, 세상 없어두 니 이부자린 니가 처리하기루 약조했잖니?
시누	논문준비 바빠서 그래요.
어머니	4년 동안이나 외국물 먹구와서 좀 진보적인가 했더니 시누이 노릇하는덴 별 수 없어!(현관으로 움직이고)
효원	(세탁물 두고 온다) 길순아, 할머니 나가셔…….
길순(E)	(주방에서 설거지하다) 네.

장면#4 마당

모두 나오며

어머니	창피한 줄 알아라. 마흔 두 살짜리 시누이!
시누	그러신다구 기죽어 아무 남자한테나 덜컥 시집갈 제가 아닙니다.
어머니	그런 오기라두 있으니 다행이지(효원 보며) 그나저나 이불 빨래하려면 힘들겠다.
효원	괜찮아요, 어머님. 길순이 있잖아요.
어머니	얘가 뭘 도와? 잔심부름이나 하지.
효원	가끔 힘들게 일해보는 것두 건강에 좋다던데요 뭘!
시누	(멈추며) 보세요. 이렇게 의기투합하는 시누이 올케 사이를 어머닌 괜히 찬물 끼얹으려 드셔. 그치 올케?
	효원, 웃고
시누	(다시 움직이며) 정말 누가 털끝이라두 건드렸단 큰일 나겠네.
어머니	그러니까, 어이 아파트 얻어 나가!

시누	알았어요. 어머니 눈치보단 정말 외로운 게 낫겠어요.

장면#5 대문 밖

기수, 차 안에 있다.

효원	다녀오세요, 어머님. 형님두요.
길순	다녀오세요.
어머니	그래, 오늘은 좀 늦을게다. 고아원 두어군데 들러올 예정이야.(차에 오르고)
효원	예.
시누	나두 늦어, 올케.
효원	데이트 있어요?
시누	그러면 오죽 좋을까, 세미나야.(차에 오르다 하늘 보고) 눈이 오려나?(차 안으로)

어머니, 웃어 보이고

시누, 손들어 보이고

기수, 웃으며 손들어 보이고

차 떠난다.

효원, 미소 지은 채 잠시 그대로 서있고

길순, 안으로

효원, 뒤따라 대문 안으로

장면#6 마당

길순	(들어가다 멈추며) 어머? 정말 눈이 오네!
	(손바닥 펴고 하늘 본다)

효원, 멈추고 하늘 본다.

눈, 한두 송이 흩날린다.

길순	히히, 이불빨래구 뭐구 펑펑 쏟아졌음 좋겠다. 눈싸움이나 하게.

효원, 잠깐 길순에게 눈길 주었다가 다시 하늘 바라보고, 길순, 안으로 들어간다.

음악 B. G.

효원, 미소 스러지며 문득 자기만이 아는 어떤 생각에...

(O. L) 눈 덮인 고산준령.

효원, 천천히 눈길 떨구며 쓴웃음 짓고 안으로. 현관 들어서려다 다시 한번 먼 곳 향해 눈길 던진다.

장면#7 거실

효원, 혼자생각에 젖어, 들어오다가

준이	(어머니 방에서 눈 비비며 나온다) 엄마!
효원	어머, 준이 일어났구나!
준이	응.
효원	꿈도 꾸구?
준이	응.
효원	무슨 꿈?
준이	로봇 꿈!
효원	(웃음) 만날 로봇 꿈이야? 자, 세수하구 아침 먹어야지?
길순	(주방에서 설거지하다 나오며) 잠꾸러기!
효원	애 데리구 가서 좀 씻겨.
길순	네.(준이 데리고 욕실로)
	(E) 전화벨 소리
효원	네, 응. 지숙이로구나! 그래, 응. 다 출근했어. 이제부터 집안일 대충 해놓구, 점심 먹구, 한숨 자구(웃으며) 그럼! 내 팔자야 늘어졌지. 지겹긴? 하루하루가 달콤하기만 한데.
	음악 B. G. 긴장감 돌게
효원	아마데우스 보자구? 후후. 벌써 봤어, 애. 그래, 내 남편은 그 정도다. 그래, 응. 그래에.(수화기 내려놓고 행복감으로 돌아서는데)
	(E) 다시 울리는 전화벨
효원	네? 네. 제가 임효원인데요, 누구세요? 사랑의 집요? 아, 네에. 고아원 사랑의 집요? 근데, 무슨 일이세요? 고아원 관계되는 일은 저의 어머님께서 하시는데요, 네? 저하구요? 저하구 무슨...
원장	(반쪽 화면-공중전화) 임효원 씨가 틀림없으시다면 한번 만나뵀으면 해요.
효원	저를 말인가요?
원장	네.
효원	(약간 긴장) 무슨 일인데 그러세요?
	원장, 조금 머뭇
효원	말씀해 보세요.
원장	혹시...변정미라는 이름을 기억하구 계신가요?
효원	변...정미?(강한 의혹)
원장	네, 모르시겠습니까?
효원	(퍼뜩) 변정미라구요?!
원장	네, 열세 살 먹은 여자 아이입니다. 그 애 아버지는 변정수 씨구요.

음악이 찡하게 찔러주며 자극한다.

효원, 눈을 치켜뜨며 거의 사색

원장　　모르십니까?

사이

효원, 클로즈업되며 그대로 강한 코드

(F. O) (F. I)

장면#8 거리

달리는 택시

다른 거리

택시에서 내려, 허둥지둥 길 건너 지하도로 들어가는 효원

장면#9 카페 안

효원, 들어와 둘러보는…

카운터로 가 마악 물어보는데

원장　　(다가와) 임효원 씨?

효원, 본다.

원장, 보며

효원　　……

원장　　저쪽으로 가시죠.

구석자리로 가 마주 앉는다.

효원　　(보며) …

원장　　(보며) …

종업원, 다가오면

원장　　차 드시죠?

효원　　커피 주세요.

원장　　같이요.

종업원　네.(멀어지면)

효원, 본다.

원장　　…임여사와 정미와의 관계는…정미 할머니로부터 대충 들어 짐작하구 있습니다.

효원, 눈길 떨군다.

원장　　그래서…임여사를 꼭 만나야 할 것인가? 내 딴엔 몹시 망설였습니다. 일단 우리에게 맡겨진 아이인데…

효원　　(보며) …

원장	이렇게 새삼스럽게 보호자를 찾아 나선다는 건 도리가 아니거든요.
	효원, 다시 눈길 내리고
원장	더구나 이미 동떨어진 생활 속에 묻혀 살구있는데... 만에 하나 그 삶에 피해가 간다면 우리로선 크나큰 잘못을 범하는 일이거든요! 그런데 지금 정미의 상황이... 평탄칠 못해요.
효원	어디 있어요, 그 아인?
원장	차차 말씀드리겠습니다.
효원	...그 아이가 언제부터 거기 있었나요?
원장	2년 전입니다.
효원	어떻게 해서 거기루 가게 됐나요?
원장	전혀 모르십니까?
효원	네.(눈물 핑그르) 13년 전...낳자마자 병원에서 헤어졌던 아이에요.
원장	할머니가 돌아가셨어요.
효원
원장	할머니가 돌아가시면서 저에게 맡긴 아이입니다.
	효원, 눈물 닦고
원장	서독에 파견 간호원으로 갔다가 거기 정착해 살구 있는 정미 고모가 한분 계시다더군요. 그때 얘기론 그 고모의 초청으로 서독에 건너가 주욱 거기서 살다가 귀국한 지 일년 남짓 되었다구 했었습니다.
효원
원장	지금두 가끔 그 고모한테서 정미 용돈이 부쳐져 오기두 해요.
효원	(눈물 주르르) 그 아인 지금 어디 있는 거예요?
원장	(보다가) 병원에 있습니다.
효원?
원장	상태가 좋지 않아요.
효원	어디가요?
원장	판막증이래요. 심장...
	효원, 깜짝 놀란다.
원장	지난 여름부터 학교를 중단한 채 병원치료를 받아왔는데...
효원	그런데요?
원장	불행한 일이지만 더 이상 어떻게 할 도리가 없게 됐어요.
효원
원장	저희들은 거의 각계에서 보내오는 복지기금으로 아이들을 돌보고 있는 형편인데, 다른 질병 같질 않구 심장병이란 수술비두 엄청나구... 현 실정으론 도저히 어떻게 해볼 도리가 없습니다. 그래서... 이렇게... 임 여사를 찾은 겁니다.

효원	그 아이두 저에 대해 알구 있나요?
원장	할머니가 돌아가실 때 …
	효원, 본다.
원장	알게 되었죠.
효원	그런데 왜 이제야 제게 연락이 닿았나요?
원장	아까두 말씀드렸지만…만에 하나 지금의 삶에 누를 끼치게 되지 않을까 하는 우려 때문이었어요. 허나 지금은 상황이 상황이니만큼 저도 어쩔 도리가 없었습니다. 무엇보다두 그 아이가 꼭 한 번만이라도 엄마 보기를 소망했어요.
효원	그 아이가 그렇게 지내구 있을 때…전 따뜻하구 안락하게…축복받은 여자라구 …세상살이 신명나 하면서 살구 있었군요!
원장	그렇다구 그 아이의 생활과 임 여사 자신의 삶을 비교해서 무작정 죄스러워 하진 마세요. 인간의 운명은 모든 게 신의 뜻대로 만들어져 있는 게 아닐까요? 우린 다만 그 운명 속에서 최선의 노력을 다할 뿐이라고 전 생각한답니다.
	효원, 눈물 주르르

장면#10 병실

정미가 병실 침대에 눈을 감은 채로 누워있다. 창밖 바람소리.

정미, 눈 뜨고 천천히 고개 돌려 창밖을 본다.

간호원	(들어오며) 정미 깼구나! (이마 짚어보고) 좀 괜찮아?
정미	아까는 죽는 줄 알았어요.
간호원	(눈을 흘기며) 바보같이 …정미네 원장 어머니가 정미를 위해 얼마나 애쓰시는데 의리 없이 그런 소리야?
정미	(살짝 미소) 저, 정말 나을 수 있는 거죠?
간호원	그럼, 수술만 하면 금방 나을 수 있어!
정미	언제 수술해요?
간호원	글쎄…
정미	많이 아파요?
간호원	그래두, 맨날맨날 아파 뛰지두 못하구, 걷지도 못하구, 괴로워하는 거보다는 수술할 때 한꺼번에 쪼금 더 아프구 싹 낫는 게 좋겠지, 그지?
정미	네.
간호원	잘 될 거야! 나두 정미 위해 기도한단다.
정미	고마워요!
	간호원, 체온계를 빼서 보고는 차트에 적고, 웃어 보이고 나간다.
	바로 원장 들어온다.
정미	원장 어머니!

원장	그래, 좀 괜찮니?
정미	네.
원장	마음을 편안하게 가지면 덜 아플 거야.
	정미, 고개 끄덕끄덕
원장	정미야!
정미	네?
원장	내가...
정미	네.
원장	어떤 아줌마를 만났어.
정미	누구요?
	원장, 그냥 보면
정미	누군데요, 원장 어머니?
원장	얘기 안 할 거야.
정미	왜요?
원장	얘기 안 해두 알 테니까... 정미가 제일 보구 싶어 하는 사람이구... 또 정미는 영리하구 똑똑하니까.
	정미, 보는 눈에 눈물이 핑그르
원장	마음을 차분히 가져야 해. 그래야 가슴이 아프지 않아. 심장에 압박이 가해지면 아프다구 했지? 의사 선생님이...
정미	네.
원장	그리구, 내가 얘기했었지? 그 아줌마는 우리하구는 다른 세계에서 사는 사람이라구. 이해하겠지?
정미	네.
원장	그냥 보기만 하는 거야. 알겠니?
정미	네.
	원장, 잠시 내려다보다가 움직여 문 열면
	효원, 들어선다.
	정미, 본다.
	효원, 천천히 다가온다.
	정미, 본다.
	원장, 보는...
	정미, 눈물이 핑그르
	(음악)
	효원, 내려다보며 눈물 주르르
정미	(보며) ...

효원	(들릴락 말락) 니가 정미니?
정미	네.
효원	변정미?
정미	네.
효원	(목메어) 예쁘게 생겼구나.(입술 깨문다)
정미	아빠 닮았데요, 할머니가 그랬어요.
효원	많이 아프니?
정미	지금은 괜찮아요.

효원, 가만히 손잡는다.

정미, 그대로 보며

효원	뭐 먹구 싶은 거 없니?
정미	옛날엔 소세지 많이 넣어서 싼 김밥이 먹구 싶었는데... 인제 안 먹구 싶어요.
효원	그랬니?(목메어)
정미	네.
효원	내가 나중에 김밥 싸다줄게!
정미	아녜요! 먹구 싶지 않아요, 인제.
효원	...나아야 돼, 꼭. 응! 내가 도와줄게!
정미	네, 저두 낫구 싶어요...나아서 꼭 한 번만 아줌마랑 눈싸움하구 싶어 요. 전 눈이 참 좋아요!
효원	그러니?
정미	네, 아빠 닮아서 그런대요. 할머니가...
효원	(눈물 주르르) 그런가 보구나!
정미	우리 아빤 눈이 좋아서 영원히 눈 속에 있대요. 할머니가 그랬어요.

효원, 손잡은 채 눈감고 자중하다 그만 나가버린다.

(음악 OUT)

원장	(보며)...
정미	우리 엄마죠, 그렇죠?

원장, 고개 끄덕끄덕

정미	(미소) 다행이에요!
원장	뭐가?
정미	이뻐서요, 천사 같애요!
원장	뭐야?
정미	전요, 마귀할멈처럼 못생겼음 어쩌나 했어요.
원장	원 세상에...

정미, 웃음 반, 눈물 반

원장	(눈물 닦아주며) 인제 떼쓰면 안돼?
정미	(고개 끄덕인다) 떼 안 쓸께요, 절대루! … 그리구 꼭 나을 거예요.
	원장, 고개 끄덕인다.

장면# 11 거리

(음악)

효원, 인파 사이에 끼어 손수건으로 눈물을 닦으며 걸어온다.

*** 장면 설명**

장면#1	자막소개 장면
장면#2	주인공 효원과 남편 기수, 두 사람의 부부애와 행복한 결혼생활이 그려진다.
장면#3~6	시어머니와 시누이가 소개되고, 주부로서의 안락함을 누리고 있는 주인공의 모습이 강조되고 있다.(앞으로 닥칠 갈등을 계산하고, 주인공의 행복을 의도적으로 강조한다)
장면#7	예고 없이 걸려온 전화로 분위기가 갑자기 바뀌면서, 불길한 예감이 드리운다.(갈등의 징조를 보인다)
장면#8~9	주인공의 지난날이 수면 위로 떠오르면서 그녀에게 사생아가 있었다는 충격적인 사실이 밝혀진다.(비밀의 폭로)
장면# 10	주인공의 숨겨진 딸 정미가 드러난다. 고민하는 주인공.(갈등의 시작)

02 발전 단계

이 부분은 주인공이 온갖 시련과 고통을 겪으면서 폭발점인 절정을 향해 가는 과정이다. 작품의 80~90%를 차지하는 이 부분이 지루하고 따분하게 느껴지면, 작품은 실패하기 마련이다. 때문에 여기서 가장 먼저 생각해야 할 것은 '어떻게 재미있게 만들 것인가?'이다.

어떻게 해서라도, 이 발전단계에서 보는 사람이 작품의 재미에 푹 빠져들 수 있도록 '즐겁고', '유쾌하고', '아슬아슬하고', '안타깝고', '괴롭고', '눈물 나게' 하는 기법들을 모두 써야 할 것이다.

■ **갈등을 키워라_** 드라마의 재미는 갈등의 크기와 비례한다. 갈등이 약하면 극적재미도 떨어지며, 반대로 갈등이 커지면 그만큼 재미도 커진다. 시시한 갈등으로는 재미를 줄 수 없다. 그래서 이 발전부분에서 갈등을 복잡하게 만들고, 키움으로써, 재미를 가장 크게 만들어야 한다.

■ **긴장감을 써라_** 긴장감(suspense)은 불안한 상태나 손에 땀을 쥐게 하는 아슬아슬한 상

황 따위를 일컫는 말로서, 일반적으로 추리극, 첩보물, 공포물 등을 흔히 서스펜스 드라마라고 한다. 그러나 실은, 멜로드라마나 홈드라마는 물론이고, 코미디에 이르기까지 모든 드라마는 이야기를 발전시키는 데 있어서 바로 이 긴장감을 알맞게 씀으로써, 극적재미를 좇고 있다는 사실을 알아야 한다. 〈로미오와 줄리엣〉을 예로 들어보자. 얼핏 보면 감미롭고 낭만적인 사랑이야기로만 생각되기 쉬우나, 실제로는 그것이 철저히 계산된 긴장감의 이야기인 것을 알게 된다.

- 몬테규 가(로미오 측)와 캐플릿 가(줄리엣 측)의 엄청난 반목과 살인(긴장감으로 시작됨)
- 캐플릿 가의 무도회장에 숨어들어가 줄리엣을 보고 사랑에 빠지는 로미오. 발코니에서 사랑을 확인하는 두 사람(긴장감이 커짐)
- 로렌스 신부의 주례로 두 사람은 비밀결혼을 한다.(잠시 안도감)
- 로미오의 친구 머큐시오와 줄리엣의 사촌오빠 티볼트의 결투. 머큐시오의 죽음에 격분한 로미오. 본의 아니게 티볼트를 죽이게 된다.(높아지는 긴장감)
- 추방당하는 로미오. 아버지로부터 파리스와의 결혼을 강요당하는 줄리엣(긴장감이 높아짐)

---나머지 줄임---

영화 〈로미오와 줄리엣〉
*자료출처: (영화의 이해, 루이스 자네티, 2002)

긴장과 풀림을 알맞게 섞으면서 철저하게 계산된 구성으로, 처음부터 끝까지 손에 땀을 쥐게 하는 긴장감으로 이야기를 엮어나갔다. 참으로 절묘하게 긴장감을 쓴, 뛰어난 작품이다. 그래서 시간과 공간을 뛰어넘는 명작으로 지금까지 살아남을 수 있었는지도 모른다.

■ **장애물을 두라_** 장애물이란 주인공이 어떤 목적을 이루기 위해 나아갈 때, 이것을 가로막는 것을 말한다. 그것이 피하려야 피할 수 없는 숙명적인 장애라면 더욱 효과적이다.

예를 들어, 〈춘향전〉은 신분상의 차이가 장애물인데 반해, 〈로미오와 줄리엣〉은 두 집안의 엄청난 반목이 장애물이 되고 있다. 미국 텔레비전 드라마 〈도망자〉의 주인공은 살인누명을 쓰고 경찰에게 쫓기는 신세다. 그는 정의롭고 의협심이 센 선량한 시민이지만, 그 자신이 진짜 범인을 찾아내지 않고서는 살인의 누명을 벗을 길이 없다. 이와 같이 장애물은 갈등을 더욱 깊게 하고, 긴장감을 높임으로써, 이야기를 짜임새 있게 해주기 때문에, 갈등의 기폭제라 할 수 있다.

■ **극적 역설(dramatic irony)을 살려라_** 이것은 그리스 시대부터 극작가들이 즐겨 써 온 기법으로서, 보는 사람에게는 미리 정보를 알려주고, 등장인물은 그 사실을 모르게 함으로써, 재미를 불러일으키는 극적 기법이다. 예를 들면, 〈로미오와 줄리엣〉의 지하묘지 장면이 이에 알맞다. 로미오는 줄리엣이 진짜 죽은 줄 알고 자결을 하려 한다. 그러나 보는 사람은 곧 줄리엣이 깨어날 것이라는 사실을 알고 있기 때문에, 안타깝고 답답한 마음이 된다. 보는 사람의 이런 마음상태가 긴장감을 높이는 것이다.

■ **마지막 카드를 준비하라_** 이 발전부분은 사건이 일어나는 시작부분에서 해결점인 절정에 이르기까지의 복잡한 미로에 해당된다. 작가는 이 미로의 군데군데에 함정과 지뢰를 묻어두어 주인공이 지나가는 것을 방해하거나, 늦추기도 하고, 때로는 예상 밖의 지름길을 찾게 하여, 속도를 빠르게 해주기도 한다. 그러나 이런 흐름을 절대로 보는 사람이 눈치 채게 해서는 안 된다. 사건의 진행방향이 자주 바뀌고, 복잡하게 함으로서, 이야기를 발전시키되, 마지막 카드는 절정의 순간까지 숨겨두어야 한다.

시작부분에서 소개한 드라마 '낮달'의 발전부분을 이어서 살펴보자.

장면#1 침실

효원, 들어오고
기수, 뒤따라
효원, 등지고 선 채

기수	(옷 벗다가) 화났어?
효원	(보며) 아뇨!
기수	근대, 왜 그래?
효원	뭐가요?

기수	좀 이상한데? 공기가...
효원	(벗은 옷 처리하며) 당신은 변호사보담 검사가 더 나을 걸 그랬어요!
기수	무슨 얘기야?
효원	아무 얘기두 아녜요, 그냥 요!
기수	(잠옷 입으며) 술 냄새 나지?
효원	마늘 안주만 아니면 괜찮다구 했잖아요.
기수	<u>흐흐흐</u>...
효원	여보!(목소리가 떨린다.)
기수	(멈칫) 음?
효원	...(보는)
기수	왜?

효원, 그냥 본다.

기수	아니, 뭔데 그래?
효원	(뭔가 말하려다) 씻구 와요.
기수	그 말하는데 그렇게 표정이 비장해?

효원, 미소

기수, 씩 웃어주고 나간다.

효원, 경대 앞으로 가 자기 얼굴을 들여다본다.

장면#2 병실

(음악)

정미, 초췌한 모습으로 자고 있다.

원장, 그 곁에 앉아 기도하고 있다.

장면#3 침실

효원, 금방 울음이 터질듯 한 얼굴을 두 손으로 감싼다. 천천히 침대로 올라 이불 뒤집어쓴다.

기수, 가볍게 휘파람 불며 들어와, 남자용 스킨 바르고... 이불 뒤집어 쓴 효원 보고 씽긋 웃고 침대 불 켠 다음, 방의 불 끄고 침대로 오른다.

(화면 겹쳐 넘기기)

(E) 바람소리, 시계 2시, (E) 초침소리

기수, 가볍게 코골며 자고...

효원, 슬며시 눈뜨고 기수 살핀 다음, 침대에서 내려와 방 가운데 서서 잠시 기수를 한 번 보고는 조용히 방 나간다.(잠옷차림)

장면#4 거실

효원 (나와 불 켜고 잠시 망연히 서 있다가 이내 뭔가 작정한 듯, 전화 다이얼 조심스레 돌린다) 여보세요, 엔젤슈퍼예요? 여기 한국인데요, 임효섭 씨 좀 바꿔주세요...오빠! 저 효원이에요. 네, 부탁이 있어요. 돈이 필요해요. 네, 돈이요, 그것도 지금 당장 있어야 해요. 하루가 급해요...천만 원요 네, 천만 원요! 그래요, 오빠가 줘야 해요. 나중에 갚을 게요. 오빠, 좀 도와주세요. 왠지 알구 싶으세요? 그래요, 말하죠. 그 애가 왔어요. 십삼 년 전(울며)...(이성을 잃어간다) 그래요, 오빠가 엄마랑 아버지랑 모두 같이 합세해서 내게서 떼어놨던 그 애가 말예요... 그래요, 병이 들어 왔어요! 다 죽어가구 있단 말예요. 지금 당장 수술하지 않으면 그 앤 어떻게 될지 몰라요. 오빠 때문이에요, 오빠가 내게서 떼어놨기 때문이에요! 오빠가 책임져요. 난 몰라요! 오빠 때문이에요(운다).

기수 도대체 무슨 얘길 하는 거야, 지금?
 효원, 수화기 놓으며 헛하고 올려다보면...
 기수, 내려다보고, 고개 돌려 보면
 어머니가 보고 있다.
 시누이, 그 곁에...
 효원, 사색이 된 채...천천히 일어선다.
 음악, 높아지며 (F. O) (F. I)

장면#5 어머니 방

 어머니, 방 한 켠의 작은 소파에 앉아

시누 (선 채 나이트가운 주머니에 손 넣고) 제가 뭘랬어요?(화 내지 말고) 어쩐지 사연 있어 보이는 얼굴이라구 했죠! 그런데 뭐 어떻다구요? 귀족적이고 그윽해요?

어머니 커피나 한 잔 타와.
 시누, 보면

어머니 어서!
 시누, 나간다.

장면#6 거실

 시누, 주방으로 가려다 멈춰 눈길 준다.

장면#7 침실

 기수, 침대에 걸터앉아 담배 피고

효원, 한 구석에 등지고 선 채

기수　아이가 있었다는 거 정말...

효원　금시초문인가요?

기수　믿고 싶지가 않아서 그래!

효원　당신한테 얘기했다구 기억돼요.

기수　아무 것두 생각나는 거 없어, 난!

효원　그럼 다시 할까요?

기수　난 당신이 그때... 나하고 결혼하는 게 싫어 꾸며낸 얘기라구 믿구 싶었어. 내 마음이 그걸 인정하고 싶지 않았는지 모르지!

효원　하지만 그건 사실이었어요. 난 한 남자를 사랑했구 그 남자를 사랑하는 것밖엔 다른 아무 생각두 않구 살았어요. 스물 두 살의 어린 나이였어요, 그런데 그 남자가 갑자기 떠났어요. 아이거 북벽 등반에 실패한 산악인이었어요. 매스컴을 통해 그의 사고소식을 듣는 순간까지두 난 그와 나 사이에 그런 시련이 닥치리라군 상상두 안 했어요. 그러나 그건 사실이었어요. 무모하다는 건 알았지만 난... 그가 이 세상에 남기고 간 내 사랑의 흔적을 지워버리고 싶지 않았어요. 그땐 그 사람을 정말 사랑했어요! 때문에 지금 당신이 내게 어떤 혹독한 비난을 퍼붓는다 해도 난, 당신에게두, 나에게두 치욕이라구 생각 안 해요! 정말 그 사람만 생각하며 살려구 했었으니까요!

기수　그런데 왜 그렇게 살지 않았나?

효원　아이는 내 손이 닿지 않는 곳까지 멀리 사라져 버렸구... 난 혼자였어요. 다른 사람들에겐 어떨지 몰라두... 아무도 없는 칠년이라는 시간이 내겐 너무 길었어요!

음악, 깔리면서

효원　그래두... 당신을 만나기 전까진 그 애 생각만 하면서 살았어요. 그런데 당신을 만나구, 그 애에 대한 생각이 조금씩 엷어져 갔어요. 당신을 거절하구 평생 그 애만 생각하면서 살기엔... 내 스스로 만들어 놓은 굴레가 너무 억울했어요. 그런데 이렇게 됐어요. 후회해요, 결코 벗어날 수도, 내던져서도 안 된다는 걸 몰랐어요.

기수, 보면...

효원　차라리 옛날 그대로 돌아가 버렸음 좋겠어요.

기수　마치 지금의 우리 삶은 안중에두 없다는 투로군?

효원　(얼굴 감싸며) 지금 이 순간이 괴로워서 그래요.

기수　지금이 문제가 아니잖아? 앞으로의 일이 문제지.

기수, 본다.

효원　여보!

기수, 고개 돌린다.

효원, 얼굴 감싸고 소리죽여 운다.

장면#8 어머니 방

어머니, 찻잔 들여다보며

시누, 눈치 살피듯

어머니	자아, 뭐하고 있어?
시누	...잠이 안와요.
어머니	니가 왜 잠이 안와?
시누	그럼 어머닌 잔잔하세요? (혼자 말처럼) 야비하기는...
어머니	넌 명색이 교수다. 무슨 말투가 그래? 품위 지켜라!
시누	지금 품위 논하게 됐어요?
어머니	시누이는 모두 그런 거니? 품위는 남이 지켜주는 게 아니야. 자기가 지켜야 해.

시누, 보면

어머니	나가!

시누, 일어서 나가려는데

기수, 들어온다. 피하듯 눈길 어머니에게

시누, 그윽이 보다 나간다.

기수, 천천히 무릎 꿇고 앉으면

어머니, 눈길 피한다.

기수	그 사람 일... 진작 말씀드리지 못한 거... 죄송합니다.
어머니	애써 변호할 거 없다. 너야 직업이 변호하는 데야 도튼 사람 아니니?
기수	결혼하기 전에 말씀을 드렸어야 하는 건데... 제가 그 사람 얘길 묵살했었습니다. 제 잘못입니다.
어머니	지금 그걸 따지겠니? 멀쩡한 어미 얼뱅이 만들지 말구, 가 자렴. 세시다.(일어선다)
기수	저두 재혼이나 다름없는 형편이었던 거 어머님두 아시잖아요?
어머니	(버럭) 경우가 다르잖아?
기수	(천천히 일어서며 낮게) 그래서 그 사람 비난하십니까?
어머니	(노려보며) 비난 정도루 된다구 생각하니?
기수	그럼 뭘 생각하십니까?

어머니, 보면

기수	(보다가) 아무리 경우가 달라두... 전 그 사람 편입니다. 어머니!

어머니, 쏘아보면

기수	(눈길 피하며) 정말 죄송합니다. 어머니께서 어떤 가혹한 벌을 내리시더라두, 전 그 사람 편에 설 수밖에 없습니다. 왜냐하면, 전 이미 오래 전에 그 사실을 인정했었으니까요.
어머니	너 혼자 말이냐?
기수	네.
어머니	그리구... 날 기만했구?
기수	서른여섯에 결혼하면서 전 그 사람에 대해 아무런 요구조건도 없었습니다.
어머니	(돌아서며) 그렇다면, 난 뭐 있으나마나 한 존재로구나!
기수	어머니!
어머니	하지만, 난 그렇게 아무 일도 없었던 것처럼 무시해 버릴 수가 없다.
기수	절대루 그러시면 안 됩니다, 어머니! 그 사람두 어머니 자식이에요. 저나 누님이나 그 사람이나 준이나 어머니에게 다 같은 뜻이라구 생각해요, 전! 그 사람의 불행을 가늠해 주세요, 어머니!
어머니	못 한다면?
기수	제가 불행해지겠죠.

어머니, 본다.
음악, 높이며(화면 겹쳐 넘기기)

***장면 설명**

효원에게 숨겨놓은 아이가 있었다는 충격적인 사실이 폭로됨에 따라 갈등이 높아진다. 이것은 또한 남편과의 갈등, 시누이와의 갈등, 시어머니와의 갈등으로 복잡하게 얽혀지며, 병실에서 죽음을 기다리고 있는 아이의 급박한 상황이 이런 갈등을 더욱 키우고 있다.

주인공은 이 엄청난 상황을 어떻게 이겨낼 것인가? 이 드라마를 보는 사람은 이 결과를 알지 못하고서는 전송로를 쉽게 바꾸지 않을 것이다.

❸ 절정(climax)

이 부분은 드라마의 꼭대기에 해당되는 곳으로, 지금까지 발전해온 갈등과 위기의 상황들은 모두 이 절정을 위한 준비과정이라고 할 수 있다.

■ **진실의 순간**_ 고지탈환 명령을 받은 부대는 적과의 치열한 공방전을 벌이면서 수많은 위기를 이겨내고, 이제 마지막 돌격을 감행한다. 죽느냐, 사느냐의 처절한 육탄전... 이길 것인가? 아니면 장렬한 마지막을 맞을 것인가? 그 결과에 따라 드라마는 행복한 결말을 맞을 수도 있고, 비극이 될 수도 있다. 이런 절대절명의 순간에 이르면 사람은 가식과 위선의 탈을 벗고, 발가벗은 본연의 모습으로 돌아가게 된다. 이 '진실의 순간'을 보기 위해 사람들

은 극장을 찾거나, 텔레비전 수상기 앞으로 모여든다. 가면을 벗어버린 진짜 사람의 모습을 보고 싶은 것이다. 그러므로 작가는 진실의 순간이라 할 이 절정을 통해 자신이 뜻하는 바의 주장이나 사상, 곧 주제를 분명하게 드러내야 한다.

▶ **논리와 필연성_** 진정한 절정은 작품 안에서 생긴 힘이 위로 솟구치고 부딪힘으로써 일어나는 필연적 결과이며, 이는 합리성에 바탕한 논리적 귀결이어야 한다. 그런데 이 절정의 결정적인 계기가 갑자기 생긴 사고나, 우연에 의해서 이루어진다든지 하는 경우가 있는데, 이는 절정을 망치는 반절정(anti-climax)이 되고 만다. 결코 있어서는 안 될 일이다. 왜냐하면, 사실의 세계에서는 우연이 얼마든지 있을 수 있으나, 허구의 세계는 원인과 결과의 관계가 지배하는 논리의 세계요, 필연의 세계이기 때문이다.

▶ **절정의 안과 밖_** 절정이라면 대개 사건이 복잡하게 얽히고설켜 나가다가, 마침내 그것이 폭발하게 되는 바깥 선의 굵기만을 생각하기 쉽다. 그러나 진정한 절정의 힘은 찔러도 찔리지 않고, 흔들어도 끄떡이지 않는 마음의 무게에 있다는 것을 잊지 말아야 한다. 텔레비전 드라마는 영화보다는 화면이 작아서 아무래도 영상의 힘이 약하기 때문에, 사건의 변화와 움직임을 강조하기보다는, 그 사건 가운데 감추어져 있는 주인공의 마음을 깊이 파고들어 감으로써, 이야기를 절정으로 이끌어야 한다. 이때 비로소 절정은 드라마의 꼭대기로서, 센 힘을 드러내게 될 것이다.

▶ **끌어 모으기_** 이야기를 절정으로 이끌기 위해서는 여러 갈래로 흩어진 이야기들을 한곳으로 모아야 하며, 그러기 위해서는 사건에 관련된 인물들이 사건의 초점을 향해 모여들게 만들어야 한다. 이때, 마치 자석이 주위의 쇳가루를 끌어당기듯이 절정을 만드는 힘이 센 흡인력을 갖도록 해야 하며, 여기에는 두 가지 유형이 있다.

> 첫째, 영화 〈사상 최대의 작전〉에서 보듯이, 극의 구성이 본래부터 인물들이 하나의 점을 향해 모여들도록 짜여 있는 경우다. 〈사상 최대의 작전〉은 세계 제2차 대전 최대의 접전인 노르망디 상륙작전을 영화로 만든 것으로, 독립된 연합군 부대들이 각각 다른 길을 통해 노르망디를 향해 나아가는 내용으로 구성되어 있다.
>
> 둘째, 인물들이 갈등이 일어나는 곳으로 모여들 수 있도록 동기를 만드는 경우다. 이를테면, 결혼식, 회갑연, 생일, 출산 등은 일가친척들이 모일 수 있는 좋은 기회를 주며, 부모의 병환이나 사망 등도 가족을 모으는 좋은 기회가 될 수 있다.

■ **말은 적게, 감동은 크게_** 신파극 시대의 주인공들은 죽는 순간에도 할 말은 다 한다. 연신 숨이 넘어가면서도 할 말을 모두 쏟아놓은 다음에야 비로소 숨을 거둔다. 그러나 오늘날 영화나 드라마에서는 절정의 순간에 오히려 말을 아낀다. 말이 없는 가운데 느끼게 함으로써, 마음속으로부터 우러나오는 진정한 감동을 주고자 한다. 사랑하는 사람에게 사랑한다고 백 번 말하기보다 한 번 껴안는 것이 더 감동적이듯, 말보다는 영상의 힘을 통해 보는 사람의 마음을 울리도록 하는 것이 더 좋다.

절정의 처리를 보여줄 드라마 대본을 소개한다.

특집 드라마 <지리산> 8부작

(이병주 원작, 김원석 극본, 김충길 연출)

*역사의 수레바퀴 속에서 어쩔 수 없이 빨치산이 되어야 했던 주인공 박태영과 복희, 그리고 순이, 토벌대에 의해 남부군이 무너지고 난 뒤, 마지막 자유인으로 남겠다고 산속에 숨었던 그들에게 사회의 징벌이 내린다. 몰래 빠져나온 순이를 뒤따라온 토벌대가 그들을 에워싼다.

드라마 〈지리산〉(KBS)

장면#1 산 밑

바위 뒤에 엎드려 메가폰에 대고 외치는 영중

영중　나는 주영중이다. 총을 버리고 나와라, 항복하면 너희들의 목숨을 보장하겠다. 박태영, 총을 버려라!

(E) 총소리

영중, 바위 뒤로 몸을 바짝 붙인다.

장면#2 산봉우리

노리쇠 전, 후진시키는 복희

복희	악질 반동 놈의 새끼!
태영	복희씬 항복하시오
복희	박동무는?
태영	최후의 파르티잔, 잊었소?
복희	좋아요, 나도 여기서 싸우다 죽겠소.
순이	나도 죽는다.
태영	순이, 안돼!
순이	와?
태영	(미소) 그래서가 아니구 복희씨와 난 여기서 죽는다. 대신 순이만은 살아남아야 한다.
순이	와? 나도 여기서 죽을 기다.
태영	순인 살아남아야 해. 넌 살아날 수 있어. 자 이 배낭을 갖고 뛰어! 우리가 엄호해 줄 테니까. 어떻게든 넌 살아서 이 배낭을 옥종면 이규 이종동생한테 갖다 줘. 이규가 불란서에서 돌아오면 전해주라고 해.
순이	싫다. 박도령이 가라.
태영	꼭 전해야 돼.
순이	싫다. 내는.
태영	잘 들어 순이야, 부끄러운 역사를 감춰두는 것은 더욱 부끄러운 일이야. 이규더러 우리들의 부끄러운 역사에 마침표를 찍어달라구 그래. 꼭 그렇게 전해야 돼.
순이	(멍하니 바라보고)
태영	이규가 우리들의 역사를 기록으로 남기지 못하면, 지리산에서 죽는 이 파르티잔은 영원히 눈을 감지 못할 거야. 영원히 죽을 수도 없을 거야. 무슨 말

인지 알겠지?

태영이 내미는 배낭 받는 순이, 주르르 눈물 흘린다.

순이	(흐느끼며) 그래 꼭 전하꼬마.
복희	(순이의 손을 잡으며) 그래 순이야, 꼭 살아서 태영 씨 말을 전해.
순이	그러겠심더.
태영	잘 가라, 어서(눈물 주르르)

순이 마주 껴안는 태영.

순이	박도령요!

순이 흐느끼고 태영도 흐느낀다.

순이	(통곡) 박도령요!
태영	(억제하며) 잘 가라 순이야, 어서 가아!

매달리는 순이의 팔목을 떼어내지만, 순이 더욱 매달리며 통곡한다.

순이	박도령님, 내도 여기서 죽을랍니다.
태영	안돼, 가야 해. 어서 가아!
영중	(소리) 박태영, 3분의 여유를 주겠다. 손들고 나와라! 다시 한 번 알린다. 항복하라!
태영	자아 어서 가!

팔목 잡힌 채 끄덕이는 순이.

태영	잘 가라.
순이	(참으며) 또 보입시더.

순이, 후다닥 달려 나가고, 복희의 총구 불을 뿜는다. 태영도 총 들고 사격 개시한다. 응사하는 국군들의 사격, 그 사이로 엎드렸다 일어나 잽싸게 달리는 순이.

장면#3 순이

비탈길 배낭 매고 바위 뒤로 돌던 순이, 어깨에 총 맞고 뒹군다.
동시에 멎는 양쪽의 사격.

장면#4 산봉우리

복희	순이가 맞았어요.
태영	뭐?

태영, 총에 절망적으로 얼굴 묻는다.

장면#5 순이

눈바닥에 피를 흘리며 일어서려고 안간힘을 쓴다.
그녀를 둘러싼 채 총을 겨누는 국군들

장면#6 산봉우리

 개머리판에 이마 박고 엎드린 태영의 머리 위에 눈이 쌓인다.

복희 태영 씨!

태영 …

복희 전 지금 행복해요.

 태영, 고개 들어 본다. 일어나 앉는 그녀.

복희 (O.L) 마지막 남자 옆에서 마지막 여자, 그게 이 정복희예요.

태영 (미소) 원망할 줄 알았는데…

복희 남은 30년쯤의 행복을 지난 1년 동안에 다 누렸는걸요.

태영 다행이오, 그랬다면

복희 태영 씨!

태영 ?

복희 제 마지막 부탁 들어 주시겠어요?

태영 ?

복희 꼭 한 번만 안아주세요.

 태영, 잔잔히 미소 지으면서 일어나 앉는다.

 와락 껴안는 복희, 태영도 힘껏 껴안는다.

 눈 감은 채 흐르는 복희의 눈물.

 가만히 눈뜨며 태영의 허리춤에 꽂힌 권총 뽑는 복희.

 그녀의 이마에 총 겨누며 눈 감는다.

장면#7 산 밑

눈구덩이 속에 엎드린 병사들, 영중, 옆에서 어깨에 붕대 감긴 채 묶여있는 순이.

(E) 총소리

순이, 번쩍 고개 들고

장면#8 숲

나뭇가지에 얹힌 눈더미들, 총소리의 여운에 후루룩 흔들리며 떨어진다.

(E) 총소리 메아리 길게 이어지고

장면#9 산봉우리

죽은 복희의 시체 껴안고 소리죽여 울고 있는 태영, 복희의 이마에서 흐르는 피, 눈 붉게 물들이고...이윽고 결심하고 복희의 손에서 권총 뽑아드는 태영.

장면#10 숲

(E) 총소리

(E) 총소리 메아리, 메아리...

후루룩 떨어지는 눈송이들.

장면#11 산 밑

(E) 메아리 이어지고

순이, 벌떡 일어난다. 묶인 채 산위로 달리는 순이, 국군 급히 총을 겨누지만, 영중이 밀어낸다.

장면#12 산허리

눈 맞으며, 눈에 빠지며, 넘어지고, 일어서서 달려가는 순이.

장면#13 산봉우리

순이, 달려온다.

정복희의 시체 위에 십자형으로 겹쳐 쓰러진 태영,

그 위에 하염없이 눈 쌓이고 이마에서 흐르는 피가 눈을 적신다.

힘없이 절망적으로 무릎 꿇으며

순이 박도령!

터지는 오열.

묶인 몸으로 그들의 몸 위에 엎드려 딩구는 순이, 통곡한다.

순이	내 때문에, 내 때문에 박도령이...
	다가서는 군인들,
	온 산에 내리는 눈, 눈, 눈, 눈, 눈.

❹ 해결(Catastrophe, Ending)

절정에서 대폭발이 있은 다음, 절정의 열기는 식고 이야기는 끝난다. 적대관계에 있던 두 세력은 마지막 결전을 벌여 승패는 결정되었다. 더 이상의 갈등은 없으며, 새로운 상황이 벌어질 여지도 없다. 여기에서 작가는 더 이상 망설이거나, 지체할 이유가 없다.

■ **주제의 정착_** 여기서 작가가 유의해야 할 사항은 주제가 드라마 속에 뿌리내릴 수 있도록, 뒷마무리를 잘해야 한다는 것이다. 그러면 실제로 작품의 마지막 장면의 처리과정을 살펴보기로 하자. 다음 작품은 1985년 KBS-TV 〈드라마 게임〉 프로그램의 한편으로 방송되었던 '법원 가는 길'(김준일 극본, 김수동 연출)의 해결부분이다.

장면# 경양식 집

웨이터가 승현과 미숙을 칸막이된 자리로 안내한다. 메뉴판을 내민다.

미숙	커피 되죠?
웨이터	예, 됩니다.
미숙	그럼 커피 두잔요!
승현	난 아니야! 위스키 작은 걸로 한 병 갖다줘.
웨이터	위스키요?
승현	응, 마른안주하고...
웨이터	알겠습니다. (간 다음)
미숙	판사 앞에 술 취해가지고 갈 셈이에요?
승현	(씁쓸한 표정으로) 술 마시고 왔다고 시켜줄 이혼 안 시켜주진 않겠지?
미숙	갑자기 마음이 바뀌셨나요? 이 이혼을 어떻게든지 막아보겠다는 생각이신가요?
승현	(오기 발동) 그건 당신 생각이겠지. 난 당신이 물어보지도 않고 커피 시킨 게 괘씸해서 위스키를 시킨 것뿐이야! 당신하고 이혼한 다음 축배를 들어야지!
미숙	흥, 훌륭한 자존심이군요!
승현	(못마땅한 듯) 당신이란 여잔 도대체 돼먹지가 않았어! 무슨 권리로 나한테 물어 보지도 않고 커피를 시키나?
미숙	어머! 어머...
승현	(억지 부리는) 이런 것 한 가지만 봐도 당신이 그 동안 얼마나 횡포를 부렸는가

증명이 된단 말이야! 평소에 남편을 얼마나 우습게 알았으면...

미숙 이거 보세요...당신이 무조건 비싼 걸 시킬까봐 미리 선수를 친 것뿐이라구요. 내가 그런 횡포라도 안 부리고 살았더라면 당신은 벌써 깡통을 차고 나섰을 거 예요!

승현 이혼하러 온 마당에 내 주머니 사정을 생각해줘? 웃기는 얘기로군!

미숙 당신 주머니 사정을 생각해서 그런 게 아니고, 그 동안 버릇이 돼가지고 그런 거예요.

승현 아아! 그런 변명 그만 하고 이쯤 됐으니까 속에 있는 말 좀 털어놓으시지? 웨이터가 술과 안주를 갖다 놓는다.

웨이터 즐겁게 드십시오.(하고 간 다음)

미숙 (재촉) 시간 없으니까 하고 싶단 얘기 빨리 해요. 난 한 마디도 하고 싶은 말 없어요.

승현 (중얼거리듯) 어휴, 저놈의 고집! 정말 무슨 놈의 여자가...(술 한 잔 따라서 단숨에 마시고) 무슨 놈의 여자가 고집이 그렇게 센지!

미숙 하고 싶단 얘기가 그거예요?

승현 좋아! 내가 지기로 하지... 미숙, 조마조마한 눈초리로 보면.

승현 (또 한 잔 따라 마시고) 나 죽인대도 저 법원엔 다시 못 들어가겠어!

미숙 왜요?

승현 생각만 해도 끔찍해! 그 눈초리... 은근히 비난하는 그 눈초리들 말이야...차라리 도둑질을 하고 형사재판을 받는 게 낫지! 또 한 번 그 수모를 당할 생각을 하면...

미숙 그 수모를 견디지 않으면 이혼은 못하는 거예요.

승현 (단호하게 결심한 듯) 이혼 못해도 좋아! 난 죽인대도 저 법원엔 안 들어가. 죽인대도... 미숙, 착잡하게 보면. 승현, 차마 마주 보지 못하고 우물쭈물 시선 피한다. 미숙, 피식 웃어버린다.

승현 (보며) 왜 웃어?

미숙 좀 더 솔직해져 봐요. 일생에 단 한 번 솔직해질 수 있는 기회가 있다면 바로 이 순간일 거예요. 승현, 울상이 되어서 미숙을 본다. 미숙, 미소를 띤 채 보면.

승현 빌어먹을! 우리 올라가서 다시 한 번 더 생각해보지. 한 달쯤 여유를 두고 말이야.

미숙	항복하시는 거죠?
승현	좋아! 항복이다. 빌어먹을!
미숙	됐어요! 당신은 참 솔직한 남자예요. 나도 술 한 잔 줘요.

승현, 기분이 엉망이 된 채 술 한 잔 따라주고, 병 놓는다.

(참고) 이혼수속을 밟기 위해 본적지로 찾아간 부부, 그러나 속마음은 이혼을 두려워하고 있다. 서로 상대방이 숙이고 들어와 주기를 바라면서. 이런 심리적 배경 가운데서 두 사람의 갈등은 아슬아슬하게 수습되고, 화해의 국면으로 들어간다.

미숙	(한 모금 마시고 손수건을 꺼내 눈물을 훔친다)솔직하게 말해서, 어제 판사 앞에서 울어버린 건 말예요...
승현	알아! 알아! 나도 얼마나 조마조마했는지 알아? 정말 잘 한 거야! 까딱 잘못했더라면 큰일 날 뻔 했어!
미숙	우리가 어쩌다 여기까지 왔죠? 정말 이럴 생각은 손톱만큼도 없었는데...
승현	서로 오기가 뻗쳐가지고 그런 거지 뭐... 조금씩 양보하면 되는 걸 가지고 말이야. 이런 걸 보고 전화위복이라고 하는 거야. 다신 나도 그 쓸데없는 자존심 안 세울게...

―――나머지 줄임―――

■ **여운을 남겨라_** 이야기를 끝낼 때, 또 하나 유의해야 할 사항은 작품이 주는 감동이 보는 사람의 마음속에 오래 간직될 수 있도록 여운을 남겨야 한다는 것이다. 마지막 장면이 주는 감동이 가슴 깊이 진한 향수로 남아있어, 언젠가 다시 한 번 더 봤으면 하는 기분이 들게 만드는 것이 여운이다. 여운은 대개 작품의 마지막에서 느껴지는 아쉬움, 안타까움, 동정, 연민, 비애감 등의 정서와 함께 나타난다. 그러므로 작가는 주제를 정착시킨다고 하여 지나칠 정도로 확실하고 분명하게 결말을 지어버리는 것은 오히려 좋지 않다. 어딘가에 빈 구석을 남겨서 생각할 수 있는 여지를 남겨야 한다.

1986년 아시안 게임 기념특집으로 방송되었던 8부작 드라마 〈원효대사〉(김운경 극본, 최상식 연출)의 마지막 장면을 예로 들겠다.

장면# 절 입구

법당 추녀 끝에 달린 풍경,
풍경소리가 절 안에 울려 퍼지는데...
원효, 동자와 함께 맑게 웃으며, 절 안을 걸어 나온다.

동자	스님, 감이 다 익어 떨어집니다.

원효	호오, 벌써 그렇게 되었느냐? 빠르기도 해라.
동자	헌데 큰 스님이 감을 못 따먹게 합니다.
원효	으응? 따먹어도 좋다. 누가 묻거든 내가 따먹으라고 했다고 일러라.
동자	고맙습니다.

신이 나서 뒤켠으로 달려간다.

원효	까치가 먹을 걸 두어 개쯤은 남겨둬야 하느니라.
동자	예.

원효, 빙그레 웃으며 안으로 들어가려는데, 저만치 그의 아들 설총이 가만히 지켜보며 서있다.

설총	…아버님.
원효	(담담하게) 이곳엔 어인 일로 왔느냐?
설총	물어보고 싶은 말이 태산과 같습니다.

원효, 말없이 빗자루를 가져와 설총에게 건네준다.

원효	먼저, 마당부터 쓸어라.

뜻밖의 지시에 당황하는 설총을 뒤에 두고 발길을 돌려 유유자적 절 안으로 들어가는 원효.

설총, 조용히 뜰을 쓸기 시작한다.

절 안

풍경소리만…

절 입구

원효, 밖으로 걸어 나오면,
설총, 앞뜰을 깨끗이 쓸어놓고 서있다.

원효	다 쓸었느냐?
설총	…예.

뜰을 둘러보더니 낙엽더미로 다가가 한줌 낙엽을 집어 드는 원효. 깨끗이 청소된 뜰에 낙엽을 이리저리 뿌린다.

설총, 원효의 행동을 의아스러운 듯 쳐다보는데…

원효	잘못 쓸었다. 가을마당에는 낙엽이 몇 개쯤은 뒹굴어야 제격이니라.
설총	(뭔가 느끼는)…

발걸음을 돌리는 원효, 천천히 안으로 들어간다.

설총, 그의 뒷모습을 가만히 바라보다가 땅바닥에 엎드려 큰절을 올린다.

그 모습을, 카메라는 높은 곳에서 아래쪽으로 오랫동안 잡아서 보여준다.

드라마 〈원효대사〉(KBS)

***장면 설명**

원효가 설총에게 낙엽을 쓸라고 한 뜻에 대해 불교계의 한 스님은 '네 번뇌를 쓸고 오라'는 뜻으로 풀이했다. 가을마당에는 낙엽 몇 개쯤은 뒹굴어야 제격이라며 낙엽을 뿌려놓는 원효의 행동에 대해서도 풀이가 여러 가지였다. 그러나 딱히 풀이하지 않은 것이 여운을 남기는 묘한 멋이 있는데, 이것이 이른바, 불가에서 전해오는 '선문답'의 한 가지일지 모른다.

▶ **마지막 장면, 마지막 샷**_ 드라마의 마지막 장면을 어떻게 처리하느냐 하는 것은 작가나 연출자에게 있어서, 마지막까지 골칫거리로 남는다. 마지막 장면이 주는 감동과 여운은 작품 전체의 품격을 결정하는 중요한 열쇠다. 때문에 작가와 연출자는 이 마지막 장면에 마지막 땀방울을 쏟아야 한다. 우리가 명작으로 기억하는 작품들은 한 결 같이 마지막 장면이 주는 인상적인 매력으로 보는 사람을 사로잡고 있음을 알고 있다. 특히 마지막 장면의 마지막 샷은 마음을 뭉클하게 하는 영상으로 보는 사람에게 지울 수 없는 인상을 남겨야 한다.

기억에 남는 마지막 장면으로 유명한 영화 3편을 소개한다.

〈바람과 함께 사라지다〉(빅터 플레밍 감독, 비비안 리, 클라크 게이블, 레슬리 하워드 출연)_ 첫사랑에 대한 집요한 미련 가운데 야성과 정열을 불태우며 남북전쟁의 소용돌이 속을 헤쳐가는 스칼렛 오하라(비비안 리)의 파란만장한 일대기가 이야기줄거리다. 남편의 전사, 애인(레슬리 하워드)의 부상 등으로 실의에 빠졌던 스칼렛은 레드 버틀러(클라크 게이블)와의 결혼으로 잠시 행복을 누리지만, 운명의 장난은 거기서 끝나지 않는다. 사랑하는 딸이 말에서 떨어져 죽고, 친구 멜라니마저 병으로 죽는다. 끝내 레드 버틀러마저 그녀의 곁을 떠나고...좌절을 모르는 여인, 스칼렛은 이제 마지막 남은 땅 타라 농장을 살리기 위해 황혼의 대지 위에 우뚝 선다. 절망에 빠질 때마다, 읊조리던 '내일은 또 다른 날의 시작일 뿐이야

(Tomorrow is Another Day)'라는 말과 함께.

영화 〈바람과 함께 사라지다〉

〈제3의 사나이〉(캐롤 리드 감독, 오손 웰스, 조셉 코튼, 아리다 바리 출연)_ 가로수가 줄줄이 늘어선 길을 멀리서 여자가 걸어온다. 사나이(조셉 코튼, 마틴스 역)는 길 한쪽에 세워둔 손수레에 기대어 여자를 기다린다. 점점 가까이 다가오는 여자. 그러나 여자는 사나이 앞을 그대로 지나쳐간다. 한 번도 쳐다보지 않은 채... 사나이는 아무 말 없이, 여자가 지나가는 것을 쳐다본다. 담배를 꺼내 물고, 불을 붙이고, 연기를 내뿜는다. 가로수 길에는 낙엽이 하나 둘 떨어지고 있다. 여자는 점점 멀어지고... 이별을 통한 아쉬움과 그리움, 그리고 홀로 서 있는 사나이의 쓸쓸한 모습이 여운을 남긴다.

영화 〈제3의 사나이〉
*자료출처: (영화의 해부, 버나드 딕, 1996)

〈내일을 향해 쏴라〉(조지 로이 힐 감독, 폴 뉴먼, 로버트 레드포드, 캐서린 로스 출연)_ 부치 캐시디 (폴 뉴먼)와 선댄스 키드(로버트 레드포드)는 2인조 무법자. 광부들의 급료를 턴 두 사람은 여관에 숨어 있다가, 여관주인의 밀고로 경찰에 포위된다. 볼리비아 군대까지 동원된 격렬한 총격전 뒤에, 두 사람은 숨어있던 낡은 헛간에서 뛰쳐나간다. 우박처럼 쏟아지는 총탄 속으로 뛰어드는 두 사람의 모습이 멈추며, '끝(THE END)' 자막이 떠오른다.

두 사람의 멈춘 화면 위로 쏟아지는 총알소리가 겹쳐지면서 두 주인공의 비참한 마지막이 보는 사람을 무서움에 떨게 만든다.

영화 〈내일을 향해 쏴라〉

대본작가의 대본 쓰기

텔레비전 드라마 작가 신봉승은 대본쓰기에 대해 다음과 같이 설명한다.

◉ 구성하기

구성은 대본의 기둥이자 드라마 대본쓰기의 골격이다. 기둥이 실하지 않고서는 좋은 집을 지을 수가 없을 것이며, 골격이 뒤틀리고서야 어찌 온전한 삶을 누릴 수가 있겠는가? 그러므로 건축설계사가 먼저 밑그림을 그리고, 교향악의 작곡자가 꼼꼼하게 계획을 세우듯, 대본작가는 구성을 위한 꼼꼼함의 목록을 만들어야 한다. 예를 들어, 구성이란 머릿속에 있는 것이지 그것을 왜 적어야 하느냐고 반발하는 작가가 있다면, 그는 대본작가의 자질을 갖추지 못했다고 할 수밖에 없을 것이다.

소재를 고르고, 그것으로 이야기줄거리를 만들고, 만들어진 이야기를 플롯으로 다시 짜는 일을 거친 다음에는, 완벽한 구성표를 만들어야 한다. 이 일을 잘하느냐, 잘못하느냐에 따라서 예술성 높은 드라마를 만드느냐, 아니냐가 판가름난다. 구성이란 하나하나의 장면들이 부딪쳐서 새로운 상징을 만드는 과정이기 때문이다.

결국, 구성이란 대본에 나타나는 장면 하나하나를 그려나가는 일이다. 구성의 기법에는 두 가지가 있는데, 하나는 차례대로 장면의 내용을 간략하게 적어나가는 것이고, 다른 하나는 차례대로 장면마다 그 내용을 카드에 적는 것이다.

다음은 우리나라의 첫 한일합작 텔레비전 드라마 〈여인들의 타국〉을 구성하는 시작부분이다. 이것은 첫 번째 기법으로 구성되었으며, 한국작가는 신봉승이고, 일본작가는 야마타 노부오였다. 소재를 고르고, 이야기줄거리를 만들고, 플롯을 짜는 것은 물론, 다음과 같은 구성표를 만드는 등의 모든 과정을 합의로 해야 했다.

> ■ 나리타 공항, KAL 이륙
> ■ KAL 기내, 한일 여성들의 들뜬 모습
> ■ 경부고속도로, 버스가 달린다.
> ■ 달리는 버스 안, 일본여성들의 놀라움. 불국사와 석굴암 등을 사이사이에 끼워 넣는다.
> ■ 부산 태종대, 일본여성들이 대마도 쪽을 바라본다.
> ■ 바다. 부산에서 본 일본. 두 나라가 얼마나 서로 가까운가?
> ■ 다시 태종대, 이끼 낀 비석. 시즈의 애처로운 망향의 목소리
> ■ 카메라가 바다를 건넌다. 고색창연한 지도
> ■ 당진(일본)의 언덕, 한국의 여인 정아의 비석과 망향의 목소리
> ■ 두 개의 비석, 두 비석의 역사(해설)
> ■ 제목(main title)

이 같은 메모의 방법으로 마지막 장면이 되는 장면#158까지를 적어간다. 장면의 구체적인 설명이나 인물 사이의 대사만 없지, 무엇을 써야 하는가에 대한 취지는 완전하게 드러나 있음을 알 수 있다. 그러므로 위와 같은 구성표는 한편의 대본을 완전하게 장면으로 나누어 놓은 것이다. 대본의 구성을 장면 나누기라고도 한다.

구성의 두 번째 기법으로는 다음과 같이, 명함만한 크기의 카드에 장면의 내용을 적는 방법이 있다.

나리타 공항 KAL 이륙	기내 양국여성들 소개	고속도로 버스가 달린다.	버스 안 명승의 끼워넣기
태종대 바다건너 일본(지리적)	바다 대마도 보이면 좋고	다시 태종대 시즈의 비	지도 카메라 일본으로

준비하고 만드는 과정이 다소 귀찮을 수도 있으나. 머릿속에서 굴리는 과정이 되풀이된다는 점에서 특히 일본의 작가들이 많이 쓰고 있다. 이렇게 만들어진 구성표라 해도, 앞의 글자만의 구성표와 조금도 다름이 없다. 그러나 하나하나가 카드로 되어 있고, 장면의 번호가 적혀있지 않기 때문에, 주머니에 넣고 다니면서 어느 때나 다시 고쳐 쓸 수 있는 좋은 점이 있으며, 정해준 순서대로 늘어놓고 내려다보면, 전체를 한눈에 볼 수 있는 좋은 점이 있고, 또 카드의 순서를 이리저리 바꾸어 볼 수 있는 좋은 점도 있다.

◎ 대본 쓰기

먼저, 시작부분은 되도록 짧은 시간에 간결한 사건으로 정확히 그려야 하는 것은 말할 것도 없다. 일어날 사건, 사건에 말려들 인물의 성격, 또는 인물들 사이의 관계를 예고하고, 매력 있는 곳(뒷그림)을 정하여 진행되는 플롯에 매력을 더하면서 주제의 방향까지 암시해 줄 수 있다면, 더 할 나위없는 완벽한 시작부분이 될 것이다. 이런 시작부분은 첫 장면에서 비롯되는 것이므로, 언제나 첫 장면의 매력이 중요해지는 것이다.

01 첫 장면의 매력

첫 장면은 드라마의 제목이 나간 다음, 두서너 장면 또는 제목이 나오기 앞서의 몇 장면들을 첫 장면이라고 넓게 생각하는 것이 좋다. 첫 장면의 설정기법에는 첫째, 간접적인 장면과 둘째, 직접적인 장면의 두 가지 기법이 있다.

■ **간접적인 첫 장면_** 일반적으로 많이 쓰이는 기법이다. 환경을 그리는 것과 같은 서정적인 정경을 소개하면서 시작하는 경우가 바로 이것이다. 아시아 영화제에서 우리나라가 처음으로 '희극상'을 받은 오영진 각본의 〈시집가는 날〉의 앞머리 부분을 살펴보자.

1. 산과 들(먼 그림)

　　　　　화창한 봄 하늘 아래 완만한 호선을 그리며 멀리 가까이 산과 언덕의 파노라마.

　　　　　아늑한 골짜기와 언덕에서 구름처럼 피어오르는 도라지타령

노래　　　도라지 도라지 심심산천에 백도라지

　　　　　나물 캐는 처녀들의 합창이다.

　　　　　카메라 다시 pan해서 아래로 내려오면, 조는 듯 평화스러운 마을. 질펀히 깔린

　　　　　논과 밭, 바야흐로 춘수는 만사택이다.

　　　　　멀리 거울 같은 호수가 은빛으로 빛나고…　　　　　　　　　〈O.L〉

　　　　　푸른 수양버들 사이로 그림같이 정결하고 아담한 초가집, 기와집이 은연하다.

　　　　　이 가운데서도 두드러지게 웅장한 대방가 맹진사의 저택.　　　〈O.L〉

2. 맹진사 저택 정문

　　　　　하늘을 찌를 듯한 솟을대문 안에서 마침 젊은이 하나가 분주스러이 뛰어나온다.

　　　　　잠시 머뭇거리다가 왼쪽으로, 카메라 그를 쫓아 pan하면,

　이렇게 서정적인 정경으로 시작하여 3번 째 장면에 이르면, 삼돌이가 주인아씨를 찾고 있음이 드러난다. 주인공도 나타나지 않은 상황에서, 맹진사댁이 자리 잡은 주변 환경을 마치 시와 같이 아름답게 그리고 있다.

　다음은 신봉승의 창작대본인 〈말띠 여대생〉의 첫 장면이다.

S#1.　　Y여대 앞(가로)

　　　　　교문을 나서는 여대생들의 물결.

　　　　　늘씬한 하반신들이 미끄러져 가는 퍼레이드 건너.

　　　　　양지쪽에 자리 잡은 사주쟁이 영감이 꾸벅꾸벅 졸고 있다.

　　　　　다가오는 여대생들.

　　　　　미혜(22), 숙자(22), 수인(22), 영희(22)의 정강이들이 일단 섰다가 영감 앞으로 몇 걸음 다가선다.

E　　　할아버지, 할아버지!

E　　　할배요, 영감님요!

E　　　우리 좀 봐 주세요, 네?

　　　　　----잠을 깬 사주쟁이는 입가에 흐르는 침을 닦으며.

　　　　　사주 엉 색시들이 신수를 보게?

E　　　그럼요, 사주팔자 좀 봐 주세요.

E　　　궁합도요. 흐흐흥…

E　　　관상도요.

사주	네, 네. 봅시다요, 차례차례 봐 올릴 테니 거기 좀…하며 앉으라는 시늉을 한다. 이윽고 사주책을 펼치며,
사주	가만있자, 금년 나이 몇이지?
E	어머 숙녀의 나이를 묻는 건 실례예요.
사주	실례라…그래두 나일 알아야 신수가 풀릴 텐데…
E	스물두 살이에요.
사주	스물둘? 그럼 임오생이군.
일동	(합창하듯) 네, 다아 말띠예요.
사주	가만 가만, 차례로 해야지. 생일은 언제더라?
미혜	(소리) 동짓달 스무엿새.
사주	시는?
미혜	(소리) 잘 모르지만, 새벽녘이래나 봐요.
사주	새벽이라…새벽이면 인시라 치구…무자월 경신일에…무인시라…
	넘어가는 사주책의 책장
	울긋불긋하게 그려진 그림들.
사주	천복해, 천귀월, 천갱일에 천복시라…즘…
	킬킬거리는 듯하면서도 긴장하는 미혜의 얼굴이 비로소 보인다.
사주	통답강산하여, 과구재물하면 사십에 가서 평안이 있도다. 입즉유우요, 출타심안이라… 집안에 들어서면 마음의 고생을 면키 어려우니 타향을 떠돌아다니며 널리 재물을 구해야 잘 살 것이고…
	수인의 얼굴이 보이며
수인	맞았어요, 할아버지! 얜 집이 서울에 있는데도 기숙사에 들어 있거든요.
	신통한 표정.
사주	험…, 허허허. 그리고…스물세 살에는 출가 운이 있어…
미혜	어머머…! 시집을 가요?
	냉소적인 웃음이 미혜의 입가를 스쳐간다.
사주	암, 내년이면 천정배필을 만나서 혼인을 하게 될 걸…암.
미혜	(설마)…?
	사주쟁이는 추리소설 책으로 얼굴을 가리고 있는 영희의 얼굴을 노크하며
사주	학생의 생일이 언젠고?
영희	(책으로 얼굴을 가린 채) 전 사주 같은 건 취미 없어요. 미스터리 소설이라면 몰라두…
사주	엉…? 미스텔…그게 무슨 소리야?
숙자	(소리) 이 가시나사 흥신소 집 딸이 앙인기요.
사주	오라…, 아무리 흥신소 집 딸이래두 사주 없이 태어났을 려구…

영희는 비로소 책을 내리며

| 영희 | 할아버지...(수인을 가리키며) ...이 순종 말띠나 봐 주세요. 말해 말달 말시... 진짜 백말띠예요. |

사주 으흐헷헷 고것 참...귀한 띤데...이런 게 바로 팔통사주라고 네 기둥이 다 천복이지... 황금 허리띠를 두르고 말을 몰아 남북으로 달리면 안 되는 일이 없을 게고...남자로 말하면 임금이 될 텐데...

미혜 여자니까 필시 여왕이 아니면...필시 고딘누 팔자구나.

수인 (샐쭉하며) 그럼 내가 월남의 암탉이 된단 말이냐?

사주 아니지... 암탉은 아니고. 헌데 그것이 한 곳에 머무르면 필시 병이 잦고 일이 성사되질 않을 테고...

숙자 (참견하듯) 와따 그만하면 니 팔자가 상팔잔기라... 할아버지 예. 지는 사월 초 이튿날 자정이 아닌교... 우떴습니꺼?

사주 을사월 기사일 갑자시라... 흠, 초년 고생에 말년이면 귀한 몸이 될 것이고... 금슬이 쌍화하여 여러 남편을 거느리니 이 아니 좋을까...(숙자를 쳐다보며)... 이건 외입쟁이가 될 괘로군...으으헷헷...

숙자 네? (달려들 듯이) 우예 보고 하는 소린교?

영희 애, 애...그건 남자 애기고, 여잘 땐 화냥년일 걸...

숙자 니 말조심 하거래이...화냥년? 할아버지 예!

눈알을 부릅뜨고 달려들 기세다.

사주 아아... 그런 게 아니구...

바로 그때, 이들의 귓전을 때리는 말울음 소리.

E 히히힝

일제히 고개를 돌리면 마차를 달고 있는 말이 서있다.

상을 찡그리는 여대생들의 얼굴, 얼굴!

그 위에 교향곡 〈운명〉의 서주.

'따다다 땅!'과 더불어

자막 〈말띠 여대생〉이 뜬다.

이 작품에 나오는 재기발랄한 '말띠 여대생'들은 이때 최고의 인기를 누리던 여배우 엄앵란, 최지희, 방성자, 남미리, 최난경 등이었고, 사주쟁이 역은 김희갑이었다. 이들이 사주를 보는 것으로 드라마가 시작될 방향을 암시하고 있다. 실제로 이 작품이 이때 아카데미 극장에서 상영될 때, 이 첫 장면이 나타나면서 극장 안은 폭소로 메어졌으며, 또 이 영화를 계기로 신성일, 엄앵란을 짝으로 하는 이른바 '청춘영화'의 붐을 이루게 되었다.

앞의 영화 〈시집가는 날〉은 드라마의 주 무대가 될 아름다운 풍경을 그리는 첫 장면일

것이고, 뒤의 영화는 주요 등장인물들을 소개하면서 드라마의 흐름을 예고하는 첫 장면이다. 두 가지 모두가 간접적인 방법으로 그리고 있다.

■ **직접적인 첫 장면_** 간접적인 첫 장면은 보는 사람을 '별개의 현실'로 끌어들이려는, 또는 안내하는 기법인데 반하여, 직접적인 첫 장면은 드라마가 시작되는 순간부터 보는 사람을 '별개의 현실' 속에 끌어들이는 기법을 말한다. 이를 다른 각도에서 살펴보면, 간접적인 첫 장면은 밖에서부터 안으로 들어가는 형식이고, 직접적인 첫 장면은 안에서부터 밖으로 나오는 형식이다. 그러므로 직접적인 기법은 모험, 추리물, 활극 영화들에서 많이 쓰이는 기법이다. 예를 들면, 정부와 남편의 암살을 모의하는 여자의 입술을 매우 가까운 샷(big closeup)으로 잡으면서 시작되는 영화 〈사형대의 엘리베이터〉와 같은 것이 좋은 본보기가 될 것이며, 시작과 더불어 살인사건으로 시작되는 〈검은 불연속선〉도 직접적인 첫 장면의 실례가 될 것이다. 보다 구체적으로 알아보기 위해서 고등학교의 교과서에도 나왔던 오영진의 창작 대본 〈종이 울리는 새벽, 살인명령〉의 첫 장면을 살펴보자.

- **종로, 뒷골목**

 저녁 때 손이 지난 뒷골목. 주정꾼이 떼를 지어 밀려들기에는 아직도 밤이 깊지 않은, 비교적 한산한 식당 거리.
 자막(D. E) 1946년 3월 서울.
 어디선가 낡아빠진 레코드로 유행가 '해방된 역마차'가 들려온다.

- **중국요리집, 앞**

 〈홍해루〉란 간판이 붙어 있다.
 중국인 보이들이 늦은 저녁을 먹고 있다.

- **구석진 방**

 두 손님 앞에 간단한 접시 그릇과 술잔. 음식은 젖혀놓고.
 그 중 한 사람이 종이에 다음과 같은 약도를 그리며 굵은 목소리로 설명한다.

 소리 "문화극장의 강연회는 아홉시 십 분에 끝난다. 이태승은 강연이 끝나면, 곧 극장 뒷문을 나와 오른편으로 꺾어져서 주차장에서 자동차를 타고 정거장으로 갈 것이다. 모든 일은 놈이 자동차에 오르기 전에 해치워야 한다. 이 기회를 놓치면 다음 기회는 어렵소..."

아직 구체적인 화면은 드러나지 않고 있지만, 이 정도만 되어도 드라마를 보는 사람은 이미 숨소리를 죽이면서 화면 속으로 빨려들 것임은 틀림없다. 그것은 이미 드라마 속에

보는 사람이 들어와 있기 때문일 것이다. 이 밖에도 월리 포스트(Willy Forst) 감독의 영화 〈미완성 교향곡〉의 첫 장면처럼 주인공이 지고 가는 풍경화가 흔들거리는 화면부터 시작하는 절묘한 기법이 있는 것처럼, 어떤 소품이나 자막을 쓰는 방법도 있을 것이지만, 모두가 간접적인 기법이 될 것이다. 또 어떤 작가의 경우에는 첫 장면이 잘 쓰이지 않으면, 마지막 장면부터 쓴다고 한다. 잘못된 방법은 아니지만, 이 방법에 따르자면, 구성이 완전하게 짜여 있어야 한다. 물론 대본을 구상하는 단계에서 마지막 장면이 먼저 떠오르는 경우는 얼마든지 있다. 이럴 경우, 그 소재에 몰두하기 위해서는 구성하는 과정에서나, 또는 집필하는 과정에서 마지막 장면을 먼저 써도 될 것이다.

간접적인 첫 장면도, 직접적인 첫 장면도, 매력을 갖춰야 보는 사람을 끌어들일 수 있을 것이다. 그것은 사람의 첫 인상이 좋으면 사귀고 싶어지는 것이며, 첫 인상이 험악하면 피하고 싶어지는 이치와 조금도 다르지 않다. 영화의 첫 장면도 보는 사람을 가까이 있게 하기도 하고, 또 멀리 달아나게도 하는 것이다. 소재를 찾고 이야기줄거리를 만들며, 구성을 하는 단계에서도, 첫 장면을 어떻게 쓸 것인가를 생각하는 것이 좋겠고, 시작부분을 정리할 때쯤이면 첫 장면을 확정해야 한다. 막상 원고를 쓰려는 단계에서 첫 장면이 떠오르지 않는다면 상당히 오랜 시간을 두고 시달리게 된다는 선배작가들의 경험담을 귀담아 들어주기 바란다.

02 갈등과 위기

드라마의 시작부분에서 인물의 성격과 뒷그림이 그려지고, 극적 장면을 암시하고 있다면, 절정을 향해 가파르게 올라가는 극의 줄거리는 갈등과 갈등을 쌓으면서 위기로 치솟아 올라야 한다. 여기서 우리는 드라마를 보는 사람의 입장에서 갈등의 문제를 생각해보자.

드라마가 시작되면 우리는 '무슨 얘기인가?'에 관심을 갖는다. 이 '무슨 얘기인가?'에 대한 관심은 잠시 뒤에 '어떻게 될 것인가?'로 바뀌면서 곧 이어 '이렇게 될 것이다'는 추측을 하게 된다. 바로 이러한 보는 사람의 '추측'을 이리저리 몰고 가는 작가의 능력이 훌륭하다면 갈등이 성공리에 솟아오르고 있다고 할 것이다.

　　　　　　음! 그렇겠지…(A)

　어떻게 될까?

　　　　　　아니, 그 참 묘안이다…(B)

위의 설명과 같이, A와 B, 어느 쪽이 되어도 상관없다. '음! 그렇겠지...' 하는 통쾌감이나, '아니, 거 참 묘안이다.' 하는 감탄에 어떤 좋고 나쁨의 차이가 있는 것은 아니다. 다만 보는 사람의 마음을 드라마에 붙들어두자는 것뿐이다. 어차피 드라마란 추리력을 시험하는 질문지일 수는 없다. 그러므로 드라마 작가의 역량이나 기교가 바로 갈등을 쌓아가는 능력과 비례하는 것이다. 이런 갈등은 대체로 주계적 갈등과 방계적 갈등의 두 가지로 크게 나뉜다.

주계적 갈등이란 작품의 주제를 풀어나가는 갈등이고, 방계적 갈등은 주계적 갈등을 도와주는 갈등이다. 그러니까 주계적 갈등은 강의 본류를 말하고, 방계적 갈등이란 강의 지류를 말한다고 보면 되겠다. 김기영 감독의 영화 〈병사는 죽어서 말한다〉(각본 김용진)를 예로 들어보자.

휴전을 앞둔 6.25전쟁... 그 당시의 전황은 인해전술로 참전한 중공군과 아군이 한 치의 땅이라도 더 차지하려고 치열한 전투를 치르고 있었다. 물론 휴전협정 회담장에서 유리한 고지를 선점하기 위해서였다. 그러나 아군은 UN군 사령부의 명령으로 공격을 중지한 채 수비만 하는 상태였고, 중공군은 이런 기회를 거꾸로 써서, 하루에 십만 발 이상의 포탄을 퍼부었다. 바로 이때, 손 사단장은 부하들의 고귀한 생명을 보호하기 위해 적진에 특공대를 보내어 요새를 폭파한다는 것이 대강의 줄거리다. 이 작품의 주계적 갈등은 이미 내려진 UN군 사령부의 '군사행동 제한명령'을 손 사단장 마음대로 뒤집는 데서 시작되는 것이다.

장면#7 국군진지

　　　불날개를 단 로케트탄이 하늘에 포물선을 그리면서 계속 날아오고 있다. 공포에 일그러진 얼굴로 쳐다보는 국군병사들.

　　　진지를 사수하고 있는 병사들 가운데서 대대장의 전화소리가 흔들리는 대기 속에 날카롭게 울리고 있다.

대대장　　우리 포는 뭐하고 있는 거야? 중공군은 어제와 꼭 같은 시각에 사격을 시작했어... 오늘도 십만 발이 떨어졌다가는 우리 대대는 전멸이다!

장면#8 국군사단 OP

　　　긴장된 가운데, 무전기 앞에서 큰 소리로 통신을 받고 있는 통신병들.

통신병 1　　제3연대 제2대대 포탄에 전멸 위기!

통신병 2　　제2연대 제3대대 위기!

통신병 3　　제2연대 제2대대!

　　　사단장 이하 참모들은 흥분하여 상황보고를 듣고 있다.

손 사단장　　뭣 때문에 적의 대포밥이 되어, 앉아서 죽으란 말이냐? 어째서 적에게 반격을 가하지 말라는 거야!

하는 사단장의 목소리가 거칠다.

작전참모 　유엔군 사령부는 휴전을 앞두고 진지사수 이외엔 군사행동을 제한하라는 겁니다.

손 사단장 　사단장이 되어봐! 난 남의 귀중한 생명을 맡고 있어. 자기 자식의 생명도 맡기
　　　　　　 어려운 데, 남의 자식의 목숨을 전선에서 목적 없이 낭비하다니… 이 이상 더
　　　　　　 참을 수가 없어!
　　　　　　 손 사단장 비통한 얼굴이다.

여기서 UN군 사령부의 작전명령과 손 사단장의 의분이 상당히 크게 부딪치고 있음을 볼 수 있다. 이 갈등에서 UN군 사령부가 이기면 드라마는 끝나고 만다. 그러나 손 사단장이 이기면 특공대가 조직되고 출발하게 된다. 그러니까 이 상황은 드라마 전체의 출발을 가늠하는 갈등이 되는 것이며, 이것이 주계적 갈등이다.

이렇게 하여 특공대는 적진 깊숙이 들어가게 된다. 인솔자인 김준위는 목적을 위해서는 물불도 가리지 않는 전형적인 군인이라, 행진 도중 부하가 부상을 당하면, 자기 손으로 쏘아 죽일 수도 있는 일종의 전쟁 미치광이와 같은 냉혈한으로 그려지고 있다. 같은 작품 장면#29의 중간대목을 보면, 같이 가던 최일병이 부상을 당했을 때의 상황을 다음과 그리고 있다.

　　　　　　 김준위, 이번에는 최일병을 간호하던 신상사를 끌어내며 작은 목소리로

김준위 　지뢰원을 뚫고 출발이다. 최일병은 행동능력이 없으니껜 기밀이 누설 안 되게
　　　　　　 네 손으로 최일병을 전사시켜라!

신상사 　그 말이 나오길 기다렸소…그렇지만 이번만은 내가 죽을 때까지 업어 갈랍니다.

김준위 　시간 없어!
　　　　　　 최일병은 김준위와 신상사가 언쟁하는 것이 무엇인지를 알아차린다.
　　　　　　 대원들의 신경이 집중된다.
　　　　　　 최일병은 처음으로 무서운 광경을 보게 된다.

이 부분을 전쟁이라는 비인도적인 상태를 비정하게 그리려는 '주제'의 한 부분으로 보면, 주계적 갈등의 부분이 될 수 있지만, 이 작품 전체로 보아서는 주계적 갈등을 도와주는 방계적 갈등이 되는 것이다. 이런 갈등들이 쌓이면서 위기가 생겨난다. 위기는 갈등과 함께 나타난다는 사실에 주의해야 한다. 그림에서 보는 바와 같이 이야기가 시작되면서 위기가 생겨나고, 점차 위기가 커지고 있는 것을 알 수 있다. 그러나 주의할 점은 위기가 필요 이상으로 커지는 것은 안 된다. 위기가 크면 클수록, 절정이 맥빠지게 되기 때문이다.

위기를 설정하는 요령은 짧고, 알차야 한다는 것이다. 또는 위기가 절정처럼 한 작품 속에 하나만 있는 것이 아니라, 몇 개가 있어서 갈등과 협력하면서 함께 나아가는 것이다.

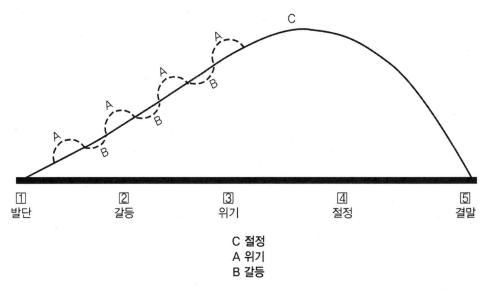

C 절정
A 위기
B 갈등

* 가장 큰 위기는 그대로 절정으로 올라갈 수도 있지만, 그렇게 되면 위기와 절정에 혼란이 온다.

이 그림을 잘 살펴보자. 드라마의 발전은 ①②③④⑤의 순으로 가는 것이 틀림없지만, 그 자리가 정해져 있지 않다는 것을 눈여겨보기 바란다. 이 다섯 가지 항목에서 자리가 정해진 것은 ①, ④와 ⑤의 셋뿐이다. 갈등과 위기는 서로 도우면서도 동시성을 지니고 있어야 하는데, 이는 곧, 시작부분이 끝나면 갈등과 위기가 함께 시작된다는 말이다. 드라마가 ①에서 출발해서 C라는 절정을 거쳐 ⑤에 이르는 것이 상식이지만, ①에서 C까지는 직선이 될 수 없는 것이다. 그 선을 좀 더 구체적으로 분석해보면, 점선으로 나타나는 상황을 보게 될 것이다. 이때 여러 개의 작은 봉우리 A와 많은 굽어진 선 B가 생긴다. 그러니까 A라는 위기와 B라는 갈등이 한꺼번에 진행되고 있음을 알 수 있다. 이와 같이 갈등과 위기는 ②③의 순서대로 진행되는 고정관념으로 처리할 수 없는 성질의 것이다.

03 절정(climax)

절정은 극 전체의 봉우리라고 할 수 있다. 이야기의 발단에서 시작해서 갈등과 위기를 거쳐서 오는 이 긴 과정은, 마지막으로 이 절정에 다다르기 위한 준비단계인 것이다. 다시 말해, 드라마가 시작되어 온갖 곡절을 거치면서 갈등과 위기를 타고 위로 치솟은 극적 상황이 그 마지막 결론을 눈앞에 둔 극적 꼭대기가 바로 절정인 것이다. 그러므로 드라마의 주제가 가장 정확하게 풀려야 할 마지막 곳이 바로 절정이다. 그러므로 절정의 설정을 부자연

스럽게 배치해서는 안 된다. 절정은 갈등의 논리적 귀결이어야 하기 때문에, 어물어물 다가오는 것이 아니라, 당연히 올 자리에 똑바로 설정되어야 하는 것이다.

우리나라 영화에서 가끔 보는 일이지만, 주인공이 탄 차를 언덕에서 아래로 굴려 불태우거나, 주인공이 사는 집을 불태워 쓰러뜨린다든가, 주인공의 몸뚱이에 총알자국으로 벌집을 내는 등의 잔인한 장면을 절정으로 설정하는 것을 흔히 볼 수 있는데, 이 같은 생각이야말로 절정을 잘 알지 못하기 때문에 저지르는 황당한 일이 아닐 수 없다. 다시 한 번, 절정은 될 수 있는 대로 주제를 풀기 위해 설정해야 하는 것이지, 돌연한 사고 등의 바깥조건으로는 성립되지 않는다. 다음의 예를 들겠다.

1960년대, 유현목 감독이 영화 〈잉여인간〉을 발표했을 때, 한양대학교 영화학과 학생들이 그 영화를 보고 세미나를 열었다. 학생들의 많은 질문과 토론이 있은 다음, 어느 학생이 불쑥 다음과 같이 물었다. "유 감독님, 이 영화의 절정은 어딥니까?" 이 질문에 대해 유 감독은 다음과 같이 명쾌하게 절정의 뜻을 풀이해주었다.

"…보통 절정이라고 하면 대사건만을 생각하는 경우가 많아요. 가령 이 영화에서 실의의 시인인 천봉우가 아내를 목졸라 죽이는 장면을, 대부분의 사람들은 절정으로 생각하는데, 그렇게 보면 안 돼요. 이건 전혀 바깥조건이에요. 이 작품에서 내가 설정한 절정은 마지막 장면에서, 채익준이가 다리를 건너가는 만기에게 "어디로 가지?"라고 묻는데, 이 것을 절정으로 보아야 해요."

이같이 절정은 작품의 주제를 푸는 것이며, 드라마를 결산하는 곳이라는 뜻이다. 다시 한 번 더, 실례를 들어보자. 이번에는 외국영화로, 이태리 감독 페데리코 펠리니(Federico Fellini)의 〈길〉이다. 이 영화에서, 곡예사 잠파노는 젤소미나 라는 순진한 여인을 끌고 순회공연을 다니던 어느 날, 병이 난 이 여인을 떼어버리고 혼자서 도망을 친다. 5년 뒤에 잠파노가 그 마을에 다시 들렀을 때, 젤소미나가 죽었음을 알고, 그는 고독감에 사로잡힌다. 그날 공연을 마친 그는 술을 마신다. 젤소미나의 생각이 그를 괴롭힌 것이다. 이 영화의 절정은 잠파노가 젤소미나를 떼어놓고 달아나는 곳이 아니라, 오히려 주점에서 절정이 시작되어 마지막 장면까지 이어지는 것이다.

영화 〈길〉

장면

> 고주망태가 된 잠파노.

주인 이제 그만 두오... 어지간히 마시시오.

> 잠파노는 술을 더 달라고 하면서 다른 손님과 싸움을 건다.

손님 1 더 좋은 술집이 있을 텐데...

> 잠파노는 화가 난 듯 그를 밀어젖히고 밖으로 나간다.

주점 앞 광장

> 잠파노는 무턱대고 여러 사나이들과 싸움을 벌이고 있다.

잠파노 놔주게... 내버려 둬 주게.

> 잠파노도 술에 취하고 보니 힘쓸 재간이 없어, 여러 사나이들에게 매를 맞는다.
> 도로에 팽개쳐진 잠파노. 일어나자 홧김에 드럼통을 발길로 찬다.

바닷가

> 겹겹이 밀려오는 파도.
> 비틀거리며 걸어오는 잠파노, 바다에 걸어 들어가서 얼굴을 적시고 나온다.
> 그리고 모래밭에 주저앉아 허덕이듯 탄식한다.

잠파노 외톨이야... 내게는 아무도 없어...

> 눈물이 솟아오른다. 흐느껴 운다.
> 이윽고 참을 수가 없어 모래밭에 쓰러져 몸부림치며 운다.
> 캄캄한 바닷가에 고독하고 덩치 큰 사나이가 쓰러져서 몸부림치고 있는 모습을 잡은 채 카메라는 천천히 뒤로 물러선다.
> 그 귀에 익은 멜로디를 가득히 담으면서...

덩치 큰 사나이 잠파노도 사람이다. 젤소미나를 버린 모진 사나이였지만, 자신을 휩싸오는 고독감은 어쩔 수 없었다. 이렇게 절정은 주제와 곧바로 이어지는 것이다.

독일의 대본작가 프라이타크는 절정을 다음과 같이 설명한다.

"절정은 꼭대기를 향해 치솟아 오른 극적상황이, 거기서부터 새로운 극적요인을 품은 채, 다시 내려가는 부분으로서, 작가의 능력이 가장 뚜렷이 드러나는 곳이기도 하다. 그러나 극 자체로서는 하나하나의 인물들이 서로 부딪치는 결말에 가까이 와 있으므로, 극을 보는 사람의 관심은 다른 새로운 것을 향해 옮겨가게 된다. 그렇다고 이 부분에서 새로운 인물을 내보내거나, 새로운 사건을 일으키는 것은 극의 효과를 깨뜨리기 쉬우므로, 위험한 일이다. 이제는 더 이상 조그마한 기교나, 세심한 매만짐 같은 것을 생각할 여유가 없다.

여기까지 오게 되면, 극을 보는 사람은 모든 사건의 원인과 결과를 벌써 다 알게 되었고, 작가의 마지막 의도까지도 알게 되는 것이다. 그러므로 작가는 여기서 보는 사람을 사로잡지 않으면 안 된다. 이 부분에서 쓸 것은 '커다란 선', '커다란 작용' 뿐으로, 일부러 짧은 이야기꺼리를 끼워 넣게 될 경우에는 특별한 뜻과 힘을 주지 않으면 안 된다."

매우 구체적인 방법을 제시한 내용이다. 우리는 절정에다 작가의식의 전부를 모아놓고, 설정한 주제를 완전하게 푼다는 점을 잊어서는 안 된다.

04 결말과 마지막 장면

대본에 있어 '합리적 결말'을 위해 주제를 정리한다는 것은 무엇보다도 중요한 일이다. 여기서 합리적 결말이란 드라마는 주제를 중심으로 한 하나의 통일체라는 사실을 강조하는 말이다. 아리스토텔레스가 "처음이 있고, 중간이 있고, 끝이 있는, 일정한 크기를 가진 것"이 비극이라고 말한 것도 바로 이것이다. 그러니까 드라마는 사건이나 갈등이 풀리는 데서 끝나는 것이 아니라, 주제가 정리되는 것이 곧 끝이 되어야 한다는 뜻이고, 이 끝은 합리적이어야 한다. 그럴 수밖에 없는 것이 사건이나 갈등은 사람이 살고 있는 동안 계속되는 것이므로, 드라마의 결말이 분명해지지 않는 경우도 있기 때문이다. 합리적으로 결말을 짓기 위해서는 무엇보다도 '얼마나 뚜렷한 주제'를 잡았느냐가 성공과 실패를 가른다 해도 무리는 아니다. 뚜렷하지 않은 주제를 잡으면, 마지막 부분에 가서 혼란을 일으키기 쉽다. 예를 들어, 주인공이 죽는다든가, 또는 적진 깊숙이 뛰어들어 적의 토치카를 완전히 점령했다 하

더라도 주제가 분명하지 않으면, 강렬하고 인상적인 결말을 제시할 수 없을 것이다. 주제와 결말의 깊은 연관성은 미국의 대본작가 프란시스 마리온도 다음과 같이 말하고 있다.

"대본을 쓰는 목적은 주제를 설명하는 것이라고 말할 수 있는 것으로, 이런 뜻으로 볼 때, 주제는 되도록 대본의 앞부분, 적어도 극이 절정에 이르기에 앞서, 그 방향을 뚜렷이 내보이고, 그것을 증명할 때, 극도 끝나게끔 계획되어야 할 것이다."

모든 드라마의 결말은 다음의 세 가지로 처리되는 것이 보통이다.

① 행복한 결말	② 불행한 결말	③ 놀라운 결말

위의 세 가지 가운데 어떤 방법으로 처리하든지, 그것은 전혀 작가의 마음이겠지만, 지금까지 발표된 영화들을 살펴보면 어떤 공통점을 찾아볼 수 있다.

이른바 헐리웃의 서부영화를 보면, 어떤 일이 있어도 착함이 악함을 제압하는 '행복한 결말'로 끝난다는 사실이다. 어떤 이는 서부영화는 행복한 결말로 끝나는 것을 조건으로 쓰인다고까지 말하지만, 꼭 그렇지만은 않을 것이다. 또 우리나라의 영화에서도 대부분의 멜로드라마는 어김없이 행복한 결말로 끝나는 경우가 많다. 여기에서 우리는 보는 사람들의 뒷맛이 개운치 않은 불행한 결말을 별로 좋아하지 않는다는 사실을 알 수 있지만, 작가가 보는 사람들의 마음만을 생각하여 모든 드라마를 행복한 결말로 끝낼 필요는 물론 없을 것이다. 그 좋은 본보기가 신상옥 감독의 영화 〈동심초〉(각본 조남사, 이봉래)일 것이다.

이 영화의 줄거리는 제일출판사의 젊은 전무 김상규와 미망인 이여사와의 사랑을 그리고 있다. 상규와 이여사의 사랑은 여러 가지 어려운 고비를 넘기면서 생각이 가까워지는 듯싶었지만, 끝내 이루어지지 않는다. 이 영화의 결말과 마지막 장면은 다음과 같다.

장면#133 김상규의 방
　　　　　　상규, 잠들었다.
　　　　　　조용히 미닫이가 열리고 김 여사와 이여사가 들어온다.
　　　　　　상규를 깨우려는 김 여사를 이여사가 말린다. 이 여사 조용히 앉는다.
　　　　　　김 여사, 수건, 대야를 들고 나간다.
이여사의 소리(C.U된 그의 얼굴에 가까이해서) 사랑해요. 어떤 연분으로든 이 세상에 태어나서 제가 진실로 사랑한 분은 바로 당신이에요(눈물이 흐른다). 행복을 빌겠

어요. 그리고 아무 후회 없이 떠나겠어요.

잠들고 있는 상규의 얼굴. 이윽고 눈을 뜬다. 방안을 두리번거린다.

김여사 좀 어떠니?

상규 누가... 누가 오지 않았어요?

김여사 누가?

상규 꿈이... 꿈이었어요.

괴로운 듯 다시 눈을 감는다.

장면#134 서울역

출발을 앞둔 경부선 열차.

어수선한 분위기.

장면#135 개찰구

손님들 사이에 끼어 개찰을 마치고 구내로 들어오는 이여사와 경희.

장면#136 김상규의 방

한기철이가 와 있다.

기철 좀 어떤가?

상규 응, 괜찮아

기철 경희가 왔더군... 오늘 두시 차로 이여사가 아주 시골로 내려간다구...

상규 (놀란다)...

기철 그리고 이거 전해달라더군...

상규, 봉투를 뜯는다.

수표가 나온다. 그리고 편지.

끼워넣는 문구(insert)

> 어머니를 대신해서 빚 갚아드립니다. 어른들의 세계는 잘
> 모르지만, 안 되는 일이 너무 많은 것 같아요.

상규 집을 판 모양이군.

기철 응, 그런가 봐...

상규, 벌떡 일어난다.

장면#137 서울역 구내

손님들 사이를 걸어오는 경희와 이 여사.

경희 엄마, 나 틈나는 대로 시골을 왔다갔다 할 테야...

이여사 그럼-그리고 참, 한 선생님 보고 네 뒤를 좀 봐달라구 했다.

장면#138 자동차 안
상규와 기철이가 탔다.

장면#139 서울역
기적.
경희가 자꾸 두리번거린다.

이여사 경희야, 너 누굴 찾니?
경희 혹시 김상규 씨 안 나왔나 하구...
이여사 쓸데없이—인제 들어가 봐라.
하며 차에 오른다.

장면#140 역전
와 닿는 차에서 기철의 부축을 받으며 상규가 내린다.

장면#141 역 구내
객차 창안에 이여사가 보인다.
경희를 보고 들어가라고 손짓한다.
경희, 손을 흔든다. 열차가 움직이기 시작한다.

장면#142 역 밖(울타리 있는 곳)
돌 울타리에 기대어 막 구내를 지나가는 열차를 내다보는 상규—그 뒤에 기철.

장면#143 객차 안
이 여사, 고개를 돌려 밖을 보려고 애쓴다.

장면#144 역 밖(울타리 있는 곳)
울타리를 움켜쥐는 상규.
열차가 멀어진다.
그 열차의 원경에 끝 자막.

　영화 〈동심초〉는 우리 영화에서 가장 전형적인 멜로드라마일 뿐 아니라, 영화를 보는 사람들의 호응도 대단했던 영화의 하나지만, 이렇게 '불행한 결말'을 택하고 있는 것으로 보아서, 결말의 처리방법을 고르는 것은 작가의 고유권한임을 알 수 있다. 또 우리 영화사에 획기적일 만큼 우수한 영화로 평가되는 유현목 감독의 〈오발탄〉(각본 이종기)의 인상적인 마지막 장면도 불행한 결말로 되어 있다. 〈동심초〉와는 전혀 성질이 다른 불행한 결말이지만, 주제와 바로 이어진 강렬한 인상은 아직도 생생하게 기억되는 장면이다.

영화 〈오발탄〉의 주제를 한 마디로 줄이면, 방향감각을 잃은 사람을 그리는 데 있었다. 물론 영화가 만들어지던 시대에 대표적인 사람의 모습이었던, 방향감각을 잃은 사람들의 방황은 영화나 소설의 주제로서는 안성맞춤이었다. 이 영화도, 주제를 결말과 마지막 장면에 이르러 뚜렷이 보여주고 있기 때문에, 많은 지식인들이 이 영화에 공감하면서 오래도록 기억할 수 있게 된 것이다. 이 영화의 줄거리는 다음과 같다.

계리사 송철호(김진규 분)는 가난에 쫓기는 가장이지만, 이가 썩어 들어가도 치과에 가서 뽑을 돈이 없는 무능한 사람이다. 영화가 끝날 무렵인 결말부분에 이르면, 무력하고 허탈해진 철호의 가정에 무서운 파탄이 온다. 동생인 영호는 은행을 털다가 체포되어 중부경찰서에 갇히고, 아내는 영양실조로 대학병원에서 죽어간다. 여동생은 양공주로 전락하여 사창가를 맴돌고, 어머니는 북한에 두고 온 고향이 그리워서 정신병을 앓고 있는데, 느닷없이 몸을 일으키며 "가자!" 하고 외친다. 아내가 죽기 앞서 병원비에 쓸 돈을 양공주인 동생에게서 받아 쥐고 병원에 갔을 때엔 이미 늦었다. 철호는 그 돈으로 썩어 들어가는 양쪽 어금니를 뽑아내고 막걸리를 들이킨다. 밤이 되어 철호는 지나가는 택시를 잡아탄다.

운전사	어디로 가시죠?
철호	대학병원...
	정작 대학병원에 차가 도착했을 때 철호는 내릴 생각도 않는다.
운전사	대학병원인데요...
철호	중부서로 가자!
	운전사는 짜증 섞인 동작으로 차를 돌린다.
	자동차가 중부경찰서에 다다랐을 때 철호는 또 다시 소리친다.
철호	후암동으로 가자!
	술 취한 몸으로 시트에 거꾸로 쑤셔 박혀 있다가 일어나는 철호의 얼굴!
	입에서 흘러나온 피가 이마로 흐르고 있다.
	붉은 신호등이 켜지는 거리로 들어간다.
	철호는 허탈한 심정으로 혼잣소리로 말한다.
철호	아들 노릇, 형 노릇, 애비 노릇, 오빠 노릇, 서기 노릇,...내게는 할 노릇이 너무 많구나...
운전사	헛 오발탄 같은 사람이군.
철호	그래 오발탄이다...난 오발탄...

이상과 같은 마지막 장면으로 그려졌던 것 같다. 물론 불행한 결말이다. 이것으로 우리는 행복한 결말보다도 불행한 결말 속에서 새로운 도덕과 강렬한 주제를 얼마든지 찾을 수가

있음을 알게 된다. 그러니까 결말의 처리방법은 영화의 내용, 곧 주제의 처리에 따라 세 가지 주제의 처리방법 가운데 한 가지를 고르는 것은 작가의 고유권한임을 알 수 있다.

끝으로, 세 번째인 놀라운 결말(surprise end)은 드라마 전체가, 또는 발전하는 사건 전체가 어떤 개인의 꿈이었든가, 공상일 때, 전혀 예상 밖의 결과로 끝내는 것을 말하는데, 실제로는 별로 쓰이지 않는다.

05 마지막 장면의 여운

첫 장면이 시작부분을 말하는 것과 같이 마지막 장면은 결말부분의 마지막 장면을 말한다. 연극에서도 결말부분이 들어있는 마지막 내용이 중요하지만, 드라마에서도 마지막 장면에 여운을 남기는 것이 중요하다고 할 것이다. 마지막 장면을 말할 때 언제나 인용되는 작품이 있다. 명감독 카롤 리드(Sir Carol Reed)가 감독한 〈제3의 사나이(The 3rd Man)〉(각본 그래함 그린)가 바로 그 영화다.

"줄줄이 이어간 묘지의 가로수 밑을 여자가 걸어온다. 사나이는 길 한쪽에 세워둔 손수레에 기댄 채 여자를 기다리고 있다. 여자는 사나이 앞을 그냥 지나간다. 사나이는 무료하게 여자가 지나가는 것을 지켜본다. 급기야 담배를 꺼내 물고 불을 붙인다. 첫 번째 연기를 길게 내뿜는 사나이…줄줄이 늘어선 가로수에서는 낙엽이 하나, 둘…떨어지고 있다…여자는 점점 멀어지고…"

나이든 영화팬이라면, 이 서정적이면서도 큰 여운을 남기는, 이 영화의 이 마지막 장면을 잊지 못할 것이다. 이 장면을 다시 한 번 더 생각해보면, 이것은 사건이나 갈등이 끝나는 것이라기보다는 어떤 내용이 합리적 결말을 봄과 함께 언제까지나 서있어야 할 사나이의 쓸쓸함을 짙은 여운 속에 남겨두는 것이 더욱 인상적이었다.

이때 카메라는 한 곳에 붙박여 있고, 인물(여자)만 점점 멀어져가고, 이와 반대로 인물(남자)은 같은 자리에 서있고, 카메라가 천천히 빠져나간다. 어느 것이든지, 뒷그림을 써서 서정적인 여운을 드러내는 기법이다. 곧 대체로 인물이 멀어져 간다든지, 반대로 카메라가 뒤로 빠지면서 인물을 작게 보여주는 것이 마지막 장면의 정형적 기법으로 쓰이고 있는데, 이렇게 되면 성질 급한 사람들은 영화가 끝나기에 앞서 일어나는 경우가 생긴다. 왜냐하면 똑같은 기법으로 마지막 장면을 처리하므로, '보나마나 그럴 것이다.'라는 추측으로 그들 자신이 영화보다 먼저 결말을 내기 때문이다.

이렇게 마지막 장면이 규격화되자, 이즈음에는 이와 같이 정형화된 기법에서 벗어나, 보다 자극적인 장면으로 옮겨가는 경향을 보이고 있다. 예를 들면, 영화 〈네 멋대로 해라〉에서 남자 주인공 장 폴 베르몬드가 길바닥에 총을 맞고 쓰러졌을 때, 여자 주인공이 무덤덤하게 걸어와서 버려진 시체를 물끄러미 내려다보다가 얼굴을 돌린다. 그러니까 화면은 그 여인의 뒤통수 때문에 검은 화면이 되고 그 위에 끝 자막이 떠오른다. 매우 뜻밖으로 충격적인 마지막 장면이다. 이것은 이제까지의 영화들이 마지막 장면을 감정적으로 처리한다는 것에 익숙해진 관객의 선입견을 무색하게 만드는 의외의 기법인 것이다.

따라서 마지막 장면에 여운을 남기면서 감흥과 정서를 강조하는 것은 여전히 중요한 사실이지만, 한편으로, 가장 알맞을 때, 가장 알맞게 설정되어야 한다는 사실이 더 중요함을 알아야 할 것이다.

코미디란 인간과 인간이 만들어내는 사건이 불러일으키는 웃음을 가리키는 말이며, 이 웃음에는 보편성이 있어야 한다. 이 보편성이 넓고 깊을 때, 웃음의 영역은 커진다. 이 웃음을 소재로 한 프로그램을 코미디 프로그램이라 하며, 코미디 프로그램은 유머, 개그, 과장, 모방 등 사람을 웃길 수 있는 모든 장치를 동원하여 구성된다.

웃음은 웃음자체로서 뿐만 아니라 사회의 안전장치로서, 풍자성을 강조하는 사회고발의 역할과 기능을 갖는다. 사회구조가 바뀜에 따라 자기의 자리가 애매해진 현대인들에게 주변의 변화에 대해서 알고자 하는 그들의 요구를 현실 그대로 나타내는 것에서가 아니라, 웃음을 통해서 에둘러 나타내는 것이 코미디다. 고대 그리스의 희극(코미디)은 시골의 연중행사의 하나로 열리던 풍요의 신 디오니소스(Dionysos)를 기리는 축제에서, 굿에 나타나는 잔치꾼들이 횃불과 남근의 상징물을 들고 시골을 돌아다니면서 노래, 야유, 농담을 한데서 비롯되었다고 한다. 우리나라의 풍년굿이나 그리스의 풍요제가 시골에서 행해졌다는 사실을 미루어 볼 때, 코미디를 '시골의 노래'로 부르는 것은 결코 우연이 아닌 것이다. 코미디의 어원인 '잠(coma)의 노래(ode)'란 '꿈의 노래'인 것이다. 프로이드는

> "꿈이란 무의식을 채우고자 하는 욕구다…꿈은 현실의 원리에 대한 시적 쾌락의 승리다. 본능이 긴장을 풀어서 쾌락을 좇고자 하는 무의식의 충동이라면, 꿈은 이 본능을 채워주는 노래다."

라고 했다. 이 '꿈의 노래'는 또한 '시골의 노래'이기도 하다. 우리의 코미디는 정치, 사회의 제약 때문에 함께하는 경험의 영역이 좁으며, 소재의 선택과 내용이 부자연스러울 수밖에 없었고, 여기에 웃음에 관한 이론이 모자라고, 코미디 프로그램 제작자와 연기자들의 자질도 떨어져서 한때 진통을 겪었다(유수열, 1988).

코미디의 알맹이는 웃음으로서, 웃음에 관한 이론은 전통적으로 우월성, 부조화, 안도의

세 가지가 있으나, 한편으로 이것들은 상당히 서로 겹친다.

■▶ **우월성(superiority)_** 이것은 기원전 4세기 플라톤과 아리스토텔레스 시대까지 거슬러 올라가지만, 17세기 홉스(Hobbes)에 의해 명확한 형태를 갖추었다. 홉스는 '갑작스런 영예 (sudden glory)'의 지위를 얻는 데서 유머가 생겨난다고 주장한다. 거기서 웃음은 사회적 지위를 높여주는 부정적인 사회현상으로 규정될 수밖에 없다는 것이다. 이것은 상황 코미디에 대한 분석과 비슷하다. 상황코미디에서 농담(joke)은 주도권에 관한 생각(hegemony ideology)을 굳혀주는 것으로 보인다.

■▶ **부조화(incongruity)_** 18세기 마지막시기에, 칸트(Kant)는 '웃음은 높은 기대가 아무 것도 아닌 걸로 갑자기 바뀔 때, 일어나는 효과'라고 말했는데, 여기서 웃음(humor)은 서로 어긋나는 이야기들이 부딪치는 데서 비롯된다. 모레올(1983)은 부조화를 '사회가 스스로에게 말하는 하나의 방식으로서, 코미디뿐 아니라 모든 사회적 상호작용에서 꼭 생기는 것'으로 보았다.

■▶ **안도(relief)_** 이것은 프로이드가 주장했다. 여기서 웃음은 사회적, 심리적으로 억눌린 감정을 풀어주는 기능을 하며, 억압의 사회적 기제인 사회규범을 고발한다. 한편, 코미디언들의 풍자는 사회의 병든 부분을 도려내는 좋은 기능을 수행한다.

사람은 동물들 가운데서, 단 하나 웃을 줄 아는 동물이다. 그러나 사람은 자신이 결코 신과 같이 완전하지 않으며, 여러 가지 약한 점을 가지고 있다는 사실을 알고 있다. 따라서 우리들은 코미디 프로그램에 나오는 인물들의 바보 같은 짓거리를 보면서, "나만 약점을 가진 것이 아니라, 나보다 못한 인간들도 있구나!" 라는 생각이 들면서 편안한 느낌을 가지게 되고, 그래서 약간은 우쭐한 기분으로, 마음 놓고 그들을 비웃게 되는 것이다. 이렇게 코미디 프로그램은 인간의 약점을 편안하고 느긋하게 웃음을 웃게 하면서, 보여준다. 따라서 코미디 프로그램은 우리가 그들보다 더 뛰어난 사람이라는 느낌을 갖도록 해준다. 코미디 프로그램에 나오는 인물들은 우리보다 못한 바보 같은 인간들이다. 그들이 우리보다 뛰어난 인물이라면, 코미디 프로그램은 만들어질 수 없다. 그들은 어리석은 짓을 하고, 어려운 형편에 빠져서 쩔쩔매고, 우스꽝스러운 꼴을 보인다. 우리들은 그것을 보면서 즐거워한다. 따라서 우리는 드라마의 주인공에게서 느끼는 동일시의 감정을 코미디의 주인공에게서는 느끼지 않는다.

한편, 코미디의 주된 관심은 보통의 일상생활을 그리는데 있다. 비극이 주로 지배계급이나 상류사회의 삶을 소재로 하는데 반하여, 코미디는 주로 하층계급의 삶을 다루었는데, 이들 하층민이 지녔던 사회적 힘은 매우 약하고 보잘것없었으며, 그들의 행동방식은 천박한 것으로 멸시의 대상이었다. 그러나 코미디는 등장인물들을 비웃도록 하기보다는, 그들의 딱한 처지를 알고, 그들의 입장에서 함께 느끼도록 함으로써 그들을 감싸 안는다.

코미디는 언제나 "행복한 결말(happy ending)"로 끝난다. 주인공들이 아무리 어리석게 행동하여 사태를 엉망으로 만들더라도, 어찌어찌해서 모든 어려움은 잘 풀리고, 주인공들은 행복한 웃음을 웃으면서 끝난다. 그런데 코미디가 행복한 결말로 끝나기 위해서는 그러한 동기가 있어야 한다. 다시 말하면, 드라마의 플롯처럼 원인과 결과에 따른 이야기구조의 통일성이 있어야 한다. 또한 어떤 상황에서는 인과관계에 따라 동기를 만들기보다, 우연, 행운, 운명이나 자연을 뛰어넘는 놀라운 힘에 의하여 상황이 풀리는 수가 있으며, 우연에 따르는 행복한 결말이 훨씬 더 중요한 역할을 한다.

코미디는 웃음을 일으키기 위해 이야기구조를 어지럽게 흩트리고, 원인과 결과의 관계를 버릴 뿐 아니라, 버릴 것을 부추기기도 한다. 코미디는 어떤 사회가 가지고 있는 규범과 가치체계로부터 벗어난 행동을 하는데, 이것은 부조리, 터무니없음, 논리에 맞지 않음, 잘못된 상상, 틀리게 반응하기 등의 형식을 갖는다. 따라서 코미디는 규범을 비웃고, 어기며, 기성의 권위에 대하여 존경심을 나타내지 않으며, 버릇없고, 신을 욕되게 한다. 따라서 코미디는 가벼운 유희와 오락으로 즐거움을 주는 형태로 나타난다. 드라마가 심각한 문제를 진지하게 다루는데 반하여, 코미디는 심각한 규범들을 가볍게 어기기 때문에 우습게 여겨진다.

마지막으로, 코미디에서 규범을 어기는 것은 규범 밖의 존재라는 것을 암시함으로써, 반대로 규범을 시인하고, 사람은 반드시 공동체 안에서 사회의 한 부분으로서 삶의 기쁨과 시련을 누려야 한다는 전언을 보냄으로써, 사회를 모으는 중요한 기능을 행한다(스티브 닐 외, 1996).

프로그램의 발전

코미디 프로그램 제작에서 1950~51년 사이에 가장 두드러진 특징은 '경제성 원칙'에 따른 상황코미디의 등장이었다. 상황코미디는 무엇보다도 제작비가 싸게 들며, 이야기줄거리,

뒷그림, 등장인물들의 한결같은 성격으로, 보는 사람들을 한동안 붙잡아 둘 수 있는 좋은 점을 갖고 있었다. 등장인물의 복잡한 성격은 끊임없이 되풀이되는 상황코미디에 어울리지 않기 때문에, 상황코미디의 등장인물들은 한결같이 매우 단순한 성격의 인물들로 그려졌으며, 상황을 잘못 아는 것(부인의 친척을 정부로 잘못 아는 등) 등을 흔히 써왔다(강현두, 1992).

〈오찌(Ozzie)〉, 〈해리엣(Harriet)〉과 〈아버지가 가장 잘 알아(Father Knows Best)〉 같은 이른 시기의 상황코미디는 잘생긴 중산층 아버지, 사랑이 많은 어머니/주부와 사랑스러운 아이들로 이루어진 정형화된 핵가족을 그렸으며, 이상적인 '건전한' 가치를 강조했다. 〈신혼부부들(The Honeymooners)〉은 아이가 없는 임시직 노동계급의 남편으로 약간 달랐으나, 여전히 관습적이었다. 〈모두가 한 가족(All in the Family)〉은 1970년대에 세대사이 다툼, 시민권, 인종과 종교에 대한 치우친 생각, 동성애와 성차별 문제 등을 다룸으로써 새로운 기록을 세웠다.

1980년대와 '90년대에 몇몇 상황코미디는 응접실에서 나왔고, '가족(family)'의 정의도 바뀌었다. 〈이동병동(M*A*S*H)〉, 〈응원(Cheers)〉과 〈머피 브라운(Murphy Brown)〉 같은 인기 상황코미디는 직장에서 등장인물들끼리 서로 주고받는 내용을 중심으로 다루었으나, 대리 가족관계와 지원망(support networks)은 여전히 구성의 바탕으로 남아있었다.

1990년대의 몇몇 상황코미디는 집안에서 가족들이 함께 보기에 받아들일만한 경계를 점차 넘어갔다. 〈텅 빈 둥지(Empty Nest)〉는 어머니가 없는 가족을 그렸고, 〈엘렌(Ellen)〉은 주인공 여배우가 자신이 동성애자임을 밝혔을 때 논란을 일으켰다. 그러나 〈집안 분위기가 좋아졌다(Home Improvement)〉, 〈데이브의 세계(Dave's World)〉와 그밖에 1990년대의 상황코미디는 수십 년 앞서 세운 원형(pattern)을 약간 바꾸기만 한 채 그대로 지켜왔다. 슬롭컴(slobcom, 바보 코미디)이라고 부르는 한 변형은 덜 이상적인 가족을 그렸고, 〈결혼해서... 아이들도 낳고(Married...With Children)〉는 욕구불만의 가정주부, 무능한 남편과 버릇없는 아이들을 그렸으며, 〈로잔느(Roseanne)〉는 특히 가장 인기 있었던 몇 년 동안 〈오찌〉와 〈해리엣〉과 너무 다른, 거칠고 천한 노동계급의 가족을 그렸다(Head et. al. 1998).

일반적으로 우리나라 코미디는 처음부터 5.16 군사정부에 의해 사회풍자와 정치만평을 하지 못하도록 압력을 받았으며, 유교적 가치관이 지배적인 사회 분위기에서 특정의 직업이나 성씨, 인물들을 코미디의 소재로 삼는데 대한 집단적 반발에 부딪쳤다. 그러나 그럼에도 불구하고, 코미디는 더욱 보는 사람들의 사랑을 받았으며, 인기 있는 코미디언들이 뒤를

이어 나타나서 이 나라 코미디방송을 넉넉하게 했다.

1969년 MBC-TV의 개국과 함께 편성된 코미디 프로그램 〈웃으면 복이 와요〉는 우리나라 텔레비전 코미디의 첫 프로그램으로, 고전야담과 무대코미디를, 모양만 약간 바꾸어서 만든 코미디의 시작이었으며, 웃음에 대한 해석이 없는 무대식 탈선(nonsense) 코미디였다. 프로그램 제작에 꼭 있어야 할 제작진행표(cue-sheet)가 없었으며, 프로그램의 뼈대가 되는 구성도 없이, 이야기의 대충 줄거리와 코미디언들의 개성에서 웃음을 찾아야 했다.

1973년 10월, TBC와 MBC는 코미디언을 빼앗아가는 이른바, '코미디 전쟁'(배삼룡 쟁탈전)을 일으켰는데, 그 원인은 코미디 프로그램에서 웃음의 아이디어와 개성을 만들어내는 코미디언들이 가장 중요했기 때문이었다. 이 '코미디 전쟁'은 소극적 무대코미디에서, 프로그램의 제작방향을 바꾸는 계기가 되었다.

그동안 무대연기자에 기댔던 두 방송사는 부끄러움과 자책감을 느끼고, 텔레비전 코미디의 제작방향을 바로 잡아야 한다는 사실을 깨닫게 되었다. 이때 활약한 연기자들에 서영춘, 구봉서, 배삼룡, 후라이보이 등이 있었으며, 이어서 이기동과 이주일이 나왔다.

새로 바뀐 코미디 형식은 콩트 나열식 코미디로, 이것은 토막 코미디를 이어붙인 형식이었으나, 내용은 무대코미디에서 벗어나, 작가와 연출자가 소재를 만들고, 연출자들은 텔레비전 감각에 맞는 새로운 코미디 연출방식을 연구했다. 방송사들은 텔레비전에 맞는 새 연기자들을 찾아내기 위해 코미디 탤런트를 공모하고, 연수과정도 마련했다.

그러나 1977년 10월 26일, 코미디 프로그램에서 코미디언들의 지나친 연기와 질낮은 프로그램 내용을 문제 삼아, 문화공보부는 방송에서 코미디 프로그램을 모두 없애려고 했으나, 방송사들은 정부를 달래서 겨우 한 프로그램을 살렸다. 그러나 이를 계기로 텔레비전 코미디는 한 단계 더 발전했는데, 곧 미국 텔레비전에서 인기 있는 상황코미디와 말로 만들어내는 웃음인 '개그(익살)'의 채택이었다.

상황코미디(situation comedy, sit-com)는 이른바 '대본 없는 코미디시대'를 끝내게 했다. 텔레비전 코미디는 아기자기한 맛이 특성이나, 무대코미디는 연기자들의 즉흥연기에 주로 기대기 때문에, 텔레비전에서는 그 효과가 어긋나기 쉽다. 그러나 상황코미디는 내용의 구성에서 웃음을 만들어내기 때문에, 즉흥연기는 오히려 구성에 장애가 되었으며, 연기자의 개성보다는 전체 이야기에 따른 상황웃음이 강조되었다. 한편 웃음의 요소에서 '말'은 시대의 유행을 만들고, 사회모습을 풍자하는 방법으로서, '말의 코미디-개그(gag)'가 발전했다.

1984년은 코미디 방송의 호황기였다. KBS의 〈유모어 극장〉, 〈유모어 1번지〉, MBC의

〈웃으면 복이 와요〉, 〈폭소 대작전〉, 〈청춘 만만세〉, 〈일요일 밤의 대행진〉 등이 주시청
시간띠에 모두 함께 편성되었고, 코미디언들은 교양, 오락, 다큐멘터리, 좌담 프로그램의
사회자나 보고자 등으로 활동범위를 한껏 넓혀나갔다(유수열, 1988).

이렇게 활기차게 발전하던 코미디가 활력을 잃기 시작하는 것은 코미디 형식에 문제가
있었기 때문이다. 코미디는 대체로 슬랩스틱(slap-stick, 때리고, 자빠지는) 코미디와 촌극에
서 발전하여 이야기구조를 갖는 코미디 극장 형식으로 발전하다가 보니, 자연스레 상황코
미디로 끝나버린 것이다. 곧, 코미디의 모든 요소들은 상황코미디로 흘러들어가서 코미디
드라마가 되었다.

그런데 이런 발전과정에서 비켜나 있는 프로그램이 하나 있는데, 그것은 지금도 KBS-2에
서 여전히 보는 사람들의 사랑을 받으며 방송되고 있는 〈개그 콘서트〉다. 이 코미디는 전통
적인 코미디언들이 만드는 코미디극장 형식의 프로그램과는 달리, 1980년대에 방송가에 새
롭게 나타난 젊은 개그맨들이 모여서 만든 개그 코미디의 전통을 잇고 있다. 따라서 전통적
인 코미디가 코미디극장 형식을 추구하다가 상황코미디로 발전된 과정과는 달리, 재치와 재
미를 갖춘 말장난 중심의 개그(gag)에 기댔기 때문에, 혼자 살아남을 수 있었다고 생각된다.

MBC 웃으면 복이 와요(1970. 8)

◎ 프로그램의 아래 유형

코미디에는 촌극(sketch comedy), 개그코미디, 상황코미디(시트콤)와 코미디 종합연예
등이 있다.

01 촌극(sketch comedy)

이것은 19세기와 20세기 첫 시기에 전문화되고, 상품으로 팔리게 된, 공연전통에서 나왔다. 여기에는 영국의 뮤직홀(노래, 춤 등을 즐기는 연예장소), 미국의 악극쇼, 풍자, 희가극, 보드빌(노래, 춤, 만담, 곡예 등을 섞은 쇼)이 들어간다. 모두 음악, 희극, 마술, 곡예, 동물쇼 등 전문적인 행위와 공연유형이 뒤섞인 여러 가지 오락형태였다.

대사가 들어간 코믹스케치들이 공연의 한 부분이 되었다. 여기에는 한 사람이나 두 사람이 서서 연기하는(standing) 코미디가 있었다. 20세기에 코믹한 공연을 할 곳이 많아지면서 코믹스케치와 그 연기자들은 극장뿐 아니라 라디오, 영화, 텔레비전에서도 공연했다. 그들이 나오는 쇼와 영화가 완전히 코미디일 때도 있고, 버라이어티 형태에 속할 때도 있었다. '스케치'라는 말이 뜻하듯이, 촌극은 짧고 보통 한 장면의 구조를 가진다. 일반적으로 하나의 뒷그림, 한 사람이나 그 이상의 인물, 하나의 시간구조에서 이런저런 코믹한 가능성-관계, 대화, 주제, 언어양식, 말이나 행동, 다른 원칙 − 이 절정(climax)과 함께 결론까지 이끌어가거나, 그렇지 않으면 단순히 버려진다. 촌극의 구성은 매우 단순해서, 어떤 종류의 연기도 20분을 넘기지 않았다. 촌극은 보는 재미에 중점을 두는 것과, 주로 대화로 이루어지는 것의 두 가지로 나뉜다.

제2차 세계대전 뒤 텔레비전의 처음시기에, 촌극은 보통 시사, 풍자, 익살극과 다른 종류의 버라이어티쇼의 맥락에서 생방송되었다. 미국에서 밀턴 벌(Milton Berle) 같은 연기자와 〈마을의 화제(Talk of the Town)〉 같은 코미디쇼가 자리를 잡은 것도 이 무렵이었다. 곧 모든 유형의 프로그램들이 미리 녹화되었지만, 보는 사람들 앞에서 연기하는 생방송 분위기는 버라이어티쇼에서 중요한 요소로 남았다. 〈쇼 가운데 쇼(Your Show of Shows)〉, 〈토요일 밤의 생방송(Saturday Night Live)〉 같은 쇼들이 보는 사람들을 앞에 두고 열렸다. 하지만 촌극은 서서 하는(standing) 코미디보다는 이런 분위기를 덜 탔다. 그러므로 촌극은 녹화, 편집을 비롯한 텔레비전 기술을 쓸 수 있었고, 프로그램에 끼워 넣거나, 미리 녹화된 꼭지의 한 부분으로 쓰일 수 있었다.

1960년대와 70년대에 처음 이런 기술의 가능성을 실험한 프로그램 가운데는 미국의 〈어니 코박스(Ernie Kovacs)〉, 〈로완과 마틴의 웃음쇼(Rowan and Martin's Laugh-in)〉가 있다. 또 이 프로그램들은 처음으로 텔레비전의 형식과 관례를 연구하고, 촌극의 소재를 일정 부분 끼워 넣었다. 특히 〈로완과 마틴의 웃음쇼〉는 속사포 같은 한 줄짜리 개그와 우스운 인물들, 되풀이되는 대사, 광고를 늘린 것과 다름이 없는 일정한 상황이 특징이었다. 이 코

미디의 소재는 전보처럼 압축되었고, 프로그램이나 연속물 전체에 걸쳐 여러 가지로 드러났다.

1960년대가 지나 미국에서는 상황코미디가 꽃을 피운 반면, 지금껏 새로운 버라이어티와 촌극은 드물다. 오래 방송되고 있는 프로그램인 〈토요일 밤의 생방송〉을 빼면, 〈SCTV 방송망(network)〉과 〈데이브 토머스 코미디쇼(The Dave Tomas Comedy Show)〉가 예외적으로 인기를 유지하고 있다(글랜 클래버 외/박인규, 2004).

1969년 8월 14일, MBC-TV의 개국과 함께 방송을 시작한 촌극 〈웃으면 복이 와요〉는 곧바로 보는 사람들의 인기를 끌어, 그 뒤부터 코미디의 대명사가 되었다. 악극단 전성기 때 무대 위에 자주 올렸던 코미디형식을 텔레비전에 맞게 연출한 프로그램으로 양훈, 양석천이 출연하는 '홀쭉이와 뚱뚱이' 촌극을 비롯해, 구봉서의 '위대한 유산', 배삼룡, 서영춘, 이기동, 배일집 등의 '고전 유머극장'이 큰 인기를 끌었다. 그밖에 남철, 남성남, 배연정 등이 나오고, 김일태가 대본을 써서, 힘든 현실사회에서 사람들 사이의 관계를 부드럽게 해주는 기름구실을 하면서, 풍자와 독설로 사회의 잘못된 부분을 고발했다.

이 코미디 프로그램은 방송을 시작한지 10년이 지난 1980년대까지도 가장 인기가 있었으나, 이것을 못마땅하게 여긴 이때의 군사정권은 방송편성에서 코미디 프로그램을 아주 없애려고 했다. 1977년 10월 개편을 앞두고, 정부는 코미디 프로그램들을 모두 없애도록 지시해서, 코미디는 이때 텔레비전에서 사라질 뻔 했다. 그러나 코미디의 내용이 속되다고 해서, 프로그램을 없애려고 하는 것은 잘못된 조치라는 강력한 여론에 밀려, 주1회 한편의 코미디 프로그램만 편성하도록 허용해서 그나마 명맥을 유지할 수 있었다.

그 뒤 〈웃으면 복이 와요〉는 1985년 4월 17일, 15년 8개월 동안 모두 786회의 방송회수를 기록하고 없어졌다.

02 개그 코미디(gag comedy)

개그의 원래 뜻은 '말이 아닌 웃기는 동작으로 순간적으로 대응하는(improvised interpolation)' 것이었으며, 〈경찰들(Cops, 1922)〉의 촌극에서 그 예를 엿볼 수 있다.

"시위를 하던 한 무정부주의자가 건물지붕 위에 올라가 폭탄을 던진다. 그 폭탄은 버스터 키튼(Buster Keaton)이 연기한 등장인물 바로 옆에 떨어진다. 그는 자신의 마차를 타고 지나가던 중이었다. 그는 그 폭탄을 집어 들어가지고서는, 폭탄의 도화선에 담뱃불을 붙이고,

그것을 행진하고 있던 한 무리의 경찰들에게 던진다."

이 촌극은 서로 이어져 있으면서도, 세 단계로 나뉘어 구성되었다.

- 기본적인 구성요소들의 배치(키튼이 자신의 마차를 타고 시위대를 지나치는 바로 그 순간, 한 무정부주의자가 폭탄을 들고 던질 준비를 하고 있다.)
- 어떤 방향으로의 상황전개(그 폭탄이 키튼의 바로 옆에 떨어진다)
- 뒤집기와 급소 찌르기(키튼이 담뱃불을 붙이고 나서, 마치 성냥처럼 폭탄을 던져버린다)

그러나 봅 호프(Bob Hope)는 자신의 코미디물에 나오는 농담을 개그라고 했고, 돈 윌메스(Don Wilmeth)는 연예쇼(vaudeville)에 등장하는 농담이나 말장난을 개그라고 말했으며, 특히 우리나라에서는 이들과 마찬가지로 개그를 우스운 말장난으로 알고, 쓰는 것 같다. 1974년 TBC는 〈살짜기 웃어예〉라는 새로운 형식의 코미디를 선보였는데, 이것이 우리나라 개그코미디의 첫 프로그램이었다. 이때 대학가 생맥주클럽이나 명동의 통기타 클럽에는 입담꾼들이 유명했는데, 〈살짜기...〉는 이들을 방송으로 끌어들였다.

임성훈, 최미나, 허원, 김병조 등이 당시의 대표적 개그맨들이었다. 이들은 이미 있던 코미디와 달리 2~3분가량의 짧은 코너에서 '참새 시리즈' 등 대학가 유머를 섞어가며 보는 사람들을 웃겼다.

'80년대 첫 시기에 이른바 '코미디언'과 '개그맨'들이 말싸움을 벌였다. 코미디언들은 개그맨들을 가리켜 "애들끼리 학예회 하는 수준"이라고 비판한 반면, 개그맨들은 코미디언 선배들을 가리켜 "창의성이 없다"고 비난했다. 이런 과정을 거쳐 '80년대 가운데시기부터는 개그맨들이 코미디무대를 차지했다.

KBS는 1980년대에 송영길, 김형곤, 장두석, 이성미, 임하룡, 전유성 등 젊은 개그맨들을 중심으로 하는 새로운 유형의 개그코미디 〈유머 1번지〉를 내놓아, 당시 젊은 세대들에게 열렬한 호응을 얻으며 새로운 감각의 젊은 코미디 프로그램으로 자리 잡았고, 뒤에 〈쇼 비디오자키〉로 이름을 바꾸어 계속되었다. 이 프로그램은 개성이 뚜렷한 여러 개의 코미디 소품으로 구성하여 디스크자키가 음악을 소개하듯이 비디오자키가 코미디 소품을 소개하는 방식으로 구성했으며, 사회를 풍자한 '회장님 우리 회장님', '탱자 가라사대', '동작 그만' 등의 코너는 못 보면 유행에 뒤떨어질 정도로 큰 반향을 일으켰다. 이 프로그램은 이때 시청률 1위를 기록했다. 상황코미디가 나오면서 코미디는 점차 인기를 잃어갔으나, 아직도 방

송사마다 한두 편씩 코미디 프로그램을 편성하여 그나마 명맥을 유지하고 있다.

2011년 7월 3일, 방송 600회를 맞는 〈개그 콘서트〉는 대학로에서 상연되던 같은 이름의 코미디를 김미화, 백재현 등이 주축이 되어 1999년 9월 KBS-2로 가져온 것이 대박을 터뜨렸다. 리얼 버라이어티의 홍수 속에서 한때 시청률 30%까지 치솟았고, 지금도 10% 대 정도의 굳건한 시청률을 자랑한다. 이 프로그램의 성공에 자극받은 MBC와 SBS는 각각 〈개그야, 놀자〉와 〈웃음을 찾는 사람들〉을 만들어 공개코미디의 전성시대를 이루었으나, 이 두 프로그램은 그 뒤 없어지고 말았다.

이 개그코미디 프로그램이 성공할 수 있었던 이유는 '대학로 시스템'이다. 지금도 새 코너를 짜기에 앞서, 무조건 대학로 소극장에 올려서 관객들의 반응을 살핀 뒤, 반응이 좋으면 계속 고치고, 또 고쳐, 텔레비전에서 방송한다. 반응이 좋지 않은 코너는 무조건 버린다. 이렇게 해서 경쟁력 있는 코너를 계속 개발하기 때문에 지금까지 인기를 유지할 수 있었다 (조선일보, 2011. 6. 24).

지금까지 이 코미디는 '갈갈이 삼형제', '우비 삼남매', '마빡이', '사랑의 가족', '모델', '봉선화 학당', '환장 하겠네', '수다 맨', '스크림', '수퍼스타 KBS', '생활의 발견' 등 수많은 코너들로 구성되어 왔으며, 이 코너들은 주로 재치 있는 말장난으로 웃음을 이끌어내고 있다. 따라서 웃음발생 수준이 전통적인 코미디 프로그램들과는 차이를 보인다.

지난날의 코미디가 우스꽝스러운 행위와 몸짓에 바탕을 두었다면, 이 프로그램은 알아차리는 차원에서, 말이나 대본의 일상적 뜻을 무너뜨리는 데 힘을 쓴다. 예를 들어, '스크림'이라는 코너에서는 '운동선수의 이름을 말하면 죽는다.'는 규칙을 정해놓고, '이승 옆이 저승이지'라고 말하면 죽어 쓰러지는 형식이다. 야구선수 이승엽이 '이승 옆'으로 용도변경된 것이다(박근서, 2000).

〈개그 콘서트〉에 우리나라 코미디의 명운이 걸렸다.

03 상황 코미디(situation comedy, sitcom)

이것은 장르로 보면, 촌극과 상황드라마, 특히 연속극과 짧은 연속극 사이에 자리한다. 상황코미디란 말은 붙박이 등장인물들과 뒷그림을 지닌 채, 보통 24분에서 30분에 이르는 짧은 연속물 코미디를 일컫는다. 멜로드라마와 마찬가지로 전체 연속물의 입장에서 볼 때, 연속물 양식에는 시간, 역사, 연속성 상의 중요한 차이점이 있다. 하나하나의 이야기들은 안정된 상황이 어떤 분열이나 위협에 의해 시작된 이야기과정이 안정성을 되찾고자 하는

'고전적'인 이야기구조를 지닌다. 그러나 장편영화에서 이야기 끝이 첫 부분의 혼란스러움과는 다른, 평정을 이루는 것으로 특징 지워지는 반면에, 상황코미디에서는 이야기의 끝이란 처음의 상황으로 되돌아감을 뜻한다. 상황코미디가 축으로 삼는 것은 여러 가지 분열과 범죄에 맞닥뜨려 거듭되는 상황을 보호하고, '다시 친숙하게 되는 것(refamiliarizing)'이다. 다시 말해 상황코미디는 멜로드라마 연재물과는 다른 되풀이 형식에 기대며, 상황을 바꾸는 것이 허용되지 않고, 하나하나의 이야기 안에서 불안정-다시 안정되는 과정이 거듭되면서 어느 정도 흔들린다. 그러므로 상황코미디의 이야기는 되풀이되면서 발전한다. 멜로드라마의 내용은 시간이 지나면서 발전하는 반면에, 상황코미디는 보는 사람이 앞의 이야기를 잊어버리기 바란다. 그러나 하나하나의 이야기들이 완전히 다른 것이라는 말은 아니다. 다시 말해, 상황코미디는 '계속되는 것'과 '잊어버리는 것' 사이의 어디쯤에 있으며, 이것의 요점은 상황을 이어주는 기본 요인들을 그대로 유지하는 일이다.

> "연속물에서 끊임없이 되풀이해야 할 필요 때문에, 그것을 이어주는 요인과 매주 되돌아갈 수 있는 계기가 있어야 한다. 지난주의 이야기에서 일어났던 어떤 사건도 상황의 바탕이 되는 방식을 깨뜨리거나 복잡하게 만들어서는 안 된다."(스티브 닐 외, 1996)

이것은 미국과 영국의 텔레비전 산업에 아주 잘 맞는 형식이었다. 하나나 기껏 두 가지 무대장치를 갖춘 연주소를 쓰면 충분했고, 끼워 넣는 화면도 필요 없었다. 주어진 상황에서 붙박이 배역이 결정되면 작가팀과 제작진이 하루에 긴 분량의 대본을 써서 만들 수 있었다. 상황코미디도 팔려서 이익을 내야 하므로, 한 부분이 방송되면 가운데에서 광고방송이 나갔으며, 1시간이나 30분에 맞춰야 했다. 이것은 파급효과가 커서 〈메리 타일러 무어 쇼(The Mary Tyler Moor Show)〉에서 속편인 〈로다(Rhoda)〉가 나왔고, 〈응원(Cheers)〉에서 〈프레이지어(Frasier)〉가 나왔다. 이런 프로그램들은 희극적 역량을 극적인 등장인물이나 연기와 결합시키는 데에서 두드러진다. 상황코미디는 허구적 상황에 진지하게 웃기는 배우들을 넣었고, 여기에서 '상황(situation)'은 배우의 코미디적인 재능을 보여줄 수 있는 자리였고, 그런 배우가 없는 상황코미디 프로그램은 상상할 수조차 없었다. CBS의 상황코미디 〈나는 루시를 사랑해(I Love Lucy)〉에서 실제 부부이자 프로그램 속의 부부이기도 한 루시와 리카르도(Ricky Ricardo)의 아기가 실제로 태어난 것을 방송한 1953년 1월 19일자 프로그램은 시청률 70%라는 대기록을 세웠다(강현두, 1992).

또 〈아버지의 군대(Dad's Army)〉와 〈택시(Taxi)〉처럼 알려지지 않은 배우들이 조화를

이루며, 주어진 상황에서 코미디적인 잠재력을 끌어내기도 했다. 당연히 제작자들은 '상황'과 코믹스타가 나란히 발전하는 상황코미디를 가장 좋아했다. 〈로잔느(Roseanne)〉, 〈왈가닥 루시〉나 〈코스비 가족 만세(The Cosby Show)〉가 그런 경우에 속했다. 물론 이런 프로그램에 출연한 연기자 가운데서는 많은 스타가 나왔다. 예를 들면 크리스티나 애플게이트(Christina Applegate)는 〈결혼해서… 애들도 낳고(Married…with Children)〉에서 백치미를 풍기는 10대 금발소녀 켈리를 연기한 뒤, 할리우드에 진출했다(글랜 크리버 외/박인규, 2004).

텔레비전 방송의 주시청 시간띠 프로그램들 가운데 상황코미디는 주요상품이다. 〈자인펠트(Seinfeld)〉와 〈친구들(Friends)〉 같은 상황코미디는 1990년대 시청률조사에서 1위를 차지했다. 인기 상황코미디는 많은 사람들을 끌어들이고 한 시간짜리 드라마보다 더 높은 시청률을 올린다. 상황코미디 작가들은 특정의 상황- 흔히 가족 안에서 생활하는 한 무리의 등장인물들을 만들어낸다. 구성은 한주 한주의 새로운 상황에서 생겨나는 긴장의 새로운 공급원에 등장인물들이 반응하는 방식으로부터 나온다. 등장인물들은 두드러진 개성- 버릇, 태도와 언행-을 가지고 있으며, 이것들은 곧 보는 사람에게 친숙해진다. 〈유모(The Nanny)〉, 〈시빌(Cybill)〉과 〈태양의 세 번째 록(Third Rock from the Sun)〉의 성공은 주요 등장인물들의 독특한 개성에 힘입은 바가 크다.

상황코미디가 오래 인기를 유지하는 이유는 '생각의 부드러움'에 있다고 말할 수도 있을 것이다. 이것은 보는 사람을 즐겁게 해주면서, 시사적인 사상의 다툼을 그리기에 완벽한 형태를 갖추고 있다. 예를 들면, 시골에서 살던 가족이 미국의 부유촌으로 이사한다든지, 노동자 계층의 고집불통 장인과 좌익성향의 사위가 함께 생활하면 어떻게 될까? 진보적 가정에서 공화주의자 아들이 나온다거나, 샌프란시스코에 사는 히피 노처녀가 기업체를 운영하는 상류가정의 아들과 결혼하게 된다면 어떻게 될까? 이런 것들이 〈베벌리 힐빌리스(The Beverly Hillbillies)〉, 〈모두가 한 가족(All is The Family)〉, 〈가족의 유대(Family Ties)〉의 전제가 된다.

이들 상황코미디에서 두드러지는 것은 여러 가지 사상의 다툼이며, 바뀌는 사회, 정치적 규범을 받아들이기 위해, 정치적 상황이 바뀌는 경우를 설정하기도 한다(글랜 크리버 외/박인규, 2004).

[우리나라의 상황코미디]

우리나라에서 상황코미디가 처음 선보인 것은 SBS에서 1993년에 방송한 〈오박사네 사람들〉이다. 그 이래로 인기 있었던 상황코미디들은 SBS의 〈LA 아리랑〉, 〈순풍 산부인과〉, MBC의 〈남자 셋, 여자 셋〉, 〈세 친구〉 등이 있다. 이 가운데 〈남자 셋, 여자 셋〉은 가족중심의 내용에서 벗어나 청춘물로 성공했고, 〈세 친구〉는 본격 성인용 상황 코미디로 화제를 불러 일으켰다.

우리나라의 첫 상황코미디인 〈오박사네 사람들〉은 무대 앞에 방청석을 마련하는 등 미국식 상황코미디에 충실했다. 그러나 코미디무대에 익숙한 우리나라 방청객에게 밋밋한 상황코미디는 그리 자극적이지 않았다. 결국 방청석은 〈오박사...〉 다음에 모든 상황코미디에서 사라졌다. 미국식 상황코미디 형식과의 결별이었다. 오박사에 이은 〈LA 아리랑〉은 기승전결식 이야기구조에 충실했으나, 이것을 뛰어넘어 한 단계 진화한 상황코미디가 〈순풍 산부인과〉다. 철없는 장모, 방귀뀌는 사위, 의뭉스런 손녀딸 등 인물자체의 개성이 특이한 등장인물들과, 그들 사이의 긴밀한 관계, 톡톡 튀는 대사가 극의 중심축이 되었다.

이 상황코미디에 이르러서야 비로소 첫 시기의 코미디요소에서 벗어난 상황코미디로 자리 잡았다. 이것은 이제까지의 상황코미디 가운데 가장 높은 시청률을 기록하고 있다(중앙일보, 2002. 4. 30).

상황코미디는 드라마에 비해 제작비가 싼 반면, 안정적인 시청률을 올릴 수 있기 때문에 미국에서 일찍부터 개발되었으며, 최근에는 우리나라에서도 인기를 끌며 주시청 시간띠에 편성되고 있다. 그러나 상황코미디는 똑같은 형식으로 구성되지는 않는다. 우리나라에서 방송된 상황코미디 가운데서도

- 〈여고시절〉은 주말 드라마 형식으로, 지난날과 오늘날을 뒷그림으로 하는 두 개의 이야기 구조를 가지고 있고
- 〈허니 허니〉는 다른 이야기구조를 가진 두 개의 이야기가 따로 구성되고 있으며
- 〈웬만해선 그들을 막을 수가 없다〉는 일일드라마 형식의 상황코미디다.

이 가운데서 〈웬만해선...〉을 예로 들면, 이 상황코미디는 연속극의 성격을 가지고 있으며, 여기에는 제목은 없으나 언제나 2개의 이야기꺼리가 있다. 여기에서 노주현의 동생으로 나오는 홀아비 홍렬이 이웃집 여자 종옥에게 끌리고, 결혼하는 설정은 일일연속극과 같이 이야기가 발전한다. 이것을 빼고는 상황코미디에서 일반적으로 보이는 상황적 이야기 구조

를 따른다. 상황코미디는 가족코미디와 다르게 구성이 발전하지 않고, 등장인물도 통제되어 있으며, 언제나 일정한 상황에서만 움직이며, 한 지점에서 다른 지점으로 발전하지 않는다.

코미디 드라마 〈웬만해선 그들을 막을 수 없다〉(SBS)

상황코미디의 등장인물들에는 전형적 인물과 비전형적 인물의 두 가지 유형이 있다. 〈웬만해선...〉에서는 비전형적 인물들이 많다. 이들은 공통적으로 자신의 욕구(needs) 추구를 무엇보다도 앞세우는 쾌락주의자들이다.

프로이트는 욕구의 억제를 통해 문명을 확립했다고 생각했다. 따라서 통제되지 않는 욕구는 문명에 위협이 된다. 현실의 욕구주체인 이드(id)를 통제하는 것은 가정의 아버지다. 이 상황코미디의 인물들은 아버지의 권위에 완전히 복종하지 않는다. 아버지 노구가 밖에서 들어와도 소파에 누워서 텔레비전을 보는 중년의 아들 주현, 시아버지의 요구를 갖가지 교묘한 방법으로 피해가는 며느리 정수는 가부장적 질서가 약한 징후로 받아들일 수 있다. 이들은 또한 모두 어린아이와 같은 기질을 가지고 있다. 가장 나이가 많은 노주현의 아버지, 노구조차도 유치하기 짝이 없다. 노구의 심술과 강짜의 대부분은 자신의 요구가 채워지지 않을 때 나타난다.

노구를 비롯한 등장인물들은 자신의 욕구를 억제하거나 통제하는 대신, 이를 무턱대고 고집하거나, 수단과 방법을 가리지 않고 욕구를 채우려는 태도를 보인다. 이들의 정상을 벗어난 행태는 어른들의 제도화되고 통제된 행동양식에 익숙한 사람들에게는 웃음거리가 된다(김명혜, 2001).

04 가족 코미디(family comedy)

1940년대 뒤시기에 미국 텔레비전이 라디오를 대체하면서, 라디오 상황코미디와 코미디로부터 텔레비전 상황코미디가 발전했다. 단순히 미국사람들뿐 아니라, 지구 위의 얼마나 많은 사람들이 주마다, 해마다, 그런 다음, 재방송의 형태로 1950년대에 〈내 사랑 루시〉, 〈필 실버스 쇼(The Phil Silvers Show)〉, 그리고 1960년대에 〈아빠가 가장 잘 알아(Father Knows Best)〉, 〈비버는 해결사(Leave It to Beaver)〉, 〈오지와 해리엇(Ozzie and Harriot)〉 등의 코미디 프로그램들을 보고 즐거워했을까?

1970년대에 우리는 〈모두가 한 가족(All in the Family)〉, 〈메리 타일러 무어 쇼(The Mary Tyler Moor Show)〉, 〈모드(Mode)〉와 같은 현실에 바탕한 코미디 프로그램 때문에 많이 웃었다. 1980년대에는 〈코스비 가족〉, 〈매시(M. A. S. H.)〉, 〈로잔느(Roseanne)〉, 〈치어스(Cheers)〉, 〈머피 브라운(Murphy Brown)〉 등을 볼 수 있었다. 그리고 1990년대에는 〈자인펠트(Seinfeld)〉, 〈심슨 가족(The Story of Simpsons)〉, 〈엘런(Ellen)〉, 〈북쪽의 폭로(Northen Exposer)〉, 〈벨 에어의 신선한 왕자(The Fresh Prince of Bel-Air)〉, 〈못 말리는 신혼부부(Mad about You)〉, 〈포화 속의 그레이스(Grace under Fire)〉, 〈내 사랑 레이몬드(Everybody Loves Raymond)〉, 〈버피와 뱀파이어(Buffy the Vampire Slayer)〉, 〈친구들(Friends)〉, 〈프레이저(Frasier)〉, 〈별난 가족 힐(King of the Hill)〉 등의 코미디 프로그램들이 우리를 즐겁게 했다.

이들 프로그램의 많은 수는 가족을 중심으로 다룬다. 그 가족은 중산층(〈코스비 가족〉)이나 노동차 계층(〈모두가 한 가족〉, 〈로잔느〉), 독신 부모(〈화염 속의 그레이스〉), 흑인가족(〈벨 에어의 신선한 왕자〉)일 수 있다.

이런 코미디들이 수십 년 넘게 가족에 관심을 모으는 이유는 너무 잘 알려져 있다. 텔레비전은 집안에 있고, 가정은 수많은 사람들에게 가족과 가족의 영역을 뜻한다. 그래서 가족 상황코미디는 가족의 중요성은 물론이고, 가족의 문제를 인정하며, 하나하나의 이야기의 끝에서 어느 한 사람의 불만보다는 가족단위의 가치가 보다 중요하다는 것을 다시 확인한다. 우리는 또한 가족 상황코미디가 가치가 바뀌는 것을 드러낸다는 사실을 알 수 있다. 〈내 사랑 루시〉(1951~2)는 제2차 세계대전 뒤에 대중적인 인기를 끌었는데, 미국여성들이 가정 밖에서 독립을 얻은 뒤, 가정과 직장에서 그들의 역할을 다시 정의하려고 노력하던 때였다. 1960년대 첫 시기에 우리는 기타를 둘러메고 다니며, 감상적인 노래를 부르는 아들(리키 넬슨)이 나오는 〈오지와 해리엇〉의 가족과 같은 '백인 중산층 가족'이라는 환상을 가졌다.

그리고 1970년대에는 노먼 리어의 〈모두가 한 가족〉과 같은 좀 더 사실주의적인 프로그램을 낳았다. 이 프로그램은 한쪽으로 치우친 생각과 사회적 전형, 논쟁적인 주제 등을 감당하는 노동자 계층의 가족을 거리낌 없이 보여주었다. 1980년대에는 풍풍한 육체노동자 계층(〈로잔느〉)에서 떠오르는 풍요로운 흑인 중간계층의 이상적인 모델(〈코스비 가족〉)에 이르기까지, 폭넓은 가족의 가치를 반영하는 코미디 프로그램들이 나왔다. 1990년대에는 좀 더 범위가 넓어져서, 가족동화(〈심슨가족〉, 〈별난 가족 힐〉), 한 형제의 아내가 죽은 뒤, 그 아이들을 키우는, 가족으로서의 형제들(〈집안이 가득 찼어 Full House〉), 가정과 직업의 균형을 잡으려고 애쓰는 젊은 맞벌이 부부(〈못 말리는 신혼부부〉), 잘 고른 친구들(〈친구들〉), 또는 단순히 방을 같이 쓰는 사람들과 이웃, 그리고 옛 여자 친구 등으로 구성된 가족들(〈자인펠트〉)이 나온다(앤드루 호튼, 2012).

우리나라의 코미디 드라마는 가족코미디가 먼저 나와서 인기를 얻은 뒤에, 상황코미디로 발전했다. 우리나라 텔레비전에서 가족코미디 드라마는 1970년대 뒷시기부터 가끔씩 인기를 모았다. 가족코미디는 단막연속극과 연속극 형식을 함께 써왔다.

단막연속극 형식의 가족코미디는 〈한 지붕 세 가족〉(MBC, 1986~94)이고, 연속극 형식의 가족 코미디 드라마는 〈왜 그러지〉(MBC, 1977), 〈사랑이 뭐길래〉(MBC, 1991~2), 〈목욕탕 집 남자들〉(KBS, 1995~6) 등이다.

일반적으로 가족코미디는 상황코미디와 내용이나 주제의식에서 비슷하지만, 형식은 다르다. 가족코미디는 상황코미디보다 더 현실적이고, 따뜻한 인간미나 가족애를 그리며, 상황보다는 가족과 개인을 강조한다. 또한 가족코미디는 상황코미디보다 슬랩스틱이나 신경질적인 웃음을 불러일으키는 장치를 적게 쓰고, 구성의 전개나 인물의 행위에 있어 덜 규칙적이다. 가족코미디의 등장인물은 상황코미디의 등장인물에 비해서 부드러우며, 발전하는 경향이 두드러진다. 예를 들어, 〈한 지붕 세 가족〉에서 봉수(강남길)는 애인을 만나고 결혼을 하면서 인물의 성격이 바뀌어가지만, 상황코미디의 등장인물은 특정의 상황 안에 고정되어 있어서 거의 바뀌지 않는다. 만일 한 등장인물이 바뀌어야 할 때, 상황코미디에서 그 등장인물은 새로운 등장인물로 대체된다.

그로트(Grote)는 상황코미디와 전통 코미디의 기본적 차이를 구성의 전개에서 찾는다.

"텔레비전 상황코미디의 구성은 이야기가 똑바로 진행되기보다 둥글게 돌아서 처음의 자리로 온다. 전통코미디 구성에서, 등장인물은 A지점에서 출발해서 어떤 지점으로 나아

가기를 바라며, 결국 다른 지점에 닿는다. 아무리 구성이 뒤엉켜 있거나 뒤바뀌어도, 또는 아무리 구성이 어지럽게 짜여있다 하여도, 결국 등장인물은 A지점에서 B지점으로 옮긴다. 그러나 상황코미디는 다르다. 상황코미디의 등장인물은 A지점에 서 있고, 그 밖의 지점으로 나아가지 않는다. 등장인물이 현재 서 있는 지점을 좋아하지 않는다고 아무리 항변해도, 그는 언제나 A지점에 서 있을 뿐이다."

가족코미디는 상황코미디로 조금씩 대체되고 있지만, 여전히 방송사마다 한두 편씩 편성하고 있다. 그러나 1992년 뒤부터 가족코미디는 1년 이상 방송된 것이 거의 없을 정도로 보는 사람들을 끌지 못했다. 가족코미디는 생활습관이 다른 두 가족 사이에서 벌어지는 내용을 중심으로 다루거나, 한 가정 안에서 벌어지는 이야기를 중심으로 구성된다. 가족코미디는 주마다 한편에 45~60분의 시간 길이로 만들어지는데, 가족드라마와 상황코미디의 특징을 함께 보여준다.

KBS-2는 서민들의 애환을 다룬 가족코미디로 〈합이 셋이오〉, 〈사랑한다면서〉, 〈간 큰 남자〉, 〈엄마는 출장 중〉을 끝낸 뒤, 가족 상황코미디로 〈마주 보며 사랑하며〉와 로맨틱 상황코미디 〈아무도 못 말려〉를 만들었지만, 성공하지 못했다. 반면 SBS는 가족코미디로 오지명의 코믹연기에 기대어 〈오박사네 사람들〉, 〈오경장〉을 만들었으나 낮은 시청률을 보이자, 〈LA 아리랑〉, 〈아빠는 사장님〉, 〈속 LA 아리랑〉, 〈순풍 산부인과〉로 바꾸어 만들면서, 가족코미디를 가족 상황코디미로 바꾸었다.

MBC도 가족코미디 〈태평천하〉, 〈김가 이가〉, 〈두 아빠〉를 만들었으나, 별다른 호응을 얻지 못했다. 그러나 MBC는 미국의 상황코미디 〈친구들(Friends)〉의 구성형태를 흉내 내어 만든 로맨틱 상황코미디 〈남자 셋 여자 셋〉으로 청소년들의 관심을 끄는데 성공했다.

이 프로그램의 성공에 자극받아 KBS는 〈아무도 못 말려〉, SBS는 〈나 어때?〉를 만들었지만, 이들 로맨틱 상황코미디들은 이야기구성이나 현실성에 있어 약하다는 한계를 지니고 있다. 〈남자 셋 여자 셋〉은 코미디와 사실주의를 기본구조로 하는 상황코미디와 다르게, 코미디와 로맨스로 이야기를 구성한다. 가족 상황코미디에서 중요한 요소는 가정의 안정성을 다시 확인하는 일이다. 가족 상황코미디는 하나하나의 이야기 안에서 가족구성원 사이에, 또는 가족구성원과 바깥 등장인물들 사이에 다툼이 생겨 가정의 안정성이 흔들리거나, 바깥의 간섭이 그렇게 센 것은 아니다. 따라서 가정은 언제나 안이나 바깥의 어려움 속에서도, 바뀌지 않는 공동체로서 남아있다(주창윤, 1999).

05. 사랑 코미디(romantic comedy)

널리 알려진 대로 사랑코미디는 1930년대 가운데시기 이래, 미국 코미디영화의 주류가 되었으며, 유럽에서는 고대 아테네 뒷시기 메난드로스 시대이래, 계속 희극의 주요 구성형태가 되었다. 이 코미디의 중심은 남성-여성의 인간관계이며, 특히 개인적인 욕망과 가족 또는 사회제도 사이의 갈등과 관계가 있다. 전통적으로 젊은 짝(이 장르는 젊은이를 축하한다)의 목표는 모든 결합 가운데 가장 공식적 형태인 결혼에 이르는 것이다. 그러나 이런 결혼이나 무대 위에서 실제 맺어지든, 아니든, 짝 사이의 개인적 차이와 장해가 되는 인물(친족이든 사회 사람들이든)을 이겨내고, 승리하는 것이 사랑코미디가 필요로 하는 구성이다. 그러므로 아리스토파네스의 코미디와 비교해 등장인물과 구성의 발전이 보다 중요하다. 여기에 하나의 중요한 차원을 보탠다면, 사랑코미디는 가족이나 사회 안의 문제에 좀 더 관심을 모은다. 이에 반해, 무정부주의적 코미디는 큰 줄거리에서 정치, 사회 문제에 관심을 모은다.

오늘날 코미디 프로그램이든, 영화든, 사랑을 넣지 않은 작품을 찾아보기란 매우 힘들다. 사랑코미디는 작가가 사랑과 성, 정직과 거짓, 개인의 욕망과 사회의 규범 등, 이들 사이의 관계를 살펴보는 놀이터가 되었다. 사랑코미디가 드러내놓는, 성적 만족(개인적 차이가 없다)과 개인의 이상적인 사랑 사이의 반발은 이런 대중적 장르의 이야기에서 필요로 하는 긴장, 슬픔, 코미디 등 모든 것을 가져다준다. 사랑코미디는 웃음을 필요로 하지만, 그것의 소재와 접근방법 때문에 슬픔도 요구한다. 무정부주의적 코미디는 이성에 호소하지만, 사랑코미디는 마음을 데워주며, 눈물샘 또한 자극한다. 이것이 극단적으로 될 때, 코미디와 멜로드라마 사이의 벽은 쉽게 무너진다(앤드루 호튼, 2012).

우리나라의 코미디 드라마는 1970~80년대 '코믹 홈드라마'로 불렸던 가족코미디로부터 장르가 바뀌기 시작했다. 1990년대 첫 시기에 가족드라마와 상황코미디의 형식이 애매하게 결합된 가족코미디가 나타났다. SBS의 개국은 코미디 드라마 장르를 태어나게 하는 데 결정적으로 이바지했다. SBS는 보도, 교양 프로그램에서 약한 부분을 코미디와 드라마 중심의 오락 프로그램으로 채우려고 했는데, 특히 코미디드라마는 적은 돈으로 만들 수 있어서 좋았다. 그러나 1990년대 첫 시기의 가족코미디 드라마들은 성공하지 못했다.

가족드라마와 상황코미디 형식을 애매하게 묶음으로써, 뚜렷한 장르관습을 만들어내지 못했을 뿐 아니라, 표적대상층이 분명치 않았기 때문이다.

1990년대 가운데시기에 모호했던 코미디 드라마는 뚜렷하게 〈LA 아리랑〉과 〈순풍 산부

인과〉 같은 가족 상황코미디와 〈남자 셋, 여자 셋〉, 〈나 어때?〉와 같은 사랑 상황코미디로 바뀌었다. 이와 같이 바뀐 것은 방송사들이 코미디 드라마를 만드는 과정에서, 상황코미디를 만드는 기법을 익혔기 때문이지만, 보다 중요한 것은 1990년대 첫 시기부터 새로이 텔레비전을 보는 계층이 떠올랐기 때문이다.

신세대는 대중문화 영역전체에 영향을 미쳤는데, 텔레비전도 여기서 빠지지 않았다. 텔레비전은 신세대의 감성에 맞춘 트렌디 드라마와 단막형식의 프로그램 편성을 늘렸으며, 종합연예 프로그램들(variety shows)은 신세대 스타들이 나오는 토막항목들(items)로 구성되었다.

30분 안팎으로 구성된 상황코미디들도 토막형식으로 가벼움과 겉멋을 즐기는 신세대의 취향에 맞았다. 말하자면 상황코미디는 이데올로기의 억압과 정치적인 경향에서 벗어나 개인적이고 피상적인 문화형식을 더 좋아하는 신세대의 문화에 맞았다고 볼 수 있다.

06 종합연예 코미디(comic variety)

이것은 코미디에 노래와 춤 등 쇼의 형식이 보태진 것인데, 최근 이 유형의 우리나라 프로그램들에는 더 복합적인 형식들이 섞여 있다. 노래와 춤뿐 아니라, 진행자를 두고, 출연자들의 장기자랑, 행사, 연예정보 그리고 코믹다큐 등 코미디 밖의 장르에 속하는 요소들에다, 새로운 형태들까지 나오고 있다. 프로그램에 따라서 코믹 종합연예를 구성하는 재담, 코미디, 노래, 장기자랑, 행사, 코믹 다큐멘터리, 연예정보 등의 비중이 각각 달리 나타나고 있고, 진행자들의 구성에서는 코미디 연기자들의 비중이 높은 편이다.

종합연예 코미디는 비록 장르로서의 역사는 짧지만, 텔레비전 매체의 특성을 가장 잘 드러내는 형태라고 할 수 있다.

윌리엄스(Williams)는 텔레비전의 특성을 '흐름'이라고 했는데, 그렇기 때문에 엘리스(Ellis, 1982)는 텔레비전을 구성하는 기본단위는 개별 프로그램들이라기보다는 일정한 시간 안에 들어있는 이어지는 프로그램들(sequential segment)이라고 보았다. 곧 보는 사람들은 텔레비전을 하나하나의 프로그램으로 잘라서 받아들이는 것이 아니라, 프로그램들의 이음이나 흐름으로 받아들인다는 것이다. 이것을 닐(Steve Neale)과 크루트니크(Frank Krutnik)는 텔레비전의 특성이라고 본다.

이들은 여기에 다시 텔레비전의 매체특성을 덧붙이는데, 그 하나는 그림과 소리가 텔레비전을 켜는 대로 곧바로 나타나는 성질(즉시성)이고, 두 번째는 텔레비전 수상기가 집안에

붙박이로 있는 성질이다. 이런 특성 때문에 텔레비전에서는 영화와 달리, 수상기 안의 출연자가 보는 사람들에게 곧장 말을 건넬 수 있다. 왜냐하면 영화는 지난 때로 받아들이는 반면, 텔레비전은 집안에 마치 가구처럼 들어있고, 그림과 소리가 곧바로 전달될 수 있기 때문에, 보는 사람들은 자기가 텔레비전과 함께 있는 것으로 여길 수 있다. 그래서 텔레비전의 그림과 소리는 지금의 때로 보이고, 진행자나 보고자, 출연자들은 자기들을 보고 있는 사람들을 향해 말하는 것이 허용된다.

이 두 가지, 곧 그림과 소리라는 방송을 구성하는 요소들이, 시간의 흐름에서 모습을 드러낸다는 것과, 텔레비전 코미디의 형식과도 깊은 관련이 있다. 코미디영화가 장편인데 반해, 텔레비전 코미디는 단편들로 이루어져 있다는 점을 먼저 들 수 있지만, 그보다 더 중요한 것은 텔레비전 코미디에서는 텔레비전이 가진 직접 말을 거는 능력이 발휘되지 않았지만, 최근 성행하는 종합연예 코미디는 여러 다른 종류의 장르들이 하나의 프로그램을 구성하고 있기 때문에, 그것들 사이의 흐름에 어려움을 겪게 되면서, 그 하나하나의 항목들을 이어주기 위해서 전통적인 코미디에 없던 진행자가 나타나게 되었다는 사실이다. 이 진행자의 역할은 하나하나의 항목들 사이를 이어주는데 그치지 않고, 프로그램과 집에서 보는 사람들을 이어주기도 하는데, 이런 진행자의 이어주는(linking) 기능이 비로소 텔레비전에 숨어있던 힘을 드러나게 한 것이다.

그래서 '단편들 잇기'라는 특성과 '곧장 말 건네기'의 두 가지 특성을 모두 드러내고 있는 종합연예 코미디는 현재로서는 오락 프로그램들 가운데 텔레비전의 매체특성과 가장 잘 맞아떨어진다고 할 수 있다. 따라서 종합연예 코미디의 구조적 특성으로

첫째, 구성요소가 여러 가지라는 점이다. 장르의 경계선에 묶이지 않고 쓸 수 있다면, 다른 장르도 폭넓게 받아들인다. 그리고 이미 있어온 표형양식들을 모으거나 바꾸어 새로운 양식들을 만들어낸다.

둘째, 보는 사람과 프로그램을 이어주는 인물들이 있다는 점이다. 하지만 이들의 기능도 여러 가지다. 보는 사람에게 말을 거는 역할뿐 아니라, 프로그램을 구성하는 각 항목들을 이어주는 기능, 주 진행자와 보조 진행자 사이의 말 주고받기(cross talk), 주 진행자의 1인 개그, 보조 진행자들의 부분적 주 진행자 역할 등 다채롭다. 이와 같이 여러 진행자들을 쓴다는 것은 보는 사람에 대한 직접적인 '말 건네기' 방식의 특성을 가장 크게 할 수 있다는 좋은 점이 있다.

엘리스에 따르면 텔레비전 프로그램의 주체성은 텔레비전 화면속의 진행자와 텔레비전을

보는 사람이 '프로그램에 대한 생각을 같이 함(공모)'으로써 이루어진다고 한다. 따라서 집단적인 진행체계는 하나나 둘 정도의 진행자로 얻을 수 있는 것보다 훨씬 큰 공모의 관계를 가질 수 있으며, 이 여러 진행자들은 보는 사람들을 대신하여 많은 스타 출연자와 여러 가지 관계를 이루어, 그들과의 친근감과 동일한 감정을 보는 사람들에게 느끼게 해주는 것이다.

우리나라 지상파 텔레비전 방송사들은 주말의 저녁 시간띠에는 주로 대형 종합연예 코미디 프로그램을 편성하여 주시청 시간띠로 이어주는 다리역할을 맡겼는데, 이런 유형의 프로그램으로는 1995년 2월 KBS-2TV의 〈수퍼 선데이〉가 선발주자였다. 이 프로그램의 특징은 코미디 촌극, 스타쇼, 패러디 등을 묶어서 구성하는 것이며, 인기가 떨어지는 항목은 곧바로 새로운 항목으로 바꿔 넣는 부품조합식 구성이었다. 이어서 '96년에는 또한 KBS-2TV의 〈토요일 전원출발!〉, MBC 〈일요일 일요일 밤에〉와 SBS의 〈초특급 일요일〉이 뒤를 이어 생겨났다. 이런 유형의 프로그램들이 처음 기획될 때는 어떤 주제나 소재를 가지고 일관성 있는 내용으로 구성하고자 하는 의도를 가지고 있었으나, 실제로는 스타의 연기력과 인기에 기대게 되면서 원래 프로그램이 바라는 목표에서 벗어나 시청률만을 목표로 이것저것 될성부른 항목들을 끌어넣음으로써 '잡탕' 프로그램이 되고 말았으며, 이런 현상을 빗대어 '잡 버라이어티'라고 부르기도 했다. 이것은 주제의 일관성을 벗어나 오직 출연하는 연예인들의 즉흥연기에 기대어 프로그램을 만들고, 연출은 단순히 연예인들을 출연시키는 능력으로 이해되는 현실을 비판하는 가장 알맞은 표현이다.

이들 프로그램의 특징을 요약하면

- 지나치게 단순한 집단놀이가 많아지고 있다. 이 과정에서 일본방송의 내용들을 흉내 내거나 훔치고 있다는 지적이 끊임없이 나오고 있다.
- SBS의 '패트롤 25시'같은 어른 취향의 항목이 보는 사람들의 호응을 얻고 있다.
- MBC의 〈목표달성 토요일〉의 '애정만세'같은 생방송 항목이 약세를 보이고 있다.
- 앞선 프로그램의 구성항목을 본뜬 비슷한 항목들은 호응을 받지 못했다.
- 정보를 제공하는 항목의 생명력은 세다(주영호, 2002).

기획 과정

◯ 소재와 주제 정하기

웃음을 일으킬 수 있는 모든 것은 코미디의 소재가 될 수 있다. 먼저, 어리석음이나 재치 없는 것 같은 인간의 약점이 웃음을 일으킬 수 있다. 사람들은 남의 어리석은 짓을 보면서 기분 좋게 웃는다. 코미디는 현실이 아니며, 따라서 어느 정도 짓궂은 행위나 정도가 심한 장난이 허용될 수 있다. 사람들은 얻어맞고 자빠지는 얼간이, 얼굴에 파이를 뒤집어쓰는 광대, 운 나쁜 바람둥이... 이들이 처한 곤경을 보고 즐거워한다.

코미디는 그 자체가 부풀리기다. 웃음을 웃기기 위해, 사건이나 등장인물들의 행위가 부풀려지고 있다. 부풀리기는 실제보다 사건의 내용이나 크기가 부풀려져 있는 것을 말하며, 우리들은 상황이나 행동이 부풀려진 것을 보면서 실제는 그렇지 않은데... 하는 느낌을 가지면서 그 사실을 알고 있다는데 대해 우쭐한 기분을 느끼면서 웃게 된다. 부풀리기가 계속되거나 체계적일 때, 더욱 큰 웃음을 끌어낼 수 있다. 우리는 상황이 기대했던 대로 풀려나갈 때 기분 좋게 웃을 수 있으며, 기대 밖의 상황이 될 때도 예상이 어긋난 데 대한 놀람과 함께 기쁘게 웃을 수 있다. 마찬가지로, 상황이 뒤집어졌을 때도 웃을 수 있다. 주인공이 적대자를 보기 좋게 속였다고 생각한 순간, 상황이 뒤집혀서, 반대로 속았다는 사실을 알았을 때 어이없는 웃음이 나올 수 있다. 코미디는 인습을 깨뜨린다. 코미디에서는 흔히 규범이나 권위를 깨뜨리는 상황이 자주 일어난다. 예를 들어, 도둑은 언제나 경찰에게 쫓긴다. 그런데 반대로 경찰이 도둑에게 쫓길 때, 사람들은 법의 권위가 뒤집히는 것을 보면서 통쾌하게 웃을 수 있다. 부조리와 불균형이 흔히 웃음을 불러일으킨다. 멋쟁이 신사가 말쑥한 정장차림에 운동화를 신은 모습을 볼 때, 사람들은 웃음을 터뜨린다. 어울리지 않기 때문이다.

일반적으로 오해와 무지는 이야기를 나누는 과정에서 헷갈리게 하는데, 이 헷갈림이 때로 웃음을 일으킨다. 예를 들어, 이야기하는 가운데 잘못 알아듣고 엉뚱한 대답을 하거나, 알지 못하기 때문에 틀린 대답을 할 때, 사람들은 이런 혼란을 바라보면서 우쭐한 기분으로 비웃게 되는 것이다. 비정상적인 행위나 행동이 웃음을 일으킨다. 보통 사람들의 걸음걸이와는 다르게 뒤뚱거리는 걸음걸이, 가슴을 내밀고 어깨를 으쓱대며 폼 잡는 얼치기 깡패의 모습이 웃음을 자아낼 수 있다. 또한 이런 비정상적 행위를 다른 사람이 흉내 낼 때도 웃을 수 있다. 이 때 이 흉내가 실제와 비슷할수록 더욱 큰 웃음을 일으킬 수 있다.

어떤 상황에서 어울리지 않는 등장인물이 끼어들거나, 그의 어울리지 않는 행위가 혼란

을 일으킬 때, 웃음이 날 수 있다. 예컨대, 〈경찰학교(police academy)〉에서 경찰관의 자질에 맞지 않는 등장인물들이 모여서 벌이는 소동이 웃음을 낳는다. 도덕적 정당성이 뒷받침되지 않은 권위를 조롱하는 풍자도 웃음을 일으키는 주요요소다. 우리나라 전래의 마당극놀이에서 상놈인 막둥이가 양반들의 부도덕성을 빗대어 풍자하고 폭로함으로써, 웃음을 자아내게 한다. 이 밖에도 모순, 허영, 위선, 허위, 가장, 거짓말 등 웃음을 일으키는 많은 요인들이 있으며, 이들이 서로 얽혀 복잡하게 작용하면서 웃음을 계속 일으킨다.

일반적으로 코미디는 웃음을 낳고, 이를 통해서 즐거움을 주기 때문에, 오락성이 세다고만 생각하기 쉬우나, 한편으로는 다른 어떤 교양 프로그램보다도 인간의 어리석음이나 모자라는 점에 대한 날카로운 통찰, 잘못된 권위에 대한 비판의식, 다스리는 사람들에 대한 다스림을 받는 사람들의 저항의식이 세게 드러나는 사회성을 가지고 있다.

따라서 코미디는 이를 나타내기 위하여 흔히 인간의 약한 점(어리석음), 금지된 감정과 기대(섹스와 로맨스), 감춰진 태도(위선), 사회적 관습, 규범(결혼, 병원, 경찰)과 제도를 주제로 삼는 경우가 많다.

◉ 구성

코미디를 '행복한 결말로 끝나는 이야기'라고 정의할 수 있으며, 코미디가 행복한 결말로 끝나기 위해서는 이야기구조를 가져야 한다. 곧, 드라마구조처럼 시작부분, 가운데부분과 끝부분으로 이야기가 구성된다.

시작 부분에서 하나의 상황이 제시되고 주인공이 나오며, 이 주인공에 의하여 움직임이 시작된다. 이 부분에서 이것은 코미디며, 앞으로 잔뜩 웃을 수 있다는 암시를 주어야 한다. 이 부분이 너무 길거나 설명이 많으면, 보는 사람의 흥미를 잃게 하고 짜증스럽게 한다.

가운데 부분에서는 이야기를 풀어나가야 하는데, 여기에서는 여러 가지 웃기는 상황들을 설정하여 등장인물들이 움직이게 함으로써, 이어서 웃음을 만들어 내야한다. 이야기를 풀어나가는 데 있어 속도가 중요하다. 코미디는 속도가 빠르다. 등장인물들은 계속 움직이고, 상황은 계속 발전해야한다. 보는 사람이 딴 생각을 하게 해서는 안 된다. 이야기를 풀어나가는데 있어 쓰이는 구성의 기법은 드라마에서와 마찬가지로, 긴장과 놀람이다. 긴장은 보는 사람에게 어떤 정보를 알려줄 때 생기며, 놀람은 그 정보가, 보는 사람이 예상하는 대로 되지 않거나, 전혀 반대되는 결과가 나타날 때 생긴다. 긴장에서 알려주는 정보는 언제나 부분적이어서 여러 가지 형태의 긴장이 생길 수 있는데, 대체로 극적 긴장은 첫째, 기대에

서 오는 긴장과, 둘째, 불확실한 상태에서 오는 긴장의 두 가지로 나눌 수 있다.

먼저, 기대에서 오는 긴장은 보는 사람이 무엇이 일어날 것을 알고 있으나, 그것이 언제, 어떻게 일어날지에 대해서는 알지 못한다. 그는 이야기가 펼쳐지는 대로 따라가는 동안 기대와 두려움을 같이 느끼면서, 그것이 일어나기를 기다린다. 한편, 불확실한 상태에서 오는 긴장은 보고 있는 사람이 결과에 대해서는 알지 못하지만, 등장인물이 어떻게 움직일 것인지에 대해 호기심을 가지고 이야기를 따라간다. 이 두 형태의 긴장은 서로를 물리치지 않는다. 자세한 사항에 대해서는 잘 알지 못하지만, 주요사건에 대해서는 어떻게 진행될 것인지에 대해서는 어느 정도 기대감을 가질 수 있으며, 등장인물이 어떻게 움직일지는 알고 있지만, 결과에 대해서는 모를 수도 있다(Steve Neale & Frank Krutnik, 1996).

이야기를 풀어나가는데 있어, 등장인물들의 성격도 중요하다. 드라마에 있어서의 매력적인 주인공과 마찬가지로, 코미디에서 주인공의 웃기는 성격이 이야기를 재미있게 키워갈 수 있다. 코미디 등장인물의 성격은 대부분 일정한 형태로 굳어진 유형인데, 왜냐하면 코미디를 보는 사람은 주인공과 동일시하려고 하지 않는다. 언제나 주인공과 일정한 거리를 두고, 객관적으로 바라보려고 하기 때문이다. 우둔하면서도 잘난 체하며, 남의 일에 참견하기 좋아하는 인물, 언제나 모든 일을 삐딱하게 보면서도, 눈앞의 이익에는 물불가리지 않고 덤벼드는 인물 등이 대표적인 코미디 등장인물의 유형이다. 이들의 이런 복잡한 성격이 이야기를 풀어나가는 데에 필요한 재미난 상황을 꾸밀 수 있게 해준다.

한편, 긴장과 놀람을 일으키기 위해서는 보는 사람에게 미리 어떤 정보를 알려주어야 한다. 곧, 주인공이 적대자를 골려주거나 속이기 위하여 어떤 계략을 꾸미고, 보는 사람은 그 사실을 안다. 그러나 적대자는 그 사실을 모른다. 그러나 보는 사람은 그 계획이 얼마나 효과적으로 이루어질 수 있을지에 대해서는 알지 못한다. 만일 이 계획이 적대자에게 들키면, 오히려 적대자가 주인공에게 반격할 빌미를 줄 수도 있다. 그렇게 되면, 오히려 주인공의 기대와는 거꾸로 주인공이 적대자에 의하여 속임을 당할 수 있고, 여기에서 일이 뒤집어질 수 있다. 또한 일부러 꾸민 계획이 아니라, 잘못 알거나(오해), 잘 모르기(무지) 때문에 긴장이 생길 수 있다. 여기에서 잘못이 일어나는데, 이것은 계획된 속임수에 의해서가 아니라, 등장인물의 순진한 성격 때문에 일어나게 된다. 그런데 이 사건에서 중요한 것은, 보는 사람은 이 사건에 관련된 중요한 정보를 미리 알림 받지만, 주인공은 그 사실을 알지 못하기 때문에 잘못을 저지르게 되는데, 보는 사람은 그 사실을 알고서, 주인공이 어떻게 움직일지에 대해 관심을 갖고, 긴장감을 느낀다.

마지막으로, 여러 등장인물들이 계략에 말려들어서 긴장을 일으키는 방식인데, 여기서는 사건이 발전하는 과정에서 여러 계략들이 서로 부딪치는 가운데, 원래의 계획들이 실패하거나, 계획을 부분적으로 다시 고쳐야 하는 상황으로 바뀌게 된다. 등장인물들은 사건의 진전에 대해 따로따로 알고 있고, 또 영향을 미치기도 하지만, 그 정도는 한정되어 있다. 이에 반하여, 보는 사람은 그들의 계획을 잘 알고 있고, 사건의 진행에 대해서도 어느 정도는 짐작할 수 있다. 이야기가 풀려나가는 과정에서 긴장이 생기면, 뒤이어 '놀람'이라는 현상이 나타난다. 긴장상태에 있는 등장인물은 언제나 어떤 곳에서, 놀람의 상황에 맞닥뜨리게 된다. 그가 속았다는 사실을 깨닫거나, 그의 계획이 실패한 것을 알게 되는 경우다. 이 때 등장인물의 놀람은 보는 사람의 웃음을 불러일으키는데, 그것은 보는 사람은 이미 알고 있기 때문이다. 때로는, 어떤 경우에는 보는 사람까지도 놀라게 만드는 수가 있다.

코미디의 이야기구조에서 절정을 구성하는 두 요소가 있는데, 하나는 운명이 뒤바뀌는 것이고, 다른 하나는 알지 못하는 상태에서 알게 되는 상태로 바뀌는 것이다. 이 절정에서 긴장은 놀람으로 바뀌면서 상황은 끝나고, 행복한 결말로 마무리된다. 일반적으로 드라마에서 행복한 결말은 원인과 결과의 논리에 따라 동기가 주어지는데 반해, 코미디에서는 우연에 의한 행복한 결말이 더 중요한 역할을 한다. 코미디는 이야기줄거리에서 사건들이나 구성요소들을 함께 묶기 위해서, 굳이 특별한 동기를 줄 것을 요구하지 않는다. 따라서 코미디는 원인-결과에 의한 동기를 만들지 않으므로 이야기를 산만하게 구성하며, 웃음의 효과를 동기보다 더 중요하게 생각한다. 우연은 코미디의 결말뿐 아니라, 이야기 전체에 걸쳐서 중요한 역할을 한다.

코미디 프로그램에서 전통코미디와 상황코미디 프로그램은 극적구조에 따라 이야기를 구성하지만, 코미디 종합연예 프로그램은 몇 개의 개별적인 항목들을 모아서 하나의 프로그램 형태를 갖추므로, 프로그램 전체를 묶는 이야기구조를 만들 수 없다. 하나하나의 항목들도 촌극일 경우에는 이야기구조를 가질 수 있으나, 그 밖에 개그, 농담, 재담, 코믹이벤트 등의 항목들의 경우에 이야기구조를 갖지 않을 수 있다. 그리고 이들 항목들도 그 내용에 있어서 서로 아무 관련이 없으므로, 이들만을 모아 놓았을 때, 프로그램으로서의 구성형태를 갖출 수 없다. 따라서 코미디 종합연예 프로그램의 구성은 이들 항목들을 전체적으로 이어줄 진행자와 보조진행자의 역할이 중요하다. 그 밖에 쓸 수 있는 구성기법으로는 다음과 같다.

01 흉내 내기(parody)

다른 영화, 텔레비전 또는 문학작품이나 운동경기에서의 인상적인 장면 등을 우스꽝스럽

게 흉내 내는 코미디를 가리킨다. 이렇게 함으로써 원래의 작품의 의도나 주제 또는 주인공을 조롱한다.

02 삼단계 법칙

농담을 할 때는 대개 두 번의 얼개와 한 번의 펀치라인(punch-line), 합쳐서 세 개를 쓰는 것이 효과적이다. 예를 들어, 마술을 할 때 두 번은 하는 체 하고, 세 번째에 실제 속임수를 쓴다는 이치와 같다. 드라마에서 주인공이 어떤 목적을 이루고자 할 때, 처음 시도하여 곧바로 성공하면, 극적재미가 없다. 한번 실패한 다음에 성공해도, 긴장감이 없어 재미가 덜하다. 두 번 정도 실패한 다음, 세 번째 성공하는 것이 보는 사람의 긴장을 돋우면서 흥미를 유지하기에 알맞다. 그러나 세 번 이상 실패하면, 긴장이 풀리고 흥미가 사라질 수 있다.

03 엉뚱한 짓거리(punch-line)

우스운 이야기에서 급소가 되는 말 또는 문구를 뜻하며, 흔히 뜻밖이라는 성격, 다시 말하면, 이야기 흐름에는 맞지만 여전히 예상치 못한 식으로 이루어지는, 갑작스런 꼬임의 성격을 가지고 있다. 예를 들어, 보석상에서 보석을 훔치기 위하여 창문의 유리를 잘라내고 있는데, 보석을 훔치는 대신, 계속하여 유리창을 훔치고 있다.

04 올라타기(topper)

위에 얹는 것이라는 뜻으로, 펀치라인이 또 다른 펀치라인에 의해 앞자리를 빼앗기는데, 이 두 번째 펀치라인을 토퍼라고 부른다. 이때 첫 번째 펀치라인은 두 번째 펀치라인으로 이어지는 대사일 경우가 많으며, 첫 번째 펀치라인에 의한 웃음이 줄어들면서, 두 번째 웃기는 대사로 인해 다시 한 번 더, 웃음을 터뜨리게 된다. 예를 들어, 채플린은 자신이 만든 영화의 어느 장면에서, 값싼 여인숙의 늙은 주정꾼에게 매우 예의바르고 동정심 있는 것처럼 보인다. 그 남자의 침대를 정리하고, 그의 머리를 공치는 방망이로 때려 잠재운다. 그리고는 그에게 잘 자라는 뜻의 입맞춤을 한다.

05 늦춤(지연)

농담이나 펀치라인을 준비한 상태에서, 그것이 한 박자 또는 그 이상 늦추어지는 상태를 말한다. 예를 들어, 한 남자가 근처에서 싸움이 벌어지는 동안, 커다란 달걀 바구니를 들고 간다. 싸우는 사람들에게 부딪쳐, 옆에 쌓아둔 술통들이 넘어져 굴러간다. 그 남자는 통들이 자기에게로 굴러오는 것을 본다. 막 그에게 부딪치려는 순간, 술통들이 멈춘다. 우리가 예상

하던 대로, 통들은 그 남자에게 부딪치지 않는다. 그 남자는 몇 발자국 더 걸어간다. 그러다가 그가 발을 헛디뎌 그만, 달걀바구니 안으로 넘어진다.

06 잘못 알기

누군가 착각하는 것을 중심으로 줄거리를 풀어나간다. 로맨틱 코미디는 한 사람이 자기가 좋아하는 상대가 다른 사람과 사귀고 있다는 것을 중심으로 이야기가 펼쳐진다. 〈모던 타임즈(Modern Times)〉에서 채플린은 트럭에서 떨어진 깃발을 주워서 돌려주려고 한다. 우물 쭈물하는 사이에 시위하는 사람들이 깃발을 든 채플린의 뒤를 따르게 되고, 그는 자신도 모르는 사이에 혁명의 지도자가 된다.

시위 행렬의 선봉에 선 장면
일자리를 찾아 헤매던 찰리는 우연히 목재 수송차 뒤에서 떨어진 붉은 깃발을 줍는다. 그리고 트럭을 부르며 깃발을 흔들던 찰리의 뒤에 갑자기 시위대 행렬이 나타난다. 졸지에 시위행렬의 선봉에 서게 된 찰리는 도망치다 경찰과 다투게 된다. 찰리는 억울하게 시위 주동자로 오해받아 감옥에 가게 된다.

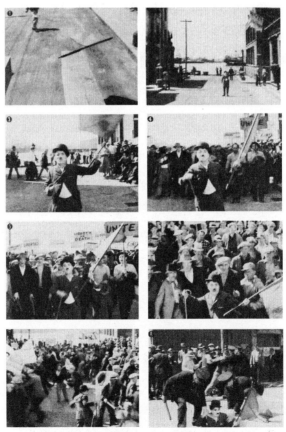

*자료 출처: 〈명장면으로 영화읽기〉(신강호, 2005)

07 소품이나 장치 이용하기

코미디에서는 모든 물건들이 코미디의 소품으로 쓰일 수 있다. 채플린은 언제나 모자와 지팡이를 소품으로 쓰고 있다. 속빈 깡통과 두 개의 뼈다귀가 실로폰이 된다. 두 개의 맥주병을 망원경으로 쓰기도 한다.

08 몸 쓰기

코미디는 몸의 움직임을 좋아한다. 영상의 특성에 맞기 때문이다. 무성영화시대의 슬랩스틱(slap-stick) 코미디는 주로 몸의 움직임으로 구성되었다. 뺨을 때리고, 막대기로 치고, 파이를 얼굴에 던지고, 도망가다가 바나나 껍질에 미끄러져 엉덩방아를 찧는 등, 온갖 우스꽝스러운 짓으로 보는 사람들을 웃겼다.

이밖에도, 희극적 얼개, 회상, 말장난, 재담, 암시적 유머 등의 기법들이 쓰이고 있다 (William Miller, 1995).

○ 대본 작성

코미디의 대본도 드라마와 비슷한 방식으로 쓴다. 먼저, 이야기줄거리를 만든다. 웃음의 상황을 설정하고, 등장인물을 소개하고, 등장인물의 성격을 알 수 있는 움직임을 일으키게 하여 이야기를 펼치고, 풀어나가는 과정에서 계속 웃음을 낳을 수 있는 상황을 만든다. 이야기하는 가운데 자연스럽게 이야기줄거리를 몇 가지로 늘려서, 사건의 결말을 뒤집으며, 여기에서 절정을 이루며 이야기를 끝낸다.

이야기줄거리를 만든 다음, 이 줄거리를 발전시키기 위한 작은 이야기꺼리들을 구성한다. 이때 여러 가지 희극적 구성기법들을 써서, 될 수 있는 대로, 웃음을 불러일으킬 수 있는 많은 이야기꺼리를 만든다. 가지를 친 작은 이야기들을 이야기줄거리에 따라 정리하여, 이야기를 만든다. 이렇게 하나의 이야기가 만들어지면, 상황에 따른 등장인물들을 나오게 하고, 이들의 성격을 뚜렷이 드러낸다. 이야기의 흐름에서 알맞은 곳에서 다시 가지를 치고, 결말을 뒤집어 절정을 만들어 낸다. 절정에서 가장 크게 웃을 수 있도록, 구성의 기법들을 잘 써야 한다. 절정에서 코미디의 성공과 실패가 결정된다.

이렇게 이야기가 다 구성되면, 다음에는 장면마다 장면의 이야기줄거리를 만든다. 모든 장면들은 다 하나의 목표를 가지고 있으며, 다음 장면과 이어져야 한다. 시작부분의 장면들

은 이야기가 설정되는 상황이 제시되고, 등장인물의 움직임이 소개되어야 하며, 이것이 코미디라는 것을 알 수 있게 하는 웃음을 만들어내야 한다. 가운데 부분은 이야기가 펼쳐지고 등장인물들이 움직이며, 이들이 서로 움직임을 주고받으면서, 웃음의 상황이 계속 이어져야 한다. 펼쳐지는 부분의 알맞은 곳에서 위기상황이 오고, 결말이 뒤집어지며 절정이 만들어지고, 마지막 장면에서 상황은 모두 풀린다.

장면의 이야기줄거리를 만든 다음에는, 상황설정에서 무리한 부분은 없는지, 설명만 길게 늘어지고, 웃음이 약하지는 않은지, 웃음을 만드는데 너무 신경 쓰다가 속되게 표현된 부분은 없는지, 장면과 장면은 무리 없이 잘 이어지고 있는지 등을 살펴볼 필요가 있다.

이렇게 장면의 이야기줄거리가 다 만들어지면, 대본의 첫 원고를 쓰고, 몇 번의 검토를 거쳐 완성한다. 드라마의 경우, 보통 한 사람의 작가가 대본을 쓰지만, 코미디의 경우, 대개 3~5명의 작가들이 함께 쓰는 경우가 많은데, 이는 코미디 소재를 찾아내고, 구성하기가 드라마보다 어렵다는 사실을 뜻한다.

◎ 연기자 뽑기

드라마에서와 마찬가지로 연기자의 역할은 중요하다. 아무리 잘 구성된 대본이라도 이를 몸으로 나타내는 연기자의 연기력이 떨어지면, 보는 사람의 흥미를 끌거나, 감동을 이끌어 낼 수 없다. 드라마 연기는 이야기구조를 잘 따라가면 되지만, 코미디는 드라마와 달리 이야기구조가 잘 짜이지 않고, 매우 느슨하다. 따라서 우스운 연기로 이 차이를 메워야 한다.

코미디 연기는 웃음을 불러일으키지 않으면 뜻이 없다. 바보스럽고, 엉뚱하며, 마구잡이로 내달리거나, 멍청히 서거나 하면서 온몸으로 연기해야 한다. 코미디 연기가 드라마 연기보다 어려운 이유가 여기에 있다. 드라마와 마찬가지로, 코미디에서도 주인공과 상대역의 중요성은 매우 높다. 이 두 배역의 연기력에 프로그램의 성공과 실패가 달려있다. 그래서 대부분의 경우, 연기력을 인정받고 있는 스타급 연기자를 경쟁적으로 고르고 있으나, 현실적으로 코미디 연기자의 수는 많지 않다. 지난날 정통코미디를 주로 연기하던 연기자들은 새로운 형태의 코미디에 적응하지 못해 대부분 무대를 떠났고, 개그 콘테스트에서 선발된 젊은 개그맨들을 중심으로 새로운 코미디 연기자들이 나왔다.

코미디도 지난날의 정통코미디에서 종합연예 코미디와, 특히 미국 코미디의 영향을 받은 상황코미디가 새로 나타남에 따라, 연기의 유형도 많이 달라졌다. 그러나 새로운 형식의 코

미디 연기에 제대로 적응하는 연기자의 수는 매우 적었으며, 특히 일반 드라마와 비슷한 수준의 연기자 숫자를 필요로 하는 상황코미디에서는 모자라는 연기자를 상당부분 드라마 연기자로 메우고 있다. 따라서 코미디 연기자를 고르는 것이 매우 어려운 일이 되고 있으며, 현실적으로 연기력을 인정받고 있는 몇몇 연기자들에게 매달리고 있는 실정이다.

화면에 나타나고 있지는 않지만, 코미디 제작에서 연기자와 마찬가지로 중요한 사람은 대본작가다. 코미디를 제작하기 위해서는 훌륭한 대본작가를 찾아야 하지만, 연기자와 마찬가지로 새로운 형태의 코미디를 써본 경험 있는 작가의 수는 절대적으로 모자란다. 코미디 대본은 웃음의 소재를 찾아내야 하기 때문에, 이것은 어쩌면 드라마 소재를 찾는 일보다 더 어려울 수 있다. 따라서 좋은 코미디 프로그램을 만들기 위해서는 우수한 작가를 기르는 일이 무엇보다 중요하다. 방송사는 연기자와 작가를 기르기 위한 계획을 세우고, 오랜 시간과 노력, 그리고 돈을 들여야 할 것이다.

◎ 제작방식

코미디 프로그램은 소식 프로그램처럼 실시간에 맞추어 제작할 필요가 없으므로, 녹화를 원칙으로 한다. 또한 사실성을 살리기 위해서 현장을 찾아갈 일이 없으므로, 연주소에서 만든다. 드라마제작의 경우, 때로는 사실성을 살리기 위해 연주소 밖에 무대를 세우고, 그림을 찍는 경우가 있으나, 코미디는 사실성을 무시한다. 오히려 현실을 부풀리는 경우가 많다. 따라서 연주소를 벗어나서 제작하는 일은 드물다. 대부분 연주소에서 제작할 수 있다. 연주소에서 여러 대의 카메라를 써서 한 장면, 한 장면씩 녹화하며, 드라마제작의 경우와 마찬가지로, 녹화 도중에 잘못이 생기면, 처음부터 다시 녹화하여 완성한다.

지난날에는 연기에 사실감을 불어넣기 위해, 방청객들을 초청하여 이들의 반응을 직접 프로그램에 집어넣었으나, 이것은 매우 번거롭고, 방청객들을 따로 관리해야 하는 일 때문에, 오늘날은 방청객 대신 웃음소리 효과를 써서, 이들의 반응을 살리고 있다.

◎ 제작비 계산

코미디 제작비는 드라마와 마찬가지로 주로 연기자들의 출연료와 대본작가들의 원고료로 구성되어 있다. 그러나 드라마 연기자나 작가에 비해 출연료나 원고료 수준은 높지 않으며, 따라서 드라마보다 제작비가 적게 든다. 주로 연주소에서 제작하고 있기 때문에, 자주 밖에

서 그림을 찍어야 하는 드라마에 비하여, 제작비가 훨씬 적게 든다. 그러므로 방송사 입장에서는 제작비가 많이 들고 제작방식이 복잡하고, 어려운 드라마 프로그램에만 매달리기보다, 상대적으로 제작비가 적게 들고, 제작하기가 더 쉬우면서도 수익성이 높은 코미디 프로그램을 제작하는 것이 유리할 수 있다. 그러나 위에서 설명한대로 연기자와 작가가 모자라기 때문에, 프로그램 편수를 늘여 편성하기가 어려운 문제가 있다.

코미디 작가 앤드루 호튼의 대본쓰기

그러면 이제부터 대본쓰기의 실제에 관해 알아보자.

◎ 희극적인 마음 갖추기

코미디에 대한 단순한 정의는 어떤 것이든 실패한다는 것을 아는 데서 시작하자. 심지어 '코미디는 사람을 즐겁게 한다.'고 말하는 것조차 위험하다. 유머감각이 없는 사람들에게 코미디는 심각한 고통을 주거나, 위협이 될 수 있기 때문이다. 물론 코미디언은 웃음을 통해서 날마다 수많은 사람들의 긴장을 풀어준다. 그러나 다른 한편, 코미디 작가는 여러 세기에 걸쳐 자주 감옥에 가거나, 쫓겨나거나, 그보다 심한 상황에 처했다.

하버드대학교 해리 레빈(Harry Levin) 교수가 알맞게 말하듯이, '코미디는 아테네 고대희극에서 텔레비전 상황코미디에 이르기까지 풍부하게 변용되고, 문화적으로 관련 있는 전통을 반영한다.' 이런 폭넓은 관점에서 다음과 같은 열 가지 관점으로 코미디를 바라보도록 하자.

01 코미디는 단순히 문학, 연극, 영화, 방송 등의 한 장르라기보다는 세상을 바라보는 방식이다.

코미디는 관점이다. 달리 말하면, 어떤 것도 그 자체로 웃기거나, 슬프거나, 또는 비극적인 것은 없다. 모든 것은 그것을 바라보는 방식을 고르는 데 달려 있다.

둘이 하나가 되는데, 가족의 장해를 겪게 되는 사랑하는 사람들의 이야기는 로맨틱 코미디의 공식이다. 그러나 이것은 셰익스피어의 비극 〈로미오와 줄리엣〉의 플롯이고, 날마다 신문에 실리는 많은 경우의 슬픈 이야기들이기도 하다. 어떤 사람에게는 희극인 것은 어떤

사람에게는 비극일 수 있다. 그러므로 코미디를 하나의 장르 이상으로, 곧 관점으로 아는 것이 좀 더 큰 맥락을 짚는데 도움이 된다. 간단히 말해, 코미디는 태도, 곧 웃기는 것, 모순된 것, 즐거운 것, 낙관적인 것, 긍정적인 것, 반어적인 것, 풍자적인 것, 또는 심지어 블랙유머적인 것 등을 찾아내는 능력이다. 이는 다음 단계, 곧 조크, 개그, 이야기구조, 등장인물과 주제 등 희극의 구체적 영역들을 아는 바탕이 된다.

⓿② 코미디는 환상과 축제성을 아우르는 놀이의 형태다

코미디가 관점이라면 그것은 예를 들어, 단순히 웃음만이 아닌, 그 이상의 것들을 아우르는 넓은 범위의 관점이다. 이런 맥락에서 코미디를 하나의 '놀이'라고 생각하는 데에 철학자 루드비히 비트겐슈타인(Ludwig Wittgenstein)이 도움이 된다. 코미디에 대한 이런 이론이 알려주는 바는, 어떤 정의이든 그 핵심은 그 한계선이 합의된 무고지대(nonthreatening zone), 그래서 모두가 안전하고 편안하며, 통용된다고 느끼는 영역에 대한 경기자들(보는 사람, 또는 배우와 작가) 사이의 공통된 이해라는 점이다. 이것을 희극작품이 내세우고 우리가 신호, 힌트, 기대를 통해서 확인하는 '희극적 환경'이라고 부르자.

'코미디'의 어원은 그리스말 코모스(komos)로 술과 비극, 그리고 희극의 신인 디오니소스의 축제기간에 여러 가지 동물의 옷을 입고, 사람들에게 풍자적인 욕설을 내뱉거나, 노래하는 약간 술 취한 사람들의 '코러스(합창가무단)'를 뜻한다. 독창적인 환상이 창의적인 비방을 지어내는 데 필요하며, 전체 행사는 술과 공동체, 함께 나누는 춤과 음식 등을 축하한다는 뜻에서 '축제적'이다. 달리 말해, 코미디는 기원과 실행에 있어서 카니발과 많은 부분을 함께 가진다. 두 가지의 요점은 축제, 공적인 그리고 사적인 갱생, 공동체의 재확인 등은 물론이고 사회와 문화의 정규적인 규칙으로부터의 완전한 자유감각이다(카니발 기간에 중세와 르네상스 시대의 가톨릭과 그리스 정교회는 세상 구원의 차원에서 유럽문화에 특별한 자유를 허용했다).

⓿③ 희극과 비극은 각자가 다니는 길에서 자주 만나는 친한 사촌이다

실제로 그 기원에 있어 희극과 비극은 둘 다 디오니소스 축제기간 동안 진행된 신에 대한 축하에서 시작되었다. 두 가지 모두 코러스를 쓰며, 연기뿐 아니라, 노래와 춤을 주로해서 공동체를 대상으로 공연했다. 그럼에도 그 차이는 분명하다.

아테네의 고대 그리스 비극과 희극을 연구하는 어느 학자에 따르면, "5세기의 비극과 희

극은, 우리가 그 각각이 반대하는 사항과 서로 기피하는 중복사항 등을 통해 비극과 희극을 정의하는 데 적지 않게 도움이 된다."

예를 들어, 찰스 채플린(Charles Chaplin) 영화의 마지막 장면에서, 영화를 보는 사람들을 뒤로 하고, 멀어져가는 채플린에게서 우리가 느끼는 것은 무엇인가? 결국 그는 혼자가 된다. 그런데 코미디는 감싸안음이나, 두 사람 이상의 공동체의 지속을 축하하는 것이다. 그러나 혼자 끝나는 채플린의 영화는 전체효과의 면에서 코미디를 짜넣은 드라마라고 할 수 있다. 더욱이 슬픈 강아지 같은 눈으로 쳐다보는 채플린의 클로즈업 화면은 웃음을 자극하기보다는, 보는 사람의 마음을 울린다.

04 코미디가 '순전한' 경우는 드물다

이것은, 코미디 작가는 자신의 코미디에 대한 개념, 기조, 구성 등을 분명히 하여 보는 사람이나 자기 자신을 잘못 이끌지 말아야 한다는 뜻이다. 예를 들어, 패러디는 그 흐름을 끝까지 이끌어가기가 가장 어려운 희극적 장치다. 세르반테스는 〈돈키호테〉를 로맨틱 전통에 대한 희극적 패러디로서 쓰기 시작했다. 그러나 오직 자신의 꿈속에서만 기사가 될 수 있으며, 마지막에는 삭막한 삶의 현실에 직면하는 노인병사의 마지막 이야기에서 우리는 세르반테스가 창조한 극단의 비애감이 무엇인지 뼈저리게 느낀다.

다르게 말한다면, 코미디는 자주 그 뜻이 여러 가지로 풀이된다. 예를 들어, 미국영화 〈포레스트 검프〉에 대한 여러 사람들의 반응을 다시 한 번 생각해보자.

많은 자유주의자들은 미국적인 가치에 대한 풍자라고 좋아했지만, 미국 중산층 보수주의자들은 이 영화를 '그들의 세계관을 다시 확인하는 것'이라고 생각했다. 두 집단 모두가 1960년대 미국을 꿰뚫는 포레스트의 여정에서 즐거움과 웃음을 찾았다는 사실은, 꿩도 먹고 알도 먹을 수 있는 코미디의 숨은 힘을 증명하는 것이다. 좀 더 구체적으로 말해보자. 89분 이상으로 사람을 웃기는 것은 어려운 일이라는 우디 앨런의 말에 동의할 수 있다. 3시간짜리 코미디는 어떤가? 그런 작품을 하나라도 말할 수 있는가? 그러므로 '길이'는 작가가 유념해야 할 중요요소다. 작품 속 코미디의 여신이 힘빠지게 내버려두지 마라.

05 코미디는 '구성'과 '알기' 사이의 유쾌하고 파격적인 긴장이다

달리 말해, 코미디는 '긴장감(기대)'과 '놀람(알지 못하는 것)' 사이에서 줄타기를 하는 것이다. 위트와 개그는 주의 깊게 구성(조작)된다. 한편, 우리가 단순히 기대하지 않았던 것을

보거나, 보게 되었을 때, 일어나는 웃음들이 있다. 위트와 조크(말의 유머)와 개그(보는 유머)는 둘 다 긴장감의 형태로 작용한다. 코미디를 보는 사람은 "펀치라인(농담이나 우스갯소리에서 의표를 찌르는 마지막 구절)이나 펀치 이미지가 무엇이 될까?" 하고 생각하면서 '맞추려고' 한다. 제대로 맞출 경우, 우리는 그 결과(해답)에 놀라 웃으면서, 순간적인 기억을 되살려, 작가나 배우가 이제까지 얼마나 교묘했는가를 깨닫는다.

개그와 조크가 어떻게 작동하는가를 보자. 낡은 사회의 일반적 생각을 뒤엎고, 사태를 새롭게 보는 코미디 프로그램 〈로잔느〉에서의 오래 된 농담을 예로 들면, "우린 정말 효과가 있는 산아제한 방법을 찾아냈어. 날마다 밤에 잠자리에 들기에 앞선 한 시간 동안, 아이들과 노는 것이지." 이 말에 우리는 웃는다(또는 허탈해한다).

그러나 왜, 그리고 어떻게? 저명한 학자인 아서 케스틀러(Arthur Koestler)는 이런 현상에서 일어나는 것을 설명한다. 모든 농담과 개그는, 합쳐질 때 정서적인 긴장의 '번뜩임(이완)'이 생기는 '두 개 이상의 독립적이고 자족적인 논리사슬들'의 결합이다.

첫 번째 문장과 두 번째 문장을 하나하나 '논리 A', 논리 B'라고 하자. 웃음은 두 가지 논리들이 우리 마음속에서 합쳐질 때, 그 둘 사이의 번뜩임에서 생긴다. 물론 이것은 (조크나 개그를 놓치지 않았다면) 듣는 사람이나 보는 사람의 마음속에, 또는 눈앞에서 새로운 논리(논리 C)가 생겨나는 것을 뜻한다. 그런데 번뜩임이나 논리 C는 무엇인가? 간단히 말해, 이것은 부조화의 인식, 곧 그러한 두 개의 논리들이 우리의 '일상' 경험에서 어울리지 않는다는 인식이다. 곧 일상에서 '산아제한' 하면 콘돔, 피임약, 금욕 등이 연상되는 반면, 아이들과 시간을 보내는 것은 긍정적인 '가족 가치'로 여겨진다. 그 둘 사이의 거리로 인해 그 하나하나는 번뜩임 속에서 하나의 새로운 시각을 만들어낸다. 간단히 말해, 웃음은 그런 상황에서 느껴지는 부조화의 인식에서 튀어나온다.

개그는 시각적으로 똑같이 작동한다. 코엔 형제의 〈파고(Fargo)〉(1996)에서, 우리는 공무수행 중인 경찰차 안에서 금방이라도 출산할 정도로 배가 부른, 경찰복장의 마지 군더슨(프랜시스 맥도먼드)을 보자마자, 웃게 된다. 이 경우, 논리A(경찰관)와 논리B(임산부)가 하나의 이미지 속에서 합쳐지고, 우리는 곧바로 '반응'한다. 물론 개그는 조크의 구조처럼 두 개 또는 그 이상의 부분들에서 비롯될 수 있다.

코미디에서 '찾아봄(발견)'은 전혀 다르게 작동한다. 이 경우 웃음을 이끄는 부조화는 세심한 구성보다는 우리의 찾아봄에서 비롯된다. 증거는? 일간지로 시작해보자.

웃음을 자아내는 기사가 전혀 없는 일간지는 없다. 예를 들어, 내 눈앞에는 크로아티아의

자그레브에 사는 한 여성에 관한 기사가 있다. 이 여성은 2층 창문에서 정원을 내려다보다가 불테리어가 자신의 애완견 푸들을 공격하는 것을 보고, 바로 창문에서 뛰어내려(떨어지다가 왼쪽 발을 삐었지만) 불테리어의 목을 물어뜯어 사랑스런 푸들을 구해냈다고 한다. 이처럼 실제 삶은 허구(픽션)보다 이상하다. 여기에, 여기저기에 깔린, 터지지 않은 익살들을 찾아 시간을 들여 우리 주변의 세상을 주의 깊게 듣고 살펴보아야 할 이유가 있다.

최고의 코미디언이나 코미디 작가들은 주변을 듣고 살펴보는 능력들이 뛰어난 사람들이라는 사실을 기억하라. 대다수의 사람들은 너무 바빠서 우리의 일상이 얼마나 웃기는 사실들로 넘쳐나는지를 볼 수가 없지만, 희극적인 것에 대해 훈련된 귀와 눈을 가진 사람들에게는 모든 사람들과 모든 사물들이 숨어있는 희극의 소재가 될 수 있다. 예를 들어, 채플린은 그의 자서전에서, 실제 삶에서 자신의 아버지를 넣어서 주변의 술주정뱅이들을 자세히 살펴볼 수 있었기에, 놀라울 정도로 희극적인 술주정뱅이를 연기할 수 있었다고 고백했다.

06 코미디는 보는 사람과의 특별한 관계를 가진다

코미디 특히, 무정부주의적 코미디와 서서하는(stand-up) 코미디는 보는 사람이 있는 것을 인정하고, 보는 사람들과 곧바로 마주한다. 채플린은 카메라, 곧 보는 사람을 똑바로 쳐다보았다. 아리스토파네스의 등장인물들은 자주 보는 사람들 속에서 어느 한 사람을 모욕했다. 〈애니 홀(Annie Hall)〉(1977)의 시작에서 우디 앨런이 연애의 실패에 대해 말할 때, 그는 우리(영화를 보는 사람들)의 존재를 인정할 뿐 아니라, 유태인풍 뉴욕의 서서하는 코미디의 전체적인 전통을 인정하는 것이다. 그러므로 우리는 거의 언제나 보는 사람을 인정하면서, 또는 자주 보는 사람을 알지 못하면서, 진행되는 코미디의 '놀이(게임)'를 알아차린다. 놀이란 보는 사람 또한 조크나 개그의 대상, 또는 여러 가지 희극적인 공격의 대상이 되는 경우이다. 코미디는 보는 사람이 능동적으로 놀이에 끼어들도록 부추긴다. 반면, 비극은 우리의 감정을 끌어들이고자 하기 때문에, 그러한 접촉과 보는 사람이 끼어드는 것을 피한다. 사실 비극이나 진지한 드라마에서 "보는 사람의 수동성은 비극적인 경험의 필수적인 조건이다."

07 코미디는 작은 것에서 자라나고, 작은 것은 모순을 드러내고, 웃음을 가져오는 부조화를 축하한다

셜리 버먼(Shelley Berman)은 얼마나 빨리 로맨스가 깨질 수가 있는가를 보여주는 일상

적인 예를 들었다. 당신이 이상형의 여자를 만났는데, 그녀가 당신에게 미소 지을 때, 그녀
도 눈치 채지 못한 스파게티 한 조각이 빛나는 흰 앞니들 사이에 끼어있을 때, 당신의 기분
은 어떻겠는가?

우디 앨런은 자신의 부모가 하느님과 양탄자를 믿었다고 자주 말했다. 이 문장에서 우리
는 조크의 구조를 본다. '부모'와 '하느님'은 서로 이어져 논리 A를 이룬다. 한편, 우리는 논
리 B, 곧 '양탄자'라는, 신과 아무 상관없어 보이는 작은 것 때문에, 기대하지 않은 희극적인
즐거움에 빠진다. 무엇보다 이 웃음은 우주적인 것과 일상적인 것, 성스러운 것과 속된 것
을 합치는 데에서 생긴다. 이런 점을 강조하는 듯한 말이 프레스턴 스터지스의 〈개선영웅을
환호하라(Hail the Conquering Hero)〉(1944)에 나오는데, 그가 썼던 최고의 대사들 가운데
하나다. "한두 개의 작은 것만 있다면, 모든 게 완벽하지요." 사실 이것은 대부분의 코미디
에도 해당된다. 그리고 웃음을 이끌어내는 것은 이러한 "작은 것 한두 개다."

❽ 희극적인 세계에서는 어느 것도 신성하지 않고, 인간적인 어떤 것도 거부되지 않는다

그리스 시대의 희극작가 아리스토파네스는 고대 그리스 무대에서 신들을 모독하는 것을
겁내지 않았다. 미국 텔레비전 코미디쇼 〈토요일 밤의 생방송(Saturday Night Live)〉의 출
연자들도 클린턴 대통령의 성추문에서, 반 낙태주의자와 전미무기판매협회 등에 대한 풍자
에 이르기까지 될 수 있는 모든 주제를 다루었다.

여러 다른 문화에서 특별한 방식으로 제한을 받지만, 성적이거나 외설적인 것들도 코미
디에서는 정당한 역할을 한다. 예를 들어, 미국과 다른 나라의 코미디에 있는 힘센 성적편
견의 상황을 생각해보자. 미국의 코미디에서는 자주 가슴이 드러나는 것은 허용되지만, 남
성의 성기는 거의 볼 수가 없다. 영화이론가 피터 레만(Peter Lehman)은 재미있는 반어
(irony)라고 이 문제를 가리킨다. 예를 들어, 할리우드가 일차적으로 여전히 남성에 의해서
통제되고 있기 때문에, 남성 성기에 대한 조크는 미국코미디에 넘쳐나지만, 실제적인 '대상'
을 보는 일은 진한 외설(hardcore pornography)에 한정된다는 것이다.

코미디의 전언(message)은 분명하다. 관습과 '존경할 만한 것들'을 찾고, 파헤치고, 넘어
서는 것을 주저하지 마라. 그렇다고 반 관습적인 코미디로 보는 사람의 속을 뒤집어 놓아야
한다는 말은 아니다. 예를 들어, 〈심슨가족(The Simosons)〉과 〈자인펠트(Seinfeld)〉의 모
든 이야기들은 어떤 사회집단과 종교집단에 속한 어느 누구라도 감히 모독하지만, 그것 때
문에 문제가 생기지 않는다. 이는 보는 사람들의 마음을 불편하게 하지 않는 이야기의 속도,

영리한 대사, 만화 같은 부풀린 세계라는 설정 때문이다.

09 코미디는 '행복한 결말(Happy Ending)'보다는 두 사람 이상의 공동체를 축하하는 절정을 더 좋아한다

코미디의 결말에서는 두 사람이나 그 이상의 사람들이 하나가 되는데, 그 뜻은 어떤 일이 일어날지라도, 우리는 혼자가 아니라는 것이다. 물론 많은 할리우드 영화들은 주로 이 '행복한 결말'로 끝나는데, 모든 주요 갈등이 "그들은 그 뒤로 오랫동안 행복하게 살았습니다."라는 식의 동화 같은 느낌으로 풀린다. 이에 비해, 그리스의 아리스토파네스의 코미디와, 대부분의 셰익스피어의 코미디는 춤, 노래, 집단축제 등으로 끝나는데, 이것은 결혼(그래서 사회적인 결속의 지지)이나, 많은 아리스토파네스의 작품에서 그런 것처럼 전쟁을 멈추는 것, 등과 같이 사회적으로 바람직하게 바뀌는 것을 뜻한다.

코미디는 자신감을 갖게 한다. 결말은 새로운 시작을 암시하고, 이것은 사회적 결속과 연속성을 다시 한 번 지지한다. 이것은 말끔하게 풀리는 것을 거부함으로써, 결말의 개념을 가지고 노는, 보다 세련된 코미디들에도 적용된다. 스탠리 투치의 〈큰 밤(Big Night)〉은 최근 몇 년 사이의 영화 가운데 가장 효과적인 결말의 한 가지를 내보였다. 이 영화는 음식점 경영의 실패 때문에 서로를 비난하며 싸우던 두 형제가 조용히 오믈렛을 함께 먹는 것으로 끝난다. 물론 여러 코미디 프로그램들에는 실제로 그렇게 될 수 없는 '행복' 그래서 '환상적인 것'에서, 이 〈큰 밤〉처럼 '조용히 현실을 인정하는 것'에 이르기까지 여러 종류의 결말을 만난다. 보는 사람을 여전히 공상적인 세계에 머물게 할 것인지, 또는 예를 들어, 〈투씨(Tootsi)〉의 결말처럼 연애에 대해 같은 시대의 감각을 갖추면서, 한편으로는 사실적인 태도를 '갖게' 할 것인지, 결말의 수준과 정도를 고르는 것은 작가에게 달려있다. 〈투씨〉의 결말은 제시카 랭이 더스틴 호프먼에게 그가 여장을 했을 때 입었던 드레스를 빌려달라고 너스레를 떨며 둘이서 뉴욕거리에서 걷는 것이다.

10 코미디는 문화가 자신에 대해 이야기하는 가장 뜻있는 방식이다

어느 나라든 그 나라의 실상을 알 수 있는 가장 좋은 방법은 영화든, 방송 프로그램이든, 그 나라의 대중적인 코미디를 지켜보는 것이다. 물론 이런 권유는 그 나라의 영화비평가나 영화제 수상감독들에게 비난을 받을 수 있다. 코미디 영화들이 아닌 '진지한' 영화들에 주어진 오스카상의 숫자를 생각해보라. 그러나 사실 모든 나라에서 방송되는 여러 가지 형태

의 코미디를 보면, 그 나라 국민들을 괴롭히거나, 흥분시키거나, 어렵게 하는 것이 무엇인지 가늠할 수 있는데, 이것은, 코미디의 무고한 속성으로 인해 코미디 연기자와 작가들은 바라는 것이 무엇이든 말하고도 처벌받지 않기 때문에 사회의 특권계급층이 된다는 사실이다.

물론 이와 또 다른 면에서, 코미디가 상당부분 문화적인 뒷그림에 기대기 때문에, 번역과 수출입에 있어 유머의 많은 부분이 '잃어질 수 있다.'는 것이다. 막스 형제만 하더라도, 많은 나라에서 그리 큰 성과를 올리지 못했는데, 시속 100마일의 속도로 쏟아내는 그루초의 대사가 다른 나라말 자막으로 처리하기에는 너무 빨랐기 때문이다. 다른 한편, 무성코미디 영화는 자막 없이도 세계 여러 나라의 사람들을 웃길 수 있었기 때문에, 채플린은 그루초보다 많은 세계 여러 나라의 사람들을 팬으로 끌어들일 수 있었다.

사회의 다른 영역에서 그런 것처럼, 코미디와 유머에서도 인종주의와 성차별주의가 있다. 예를 들어, 얼마나 많은 '저질농담'이 여성과 소수민족들의 명예를 훼손하고 악용하는가를 보자. 미국사람들은 어떻게 폴란드 사람에 관한 조크를 시작하게 되었나?

결론적으로, 코미디 대본을 쓰기에 앞서 다음과 같이 도움이 되는 말을 드리고자 한다.

- 글쓰기와 일상생활에서 아직 '터지지 않은' 익살을 감싸고 키워라.
- 자신을 둘러싼 세상에 대한 관점과 관찰에 희극적 정신을 살려라.
- 아무 거리낌 없이 마음대로 축제(carnival)적인 상상의 놀이를 하라.
- 바랄 때마다 즐겁게 광대, 바보 또는 천진난만한 어린이가 되어라.
- 자신이 일하려는 코미디의 전통을 배우고, 코미디를 쓰는 데에 필요한 축제적인 습관과 자유로운 정신을 키워라.

◎ 코미디의 요소

마냥 즐거워서 쓰고 싶은 코미디를 써라. 점검목록(check-list), 지침(guide-line), 또는 법칙 등은 신경 쓰지 마라. 그러나 자신의 작품 속의 요소들을 되새김질하려 할 때, 다음의 내용들이 도움이 될 것이다.

01 웃음

웃음을 생각하거나, 기대하지 않고서는 코미디를 말할 수 없다는 사실을 인정하자. 우리는 극장 안에서 코미디영화를 보는 사람들과 함께 웃음을 나누는 자체가 얼마나 즐거운 것

인지, 그리고 그것이 어떤 식으로 집단적 또는 공동체적인 쾌락과 이어져 있는지 분명하게 알고 있다. 그러나 웃음은 마지막에는 개인적인 것이며, 또한 웃음은 자주 웃기는 무엇인가가 있을 때만 아니라, 그렇지 않은 때에도 터져 나온다.

철학자이자 헐리우드 코미디언의 딸인 진 휴스턴(Jean Houston)은 웃음이 얼마나 우리의 삶을 신비스런 차원에 이르게 하는지 주장했다.

"사회적인 조건에서 웃음은 영혼을 한데 묶어준다. 서로 미워하거나, 믿지 않으려 하기보다, 우리는 무의식적으로 사회와 반응하며, 그 사회의 구성원 모두가 서로 반응하는 가운데, 믿음을 공개적으로 함께 가지게 되는 것이다."

이런 관점에서, 코미디가 실제세계 속에서 고통스러울 여지가 있는 것들을 터뜨려버릴 수 있기 때문에, 웃음을 '웃는 가운데 마음을 편하게 해주는 것(catharsis)'이라고 말할 수 있다. 웃음에는 가소로운 웃음과 우스꽝스러운 웃음의 두 가지가 있다. 가소로운 웃음은 조롱의 형태로 누군가 또는 무엇에 대한 웃음인 반면, 우스꽝스러운 웃음은 순전히 사물 자체에서 비롯되는 웃음이다.

마지막으로, 얼마나 많은, 그리고 어떤 종류의 웃음을 대본 속에 집어넣을 것인가? 활기 넘치는 아일랜드의 고향마을로 돌아와 모린 오하라에게 사랑을 구하는 은퇴한 권투선수에 관한 이야기인 존 포드의 영화 〈아일랜드 연풍(The Quiet Man)〉에서 우리는 존 웨인을 보며 크게 웃음을 터뜨린다. 그러나 우디 앨런의 〈한나와 그 자매들(Hanna and Her Sisters)〉은 드라마에 가까운 코미디로, 잇따라 크게 웃는 것이 아니라, 잔잔하고 '알겠다'는 눈치의 싱긋 웃음을 짓게 한다. 모든 결정은 작가에게 달려있다. '웃음의 문제'에 대한 답은 상당부분 다음 요소들에 달려 있다.

❷ 우스운 분위기

성공한 코미디는 특별한 분위기를 전달한다. 이 분위기는 코미디가 만들어내는 기분, 기조, 환경 또는 정감 등과 관련된다. 예를 들어, 헬 애시비의 〈기회(Being There)〉(1979)처럼 풍자적이거나, 멜 브룩스의 〈젊은 프랑켄슈타인(Young Frankenstein)〉처럼 흉내 내거나, 〈벙어리와 바보(Dumb and Dumber)〉처럼 순전히 웃기려 하거나 웃기는, 중심이 되는 (전적으로가 아니라) 특성을 물을 수 있다. 다시 말해, 자신의 대본이 〈양철 잔(Tin Cup)〉(1997)처럼 활기차고 낭만적이거나, 〈지중해(The Mediterranean)〉(1991)처럼 축제

적이거나, 〈파고(Fargo)〉와 같이 장르가 뒤섞인 영화들처럼 신랄하기 때문에 웃기거나 등등, 어떤 분위기를 띨지 물어야 한다. 그러나 이것들이 코미디를 제한하는 고정된 '유형'이 되어서는 안 된다. 그보다 '웃기는 분위기'라는 개념은 자신의 코미디가 감싸기를 바라는 기조(tone)와 전체의 흐름이 무엇인지 감을 잡는데 도움이 되어야 한다.

문학자 모턴 규어위치(Morton Gurewitch)는 코미디를 풍자, 유머, 익살, 반어의 네 가지로 나눈다. 이 나눔에서 '어리석음'이 다루어지는 방식을 생각해보면, 자신의 코미디에 설정할 웃음의 성격을 생각하는 데 도움이 될 것이다.

'전통적인 풍자'는 어리석음을 엉뚱한 짓이지만, 고칠 수 있는 것이라 보면서 통렬히 비난한다. 유머는 어리석음을 억누르기보다는 모른 체하고, 심지어는 축복하려 하는데 그 이유는, 유머는 어리석음을 영원하고, 인간적이며, 우리의 삶에 반드시 필요한 것이라고 보기 때문이다. 익살 또한 어리석음을 반드시 필요한 것으로 받아들이는데, 다른 이유가 아니라 그것이 억압을 유쾌하게 풀기 때문이다. 반어는 어리석음을, 냉정하게 분석해야 할 영원한 조롱거리로서, 부조리의 상징으로 본다. 이런 네 가지 경향 가운데 자신이 좋는 코미디의 종류를 가장 알맞게 쓸 수 있는 것이 무엇인지 스스로에게 물어보라. 자신의 비전을 좀 더 분명하게 아는 것은, 자신의 코미디에 대한 복잡한 생각을 정리하는 일을 보다 쉽게 해줄 것이다.

○ 코미디의 영역

코미디에는 세 가지 영역이 있으며, 그것들은 코미디언 주도적, 이야기 중심적, 등장인물 중심적 코미디 등인데, 그 경계선은 분명하지 않고, 서로 겹치므로, 이것은 엄밀한 정의라기보다는 비유적인 나누기일 뿐이다.

ⓞ⓵ 코미디언 주도적 코미디

미국의 영화와 방송 코미디의 상당수는 코미디언 주도적이다. 그런 코미디는 잘 알려진 코미디언을 중심으로 진행되며, 그 인물을 소재로 다루거나, 대본을 그 인물에 맞게 쓴다. 그러므로 대본작가는 코미디언과, 그의 좋은 점과 나쁜 점, 그가 잘할 수 있는 것과, 잘할 수 없는 것 등을 알아야 한다.

영화학자 웨스 게링(Wes D. Gehring)은 "코미디언들이 그들 고유의 장르를 만든다."고

주장하면서, 희극의 광대는 다음 두 가지 가운데 한 가지, 또는 두 가지 이유 때문에, 우리를 웃긴다고 한다. 곧, 우리가 그렇게 되면 어떨까 바라는 존재거나, 그렇게 될 수도 있을까 봐 걱정하는 존재다. 이런 뜻에서 그는 "코미디언은, 우리가 되고 싶진 않지만, 그렇게 될까 봐 걱정하는 존재다."라고 말한다.

코미디언 주도적 코미디의 인기를 반영하듯 미국의 〈주말 연예(Entertainment Weekly)〉 잡지는 1997년 설문조사를 실시해서 살아있는 가장 웃기는 인물 50사람을 뽑았는데, 이 가운데서 10위 안에 들어간 인물들은 다음과 같다.

1. 로빈 윌리엄스	2. 제리 자인펠트
3. 로잔느	4. 짐 캐리
5. 앨버트 브룩스	6. 에디 머피
7. 개리 샌들링	8. 로지 오도넬
9. 리처드 프라이어	10. 호머 심슨

이 목록을 보고, 곧장 드는 생각은? 8사람은 남성이고, 2사람은 여성이다. 9사람은 실제의 사람들이고, 한 사람은 만화영화 인물이다. 두 사람은 아프리카계 미국사람이며, 짐 캐리와 호머 심슨을 뺀 모든 인물들은 서서하는 코미디로 경력을 시작했다. 이것이 가리키는 바는 이런 코미디언들이 상황코미디의 형식에 맞추어 연기하는 경우에도, 이들의 재능은 잘 구성된 플롯보다는 무정부주의적인 영역에서 더 잘 발휘된다는 점이다.

게링이 말하듯이 "광대코미디의 줄거리는, 코미디언이 자신이 잘하는 우스갯거리들, 곧 특유의 루틴(되풀이할 수 있는 농담이나 개그 등의 고정적인 연기)을 내걸 수 있는 '유머용 옷걸이나무' 역할을 할 뿐이다."

로빈 윌리엄스는 코미디언 주도적인 코미디의 복잡함을 생각하기 위한 좋은 사례다. 위의 설문조사에서 '셰익스피어적인 바보광대'라고 소개되는 것처럼, 윌리엄스는 한 부분은 바보거나 광대이며, 다른 한 부분은 서서하는 코미디언이며, 또 다른 한 부분은 희극배우이다. 희극배우의 경우, 〈죽은 시인의 사회(Dead Poet's Society)〉(1989), 〈가프(The World according to Garp)〉(1982)에서처럼, 그는 순전한 슬픈 코미디와 드라마에도 어울린다.

코미디언 중심적 코미디는 배우의 이름에 기댄다. 그러므로 우리는 그들의 모든 작품을 특별한 기억과, 그래서 일정한 기대를 가지고 보게 된다. 이런 점에서 이들 코미디언들은

그들 스스로의 장르가 된다. 잘 알려져 있는 코미디언에 관하여 작가들을 위한 전언은 단순하다. 곧 '희극적인 이력'과 성장의 가능성의 관점에서 자신이 고른 코미디언을 제대로 알아라. 예를 들어, 〈에이스 벤츄라(Ace Ventura)〉(1994)와 같은 순전한 익살극에서, 〈거짓말쟁이, 거짓말쟁이(Liar, Liar)〉(1997), 〈트루먼 쇼(Truman Show)〉(1998)처럼 좀 더 등장인물 중심적이고, 다른 영화들에 비해 잔잔한 코미디에 이르는, 짐 캐리가 바뀌는 모습을 생각해보라.

02 이야기 또는 상황 중심의 코미디

이야기 자체에 곧바로 빨려들 정도로 플롯이나 상황 자체가 너무 우습거나, 재미있거나 또는 단순히 매우 우스꽝스럽기 때문에, 우리를 웃기는 코미디 영화들이 있다.

존 휴즈의 〈자동차 대소동(Planes, Trains, and Automobiles)〉(1987)을 떠올려보면, 여기에서는 인물의 발전이나 사회적인 전언에 대해 특별히 이야기할 것이 없다. 그러나 영화의 대단한 즐거움에 대해서는 말할 수 있는데, 이야기줄거리는 스티브 마틴이 추수감사절 연휴에 맞춰 집으로 돌아가야 하는데, 어쩌다 계속해서 무분별한 성격의 존 캔디에게 끌려다니게 되어, 시간이 촉박해지는 최종시한의 플롯을 중심으로 코믹하게 진행된다.

마찬가지로, 많은 코미디, 특히 블랙코미디의 상황은, 예를 들어, 테리 길리엄의 〈브라질(Brazil)〉(1985), 마틴 스콜세지의 〈특근(After Hours)〉, 또는 멜 브룩스의 〈불타는 안장〉(1974) 등에서처럼 등장인물이나 코미디언의 연기보다 훨씬 중요하다.

이런 종류의 작품을 쓸 경우 작가는, 메마르고 위험한 앞날에 대한 테리 길리엄의 블랙유머처럼, 우리가 바라는 다른 효과를 위해, 잘 알려진 코미디언이나 설득력 있는 등장인물의 발전을 일부러 빼는 것을 생각해볼 수 있다. 이런 영역에는 화성인의 백악관 침공을 다룬 팀 버튼의 〈화성 침공(Mars Attacks)〉(1997)과 같은 순전한 익살극이 있을 수 있다.

영화의 유쾌함은 제목 그대로의 상황에서 비롯되며, 그 상황은 보는 사람에게 특수효과를 통해 태어난 웃기는 생명체들의 세계에 빠지는 황당한 즐거움을 준다.

03 등장인물 중심의 코미디

우리가 그들의 성장에 어느 정도 함께하기 때문에, 인물들에 대해 많은 신경이 쓰이는 코미디들은 로맨틱 코미디의 경향이 있거나, 또는 유머와 더불어, 감정과 드라마를 써서 '실제 삶'에 보다 가까운 코미디의 경향이 있다.

여기에는 미국 고전 코미디인 프랭크 카프라의 〈스미스씨, 워싱턴에 가다(Mr. Smith Goes to Washington)〉(1939)와 〈어느 날 밤에 생긴 일(It Happened One Night)〉(1934)에서, 현대 코미디로서 우디 앨런의 〈애니 홀〉, 〈한나와 그 자매들〉, 존 휴즈의 〈아침식사 클럽(Breakfast Club)〉(1985), 드라마와 코미디가 '섞인' 스티븐 소더버그의 〈섹스, 거짓말, 그리고 비디오테이프(Sex, Lies and Videotape)〉(1996), 코엔 형제의 〈파고〉(1996), 쿠엔틴 타란티노의 〈싸구려 소설(Pulp Fiction)〉(1994) 등에 이르는 작품들이 있다.

물론 이 영화들에도 플롯이 있다. 그러나 이 영화들이 보는 사람을 끄는 힘은 깊이 있고, 여러 가지 성격의 등장인물들이 사람들 앞에서 웃기는 한편, 행동하고 반응하고 바뀌는 모습들에서 나온다.

◎ 코미디의 등장인물

본래부터 웃기거나 슬픈 것은 없으며, 이것은, 앞에서 이미 말한 대로, 어디까지나 보는 사람의 관점의 문제라는 사실을 기억할 필요가 있다. 이것을 등장인물에게 빗대보면, 등장인물 발전시키기의 일반적인 사항들이 코미디에도 적용됨을 알 수 있다.

자신이 내세우고자 하는 인물은 코메디아 델라르테, 또는 익살극이나 무성 코미디영화에 나오는 인물처럼 단순한 인물인가, 아니면 인물의 유형인가? 등장인물이 깊이를 가진 인물이라면 그 성격은 내성적인가, 외향적인가, 냉소적인가, 낭만적인가, 바뀌기 쉬운가, 태도가 분명한가?

그러나 코미디는 대본에 나오는 등장인물들의 종류에 대해 특별히 알아야 할 필요가 있다. 간단히 말해서, 코미디에 나오는 인물들은 사기꾼(신분을 거짓으로 둘러대는 사람), 숫보기(순진한 사람)와 은근짜(의뭉스런 사람) 등 세 가지 유형의 하나이거나, 둘 이상이 합쳐진 인물일 수 있다.

고대 그리스 희극의 알라존(alazon, 허풍선이로, 허풍으로 상대방을 속여 자신의 목적을 이룬다.)과 같은 유형의 신분을 속이는 자는 우습다. 허세를 부리다가, 놀림을 당하기 때문이다. 에이런(eiron)에서 유래한 은근짜는 단호하며, 현실적인 책략가(자신의 이익을 위해 어떤 일이 일어나게 몰래 꾸미는 사람)이거나, 그런 방향으로 기운다.

여기에 변형이 있을 수 있다. 나이트클럽의 서서하는(stand-up) 코미디와, 40년 이상의 미국방송의 서서하는 코미디에서는 윤똑똑이(wise guy)가 중요한 자리를 차지했다. 매체

비평가 스티브 오도넬(Steve O'Donnell)은 이런 인물을 '냉소적이고 거만한 보통사람'이라 정의한다. 그 이름의 '똑똑함'은 농담이자 찬사이기도 한데, 이들은 소크라테스가 아니면서도 재치 있는 말을 늘어놓기 때문이다. 그루초 막스와 봅 호프에서 제리 자인펠트와 베트 미들러에 이르기까지, 이런 인물들의 사례가 많다. 로잔느 또한 윤똑똑이다. 잭 파와 조니 카슨에서 제이 레노와 데이비드 레터먼에 이르기까지 모든 토크쇼 사회자들 또한 윤똑똑이다.

다음으로, 포레스트 검프나 짐 캐리의 트루먼과 같은 단순한 사람, 곧 숫보기가 있는데, 이들은 수동적인 행동이나 그들에게 강요되는 것들에 대해 단순하게 반응함으로써, 그럭저럭 지내는 것처럼 보인다. 물론 심한 경우, 이런 순진한 인물들은 검프처럼 바보같이 보이거나, 러시아 개념을 빌려 말하면, 성 바보(holy fool)처럼 보이기까지 한다. 이 성 바보들은 단순히 '미치거나 어리석기'보다는 '신에 의해 정신이 좀 돌았다'고 말해지는 사람들이다. 그들은 사회적, 개인적으로 서로 작용하는 세계의 바깥에 있으나 우리가 알지 못하는 것들을 '알고 있는 듯'하며, 그래서 존경을 받는다. 예를 들어, 검프, 〈찬스〉의 찬스, 〈샤인〉의 격정적인 피아니스트 주인공이 이런 범주에 들어간다.

우리는 적극적인 말썽꾸러기와 재미없는 방해자를 뜻하는 플레이보이(playboy)와 킬조이(killjoy)라는 해리 레빈의 용어를 빌려, 등장인물들에 대해 다르게 설명할 수 있다. 물론 코미디언 두 사람 묶음(duo)은 일반적으로 한 사람이 다른 한 사람을 감쌈으로써, 배꼽 잡는 웃음을 일으킨다. 〈홀쭉이와 뚱뚱이〉에서 로렐은 하디라는 킬조이에 대해 플레이보이이며, 조지 로이 힐의 고전 서부극 코미디 〈내일을 향해 쏴라〉에서 부치(폴 뉴먼)는 포커페이스 선댄스 키드(로버트 레드포드)에 대해 플레이보이다. 코미디는 자주 이런 인물요소들을 한데 합친 것이다. 자인펠트는 확실히 은근짜지만, 때로 순진함이 빛나는 경우가 있다. 반면, 호머 심슨은, 마지와 아이들이 언제나 그런 점을 그에게 불러일으켜 주듯이 자신이 아닌 어떤 모습을 취하거나, 그런 척을 하는 것을 보면, 거의 언제나 알라존이다.

로빈 윌리엄스는 의뭉스럽고, 미친 듯하고, 속사포처럼 떠들어대는 인물로 유명해졌지만, 최근 몇 년 사이 〈가프〉에서 〈굿모닝 베트남〉에 이르는 영화들에서는 쉽게 상처받는 성격과 순진한 면이 두드러졌다.

⦿ 코미디의 구성(plot)

일반적으로 드라마의 구성요소들을 코미디에도 그대로 바꾸어 쓸 수 있다. 여기서는 영화

학자 제럴드 마스트(Gerald Mast)가 밝힌 것으로 자주 쓰이는 코미디 플롯을 소개한다.

▶ **여행(피카레스크 플롯)_** 돈 키호테에서 채플린, 프레스턴 스터지스의 〈팜비치 스토리 (Palm Beach Story)〉 또는 유고슬라비아 로드 코미디 〈누가 저기에서 노래를 부르고 있지 (Who is Singing over There)?〉(1980) 등에 이르기까지 여행은, 그러한 '로드 코미디'가 정의되는 방식에 따라 놀람과 긴장감 모두를 섞으면서 많은 모험을 할 수 있게 한다.

▶ **끝까지 좇아가기_** 하나의 생각을 끝까지 밀고나가는 것을 뜻한다. 이것은 아리스토파네스에서 몬티 파이선에 이르는 무정부주의적 코미디의 바탕으로 다루어진다.

▶ **패러디와 풍자(벌레스크)_** 어떤 원전(text)이나 장르를 부풀리거나 찌그러뜨려서 놀리는 것은 〈바나나 공화국(Bananas)〉(혁명영화의 풍자)에서, 〈루니 툰〉의 만화에 나오는 인물들과 마이클 조던이 만나는, 운동경기 영화를 흉내 낸 〈스페이스 잼(Space Jam)〉에 이르는 이야기들의 특징이다.

▶ **사랑하는 젊은이들의 결혼_** 이것은 로맨틱 코미디의 바탕이다. 프랭크 카프라의 〈어느 날 밤에 생긴 일〉에서 〈귀여운 여인(Pretty Woman)〉, 〈네 번의 결혼식과 한 번의 장례식 (Four Weddings and a Funeral)〉 등에 이르는 영화들이 여기에 들어간다.

▶ **어려운 임무 또는 좇는 대상을 가진 주인공_** 여기에, 활극영화와 드라마에 함께 쓰는 이야기 발전기법으로, 사태를 절박하게 하는 '마지막 시각(시간 다투기)'을 더 보태면, 더욱 여러 가지의 플롯을 만들 수 있다. 〈일곱 가지. 기회(Seven Chances)〉에서 재산을 상속받기 위해 밤 12시까지 결혼할 신부를 찾아야 하는 버스터 키튼이나, 〈미세스 다웃파이어(Mrs. Doutfire)〉에서 이혼한 아내로부터 아이들을 꾀어내기 위해 가정부가 되려고 하는 로빈 윌리엄스 등이 여기에 들어간다.

▶ **한 가지 마술적 또는 초현실적 요소_** 〈거짓말쟁이, 거짓말쟁이〉에서 짐 캐리는 거짓말을 할 수 없다. 〈마이클(Michael)〉에서 존 트라볼타는 자신이 '접촉한' 사람들의 삶을 뒤집어 놓기도 하고, 그들이 자신들의 삶을 분명하게 알도록 돕기도 하는 천사다.

방송드라마 〈시카고 선 타임스(Chicago Sun Times)〉는 큰 도시 일간지가 주인공의 아파트에 날마다 하루 전날에 배달되며, 그래서 그에게 '역사'를 바꿀 수 있는 24시간이 주어진다는 내용을 중심으로 진행된다.

■ **순진한 인물이 자신에게 밀려든 상황에 반응한다_** 포레스트 검프는 일이 돌아가는 상황에 대해서는 알지 못하지만, 상황에 대한 자신의 반응들은 나름의 세계를 만든다. 마찬가지로 〈찬스〉에서 찬스(피터 셀러스)는, 자신이 단 한 가지 잘하는 두 가지 세계(텔레비전과 정원 가꾸기)와는 전혀 다른 삶을 처리해야 하는 상황에 놓이고, 결국 웃기고 놀라운 결과를 낳는다. 볼테르의 기억할 만한 소설 〈캉디드〉의 바탕 또한 이런 플롯이다.

■ **물 밖으로 나온 물고기_** 코미디에서 매우 일반적인 플롯으로, 인물은 자신이 익숙하지 않은 환경을 헤쳐 나가야 한다. 〈대역전(Trading Places)〉이 대표적인 사례다. 여기에서 에디 머피와 댄 앤크로이드는 어느 괘씸한 부호 형제의 어린애 같은 내기 때문에, '신분이 서로 바뀌게 되어' 그 전까지 전혀 모르던 사회계층의 세상에서 혼자 힘으로 살아가야만 한다.

◎ 코미디의 구성요소들

프랑스의 위대한 철학자 앙리 베르그송은 희극에서 자주 보이는 세 가지 구성의 요소들을 골라냈는데, 되풀이, 뒤집기와 이것들의 서로 간섭하기이다.

01 되풀이

어떤 것이 재미있다면, 다시 해도 재미있을 것이며, 특히 약간 바꾸어 주면, 더욱 재미있을 것이다. 소포클레스의 비극에서는 오이디푸스가 자신의 눈알을 빼낸 상태로 무대에 한 번 나와도 충분하지만, 코미디는 되풀이함으로써 자란다. 그리고 이것은 말로 하거나, 눈에 보이게 할 수 있다. 〈네 번의 결혼식과 한 번의 장례식〉의 시작부분에서 휴 그랜트는 적어도 열두 번씩이나 '제기랄'하고 내뱉지만, 듣는 사람들이 불쾌할지 신경 쓰지 않는다. 그리고 이런 말로 보는 사람들의 신경을 건드리는 상황이 조금씩 차이가 있기 때문에, 웃음이 계속해서 일어난다. 마찬가지로, 프레스턴 스터지스의 〈설리번의 여행〉은 '실제 삶'을 보고 싶어 하는 할리우드 인기 코미디 감독의 여행으로서 네 가지 서로 다른 여행을 담는데, 이들 하나하나는 설리번의 성격에 대해 서로 다른 웃음과 통찰을 보여준다.

되풀이는 버스터 키튼의 단편 〈극장(The Play House)〉에서 보이는 것처럼 복제를 뜻할 수 있다. 영화에서 키튼은 (여러 번 벌거벗어서) 무대 관현악단의 모든 단원들과, 모든 보는 사람들을 연기한다. 마찬가지로 마이클 키튼(버스트 키튼과는 아무 상관이 없다)은 〈멀티

플리시티(Multiplicity)〉(1997)에서 그 자신을 '되풀이'한다.

02 뒤집기

상황을 뒤집어라. 그러면 거기에서 웃음이 생긴다. 기억에 남는 코미디들 가운데 얼마나 많은 것들이 이런 단순한 요소들에 바탕하는지 생각해보라. 〈굿바이 뉴욕, 굿모닝 내 사랑〉은 빌리 크리스털과 그 친구들은 현대식 관광목장의 카우보이가 됨으로써 도시의 일상생활을 뒤집는다. 체코 영화 〈콜리야〉는 독신주의 노인이 러시아 아이(결국 사랑하게 된다.)를 돌볼 수밖에 없게 함으로써, 노인의 삶을 뒤집어놓는다. 〈뜨거운 것이 좋아(Some Like It Hot)〉에서 〈투씨〉에 이르는, 남성과 여성의 성별이 뒤바뀌는 이야기들은 남자들이 어쩔 수 없이 여성이 '되었을 때' 비롯되는 웃음을 중심으로 발전한다.

03 서로 간섭하기

엇갈리게 편집하기 또는 화면을 나누는 기법을 써서 '서로 간섭하기'를 만들어내고, 이것이 자주 웃음을 일으킨다. 〈네 번의 결혼식과 한 번의 장례식〉은 적어도 네 사람의 개인이나 무리가 전혀 다른 방식으로 결혼식 참석을 준비하는 모습들을 담음으로써, 우리를 웃게 한다. 이런 기법은 한꺼번에 일어나는 대조적인 행동들을 두드러지게 하는 것이다.

스터지스는 〈팜비치 스토리〉의 시작부분에서 우리의 웃음보를 터뜨린다. 여기에서 우리는 엇갈리게 하는 편집으로 신부와 신랑이 겉보기에 비슷하게 생긴 다른 부부에 의해 납치되는 모습을 보는데, 그 부부가 자신들의 결혼을 위해 교회에 나타난다. 뒤에 밝혀지는 것은 일란성 쌍둥이 한 쌍이 다른 쌍둥이 한 쌍을 납치했다는 사실이다.

베르그송의 목록에 몇 가지 표준적인 코미디구성과 인물구성 기법들을 더 보탤 수 있다.

04 모습 감추기와 부풀리기

모습 감추기의 중요성에 대해 생각해보자. 셰익스피어는 모습 감추는 장면들로 성공했으며, 아리스토파네스는 부풀리기의 대가였다. 예를 들어, 어느 누가 말이나 행동에 있어 〈토요일밤의 생방송〉의 코미디언들이나, 몬티 파이선보다 더 부풀릴 수 있을까?

사고뭉치 탐정이 도둑맞은 다이아몬드를 찾는 과정을 그린 코미디 〈핑크 팬더(Pink Panther)〉에서, 재미있게 모습을 바꾸는 피터 셀러스와, 〈투씨〉의 더스틴 호프만, 〈미시즈

다웃파이어〉에서 '얼굴'을 바꾸는 로빈 윌리엄스 등에 이르기까지, 모습 감추기는 언제나 코미디에서 효과적이다.

부풀리기는 설명할 필요가 없는 코미디 장치다. 〈황금광 시대〉에서 채플린은 단순히 배가 고픈 것이 아니라 너무 굶주려서, 스파게티인양 자신의 구두와 구두끈을 먹는다. 배고픔이 우리를 웃게 하는 그러한 부풀리기다. 〈이보다 더 좋을 순 없다(As Good As It Gets)〉에서 사람을 싫어하여, 숨어사는 잭 니콜슨은 더러운 것을 단순히 싫어하는 것이 아니라, 지나치게 싫어한다. 우리는 시작부분에서 그가 캐비넷 가득히 비누들을 넣어두고 있으며, 이 비누들을 단 한 번 쓰고 그냥 버리는 것을 본다.

바라는 만큼 마음껏 부풀려라. 뒤에 당신이 쓴 것이 지나치다고 생각되면, 그 때 줄이면 된다.

05 가로막기

루이스 부뉴엘은 행동을 단순히 가로막는 것이, 특히 그 가로막음이 되풀이되는 것이라면, 얼마나 웃길 수 있는가를 보여주었다. 〈부르주아의 은밀한 매력〉(1972)은 밥을 먹으려고 할 때마다 방해를 받는 한 무리의 상류층 사람들을 그리는데, 하나하나의 경우는 그 앞의 것보다 더 웃긴다. 가로막기가 행동뿐 아니라, 이야기를 나누는 데에서도 효과적이다. 가로막기가 서로 반대되는 개성들이 부딪치는 것을 똑똑히 드러낼 수 있기 때문이다.

가로막기를 둘러싼 유머는, 행동은 물론이고, 그 반응에서도 비롯된다. 곧, 가로막기를 당하는 사람들에게 어떤 영향을 끼치는가? 이것은 다음의 마지막 장치를 부른다.

06 반응샷

버스터 키튼은 속도가 더딘, 둔한 반응과, 표정 없는 얼굴을 연기하는 데 뛰어났다. 그는 무슨 일이 일어났을까, 또는 어떤 일이 일어날까? 하는 것을 곰곰이 생각하기 위해 멈춰섰다. 그렇듯 코미디의 상당부분은 인물들에게 일어나는 반응에 달려있다.

브로드웨이 뮤지컬 〈발을 구르는 재즈춤(Stomp)〉은 시끄러운 소리, 율동, 두드리는 악기소리 등을 환상적으로 들려주는 공연으로, 다른 뮤지컬들과는 달리, 말과 노래를 쓰는 것이 아니기에, 뮤지컬을 전체적으로 묶어주는 장치로서, 무대 위의 인물이 다른 인물들과, 뮤지컬을 보러 온 사람들에게 보이는 반응 '장면'을 쓴다.

이것은 단순한 옛날의 무언극(mime)예술을 쓰는 것이지만, 공연자가 보는 사람들을 향해

율동에 맞춰 박수를 치려는 사람들을 말리려는 듯, 얼굴표정을 부풀려서 연기할 때, 뛰어난 효과를 낸다. 이때 보는 사람들은 크게 웃는다.

대본을 쓸 때, 보는 사람들에게 희극적인 상황에 대한 인물들의 반응을 보라고 암시하는 지문을 넣어라.

결론적으로, 대본을 쓸 때 생각해야 할 코미디의 요소로서, 다음 사항을 제안한다.

- 코미디의 분위기를 어떻게 설정할 것인가? 풍자적인가, 유머러스한가, 익살적인가, 반어적
 인가?
- 당신의 코미디는 1차적으로 코미디언 주도적인가, 이야기/상황 중심적인가, 등장인물 중심
 적인가?
- 어떤 종류의 코미디 인물을 만들 것인가? 사기꾼, 순진한 사람, 의뭉스런 인물? 또는 두
 가지 이상의 결합?
- 코미디에 자주 쓰이는 다음과 같은 플롯들을 생각하여, 어떤 코미디를 구성할 것인가를 생
 각하라.
 - 여행(피카레스크 플롯)
 - 끝까지 쫓기
 - 흉내내기(parody)와 익살극(burlesque)(자주 매우 느슨한 구조)
 - 사랑하는 젊은이들의 결혼
 - 어려운 임무 또는 쫓는 대상을 가진 주인공
 - 한 가지 마술적이거나 초현실적 요소
 - 순진한 사람이 자신에게 밀려든 상황에 반응한다.
 - 물 밖으로 나온 물고기
 - 어떤 코미디 장치를 쓸 것인가? 되풀이, 뒤집기, 부풀리기, 모습 감추기, 가로막기, 반응 샷 등.

◎ 코미디 대본 분석

5년 이상이나 오랫동안 방송되는 프로그램은 드물다. 그런 가운데서 10년 이상이나 방송 된 〈심슨 가족〉은 대단한 기록을 세웠고, 〈자인펠트〉는 세계 여러 나라에서 방송되었다.

그래서 이 뛰어난 두 코미디 프로그램의 대본을 분석해서, 코미디의 특성과 보는 사람들 을 끄는 힘에 대해 알아보자.

겉보기에 매우 다른 이 두 코미디는 방송되는 30분 동안 수백만의 보는 사람들을 웃긴 것 밖에 어떤 공통성이 있을까? 두 프로그램 모두 텔레비전 매체의 특성에 대해 잘 알고

있었다는 점과 프로그램을 보는 사람들을 의식하고 있었다는 점이다. 그리고 프로그램의 소재, 형식과 꿈, 환상, 예상 등 이야기를 풀어나가는 방식과 곁가지를 치는 방식, 그리고 이야기를 뒤집는 방식 등에 있어 대담한 실험을 했다는 점이 돋보인다. 무엇보다 실제로 성공한 코미디언인 자인펠트가 프로그램 안의 많은 이야기들에서, 서서하는 코미디언으로 직접 나오는데, 이것은 사실성을 즐겁게 쓴 사례다. 또한 〈심슨 가족〉의 프로그램들은 심슨 가족이 텔레비전을 보러 각자 자기 집으로 돌아가는 모습을 보여주는 기발한 장면으로 시작하는데, 심슨가족들은 화면에서 '창시자 맷 그로닝'이라는 자막을 본다.

이와 같이 두 코미디에는 아리스토파네스 이래 무대 코미디의 주요특징인 매체와 보는 사람에 대한 의식적인 눈길이 있다.

(1) 〈자인펠트〉 : 뜻있는 야단법석

제리 자인펠트는 성공한 아홉 개의 편성기간(1989~1998)을 끝낸 뒤, 스스로 이 프로그램을 그만두겠다고 선언했다. 가장 잘 나가고 있는 시기에 그만두는 것은 코미디언은 둘째 치고 일반 배우들에게도 드문 일이었다. 이때 제리는 "가장 좋은 시점이다."고 말했는데, 이 말은 사실 그에게는 맞는 말이다. 〈자인펠트〉를 보는 것은 서서하는 코미디와 조화로운(ensemble) 무정부주의적 코미디가 섞인, 완벽한 시점의 공연을 보는 것과 같기 때문이다.

프로그램은 자인펠트 자신이 성공한 서서하는 코미디언이기 때문에, '서서하는'이란 꾸미는 말이 붙을 수가 있고, 그 밖에 조지, 크레이머, 일레인 등이 매번 인기를 나누어 갖는 네 사람 등장인물의 프로그램이기 때문에 '앙상블(서로 도와서 조화를 이루는)'이며, 하나하나의 프로그램이 아리스토파네스의 환상적인 승리와는 달리 실패하거나, 잘못되어 버리기는 했지만, 황당한 아이디어를 추진력으로 이야기를 풀어나가기 때문에, 무정부주의적이다.

특히, 비록 이야기 가운데 수많은 연애와 유혹과 성행위가 나오지만, 이들 20세기 마지막의 뉴욕 독신자들에게는 실제로 '로맨틱'한 것은 있지 않다는 사실 또한 기억할 필요가 있다.

장르를 좀 더 나누어보자. 〈자인펠트〉는 풍습희극(comedy of manners)에 들어간다. 17세기 윌리엄 위철리(William Wycherley)와 윌리엄 콘그리브(William Congreve)의 영국 코미디처럼 〈자인펠트〉 하나하나의 프로그램들은 서로 교류하는 문제와 사회적 관습을 소재로 해서 여러 가지 시각에서 검토하고, 일정한 결론에 이른다. 우리는 사람들이 언제, 어떻게, 그리고 누구에게 사회적인 인사로써 볼을 부비며 키스를 하는가를 주요 플롯으로 하는 프로그램 '키스 인사'에서 많은 '풍습'을 다룰 것이다. 풍습희극의 웃음은 주로 사교적인 풍

습과 관습, 예의에 대한 인물들의 여러 가지 반응에서 비롯된다. 더 나아가 우리는 이런 장르를 통해 개인적인 욕망과 사회적인 억압 사이의 갈등에 대한 반응을 집어낸다. 〈자인펠트〉는 계속 바뀌는 문화를 집어내기 때문에, 웃을 일은 너무나 많다.

매체 비평가 마이크 플래허티(Mike Flaherty)는 프로그램 시작 무렵에, 프로그램의 뼈대를 이루는 7가지 원리를 내보였다. 이것들이 앞서 소개된 원칙들에 얼마나 들어맞는지 비교해보라.

■ **"인물들은 유쾌하게도 전혀 발전하지 않는다."**_ 이 요소는 전통적인 가족지향의 코미디와 로맨틱 코미디의 기본사항은 물론이고, 보기에 기분 좋은 '자기 수양'의 노력까지도 대수롭지 않게 여기는 것이다.

■ **신성한 것은 아무 것도 없다**_ 이야기들은 자위행위에서 〈쉰들러 리스트〉를 보며 성교하는 것에 이르기까지, 취향의 한계를 끝없이 넓혀간다. 이 프로그램이 감싸 안는 소재의 범위는 얼마나 넓을까?

■ **다른 사람을 돕는다고 절대 좋은 일이 일어나지 않는다**_ 오히려 가장 나쁜 경우가 생기는 것이 〈자인펠트〉에서는 가장 그럴 듯한 상황이다.

■ **영감을 찾아 지난날을 뒤돌아본다**_ 〈자인펠트〉는 특히 1950년대 애벗과 코스텔로, 재키 글리슨 등이 나온 텔레비전 프로그램을 돌아본다.

■ **헤어지는 데 작은 이유는 없다**_'키스 인사'에서 크레이머는 머리모양을 바꿨다는 이유로 한 차례의 데이트 다음에 웬디(일레인의 오랜 친구)와 헤어지기로 한다. 한편 일레인은 하루 동안 스키여행을 함께 즐긴 뒤 돌아오는 길에 아파트까지 태워주지 않는다고 친구와 헤어진다.

■ **멍하고 땅딸막한 대머리 남자가 여자들이 마구 달라붙는 자석이 될 수 있다**_ 조지가 바로 그런데, 그 반대가 일반적이겠지만, 그는 몇몇 이야기에서 아무 노력 없이 행운의 사나이가 된다.

■ **가장 엉뚱한 사람이 가장 제 정신이다**_ 이것은 물론 크레이머에게 해당되는데, '키스 인사'에서 영광스런 결과를 거둔다.

프로그램의 개념은 매우 단순해 보인다. 자인펠트가 말했듯이, 하나하나의 이야기들은 대부분 아무 것도 아닌 것을 다룬다. 그러나 일찍이 소크라테스가 아무 것도 모른다는 것을 알기에 가장 현명한 사람이라고 주장한 이래, '아무 것도 아닌 것'은 서구문화에서 알기 어려운 말이 되었다. 〈자인펠트〉가 작아 보인다면, 그것은 드라마 가운데 풍습이 우리 세기의 추세에 따른 것이기 때문이다. 이 프로그램의 개념을 정확히 줄이면, 프로그램은 플롯 중심적이기보다는 등장인물 중심적 또는 사건 중심적이다. 좀 더 구체적으로, 프로그램은 낭만적이거나, 숭고한 이상주의가 아닌, 우리의 삶과 서로 작용하는 작은 것들, 곧 일상의 부조리한 유머에 초점을 맞춘다. 〈자인펠트〉에서는 확실히 더 적은 것이 더 많은 것을 이끌어낸다. 그리고 이 프로그램은 자신이 발전시킨 뉴욕 유태인 전통의 서서하는 코미디뿐 아니라, 애벗과 코스텔로, 재키 글리슨 등의 코미디 프로그램에 크게 빚졌다고 했다.

이 〈자인펠트〉의 헛소동은 또한 맨하탄의 삶과 1990년대 자기도취적 인간관계에 대해 많은 것을 반영한다. 결론적으로, 〈자인펠트〉는 헛소동이 아니라 사실 많은 것들에 대한 야단법석이다. 다만 그것들이 빠른 속도, 가벼운 터치, 너그러운 톤, 그리고 프로그램을 보는 모든 사람들이 소재가 무엇이든, 매주 30분 동안 기대했던 비꼼과 인정의 균형감각 등을 통해 제시되었을 뿐이다.

이 프로그램은 사실 유머에 관한 것이다. 〈뉴욕 타임스〉의 기사에 따르면, '목표는 웃음이었다.' 그리고 여러 해 동안의 재방송에서 그런 목표의 효과를 알 수 있다. 시계나 스톱워치를 들고, 아무 이야기나 골라 1분 동안 얼마나 많이 웃게 되는지 재어보라. 1분마다 적어도 4번 정도는 된다. 대부분의 프로그램이 그런 정도의 웃음밀도를 보여주는 것이 아니기에 프로그램에는 개그와 조크에 해당하는 글쓰기가 높은 비중을 차지한다.

다음에는 프로그램의 구조를 살펴보자.

[등장인물]

제리, 조지, 일레인, 크레이머 등 하나하나의 프로그램을 움직이는 이들 네 사람들을 주의해보자. 그들은 우리가 상상하기에 가장 어울리지 않을 것 같은 친구들, 아니 친구인 체하는 집단이다. 사실 많은 사람들이 가리켰듯이, 그들은 전혀 친구가 아니다.

비평가 켄 커터가 쓰고 있듯이, 좀스럽고, 불평 많은 이들 네 사람의 관계는 질투, 분노, 불안감, 절망, 그리고 동료 인간에 대한 뿌리 깊은 믿지 못함 등에 기초한 집단 응집력에서 비롯된다. 그러나 자인펠트 자신이 가리키듯이, 이들이 벌이는 모든 좀스러운 다툼은 안전

한 분위기의 범위를 벗어나지 않는다. "이들 인물들의 겉면 아래에는 깊은 따뜻한 정이 있다. 무엇보다 우리 또한 서로를 용서하지 않는가?"

그러므로 〈자인펠트〉에서 만들어지는 희극적 세계는 겉면에서는 신랄하고 냉소적이며, 겉보기에 무신경한 것 같지만, '함께 나누는 공동체'라는 좀 더 깊은 차원에서는 인정과 용서가 있다. 비록 우리가 뒤에 검토할 이야기처럼 모든 것이 나쁘게 끝나는 것처럼 보일지라도, 인물들은 또다시 까다롭고 가볍게 우쭐대면서, 다음 이야기에 자신을 과시할 태세가 되어 모두 돌아온다.

앞서 등장인물에 관한 논의에 비추어 볼 때, 크레이머를 뺀 〈자인펠트〉의 인물들은 에이런(의뭉스러운 윤똑똑이) 역과 알라존(허세부리는 허풍선이) 역을 돌아가면서 맡고, 희생자 역과 구조자 역, 그리고 때로 용병 역까지 되풀이한다.

크레이머는 특별한 경우다. 그는 자신이 실제 세계와 얼마나 다른지 전혀 신경 쓰지 않고 그저 자기 나름의 세계관에 따라 움직이는 '성 바보'다. 아리스토파네스 적 유형이었다면, 프로그램 속의 세상은 '키스 인사'에서 그런 것처럼 크레이머의 비전에 가까워졌을 것이다.

제리 자인펠트는 자신의 분신을 연기한다. 곧, 무대 위에서는 성공한 코미디언인 반면, 무대 밖에서는 냉담한 얼간이 같은 뉴욕 유태계 인물 역할이다. "나는 코미디언이 어떤 사람인지 보여줄 프로그램을 바랐다."는 말에서, 그가 본래 프로그램을 어떻게 시작했는지 알 수 있다. 이런 입장 덕택으로, 그는 프로그램 가운데 사건들을 비평하는 합창단 같은 인물 역할을 할뿐 아니라, 다른 인물들의 '밥'이 되는 인물 역할을 할 수 있다. 또한 이 때문에 그는 프로그램 가운데 서서하는 코미디 무대 위에서 이야기의 주제나 풍습에 대해 해설을 하거나, 의견을 말할 수 있다. 잘생긴 주인공인 그는, 만일 괴짜(screwball) 코미디였다면, 낭만적인 주인공으로 나왔겠지만, 여기에서는 그를 화나게 하거나 당황케 하는 또는 즐겁게 하는, 희극적인 지뢰들에 둘러싸인 도시의 30대 미혼남자일 뿐이다.

일레인(줄리아 루이스 드레이퍼스)은 지난날 제리의 애인이었지만, 지금은 순수하게 정신적인 친구다. 그래서 일레인이 자인펠트의 삶은 물론, 집단 전체의 삶에서 벌어지는 일까지 사사건건 간섭하며 쓴 소리를 말할 수 있다. 괴짜 코미디의 여주인공들과 비슷하게 그녀는 전문직으로 일하며, 똑똑하다. 그러나 지난날의 진 아서나 캐서린 헵번과 같은 인물들과는 달리, 정서적인 관계에 대한 그녀의 두려움과 불안감, 그리고 무능력에서도 끊임없이 있지도 않은 이상형의 상대를 찾아 헤맨다.

조지 루이스 카스텐자(제이슨 알렉산더)는 제리의 고등학교 친구다. 모든 것에 지나치게

반응을 보이기 때문에 일자리를 찾거나, 여성을 만나거나, 그 관계를 유지하기는 처음부터 틀린 것 같다. 알렉산더는 제리 중심의 프로그램 개념이 통과된 뒤, 처음으로 조연자로 뽑혔다. 뉴저지 출신의 배우는 말한다.

"이미 어렸을 때도 사람들을 웃기려고 자전거로 나무를 들이박았지요."

코즈모 크레이머(마이클 리처즈)는 제리의 집을 들락거리는 옆집 이웃으로, 괴상한 계획을 끊임없이 세운다. 그는 우리 삶에 언제나 영향을 끼치지만 쫓아버릴 수 없는, 바라지 않는 손님이나 감초 같은 인물이다. 그러나 앞에서 말했듯, 또 다른 그의 모습은, 실천하려고 끊임없이 애쓰는 비전들, 곧 다른 누군가가 행한다면 뜻있을 새로운 생각의 꼬투리들을 가진 인물이다. 예를 들어, 그는 지난 여러 해 동안 손님이 직접 과자를 만들어 먹는 피자가게, 진짜 유명상품의 것과 비슷한 냄새가 나는 향수, 땅콩버터와 젤리 샌드위치 전문식당 'PB & J's', '바닷가의' 잠을 이끄는 모래 매트리스, 샤워와 식사를 함께 할 수 있는 욕조의 음식 쓰레기 처리기구 등의 생각들을 내놓았다.

이들이 모인다면, 분명히 친구집단은 아니다. 프로그램의 제목은 〈자인펠트〉이고, 인물들이 다른 인물들과 관계를 맺는 것도 자인펠트를 통해서다. 심지어 모두가 모인 장면에서도 그렇다. 이런 집단의 역학은 흥미롭다.

다음으로, 주요 작가 네 사람을 살펴보자. 래리 데이비드는 8년 동안 많은 수의 대본을 쓰고, 프로그램의 크고 작은 부분들을 관리했다. 그는 제리와 함께 프로그램의 개념을 생각해내고, 60개의 이야기들을 썼다. 데이비드에 따르면, 소재의 많은 수는 실제 삶에서 한두 가지를 바꾸어 가져왔다. 그는 NBC가 프로그램을 검열하지 않은 것에 감사했다.

제리 자인펠트는 프로그램의 공동 창안자이자 스타이며, 대본의 많은 부분에 관여했다. 미국에서는 채플린, 버스터 키튼에서 우디 앨런과 멜 브룩스에 이르기까지, 코미디언이 직접 대본을 쓰고 프로그램을 만들며, 때로 연출까지 하는 오랜 전통이 있는데, 그 또한 보기 드물게 이 모든 것을 소화하며 텔레비전 코미디 부문에서 눈부신 성과를 냈다.

래리 찰스는 신 나치주의자와 연쇄 살인범과 같은 소재로써 많은 블랙 코미디에 손을 대면서 첫 네 편성기간의 프로그램 대본을 썼다. 대본을 쓰면서 그가 가장 즐긴 것은 "사람들이 칼날을 갈기를 바랐다." 가장 어려웠던 것은 일레인의 이야기를 쓰는 것이었다. 그녀를 '여자처럼' 다룰 필요 없이 나머지 인물들처럼 '지나치게 예민하고, 불안한 성격으로' 처리해도 좋다는 말을 들을 때까지 말이다.

피터 멜먼은 독립작가로서 첫 프로그램(첫 번째 편성기간의 〈아파트〉)을 쓴 뒤, 18개 프로그램들을 썼다. 그의 뒷그림은? 제리가 기사를 보고 그를 뽑기까지 〈뉴욕 타임스〉 등 신문사에서 일했다. 그는 그에 앞서, 대사를 써본 일이 없고, 크레이머의 이야기를 쓰는 것이 가장 어려웠다. 그의 해결책은? "나의 전략은 매주 정상적인 이야기를 생각해낸 다음, 그의 개성 때문에 황당해지게 만드는 것이다."

상황코미디 〈자인펠트〉

(2) '키스 인사' 분석

'키스 인사'는 자인펠트와 래리 데이비드가 썼고, 마지막 장면인 '프로그램 끝' 장면과 2막으로 구성되었다. 모두 28개 장면, 장면별 평균 2~3쪽 또는 장면별 1분의 구성이다. 뒤에 참조할 수 있도록 장면과 등장인물 구성표를 읽어보는 것이 좋다.

장면의 순서가 번호가 아닌 문자로 적혔음을 주목하라. 장면#1이 없는데, 숫자 1로 헷갈릴 수 있기 때문으로, 비슷한 이유에서 장면 F, O, Q, U, X 등도 그렇게 처리되었다. 알파벳을 쭉 훑어보면, 장면의 순서가 AA, BB 등이 되는 것을 알 수 있다. 괄호의 숫자는 전체 71쪽 대본에서 해당 장면이 시작되는 쪽 숫자다.(실제로 1995년 2월 16일, 97번째 프로그램으로 방송. 대본에는 1995년 1월 5일, 100번째로 적혀 있음)

"키스 인사"의 장면과 등장인물 구성표

1막 장면#A (1)	집안. 제리의 아파트 – 첫날 낮 제리, 조지, 테드
1막 장면#B (5)	집밖. 뉴욕 거리 – 첫날 낮 제리, 조지, 일레인, 웬디
1막 장면#C (10)	집안. 커피샵 – 첫날 낮 제리, 조지, 일레인, 크레이머
1막 장면#D (16)	집안. 나나의 아파트 – 첫날 밤 제리, 삼촌 레오, 나나
1막 장면#E (20)	집안. 제리의 아파트 – 이튿날 낮 제리, 일레인, 크레이머
1막 장면#G (24)	집안. 모티와 헬렌의 콘도 – 이튿날 낮 모티와 헬렌
1막 장면#H (26)	집안. 제리의 아파트 – 이튿날 낮 제리, 일레인, 크레이머, 웬디
1막 장면#J (31)	집안. 웬디의 차 – 이튿날 낮 일레인, 웬디
1막 장면#K (33)	집안. 웬디의 사무실 – 접수창구 – 이튿날 낮 조지, 웬디, 접수계원

—— 아래 부분은 줄임 ——

[이야기 구조]

사람들이 아무 것도 아닌 내용이라고 주장하는 프로그램의 이야기에는 제리의 무정부주의적 아이디어(사람들이 인사로써 키스하는 것을 막겠다.)를 주된 구성요소로 하여 적어도 다섯 가지의 아래 구성이 얽혀있다. 제리는 다음과 같이 설명한다.

제리　　솔직히 말해, 성적인 접촉 말고 그걸 다르게 설명할 여지가 없지, 그리고 악수 또한 내겐 소름끼치는 일이지. 그렇지만 일단 한 가지만 하자고.
- 1막, 장면#C

그러므로 이 장면의 이야기는 우리가 어떻게 인사하는가 하는 사회적인 '관습'을 중심으로 펼쳐진다. 자인펠트는 전통적인 풍습에 대해 개인적인 다른 의견을 내놓으며, 우리는 당연히 그것 때문에 곤란해질 것이라고 짐작한다. 이야기를 펼쳐나가는 차원에서 볼 때, 자인

펠트의 입장은 크레이머와 직접 부딪힌다. 크레이머가 사람들의 사진과 이름을 붙인 서명 판을 건물 입구에 매달아 놓아, 아파트에 사는 모든 사람들이 하나의 대 '가족'이 되도록 돕겠다고 결심하기 때문이다. 이런 일이 이야기의 주요대화를 이끈다.

> **크레이머** 외롭고 고립된 삶에서 벗어나게 해줬으니까, 넌 내게 고마워해야 돼. 자, 우린 가족이야.
>
> **제리** 가족? 가족이 또 있어야 한단 말이야? 우리 아버지는 삼촌에게 1941년 우리 엄마에게 주기로 했던 50달러에 대한 이자를 내라고 해. 그래서 삼촌은 우리 할머니를 요양소에 가둬버렸지. −2막 장면#R

할머니(나나)의 이야기는 제리가 케첩의 뚜껑을 열어주러 나나의 집에 불려가면서 시작 되어, 두 가지 아래구성과 얽힌다. 그곳에는 삼촌 레오 또한 연락을 받고 와있다. 할머니는 뜸을 들이면서 레오에게 제리의 어머니에게 주기로 한 50달러를 주었는지 묻는다. 이때 제 리의 할머니는 어떤 경주에서 상금을 받았는데, 그 절반은 제리의 어머니 헬렌에게 주라며 100달러를 레온에게 맡겼던 것이다.

계속 상황이 나빠지는 이야기의 희극적 힘에 따라 이 사건은 삼촌 레오가 입 다물도록 할머니를 노인 요양소에 보내고, 제리의 아버지 모티가 50달러에 대한 지난 35년 동안의 복리이자를 계산하게 만든다. 모티는 마침내 연이자 12%에 투자했을 경우를 계산하여 레오 에게 2만 320달러를 요구한다.

그러므로 우리는 이 이야기에서 다루는 '풍습 희극'의 한 부분이 아파트 안에서 가족과 그밖의 사람이 어떻게 다른가, 하는 정의와 관련 있음을 안다. 코미디는 모순을 통해 발전 하며, 제리는 모순 덩어리가 아니라면 아무 것도 아니다. 그는 인사의 한 형식으로 키스를 하는 것은 바라지 않지만, 할머니가 케첩을 여는 것은 도우러 달려간다. 그럼에도 이것 또 한 어렵다. 심지어 가족을 도우려는 이런 노력도, '사랑'이라기보다는 '의무'에 가깝기 때문 이다. 제리는 서로 반대되는 상황 속에 갇혀있는 것이다.

이야기의 중심 줄거리에서 키스에 반대하는 제리의 실험은 크게 실패하고, 그는 체면을 톡톡히 잃는다. 반면, 아파트 주민들이 하나 되게 만드는 크레이머의 노력은 큰 효과를 본 다. 모든 사람들은 악수와 키스를 하며 성이 아닌 이름을 부르기 시작하고, 크레이머의 사 진과 서명판에 감사하지만, 제리에게는 '예의가 없다'고 모두 그를 피한다.

결정타는 프로그램의 마지막 장면이다. 제리가 크레이머에게 화장실을 쓸 수 있느냐고 묻는다. 아파트 관리인이 이웃을 달가워하지 않는 제리의 냉담함이 미워 화장실을 고치려

고 하지 않기 때문이다. 크레이머는 거절한다. 그 시각에 그는 모든 이웃들을 한 자리에 모아 파티를 열고 있었던 것이다. 크레이머는 문을 닫고, 제리는 이유를 전혀 모른 채 혼자 남고, 프로그램은 끝난다.

이런 마지막이 동의나 애정적인 결합, 또는 무정부주의적 축하를 통해 자라는 코미디의 전통을 어떻게 깨는가를 잘 보라. 제리는 홀로 남는다. 그러나 크레이머는 그렇지 않은데, 이 점이 바로 무정부주의적인 마지막이다. 그는 '새로운 세계'를 축하한다. 반면, 제리의 고독은 이런 모든 것을 비트는 반어적 분위기를 풍긴다. 이중의 뜻을 내보이는 마지막이다. 그러나 우리에게는 적어도 네 개의 아래구성이 남아 있다.

> ■ 조지는 일레인의 물리치료사 친구 웬디와 데이트를 하고 싶어 한다. 그래서 그녀를 보려고 물리치료소에 치료시간을 예약한다.
> ■ 그러나 이것은, 조지가 예약시간을 놓치고 청구서가 날아오면서, 사람들이 약속취소를 어떻게 처리하는가에 관한 풍습 코미디를 이끈다.
> ■ 일레인과 웬디는 스키여행에서 돌아오면서 다툰다. 웬디는 세 블록 떨어진 곳에서 내리라고 하면서, 일레인을 아파트 건물까지 태워다주지 않는다. 택시를 타기에는 너무 가깝고, 스키 도구를 들고 옮기기에는 너무 힘든 거리다.
> ■ 마지막으로, 일레인과 제리는 평소대로 내기를 한다. 이번의 경우, 크레이머와 웬디를 만나게 하되, 데이트 상대가 아니라, 크레이머가 웬디에게 머리모양이 엉망이라 바꾸라는 싫은 소리를 하게 하는 것이다.

코미디 〈자인펠트〉는 대부분의 등장인물들의 노력의 실패를 축하한다. 크레이머는 웬디의 사나운 머리치장을 마음에 들어 했지만, 머리모양을 바꾸자 싫어한다. 비슷한 수준의 이유에서 조지와 일레인도 둘 다 데이트 상대/친구로서 웬디를 피하게 된다. 그리고 제리는 노인요양소에서 레오와 지난날의 일들을 기억하는 버디를 만나게 됨으로써, 삼촌의 덜미를 잡는다. 그럼에도 새로운 우정이 싹틀 가능성이 보이는데, 버디와 나나가 굉장히 잘 지낼 것처럼 보이기 때문이다.

이 코미디 프로그램에서 상황코미디 쓰기에 대해 배울 점은 무엇인가?

▶ **코미디 밀도**_ 1930년대와 40년대 프레스틴 스터지스의 코미디를 설명하는 데에 쓰인 이 말은 〈자인펠트〉에도 맞는다. 이야기는 네 사람의 주인공뿐 아니라 아파트의 주민들에서, 제리 할머니, 부모, 삼촌 레오에 이르기까지 하나하나의 장면들을 채우는 다른 모든 사람들

로 넘쳐난다. 이 코미디에는 3개가 아닌 8개 또는 10개의 연기 장면이 있다.

▶ **장면 겹치기_** 이 코미디는 한 장면의 대화가 다음 장면으로 이어지는 장면 바꾸기를 즐겨 쓴다. 이것은 장면들 사이의 시간이 지나는 것을 보여주기도 하지만, 등장인물들이 자신들에게는 즐겁지만, 코미디를 보는 사람들에게는 그들이 작고, 황당한 토론에 얼마나 열을 내는가를 보고 듣는 즐거움을 준다. 장면들 사이의 맞물리는 대화는 간단하게 이런 토론의 긴장을 두드러지게 한다.

▶ **짧은 장면_** 모티가 아주 짧게 나오는 것을 보라. 많은 유머는, 모티가 이자율에 따라 자신이 요구할 금액을 계산하는 모습만을 잠깐 비춰주는 것으로 아주 짧게 처리된, 이들이 나오는 장면에서 비롯된다. 삼촌 레오가 얼마나 비열한 사람인지, 또는 나나가 누구인지 등에 대한 기다란 대화 장면이 필요 없다. 여러 해 동안의 이자를 계산하는 단순한 장면은, 모티의 그런 행동은 대의명분이 아닌 해묵은 이익 때문이라는 것을 우리가 알게 될 때, 그것 자체로 웃기는 장면이 된다.

▶ **전체 이야기를 담는 시작부분의 긴 장면_** 이 코미디에서 커피숍은 이상적인 곳이다. 이곳은 무엇보다 아파트 밖의 중간지대로서 모든 사람들에게 열려있고, 바깥의 영향에도 열려 있다. 이 코미디의 '긴' 장면은 6쪽 분량이다. 이것은 방송시간으로는 3분이 채 안 되지만, 장면#C는 제리의 키스 인사 반대운동, 웬디를 꼬시겠다는 조지의 결심, 크레이머가 웬디의 머리모양이 엉망이라고 말하도록 두 사람을 만나게 하려는 일레인과 제리의 궁리 등을 다루기에 충분하다. 대본의 나머지는 첫 시기의 장면들에서 커피를 마시면서 벌어진 모든 것들을 발전시키는 데 쓰인다. 이 모든 것들이 모여서 우리는 〈자인펠트〉에 대해, 그리고 〈자인펠트〉 때문에 계속 웃게 된다.

이를 통해 우리는 삶의 얼마나 많은 부분이 아무 것도 아니거나, 모든 것이기도 한, 작고 시시한 것들에 낭비되는가를 깨닫기 때문이다. 모든 것은 관점, 거리, 맥락의 문제다.

(3) 〈심슨 가족〉: "우린 괜찮은 가족이야"

월트 디즈니는 동화(animation)의 끝없는 자원을 찾음으로써, 어린이들이 좋아할 동화와 장편영화를 크게 바꿨다. 그리고 〈심슨 가족〉은 세계의 수많은 사람들을 웃기는 것으로 동화가 엄청난 수익을 거둘 수 있음을 증명하면서 방송 프로그램, 특히 상황코미디를 크게

바꾸었다(놀라운 수익은 〈자인펠트〉보다 훨씬 폭넓은 나이와 계층의 사람들을 모았음을 보여준다). 원작자 맷 그로닝은 이렇게 말한다.

"〈심슨가족〉은 이 코미디를 열심히 보는 사람들에게 보답하는 프로그램이다."

〈백설공주와 일곱 난쟁이〉와 〈신데렐라〉에서 〈덤보〉, 〈밤비〉에 이르기까지, 디즈니의 접근방식은 어린이를 겨냥한, 사람과 동물에 관한 동화를 보여주는 것이다. 그러나 그로닝, 제임스 브룩스, 샘 사이먼 등 〈심슨가족〉을 만든 사람들은 디즈니가 제안하는 달콤하고, 가벼운 동화를 거절했다. 대신 7살에서 93살 사이의 모든 사람들을 끌어들이는, 매우 은밀한 방식의 유머를 써서, 가족 상황코미디를 만드는 모험을 시도했는데, 이것은 놀라운 결과로 나타났다. 그로닝이 인정하듯, '은밀함'이 핵심 주제이며, 개념이었다.

프로그램에는 '은밀한 세부표현과 숨겨진 조크, 눈에 거슬리는 홍보문구' 등이 가득 차 있다. 코미디 안에 보이는 책자에는 중요하거나 시시한 통계자료, 중요한 거짓 사실들이 실려 있다. 이런 것들에는 기억에 남는 문구와, 심지어 알아보기 어려운 뒷그림의 기호들까지 들어있다. 물론 이 가운데에는 사람들을 끌어들이는 동화의 쾌락이 있다.

만화영화는 해롭지 않게 우리를 다시 어린이로 되돌리는 무언가가 있다. 동화의 종류에 대해서도 말할 것이 있다. 디즈니는 〈백설공주와 일곱 난장이〉의 경우처럼 로토스코핑(rotoscoping, 사진이나 영화를 바탕으로 동화를 그려가는 방법)을 비롯해서 화려한 세부표현으로 유명한데, 〈심슨가족〉은 만화 같은 뚜렷한 모양과 장면들을 쓰는, '선 동화(line animation)'다. 물론 유머의 많은 부분은, 여러 가지 성격을 가진 사람이기보다는, 웃기는 사람에 더 가까운, 만화같이 부풀린 인물들에서 비롯된다. 코미디 차원에서 우리는 그로닝과 제작팀이 유머의 산맥을 얼마나 폭넓게 가로지르는가를 잘 살펴볼 필요가 있다.

우리는 앞에서 웃음의 분포를 분석하면서, 아래의 표와 같은 차원에서 코미디를 파고들었다. 〈심슨가족〉은 사실적이고, 웃기지 않는 정서를 찾아보기 어렵기 때문에, 웃기는 드라마와 로맨틱 코미디를 빼고 거의 모든 영역을 거친다.

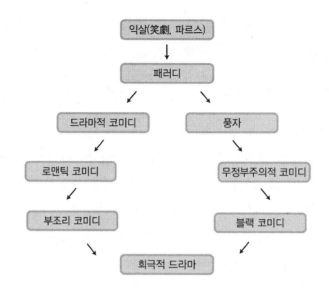

예를 들어, 은밀한 차원의 흉내 내기와 풍자를 보면, 이 코미디는 사정을 아는 이들에게 영화, 음악, 책, 주요 소식기사와 방송과 매체관련 사건 등을 넌지시 가리키는 항목들이 가득한 재미있는 백과사전이다. 흉내 내기와 풍자를 직접 섞은 이야기 항목들을 보자.

'호머 홀로 집에', '그리스인 리사', '리사 씨 워싱턴에 가다', '마지라는 이름의 전차' 등. 특히 어른들에게 이야기의 이러한 개그나 비유가 날카로웠다(어른들은 웃는데, 아이들이 웃지 않아, 이들이 놓친 심슨 식 개그와 비유를 설명해야 할 경우가 많았다).

우리가 고른 '집보다 망신거리가 없다'는 〈심슨가족〉의 노련한 작가 앨 진과 마이클 라이스가 대본을 쓴, 프로그램 첫 시기의 이야기다(첫 원고를 쓴 것은 1989년 5월 10일, 방송은 1990년 1월 28일). 이야기 뒷부분에 나오는 먼로 박사의 가족치료센터 장면은 대본에서는 큐브릭 감독의 영화 〈시계태엽 오렌지(Clockwork Orange)〉의 한 장면처럼 보이게 쓰였다.

반면, 심슨이 해마다 소풍가는 곳인 번스 씨의 큰 집에 이르는 이야기 첫 부분의 샷에서 카메라가 언덕 위의 집에 다가갈 때, 철제 담을 지나서 '출입금지' 팻말을 지나는데, 이것은 오손 웰즈 감독의 영화 〈시민 케인〉의 시작부분을 그대로 본뜬 것이다.

이밖에 어떤 방법으로, 이 코미디는 열심히 방송을 보는 사람들의 성의에 보답하는가?

그로닝의 말대로, 심지어 뒷그림으로 지나가는 기호나 표지마저도 '무심한' 개그가 되며, 프로그램에 많은 웃기는 질감과 밀도를 보탠다. 그로닝의 뛰어난 책 '심슨가족: 우리가 좋아하는 가족의 완벽 안내'(1997)를 보면, 보이지 않게 일부러 만들어놓은, 그런 유쾌한 적은 것들에 대한 암시를 찾을 수 있다. 여러 가지 이야기에서 '강아지는 공짜 또는 가장 싼 값',

'재미를 목구멍까지 막아드립니다'(피자 가게), '장례식 사은품: 파이'(공동묘지) 등의 전단이나 현수막의 표지들이 보인다.

결론적으로, 센 무정부주의적 경향의 프로그램은, 종교, 소수자 집단, 인종, 정치인(조지 부시가 마을에 이사 온다), 결혼, 성행위와 심지어 모성애까지 유쾌한 문젯거리로 다루면서, 신성한 것은 아무 것도 없다는 것을 넌지시 가리킨다. 심슨가족의 축제와 같은 세계에서는 미국의 모든 것이 '봉'이 된다.

가족부터 살펴보자. 상황코미디의 전통은, 개성이 센 구성원들이 모여 한주마다 주어진 상황에 대해 생각의 차이를 인정하고 다투지 않기로 하는, 그런 사회를 만드는 것이다. 이런 뜻에서 상황코미디는 이혼과, 한 부모 가정이 늘어나는 시대에, 핵가족의 개념을 더욱 분명히 해야 한다는 생각을 지지한다. 비록 주인공 호머야 자신들을 '보통' 가족이라고 믿고 싶겠지만, 〈심슨가족〉은 지난 프로그램 방송 10년 동안 나쁜 기능집단 또는 콩가루 집안이 아니라면, 적어도 상황코미디의 역사에서 가장 정신 나간 가족을 축하했다.

호머 심슨. 나이 36살. 몸무게 250파운드 이상. 핵발전소에서 일한다. 상표가 된 그의 유명한 "도 D'oh!"는 불쾌할 때 내는 어르릉거림이며, 다른 구호 "으음 Mmm"은 매혹적인 것을 보거나, 상상할 때 낸다. 그는 황당한 가정에서 아버지와 남편으로 남으려고 온몸으로 애쓴다. 의뭉스러운 사람이기보다는 어릿광대며, 선동자라기보다는 피해자다.

마지 심슨. 34살. 벌집모양의 청색 머리. 어떻게든 가족을 하나로 묶으려는 어머니이자, 아내다. 톰 존스의 음악을 들으며 마시멜로 쿠키를 요리하고, 발이 물갈퀴 모양이며, 지난날 물건을 훔쳐 유죄판결을 받은 적이 있다.

바트 심슨. 10살. 말썽꾸러기이자 책략가이며, 짓궂은 장난꾸러기다. 한때 5달러에 영혼을 팔기도 하고, 한 마리의 큰 개구리로 호주의 생태계를 깨트리기도 했다.

리사 심슨. 8살. 집안에서 가장 똑똑하고 사회윤리 문제에 관심이 많다. 아기였을 때, 첫 말이 "바트!"였다. 블리딩 검스 머피 식의 색소폰 연주를 즐긴다.

마기 심슨. 한 살로 언제나 고무젖꼭지를 물고, 슈퍼마켓 계산대를 지난다(이 아이의 값은 847달러다).

이들이 모이면 코메디아 델라르테와 보드빌이 만나고, 서서하는 코미디가 되풀이된다.

코미디 드라마 〈심슨가족〉

['집보다 망신거리도 없다' 분석]

"왜 이걸 몰랐을까? 인생문제의 해답은 술병 바닥에 있는 게 아니라, 텔레비전 안에 있었군."_호머 심슨

첫 시기에 방송된 이 프로그램(우리나라에서 방송될 때의 제목은 '가족치료센터')에서, 심슨가족은 사장 번스 씨가 별장에서 해마다 여는 직원 소풍놀이에 따라간다. 물론 모든 것이 엉망이 된다. 바트는 자루경주에서 사장 번스 씨를 이길 뻔하여 다른 사람들의 눈총을 받고, 마지는 다른 직원 부인들과 완전히 술에 취해버린다. 이 때문에 심슨은 술집을 찾아 자기 가족이 엉망인 슬픔을 달랜다. 그러나 자신을 불쌍해하던 심슨은 텔레비전을 보다가 마빈 먼로의 가족치료센터 광고를 본다. 그는 가족의 치료비를 구하러 텔레비전을 전당포에 맡기면서까지 마음이 내키지 않는 가족들을 데리고 센터에 간다. 그러므로 코미디는 어려운 임무 또는 목표가 있는 주인공으로 구성된다. 그러나 심슨가족은 치료할 수 없다는 결과가 나온다. 또한 프로그램의 마지막에서 심슨가족이 박사를 도저히 참을 수 없게 만들어, 결국 먼로는 두 배의 돈을 돌려준다. 그래서 두 개의 다른 코미디구성이 작용하게 된다. 가족치료에 대한 흉내 내기와 풍자, 그리고 치료가 오히려 깨트림의 축제가 되는, 행복한 결말로 끝난다. 마지막에서, 심슨가족은 화목한 가족의 모습으로 남고, 거품 쌓인 초콜릿 밀크세이크와 텔레비전을 살 충분한 돈이 생겼다.

리사의 한 마디? "우리가 번 것은 돈뿐이 아니야, 감정이야!"

▶ **코미디 구조_** 3막의 28개 장면. 1막은 번스의 파티다. 2막은, 심슨이 자기 가족의 모습은

정말 어떤지 알아보려고 다른 가족들을 엿보는 상황을 다루며, 이야기의 가장 긴 장면('모'의 술집 장면, 7.5쪽 분량)이 있다. 3막은 심슨이 먼로박사의 치료센터에서 가족치료를 시도하는 것이다.

▶ **코미디 분위기와 밀도_** 언제나 그런 것처럼 이 코미디는 놀랄 정도로 격식을 깨트리며, 순전한 익살에서 유쾌한 풍자와 흉내 내기에 이르는 분위기를 만드는 은밀한(다른 말로 '뻔뻔스러운') 웃기는 세부표현들로 가득하다. 이 이야기에서 풍자와 흉내 내기의 주요 대상은? 가족치료다. 이 코미디의 작가들은 자주 심리치료의 전문지식과 최신 유행하는 자기개선 프로그램을 비난했는데, 이 코미디는 이런 시도의 가장 처음, 아니면 가장 잘한 것이다.

〈자인펠트〉와 비교해보자. 둘 다 넉넉한 조크와 여러 겹의 이야기라는 면에서 코미디 밀도가 높다는 공통점이 있는 반면, 대본의 길이를 살펴보면 바로 알겠지만, 〈심슨가족〉은 〈자인펠트〉보다 말의(달리 말하면 조크) 무게가 낮다. 〈자인펠트〉는 71쪽, 〈심슨가족〉은 52쪽이다. 그러나 〈심슨가족〉의 이런 간결성은 영화적인 특성이 높다는 점과 관련이 있다.

〈자인펠트〉보다 눈으로 보는 요소들과 몽타주 편집효과를 많이 쓴다. 예를 들어, 〈시계태엽 오렌지〉를 연상시키는 가족치료 전기충격 장면은 눈으로 보는 효과와 귀로 듣는 차원의, 때리고 자빠지는(slapstick) 익살이며, 그래서 필요한 대본의 쪽수는 조크를 쓰는 것보다 적게 든다.

집안, 병원 실험실 – 계속: 심슨가족은 이제 서로에게 아무렇게나 전기충격을 가한다. 그들 가운데 적어도 세 사람은 한꺼번에 전기충격을 받는다. 집안에 연기가 가득 피어오른다.

이런 간결한 지문은 화면에서는 좀 더 긴 유쾌한 장면이 된다. 가족구성원들은 모두 숨막히는 정화(카타르시스)의 열기 속에서 서로에 대한 적대감을 뿜어내며, 차례로 전기충격을 가한다.

[〈심슨가족〉에서 배우는 대본쓰기의 네 가지 요소]

▶ **날카롭고 엉뚱한 대사_** 시작부분은 프로그램 전체의 기조(tone)와 주제를 담는다. 리사와 바트는 평소대로 싸운다. 그런데 그 이유는?

호머	너희들 왜 그러니?
리사	누가 더 아빠를 사랑하는지 싸웠어요.

호머는 코를 훌쩍인다. 눈물이 고인다.

호머　　　계속 싸워라. 죽어도 좋아.

똑같이 열을 내면서 싸움이 다시 시작된다.

바트　　　네가 아빠를 더 좋아해!

리사　　　아니야, 오빠야!

〈심슨가족〉의 작가들(이번 경우 앨 진과 마이클 라이스)은 소재를 찾아 미국 유머를 뒤지는 것을 좋아한다. 이런 사랑 떠넘기기 싸움은, 아버지 필즈가 아침 밥상에서 아버지는 자기를 사랑하지 않는다고 아들이 말하자 아들을 때리려는, W. C 필즈의 고전적인 일상성을 다시 구성한 것이다. 필즈는 팔을 올린 채 말한다. "아빠가 자신을 사랑하지 않는다고 말하는 애들은 무사하지 못할 줄 알아라." 이야기가 의식적으로 필즈의 일상성을 써서 첫 장면을 시작하는 것은 그리 중요한 게 아니다. 대신 작가들이 보드빌과 무성영화 코미디에서 옛날 방송과 영화들에 이르는 풍부한 코미디 전통 속에서 일하면서 누릴 재미를 생각해 보라.

보다 중요한 것은, 시작장면이 가족(곧, 사랑)과 폭력 사이의 웃기는 긴장을 만든다는 점이다. 그리고 그 대화는 우리의 예상을 뒤집는 것이다. 두 인물은 상대방이 아빠를 더 사랑한다고 느낀다.

■ 동화(animation)를 위한 배려로, 화면에서 '나타내지' 못할 수 있는 수많은 세부표현을 하기_ 파티장면의 번스 씨(첫 대본에는 미니 씨)는 대본에서 '휘청거리는 레이건 대통령 유형'이라 적혀있다. 이것은 사실 그의 얼굴모습에 관한 것이지만, 설마, 누가 레이건의 뉘앙스까지 넣을 생각을 했을까?

■ 등장인물이 주어진 성격에서 벗어나 행동하는 축제적인 순간들_ 이야기들에서 마지가 술에 취해 노래를 부르는 모습은 정말 웃기는 장면이다.

마지는 다른 여성들과 계속해서 술을 마신다. 모두 노래한다.

마지　　　　　(노래) 우리 여기 앉아서 그늘을 즐겨요.

다른 여자들　(노래) 자, 친구여, 와인을 따라요.

마지　　　　　(노래) 자, 친구여, 와인을 따라요.

다른 여자들　(노래) 자, 친구여, 와인을 따라요.

이것은 장면 자체로 웃기지만, 그럼에도 '나쁜 기능적 가족'이라는 〈심슨가족〉의 일반적인 뒷그림과 맞는다.

■ **이야기는 심슨 가족을 상상 이상으로 잘못 기능하는 것으로 그린다. 마지막에 가서야 겨우 화합할 뿐이다_** 호머가 거실(모든 가족 상황코미디의 주 무대이자 심슨가족이 텔레비전을 보는 곳)에서 가족회의를 열 때, 2막의 기조가 잡힌다. 그들은 이미 번스의 파티에서 서로 명예를 떨어뜨렸다. 이어지는 것은 이들이 전기충격 장치로 서로를 공격하는 것으로, 먼로 박사 치료실의 가족치료에 대한 흉내 내기다. 그러나 먼로 박사가 두 배로 돈을 되돌려주면서 행복한 가족의 결말이 이어진다. 그들은 텔레비전을 다시 살 수 있다는 사실과, 호머가 식구들에게 사주려고 하는 초콜릿 밀크셰이크에 대한 기대감으로 행복하다.

그러나 이런 가족 상황코미디의 주요 대사는 일찍이 리사가 말한 것이다.

"슬픈 사실은 모든 가족이 우리와 같다는 것이야."

코미디 작가 김일태의 대본쓰기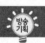

코미디란 어떤 행위나 상황이 웃음을 불러일으키는 것을 가리킨다. 그러나 웃음을 불러일으키는 요인은 그 코미디를 받아들이는 대상에 따라 다르며, 많이 웃기도 하고, 덜 웃기도 하고, 심지어는 웃지 않는 경우도 있다. 이것은 비극이 시간과 공간을 뛰어넘어 모든 사람들에게 그 내용을 전달할 수 있는데 반해, 코미디는 개인의 성격, 생활환경, 교육정도, 시대와 사회적 상황에 따라 받아들이는 사람들의 입장이 달라지기 때문이다. 예를 들어, '암으로 시한부 인생을 살고 있는 젊은 사람의 애틋한 사랑이야기'는 남자나 여자나, 늙은이나 젊은이나, 부자나 가난뱅이거나, 배운 사람이나 배우지 않은 사람이나, 다 같이 슬퍼한다.

그러나 코미디는 그렇지 않다. 예를 들어, 어느 대학의 화학과 학생들과 교수 사이에 어떤 복잡한 화학기호를 잘못 써서 일어났던 '웃음'은, 그 화학기호를 모르는 사람들에게는 전혀 이해되지 않을 것이다. 마찬가지로, 미국사람들이 매우 크게 웃었던 코미디를, 우리나라 사람들도 마찬가지로 크게 웃을 것이라는 보장은 없다. 왜냐하면, 미국사람들과 우리나라 사람들의 문화의식이나 생활감정이 다르니 '공감대'가 이루어지지 않기 때문이다.

그래서 코미디에는 '보편성'이 생명이다. 보편성이 넓고 깊을 때, 웃음의 범위는 넓어지고 커진다. 그러려면 먼저, 타당성 있는 상황을 구성해야 한다. 여러 계층의 사람들이 그 코미디를 보고 "아 맞아! 저럴 수 있어." 할 때, 공감대가 이루어지고 웃음이 나는 것이다.

○ 웃음의 요인들

웃음을 불러일으키는 요인에는 되풀이, 흉내 내기, 부풀리기, 어리석음 등 여러 가지가 있다.

01 되풀이

행동이나 말을 되풀이하면 웃음이 난다. 그렇다고 지나치게 되면, 지루해진다. 일반적으로 상황의 되풀이는 세 번이 넘으면 주의해야 하며, 네 번째부터는 그 이유가 뚜렷하고 필요할 때, 해야 지루함을 피할 수 있다. 예를 들어 '어느 날 길거리에서 오랫동안 보지 못했던 친구를 만난다.' 이런 경우 웃을 일은 없다. 그러나 같은 날 다시 그 친구를 만나고, 또 만나고 이렇게 해서 세 번, 네 번 계속되면 보는 사람들은 웃게 된다.

어떤 열내어 연설하는 사람의 이상한 모습을 보면 웃음이 난다. 또 그 모습을 흉내 내면, 더 웃음이 난다. 그러나 이런 효과는 보는 사람들이 의식하지 않은 채 느낄 수 있어야 하며, 의식할 때는 이미 효과가 없어진다.

보기
- 야구경기 중계 장면에서 투수가 던진 공이 타자의 엉덩이에 맞았을 때, 사람들은 웃는다. 그리고 그 장면을 두세 번 계속 보여줄 때, 더 웃게 된다. 그러나 더 이상 계속되면, 지루해진다.

- 대사의 경우에도 마찬가지로 되풀이해서 웃음을 자아내게 한다.

김　네가 그랬잖아!
박　언제?
김　어제.
박　어디서?
김　공원에서.
박　뭐라고?
김　그 여잘 봤다고.
박　언제?
김　어제.
박　어디서?
김　공원에서.
박　뭐라고?
김　그 여잘 봤다고.
박　언제?

⑫ 흉내내기(imitation)

아리스토텔레스는 "희극은 보통 이하의 악인의 모방이다."고 했는데, 이때의 악인은 나쁜 사람이 아니라 웃기는 사람이라는 뜻이다. 어떤 사람을 흉내 낸다는 것은 그의 인격 안에 들어있는 기계적 움직임의 부분을 드러내는 것이며, 이것이 우리를 웃게 한다. 여기서 주의할 것은 흉내 내더라도, 그 대상의 특징을 집어낼 수 있어야 한다는 것이다. 이때 흉내가 비슷하지 않으면 우리는 웃지 않는다.

보기
- 원숭이가 사람처럼 바나나를 까먹고, 뺨을 긁으면, 보는 사람들은 웃는다.
- 개그맨이 어떤 정치인의 흉내를 낼 때, 우리는 웃는다. 이때 우리는 그가 하는 '말'에서 웃는 것이 아니라, 그의 모습을 흉내 내는 것이 우스워서 웃게 된다.

⑬ 부풀리기

이것은 사람의 어리석음, 부조리, 지나친 욕심 등을 크게 해 보여줌으로써, 웃음을 일으키는 코미디기법이다. 특히 사람의 결점에 초점을 맞추도록 함으로써, 보는 사람들에게 우월감을 갖도록 하여 편안하게 웃게 만든다. 텔레비전 코미디에서는 부풀리기의 한계점을 정하는 데 신경 써야 한다. 연극에서는 보는 사람들과의 거리가 떨어져있어, 행동을 약간 부풀려야 연기가 멀리 떨어진 뒷자리까지 전달될 수 있으나, 텔레비전에서는 그럴 필요가 없기 때문에, 부풀리기의 정도가 약간만 지나쳐도 사실성이 약해져서, 효과가 떨어진다.

보기
- 어떤 사람이 '달걀 프라이'를 해먹으려고, 달걀을 프라이팬 모서리에 쳐서 깨려고 한다. 이때 누구나 달걀이 껍데기만 깨지도록 살짝 친다. 이것은 '실제'라고 볼 수 있다. 만약 달걀을 너무 살짝 쳐서 달걀이 깨지지 않았을 때, 누구나 두 번째는 달걀을 좀 더 세게 친다. 이것은 실제의 연속이다. 그래도 깨지지 않을 때, 약간 더 세게 친다. 이때도 달걀은 안 깨지고 대신, 프라이팬 모퉁이가 떨어져 나간다. 이때 웃음이 나온다. 뒤에 설명하겠지만, '기대 밖의 상황'이기 때문이다. 여기에서 그쳐도 되고, '점진적 부풀리기' 기법을 써서 계속 웃게 할 수 있다. 달걀이 프라이팬 모퉁이를 깼을 때, 그 사람은 달걀을 깨기 위해, 망치를 들고 나온다. 이때도 웃음이 나온다. 여기에서 만약 '점진적 부풀리기'를 생각하고 처음부터 달걀을 망치로 깨려고 한다면, '억지'가 되고, '저질'이라는 비난을 면치 못할 것이다.

04 어리석음

웃음의 가장 큰 요인은 '나는 저 사람보다는 더 똑똑하다'는 우월감에서 나온다. 그러므로 우리는 바보 같은 짓이나 상황을 만나면, 이와 같은 우월감에서 기분 좋게 웃는다. 이 우월감에서 나오는 웃음은 모든 웃음의 요인들 가운데서도 가장 많은 만족감을 준다. 왜냐하면 우리네 보통사람들에게 있어서, 다른 사람들보다 더 똑똑하다고 느끼는 것처럼 기분 좋은 일은 없기 때문이다. 그래서 코미디 연기자가 지적 이미지를 갖고 있을 때, 보는 사람들이 거부감을 느끼는 것은, 그가 보는 사람들보다 더 똑똑하다는 느낌을 주기 때문이다.

어리석음에는 두 가지 종류가 있는데, 첫째는 바보이고, 다음은 지적 어리석음이다. 바보는 판단의 기준을 갖고 있지 않은 순수한 어리석음이고, 지적 어리석음은 판단기준을 갖고 있는 어리석음이다. 바보는 보는 사람을 빨리 지루하게 만드는데 비해, 지적 어리석음은 코미디의 풍자를 세게 해주며, 세상의 똑똑하고, 권력 있는 자들을 거꾸로 바보로 만듦으로써, 보는 사람들을 통쾌하게 웃게 해준다. 중세의 철학자 홉스는 이런 만족감을 '갑작스런 영광(sudden glory)'라고 말했다. 춘향전의 '방자와 향단', 서커스의 '어릿광대'가 바로 이런 종류의 바보들이다.

> **보기** • 한 바보가 남몰래 돈을 땅에 파묻어 숨겨두는데, 자기만 아는 표시를 한다고 강변 백사장에서 하늘의 어떤 뭉게구름을 보고, 바로 그 밑에 묻어둘 때, 우리는 그의 어리석은 행동을 보고, '저런 바보가 있나? 표시라고 해놓는 저 뭉게구름이 뒤에 돈을 찾으러 왔을 때까지 그 자리에 그냥 떠있지 않을 텐데... 끝내 저 바보가 돈을 못 찾겠구나!' 하면서 자기는 저런 바보짓은 하지 않을 거라는 우월감으로, 통쾌하게 웃게 된다.

05 기대와 기대 밖

사람들은 자기가 기대했던 대로 사건이 전개되었을 때, 만족감으로 웃게 된다. 반대로, 기대 밖의 상황이 될 때도 웃는다. 앞에 예를 든, '뭉게구름을 보고 돈을 백사장에 묻는' 바보를 보고 웃고, 뒤에 '뭉게구름이 없어서 돈을 못 찾게 될 것'이라는 기대가 바로 맞아떨어질 때, 또 한 번 웃게 된다. 독일의 철학자 칸트는 "웃음은, 사건이 별 것 아닌 것으로 드러날 때, 나온다."고 말했다. 사람은 누구나 기대와 희망 가운데 삶을 살아간다. 기대는 때로 현실로 나타나지만, 대부분의 경우 기대는 실망을 준다. 그래도 기대는 실망과 함께

웃음을 주기에, 인생은 따분하지 않다.

보기
- 덩치가 큰 선수와 작은 선수가 씨름할 때, 작은 선수가 덩치 큰 선수를 가볍게 들어 넘어뜨리면, '기대 밖의 상황'이 되므로 사람들은 웃는다.

- 어떤 사람이 만 원짜리 종이돈을 낚싯줄에 묶어 골목에 떨어뜨려 놓고, 사람들이 지나가기를 기다리고 있다. 이때 이를 보는 사람들은 "지나가는 사람들이 오다가 저 돈을 보면, 집으려고 하겠지."하고 기대한다. 마침 이때 지나가던 사람이 이 돈을 보고 집으려고 하나, 낚싯줄을 갑자기 채어가는 바람에 집지 못한다. 이 상황은 모두 기대대로 되는 것이다. 그리고 이때 웃음이 나는 것이다.

- 아주 높은 건물 벽에 어떤 사람이 손을 짚고 서있다. 친구가 지나다가 묻는다.

친구	자네, 왜 그러고 있어?
사람	응, 이 건물이 쓰러질까봐서 붙잡고 있는 거야.
친구	그게 왜 쓰러져? 말도 안 되는 소리야! 그 손 치워!

그런데, 그 사람이 건물 벽에 짚고 있던 손을 떼니까, 그 커다란 건물이 '와르르' 무너질 때, 우리는 '기대 밖의 상황'에서 웃게 된다.

코미디에서 이 '기대와 기대밖'의 웃음의 요인은 언제나 보는 사람과 작가와의 갈등을 일으키기 마련이다. '기대'대로 되면, 보는 사람은 자기만족의 우월감에 웃으면서도 "그렇게 될 줄 알았어 – 너무 뻔한 이야기 전개야!" 하면서 비판하고, 자기의 '기대밖'의 상황으로 되면, 웃으면서도 자기의 '기대'가 무너진 우월감의 박탈에 불쾌해지는 것이다.

06 뒤집기

'자기가 남을 멋지게 속였다고 생각했는데, 알고 보니 자기가 속았다'는 상황이 바로 이 뒤집기의 상황이며, 이를 보는 사람은 웃게 마련이다. 그런데 이 '뒤집기'의 나쁜 점은 대부분 보는 사람들이 결과를 미리 짐작한다는 것이다. 그러므로 이 뒤집기의 효과는 미리 짐작하는 것을 전혀 무시하는, 다른 결과가 나타날 때, 기막히게 통쾌한 기분을 느끼게 해준다.

보기
- 사회자 : 다음 들으실 곡은 세계적 유명 피아노 연주가이며, 일찍이 명문 줄리아드 음대에서 박사학위를 받으신 바 있는 아무개 씨가, 90인조 오케스트라와의 협연으로 연주해 주실 피아노 연주곡입니다. 곡이름은 '청개구리 연못으로 뛰어드는 소리'입니다. 박수로 맞아주시기 바랍니다.

우레와 같은 박수소리

 피아니스트가 나오고 오케스트라가 장중한 전주를 약 1분 동안 연주한다. 그리고 자세를 가다듬은 피아니스트가 고음 쪽의 건반 하나를 손가락 하나로 누른다.

E 퐁!

피아니스트가 의젓하게 일어서서 인사한다. 연주가 끝난 것이다.

07 부조화와 불균형

어울리지 않거나, 균형이 어긋난 상태는 웃음을 불러일으킨다. 이것은 보는 사람에게 기대를 걸게 하고, 그것을 어긋나게 함으로써 웃음을 불러일으키는 것이다. 이때 나오는 웃음은 대조의 웃음이라고도 할 수 있다. 부조화나 불균형은 사람의 상상 속에서 현실에 입각한 이탈이어야 웃음이 있지, 상상을 뛰어넘는 상황은 웃음을 불러일으키지 않는다. 곧 보는 사람의 지적 판단에 어울려야, 무의식적으로 받아들여진다.

> **보기** • '뚱보아내와 홀쭉이 남편'이라든가, '여장을 한 남자', 또는 '모두 신사복 차림의 모임인 어떤 파티에, 옛날 갓을 쓰고 한복을 입고 나타난 어느 노인'은 우리를 웃게 하는데, 그의 복장이 그 서양식 파티의 상황에 어울리지 않기 때문이다.

08 연이은 반응

사건이 끝나지 않고, 이어서 다른 더 큰 사건으로 발전할 때, 우리는 웃게 된다. 여기에는 두 가지의 경우가 있는데, 하나는 하찮은 원인에서 시작해서 점점 발전하여 결국 엄청난 사건이 되는 경우이고, 다른 하나는 처음에는 기대했던 상황이 대수롭지 않은 결과로 끝나 버리는 경우다.

> **보기** • 한 여름에 낮잠을 자고 있던 어떤 사람이 자꾸 달려드는 파리 한 마리 때문에 잠을 설친다. 처음에는 손으로 쳐내다가 그래도 자꾸 달려드니까, 나중에는 파리채를 들고 그 파리를 잡으려고 한다. 그런데 그 파리가 마당으로 나가 장독대에 앉자, 파리채를 내려친다는 것이 잘못해서 그만 장독을 깨트리게 되자, 점점 화가 난 그 사람은 이 파리를 꼭 잡겠다고 결심하고 쫓아다닌다. 이 파리가 마당을 한 바퀴 빙 돌고난 뒤 골목으로 나가자, 따라 나가는 그 사람! 파리가 마침내 빈 택시의 유리창에 붙고, 그 사람이 파리채를 내리치려는 순간, 승객이 택시에 올라타고 택시는 떠난다. 화가 난 그 사람이 다른 택시를 잡아타고, 그 파리가 붙은

택시를 뒤따르기 시작한다. 손님이 탄 택시가 김포공항에 도착하자, 뒤따라 온 그 사람이 파리를 쫓아 파리채를 내리치려는 순간, 파리는 또다시 '횡'하고 공중으로 날아올라 활주로 안의 국제선 여객기 날개에 올라앉는다. 망원경으로 이를 본 그 사람도, 활주로 안으로 들어가, 비행기 날개에 앉은 파리를 내리치려는 순간, 비행기가 떠오르고, 화가 난 그 사람은 다른 비행기를 타고 그 비행기를 뒤따른다. 이렇게 하여, 전 세계를 파리 한 마리를 잡기 위해 쫓아다니다가, 뒤에 늙어서 병이 들어 죽게 된다. 죽는 자리에서 이 사람은 그 자리에 모인 가족들에게 그 동안의 이야기를 하고, 마지막 말을 남긴다. "그러니까, 그 파리를 내 대신 꼭 잡아다오." 이때 마침 그 파리가 '웽'하고 날아온다. 그 사람이 "바로 저 파리다. 저 파리를 잡아라!" 하고 나서, 숨을 거둔다.

09 착오, 착각, 잘못

이것은 인식과 대상 사이, 또는 비슷함과 사실이 같지 않은 경우라서 웃음이 나는 것이다. 여기에도 일정한 논리가 있다. 이것들에 어떤 조건이 따라야 웃음이 나게 된다는 것이다.

보기

- 굽이 높은 구두를 신고 걷던 아가씨가 넘어지거나, 빙판길에서 미끄러질 때, 사람들은 웃는다.
- 눈에 날파리가 들어가서 눈을 깜박이는 아가씨를 보고, 자기를 좋아하는 줄 잘못 알고 다가가는 젊은이를 볼 때도, 우리는 웃는다.
- 어떤 사람이 내일 열두시에 누구와 만나기로 약속하고 그 곳에 나가보니, 약속했던 사람이 나타나지 않아 기다리다가, 화가 나서 그냥 돌아갔다. 며칠 뒤, 그 사람을 만나, "왜 약속을 안 지켰느냐?"고 따졌더니, 오히려 그쪽에서 "당신이 약속을 안 지켜놓고 무슨 소리냐?" 하면서 화를 낸다. 알고 보니, 한 사람은 약속시간을 낮 열두시로 알았고, 다른 사람은 밤 열두시로 알았다는 것이다. 곧, 상대는 낮에는 자고 밤에만 호텔의 나이트클럽에서 악사로 일하는 사람이었다는 것을 알고, 서로가 약속시간을 그렇게 알 수밖에 없었던 착오에 웃고 만다.

10 폭로, 풍자, 부조리

어떤 비밀이 드러날 경우, 곤란한 상황에 처하게 하여 웃음이 나게 하는 것이다. 위선적 인물, 권위적 인물 등의 비밀이나 부정, 또는 나쁜 일이나 음모가 드러날 경우, 웃음을 웃게

만든다. 이런 웃음은 대개 '풍자'로 이어지는데, '위선'에서 들통이 나서 쩔쩔매는 대상들의 모습에서 웃음이 더욱 커지는 것이다. 풍자는 대상을 바보스럽고 우스꽝스럽게 드러내어, 그 대상을 모욕하며 웃기는 것인데, 조롱하는 태도, 분개하는 형식을 취함으로써, 대상의 품위를 떨어뜨린다. 찰스 처칠(Charles Churchill)은 "풍자가 힘센 채찍을 휘두를 때는, 떨면서 파래진다."고 했는데, 이는 아프기만 한 풍자는 효력이 없다는 뜻이다.

좋은 풍자는 두 가지 방법, 곧 기본적인 태도가 일시적 상황을 뛰어넘는 영원한 뜻이 있음을 알게 하거나, 또는 그 풍자를 함에 있어 절묘한 기술을 발휘하는 일이다. 위대한 풍자는 '교훈과 즐거움'에 의해서 영원한 생명을 얻는 것이다.

> **보기** • 어떤 금테안경을 쓴 지적 이미지의 사회지도층 여류명사가 '외제 화장품'을 쓰지 말자고 어느 여성단체의 모임에서 열변을 토하고 있는데, 한 외판 아주머니가 물색없이 들어와, 그 여류명사를 보고 큰 소리로, "부탁하신 외제 로션크림, 구해놨어요" 하고 외칠 때, 우리는 모두 웃게 되는데, 왜냐하면, 그 여류명사의 '위선이 드러났기' 때문이다.
>
> 그리고 부조리에서 생기는 웃음의 요인도 있는데, 이것은 상식의 아주 특수한 '뒤집기'로서, 우리가 갖고 있는 관념을 사물에 맞추는 것이 아니라, 사물을 관념에 맞추려 하는 데서 생긴다. 곧, 이것은 자기가 실제로 보는 것에 대해서 생각하는 것이 아니라, 자기가 생각하는 것을 눈앞에서 찾으려는 데서 생긴다.

이밖에도 모순, 허영, 놀람, 가장, 허위 등 여러 가지 웃음요인들이 있으나, 모두 서로 관계를 가지고 복합적으로 웃음을 웃게 한다. 앞에서 설명한 여러 가지 상황의 웃음의 요인들이 겹쳐질 경우, 그 웃음의 폭은 그만큼 커진다. 예를 들어 등장인물을 설정할 때, '바보'로 만들어놓고, 그 사람의 행동에서 '연이은 반응'을 이끌어내면서, '점차 부풀리다가', '기대 밖의 상황'으로 '뒤집으면' 웃음의 폭이 큰 훌륭한 코미디가 될 것이다.

◎ 코미디를 보는 이유

텔레비전 프로그램들 가운데서 코미디의 시청률은 언제나 높은데, 그 이유는 무엇인가? 첫째, 재미를 찾기 위해서다. 일상생활의 구속에서 벗어나, 웃음으로 잠시나마 자신과 자신 주변의 삶을 잊고자 하기 때문이다. 둘째, 잘난 느낌을 얻기 위해서다. 실제 생활에서는 자기보다 잘난 사람들이 너무 많으며, 그들로 인해 언제나 긴장감을 느끼며 살고 있다. 그러나

코미디에 나오는 인물들은 대부분 자기보다 못났다. 그래서 코미디를 보는 사람들은 그들을 보면서 "저 인간들, 저질스러워!"하면서 자신의 우월감을 확인하는 즐거움을 누린다.

셋째, 사람들과의 관계 때문에 코미디를 본다. 사람은 여러 가지 인간관계를 좇으며, 코미디는 이를 채워주기 때문이다. 코미디 연기자들은 다른 분야의 연기자들보다 친근감이 높으므로, 보는 사람들의 사회적 접촉욕구에 알맞은 상대로 뽑히는 것이다.

넷째, '비슷한 경험'을 갖게 해주기 때문이다. 코미디에 나오는 유행하는 말이나 머리모양, 옷, 장식 등은 곧바로 많은 사람들의 관심사가 된다. 이때 자기만 그 화제의 대상에서 빠지기 싫은 것이다. 만약 많은 사람들이 즐겨 쓰는 '유행어'를 자기만 모른다면, 다른 사람들과의 공유경험에서 빠지기 때문이다. 남들이 웃을 때, 자기도 함께 웃고 싶은, '비슷한 경험'을 하고자, 코미디 프로그램을 보는 것이다. 웃음은 가정과 사회생활에서 자기를 확인시키는 역할을 한다. 곧 많은 사람들이 웃고 있는데, 자기만 그 이유를 모르면, 남들과 함께 하는 경험을 잃게 되는 것이다. 다섯째, 교훈을 얻기 위해서다. 코미디의 주류는 풍자이기 때문에 코미디를 보면서 사회의 모순과 부조화를 보고 평가하며, 웃는 가운데, 어떤 삶의 지혜나 교훈을 얻게 된다.

그래서 코미디를 보는 사람들이 바라는 욕구를 채워주는, 풍자성이 짙은 코미디는 언제나 시청률이 높기 마련이다.

◉ 대본 쓰기

코미디를 쓰는 데에 특정한 순서나 방법이 정해져 있는 것은 아니다. 주제를 먼저 생각하는 작가도 있겠고, 이야기를 먼저 만드는 작가도 있을 것이다. 그러나 어느 경우에든 꼭 거쳐야 하는 몇 가지 요소가 있는데, 곧, 주제, 소재, 이야기 구성의 세 가지다. 그러고 나서 시작, 이야기 펼쳐나가기, 뒤집기와 절정의 순서로 써나가면 된다.

01 소재 고르기

소재를 고를 때 생각해야 할 몇 가지 요소가 있다.

■ **소재에는 보편성이 있어야 한다_** 코미디는 앞서 우리가 만났고, 앞으로 살다보면 또 만나게 될 인물들을 그린다. 이때 필요한 것은 보편성이다. 어떤 코미디의 소재에 보편성이 있어야 보는 사람들이 그 코미디를 보면서 함께 같은 느낌을 느끼고 웃게 될 것이다.

■ **웃음을 불러일으킬 수 있어야 한다_** 아무리 훌륭한 소재라 하더라도, 웃음을 나게 할 수 없는 소재라면 코미디 소재로는 쓸 수 없다.

■ **새로워야 한다_** 몇 년 전 얘기로 이제는 잊혀져가는 사회풍자성 코미디라든지, 계절감각에 맞지 않는 소재(예: 봄에 크리스마스 얘기)라든지, 어느 특정분야에서만 알고 있는 소재 등은 보편성이 없어, 많은 사람들이 함께 느끼기 어렵다. 그러나 새롭고 이색적인 소재라 하더라도, 보편성이 없으면 웃음이 나지 않게 되므로 조심해야 한다.

■ **공익성이 있어야 한다_** 품위가 없는 소재는 곧잘 저질시비를 낳는다. "이런 코미디가 왜 방송되어야 하는가?" 하는 말을 듣게 되면, 그 코미디는 방송될 자격이 없다.

따라서, 코미디의 소재는 여러 계층의 사람들이 함께 느낄 수 있는 보편성과, 보는 사람들에게 이익이 되는 유익성, 그리고 보는 사람들에게 웃음을 주는 오락성, 이 세 가지를 갖춘 소재가 가장 이상적인 코미디 소재가 될 것이다.

02 주제

대본쓰기에서 가장 중요한 것이 주제다. 주제에는 그 코미디의 핵심이 되는 생각이 담겨 있고, 그 코미디가 나아갈 방향이 정해져 있어야 한다. 따라서 주제에는 대본을 쓰는 작가의 작가의식, 철학, 인생관, 윤리관 등이 담기게 마련이다. 이 주제가 힘차게 나타날 때, 그 코미디는 보는 사람을 감동시킬 수 있을 것이고, 반대로 주제가 약하면 작가가 그 대본을 왜 썼는지 모르게 될 것이다. 한편, 주제를 정하는 데 주의해야 할 점은 주제가 이성의 경계를 넘으면 안 된다는 것이다. 예를 들어, 무조건 보는 사람을 웃기기만 하면 된다는 쉬운 생각으로, 넘어지고 자빠지는 이른바, 저질 코미디를 쓴다면, 보는 사람들의 비난을 받게 될 것이다.

그러나 아무리 주제가 훌륭해도 웃음이 없으면 코미디가 아니다. 예를 들어, '효도'를 주제로 정했을 때, 작가가 효도를 해야 한다고 주장하면서 등장인물들이 효도하는 장면을 계속해서 보여준다면, 코미디는 곧바로 지루해질 것이다. 이때 지나치게 효도하는 형제를, 경쟁시키면서 웃기게 만드는 상황을 설정해서 웃음을 웃게 만들거나, 불효하는 자식을 대비시킴으로써 웃음이 나게 할 수 있을 것이다. 따라서 주제와 웃음의 조화가 필요하다.

03 이야기 구성(plot)

소재와 주제가 정해지면, 다음에는 이야기를 만드는 구성을 해야 한다. 이야기를 구성하는 방법은 드라마와 마찬가지로, 이야기를 시작하고, 풀어서, 복잡하게 만들고, 이야기를 뒤집으며, 절정에 이르러 끝내는 것이다. 여기에서 특히 신경 써야 할 부분은 이야기를 풀어나가는 부분이다. 아무리 뒤에 가서 웃음이 많이 나온다 해도, 시작하는 부분에서 웃음이 없으면, 보는 사람의 기대가 무너져, 프로그램을 바꾸려고 할 것이다. 그러므로 처음 이야기가 시작되는 데서, 보는 사람들에게 기대감을 갖게 해야 한다. 시작부분에서 '앞으로 잔뜩 웃을 수 있다'는 기대감을 갖게 한 다음, 이야기가 펼쳐져야 하는데, 이때 이야기가, 보는 사람들이 같이 느낄 수 있게 풀려나가야 한다. 아무리 생각해도 그런 상황이 될 수 없다는 생각이 들면, 웃음은 나지 않게 될 것이다.

등장인물의 성격을 정하는 데 있어서도, 특이한 성격으로 그리는 것은 웃음이 나게 해서 좋으나, '그럴 수 있겠지' 하고, 보는 사람들이 다 같이 느낄 수 있게 해야 한다. 성격이 급한 사람, 느린 사람, 공처가, 의심 많은 사람 등 여러 가지 성격의 인물들은 이야기를 풀어나가는 데 있어, 필요한 재미난 상황을 만들어준다.

다음에는 이야기가 복잡해지면서, 막판에 뒤집혀야 한다. 그러나 이때도 상황은 자연스러워야 한다. 때에 따라서는 이 뒤집힘과 절정이 한꺼번에 일어날 수 있는데, 이때도 전언을 충분히 전달할 수 있다면, 그것으로 끝내야 한다. 예를 들어, 나쁜 사람과 착한 사람이 싸우다가 끝에 가서 나쁜 사람이 죽는다면, 그 죽는 순간이 절정이고 '나쁜 사람은 끝내 죽게 된다.'는 전언이 전달된 것이다. 나쁜 사람이 죽고 난 뒤에, '권선징악'을 다시 설명하는 해설이 나간다면, 맥 빠진 결말이 될 것이다. 절정에서는 웃음이 가장 커져야 하고, 전체 구성에서도 가장 큰 웃음을 자아내야 한다. 〈배비장전〉을 예로 들어보자.

> ▪ 시작부분 : 배비장이 제주 기녀 애랑에게 사랑을 고백한다.
> ▪ 펼쳐지는 부분 : (복선) 애랑의 요구에 배비장은 옷도 벗어주고, 이까지 뽑아준다.
> ▪ 발전하는 부분 : (기대) 애랑의 하인이 찾아와, 배비장은 뒤주 안에 숨는다.
> ▪ 절정 : (쾌감) 뒤주가 엎어지고, 하인들이 물을 붓고, 배비장은 헤엄치는 시늉을 하다가 눈을 뜬다.

다시 말해, 웃고 끝날 수 있는 코미디가 보는 사람들에게 환영받고, 건강한 웃음을 선사

하는 것이다. 앞에 말한 구성의 단계들, 곧 웃음이 나는 시작부분, 계속 웃음이 나는 재미난 상황이나 등장인물의 설정, 그리고 자연스럽게 이야기를 복잡하게 만들고, 뒤집는 것들이 다 구성되면, 이런 것들을 장면별로 엮어서 구성을 완성한다.

장면#1 회사강당 신입사원 입사식에서 연설하는 사장
그 사장의 말을, 신입사원들이 떠든다고 혼을 내면서 자주 중단시키다가, 사장에게 "당신이 더 시끄럽다"고 꾸중 듣는 아부파 상무.

장면#2 사무실 A 신입사원1이 선배사원들의 호칭에 관해 오해해서 웃음. 과장도 "과장님", 과장대우 계장도 "과장님". 여기에서 누가 진짜 과장인가로 웃음.

장면#3 사무실 B 거짓말 안 하는 성격의 신입사원2가 근무시간에 운동경기 중계방송 들었던 선배를 간부의 질문에 바른대로 대답해서 난처하게 만들어, 웃음.

장면#4 식당(저녁) 신입사원들끼리 우리는 선배들의 나쁜 점을 따라가지 말자고 요란하게 결의. 이때 이것을 보고 선배들이 신입사원 시절의 자기들을 회상.

이런 식으로 구성을 다 해놓고 보면, 상황이 무리한 곳은 없는지, 웃음에 너무 신경을 쓰다가 저질스런 곳이 없는지, 상황설정만 너무 길게 하고, 웃음이 약한 곳은 없는지 등을 한 눈에 살필 수가 있게 된다. 이때 꼭 필요한 상황인데, 웃음이 없으면 큰맘 먹고 지워버리거나 고치고, 웃음은 많이 나게 하는데, 이야기와 관계없는 곳이 있으면 또한 지운다.

한편, 주제가 제대로 드러나고 있는지, 속도가 빠르게 진행되고 있는지도 함께 살펴본다.

◉ 코미디 드라마 〈주제가가 있는 가문〉 대본쓰기

이번에는 이 코미디 드라마를 가지고 대본 쓰는 요령을 설명코자 한다.

첫째, 이 코미디는 소재와 주제를 한꺼번에 생각했다. 곧 갑자기 벼락부자가 된 졸부의 허욕을 통해서 사회를 풍자하고자 한다.

둘째, 코미디이므로 이야기줄거리를 만든 뒤에 웃음을 나게 할 수 있는 이야기꺼리들을 모았다.

셋째, 그 웃음의 세고 약함을 생각하여 상황이 펼쳐지는 데에 따라, 자리 잡게 한다.

넷째, 위의 이야기를 펼치는 등장인물들을 정하고 성격을 줌으로써, 상황을 좀 더 우습게 만들었다.

다섯째, 뜻이 있으며, 힘센 느낌을 주는 제목을 정했다.

여섯째, 대본을 쓰기에 앞서 녹화여건 등을 연출자와 미리 협의했다.

위 여섯 가지 항목의 진행상황을 좀 더 상세하게 설명코자 한다.

▶ **먼저 이야기줄거리를 만든다_** 교외에서 농사짓던 사람이 어느 날 갑자기 도시개발계획으로 가지고 있던 논밭의 지형이 바뀌면서, 벼락부자가 된다. 이렇게 등장인물이 '무식한 사람'으로 될 때, '허욕'이 자연스러워지니까, 주인공은 '무식한 사람'으로 결정된다. 그리고 누구나 사정이 갑자기 이렇게 바뀌면, 본능적으로 자신을 드러내고 싶어 할 것이다. 그래서 이 주인공은 건물을 몇 채 사서 세를 놓아, 높은 수익을 올리면서 특별히 할일이 없는 김 회장이 되었고, 무식하다보니 주위에서 명예욕을 자극하는 데 넘어가게 된다.

▶ **이런 주인공에게 접근하는 부류의 인간들이 있게 마련이고, 그들 사이에서 벌어지는 웃음이 나오는 이야기꺼리가 많다.**

- 돈을 주고 족보를 만든다.
- 돈을 주고 명예를 산다.
- 지나치게 자신을 자랑하는 '비디오 자서전'을 만든다.

이 가운데서도 a는 여러 번 다루었던 소재로, 새로운 맛이 없고, b는 이야기를 이끌 수단으로는 약하다. 그래서 c를 고르고, 이것으로 이야기를 펼쳐나가며 a와 b는 웃음의 요인으로 합치면서 이야기를 펼쳐나간다.

▶ **이야기꺼리를 만든다_** • 이 주인공의 비디오 자서전을 만들기 위해서는, 가짜 이력을 멋지게 꾸며야 하는데, 이에 따라 웃음이 나게 하는 상황을 구성해야 하며, 웃음의 요인으로 풍자, 위선의 폭로, 어리석음 등을 쓸 수 있다.

- 이야기꺼리를 모은다.
 - 명사다운 자태를 만드는 훈련과정의 웃음
 - 가짜로 꾸민, 명예로운 가문의 사람으로서의 지위를 외우지 못해 일어나는 웃음
 - 효손 이미지를 드러내기 위해 남의 묘지에서 성묘하는 상황의 웃음
 - 가문의 주제가를 만드는 과정에서 어리석음으로 인해 나는 웃음
 - 덕이 높은 명사라는 상황을 꾸미기 위해서 부하 직원에게 금일봉을 주는 가짜 상황
- 이상 5가지의 큰 이야기줄거리를 구성하면서, 이들과 함께 웃음이 날 수 있는 계기를 만든다.
 - 영상을 찍다 일어나는 사건_ 뛰어오다 맨홀에 빠진다.

- 성묘에 앞서 목욕재개 형식을 부풀린다_ 겨울에 폭포에서 목욕
- 비디오를 찍는 특성에 따라 소리와 그림을 따로 만드는 데에 따르는 웃음_ 성우가 대리역할을 한다.
- 가짜 족보를 만들 때, 친·인척의 이름을 부를 줄 모르는 데서 나는 웃음
- 사회명사로 둔갑하기 위해 돈을 주고 자기를 칭송하게 하는데, 콩나물 장사가 나온다.

• 여기에 상황을 펼쳐나가는 데 필요한 설명인, 왜 이런 '비디오 자서전'을 찍는가, 찍고 나서 어떻게 이야기를 뒤집을 것인가, 그리고 끝맺음을 어떻게 할 것인가 등을 연구했다.
- 왜 찍는가는 이미 다 아는 사실이니까, 간단하게 시작부분의 웃음 가운데 처리한다.
- 찍고 나서의 뒤집기를, 그것을 보고 속게 되는 세태를 풍자함으로써, 뒤집기의 효과와 겹치기 풍자의 효과를 얻을 수 있도록 구성한다.

▶ 이렇게 이야기꺼리들을 모아서 정리하면, 자연스레 이야기가 나름대로 펼쳐지고, 등장인물들이 결정된다.

▶ 끝으로, '장면'별로 자세하게 구성한다.

장면# 새벽 남산 순환도로
• 찍는 도중에 조깅하던 사람과 부딪친다_ 실수
• 왜 '비디오 자서전'을 찍나, 상황설명
• 뛰어나오는 자세의 방정맞음, 부풀림의 되풀이_ 부조화, 부풀림
• 뛰어오다 '맨홀'에 빠진다_ 어리석음

장면# 김회장 집
• 호화주택

- 부인에게 '비디오 족보' 만드는 당위성 설명
- 명문의 후손처럼 자기를 소개할 때, 긴장에서 오는 웃음과 무식해서 외우지 못하는 우둔함 으로 웃음_ 어리석음

장면# 성묘 행

- 선조의 벼슬 '부사'와 '정사' 등을 무식해서 착각하는 웃음_ 어리석음
- 한 겨울에 폭포에서 안 추운 척하며 목욕_ 위선의 폭로
- 남의 묘에서 성묘하다가, 진짜 주인과 맞닥뜨림_ 주인공이 곤경에 빠진 것을 보는 사람들 의 우월감
- 성우가 울음소리를 대신 녹음_ 되풀이, 부조화, 어리석음

장면# 김회장 집

- 주제곡을 만드는 과정에서 김회장 내외의 무식한 작사 솜씨_ 흉내 내기, 어리석음

장면# 시골 어느 집

- 친척을 가짜로 만드는 과정에서 그들을 부르는 문제로 웃음_ 어리석음, 착각

장면# 김회장 회사

- 여비서에게 구두표 선물하는 장면 찍고, 다시 빼앗는다_ 위선, 기대
- 각종 명예를 가짜로 만드는 데서 오는 웃음으로 초등학교 때 운동회에서 상탄 것을 자랑_ 기대, 부조화
- 김 회장의 지난날 이력 설명

장면# 영상음악 제작현장

- 인기가수와 대비되는 비디오 음악제작의 대조되는 웃음_ 흉내 내기
- 콩나물 장수의 김회장 칭송_ 부조화, 풍자

장면# 김회장 집

- 가짜로 만든 가문이 우연히 정말 있다고 하는 설정으로 뒤집기를 위한 상황, 긴박감을 불 러일으키도록 구성한다.

장면# 호텔 시사회장

- 진짜 있는 가문의 사람들이 나오고, 이들을 부를 이름을 몰라 웃음_ 어리석음
- 발표 시사회와 불안감이 생기도록 구성해서 뒤집기를 위한 분위기를 꾸민다.
- 다른 사회명사들이 아무런 확인절차 없이 인정해줌으로써, 그들에 대한 풍자와 뒤집기_ 뒤집기, 풍자

이런 과정을 거친 뒤에, 상황에 맞는 등장인물들의 나이, 환경, 장면을 위한 무대장치, 소품 등을 생각하여 결정한 뒤에 쓰기 시작한다.

코미디 드라마 <주제가가 있는 가문> 대본

- 나오는 사람들

 김회장(50대)

 김회장 부인(48)

 조감독

 카메라맨

 조깅하는 사람1

 묘지 주인(남 40대)

 그 동생(남 30)

 성우(남 30)

 작곡가

 친족 제종질녀

 친족 삼종형제

 친족 백숙부모

 친족 큰 현손(어린이 11살)

 기타 친족 20여 사람

 시골노인(70)

 여비서

 회사직원 20여 사람

 결재 받는 직원

 콩나물 장사 아주머니(40)

 기타 친족 남자1(60)

 친족 어린이(8)

 친족 여자2(56)

 친족 3(남자 80)

 사회자(남 30)

 사장 1, 2, 3

 명사 20여 사람

장면# 남산 순환도로(새벽)

　　　　E 경쾌한 신호음악(signal music)

　　　　새벽안개 속에서 찍을 준비에 바쁜 감독과 제작요원들.

　　　　주위에는 이들이 타고 온 몇 대의 자동차와, 김 회장의 고급승용차 한 대, 그리고 차에

　　　　실은 텔레비전 카메라와 조명장비가 보이고, 조깅하러 나온 사라들이 구경하기도 하

고, 조깅을 하기도 한다.

감독	이봐, 조명을 좀 더 길 쪽으로 약간 좀 틀어야겠어. (조명 틀면) 그렇지. 새벽 분위기는 그냥 살려주고 달려오는 사람의 얼굴을 잘 나오게 해줘야 돼. (조감독 보고) 저기 사람들 좀 정리해야지, 화면에 들어오겠어.
조감	예, 감독님! (구경꾼들 보고) 죄송하지만 조금만 뒤로 물러나 주시겠습니까? (물러나자) 예 고맙습니다. 그쪽두요.

운동복 또는 간편한 복장의 조깅객들이 길 양쪽에서 "무슨 영화 찍는 건가? 텔레비전 드라만가 본데?" 등 수군거리고, 감독과 조감독, 조명감독과 대본 보며 얘기한다.

감독	그러니까 먼저 아까 찍은 '떠오르는 태양' 있지? 그 태양에서 겹쳐 넘기면 김 회장이 달려오는 거란 말야. 알았어?

조깅객들이 길 한복판으로 달려오다가 촬영장이니까 의아해하며 다들 옆으로 비켜서는데, 어떤 조깅객이 뒷걸음으로 구경하며 뛰어오고 있다.

조깅1	하낫 둘!
감독	(돌아서서) 준비 됐어?
조깅1	(감독과 등이 꽝 부딪힌다)
감독	어쿠...
조깅1	(넘어질 뻔하다가, 의아해서 주위 살피며) 뭐야?
감독	아이구, 미안합니다.

조깅1이 그제야 촬영장인걸 알고 약간 멋쩍어하며 한 옆으로 빠지고, 이때 김 회장이 차에서 운동복으로 갈아입고 나온다.

김회장	이렇게 입으면 되는 거요?
감독	아, 예, 좋습니다. 저쪽에서 이쪽으로 그냥 뛰어오시기만 하면 됩니다. (제작요원들에게) 스탠바이!
김회장	(멈칫) 아 그런데...
감독	예?
김회장	간밤에 가만 생각해봤는데 이거 괜히 비디오 자서전인가 뭔가 섣불리 적당히 만들었다가 망신만 당하는 것 아닐까? (주위 의식하면서)
감독	아니 왜요?
김회장	사실 뭐 내가 이렇다하게 내세울 만한 잘한 일도 없고, 내 사회적 경력이 너무 약해서 말이야...
감독	아유, 걱정 마십시오. 아 회장님 같으신 사회적 명사께서 이런 기록작품 하나 안 남기시면 어떡합니까? 요즘은 '자기피알 시대'입니다. 아무리 돈이 많아도 뿌리가 없는 집안이라면 무시당하지 않습니까?
김회장	(끄덕이며) 허긴 그래.

감독	걱정 마시고 저에게 맡겨주십시오. 이 작품이 완성된 걸 사람들이 한 번 보면요 "아니 김 회장이 그런 사람이야?" 하고 모두들 깜짝 놀랄 겁니다. 헤헤…
김회장	(흐뭇해서) 그래? 허허…(안심)
감독	자! 저 길 한복판에 서 계시다가요, 제가 "큐" 하면, 조깅을 하면서 뛰어오십시오. 스탠바이! (카메라 차에 탄다)

조명이 켜지고 긴장해서 조명에 눈부셔하면서 서있는 김 회장.

감독	큐!

김회장이 한 번 체통머리 없이 제자리에서 팔짝 뛰더니, 두 팔을 체통머리 없이 흔들면서 고개도 얌체처럼 흔들며 뛰어오는데, 너무 체통머리 없다.

감독	엔지! (주위 의식하며 좀 작게) 좀 품위 있게 뛰어오셔야죠. 너무 체통이 없습니다.
김회장	(알았다고 끄덕이고)
감독	회장님이 뛰어오시는 화면에 해설이 나가는 겁니다. (낭독 조로) "떠오르는 태양을 안고 새벽을 달리는 이 사람, 인간 김홍표!"
김회장	헤헤.(좋아서)
감독	김회장님은 지금부터 양반집안 후손인 겁니다. 아셨지요?
김회장	(끄덕이며 흐뭇해한다)
감독	다시 가겠습니다. (주위 들으란 듯 큰소리로 제자리로 가는 김 회장에게) 양반 가문의 후예답게 품위 있게 해주세요. 자, 스탠바이!
	(다시 조명 켜지고) 큐!

긴장하고 있다가, 김이 이번에는 양반 팔자걸음을 걸으며, 두 팔을 휘휘 두르며, 윗몸 젖히고 천천히 온다.

감독	엔지! 그게 뭡니까?
김회장	양반 식으로 하라며?

구경꾼들 킥킥거리고.

감독	그냥 자연스럽게 뛰어오세요.
김회장	(자연스럽게 조깅한다)
감독	예, 바로 그거지요. 그렇게 그냥 자연스럽게 뛰세요. (뛰는 김 회장 보며) 좋습니다. 시선은 카메라 보시지 말고 솟아오르는 태양을 보듯이 (김 회장이 태양 보듯 하니까) 예, 그렇지요. 절대 카메라 보시지 마세요. 자! 회장님은 쭉 뛰어오세요. 제가 그만하랄 때까지요. 그럼 카메라가 뒤로 쭉 빠지면서 계속 찍을 겁니다. 올 스탠바이!

다시 조명이 켜지고 카메라 차에 타는 감독.

감독	큐!

김이 자연스럽게 약간 위를 보며 카메라 차로 뛰어가고. 조금 그렇게 잡다가 카메

　　　　　라차가 가고, 쫓아가듯 뛰어오는 김.

감독　　　(카메라 옆에 서서 김 회장 보고) 네, 좋습니다. 계속 뛰세요.(뒤돌아 운전사
　　　　　쪽 보며) 쭉 빠져야 돼!

　　　　　감독이 운전사에게 돌아서서 얘기하는 동안, 달려오던 김회장이 맨홀로 쑥 빠진다.
　　　　　구경꾼들이 까르르 웃고.

김회장　　어쿠!

감독　　　(그걸 몰랐다가 다시 김 회장 쪽 보며) 계속 뛰어...(하다가 김 회장이 안 보이
　　　　　니까) 어디 갔어?

　　　　　달리던 카메라 실은 용달차가 서고.

감독　　　(두리번거리다가 카메라맨 보고) 어떻게 된 겁니까?

카메라맨　글쎄요, 얼굴만 타이트하게 잡고 있었는데... 갑자기 화면에서 없어졌는데요.

　　　　　E (맨홀 속 김) 나 여기 있어요.

　　　　　두리번거리며 차에서 내리는 감독.

김회장　　(하수구에서 쓰레기 건더기와 구정물 흠뻑 쓰고 나오면서) 아이구!

　　　　　멍하는 감독. 킥킥거리는 구경꾼들.

김회장　　(울상, 한편으로 무안)

　　　　　E 코드.

장면# 호화주택(바깥경치)

　　　　　E (김 회장의 부인) 아니, 하수구에 빠졌다고요?

　　　　　E (김 회장) 응, 감독이 위를 보고 뛰라잖어?

장면# 호화주택 안방

부인　　　(김의 이마에 연고 발라주며) 영화배우 된 기분이었겠수.(한복차림)

김회장　　헤헤. 사람들이 다 구경하더구먼.(검정 두루마기의 한복차림)

부인　　　그래, 그거 비디오 족보인가, 자서전인가 만들어 주는데 얼마래요?

김회장　　한 천만 원 정도밖에 안 든대. 이제 그걸 만들어서 보여주면 나보고 무식한 말
　　　　　죽거리 벼락부자니 뭐니 그따위 소린 못할 거야. 내가 뼈대 있는 가문의 훌륭
　　　　　한 후손으로 만들어지는 거거든, 헤헤...

　　　　　E(방밖 조감독) 준비 되셨습니까?

김회장　　아, 지금 나가!

　　　　　일어서서 나가는 김 내외.

장면# 응접실

　　　　　촬영준비가 돼있고, 의자 두 개가 가운데 있다.

감독　　　아, 한복을 입으셨군요. 좋습니다. 이리 앉으세요.(김 내외가 앉으니까) 새벽에

찍은 회장님이 달려오시는 '장면' 있었잖습니까? 거기에서 이어지는 '장면'인데요, 첫 인사를 하시는 겁니다. 카메라를 보고 인사를 하시고 나서 "어디 김씨 무슨 파 몇 대 손 김홍표입니다." 이겁니다. 팽달 김씨랬지요?

김회장	예.
감독	혹시 무슨 파 몇 대 손인지 아십니까?
김회장	(부인 눈치 보며) 글쎄, 그걸 잘 모르겠어, 헤헤...
감독	돌아가신 부모님이나 할아버지한테서 들으셨던 기억이 없으십니까?
김회장	난 할아버지 묘가 어디 있나도 모르는데...
부인	에이구, 자랑이우!
김회장	큼큼.(무안해서 부인을 툭 친다)
감독	아, 괜찮습니다. 어차피 뭐 다 만들어야 하는 거니까. 이봐! 조감독, 내가 구해 보라는 족보 구했어?
조감독	예... 여기 있습니다.
감독	(족보를 훑어보며) 팽달 김씨 족보라... 무슨 무슨 파가 있나 잘 보고 없는 파로 만들어야 합니다. 나중에 또 뭐 종친회니 어디서 항의하고 그러면 곤란하니까요. (족보 넘기면서) 충혈공파...연안공파...문현공파...해선군파...(다 보고 나서) 그럼 회장님은 '충선공파'라고 하시지요.
김회장	충선공파?
감독	예, 대충 뭐 충성충자 같은 게 들어가거든요, 그리고 한 삼십칠대 손쯤으로 하세요. 그러니까 인사를 하시고 나서 "팽달 김씨 충선공파 삼십칠대 손 김홍표입니다." 이렇게 하시고요. 카메라가 팬하면 사모님께서 "안녕하세요, 부인 아무개..."
부인	윤행자예요.(OL)
감독	예, "윤행자예요" 하고 인사를 하시면 되는 겁니다. 아셨지요? 자! 리허설 한번 해보겠습니다. 회장님부터 큐!
김회장	(부인 보고) "큐" 하면 되는 거야.
부인	에이구, 그 정도는 나도 알아요.
감독	자, 어서 해보세요. 큐!
김회장	(눈인사하고 약간 긴장하며) 팽달김씨 수선공 삼십칠대입니다.
감독	수선공이 아니라 충선공입니다. 충선공.
김회장	아, 다시...(눈인사하고) 팽달김씨 삼십칠대파 충선파...
감독	(울상으로 난감)
부인	아이구, 그거 하나 못해요? 팽달파 충선김씨 삼십칠대잖아요. 맞지요, 감독님?
감독	(난감한) 아, 좋습니다. 그럼 그건 연습해가지고 나중에 찍구요, '선조의 날'행

사부터 먼저 찍겠습니다.

김회장 무슨 날이요?

감독 아, 선조를 잘 모신다... 이 얘긴데요, 현장으로 가면서 설명 드리지요. 가시죠.

나가는 일동.

E 달리는 차 소리.

장면# 교외(포장도로)

E 차 소리 이어진다.

카메라 차와 김의 고급승용차가 달리고 있다.

E (차안의 감독) 그러니까, 선조 중에서 누가 무슨 벼슬을 했다... 누가 독립운동

을 했었다... 이런 게 중요하거든요.

장면# 달리는 차안

김회장 (끄덕이며) 맞는 얘기요.

감독 허지만 너무 높은 벼슬을 했다고 하면, 그런 건 역사에 다 기록으로 남아 있으

니까, 이를 테면, '정사'보다는 '부사' 정도가 적당하다 이 얘깁니다.

김회장 음...부사도 괜찮지... 허지만 사과는 역시 '부사'보단 난 '홍옥'이 난 것 같은

데?

감독 예?

김회장 '부사'는 너무 퍼석거려서 말이요.

감독 (아이구...하는 얼굴)

E 코오드

장면# 산속 폭포

큰 폭포수가 쏟아져 내리고 있다.

김회장 (그걸 보다가) 아니... 나보고 저 폭포 속에 들어가란 말이요?

감독 예, 회장님께선 선조를 깍듯이 모시는 뜻에서 한해에 하루를 '선조의 날'로 정

해놓고 그 날은 목욕재계를 한 뒤에 제사를 올린다. 이런 명문가의 후손으로

만들어 드리는 겁니다. 겉옷은 벗으시구요, 내복만 입으시구 들어가십시오.

김회장 감기 안 들까, 날도 찬데?

감독 잠깐이면 됩니다. 이 '장면'으로 회장님의 가문이 뼈대가 있는 집안이다. 이게

나타나는 거거든요, 어서 벗으세요. 카메라 됐지요?

카메라맨 예.

울상으로 윗옷을 다 벗고, 고쟁이 바람에 떠는 김.

감독 자, 빨리 끝내겠습니다. 잠시만 폭포수를 맞으면서 앉아 계십시오. 스탠바이!

들어가세요!

김회장	(폭포에 들어갔다가 금방 뛰쳐나오며) 앗! 차거...
감독	아이, 찍기도 전에 나오시면 어떡합니까?
김회장	물이 굉장히 찬데?
감독	빨리 끝낼 게요. 나오랄 때까지 계십시오. 스탠바이! 들어가세요!
김회장	(폭포수 맞고 앉아서 아달달 떨고)
감독	큐! 천천히 줌인! (김보고) 추워하지 마세요! 의젓하게...
김회장	(의젓했다가 다시 떤다)
감독	좋습니다. 컷! 나오세요.
김회장	(나와서 온몸 떨며) 으으흐...

E 코드

---나머지 줄임---

◉ 꽁트 : 〈봉숭아 학당〉 아이디어

KBS-TV 〈한바탕 웃음으로〉에서 방송됐던 '봉숭아 학당' 코너의 대본으로 쓰이기 전의 아이디어로, 이런 아이디어를 바탕으로 대본이 쓰인다.

학당 안에서는 아이들이 한쪽으로 책상을 밀어놓고, 손에 손을 잡고 원을 돌면서 짝짓기 놀이를 하고 있다. "꿈으로 가득 찬 설레는 이 가슴에...세 명!" 하고 동성이의 노래가 멈추자, 승대와 언년이가 짝을 맞추지 못하고 걸렸다.

이때였다. 맹구가 아이들의 짝짓기 놀이에 끼고 싶은 나머지, 급하게 '부웅' 날아오다 학당 바닥으로 굴러 떨어지고 말았다. 그래도 맹구는 아픈 걸 애써 참아가며 아이들에게 부탁했다. "야! 정말 너무너무 재미있겠다. 나도 한번만 껴주라! 나도 잘할 수 있어."

"지난번에도 잘한다고 해놓고 틀렸잖아?" 배동성이 맹구의 형편없는 지난날의 실력을 들추어냈다.

"야! 옛말에도 한 번의 실수는 병사와 상사라는 얘기가 있잖니? 나, 딱 한번만 껴주라."

"그게 무슨 말이야? 그리고 틀리면 우유 먹어야 하는데, 너 우유 먹을 수 있어?"

"나 얼마나 잘 먹는데!"

그럼 우유부터 마셔보라는 아이들의 성화에 맹구는 큰 컵으로 가득한 우유를 단숨에 마셔버렸다. 옆에 있던 아이들이 어쩔 수 없다는 듯 맹구를 껴주기로 했다.

"꿈으로 가득 찬 설레는 이 가슴에...두 명!"하고 동성이가 외치자, 다른 아이들은 다 짝을 맞췄다. 그러나 맹구는 왔다갔다 소란만 떨다가 짝도 못 찾고 혼자가 되었다.

배동성이 그것 보라는 표정으로 말했다. "맹구! 너, 걸렸어!", "맹구, 우유 먹어! 우유 먹어!"

수연이가 맹구 옆에서 거들었다. "잘 먹어야 돼. 흘리지 마!"

맹구가 두 번째의 우유를 턱밑으로 흘려가면서 다 마시자, 아이들이 박수를 쳐주었다. 그때 서유기가 학당 안으로 급하게 뛰어 들어오며 수선을 떨었다.

"앉아 봐! 빨리! 내가 웃음보따리를 풀어놔 줄 테니까...옛날 옛날에 말야, 어느 발 냄새 많이 나는 남자하고, 입냄새 많이 나는 여자하고 결혼을 한 거야. 그래 가지구... 첫날 밤이 됐는데, 발냄새 나는 남자는 창피하니까, 양말을 싸악 벗어서 텔레비전 옆에 싸악 숨겨둔 거야. 그리고 이 남자가 이 여자하고 뽀뽀를 하려고 하는데, 이 여자 입에서 입냄새가 많이 나는 거야. 그러니까 이 남자가 큼큼. '자기 내 양말 먹었어?' 그러드래!"

"우하하. 야? 그거 정말 너무 너무나 웃기는 얘기다. 너, 그런데 그거 어디서 들은 거니?"

맹구는 서유기의 얘기가 유별나게도 재미있는지, 몸을 비틀고 웃어대면서 서유기에게 가까이 갔다. "응, 우리 할머니한테 들었는데... 우리 할머니 오늘 아침에 장에 가셨다!"

"그래서 웃기는구나!" 그 사이에 선생님이 소리 없이 나타나셨다.

"아...아, 선. 생. 님. 오셨군요!" 선생님의 짙은 눈썹이 위아래로 오르내렸다.

"그래 왔다! 왜?", "쥐구멍에도 볕들 날이 있다는데, 선생님 귀에는 언제나 볕이 드나요?"

"무슨 얘기야? 임마! 귀에 볕이 든다구? 그게 무슨 자다가 봉창 두드리는 소리야?"

"그게 아니라요, 제가요 선생님을요, 보따리를 싸게 만들어 드릴 께요!"

"내가 왜 보따리를 싸, 임마! 내가 선희야? 아무리 태진아의 '선희의 방'이라는 노래가 유행한다고 해도, 난 보따린 안 싸."

"그게 아니라요, 이 얘기를 들으면 선생님이 보따리를 싸시게 돼 있다구요."

"무슨 얘긴데 그래? 무슨 얘긴데?"

"옛날에요, 어떤 발냄새가 많이 나는 남자가 입냄새가 많이 나는 여자랑요, 결혼해 갖구요, 신혼여행을 갔드래요...맞니?"

맹구의 얘기가 여기까지 순탄하게 잘 나가자, 맞아맞아! 하면서 아이들이 와아! 탄성을

질렀다. "선생님, 맞대요!", "그래그래. 입이나 좀 닦고 해라. 입이나 닦고!"

선생님이 맹구 입가에 우유가 묻은 것을 보자, 손수 닦아주셨다.

"신혼여행을 가서요, 둘이 뽀뽀를 했는데요!" 맹구는 뽀뽀라는 말을 하면서 머뭇머뭇 거렸다. 그 주제에 뭘 알기나 하는지 '쿡쿡' 웃으면서 몸을 한 번 비틀었다.

"…입냄새가 발냄새한테 그러드래요. 이 텔레비전을요, 뒤에다 숨겨놓으라고요, 그러 니까요…그 여자가 그 남자에게 이 양말을 내가 먹을께요. 그러드래요, 글쎄."

"그게 무슨 얘기야? 그게 무슨 얘기야?"

"어, 이상하다? 선생님이 이 얘기 들으시면 웃으셔야 하는데…?"

"그런 쓸데없는 소릴 어디서 들었어?", "서유기 할머니한테요"

"서유기 할머니가 쓸데없이 왜 그런 얘기를 해줘!"

"근데요? 서유기 할머니가요, 아침에 장가를 갔대요, 글쎄."

"할머니가 무슨 장가를 가? 들어가! 어서 들어가."

"아이 참, 난 왜 언제까지나 뒷정리가 안 되지?" 맹구는 얼굴을 찌푸리고 몸을 비비꼬 면서 제자리로 돌아갔다.

"반장이 없으니까 오늘 인사는 엄청해, 네가 한 번 해봐!"

엄청해가 맨 뒤에서 일어났다. 단발머리를 하고, 얼굴에 여드름이 덕지덕지 난 엄청해 는 자랑스럽게 구령을 불렀다. "차렷! 경례!" "선생님, 안녕하세요?"

"안녕이구 뭐구 저기 인사 안하는 애들은 뭐냐? 안하는 애들은?"

"너희들 진짜 너무해! …내가 불쌍하지도 않니?"

"아니, 네가 왜, 불쌍해?" 언년이가 놀라서 물었다.

"나 사실은 어제 병원에 갔다왔단 말야, 그런데 …의사 선생님께서 나보구 오래 못 살 거래. 흑흑흑." "아니? 그게 무슨 소리야? 어? 아니 왜 그래?"

엄청해의 얘기가 그쯤 나오자 선생님도 걱정이 되었다.

"선생님!" "응!" "의사 선생님께서…" "그래 의사 선생님이 뭐라시든?"

"미인박명이래요!" "아이구, 얼굴만으로 보면 넌 200년도 살 수 있어! 앉어! 쓸데없는 소리말구, 오서방! 니가 해!" "예?" "니가 하라구."

"전체 차렷! 열중 쉬엇! 차렷! 흐흐흑…너희들, 내가 불쌍하지도 않니? 나, 오래 못 살 것 같애. 나 암이래…!" "오서방, 그게 무슨 소리야? 니가 암이라니?"

오서방 뒤에 앉아있던 수연이는 오서방의 팔을 잡더니 울기부터 한다.

"선생님이 나보고 그러시잖아. 이 학당의 암적인 존재라구... 수연아!" "왜?"

"니가 보기에도 내가 암적인 존재니?" "맞아." "아아, 미인박살이라더니...흐흐흑"

어디까지 나가는가 보자고 오서방을 지켜보고 있던 선생님은 끝내 지휘봉으로 알밤을 먹여주었다. "모르면 앉아! 그냥 앉아! 시간 끌지 말고!"

"선새임! ...알면서 바보짓 하는 게 얼마나 힘든 줄 아세요?"

"아이구! 잘난 척은. 배동성! 니가 해라!"

"네, 제가 제대로 하겠습니다. 차렷! 열중 쉬엇! 차렷! 열중 쉬엇 차렷! 선생님께 경례!"

"안녕하세요!!"

이렇게 해서 선생님이 학당에 들어오신 후 처음으로 인사를 제대로 마칠 수 있었다.

......

Broadcasting Program Planning CHAPTER 03 다큐멘터리(documentary)

다큐멘터리 영화를 개척한 사람 가운데 한 사람인 존 그리어슨(John Grierson)이 '다큐멘터리'라는 말을 처음으로 썼으며, 그는 다큐멘터리를 '현실 세계의 창조적 처리(creative treatment of actualness)'라고 정의했다. 거짓으로 꾸며낸 극영화와는 달리 다큐멘터리는 사실을 소재로 다룬다는 뜻이다. 다큐멘터리는 현실의 세계에서 일어나는 여러 삶의 모습들 가운데서 진실을 찾아내어 인간의 삶을 좋게 고치고자 하는 의도로 만들어진다.

'다큐멘터리'라는 말은 형용사지만, 명사로 쓰이고 있다. 이 말은 실행의 범위를 제한하는 일정한 프로그램을 가리키지만, 어떤 구체적인 장르적 특성을 담고 있지는 않다.

1876년, 프랑스의 뤼미에르(Lumiere) 형제는 시네마토그라프(cinematographe)라는 카메라를 만들어서 〈뤼미에르 공장에서 퇴근하는 사람들〉이라는 영상물을 만들었는데, 이것이 역사상 첫 영화가 되었다. 이들은 이어서 〈열차의 도착〉과 같은 실제생활의 사건을 소재로 한 영화를 계속해서 만들었다.

한편, 1902년 조르주 멜리에스(George Melier)는 〈달세계 여행〉이라는 영화를 만들었는데, 이 영화는 상상을 바탕으로 한 사건에 특수촬영 기법을 쓴 영화다. 오늘날 뤼미에르 형제는 사실주의 영화전통의 창시자로, 멜리에스는 형식주의 영화전통의 창시자로 일컬어지고 있다. 사실주의는 영화가 조작되지 않은 '현실세계의 거울'이라는 환상을 지키려 하는 반면, 형식주의는 영화의 소재를 일정한 형식의 틀 안으로 집어넣고 비틀어버림으로써, 사건이나 대상의 형식주의적 영상이 현실인 듯이 착각하게 하려 한다.

사실주의는 소재를 조작하기보다는 무엇을 보여줄 것인가에 더 관심을 쏟는다. 카메라를 객관적으로 써서, 될 수 있는 대로 논평을 줄이면서 구체적인 대상의 겉모습을 기록하려고 한다. 반면, 형식주의는 대중이 현실을 보듯이 그것을 그리는 것이 아니라, 현실세계에 대하여 자신이 주관적으로 경험한 것을 나타내는데 더 관심이 있다. 따라서 형식주의 영화는 방식에 있어 자유롭다. 형식주의 영화에서는 현실세계를 마음대로 고치고 다시 구성한다.

그러나 사실주의의 주된 관심사는 형식이나 기교가 아닌 내용이다. 곧, 골라낸 소재가 가장 중요한 것이며, 어떤 것이라도 그 내용을 어지럽게 하는 것이라면, 의심스럽게 본다. 그래서 극단적 형태의 사실주의 영화는 실제 인물과 사건을 찍는 기록영화고, 반면에 가장 극단적 형태의 형식주의 영화는 전위영화다(루이스 자네티/김진해, 1999).

사실주의 방식으로 만드는 전형적인 영화가 다큐멘터리다. 1926년 영국의 존 그리어슨〈Gohn Grierson〉은 미국의 로버트 플레허티(Robert Flaherty)가 사실주의 방식으로 만든 〈모아나(Moana)〉라는 영화를 보고, 이 영화를 "다큐멘터리(documentary)"라고 부르면서, 그는 이 말을 "현실을 창조적으로 그리는 것"이라고 정의했다. 그는 뒤에 영국에서 '공동체와 공동의 힘'이란 이상을 지닌 한 무리의 사회주의자들과 함께 일하면서 〈야간 우편열차(Night Mail)〉(1936)와 〈검은 얼굴(Coal Face)〉(1936)을 만들었으며, 이 영화들을 통하여 비천하다고 여겨졌던 노동과 삶의 율동을 찬미해서 유명해졌다. 그는 궁극적으로 평범한 민중들과, 그들이 하는 일의 존엄성을 드러내고자 했던 것이다.

이런 생각을 뒷그림으로 해서, 그는 플레허티가 만든 〈아란 섬의 남자(Man of Aran)〉(1934)를 비난했는데, 그 이유는 이 영화가 삶의 진실을 살펴보거나, 등장인물의 생활에 영향을 끼치는 정치적 요소를 파헤치기보다는, 인생의 서정적인 원형 등을 창조하는 데 더 관심을 기울여, 섬사람들을 그리면서 자신이 이상적으로 생각하는 가족형을 억지로 만들려 했고, 심지어 섬사람들이 가난하게 살 수 밖에 없도록 만든 부자 지주들의 호화로운 저택들을 일부러 빼버렸다는 것이다(마이클 래비거/조재홍 외, 1998).

이 경우의 예에서 보듯이, 그리어슨은 다큐멘터리를 통해 사회의 모순을 파헤치고 드러내어 고침으로써, 민중의 삶의 질을 좋게 하려는 사회의식을 가지고 있었으며, 이것을 위한 수단으로 다큐멘터리를 쓰고자 했다. 이 그리어슨의 다큐멘터리 정신은 텔레비전 다큐멘터리에도 이어졌다. 미국에서는 CBS에서 처음으로 〈지금 그것을 보라(See it now)〉라는 다큐멘터리 프로그램을 통해 중요한 사회문제를 드러냈는데, 대표적인 작품으로 1954년에 방송된 '상원의원 조셉 매카시에 관한 보고서'가 있다. 이 프로그램은 한 정치선동가의 실체를 밝히고, 그가 만들었던 그때 미국사회의 강압적인 분위기를 풀어서, 사회의 평화적 발전에 이바지한 기념비적 프로그램으로 칭송받았다.

내용면에서 다큐멘터리는 철저히 사회성을 담고 있는 장르다. 다큐멘터리가 처음 개발되던 1930년대에 만들어진 대부분의 다큐멘터리들이 다룬 주제는 거의 사회문제였다. 이는 다큐멘터리가 사회문제에 대한 비판적 접근에 가장 큰 가치를 두고 있음을 보여준다. 대표

적인 예가 1930년대 대공황시절의 다큐멘터리 영화들이다. 당시 다큐멘터리 영화들이 담고 있던 주제들은 배고픔과 가난, 일자리를 잃은 고통, 사회 밖으로 내몰린 현상들이었다.

다큐멘터리는 사실을 다룬다는 점에서, 자주 시사 프로그램과의 구분이 애매한 경우가 있다. 그러나 시사 프로그램은 날마다, 또는 주간 단위로 정기적으로 방송되기 때문에 시간의 압박을 받는 프로그램이며, 대부분은 직접적인 취재보도를 담고 있는 일종의 잡지 프로그램이다. 이에 비해 다큐멘터리는 사회현상을 다루되 시간적인 제약에서 벗어나 있으며, 그 시간의 거리를 통해 제작자는 자유로운 판단을 프로그램에 담을 수 있다는 점이, 시사 프로그램과 다르다고 할 수 있다. 이와 같은 '시간적 거리'는 다큐멘터리 장르가 갖는 독특한 성격 가운데 하나인 '역사성'을 보여주는 것이기도 하다.

물론, 다큐멘터리는 현재진행 중인 사건에 대한 객관적 입장에서 현장기록의 형태를 띠기도 한다는 점에서, 저널리즘의 속성을 갖고 있기도 하다. 그러나 다큐멘터리는 객관적 현장기록에 그치지 않고 작가적 관점에서 사물을 들여다보고, 새로운 해석을 끄집어낸다는 점에서 저널리즘과 분명히 다르다. 이렇게 볼 때, 다큐멘터리의 역사성은 다큐멘터리의 작가적 특성과 관련이 있다고 할 수 있다. 저널리즘의 경우 소식을 구성하기 위한 사실(fact)로서의 기록은 될 수 있는 대로 충분하고 완전해야 한다. 이것은 객관성과 균형성을 갖추기 위한 소식의 필수요건이기 때문이다. 그러나 다큐멘터리는 이와 같은 기록의 양에 크게 얽매이지 않는다. 한편 다큐멘터리는 드라마와 같이 이야기구조를 가지고 있다. 그러나 다큐멘터리의 경우 이야기구조는 사실에 대한 관찰과, 관찰을 통해 진실을 구조적으로 나타내기 위해 조작적으로 쓰인다. 다시 말해 다큐멘터리의 이야기구조는 하나의 형식으로서의 뜻을 지니지만, 허구인 드라마의 이야기구조는 그 자체가 내용으로서의 허구성과 뒤엉켜있는 화학적 혼합물로 작용한다는 것이다(배종대, 2003).

오늘날 다큐멘터리는 드라마와 함께 사회를 바꾸어 인간의 삶을 풍요롭게 하기 위한 프로그램의 하나로 그 중요성이 높이 평가되고 있다.

프로그램의 발전

다큐멘터리의 정신이라면 아마도 러시아의 지가 베르토프(Dziga Vertov)와 그가 이끈 키노 아이(Kino Eye) 집단에서 그 기원을 찾아야 할 것이다. 젊은 시인이자 영화 편집자였던

그는 러시아 혁명과정에서 투쟁의 중요한 부분을 맡았던 교육용 소식영화를 만들었다. 그는 카메라에 잡힌 현실적인 삶의 가치를 열광적으로 믿으면서 그 시대의 정신을 지켰지만, 반면 삶을 인위적으로 허구화하여 보여주는 전형적인 부르주아 영화들은 싫어했다.

'다큐멘터리'라는 말은 1926년 로버트 플래허티의 〈모아나(Moana)〉를 본 존 그리어슨이 만들어낸 것으로 알려져 있으며, 다큐멘터리 영화운동은 1922년 미국의 로버트 플레허티(Robert Flaherty)가 에스키모 사람들의 생활을 담은 〈북극의 나누크(Nanook of the North)〉를 제작함으로써 시작되었다. 7년 뒤 영국의 그리어슨(John Grierson)이 〈유망어선(Drifters)〉를 제작한 이래, 영국에서 수많은 다큐멘터리들이 제작되었다.

북극의 나누크
* 자료출처: 〈다큐멘터리〉, 지호, 1998

그러나 다큐멘터리의 본격적인 개발은 텔레비전이 생겨나면서 많은 시청자들을 확보하고, 따라서 제작비를 충분히 쓸 수 있게 되면서부터 시작되었다고 볼 수 있다. 또한 텔레비전 다큐멘터리는 영화, 소식이나 라디오 다큐멘터리의 거장들이 세운 전통과 개념에서부터 출발했다. 텔레비전의 눈에 보여주는 특성과 현실성을 결합하고, 첫 시기에 이룩된 여러 가지 발전에 힘입어, 텔레비전 언론인들도 사건과 인물 중심의 단순한 소식 기사에서 벗어나, 일어난 사건과 그 결과에 대해 좀 더 자세히 보도해 줄 수 있는 방법의 필요성을 느끼게 되었다. 이러한 욕구는 깊이 있는 보도와, 사건소식 보도에 대한 새로운 개념들을 세우도록 작용했다.

미국에서 시사문제를 다룬 첫 다큐멘터리는 〈지금 그것을 보라(See It Now)〉로 1951년 CBS를 통해 그 모습을 보였는데, 짧은 이야기 몇 개를 묶어서 내보내는 잡지형식이었다. 이 프로그램은 이듬해 12월 29일 '한국의 크리스마스'에서 잡지형식을 벗어나 전쟁의 참화

에 시달리는 우리나라 사람들의 고뇌를 체계적으로 잘 그려, 다큐멘터리의 새 이정표를 세웠다. 이 프로그램을 말할 때, 빼놓을 수 없는 작품은 1954년에 방송된 '상원의원 조셉 매카시에 관한 보고서'다. 이 프로그램은 매카시와 그의 지지자들로부터 심한 반발을 받았으며, 사회 분위기도 그리 좋은 편은 아니었다. 그러나 제작자 에드워드 머로우는 그 시대의 선동적 정치가를 객관적 관점에서 파헤쳤고, 결국 '매카시 시대'를 끝내게 했다. 그리고 그는 텔레비전 언론의 기념비적 존재가 되었다.

1959년 마지막 시기와 1960년의 미국 텔레비전 화면은 진지한 다큐멘터리나 정치 프로그램으로 장식되었다. 퀴즈쇼가 인기 있는 참가자들에게 유리하게 조작되었다는 것과 관련하여 의회에서 청문회를 열자, 텔레비전은 이를 대대적으로 보도했다. 인기 오락물인 퀴즈쇼가 심각한 소식거리가 되었던 것이다. 또한 텔레비전은 라디오 프로그램의 거물급 DJ들이 관련된 뇌물수수 추문도 폭로했다. 이런 일련의 사건이 일어나자, 1959년 방송망들은 심각한 사회문제를 다루는 다큐멘터리를 제작한다는 방침을 세웠다.

예를 들면, CBS는 프레드 프렌들리(Fred Friendly)가 만드는 〈CBS 리포트(CBS Report)〉란 프로그램에 비중을 두었고, NBC는 소식부에서 다큐멘터리를 만들 것이라고 발표했다. 그러나 아직 이런 다큐멘터리 프로그램이 황금 시간띠 편성에서 차지하는 부분은 별 것 아니었다. 커다란 상금이 걸린 퀴즈쇼 방송을 끊은 뒤에, 방송망들은 텔레비전 영화에 눈을 돌렸던 것이다.

1960년 가을에는 대통령 후보인 케네디와 닉슨이 벌인 대토론이 텔레비전에서 중계되었다. 이때 닉슨은 텔레비전 화면에서 좋은 인상을 주지 못했다. 그의 얼굴은 화장을 덕지덕지 바른 것 같았고, 한물간 모습이었다. 반면, 젊고 힘찬 모습의 케네디는 지식의 풍부함, 자신감, 힘, 유창한 말솜씨를 보였다. 이 토론에서 우세했던 케네디가 선거에서 이겼으며, 이로 인해 그는 새로운 매체인 텔레비전에 좋은 느낌을 갖게 되었다.

이런 그의 태도는 텔레비전으로 하여금 소식과 다큐멘터리, 그리고 대담시간을 늘려서 전 세계 사건을 보도하는 매체로 자라도록 하는 데 이바지했으며, 선거유세 동안에도 나타났다. 케네디는 타임 사(Time Inc.)의 로버트 드류(Robert Drew)가 이끄는 카메라 팀이 선거운동을 취재하도록 했다. 그들은 역사상 처음으로 날마다의 선거운동 모습을 필름에 담았다. 이 필름은 타임사가 가지고 있는 방송국에서만 방송되고, 다른 방송매체는 방송하고자 하지 않았다. 하지만, 선거가 끝난 뒤 필름을 본 케네디는 그가 대통령직을 수행하는 모습도 비슷하게 필름에 담기를 바랐다. 이 때문에 다큐멘터리나 소식/대담이 활발하게

방송되었고, 이런 추세는 존슨 행정부에서도 이어졌다.

한 마디로, 텔레비전은 미국의 민주주의를 뒷받침하는 매체로 떠올랐고, 이런 경향은 케네디를 오랫동안 스승으로 생각해온 클린턴 대통령에 의해 더욱 새로워지고 있었다.

케네디는 루즈벨트 식의 노변정담(fireside chat)은 좋아하지 않았으나, 다큐멘터리는 강력하게 지지한다고 대담에서 말했다. 그는, 다큐멘터리는 국민들로 하여금 정부활동에 대해 잘 알 수 있도록 도와준다고 말했다. 케네디가 미국 국민들에게 모든 꿈과 가능성을 향해 도전해야 한다고 역설하던 때, 다큐멘터리 제작자들은 유리한 입장에서 일할 수 있었다. 결과적으로, CBS가 방송한 미국에 이민 온 노동자의 문제를 다룬 〈수치의 수확(Harvest of Shame)〉이나, ABC가 쿠바에서 일어나고 있는 사건을 담은 〈양키 노!(Yanki No!)〉 같은 사회의식이 담긴 다큐멘터리가 봇물처럼 터져 나왔다.

NBC도 미국의 인권운동을 다룬 〈백서(White Papers)〉라는 제목의 다큐멘터리 연속물을 내놓았다. 이 다큐멘터리는 식당이나 백화점에 흑인의 출입을 금지하는 인종분리정책에 대항하는 흑인들의 연좌데모 모습과 함께, 데모참가자와의 대담을 담았다. 많은 사람들이 사회를 바꾼다는 비전을 가졌던 1960년대 첫 시기에 텔레비전은 새로운 아이디어를 만들어내는 것을 도울 수 있고, 무엇이 일어나고 있는가를 기록할 수 있는 변혁의 도구로 인식되었다(지니 그래엄 스콧, 2002).

1970년대 가운데시기에 미국의 3대 방송망들은 신문에서의 호외와 마찬가지로 긴급한 사건 발생과 함께 특집으로 제작되는 '속보(instant) 다큐멘터리'에 열을 올리기 시작했다. 게다가 이 분야에 대한 광고주들의 관심도 높아져서, 상업방송사 쪽에서 볼 때도 다큐멘터리가 결국 광고주나 시청자들의 인기를 널리 확보할 수 없는 분야는 아니라는 사실을 알게 만들었다. 1990~91년 시기에 방송된 757편의 특집물 가운데 62편이 다큐멘터리였는데, 이 가운데 많은 수가 주시청 시간띠에서 두드러진 성과를 거두었다.

이 가운데 가장 높은 시청률을 기록한 것은 〈남북전쟁(the Civil War)〉으로, 이 다큐멘터리는 상업방송이 아닌 공영방송 PBS가 제작한 프로그램이었다. 실제로 1980년대에 PBS는 여러 편의 시청률이 높은 다큐멘터리를 제작한 반면, 상업방송사들은 바바라 월터스(Babara Walters) 특집물과 같은 명사와의 대담 프로그램으로 성과를 거두었다. 주시청 시간띠에서 이들의 성공으로 공공문제를 다룬 프로그램은 반드시 시청률을 떨어뜨린다는 신화가 깨졌다.

역사적 사건을 극화한 다큐드라마(docudrama)는 1970년대에 들어 인기를 끌게 되었다.

워터게이트 사건을 바탕으로 한 〈워싱턴 :닫힌 문 뒤편(Washington :Behind Closed Doors)〉, 쿠바위기를 다룬 〈10월의 미사일(Missiles of October)〉, 한 흑인작가가 그의 조상을 찾는 내용을 다룬 〈뿌리(Roots)〉 등이 아마도 가장 잘 알려진 다큐드라마들일 것이다. 이 다큐드라마들은 일반적으로 시청률이 매우 높다는 점과, 특히 보다 추악하고 선정적인 소식사건에 바탕을 둔 프로그램의 경우는 다큐드라마가 방송망과 광고주에게 인기 있는 유형으로 남아있을 것이라는 점을 가리킨다.

형식상 우리나라의 다큐멘터리는 동양 텔레비전(TBC-TV)의 개국과 함께 비롯되었다. 1964년 12월 7일, 민영방송으로 등장한 TBC가 보도 기획물로서 매주 1회 15분씩 〈카메라의 눈〉을 편성하여, 사회문제를 고발하기 시작했다. 또 사회 한 구석에 핀 감명 깊은 사연과 주인공을 찾아 필름과 좌담으로 엮은 〈논픽션 시리즈〉가 인기를 끌기 시작했다. 1970년 4월 〈카메라 백경〉, 1972년 4월 〈한국의 인물〉, 이어서 주 5회 〈인간만세〉로 자리잡게 되었다.

KBS는 1968년 필름구성 〈인간승리〉와 〈내 고장 만세〉를 신설했고, 〈인간승리〉는 점차 제작기술이 안정되면서 대표적인 다큐멘터리로 자리잡았다.

MBC는 1969년 개국 때, 이상적 형식인 다큐멘터리 필름에 비중을 두었다. 날마다 10분씩 방송되던 〈하이 앵글〉, 30분짜리 〈한국의 얼굴〉이 방송된 뒤, 〈MBC 리포트〉, 〈한국의 영상〉 등 필름제작 프로그램이 편성되었으나 거의가 목숨이 짧았다.

1980년 9월, 새로운 소식잡지 형식의 〈뉴스 파노라마〉가 방송되면서 성숙기에 들어선 우리나라 텔레비전 다큐멘터리는 1981년 KBS-1의 〈월요기획〉, MBC의 〈레이다 11〉이 나타남으로써, 마침내 본격적인 심층 다큐멘터리 시대로 들어서게 되었다(이긍희, 1990).

KBS는 해외취재 다큐멘터리 5회 연속물인 〈라인강〉, 6회 연속물 〈세계는 디자인 혁명의 시대〉, 8회 연속물 〈신 왕오천축국전〉 등 대형 다큐멘터리들을 이어서 제작, 방송했으며, MBC는 자연 다큐멘터리 〈한국의 야생화〉, 〈한국의 나비〉를 선보임으로써, 우리나라의 텔레비전 다큐멘터리는 한 단계 더 발전했다(장한성, 1988).

프로그램의 아래 유형

다큐멘터리에는 인간, 탐사, 관찰, 자연, 문화 다큐멘터리와, 다큐-드라마, 다큐-소프 등의 세부 유형들이 있다.

인간 다큐멘터리

사람을 소재로 한 다큐멘터리. 주로 인간에 대한 사랑을 실천한 사람들의 이야기로 구성된다. 인간 다큐멘터리는 각박한 삶속에서 인간에 대한 사랑으로 서로 도우며 살아가는 사람들의 아름다운 모습들을 잡아 이들의 착한 행동을 널리 알림으로써, 많은 사람들이 이 사실을 알고 이들이 행한 좋은 일들을 본받아 행하게 함으로써, 우리 사회를 보다 밝고 아름답게 바꾸어 나가도록 하는데 관심을 기울이고 있다.

"수많은 사람들 가운데 하필 왜 그 사람을 보여주는가? 그 사람은 도대체 어떻게 살고 있는가?"가 인간 다큐멘터리의 특성이며, 보통 사람들의 진솔한 삶, 거기에 투영된 시대상황과 그 속에 담긴 보편적 삶의 가치를 캐내는 일이 바로 인간 다큐멘터리다. 사람들의 삶이 여러 가지로 다른 만큼 한 인간에게도 여러 가지 면이 있다. 그 여러 면들 가운데 사회적으로 가치 있는 한 가지에 주의를 모아, 그것을 보는 사람들과 함께 나눌 수 있도록 이끌어내는 일이 무엇보다도 중요하다. 인간 다큐멘터리가 놓치지 않아야 할 가치의 하나는, 사회에서 비교적 적은 숫자의 사람들과, 힘이 약한 사람들에 대한 관심과 배려. 여성, 노인, 장애인과 가난한 사람들에 대한 관심은 방송의 의무다. 그리고 이들은 인간 다큐멘터리의 바탕인 보편적 인간애를 보여주는 데 있어 가장 알맞은 소재다(장해랑 외, 2004).

우리나라에서는 1968년 TBC의 〈인간만세〉가 첫 인간 다큐멘터리다. 이 프로그램은 그때의 시대상을 반영하여, 많은 주인공들이 이른바 '새마을 지도자'들과 같은 인물들이었고, 정부의 시책을 널리 알리는 색깔이 짙었지만, '70년대 가운데시기까지 상당한 반응을 불러일으키며 지속되었다. 그러나 우리의 인간 다큐멘터리가 대중의 절대적 지지를 받게 된 것은 '80년대 가운데시기에 이르러서다. 1985년에 시작된 KBS의 〈르포, 사람과 사람〉, 〈어떤 인생〉, MBC의 〈인간시대〉는 나와 다름없는 평범한 이웃이 프로그램의 주인공으로 나와서 어떤 드라마보다 감동적인 이야기를 전했다. 이 가운데 MBC의 〈인간시대〉는 1993년 5월까지 우리나라 인간 다큐멘터리의 대명사로 나라 안팎의 여러 상들을 받으면서 오래 방송되었다(고선희, 2001).

탐사 다큐멘터리

사건이나 사고를 소재로 한 다큐멘터리. 사람들의 삶에 커다란 영향을 미친 사건, 사고의 내용을 파헤치는 이야기로 이루어진다. 폭로 다큐멘터리라고도 부른다. 탐사 다큐멘터리는

하나의 사건을 단순히 늘어놓거나 전달하는 것이 아니라, 그 뒤에 숨겨져 있는 진실을 찾아내고 뒷그림이 되는 사회적 상황이나 대중들의 관심까지 반영하여 알림으로써, 어떤 사건을 보다 넓은 사회적 관계와 역사 속에서 비추어보는 것이라 할 수 있다.

오늘날의 탐사보도는 19세기 마지막 시기에 미국사회를 휩쓴 '폭로 저널리즘'에서 시작된다. 1870년 뉴욕 타임스(New York Times)가 트위드 일당(Tweed Ring)의 공금횡령 사건을 폭로하여 마침내 승리한 것을 계기로, 오늘날 부정과 비리를 추방하기 위한 '운동'의 차원으로까지 발전했다. 1970년대 월남전을 중심으로 높아진 미국사회에 대한 비판적 여론은 1974년의 워터게이트(Watergate) 사건을 계기로 새로운 언론형태를 낳게 된다.

이 형태의 언론은 어떤 비리사건의 내막을 깊숙이 파헤쳐 옳고 그름을 밝히고, 정부의 정책을 폭로, 비판하는 대정부 감시자로서의 기능을 주도하는 탐사언론으로 발전했다. 이처럼 신문에서 시작된 탐사보도는 그 뒤 미국 CBS-TV의 〈60분〉과 같은 시사/정보 프로그램에 도입되어, 커다란 사회적 반향을 불러 일으켰다.

우리나라의 첫 탐사 다큐멘터리는 1964년 TBC의 〈카메라의 눈〉이었다. 그 뒤 〈TBC 백서〉, KBS의 〈카메라 초점〉 등이 만들어졌고, '70년대에 들어와 MBC의 〈카메라 출동〉 등이 새로운 사회고발 프로그램으로 가세했다. '80년대에 들어와 KBS에서 〈뉴스 파노라마〉가 방송되면서 제대로 된 탐사보도의 개념이 도입되었고, MBC에서도 〈레이더 11〉이라는 탐사보도 프로그램을 방송하기 시작했다. 그러나 첫 본격 탐사보도 프로그램은 1983년 KBS가 미국의 〈60분〉을 모델로 만든 〈추적 60분〉이라고 할 수 있다.

탐사 다큐멘터리는 카메라가 다가가는 과정자체가 매우 힘차다. 왜냐하면 카메라가 들어갈 수 없다고 생각하는 문제의 현장을 카메라가 직접 들어가 현장을 확인하면서, 그곳에서 벌어지는 사건의 실체와 이를 밝히는 취재과정상의 위험이나 취재거부, 생명의 위협까지 드러나기 때문이다. 이런 과정을 거치면서 카메라가 지닌 미학적 요소보다는, 거칠지만 힘찬 영상들이 현장의 생명력으로 작용하는 것이 이 탐사 다큐멘터리의 특징이다.

탐사 다큐멘터리가 빛을 받고 프로그램들의 내용이 충실해질 수 있었던 것은, 사건이나 대상에 가까이 다가갈 수 있는 카메라나 장비들이 점차 가볍고 작아졌기 때문이다. 이를 바탕으로 아마추어들이 찍어낸 숨겨진 영상들이 폭로되면서 탐사 다큐멘터리가 나올 수 있는 바탕이 마련되었다. 탐사 다큐멘터리가 발달하게 된 또 하나의 이유는 장비가 바뀐 것과 함께, 사회의 바람이 반영된 것이다. 사회비리의 현장을 보여주는 현장감 넘치는 화면들이 보는 사람의 바람을 채워주었다. 탐사 다큐멘터리의 기능은 다음과 같다.

- 사회의 비리와 부조리를 찾아내어 알림으로써, 사회를 감시한다.
- 사회규범을 힘 있게 한다.
- 사회의 규범이나 제도, 가치를 긍정적으로 바꾸어 사회를 개혁한다.

(장해랑 외, 2004)

주요 프로그램들로는 KBS 〈추적〉, MBC 〈PD 수첩〉과 SBS 〈그것이 알고 싶다〉 등이 있다.

○ 자연 다큐멘터리

인간이 그 속에서 살아가는 자연환경과 동식물들의 삶을 소재로 한 다큐멘터리. 산, 들, 강, 바다 등의 자연과 바람, 태풍, 번개 등의 자연현상과 동식물의 삶에 대한 이야기를 주된 소재로 다룬다. 어떤 학자들은 인간 다큐멘터리에 맞서는 개념으로 자연 다큐멘터리를 설명하기도 한다. 인간에 대한 이해의 폭을 넓히기 위해 인간 다큐멘터리가 만들어졌듯이, 자연에 대한 관심이 커짐에 따라, 자연 다큐멘터리가 만들어졌다고 보는 것이다.

첫 시기의 자연 다큐멘터리는 사람의 이익을 위해 파헤쳐질 대상이자, 한편으로는 사람들이 그 속에서 즐길 대상인 자연을, 첨단과학의 덕분으로 만들어진 영상기계를 써서, 사람이 자연을 잘 알기 위한 수단으로 시작되었다. 그러나 후기산업사회를 거치면서 사람중심의 세계관에 대한 반성이 일어나고, 자연환경을 파헤친 데 대한 걱정이 퍼지면서, 사람이 자연과 더불어 살 수 있는 새로운 세계관을 찾게 된다. 그리하여, 생명 중심, 자연으로 되돌아가고자 하는 철학과 다큐멘터리의 형식이 합쳐져서 새로운 다큐멘터리 장르, 곧 자연 다큐멘터리가 만들어지게 되었다. 따라서 자연 다큐멘터리는 '자연과 환경, 생명과 환경의 가치를 높이는 다큐멘터리'라고 이름 부를 수 있다.

일반적으로 자연 다큐멘터리를 드라마와 다른 다큐멘터리들과 나누는 특징은 다음과 같다.

- 생명과 환경의 가치를 높이기 위해 자연과 동식물을 소재로 하는 다큐멘터리다.
- 인간다큐, 시사다큐, 역사다큐에 비해 상대적으로 돈이 많이 들고, 제작기간이 길다.
- 일부러 꾸미는 연출이 상대적으로 적은 반면, 특수촬영을 많이 한다.
- 우리나라의 경우, 작품구성보다 현장에서 찍는 것을 더 중요하게 여긴다.

우리나라 지상파 방송사들은 해마다 1~2편의 자연 다큐멘터리를 특집으로 방송해왔다. 이것은 환경파괴에 대한 걱정과 자연에의 그리움이라는 보는 사람들의 바람에 맞추고, 한 편으로, 방송사의 이미지를 높이는 방법으로 한두 편의 자연 다큐멘터리를 만들어, 특집으로 방송했다. KBS의 경우, 〈그린 패트롤〉, 〈녹색보고, 나의 살던 고향은〉 같은 환경 다큐멘터리가 가끔 방송되었고, 해마다 1~2편의 자연 다큐멘터리가 제작, 방송되었다. 이런 가운데 1999년 3월 KBS-1에 〈환경 스페셜〉이 정규로 편성되었다.

1999년 앞뒤로 KBS 1998년 창사특집 〈동강〉, 2000년 창사특집 〈한강 밤섬〉, MBC 〈한국 야생화의 4계〉, 〈한국의 나비〉, 〈갯벌은 살아있다〉, 〈버섯, 그 천의 얼굴〉과, EBS 〈물총새 부부의 여름나기〉, 〈하늘다람쥐〉 등, 자연 다큐멘터리 프로그램들이 봇물처럼 경쟁적으로 쏟아져 나왔다(장해랑 외, 2004).

◉ 문화 다큐멘터리

인간이 삶의 방식으로 만들어 낸 여러 가지 형태의 문화를 소재로 한 다큐멘터리로서, 전통문화, 역사, 과학, 의학, 공해, 전쟁 등을 소재로 구성된다. 플래허티의 민속지 다큐멘터리는 문화 다큐멘터리와 인간 다큐멘터리로 발전했는데, 문화 다큐멘터리는 여러 종류의, 사람의 무리들이 살아가면서 만들어내는 삶의 모습에 주목하여, 이들의 독특한 생활방식과 그 차이를 알아보고, 그러면서도, 이들이 함께 찾는 삶의 진실을 집어낸다.

주요 프로그램으로는 KBS 〈초분〉, 〈인사이트 아시아-차마고도〉와 MBC 〈명작의 고향〉 등이 있다.

◉ 관찰(observational) 다큐멘터리

여기에는 직접영화(direct cinema), 참여영화(cinema ve'rite)와 감시자(fly on the wall)의 세 가지 종류가 있다. 먼저, 직접영화는 특히 1960년대부터 미국에서 활동한 드루(Robert Drew), 리콕(Richard Leacock), 펜베이커(Donn Pennbaker), 메이즐즈 형제(Albert and David Maysles), 와이즈먼(Fred Wiseman)들이 만드는 영화를 말한다. 이것은 현재의 사건들을 다룬다. 카메라 앞에서 사건들이 벌어지고, 제작자는 결과를 알지 못하는 상태에서 프로그램을 만든다.

참여영화는 베르토프(Dziga Vertov)가 시작한, 특히 1960년대 첫 시기에 프랑스의 장 루

쉬(Jean Rouch) 같은 사람들의 인류학적 작품을 말하는데, 이것은 제작 주체의 존재를 인정하고 그런 제작주체의 참여적 역할을 통해, 실상에 감춰진 진실을 드러내려 한다. 감시자(fly on the wall, 몰래 감시하는 사람을 뜻함)는 주로 영국 텔레비전, 특히 그래프(Roger Graef)와 왓슨(Paul Watson)의 살펴보는 작품을 이른다.

이 세 종류의 관찰 다큐멘터리는 본래 서로 다른 면을 갖고 있지만, 다 같은 기술의 바탕과 기법 때문에, 자주 같은 뜻으로 쓰인다. 〈어느 여름의 기록(Chronique d' e'te')〉, 〈세일즈맨(salesman)〉, 〈낚시모임(The Fishing Party)〉은 각각 직접영화, 참여영화, 감시자의 본보기로서 텔레비전 방송용으로 만든 관찰 다큐멘터리다. 이들 작품을 통해 미국과 프랑스, 그리고 영국의 관찰 다큐멘터리가 갖고 있는 문화적, 역사적 차이를 살펴볼 수 있다. 이들 작품은 그 나라들의 다큐멘터리 전통에서 비롯되었고, 서로 다른 주제를 다루고 있다. 그래서 직접영화와 참여영화, 감시자를 '관찰 다큐멘터리'라는 말로 함께 부르는 것은 역사나 내용의 차이를 무시하고 형식만 중시한 결과라고 할 수 있다.

형식에 중점을 두는 입장은 1960년대 관찰 다큐멘터리가 전체적으로 독특한 기술/역사의 시기를 함께 한다는 것이다. 이 시기에 가벼운 16mm 카메라와 들고 다니기 쉬운 동시녹음 장비가 개발되었는데, 이것이 관찰 다큐멘터리를 발전시킨 한 계기가 되었다.

요즘의 관찰 다큐멘터리는 개인적이고, 사사로운 것에 많은 관심을 기울인다. 사람에 바탕을 두는 다큐멘터리는 보다 교훈적인 다큐멘터리에서 쓰는 내용의 틀에 덜 얽매인다. 그래서 많은 관찰 다큐멘터리가 겉핥기만 하고, 정치에 관심이 없다는 비판을 받고 있다. 하지만 이런 견해에 두 가지로 이의를 제기할 수 있다. 먼저 1968년 프랑스의 사회혁명 바로 다음에 '카이에 뒤 시네마(Cahier du Cinema, 1951년 4월 프랑스에서 창간된 영화전문 월간지)'의 편집자들이 주장한 대로, 모든 영화는 정치적이다. 겉보기에 그렇지 않아 보이는 것까지도. 다른 하나는 사람으로서의 존재나 성격에 중점을 두는 관찰 다큐멘터리가 다른 다큐멘터리에 대한 정치적 통찰력을 제공한다는 것이다. 관찰 다큐멘터리의 감춰진 이데올로기는 다큐멘터리 운동의 뜻 깊은 특성들 가운데 하나로 남아 있다.

왓슨의 〈낚시모임〉은 영국 계급사회를 폭로해서 비판했고, 와이즈먼의 〈티티컷 폴리즈(Titicut Folies, 1967)〉는 1960년대 무자비한 정신병 치료방식을 드러냈으며, 브룸필드(Broomfield)와 처칠(Churchill)의 〈여군들(Soldier Girls)〉은 미군 안에서 벌어지는 혹독한 훈련제도의 실상을 드러냈다.

직접영화는 제작자가 끼어드는 것을 될 수 있는 대로 억제함으로써, 찍는 사건에 대해

어떤 영향도 미치지 않고 진실을 보여준다는 것을 바탕에 깔고 있다. 로버트 드루(Robert Drew)와 그를 따르는 사람들은 그들이 '순수 다큐멘터리'를 위해 애쓰고 있다고 믿었다. 이들은 미리 계획하여 찍고 편집하고, 소리를 처리하는 방식이 아니라, 그때그때 주제에 가장 충실할 수 있는 방법으로 만들고, 그러기 위해 해설과 대담도 피했다.

관찰 다큐멘터리 운동은 1960년대에 시작된 이래 빠르게 발전했고, 직접영화의 영향은 지금까지 남아 있다. 이 장르가 지속적으로 발전하려면, 직접영화의 이상은 현실적으로 실현되기 어렵다는 사실과, 관찰 다큐멘터리의 인기요인은 그것이 사람들의 훔쳐보기 욕구를 채워주기 때문이라는 사실을 인정해야 한다. 관찰 다큐멘터리는 어느 다큐멘터리와 마찬가지로 한쪽으로 치우친 생각과 주관으로 가득 차 있다. 이런 사실은 최근에야 비로소 공식적으로 인정되었다. 정말로 관찰 다큐멘터리의 자연스러움이라는 것은 그 목적을 이루기 위한 구실에 지나지 않는다(글렌 크리버 외, 2004).

우리나라에서는 이 분야의 다큐멘터리가 거의 발전하지 않았는데, 그것은 이런 객관적 제작방식이 우리나라 사람들의 정서에 맞지 않았기 때문으로 이해되는데, 우리나라 다큐멘터리 제작자들은 몸을 던져 직접 제작현장에 뛰어드는 탐사 다큐멘터리에 더 열성적인 것 같다.

◎ 다큐멘터리-드라마

다큐멘터리 요소와 드라마 요소를 합친 프로그램을 가리키는 말이다. 미국에서는 다큐드라마란 말을 더 좋아한다. 프로그램의 아래장르이기보다는, 넓은 범위의 다른 요소들이 섞인 나누기로 보는 것이 좋다. 이것은 논쟁의 여지가 많은 분야고, 많은 분석과 논의가 있어왔다. 다큐멘터리를 드라마로 만드는 이유는, 가령 어떤 사람의 삶의 한 장면이나, 지금은 살아있지 않은 사람의 전기를 모두 다시 구성하는 것은 현실적으로 할 수 없다. 또한 다큐멘터리를 만들 때, 어떤 장면을 찍기에 앞서 이미 그 단계가 지나가버리는 일이 가끔 일어난다. 이럴 때 할 수 없이 그 장면을 재연을 통해 다시 구성할 수밖에 없다. 다른 방법으로는 보여줄 수 없는 중요한 장면을 재연하는 것은 보는 사람의 상상력을 자극하며, 이야기 속에서 있게 되는 심각한 틈새를 채우는 데 쓰이는 쓰임새 있고 알맞은 방법이다. 그러나 만약에 사람들이 그 장면을 보고 다른 판단을 하도록 이끈다면, 그 장면에 대한 알맞은 자막이나 소리로 그 사실을 알려서, 주의를 주어야 한다.

작품을 모두 다시 구성하는 경우에는 분명하게 표시를 해주어야 한다. 이 경우, 어떤 장면이나 몇몇 장면, 또는 전체가 쓸 수 있는 자료들로 다시 구성된다. 이런 자료는 목격자들의 기억이나 문서, 글로 옮겨 적은 것, 또는 소문 같은 것이다.

BBC는 언젠가 사코(Sacco)와 반제티(Vanzetti) 재판을 스튜어트 후드(Stuart Hood) 감독이 재연한 다큐멘터리로 방송한 적이 있다. 이것은 지적이며 절제되어 있는, 진지하게 기억할 만한 작품이었으며, 그 유명한 무정부주의자에 대한 재판의 법정기록을 편집한 것이었다. 출연자들이 모두 배우들이었음에도 불구하고, 그 작품은 사실적인 측면에서 정확했으며, 진실로 다큐멘터리 재연물이라 불릴 만하다. 이 작품 안에는 감독의 주관이 끼어들지 않았기 때문이다. 이는 각 출연자들- 두 사람의 무정부주의자들과 재판관, 그리고 법률적인 대표자들을 연기한 배우들 - 이 모두 법정기록에 기초해서 실제 인물들의 생각과 그들이 했던 말을 그대로 썼다는 것을 뜻한다. 그렇다면 다큐멘터리와 드라마를 나누는 경계선은 어디에 있는가? 간단히 대답하자면 그것은 아무도 모른다는 것이다(마이클 래비거, 1998).

다큐드라마는 다큐멘터리로 전달하기 어려운 소재를 효과적으로 처리할 수 있는 방식이다. 일반적으로 다큐멘터리는 현실세계의 주인공이나 사건을 휴대카메라로 자연조명 아래서 찍은 대담과 현장의 소리, 증거자료를 소재로 하고, 다큐작가가 뜻하는 목적에 따라 다시 구성하고, 다시 해석하는 과정을 거치면서, 객관성과 사실성의 힘을 얻는 것이다. 그러나 다큐멘터리는 사실을 바탕으로 하는 성격 때문에, 재미와 설득하는 요소가 모자라는 나쁜 점이 있다. 먼저, 형식이 딱딱하고 지루하며, 보는 사람이 다큐멘터리 작가의 눈길로 대상을 바라보기 때문에, 사건에 빠져들거나 끼어들기보다는, 살펴보는 자리에 머물러 있기 마련이다. 더구나 지나버린 역사적 소재, 사진이나 기록 같은 자료조차 변변치 않은 소재, 그리고 카메라가 다가갈 수 없는 현장이 있는 소재의 경우, 필요한 영상을 구하거나, 그 소재를 나타내기가 어려워서, 한계에 막히는 나쁜 점이 있다.

이에 비해, 드라마는 가짜의, 상상 속의 소재를 연기자의 표정과 대사, 극적 갈등과 해소라는 인과구조, 여러 가지 드라마적 기법을 써서, 보는 사람이 등장인물의 감정에 빠져들어, 쉽게 일체감을 느낄 수 있게 한다. 또한 소재를 그림으로 나타내는 데 있어, 한계도 거의 없다. 다큐드라마는 다큐멘터리에 드라마의 이런 좋은 점이 보태진 형식이다. 엄숙했던 다큐멘터리 장르는 드라마 요소를 더함으로써, 보는 사람의 더 큰 관심과 흥미를 끌게 되었고, 때로는 등장인물의 감정 상태를 간접적으로 느끼게 됨으로써, 대중에 호소하는 힘마저 얻게 되었다. 재연(곧 드라마)을 씀으로써, 그림을 나타내는 범위는 상상할 수 없을 정도로

넓어졌고, 사실성도 훨씬 높아졌다.

다큐드라마의 이론적 발판은 1930년대 영국의 폴 로사(Paul Rotha)가 만들었다. 다큐멘터리가 사회를 일깨우는 성격이 강조되던 그때, 폴 로사는 사회와 인간의 삶을 보다 낫게 만들기 위해, 다큐멘터리를 만들 때, 배우와 연주소를 쓰는 것도 마다하지 않았다. 영국에서 본격적으로 다큐드라마를 만든 것은 1946년 BBC가 새로운 영국을 그리기 위해, 다큐드라마 제작팀을 만들면서부터다. 당시 카메라와 장비들은 크고 무거워, 들고 다니기가 어려운데다, 바깥현장을 세밀하게 찍을 수가 거의 없었다. 1961년, BBC에 새로운 다큐드라마 팀이 구성되면서, 드라마, 소식, 대담 형식이 섞인 다큐드라마가 만들어진다.

이 가운데 대표작인 〈캐시 집으로 돌아오다(Cathy Come Home)〉는 거리 부랑인 이야기로, 제작자인 제레미 샌포드(Jeremy Sandford)는 부랑인 숙소에 카메라가 들어갈 수 없을 때 부랑인들의 감정을 생생하게 드러내는 데에 배우의 대사로 처리할 수 있었으며, 따라서 극형식은 큰 도움이 되었다고 한다. 지난날에 일어난 일, 비밀이나 모호함에 감추어진 경우, 다큐드라마가 효과적임이 밝혀졌다.

그 밖에 중국 문화혁명 때, 붉은 군대가 법정에 세운 노파의 이야기를 다룬 레슬리 우드헤드(Leslie Woodhead)의 〈투쟁의 주제(A Subject of Struggle)〉(1972)는 그때의 재판기록과 자문, 기타 자료를 바탕으로, 그리고 소련 반체제인사인, 렌코 장군의 이야기를 다룬 〈스코키(Skokie)〉는 장군이 감옥에서 몰래 갖고 나온 자신의 일기를 바탕으로 만들어졌다. 이처럼 그때 영국의 다큐드라마는 증거의 사실성을 확인해서 만들어졌고, BBC의 다큐드라마 팀은 사회적으로 크게 문제가 된 주제들을 다루며, 1960년대 영국사회에 커다란 영향을 끼쳤다.

미국의 경우, 1970년대 가운데시기부터 나타난 다큐드라마가 지난날의 정치적 사건들을 즐겨 다루었다. 1970년대 가운데시기와 뒷시기의 대표작품으로 쿠바사태를 다룬 〈10월의 미사일(Missiles of October)〉(1974), 화성인이 지구를 습격하는 내용의 프로그램을 방송할 때, 그 방송을 듣고 있던 사람들이 보인 히스테리 현상을 다룬 〈미국인들을 놀라게 한 날밤(The Night that panicked America)〉, 워터게이트 사건을 극화한 〈닫힌 문 뒤의 워싱턴(Washington Behind Closed Doors)〉, 끔찍한 살인사건을 다룬 〈한 어머니의 요구(A Mother's Requests)〉 등이 있다.

우리나라의 경우, KBS의 〈잃어버린 왕국〉(1987), 〈임진왜란〉을 시작으로 〈다큐멘터리 극장〉(1993), 〈이제는 말할 수 있다〉(2000), 〈인물 현대사〉로 발전해왔다. 그러나 실제 시

작은 〈다큐멘터리 극장〉이라 할 수 있다. 이 프로그램은 해방된 뒤부터 현대사의 주요사실들을 사건과 그에 관련되는 인물과 함께, 본격적으로 다루었다. 연출자와 작가가 함께 전문배우를 써서, 드라마 기법으로 만든 첫 프로그램이다(장해랑 외, 2004).

◎ 다큐 소프(Docu-soaps)

이것은 1990년대의 텔레비전 다큐멘터리가 찾아낸 보물이다. 처음으로 주시청 시간띠에 편성된 사실 프로그램은 그 인기가 드라마에 뒤지지 않았다. 영국 BBC 텔레비전 〈순항(Cruise)〉의 1회를 본 사람은 약 1,100만 사람이었고, 〈운전학교(Driving School)〉를 본 가장 많은 사람 수는 1,250만 사람이었다. '다큐 소프'라는 말은 이런 새로운 형태의 사실 프로그램을 바람직하지 않게 생각하는 기자들이 만들었다. 그들은 연속극의 가벼움이 다큐멘터리의 진지함을 떨어뜨린다고 보았다.

다큐소프는 이전의 다큐멘터리들과 달리, 사회비평보다 오락을 더 중요하게 여긴다. 이것은 일부 형식상의 문제다. 드라마에서 빌려온 다큐소프의 한 가지 형식은 '등장인물들'에 중점을 둔다는 것인데, 이들은 보통 (성 없이) 이름으로 알려지고, 프로그램의 시작화면에서 소개된다. 이와 더불어 다큐소프는 연속극처럼 등장인물들의 사회적 역할이나 직업보다는 성격에 더 관심을 둔다. 영국 텔레비전 역사에서 처음으로, 사실 프로그램이 계속 드라마보다 높은 시청률을 기록하면서, 다큐소프는 편성담당자와 외주제작 책임자 모두에게 매우 매력적인 부문이 되었다. 또 하나 뜻 있는 사실은 다큐소프가 인기드라마와 비슷했기 때문에, 드라마를 보는 사람들을 끌어들일 수 있었다는 것이다. 다큐소프는 여러 가지 드라마 형태로 나타나는데, 그 가운데 가장 뚜렷한 것은 스타와 연기자에 너무 기대는 것이다. 이것은 첫 시기의 직접영화가 연기자에 관심을 두었던 것, 그리고 참여영화가 카메라 앞에서의 연기에 열중했던 사실이 되풀이되는 것이라고 할 수 있다.

다큐소프가 이전의 것들과 다른 점은 사실 프로그램뿐 아니라 허구 프로그램에도 연기가 중요하다는 것을 공개적으로 인정했다는 것이다. 다큐소프의 역설 가운데 하나는 평범한 사람들에게 지나치게 관심을 두면서 동시에, '스타'를 찾고, 만드는 것을 프로그램의 성과로 여긴다는 것이다. 이런 맥락에서, 다큐소프의 스타들은 아주 평범한 사람들이고, 이들은 프로그램이 만들어낸 정체성을 뛰어넘을 수도, 누릴 수도 있다. 이제 다큐소프는 스스로를 풍자하여 그리게 되었다. 사실 프로그램이 제공할 수 있는 새로운 명성을 얻기 위해, 실제보

다 부풀린 연기를 하는 사람들의 도구로 떨어진 것이다. 이런 '천박함'이 다큐소프에 대한 비판을 불러왔다(스텔라 브루지, 2004).

우리나라의 주요 프로그램으로는 KBS 〈인간극장〉 등이 있다.

〈인간극장〉(KBS)

◉ 성찰 다큐멘터리

현실을 기록하는 도구인 다큐멘터리는 자신의 정당성을 증명하기 위해서 언제나 두 가지 방법 가운데 하나를 골라왔다. 먼저 전통적인 방법으로, 연출자는 소재를 객관적으로 찾을 수 있다고 믿으며, 보는 사람은 제작과정이 작품의 결과에 어느 정도 영향을 끼친다는 사실을 알고 있다는 전제 아래 작품을 만들어나가는 것이다. 생각을 하든 아니하든, 보는 사람은 자신의 본능과 생활경험을 바탕으로 그 작품의 사실성을 판단한다.

두 번째는 대안적인 방법이다. 연출자는 자기 개인의 의심과 지각이 소재를 풀이하는 데 알맞지 않은 영향을 끼치는가를 확인하는 증거로, 그런 사실들을 일부러 영화에 집어넣는다. 이런 다큐멘터리를 '성찰적'이라고 한다. 곧 이 성찰적 다큐멘터리는 지각되어진 현실 자체뿐 아니라, 그것을 지각하는 의식까지도 파고든다. 그런 의도의 하나로 연출자는 자화상이라는 요소를 작품 안에 넣기도 한다.

지금까지 만들어진 성찰 다큐멘터리 가운데 가장 신랄한 풍자와 재미로 가득 찬 작품으로 마이클 무어(Michael Moore) 감독의 〈로저와 나(Roger and Me)〉(1989)를 꼽을 수 있다. 미국 미시건 주의 작은 도시 플린트의 자동차 공장 노동자 자손임을 자랑하는 언론인 출신 무어는 자신의 가족 뒷그림을 다큐멘터리의 출발점으로 삼는다. 감독은 공장 노동자

처럼 연기하면서 제너럴 모터스 회사가 저지른 일과 그 회사 회장인 로저가 고향사람들에게 했던 약속에 대한 대답을 듣기 위해 참을성 있게 처음부터 끝까지 다큐멘터리 속을 누비고 다닌다. 마치 보는 사람들과 함께 왕을 찾아다니는 중세의 순진한 농부처럼 가장한 채, 감독은 교묘하게 도망가는 로저 스미스를 대담하려고 애쓰고, 마침내 성공한다. 이 작품의 가장 큰 성과는 보는 사람들이 감독의 정치적인 결론에 공감하면서도 그 과정을 즐기면서 웃을 수 있게 만들었고, 하나씩 아이러니를 쌓아간다는 점이다. 비록 처음의 유머러스한 좌파는 아니지만, 마이클 무어 감독은 어둡고 유머 없기로 소문난 다큐멘터리 장르에 배꼽을 쥐게 하는 웃음과 좌파적 견해를 잘 섞어서 새로운 다큐멘터리의 장을 열었다(래비거, 1998).

◎ 라디오 다큐멘터리

이것은 영국의 BBC에서 '피처(Features)'로 알려져 있으며, 제2차 세계대전에 앞선 방송에서 쓰이던 말로서, 드라마와 언론을 두 축으로 하여 발전해왔다. BBC에서 피처 프로그램을 전담하는 부서가 생긴 것은 1934년이며 피처는 한 동안 독립된 장르인지 확실히 규정된 바는 없었다. 피처영화로부터 나온 말인 라디오 피처는 대략 1928년부터 개발이 이뤄지기 시작했다. 피처는 라디오에 어울리는 장르로, 공연무대나 콘서트 무대에는 어울리지 않은 독창적인 형태로서, 연구가 필요한 특별한 프로그램이었다.

피처 프로그램은 말과 음악을 합쳐서, 말이나 음악 하나하나로는 할 수 없는 예술효과를 낳았다. 어려운 문제는 출연자를 음악, 대담, 그리고 여러 가지 프로그램과 어울리도록 연습시킨 다음, 마이크 앞에 서도록 하는 일이었다. 그러나 피처 프로그램은 그 소재를 알맞게 독창적으로 잘 써서, 라디오 매체가 할 수 있는 범위까지 적극 활용했다. 피처 프로그램은 BBC가 처음으로 만든 프로그램 장르였다. 이것은 '라디오의 본질'이었다. 〈스페인의 위기 (Crisis in Spain)〉는 그때의 사건을 라디오 형식으로 알린 영국의 첫 작품이었다. 이 프로그램은 스페인 위기(왕의 퇴위, 공화국 창설)에 관한 것으로, 3월과 4월의 중요한 주간에 실제로 일어났던 일을 기록했다. 스페인위기는 국제통신사, 라디오에 의해 프랑스말, 스페인말, 독일말, 영국말로 된 목소리를 통해 온 세계에 널리 알려졌다.

음악은 왕당파나 공화파가 각각 사건의 기세를 올리는데 쓰였다. 인상파적인 몽타주가 공화국 선포를 향한, 거역할 수 없는 사태의 진전을 감각적으로 불러일으키는 데 쓰였다.

현대의 매체를 적극 활용하고, 사건의 내용을 읽어 들려줌으로써(낭독), 스페인에서 일어나는 위기상황을 온 세계로 한꺼번에 긴박하게 알렸다. 스페인위기의 중요성은 이렇게 읽는 형식으로 국경선을 넘어 퍼져나갔다.

1931년, 영국은 세계적 불황의 여파로 경제적, 정치적으로 매우 어려웠다. 경기후퇴의 파급효과가 심각해지자, 라디오의 대담부서는 큰 도박을 했다. 주택, 실업, 노사관계와 '영국의 상황'에 대한 이때의 급한 문제들을 이어서 다루기 시작했다. 대담부서의 직원들은 라디오를, 사회와 이야기를 나누는 새로운 형식으로 생각했고, 따라서 말로써 새롭고 효과적으로 이야기를 나누고자 했다. 이들은 대담 프로그램에 현장보고 방식을 과감히 끌어들였다. 글래스고, 타인사이드, 이스트엔드에서 빈민가의 생활에 대해 BBC 실무자들은 현장보고 방송을 했고, 실업자 스스로가 마이크에 대고, 실직수당을 받고 사는 것이 어떤 것인지를 이야기하도록 했다. 이런 프로그램을 통해 라디오는 정치생활의 한 방식으로 자리잡기 시작했고, 정부, 정당과 방송을 듣는 사람들의 입장을 날카롭게 부딪치게 하는 방식을 발전시키면서, 라디오를 논쟁의 무기로 바꾸었다.

BBC는 1934년 9월 15일 〈추수하는 휴일('Opping 'Oliday)〉을 방송했는데, 이 프로그램은 켄트평야에서 보리를 추수하는 이스트엔드 지역 사람들의 모습을 담았다. 연주소에서 한 사람이 생방송하면서, 보리를 거두어들이는 사람들을 뒷그림으로 두 번의 짧은 대담을 '마이크로 녹음'해서 들려주었고, 마지막으로 농부들이 추수가 끝난 것을 기뻐하고 켄트의 한 주점에서 부르는 노랫소리를 중계방송했다. 이 같은 제작방식은 사람들로 하여금 스스로 자신의 입장을 말하게 하는 다큐멘터리에서 대중주의를 실현시킨 첫 방송 프로그램이었다(KBS, 1993).

독일은 소리 다큐멘터리를 처음 시작한 나라로, 국제피처회의를 이끌고 있다. 요즘도 방송에서 피처란 말을 쓰고 있다. 대표적인 인물로는 레온하르트 브라운이 있는데, 그는 소리 다큐멘터리를 처음 만들었으며, 국제피처회의를 조직한 사람이다. 그는 입체소리(stereo)야말로, 보다 원래의 소리에 가까운 소리를 내는 녹음기술에 그치는 것이 아니라, 공간, 소리 색깔의 여러 층, 운동감, 소리의 깊이 등을 전달해줌으로써, 라디오 소리작업의 새 차원을 여는 방법이란 결론을 내렸다. 이것이 소리피처에 대한 기본적인 골격이다. 입체소리로 만든 첫 피처 프로그램은 〈병아리(Chicken)〉다. 이는 브라운이 큰 양계장에서 병아리들을 기르는 새로운 방법에 관한 기사를 읽고 자극받아, 만든 프로그램으로, 이 프로그램에서 새로운 것은 극적인 소리효과였다. 곧 소리를 말(여기서는 읽는 사람의 말을 가리킴)에 덧붙임

으로써, 그것은 어떤 사건을 영상처럼 힘차고, 살아있는 느낌을 주는 것이었다. 아직 알 속에 있는 병아리들이 짹짹거리면서 알을 깨기 시작하고, 살려고 발버둥치고 8만 마리나 되는 병아리들이 육추기(병아리 보육상자)를 떠나며 지저귄다. 이 모든 것들은 잊을 수 없는, 소리가 만들어내는 그림이었다(MBC, 1991).

우리나라의 경우, 1980년대까지 정치에 영향을 받아서 '마이크 출동'과 같은 시사 다큐멘터리가 인기를 모았다. 사회, 정치문제와 같은 시사적인 내용이나 서민들의 억울한 사연을 소개하는 고발프로그램이 중심이 되었다. 그리고 전통음악을 소재로 하거나, 지방의 문화를 소재로 하는 문화 다큐멘터리와 소리를 소재로 하는 실험적인 다큐멘터리가 제작되었다. 우리나라의 정치사는 어두운 면이 많았다. 그래서 현대의 정치비화를 소재로 하는 다큐드라마 형식의 프로그램이 인기를 모았다.

KBS가 의욕적으로 라디오 다큐멘터리를 정규편성하고 있다. MBC와 기타 라디오 방송사에서는 정기적으로는 아니지만, 특집물로 꾸준히 다큐멘터리를 제작, 방송하고 있다. 작품 수준이 크게 차이가 난다. KBS와 MBC의 몇몇 작품들은 국제방송상을 받을 정도로 뛰어나지만, 일반적으로는 그렇지 못하다. 대담프로그램보다 재미없고, 드라마보다 사실성이 떨어지는 라디오 다큐멘터리도 방송되고 있는 실정이다(김승월, 2001).

기획 과정

○ 소재 고르기

다큐멘터리 제작자는 언제나 자신의 관심사에 주의를 모으고 있으며, 끊임없이 좋은 소재를 찾고 있기 때문에 좋은 소재가 나타나면 마치 방송의 전파가 안테나에 걸리 듯, 제작자의 눈길에 띄기 마련이다. 일반적으로 다큐멘터리의 소재는 모든 다른 프로그램들의 소재와 마찬가지로, 신문, 잡지, 텔레비전 등의 언론매체들에서 쏟아지는 여러 가지 소식들, 평소에 관심을 가지고 살펴보는 전문 교양서적들과, 평소 알고 지내는 사람들로부터 전해 듣는 이야기 속에서 찾아낼 수 있다.

우리가 어떤 주제에 관해 오랫동안 사로잡혀 있었다 해도, 그것만으로는 충분치 않다. 스스로에게 "거기에 좋은 이야기꺼리가 있는가?"를 물어봐야 한다. 단지 토론꺼리만 있다면, 시사문제 토론 프로그램이나 만들면 된다. 따라서 아이디어의 출발점은 소재가 매혹적이고, 극적

이어야 한다. 다음에는 그것이 현실적인가, 아니면 막연한가, 이야기를 이끌어갈 만한 강력하고 흥미로운 인물이 있는가, 제작비는 얼마나 들 것인가, 보는 사람들의 반응은 클 것인가, 아니면 적을 것인가, 주제를 어떤 식으로 정하고 접근할 것인가? 우리는 그 아이디어가 충분히 발전시킬 수 있을지, 어떨지를 생각하면서 이야기를 정리해야 한다(로젠탈, 1997).

다큐멘터리의 유형에 따라 고르는 소재는 하나하나 다르지만, 소재를 고르는 기준은 앞서 설명한 바와 같다. 먼저, 많은 사람들의 관심의 대상이어야 하며, 그 시대의 사회 분위기와 맞아야 하고, 인류의 보편적 가치를 지니고 있어야 하며, 재미있는 소구요소를 가지고 있어야 하고, 매력적인 주인공이 있어야 하며, 무엇보다도 작품으로 나타내질 수 있어야 한다.

:: 소재의 검증

다큐멘터리 소재에 있어 가장 중요한 것은 진실성이다. 사실을 통하여 진실을 드러내는 다큐멘터리 프로그램에 있어 소재가 진실하지 않다면, 이것은 다큐멘터리로서 성립될 수 없다. 그러므로 소재의 진실성을 입증하는 것은 가장 먼저 해야 할 일이다.

일반적으로 언론매체가 알리는 소식은 취재를 맡은 기자가 먼저 진실성을 확인했다고 생각되므로, 안심할 수 있는 소재라고 할 수 있다. 그렇더라도, 더욱 깊이 생각해야 할 점이 있다. 이 세상의 모든 사물에서 100%의 진실성은 있지 않다. 70~80%의 긍정적 요소와 30~10%의 부정적 요소가 함께 섞여 있다고 보면 된다. 따라서 이 30~10%의 부정적 요소가 긍정적 요소에 어떤 영향을 끼칠 수 있는지를 따져보아야 한다. 예를 들어, 어떤 아름다운 이야기의 주인공이 행한 일의 긍정적 요소와, 그 주인공의 지난 행적에서 드러난 어두운 면을 비교해 보아야 한다는 것이다. 지난날의 작은 잘못이라도 주인공의 나쁜 인간성을 드러내는 것이라면, 긍정적 요소에 심각한 해를 끼칠 수 있다. 이런 경우, 소재로 써서는 안 될 것이다.

서적을 통하여 고른 소재나, 아는 사람들로부터 전해들은 이야기는 사실로 입증된 바가 없으므로, 자세히 살펴보아야 한다. 소재를 살펴보는 방법으로는 먼저, 소재에 관한 자료를 모으고, 현장을 찾아서 조사하고 소재를 직접 눈으로 보며, 소재의 주변을 취재하여 사실인지를 확인하는 것이다. 소재에 관한 자료를 모으기 위해서는 먼저, 언론매체의 소식기사를 찾아보고, 이와 관련된 참고도서나 전문서적 등을 찾아보며, 관련된 사람들을 찾아 사실관계를 알아본다.

다음으로는 소재를 직접 찾아가서 만나보고, 그 소재와 관련된 사건의 현장을 찾아보며,

사건의 당사자나 목격자를 만나서 이야기를 나누고, 관련된 기사, 주고받은 편지, 사진, 메모 등을 받아서 살펴볼 수 있으며, 참고로 가족이나 친지, 친구들을 만나서 소재의 인간적인 면에 있어서의 숨은 이야기들을 들을 수 있을 것이다. 이런 길을 거쳐서 모아진 자료들을 함께 따져보고 평가하여, 소재가 진실한지를 결정한다.

다음으로 해야 할 일은 소재를 그림으로 만들 수 있는지를 알아보는 일이다. 드라마나 토론 프로그램 등 영상을 연주소에서 만들어 낼 수 있는 프로그램들과는 달리, 소식이나 다큐멘터리 프로그램은 현실 속에서 영상을 찾아내야 하기 때문에, 고른 소재를 영상으로 만들 수 있는지를 알아보는 것이 다큐멘터리 소재로서의 가치를 결정짓는 중요한 일이다.

먼저, 자료를 검토하는 과정에서 사실의 기록이나 증거로 영상화할 수 있는 자료의 목록을 만든다. 여기에는 문헌, 공문서, 증명서류, 일기장, 메모지, 사진, 필름 등이 있을 수 있다. 다음에는 관련자들의 증언을 담은 대담(interview) 장면의 그림이다. 이것은 소재의 진실성을 뒷받침하는 중요한 역할을 한다. 마지막으로 현장그림이다. 사건이 일어난 곳, 그곳의 환경적 특성, 시대상황과, 그밖에 소재의 가족관계, 직업, 교우관계와 취미생활 등이 영상화의 대상이 될 수 있을 것이다.

▶ **문서자료_** 문서조사를 위해서는 먼저, 컴퓨터의 자료기지(database)를 검색하고, 다음에는 문서로 된 참고자료 및 인쇄자료를 검토하며, 서적과 신문, 잡지, 사보, 논문. 일기, 편지, 심지어는 국회기록과 법정판례까지 읽어내야 한다. 자료의 날짜와 제공자의 신뢰성 및 뒷그림을 주의 깊게 살펴야 한다. 또한 통계자료도 다시 한 번 더 확인해야 한다. 언제나 원래의 정보원과 접촉해야 하는데, 이는 2차, 또는 3차 자료에 만족하지 말라는 뜻이다.

▶ **사진과 자료필름_** 사진이나 필름의 자료원은 정해져 있다. 작품에 따라 정부자료실, 전국의 도서영상자료실과 방송사 자료실, 기업의 홍보자료실 등이다. 개인소장의 자료, 가족 사진첩, 또는 기업의 오래된 비디오 등을 뒤져볼 수도 있다. 낡은 자료필름이나 사진은 정보원이자 작품에 영상자료로 쓸 수 있다. 일단 자료를 알아냈다고 해도, 제작자가 바라는 것을 찾아내기란 쉽지 않다. 자료실은 정리가 제대로 되어있지 않아, 필요한 자료를 쉽게 찾을 수 없을 수도 있다. 대부분의 자료실은 소장하고 있는 자료를 작품 제목과 주제, 그리고 때로는 감독별로 정리해둔다.

만약 좋은 자료실이라면 작품이름 카드에는 주요 장면의 내용도 쓰여 있다. 간단히 말해, 자료실 조사는 자료 뒤지기뿐 아니라, 직관과 질문, 그리고 탐구에 달려있다고 할 수 있다.

▣ **대담**_ 대담의 목적은 될 수 있는 대로 많은 관련인물들과 전문가와 이야기를 나누는 것이다. 누가 가장 알맞은 인물이고, 누가 가장 중요하고, 많이 알고 있으며, 솔직한지를 판단해야 하고, 그에 따라 시간을 알맞게 나누어야 한다. 이 문제에 관련된 사람을 찾지만, 그들은 과연 누구인가, 그들은 전문가와 책임자에서부터 작품에 그려진 경험을 실제로 겪은 보통사람들에 이르기까지 여러 가지 종류의 사람들이다.

이들을 만날 때 두 가지 사실을 주의해야 한다. 첫째, 녹음기를 쓰기보다는 모든 것을 손으로 받아 적는다. 왜냐하면 적어도 처음 만날 때는 녹음을 한다는 사실이 상대방을 불편하게 하기 때문이다. 둘째, 어떤 사람이나 어떤 장면을 작품에 나오게 하겠다는 약속을 하지 말아야 한다. 메이기 때문이다. 이들을 대할 때, 올바르고 따스한 태도로 맞는다면 대부분의 사람들은 기꺼이 도와준다. 그러나 때로 주제가 개인적으로 고통스럽거나, 논란의 여지가 있을 경우, 어려움을 겪을 수도 있다.

논란이 되는 주제의 경우, 적은 수의 사람을 만나는 것은 위험하다. 이런 경우에는 될 수 있는 대로 여러 사람들을 만나는 것이 좋은데, 그래야만 의견을 비교하고, 그것들이 얼마만큼 한쪽으로 치우쳐있고, 잘못되어 있는지를 알 수 있다. 물론 상식에 기대야 한다. 제작자가 바라는 것은 균형이 아니라, 진실이며, 때로는 극단적이고 일방적인 시각이 진실인 경우도 있다. 대담에서는 쉬운 질문과 어려운 질문을 모두 해야 한다. 묻는 방식은 주제에 따라 다를 것이다. 때로는 진실을 캐는 조사자의 입장이 되기도 하지만, 대부분은 일반인들이 흥미를 가질 만한 상식적인 질문을 해야 한다.

기술적인 작품의 경우, 사실을 모으고 문제점과 일의 체계, 어려운 점, 성공할 수 있을 것인지, 이것에 따르는 효과와 결과를 밝혀내야 할 것이다. 인물을 다루는 작품에서는 경험과 기억, 사고, 어떤 행위가 인간의 삶에 미친 영향 등을 찾아내야 한다. 사람의 감정과 민감한 부분을 건드리는 대담은 어렵고 고통스럽다. 제작자는 단지 사실을 모으려는 것이 아니라, 그 사실을 넘어서는 시각을 얻기 위해 애써야 한다.

한 가지 주의할 점은, 어떤 사람과 이야기를 나눌 때, 그 내용이 현재에 관한 것인지, 지난날의 일인지에 따라 커다란 차이가 있다는 점이다. 특히 지난날의 경우 추억과 감상주의를 경계해야 한다. 사랑이나 증오, 세월, 또는 감상적으로 사건을 다시 구성하는 과정에서 기억은 낯설고 비뚤어진 거울이 될 수 있다.

▣ **장소조사**_ 마지막으로, 현장에서 주제를 검토하는 것이 필요하다. 일하고 있는 공장에도 가보고, 대학의 정서를 알기 위해 대학의 캠퍼스를 거닐어보기도 하고, 비행기 여행도 해보

고, 경찰 순찰차에도 타봐야 한다. 그때마다 작품의 주제를 되새겨보고, 거기에 깊이 빠져보아야 한다.

○ 주제 정하기

소재의 진실성을 살펴서 소재를 결정했으면, 다음에는 이 소재를 분석하여, 소재의 성격을 알아낸 다음, 그 소재를 어떻게 처리해야 할 것인지를 결정해야 한다. 사전대본 없이 작품을 만들 수는 있다고 해도, 주제가 없는 작품은 만들 수 없다. 주제라는 것은 작품을 분명한 계획에 따라 어떤 방향으로 이끌어가는 대략적인 개념을 말한다.

예를 들어, 인간 다큐멘터리의 소재로 한 인물을 고를 때, 그는 어려운 여건에서 이웃을 도와준 미담의 주인공인지, 또는 뛰어난 능력과 지혜로 인류에게 유익한 새로운 발견이나 발명을 이룩했는지, 또는 그의 독특한 삶의 방식이 인류의 삶을 긍정적으로 이끌어갈 지혜를 간직하고 있는지 등 어떤 구체적 성격을 가진 것으로 밝혀질 것이다. 이 소재의 성격을 구체적으로 알게 되면, 소재의 성격에 따라 프로그램의 제작방향을 정할 수 있으며, 바로 이것이 주제가 되는 것이다. 예를 들어, 소재의 주인공이 어려운 여건에서 이웃을 도와준 사람이라면, "자신을 희생하여 이웃을 돕는 행위는 우리가 본받아야 할 훌륭한 행위다"라는 주제를 정할 수 있을 것이다.

좋은 주제를 찾아 나섰을 때, 빠지기 쉬운 함정을 피하려면, 스스로에게 몇 가지 질문을 물어봐야 한다. 그 가운데서도 가장 중요한 것은 "나는 정말로 이 주제에 관한 다큐멘터리를 만들고자 하는가?"이다. 이 질문은, 얼마나 많은 초보자들이 직접적인 지식도 없고, 감정적으로도 깊이 빠지지 않는 주제를 고르고 있는지 직접 확인한다면, 그리 어리석게 느껴지지 않을 것이다. 다뤄볼 만한 가치가 있다고 생각되는 주제를 고르는 데 있어서는, 자신이 살게 될 새로운 나라를 고를 때처럼 자신의 성격을 깊이 생각해야 한다. 여기 스스로에게 물어볼 몇 가지 질문이 있다.

- 내가 이미 알고 있고, 또한 확신하고 있는 분야인가?
- 나는 다른 어떤 실제적인 주제보다 이 문제에 더 정서적으로 센 친밀감을 느끼는가?
- 나는 이 주제를 공정하게 다룰 수 있는가?
- 나는 이 주제에 관해 더 알고자 하는 욕구를 가지고 있는가?

이런 질문들을 통해서 제작자는 얼마나 진지하게 그 문제를 다룰 수 있을지를 가늠할 수 있다. '알고자 하는 욕구'는 제작자가 지속적으로 흥미와 활력을 유지할 수 있을지 그 능력을 측정할 수 있는 아주 좋은 지표다.

또한 자신의 능력을 벗어나는 주제를 다루지 않도록 조심해야 한다. 그러나 이런 잘못은 너무나 자주 일어난다. 자금사정이 좋지 않으면 많은 자료를 접할 수도 없을 것이다. 예를 들어, 어떤 유명한 영화배우에 관한 전기 영화를 만들고자 하는데 영화사의 지원이 없으면, 만들 수 없다. 그 배우가 나오는 화면들은 모두 상당히 비싼 저작권이 걸려있기 때문이다.

접근하기 어려운 또 다른 예는 특정기관을 주제로 고르는 경우다. 이런 기관들은 대개 자신들에게 치명적인 약점을 파헤칠 위험이 있는 사람을 매우 경계한다. 이를 테면, 경찰이나 군대에 관한 다큐멘터리를 만들려면 상당한 고위층의 승인이 없이는 사실상 만들 수 없다. 따라서 시야를 좁혀서 쉽게 다룰 수 있는 영역을 고르라는 것이다. 훌륭하기는 하지만, 결과적으로 실패할 것이라면, 처음부터 그런 주제는 버리는 것이다. 자신에게 알맞고 자신의 능력과 예산으로 소화할 수 있는 주제를 다루는 것이 좋다.

그렇다고 해서 중요하지 않은 문제들로 주제를 좁힐 필요는 없다. 예를 들어, '6.25 사변'의 근원에 대해 자료를 편집해서 다큐멘터리를 만들려고 할 때, 전투장면이나 문서자료를 구할 수 없다 하더라도, 창조적인 감독이라면 언제나 다른 길을 찾을 수 있을 것이다. 이를 테면, 주변의 길모퉁이에서 신문을 파는 사람이 전쟁에 나갔던 참전용사일 수 있고, 또 그이 친구들 가운데서도 스냅사진이나, 가정용 영화필름, 기념품 등을 많이 가지고 있는 사람이 있을 수 있다.

확실해 보이는 주제를 기꺼이 거부할 수 있는 감독의 통찰력은 훌륭한 주제를 찾는 데 도움이 된다. 많은 다큐멘터리 제작자들은 신문과 정기간행물을 게걸스럽게 읽어치우고, 닥치는 대로 모아댄다. 그러나 어떤 주제에 대해 처음에 번쩍하고 떠올린 생각은 대개는 다른 사람들도 이미 생각했던 것이라는 사실을 명심하라. 따라서 낡은 주제를 피하기 위해서는 다음과 같은 것들을 물어보아야 한다.

> - 나에게 있어서, 이 주제의 진정한 뜻은 무엇인가?
> - 이 주제에서 특이하고 흥미로운 것은 무엇인가?
> - 이 주제의 특징이 눈에 보이게 드러나는 곳은 어디인가?
> - 나는 이 다큐멘터리에서 뜻하는 것에 얼마나 시야를 좁혀서(따라서 얼마나 깊이) 들여다볼 수 있는가?
> - 나는 무엇을 보여줄 수 있는가?

마지막으로, 범위를 좁혀서 생각하라. 자신이 사는 곳으로부터 2, 3km 안에서 만든 훌륭한 다큐멘터리도 많다. 대부분의 사람들은 자신이 살고 있는 '앞마당'을 쓸 생각은 하지 않으려고 한다. 범위를 좁혀 작은 것을 생각하라. 일단은 조금만 생각하라. 초보자로서 단편적인 것부터 시도하라. 그렇지 않으면 주제에 깔려서 주저앉게 될 것이다(래비거, 1998).

:: 다큐멘터리를 보는 사람들

주제는 처음부터 분명해야 한다. 이것이 어떤 작품이며, 누구에게 무엇을 이야기하고, 무엇을 이루려는가를 분명히 해야 한다. 작품을 쓸 때는 언제나 이 작품을 누가 보아줄 것인지에 대해 생각해야 한다. 그들은 누구이며, 어떻게 그들에게 다가갈 것인지, 그리고 그들의 숫자는 얼마나 될 것인지에 대해 생각해보아야 한다.

▶ **이들의 구성에 대해 알아야 한다_** 이 다큐멘터리를 보고자 하는 사람들은 정확히 어떤 사람들인가, 나이는, 정치적 성향은, 종교는, 도시사람들인가, 시골사람들인가, 교육수준은, 전문직업인들인가, 노동자들인가?

▶ **이들이 다큐멘터리를 볼 때의 상황에 대해 알아야 한다_** 이들이 다큐멘터리를 볼 곳은 집 안인가, 학교 또는 교회인가, 다큐멘터리는 주시청 시간띠에 방송될 것인가, 아니면 한밤중에 방송될 것인가? 만약 주시청 시간띠에 방송된다면, 작품의 기조를 가라앉혀야 할 것이다. 또 이른 시간에 방송된다면, 보는 사람의 수는 줄어들겠지만, 주제에 대한 접근은 훨씬 더 혁신적이고 진보적일 수 있다.

▶ **이들이 주제를 어떻게 받아들일지에 대해서도 생각해보아야 한다_** 이들은 주제에 대해 어떻게 생각할까? 그들이 전혀 모르는 주제인가, 아니면 이미 그들에게 친숙한 주제인가, 또

는 주제에 대해 불만이나 거부감을 갖게 되는 것은 아닐지? 이런 질문들에 대한 현실적인
분석은 매우 중요하다(로젠탈, 1997).

○ 구성

주제를 정했으면, 다음에는 주제를 바탕으로 이야기줄거리를 세우고 구성해야 한다. 다큐
멘터리를 구성하는 방법에는 소식 프로그램 식 구성방식과 수필(essay)식 구성방식, 그리고
극적 구성방식이 있다.

먼저 소식 프로그램식 구성방식은 6하 원칙에 따라 사건이나 사고를 풀어나가는 방법이
다. 이것은 어떤 사건이 언제, 어디서, 누가, 왜, 무엇을, 어떻게 했는가의 순서로 이야기를
만들어 나간다. 여기에는 어떤 사건이 있고, 그 뒷그림이 설명되며, 주인공이 있고, 그 주인
공이 행동하는 방식이 설명된다. 따라서 이런 구성방식으로도 극적으로 이야기를 구성할
수 있다. 그러나 여기에는 이야기의 앞뒤를 원인과 결과로 묶어주는 플롯이 들어갈 수도
있고, 없을 수도 있기 때문에, 이야기가 극적으로 전개될 것이라는 보장은 없다.

이 구성방식은 주로 사건·사고를 소재로 하는 조사분석 다큐멘터리의 구성에 잘 쓰인다.

다음으로, 수필 식 구성방식은 인간 다큐멘터리의 구성방식으로 잘 쓰인다. 어떤 인물이
살아가는 독특한 삶의 방식을 잔잔하게 물이 흐르듯이, 자연스럽게 이야기하는 방식으로
풀어나가는 구성방식이다. 이 방식은 갈등의 발전이나 해결은 크게 드러나지 않는다. 평범
한 일상을 별로 강조하지 않으면서 진행되기 때문에, '수필'라는 이름이 붙은 것처럼 이 구
성방식에는 갈등과 절정이 없을 수 있다. 다만, 보통 사람들의 평범한 삶과 개성 있는 사람
들의 독특한 삶의 방식이 비교적으로 전개될 수 있다.

마지막으로, 극적구성 방식은 가장 전형적인 다큐멘터리 구성방식으로, 풀어야 할 문제가
생기며, 이것이 갈등으로 발전하며, 좌절과 반전을 겪으면서 극적으로 문제가 풀리는 과정
을 갖는다. 극적인 사건·사고의 폭로, 극적 경험을 겪은 인물의 이야기를 구성하는데 효과
적인 구성방식이다.

01 구성의 요소

다큐멘터리는 이렇게 만들면 된다는 공식은 없다. 하지만, 많은 다큐멘터리가 만들어지는
기법들을 비교해보면, 다큐멘터리 미학의 공통된 요소를 집어낼 수 있다. 그림과 소리가 그

것들이다.

▶ **그림에는 움직이는 그림, 자료그림, 대담, 재연, 정사진, 문서를 비롯한 그밖의 자료들이 있다.**

• **움직이는 그림_** 사람들이 일상생활을 하고, 일하고, 노는 장면 등을 기록한 그림들, 풍경과 움직임이 없는 장면들을 찍은 그림들도 있다.

• **자료 그림_** 다른 작품에 쓰였던 것을 다시 쓰거나, 이전에는 쓴 적이 없는 공식적인 기록물을 쓴다.

• **사람들의 대화(1)_** 자연스럽게 서로 이야기를 나누는 그림들. 카메라는 거슬리는 존재가 되어서는 안 되며, 대개는 숨어 있다.

• **사람들의 대화(2)_** 찍을 것을 전제로 한 이야기 장면. 사람들이 카메라를 의식하고 있다.

• **질의응답_** 사람들이 의례적이고, 미리 준비된 질문에 대답하는데, 질문 자체는 편집과정에서 지워질 것이다. 진행자는 화면에 나타나도 되고, 나타나지 않아도 된다.

• **재연_** 지난날에 있었던 상황이나, 다른 이유로 찍을 수 없었던 상황을, 정확한 사실에 바탕하여 다시 찍은 장면

• **정사진_** 그림에 움직임의 효과를 주기 위해, 카메라가 줌인하거나 줌아웃 하여, 정사진을 찍는다.

• **문서, 일기, 신문기사 등**

• **빈 화면_** 이것은 어떤 장면을 찍을 때, 다 찍고 난 다음에 바로 끝내지 않고 빈 장면을 여유 있게 찍어두는데, 이것은 앞에서 보았던 것들을 생각하게 하거나, 소리에 더욱 주목하게 만든다.

▶ **소리에는 화면밖 소리, 해설, 소리효과, 음악과 침묵 등이 있다.**

• **화면밖 소리_** 녹음한 소리를 다른 화면에 쓴다. 또는 그림과 합친 대담장면에서 필요한 소리만을 집어내어 잘못된 다른 장면에 쓴다. V/O(voice-over)로 적는다.

• **해설_** 작가의 목소리가 해설자가 될 수도 있다(이를 테면, 루이 말 감독의 〈인도의 환영〉처럼). 대개는 출연자 가운데 한 사람의 목소리다.

• **소리효과_** 동시녹음된 소리효과(예, 자동차 소리)거나, 분위기 소리일 수 있다.

• **음악_** 주제음악, 뒤쪽음악, 코드음악 등 여러 가지 종류의 음악들이 쓰인다.

• **침묵_** 순간의 침묵은 분위기를 세게 바꾸거나, 화면 속에서 벌어지는 장면을 긴장감 있게 지켜보게 만들 수 있다.

모든 다큐멘터리들은 이런 요소들의 몇 가지, 또는 모두로 이루어진 순열이다. 하지만 이런 요소들에 형상과 목표를 주는 것은 연출자의 관점과 구성이다.

02 변화와 갈등을 구체적으로 보여주라

모든 다큐멘터리에 꼭 필요한 것은 자라나고 바뀌는 것이다. 많은 다큐멘터리들이 그냥 조용한 상황에 머물러버림으로써 스스로 실패를 부른다. 이를 피할 수 있는 좋은 방법이 있다. 여건이 허락한다면, 일정기간 동안 계속 그림을 찍어서 작품 속에 상황이 바뀔 수 있게 하는 것이다.

시간이 지나는 것을 훌륭하게 쓴 다큐멘터리의 하나로, 마이클 앱티드의 〈28살이 되기까지〉가 있다. 이 작품은 7살짜리 아이들이 28살이 되기까지, 7년마다 아이들을 찾아가 관찰한 사실을 기록하고 있다. 7살짜리 아이들이 어떤 교육을 받고 어떤 직업을 가지게 되며, 또 그들이 결혼에 대한 희망을 어떻게 이루어나가는지 보여주면서 개인의 운명에 깊은 영향을 끼치는 결정을 어떻게, 그리고 언제 하게 되는지에 대한 문제를 다루고 있다.

불행하게도 대부분의 다큐멘터리들은 제한된 기간 동안 찍기 때문에, 작품에서 바뀌는 것을 거의 볼 수 없고, 보는 사람들은 시간을 허비했다는 불만을 품게 된다. 영화의 전개를 확실하게 보여줄 수 있는 가장 좋은 방법은 바뀌는 곳을 찾아내는 것이다. 이는 물리적으로 바뀌거나(이를 테면, 새 집, 새 직업, 여행), 시간이 바뀌거나(농부의 눈에 비친 계절의 바뀜, 아이가 자라남, 화가의 그림 그리는 일에 대한 회고), 또는 마음의 상태가 바뀌는 것(전과자가 사회에서 적응해가는 모습, 처음으로 일자리를 얻은 10대, 글자를 모르던 사람이 글을 배우는 과정)과 같은 것이다.

전개의 느낌을 주는 또 다른 방법은 어떤 갈등을 다루고 있다는 점을 분명히 보여주는 것이며, 바뀌는 느낌을 주기 위해 이 갈등을 단계별로 좇는 것이다. 이 갈등은 한 인물 속에 있을 수도 있으며(아이의 첫날 학교 가는 길에 함께 가는 어머니), 두 인물 속에 있을 수도 있으며(범죄심리에 대해 서로 반대되는 의견을 가진 두 사람의 심리학자), 한 인물과 주변 환경 사이에 있을 수도 있고(가뭄 속에 하루하루를 보내는 아프리카 농부), 천 가지도 넘는 다른 조합이 있을 수도 있다. 이것의 승패는 사람들과 그들의 문제를 어느 정도로 이끌어내는가에 달려있다. 이 사람은 무엇을 하려고 하는가, 그는 무엇을 바라는가? 라고 스스로에게 물을 때에는, 이미 그 사람을 바뀜과 의지라는 관점에서 알게 되는 것이다. 대립이 없이는 바뀜도 없기 때문에, 누가, 또는 무엇이 그가 바라는 것을 방해하는가, 하는 다음 질문으

로 이끌어준다.

투쟁과 경쟁, 그리고 의지라는 요소는 다큐멘터리와 함께 모든 매체에서 극적요소의 핵심이라고 할 수 있다. 바뀌는 것에 대한 투쟁이 없는 다큐멘터리는 단순한 이야기들의 집합체가 되기 쉽다.

❸ 극적 구성

극적 구성에서는 이야기가 갈등에서 절정, 또는 위기로 발전하고, 절정 뒤에는 상황이 바뀌고, 결말이 온다는 공식을 전제로 한다. 이때 결말은 반드시 행복한 결말일 필요는 없다.

브룸 필드와 처칠이 만든 〈여군〉을 예로 들면, 이 다큐멘터리의 위기는 존슨 사병이 군대의 권위주의 때문에 갈수록 심해지는 갈등을 겪은 뒤에 불명예 제대로 군대를 떠나는 장면일 것이다. 이때 그녀는 드디어 해방됐다는 기분에 싸여 오히려 명랑해 보인다. 작품의 결말은 이 주인공이 작품에서 사라진 뒤, 전투상황에서 살아남기 위해 훈련받는 군인들에게 필요한 것이 무엇인지를 더욱 자세히 살펴보는 것이다.

메이슬즈 형제가 만든 〈세일즈맨〉의 경우, 사람들이 보기에 절정에 이르는 장면은 세일즈맨인 폴 브래넌이 마치 상처 입은 짐승처럼 점점 더 무너져 내려서, 자신도 모르게 동료들의 외판 일을 그르치는 장면이다. 작품의 결말은 폴이 멍하게 화면 밖을 바라보는 장면인데, 이 장면을 보는 사람들은 이때 폴의 동료들이 마치 죽은 사람을 버리듯이 폴을 멀리하는 느낌을 갖는다. 만일 여러분이 절정의 개념을 알고 있다면, 절정의 앞과 뒤의 극적구성을 집어내는 것이 쉬워진다.

■ **시작 부분_** 중심인물과 그들의 뒷그림을 소개하는 부분이다. 이 부분에서는 시간과 곳 같은 정보도 다루어야 한다. 요즘은 보고 싶지 않아도, 할 수 없이 보고 있는 사람은 별로 없기 때문에, 맞서는 힘들의 싸움을 보여주는 중심 갈등을 처음부터 보여주기도 하는데, 이것은 다큐멘터리 감독들의 한 가지 약속인 셈이다. 시작부분의 목적은 앞으로 진행될 이야기의 범위와 초점을 암시하여 보는 사람들이 끝까지 관심을 모을 수 있도록, 흥미를 불러일으키는 것이다.

■ **갈등이 오르는 계기_** 서로 맞서는 힘들이 본격적으로 움직이는 부분이다. 군대에서 바탕 훈련은 군대의 한 가지로 정해진 목표와 사병들의 개인성이 부딪히는 전쟁터이다. 군대는 개인의 정체성을 부수고, 무조건 복종하는 태도를 지니도록 훈련시킨다. 〈여군〉에서 갈등

이 오르는 계기는 애빙 하사가 존슨 상병을 힐책한 뒤에 그녀를 보며 능글맞게 웃는 장면이다. 이 장면은 앞으로 진행될 두 사람 사이의 길고도 불공평한 싸움을 미리 알린다. 백인 남성이 흑인 여성을 억누르는 장면에는 노예제도가 되살아난 것 같은 불쾌한 분위기가 감돈다.

▶ **행동이 격해진다_** 이 곳은 바탕이 되는 갈등이 여러 가지 모습으로 되풀이되면서 바뀜, 놀라움, 긴장감을 주고, 주제를 더욱 깊게 한다. 〈여군〉에서는 자기의지를 밀고나가려는 군대와, 훈련에 적응하지 못하는 사병들의 머뭇거리는 저항 사이의 갈등관계를 되풀이하면서 조금 더 심각하고 공격적인 차원으로 발전해간다. 보는 사람들은 중심이 되는 힘과 반대되는 힘이 날카롭게 맞서는 장면을 보면서 두 쪽의 목표, 동기, 그리고 뒷그림을 알아차리게 되고, 결국 어느 편을 편들지를 결정하게 된다.

▶ **절정_** 앞에서 설명한, 맞서는 힘들이 마지막으로 부딪히면서, 돌이킬 수 없이 상황이 바뀌게 되는 부분이다.

▶ **행동이 누그러진다. 또는 결말부분_** 결론이 나는 부분이다. 여기서는 절정 뒤에 등장인물들에게 무슨 일이 일어났는지를 보여줄 뿐 아니라, 마지막 장면에서 주제에 대한 감독의 해석을 암시한다. 다른 이야기 형식과 마찬가지로, 다큐멘터리도 보는 사람들이 등장인물들로부터 어느 곳에서 어떻게 빠져나오게 만드느냐에 따라 작품 전체에 대한 강조점을 바꿀 수 있다.

◎ 촬영대본 만들기

구성방법이 결정되면 대본을 만든다. 대본을 쓰는 목적은 이것이 어떤 작품인가를 알려주고, 전체 아이디어를 어떻게 가장 좋은 방법으로 나타낼 수 있는가를 설명해주는 것이다. 대본이 없이 작품을 만들 수는 있지만, 대본을 쓰는 것이 작품을 만들 때, 가장 논리적이고 효율적인 방법이기 때문이다.

① 대본은 작품의 설계도이다.
② 대본은 제작에 관련된 모든 사람들을 돕는 조직적인 수단이다.
③ 대본은 제작에 관련된 모든 사람들에게 작품의 아이디어를 분명하고, 단순하며, 창의적으로 알려준다.

④ 대본은 감독이나 카메라요원에게도 중요하다. 카메라요원에게는 분위기, 행위와 찍을 때의 문제점들에 관해 많은 것들을 알려준다. 감독은 작품의 접근방식이나 진행, 작품의 논리와, 줄거리의 이어짐을 대본을 통해 알 수 있다.

⑤ 대본은 제작요원들에게도 중요한데, 그들의 궁금한 사항들에 대해 대답해주기 때문이다. 예를 들어, 찍을 곳은 몇 곳이며, 찍는데 걸리는 날짜는 며칠이나 되는지, 어떤 조명이 필요한지, 특수효과가 필요한가, 기록 자료들은 필요한가, 어떤 장면에 특수카메라나 렌즈가 필요한가, 등이 대본에 모두 표시되어 있다,

⑥ 대본은 또한 편집자에게 작품의 예상구조와 하나하나의 이야기단위(sequence)가 어떻게 이어지는지 알려준다. 실제로 편집자는 대본을 읽기는 하지만, 실제 편집할 때는 따로 편집대본(editing script)을 쓴다. 이것은 원래의 대본과는 매우 다를 수 있다.

이것은 감독이 무엇을 찍을 것인가를 결정하고, 날마다 찍을 계획과 알맞은 예산을 세운다. 또 장면에 따라 특수카메라와 조명장비를 표시한다. 여기에는 모든 영상단위들과 아이디어의 개요, 그리고 임시해설이 들어간다. 여기서 해설이란 영상에 덧붙여 읽혀지는 해설문이라고 할 수 있다. 대부분의 촬영대본은 작품의 주된 아이디어에 관한 대강의 지침만을 담고 있다. 마지막 해설쓰기는 모든 영상자료가 제자리를 찾는 마지막 단계에 가서야 이루어진다(로젠탈, 1997).

촬영대본을 만드는 데는 두 가지 방식이 있다. 첫째, 찍을 장면들을 순서대로 늘어놓고, 장면의 상황에 대해 간단히 요점만 적고, 찍을 것을 몇 가지 지정하는 방식이다. 이 방식은 찍기에 앞서 지나치게 찍을 조건을 규정하는 것을 피하고, 현장에서 자유롭게 찍을 수 있도록 하려는 것이다. 두 번째, 소재를 모으고 분석하는 길에서 알아낸 소재의 성격에 따라 작품의 제작방향이 정해지고, 이야기를 구성하는 과정에서 될 수 있는 대로 완전한 촬영대본이 되도록 구성하고자 한다. 비록 현장에서 바뀌는 경우가 있더라도, 준비할 때 가장 좋은 대본을 만들고자 하는 것이다. 어떤 방법으로 구성하든, 구성에 있어서 주의해야 할 점은 다음과 같다.

첫째, 강력한 시작부분의 설정이다. 어떤 프로그램이든 처음 30초~1분 안에 보는 사람의 눈길을 끌만한 강력한 요소가 없으면, 그는 흥미를 잃고 전송로(channel)를 다른 데로 돌릴 수 있으므로, 시작부분을 힘 있게 구성하는 것이 무엇보다 중요하다.

둘째, 주인공의 매력을 돋보이게 한다. 소재의 조건에서도 제시했지만, 다큐멘터리는 어

디까지나 사람들이 살아가는 이야기이므로, 그 이야기 속에는 사람들의 관심과 동정을 자아낼만한 매력 있는 주인공이 있어야 한다. 이 주인공을 보는 사람들이 얼마나 자신과 같은 인물로 느낄 수 있게 하느냐, 하는 것이 바로 주인공의 매력을 돋보이게 하는 요건이다.

셋째, 갈등을 발전시키고 복잡하게 펼치며, 이야기가 나아감에 따라 긴장이 높아져서 마지막 순간에 극적으로 터지게 함으로써, 극적효과를 만들 수 있어야 한다. 어떤 방식으로 촬영대본을 만들든, 제작자가 자기 방식대로 대본을 만들어서, 현장에서 촬영팀과 효과적으로 일할 수 있도록 해야 한다.

그러나 실제로 작품을 찍기 시작하면, 많은 것들을 바꾸게 된다. 예컨대, 계획했던 순서가 맞지 않을 수 있다. 조사단계에서는 아주 생생하고 활력적이었던 등장인물이 카메라 앞에서는 밋밋하고, 쓸모없는 사람이 되는 경우가 있다. 처음 들었을 때에는 너무나 환상적이어서, 절정에 쓰려고 했던 떠들썩한 구경거리도 알고 보니 형편없이 지루한 것일 수도 있다. 또는 찍으면서 새로운 것들을 찾아내는 수도 있다. 아주 잘 계획했던 작품에서도 낯선 인물이 나타나거나, 놀랍고 예기치 못한 일들이 생길 수 있다. 이야기단위들을 다시 평가해서 몇 개는 버리고, 또 보태고, 때로는 주요장면들을 다시 배치해야 하는 일도 생길 것이다.

◉ 해설 쓰기

찍어온 테이프들을 정리하여 먼저, 가편집본을 만들고 나서, 해설을 쓴다. 편집에서 화면의 한 컷 또는 한 장면의 길이가 결정되는데, 해설을 컷이나 장면의 길이에 맞추어 써야 하기 때문이다. 문장의 길이에 제한을 받는다는 것은 표현에 제한을 받는다는 말과 같다. 따라서 작가가 해설을 쓸 때, 편집과정에 참여할 수 있다. 대개의 경우, 연출자가 가편집을 한 상태에서 마무리 편집을 작가와 함께 한다. 해설이 필요한 부분이나, 길어지거나 짧아질 부분에 대해 의견을 나누고, 그 과정에서 촬영대본을 쓸 때 미처 생각하지 못했던 구성상의 빈 곳을 메우기도 한다.

해설을 쓰는 목적은 보여주는 증거를 통하여 보는 사람 스스로가 판단을 내리도록 하는 것이다. 해설이 어떤 상황에 대한 주의를 일깨우고 정보를 줄 수는 있으나, 마지막 판단은 보는 사람의 몫으로 남겨야 한다. 그런데 해설은 영상만으로는 모자라는 정보를 채워야 하므로, 해설의 내용은 언제나 사실에 한정시켜야 한다. 입증되지 않은 사실을 마치 사실처럼

말해서는 보는 사람을 속이고, 그의 판단을 그릇되게 이끄는 커다란 잘못을 저지르게 된다.

해설은 작품의 주제를 중심으로 논리를 펼쳐나간다. 해설은 주제가 이끄는 관점을 따라가야 하며, 사실의 정확성과 사실에 대한 느낌을 함께 전달해야 한다.

한편, 해설은 흥미로운 사실을 찾아내어 이를 가장 효율적이고 창의적 방식으로 전달하는 것이므로, 뜻 없이 꾸미는 말과, 필요 없는 전문용어는 될 수 있는 대로 쓰지 않는 것이 좋으며, 가장 적은 말로 가장 큰 뜻을 얻어내야 한다. 따라서 꼭 필요한 말을 찾는 것이 중요하다. 무엇보다도, 해설을 쓸 때 주의할 사항은, 해설을 공격적으로 쓰거나, 오만한 느낌을 주어서는 안 된다.

그런데, 모든 다큐멘터리에 해설이 필요한가? 반드시 그렇지는 않다. 직접영화(direct cinema)/참여영화(cinema verite)에서는 전혀 해설이 없이 등장인물들의 행동과 대화만으로 작품을 만들 수 있으며, 영상수필 형식의 다큐멘터리는 영상과 뒤쪽음악만으로 구성할 수 있다. 오히려 해설이 없을수록 작품의 완성도는 더 높아질 수 있는데, 왜냐하면 해설에는 몇 가지 심각한 나쁜 점이 있기 때문이다. 해설은 매우 권위적일 수 있다. 특히 남성 해설자의 목소리를 통해 마치 신이 이야기하는 듯한 느낌을 줄 수 있다. 듣는 사람을 타이르거나 가르치려고 하거나, 듣는 사람의 생각과 공감을 이끌어 내려고 하기보다, 보는 사람을 수동적으로 듣게만 하도록 만들 수 있다. 그럼에도 불구하고 대부분의 다큐멘터리에 있어 그림만으로 충분히 뜻을 알릴 수 없을 때, 해설을 쓰는 것은 필요하다.

01▶ 해설의 기능

■▶ **해설은 그림으로는 제대로 전달되지 않는 필요한 정보를 준다_** 새로운 인물을 소개하고, 상황을 요약해주며, 사실에 대한 해석을 하기도 한다.

■▶ **작품의 뒷그림과 등장인물의 마음상태를 나타낸다_** 등장인물들의 대화나 증언만으로 사건의 뒤쪽그림을 제대로 설명할 수 없다. 그렇게 하면, 자칫 이야기가 더 길어질 수 있다. 이것을 재치 있는 해설로 줄여 설명하는 것이 효과적일 수 있다. 등장인물의 마음상태는 상황에 따라 달라지며, 마음상태는 매우 미묘해서 행동이나 말로는 충분히 설명할 수 없는 부분이 있다. 해설이 보다 나은 설명방법이 될 수 있다.

■▶ **그림만으로 완전하게 이야기줄거리를 만들어 낼 수 없기 때문에, 소리의 도움이 필요하다_** 같은 그림이라도 이를 해석하기에 따라 전혀 다른 뜻으로 받아들여 질 수 있다. 해설은 작

품의 방향을 결정하는 중요한 기능을 한다.

■ **작품의 초점과 강조점을 만들어준다_** 해설은 그림내용을 설명할 필요는 없지만, 화면에서 보이는 부분의 중요성을 충분히 알아볼 수 있도록 돕는다.

■ **작품의 분위기를 만든다_** 그림은 상황을 보여주고, 어느 정도 분위기를 암시할 수는 있으나, 그림은 상황의 정보를 완전하게 보여주지 못하기 때문에, 해설이 음악과 함께 이 부분을 채워서 영상에 어떤 느낌을 줄 수 있다.

02 해설 쓰기의 시점

해설을 쓰는데 있어 꼭 필요한 것은 이야기를 누구의 입장에서 풀어나가느냐 하는 것이다. 여기에는 객관적 시점, 주관적(등장인물) 시점, 또는 제작자의 시점 등이 있다. 일반적으로 다큐멘터리는 3인칭 시점을 많이 쓰지만, 때로는 1인칭과 2인칭 시점으로 가는 경우도 있고, 1인칭과 3인칭을 함께 쓰기도 한다.

■ **객관적 시점_** 보통 제3자의 입장에서 이야기를 풀어나가는 방법이며, 제한이 많은 한 사람의 시각보다는 여러 사람들의 시각을 나타내려고 한다. 이것은 보는 사람과 소재 사이에 끼어들지 않으려는 연출자의 겸손 때문에 채택되며, 객관성을 중요하게 여기는 다큐멘터리의 특성 때문에 가장 흔히 쓰이는 관점이다. 일반적으로 수필형식의 다큐멘터리나 역사물, 과학물은 거의가 3인칭이 공식적이고 객관적인 시각을 쓴다. 그러나 경우에 따라서 거리감이 생기고 차가우며, 권위적으로 흐를 수 있는 나쁜 점이 생길 수 있다. 그에 비해 1인칭과 2인칭은 보는 사람의 참여를 이끈다. 다음은 3인칭과 2인칭으로 쓰인 대본이다.

- **3인칭 화법_** "큰 바위를 끼고 돌아 들어가면, 깊은 골짜기가 눈앞에 펼쳐진다. 갖가지 형태의 기기묘묘한 탑 수십 기와 만나게 된다. 운주사 천불석탑 계곡인 것이다."
- **2인칭 화법_** "당신이 큰 바위를 끼고 돌아 들어가면, 깊은 골짜기와 만나게 된다. 갖가지 형태의 기기묘묘한 탑 수십 기가 펼쳐져 있다. 당신이 소문으로만 듣던 운주사 천불석탑 계곡인 것이다."

■ **주관적(등장인물) 시점_** 여기에는 두 가지 종류가 있다. 먼저, 흔히 3인칭으로 불리는 한 등장인물이 주도적으로 이야기를 풀어나가며, 자신의 입장에서 사물을 바라보고 해석하며, 자신의 느낌을 말한다. 다음에 화면에는 잘 나오지 않지만, '나'라고 불리는 한 인물의 입장

에서 이야기하는 방식이다. 이것들은 객관적 관점에서 사물을 바라보는 자세와는 달리, 어디까지나 자신의 주관적 입장에서 사물을 바라본다는 점이다. 보는 사람들은 이들의 입장에서 이야기를 전해 듣고, 이들이 느끼는 방식으로 사물에 대한 감정을 느끼며, 따라서 이들과 일체감을 이루고, 쉽게 이야기 속으로 빠져 들어가게 된다. 특히 1인칭 관점은 밋밋한 3인칭 관점보다는 좀 더 인간적이고 친밀한 느낌을 주며, 보는 사람과의 거리감을 좁혀주기 때문에, 미묘한 감정을 전달할 수 있는 부드러운 형식이 될 수 있다. 인간 다큐멘터리나 수필형식의 다큐멘터리에 알맞은 관점이다.

몇 년 전, 일본 공영방송 NHK에서 만든 다큐멘터리 〈생명의 신비〉에서 우주 비행사 출신이 해설을 맡았는데, 그가 해설할 때는 1인칭으로 말했다. 예를 들면, "내가 우주를 비행할 때, 지구를 우주에서 본 느낌은…" 그리고 그가 해설하지 않을 때는, 3인칭을 썼다.

1인칭 시점도 경우에 따라 매력적일 수 있다. 1인칭은 3인칭보다 훨씬 덜 밋밋하고 보다 힘센 실험성을 지닐 수 있으며, 1인칭인 '나'와 보는 사람의 거리감을 좁히므로, 보는 사람을 보다 힘세게 끌어들인다.

다음의 다큐멘터리는 전쟁의 참혹함을 어느 군인의 1인칭 해설을 통해 그린, 다큐멘터리 대본의 한 부분이다.

그림	소리
완전히 지친 상태로 차 옆에 누워있는 지친 병사들	계속 뛰어다니다가 멈추었을 때, 엄청난 피로가 몰려온다. 단지 몸의 피로뿐 아니라, 온 존재의 피로다. 친구들은 어디 있는가? 내가 사랑한 것들은 어디 있는가? 엄청난 중압감이 모든 것을 휩싸고 돈다.
맨발로 축구하는 병사들	그래, 지금은 휴전이다. 그래서? 내겐 뒤로 산이 보인다. 아무 것도 아니다. 휴전은 좋은 것이다. 그러나 나는 믿지 않는다. 어색한 침묵이다. 이야기하거나, 편지를 쓰거나, 이제 시간은 내 앞에서 완전히 정지해. 잔디밭에서 잠을 자는 병사들 있다. 어제도 없고, 내일도 없다.

(장해랑 외, 2004)

■ **여러 등장인물의 시점_** 한 등장인물의 시점과 달리, 여러 등장인물의 시점은 영웅적인

개인의 여행담 대신, 사회의 한 집단, 또는 한 계층 안에서 경험하는 인과관계의 체계를 보여주는 데 알맞다. 각 등장인물들은 보통 사회적 관계들 속의 한 집단을 대표한다. 여러 등장인물들 시점의 목적은 사회의 진행과정과 그 결과, 모두를 보여주기 위해 하나하나 서로 다르고, 때로는 반대되는 여러 과정들을 이어가는 것이다.

바바라 코플의 〈미국, 할랜 주〉는 가난에 찌든 켄터키주 광부들의 파업을 주제로 삼았다. 뛰어난 등장인물들은 몇몇 있지만, 주제가 풀뿌리 민주주의와 대기업과의 갈등을 다루고 있기 때문에, 이 다큐멘터리에는 중심적인 시점이 없다. 이 작품은 사람들의 기억 속에 살아 숨쉬게 만드는 민담과 민요의 강력한 향기를 지니고 있다.

코니 필드(Connie Field)가 만든 〈노동자 로시의 인생(The Life and Times of Rosie The Riveter)〉(1980)은 리벳을 만드는 여성 노동자들 가운데서 4사람의 대표적인 등장인물들을 세심하게 뽑아서 2차대전 때, 남자들 대신 산업현장에 들여보내진 여성들의 이야기를 다루었다. 다큐멘터리는 유머와 정교하게 구성한 논쟁점을 통해 군인들이 돌아오자마자, 공장에서 쫓겨난 일에 저항한 여성 운동가들의 싸움을 기록한다.

▶ **제작자의 시점_** 이것은 이야기에 끼어들지 않으려는 객관적 시점과는 정반대되는 시점이다. 제작자는 이야기의 뒤쪽으로 숨지 않고, 모습을 드러낸다. 그는 스스로 해설할 수 있고, 자기 대신 보고자(reporter)를 카메라 앞에 내세울 수 있다. 진실영화에서 제작자의 역할이 대표적 예다. 역사를 다시 풀어보려는 역사 다큐멘터리, 숨겨진 사실을 드러내는 폭로 다큐멘터리, 인간 다큐멘터리 등에서 폭넓게 쓸 수 있는 시점이다. 이 가운데에서, 어떤 시점이든 하나의 시점을 골라서 해설을 써야 한다.

알랭 레네의 〈밤의 안개〉는 시적이고 감동적이며, 숙련된 해설과 뛰어난 음악을 쓰고 있다. 레네는 기존의 화면을 풍부한 상상력으로 다시 써서, 다른 사람들을 짐승같이 만들라는 지시를 따를 만반의 준비를 갖춘 몇 사람들이 세운, 죽음의 수용소에 대해 폭로한다.

이 다큐멘터리는 영상으로 보여주고 있는 것 (그것은 비교적 잘 알려지게 되었다)뿐 아니라, 그것이 보여주고 있는 20세기에 대한 소름끼치는 시각으로 보는 사람들을 괴롭힌다.

피터 와트킨스의 〈뭉크(Munch)〉(1978)는 겉으로만 보면, 고통당하는 예술가 뭉크에 관한 전기 다큐멘터리다. 그러나 보는 사람들은 감독이 이 작품의 주인공과 자신을 점점 더 동일시하는 느낌을 공유할 수 있기 때문에, 이 다큐멘터리가 감독의 대리 자서전이 아닌가 하고 생각하게 된다.

■▶ **성찰적 시점**_ "성찰적인 자세란 보는 사람들이 단지 결과뿐인 제작물로 영화를 알게 되는 습관을 벗어나, 제작자, 제작과정, 제작물 등 모든 관계가 서로 밀접한 하나의 전체가 영화라는 것을 알도록 작품을 구조화시키는 것이다. 성찰적 영화는 보는 사람들이 단지 그런 요소들의 관계를 아는 데 그치는 것이 아니라, 왜 자신이 성찰적 지식을 가져야 하는가에 대한 필요성까지도 깨닫게 만든다." 다큐멘터리 연구자인 제이 루비(Jay Ruby)가 말한다. 이 이야기의 요점은 다큐멘터리를 볼 때, 영화가 아니라 현실을 보게 된다는 이제까지의 주장을 뒤엎는다. 성찰성의 목적은 모든 다큐멘터리란 그 자체로 확실하고 진실하며 객관적인 기록이 아니고, 단지 연출자에 의해 만들어지고 구조화된, 인위적 구성물임을 인정하게 만드는 것이다. 1920년대 러시아의 시인이자 영화 편집자이기도 했던 지가 베르토프는, 영화 역사상 다큐멘터리로 말하기를 급진적으로 좇은 첫 번째 사람으로 평가받는다. '있는 그대로의 삶'을 보여주려는 노력에서 시작한 그의 '키노 아이(Kino Eye)' 이론은 그로부터 40년 뒤에 나타난 시네마 베리떼(cinema verite), 곧 진실영화 운동의 선구자인 셈이다. 그는 두 마리 토끼를 좇는다. 한편으로 영화창작의 능동성을 보여주면서도, 다른 한편으로는 이데올로기적인 이유 때문에, 영화의 진실이란 객관적으로는 기계매체의 속성일 뿐이라는 점을 강조하면서 창작의 능동성을 부정한다.

부뉴엘이 만든 〈빵 없는 땅〉에는 죽어가는 아이를 기록하면서 그 아이의 아픈 목을 검사하는 영화 제작요원들을 해설로 설명하는 장면이 있다. 이 성찰적인 장면에 드러난 인간적인 동정은 순간적이나마 감독을 단순한 관찰자에서 영화의 참여자로 만든다. 이것은 우연한 성찰성이라고 할 수 있다.

민속지 학자인 장 루슈의 〈여름의 연대기〉(1961)는 파리 시민들에게 "당신은 행복하십니까?"라는 근본적인 질문 하나만을 던지며 진행된다. 이 질문은 감독인 루슈와 다큐멘터리에 출연하는 시민들 모두가 절실하게 자신을 점검하도록 자극하는 계기가 된다. 때로 감독은 찍은 장면을 해당 인물들에게 보여주면서 그 인물이 말했던 내용들을 고치거나, 더욱 깊이 생각하도록 이끈다. 이 다큐멘터리는 루슈의 급진적인 호기심과 관심의 폭, 그리고 인생의 뜻을 찾으려는 평범한 시민들에 대한 공감을 아주 잘 드러낸 작품이다(래비거, 1998).

03 ▶ 해설의 말투와 형식(style)

해설을 쓸 때 마지막으로 생각해야 할 것은, 작품의 성격에 알맞은 말투와 형식이다. 해설의 말투와 형식은 다음과 같다.

- 객관적으로 사실을 똑바로 이야기하는, 다소 딱딱하고 심각한 형식
- 가볍고 경쾌하며, 약간 우스개 조의 형식
- 가까운 사람끼리 대화를 나누듯이 이야기하는 형식
- 생각나는 대로 생각의 끝자락을 이어가며 말하는 수필형식 등이 있다.

이들 말투와 형식은 다큐멘터리의 유형과도 관계있다. 시사 다큐멘터리 등의 경우에는 사실을 바르게 설명하는 딱딱하고, 심각한 형식의 해설쓰기가 어울릴 것이다. 객관적 시각을 지닌다는 점에서는 좋지만, 어느 정도 권위주의적이고 제3자적 입장 때문에, 친근감은 약간 떨어질 것이다.

KBS-1의 〈일요스페셜〉, 〈역사 스페셜〉, 〈환경 다큐멘터리〉와 MBC의 〈PD 수첩〉, SBS의 〈그것이 알고 싶다〉 등이 이런 형식으로 해설을 쓰는 대표적인 다큐멘터리들이다.

인간 다큐멘터리는 이지적으로 다가가기보다 감성적으로 다가가는 것이, 보는 사람의 공감과 감동을 이끌어내기 쉽기 때문에, 가까운 사람들 사이에서 가볍게 대화를 나누는 말투로 풀어쓰는 형식이 더 잘 어울릴 것이다. 여기에 딱딱하게 들리는 남자 해설자보다, 부드러운 여자 해설자의 목소리가 더욱 정감 있게 들릴 것이다. KBS-2에서 방송되고 있는 〈인간극장〉의 경우가 좋은 예가 될 것이다. 여행이나 관광을 소재로 한 다큐멘터리의 해설은 발 가는대로, 느낌이 닿는 대로 써 내려가는 수필형식이 어울릴 것이다.

어떤 말투와 형식의 해설을 쓸 것인가는 이처럼 다큐멘터리의 유형에 따라, 해설자의 특성에 따라, 그리고 해설을 쓰는 작가의 개성에 따라, 하나하나 다를 수 있으나, 해설의 말투와 형식이, 보는 사람들이 작품에 관해 알고, 느끼는 데에 매우 중요한 영향을 미칠 수 있다는 점을 생각해야 한다.

03 부제목 정하기

대부분의 다큐멘터리에는 부제목을 붙이는데, 이것은 주로 소재나 주제를 내세우는 낱말로 만들어진다. 방송에 앞서 이것을 미리 알려줌으로써, 보는 사람이 프로그램을 아는 데 도움이 되고, 따라서 보는 사람의 관심을 끌 수 있으므로, 프로그램 제목에 이어서 부제목을 알려주는 것이 좋다. 한편 다큐멘터리의 시간길이는 대개 30~50분 길이로 비교적 긴 시간이기 때문에, 미리 부제목을 알려주는 것이 보는 사람을 도와주는 한 가지 수단이 될 수

있다.

◎ 출연자 뽑기

다큐멘터리 프로그램에 나오는 사람 가운데서, 가장 중요한 사람은 해설자다. 해설자는 일반적으로 프로그램에 모습을 드러내지 않고 목소리로 나오지만, 프로그램을 이끌며, 분위기를 만든다. 따라서 다큐멘터리의 유형에 따라 알맞은 해설자를 골라야 한다. 비교적 진지하고 딱딱하게 해설하는 탐사 다큐멘터리에서는 무겁고 엄숙한 목소리의 해설자가 필요하고, 가볍고 재미있게 진행하는 다큐멘터리에서는 밝고 명랑한 목소리의 해설자가 더 어울릴 수 있다. 지금까지는 일반적으로 다큐멘터리의 해설에는 맞지 않다하여 여자를 해설자로 쓰는 것을 꺼려왔으나, 요즈음 〈인간극장〉(KBS-2)에서 여자 해설자를 써서 프로그램 분위기가 훨씬 부드럽고 친근하게 느껴져서 보는 사람들의 환영을 받음에 따라, 여자 해설자에 대한 지금까지의 부정적 인식도 많이 바뀌고 있음을 알 수 있다.

경우에 따라 해설자를 진행자로 내세워 프로그램의 진행과 해설을 한꺼번에 맡기는 경우가 있는데, 이럴 경우, 진행자는 프로그램 진행에 대한 능력만 있다면, 그의 해설은 단순히 대본을 읽기만 하는 해설자에 비해 보는 사람들을 설득하는 힘은 더 커질 수 있다.

일반 출연자는 주로 대담의 대상으로 화면에 나오는데, 그들은 해설내용에 관해 증언하고, 상황을 설명하고, 정보를 더 보태주거나, 어떤 상황에 대한 느낌을 이야기함으로써, 프로그램에 매우 중요한 기능을 한다. 그러나 대담장면이 너무 많으면, 프로그램이 번잡스럽고, 지루하게 느껴지며, 때에 따라 긴장감을 떨어뜨릴 수 있으므로, 대담의 대상과 시간을 제한해야 할 것이다.

◎ 제작방식 결정

다큐멘터리의 제작방식은 소식 프로그램과 마찬가지로 기본적으로 필요한 그림을 바깥에서 찍은 다음, 편집하여 편집본을 만들고 여기에 해설을 넣고, 뒤쪽음악과 소리효과를 넣어서 완성한다. 모든 유형의 다큐멘터리 제작방식은 거의 비슷하지만, 몇 가지 방식에서 차이가 있을 수 있다. 먼저, 해설을 쓰는 경우와 쓰지 않는 경우다. 대부분의 다큐멘터리에서 해설을 쓰지만, 드물게 해설을 쓰지 않는 것들도 있다. 직접영화와 진실영화가 대표적이다.

다음에 진행자를 쓰는 경우와, 쓰지 않는 경우가 있다. 대부분의 다큐멘터리에서 진행자

를 쓰지 않지만 가끔 쓰는 경우가 있는데, 이때 그 진행자는 다루는 주제에 관한 전문가이거나 유명인사, 또는 주제와 가장 관련이 깊은 사람으로 보는 사람들의 관심을 끌만한 인물이다.

다음에 연주소를 쓰는 경우와, 쓰지 않는 경우가 있다. 대부분의 다큐멘터리들은 연주소를 쓰지 않지만, 시사 다큐멘터리의 경우에 쓰는 경우가 많다. 이것은 어떤 사회문제에 관한 구체적 증언이 필요한 경우에, 증언자나 전문가를 연주소에 불러내어 자세한 증언을 듣거나, 필요한 증거자료를 내보일 수 있다.

KBS의 〈추적 60분〉, MBC의 〈PD 수첩〉, SBS의 〈그것이 알고 싶다〉와 미국 CBS의 〈60분(sixty minutes)〉이 대표적으로 연주소를 쓰는 다큐멘터리들이다.

마지막으로 다큐드라마가 있다. 이것은 내용에 있어 다큐멘터리의 성격을 갖지만, 제작방식은 드라마 제작방식을 따른다. 어떤 방식으로 제작할 것인지는 다루는 주제의 성격에 주로 달려있다고 할 수 있다.

다큐멘터리 제작에서 실제로 문제가 되는 것은 필요한 그림을 얼마나 찍어야 할 것인가로, 이것은 프로그램의 성격에 따라 다르지만, 일반적으로 예를 들어 30분짜리 다큐멘터리의 경우, 적어도 30분짜리 테이프 10~30개 정도는 찍어야 한다. 상식적으로 많이 찍을수록 좋겠지만, 그러려면 시간, 돈과 노력을 더 많이 들여야 하므로 이것은 경제적이 못된다. 오히려 제작은 가장 경제적인 방법으로 해야 제작비도 아끼고, 편집할 때 시간과 노력도 줄일 수 있다.

◎ 제작비 계산

다큐멘터리는 연주소 바깥에서 찍는 일이 많기 때문에, 교통비와 숙박비, 식비, 일당 등의 돈이 많이 드는 프로그램이다. 나라밖까지 나가야 하는 경우에는 나라 안에서보다 몇 배나 많은 돈이 들게 된다. 보통은 연출자, 카메라맨, 소리와 조명을 담당하는 기술자, 경우에 따라서는 프로그램 진행자로 구성된 제작팀이 함께 움직인다. 또한 다큐멘터리 프로그램을 만들기 위해서는 많은 곳을 찾아다니면서 찍거나, 대담을 나누고 자료를 찾아야 하기 때문에, 시간도 많이 걸린다. 보통 60분짜리 1편을 만드는데 짧으면 3개월에서 길게는 1년 이상(4계절을 찍을 경우) 걸릴 수 있다. 한마디로 사람, 시간, 노력과 돈이 많이 드는 프로그램이라 할 수 있다. 그러나 돈과 사람 품이 많이 드는데 비해, 시청률은 별로 높지 않은 편이다

(비교적 무거운 주제를 다루기 때문에).

그래서 민간 상업방송에서는 잘 편성하지 않으며, 겨우 방송사의 이미지를 위해서 한두 프로그램을 편성하는 것이 보통이다. 그러나 시청료를 받는 공영방송에서는 공영성을 내세울 수 있는 좋은 점 때문에, 상업성을 따지지 않고 다큐멘터리를 비교적 많이 편성하는 경향이 있다.

◉ 기획안 작성하기

다큐멘터리 기획안

제목:
연출자: 촬영감독:
소리 담당: 편집 담당:
기타 제작요원들:

01. 작업가설과 해석: 여러분이 다큐멘터리를 통해 보여주고 싶은 세상에 대해 어떤 신념을 가지고 있는가? 여러분이 영화 속에서의 변증법을 통해 드러내고 싶은 핵심주장은 무엇인가? 작업가설을 세우는 데 필요한 문장에는 다음과 같은 요소가 들어간다.
- 인생에서 내가 믿는 것은 (　　　　　)이다.
- 나는 이 다큐멘터리에서 (　　　　　)이라는 상황에서의 행동을 통해 이것을 보여주려고 한다.
- 다큐멘터리의 중심갈등은 (　　　　)와 (　　　　)의 관계다.
- 궁극적으로 나는 이 다큐멘터리를 보는 사람들이 (　　　　)을 느끼게 하고 싶다. 곧 보는 사람들이 (　　　　)을 알게 하고 싶다.

02. 논제: 다음 사항에 대해 간결한 문장으로 쓴다.
- 주제(사람, 집단, 환경, 사회적 논쟁, 기타)
- 필수적인 뒷그림 정보. 보는 사람이 작품을 알고, 작품이 보여주는 닫힌 세계에 대해 흥미를 느낄 수 있게 만드는 데 필요한 사항들을 적는다. 이 정보들을 어떻게 전달할 것인가에 대해서도 말할 필요가 있다.

03. 행동 단위(action sequence): 어떤 행동을 보여주려고 하는 단위를 설명한다. (단위는 보통 같은 곳 또는 시간이 이어지거나, 하나의 논제를 드러내기 위해 쓰는 자료들을 합친 것이다) 행동단위의 설명에는 다음 사항들을 쓴다.
- 어떤 행동인가, 그 행동은 어떤 갈등에서 생겨나는가?
- 행동의 숨겨진 뜻을 설명하기 위해 쓰는 비유
- 사건을 어떻게 구성할 것인가?

- 하나하나의 행동단위는 작품전체와 가설에 어떻게 기능하는가?
- 보는 사람들은 그 행동단위를 보면서 어떤 사실을 알게 되는가?
- 중요하고 상징적인 이미지는 무엇인가?

04. 중심인물들: 작품에 나오는 주요한 사람들에 관해 설명한다.
- 누구인가?(이름, 다른 등장인물들과의 관계, 기타)
- 어디에 있는가?(그 인물은 작품의 주제와의 관계에서 어떤 자리에 있는가?)
- 무엇인가?(그 인물의 역할은 무엇인가, 무엇이 그 인물을 흥미롭고 특별히 주목할 만하며, 중요하게 만드는가, 그 인물은 무엇을 하려고 하는가?)

05. 갈등: 작품의 논쟁점은 무엇인가?
- 누가 누구에게서 무엇을 바라는가?
- 등장인물 한 사람 한 사람이 대표하는 갈등의 원칙은 무엇인가?
- 서로 맞서는 원칙은 무엇인가?(의견, 관점, 전망, 기타)
- 한 세력이 다른 세력과 맞서는 것을 어떻게 알 수 있는가? 이러한 대립에서 생기는 여러 가지 발전방향은 어디까지 갈 것인가?

06. 보는 사람의 경향: 다큐멘터리를 만든다는 것은 단순히 부딪히는 증거를 써서 주제의 논리를 입증하는 데서 그치는 것이 아니다. 여러분은 보는 사람들이 현재 지니고 있는 기대감이나 상투적인 생각을 알고, 다큐멘터리가 보는 사람들의 치우친 생각들을 바꾸도록 해야 한다.
- 주제에 대한 보는 사람의 심리경향(긍정적인가, 부정적인가)
- 어떠한 대안적인 의견, 사실, 관점으로 보는 사람이 작품의 주제를 알게 만들고 싶은가?
- 보는 사람이 자기 생각과는 다른 진실을 받아들이게 하기 위해 어떤 증거를 보여줄 것인가?

07. 대담: 모든 대담마다 다음 사항을 정리한다.
- 이름, 인생에서의 실제 역할_ 작품의 극적구조에서 차지하는 비유적인 역할
- 대담을 통해 확인하고 싶은 중요사항

08. 구성: 작품을 어떻게 구성할 것인가를 줄여서 설명하라.
- 작품에서 시간이 지나감을 어떻게 처리할 것인가?
- 이야기를 나아가게 하는 중요한 정보는 어느 곳에서 어떻게 내보일 것인가?
- 어느 곳에서, 무엇으로 절정이 되는 장면을 만들 것인가?
- 절정이란 위기 또는 감정의 절정을 향해 나아가고 결말에 이르는 행동이다. 이런 관점으로 보았을 때, 절정은 다른 이야기단위들과 어떤 관계를 맺는가?
- 이야기를 나란히 늘어놓기 위한 이야기단위나 대담이 있다면, 어떤 것인가?

09. 형식과 유형: 작품의 주제를 나타내게 할 촬영과 편집 유형도 중요하게 생각해야 한다_ 형식과 유형에 관해서는 해설, 조명, 카메라 처리방식, 맞서는 장면 넣기, 장면을 나란히 놓기, 이야기를 나란히 늘어놓기 등을 쓸 수 있다.

10. 결말: 작품은 어떻게 끝나며, 그 결과로 보는 사람들에게 어떤 효과를 얻고 싶은지를 정리한다. 작품의 시작과 결말을 비교하는 방법 또한 다큐멘터리가 이르고자 하는 목표를 잘 드러내준다. 결말은 작품이 보는 사람들에게 전달하는 마지막 말이나 마찬가지다. 결말을 효과적으로 처리하지 못하면, 보는 사람들이 작품의 주제에서 벗어나게 된다.

11. 예산: 기획안에 꼭 들어가야 한다.

12. 문제점과 대안: 만드는 동안 어려운 일들이 생길 수 있는 점과, 그에 대한 대처방안을 간략하게 설명한다.

기획안을 쓰는 것은 조사과정에서 발전시킨 주제와 구성에 대한 분석을 완성된 형태로 구체적으로 만드는 데에 큰 도움을 준다. 잘 만든 기획안이 얼마나 큰 힘이 되는가는 그림을 찍다보면 저절로 알게 된다. 기획안을 만듦으로써 영화의 주제가 드러나기를 기다리는 대신, 주제에 맞는 장면을 창조적으로 연출할 수 있는 준비를 하게 된다.

좋은 기획안이 필요한 이유는 제작자의 의도를 남들 앞에서 설득력 있게 전달할 수 있기 때문이며, 따라서 제작비를 대줄 사람이나 제작진들을 쉽게 설득하고, 도움을 얻을 수 있기 때문이다. 기획안은 제작자가 과연 다큐멘터리의 특성에 맞는 조건들을 채울 수 있는지를 가늠하게 해주는 수단이기도 하다. 모든 다큐멘터리는 좋은 이야기를 들려줘야 한다. 진실한 다큐멘터리는 교과서같이 가치중립적인 정보만을 늘어놓는 것이 아니고, 인간조건의 한쪽에 대해 개인적이지만, 비판적인 시각을 보여줘야 한다.

가령, 크고 작은 인간적인 진실들을 극적으로 나타내기 위해서, 다큐멘터리는 자주 전통적인 드라마 이론에서 중요하게 생각하는 인물의 성격, 예시, 의혹, 맞서는 세력들 사이의 갈등과 긴장감 만들기, 대립, 절정, 그리고 해결 같은 요소들을 쓴다. 따라서 기획안은 이런 요소들을 알맞게 써서 어떻게 작품의 형식을 만들 것인가도 증명하도록 해야 한다.

다음에 늘어놓은 기획안의 항목들은 우체국에서 우편물을 나누는 정리함과도 같다. 사전조사가 잘 된 다큐멘터리는 아래의 각 항목마다 여러 가지의 실질적인 내용들을 채울 수 있다. 기획안 형식에 들어있는 질문들은 각 항목마다 필요한 것이 무엇인지를 찾아낼 수 있도록 구성된 것이다. 만약 다른 항목인데도 똑같은 대답을 하고 있다면, 문제가 있다. 이런 경우에는 초안을 찾아서 모아놓은 자료들이 알맞게 해당되는 곳을 결정해야 한다.

기획안이 간결하고 겹치지 않으며 비교하기 쉽다면, 각 항목의 대답이 겹치는 일도 없을 것이다(래비거, 1998).

01 **좋은 기획의 조건**

▶ **시의성(timing)을 놓치지 마라_** 기획은 시의성이다. 시장의 요구를 맞추는 것이 가장 큰 미덕이다. 제작에는 많은 시간이 걸리지만, 시장의 필요는 있다가도 어느 순간 사라지므로, 미리 준비하여 수요에 맞추거나, 순발력 있게 만들어 내놓아야 한다.

▶ **표적수용자(target audience)를 분명히 정하라_** 기획단계에서 표적수용자를 확실히 설정해야 한다. 표적이 분명한 기획이 성공한다. 이제는 모든 시청자를 목표로 하면 실패한다. 기획을 할 때, 누가 봤으면 좋겠는가를 정해야 한다. 이렇게 하면, 프로그램의 방송시간과 소재, 프로그램의 깊이 등도 함께 분명해진다. 표적은 프로그램 자체에 대해서도 설정되어야한다. 〈인물 현대사〉를 예로 들면, 시대정신에 투철한 사람, 시대의 흐름을 바꾸려고 애쓴 사람들을 소재로, 현대사를 잘 모르는 일반 사람들에게 역사를 통해 지금의 시대를 읽게 하는 것이 이 프로그램의 목표다.

▶ **새로운 것(something new)을 찾아라_** '하늘 아래 새로운 것이란 없다'는 성경말씀이 있지만, 주제나 소재에 새로운 것이 없다면, 형식이라도 새로워야 한다. 따라서 평범한 주제를 새롭게 만들어주는 소재 찾기, 관점의 새로움, 이를 나타내는 형식의 신선함, 찍는 방법과 각도의 새로움, 편집방법의 새로움, 음악효과의 새로움 등 찾고자 하면 끝없이 많아질 수 있다.

02 **기획은 진화한다**

정규 프로그램을 만들 때, 현실적으로 기획은 끊임없이 진화해야 한다. 특히 시사 다큐멘터리에 있어서는 이 기획이 가장 좋은 것인지를 언제나 점검해야 한다. 좋은 기획은 끝까지 바뀌지 말아야 하지만, 정규 프로그램의 경우, 프로그램이 횟수를 거듭하는 동안도 좋은 무엇을 찾으면, 기획안을 바꾸는 것도 프로그램을 한 단계 발전시키는 계기가 될 것이다. 중국을 예로 들면, 중국과 처음 수교하던 때는 처음 가는 것 자체가 기획이 된다. 그 다음에는 각론 프로그램으로 중국에 관한 자세한 내용을 보여주게 되고, 나아가 중국의 다른 모습을 보여주려는 방향으로 기획이 진화한다.

03 **기획과 제작의 분리**

기획의 뜻이 예전과 달라진 부분이 있다. 지금도 제작자가 직접 기획을 하는 것이 일반적

이기는 하지만, 이것이 조금씩 나뉘는 조짐이 보인다. 일본에서는 독립제작사에서 기획안을 만들어서 그 기획안을 방송사에 파는 형태로 제작과 기획의 분리가 시작되고 있다. 이렇게 했을 때, 좀 더 각자의 전문성을 살릴 수 있는 좋은 점이 있다. 예를 들어, 어떤 다큐멘터리 기획의 내용이 좋으나 그 기획자가 제작경험이 없는 경우, 그 기획을 프로그램으로 잘 만들어줄 수 있는 연출자를 찾아 그에게 제작을 맡길 수 있다.

KBS 〈일요스페셜-20세기 한국, 희망의 조건〉이 제작될 때, 일본 NHK에서도 비슷한 프로그램의 기획이 있었다. NHK의 프로그램은 여러 편의 연속물로 방송될 예정이었고, 따라서 기획자는 한 사람이고, 연출자는 여러 사람들이었다. 그래서 NHK 기획자가 연출자들에게 편지형식으로 프로그램의 기획의도를 설명해주는 기획안을 보냈는데, 이것을 통해 왜 이 프로그램을 기획하게 되었고, 이것을 통해 하고자 하는 이야기는 무엇이며, 자신이 보는 역사의 발전과정과 그 핵심이 되는 개념은 무엇이며, 그것을 통해 프로그램이 지향하는 목표가 무엇인지를 밝혔다. 이렇게 함으로써, 연출자 모두가 함께 해야 할 공통의 과제가 무엇인지를 알리려는 것이고, 이는 프로그램을 모두 같은 주제아래 통일시키는 데 결정적인 역할을 하는 기획의 중요성을 보여주는 사례라 할 수 있다.

우리나라에서도 예를 들면, KBS 〈10대 문화유산〉의 경우, 기획에 참여하지 않은 여러 사람의 연출자들이 제작에 참여했다. 이때 한 사람의 기획자가 선정한 프로그램마다 알맞은 연출자에게 제작을 맡기는 형식이었다. 이처럼 지금 우리나라에서도 큰 프로그램의 경우, 기획자와 연출자가 나뉘는 경우가 늘어나고 있다.

◎ 대본쓰기의 일반 원칙

대본을 쓰는 데에 꼭 필요한 원칙은 없다. 그러나 대본을 쓰기에 앞서 몇 가지 테두리와 기준을 마련하면 대본쓰기가 훨씬 쉬워질 것이다. 그런 뜻에서 여기에 몇 가지 기준을 마련했다.

▶ **처음과 시작이 특히 중요하다_** 시작부분에서는 왜 이 이야기를 하게 되었는지를 말해야 하며, 마지막 부분에서는 그것이 이루어졌음을 알게 해야 한다. 그리고 그것의 성취에 따르는 뒷맛을 느끼게 해주어야 한다.

▶ **각 부분의 해설은 그림에 대한 뜻을 설명하는 한편, 다음 그림을 한 줄거리로 이어주는 역할을 해야 한다_** 예를 들면, 그림은 헝겊에, 해설은 바느질에 비유할 수 있는데, 바느질에는

다음과 같은 예시, 의문, 소개, 화면 밖의 보이지 않는 상황 설명, 시간의 지나감 등 수많은 방법을 쓸 수 있다.

■ **소구점을 찾는다_** 가장 중요한 전언을 가장 효과적으로 설득력 있게 전달할 그림을 찾는다. 그 곳에서 프로그램의 주제와 시각을 가장 뚜렷이 드러낼 수 있어야 한다. 사건, 상황, 상징적 매개물 등 그 대상그림은 여러 가지로 쓸 수 있다.

■ **대본을 나눈다_** 대본을 쓰기에 앞서, 하고자 하는 많은 이야기들을 알맞게 나누고, 계산해야 한다. 생각한 정보가 10가지 정도 있으면, 정보A는 시작부분에 주고, 정보B는 마지막 부분에 넣는 식으로, 미리 알맞게 나눠놓고 대본을 쓰는 것이 좋다.

■ **시간을 점검한다_** 대본을 쓸 때, 첫 컷 3초, 두 번째 컷 7초, 하는 식으로 시간을 표시하는데, 정작 이야기단위(sequence)를 만드는 것을 잘못하는 경향이 있다. 다섯 컷이 모여 한 이야기단위를 이루고, 그것이 30초라는 이야기단위를 만드는 것을 연습해야 한다.

■ **지시 대명사를 쓰지 마라_** 지시 대명사 '이, 그, 저'는 될 수 있는 대로 쓰지 않는 것이 좋다. 꼭 써야 할 경우에는 '그'보다 '이'가 더 좋다. 왜냐하면 '이'가 듣는 사람들에게 훨씬 가깝게 다가가는 느낌을 주기 때문이다. 또한 접속사와 부사, 형용사도 될 수 있는 대로 쓰지 않는 것이 좋다. 접속사를 쓰면 문장이 길어지고, 형용사와 부사는 상황을 부풀려서, 듣는 사람으로 하여금 감정이입으로 흐르게 하기 쉽다.

■ **구어체를 써라_** 되어서 → 돼서, 하여 → 해서, 하였는데 → 했는데 등으로 구어체를 쓰는 것이 좋다.

■ **중계방송하지 마라_** 그림과 현장의 소리로 나타낸 것을 다시 해설할 필요는 없다. 대본은 그림에 있는 것을 중계방송하는 것이 아니고, 한 걸음 물러서서 등장인물, 그 사람의 속내, 등을 전달하는 것이다. 이렇게 했을 때, 그림(1) +해설(1)= 새로운 뜻(3)의 시너지효과를 낼 수 있다.

그림	소리
손끝으로 볼펜 굴리는 주인공(혜승)	혜승이는 70년대에 태어났다. 그 또래 상징적 버릇을 혜승이도 지니고 있다.
두 번째 담배 물고 앞 담배 불을 가져다 대는 명구	새 책을 내놓고 나면 명구는 줄담배를 피우곤 한다. 서점

	가의 승부는 일주일 만에 판가름 나기 때문이다.
편백나무 노젓고 14"	편백나무를 깎아 만든 노깃이 녹슨 이음새를 구르며 강물을 젓는다. 그 소리, 갈대소리와 어우러져 가을소리로 익어간다.
처마의 고지, 옥수수, 호박 19"	처마에, 담장에, 곳간 위에서... 밭의 소박한 먹거리들이 건강한 밥상을 준비한다.
멀리 스님 비질하고 29"	뜰에 흩날리는 낙엽도 좋지만, 낙엽 쓸어낸 정갈한 빈 뜰도 좋다. (잠시만 듣고) 싹싹하게 쓸어내리는 싸리비질 소리가 뜰보다 먼저 내 마음을 쓸어내어 주는 것이다.
노랑꽃들 33"	아무도 씨를 뿌린 사람은 없었다. 여린 봄꽃들은 제 스스로 솟아나, 세상의 첫 봄을 맞이하는 것이다.
상여 행렬 8"	저승길은 바로 대문밖에 있었다.
상여소리 하는 18"	산소리꾼의 노래는 그 경계를 넘어선 망인의 넋을 전한다.
뒤따르는 상두꾼들 11"	(상여소리)
상여소리 할아버지, 꽃상여 18" 돈 든 상주 13"	세상의 시간은 정지된 적이 없었다. 흐르는 시간 속에 다만 변하여 바람 되고 구름 되고 눈비 되어 가는 길—
종 치고, 상여행렬 27"	망인의 여행길에 이승의 사람들은 노자로 위로한다. 그들에게, 망자는 사라지는 것이 아니라 육신을 벗고 가까운 곁을 떠나갈 뿐이다.
돈 매달린 줄 4"	생시 대하듯, 상여는 소홀하지 않게 차린다.
상여의 꽃 9"	망자는 상여 속에도 있고, 허공 속에도 있다.

▶ **현장의 소리와 대담도 해설의 한 부분이다**_ 대담을 알맞게 골라서 해설로 쓰고, 현장의 소리 가운데서도 살리고 싶은 부분은 들려준다. 그러나 필요 없다고 생각되는 부분은 현장의 소리를 줄이고 해설로 바꾼다. 그런데 대본을 쓰기에 앞서, 현장의 소리를 살려야 할 부분을 미리 점검해야 한다. 더불어 음악효과를 넣을 부분도 점검해서 대본에 표시해야 한다(장해랑 외, 2004).

앨런 로젠탈(Alan Rosenthal)의 대본쓰기

○ 기획서(또는 제안서) 작성

이것은 작품을 만드는 데 필요한 모든 것을 구체적으로 설명한 문서이며, 또한 작품을 팔 수 있는 수단이다. 이것을 만드는 목적은 어떤 개인이나 단체에게 자신이 멋진 아이디어를 갖고 있고, 그것을 어떻게 작품으로 만들 것이며, 자신이 능력 있고, 전문적이며, 창의적인 제작자이고, 또 다른 어떤 제작자보다 자신과 계약을 맺고, 재정적 지원을 하는 것이 좋다는 것을 확신시키는 데 있다. 기획서에는 무엇을, 어떻게 써야 하는가? 여기에는 원칙이 없다. 그러나 대개 다음 사항을 쓰면 될 것이다.

01 작품 개요

공식적으로 이것이 자신의 제안서라는 것과, 가제목을 알려주는 것이다. 여기에는 작품의 길이와 주제 및, 수용자에 대해 간략하게 적는다. 다음의 예에서 보듯이 단 몇 줄이면 된다.

> **보기1** 〈대학별곡〉_ 이것은 텔레비전을 보는 사람들을 대상으로, 고려대와 연세대의 앞날에 대해 설명할 30분짜리 16mm 다큐멘터리의 제안서이다.
>
> **보기2** 〈사랑하기 때문에〉_ 이것은 기독교 자선병원에서 기금을 모으기 위해 방송할 40분짜리 16mm 다큐멘터리의 제안서이다.

02 뒷얘기와 필요성

이것은 제안서를 읽는 사람들이 작품의 주제에 친숙해지도록 하기 위한 것이다. 사람들에게 왜 이 주제가 흥미로우며, 왜 이런 작품이 필요하고, 또 왜 일반 사람들에게 오락이나 정보의 관심을 불러일으킬 수 있는지를 알려준다. 예를 들어, 〈에덴으로 가는 길(Roads to Eden)〉이라는 작품의 경우, 다음과 같이 제안서의 뒷얘기를 쓸 수 있다.

"세상을 다시 만들려는 가장 끈질기고도 넓은 범위의 노력이 19세기 북미대륙에서 일어났다. 실제로 수백 개의 공동체에서 수천의 사람들이 모여서 조직을 만들었고, 그 조직

들 대부분은 그들이 생각하는 옛 기독교 공동체의 엄격성을 통해 구원을 좇았다. 신세계의 발견과 현대의 유토피아주의 또한 같은 때에 일어났다. 이 두 가지는 서로 커다란 영향을 끼쳤고, 신세계는 곧 전통과 역사가 다시 만들어질 수 있는 곳으로 알려졌다. 준비된 사회적 실험장소로서의 미국의 숨은 힘은 다음 3세기 동안의 실패와 미친 듯한 열정, 또는 거짓에 의해서도 사라지지 않고, 그대로 유지되었다.

　고대 에세네 공동체까지 거슬러 올라가는 첫 시기의 기독교적 삶에 대한 비전과 수도자적 전통, 그리고 원시적(주로 독일) 프로테스탄트들의 경험에 기대어 미국의 급진적 기독교인들은 그들만의 예루살렘을 짓기 시작했다. 이 과정에서 몰몬, 퀘이커, 아미쉬, 오네이단, 앰내티, 래파이트, 조아리티 등의 공동체들이 나타났다."

이것을 쓴 뒤, 이어서 왜 이 작품을 만들고 싶어 하는지를 설명한다.

　"이 작품에서 우리는 지난날을 되돌아봄으로써, 우리의 앞날에 대한 확신을 말할 것이다. 더 나은 세상에 대한 꿈은 죽은 것이 아니라, 단지 사라진 것일 뿐이다. 따라서 몇 가지 질문이 나올 수 있다. 우리는 자신과 가족, 그리고 우리 자녀들의 보다 나은 삶을 위해 어떻게 해야 하는가? 우리는 지난날의 성규범과 가족구조, 사회조직을 통해 무엇을 배울 수 있는가? 유토피아를 향한 우리의 기대와 투쟁은 우리의 앞날에 대해 무엇을 이야기하고 있는가?"

뒷얘기의 설명은 길 수도, 짧을 수도 있다. 문제는 제안서를 읽는 사람이 올바른 판단을 내릴 수 있을 만큼 상황과 작품의 전망에 대해 충분한 정보를 주었는지, 또한 그들이 커다란 흥미를 느낄 수 있을 만큼 충분한 정보를 주었는가? 뒷얘기의 정보는 그들이 이 작품에 흥미를 느껴서 "정말 재미있는 작품이 될 것이야."라고 느낄 수 있게끔 하는 미끼인 것이다.

⓭ 접근방식, 형식과 유형

　이 작품의 아이디어는 매우 매력적이고 흥미로운데, 이것을 어떻게 작품으로 현실화시킬 것인가, 극적요소는 있는가, 갈등은 어느 부분인가, 감정과 등장인물은 어떻게 전개시킬 것인가? 이것이 제작자가 구체적으로 설명해야 할 부분들이다. 만약 접근방식이나 구조가 임시적이라면 그렇다고 밝히거나, 뒤에 검토할 두세 가지 방식을 함께 내보여도 좋을 것이다. 대부분의 다큐멘터리에서 쓰이는 형식은 일반적인 수필이나 영상이야기이고, 유형은 객관

적이거나, 인물 중심이 될 수 있다.

1970년대 첫 시기에, 영국의 테임즈 텔레비전은 〈세계는 전쟁 중(The World at War)〉이라는 제목의 제2차 세계대전에 관한 26편의 뛰어난 다큐멘터리를 방송했다. 이 프로그램은 모든 종류의 유형과 구조를 썼다는 점에서 매우 새로웠다. 한편은 학술적인 수필형식이고, 다음 편은 매우 인물중심으로 완전히 군인들의 목소리를 통해 전쟁 이야기를 풀어나가는 형식을 썼다.

여기에서, 몇 개의 문장으로 유토피아 다큐멘터리의 뒷얘기를 설명하고자 한다. 이를 테면, 수필형식을 고를 수도 있다.

"이 작품은 17세기에서 19세기 마지막 시기 동안 퀘이커에서부터 조아리티에 이르는 공동체의 이야기를 연대기 순으로 다룰 것이다. 여기에는 모든 주요 공동체가 들어갈 것이지만, 퀘이커에 특히 초점을 맞출 것이다. 그림과 현대적 영상, 낡은 사진들, 그리고 현대적인 자료들을 중심으로 구성될 것이며, 힘찬 기조에, 안내형식의 해설로 진행될 것이다."

이것은 좀 딱딱한 느낌이 든다. 어쩌면 이야기 형식과 다른 방식을 고를 수도 있을 것이다.

"우리는 두 부류의 카리스마적 인물을 통해 유토피아 운동을 다룰 것이다. 하모니와 뉴하모니의 지도자들이다. 이 두 집단은 인디애나 남부에 자리 잡고 있었다. 하모니 집단은 독일 남부출신으로 매우 권위적인 지도자였던 엠마누엘 랩(Emmanuel Rapp)이 세운 종교집단이다. 결국 이 집단은 스코틀랜드의 이상주의자로 노동자의 유토피아를 세우려고 했던 로버트 오웬(Robert Owen)에게 넘어갔다.

우리는 뉴 하모니를 집중적으로 다룰 예정인데, 이들은 오늘날에도 오웬과 랩 시절처럼 충성심을 지니고 있다. 현지촬영 밖에도 우리는 랩과 오웬의 일기에서 골라낸 문장들과 저술들을 해설문으로 쓸 것이다. 작품은 '유토피아'의 뜻을 완전히 달리 알았던 지도자들의 삶을 통해 이 집단들을 비출 것이다. 그러나 우리는 또한 이때 집단주민들의 감정을 살려내기 위해 애쓸 것이다. 형식은 교훈적이기보다는 기억을 되살려내는 시적 방식을 쓸 것이다."

04 촬영일정

이것은 제안서의 선택사항이다. 시간이 중요한 요인일 때에는 넣어야 한다. 예컨대, 특별

한 사건을 다루거나, 한해 가운데 어떤 계절에 찍어야 할 경우이다. 또 방어벽을 치기 위해 일정을 넣기도 하는데, 그래야만 후원자에게 "제안서에 6개월이 필요하다고 분명히 말씀드렸으니까, 3개월 안에 끝내라는 말은 하지 마십시오."라고 말할 수 있다.

05 예산

제안서의 예산은 개략적인 액수를 적는다. 작품의 지원자와 얘기해보기 전에는 서류상의 액수에 얽매일 필요가 없기 때문이다.

06 다큐멘터리를 보는 사람들, 판매와 배급

다큐멘터리를 보는 사람들과, 작품의 배급에 관한 논의는 또 다른 선택사항이다. 만약 재정지원자가 공장직원들의 훈련을 위한 작품을 요구했거나, 텔레비전 방송사에서 어떤 다큐멘터리 프로그램을 요청했다면, 제안서에 배급문제를 말할 필요가 없다. 그러나 제작자가 개인이나 단체에 아이디어를 팔고, 이 작품에 대한 수요가 있을 것임을 설득할 때는 적어도 서류상으로 그런 사실을 증명해야만 한다. 또한 작품을 많은 사람들에게 보여줄 방안에 관해서도 말해야 한다. 따라서 이 부분에서는 될 수 있는 대로 배급망을 자세하게 설명해야 할 것이다. 배급에 관한 부분은 단체에 내는 제안서에는 반드시 요구되는 사항이다.

다음은 질 갓밀로우(Jill Godmilow)의 작품 〈포포비치 형제들(The Popovich Brothers)〉의 제안서 가운데 배급에 관한 부분이다. 1970년 마지막 시기에 만들어진 이 작품은 시카고의 세르비아 이민 음악가족을 다룬 것이다. 여기에는 그들의 음악뿐 아니라, 가족의식, 전통, 포포비치 형제가 속해있던 전체 이민 집단의 끈끈한 유대도 함께 그려진다.

"우리는 작품의 제작과 유통은 한 원의 반쪽씩이라고 생각한다. 관객에게 보이지 않는 작품은 만들어지지 않은 것이나 다름없다. 다만 비용이 더 많이 들었을 뿐이다.

우리는 〈포포비치 형제들〉의 배급에 있어서 두 가지의 목적을 갖고 있다. 하나는 모든 세르비아 지역사회가 이 작품을 보도록 하는 것이다. 교회와 세르비아 연방의 지부회원들, 많은 세르비아 학생들이 다니고 있는 고등학교, 그밖의 슬라브 집단들, 그리고 지역연구를 개설하고 있는 대학들이다. 이 작품은 지역적, 전국적 차원의 세르비아 지역사회로부터 엄청난 관심과 지지를 받고 있다.

세르비아 지역사회에는 이 작품을 배급할 수 있는 네 종류의 시장이 있다.

■ **텔레비전_** 텔레비전 판매-상업적, 교육적, 해외-는 독립 다큐멘터리 작품이 많은 사람들에게 전달될 수 있는 가장 폭넓은 수단이며, 또 이것은 즉각적이고 비용을 줄일 수 있는 수입원이다.

- 상업방송망은 30분 이내의 작품을 1분에 1천 달러에 사들이며, 자신들 프로그램의 한 부분으로 쓰기 위해, 다시 편집하고 해설과정을 거친다.
- 전국적인 교육방송망인 PBS 또한 수준 높은 독립제작 다큐멘터리의 시장이다.
- 외국 방송사

■ **인쇄매체_** 박물관, 공립도서관, 대학도서관들도 소장을 위해 작품을 사들인다. 이 작품들은 대중을 위한 상영과 가정 대여용으로 쓰인다.

■ **빌려줌_** 모든 비드라마 영화는 적은 수의 사람들의 취향집단을 위해 특별히 빌려준다. 〈포포비치 형제들〉은 음악과 무용, 미국역사, 지역연구, 사회인류학, 슬라브 언어학, 그리고 지역음악회 등의 분야에서 드러나지 않게 팔릴 수 있는 힘을 가지고 있다.

■ **연극무대_** 이 작품의 네 번째 배급분야는 연극무대이다. 이것은 제한적이기는 하나, 매우 중요하다. 이같은 영화의 연극용 배급은 상당 부분이 뉴욕에서 상영될 수 있느냐에 달려 있는데, 작품비평과 대중의 인기에 따라 작품은 명성을 얻을 수 있다.

07 제작자의 경력과 추천서

제안서 끝부분에 제작자와 이 작품제작에 참여할 다른 제작자의 짤막한 경력을 덧붙이는 것도 좋을 것이다. 또한 추천서나 제작자의 다른 작품들에 대한 좋은 평가를 덧붙임으로써, 경력에 대한 증명을 해야 한다.

08 기타 사항

제안서를 쓰는 것은 작품을 팔기 위한 것이므로, 작품을 아는데 도움이 될 만한 것은 무엇이든지 넣도록 한다. 여기에는 지도나 사진, 그림과 같은 시각자료가 들어갈 수 있다.

제작자에게 도움을 줄 학자들의 이름을 넣을 수도 있다. 텔레비전에서 방송될 다큐멘터리를 구상하고 있다면, 비디오 광고물 제작에 대해서도 신중하게 생각해보아야 한다. 이것은 이 작품이 어떤 것인가를 알려주는 10분 내지 12분짜리 비디오물을 말한다. 이 경우 작품을

제작하기에 앞서 어느 정도 촬영이 되어 있어야 하는데, 이 비디오물이 매우 효과적인 판매 수단이 될 수 있다.

비디오물을 만드는 또 다른 이유는 기금마련이 때로는 작은 모임에서 이루어지는데, 이때 영상물이 없으면 매우 딱딱한 모임이 될 수 있다. 그러나 비디오물이 있을 경우, 사정은 완전히 달라진다. 자신은 어떤 작품을 만들고자 하며, 기회가 주어진다면 어떤 식으로 작품을 제작할 것인지 확실하게 보여줄 수 있고, 이 경우 대체로 훨씬 긍정적인 반응을 얻게 된다.

◉ 작품의 구성

대본의 첫 안을 쓰기에 앞서, 몇 가지 질문에 답할 필요가 있다. 제작자의 주된 관심은 어떻게 작품을 보는 사람의 흥미를 끌어내면서도, 논리적이고 감정적인 것으로 만들어내느냐 하는 것이고, 여기에는 접근방식, 유형, 형식, 그리고 구성의 네 가지 영역이 해당된다.

01 접근방식

모든 안개가 걷히고 나면, 전체적인 접근방식에 있어서 대체로 두 가지 중요한 선택이 남는다. 수필이냐, 해설이냐 하는 것이다. 이에 대한 나의 생각은 간단하다.

수필방식도 좋지만, 30분이 넘을 경우, 보는 사람의 흥미를 유지하기가 어렵다. 30분 동안 팔레스타인 민족주의에 대해 일반적이면서도 흥미롭게 이야기할 수 있지만, 만약 한 시간짜리라면 아라파트나 PLO에 대해 다루는 것이 좋다. 나는 사람들의 이야기, 특히 극적구조와 갈등, 눈길을 끄는 인물, 뒤집기, 생명의 위협 등이 들어있는 이야기를 좋아한다는 것을 안다. 나는 진실이 허구보다 더 기막히고 흥미롭다는 옛말을 믿는다.

다큐멘터리 기능의 한 가지는 그런 놀라운 삶의 이야기를 전하는 것이다. 따라서 작품을 생각할 때, 나의 첫 관심은 좋은 이야기로 다가갈 수 있는가, 하는 것이다. 뛰어난 작품들 가운데는 두 가지 방식, 곧 추상적이고, 지적인 아이디어와 이를 나타내는 좋은 이야기를 합친 것들이 많다. 그러나 여기에도 어려운 문제가 있다. 곧 이야기식 작품과 탐사식 다큐멘터리 사이의 풀리지 않는 갈등이 그것이다. 개인적인 이야기와 매력적인 인물을 통해 문제를 바라보면 재미있는 작품은 되지만, 보다 깊고 뜻있는 정보가 희생될 수 있다. 때로는 멋진 이야기는 담고 있지만, 작품의 폭이 너무 좁고, 중요한 문제들이 겉보기로 처리된 경

우를 보게 된다. 사례 중심의 작품이 갖는 또 다른 문제는 보는 사람들이 개인적인 이야기를 전형적인 것으로 받아들이는 것인데, 좀 더 균형 잡힌 눈길로 바라보면 이 이야기가 매우 특이한 것일 수 있다.

대부분의 작품은 열쇠, 또는 손잡이, 곧 가장 흥미롭고 파격적이며, 재미있는 방식으로 이야기를 전달할 수 있는 눈길을 필요로 한다. 열쇠는 조사를 통해 만난 인물일 수 있다. 이제는 문을 닫은 공장에서 가장 오래 근무한 근무자일 수 있고, 실패한 전투에 참전한 군인 가운데 한 사람일 수 있다. 이에 관한 예는 나의 작품 〈나는 그들 가운데 하나였다(Part of Them Is Me)〉에서 찾아볼 수 있다. 작품의 목적은 이스라엘의 여러 청년마을들이 어떻게 이민 고아들에게 집을 마련해 주고, 새 땅에서 삶을 준비할 수 있도록 도와주는지를 보여주려는 것이었다.

좋은 주제이긴 하지만, 지난 5년 동안 이들 청년마을에 관한 열편 가량의 작품들이 만들어졌다. 그러나 조사기간 동안 나는 이 마을에서 새로운 예술 프로그램이 진행되고 있음을 알게 되었다. 한 달에 한 번씩 음악교사가 마을로 와서 아이들에게 여러 가지 종류의 음악을 가르치고 있었다. 어느 날, 나는 음악교사인 데이비드가 일하는 모습을 보았다. 그는 서른다섯 살의 매우 권위적인 인물이었다. 나는 데이비드가 20여 년 전 바로 이런 마을에서 자랐음을 알게 되었고, 곧바로 그를 작품의 열쇠로 삼았다. 그의 눈을 통해 작품을 만든다면, 그의 어린 시절의 기억과 교사로서의 경험을 통해 마을의 역사를 그려낼 수 있을 것이다.

나는 원칙적으로 인물이 작품에 어떤 관점을 주는지를 살펴본다. 인물은 따뜻한 감정과 동정심, 동일시를 제공할 수 있다. 우리들은 대부분 호기심이 많고, 다른 사람들의 삶과 그들의 사고방식, 일하는 방식, 그들의 문제와 성공 등에 끼어들고 싶어 한다. 인물들은 또한 사물을 살펴보고, 활동하고, 사건을 만들어내기도 한다. 바로 그렇기 때문에 사람이 작품의 열쇠가 되는 것이다.

작품의 주된 초점이 사람일 때, 열쇠나 손잡이를 찾는 것은 어렵지 않다. 그러나 추상적 개념이나 건축, 특수한 역사적 시기, 또는 지리적인 곳을 다루는 작품의 경우, 어려움을 겪을 수 있다. 이때 여러 가지 작품의 아이디어를 상상력 없이 한데 묶는 것은 위험한 일이다. 때로는 자료의 힘으로 인해 괜찮은 작품이 되기도 하지만, 대부분의 경우 여러 가지 사실들이 논리적이긴 하지만, 재미없는 순서로 이어져 있는 작품을 만나게 된다.

불행히도 여기에는 간단한 해답도 마술적인 공식도 없다. 당신은 작품마다 열쇠를 찾기 위해 애써야 하고, 그러나 좋은 아이디어를 찾으면 그게 바로 해답이 되는 것이다.

메레디스 몽크(Meredith Monk)가 엘리스 섬(Ellis Island...이민자들이 미국으로 들어오는 항구)에 관한 기념영화를 만들어 달라는 요청을 받았을 때, 후원자들의 생각은 단순했다. 사실과 자료사진, 기록에 바탕한 역사 다큐멘터리를 만들되, 여기에 현대적 감각을 약간 보태달라는 것이었다. 그러나 몽크의 생각은 훨씬 상상적이고 수준이 높았다. 그녀는 기록을 버리고, 그 대신 춤과 짧은 예화를 써서, 엘리스 섬의 역사적 분위기를 다시 꾸몄다. 그녀는 현대적인 관광단이 엘리스 섬을 둘러보는 과정을 써서, 작품을 구성했다.

관광을 하는 사이사이에 그녀는 예고 없이 흑백 '엽서'들을 끼워 넣었는데, 이것은 19세기 이민자들의 모습이라든가, 그리스 이민자들의 춤 또는 1920년대 영어를 배우려고 고생하는 여자들과 칠판에 '마이크로웨이브'라는 낱말을 쓴 교사의 모습을 담은 필름삽화(몽크가 일부러 만든)등이었다. 딱딱한 역사기록이었다면 지루해 했겠지만, 실제로 이 영화를 본 사람들은 그곳의 분위기를 생생하게 집어낸 뛰어난 다큐멘터리에 찬사를 보냈다.

연출자가 창의적이고, 흥미로운 방식을 고르는 수고를 함으로써, 실패할 뻔한 작품을 성공으로 바꾼 사례였다.

⓿❷ 구성

우리는 구성이 없이 방만한 채로 가끔씩 흥미로운 대담이나 눈길을 끄는 사건을 뼈대 없이 보여주는 작품들을 많이 보아왔다. 그런 작품에는 재미있는 내용은 있을지 모르지만, 어딘지 뭔가 빠진 듯한 느낌이 든다. 모든 좋은 책과 연극에 구성이 필요하듯이, 다큐멘터리 영화도 마찬가지다. 흥미롭고 잘 만들어진 이야기와, 만족할 만한 결말을 이끌어내는 흐름과 율동이 반드시 보여야 한다. 구성을 자연스러운 것, 또는 창조되는 것으로 아는 것이 좋다. 처음부터 자연스러운 것, 또는 당연하고 상식적인 구성, 자료에 의해 절대적으로 두드러지는 형식, 그리고 너무나 강력하고 명확해서 이야기를 풀어나가는 단 한 가지 방식처럼 보이는 형식이다. 이런 구성을 찾는 것은 어쩌면 신으로부터의 선물일 수도 있다.

이런 다큐멘터리의 전형적인 예는 시네마 베리떼 운동 첫 시기에 만들어진 드류(Drew) 영화사의 작품들인 〈의자(The Chair)〉, 〈제인(Jane)〉, 그리고 〈극지에서(On the Pole)〉 등일 것인데, 이들 작품은 인생이 바뀌는 시점에 놓여있는 사람들에 관한 것으로, 그들이 마주한 위기와 해결된 뒤의 결말을 다루고 있다.

〈의자〉는 돈 펜베이커(Don Pennebaker)와 리키 리콕(Ricky Leacock)이 연출한 작품으로, 사형선고를 받은 흑인 폴 크럼프(Paul Crump)의 닷새 동안의 삶을 그렸다.

작품을 만들 때, 폴은 요양소로 옮겨졌지만, 며칠 뒤 사형집행을 앞두고 있었다. 영화는 그의 변호사가 감형을 위한 마지막 항소를 준비하는 것을 뒤쫓는다. 우리는 감옥 속의 폴 크럼프를 볼 수 있고, 그가 책을 썼다는 것을 알게 된다. 또 그의 변호사가 공적이고, 사적인 행동들을 취하는 것을 볼 수 있고, 가톨릭교회에서 그에 대한 관대한 처분을 촉구하는 것을 알게 되며, 또한 전기의자를 점검하는 간수도 보게 된다. 작품에 긴장감을 주는 것은 마지막 결정이 몇 시간 안에 내려진다는 것을 우리들이 알고 있다는 사실이다. 긴박감은 마지막 결정의 날에 가장 높이 오른다. 폴 크럼프의 사형은 멈춰지고, 그는 다른 감옥으로 옮겨간다.

〈제인〉은 돈 펜베이커의 1962년 작품으로, 참패할 것이 분명한 브로드웨이 연극을 준비하는 제인 폰다를 다루고 있다. 우리는 안팎의 어려움을 보게 되고, 몇 주 동안의 연습과정, 개막일의 긴장감 등을 보게 된다. 다음날 아침 일찍 신문에 실린 비평은 가장 나빴다. 연극은 곧바로 막을 내렸고, 배우들은 뿔뿔이 흩어졌다.

이 작품은 〈의자〉와 마찬가지로, 갈등의 시작에서부터 피할 수 없는 절정에 이르는 과정을 뒤쫓고 있다. 드류 영화사의 작품 대부분은 '위기 구성'이라고 불리는 문학 및 희곡 장치에 기대고 있다. 우리는 이런 장치를 단편영화에서도 친숙하게 보아왔지만, 그런 친숙함에도 불구하고 여전히 효과적이다. 또 하나의 기본적인 구성장치는 상대적으로 짧은 시간 안의 커다란 바뀜이라는 원칙에 바탕하는데, 이런 바뀜은 흥미로울 뿐 아니라, 극적이기도 하다.

아이라 월(Ira Wohl)의 〈잘 했어!(Best Boy)〉는 그런 유형의 작품으로, 아이라의 사촌인 필리의 2년 동안의 삶을 다루고 있다. 필리는 여섯 살의 지능을 가진 52살의 남자다. 필리의 부모가 언제나 그를 돌봐왔지만, 이제 그들도 70대 뒤쪽이다. 부모가 죽은 뒤, 필리의 앞날을 걱정한 아이라는 필리를 정신지체아 학교에 입학시키는데, 거기서 약간이나마 스스로를 돌보는 법을 배울 수 있기 때문이었다.

다큐멘터리는 필리가 독립심과 자신감을 얻어가는 길에 대한 놀라운 연구다. 바뀜이라는 주제는 작품의 처음과 마지막 장면을 대조함으로써 두드러진다. 처음에는 아버지가 필리의 수염을 깎아주지만, 마지막 장면에서는 자신이 직접 수염을 깎는다. 바뀌는 장면을 그리는 이런 능력은 다큐멘터리의 좋은 점 가운데 하나다. 이런 과정은 보는 사람들을 매혹시키고, 자연스럽고 흥미로운 상황을 찍은 경우, 그 효과는 매우 크다.

세계적으로 유명한 예는, 마이클 앱티드(Michael Apted)의 영국 어린이들에 관한 뛰어난, 이어지는 작품들인 〈일곱 살 이상(Seven Up)〉에서 〈35살 이상(Thirty Five Up)〉까지다.

이 이어지는 작품들의 하나하나는 스물여덟 살이 넘은 열 몇 사람 남녀의 삶과 자라나는 과정을, 어린 시절부터 30대 가운데시기까지 7년 틈새로 그리고 있다. 이 영화들은 희망과 기대가 한 사람 한 사람의 삶에 어떻게 작용하는지를 그린 감동적이고, 재미있으며, 슬프고, 날카롭고, 영감이 풍부한 작품들이다.

다큐멘터리 제작자가 겪는 어려움 가운데 하나는 명확한 접근방법이 없는 상황에서, 구조를 찾아내야 한다는 것이다. 작품에 관한 훌륭한 열쇠를 찾았다고 해도, 이런 문제를 만날 수 있다. 앞장에서 대학에 관한 작품의 제안서에 대해 설명했다. 이런 종류의 작품에는 자연스런 구성이란 게 없다. 작가의 뜻한 바에 따라 어떤 방향으로든 갈 수 있는 것이다.

이런 경우, 우리는 어찌됐든 나름대로의 결정을 내려야 한다. 시작부분에는 두 사람의 학생과 두 사람의 교수, 한 사람의 교직원을 중심으로 인간적인 접근방식을 골라서, 대학에 관한 이들의 대조적인 시각을 보여주기로 했다. 이들이 작품을 이끌어가면서 지속적이고 쉽게, 집어낼 수 있는 인물로 자리 잡을 수 있는 반면, 작품은 또 다른 방식으로도 접근할 수 있다. 대학에서의 하루를 중심으로 풀어나갈 수도 있고, 또 중요한 대학행사나, 강의, 운동시합의 대결, 시험, 졸업식, 등을 다룰 수도 있다.

아주 느슨하고 모호한 내용으로부터 훌륭한 구성을 해낸 작품의 또 다른 예는 캐나다 국립영화사의 〈황금의 도시(City of Gold)〉로, 콜린 로우(Colin Low), 울프 쾨닉(Wolf Koenig), 로만 크로이터(Roman Kroitor)가 피에르 버튼(Pierre Berton)의 자문을 받아 만든 작품이었다.

1956년 로우는 자료를 조사하던 가운데, 1898년 금광열풍의 중심지였던 도슨(Dawson) 시를 찍은 헤이그(E. A. Haig)의 사진들을 찾아냈다. 크로이터와 쾨닉과 함께 로우는 이 사진을 바탕으로 도슨 시에 관한 작품을 기획했고, 여기서 그때 사람들의 모든 삶의 모습들을 담기로 했다.

그런데 구성은 어떻게 해야 할 것인가? 감독들과 작가의 결정은 환상적이었다. 영화는 현재에서 지난날로, 그리고 다시 현재로 움직이면서, 하나의 원을 그리면서 완성된다.

시작부분인 오늘날의 도슨 시 장면에서, 우리는 작은 식당과 여기에 모여 있는 노인들, 그리고 공원에서 야구를 하는 어린 소년들을 보게 된다. 거기서부터 카메라는 우리를 지난날의 풍경으로 데려간다 – 낡은 엔진, 버려진 배, 판자로 막혀진 창문 – 그리고 해설은 한때 이것들이 모두 새것이었던 시절을 회상한다.

거의 눈치 채지 못하게, 장면은 현재의 사진에서부터 헤이그의 사진에서 보았던 지난날

로 넘어간다. 바뀐 장면은 금광업자들이 도슨 시로 향하기에 앞서 정복해야 했던, 음울하고 온통 얼어붙은 칠쿳(Chilkoot) 고갯길 장면이다. 처음에 우리는 고갯길을 실제로 보고 있다고 생각하지만, 카메라가 금광업자들의 모습을 비추면, 그것이 사진이라는 것을 알게 된다.

이 작품은 사진을 써서, 도슨 시와 황금에 미친 광부들이 미친 듯한 삶으로 향하는 여행을 되돌아본다. 우리는 황금을 찾아내는 과정과, 운 좋은 사람들과 절망한 사람들의 운명을 만나게 된다. 또 기마경관과 창녀들, 바텐더, 도슨 시의 축제들을 볼 수 있다.

그 다음에 거의 눈치 채지 못하게 영화는 지난날에서 현재로 넘어오는데, 우리는 오늘날의 도슨 시로 돌아와 있다는 것을 알고 깜짝 놀라게 된다. 영화는 거의 첫 장면으로 보이는 장면으로 끝난다. 소년들은 여전히 야구놀이를 하고, 노인들은 아직도 발코니에서 이야기를 나눈다. 그러나 느낌은 사뭇 다르다. 우리는 꿈에서 깨어났지만, 이제 우리의 의식은 지난날의 추억에 사로잡혀 있다. 이것은 매우 효과적인 결말이상이었다. 현재로의 귀환은 원을 완성하고, 우리는 완벽한 구성이 이루어졌음을 느끼게 된다.

작품에 대한 단 하나의 완벽한 방식이란 없다. 모든 종류의 아이디어가 우리의 목적을 채워줄 수 있다.

03 유형과 상상력

네 남자가 언덕 위에 서있는 한 여성을 보고, 한꺼번에 사랑에 빠졌다. 네 사람 모두 그녀와 사랑을 하고, 결혼을 하고 싶어 했다. 한 사람은 편지를 써서 언덕을 걸어 올라가 그녀의 발 앞에 편지를 놓았다. 두 번째 남자는 그녀에게 달려가 꽃을 바쳤다. 세 번째 남자는 물구나무를 선채 그녀를 위해 춤을 췄고, 네 번째는 메시지를 단 비행기를 전세 냈다.

각자 모두 목적을 이루기 위해 그 자신만의 독특한 유형을 선보인 셈이다. 한 사람은 생각이 깊고 신중했으며, 또 하나는 힘찼다. 세 번째는 희극적인 시도를 했고, 네 번째는 약간의 상상력을 보탰다.

유형은 사랑에서뿐 아니라 다큐멘터리에서도 중요하다. 직선적이든, 희극적이든, 또 세련되고 환상적이든, 당신이 바라는 어떤 방식도 좋다. 말하자면, 당신이 가고자 하는 것, 하고 싶은 것을 하고, 그 목적을 이룰 수 있는 가장 알맞은 유형을 찾아내는 것이다. 그러나 알 수 없는 지루함이나, 낡은 대화, 알쏭달쏭한 이야기, 그리고 질질 끄는 잡담 등은 주의해야 한다. 대부분의 사람들이 다큐멘터리를 지루한 것과 같은 것으로 생각한다. 안타까운 것은 그것이 어느 정도 사실이라는 데 있다.

1980년대에는 다큐멘터리의 형식이 한 가지 방식으로 굳어졌는데, 곧 너무 많은 다큐멘터리들이 지나치게 딱딱했다. 이것은 매우 불행한 일로, 모든 다큐멘터리들이 그럴 필요는 전혀 없기 때문이다. 많은 영화 제작자들이 다큐멘터리에는 전형적인 형식이 있다고 믿는 듯하다. 그러나 이것은 틀린 생각이다. 유형(그리고 다른 많은 부분에 있어서도)에 관해 당신이 가져야 할 생각은 미리 정해진 신성한 다큐멘터리 제작방식이 따로 있는 것이 아니란 것이다. 그리어슨 집단은 1930년대 편집과 소리에 관한 실험을 통해 다큐멘터리의 혁명을 이룩했을 때, 이 점을 잘 알고 있었다. 그리고 드류, 리콕, 와이즈만, 라우치 등은 30여년 뒤 시네마 베리떼에 대한 그들의 아이디어로 다큐멘터리를 완전히 바꾸어 놓았을 때, 이 점을 알아차렸다.

그럼 어디서부터 시작할까? 먼저 당신의 유형에 어느 정도의 자유를 주어라. 단 하나의 장벽은 당신의 상상력임을 기억하라. 대부분의 다큐멘터리가 고르고 있는 유형은 직선적이고, 현실적이며, 산문적이다. 하지만 잠시 생각해보라. 당신은 환상과 유머, 풍자, 패러디 등을 고를 수도 있다. 그러나 만약 이 뒤의 것들이 그렇게 좋다면 왜 산업이나 교육 다큐멘터리에서 좀 더 넓게 쓰지 않았을까?

한 가지 대답은 너무 많은 텔레비전 방송사들이 소식형식의 다큐멘터리를 요구하고, 창의적인 풍자나 유머에는 얼굴을 찌푸린다는 데 있다. 나는 그들이 틀렸다고 생각하며, 그들이 강요하는 한계는 다시 생각되어야 하는데, 왜냐하면 상상력은 아주 낡은 주제에도 활기를 불어넣을 수 있기 때문이다. 작가로서 당신이 엄청나게 많은 도구들을 고를 수 있다는 것을 기억해야 한다. 어떤 사람들은 다큐멘터리는 반드시 현실이나 기록 또는 사진을 바탕으로 한 연대기로 구성되어야 한다고 주장한다. 이런 주장은 내게는 어처구니없게 들린다. 만약 극적이거나 환상적인 연대기를 하고 싶다면 그렇게 하라.

몇 년 전, 칼 사강(Carl Sagan)의 유명한 작품 〈우주(Cosmos)〉는 감독이 생각할 수 있는 모든 제작기법을 썼다. 첫째, 이 작품에서는 앞날의 우주선을 위한 통제실을 고안해서 그것을 작품의 주요무대로 썼다. 이 통제실에 앉아서 사강은 다른 세상을 내다보았다.

이 연속물은 통제실과 실제 장소, 컴퓨터그래픽, 모델, 극적 재현, 그리고 기록필름 사이를 오가며 만들어졌다. 원칙주의자들은 마음에 들지 않았겠지만, 활력과 치장을 곁들인 이 연속물은 미국 텔레비전 역사상 가장 인기 있는 프로그램 가운데 하나가 되었다. 무엇보다도 이 작품은 상상력과 알맞은 예산으로 다큐멘터리가 무엇을 이룰 수 있는지를 보여주었다.

시사 다큐멘터리를 좋아하는 미국의 상업방송은 불행히도 다큐멘터리 작가들과 감독들을

아주 평범하고 사실적인 유형으로 묶어두려는 경향이 있다. 때로 작가들은 이런 제한에 반기를 들고, 방송사들의 방식으로부터 벗어나려고 한다.

그런 작가 가운데 한 사람이 아서 바론(Arthur Barron)으로, 그가 〈CBS 보고(Reports)〉용으로 만든 작품 〈버클리, 반란을 일으키다(The Berkeley Rebels)〉의 유형과 상상력에 대해 나와 오랜 시간 이야기를 나누었다.

"나는 분석이나 객관적인 보도를 하고 싶지 않았다. 나는 학생들의 세계를 될 수 있는 대로 힘차고, 센 기조로 다루고 싶었다. 오래 의견을 나눈 끝에, CBS는 이런 접근방식에 의견을 같이 했다. 작품은 여러 가지를 함께 섞어놓았다. 한편으로는 단순하게 일기식으로 사람들을 그렸다. 그러나 특별한 분위기를 살리기 위해 주의 깊게 장면을 구성했다.

예컨대, 나는 '사실들, 사실들, 사실들!'이라는 이야기단위(sequence)를 만들었다. 대학에 관한 비판 가운데 하나는 학생들이 정보와 사실들은 공급받지만, 지혜나 생각하는 법을 배우지는 못한다는 것이다. 따라서 '사실들'은 바로 이 점을 드러낸 것이다.

우리는 비누거품이 가득한 욕조를 만들었고, 그 안에서 갑자기 커다란 털투성이의 학생이 물을 뚝뚝 흘리며 나온다. 그는 카메라를 보면서 "직삼각형 빗면의 제곱근은 어쩌구 저쩌구..."라고 말한 뒤, 다시 물속으로 들어간다. 또 다른 장면에서는 한 학생이 스케이트보드를 타고 언덕을 내려오다가 카메라 옆을 지나면서, "아테네 전쟁이 일어난 연도는..." 하고 외친다. 또 하나의 그런 예는 개를 데려다가 씹는 사탕을 먹였다. 개가 씹는 모습이 마치 말을 하는 것처럼 보이기 때문에 우리는 거기에 독일 억양을 보탠 목소리를 입혔다."

바론이 감행한 이런 시도들은 매우 재미있었지만, 그의 표현대로라면 'CBS 방송사를 펄쩍 뛰게' 만들었다. 결국 방송사는 '사실들' 장면과 개 장면을 지웠다. 유머와 상상력은 그들에게는 매우 불편한 요소였던 것이다.

다행히 BBC는 언제나 실험정신에 열려 있었고, 최근 BBC가 후원한 가장 훌륭한 예는 토니 해리슨(Tony Harrison)과 피터 사임스(Peter Symes)의 〈신성모독자의 잔치(The Blasphemer's Banquet)〉다. 이 작품은 아야툴라 호메이니와 무슬림 근본주의에 대한 혹독한 비판으로, 아이디어와 해설 모두가 흥미로운 작품이다.

작품의 전략은 당신을 시인 해리슨과 함께 잔치에 초대하는 것이다. 조그만 카페 〈오마카얌〉에는 볼테르, 몰리에르, 바이런, 그리고 샐먼 루시디가 앉아있다. 이들은 세상을 종교적 암흑을 빛으로 밀어내는 용기를 지닌 '모독자'들이었다. 해리슨은 이들 한 사람 한 사람

의 역사적 상황을 설명하고, 카메라는 연극적인 뒷그림을 바탕으로 파리의 데모, 경매장, 고함치는 정치인, 호메이니의 장례식, 그리고 루시디의 인형을 불태우는 근본주의자들의 집회들을 보여준다. 가끔씩 잔치가 열리고 있는 카페로 돌아가기도 하고, 근본주의가 점차 힘세지고 있는 오늘날의 브래드포드 시를 바라보기도 한다.

전체 내용을 잇는 핵심은 토니 해리슨의 해설로, 이것은 아주 재치 있는 운문으로 씌어졌으며, 모든 종류의 종교적 근본주의에 대한 싫증을 메마르면서도 날카롭게 가리키고 있다.

그런데, 잠깐만! 운문과 시를 다큐멘터리에 쓰다니!... 이건 좀 이상하지 않은가? 맞다, 운문은 이상할 수 있다. 그러나 그 이상함 자체가 잔치의 아이디어와 작품의 유머와 함께 어울려, 우리가 흔히 보아온 대부분의 정치적 다큐멘터리보다 훨씬 더 힘세고 효과적인 결과를 만들어냈다.

많은 텔레비전 방송사 간부들과 후원자들의 문제는 상상력과 유머가 다큐멘터리에 어떻게 쓰일 수 있는지를 알지 못한다는 데 있다. 아마도 그것이 생기가 빠져있는 다큐멘터리가 많은 이유일 것이다. 결국 그 간부들의 생각은, 심각하고 중요한 주제는 무겁고 딱딱한 방식으로만 만들어야 한다는 것이다. 그것은 다큐멘터리가 됐든, 일반 영화가 됐든, 말도 안되는 소리다.

스탠리 큐브릭(Stanley Kubrick) 감독의 영화 〈닥터 스트레인지 러브(Dr. Strangelove)〉는 뛰어난 풍자임과 함께, 핵문제에 대한 끔찍한 경고를 우리들에게 보내고 있다.

간단히 말하면, 유머는 가장 심각한 다큐멘터리에도 생명력을 불어넣음으로써, 작품이 제풀에 지나치게 심각해지는 것을 막을 수 있다.

◉ 대본쓰기

❶ 대본의 형식

여기에는 아이디어를 중심으로 한 간단한 촬영대본과, 해설이 곁들여진 촬영대본의 두 가지가 있다. 첫 번째 경우는 단지 영상에 따르는 아이디어만을 정리하는 것이고, 두 번째 경우에는 실제로 기본적인 해설을 써야 하고, 이것이 작품의 진행을 바꾸어 놓을 수도 있다.

다음은 간단한 촬영대본의 예다.

그림	아이디어 내용
공중에서 바라본 예루살렘 전경	최고의 이상으로서의 이스라엘의 개념. 완벽. 성 요한의 비전. 예루살렘을 종교 중심지로 언급
복잡한 예루살렘 거리	예루살렘의 현재. 그 현실성을 부각함. 2만 5천 명의 인구. 일상적인 문제들.
해설자 등장	해설자가 현대 예루살렘의 딜레마를 설명. 현재의 긴장감. 영적인 것과 현실적인 것 간의 균형, 그리고 작품의 방향을 설명함

해설이 들어가는 촬영대본은 다음과 같은 형식이 된다.

그림	소리
공중에서 바라본 예루살렘.	1920년 영국 총독은 팔레스타인을 떠나면서 "예루살렘의 총독보다 더 높은 자리는 없다."고 말했다. 그에게는 다른 모든 사람들에게도 그렇겠지만, 서구 역사에서 예루살렘을 필적할 만한 것은 없다. 예루살렘은 두 종교의 중심지요, 성지이다. 그것은 빛이었다. 이상의 수호지였다. 영원한 도시, 완벽의 상징이었다.
평지에서 바라본 예루살렘. 복잡한 거리들. 자동차들을 헤쳐 나가는 사람들. 혼란.	하지만 예루살렘은 우리의 머릿속 뿐 아니라, 현실로도 존재한다. 지난 세기 동안 개발된 현대적 도시와 2만 5천 명의 인구가 아직도 중세의 성벽 안에서 살아가고 있는 고대도시가 공존한다.

이 두 가지 형식 가운데 어느 쪽을 고를 것인가? 답변은 상황과 작품의 성격에 따라 결정된다. 대부분의 후원자들은 뒤에 바뀔 것을 알면서도, 완성된 해설대본을 보고자 한다. 영상이나 아이디어 설명은 후원자들에게 별 도움이 안 된다. 반대로, 해설을 통해 작품을 알기가 매우 쉽다. 심지어는 모든 종류의 형식에 익숙한 텔레비전 다큐멘터리 부서에서도, 당신에게 역사물이나 인물다큐를 맡기기에 앞서 완성된 해설대본을 요구한다. 당신이 제작비를 신청한 단체의 경우도 사정은 마찬가지다.

02 대본을 쓰는 요령

실제 대본을 쓸 때는 다음과 같은 제목으로, 몇 개의 메모를 해두는 것이 도움이 된다.

▪ 주요 아이디어	▪ 논리적 전개
▪ 영상화	▪ 시작
▪ 율동과 속도	▪ 절정

대본을 쓰는 작가는 공식적이든, 비공식적이든, 또 의식적이든, 무의식적이든 간에, 위에 적은 모든 항목들을 생각해야 한다는 것을 분명히 기억해두어야 한다.

대본의 목적은 당신의 핵심 아이디어를 가장 흥미롭고 매력적인 방식으로 내보이는 것이다. 그뿐 아니라, 이것을 단편화된 생각들의 모음이 아니라, 하나의 전체로 보이게끔 해야 한다. 또한 작품을 통해 아이디어가 단순하면서도, 무리 없는 논리와 전개로 펼쳐지도록 해야 한다.

조사를 통해 수많은 아이디어가 모였다. 이제는 이것들을 걸러내어 몇 개로 줄이고 나머지를 버리되, 언제나 화면의 주된 목적을 잊지 말아야 한다. 예를 들어, 대학에 관한 작품을 준비 중이라면, 아이디어의 전체목록에는 다음 사항들이 들어 있을 것이다.

대학이 밖으로 드러내는 것은 무엇인가?
- ▪ 기본적으로 종교적이고 법률적인 교육
- ▪ 수준: 옥스퍼드, 케임브리지, 하버드, 예일
- ▪ 대학 밖 사람들의 비난에 초점
- ▪ 아이디어의 생산자
- ▪ 무능한 교수들의 안락한 삶
- ▪ 정치적 소요의 진원지
- ▪ 결혼시장
- ▪ 상아탑
- ▪ 지적 자극의 중심지
- ▪ 넘쳐나는 성

먼저, 당신의 아이디어들을 걸러내어, 중요하다고 생각되는 것들에 초점을 맞추는 것이다. 이 과정에서 몇몇 훌륭한 아이디어가 버려지기도 하지만, 어쩔 수 없다. 위의 목록에서 어쩌면 3개 정도만이 대본에 반영될지도 모른다. 하지만, 아이디어는 추상적인 것이 아니다. 또한 작품의 '등장인물'들을 생각해야 한다. 이들의 삶과 행동, 태도가 사람의 행위에

관한 아이디어를 그려준다.

이 시점에서는 이 작품을 볼 사람들에 대해서도 생각해 두어야 한다. 그들이 당신이 다루려고 하는 주제들에 관심을 갖고, 또 알 수 있을 것인가? 하나하나의 아이디어를 얼마나 자세하게 그려야 할까? 심층적으로 접근할 것인가?

이 단계에서 명심해야 할 것은, 아무리 아이디어가 많아도, 작품 전체를 하나로 묶어낼 수 있는 한 가지 끈이 있어야 한다는 점이다. 이 문제는 작품을 통해 답하고자 하는 한 가지 질문의 형태로 나타내기도 한다.

> ■ 대학은 과연 국가에 이로운가, 해로운가?
> ■ 케네디는 역사에 의해 오판되었는가?
> ■ 어빙 베를린은 금세기 최고의 대중 작곡가인가?
> ■ 헤밍웨이는 과연 어떤 인물인가?

많이 들어본 질문들인가? 당연하다. 주요 아이디어에 대한 이런 진술들은 당신이 몇 달 전, 제안서를 쓸 때, 제일 먼저 했던 것들이다.

주된 아이디어를 결정한 뒤에는, 이것을 서로 쉽고 자연스럽게 잇는 논리적 단락이나, 이야기단위로 정리해야 한다. 이야기단위란 어떤 공통된 요소에 의해 이어진 샷들-아이디어와 영상의 이어짐, 행동의 이어짐, 음악적 주제-로 이들 하나하나의 요소들은 좀 더 세부적인 사항들을 담고 있다. 이야기단위 안의 샷들은 다음에 의해 이어질 수 있다.

■ **중심 아이디어_** 공원에서 축구를 하는 아이들, 투창을 던지는 여자, 프로야구 경기, 레슬링 시합. 운동경기 주제는 명백한 통합요소지만, 작가가 전달하려는 중심 아이디어는 운동경기가 전쟁에서 비롯한 것이라는 점이다.

■ **뒷그림_** 로키산맥이 보인다. 커다란 산들, 폭포, 그리고 계곡, 울창한 숲, 빽빽한 밀림, 이 부분의 공통요소는 뒷그림과 자연의 웅장함이다.

■ **행위_** 한 학생이 집을 나서서 학교로 가서 친구들과 인사하고, 커피를 마시고, 교실로 들어간다. 교실까지의 모든 행동은 어떤 통일성을 지닌다. 교실장면은 다른 이야기단위로 시작될 것이다.

■ **분위기**＿ 전쟁이 시작되었다. 탱크가 앞으로 나아간다. 여자들이 울고 있다. 부서진 건물의 모습이 보인다. 남자들이 모여서 이야기를 나누고 있다. 작은 소년이 거리를 정처 없이 방황한다. 이 부분의 통합요소는 단지 전쟁의 시작(아이디어)뿐 아니라, 인물과 뒷그림의 어둡고 음울한 분위기다.

물론 더 많은 범주가 있을 수 있고, 서로 크게 겹쳐지기도 한다. 아이디어나 행위, 뒷그림, 중심인물, 분위기, 이 모든 것들이 하나의 이야기단위를 위해 합쳐질 수도 있다. 이에 관한 또 하나의 시각은 전체성, 곧 통합된 단락을 내보이는 한 무리의 아이디어와 이미지, 인물의 행위, 정보들을 생각하는 것이다. 이것이 하나의 잇는 점을 내보이고, 뒤에 당신은 끊임없이 스스로에게 질문을 던져야 한다.

> ■ 이 이야기단위에서 나의 요점은 무엇인가?
> ■ 이 요점을 위해 무엇을 보여줄 수 있는가?
> ■ 등장인물 또는 참여자들은 무엇을 하고 있는가?
> ■ 소리, 곧 음악과 대사, 효과 또는 해설은 이야기단위를 보다 효율적으로 만들기 위해 어떻게 쓰일 것인가?

실제로, 이야기단위의 통합과 보는 사람들에게 당신의 강조점이 무엇인지를 보여주기 위해 해설을 쓰게 될 것이다. 이야기단위들을 일종의 순서에 따라 정렬하고자 할 때, 두 가지를 생각해야 한다. 첫째, 작품의 논리와 수학적인 논리 사이에는 엄청난 차이가 있다는 것을 잊지 마라. 작품의 논리는 훨씬 더 부드럽고 감정적이며, 본질적이 아니다. 이것은 머리보다는 배로 느끼는 논리라고 할 수 있다.

내가 최근에 본 작품 가운데, 요절한 세계적 첼로 연주자 자클린 뒤 프레에 관한 것이 있다. 작가 겸 감독은 성공적인 연주회를 마친 뒤, 프레의 모습에서 시작해서 그녀의 어린 시절로 되돌아갈 수도 있었다. 그러나 이 작품은 부드럽고 따스한 가을, 붉고 노란 나뭇잎에 햇살이 반짝이는 가운데 엘가의 첼로 협주곡이 울려 퍼지는 장면으로 시작된다. 감독은 부드럽고 시적인 시작부분을 골랐고, 주제의 도입은 뒤로 미루어졌지만, 이것은 매우 효과적이었다.

두 번째 생각해야 할 것은 아이디어의 발전적 논리는 영상과 감정적 발전과 똑같이 다루어져야 한다는 것이다. 어느 한쪽을 희생한 강조는 작품을 망칠 수 있다. 가장 단순하고

자연스런 아이디어의 순서는 연대기이지만, 공간적으로 펼칠 수도 있다. 중요한 것은 성장의 느낌을 주는 순서를 찾는 것이다. 단순한 것에서 복잡한 것으로, 특수한 것에서 일반적인 것, 친숙한 것에서 낯선 것, 문제에서 해결로, 원인에서 결과로 움직여 나가야 한다.

중요한 것은 필연성과 자연스런 흐름의 암시 또는 환상이다. 연대기적으로 펼치는 것은 가장 고전적인 이야기 방식이다. 이것은 가장 자주 쓰이는 방법인데, 다음에는 무엇이 일어날지 궁금해 하는 사람들의 자연스런 호기심을 채워주기 때문이다. 만약 천재소년을 만나면, 우리는 그 아이가 어른이 되면 어떻게 될 것인지 궁금해지는 것이다. 또 가족의 보호 속에 갇혀있던 소녀가 처음으로 낯선 방에 혼자 살게 되었을 때, 어떻게 될지 알고 싶어진다.

또한 수녀원의 수녀가 서약을 깨뜨리고 세상으로 돌아가는 과정도 궁금하다.

다른 하나의 펼치는 방식은 위기와 갈등, 그리고 해결구도인데, 이는 앞에서 〈의자(The Chair)〉에서 이야기했다. 얼핏 보면, 이 방식은 연대기 구조와 비슷하지만, 몇 개의 큰 차이가 있다. 가령, 연대기적 작품의 흔한 전략 가운데 하나는 인물의 성장이나 정치, 경제 또는 예술적 경력의 발전을 그리는 것인데, 이 경우에 우리가 더 관심을 갖는 것은 인물이 바뀌는 것보다는 갈등의 해결이다. 〈의자〉의 행위는 닷새 동안에 일어난다. 시간이 흐르지만, 인물은 바뀌지 않는다. 그 대신 폴의 운명에 관한 긴장이 작품을 이끌어간다. 그가 죽을 것인가, 살 것인가? 우리는 대답을 기다린다.

연대기적 전개와 갈등의 전개는 다큐멘터리에서 가장 자주 쓰이는 것이고, 그 다음이 추적이나 의혹(mistery)의 해결을 위한 조사방식이다. 드라큐라 이야기부터 트로이를 찾으려는 고고학자 슐리만(Schliemann)의 이야기를 다루는 〈발견(Discovery)〉의 인기는 바로 이런 이유 때문이다. 제임스 버크(James Burke)의 다큐멘터리 〈마약 밀매(Connections)〉는 추적 주체의 형태가 바뀐 것이다. 추적을 다루기보다는 기술적인 발견이 어떻게 전혀 예상치 못한 방식으로 이루어지는가를 보여주었다.

그의 작품은 경탄 A에서 경탄 B로, 또 그 다음으로 진행된다. 이 다큐멘터리를 보고 있으면, 마치 마술사가 모자에서 물건을 끄집어내면서 보는 사람들을 놀라게 하는 것을 보는 듯하다. 버크의 비법은 우리의 호기심을 자극해서 기술변화라는 낯선 세계로 이끄는 것이다. 나는 로켓 폭발의 발명에 관한 버크의 작품에 나오는 아이디어의 전개를 재미삼아 적어 보았다.

- 영화가 시작된다. 감독인 버크가 현대적 공장에서 플라스틱의 여러 가지 쓰임새에 대해 이야기한다.
- 이어서 그는 돈을 대체한 플라스틱 신용카드에 대해 이야기한다.
- 우리는 다시 신용재정에 대한 논의를 한다.
- 이 주제는 우리를 14세기로 데려간다. 화면은 성 주변에서 놀고 있는 기사와 여인들을 보여주고, 버크는 그때 새로운 신용개념이 어떻게 부르군디 공작의 적은 군대를 도와주었는지를 설명하기 시작한다.
- 신용으로 인해. 군대는 수천 명에서 6만 명까지 늘어난다. 곧 신용이 더 큰 군대를 만든 것이다.
- 군이 커짐에 따라 새 무기가 나타난다. 짧은 창이 새로운 방식으로 쓰이더니, 나팔총에 의해 밀려나고, 다시 소총이 이를 대신한다. 짧은 창은 다시 총검의 형태로 소총과 합쳐진다.
- 계속 늘어나는 군은 이제 20만에서 30만까지 커진다. 군은 음식이 필요했다.
- 나폴레옹의 군대는 너무나 커져서, 더 이상 지방에만 주둔할 수 없었다. 그들은 신선하지 않은 음식이라도 필요했다. 이로 인해 통조림이 개발되었다.
- 이는 다시 얼음을 만드는 기계의 발명으로 이어졌고, 이것은 다시 화학물질과 개스를 쓰는 냉장법과 냉장고를 개발해내었다.
- 음식 보존법이 중요해짐에 따라 진공병이 발명되었다.
- 진공병의 원리는 개스를 진공상태에서 폭발시키는 것이다. 이것이 큰 형태로 이루어진 것이 워너 폰 브라운(Werner von Brown)이 발명한 V-2 로켓이다.

군대용 음식이 로켓폭발로 이어지는 마지막 부분에 이르면, 마치 뒤통수를 맞은 느낌이 든다. 어떻게 이런 요술이 일어났는지 궁금해진다. 해답은 버크가 보는 사람들을 위해 엮어놓은 놀랍고도, '논리적인' 아이디어의 결합이다.

나는 교통사고에 관한 작품을 만들 때, 네 가지 부분을 집중적으로 다루고 싶었다. 사고가 일어남, 피해자의 반응, 사고의 원인, 그리고 도로사정의 네 가지다. 그런데 이 네 가지의 순서에 관한 뾰족한 논리가 없었다. 그렇다면, 마지막 대본순서를 뒷받침할 만한 이유가 무엇인가? 나는 도로사정을 첫 부분에 넣었는데, 이것이 몇 가지 흥미로운 문제를 만들었지만, 작품의 절정에 쓰기에는 감정적인 흥미요소가 적었기 때문이다. 반면에, 운전자에 대한 매우 감동적이고, 극적인 자료들을 얻었기 때문에, 이것을 마지막 부분에 넣었다. 차에 관한 부분은 가운데 부분에 넣었다.

처음에는 이런 식으로 대본을 썼는데, 뒤에 앞날의 자동차에 관한 굉장한 자료를 얻었고, 나는 이것이 21세기에는 어떻게 될 것인가, 라는 질문에 잘 맞는다고 생각했다. 그것은 작

품을 끝맺는 좋은 방식이라고 생각해서, 자동차와 운전자 부분을 뒤바꾸었다.

처음에 쓴 대본은 다음과 같다.

그림	아이디어
도로 위의 자동차들 충돌, 경찰 앰뷸런스 병원 환자의 주관적 시각 병원에서의 환자 대담	비극적인 사고 제목: 언제나 다른 사람 희생자의 반응

사고 뒷그림

도심 체증 엄청난 교통량 경찰서 실험실. 사고현장을 조사하는 경찰	복잡한 도시 이동의 문제 경찰의 사고현장 조사

사고가 나는 이유

나쁜 도로 사정. 죽음의 지역 사고에 눈감은 지역 도로 전문가와의 대화 버스와 택시 운전사와의 대화 초보 운전자의 교육과정 특수훈련 나쁜 시야의 범위 사람을 가득 실은 차 나쁜 표지판. 심리적 압박 스포츠카. 경주. 대형차와 아름다운 여인들 자동차 충격실험 시험코스의 차들 안전벨트 실험	a. 나쁜 도로사정 도로의 상태 b. 운전자 주의 하지 않음 운전자 훈련 운전자들의 어려움 심리의 연장으로서의 자동차 자동차와 운전의 심리학 c. 자동차 자체 자동차 제조 나쁜 점 새로운 안전 측정법

그림	아이디어 내용
혁신적인 자동차 설계 좌석을 바꾸는 장치와 잠망경이 달린 자동차	앞날의 자동차
새로운 자동차와 자동차를 수용할 수 있는 잘 설계된 도시에 관한 만화영화	앞날의 세상
폐차장의 자동차 폐기물	관심의 필요성

내가 위에 적은 내용은 결국 14쪽으로 늘어났다. 대략적인 초안이기는 하지만, 그림과 아이디어가 어떻게 합쳐질 수 있는지를 분명하게 보여준다. 물론 뒤의 대본에 훨씬 더 상세한 내용이 담겨야 하며, 실제로 그림을 찍을 때, 새로운 형식으로 바뀔 것을 나는 알고 있었다.

그러나 몇 가지 아이디어를 적을 필요가 있었고, 그래야만 그것을 어떻게 처리할지, 순서가 이론적으로라도 알만한지를 알 수 있기 때문이다.

03 영상화

이야기 구조와 아이디어들이 정리되었다. 이제는 아이디어를 어떻게 그림으로 바꾸느냐, 하는 고민을 시작해야 한다. 모든 이야기단위는 그림과 해설, 또는 두 가지 모두에 의해 나타낼 수 있는 하나 또는 여러 개의 강조점들을 갖고 있다. 목적은 그림과 말의 합쳐진 힘을 가장 효과적으로 쓸 방법을 찾는 것이다.

영상화는 작가와 감독이 함께 한다. 작가는 행동과 그림에 대해 제안하지만, 현장의 감독은 이를 보완하거나, 고치거나, 더 좋게 나타내는 방법을 생각해내기도 한다. 하지만, 대본을 그림으로 바꾸는 일은 언제나 출발점이며, 감독에게 상당한 도움을 준다.

교통사고를 다룬 내 작품에서 내가 강조하고 싶었던 것은 자동차는 사람성격의 연장이라는 점이었다. 자동차는 힘과 성, 정력을 대변한다. 이것은 작품 속에 다음과 같이 그림으로 나타났다.

그림	소리
길 겉면을 스쳐지나가는 아주 느린 샷. 길이 속력에 의해 뚜렷이 보이지 않는다. 트랙을 도는 경주용 자동차로 컷. 여자들이 차를 향해 손을 흔든다.	
	차를 타고 있으면, 나는 사내가 된 느낌이다. 내 손에는 힘이 넘친다. 옆자리에는 애인이 앉아있다. 액셀을 밟으면 샌프랜시스코에서 몬테레이까지 한 시간 안에 갈 수 있다. 차를 타면 흥분이 된다. 자동차가 없으면 사내가 아니다.
자동차 전시장 유리창을 기웃거리는 남자의 컷. 안에는 비키니를 입은 아름다운 두 여인이 벤츠와 페라리의 지붕에 앉아 웃고 있다.	

해설은 내가 직접 쓴 것으로, 조사과정에서 수행한 많은 대담에 바탕한 것이다. 내가 그림에서 나타내고자 한 것은 해설 뒤에 깔려 있는 뜻이다. 그림의 임무는 이야기하는 남자가 느끼는 충동을 나타내는 것이다. 작품의 또 다른 부분에서는 운전자들이 느끼는 압박감에 대해 이야기하려고 했다.

내 노트에는 이 주제에 대한 나의 생각들이 적혀있다. 압박감은 다음의 이야기단위에서 그려지고 있다.

- 서로 얽힌 채로 혼란스런 방향을 가리키고 있는 수많은 도로 표지판들. 운전자의 머리는 너무 많은 정보로 가득 차 있다.
- 시야의 경계가 분명하지 않은 자동차 앞 유리.
- 차 안에는 고함치고 잔소리하는 아이들.
- 점점 늘어나는 교통량, 도로는 얼었고, 밤은 춥다.
- 하이빔을 켜고 달리는 맞은편 차들. 전조등(headlight)은 깜박거리면서 초점이 맞지 않는다.
- 눈이 내리기 시작한다.

때로는 하나의 과정이나, 진행 중인 행위를 나타내는 그림이 필요한 경우도 있다. 이것은 매우 간단하다. 그러나 때로는 뭔가 추상적이고, 분명하지 않은 것을 그림으로 나타내야 할 때도 있는데, 바로 이때, 감독이나 작가의 창의성이 요구된다.

대학에 관한 작품의 제안서에서 우리는 오늘날의 학생들이 엄청나게 정치성향이 세다는 것을 전달하고 싶었다. 다음은 그 부분에 관한 대본이다.

그림	소리
한 학생이 강변의 잔디밭에 누워 책을 읽고 있다.	한때 학생들은 수도승과 같은 삶을 살았다. 고립되고, 신중하며, 헌신적이고, 엄격한 삶
1965년 버클리의 학생 데모 1969년 학생들의 반전 데모 경찰과 대치중인 학생들	그런 모습은 오늘날에는 낯설어 보인다.

여기서는 가장 적은 해설을 곁들인 그림을 통해, 전체 주제를 드러냈다. 이것은 매우 중요한 강조점인데, 왜냐하면 대본을 쓸 때, 이것이 가장 중요한 일 가운데 하나이기 때문이다. 대본은 글로도 쓸 수 있고, 그림으로 그릴 수도 있지만, 많은 경우, 그림이 주제를 더

효과적으로 전달한다. 그러므로 좋은 작가는 그림도 잘 알아야 한다. 사물의 그림을 보지 못했기 때문에, 그토록 지루한 다큐멘터리들이 만들어지는 것이다.

대본을 그림으로 바꾸는 일의 즐거움은 내용에 맞아떨어지는 그림을 찾아내는 데 있다. 가령, 뇌에 관한 작품을 만드는데, 해설을 통해 전체 주장을 나타낼 필요가 있다고 하자.

"사람과 동물의 주된 차이점 가운데 하나는 말의 발달이다. 사람은 원시시대를 빼고는 말을 갖고 있지만, 동물은 그렇지 못하다. 우리가 말을 통해 할 수 있는 일은 엄청나다."

이 해설은 아주 쉽게 여러 가지 방식으로, 그림으로 나타낼 수 있다. 그 가운데 몇 가지를 소개하면 다음과 같다.

> - 엉터리 노래를 부르는 채플린
> - 무릎을 꿇고 청혼하는 남자
> - 자기 나라 말로 고함을 지르는 이탈리아 사람과 독일사람
> - "죽느냐, 사느냐"를 읊조리는 로렌스 올리비에
> - 대중 앞에서 열변을 토하는 히틀러
> - 인형에게 말을 거는 아이

04 그림 단위

소식 필름 같은 경우에는 일반적으로 행동을 찍고, 뒤에 해설을 쓰면 된다. 사건이 일어난 순서를 따라가면 되기 때문에, 그림도 '주어지는' 경우가 대부분이다.

그러나 다큐멘터리는 대부분 계획을 세워야 한다. 앞에 제시한 것은 해설을 위한 예상 장면들이고, 대부분은 전체 이야기단위를 영상화하는 경우가 많다. 작가의 임무는 대본 아이디어를 드러낼 수 있는 가장 알맞은 상황을 생각해내고, 그런 상황의 요소들을 될 수 있는 대로 상세하게 설명하는 것이다.

이를 위해서는 뒷그림과 인물에 관한 기록을 해야 하는데, 여기에는 인물의 옷과 행위까지 들어가야 한다. 대본은 감독으로 하여금 장면의 강조점이 어디이며, 작가가 그 장면에서 나타내고자 하는 것이 무엇인지를 알 수 있게 해준다.

내가 오래 전에 쓴 대본 〈어떤 앎(A Certain Knowledge)〉은 이런 점들을 보여준다. 이 작품은 로스앤젤레스의 흑인 청소년 집단과 백인 청소년 집단 사이의 4일 동안의 만남을

다루고 있다. 작품의 목적은 고정관념은 깨어질 수 있고, 심리적인 장벽만 사라진다면, 의심과 적대감도 우정으로 바뀔 수 있다는 것을 보여주려는 것이다. 나는 단순한 관찰식 작품을 하려고 했지만, 후원자는 그 이상을 바랐다. 후원자들은 이 작품이 단순한 다큐멘터리가 아니라, 다른 학교들도 이런 시도에 참여하도록 만드는 작품이 되어야 한다고 주장했다. 그러기 위해서는 현실적인 상황을 대본에 넣기를 바랐다.

본래의 적대감을 드러내는 지난날의 상황을 떼어내고, 태도가 바뀌는 것을 암시하는 내용을 설정해야 했다. 나는 4일이라는 시간적 뒷그림을 설정하고, 다음을 대본에 넣었다.

첫째, 시작부분에 백인학생 대 흑인학생의 농구시합이나 배구시합을 그리기로 했다. 이것은 대립의 상황을 설정하고 실제로 그런 시합이 자주 벌어지도록 한 것이다. 작품의 뒤쪽에는 흑백이 섞인 팀으로 이 상황을 되풀이할 생각이었다.

또한 남부지방의 흑인들을 잔인하게 다루는 경찰에 관한 CCTV 화면과 백인들을 맹렬히 비난하는 말콤 엑스와 루이스 파라킨의 자료필름을 쓰기로 했다. 여기서 이 자료필름을 두 학생집단에게 보여주고, 그들의 반응을 목소리로 넣을 생각이었다. 또한 필름을 본 뒤 그들의 토의내용을 대본에 썼다.

작품의 뒷부분에는 가정방문, 곧 흑인학생이 백인가정을, 백인학생이 흑인가정을 방문하는 상황을 설정했고, 그 다음에는 두메산골로의 반나절 자전거 여행을 다루었다.

가정방문의 어색함과 긴장감을 자전거 여행으로 풀 수 있으리라는 것이 나의 생각이었다. 이 자전거 여행은 또 다른 목적을 지니고 있는데, 이 부분을 찍는데 대해 나는 감독에게 메모를 써넣었다. 이 장면을 찍을 때, 두 집단이 바위틈에서 서로 도와주는 모습에 초점을 맞추라는 것인데, 여컨대, 서로 손을 붙잡아준다든가, 풀밭에 앉아 함께 노래를 부르는 모습들 말이다.

나는 아주 긍정적인 영상을 바랐지만, 자칫하면 이 작품이 달콤하고, 비현실적으로 보일 위험이 있음을 알고 있었다. 이것을 막기 위해 마지막 이야기단위에 여러 목소리들을 집어넣기로 했다. 어떤 사람들은 흑백문제가 긍정적으로 바뀌기를 바라고, 또 어떤 이는 여전히 이들 사이의 우정과, 같이 보낸 주말의 가치가 오래 지속될지에 대한 회의와 의심을 나타낼 수도 있다.

05 그림이 끝난 뒤에 남는 느낌

오랫동안 이 일을 해왔지만, 나는 아직도 다른 다큐멘터리 감독들의 작품을 연구함으로

써 많은 도움을 받는다. 뒤돌아보면, 다른 누구보다도 내가 가장 영향을 많이 받은 사람은 1940년 첫 시기에, 영국 다큐멘터리 감독인 험프리 제닝스였다. 제닝스의 최고의 걸작은 〈영국에게 들어라(Listen to Britain)〉으로 알려져 있고, 이 작품은 영상에 관한 살아있는 교과서로 남아있다. 이것은 제2차 세계대전이 한창이던 때, 영국의 상황을 그린 작품이다. 제닝스와 그의 동료인 스튜어트 맥칼리스터는 곧바로 느끼는 뜻만이 아닌, 문화적, 감정적 여운을 전달할 수 있는 영상을 만들어냈다.

바로 이것이 제닝스와 맥칼리스터의 작품을 그토록 힘세게 만든 숨은 이유이고, 우리는 이 작품의 놀이터 장면을 통해 그것을 확인할 수 있다.

> - 한 중년여인이 침실에서 군복을 입은 남편의 사진을 보고 있다. 아이들의 노랫소리가 들린다.
> - 여인이 창문을 내다보는 모습이 먼 샷으로 잡히고, 일곱 살 어린이들이 학교 운동장에서 원을 그리며 춤추고 있다.
> - 두 사람씩 짝을 짓는 어린이들의 모습 클로즈업.
> - 어린이들의 노랫소리와 경기관총 운반차(운전석 옆에 경기관총이 놓인 개방식 자동차)의 소리가 뒤섞인다. 경기관총 운반차가 영국 마을의 좁은 시골길을 덜커덩거리며 달리는 장면으로 컷.
> - 차가 지나가면서, 우리는 낡은 초가지붕과 오래된 농장들의 모습을 더 자세히 보게 된다.

이 영상들의 이미지는 여러 가지로 해석될 수 있지만, 전시 영국의 분위기를 살리려는 이 영화의 의도를 생각하면, 그들이 겨냥하고 있는 영상의 느낌이 매우 분명해진다.

> - 군인의 사진을 보고 있는 이 여인은 멀리 떨어져 있지만, 우리를 보호해주고 있는 사랑하는 사람들을 보여준다.
> - 어린이들은 보호받는 이들을 대변하고, 한편으로 앞날을 상징한다.
> - 경기관총 운반차는 영국식 삶을 보호한다는 뜻을 상징한다.
> - 농장과 초가지붕 등의 시골 뒷그림은 보호되고 있는 문화와 역사를 상징한다. 또한 엘리자베스 1세 여왕 시절, 스페인 군을 물리쳤던 그때의 위기를 되돌아보는 역할도 한다.

이 이야기단위는 40초에 지나지 않지만, 작품 전체를 꿰뚫는 전체 감정과 반응을 불러일으키고 있다. 남는 느낌(여운)의 중요성은 모든 종류의 다큐멘터리 대본을 쓸 때, 늘 생각해야 한다. 모든 그림은 곧바로 알맞은 겉으로의 뜻과, 엄청난 깊이를 더할 수 있는, 뒤에 남

는 느낌을 함께 느낄 수 있다.

나는 여기서 미국 국기와 같은 명백한 상징물을 이야기하는 것이 아니라, 문화적인 기억에 뿌리를 내린 장면과 이야기단위를 말하는 것이다. 어린이 야구경기, 크리스마스 장보기, 고등학교 졸업식 등 잘만 쓰면, 이런 장면들은 작품에 커다란 도움을 주는 추억과 분위기를 불러일으킬 수 있다.

06 시작 부분

이 부분에서는 짧은 시간 안에 두 가지 임무를 수행해야 한다. 하나는 보는 사람이 흥미를 느끼도록 이끌어 들이고, 두 번째는 이것이 어떤 작품이고 앞으로 어떻게 될 것인지를 빠르게 알려주는 것이다. 특히 거의 모든 다큐멘터리가 텔레비전으로 방송되고, 보는 사람들을 끌어 모으기 위해 다른 프로그램들과 경쟁해야 하는 지금의 상황에서는 더욱 그러하다. 다만 작품의 주제를 알고 있을 때는 좀 더 느린 시작부분도 별로 꺼리지 않을 것이다.

시작부분의 '끌어들이는 전략'은 보는 사람의 호기심을 자극해야 한다. 흥미로운 상황을 보여준 다음, "보십시오! 우리를 따라오면 아주 놀랄 만한 것을 보여드리겠습니다."라고 말하는 것이다. 예를 들어, 아주 심각한 중년남자가 여자 옷을 입고 있는 장면으로 시작한다고 하자. 또 다른 작품에서는 새침하고 얌전한 여학생이 지하실에서 물체를 향해 권총을 쏘는 장면을 상상해보자. 우리는 곧장 이런 낯설고 괴상한 상황에 충격을 받는다.

우리는 이 남자가 누구이며 왜 저러는지를 알고 싶어 한다. 배우일까, 아니면 성도착환자, 스파이? 저 여학생은 누구일까, 호신술을 연습하고 있는가, 자살하려는 것일까, 부모를 죽이려는 것은 아닐까, 권총선수인가, 도대체, 무엇을 하려는 것일까?

이쯤 되면, 호기심은 가장 크게 되고, 상상력이 움직이기 시작한다. 우리는 물음에 대한 답을 듣고자 하기 때문에 잠시 그 작품을 계속 보기로 하는데, 단 처음 두 세 장면에서 보상이 있을 때만 그렇다. 뭔가 흥미로운 것으로 진행되어야만 하는 것이다. 핵심은 우리가 뭔가 놀라운 것을 보게 될 것이기 때문에, 이것을 놓치거나 무시하는 것은 바보 같은 짓이라는 확신을 심어주는 것이다.

이끄는 전략은 앞에서 말한 것처럼, 그렇게 극적일 필요는 없다. 사실 때로는 아주 평범한 상황도 얼마든지 쓸 수 있다. 예를 들면, 한 남자가 도서관에서 조용히 책을 읽고 있다. 그는 뭔가를 적고, 서고에서 다른 책을 뽑아든다. 또는 한 연약한 여자가 인디언 중년여성과 이야기를 나누는 것으로 시작할 수도 있다. 어떤 경우도 그림으로는 충격적이지 않다.

오히려 좀 지루한 편이다. 그러나 여기에 해설을 곁들이면 새로운 국면이 될 수 있다.

남자가 나오는 장면에 이런 해설을 붙일 수 있다. "그는 장기와 축구를 좋아한다. 그에게는 아내와 두 딸이 있다. 어느 누구도 그의 얼굴을 알아보지 못한다. 하지만 그는 수백만 사람의 목숨을 구했다. 그의 이름은 조나스 샐크 교수다."

두 번째 장면은 이런 해설을 곁들여보자. "그녀는 일흔다섯 살이다. 두 개의 방이 딸린 집에 살고 있고, 일 년에 2천 달러를 번다. 하지만 거지들은 그녀를 축복하고, 국회는 그녀를 존경하며, 대통령은 그녀의 사진을 갖고 다닌다. 그녀의 이름은 테레사 수녀다."

이런 경우, 보는 사람들 대부분은 샐크 교수가 소아마비 백신을 만들었고, 테레사 수녀는 가난한 인도 사람들에 대한 봉사로 노벨 평화상을 받았다는 사실을 이미 알고 있다. 보는 사람들이 이런 것을 모르고 있다 하더라도, 이름만으로도 친근한 흥미를 느낄 수 있을 것이고, 따라서 시작부분에서 그다지 강력한 주장을 내세우지 않아도 된다. 하지만 대부분의 경우, 이런 주장이나 이끌어 들이는 전략은 서로 어울리고 균형이 잡혀야 한다.

작품을 시작하는 핵심적 주장에 대해 좀 더 살펴보자. 때로는 이런 주장이 진단의 형태로 나타나기도 한다.

"처음에 그들은 영웅이었고, 미국은 그들을 숭배했다. 그 뒤, 그들은 악당이 되었고, 세상은 그들을 비난했다. 그들은 세상에서 가장 유명한 부모였다. 한 사람은 원자탄을 키웠고, 또 한 사람은 수소폭탄을 탄생시켰다. 오늘밤 〈A는 원자탄을, D는 죽음을 가리킨다(A is for Atom, D is for Death)〉에서 우리는 로버트 오펜하이머와 에드워드 텔러의 업적과 그들의 발명이 오늘날 이 세상에 남긴 뜻에 대해 생각해볼 것이다."

그들을 세상에서 가장 유명한 부모라고 한 것은 약간 지나치기는 하지만 - 결국, 아담과 이브 아닌가? - 대본에서는 충분히 받아들여질 만한 과장법이다.

이것과는 달리, 우리는 질문의 형태로 나타낸 핵심 주장들을 자주 보게 된다. 이런 기법이라면 A is for Atom은 이렇게 시작할 수 있다.

"원자를 분리했을 때, 그들은 완전히 다른 세상을 약속했다. 히로시마 폭격 뒤로, 40여 년 동안 그 약속은 희미해졌는가? 핵물리학을 불러온 것은 파괴인가, 구원인가? 새로운 우주인가, 버려진 지구인가?"

때로는 이런 시작부분의 질문을 일부러 현란하고 불편한 것으로 만들 수도 있다.

"그는 평화의 왕자로 왔지만, 그를 따르는 자들은 그의 이름을 구실로, 미쳐 날뛰며 학살

하고 파괴했다. 그들은 예수가 자신들에게 영감을 불어넣었다고 했지만, 과연 사실인가? 십자군은 성스러운 사역인가, 마지막 야만적 공격인가?"

이런 시작문장은 진단이든, 질문이든, 작품의 방향을 분명히 설정해준다. 그것은 그림으로 보는 사람들을 끌어들이는 전략으로 쓰이는 것이지만, 이것이 무언가를 약속한다면, 해설은 한 시간 동안 이 작품을 봄으로써, 보는 사람들의 기대를 채워 주리라는 것을 약속할 수 있어야 한다. 권위적인 인물이나 역사적 인물은 이런 인물들을 첫 시작부분에 소개하고, 그들을 둘러싼 갈등을 암시하는 것이 좋다. 작가는 보는 사람들 앞에 모든 좋은 것들에 대한 열정으로 입안에 침이 가득 괴도록 만들고 싶을 것이다.

제2차 세계대전 때 독일 탱크부대의 대장인 롬멜에 관한 작품을 만든다고 할 때, 시작부분은 이렇게 될 수 있다.

그림	소리
격렬하게 포를 쏘는 독일 탱크 거칠고 열정적인 독일병사들이 자그마하고 말쑥한 장교 둘레에 서 있다. 계속되는 탱크 전투. 같은 사람이 히틀러와 함께, 난간에서 환호하는 군중을 바라본다. 히틀러와 롬멜의 얼굴 클로즈업 롬멜이 큰 방에 혼자 고개를 숙인 채, 서 있다. 그의 얼굴 클로즈업. 낙담했으나, 강한 얼굴이다. 군 장례식 장면	1941년 그는 독일 최고의 영웅이었다. 그의 탱크부대는 영국과 프랑스 군대를 완전히 격파했다. 병사들은 그를 사랑했다. 여성들은 그를 흠모했다. 히틀러는 그에게 육군 원수의 직위를 내렸다. 3년 뒤, 그는 극약과 총알 가운데 하나를 골라야 했고, 그가 배신한 지도자에 의해 영웅에 걸맞은 장례식을 치르게 된다. 오늘은...롬멜(Rommel): 사막의 여우(The Desert Fox) 편입니다.

이렇게 총알처럼 빠른 시작부분은 롬멜과 같은 군인에 관한 작품에 잘 어울린다. 그러나 이런 식의 폭발적인 시작은 한 가지 방식뿐이다. 정반대 방식의 예로, 존 엘스가 감독하고, 데이비드 피플, 재닛 피플, 존 엘스가 각본을 쓴, 로버트 오펜하이머의 삶에 관한 작품 〈마지막 심판 다음날(The Day after Trinity)〉을 들 수 있다.

그림	소리
작품의 제목: 마지막 심판 다음날	해설자: 1945년 8월, 히로시마 시는 원자탄 하나로 단 9초 만에 부서졌다. 원자탄을 만든 사람은 부드럽고 유순한 물리학자 로버트 오펜하이머였다. 이 작품은 로버트 오펜하이머와 원자탄에 관한 이야기다.

편지를 읽는 해컨 슈발리어	해컨 슈발리어: 1945년 8월 7일, 캘리포니아 스틴슨 해변. 친애하는 오피, 당신은 아마 오늘날 세상에서 가장 유명한 사람일 겁니다. 이 편지가 당신한테 도착할 수 있을지 모르겠군요. 만일 받는다면 우리가 당신을 매우 자랑스럽게 생각한다는 것을 말씀드리고 싶습니다. 만일 편지를 못 받는다 해도 어쨌든 알게 되겠지요. 우리는 지난 몇 년 동안 당신의 과묵함 때문에 조급했었습니다. 하지만 그런 조급증 밑에는 모든 것이 잘 되어가고 있고, 연구도 순조로우며, 우리가 알고 또 소중히 여기는 따스한 가슴이 있다는 것도 잘 알고 있었습니다. 나는 우리가 지난 번 만났을 때, 당신의 그 음울한 기분을 그때도 짐작은 했지만, 이제 잘 알 수 있습니다. 그런 발명에는 역사상 누구도 짊어지지 못했던 무게가 있습니다. 인간에 대한 당신의 사랑을 아는 나로서는 사람을 파괴하는 그런 악마적인 물건을 만들어냈다는 것이 결코 가벼운 일은 아니었음을 압니다. 하지만 죽음의 가능성은 또한 삶의 가능성이기도 합니다. 당신은 역사를 만들었습니다. 우리는 그것이 기쁩니다.
로버트 오펜하이머의 사진	
히로시마 투폭 전 원자탄 실험으로 인한 돌풍과 불기둥	
오펜하이머 사진의 느린 줌	
폐허가 된 히로시마	
한스 베스 동시녹음	한스 베스: 왜 따스한 가슴과 휴머니스트의 감정을 가진 사람들이 파괴적인 무기를 만들어 내는지 묻고 싶을 겁니다.
하버드 시절의 오펜하이머	해설자: 1904년 오펜하이머가 태어났을 때, 원자탄은 공상과학소설에도 나오지 않았다. 그는 뉴욕 시의 엄격한 학교에서 교육받았고, 3년 동안 하버드에서 수학했으며, 우등생으로 졸업했다.
고팅겐 대학	그는 여섯 나라 말을 잘 했고, 건축가와 시인, 과학자 가운데서 진로를 결정하는 데 애를 먹었다. 그러나 물리학에 대한 애정이 1920년대 영국과 독일로 그를 이끌었고, 그곳에서는 아인슈타인, 레드포드, 보어 등에 의해 원자의 비밀이 막 벗겨지고 있었다.

　여기서 우리는 매우 조용하고 효과적이며, 또한 매우 세심하게 구성된 시작부분을 보게 된다. '1945년 8월'로 시작하는 첫 문장은 기본적인 주제를 펼친다. 곧, 우리는 1950년대 첫 시기까지 인류 역사상 가장 위험하고, 파괴적인 무기를 발명해낸 한 사람의 이야기를 시작하려고 한다. 물론, 다음과 같은 해설로 시작할 수도 있었을 것이다.

　"1904년 로버트 오펜하이머가 태어났을 때." 하지만 그렇게 하지 않았다. 그런 시작부분이 잘못된 것은 전혀 아니다. 오펜하이머의 이야기로 막 들어가는 알맞은 시작방법이라 할 수 있다. 그러나 감독은 편지 구절로 시작한다. 왜일까? 단지, 이야기를 끄는 전략일까? 그렇지는 않다. 편지는 과감하면서도 아름다운 기법이다. 오펜하이머의 영혼을 만나게 하고,

그를 인간으로 만든다. 편지를 통해 우리는 원자탄의 발명가에게도 감정이 있어 감동도 받고, 슬퍼하기도 한다는 것을 알게 된다. 그에게도 영혼이 있음을 알게 되고, 베스의 짧은 해설을 통해 우리는 작품 전체에서 우리를 사로잡는 질문을 만나게 된다. 그 다음에는 해설이 이어받아 이야기를 펼쳐나간다.

한 가지 쓰임새 있는 방법은, 짧은 진단으로 시작해서 등장인물 가운데 하나의 입을 통해 파격적인 의견을 덧붙이는 것이다. 의견은 화가 났거나, 분노에 가득 찬 것일 수도 있다. 때로는 도전적이기도 하다. 공통의 요소는 이런 감정들이 나타내는 열정이다. 우리는 사람들과 그들의 열정 — 결혼이나, 전쟁, 고통 또는 행복 — 에 의해 감동을 받고, 그 이야기를 더 듣고, 더 알게 되기를 바란다.

1985년 BBC용으로 토니 새먼(Tony Salmon)이 만든 〈귀신들린 영웅(Haunted Heroes)〉는 그 좋은 예다. 시작부분에서, 주제를 설명하는 충분한 해설이 나온 뒤, 감독은 우리를 완전히 사로잡는 대담을 넣고 있다.

그림	소리
계곡과 호수, 산들을 하늘에서 찍은 샷 삼림과 호수 샷들	음악 해설: 미국의 삼림과 산속에는 잊힌 전쟁의 기억 속에 사로잡힌 사람들이 숨어 산다. 외롭고 상처받은 그들은 조국으로부터 추방당한 채, 외로운 삶을 살고 있다. 사람들로부터 떨어진 그들은 베트남 정글에서 배운 기술로 생존하고 있다.
나무들	음악 아웃 이 숲들은 스티브와 같은 사람들에게는 성역이나 다름 없다.
나무를 자르는 스티브 은신처로 큰 잎사귀들을 나르는 스티브 은신처 안의 스티브 은신처 입구를 잎사귀로 가리는 스티브	스티브: 전 흑백논리에 따라 삽니다. 삶과 죽음의 생존 경쟁 속에서 살고 있죠. 어려운 상황에 부딪히면 과잉반응을 할 가능성도 많습니다. 그럴 땐 언제나 숲으로 돌아와 마음의 평화를 얻고 차분하게 나를 가라앉힙니다. 그렇다고 사회를 무서워하는 건 아니에요. 내가 더 무서워하는 건 이 사회에서 무엇을 할 것인가 하는 것이죠. 칼과 약간의 줄, 그리고 도끼와 입고 있는 옷가지 정도면 모든 게 충분합니다. 그리고 안전한 곳을 찾는 거죠. 그러면 비에 젖지도 않고, 바람에 시달리지도 않습니다. 바깥 동정을 살필 수 있고, 나를 완전히 감출 수 있는 곳이면, 아무도 나를 보지 못하죠.
제목: 사로잡힌 영웅들	음악

흥미 있는 시작부분의 또 다른 예는 데이빗 피어슨(David Pearson)이 BBC를 위해 만든 〈도대체 누구의 집인가(Whose House is It Anyway?)〉다. 이것은 앞서 갈등상황의 좋은 예로 든 바 있다. 작품의 뒷그림은 지역의회가 강제로 팔라고 명령을 내린 집 주인인 두 형제가 이를 거부한다는 내용이다.

그림	소리
67살과 73살의 빌리와 고든이 어둠속에서 불 앞에 앉아있는 모습	고든 하워드: 여기 있다. 오늘 신문 봤지, 빌리?
	빌리: 음, 읽었어.
	고든: 이 얼굴을 봐! 그놈은 해냈는데 우리는 여기 앉아서, 손끝도 까닥 못하잖아?
낡은 집 바깥의 먼샷 의회건물 바깥 고든의 클로즈업	해설자: "재산이 없으면 불의도 없다." 3백 년 전, 한 철학자는 이렇게 썼다. 이 집을 가지고 있는 죄로 하워드 형제는 쫓겨날 위기에 처했다. 이번 주에, 그들은 의회 토지 관리인의 방문을 받게 될 것이다.
	고든: 난 관리인이 오는 거 하나도 무섭지 않습니다. 누가 와도 무섭지 않아요. 내 집에서 왜 내가 그래야 합니까? 내 발로 서서 내 집을 위해 싸워야죠. 그게 영국 남자의 도리입니다. 그 사람들 하는 건 나치식이에요. 히틀러식이라구요.
제목: 도대체 누구의 집인가? 이안 우드의 클로즈업	이안 우드: 대부분의 영국인들이 그렇듯이 하워드 형제도 집은 곧 성이라고 믿습니다. 하지만 그렇지가 않습니다. 그들의 성은 분명하지만 의회나 정부 부처가 바라면 이 집은 그들의 성이 됩니다.

1980년, 잘 알려진 영국 기자 로버트 키(Robert Key)는 BBC 프로그램인 〈아일랜드: 텔레비전 역사(Ireland: A Television History)〉에 출연했고, 해설을 썼다. 이 프로그램의 네 번째 작품은 19세기 아일랜드의 매우 심했던 감자기근을 다루고 있다. 시작부분은 차분하고 가라앉아 있지만, 표현의 힘과, 아일랜드 사람들의 대규모 미국이민을 불러온 사건의 중요성으로 인해 매우 감동적이고, 효과적인 시작부분을 만들어냈다.

그림	소리
어두운 아일랜드 정경. 언덕들. 계곡 교회 종소리. 여러 가지 아일랜드 이름들이 들려온다.	로버트 키: 1845년과 1849년 사이, 아일랜드의 대기근으로 죽은 남자와 여자, 그리고 어린이들의 이름입니다. 수백, 수천 명이 이때 목숨을 잃었습니다. 아주 적은 수의 이름만이 알려져 있습니다. 거의 백만 명에 이르는 엄청난 수의 목숨들이 기록도 안 된 채 묻혀버렸습니다.
던비리 부인과의 동시녹음 대담	던비리 부인: 어머니는 늘 그 일에 대해 말씀하셨죠. 감자가 없어서 그 많은 사람들이 죽었다구요. 물론 전 감자 때문에 죽었다고는 생각 안 해요. 아일랜드 사람들을 그들의 땅에서 쫓아내기 위한 영국의 음모가 있었다고 생각합니다.
언덕. 해가 지고, 땅을 덮는 구름	키: 인류 역사상 수많은 대형 재난에서 이처럼 분명한 징조가 없었던 경우도 없습니다. 화창하고 무더운 여름날, 1845년 8월 초, 갑자기 날씨가 바뀌었습니다. 우박에 번개, 엄청난 비가 내리기 시작했습니다. 지역 신문들은 최고의 감자 수확이 예상된다는 보도를 하고 있었습니다. 그런데 1945년 9월 11일...
비와 번개	제2의 해설자: 현재 몇 사람의 특파원들로부터 아일랜드 북부의 감자에서 '콜레라'가 발생했다는 안타까운 소식이 들어오고 있다.
프리랜스 저널	키: 이것이 왜 아일랜드에서는 그렇게 대단한 소식일까요? 왜냐하면 아일랜드 인구의 3분의 일은 완전히 감자로만 연명하기 때문입니다. 아일랜드 소작인들은 감자 농사가 그들의 전부이기 때문에 작황이 좋지 않을 때도 여전히 어려움이 많습니다. 지난 40년 동안은 그런 어려움이 더 심했는데, 그 기간 동안 아일랜드의 인구가 400만에서 8백만으로 두 배 늘었기 때문입니다.
카메라를 바라보는 로버트 키	

키의 유형은 간결하면서도 직선적이다. 그는 힘차고 감정적인 이야기를 갖고 있었고, 그것을 분명한 방식으로 전달함으로써, 사건과 사실을 있는 그대로 보여주었다.

07 율동, 속도, 절정

시작부분이 좋으면 작품에 대한 흥미와 기대감을 갖게 한다. 이제 문제는 다음 30분 또는 한 시간 동안 그 흥미를 어떻게 지속시키느냐 하는 것이다.

작품의 구성이 탄탄하면 많은 문제가 풀린다. 그렇다고 하더라도, 율동과 속도, 절정을 생각했다면, 피할 수 있었을 문제들이 많다. 이것은 단지 다큐멘터리 영화의 요소들이 아니

라 모든 작가들- 소설가, 희곡가, 또는 영화작가- 이 걱정해야 할 요소들이다.

우리는 흔히 이런 말을 자주 듣는다. "이 책은 반 넘어가니까 김이 빠졌어.", "처음부터 질질 끌더니 끝날 기미가 없군."

이렇게 느리고 질질 끄는 작품에 대한 불평은 불행히도 많은 다큐멘터리들에게도 해당되는 것으로, 특히 재미가 있든 없든, 과정에 대한 모든 설명과 인물에 대한 모든 사실들을 전달하려는 다큐멘터리가 그러하다.

뛰어난 작품들도 문제가 없는 것은 아니다. 바라라 코플(Barbara Kopple)의 〈할란 카운티(Harlan County)〉는 몇 년 전, 아카데미상을 받았다. 이것은 정당한 계약을 요구하는 켄터키 광부들의 파업을 그린 용기 있는 수작이었다. 작품의 처음 3/2는 아주 뛰어나지만, 나머지는 되풀이고, 교훈적이며, 활력이 빠져버렸다. 여기에는 한 가지 핵심적인 문제가 있었다. 작품은 자연스런 결말이 있었는데, 코플이 이를 무시했던 것이다. 결과적으로 자연스런 절정 뒤에 영화가 지루하게 다시 시작한 셈이 되었고, 계속 질질 끌게 된 것이다. 영화 앞부분에 돋보인 점들이 다른 상황에서 단순히 되풀이 되었고, 보는 사람들에게는 별로 새로운 것도 없는 내용이었다. 내 생각에는 코플이 자신의 주제에 집착해서 율동과 속도, 그리고 보는 사람들의 요구라는 기본적인 원칙을 무시했거나, 잊어버린 것 같다.

좋은 율동과 속도란 어떤 것인가? 간단히 말하면, 논리적이고 감정적인 흐름이 있어야 하고, 긴장도가 여러 가지여야 하며, 갈등은 분명하고 점차 세어져야 하고, 계속 우리의 관심을 끌어야 하며, 힘찬 절정을 만들어내야 한다. 불행히도, 해결책을 내놓는 것보다는 문제점을 가리키는 것이 더 쉽다. 다음은 가장 흔한 문제점 가운데 몇 가지다.

- 이야기단위(sequence)가 너무 길다.
- 이야기단위 사이의 이음새가 없다.
- 비슷비슷한 이야기단위가 너무 많이 이어진다.
- 활극장면이 너무 많고, 회상장면이 너무 적다.
- 이야기를 펼쳐나가는 힘이 없고, 이야기단위에 논리적, 감정적 순서가 없다.

율동과 속도에 관해 약간 감이 잡히는가? 몇 가지 아주 개인적인 지침을 알려줄 수 있다. 첫째, 작품 속으로 빨리 들어가라. 하고자 하는 목적이 있으면, 곧 하라. 둘째, 여러 가지 장면들이 이어지면서 점차 절정을 향해서 올라가는 방식으로 작품을 구성하라.

앨런 킹(Allan King)의 〈부부(A Married Couple)〉는 속도가 뛰어난 작품의 하나다. 이 작품은 빌리와 아내 안투아네트의 3개월 동안의 갈등을 다루고 있다. 작품의 반을 넘어서면 우리는 제3자를 보게 된다. 빌리는 카메라를 가지고 돌아다니면서 안투아네트를 무시한 채, 계속 사진만 찍는다. 안투아네트는 화로 옆에 앉아서 뉴욕에서 온 방문객에게 노골적으로 애인이 되자는 유혹을 보낸다. 이 장면은 빌리와 아내 사이의 엄청난 거리감을 나타내고 있다. 그러나 다음 장면에는 빌리와 안투아네트가 함께 침대에 누워있고, 안투아네트가 빌리의 어깨에 기대어 울고 있다. 이 영화를 보는 사람들은 안투아네트의 생각을 짐작할 수 있다. "내가 왜 이래야 하는 거지? 다른 남자를 유혹하다니. 난 이토록 남편을 사랑하는데." 이 두 장면을 잇는 것은 완벽하다. 또한 이 작품은 이어서 점차 높아지는 절정의 가치를 보여준다. 이 작품을 찍는 동안 빌리와 안투아네트는 서너 번의 거친 말싸움을 한다. 가장 심한 싸움은 첫 부분에서 있었는데, 빌리는 안투아네트를 집에서 쫓아낸다. 원래 순서로는 두 번째 싸움이지만 네 번의 싸움 가운데 가장 심하기 때문에, 감독은 이것을 절정에 배치했다.

여러 가지 장면의 필요성은 되풀이해서 강조해야 할 점이다. 단편영화에서는 그런 현상을 볼 수 있는데, 다큐멘터리에서도 이것은 중요하다. 우리에게 특히 필요한 것은 장면의 유형과 속도의 다양성이다.

윌리엄 골드만(William Goldman)이 쓴 〈내일을 향해 쏴라(Butch Cassidy and the Sundance Kid)〉는 지금까지 가장 성공한 '친구(Buddy) 영화'다. 골드만의 놀라운 구성감각과 다양성과 속도에 관한 그의 완벽한 능력이 작품성공의 이유라 할 수 있다.

영화는 활극과 추적, 총싸움 장면들로 가득 차 있지만, 이것도 지루할 수 있다. 그래서 가운데 부분에 골드만은 한가로운 장면을 하나 집어넣었는데, 폴 뉴먼이 여자 친구를 자전거에 태우고 나무들 사이를 돌아다니고, 이때 부르는 노래 '빗방울은 머리 위에 떨어지고(Raindrops Keep Falling on My Head)'가 흘러나온다. 이것은 다음 추적 장면으로 넘어가기에 앞서, 보는 사람들로 하여금 숨을 돌리고 쉬게 하는 가볍고 재미있는 장면이다.

셋째, 결말은 분명하게 하라는 것이다. 이것은 당연한 듯 보이지만, 쉽게 무시된다. 그러나 어떤 경우에도 이것은 지켜져야 한다. 많은 작품들, 특히 위기를 다룬 작품은 자연스런 결말이 있다. 결말이 분명치 않을 때, 대부분의 다큐멘터리 제작자들은 '몽타주'식 결말을 생각하고, 주요 등장인물들을 짧게 뭉뚱그리는 형식을 쓴다. 이 방법은 때로는 효과가 있지만, 내가 보기에는 작품의 실패를 고백하는 것 같다.

만일 대본을 논리적으로 썼다면, 결말은 분명해진다. 학교생활의 마감, 졸업식 또는 의학적인 회복, 정말로 결말이 없다면 재미있고, 눈으로 보기에 충격적인 그림단위를 쓸 수 있다. 고등학교 무도회, 전쟁이 끝난 것을 축하하는 행사, 배가 와 닿는 장면, 노을 속으로 사라지는 비행기 등, 결말을 근사하게 맺고, 보는 사람들에게 영화가 끝났다는 것을 알려주라.

좋은 절정이란 어떤 것인가? 글쎄, 바로 그것이다. 작품은 보는 사람들에게 완성된 느낌과 완벽성, 정화(catharsis, 고전의 문학적 용어를 빌리면)를 느끼게 해야 한다. 당연한 것 같지만, 그렇지가 않다. 나는 결말의 느낌을 주지 못하고, 질질 끄는 다큐멘터리들을 수도 없이 보아왔다. 나는 여기에 더 큰 문제가 있음을 안다. 인생이란 쉽게 요약되지 않는다. 모든 이야기가 산뜻한 시작과 풀림, 그리고 결말이 있는 것이 아니고, 이 모든 문제가 멋있게 풀리는 것으로 그리는 것은 상당히 위험할 수도 있다.

IRA 요원을 쫓아 체포함으로써, 영화는 끝나도 아일랜드의 문제는 여전히 남아있다. 르완다와 보스니아의 갈등은 피난민들이 국경을 넘고, 유엔군이 도착해도 여전히 계속된다. 그리고 그들은 오래오래 행복하게 살지 않는다. 이것을 모르는 바는 아니지만, 나는 그래도 영화 속의 어떤 이야기에는 반드시 힘센 결말이 있어야 한다고 생각한다.

이런 이야기를 하기는 쉽지만, 실천하기는 어렵다. 때로는 언제 절정이 오는지, 명확한 결말이 좋은 결말인지, 이야기를 마무리할 시간이 있을지 확신이 서지 않을 때도 있다.

1988년 내가 만든 작품 〈특별 협의회(Special counsel)〉는 1979년 이집트와 이스라엘 사이의 평화협정과 갈등 해소에 관여한 공적, 사적 인물들을 다룬 다큐멘터리 드라마였다. 평화가 이루어지기까지 수많은 전투와 갈등이 있었고, 따라서 어떻게 보면 작품의 결말을 1979년 3월 백악관 뜰에서 평화조약서에 서명하는 것으로 맺을 수도 있었다. 그것은 매우 효과적인 결말이었겠지만, 나는 이 작품의 인물과 사건들의 운명에 관해 너무 많은 것들이 아직 풀리지 않은 채 남아있다고 생각했다. 따라서 나는 10분을 더 떼어 내, 이스라엘이 실제로 시나이 반도에서 물러나는 모습과, 정착민들을 평화협정에 따라 강제로 쫓아내기 위한 전투를 보여주었다. 또는 영화의 주인공들에게 어떤 일이 일어났는지도 보여주었다. 사다트의 암살, 카터 대통령의 선거 참패, 모세 다얀의 죽음, 그리고 사적인 인물이지만, 영화 안에서 중요한 역할을 맡았던 사람에게 주어진 명예박사 등. 이것은 쉽지 않은 결정이었는데, 왜냐하면 절정을 반감할 수 있기 때문이었다. 그러나 정보에 대한 심리적 요구와 커다란 사건들이 이어지는 것을 보고난 뒤, 가라앉고 싶은 몸의 요구가 있었기 때문에, 이 결정은 효과적이었다고 생각된다.

이런 문제들을 푸는데 있어서 작가의 역할은 무엇인가? 이미 말한 대로 속도와 율동, 절정, 결말의 문제를 푸는 것은 작가의 임무다. 작가가 종이위에 나타낸 율동과 해결책이 실제로 영상으로 나타났을 때, 제대로 살지 못할 수도 있다. 따라서 작가와 감독은 해답을 얻기 위해 함께 일해야 한다. 그러나 작가는 첫 단계부터 문제를 건드리는 데 주저하지 말아야 한다. 만약 작가가 기본골격을 만들어내지 못하면, 문제를 감독에게 떠넘기는 꼴이 된다.

감독 또한 여기에 대처할 기본적인 청사진을 갖고 있어야 한다. 청사진이 있으면 다음 일은 쉬워진다.

아래유형별 다큐멘터리 대본쓰기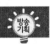

아래유형별로 좋은 대본쓰기를 위한 기법을 소개한다. 앞서 설명한 대본쓰기의 일반원칙과 겹치는 부분이 있겠으나, 유형별 속성을 알고 대본을 쓰는 데 도움이 될 것이다.

◎ 인간 다큐멘터리— 작가 고선희

보통사람들의 진술한 삶, 거기에 비친 시대상황과 그 속에 담긴 보편적 삶의 가치를 캐내는 일이 바로 인간 다큐멘터리다.

"진정한 가족이란 무엇인가? 미국 이민생활에 실패한 부모가 버리고 간 우리나라 어린 소년 로이(정대윤, 13살)는 흑인 노인 그레이브스 씨(67살) 손에 자라나고 있다. 태어난 지 7달부터 무려 12년 동안 핏줄 하나 섞이지 않은 아이를 사랑으로 길러온 그레이브스 씨. 그의 이야기가 최근 로스앤젤리스 한인사회에 뒤늦게 알려지게 되었다. 2년 전 로스앤젤리스 흑인폭동 뒤 휴화산처럼 남아있는 한·흑 갈등. 그 화해의 가능성은 바로 이런 한 사람 한 사람의 관계를 통해서 오히려 더 쉽게 열릴 수 있는 것이 아닐까? 이들 부자의 얘기는 그래서 더욱 큰 뜻으로 다가오고 있다.

더구나 자신도 결코 넉넉지 않은 처지에 그런 좋은 일을 행한 흑인 그레이브스 씨의 얘기는 제 살기에만 급급했던 한인사회에 새로운 반성의 계기가 되었다. 어쩌다 우리의 아들을 가난한 흑인노인의 손에서 자라나게 내버려두었던가? 이는 바다 건너 우리와도 결코 무관한 일이 아니다. 〈가정의 달〉인 5월. 인종과 핏줄을 넘어선 그레이브스 씨 부자의 가족애를 통해, 가정의 소중함과 진정한 가족의 뜻을 되돌아본다."

이상은 〈신 인간시대 - 내 아들 로이〉의 기획안이다.

진정한 가족이란 무엇인가, 하는 첫 질문에서 이 프로그램의 기획 의도는 한 마디로 드러나고 있다. 그리고 우리나라 사람의 아들 로이와 흑인 아버지 그레이브스 씨의 남다른 사연, 바로 이것이 그 기획의도를 잘 살려줄 프로그램의 소재로 되었다. 또한 로스앤젤리스가 2년 전 흑인폭동의 역사적 현장이라는 사실과, 이 다큐멘터리가 방송될 때인 5월은 '가정의 달'이라는 사실 때문에, 그레이브스 씨 부자의 얘기가 매우 알맞은 소재임을 알 수 있다. 또한 '인종과 핏줄을 뛰어넘은 가족애'라는 주제가 드러나고 있다.

대개의 기획안은 이런 요소들로 이루어지며, 이를 얼마나 설득력 있게 설명하느냐에 따라 더욱 매력적인 기획안이 될 수 있다.

ⓞ❶ 주제 – 주제의식은 인생관, 세계관이다.

기획단계에서의 문제는 기획서를 어떻게 쓰느냐? 하는 것은 아니다. 작품의 첫 단계인 기획단계에서 작가는 과연 무엇을 얼마나 고민해야 하는가? 하는 것이 중요하다. 간혹 그럴듯한 소재(인물)만 잡히면, 그 사람을 있는 그대로 소개하는 것만으로 한편의 인간 다큐멘터리를 완성할 수 있을 것이라고 믿는 작가나 제작자들이 있다. 하지만, 의도된 주제의식 없이 막연히 새롭다든가, 흥미를 끌만하다거나, 감동적이란 사실만으로 소재를 고르고 일을 진행한다면, 반드시 무리가 따른다. 이를 테면, 그것은 이렇다 할 인생관, 사회관, 역사관 없이 어떤 일을 시작하는 것과 같다. 그러므로 현실 속의 사람을 다루는 인간 다큐멘터리에서도 주제설정이 소재를 정하기에 앞서 이루어져야 한다.

ⓞ❷ 소재 – 시각, 곧 주제의식이 소재를 결정해준다.

실제로, 앞에 소개한 〈신 인간시대- 내 아들 로이〉의 주인공 그레이브스 씨 부자의 이야기가 소재로 결정된 과정은 이러하다. 취재팀은 가정의 소중함을 되돌아본다는 기획의도를 가지고 미국으로 출장을 갔다. 자식교육에도 성공하여 미국 땅에 뿌리내린 김명한이라는 이민 1세 노인이 우리의 주인공이었다. 그런데 로스앤젤리스에 며칠 머무르는 동안, 이곳 한인사회에서 화제가 되고 있는 그레이브스 씨의 사연을 알게 되었다.

'버려진 한국인 아이를 주워 기른 흑인 아버지', 이것은 가족의 뜻을 묻는다는 처음의 기획의도를 더욱 잘 살려주면서, 또한 새로운 소식이라는 '시의성'조차 지닌 매력적인 소재였으므로, 취재팀은 현지에서 바로 그레이브스 씨 부자를 취재하기로 결정했다.

이렇듯 기획이 분명하게 서 있을 때, 좋은 소재를 알아보고 고르는 눈이 생겨나고, 그 소재를 통해 주제를 더욱 뚜렷이 드러낼 수 있는 힘이 생기는 법이다. 〈인간시대〉와 같은 고정 프로그램의 경우는 삶과 사회에 대한 일관성 있는 이미지를 제공하여 보는 사람의 생활양식과 사고방식, 가치관에 영향을 미치게 되므로, 기획단계에서 제작진의 주제 설정과 소재 고르기는 더욱 신중해야 한다.

❸ 소재의 검증

기획이 정해졌다. 이제 소재에 관한 구체적인 조사를 통해 의도된 주제에 다가갈 단계다. 물론 기획단계에서 이 사람이 주인공으로 알맞은가 하는 것을 알아보기 위한 사전조사가 한 차례 있기는 했지만, 그러나 본격적인 조사는 이제부터다. 소재(주인공)가 실제로 살고 있는 현장을 조사하는 것은 다큐멘터리의 구성(plot)을 결정짓기 위한 일일뿐 아니라, 주제를 확정짓기 위해 반드시 거쳐야 할 과정이다.

관련 자료를 모으고, 분석하고, 주인공과 대담을 나누고, 주인공이 활동하는 현장을 살펴보고, 주변사람들에게 주인공에 관해 물어보는 등 일반적인 조사 말고도, 특히 주인공의 삶에 관해 객관적으로 살펴보는 일이 중요하다. '내 아들 로이'의 경우, 그레이브스 씨와 로이 두 사람이 얼마나 서로를 기대면서 그들 나름의 독특한 가정을 유지해나가고 있는지, 그리고 그들의 가정을 통해 이끌어낼 수 있는 보편적인 가치는 구체적으로 어떤 모양으로 나타나는지 살펴보았다. 대개의 주인공들은 취재팀과 함께 하는 일주일 또는 길어야 열흘 동안, 아무 일도 일어나지 않는 평범한 일상을 보내는 경우가 많다. 그런 일상 속에서 주인공과 주인공을 둘러싸고 있는 상황의 현실구조를 집어낼 수 있는 눈, 그것은 치밀하게 살펴봄으로써만 얻어질 수 있는 것이다.

예를 들면, 낡은 부엌에서 아버지 그레이브스 씨가 음식을 준비하는데, 가만히 보면 거기에 한국식 전기밥솥이 있다. 로이를 한국식으로 키우려는 그레이브스 씨의 마음이 잘 드러나는 증거다. 그들에게는 일상이 되어버린 이런 물건 하나에서도, 우리는 어떤 뜻을 찾아낼 수 있다. 그리고 하나뿐인 방에서 공부하는 로이의 모습에서, 우리는 로이를 버린 친부모에 대한 궁금증과 로이의 외로움, 그러므로 더욱 소중한 흑인 아버지의 존재를 읽어낼 수 있다.

❹ 촬영대본 쓰기

조사를 통해 밝혀진 사실들을 정리하여 촬영대본을 만들 수 있다. 드라마처럼 완벽한 대

본을 만들 수 없는 다큐멘터리 제작에서는 경우에 따라 매우 여러 가지 형태의 촬영대본을 만들 수 있다. 어떤 경우에는 드라마 대본처럼 자세한 대본을 쓸 수 있다. 역사물이나 과학물의 경우는 그 논리적 전개에 따라 구체적인 해설까지 거의 다 쓸 수 있다. 그러나 인간 다큐멘터리의 경우, 구체적인 대본을 쓰지 않으려고 하는데, 그렇게 하면, 한 인물에 대한 제작진의 선입관이 작품을 한쪽으로 기울게 할 수 있기 때문이다. 그러나 이 사람을 통해서, 무엇을 이야기할 것인가에 합의하면, 반드시 찍어야 할 장면들이 어느 정도 윤곽이 잡히게 된다. 그리고 조사결과, 주인공에게서 일어날 만한 사건이나 상황들 가운데서 주제에 맞는 장면들이 있을 수 있다.

〈내 아들 로이〉에서 로이의 배탈로 병원에 간 경우라면, 12년 동안 아이를 키우면서 그레이브스 씨는 숱하게 병원을 드나들었을 것이다. 그러므로 배탈이 아니더라도 주인공들의 협조를 얻어 일상적인 진료모습을 카메라에 담을 수 있다. 그에 앞서 버려진 로이를 그레이브스 씨가 처음 만났던 빌트래지션 빌딩에서의 장면은 반드시 찍어야 한다.

그런데, 자주는 아니지만, 한 인물의 사회적 가치를 높이 사서 작품을 만들었는데, 방송이 나가고 난 뒤, 그 프로그램을 보았던 사람들 가운데서 어떤 사람의 항의전화를 받는 수가 있다. 알고 보니 그 사람은 사실은 전에 고리대금업자였다든가, 조강지처를 하루아침에 버린 인물이라든가 하는 경우다. "어떻게 그런 사람이 방송의 주인공이 될 수 있느냐?"고 분개하는 사람이 있을 때, 그런 사실을 몰랐던 제작자는 매우 곤란한 입장이 된다. 그러므로 아무리 훌륭한 인물이라도 그의 다른 측면들에 관한 면밀한 조사가 필요하다.

⑤ 찍기

연출자가 주인공의 생활을 찍는 단계에서, 처음의 촬영대본은 단지 참고사항에 지나지 않을 수도 있다. 인간 다큐멘터리의 주인공은 대본대로 움직이는 연기자가 아니기 때문이다.

참고로, 찍는 과정에서는 주인공을 통해서 무엇을 보여주려는가 하는 주제의식, 바로 이것에서 결정된 관점에 따라 어떤 장면을 찍을 것인가, 그 장면은 어떤 각도로 찍을 것인지가 결정된다.

될 수 있는 대로 주인공에게 이런 저런 움직임을 하라고 요구하지 않으며, 찍기에 필요한 사항을 위해서는 주인공의 일상생활에서 자연스럽게 그런 상황이 생기도록 이끄는 등 인간 다큐멘터리를 찍는 일은 매우 조심스럽고 어렵다.

이 과정에서 작가는 말없이 지켜보아야 한다. 물론 주제가 드러나는 과정을 지켜보면서

말이다.

06 구성

촬영팀이 풀어놓는 테이프는 50분물의 경우, 대략 30분짜리로 30~50개나 된다. 실제 방송량의 수십 배나 되는 그림들을 작가는 연출자와 함께 치밀히 분석하며 본다. 그리고 그 밀림을 헤쳐 나와 한편의 작품 꼴을 집어내야 하는 일은 다름 아닌 작가의 몫이다.

드라마 작가가 허구의 세계에서 하나의 이야기를 엮어내는 것이라면, 인간 다큐멘터리는 일단 촬영된 영상의 밀림 속에서 처음에 설정한 주제에 맞추어 하나의 이야기를 엮어낸다는 차이가 있다. 매우 현실적이면서 또한 한계가 분명한, 그래서 어쩌면 더욱 힘겨운 일인지도 모른다.

구성의 과정은 드라마와 비슷하다. 시작부분- 전개부분-절정- 결말. 그리고 구성의 각 단계에서 주의해야 할 사항들도 드라마와 비슷하다. 그러면서도 실제 인물이 움직이는 선과 시간의 흐름을 무시할 수 없다. 그래서 때로 보충촬영을 요구해야 할 상황에 처하기도 한다. 그러나 실제 구성단계에서 반드시 짚고 넘어가는 가장 핵심사항은 다음과 같다.

▶ **시작과 끝을 먼저 생각한다_** 일명 '뚜껑 만들기'라고 한다. 시작부분의 이야기단위, 그리고 마지막 이야기단위가 결정되고 나면, 구성의 절반은 끝난 셈이다. '30초 안에 터지지 않으면, 돌아간다.'는 말은 5분 안에 무언가 강렬함이 보이지 않으면, 보는 사람은 더 이상 지켜볼 흥미를 잃고 만다. 그렇다고 해서 시작부터 가지고 있는 모든 것을 다 내보이고 나면, 정작 본 내용 편에서는 더 이상 이야기를 풀어나갈 꺼리가 없어지고 만다. 그러므로 시작부분에서는 인물의 특징적 성격이나 사건의 단초를 내보이는 것이 좋다.

▶ **주인공의 매력을 드러낸다_** 드라마에서처럼, 인간 다큐멘터리에서도 인물과 사건의 뒷그림은 이야기 전개의 기본요소다. 특히 수많은 사람들 가운데 왜 하필 그 사람인가에 대한 공감대를 만드는 것은 인간 다큐멘터리의 핵심과제다. 그러므로 시작과 함께 인물(주인공)의 특징적 성격을 소개하는 일은 무엇보다 중요하다. 물론 여기서는 '창조'된 성격이 아닌, 있는 그대로의 성격적 특성을 강조, 소개하는 요령이 필요하다. 그러기 위해서 대개는 어떤 상황 속의 인물을 소개하는 방법을 취한다.

'내 아들 로이'의 경우, 로스앤젤리스라는 도시의 한 병원을 무대로, 한국인들이 로이를 데리고 온 흑인 그레이브스 씨를 맨 먼저 소개하고 있다. 양아들을 진료해준 의사 앞에서

흑인 아버지 그레이브스 씨는 감사의 눈물을 흘린다. 그 작은 일에도 감사의 눈물을 흘리는 가슴 따뜻한 사람, 이것이 그레이브스 씨의 특징적 성격이다.

▶ **갈등을 구조화한다_** 기습적일수록, 그 효과는 크다. 물론 예외도 있다. 그러나 갈등이 없는 인간다큐란 매력 없는 그저 담담한 수필에 지나지 않는다. 인간이기에 지닐 수밖에 없는 무수한 갈등의 요소들… 이 가운데서 우리는 그가 주인공으로 뽑힌 순간부터 이미 그의 가장 큰 갈등요소를 이야기줄거리로 내세울 계획을 세우고 있어야 한다. 그 갈등은 사회의 모순된 구조에서 오는 것일 수도 있고, 대조적인 성격의 적수 때문에 있는 것일 수도 있다.

이럴 경우, 우리는 그 적수와의 한판 승부를 기대하지 않으면 안 된다. 주인공의 적수, 또는 주변인물의 독특한 성격을 살리는 일은 바로 주인공을 돋보이게 하는 것과 같다. 적수와의 한판승부가 아니더라도, 이야기의 줄거리를 이루는 그 '갈등요소'는 반드시 한판의 결전을 거쳐서 절정을 이루도록 해야 한다. 구성이 필요한 까닭이 여기에 있다.

'내 아들 로이'의 경우, 로이가 몸살이 나서 학교에 가지 못하고 누워있게 된 날, 로이에 대한 걱정으로 하루 내내 일손이 잡히지 않았던 그레이브스 씨가 한국식 만두를 사와서, 함께 먹는 장면이 그들의 갈등 아닌 갈등(여기서는 너무도 애틋한 '부정'이 갈등)으로 나타났으며, 한편으로 갈등의 화해라는 더 큰 갈등의 해결이 겹쳐서 나타났다.

여기에 〈신 인간시대-내 아들 로이〉의 구성안을 소개한다. 이것은 찍은 그림들을 모두 본 뒤에, 필요한 장면들을 골라내서 편집용으로 구성한 것이므로, 미리 만든 촬영대본과는 차이가 있다. 다만 구성안의 형식이 어떠한지를 보여주기 위함이다.

〈신 인간시대〉'내 아들 로이' 구성안

제목	그림	소리
시작부분	• LA의 여러 인종들 • 병원의 리언과 로이 • 부자 모습 멈춰지며	세계인의 도시 LA에서도 드물게 만나볼 수 있는 한인 아들과 흑인 아버지.
두 사람의 남다른 사연	• 로이를 본 아파트 • 리언 그레이브스의 회상	12년 전의 우연한 만남에서 시작된 남다른 사연
한인과 흑인	• 현재의 생활 소묘 • LA폭동 자료 • 폭동 때의 상황 증언	2년 전의 흑인폭동. 그 폐허 위에서 '한흑 화해'의 한 상징으로 우리에게 다가오는 두 사람.
로이 양육의 어려움	• 쓰레기통 뒤지는 리언 • 안나와의 만남	
외로운 로이	• 골프 숍 일하는	한국인 부모도 버린 자식을 어렵사리 키워온 그레이브스의 이 기막힌 사연을 어느 날 한 교포가 알게 됐다. 가
세상에 알려짐	• 윗집 흑인들과 로이 • 혼자 집지키는 로이	

도움의 손길들		난보다도 더 견디기 힘들었던 외로운 시간들...
	• 토크쇼 출연	
	• 신문 기사	
	• 새 학교로 전학하는 로이	
리언의 감격	• 학교에서의 첫날	그러나 그들은 더 이상 외롭지 않게 되었다.
	• 감격해 돌아오는 리언	한인사회의 배려로 로이는 새 학교로 전학을 가게 됐다. 이 날이 아버지 그레이브스에게는 생애 최고의 날이었다.
	• 일하며 노래하는 리언	
로이 하교길	• 차로 데리러 가는 리언	
로이의 몸살	• 춥다고 점퍼 입으라 하고	
	• 리언 그레이브스 대담	
	• 집지키는 로이	로이를 건강한 한국인으로 키우는 게 그레이브스의 유일한 소망인데...
	• 퇴근길의 리언	
	• 머리 짚어보고	
직장의 리언	• 슈퍼 가서 스프 사오고	한인 아들과 흑인 아버지... 두 사람이 이룬 가정은 누구 못지않게 소중하다.
	• 먹이고, 학교에 전화하고	
	• 담배 피우며 괴로운 리언	
	• 뽀뽀하고 집 나서는	
	• 리언 앉아 걱정+로이 모습	새 학교로 환경이 바뀐 탓일까? 몸살을 앓고 마는 로이.
	• 안나에게 만두집 묻고	
	• 청소하고	
	• 퇴근	
한흑 화해	• 만둣국 싸들고	
(한국 식당)	• 식당 주인, 한인들 인사	
함께 하는 저녁	• 음식 그릇에 담아	
	• 기도하고 먹고	로이 걱정에 종일 일이 손에 잡히지 않는 그레이브스
	• 리언 대담	
		아들을 위해 한국음식을 사가는 퇴근길이 바쁘기만 하다.
		이럴 때 서로의 가족의 소중함을 더욱 절감한다.
		자신이 죽으면 누이 '루실'이 로이를 맡을 거라는 그레이브스...
마지막 부분	• 집 외경(밤)	인종과 핏줄을 초월한 부정이 우리의 삶을 다시 돌아보게 한다.
	• 자리에 누운 부자	
	• 로이와 리언의 얼굴에서	
	• 부자 모습 몽타주	

◎ 탐사 다큐멘터리 – 작가 송지나

다음은 이 다큐멘터리의 조사를 시작하면서 방송국에 낸 기획안이다.

> ■ 방송일시: 1992년 9월 13일 밤 10:55∼11:50
>
> ■ 기획의도: 1987년 미국 노스캐롤라이나 대법원 배심원은 재미 한국여인인 송종순 씨가 그녀
> 의 두 살 난 아들을 살해했다고 결론내리고 20년 징역을 언도했다.
>
> 5년이 지난 지금 재미 한국인 교포들 사이에서는 그녀의 구명을 위한 운동이 전개되고 있다.
> 재미 한국인 변호사는 주지사에게 그녀의 결백을 주장하는 서류를 제출했으며, 1,300명이 서명
> 한 탄원서가 제출되었다.
>
> 1980년 재한 미국군인과 결혼하여 미국에 건너간 뒤, 이혼과 재혼을 거치면서 세 명의 아이를
> 낳았던 종순 씨는 어쩌다가 자신의 아들을 살해했다는 판결을 받게 된 것인가? 그 사건은 어찌
> 하여 지금 재미 한국인들 사이에 관심을 끌게 되었으며, 종순 씨의 결백을 주장하는 공감대를
> 형성하게 되었는가?
>
> 이 사건의 진실을 규명하는 일은 이국땅에 있는 한국여인의 결백을 밝히는 일인 동시에, LA폭
> 동 뒤 재미 한국인들 사이에 대두되고 있는 재미 한국인의 자결력 운동에 또 하나의 촉매제 역
> 할이 될 수도 있을 것이다.

　　이 다큐멘터리가 기획된 것은 LA 흑인폭동이 한창 벌어지고 있던 때였으며, 신문과 방송
에서는 날마다 LA 교민들의 피해상황이 알려지고 있었다. 보도가 사실에 관한 보고를 하는
것이라면, 다큐멘터리는 사실 속에 감추어진 진실을 찾아내어 작품으로 만들어야 한다.

　　LA 폭동 기사의 한 구석에 실렸던 작은 기사 하나가 눈에 띄었다. 재미 한인변호사 한
사람이 죄 없는 한국 여인 한 사람의 결백을 주장하며 애쓰고 있다는 내용이었다. 특히 제
작진의 관심을 끈 것은 그 주장에 동조하는 한인교포들에 관한 이야기였다.

　　곧 미국현지와 제작진 사이에 여러 차례의 장거리 국제전화와 팩스가 오고갔으며, 마침
내 대강의 내용이 전해졌고, 기대이상이었다. 그 내용은 다음과 같다.

　　첫째, 재미 한국인에 관한 이야기로, 이것은 시의에 맞는다.

　　둘째, 어머니가 자신의 친아들을 죽였다는 것이 사건의 요지로, 매우 충격적인 내용이다.
　　　　만약 이것이 사실이라면 작품으로 만드는 데 문제가 있겠지만, 만약 죄가 없다고
　　　　한다면, 긴장을 일으키게 하는데 더할 나위없는 소재가 될 것이다.

　　셋째, 재판할 때, 송 여인은 영어가 서툴렀음에도 불구하고, 재판정에는 통역이 없었다.
　　　　재판과정을 다시 분석하는 데 중요한 논쟁점이 되어줄 것이며, 미국에 사는 우리나

라 사람들의 어려움을 말해주는 고리가 되어줄 것이다.

넷째, 송 여인 구명운동을 위한 한인들의 모임이 만들어졌다. 여기서 이 작품의 주제를 집어낼 수 있을 것이다.

01 소재

다큐멘터리, 특히 이 프로그램 SBS의 〈그것이 알고 싶다〉와 같은 탐사 다큐멘터리에서 어떤 소재를 고를 것인가 하는 문제는 매우 중요하다. 소재에서 시청률의 절반이 결정된다. 텔레비전 예고를 보는 사람들로 하여금 "어, 저 얘기를 한다고? 몇 시에 시작하는데?" 하는 반응을 얻어내기 위해서는 어떤 소재를 골라야 하는가?

먼저, 보는 사람들의 관심이 무엇인가를 읽어야 한다. LA폭동이나 인천세무소 사건 등과 같은 큰 사건에는 사람들의 눈길이 쏠린다. 그러나 이와 같이 어디에서나 알리고 있는 큰 사건을 다룰 때는 매우 조심해야 한다. 작품을 다 만들어서 방송할 때쯤 이미 그 사건에 관해 사람들이 식상해 있다면, 오히려 효과가 없다. 소식처럼 곧바로 방송할 수 없는 다큐멘터리의 경우에는 언제나 이런 위험이 있다. 따라서 '송여인 사건'처럼 LA 폭동을 정면으로 다루지 않고 둘러가는 방법을 쓰는 소재를 고르는 것이 안전하고 효과도 크다. 그러나 다큐멘터리를 만들 때에는 어느 소식 프로그램에서도 다룰 수 없었던 깊이 있는 취재와 높은 수준의 작품성을 갖추어야 한다.

많은 사람들의 눈길을 모을 수 있는 큰 사건이란 늘 있는 것이 아니다. 따라서 작가는 어느 정도 사회심리학자가 되어야 한다. 요즘 사람들은 저기압인가, 고기압인가. 돈벌이에 관심이 높아지고 있는가, 아니면 황금만능주의를 비판하는가. 저항의식을 부추길 필요가 있는가, 아니면 저항에 지쳐 위로를 바라는가. 정치에 대해 적극적인가, 환멸을 느끼고 있는가. 환멸을 느끼고 있다면, 그에 맞춰 정치적이 아닌 소재를 고를 것인가, 아니면 정치에 대한 흥미를 되살릴 수 있는 소재를 골라야 할 것인가?

물론 이와 같은 분석이 언제나 맞는 것은 아니다. 또한 매주 방송되는 프로그램의 소재를 늘 그렇게 연구한다는 것은 현실적으로 어렵다. 그러나 끝까지 긴장할 수 있어야 하는 것이 방송작가가 가져야 할 첫 번째 자격요건이다.

02 촬영대본 쓰기

다큐멘터리 작가는 제작팀이 찍으러 나가기에 앞서, 촬영대본을 써야 하는데, 물론 현장

에서 더 보태거나 빼거나 하겠지만, 어쨌든 그들이 찍을 수 있는 바탕은 마련해 주어야 한다. '송여인 사건'을 찍기에 앞서 쓴 촬영대본은 다음과 같다.

***대담**

- **스미티**(Smitty, 애플바의 주인이며, 콜로니얼 숙소의 주인): 송씨의 평소 아이들에 대한 태도는? 성격은? 사건이 일어난 날의 기억?
- **게이블 의사**(Dr. Gable, 부검의): 모세의 사인은? 당시 부검상황과 의견은?
- **가렛 의사**(Dr. Garret, 주정부 의사, 당시 재판의 증인): 당시 어떤 식으로 모세의 죽음을 확인했는가? 살해라고 볼 만한 이유는?
- **스튜어트**(J. E. Stewart, 당시 법정을 반박하는 엔지니어): 옷장을 잡아당기면 텔레비전이 떨어질 수도 있다. 잭슨빌 시티의 엔지니어 주장보다는 TV 세트의 무게중심이 더 앞으로 나와 있는 상태였을 것이라는 주장.
- **베일리**(E. Bailey, 송씨의 전 변호사): 처음 사건을 맡게 된 경위는? 이 사건에 대한 당시 교포들의 관심은? 앞으로 사건진행의 추이에 대해 어떻게 추측하는가? 현장 상황실험을 했다고 하는데, 어떻게?
- **사건 당시 현장에 왔던 경찰**: 당시 송씨의 영어 이해정도는? 당시 상황 설명...
- **모세의 소아과 의사**: 평소 모세의 건강상태는? 평소 송씨와 아이들의 관계는? 아이들이 학대받았다고 생각되는가?
- **알렉스 테스**(Alex Tes, 어린이 학대 전문가): 당시 사건상황을 볼 때, 송씨가 아이들을 학 대했다고 볼 수 있는가? 현재 미국 안에서 아이들을 학대한다고 판단하는 기준은? 상황은?
- **서 변호사**: 처음 이 사건을 접하게 된 것은? 왜 시작하게 되었나? 사건에 대한 내용, 송씨에 대한 느낌, 앞으로의 계획.
- **북캐롤라이나 주 교민 송정순 지원회에 대한 개략적인 설명과 그곳 사람들 대담**: 송씨 사건에 관심을 가지게 된 이유? 이런 식으로 법적문제가 생겼을 때, 교포이기 때문에 불리한 점은 없는지.

***재연**
(콜로니얼 호텔)
밝지만 깨끗이 정돈된 방
...그때 현장의 그 방. 저녁 6시 30분을 가리키는 시계. 송씨, 두 아이에게 저녁을 먹이고 한 번 둘러본 뒤 텔레비전 크게 튼다. 방마다 문 잠그고...
현관 쪽으로 간다.
복도
송씨 현관문을 밖에서 잠근다.

밤 복도

송씨 급히 퇴근하여 들어온다. 열쇠로 문을 열고,

내부

현관 쪽에서 방으로 급히 바닥을 훑어가는 카메라. 텔레비전 소리 계속 나고, 쓰러져 있는 서랍장...

아이 안고 계속 깨우려 애쓰다가 침대에 눕힌다...정신없이 뛰쳐나가 옆집 문 두들기고...벽 시계 3시 30분...송씨 경찰에 전화...

(사건 당시 상황을 정확하게 설명하기 위한 낭독용으로 서랍장 안에 하체가 끼인 채 누워있는 인형 위로 텔레비전이 얹혀 있는)

외부

도착하는 구급차, 경찰차.

이때 경찰들 뛰어올라가고 경찰들과 송씨의 대면. 이때 상황대로...

애플바

성실하고 바쁘게 일하는 송씨(이때 함께 일했던 동료와 주인의 증언).

밤 2시 30분 무렵 일 끝내고 퇴근하는 송씨.

***실험**

이때의 모세와 같은 무게의 물체를 두 번째 서랍에 넣고 흔들었을 때, 서랍이 넘어지는지...

이때의 재판부는 아이의 몸무게로 서랍장이 무너질 수 없다고 판단.

랠리(Raelegh) 여성 교도소

• 송씨 대담: 처음 경찰이 왔을 때, 뭐라고 했는지 구체적으로 자세히(송씨가 살해범으로 몰리게 된 중요한 이유)...이때의 영어실력...재판과정에서 느낀 점...자신이 살해범으로 몰리게 된 사실을 언제 알게 되었는지...송씨의 개인사...아이들에 관한 마음...현재의 마음...교도소 생활...

법원(Onslow County) 바깥

• 검찰 대담: 송씨가 살해범이라고 믿게 된 근거는? 살해시간을 오후 7시 30분쯤이라고 보는 이유는? 법정 안을 찍을 수 있을까요?(송씨 진술 장면, 재판장면, 재연할 수 있으면 더욱 좋았을 것이다.)

패이에트빌(Fayetteville) 마을

• 장봉근 씨 등 한인 구명운동 장면과 대담
• 지역신문 발행자와 대담(이때의 신문 자료나 사진 구할 수 있으면...)

그밖에

• 송씨의 지난날 사진들(개인사 설명할 때 쓸 수 있게)

- 검찰 수사기록, 사건 당시의 사진이나 필름
- 콜로니얼 호텔 등 이때 송씨의 생활주변, 지금의 모습 촬영
- 잭슨빌 밤경치, 사람들 촬영
- 미국인 남편과 딸 에스더를 찾아라!

이 사건의 경우, 현장이 미국이었기 때문에, 현장조사를 할 수 없었으며, 따라서 이야기를 나누고, 자료를 모으는 것으로 만족해야 했다. 나라 안일 경우도 작가가 현장에 나가 조사하기란 쉬운 일이 아니다. 그러나 현장을 모르고 촬영대본을 쓸 수 없다. 현장에 직접 나가 살펴보고, 사람들을 만나야 한다.

➌ 찍기

이 사건의 경우에는 많은 운이 따랐다. 첫째는 사건 관계자들, 곧 현장에 나왔던 경찰들을 비롯해서 검찰 측의 증인들을 대부분 찾아낼 수 있었다는 점이다. 둘째는 현지 교민들의 전폭적인 도움을 얻을 수 있었다. 교민들은 그때의 뉴스필름을 구해주었으며, 재연을 위해서 직접 송 여인 역과 그 아이들의 역으로 출연해주었다. 이런 분위기 속에서 작가가 프로그램의 주제를 잡아나갈 수 있었던 것도 행운이었다. 여기에 기대하지도 않았던 주지사 대변인과의 대담도 운이 좋았기 때문이라고 할 수 있다.

그러나 무엇보다도 중요한 것은 교도소에 갇혀있던 송 여인과의 면담이 이루어졌다는 것이고, 게다가 송 여인이 우리가 기대했던 이상이었다는 점이다. 송 여인의 얼굴과 어눌한 말솜씨를 대하면서, 그 여인의 결백을 확신할 수 있었다. 그 느낌은 바로, 보는 사람들에게 전달될 것이었다.

➍ 구성

보통 60분물 다큐멘터리 한편을 만들기 위해서는 30분짜리 테이프를 30~70개 정도를 찍어야 한다. 이 가운데서 연주소 부분을 뺀 35분 정도의 그림을 골라야 한다. 작가의 입장에서 편집대본을 짜는 일은 다큐멘터리를 만드는 과정 가운데서 가장 중요한 부분이다. 그런데 구성이 이루어지면 대본은 저절로 따라 나오는 것이라 해도 지나친 말은 아니다.

■ **찍은 테이프를 자세히 본다_** 각 테이프의 번호와 그림을 일일이 적는다. 대담의 내용을 그대로 받아 적는 일도 중요하다. 헛기침이나 잠시의 침묵도 일일이 적어놓는다. 이런 것들

이 뒤에 아주 긴요하게 쓰일 것이다. 〈그것이 알고 싶다〉의 경우, 찍은 테이프의 내용을 적은 용지는 4절지로 100장을 넘기기 일쑤였다.

■ **이야기줄거리 만들기**_ 시작은 무엇으로 할 것인가? 이 사건의 경우에는 제작팀이 미국에 닿는 장면부터 시작해서 취재하는 과정에서 만난 사람이며, 찾아간 곳들을 빠른 속도로 소개하는 것으로 시작부분을 만들었다. 재판사건이라는 것은 자칫 딱딱하고 지루하게 느껴지기 쉽다. 빠른 속도로 이런 선입견을 없애주자는 목적도 있었지만, 무엇보다도 이 다큐멘터리를 보는 사람들이 이 사건의 기둥, 곧 송 여인이 유죄냐, 무죄냐 하는 문제들에 자발적으로 참여해 두뇌운동을 시작하도록 이끌고 싶었다. 이를 위한 준비공간을 만든 셈이다.

다음에는 사건의 전체 얼개를 설명해 주는 일이다. 가장 효과적으로 쉽고도, 빠르게 처리해야 할 부분이다. 이제는 이 프로그램을 보는 사람들과 함께 재판을 시작하자.

먼저, 검찰 측 주장부터 설명한다. 그런데 이것이 매우 중요하다. 우리가 한국여인이라는 이유로 편견을 갖고 있지 않다는 느낌을 주어야 하기 때문이다. 그리고 반대의견을 들려주기에 앞서, 어째서 판결이 끝난 이 사건이 다시 문제가 되게 되었는지를 설명할 필요가 있다. 곧 한인교포들과의 만남이다. 이것은 주제와도 이어지는 중요한 복선이 된다. 한인들과의 만남은 이 프로그램의 또 한 사람의 주인공이라고도 할 수 있는 서변호사로 이어진다.

서변호사와 대담을 하고, 그 느낌에 따라서 송 여인을 먼저 만나기로 한다. 프로그램을 보는 사람들은 자신이 서변호사가 된 듯한 입장에서, 그가 처음 송 여인을 만났을 때의 느낌을 받게 될 것이다.

여기서 잠깐 송 여인의 지난날의 일들을 살펴본다. 말하자면, 보는 사람들을 배심원의 자리에 앉히는 것이다. 이제 드디어 사건이 일어난 날의 일들을 다시 되풀이한다. 검찰의 주장과는 다른 사실들이 드러나게 된다. 되도록 많은 증인들을 통해 되도록 객관적으로 증명해 나갈 필요가 있다. 두 쪽이 서로 부딪치는 부분은 실험을 통해 입증한다.

과학적 증명 다음에는, 정황증거의 점검이다. 이 부분은 중요하다. 바로 우리가 주제로 삼고자 했던 부분, 곧 미국에 사는 한국인들의 실정을 드러내는 부분이기 때문이다.

이제 마음 놓고 주제에 다가가자. 송 여인 사건은 어디까지나 이 주제를 이야기하기 위한 도구였다. 곧 송 여인 사건을 계기로 모이게 된 한인들을 통해 이국땅에 사는 한국교포들의 나아갈 바를 짚어보는 것이다.

■ **마지막 부분**_ 지나쳐서는 안 될 것은 이 프로그램은 어디까지나 한국 땅에서 방송된다는

사실이다. 이 프로그램을 보는 사람들을 공감시키기 위해서는 그들에게 직접 이어지는 전언이 필요하다. 그 마음의 준비를 시키기 위해 송 여인의 오빠가 보낸 녹음테이프를 썼고, 사회자의 마지막 말에서, 이민자들과 고국에 남아있는 사람들과의 관계를 굳건히 다져준다.

■ **편집대본 쓰기**_ 이것은 연출자가 편집기를 앞에 놓고 보면서 편집을 할 수 있도록 쓰인 대본이다. 써야 할 그림의 번호와 그림내용, 대담은 어디서 어디까지 등이 자세하게 순서대로 쓰여 있다. 작가는 이 편집대본을 쓸 때, 이미 해설의 내용이 정리되어 있어야 한다. 그래야 그 해설부분의 밑그림을 골라서 필요한 부분을 넣을 수 있는 것이다.

05 대본쓰기

구성이 완벽하다면, 대본은 저절로 따라 나온다. 다만 해야 할 일은 편집이 끝난 그림을 보면서 시간을 재고, 그 시간에 맞게 정확한 말로 해설을 쓰는 것이다. 물론 몇 가지 미리 생각해두어야 할 일이 있다. 성우나 사회자의 특성을 알아야 하고, 이것을 살리는 일은 글이 아니라 말이다. 그것도 가장 쉬운 말을 골라야 한다.

〈최후의 항소, 송여인 아들 살해사건〉이 방송되고 난 뒤, 수많은 사람들로부터 전화를 받았다. 청문회 결과가 어떻게 되었느냐는 것이었다. 보는 사람들의 관심을 끄는 프로그램을 만들었다는 것은 방송인이 아니면 결코 느끼지 못하는 기쁨이다. 이듬해가 되어서야 미국에서 소식이 왔다. 청문회 결과, 송 여인이 가석방되어서 교민들의 도움 속에 새 생활을 시작했다고 한다. 내가 참여해 만든 방송물이 누군가에게 도움이 되었다는 것, 이것이 사실이든 착각이든 간에, 그 우쭐함 때문에 방송인들은 방송을 버리지 못한다.

대본 〈그것이 알고 싶다〉 '최후의 항소' - 재미교포 송여인 아들 살해사건

구성 송지나

연주소 1

MC: 오늘 우리는 하나의 살인사건을 다루고자 한다. 사건의 제목만 보자면 끔찍하기 짝이 없다. 친 어머니가 자신의 두 살 반짜리 아들을 살해했다는 것이다. 이 사건은 먼 나라 미국에서 일어났다.

그런데, 이 사건의 주인공은 우리나라 교포인 한국여인이다. 저희가 이 사건에 관심을 갖게 된 것은 신문에 실린 작은 기사를 접하면서였다. 그곳에 있는 한인회에서 그 여인의 구명운동을 벌이고 있다는 기사였다. 그 지역 한인들 1,300명이 서명을 해서 주지사에게 탄원서를

제출했고, 역시 한인 변호사가 무료로 변론에 나섰다고 했다.

현재 그 한국 여인 송종순 씨는 20년 형을 받고 5년째 교도소에서 복역 중이라고 했다. 좀 더 자세한 내용을 알아보기 위해 미국으로 연락을 해봤다. 그 변호사의 말로는 이 사건은 어디까지나 미국에 적응하지 못한 한국여성의 비극이라는 것이었다. 그렇다면 어찌 된 일인지 알아봐야겠다는 결론이 내려졌다. 왜냐하면 그 여인이 무죄 건 아니건 간에 미국 땅에 살고 있는 한국여인에게 관심을 보여줄 이는 우리 외에는 없기 때문이었다.

VTR 2	한인회 분들의 안내를 받아 저희 취재진이 도착한 곳은 노스캐롤라이나
비행기 창문 밖	주의 수도라고 할 수 있는 랄리 시였습니다.
착륙	우선 송 여인의 변호를 맡고 있는 변호사를 만나봐야 했습니다. 미국
한인회 마중	이름 폴 서. 서승해 변호사는 얼마 뒤로 다가온 주지사 청문회를 앞두
주행	고 한창 분주했습니다. 취재팀의 목표는 사건에 관계된 모든 사람들을
복도 트래킹	만나는 것이었습니다.
명패	
잭슨빌 경찰서	송 여인 사건이 일어난 것은 랄리 시에서 한 시간 거리에 있는 잭슨
	빌... 당시 사건관계 형사를 만나기 위해선 경찰서장의 허락이 필요했
	습니다.
부서장	(OK) 미국에서도 시골이라 할 수 있는 이곳 잭슨빌 경찰서에서는 6년
형사실로	전에 일어났던 송 여인 사건을 기억하고 있었습니다. 이곳 서장은 한
트래킹 싱글톤	국에서 군인으로 근무한 적이 있다고 했습니다. (악수하고) 사건 당시
	담당형사는 현재 이곳 경찰서의 수사반장으로 재직 중이었습니다.
다른 형사들	현재는 이곳 파출소장으로 승진한 당시 사건 감독관과 이미 경찰직을
	그만둔 당시 경찰과도 연락이 되었습니다.
방콕하우스	송 여인에 대해 증언해줄 다른 사람들도 필요했습니다. 송 여인이 살
스미티 악수	았던 지역에서 당시 직장 상사이며 이웃 동료들도 찾아냈습니다.
스튜어트 집 외경	재판기록에서 이름을 볼 수 있었던 변호사측 검찰측 증인들도 한 사람
	씩 만나봐야 했습니다.
방송구 로고	5년 전 송 여인 사건을 다룬 뉴스필름을 보면 당시 미국인들의 시각을
	알 수 있을 것입니다.
뉴스 리포터 1	남기자(E) 송종순 여인은 지난 5월 28일 콜로니얼 호텔에서 죽은 채
	발견된 두 살 반짜리 그녀의 아들을 살해했다는 혐의로 재판을 받고
	있습니다.
송여인	(현장음+자막)

송여인 우는 모습	남기자(E) 증언하는 동안 줄곧 울음을 참지 못한 27살의 송여인은 계속해서 자신의 아들을 죽이지 않았다고 주장했습니다.
여기자	여기자: 송 여인은 사건이 나던 날 저녁 일곱 시에 아이들만 남겨놓고 이곳 애플바로 일하러 왔었다고 경찰에 진술했습니다.
호텔 앞	여기자(E) 새벽 두 시경 집에 돌아왔을 때 아이가 죽어있는 것을 발견했다는 것입니다.
구조대 들것...	남기자(E) 그러나 주정부측은 살인으로 끝난 어린이 학대사건이라고 결론을 내렸습니다.
법정 송여인 설명	남기자(E) 송 여인은 그녀의 아들이 서랍장 위에 올라가 놀다가 장이 무너지면서 깔려 숨진 것이라고 진술했습니다.
남기자	남기자(E) 검찰당국은 송 여인이 사고인 것처럼 위장하기 위해 거짓증언을 하고 있다고 주장하고 있습니다.
게이블 증언	(현장음+자막)
게레트 모습 위에	남기자: 주정부측은 병리학자를 증인으로 내세웠습니다.
게레트 증언	(현장음+자막)
모여서 의논	1987년 12월 21일 온슬로카운티 법정의 모든 배심원들은 최종결론을 내렸습니다.
배심원 판결	(자막)
배심원 명패	남기자: 배심원들의 표결은 유죄로 결정되었습니다. 27살의 송 여인은 울음을 터뜨렸습니다. 법정을 잠시 떠나 감정을 가다듬은 다음에 그녀가 다시 법정으로 돌아왔습니다.
	재판관 리드 씨는 그녀에게 살인혐의로 징역 20년을 선고했습니다. 이번 사건에 담당검사였던 허드슨 씨는 판결에 만족한다고 말했습니다.
허드슨 대담	"배심원 여러분의 판결에 대단히 만족합니다. 그들은 우리 검찰 쪽에서 내세운 과학적인 물증 자료를 믿은 것이 명백합니다."
연주소 2	사회자: 우리가 이 사건을 정확하게 알기 위해서는 한 가지 주의해야 할 점이 있다. 편견이다. 같은 한국 사람이라고 해서 한편에 치우쳐 사건의 진실을 잘못 봐서는 안 될 것이다. 그래서 우리는 이 사건을 먼저 현지 경찰의 증언과 검찰 쪽 자료에 의거해서 살펴보기로 했다.
	(책상에 쌓여있는 재판자료 등을 들추며) 여기엔 당시 경찰에서 수사한 내용과 재판기록이 있다. 기록에 따르면, 사건이 일어난 것은 1987년 5월 27일 저녁. 사건신고가 접수된 것은 이튿날 새벽 3시가 넘은 시각이었다.
VTR 3	(현장음)

구조대 듣는 여성구조원 마이크에 대고	잭슨빌 인명구조대에 급한 무선연락이 들어왔습니다. 두 살 반짜리 아이에게 사고가 생겼다는 것이었습니다. 인명 구조대의 그날 밤 당번은 자원봉사요원인 조단이었습니다.
뛰쳐나오는 조단	
차에 타고 출발	
경찰차 도착	(현장음 잠깐) 사고현장은 콜로니얼 호텔. 잭슨빌의 빈민가에 위치한 곳으로 가난한 사람들이 주로 아파트로 사용하는 곳이었습니다.
로리 피셔 대담	(현장음+자막)
앰뷸런스 도착	조단이 운전하는 앰뷸런스는 경찰과 거의 동시에 도착했습니다.
걸어 들어오고	
검시하는	아이는 침대에 눕혀져 있었습니다. 검사를 시작하긴 했지만 이미 오래 전에 사망한 듯 했습니다.
조단 대담	"이미 모든 관절이 굳어있었습니다. 피도 멈추어 있었구요. 눈동자도 체크해보고 여러 가지로 애써봤습니다만 모든 조건이 아이를 다시 살릴 수 없는 상태였습니다."
우는 송…싱글튼	사회자: 곧 이어 도착한 싱글튼 형사는 아이의 시체를 살펴보고 아동학대가 아닌지 의심하게 되었다고 합니다.
싱글튼 대담	"침대 위에 누워있는 아이를 살펴봤더니 몸 여러 군데에 멍이 들어 있었습니다."
심문하는 형사들	사회자: (I kill my son…) 당시 현장에 있던 송 여인은 울면서 그런 말을 했습니다. 내 잘못이다. 내가 죽였다. 그 말은 곧 자백으로 인정되고 그 말을 들은 경찰은 뒤에 법정에서 증언하게 됩니다.
법정의 브리트	사회자: 법정에서 중요한 증인이었고 현장조사를 지휘했던 브리트 경관은 송 여인을 의심할 수밖에 없었다고 합니다.
브리트 대담	"저는 아이 몸의 상처를 살펴보았습니다. 그리고 서랍의 길이며 텔레비전 화면의 길이… 또 텔레비전 스위치의 위치 등을 재봤습니다. 만약 아이가 송 여인이 말하는 것처럼 가구에 깔려 죽었다면 텔레비전이나 서랍장에 의해 생긴 상처가 있어야 할 텐데 맞지 않았어요. 그래서 싱글튼 형사에게 송 여인이 하는 말을 믿을 수 없다고 말했습니다."
서랍장 사진	사회자: 송 여인은 서랍장과 그 위에 있던 텔레비전이 넘어지면서 아이가 깔려 숨진 거라고 말했습니다. 그러나 검찰은 아이의 상처가 송 여인의 진술과 맞지 않는다는 결론을 내렸습니다.
법정의 허드슨	이 사건을 맡았던 허드슨 검사는 헌신적이고 집요한 수사로 이름난 사람이었습니다.

법원 건물	취재진이 만난 허드슨 검사는 당시 철저하고 공정한 조사를 했다는데 대해 자부심을 갖고 있었습니다.
허드슨 대담	"저의 잭슨빌 경찰은 무고한 사람한테 죄를 씌우고 있지는 않습니다. 그래서 송 여인이 주장하는 사건의 상황을 최대한 참작해서 여러 가지 실험을 해봤습니다. 그래서..."
엘자 대담	"실제 사건현장에 있었던 가구들하고 거의 비슷한 서랍장과 텔레비전을 구했습니다. 그래서 가구가 넘어지면 어떤 상황이 벌어질지 연출을 해서 실험을 해봤습니다."
스톱 모션	사회자: 실제의 가구가 아닌 비슷한 가구로 실험을 했다는 것입니다. 이것은 중요한 문제이기 때문에 기억해둘 필요가 있습니다. "제 나름대로 물리학을 적용해서 그림을 그려봤습니다. 이 서랍장이 넘어가려면 얼마만한 힘이 필요한지 알아보기 위해서였습니다. 그 결과 서랍장을 넘어뜨리기 위해선 대단한 힘이 필요하다는 것을 알았고, 아이 혼자서 이 서랍장에 들어가 넘어뜨리기에는 힘이 부족하다는 것을 알게 되었습니다."
허드슨 대담	"우리의 주장은 송 여인이 아이를 서랍에 넣고 뒤에서 서랍문을 밀었다는 것입니다. 그러다가 시간이 지나서 아이가 질식해 죽은 것을 알게 되었겠죠."

--- 나머지 부분 줄임 ---

◎ 문화 다큐멘터리 – 작가 김옥영

문화 다큐멘터리는 문화라는 말이 그렇듯 범위가 매우 넓어서, 그 뜻이 애매한 점이 있다. 그러나 일반적으로 볼 때, 이것은 지난날과 현재, 그리고 나라 안과 밖을 통틀어 어떤 문화적 산물을 문화의 시각으로 다루는 다큐멘터리라고 할 수 있겠다. 예를 들어, 우리나라 방송에서 가장 손쉽게 얼른 떠올릴 수 있는 것으로, 전통문화를 탐구하는 프로그램들이 여기에 들어갈 것이다. 또한 현대도시의 건축미학이나, 일본 만화가 우리나라 어린이들에게 미치는 영향 등도 문화의 문제로 봐야 할 것이다. 그러나 여기서의 모델 프로그램이 한국의 전통문화를 다룬 〈한국의 미〉이므로, 앞으로의 논의는 자연히 전통문화에 관한 이야기가 될 수밖에 없겠지만, 문화=전통문화라는 등식을 스스로 설정하여, 상투적인 세계에 갇히지는 말아야 하겠다.

문화를 프로그램의 대상으로 다루려면, 작가가 일정수준 이상의 문화적 교양을 갖추고

있어야 한다. 곧 무엇이 중요한가를 알아보는 눈은 있어야 작품의 방향을 설정할 수 있는 것이다. 그렇지 않으면, 자칫 사전적 지식을 늘어놓아, 작품은 '문화재 안내판'의 설명문 같은 것이 되어버리기 쉽다. 그렇다면 문화다큐는 어떻게 다가가야 할 것인가?

앞서 제시한 〈한국의 미 – 잃어버린 색을 찾아서〉의 경우를 예로 들어, 살펴보자.

01 목표

먼저, 다큐멘터리의 목표를 정해야 하는데, 이것이 단 한 프로그램의 특집이 아니고, 어떤 정규 프로그램의 하나일 경우에는 그 프로그램의 기획의도를 먼저 알아야 한다.

〈한국의 미〉라는 정규 프로그램의 기획의도가 단위 프로그램의 소재나 제작방향을 결정하기 때문이다. 이 프로그램은 우리 전통문화의 가치를 다시 찾아내고, 그것을 널리 알리고자 한다. 그렇다면 오늘의 방송에서 왜 전통문화를 다루어야 하는지부터 생각해봐야 한다.

오늘날의 서구화된 세대에게 우리의 고유문화란 오히려 낯선 것이 되어가고 있다. 나이든 세대와 새 세대 사이에는 마치 서로 다른 나라사람들과 같이, 함께 하는 문화에 대한 느낌이 끊어져 있다. 때문에 방송에서 전통문화 프로그램을 만든다는 것은 우리 민족을 다시 함께 모으고, 나아가 민족의 정체성을 바로 세우는 중요한 일이라고 생각한다. 그러므로 이미 낯설어진 우리 고유문화에 친근감을 느끼게 하는 것이 첫째 목표가 될 것이다.

서구문화에 익숙해진 40대 아래의 사람들에게서 "멋있다, 근사하다, 아름답다."는 느낌을 이끌어낼 수 있게 해야 한다. 그럼으로써 그들로 하여금 우리 문화에 대한 자랑스러운 마음을 갖도록 해야 한다. 이것이 둘째 목표가 될 것이다. 곧, 〈한국의 미〉에서는 학술적 정리나 쟁점을 드러내기보다, '느낌'의 세계가 훨씬 더 중요할 수 있다.

바로 이런 목표 아래에서 결정된 소재의 하나가 자연염료에 관한 프로그램 '잃어버린 색을 찾아서'이다.

02 기획

프로그램을 기획할 때 가장 먼저 생각해야 할 것은 소재를 카메라로 잡을 수 있는가 하는 점이다. 문헌자료에는 있으나, 실물이 없는 문화양식이 너무나 많다. 이것들은 시시각각 사라지고, 잊혀져가고 있다.

다음으로 그 소재에서 찾아내야 할 핵심 개념이다. 기획을 위해서는 연구와 조사가 기본이다. 관련 문헌들을 읽고, 내용을 대강 안 다음, 실물을 조사해서 내용을 보다 구체적으로

확인하고, 작품의 제작방향을 정한다. 이 프로그램의 경우, 조사결과 자연염색은 현재 거의 실용성을 잃고 있는 분야임을 알 수 있었다. 작품의상을 위한 특수염색에나 쓰이고 있을 뿐, 염색의 99.9%가 간편하고 값싼 화학염료로 바뀐 상황이었다.

그러나 자연염료를 연구하는 몇몇 연구자들이 있었고, 화학염료가 따라가지 못하는 자연 염료(식물성 염료)만의 뛰어난 좋은 점들이 있었다. 색감이 다르고, 공해가 없는 것이 그것 이다.

만드는 과정에 손이 많이 가고, 대량생산이 어려워 산업적으로 볼 때, 당연히 생산성이 떨어질 수밖에 없지만, 문화의 '값'은 생산성이라는 경제적 효율의 잣대로 잴 수 없는 것이 다. 오히려 우리 전통색의 색감이라는 것은 기계적으로 계량화할 수 없는, 그 수고로운 손 맛으로부터 나온 것이라는 데 초점을 맞추어야 할 것이었다.

그 대표적인 것이 바로 '쪽물'이었다. 쪽물은 염색이 완성될 때까지 700번 정도 손이 간다 고 할 만큼 공이 많이 드는 염료였다. 따라서 프로그램은 자연염료를 다루되, 쪽물을 핵심 적으로 좇는 것이 좋겠다는 결론에 이르렀다. '쪽빛'이라는 말은 흔히 쓰이지만, 요즘 사람 들은 실제로 쪽이나, 쪽물을 접해본 적이 거의 없다는 것이 오히려 호기심을 불러일으킬 수도 있었다.

그런데, 쪽물의 염료를 뽑아내는 과정을 정식화시킬 수가 없었다. 쪽물을 만드는 법이 전 해지지 않고 거의 끊어진 상태였기 때문이다. '쪽'이라는 식물 자체를 찾아보기가 어려운 형편이었다. 최근 들어서야 몇몇 연구자들이 쪽물의 옛 전통에 관심을 기울이고 있지만, 알 아보니 그들의 연구는 쪽물을 내는 법에 대해서 제각기 조금씩 의견을 달리하고 있었다.

가까스로 찾아낸 쪽물쟁이 노인의 제조법은 또 달랐다. 어느 방법이 반드시 옳다고 말할 수 있는 형편이 아니었다.

제작진이 정답을 알아낼 입장이 아니라면, 제작진이 그런 식으로 취재하는 과정 자체를 프로그램으로 만드는 것도 하나의 방법이 될 수 있겠다 싶었다. 거의 절멸된 것으로 보이는 어떤 것을 찾아내는 과정- 그것은 정답을 알려주는 방식이 아니라 '현재 남아있는 것'을 그 대로 보여주는 방식을 취해야 할 것이었다. 그럼으로써 우리가 잃어버린 우리 고유의 색감 이 어떤 것이었나를 알려주고, 그것에 대한 짙은 향수와 아쉬움을 불러일으킬 수 있는 것이 었다. 그것이 제작진의 기대였다.

❸ 구성

구성이란 제작진이 전하고자 하는 바를 논리적으로, 또한 흥미롭게 펼쳐내어 보는 사람들을 설득시키는 방법이다. 논리의 맥이 끊어지면, 프로그램 내용은 조각지식들을 죽 늘어놓은 것에 지나지 않게 되고, 이렇게 되면 프로그램이 '산만하다'는 평가를 듣기 마련이다.

또한 논리적으로 완벽하게 기·승·전·결의 맥락을 유지했다고 하더라도, 그것이 도식적인 논문형식의 논리에 지나지 않는다면, '지루하고 따분하다'는 평가를 벗어나기 어렵다.

때문에 작가는 그림으로 흥미로운 것, 보는 사람을 다음 화면으로 이끌어갈 수 있는 요소들을 구성과정에서 생각해야 한다.

프로그램을 '운동경기'라고 하자. 시작부분은 아무 준비가 되어있지 않은 사람들에게 준비운동을 시키는 단계다. 몸을 일상의 율동으로부터 천천히 운동의 율동으로 바뀌게끔 하고, 다음에 펼쳐질 본격적인 운동에 흥미를 갖게 하는 단계가 준비운동이다.

다음, 본격적인 운동 과정에 들어가는데, 여기서는 과정을 따르는 것이 규칙이다. 과정 밖으로 나가버리면, 경기가 성립하지 않기 때문이다. 구성에서의 과정이란 바로 '프로그램의 논리'라고 할 수 있다. 논리라고 하면 딱딱한 논문을 떠올리기 쉬운데, 논리에는 정서적 논리도 있다는 것을 알아두기 바란다. 논리의 길을 따라가되, 글의 유형을 어떻게 할 것인가를 작가는 생각해야 한다. 논리의 길에는 마지막 도착지점이 있다. 구성상으로 이 마지막 도착지점은 제작진이 의도한 전언이 끝났음을 알리는 곳이다. 그리고 그 뒤에 정리운동(마지막 부분)이 필요하다. 지금까지의 숨쉬기를 가다듬어 운동의 결과를 만끽하게 하며, 그 남은 기분을 몸 안에 간직한 채, 보는 사람들을 일상의 율동으로 되돌리는 일인 것이다.

이 프로그램의 마지막 목표지점은 두말 할 나위 없이 '쪽물의 멋과 맛'을 보는 사람들에게 설득시키는 것이다. 그러자면 그곳에 이르기까지의 과정을 어떻게 설정하느냐 하는 것이 구성의 주된 내용이 되어야 한다.

기획의 취지를 충분히 살리기 위해서 제작진은 주요 취재인물을 뽑을 필요가 있었다. 자연염료로 염색하는 염색공예가 김득수 씨, 쪽물연구가로서 천여 평의 쪽밭을 만들어놓고 있는 성파스님, 대대로 이어온 가업으로 쪽물제조를 다시 시작한 윤병운 노인, 이 세 사람으로 취재인물들을 줄였다.

일반론에서 시작해서 보다 깊이 있게 내용을 다루는 방식을 취하면, 그것은 당연히 김득수(자연염색) - 성파(쪽물연구가) - 윤병운(쪽물전승자)의 축을 이루게 될 것이었다. 이렇게 큰 원칙이 정해지고 나면, 다음에는 여기에 따라 세부적인 내용을 보탤 수 있다. 이에 따라

구성의 틀은 다음과 같이 정해졌다.

- 시작부분: 시골풍경-그 속의 봉숭아 꽃물들이기를 보여준다. 어린 시절의 향수를 자극하고, 그렇게 얻어진 색들이 우리 고유의 색이었음을 환기시킴으로써, 프로그램의 동기를 보여준다.
- 제목: '잃어버린 색을 찾아서'
- 가능한 한 여러 가지 색들이 어울린 자연풍경- 자연이 곧 색소의 세계임을 깨우친다.
- 김득수 씨를 통한 염료의 원료 찾기
- 식물성 염료의 종류와 그 색상들.
- 김득수 씨 작업실- 염료염색의 실례(자두)
- 자연염료로 들인 전통색의 특성과 실제 생활에 쓰인 염색물 사례들- 그 가운데 가장 흔히 쓰인 색상, 쪽빛을 주목한다.
- 쪽을 찾아서(여정의 시작)
- 통도사 서운각의 쪽풀(쪽에 관한 정보)
- 쪽 연구가 성파스님 소개
- 불가의 염색과 쪽물의 사용처
- 자연색지 재현과정 속에서 쪽물의 색들이기 어려움을 주목한다(환원색소).
- 쪽물 전승자를 찾아서(여정의 계속)
- 윤병운 노인이 전승해온 쪽물 제조과정- 제조과정은 정보의 전달인 동시에 그 자체가 프로그램의 마지막 전언을 향한 필연성을 갖추고 있어야 한다.
- 완성된 쪽물로 무명필을 염색한다. 가을하늘과 빨랫줄, 그 속에 밝게 빛나는 쪽빛을 아름답게 보이면서 결론을 맺는다.
- 주요장면들을 편집으로 짧게 잇는다.

쪽물의 전통이 끊어진 것에 대한 안타까움을 보는 사람으로 하여금 느끼게 함으로써, 프로그램을 여유 있게 마무리한다.

04 대본쓰기

다큐멘터리의 해설은 프로그램의 논리를 눈으로 보이게 하는 일이다. 여기에는 몇 가지 전제가 따른다.

첫째, 해설은 그림에 이끌린다는 것이다. 프로그램의 논리에 따라 그림의 흐름이 먼저 구성되고 난 다음, 그 그림의 논리에 따라 필요한 곳에만 해설을 넣어야 한다. 곧 그림에 보는 사람의 눈길이 쏠려야 한다는 뜻이다. 해설로 그림을 설명하려 해서는 안 되는데, 왜냐하면 그림도 말을 하기 때문이다. 해설은 그림의 말꼬리를 잇거나, 보태거나, 답변하거나, 반박하

거나 하는 '대화'의 형식으로 말해야 한다.

둘째, 해설은 필요한 정보를 주거나, 논리를 잇기 위해서만 필요한 것이 아니다. 그림과 해설이 합쳐졌을 때는, 그것들이 따로 놓였을 때와는 다른 더 힘찬 효과를 내는데, 이것이 이른바 '몽타주(편집) 효과'라는 것이다.

셋째, 문화와 관련된 주제를 다룰 때, 해설의 문장은 학술적인 냉정함과 정서적인 부드러움을 함께 갖추어야 한다. 학술적 평가나 정보를 작가 자신의 감정이나 느낌으로 재단해서는 안 된다. 그리고 보는 사람에게 감동을 주는 것은 객관적이고 과학적인 정보가 아니라, 보는 사람의 마음을 움직이는 '느낌'인 것이다. 인간다큐의 경우에는 작가의 자의적 해석이나 느낌이 상당 부분 허용되는 자유가 있지만, 어떤 문화나 문화의 창조물에 대해서는 '근거 없는 자의적 해석'이나 '감상'은 치졸함으로 보이기 쉽다. 그렇다고 해서 자료에서 그대로 옮겨놓은 '설명문'은 작가의 존재를 보이지 않게 만든다. 바로 이 두 가지 사이에서 균형을 잡는 것이 문화다큐 대본쓰기의 어려움이다. 그렇기 때문에, 문화다큐의 해설을 쓰기 위해서는, 평소 문화와 관련된 많은 책들을 읽고, 여러 분야의 예술들을 체험할 필요가 있다.

넷째, '듣는 글'이라는 점을 잊지 말아야 한다. 보는 글이 아니라 듣는 글이기 때문에, 듣기 쉬운, 짧고 간단한 문장으로 써야 한다. 그래서 글을 쓰면서 소리 내어 읽어보는 것이 좋다. 그래야 글의 율동을 살릴 수 있을 것이다.

다섯째, 다큐멘터리를 만드는 목표는 바뀌지 않더라도, 대상을 바라보는 눈길, 해설을 쓰는 글의 유형, 목표에 이르는 방법 등에 있어 새로운 것을 개발할 필요가 있는데, 왜냐하면 오늘날 문화다큐의 문제점은 백과사전식으로 설명 늘어놓기를 벗어나지 못하고 있기 때문이다.

대본: <한국의 미> '잃어버린 색을 찾아서'

구성 김옥영

장면#1 어느 시골 (E) 음악

시골 원경...나지막한
산으로 둘러싸인 시골
마을. 무성한 나무들
사이로 초가와 담장이
자연의 한 부분이 되어 있다.

한 농가의 앞뜰...마당에
널려있는 빨간 고추,
돌담 위에서 초록을 내뿜는
싱싱한 호박덩굴, 노랗고
빨간 채송화, 발그레한
분꽃. 카메라 천천히 붉은 봉숭아꽃으로 옮겨가며.

(E) 음악

해설: 아름다운 것들은 늘 색깔로 먼저 온다. 빛바랜 기억의 사진첩 속에서도 그리운 풍경은 언제나 풀과 나무와 꽃들의 선연한 빛깔로 되살아난다. 그리고 그 속에 봉숭아가 있다.

(E) 봉숭아 찧는 소리

어린 날의 여름 해는 길고도 길었다. 그런 한낮, 아이들은 봉숭아를 찧어 손톱 위에 고운 꽃물을 들이곤 했다. 할머니가 그랬고 어머니 또한 그랬듯이, 아이들의 생애에서는 그것이 늘 신비한 체험이었다. 자연에서 배워 자연으로부터 스스로 창조해낸 최초의 색깔이기 때문이다.

순영, 기대와 호기심에 가득 찬
얼굴로 언니가 찧고 있는 봉숭아
꽃을 내려다본다...으깨지는 봉숭
아 C.U.

(E) 음악

해설: 한국인이 누려온 색깔들...그 모든 예쁜 색깔들은 그렇게
처음 자연으로부터 나왔다.

언니 희영은 정성스레 동생 손톱에
봉숭아꽃을 얹어 나뭇잎으로 싸서
묶어준다...진지한 언니의 얼굴 C. U.

손톱을 싼 나뭇잎을 떼는 손.
동생의 손톱이 주홍색으로 물들어
있다. 봉숭아 C. U.

장면#2 제목(여러 색깔의 실타래들)

프로그램: 〈한국의 미〉

제목: '잃어버린 색을 찾아서'

(사이)

장면#3 산야 풍경

파란 가을하늘을 뒷그림으로
코스모스가 하늘거린다. 들풀
들 어우러진 사이로 시냇물
세차게 흐르고, 보라색 파랑색
작은 들꽃의 선명한 색상이 초
록의 풀들 속에서 돋보인다.

해설: 산과 들은 거대한 색채의 도가니다. 자세히 보면 초록 한
가지라도 같은 색이 없다. 하잘것없는 풀 한 포기도 자기만의 색
깔을 지상으로 뿜어올린다. 제각각의 줄기와 잎새와 눈부신 꽃
들...그 속에 그처럼 다채로운 천연의 색소가 깃들어 있다.

장면#4 충남 연기군의 야산

염색공예가 김득수 씨가 아들과
딸을 데리고 산을 오르고 있다.

해설: 상고시대부터 사람들은 이 자연색소를 뽑아 염료로 쓸 줄
알았다. 그리고 오늘...아직도 그 누군가는 옛사람들의 방식대로
자신이 원하는 색을 산야에서 찾는다.
(현장음)

김씨가 유두풀을 보고 일행이
그 앞에 멈춰선다.

김득수: 야! 여기 유두풀이 있다. (사이) 이리 와봐!(사이)
　　　이것이 유두풀이야.
해설: 30여 년간 자연염료를 다루어온 염색전문가 김득수 씨
의 작업은 염료의 원료를 찾고 채취하는 일에서부터 시작된다.

김씨 일행이 산길을 따라 내려가
오리나무 앞에 다다랐다. 김씨는
아들에게 나무껍질 벗기는 법과
다듬는 법을 가르쳐준다.

(현장음)
김득수: (유두풀을 반으로 꺾으며) 10월쯤 되면 유두풀 속이
빨개요. 봐! (유두풀 껍질을 만지며) 노란 이 속에 피같이 빨간
것이 있어요. 속의 빨간 것과 겉의 노랑색...여기 봐! 약간 누리
끼한 색이지? 이것이 합쳐져서 황금색이 나오는 거야.

염료의 원료가 되는 여러 가지 식물의 모습.

* 자막

1. 오리나무 껍질: 갈색 염료
2. 갈대: 줄기로 황금색 염색
3. 붓나무: 줄기로 갈색 염색
4. 장녹: 열매로 분홍 염색

해설: 옛 물건들이 좀처럼 변색되지 않는 데 관심을 가진 것이 김득수 씨의 길을 자연 염색 쪽으로 돌려놓았다. 온갖 풀과 나무속에 살아있는 색의 세계가 있었다. 방방곡곡의 산과 들이 그대로 무진장한 염료창고인 것이다. 색깔을 가진 식물치고 안 되는 것은 없다는 것이 그의 지론이다. 여름 한철 흔하게 나는 과일인 자두도 그 빛깔이 고우면 으깨고 걸러서 잘 익은 자둣빛 색소를 얻을 수 있다. (사이)

해설: 값싸고 간편한 화학염료가 물밀듯 이 땅에 들어오기 전에는 누구나 이런 방법으로 염색을 했다. 천에 물이 잘 들게 하는 매염제나, 물이 빠지지 않게 하는 고착제도 모두 자연에서 얻어진 것들로 썼다. 초, 백반, 소금 따위가 염료에 따라 각기 달리 쓰였으니, 자두물은 백반을 녹인 물에 담가 염색을 마감한다.

장면#5 김득수 씨의 작업실

김씨는 딸과 함께 자두를 으깨고...

자두물을 큰 그릇에 담아 무명천에 붉은 염색을 한다.
붉은 천이 보이고.

다른 그릇에 백반을 풀어서 자두 물들인 천을 담근다.

김씨, 진지한 손길로 천을 펴보인다.

장면#6 자연 염색물들

자연 염료와 그 염료로 염색한 실타래.

·홍화: 분홍 실타래
·치자: 진노랑 실타래
·괴화: 황금노랑 실타래
·황벽: 연노랑 실타래
·지치뿌리: 진한 남색 실타래
·상수리열매: 옅은 갈색 실타래
·오리나무열매: 진한 갈색 실타래
·꼭두서니: 붉은 갈색 실타래

여러 가지 파스텔 톤의 자연 염료로 염색한 비단천 9필.

장면#7 석주선(대담)
(단국대 석주선 기념 민속박물관장)

(현장음)
김득수: 색이 곱지? (사이)

해설: 우리나라에서 주로 써온 이 식물성 염료들은 문헌에 나타난 것만도 원료가 50종 이상- 색상은 200종 이상을 헤아린다.

꽃과 열매와 줄기!
잎새와 뿌리에서 얻은 자연색들은 화학염료가 결코 낼 수 없는 그윽한 깊이를 지니고 있었다.(음악)
자연색에는 원색이 없는 것이다. 얼핏 한 가지 색으로 보이지만, 그 속에는 여러 종류의 색소가 복합되어 있게 마련이다. 때문에 그것이 어떤 색이든 자연색이 자아내는 색감은 자극적이기보다 은근하다.(음악)

해설: 그 전에 저희가 받아 입던 의복들을 생각하면서 최근에 와서 화학염료로 염색한 것들을 보면, 상당한 차이가 있습니다. 분홍도 같은 분홍이 아니고... 옛날엔 분홍 하나를 염색해도 홍화에서 염색을 했기 때문에 자연에서 이렇게... 나타나는 분홍과 요새 화학염료를 써서 염색한 것을 보면 무엇인가 가라앉질 않고 붕 뜬 색이죠. 지난 날에는...색깔도 침착하게 착 가라앉은 색깔들을 썼기 때문에 입은 모양이 아름답고 정말... 저희들이 어려서 입던 그 생각에 다시 그리워질 때가 있어요.

장면#8 자연 염색의 전통 색상들

옛 조상들이 누려온 자연의
색깔...연두빛 저고리 흰색 치마가
격자문살을 뒷그림으로 걸려있고.

색동 보자기와 학이 수놓아진
흉배가 은근하면서도 화려하다.
흉배의 쪽빛 C. U. 되며.

쪽물들인 실과 쪽빛 보자기.

장면#9 가을 하늘

해를 머금고 반짝이는 갈대 위로
더없이 푸르른 가을 하늘의 빛깔...

해설: 복합색의 특성 때문에 자연염료의 색상은 어떤 색과 배색을 해도 서로 잘 어울렸다.

짙어도 강렬하지 않고, 선명해도 되바라지지 않으며, 화려해도 천박하지 않은 색... 그것이 바로 우리의 전통색이었다. 청, 백, 홍, 흑, 황... 오행사상에 따라 다섯 방위를 뜻하는 오색이 한국 염색의 기본이었다. 이후 염색법이 발달하면서 그 사이 중간색이 수없이 개발되었으나, 모든 시대를 통틀어 가장 폭넓게 애용되었던 색은 역시 동방의 색인청색 계열이었다. 곧 쪽에서 얻은 쪽빛이 그것이다.

해설: 쪽물, 그것이야말로 우리 염료의 처음과 끝이라고까지 일컬어져 왔다.

선명하면서도 부드럽고 깊은 푸르름─ 그것은 아득한 가을 하늘의 빛깔이었으며, 어쩌면 한국인들 심성의 빛깔이었는지도 모른다. (사이)

─── 나머지 부분 줄임 ───

◉ 다큐드라마 – 작가 김옥영

장르 벗어나기, 또는 장르 섞기 등의 경향들을 두드러지게 보이고 있는 오늘날의 방송은 다큐멘터리, 드라마, 쇼라는 고전적이고, 한정적인 지난날의 장르개념으로는 나누기 어려운 여러 가지 프로그램들을 선보이고 있으며, 〈다큐멘터리 극장〉도 그 가운데 하나다.

🄌 〈다큐멘터리 극장〉의 장르적 특성

흔히 다큐드라마란 실제의 사건이나 인물을 실제 그대로 극화하는 것을 일컫는다. 나오는 사람이나 곳도, 실제의 이름 그대로 쓰는 것이 원칙이다. 극적으로 다시 구성하기 위해 내용을 더 보태거나 뺄 수는 있으나, 거짓의 재미보다 사실성을 더 큰 무기로 삼는 것이 양식상의 특성이다. 이러한 다큐드라마의 양식을 쓰고는 있으나, 엄밀하게 말해서, 〈다큐멘터리 극장〉은 드라마보다 다큐멘터리에 더 가깝다. 이 프로그램이 본질적으로 지향하고 있는 정신이 그렇다는 말이다. 그 정신은 드라마 부분, 다큐 부분, 연주소 부분 등으로 나뉜 프로그램의 구성형태부터가 그렇게 가리키고 있다.

연주소의 진행자가 프로그램 진행 도중에 자주 나와야 한다는 것은 무엇을 뜻하는가? 그것은 사건의 진행과정에 자주 객관적인 눈길을 끼워 넣어서, 그 뜻을 따지고, 정리하고, 해석하겠다는 것이며, 그래서 진행자는 가장 다큐멘터리적인 눈길을 대변하고 있다.

구성형태 자체가 드라마이기를 마다함으로써, 〈다큐멘터리 극장〉은 처음부터 그야말로 '드라마도 아닌 것이...다큐멘터리도 아닌 것이...'라는 고민 속에서 출발할 수밖에 없었다.

'이야기'와 '사람'을 지향하는 드라마의 태도와, '논리'와 '분석'을 지향하는 다큐멘터리의 태도는 물과 기름처럼 섞이기 어려운 것이다. 그러나 어느 한편을 분명하게 골라버리면, 문제는 간단해진다. 다큐멘터리를 존중한다면, 드라마 부분은 그야말로 부분적인 상황을 다시 보여주는 데만 쓰면 된다. 반대로 드라마를 존중한다면, 다큐 부분은 드라마의 이야기 흐름 속에서 사실성을 뒷받침해주는 역할 정도로 충분할 것이다. 어느 쪽이 더 쓰임새가 있는가는 소재와 주제에 따라 달라질 것이다.

드라마 기법에 충실한 다큐드라마로는 〈제3공화국〉을 들 수 있고, 다큐멘터리에 상황을 다시 보여주기 위해 드라마를 쓴 경우는 〈그것이 알고 싶다〉를 들 수 있는데, 이른바 다큐드라마를 쓰려는 작가는 이 두 가지 사이에서 자신의 표현전략을 결정해야 한다. 그러나 어느 한편을 절대적으로 지지하지 않고, 전혀 본질이 다른 이 두 장르를 하나의 프로그램 안에서 '화학적으로 섞을 수 있는' 방법은 없는가, 적어도 두 장르 하나하나의 좋은 점을 가장 크게 쓸 수는 없는 것일까? 이것이 바로 〈다큐멘터리 극장〉의 과제였다.

한 프로그램의 기획과 구성은 그 프로그램의 기획의도를 이루는데 있어, 그 장르의 좋은 점을 가장 크게 하는 방향으로 나아가야 한다. 그 과정에서 프로그램의 장르적 개성이 만들어지는 것이다. 곧 그 프로그램만의 '유형(style)'이 나타나는 것이다. 새로운 양식의 프로그램일수록 더욱 그렇다. 그러므로 〈다큐멘터리 극장〉이 작가에게 요구하고 있는 것은 프로그램 소재에서 주제를 찾아내고, 그와 함께 그 양식 또한 찾아내야 한다는 것이다.

02 〈다큐멘터리 극장〉 '유고'의 기획과 구성

〈다큐멘터리 극장〉의 목표는 '가려지고 묻힌 우리 현대사를 파헤쳐서 진실을 밝힘으로써, 역사인식의 대중화에 이바지하는 것'이라 할 수 있으며, 〈다큐멘터리 극장〉은 역사를, 그 가운데서도 현대사를 다루는 프로그램인 것이다. 대본 '유고'는 제3공화국 시대를 다룬 7부작 '유신시대'를 마감하는 맨 마지막 편이다. 제3공화국의 마지막이라는 조건은 당연히 10.26사태, 곧 박정희 대통령의 죽음이 다루어져야 함을 뜻한다. 그러나 그것을 어떤 틀에 담을 것이며, 그 사태를 통해 어떤 말을 전할 것인가는 순전히 기획의 몫이다.

10.26사태의 처음과 끝에 대해서는 인쇄매체에서 이미 충분히 다루었을 뿐 아니라, 공교롭게도 그즈음 SBS의 〈그것이 알고 싶다〉에서도 박대통령의 저격범 김재규를 소재로 한 2부작 프로그램을 내보내면서 저격당시의 상황을 또한 드라마로 만들었기 때문에, 〈다큐멘터리 극장〉의 '유고' 편은 먼저 무엇보다 이들 다른 매체와의 차별화를 생각해야했다.

이러한 전제 아래 기획과 구성의 과정을 순차적으로 정리하면 다음과 같다.

▶ **조사_** 프로그램을 어떻게 만들 것인가를 결정하기에 앞서 작가는 먼저, 그때의 사건이 일어난 내용은 물론, 시대의 상황에 대해 뚜렷한 인식을 갖고 있어야 한다. 가장 쉽게 다가갈 수 있는 정보원은 인쇄매체지만, 이 매체의 기록을 100% 믿는 것만큼 위험한 일도 없다. 이 기록 또한 어느 한 사람이 쓴 것이니만큼 그가 취재한 범위 안에서의 기록이며, 그가 가진 기본적인 시각에 은연중 간섭받으며, 때로는 상당부분 상상력까지 동원되어 쓰인 것일 수 있기 때문이다. 그러므로 단 한 종류의 자료를 따른다는 것은 잘못을 저지르기 쉽다.

어느 프로그램이나 마찬가지지만, 특히 예민한 논쟁점이 많은 현대사를 다룰 때는 이러한 태도가 반드시 필요하다. 역사의 주역들이 아직도 살아있는, 그야말로 살아있는 역사를 다루는 것이다. 될 수 있는 대로 여러 종류의 자료들을 찾아서, 그것들을 비교해서 검증하는 자세로 읽어야 한다. 그런 다음, 정보를 종합하여, 마지막으로는 작가 자신이 책임지고 판단할 수밖에 없다. 이렇게 상황을 확인한 다음에야 실제로 취재원에 다가가는 것이 상식이다. 아무리 많은 자료를 읽었다고 하더라도, 실물을 취재하지 않고서는 다큐멘터리 프로그램을 만들 수 없는 것이다. 이 과정을 통해서 자료로 얻은 정보를 확인하거나, 보완하거나, 고칠 수 있다.

'유고' 편의 조사를 위해서는 1980년부터 91년 사이 '월간조선', '월간중앙', '신동아', '정경문화' 등에 실린 10여 건의 10.26관련 기사, 79년 10월 27일부터 93년 10월 26일 사이 모든 일간지에 실린 관련기사 전부, 현대사 관련 역사책과 관련인물들의 회고록, 10.26사태 전말에 관한 일선기자들(조갑제, 정병진)의 저서, '청와대 비서실', '남산의 부장들' 같은 특정기관에 관한 저서들이 참고자료로 쓰였다.

▶ **전할 말_** 내용을 알고 난 뒤에라야, 이 소재를 가지고 어떤 뜻을 전할 것인지 논의할 수 있다. 곧 주제를 정하는 것이다. 주제에 따라 작품을 그려나갈 양식도 정해지기 때문에 이 단계에서 깊이 생각해야 한다. 하나의 사건을 단지 설명하는 것이 프로그램의 목적일 수는 없다. 그 사건에서 무엇을, 어떻게 보는가 하는 제작진의 시각이 곧 역사물의 주제로 이어지는 것이다. 단 하나의 역사적 사건을 놓고도 보는 시각에 따라서는 수십 가지 다른 뜻을 끄집어낼 수 있기 때문에, 여기서는 방송을 위한 몇 가지 잣대를 대볼 필요가 있다.

첫째, 그것이 얼마나 새로운가 하는 것이다. 특히 세간에 이미 널리 알려진 사건일수록 그 사건을 새로운 시각으로 보려는 노력이 필요하다. 남들이 이미 다 해버린 이야기를 똑같

이 되풀이한다면, 보는 사람을 지겹게 할 뿐이다. 주제가 보편적이라면 소재 자체가 새롭든지, 나타내는 방식을 새롭게 해야 한다. 둘째, 그것이 정말 사회적으로 중요한가 하는 것이다. 조건 없이 새로운 것만 찾으려다가 자칫 뜻 없는 이상한 취미에 빠져버릴 수도 있다.

바로 이런 점에서 '유고'는 박대통령의 피살상황 자체를 프로그램의 중심에 놓지 않기로 했다. 그렇다면 10.26사태에서 찾을 수 있는 또 다른 역사적 뜻은 무엇일까? 이때의 기획서에는 다음과 같이 적혀있다.

'주제: 국가적 위기가 닥쳤을 때, 국정 책임자들은 어떻게 해야 하나?'

'기획의도: 10.26으로부터의 교훈을 두 가지로 나누어 본다면, 그 첫째는 그러한 사건이 왜 일어났느냐? 하는 것이며, 둘째는 사건이 일어난 뒤, 위기극복은 바람직했는가? 일 것이다. 첫째 문제에 대해서는 이미 여러 방면에 걸쳐 자주 거론되어 왔고, 특히 본 프로그램 연속물을 통해 역사적 뒷그림을 짚어왔으므로, 본편 제7부에서는 둘째의 관점에서 10.26을 보고자 한다.'

조사과정에서 제작진은 대통령이 총에 맞은 그날 저녁부터 다음날 새벽까지 정부의 대처가 허술하기 짝이 없었다는 사실을 알게 되었고, 바로 그 부분을 절대권력 유지라는 유신체제의 성격과 묶어서 정리해보기로 했던 것이다.

■ **구성_** 프로그램의 전할 말을 가장 효과적으로 전할 수 있는 프로그램 형태를 만들어내는 것을 구성이라고 하며, 그 구성안은 프로그램 제작의 설계도인 것이다. 드라마 제작팀과 다큐멘터리 제작팀이 나뉘어 있는 〈다큐멘터리 극장〉에서는 특히 정교한 구성안이 필요하다. 전체 프로그램의 흐름을 두 팀이 같이 알아보고 합의해야만, 일을 시작할 수 있기 때문이다. 어떤 부분을 드라마로 하고, 어떤 부분을 다큐로 할 것인가가 이 과정에서 논의되며, 논리와 함께 양식이 결정되는 것이다. 또한 프로그램의 기획의도를 가장 잘 살릴 수 있는 방안도 함께 찾아야 했다. 사건이 일어난 뒤, 하룻밤 사이의 일이 문제였다. 그렇다면 논리에 따라 상황을 잇기보다, 그 시간 동안 국정책임자들의 말과 행동을 그대로 살펴보는 것이 보다 효과적일 것이라 판단했다. 만일 살펴보는 일을 방법론으로 삼는다면, 프로그램의 축을 드라마로 할 것이냐, 다큐로 할 것이냐에 대한 결정도 자연스럽게 이루어질 것이었다. 이렇게 하면, 프로그램을 만들 때마다 따라다니는 양식에 대한 고민도 어느 정도 풀릴 수 있을 것이라 기대되었다. 이런 판단에 따라 '유고'의 구성에 대한 몇 가지 원칙이 세워졌다.

• 시간적으로는 1979년 10월 26일 저녁 7시 40분 대통령 피격 때부터 이튿날 새벽 4시

합동수사본부 가동까지 약 8시간으로 설정한다.

- 공간적으로는 청와대, 육본, 국방부, 국군 서울지구병원, 보안사령부 등 대통령의 죽음을 둘러싸고 직접적인 움직임을 보였던 곳들을 대상으로 한다.

- 이야기의 진행은 시간의 흐름을 따른다. 대통령의 죽음이라는 국가적 위기상황이 일어났을 때, 가장 중요한 문제는 얼마나 빠르게 알맞은 조처를 취하는가에 있기 때문에, 그 긴박감을 강조하기 위해 될 수 있는 대로 한 시간마다 시간 자막을 넣기로 한다.

- 이 하룻밤의 상황은 그 자체가 이미 이야기를 가지고 있다. 그러나 그 이야기는 다큐멘터리로 다가가기에는 어려운 점이 있다. 지나가버린 날의 상황이라는 점, 대상이 되는 현장이 보안을 요하는 곳이라서 현재로서도 다가가기가 쉽지 않다는 점 등이 그것이다. 그러나 이야기를 드라마로 풀어나가면 문제가 없다. 대신 하나하나의 상황은 가짜가 아니라 취재의 결과인 사실을 바탕으로 다시 보여준다. 사건의 주된 흐름을 드라마로 그리면 다큐멘터리적 구성에 드라마를 단순히 끼워 넣을 때 나타나는 문제점, 곧 부분과 부분이 끊어지는 느낌을 없앨 수 있다.

- 그러나 드라마 양식으로 흐름을 이어갈 때, 이야기는 매끄럽게 펼쳐지겠지만, 그 상황에서 무엇에 눈길을 모아야 하는지 알지 못한 채, 그야말로 한편의 이야기로 그저 흘러가버릴 수 있다. 따라서 눈길을 모을 필요가 있는 부분, 곧 최규하 총리가 대통령의 유고소식을 듣는 순간, 총리에게 일어나는 법적인 의무와 권한을 헌법조항으로 알려주는 식으로, 보는 사람의 관심을 모아야 할 것이다. 같은 방식으로, 관련인물들의 대담을 중요한 상황에 넣어서, 그때의 상황을 잘 알 수 있게 한다. 곧 현재 진행되고 있는 사건은 드라마의 이야기 구조를 빌리나, 그 내용은 다큐멘터리의 사실성에 바탕하며, 자료화면과 대담은 현재진행형의 사건에 대한 주석과 같은 역할로 씀으로써, 양식을 통일하고자 한다.

- 전체의 기조(tone)는 보는 사람에게 살펴볼 자료를 보여준다는 생각으로 냉정하고 객관적인 거리를 지키도록 했다. 판단과 평가를 보는 사람의 몫으로 돌린 것이다. 단, 전체의 흐름에서 몇 개의 갈라지는 곳을 두어, 거기에 연주소를 넣어서 해설을 하게 하고, 이 사건에 대한 제작진이 느끼는 문제점을 곧바로 밝히도록 했다. 해설자의 역할을 본문과 차별화해 줄 필요가 있는 것이다.

- '유고'는 박대통령의 죽음을 그 소재로 하고 있으나, 이 프로그램이 '유신시대' 7부작을 모두 끝내는 편임을 생각해서 대통령이 죽은 뒤, 8시간의 권력이 빈 기간이라는 틀을

통해 유신시대 전체를 바라보고, 정리하는 것이 반드시 필요하다.

• 이런 원칙에 따라 '유고'는 대략 다음과 같은 큰 단락으로 구성되었다.

> ■ 시작부분(총을 맞은 바로 다음의 충격적 상황)
> ■ 연주소(문제를 말함)
> ■ 혼돈(일부 각료에게만 대통령의 죽음이 알려진 상황에서 청와대, 육본, 보안사의 움직임–대 조적인 정부와 군의 대처)
> ■ 연주소(첫 시기 정부대처의 문제점)
> ■ 국방부 국무회의(김재규에 대한 조처와 시신 확인)
> ■ 연주소(유신체제 국정담당자들의 위기관리 능력 없었던 원인)
> ■ 김재규 체포 뒤의 과정(한 권력의 끝남과 새로운 권력의 떠오름)
> ■ 연주소(마지막 부분 – 대통령 죽은 뒤 8시간이 남긴 것)

03 극본과 해설 쓰기

구성안이 제대로 되면, 일의 절반은 끝난 셈이다. 실제 구성안은 대사와 낭독이 메모식으로 간략하게 적혀 있다는 것 외에, 하나하나의 상황별로 드라마와 다큐멘터리를 완벽하게 나누는 정밀한 것이기 때문이다. 제작팀이 나뉘어 있는 체제에서는 구성안을 약속으로 삼아야 따로 제작된 드라마와 다큐멘터리의 접합점이 맞아떨어지게 되는 것이다.

작가는 이 구성안의 아이디어를 실제로 만들기만 하면 되지만, 이 과정에서도 문제는 있다.

첫째, 시간과의 싸움이다. 한편의 제작시간이 5주밖에 되지 않는 현실에서, 적어도 3주 앞서 극본이 완성되어야 드라마를 만들 수 있다. 다큐멘터리 취재와 대담은 구성안의 설계대로 안 되기가 일쑤다. 무엇보다 어려운 것은 관련 당사자들이 입을 굳게 다물고 취재에 응하지 않는 경우가 흔한 것이다. 이럴 경우, 제작자와 협의하여 내용에 손상이 가지 않는 범위에서 다큐부분을 다시 조정하여 편집해야 한다. 그러고도 다큐해설은 드라마와 합본되고 난 뒤라야 쓸 수 있다. 완성본이 나와야만 해설을 쓸 시간을 확정할 수 있기 때문이다.

따라서 다큐 해설과, 연주소에서 사회자가 할 말은 늘 녹화가 코앞에 닥쳐서야 시간에 쫓기면서 쓰게 마련이다.

둘째, 역사의 진실에 대한 두려움이다. 드라마의 양식을 끌어들이고는 있지만, 어디까지나 '사실을 다룬다.'는 〈다큐멘터리 극장〉의 태도는 작가에게 이만저만한 부담이 아니다. 이해가 다른 관련자들이 서로 엇갈린 증언을 하고 있는 것이 현실이다. 말 하나를 골라 쓰

는 데에도, 매우 신중해야 하고, 또한 통찰력이 필요하다. 한편, 이런 부담감을 이겨내면서 우리의 현대사를 어떻게 보아야 할 것인가에 대한 방향을 내보여야 한다. 작가의 글은 곧 그 프로그램의 시각을 드러내는 수단인 까닭이다. 바로 이 때문에 〈다큐멘터리 극장〉의 글쓰기는 고통스러우면서도, 보람될 수 있다.

대본: 〈다큐멘터리 극장〉 '유신시대-유고'

<div align="right">구성 김옥영</div>

장면#1 제목

<div align="center">주제목: 다큐멘터리 극장</div>
<div align="center">부제목: 제16화 유신시대-제7부 유고</div>

장면#2 궁정동 안가 외경(밤)

밤 7시 40분. 밤의 적막을 깨
뜨리고 총성 두발!(차지철과 박정희)
이어서 연속 사격
20여 발 요란하게 울려퍼진다.

(E): 총소리

장면#3 궁정동 입구(밤)

안가 입구를 빠져나오는
검은 승용차

장면#4 승용차 안(밤)

뒷좌석 왼쪽에 김정섭
(중앙정보부 차장보)
오른쪽에 김재규(중앙정
보부장) 그 사이에 정승화
(육군 참모총장)가 앉아
있다.

정승화: (다소 짜증스럽게) 도대체 무슨 일입니까?
김재규: (잠시 머뭇거리다 엄지손가락 추켜올렸다가 아래로 돌리
는 시늉) 저격당했습니다.
승화: (뒤통수를 한 대 맞은 듯 경악. 한참만에야 겨우 목쉰 소리
로) 각하가...돌아가셨단 말씀입니까?
김재규: (고개를 꺼떡인다)
정승화: 그래, 외부 소행입니까, 내부 소행입니까?
김재규: (정승화 눈치 보며 손으로 땀 닦는다) 그..글쎄, 저도 정신없
어 잘 모르겠습니다. 하지만 돌아가신 것은 확실합니다.

장면#5 육군통합병원 구내(밤)

밤 7시 55분. 어둠 속으로 승용차
한 대가 달려 들어와 급정거한다.
휘황한 차등 불빛...
잠시 후 꺼지고 앞문과 뒷문 동시에
열리고, 사람들 서두르며 내린다.
어두워서 잘 분별할 수 없는 사람들,
차에서 누군가를 끌어내려 들쳐 업는
가운데
전면에 응급실 간판과 불빛. 한 사람이
누군가를 업고 그 뒤와 옆에서 두 사람
이 따르는 뒷모습. 다급한 분위기
드러나는 김계원(대통령 비서실장) 얼굴
중정요원인 서영준이 누군가를 업고 있고,
그 곁의 유성옥.

장면#6 연주소
사회자, 서서
(고원정: 작가)

사회자 박정희 사진으로
이동하며

사회자, 자리로 와 앉으면
 *도표 – 궁정동 안가

사회자: 안녕하십니까? 고원정입니다. 밤새 안녕하셨습니까, 라는 평범한 인사말이 새삼스런 무게로 다가올 때가 있습니다. 1979년 10월 26일 밤이 그랬습니다. 바로 그날 밤, 현직 중앙정보부장의 손에 현직 대통령이 살해된 것입니다.

김재규 정보부장이 '유신의 심장'이라고 일컬었던 박정희 대통령은 추정시간 저녁 7시 55분에 절명했습니다. 그러나 그날 밤 당시 대통령이 이끌어왔던 유신체제 자체는 여전히 존속되고 있었다는 사실을 잊어서는 안 될 것입니다.

국력을 조직화하고 능률화한다는 것이 원래 유신의 명분이었습니다. 그렇다면 유신체제의 손발이었던 당시의 국정 담당자들은 대통령의 죽음이라는 국가적 위기상황 앞에서 과연 얼마나 조직적으로, 능률적으로 대처할 수 있었을까요? 그 하룻밤 사이 그들의 움직임은 이 나라의 운명을 결정지을 수 있는 중대한 것이었습니다.

오늘 우리는 대통령이 저격당한 7시 40분경부터 다음날 새벽 4시까지 약 8시간 동안 그들이 무엇을 했는지 충실히 관찰해보고자 합니다.

그날 밤의 무대는 결코 넓지 않았습니다. (도표를 짚으며) 사건현장인 궁정동 중앙정보부 별관을 중심으로 청와대, 국군 서울지구병원, 이 병원의 경비책임을 맡고 있던 보안 사령부, 육군본부 지하벙커와 국방부. 단지 이 여섯 지점 사이에서 한국 현대사의 물굽이는 크게 요동치며 그 방향을 틀었던 것입니다.

이 무대에 등장하는 인물들은 행정부의 각료들과 군 수뇌들입니다. 그리고 무엇보다도 눈에 보이지는 않지만, 유신 체제의 막강한 국가통치 권력이 박정희 대통령의 손을 떠난 순간 허공에 떠 있었다는 점을 유념해주시기 바랍니다.

(도표의 위치를 짚으며) 이날 궁정동 만찬에는 대통령을 비롯해서 차지철 경호실장, 김계원 비서실장 그리고 김재규 정보부장이 참석했습니다.

같은 시간 만찬장에서 50m 정도 떨어진 본관 별채 식당에는 김재규의 초대를 받은 정승화 육군 참모총장이 김정섭 차장보와 함께 식사를 하고 있었습니다. 정 총장의 회고에 따르면 정총장은 당시 대통령이 궁정동에 와있다는 사실을 몰랐다고 합니다. 총격 후 김재규는 정 총장에게로 가서 서둘러 함께 차를 탑니다. 원래 그는 중앙정보부로 갈 생각이었습니다. 그러나 계엄을 선포하려면 육본으로 가야한다는 정총장의 말에 따라서 이들은 육군본부로 방향을 돌립니다.

장면#7 육본 벙커 상황실(밤)

8시 15분경 합참의장, 공군참모총장, 해군참모총장, 1군사령관 등에게 전화를 연결하느라 부산한 근무병들. 그 소음 사이로 손을 턱에 괴고 서성이고 있는 정승화.

근무병: (수화기 들고)총장님!

정승화: (빼앗듯이 수화기를 받으며) 응, 1군 사령관 잘 들으시오. 지금 즉시 그 쪽의 작전을 중지하시오.
부대 전원을 복귀시켜서 정규전에 대비하시오.

소리: 네? 무슨 일입니까?

정승화: 2급 비상사태를 발령합니다. 명령대로 수행하시오.

근무병2: (수화기 들고) 총장님, 수도군단장 나왔습니다.

정승화: 그래. 아 차 장군이요, 나 참모총장이요. 예하 부대 아무 이상 없소? (이쪽 전화 놓고, 저쪽 가서 받으며) 차 장군이요? 나, 참모총장이요. (떠보듯) 예하부대에 아무 이상 없소?

장면#8 정승화(대담)

(1988. 11. 30. 국회청문회 중에서. 당시 육군 참모총장)

"그 순간에 뭘 생각했느냐 하면 이 범인이 혹시 북괴하고 연류된 것이 아닌가, 또 군의 어떤 부대들하고 연류된 것은 아닌가, 또 어떤 다른 집단에 연류된 것이 아닌가, 그러면 나라가 어떻게 되겠는가, 이런 생각을 먼저 하게 되고, 따라서 본인은 참모총장으로서 우선 육군본부에 빨리 들어가서, 대통령 돌아가신 것만 틀림없이 저도 확인을 했으니까요. 정보부장 얘기 듣고 전군에 대해서 적과 대치할 수 있는 태세로 금방 정비를 했습니다."

장면#9 청와대 정문 앞(밤)

화면으로 들어와 끽 멈추는 자동차, 택시다. 그 택시에서 누군가 내린다. 정문 초소의 경비병, 경계심을 가지고 한 발 앞으로 나서는데, 택시 문 닫고 돌아서는 김계원(대통령 비서실장)

경비병: (비로소 실장 알아보고 놀라) 아니...실장님 아니십니까? (의외란 듯 실장의 아래위를 훑어본다)

짝짝이 구두를 신은 김계원의 발, 와이셔츠 바람이다. 소매 끝에는 핏자국이 보인다. 김계원이 넋이 나간 듯 경비병의 놀람을 알아채지 못하고, 고개만 끄덕끄덕하며 안으로 향한다. 멍하니 그 뒤를 보다 황급히 경비전화 드는 경비병.

장면#10 청와대 본관 앞(밤)

달리는 경비병 5~6명의 발.
본관 앞 산개하여 정위치하고,
그 앞에서 걸어 올라오고 있는
김계원 실장.
김계원 걸음을 멈추지 않고
함과장을 지나 계속 걸어가며,
일그러진 얼굴로 고함친다.
함과장, 김계원을 쫓아가며.

함수룡: (의혹) 실장님, 이거 어떻게 된 일입니까?
김계원: 경호 차장 빨리 찾아와!
함수룡: 아까 총소리와 혹시 관계가 있는 일입니까?
김계원: (그 말에 대답 없이 넋 나간 듯 계속 고함) 국무총리한데도
　　　　빨리 연락해!...내무장관도 외무, 법무, 국방...장관들도 들어
　　　　오라고 해. 수석 비서관들도 즉시 소집하도록 하시오.
함수룡: 예. 즉시 연락하겠습니다.

장면#11 육본 벙커 상황실(밤)

밤 8시 30분경, 상황실 문 열리고
노재현 국방장관 들어온다.
일어서 경례하는 근무병들.
정승화가 어리둥절해 하는
노재현 잡아끌고 밖으로 나간다.

노재현: 정총장, 급한 일이라니 대체 무슨 일이요?

장면#12 육본 벙커 상황실 앞 복도(밤)

정승화, 노재현의 귀에 대고
속삭이듯 말한다.

눈이 휘둥그레지는 노재현.

정승화: 대통령이 저격당해 돌아가셨습니다.
노재현: 뭐요? 그게 사실이요?
정승화: 중앙정보부장에게서 들었습니다.

장면#13 육군 서울지구병원 응급실 입구(병원
내부)

응급실 문 앞에 버티고 서
있는 유성옥과 서영준. 이때
복도로 들어오는 사복차림의
김병수(국군 서울지구병원장)
다가와 두 사람을 힐긋 보고
그대로 문 열고 들어가려 한다.
유성옥, 재빨리 몸으로 가로막으며

말하며 오른손이 왼쪽 가슴께로
들어간다. 권총을 잡는 몸짓. 김병수를 노려본다.

서병준 턱짓하자 돌아서는 김
병수를 쫓아가는 유성옥.

유성옥: 여기는 들어갈 수 없습니다.
김병수: 내가 이 병원 병원장이오.
유성옥: ...(막아선 채 비키지 않는다)
김병수: (짜증) 연락을 받고 왔소. 중요한 환자인 것 같은데
　　　　내가 봐야 되지 않겠소?
유성옥: (완강) 들어갈 수 없습니다.
김병수: ...(당황. 의혹...뻥하게 보다가 할 수 없이 돌아선다)

장면#14 병원장실

들어오는 김병수, 안주머니의 권총을 잡는
모습으로 따라 들어오는 유성옥. 김병수, 못마땅하게
유성옥을 한 번 돌아보고 가운 걸치며 자기 책상에
앉는다. 책상 위에는 서너 대의 전화가 있다. 이때 울
리는 전화 벨.
김병수가 손을 뻗치는데 유성옥이 재빨리 전화 받는
다. 묵묵히 귀에 대고 있다가 탁 끊어버린다. 김병수
어이 없이 보고, 다시 울리는 전화벨. 유성옥
받아든다.

비서실장을 확인하고는 수화기를
김병수에게 넘겨준다.

김계원: 나, 비서실장이요.
김병수: 당직 군의관 보고로는 사망했답니다. 실장님, 대체
　　　　누굽니까? (유성옥 힐끗 보며) 어찌 된 일입니까?
김계원(E): (...충격 받은 듯 침묵, 이윽고 잠긴 목소리로)
　　　　그분을...대통령 입원실에다...정중히 모시도록 하
　　　　세요.
김병수: (화가 나서) 아니, 지금 무슨 말씀을 하시는 겁니
　　　　까? 대통령 입원실을 쓰시려면 각하의 허락을 받
　　　　아 오세요.
김계원: (정신없는 듯 허둥거리며 중얼거리듯) 그러면...그
　　　　러면...청와대 의무실로 옮겨야 될까...
김병수: 네? 청와대요?

전화 일방적으로 끊기고 김병수 수화기를 떼고 잠시
들여다본다. 강한 의혹을 느끼는 표정. 천천히
전화기를 놓는다.

장면#15 육본 벙커 총장실(밤)

탁자 위의 빈 물컵, 빈 줄도 모르고 들어 마시려다
낭패한 듯 내려놓는 김재규. 상기한 얼굴이다. 그 앞
에 노재현.
주위에 합참의장, 한미연합사 부사령관, 공군 참모총
장, 해군 참모총장들이 걱정스런 표정으로 등짐지고
서있거나 앉아 김재규를 주시하고 있다.

노재현: 이거 참 답답하군요. 어찌 된 사정인지 김부장도
　　　　모른단 말이오?

김재규: (빈 컵 든 채) 차차...(입이 마른지 입술 빨며) 알게 되겠
　　　　지요. (신경질적으로 밖을 향해) 이봐! 물좀 떠와!

다시 노재현 향하는데-이때 노크와 함께 문 열리고
전두환(국군보안사령관) 들어선다. 그러나 좌중은
모두 김재규의 말에 집중하여 돌아보지 않는다.

전두환 듣고, 순간 긴장.

김재규: (톤 높여서 강력하게) 어쨌든 각하께선 유고입니
　　　　다. 중요한 것은 절대 보안을 유지하는 것입니다.
노재현: (돌아보고 전두환 발견) 어? 전장군 왔구려. (일
　　　　어서서 입구 쪽으로 나온다)
전두환: (경례) 중대한 상황입니까?
노재현: (무겁게 끄덕이고 한 옆으로 비켜 낮은 목소리로
　　　　이르듯이) 아무래도 각하께서 사고를 당하신 모양
　　　　이오.
전두환: ...
노재현: (찌푸리고) 아직 정확한 상황을 모르겠소...헌데...
　　　　상황이 상황인 만큼 보안사에서 지금 즉시 적절한
　　　　조치를 취하도록 하시오.
전두환: 예. 알겠습니다. (경례)

전두환에게 뭔가 수군거리는
전두환 고개 끄덕이고-

전두환 돌아서 나가는데

장면#16 벙커 입구 승용차 안(밤)

운전병 라디오 켜놓고 깍지 낀 손으로
받친 채 한가롭게 콧노래로 유행가를
따라 흥얼거리고 있다. 이때 황급한
발소리와 함께 문 벌컥 열리고 양쪽
에서 뛰어들듯 올라타는 전두환과
부관. 운전병 화들짝 놀라 라디오
끄고 시동 건다. 자동차 급발진하고

전두환: (황급하게) 전속력으로 가자! (부관에게) 비서실장, 보안
처장, 대공처장 즉시 대기시켜!
부관: 네. (무전기로 사령부 부른다)

장면#17 거리(밤)

질주하는 승용차

무전소리: 여기는 506호...사령부 나와라. 여기는 506호

장면#18 청와대 본관 앞(밤)

밤 8시 45분경.
본관 앞에 배치된 경비원들
긴장감 없다. 그 앞으로 두 명의
순찰조가 들어와 지나가며

이때 본관 앞으로 들어와 멎는
승용차. 최규하 총리가 내린다.

순찰1: (경비병에게 가볍게) 이상 없지?
경비 : (불만스럽게) 갑자기 웬 비상 대기야?
순찰1: (태평스럽게) 각하께서 좀 다치셨다지, 아마?
순찰2: 이럴 때 차지철 실장은 도대체 어디 가 있는 거야?
　　　　에이! 연락이라도 돼야지.

장면#19 청와대 비서실장실(밤)

김계원, 자기 책상 앞에서 두 손으로
머리를 싸안고 앉아있다. 이때 최규하
들어온다. 김계원 일어서고 최규하,
김계원 옆의 소파에 앉으며.

최규하: 무슨 일이 있소?
김계원: 총리님! (입술이 떨린다)
최규하: (의아, 쳐다본다)
김계원: (총리 앞으로 다가와서 속삭이듯 낮은 소리로 보고) 오늘
　　　　저녁 만찬장에서 김재규 부장과 차지철 실장이 싸우다
　　　　가... 김재규가 잘못 쏜 총에 각하가 맞았습니다. (사이)
　　　　돌아가셨습니다.
최규하: (충격, 말을 잘못 알아들은 듯 뻥하게 쳐다보다가) 그럴 수가!
　　　　(갑자기 어깨 힘 빠지며 망연자실. 얼굴이 일그러진다)

장면#20 다큐멘터리

최규하 멈춤 화면, 천천히 색
빠지고 흑백으로 바뀌면서.

헌법조항 71조
헌법조항 66조 2항

사회자: 최규하 국무총리는 이 순간부터 사실을 확인한 뒤, 대통
　　　　령 권한대행으로서의 직무를 수행해야 합니다. 대한민국
　　　　헌법 제4장 71조는 대통령이 궐위되거나 사고로 인해 직
　　　　무를 수행할 수 없을 때, 국무총리, 법률에 정한 국무위원
　　　　순으로 그 권한을 대행한다고 규정하고 있기 때문입니다.
　　　　법에 따르면 대통령의 그 자리는 독립, 영토의 보전과 함
　　　　께 국가의 계속성을 수호해야 할 책무를 지는 자립니다.

장면#21 병원장실

국군서울지구병원장실.
전화벨 울리고 손 들어와
수화기 든다. 김병수다.

유성옥 황급히 들어오며
전화 받는 김병수를
못마땅하게 노려본다.
가슴 속에 손이 들어가
있고.

소리: (속삭이듯) 김원장, 지금 감시받고 있죠? 제가 묻는 말에
　　　예스, 노로만 대답하세요.
김병수: 네.

장면#22 보안사 일실

우국일 전화하고 있다.

우국일 심각한 얼굴

우국일: 운디드(wounded)?
김병수: 노
우국일: 데드(dead)?
김병수: 예스
우국일: 차실장입니까?
김병수: 노
우국일: 코드 원입니까?
김병수: 예스
낭독: 이것이 외부에서 대통령의 죽음을 확인한 최초의 일이 었습
　　　니다.

장면#23 김병수(대담)

(당시 국군서울지구병원장,
공군 준장)

"혹시 대통령일 수도 있다. 왜냐하면 병원 대통령실에 모시라고
했다가 내가 안 된다고 강력하게 나갔더니 그럼 청와대로 모시
라는 거예요. 그럼 대통령일 가능성도 있다는 것이 어렴풋이 떠올
랐습니다. 그래서 안 되겠다, 한 번 더 봐야겠다 하는데,
이자들이 내가 움직이면 계속 따라다니는 거예요. "어디 갑니
까?" "의무실에 다시 가서 이제 정식으로 소위 사망진단서를 끊
을 수 있는 입구 몇 cm, 출구 몇 cm, 어디로 통하고 이것을 다
해야 겠다." 그래서 얼굴부터 다시 보기 시작하는데 얼굴을 아까
같이 반쪽씩만 열고 이렇게 보여주는 거예요. "여기뿐이냐?" "또
있다. 가슴에 있다." "가슴 한 번 보자." 그러니까 안심하고 와이셔
츠를 젖혀서 얼굴을 다 덮어주고 가슴을 보여줘요. 얼굴 안 보고
알 턱이 있겠나 했겠죠. 그런데 대통령께서는 배에 보면 하얀 반점
이 있어요. 같이 별장에 가면 "이거 치료할 수 없나?" 해서 알거든
요. 그래서 보니까 "대통령이다!" 하는 생각이 순간 들었습니다."

장면#24 보안사령관 집무실(밤)

밤 9시경. 전두환 등보이며
화면에 급하게 들어오고,
책상 돌아가 앉는다. 주위에
모여 있는 보안사 간부 2~3명
우국일 준장 나서며.

우국일: (다급하게) 사령관님, 코드 원이 서거한 것 같습니다.
전두환: (의혹) 어떻게 알았소?
우국일: 김계원 비서실장이 누군가를 업고 서울지구병원으로 들
　　　어갔다는 보고를 받았습니다. 그런데 신원을 알 수 없는
　　　자들이 병원 출입을 통제해서 직접 확인이 불가능했습
　　　니다.
전두환: 그래서?
우국일: 가까스로 김병수 원장과 통화했습니다.

장면#25 우국일(대담)
(당시 보안사 참모장,
육군 준장)

"경호실에서는 당시에 경호계장이 전경환 씬데 전경환 씨 통해서 형님인 전두환 보안사령관을 경호실로 오시라고 수차 전화가 왔습니다. "지금 보안사령관께서는 육군본부 상황실에 계시다." 하고 경호실에서는 "어차피 거기 있는 사람들도 전부 경호실로 올 텐데 사령관보고 빨리 경호실로 들어와 달라" 이런 이야기를 했다고 말을 듣고 보니 "아, 역시 경호실이 일을 저지르고 보안 사령관도 자기편으로 끌어들이기 위해서 찾고 있구나" 하는 생각을 했죠.

장면#26 다큐멘터리(사진 자료)
차지철 대통령 경호실장

박대통령과 차지철의 모습

차지철의 야심에 찬 눈매와
야무지게 다문 입술.

낭독: 경호실장 차지철은 야심만만한 인물이었습니다. 그는 평소 경호실장의 권한을 넘어서 정치에 관여하거나, 군 인사에도 개입하는 등 월권을 해왔고, 박정희 이후를 노리는 듯한 강한 권력욕을 드러내 왔습니다. 때문에 당시 국방부에서는 정승화 참모총장, 노재현 국방장관을 비롯해서 거의 모두가 차실장의 백색 쿠데타가 아닌가 하고 의심하고 있었습니다.

장면#27 보안사령관 집무실(밤)
전두환 잠시 생각하다가 벌떡 일어나
윗저고리 벗고, 뒤 옷걸이에서 군 작
업복 떼어들며.

전두환: (서두르며) 자동차 불러! 육본으로 가겠다.

장면#28 청와대 비서실장실(밤)
책상 앞의 김계원, 고개를 숙이고 눈을
감고 있다. 그 옆 소파에 앉은 최규하,
김치열의 침통한 얼굴...무거운 침묵이
흐르고 있다. 박동진 외무가 들어오나
아무도 아는 체 않는다. 박동진, 머뭇
거리다 분위기에 짓눌려 말문도 못 떼고
다시 나가고...

낭독: 최규하 총리는 각료들에게 아무 말도 하지 않았습니다.

장면#29 청와대 비서실장실(시간 경과. 밤)
책상 위의 전화기 2~3대 그 중 하나,
벨 울린다. 김계원 받는다.

김계원 수화기 놓고
다른 전화 든다.
구자춘, 박동진 들어와
앉으며 전화 주시.

(E): 실장님, 육본에서 전화입니다. 2번으로 받으십시오.
김계원: 음, 김계원이요.
소리 : 실장님, 국방장관께서 빨리 육본으로 오시랍니다.
김계원: (찌푸리며) 각료들을 이리로 오라고 했는데...국방장관도
청와대로 오시라고 하게.

장면#30 육본 벙커 총장실(밤)

박흥주가 전화 들고 있다.

이때 김재규가 전화를
낚아챈다. 지켜보고 있는
노재현과 정승화, 그밖의
군 수뇌들.

장면#31 비서실장실(밤)

김계원, 수화기 막고
최규하 돌아보며.
당황하여 어쩔 줄 몰라
하는 최규하.
김재규가 군을 장악한
것이 아닐까 하는 의심...
그러나 아무 말도 못한다.
김계원, 김치열, 박동진 등
얼굴 마주보며 말없이
우르르 일어선다.

박흥주: (수화기를 든 채 의사 묻듯 노재현을 돌아본다)
정승화: (노재현에게) 경호실이 있는데 청와대로 들어가는 건 위
 험할지 모릅니다.
노재현: (끄덕인다)
김재규: 김실장, 다 끝났는데 거긴 뭣하러 갑니까? 국방장관, 참
 모총장 여기 다 있습니다. 김 실장이 이리 오세요.

김계원: (빠르게) 김재규 쪽에 국방장관과 참모총장이 함께 있나
 봅니다.
김계원: (다시 수화기 대고) 지금 총리께서 와 계십니다. 김부장이
 이리로 오시지요.
김재규 소리: 그러지 말고...김 실장이 국무총리 모시고 각료들하
 고 육본으로 오세요!
김계원: (어떻게 할까 묻는 시선으로 최규하 돌아본다. 방바닥만
 내려다보고 있는 최규하. 김계원 결심한 듯) 알겠소. (전
 화기 내려놓는다.)총리님, 육본 벙커로 가시지요.
최규하: (망설인다. 침묵 흐르고 잠시 후 무기력하게 일어서며)
 그럼 그리로 갑시다!

—— 나머지 부분 줄임 ——

드라마 〈제5공화국〉(MBC)

◎ 라디오 다큐멘터리– 작가 이종곤

① 라디오 다큐멘터리와 TV 다큐멘터리

텔레비전과 라디오 매체가 근본적으로 다른 점은, 텔레비전은 사람이 가진 눈과 귀라는
두 개의 감각기관에 기댈 수 있지만, 라디오는 귀 하나밖에 없다는 것이다. 이 차이만 놓고
보면, 텔레비전에 비해 라디오가 불리한 것 같지만, 방송세계에서는 반드시 그런 것만은 아
니다. 사람은 자기 눈으로 확인 못하는 세계는 상상력이라는 것을 써서 머릿속에 제3의 새
로운 세계를 그려내는 속성을 지니고 있다. 이 때문에 라디오의 세계는 텔레비전에 비해

오히려 호소력이 더 세다고 한다.

텔레비전에는 화면이라는 눈에 보이는 자료를 직접 보고 확인한다는 좋은 점이 있다. 그러나 이 점이 바로 나쁜 점으로 되는데, 왜냐하면 생각의 범위를 지금 자기 눈앞에 펼쳐진 이상의 세계로 넓히려 하지 않기 때문이다. 이것을 바꾸어 말하면, 프로그램이 비집고 들어가 호소할 수 있는 영역이 상대적으로 좁다는 뜻이다. 한편, 사람은 생리적으로 귀보다는 눈에 더 기댄다. 귀로 들은 것도 일단 눈으로 확인하려고 한다. 이런 사람의 생리적인 속성을 다큐멘터리에 맞춰보면, 텔레비전 다큐멘터리에서, 프로그램이 전하고자 하는 말이 화면이라는 눈에 보이는 자료에 덮여 그 뜻이 약해지는 결과가 될 수 있다는 말이다.

반면에, 라디오를 듣는 사람들은 처음부터 소리 하나에만 기대어 프로그램이 전하는 말을 받아들일 준비가 되어 있다. 이때 사람은 자기도 깨닫지 못하는 사이에 자신의 상상력을 움직일 준비를 하게 된다. 이렇게 되면 작은 소리의 말이라도 잘 알아들을 수 있게 될 것이다.

이런 라디오에도 나쁜 점이 있다. 심리학자에 따르면, 사람이 귀에 들려오는 소리에 대한 판단을 내리는 시간은 대략 20초 정도라고 한다. 이것은 소리가 들릴 때, 20초 정도에서 계속 들을 가치가 있는지를 결정한다는 뜻이다. 판단을 한 다음에는 다시 20초 뒤에 행동에 옮긴다. 이 사실을 라디오에 맞춰보면, 어떤 프로그램을 듣는 사람이 그 프로그램을 들을 것인가, 안 들을 것인가를 20초 정도 들은 다음에 결정하고, 다음 20초 뒤에는 계속 듣거나, 전송로를 옮기거나 한다는 것이다. 이것은 40초 사이로 판단의 순간이 되풀이된다는 뜻이다. 이것을 다시 라디오 프로그램 제작에 맞춰보면, 녹음자료 한 컷의 길이는 40초 정도가 알맞고, 적어도 1분을 넘지 말아야 하며, 진행자의 말도 짧고 간결해야 한다. 결국 라디오 다큐멘터리와 TV 다큐멘터리는 구성부터 달라야 한다는 결론이 나온다.

TV 다큐멘터리는 화면의 덕분으로, 보는 사람이 당장에는 마음에 안 들어도 어느 시간까지는 다음을 기대하며 기다려준다. 그러나 라디오를 듣는 사람은 기다려주지 않는다. 그래서 라디오 다큐멘터리는 시작부터 듣는 사람에게 힘센 자극을 주어야 한다. 이것을 구성이라는 개념에서 이야기하자면, 프로그램의 첫머리부터 주제를 내세워 듣는 사람에게 힘센 인상을 주어야 한다.

02 기획

기획의 측면에서 보면 다큐멘터리에는 두 가지 종류가 있다. 그 하나는 대상이 물리적인 것과 다른 하나는 대상이 무형의 것이다. 곧 도시, 강, 자연, 유적지 등 형체가 있는 것이라

면, 인쇄된 자료 등을 조사해서 대략적인 기획을 하고, 취재하게 된다. 그러나 민속이나 민요같이 형체가 없는 것이라면, 취재가 앞서야 한다. 기획부터 해놓았다가, 소리자료를 찾지 못하면, 제작할 수 없게 된다.

'향토 소리꾼 조공례'는 방송사가 기획한 것이 아니라 작가의 기획이다. 이 기획은 12년 동안 진도를 약 20회 여행하면서 각종 자료를 모으고 분석해온 과정에서 나온 하나의 부산물이다. 1980년 다큐멘터리 드라마 〈집념〉의 대본을 쓰던 시절, 남도 들노래를 다시 찾아낸 지춘상 박사의 이야기를 듣고 찾아가 취재했다. 이분을 만나 취재하는 사이 남도 들노래를 부르는 조공례라는 여인이 진도에 살고 있다는 말을 듣고 그런 소리가 있다면 한 곡쯤 따서 드라마에 넣었으면 좋겠다는 단순한 생각으로 진도를 찾아가서 조공례라는 사람을 만났다.

3년 뒤, 아리랑 특집 다큐멘터리 3부작(KBS 제2라디오)의 대본집필을 청탁받아 다시 조공례 씨를 만나러 진도로 갔다. 진도 소리꾼에 진도 출생이고 진도에서 계속 살아온 사람이니, 진도 아리랑 몇 곡 정도는 알고 있으려니 하는 가벼운 생각이었다. 이 과정에서 조공례라는 여자가 놀랄 만치 많은 종류의 소리를 기억하고 있다는 사실을 알게 되었고, 그때부터 남도 쪽 소리가 필요할 때마다 이 여자를 찾았다.

진도로 다니는 사이, 진도라는 섬에 대해 흥미를 갖게 되었고, 진도에 관한 각종 자료들을 모으고 나누면서, 진도 여인의 삶과 들노래, 그리고 인간 조공례를 함께 엮어 프로그램을 만들어보자는 생각을 하게 되었고, 이것이 다큐멘터리 〈향토 소리의 파수꾼 조공례 모녀〉다. 결국, 이 프로그램은 먼저 기획을 하고 조사하는 과정을 거친 것이 아니라, 이미 있는 자료를 바탕으로 만들어진 작품이다. 그런데 이 작품에는 이렇다 할 뚜렷한 주제의식이 없다. 작품을 기획하고 대본을 쓰는 과정에서 가장 고심했던 부분도 바로 주제를 어디에 둘 것인가 하는 점이었다. 진도라는 섬 자체에 둘 수도 있고, 들노래에 둘 수도 있고, 지난 시절 섬여인들의 삶에도 둘 수 있고, 조공례라는 사람에게 둘 수도 있었다. 그러나 또한 주제를 뚜렷하게 내세우지 말고, 섬여인들의 삶과 지역 민요를 '조공례'라는 여인의 소리를 통해 함께 엮어보기로 했다. 바로 어떤 사물(여기서는 들노래와 진도아리랑)이 생겨나야 했던 필연성과 사라지게 될 필연성에 시각을 맞추어보는 형태다.

그러나 원칙적으로, 다큐멘터리를 기획할 때는 대상의 목표를 뚜렷이 설정해 놓아야 한다. 이것이 뚜렷하지 않으면, 취재과정에서 시간과 경제적 낭비만 생겨나고, 프로그램을 만들어 놓은 다음에도 주제가 흐려져 프로그램의 목적의식이 분명치 않은 결과가 된다.

03 소재와 주제의 선정

가장 상식적인 얘기지만, 이 세상에 있는 모든 것들은 다큐멘터리의 소재가 될 수 있다. 그러나 중요한 것은 이 소재들을 어떻게 작품으로 만들 것인가 하는 것이며, 이것이 바로 그 작품의 주제가 되는 것이다. 다시 말해 주제란 소재를 처리하는 방법을 말하는 것이다.

구체적인 예를 들어보자. 1995년은 광복 50년을 맞는 해다. 광복 50주년이라는 그 자체 하나만 해도 수없이 많은 다큐멘터리 프로그램을 만들 수 있는 소재가 된다. 다음으로, 광복 50년을 어떻게 처리하면, 보다 색다른 다큐멘터리가 만들어질 것인가를 생각해야 한다.

여기에는 많은 방법들이 있다. 먼저, 광복에 따른 사람들의 의식, 가요, 의식주 등 일상생활이 바뀌게 되는 상황을 다루거나, 강대국들에 의한 나라의 분단과 이로 인한 좌우의 정치적 갈등 등, 다룰 수 있는 소재에는 끝이 없다. 이때 이들 소재들을 처리할 방법의 선택이 그 프로그램의 생명을 좌우하게 될 것이고, 이것이 바로 주제가 된다.

04 조사― 주제에의 접근 방법

다큐멘터리 제작에서 가장 어려운 부분이 바로 이 조사과정이다. 조사과정도 두 가지로 나눌 수 있다. 먼저 자료를 모으는 일이고, 다음은 모은 자료의 주변 정보를 다시 모으는, 보다 깊이 있는 조사과정을 말한다.

한잔의 물이 있다고 하자. 한 잔의 물이 내 손에 쥐어지게 되는 것이 자료를 모으는 과정이다. 보통 사람에게는 한 잔의 물은 물일뿐, 그 이상도 이하도 아니다. 그러나 다큐멘터리의 자료로 물이 쓰일 때, '물은 물이다'라는 단순한 사실로 끝나지 않는다. 물은 산소와 수소로 이루어져 있고, 물을 현미경으로 들여다보면, 그곳에는 대장균을 비롯한 각종 미생물이 살고 있고, 각종 광물질도 들어있다. 또 물에 들어있는 물질 가운데는 사람의 몸에 이로운 것도 있고 해로운 것도 있을 것이다. 이 모든 것들을 다 조사해야 한다. 조사만으로 끝나지도 않는다. 들어있는 물질을 확인하고, 종류에 따라 나누어야 한다. 그 물속에 왜 그런 물질이 들어있는지 원인도 조사해야 한다. 이런 일이 바로 1차 조사에서 2차 조사와 분석까지의 과정이다.

주제에 다가가고, 고르는 방법을 경험을 통해 설명하면, 대개 7단계를 거치게 되는데, 그 것은 다음과 같다.

> 1. 겉면 조사
> 2. 1차 확인조사
> 3. 2차 확대조사
> 4. 전체 분류
> 5. 동질성으로 나누고, 다시 조사
> 6. 관련성에 따라, 자료 나누기
> 7. 자료들을 모두 이어서, 늘어놓기

▶ **1단계 : 겉면 조사_** 이것은 고고학자들이 유적을 발굴할 때 쓰는 기법이다. 어느 지역을 정해서 그 지역에 무엇이 있고, 또 무엇이 있었는지를 무작정 조사하고 자료를 모은다. 이 과정에서는 생각할 필요가 없다. 이것이 필요한가, 아닌가를 생각할 필요 없이 자기가 접한 모든 보이고, 들리는 것들을 적고 모으는 방법이다.

▶ **2단계 : 1차 확인조사_** 겉면조사에서 얻은 자료에 담긴 내용이 무엇인지 확인하는 과정이다. 이 단계에서는 상세한 내용까지 조사할 필요는 없다. 다시 말하면, 그것이 어떤 내용이고, 어느 부류에 속하고, 어느 지역에 있는 어떤 형태의 것인지 하는 정도에서 끝낸다.

▶ **3단계 : 2차 확대조사_** 구체적인 조사과정이다. 모든 사물의 형성은 우연히 아니라, 필연이다.

- 왜 그것이 거기에서 생겨나야 했는지,
- 지금 그것은 원형인가, 원형이라면 왜 바뀌지 않았는가, 바뀌었다면 왜, 어떤 길을 지나서 어떻게 바뀌었으며, 앞으로는 어떻게 바뀌어갈 것인가?
- 사라진 것이라면, 그것이 언제, 어떤 길을 지나서 왜 사라졌는가, 그리고 그것은 누가 보존하고(잇고) 있는가, 보존, 승계할 가치가 있는가?
- 보존, 승계되어 있지 않다면, 재현할 수 있는가?

등 구체적인 조사가 필요하다. 또한 그 자료와 관련된 주변사항이나, 그 주역들의 현재의 상황까지 될 수 있는 대로 모든 것을 상세하게 조사한다. 현장을 녹음한다든지, 청사진을 찍는다든지 해서, 이것들도 자료로 보관해야 한다.

▶ **4단계 : 전체 분류_** 지금까지 조사된 내용들을 나누는 과정이다. 카드를 만들어도 좋고, 컴퓨터를 써서 나누면, 더욱 효과적이다. 이 단계는 한 자료를 하나의 서류철(file)로 만드는

과정이라고 하겠다. 될 수 있는 대로 자료를 상세하게 나누는 것이 좋다.

▶ **5단계 : 동질성으로 나누고, 다시 조사_** 일단 만들어진 하나하나의 자료들 가운데서, 서로 비슷한 성질을 지니고 있는 것들을 골라 모은다. 여기서 비슷한 성질이란 여러 측면의 시각이 있을 수 있다. 예를 들면, 민속은 민속끼리, 공예는 공예끼리 하는 식과, 현재 있는 것과 사라진 것이라는 식으로 가를 수도 있을 것이다.

▶ **6단계 : 관련성에 따라, 자료 나누기_** 이 일이 매우 중요하다. 조사된 지역이 다르거나, 내용으로 보아 전혀 별개의 자료 같지만, 어떤 관련성을 지니고 있는 것들이 있다. 이런 당장 눈앞에 나타나지 않는 관련성을 찾기 위해서는 자료에 관해 상세히 분석하고, 세밀하게 들여다봐야 한다. 또한 평소에 공부하고, 애쓰는 자세를 가져야 한다.

▶ **7단계 : 자료들을 모두 이어서 늘어놓기_** 나누어서 보관하고 있는 자료들을 프로그램으로 만드는 과정이다. 하나의 다큐멘터리 프로그램을 만들기 위해서는 여러 종류의 다른 자료들이나 관련성을 가지고 있는 자료들이 필요하다. 이들을 비교함으로써, 듣는 사람들이 빠르고 쉽게 알아들을 수 있으며, 또한 프로그램의 내용도 풍부해진다. 현재 구상하고 있는 작품에 이미 모아놓은 자료 가운데 어떤 것들을 골라서, 어떻게 서로 이어서 하나의 작품으로 완성시킬 것인지를 구상하고 확정시키는 일이다. 이 과정이 프로그램의 성패를 가른다.

그러나 앞에서 예로 든, '향토 소리꾼 조공례'는 예외적으로 이 조사과정을 거치지 않았다. 실제로, 이 작품의 조사기간은 약 4일이었다. 이렇게 짧은 시간 동안 작품전체를 구성할 수 있었던 것은, 지난 12년 동안 진도를 다니며 모아왔던 자료들을 바탕으로 모자라는 부분만 채웠기 때문이다.

다큐멘터리 작가에게는 사물을 보는 눈길이 매우 중요하다. 이런 점을 머리에 두고 진도라는 섬을 한 번 바라보자. 진도에 갔다. 진도에는 무엇이 있는가? 사람이 있고, 바다가 있고, 산이 있고, 논이 있고, 밭이 있고, 해수욕장이 있고, 등... 요컨대, 이런 눈에 보이는 것들은 누구나 보게 된다. 또 진도에 들어서는 순간, 제일 먼저 진도대교도 만나게 된다. 일반 여행자라면 그냥 보고 지나쳐도 아무런 문제가 되지 않는다. 그러나 다큐멘터리 작가라면, 적어도 진도대교의 크기는 어느 정도이고, 언제 지어졌으며, 이것이 생겨나면서 진도를 어떻게 바꾸었는가, 하는 정도까지는 살펴보는 자세가 필요하다.

진도아리랑이 유명하다는 사실은 대개 알고 있다. 이것도 마찬가지다. 진도아리랑은 언제

어떻게 생겨나게 되었으며, 어떤 과정을 거쳐 발전해왔으며, 지금도 진도 사람들은 이 노래를 일상에서 부르고 있는가? 만약 사라져갔다면 왜 사라져가야 했고, 사라진 것을 어디에 가면 들을 수 있는지, 이런 것까지 생각하는 자세가 필요하다. 진도에는 쌀이 많이 난다. 그렇다면 섬사람들의 삶은 풍요로웠을 것이라는 것이 상식이다. 그러나 지난날 진도에서 불렸던 농요들 속에는 한결같이 한이 서려있다. 잘 먹고, 잘 살았던 사람들에게는 한이 있을 수 없을 텐데도, 진도의 농요에 한이 서려있다면, 여기에는 문제가 있다. 이런 두 가지 다른 사실들을 연관지어서 생각하고 조사해보면, 제3의 답(새로운 자료)이 나올 수 있다.

진도에 다니던 첫 시기만 해도 이런 눈길을 갖지 못해, 무엇인가 일이 생길 때마다 20번 이상, 진도를 찾아가는 어리석음을 저질렀다. 사실, 진도라는 섬은 매우 특이한 면을 가지고 있다. 진도에는 나라가 지정한 무형문화재만도 씻김굿, 다시레기, 남도 들노래, 의신농요 등 네 가지나 되고, 전라남도가 지정한 무형문화재도 진도아리랑, 만가의 두 가지가 있다.

하나의 군에 이렇게 무형문화재가 많은 지역은 우리나라 전체 어디에서도 찾아볼 수 없다. 그래서 흔히 진도를 '우리나라에 마지막 남은 민속의 보고'라고 부른다. 이 섬은 한양(조선조 서울)에서 멀리 떨어진 섬이면서도, 한양문화가 가장 빨리 전해지는 특수한 사정을 지니고 있었는데, 그것은 진도가 조선조 때의 유배지였기 때문이었다. 그래서 진도는 한양의 상류문화와 섬의 향토문화가 섞여서 제3의 새로운 문화가 생겨난 지역이 되었던 것이다.

근대에 와서도 진도는 새 문화를 비교적 빨리 활발히 받아들인 곳인데, 그것은 많은 진도 사람들이 일터를 찾아 섬 밖으로 나갔다가 돌아오면서, 새 문화를 들여왔기 때문이다. 이런 현상은 진도뿐 아니라, 우리나라의 큰 섬에서는 흔히 볼 수 있는 공통의 현상이고, 뭍의 구석진 곳보다는 섬이 오히려 새 문화를 더 빨리 받아들이는 현상을 낳았다.

이런 사실은 지난 14년 동안 약 30번에 걸쳐 진도를 찾아다니는 사이에 하나씩 알게 된 것들이다. 알게 된 자료들을 하나씩 정리하는 과정에서 의문이 생기면 진도를 찾게 되고, 찾아가보니 또 다른 사실을 알게 되고, 이런 과정이 되풀이되는 사이, 진도에 관한 자료가 쌓이게 되었고, 그 덕택에 진도에 관련된 많은 다큐멘터리를 구성하게 되었다.

진도에 관해 이런 얘기를 길게 하는 이유는, 눈길만 돌리면 얼마든지 다른 면들을 볼 수 있고, 그런 대상이 비록 진도만이 아니라는 것을 말하자는 것이다.

④ 구성

구성이란 모아온 자료들을 정리하여, 필요한 자료들을 골라내고 필요 없는 것들은 버리

며, 필요한 자료들은 작품의 성격이나 주제를 가장 효과적으로 드러낼 수 있도록, 늘어놓은 다음, 대본을 쓰는 모든 과정을 말한다. 일의 순서는 먼저 모아온 자료들을 검토, 확인하고, 쓸 자료만 골라낸다. 자료는 프로그램의 성격이나 주제를 가장 효과적으로 드러낼 수 있는 것들을 골라야 한다. 다음에는 해설을 써야 하는데, 이때 가장 중요하게 생각해야 할 것은 자료에 없는 내용을 담아서 듣는 사람이 잘 알아듣게 하고, 공감대를 이루게 하고, 나아가서 감동까지 이끌어내기 위한 철저한 계산을 해야 한다는 것이다. 특히 다큐멘터리의 문장은 아름다운 문구보다는 간결해야 하고, 지나친 꾸밈말보다는 진솔해야 듣는 사람의 공감을 불러일으킬 수 있다는 사실을 알아야 한다.

처음 조공례 여사를 찾아갔을 때, 한 여중생으로 보이는 소녀가 구기자차를 내왔다. 조 여사는 자기 딸이라 소개했다. 몇 년 뒤, 다시 찾아갔을 때, 한 처녀가 차를 내왔다. 조 여사는 자기 딸이라고 한다. "지난번 구기자차를 내왔던 소녀의 언니구나" 하는 생각이 들어 "동생 잘 있어요?" 하고 물었더니, 자기에게는 딸이 하나뿐이라고 한다. 여중생이 처녀가 된 것이었다. 그 소녀가 후계자인 박동매다. 소녀가 시집을 가고, 아이 어머니가 될 때까지, 조 여사 집을 부지런히도 쫓아다녔다싶다. 지금도 박동매를 만나면 옛날 버릇대로 반말을 한다. 그럼 동매는 작가인 필자를 아저씨라 부른다.

5년 전이다. 급히 진도소리가 몇 곡 필요해서, 미리 연락도 없이 진도로 달려갔다. 도착하니 날이 저물었다. 내일 아침 일찍 소리를 따기 위해 약속을 해둘 생각으로 조 여사 댁에 전화를 했다. 전화를 받은 조 여사는 먼 길을 찾아온 사람을 내일까지 기다리게 해서야 되겠느냐며 지금 집으로 오라고 했다. 내친 김에 차를 몰아 조 여사 집으로 갔다.

집에 들어서는 순간, 분위기가 이상했다. 방 안에는 많은 사람들이 모여 있고, 부엌에서는 음식을 장만하느라 부산하다. 동매가 나와 인사를 하며 하는 말이, "오늘이 아버지 제삿날이라 집안이 부산해 어떡하지요?" 했다. 한 마디로 낭패스럽기 짝이 없었다. 그러나 조 여사는 태연히 "야, 봐라. 그 북 가지고 오니라" 했다.

"아니, 조 여사, 영감님 제삿날이라는데, 소리는 내일 하시지요."

"뭔 소리여. 천리 길을 소리 따자고 날 찾아온 손님인디, 기다리게 허는 건 예의가 아니라우."

이렇게 해서 제사상 옆에서 소리판이 벌어진다. 그때 조 여사가 또,

"보소, 제부도 이리 오소. 그리고 야들아, 니들 뒷소리 받고 동매 니도 소리 매겨라."

제삿집에 온 일가친척들이 모두가 소리꾼이 되어 '만가'에 '다시래기'를 불러댄다.

거기서 놀란 것은 그 자리에 와있는 주민이나 일가친척 가운데 소리를 못하는 사람은 하

나도 없다는 사실이었다. 뒤에 안 일이지만, 진도가 고향인 중년 이후의 사람치고 진도소리 못하는 사람은 없었다. 조공례는 그렇게 순박하면서도 사명감을 가진 사람이고, 진도사람들은 모두가 흥을 아는 사람들이다.

1992년 진도에 또 갔다. 다방에 들러 조 여사에게 연락을 했더니, 진도 들노래 전수관에 있다고 한다. 전수관은 진도읍에 있다. 지리를 몰라 다방 아가씨에게 묻고 있는데, 한 남자가 나서며 자신이 전수관까지 안내하겠다고 한다. 차를 타고 전수관까지 가서 고맙다는 인사를 했다. 그런데 그 남자는 돌아갈 생각은 않고 따라 들어온다. 소리판이 시작되자, 그 남자가 북을 잡고 장단을 맞추기 시작한다. 소리가 끝나고 조 여사에게 저 남자가 누구냐고 물었다. "진도 스타호텔에서 자고, 같이 왔으면서 모른다는 거요? 난 또 알고 같이 온 줄 알았지요. 그 호텔 사장이여라우." 그 남자는 진도에서 가장 큰 건물인 10층짜리 호텔의 박칠용 사장으로, 명창의 반주 한 번 하고 싶어 따라온 것이었다. 이것이 진도사람이고, 이렇게 흥과 멋에 사는 것이 진도사람 기질이다.

이 몇 가지 사건들은 별다른 큰 뜻이 있는 것들은 아니지만, 다큐멘터리의 요소요소에 알맞게 끼워 넣음으로써, 자칫 딱딱해지기 쉬운 다큐멘터리에 한 숨 쉬어가는 여유와 함께, 작품에 감칠맛을 넣어주는 구성요소의 역할을 할 수 있다.

05 대본: 문화의 달 특집기획

<향토소리의 파수꾼 조공례 모녀>

구성 이종곤
KBS-2R 방송: 1992. 10. 18

음악	주제음악(signal music)
해설	문화의 달 기획특집 〈향토소리의 파수꾼 조공례 모녀〉
음악	주제음악
음악	진도아리랑(진도군 지산면 현지 주민들의 것)
	1분 정도 듣다가 - B.G. (토속적인 진도아리랑 가사)

아리 아리랑 스리 스리랑 아라리가 났네
아리랑 으으웅 아라리가 났네
문경새재는 웬 재더냐
구부야(굽이야) 구부야 눈물이로구나
아리 아리랑 스리 스리랑 아라리가 났네

아리랑 으으응 아라리가 났네
서방님 오시라고 편지를 보냈더니
가지 씨 사라고 서푼을 보냈네
아리 아리랑 스리 스리랑 아라리가 났네
아리랑 으으응 아라리가 났네
만주나 봉천은 얼마나 좋길래
꽃 같은 나를 두고 오지를 않나
아리 아리랑 스리 스리랑 아라리가 났네
아리랑 으으응 아라리가 났네
저 건너 저 아기 앞가슴을 보아라
넝쿨 없는 호박이 두 통이나 매달렸네
아리 아리랑 스리 스리랑 아라리가 났네
아리랑 으으응 아라리가 났네
뒷산에 물레방아는 물을 안고 도는데
우리 집 서방님은 왜 날 안고 못 도나
아리 아리랑 스리 스리랑 아라리가 났네
아리랑 으으응 아라리가 났네
저 건너 저 길가서 솥 때우는 저 양반아
정 떨어진 데는 왜 못 때워 주는가
아리 아리랑 스리 스리랑 아라리가 났네
아리랑 으으응 아라리가 났네
저 건너 저 가시네 눈매를 보아라
가매(가마) 타고 시집가기는 영 걸렀네
아리 아리랑 스리 스리랑 아라리가 났네
아리랑 으으응 아라리가 났네
일본아 대판아 팍삭 무너져라
조선 사람 배고파서 내 우리는 못 살겠다
아리 아리랑 스리 스리랑 아라리가 났네
아리랑 으으응 아라리가 났네
십오야 밝은 달은 구름 속에 놀고
입시 반짝 큰 아기는 내 품안에서 논다
아리 아리랑 스리 스리랑 아라리가 났네
아리랑 으으응 아라리가 났네
정든 님이 오셨는데 인사를 못해
행주치마 입에 물고 금니만 반짝

아리 아리랑 스리 스리랑 아라리가 났네
아리랑 으으응 아라리가 났네
아리랑 아들 낳아 전쟁에 보내고
지르릉 딸을 낳아 힘든 일만 시킨다
아리 아리랑 스리 스리랑 아라리가 났네
아리랑 으으응 아라리가 났네
이다지 저다지 빼다지(서랍) 속에
어여쁜 큰 애기가 단잠을 잔다
아리 아리랑 스리 스리랑 아라리가 났네
아리랑 으으응 아라리가 났네
나를 보아라 내가 네 따라가 살겠는가
더러운 정 때문에 내가 네 따라 간다
아리 아리랑 스리 스리랑 아라리가 났네
아리랑 으으응 아라리가 났네
시집살이 못하고 친정에 살아도
사나이 비중 참고 내 못 살겠다
아리 아리랑 스리 스리랑 아라리가 났네
아리랑 으으응 아라리가 났네
우리가 살면 몇 백 년을 사나
짧은 인생이나마 둥글둥글 살아 보세
아리 아리랑 스리 스리랑 아라리가 났네
아리랑 으으응 아라리가 났네
청천의 별에다 하소연을 하고
오동나무 숲으로 임 찾아간다
아리 아리랑 스리 스리랑 아라리가 났네
아리랑 으으응 아라리가 났네

해설 진도군 지산면 인지리. 향토 소리꾼 조공례 할머니가 사는 마을이다. 남도 들
노래 기능 보유자인 인간문화재 조공례 할머니는 한 평생을 진도에서 소리를
하며 살아왔다.
조공례 할머니가 모르는 진도 향토소리는 없고, 조공례 할머니가 모르는 진도
소리가 있다면, 그 소리는 진도 전통소리가 아니다. 조공례 할머니는 오늘도
마을 부녀자들과 대청마루에 둘러앉아 지사면 넓은 들을 바라보며 진도 아리
랑을 부른다.

음악	진도 아리랑 UP(15초 정도-DOWN-OUT)
해설	우리의 아리랑은 크게 3개의 줄기로 나누어진다. 정선 아리랑, 밀양 아리랑 타령, 그리고 진도 아리랑이다. 이들 아리랑은 저마다 다른 특색을 지니고 있다. 아리랑 연구 한 길에 집념을 불사르고 있는 강원대학교 박민일 교수의 말을 들어보자.
녹음	"정선 아리랑이나 밀양 아리랑 타령의 발상지인 강원도와 밀양은 산간지역이라는 지형적인 공통점을 지니고 있다. 또 하나 밀양 아리랑과 강원도 아리랑은 나무꾼으로 대표되는 남정네들이 즐겨 부르는 소리였다는 것이다. 그래서 정선 아리랑과 밀양 아리랑은 가락이 씩씩하고 기교가 덜한 일면이 있다. 그러나 진도 아리랑은 정선 아리랑이나 밀양 아리랑에서는 볼 수 없는 흥겹고도 구성진 측면을 지니고 있다. 그 이유는 진도 아리랑은 주로 여자들이 불러오고 여자들의 입을 통해 발전되고 변형되고 전해 왔기 때문이다." 진도 아리랑은 다른 지역 아리랑과는 달리 왜 여인들의 입을 통해 불려왔고 여인들의 입을 통해 전해져 와야 했던가? 그것을 알기 위해서는 진도 여인들의 옛 삶을 살펴봐야 한다. 진도의 향토 소리꾼이며 인간문화재인 조공례 할머니는 자신의 젊은 시절을 이렇게 말한다.
녹음	"우리 큰애하고 둘째하고 나이 차이가 열 살이지라우. 어찌 그런가 헌께...아, 서방 구경을 하여야 자식을 낳을 것 아니겠소. 한 번 집을 나가 타관 객지로 떠돈다 하면 삼년 사년 안 돌아온께 이건 말이 시집간 여자지 생과부지라우. 나만 그랬던 게 아니지라우. 옛날 섬 여자들은 다 그랬응께"
해설	지난 시절 섬 남정네들은 왜 객지로 떠돌아 다녀야 했을까? 그것은 오로지 가난 때문이었다. 지난 섬에는 경작지가 없었다. 농사 하나에 목을 걸고 살던 시절, 경작지가 없다는 것은 바로 먹고 살아갈 길이 없다는 것을 뜻한다. 그래서 섬에서 태어난 남자들은 철이 들기 시작하면서 섬을 떠나 품팔이 길에 나서야 했다. 섬을 떠난 남정네는 일 년에 두 번 설과 추석 때나 되어야 섬으로 돌아올 수 있었다. 설과 추석 한 해 두 번이나마 집으로 돌아올 수 있었던 사람은 그래도 나은 편이다. 벌이가 좋다는 일본으로, 먼 만주땅으로 간 남정네들은 몇 년인지 헤아릴 수조차 없는 세월이 흘러도 고향을 찾지 못한다. 진도 아리랑의 노랫말 속에는 남편을 멀리 보내고 기다리던 여인들의 그런 한이 담겨져 있다. 바로 이 구절이다.
음악	진도 아리랑(가사)

아리 아리랑 스리 스리랑 아라리가 났네
아리랑 으으응 아라리가 났네
만주나 봉천은 얼마나 좋길래
꽃 같은 나를 두고 오지를 않나
아리 아리랑 스리 스리랑 아라리가 났네
아리랑 으으응 아라리가 났네
서방님 오시라고 편지를 보냈더니
가지 씨 사라고 서푼을 보냈네
아리 아리랑 스리 스리랑 아라리가 났네
아리랑 으으응 아라리가 났네
시집살이 못하고 친정에 살아도
사나이 비중 참고 내 못 살겠다
아리 아리랑 스리 스리랑 아라리가 났네
아리랑 으으응 아라리가 났네
일본아 대판아 팍삭 무너져라
서방님 보고 싶어 내 못 살겠다.
아리 아리랑 스리 스리랑 아라리가 났네
아리랑 으으응 아라리가 났네

해설 만주나 봉천은 얼마나 좋길래 꽃 같은 나를 두고 오지를 않나? 이 대목은 1930년대 들어서면서 만주로 일터를 찾아가던 시절을 묘사한 것이고, "일본아 대판아 파삭 무너져라 서방님 그리워 내 못 살겠다."라는 대목은 징용으로 끌려간 남편을 그리는 대목이다. 여기서 흥미로운 대목을 하나 볼 수가 있다. "서방님 오라고 편지를 보냈더니 가지 씨 사라고 서푼을 보냈네."라는 구절이다. 자기를 그리워하는 젊은 아내에게 남편은 하필이면 가지 씨 사라고 돈을 보냈을까 하는 의문이다. 이 대목을 이해하자면, 옛날 과년한 딸이나 청상과부가 있는 집에서는 채전밭에 가지를 심지 않는다는 속설과 연결시키면 이해가 빨라진다. 진도 아리랑의 가사 속에는 남녀의 정사를 묘사한 대목들이 자주 눈에 띈다. 그 대목들을 찬찬히 음미해보면 매우 외설스러운 내용들이고, 때로는 직설적인 것들도 있다. 바로 이런 대목들이다.

음악

아리 아리랑 스리 스리랑 아라리가 났네
아리랑 으으응 아라리가 났네
뒷산에 물레방아는 물을 안고 도는데

우리 집 서방님은 왜 날 안고 못 도나
아리 아리랑 스리 스리랑 아라리가 났네
아리랑 으으응 아라리가 났네
뒷동산 딱따구리는 박달나무도 뚫는데
우리 집 저 병신은 뚫어진 구멍도 못 뚫네.
아리 아리랑 스리 스리랑 아라리가 났네
아리랑 으으응 아라리가 났네
담 넘어 올 때는 큰마음 먹고
문고리 잡고서 왜 벌벌 떠나
아리 아리랑 스리 스리랑 아라리가 났네
아리랑 으으응 아라리가 났네

해설　진도 아리랑에는 남녀 간의 정사를 갈망하거나 혼외정사에 대한 기대심리를 직설적으로 묘사한 부분들이 많다. 그렇다면 옛 진도 여인네들은 성도덕관념이 떨어져 있었던가? 그 의문을 남도민요 연구가인 지춘상 박사를 통해 풀어본다.

녹음　"진도 아리랑 가사에는 분명히 남녀 정사를 노골적으로 묘사하거나 혼외정사를 갈망하는 그런 구절이 많은 것은 사실이다. 그렇다면 옛 진도 여인네들은 성도덕 관념이 희박했던가? 그것은 아니다. 차라리 정반대의 현상이었다. 인간이 자기 치부를 숨기려는 본능은 있어도 그것을 드러내 놓으려 하지는 않는다. 만일 옛 진도 여인들이 성적으로 개방되어 있었더라면, 그 사실을 노래에까지 담아 세상에 광고하려 하지는 않았을 것이다. 진도 아리랑에 성적인 묘사나 혼외정사를 갈구하는 대목이 많은 것은 그런 것에 대한 본능적인 욕구를 노래로 승화시켜 참았다고 보는 편이 정확한 것이다."

해설　남정네들은 떠나고, 여인들만 남게 된 사회에 사는 여인들은 성에 대한 욕구와 마음의 갈등이 생기게 마련이다. 그런 욕구를 진도 여인네들은 노래로 승화시키면서 스스로를 억제하고 달래며 살아갔다.
　남정네들이 떠나고 없는 섬, 진도. 그런 사회에서는 온갖 궂고 힘든 일들이 여자들 몫으로 남게 된다. 그래서 진도 여인들은 한이 많았고, 그래서 진도의 가락들에는 여인들의 한이 담겨있다.
　그럼 무엇이 진도 여인들을 그렇게도 한에 서리게 했으며 옛 진도 여인들의 삶은 어떤 것이었을까?

음악　진도 육자배기(창 조공례. 박동매 그리고 인지리 부녀자 일동). 느리면서도 고음이다.

고나 헤에
대장군 청산 아래 허허청수 녹수로다
녹수야 흐르건만 청산이야 변할쏘냐
아무리 녹수가 청산을 못 잊어
빙빙 감고 돌아가는구나
고나 헤에

해설 오늘도 진도 여인들이 즐겨 부르는 진도 육자배기다. 진도 육자배기는 경기도 육자배기나 다른 지역 육자배기와 달리 가락이 느리면서도 음이 높다. 흔히 국악에서 지름이라 부르는 고음 부분을 듣고 있노라면, 여인의 통곡을 연상케 한다. 진도의 옛 향토 노래들은 모두가 여인들의 입으로 불리고 여인들의 노랫말로 만든 것들이다.

들노래, 노동요, 농요 등으로 구분되는 노래들은 다른 지방의 경우 대개가 남정네들이 남정네들 기호에 맞도록 만들어 불러왔다. 그러다 보니 노랫말도 자연스럽게 남자들과 관련된 것들이다. 그러나 진도의 노동요만은 여인들의 소리다. 이것은 진도에서는 농사일을 남자가 아닌 여자가 했다는 뜻이다. 진도는 다른 섬들과는 달라 땅이 비옥하다. 예로부터 진도는 한 해 농사로 진도 사람이 3년을 먹고 산다고 할 만치 논이 많았다. 평년작만 해도 섬 전체 주민들이 3년을 먹을 수 있을 만치 땅이 비옥하다면, 섬사람들의 살림살이는 풍요로웠어야 했다.

그러나 현실은 섬 주민들의 살림살이가 그렇지가 않았다. 지난 시절 우리나라 농촌이 다 그랬듯이 농토는 지주라는 임자가 따로 있었다. 농민은 지주에게 땅을 빌려 소작을 하거나, 아니면 지주집에서 품팔이를 하며 살아가야 했다. 소작농으로도 품팔이로도 한 가족이 먹고 살 수가 없었다. 그래서 남정네들은 타향 객지로 품팔이 길을 떠난다.

진도 남정네들이라고 다를 바는 없었다. 남정네들이 떠난 섬에서 남은 농사일은 바로 여인네들의 차지다. 농토가 많으면 많을수록, 상대적으로 여인네들은 더욱 고달파진다. 이런 농사일의 고달픔을 소리로 승화시켜 참고 살아온 사람들이 진도 여인네들이었고, 그래서 진도 소리에는 여인들의 애절하고도 아픈 한이 담겨있다... 그렇게 만들어지고 여인들의 입과 입을 통해 전해온 소리가 오늘의 남도 들노래다.

음악 (남도 들노래 중에서 모뜨는 소리. 선창/조공례. 후창/지산면 주민들- 가사 일부)

어허라 에라 먼 한데가 산한지라(받는 소리. 후렴)

앞에 산은 가까워오고, 뒤에 산은 멀어진다(매기는 소리. 선창)
어허라 에라 먼 한데가 산한지라
먼데 사람 듣기 좋고 젙에 사람 보기 좋게
어허라 에라 먼 한데가 산한지라
다 되얐네 다 되얐네 이 모판이 다 되얐네
어허라 에라 먼 한데가 산한지라

해설 남도 들노래 중 첫머리에 해당하는 모뜨는 소리다. 쌀농사는 모를 뜨면서 시작
된다. 뜬 모를 날라오면, 논 가운데 한 줄로 서 여인네들은 모를 심기 시작한
다. 이때도 그들은 소리로 고됨을 달랬고, 또 소리는 협동 작업을 하는 현장에
서 구령구실을 하기도 했다.
진도 지산면에서 전해오는 모심는 소리다.

효과 모심기하는 현장 소음들 B.G.
음악 모심는 소리(선창/조공례, 박동매 후창/지산면 부녀자들)

어기야 허허여라 상사로세
어기야 허허여라 상사로세
여기도 넣고 저기도 넣어
두레박 없이 모심어 주게
어기야 허허여라 상사로세
어기야 허허여라 상사로세
상사소리는 어디 갔다
때를 찾아 다시 오네
어기야 허허여라 상사로세
어기야 허허여라 상사로세
우리 인생 한 번 가면
다시 오지 못하느니
어기야 허허여라 상사로세
어기야 허허여라 상사로세
이 상사가 뉘 상산가
김서방네 상사로세
어기야 허허여라 상사로세
어기야 허허여라 상사로세
(여기서부터 조금씩 빨라진다)
이 농사를 어서 지어

나라 봉양하고 보세

어허라디야 어허라디야 상사로세

앞산은 점점 멀어지고

뒷산은 점점 가까워온다

어허라디야 어허라디야 상사로세

다 되었네 다 되었네

상사소리가 다 되었네

어허라디야 어허라디야 상사로세

--- 나머지 부분 줄임 ---

다큐멘터리 〈초분〉(KBS)

Broadcasting
Program
Planning CHAPTER **04** 대담 프로그램

사람이 이야기를 나누는 방식에는 말하기, 글쓰기와 몸의 움직임이 있으며, 이 가운데서 대담 프로그램은 말로써 이야기를 나누는 방식으로 프로그램을 구성한 것이다.

텔레비전은 그림과 소리로 의사를 전달하는 매체인데, 소리는 주로 말로써 구성되므로, 어떤 뜻에서 텔레비전의 모든 프로그램을 대담 프로그램이라고 할 수 있다. 소식 프로그램도 말로써 소식을 전달하고, 드라마도 대사를 중심으로 구성되고, 놀이 프로그램에도 출연자들과의 대담이 프로그램 구성의 한 요소가 되고 있다.

이렇듯 말로써 이야기를 전달하는 것은 텔레비전 매체의 기본적인 전달방식이고, 따라서 주로 출연자들의 이야기로 구성되는 대담 프로그램은 텔레비전 방송의 가장 기본적인 프로그램 구성형태라고 할 수 있다. 대담, 토론 프로그램은 사회적 현상이나 과정에 관한 문제에 대해 연사나, 토론자들이 의견을 제시하고, 나누면서 어떤 주어진 문제를 분석, 설명, 평가하고, 이것이 프로그램을 보거나 듣는 사람들 사이에 여론을 만듦으로써, 사람들의 마음을 한데 모아, 문제를 푸는 방안을 찾아내도록 한다. 이와 같이 하여 대담 프로그램은 사람들의 마음을 함께 묶는 기능을 수행하고 있다.

대담, 토론 프로그램에 문제의 인물이나 관련인사들이 나옴으로써, 보고 듣는 사람들에게 간접적으로나마 그들과 '이야기를 나누는 곳'을 마련해주고, 그들에게 '친근한 느낌'을 갖게 한다. 또한 일반 사람들에게 공적인 문제에 관해 '마음을 기울이게' 한다. 그리고 어떤 주제에 관해 대담이나 토론을 벌임으로써, 사람들이 그 문제에 관해 갖고 있었던 그들의 생각에 새로운 의견을 보태거나, 생각을 보다 합리적으로 다듬어주기도 하고, 논리적 체계를 갖추게 해준다. 사람들은 대담, 토론 프로그램을 보고난 뒤, 다른 사람들과 그 문제에 관해 의견을 나눔으로써, 그 주제에 관한 '정보를 전달하는' 기능을 수행함과 동시에, 그들은 이를 통해 스스로가 '정치 사회화'된다.

대담, 토론 프로그램은 민주적 과정의 토론절차를 밟는다는 점에서 긍정적으로 평가되어

야 하겠지만, 때로는 어떤 문제에 관한 정보를 거짓되게 전달하든가, 토론자들이 일부러 바람직하지 않은 방향으로 토론을 이끌어감으로써 '꾸민 여론'을 만들 수 있으며, 나아가 그릇된 국민적 합의를 내놓음으로써 국민을 잘못 이끌고, 선동하는 나쁜 기능을 수행할 수도 있다(안광식, 1988).

유신시대에 안기부에 의해 동원된 유신연사들의 유신지지 발언들이 대표적인 예다. 지난날 박정희, 전두환의 두 군사정권 25년의 철권통치 아래에서는 대화도 없고, 토론도 벌일 수 없는 획일적인 통제 속에서 살았기 때문에, 방송에서도 진정한 뜻의 대담, 토론 프로그램이 있을 여지가 없었으며, 비록 그와 같은 종류의 프로그램이 한쪽 구석에 있었다 하더라도, 정치, 사회 문제는 꺼내지도 못한 채, 이름만의 토론 프로그램 역할밖에 하지 못했었다.

프로그램의 발전

대담 프로그램은 소식과 놀이 프로그램의 한 부분으로 개발되었으며, 뒤에 독자적인 구성형태로 발전했다. 대담 프로그램은 이야기꺼리가 있고, 이야기하는 사람만 있으면 프로그램으로 구성할 수 있으며, 따로 그림이 필요하지 않기 때문에 만들기가 매우 쉽고, 돈도 가장 적게 든다. 대담 프로그램은 소식에 대한 해설의 필요성에서 발전하기 시작했다.

소식에는 중요한 사건과 화제가 많았는데, 이 가운데서 일상생활에 중요한 영향을 미칠 수 있는 나라의 정책이나 사회단체의 움직임 등이 들어 있었기 때문에, 이것들에 대한 내용을 자세히 알리고 설명해 줄 필요가 있었다. 따라서 중요한 사회문제를 설명하는 해설 프로그램이 생겨났다.

또한 중요한 사회문제에 관하여 사회의 여러 계층에서 여러 의견들이 쏟아져 나왔으며, 이 의견들을 사회의 공론으로 구체화할 필요성 때문에, 이 의견들을 공식적으로 발표할 수 있는 공개토론 프로그램이 또한 생겨나게 되었다. 이런 토론과 해설 프로그램들은 사회의 여론을 만들어 나라의 정책을 결정하는데 영향을 미치고, 사회집단들 사이에서 일어나는 다툼을 푸는 데도 압력으로 작용하며, 민주주의 국가체제를 유지하고 발전시키는데 결정적으로 이바지하고 있다.

한편으로, 사회적 사건의 중심에는 화제의 인물이 있으며, 이 인물은 사람들의 관심을 끈다. 따라서 이런 화제의 인물을 불러와서 이야기를 나누는 대담 프로그램이 또한 발전하게

되었다. 이들과 이야기를 나눔으로써, 사람들은 그 인물이 겪은 독특한 상황이나 그 인물의 남다른 개성을 찾아내고, 또한 그 인물이 어떤 사건의 과정에서 겪었던 어려움과 고통, 성공과 실패의 경험담을 들으면서 같은 인간으로서 느끼는 감정을 통하여 사회적 공감대를 이루고, 이것은 사회 구성원 전체의 도덕적 감성을 높이는 계기가 되기도 한다.

또한 말은 사상과 경험, 감정을 전달하고 나누어 가지게 할 뿐 아니라, 많은 정보를 전달할 수 있으므로, 대담형식을 통한 정보 프로그램도 발전했다. 요리, 가사, 원예, 건강, 재테크 등에 관한 정보를 전달해주는 제시 프로그램들이 이런 형식의 프로그램이다. 이런 제시형식의 프로그램은 대담에다 그림과 행동을 보탠 시연형식을 갖춤으로써, 말의 내용을 구체적으로 제시하여 정보전달의 효과를 높인다.

텔레비전의 대담과 토론 프로그램은 미국의 상업방송에서 처음으로 개발되었다. 미국의 3대 방송망에서 일요일 아침에 내보내는 대담, 토론 프로그램들은 화려한 경력의 사회자들에 의해서 한주일 동안에 소식의 대상이 된 인물들, 또는 문제와 관련된 사람들을 초대하여 질문을 던지면서 문제를 분석, 토론, 논평하는 심층보도 프로그램들로서, 여기에는 ABC의 〈데이빗 브링클리와 함께(This Week with David Brinkley)〉, CBS의 레슬리 스탈(Lesley Stahl)이 진행하는 〈나라가 직면한 문제들(Face the Nation)〉, NBC의 마빈 캘브(Marvin Kalb)와 로저 머드(Roger Mudd)가 진행하는 〈기자회견(Meet the Press)〉 등이 있다.

이들 일요일의 대담 프로그램들은 정부, 재계, 학계의 지도층들을 대상으로 하는 고급 프로그램들로서, ABC 브랭클리의 경우에는 약 350만 가구가 매주 일요일 아침에 보며, 나머지 두 방송망 프로그램들은 약 250만 가구가 보고 있다. 이 프로그램들은 대담형식을 갖추면서 대담대상자와 토론을 벌이는 방식으로 프로그램을 진행하지만, 세 개의 프로그램들이 각기 조금씩 다른 구성형태와 특징을 갖고 있다.

미국에서 이와 같은 대담 프로그램을 제일 먼저 개발한 사람은 로렌스 스피백(Lawrence Spivak)이었다. 그는 1945년에 뮤추얼(Mutual) 라디오 방송망에서 마사 라운트리(Martha Rountree)와 함께 〈기자회견(Meet the Press)〉라는 프로그램을 시작했으며, 1947년에 이 프로그램을 NBC-TV로 옮겼다. 이 프로그램은 대담 대상자와 사회자가 한 탁자에 앉고, 그와 세 사람의 신문기자들이 패널이 되어 다른 탁자에 앉아서 질문을 하는 형식으로 진행되었으며, 미국에서 유명한 정치인들 치고 이 프로그램에 나오지 않은 이가 없을 정도로 유명한 프로그램이 되었다.

이 프로그램은 소식거리가 없는 일요일 아침에 많은 특종을 보도함으로써, 사람들의 관

심을 끌었는데, 1950년대 어느 해의 경우, 뉴욕타임즈 지의 월요일 아침 판에 그 방송내용이 26면이나 기사로 쓰일 정도로 권위가 있었다. 1980년대에 들어와서 미국에서의 대담, 토론 프로그램의 수는 점차 여러 가지로 많아지고, 특히 사회자들이 맨 위층에 자리잡은 방송스타들이라는 같은 점을 갖고 있었다. 그리고 전에는 '말만 많을' 뿐 지루했으나, 이제는 그와 같은 제작상의 약한 점을 메우기 위해, 뒷그림이 되는 영상자료를 함께 내보내는 등 새로운 프로그램 구성형태를 시도함으로써, 보는 사람들의 수를 늘리려 했고, 이런 노력은 결과적으로 잡지형식의 시사대담 프로그램인 CBS의 〈60분(60 Minutes)〉과 ABC의 〈20/20〉, NBC의 〈48 시간(48 Hours)〉과 같은 프로그램들을 발전시켰다.

미국 연방통신위원회(FCC)는 민주주의 나라에서 유권자들에게 투표하는데 필요한 정치, 사회와 관련된 정보를 제공할 특별한 의무가 있다는 전통적인 견해를 가지고 이와 같은 시사정보 프로그램을 강조해왔기 때문에, 지상파 방송사들은 이런 프로그램들을 의무적으로 편성할 필요가 있었다.

유선체계에서는 CNN의 〈래리 킹 생방송(Larry King Live)〉이 이런 유형의 프로그램으로 인기가 높다. 이 프로그램은 중요한 사회문제의 중심인물을 출연시키고, 여기에 3~4사람의 연사가 참여하여 토론이나 논평을 하는데, 이때 프로그램을 보는 사람들은 전화로 참여할 수 있다. 실제로 세계의 여러 곳에서 전화로 참여하고 있는 것을 이 프로그램 진행에서 볼 수 있으며, 이 프로그램의 관심영역이 세계적임을 간접적으로 보여주고 있다. 이 프로그램은 특히 사회적으로 저명한 정치, 경제, 사회, 문화계 등의 인사들이 참여해서 인기가 높으며, 특히 여론을 만들고, 움직이는데 중요한 역할을 하고 있다. 예를 들어, 빌 클린턴 전 대통령도 이 프로그램에서 대통령 출마의사를 밝혔다.

래리 킹은 토크쇼에서 그를 유명하게 만든 하나의 공식을 찾아냈다. 곧 대담을 통해 질문을 함으로써, 초대손님에게서 무언가를 이끌어내는 것이 바로 그것이다. 그가 지닌 매력 있는 유형(style)의 일부는 다른 대담자들과는 달리 별로 대립적 자세를 취하지 않는다는 것이다. 그는 질문사항을 미리 적어놓은 목록 같은 것조차 만들지 않았다. 초대손님이 하는 말을 잘 듣고 있다가, 그가 말한 것들에 대해 더 많은 질문을 계속하는 것이다.

격의 없는 다정한 초대손님들로 하여금 편안한 마음가짐을 갖게 해서 무엇이든 터놓고 이야기하기 쉽도록 했다. 마치 손님이 하고자 하는 것은 무엇이든 이야기하도록 끌고 가는 매개자와도 같았다. 그는 자신의 대담방식에 대해 이렇게 설명한다.

"대담을 시작하기에 앞서 내가 얼마나 많은 정보에 맞닥뜨리게 될지를 모르는 경우가 많았다... 듣고 배우는 것이다. 그게 바로 대담의 재미다... 나는 좋은 질문을 해요. 평생 질문만 해왔거든요. 나는 대담자입니다... 질문에 대해 답하는 것을 듣지요. 짧게 질문해요. 나 자신은 질문 속에 들어있지 않아요."

많은 다른 대담자들과는 달리, 킹은 지난날에도, 지금도 미리 조사를 해본다거나, 준비 없이 초대손님을 객관적으로 대담하는 접근법을 쓴다. 이런 식으로 해서 그는 마치 보거나 듣는 사람 가운데 한 사람처럼 다가간다.

"진정으로 호기심이 많으면 좋은 대담을 할 수 있어요. 그런데 나는 호기심이 많아요. 정말 좋은 대담자가 되려면 호기심을 타고나야 하는 것 같아요."

예컨대, 킹의 방식은 그 프로그램을 듣는 사람들이 제일 묻고 싶어 하는 질문을 하는 멋지고 호기심 많은 보통 사람의 역할을 하는 것이다. 1960년대와 70년대를 거치면서 킹은 이런 유형을 완성시켰고, 그 성공으로 인하여 전국방송을 처음으로 한 사람이 되었다(스콧, 1996). 그는 2010년에 방송을 끝내고 은퇴했다.

우리나라에서 1956년에 텔레비전 방송이 시작된 이래로 여러 형태의 대담, 토론 프로그램이 있어왔지만, 토론 프로그램의 가치를 발휘한 것으로 인정받은 첫 프로그램은 TBC-TV에서 1967년 11월부터 방송된 〈동서남북〉이다. 이 프로그램은 한 주간의 화제를 중심으로 하는 45분 동안의 사회교양 프로그램으로 시작해서, 1970년에는 시사대담 프로그램으로 구성형태를 바꾸었으며, 그해 10월 '제5회 방송윤리위원회 상'을 받았다.

한편 1960년대 1시간짜리 대형 프로그램이었던 〈TBC 공개토론회〉, 〈일요응접실〉 등도 대담, 토론 프로그램으로서 큰 몫을 했다. 이어서 1971년 10월 1시간짜리 주간 프로그램인 〈대화〉가 신설되었으나, 이때 국가비상사태가 선포되고 나서 1972년 4월에 〈동서남북〉과 〈대화〉가 함께 폐지되었다. 그 뒤 〈대화〉는 1973년 9월에, 〈동서남북〉은 1975년 7월에 되살아났으나, 그때 통제가 매우 심한 유신 언론정책 때문에 제대로 된 방송을 할 수 없었다. TBC-TV의 첫 시기인 1965년에 방송된 〈이 주일의 회견〉은 우리나라 텔레비전 사상 첫 정규 대담(interview) 프로그램이었다. 금요일 오후 6시부터 25분 동안 시사문제와 관련된 인사를 초청하여 연주소에서 기자회견을 하는 프로그램이었는데, 초청인사 1명에 기자 4명이 출연했으며, 미국 NBC-TV의 〈기자회견〉과 같은 구성형태의 프로그램이었다.

MBC-TV에서 대표적인 토론 프로그램을 꼽는다면, '70년대 첫 시기에 방송되었던 〈정경

토론〉이라는 프로그램이다. 이것은 금요일 밤 10시 30분부터 55분 동안 주로 사회문제를 주제로 해서 관련문제에 관한 전문가들이 출연해서 토론하는 프로그램이었다. 그러나 이 시기의 토론 프로그램들은 언론을 심하게 통제하던 군사정권 때문에 제한된 주제만을 찾아서 토론하는 사회교양 프로그램의 수준에 머무르고 있었다. 그나마 1970년대 뒷 시기와 1980년대 첫 시기에는 텔레비전 편성에서 토론 프로그램을 찾을 수 없었다는 것이 대화와 토론의 여지조차 없었던 사회분위기를 말해준다.

그러나 1987년 '6.29 선언' 뒤, 언론활성화의 물결과 더불어 텔레비전에서 대담과 토론 프로그램이 활발하게 편성되었다. KBS-1TV는 이해 7월 10일부터, 이때까지 정부정책만을 일방적으로 홍보하던 일요일 아침의 〈일요광장〉을 없애는 대신, 〈금요토론〉을 새로 편성하여, 비교적 시사성 있는 주제로 정치, 사회 문제를 토론하게 함으로써 이제야 겨우 본격적인 토론 프로그램을 시작했으며, 이 프로그램은 뒤에 〈생방송 심야토론- 전화를 받습니다〉로 발전하여 인기 프로그램이 되었는데, 그 이유는 생방송으로 진행된다는 점과, 이 프로그램을 보는 사람들도 전화로 자유롭게 토론에 참여하여 의견을 말할 수 있게 한 점에서, 이때의 정치, 사회 분위기를 잘 드러내보였다.

그리고 이 선언 뒤부터, TV 프로그램의 기획과 소식의 내용도 바뀌고 있었다. 이해 7월 10일 KBS-1에 〈금요토론〉 프로그램이 편성되면서 대형 시사토론 프로그램의 시대가 열리게 되었다(안광식, 1988).

곧 이어, 이 프로그램을 토요일로 옮기면서 이름을 〈생방송, 심야토론-전화를 받습니다〉로 바꾸고 생방송으로 진행하면서, 이 프로그램을 보는 사람들도 전화로 참여할 수 있게 한 점과, 토론시간의 제한 없이 결론이 날 때까지 계속하도록 함으로써, 일약 인기 프로그램이 되었다.

〈생방송, 심야토론...〉은 우리사회의 민감한 정치, 사회문제를 의제로 정하고, 사회자를 중심으로 찬반의견을 가진 관계자들을 초청하여 토론하게 하는데, 이 자리에는 대학생을 비롯한 일반인들을 참관하게 하며, 때에 따라 이들도 토론에 참가할 기회를 갖는다.

한편 방송을 지켜보던 사람들도 전화로 토론에 참가할 수 있다. 이 프로그램은 우리나라 본격 토론 프로그램의 시작이 되었고, 이어서 MBC 〈100분 토론〉과 SBS 〈SBS 토론- 시시비비〉가 신설되어 늦은 밤 시간띠에 방송되고 있다.

MBC의 〈100분 토론〉이나 SBS의 〈SBS 토론...〉은 시간이 한정되어 있어 연사들이 충분히 의견을 발표할 수 없는데 비해, KBS의 〈심야토론...〉은 의제에 따라 몇 시간이고 토론을

계속할 수 있는 점이 특색이다.

또한 KBS-1TV는 7월 29일부터 13번에 걸쳐 9시 정규 소식시간에 여야의원 각 한 사람씩 내세워 날마다 13~15분간씩 쟁점분야별로 개헌토론을 벌이게 함으로써, 방송의 바뀌는 모습을 보여준 것은 높이 평가할 만하다.

프로그램의 아래 유형

여기에는 토크쇼, 토론, 제시 프로그램 등이 있다. 대담 프로그램은 연사의 개성을 강조하는데, 이는 대담 프로그램의 특성을 결정하기 때문이다.

○ 토크쇼(talk show)

대담 프로그램 가운데는 가벼운 화제를 중심으로 대화를 나누는 프로그램이 있는데, 이런 유형의 프로그램을 토크쇼(Talk Show)라고 한다. 1950년대 미국 CBS의 유명한 제작자인 팻 위버(Pat Weaver)가 이 장르의 개척자로 불린다. 그는 공연을 강조하는 버라이어티쇼에서 공연 가운데에 대화가 들어가는 토크쇼로 늦은 밤 프로그램의 초점을 바꾸었다. 처음 시작할 때부터 무대장치는 진행자의 책상과 손님용 소파가 있는 거실이었다. 진행자가 시작을 알리고, 이어 방청객이 나오고, 명사 초대손님이 무대에서 공연을 하고 대담을 나눈다. 진행자 옆에는 아나운서 역할뿐 아니라 곧잘 재미있는 우스갯소리를 하고, 또 초대손님의 이야기를 잘 들어줄 보조 출연자가 있다.

프로그램은 낮에 방청객을 앞에 두고 녹화해서 밤에 방송한다. 1954년 9월 〈투나잇 쇼(Tonight Show)〉가 선보인 뒤, 텔레비전과 라디오의 버라이어티쇼에 이어 명사초청 토크쇼가 미국 텔레비전의 붙박이 장르가 되었다.

NBC의 〈투나잇 쇼〉는 스티브 알렌(Steve Allen)의 웃기는 재능을 보여주는 프로그램으로 시작했는데, 잭 파(Jack Parr)와 몇 사람의 다른 사회자들을 거친 뒤에, 자니 카슨(Johnny Carson)이 1962년에 프로그램을 넘겨받았다. 30년 동안 카슨은 '늦은 밤의 왕(King of Late Night)'으로 인기를 누렸다. 그는 5,000회의 프로그램을 진행했으며, 22,000이 넘는 사람의 출연자들과 이야기를 나누고, 100,000개의 광고를 방송했다. 카슨은 1992년에 프로그램을 끝냈다. NBC는 5천 5백만 사람들이 그의 마지막 프로그램을 본 것으로 미루

어 계산한다.

카슨의 〈투나잇쇼〉가 이끄는 프로그램의 역할을 해서 CBS의 다음 프로그램인 데이빗 레터맨의 〈늦은 밤(Late Night)〉의 시청률을 가장 높게 올려주었다.

1993년에 레터맨은 카슨의 뒤를 이어 〈투나잇쇼〉의 사회자가 되고 싶어 했으나, 그 자리를 이어받은 사람은 제이 레노(Jay Leno)였다. 레노는 1977년에 처음으로 〈투나잇쇼〉에 초대손님으로 출연했으며, 1986년에는 몇 사람의 보조 사회자들 가운데 한 사람이 되었으며, 1987년에 혼자 사회자가 되었다. 레노와 레터맨은 친구 사이였으나, 늦은 밤에 텔레비전을 보는 사람들을 끌어들이는데 경쟁자가 되었다(Head et. al., 1998).

〈투나잇 쇼〉(1954~), 〈딕 캐벗 쇼(The Dick Cavett Show)〉(1969~1986), 〈아르제니오 홀 쇼(The Arsenio Hall Show)〉(1989~1994)와 〈데이비드 레터맨과 함께(Late Night with David Letterman)〉(1982~)는 미국에서 가장 성공한 토크쇼들이다. 이 프로그램들은 문화적 특징을 가지며, 방송사의 늦은 밤 편성의 핵심이 된다. 이들 토크쇼는 중요한 홍보수단이어서 연사로 출연하는 개인이나, 그가 속한 집단에게 경력을 쌓는데 도움이 된다.

〈마이크 다글라스 쇼(The Mike Douglas Show)〉(1962~1982)와 〈미어 그리핀 쇼(The Mewe Griffin Show)〉(1965~1986)는 낮방송으로서, 고백 토크쇼의 원형이 되었다. 이를 계기로 1970년대와 80년대의 낮 시간띠 프로그램 장르는 평범한 미국인들을 '명사' 초청연사로 바꾸었고, 그들의 사회적이고 개인적인 문제를 화제로 삼았다.

토크쇼는 연예인들과의 이야기에 초점을 맞추지만, 때로 정치가나 작가, 일반 사람들이 잘 아는 보통 시민들이 나오기도 한다. 진행자와 초대손님은, 초대손님이 알리고 싶어 하는 특별한 주제나 행사에 대해 가볍게 이야기를 나눈다. 이에 대한 보답으로 초대손님은 세세한 사생활을 털어놓거나, 보는 사람들을 즐겁게 해줄 만한 일을 한다. 가정에서 손님을 맞이하는 것처럼 진행자는 초대손님을 '왕족'이나 명사로 대접한다.

이런 형식에서 오락은 신성한 것이 되고, 보는 사람들에게 놀라운 사건들과 일상에서 경험하는 힘겨운 일들을 떨쳐버리게 해준다. 재미에는 기능성이 있다. 연예인들은 문화적인 영웅의 지위로 높아진다(글랜 크리버 외/박인규, 2004).

토크쇼 가운데는 전문가들의 의견을 뒷받침하는 데 있어 개인적인 경험이나 일반 사람들의 경험을 필요로 하는 경우가 많기 때문에, 토크쇼에 일반인들은 거의 반드시 참여한다. 때로는 일반사람들을 대변하는 입장에서, 방청하러온 사람들이나 프로그램을 보는 사람들이 직접 전문가들에게 다른 의견을 내놓거나, 아니면 매체- 여기서는 사회자-가 대신해서

전문가 의견에 다른 의견을 내놓기도 한다. 이럴 경우, 전문가들은 질문에 대답하고 도움말을 주며, 때로는 사람들과 심하게 말다툼을 벌이기도 한다.

따라서 토크쇼는 접근 프로그램이나 토론 프로그램 등과 함께, 현대사회에서 '열린 공간'으로서 매체의 역할을 한다고 하겠다. 토크쇼에서 개인은 자신의 개인적인 이야기를 사람들 앞에서 함으로써, 개인과 여러 사람들 사이의 구별을 애매하게 만든다. 또한 여러 가지 개인적 경험이나 의견들이 토론의 주제가 되고, 이에 대한 논의, 질문, 타협 등이 이루어지게 될 때는 공공과 개인의 구분도 없어지게 된다.

결국 토크쇼는 개인의 이야기와, 여러 사람들 사이의 합리적 논쟁이라는 두 가지 요소를 갖추어야만 균형 잡힌 비판적 논의를 이루어낼 수 있다(이응숙, 1999).

우리나라에서는 1980년대에 〈자니윤 쇼〉에서 시작해서, 이런 유형의 프로그램들이 많이 생겨나서 인기를 끌었는데, 그동안 토론문화가 제대로 이루어지지 못했던 우리 방송에서도, 이제는 여러 종류의 토크쇼들이 만들어지고 있다. 우리나라의 경우 토크쇼들은 대부분 밤 시간띠의 오락 토크쇼의 범주에 속하는 것들이다. 얼마 전부터는 버라이어티쇼의 형식을 빌린 프로그램들도 선보이고 있고, 음악 토크쇼도 나와서 인기를 끌었으며, 아침 시간띠의 주부대상 토크쇼들도 개발되었다.

이런 프로그램들에는 KBS-2의 〈독점! 여성들의 9시〉, 〈사랑방 중계〉, MBC의 〈여론광장〉, 〈이숙영의 수요 스페셜〉, 〈10시! 임성훈입니다〉 등의 프로그램들이 있었다. 그러나 이제까지 우리나라에 제대로 된 토론문화가 없었던 데서 오는 관심의 부족 때문인지는 몰라도, 이들 프로그램들은 오래 가지 못하고 대부분 사라지고 말았다.

이에 비해 미국의 토크쇼들은 성황리에 오래 방송되고 있다. 이런 토크쇼 가운데서 특이하면서도 가장 성공적인 프로그램이 흑인여성인 오프라 윈프리(Oprah Winfrey)가 진행하는 〈오프라 윈프리 쇼〉다. 오프라는 1977년에 볼티모어에 있는 WJZ-TV에서 아침에 방송되는 〈사람들은 말한다(People Are Talking)〉라는 프로그램의 공동 진행을 맡아 성공을 거두었는데,

성공의 요인은 먼저, 그녀의 사회자로서의 자세였다. 그녀는 남의 이야기에 귀를 기울이는 자애로운 성품으로 보는 사람들을 사로잡았고, '모든 여성의 친구'로서, 또 '알고 싶어 하고, 이해하며 호기심 많은 이웃'으로서 사람들의 마음을 사로잡았다. 다음, 그녀는 프로그램에서 보는 사람들이 알고 싶어 하는 속 깊은 비밀을 드러내는 질문을 하고, 또 그녀 자신이 마치 구경꾼의 한 사람인 것처럼 분위기를 잡아서, 프로그램 속으로 사람들의 마음을

이끌었다.

〈행운의 수레바퀴(Wheel of Fortune)〉와 〈위험(Jeopardy)〉이라는 두 놀이 프로그램을 배급해 유명해진 킹 월드(King World)사는 〈오프라 윈프리 쇼〉를 1986년 9월부터 전국의 138개 방송국에서 방송하기 시작하여 유명해졌다. 이 프로그램에서 사람들은 전에는 다른 사람에게 이야기 한 적이 없는 자기 마음속의 이야기를 텔레비전에서 밝혔다.

성(sex), 근친상간, 아동학대, 매춘, 직권남용을 하는 상사들, 식이요법의 어려움, 자존심 문제, 자신감이 없는 것 등에 대해 이야기했다. 이런 이야기를 들으면, 사람들은 모두 이 프로그램에 끌려들어갔다. 프로그램에 참여한 사람들뿐 아니라, 어떤 문제에 관해 생각을 같이 하고, 같은 느낌을 느낄 수 있었던 수많은 사람들은 모든 국민들과 함께, 정신적으로 깨끗해지는 기분(catharsis)을 경험하게 되었다. 이 프로그램의 성공으로 이런 유형의 프로그램들이 성행하게 되었다(지니 그래험/김숙현, 2002).

1994년 5월 3일, 오프라 윈프리는 성폭행 사건의 피해자와 가해자가 대면하는 프로그램을 방송하면서 이것을 정형화했다. 어떤 면에서 윈프리는 성폭행 장면을 그래픽으로 내보냄으로써, 프로그램을 싸구려 공포영화나 삼류신문의 훔쳐보기 수준으로 떨어뜨렸다. 그녀는 회사의 이익을 위해 두 사람의 불행을 폭로하는 삼류신문의 전통을 그대로 따랐다. 하지만 또 다른 면에서 보면, 극적이고 개인적인 설명을 함으로써, 보통 사람들도 방송국의 연주소에서, 또는 자신의 집에서, 일상생활에서의 성권력에 관한 토론에 참여할 수 있게 되었다.

이런 고백 토크쇼는 주제가 성전환이든, 근친상간이든, 다른 인종들 사이의 성교든, 아내 때리기든, '개인적인 것이 정치적인 것'이라는 페미니즘의 주장을 내걸었으며, 상업적인 공개토론의 자리를 마련했다. 이런 프로그램들은 보통 개인적이고, 가정 안의 문제라고 생각하는 여성이나 인종에 관한 문제를 터놓고 방송했으며, 모든 계층과 인종, 나이의 여성들을 대상으로 삼았다. 선정적 폭로와 사생활 영역의 정치화 사이의 긴장이 이런 토크쇼 방송에 있어 중심적인 논쟁점이다. 이런 토크쇼는 '고백'이나 '선정적 폭로' 같은 이름만으로는 다 설명되지 않는다. 다음의 다섯 가지 특징에 따라 다른 유형의 토크쇼와 갈라진다.

> ■ 문제 중심이다_ '고백'이란 말에 담긴 감상적인 추정을 피하기 위해 이런 말을 골랐다. 이런 프로그램의 내용은 사회문제나 개인적인 문제다(강간, 마약, 성전환같이 사회적인 문제이기도 하다).
> ■ 프로그램을 보는 사람들이 적극적으로 참여하는 것이 특징이다.
> ■ 프로그램 내용은 초청인사와, 보는 사람 사이를 중재하는 진행자와, 전문가의 도덕적 권위와 교육받은 지식으로 구성된다.
> ■ 1990년대 가운데 시기부터 프로그램을 보는 사람들 가운데 여성들의 수가 훨씬 많아졌으므로, 여성들을 위해 프로그램이 구성된다(이전에는 보다 남성적이고 청소년 지향적이었다).
> ■ 이런 유형의 토크쇼는 방송사 아닌 독립제작사에서 미국의 텔레비전 방송사에 팔기 위해 제작한 1시간짜리 배급용 프로그램이다.

토크쇼는 소식 프로그램이 아니다. 하지만 이런 프로그램의 주제는 매우 개인적이고, 정서적인 내용을 다루더라도, 현재의 사회문제에서 나온다. 그것은 소식기사 가운데 개인적인 영역, 곧 사람과 관련된 기사로 볼 수 있다. 프로그램이 극적으로 연출되기 위해서는 문화적인 갈등이 있어야 한다. 신문과 잡지 기사, 시청자 편지, 제보로 주제가 골라진다. 제작자는 사건에 반대의견이 있는지, 많은 사람들의 관심사인지를 가늠한다.

한편, 사회정책이나 공공영역의 문제를 토론하는 프로그램들도 있다.

• 군 인사가 참여한 '걸프전의 이상한 질병'(필 도나휴 쇼, 1993. 3. 23)
• 기자들이 참여한 '화이트워터에 대한 언론 조치'(필 도나휴 쇼, 1994. 3. 16.)
• 학교 담당자가 참여한 '학교 안에서의 몸수색'(샐리 제시 라파엘, 1994. 3. 14)

등이 그런 예들이다. 이들 프로그램에서 사회문제는 보통 가정적, 개인적 맥락에서 다루어진다.

• '중매결혼'(오프라 윈프리 쇼, 1994. 3. 10.)
• '마약 때문에 아기를 파는 어머니'(제랄도, 1994. 3. 17.)
• '시댁과의 양육분쟁'(샐리 제시 라파엘, 1994. 4. 22.)
• '가정 폭력'(필 도나휴 쇼, 1994. 2. 14.)

이 그런 예들이다. 이런 가정의 사회문제가 더 커져서 일상적인 문제를 다루는 경우도 있다.

• '당신은 내가 결혼한 남자가 아니다'(제랄도, 1994. 2. 14.)
• '파혼'(오프라 윈프리 쇼, 1994. 1. 31.)

- '여신도를 유혹하는 사제들'(1994. 4. 19.)
- '질투'(필 도나휴 쇼, 1994. 3. 3.)

를 그런 예로 꼽을 수 있다. 이런 소재들은 여전히 사회적이며, 문화적인 금기(예를 들어, 부정행위, 살인, 유혹, 비출산 성교)를 깨는 것들이다.

1990년대에 〈오프라 윈프리 쇼〉의 성공에 따라, 상업 텔레비전은 '고백 토크쇼'라는 새로운 물결을 일으켰다. 또 다른 시장을 만들어내기 위해서 새 프로그램들은 더욱 낮은 나이층에 손을 뻗었고, 사회적 금기(특히 나이 많은 세대가 즐겨보던 '진지한 토크쇼'가 유지했던)를 깨는 즐거움에 기초한 새로운 형태를 구성했다. 〈제리 스프링커 쇼〉 등, 수십 편의 새 토크쇼가 방송되었다.

이런 움직임과 함께 소재는 사회적 불의와 관련된 개인적인 문제에서 사람들 서로의 갈등으로 옮겨갔다. 이런 갈등은 대립의 노골적인 속성과 감정, 성적 자극을 강조했다. 초대 손님들의 숫자가 늘어나면서 전문가는 사라졌고, 모든 프로그램들에서는 5분 동안의 갈등, 시끄러움, 해결이 폭풍처럼 이어졌다.

주제들은 갈등의 심각한 측면을 더욱 심하게 드러냈다. '저들은 섹스를 자제하지 못해요', '야! 네 형부를 훔쳐가지 마!', '여자들이 자기를 속인 전 남편과 대면하고, 그의 새 애인에게 경고한다', '잠자리를 같이 한 뒤, 그이는 날 쓰레기 취급해요' 등. 초대 손님끼리, 초대 손님과 방청객이, 또는 방청객끼리 싸우는 일이 흔해졌다.

전에 비해 한층 선정적이고, 자극적이 된 이런 토크쇼에 대해 미국의 정치인들은 좌우파 관계없이 분노를 터뜨렸다. 진보에서 좌파에 이르는 잡지들(미즈, 뉴요커, 네이션)이 이런 프로그램들에 사회의식이 모자란 점을 비난했다.

신보수주의자로 교육부장관을 지낸 윌리엄 베넷(William Bennett)은 1995년 10월, 이런 토크쇼에 반대하는 캠페인을 시작했다. 그는 이런 토크쇼들을 '타락'한 형태라고 불렀다. 새 토크쇼들을 둘러싼 논쟁으로 인해 이런 프로그램들에는 '고백'이라는 이름표가 붙게 됐다. 1996년 1월까지 여러 토크쇼들이 사라졌다. 필 도나휴는 토크쇼를 그만뒀다. 〈제랄도〉와 〈오프라 윈프리 쇼〉도 사회적인 압력 때문에 구성형태를 바꾸었다.

〈제리 스프링거 쇼〉만이 무대 위에서 불경하고 소란스러운 싸움을 벌이는 극단적인 갈등을 연출함으로써, 싸구려 신문(타블로이드)의 기치를 유지하는 데에 성공했다. 여기에서 '주체성 찾기'라는 정치문제를 다루겠다는 토크쇼 본래의 주장은 어디에서도 찾아볼 수 없

게 되었다(제인 세틱, 2004).

우리나라 방송에도 이런 프로그램들을 본뜬 프로그램들이 생겨났는데, 지상파에서는 SBS의 〈천인야화〉가 대표적이다. 이 프로그램은 일반인 출연자 5~6사람을 출연시키는데, 이들에게는 가면을 씌워서 자신의 정체성을 숨긴 뒤, 정상적으로는 차마 말할 수 없는 마음속의 생각들을 거침없이 드러내도록 부추긴다. 이 프로그램의 인기에 자극받은 MBC의 〈이재용 정선희의 기분 좋은 날〉도 가면 쓴 일반인 토크쇼를 시작했다.

2010년에 들어 우리나라 지상파방송의 밤 11시띠는 '토크쇼 시간띠'다. 거의 매일 밤 11시띠에 서로 다른 간판의 토크쇼가 편성된다. 월요일과 화요일 밤 11시에는 두 개의 토크쇼가 경쟁하고, 주말에는 오후 시간띠까지 토크쇼 형식의 종합연예 프로그램이 점령했다. 주목할 점은 이들이 거의 '집단 토크쇼'라는 점이다. 주 진행자 1~2사람에 적게는 서너 사람, 많게는 열 사람이 넘게 초대 손님들이 나와서 집단토론 프로그램이 되는데, 이는 미국 등 토크쇼가 먼저 발달한 나라에서는 찾아보기 힘든 형태다.

현재 지상파에서 방송되고 있는 토크쇼 프로그램들은 모두 15개며, 이 가운데 KBS의 〈이야기쇼 락〉과 〈김동건의 한국, 한국인〉을 빼면, 모두 집단토크 쇼다. 지난날 〈자니윤 쇼〉, 〈주병진 쇼〉처럼 주 진행자 1사람에 출연자 1사람으로 진행되는 토크쇼 형식은 찾아볼 수 없다. 문제는 이런 집단토크쇼가 폭로와 막말, 독설의 진원지가 되고 있다는 점이다. 제한된 시간 안에 많은 출연자의 사연을 담아내야 하는 방송형식 때문에, 그 수위가 점점 높아지고 있다. 집단토크쇼는 출연자들 사이에 경쟁을 부추겨 튀는 발언과 폭로성 발언을 낳는 경향이 있으며, 또한 토크쇼는 드라마와 달라서 '공적인 공간'이 '사적인 공간'으로 바뀌는 상황이 벌어지기 때문에, 프로그램을 보는 사람들의 생각과 말하는 습관에 더 직접적인 영향을 미칠 수 있다.

이와 같은 집단토크쇼의 홍수는 우리나라 특유의 '집단문화'가 낳은 결과다. 1대1 대화를 어색해하는 우리나라 사람들은 '집단에 묻혀있다.'는 생각을 하는 순간, 더 겁 없이, 편하게 자기 이야기를 늘어놓기 때문이다. 여기에 토크쇼를 이끌 전문 진행자가 모자란 것도 한 원인이 되고 있다. 집단토크쇼는 출연 연예인들의 개성에 그때그때 기댈 수 있기 때문에, 위험부담이 덜하다는 점도 집단토크쇼를 부추기는 한 원인이 되고 있다.

2009년 〈박중훈 쇼〉의 실패로 모든 예능 프로그램이 '집단'을 무조건 믿는 것 같다는 지적도 있다(조선일보, 2010. 3. 5).

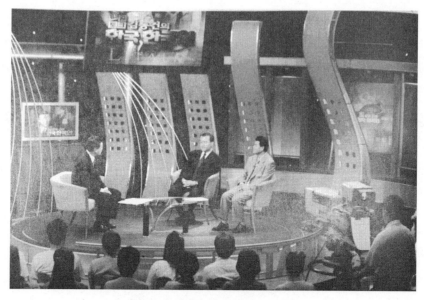

토크쇼 〈김동건의 한국, 한국인〉(KBS)

◉ 토론 · 프로그램

　토론 프로그램은 공공의 문제에 관심을 가진 시민들을 위한 '공론의 공간(public sphere)'
이다. 그러므로 공론의 공간에서의 토론은 의제에 대한 결론을 이끌어내는데 목적을 두기
보다는, 토론에서 얼마나 다른 의견들이 많이 논의되는가에 뜻이 있다. 왜냐하면, 오늘날의
시민이란 공공의 문제에 대해 충분하고 정확한 정보를 가진 '유식한 시민(informed
citizen)'이 아니라, 공공의 문제에 대해 잘 알려고 하며, 의문을 가지며, 진지하게 끼어들려
고 애쓰는 사람들이기 때문이다. 따라서 토론이 여러 가지 입장을 비교함으로써 어떤 사회
문제를 전체적으로 보도록 하는데 뜻을 둔다면, 토론자들은 상대방의 의견을 존중하면서,
자신의 주장을 설득력 있게 전달하는데 중점을 두어야 한다.

　한편, 토론 프로그램은 그 자체가 중요한 공론의 공간이면서 동시에, 프로그램을 보는 사
람들에게 토론이 무엇이며, 어떻게 하는 것인가를 가르쳐주는 교육의 기능을 수행한다. 민
주주의는 공론의 공간을 활발하게 기능케 함으로써 발전하고, 공론의 공간은 자유로운 토
론의 장소가 되어야 한다.

　민주주의는 토론을 바탕으로 하여 이루어지며, 토론은 민주적 절차를 통해서 진행되어야
한다. 텔레비전 토론 프로그램을 수준 높은 공론의 공간으로 만들기 위해서는

* 첫째, 중요한 사회문제를 민주적으로 토론하겠다는 방송사의 의지가 있어야 하며, 여기

에 권력의 압력에서 자유로워지고자 하는 사장을 비롯한 경영진과 제작자의 의지가 있어야 한다.

• 둘째, 텔레비전 토론 프로그램에 출연하여 자유롭게 토론할 수 있는 능력과 의지를 가진 사람들이 많이 있어야 한다.

• 셋째, 토론 프로그램을 진행하는 사회자의 자질과, 문제를 인식하는 수준이 뛰어나야 한다.

특히, 사회자는

• 출연자에 봉사하는 자세를 가져야 하며

• 토론을 민주적 방식으로 이끌어야 하며

• 언제나 새로운 지식과 생각을 끊임없이 받아들여서 사물을 새롭게 보는 눈을 가져야 하며

• 게임의 규칙을 지켜야 한다(유선영, 2001).

그러나 우리나라 방송의 토론 프로그램들은 정치권력에서 자유롭지 못한 것 같다. 2003년 노무현 대통령 탄핵사태 때, 토론 프로그램들은 한결같이 탄핵이 잘못되었다고 하면서 일방적으로 권력의 편을 들었다.

여기에서 우리는 영국 BBC의 토론 프로그램인 〈질문시간(Question Time)〉을 참고할 필요가 있다. 이 〈질문시간〉이란 제목은 의회에서 의원들이 수상을 국회에 불러서 나라의 현안에 대해 질문하는 시간의 이름을 본떠 붙인 것이다. 이 프로그램은 주로 나라의 주요정책들을 의제로 삼아서 토론하는데, 한 사람의 사회자가 국민을 대신하여 프로그램을 진행하고, 찬반의 의견을 가진 두 팀의 출연진이 나와서 토론을 벌이는데, 찬성은 정부쪽이고, 반대는 야당 쪽이 된다.

정부쪽에서는 어떤 정책을 입안한 부서의 장관과 관계인사 2사람, 야당 쪽에서는 그 정책과 관련된 부서의 그림자 내각(shadow cabinet : 야당이 집권할 경우의 내각)의 해당 장관과 관련인사 2사람으로, 각각 3사람이 출연하여 토론을 벌인다.

그 밖에 이 토론을 참관하는 사람들이 방청석에 초대되는데, 이들은 방송하기에 앞서 참석을 희망하는 사람들에게 선착순으로 기회가 주어진다. 물론 방송진행을 지켜보고 있던 사람들도 전화로 토론에 참여할 수 있다.

이 프로그램의 특징은 마지막에 찬반에 대한 방청객과 시청자들의 의견을 물어, 그 결과

를 알린다는 점이다. 이렇게 방송이 정부의 어떤 정책에 대한 국민의 여론을 형성함으로써, 정부가 그 정책을 계획대로 집행하거나, 아니면 그만두게 하는 영향력을 행사하는 것이다. 영국 공영방송 BBC의 힘은 국가정책의 집행여부에 영향력을 미치는 이런 토론 프로그램에서도 나오고 있음을 알 수 있다.

◎ 제시(presentation) 프로그램

이것은 대담 프로그램 가운데서 말과, 말에 따른 실기나 영상을 함께 보여주는 것이 특징이다. 예를 들어 골동품을 설명하면서, 박물관에 전시된 도자기와 고미술품 등을 직접 보여주며 이것들을 만든 때, 만든 사람, 만든 곳, 만든 방법과 특징 등을 실제의 물건을 가지고 설명하는 방식이다.

이 유형의 프로그램은 요리, 분재, 목공예, 패션, 요가, 외국어 강좌 등에서, 실기와 설명이 주로 뒤따르기 때문에 영상과 움직임이 많아서, 일반적으로 자리에 앉아 진행하는 대담 프로그램과는 그 구성에 있어서 차이가 많이 난다.

그래서 패션쇼의 경우에는 대담 프로그램이라기보다는 쇼 프로그램으로 분류되기도 하는데. 그 이유는 프로그램에 오락적인 요소가 많이 들어가기 때문이다. 그러나 대부분의 경우, 이 유형의 프로그램에서 말이 많이 쓰이며, 주로 교육적인 목적에서 뭔가를 가르치는데 쓰이므로, 일반적으로 대담 프로그램으로 분류된다.

이 프로그램의 진행은 한 사람의 출연자가 직접 프로그램을 진행하면서 실기를 지도하거나, 따로 사회자가 있어서 사회자가 프로그램을 진행하고, 출연자는 소재에 관해서 실기를 지도하거나, 설명하는 두 가지 방식이 있다. 실기가 복잡할 때는 보조자가 옆에서 자료를 챙겨주거나, 실기를 직접 하기도 한다. 예를 들어, 요가 프로그램에서 보조자가 나와서 연사의 설명에 따라 실기를 해 보여주는 경우를 말한다.

또한 요리쇼나 패션쇼처럼 프로그램 성격에 따라 방청석이 마련되고, 방청객이 초청되기도 한다.

기획과정

◎ 소재와 주제 정하기

대담 프로그램의 특성은 이야기에 따르는 그림은 주로 말하는 사람의 얼굴이 되기 때문에, 다큐멘터리처럼 이야기 내용에 따르는 구체적 그림이 반드시 필요하지는 않다는 점에서 만들기가 비교적 쉬운 구성형태라 할 수 있다. 따라서 소재의 그림이 별로 문제가 되지 않으므로, 소재의 범위는 상대적으로 넓은 편이다.

토크쇼의 소재는 가정을 중심으로 한 생활주변의 이야기들과, 사회에서 일어나는 여러 가지 사건과 사고들이 될 수 있는데, 이것들은 사람들의 관심을 끌기 때문에 좋은 소재가 될 수 있으며, 그밖에도 인기 연예인이나 유명인사들에 관한 이야기들이 또한 사람들의 호기심을 끄는 소재가 될 수 있다. 한편으로 특별한 경험이나 업적을 이루어냄으로써, 사람들의 관심을 끌게 된 보통사람들도 토크쇼의 좋은 소재가 될 수 있을 것이다.

토론 프로그램의 소재에는 정치, 경제, 사회, 문화 등 사회전반에 걸쳐 일어나는 문제들이 모두 될 수 있으나, 이 가운데에서도 그때그때 사회적 논쟁거리가 되는 문제들이 소재로서 더 좋을 수 있다. 예를 들어, 정부의 대입제도 개혁에 관한 교육 전문가와 학부모들 사이의 찬반의견, 기업체를 상대로 한 노동조합의 임금투쟁, 국제공항을 유치하기 위한 지방자치단체들 사이의 경쟁, 등 토론 프로그램의 소재꺼리는 넘쳐나도록 많이 있을 것이다.

제시 프로그램의 경우에는 토크쇼나 토론 프로그램과는 달리, 직접 보여주어야 할 그림꺼리가 있어야 한다. 예를 들어, 요리, 뜨개질, 꽃꽂이, 분재, 화장, 패션, 가구 만들기 등 실제로 일하는 과정을 보여주거나, 그림을 그리거나, 물건을 만들거나, 기계의 작동과정 등 과정을 보여주는 모든 것들이 소재가 될 수 있다.

이들 소재를 처리하는 주제는 일반적으로 한 사회가 추구하는 가치체계의 범주에 드는 것으로, 비교적 사회성이 강한 주제들일 수 있다. 예를 들어, 토크쇼의 경우에는 가정의 소중함, 가족사이의 사랑, 이웃과의 화목, 나아가서 한 사회의 정체성을 분명히 하고 사회구성원들 간의 일체감을 조성할 수 있는 것들... 등이 주제가 될 수 있을 것이다.

그러나 주의할 것은 대담 프로그램 가운데서 토크쇼나 토론 프로그램에서는 제작자가 주제를 먼저 정한 다음에, 프로그램을 만들지 않는 다는 것이다. 이들 프로그램에서는 화제의 인물이나, 사회의 문제꺼리 등을 소재로 고를 때, 제작자 나름대로 어떤 소재에 대한 분명

한 가치판단을 한 다음에 그 소재를 고르지만, 이것을 그대로 프로그램에 나타낼 수는 없는데, 왜냐하면 주제는 프로그램에 출연한 연사들이 토론을 통해 의견들을 제시하여 어떤 결론에 이름으로써, 주제가 비로소 구체적으로 드러나거나, 아니면 여러 가지 의견이 제시되었으나, 아직까지는 의견이 통일되지 않고 계속 논의 중이라는 이유로, 주제가 유보되기도 하기 때문이다.

한편, 제작자가 어떤 주관적인 의견을 갖고 소재를 정했다고 하더라도, 그 의견이 프로그램에서 그대로 정해지는 것도 아니다. 예를 들어, 어떤 미혼모가 자신이 아이를 키울 수 없어 남에게 양자로 주었다가, 뒷날 결혼해서 가정을 갖게 되고 생활이 안정되자, 남편에게 이 사실을 알리고, 남에게 주었던 아기를 되돌려 받아 자신이 직접 키우겠다는 결심을 하고, 남편과 함께 그 아기를 입양한 부모를 찾아, 아기를 되돌려 받고자 했으나, 그 양부모가 거절해서 사회문제가 된 적이 있었다. 이것을 토크쇼의 소재로 정했을 때, 제작자는 마음속으로 '피는 물보다 진하다'는 생각을 갖고 프로그램을 시작했으나, 방송 출연자들 가운데 많은 사람들이 양부모 편을 듦으로써, 보기 좋게 제작자의 판단을 뒤집어버렸다.

따라서 이 프로그램의 주제는 제작자가 결정하는 것이 아니라, 프로그램에 참여한 출연자들이 결정한다는 사실을 알아야 한다. 결론적으로, 이 프로그램의 주제는 '낳은 정보다, 기른 정이 더 깊다.'로 결정된 셈이다.

토론 프로그램의 경우, 주로 사회적 문제점에 관하여 반대되는 의견을 가진 두 편이 논쟁을 벌이기 때문에, 처음부터 제시되는 주제는 없을 수 있다. 그러나 토론 프로그램의 목적은 한 사회 안에서 어떤 사회적으로 중대한 문제에 관해 사람들의 생각이 갈라질 때, 이것을 민주적 합의절차인 토론을 통해 서로의 의견을 말하고, 그 의견에 대한 합리성 여부를 따짐으로써 각자의 생각 가운데에서 서로 가까운 부분을 확인하고, 의견의 차이를 좁혀서, 어느 한 방향으로 이끌어 가고자 하는 것인데, 이는 곧, 사상의 공개시장에서 논쟁을 통하여, 많은 사람들의 동의를 이끌어 내는 의견을 사회의 여론으로 자리 잡게 하는 절차가 토론인 것이다. 따라서 소재를 가지고 토론하여 이끌어낸 결론이, 곧 토론 프로그램의 주제가 될 것이다. 그러므로 토크쇼나 토론 프로그램은 폭넓은 사회적 관심을 갖는 문제를 소재로 제시하여, 그 소재에 관해 사회 각계각층의 사람들이 여러 가지 의견을 내놓도록 하는 것이 바로 프로그램의 목적인 것이다.

한편, 제시 프로그램의 경우, 주제는 어떤 기법이나 기술을 배우고 익히며, 그 과정에서 창조하는 즐거움을 느끼게 하는 것이 될 것이다.

◎ 소재의 검증 – 조사

대담 프로그램의 소재도 다른 구성형태의 프로그램들과 마찬가지로, 언론매체의 여러 정보, 전문서적, 다른 사람들 또는 자신의 경험 등에서 찾을 수 있다. 그러나 소재로 확정짓기 위해서는, 절차에 따라 소재를 검증하는 것이 필요하다.

먼저, 소재와 관련된 각종 자료들을 모으고, 이 자료들의 진실성 여부를 일일이 확인하며, 방송에 쓸 수 있는지의 여부를 검토한다. 대담 프로그램은 대담을 나누는 출연자들의 개성(personality)이 중요시되기 때문에, 연사의 말하는 모습과 감정표현을 영상으로 내보내지만, 다른 영상자료들이 전혀 필요가 없다는 말은 아니다. 경우에 따라, 연사들이 주장하는 사실을 뒷받침하는 영상자료는 그만큼 그 연사의 말의 진실성을 입증하기 때문에, 프로그램을 보는 사람들을 설득하는 힘이 더 클 수 있다. 따라서 자료를 모으고 검토할 때, 영상으로 쓸 수 있는 자료를 골라내는 일은 다큐멘터리에 있어서와 마찬가지로 대담 프로그램에서도 필요하다.

다음, 관련된 사람들과 이야기를 나눌 때, 소재의 진실성 여부와 소재의 내용과 관련된 사실을 알아내는 것도 중요하지만, 연사로 출연시키고자 하는 사람의 경우에는 그 사람의 자세와 태도, 용모, 말씨 등에 대해서도 고루 주의를 기울여서 텔레비전에 출연할 수 있는 연사로서 알맞은지에 대해서도 미리 살펴보아야 한다. 따라서 대담 프로그램에 출연시킬 연사는 전화 통화만으로 출연여부를 결정해서는 안 된다.

소재와 관련하여 현장을 확인할 필요가 있을 때는, 반드시 현장을 찾아가서 소재의 관련 여부와 내용을 확인하고 필요한 경우, 현장의 그림이나 목격자의 진술 등을 영상에 담아와야 한다. 제시 프로그램의 경우에는 시연을 연주소에서 할 것인지, 아니면 현장에서 해야 할 것인지에 대해 검토해야 한다.

이와 같은 조사과정을 통하여 소재에 관련된 자료들이 모아지면, 이것들을 분석하고 통합하여 소재의 진실성을 검토한 뒤, 소재로 확정한다.

◎ 구성–질문지 만들기

소재를 분석하고 종합하는 과정에서, 구성은 자연스럽게 이루어질 수 있다. 소재에 관한 자료를 정리하여 문제의 발단과 전개과정을 순서대로 이으면, 어렴풋하지만 구성도 함께 이루어진다.

대담 프로그램의 구성은 극적구성 방법을 따른다. 대담을 극적으로 구성한다고 하면 약간 이상하게 들릴 수 있겠으나, 대담 프로그램이야말로 가장 이야기에 가깝게 진행되는 구성 형태의 프로그램이라 할 수 있으므로, 이야기 구성방법에 따라 처음 부분에서 이야기가 시작되고, 이어서 등장인물을 소개하고, 가운데 부분에서 이야기가 발전하고 복잡해지며 문제의 핵심이 드러나고, 마지막으로 이 문제가 해결되는 것으로 끝난다.

그런데 대담 프로그램은 프로그램을 보는 사람들을 대신해서 문제의 내용을 물어주는 사회자의 질문과 출연자의 대답형식으로 이야기가 진행되므로, 사회자는 이야기를 나눌 내용을 먼저 소개한 다음, 그 문제는 어떻게 일어나게 되었는지, 관련된 인물은 누구인지를 밝힌다. 대체로 관련된 인물이 주요연사로 참여하는 것이 보통이다. 다음에 사건이 왜 일어나게 되었는지, 누가 관련되었으며 어떻게 발전했는지, 풀 수 있는 방법은 무엇인지에 대해서 묻고 결론을 내린다. 이렇게 질문지를 구성하는 과정에서 질문과 관련된 답변을 준비한다. 이것은 미리 조사하는 과정에서 충분히 조사, 검토하여 필요한 질문과 답변을 정리한 다음에 질문지를 작성하기 때문에 가능하다.

01 토크쇼

전형적인 대담(interview) 형식으로, 사건의 본질을 파헤치는 질문을 얼마나 잘 개발하느냐에 따라 프로그램의 성패가 갈리므로, 연사를 선정하는 과정에서 질문하고 답변하는 내용을 잘 검토해야 한다. 특히 대담에 있어서, 이야기하는 내용보다 내용에 대한 연사의 정서적 반응이 보는 사람들에게 호소력을 가지는 주된 요인이므로, 이 부분을 얼마나 효과적으로 잘 나타내는가가 중요하다.

먼저 어떤 사회적 문제와 관련 있는 주인공이 출연하여, 자신이 처한 상황을 설명하고 자신의 입장을 밝힌다. 이때 자신의 주장을 뒷받침할 수 있는 증거물(예: 책, 일기, 판결문)을 제시하거나 증인을 불러낼 수 있다. 다음에는 이 문제에 관한 전문가를 몇 사람 초청하여, 문제를 분석하여 의견이나 해결방안을 제시할 수 있다.

이 프로그램은 주로 공개방송 형식으로 진행되기 때문에, 많은 방청객들을 초청하여 이들의 의견도 함께 듣는다. 미국 토크쇼들의 경우, 전문가의 이야기 내용은 미리 준비할 수 있으나, 방청객들의 경우는 그렇게 할 수 없으므로, 간단하게 몇 가지 기본적인 질문만 준비한 다음, 실제로 방송이 진행될 때, 작가들이 방송현장에서 대기하고 있다가, 사회자와 방청객과의 대화가 시작되면, 방청객의 질문이나 대답하는 내용에 따라, 사회자가 다시 질

문할 내용이나 답변을 컴퓨터 자판으로 입력하여, 곧바로 연주소의 한쪽 벽면에 만들어진 문자판으로 보내서 사회자가 그 내용을 읽어본 다음, 방송을 진행하도록 하는 방법을 쓰고 있다.

때로는 전화를 통하여 이 프로그램을 지켜보는 사람들의 의견도 함께 들어볼 수 있다. 이 과정에서 전문가와 전문가, 전문가와 일반인, 그리고 일반인들 사이에서 토론이 벌어질 수 있으나, 이 프로그램은 어떤 결론을 끌어내는 것이 목적이 아니므로, 여러 가지 의견이 나오도록 하는 것에서 프로그램을 끝내도록 구성한다.

02 토론 프로그램

대담 프로그램과 비슷하지만, 진행방식은 다소 다르다. 어떤 사회문제를 바라보는 시각이 다른 두 편의 사람들이 출연하여 사건의 원인에 대한 각각의 의견을 말하고, 상대의 의견에 대해 서로 공격하고 방어하는 과정을 거쳐서, 문제의 해결방안에 관한 의견을 제시하는 것으로 프로그램을 끝낸다.

토론과정을 통하여 일정한 결론에 도달하면 이상적이겠으나, 대개의 경우, 각자의 주장을 되풀이 하는 것으로 결론 없이 끝나는 것이 대부분이다. 그러나 이것으로 충분하다.

왜냐하면 양쪽 주장을 들은 사람들이 결론을 내리면 되기 때문이다. 따라서 토론 프로그램은 프로그램에서 결론을 내리기보다, 프로그램을 보는 사람들이 어떤 판단을 내리는데 필요한 정보와 논리를 제시하는 것을 주된 목적으로 한다고 보면 좋을 것이다.

03 제시 프로그램

그림을 그리거나 물건을 만드는 과정을 진행자가 차례로 물어보고, 그 과정에서 필요한 재료와 도구, 기법들을 알아보고 주의해야 할 점, 그림을 그리거나 작품(예: 꽃꽂이)을 만드는데 있어 요점을 잘 짚어서 질문하고, 시연자는 설명과 함께 시연을 통해 보여주면 되는 것이다. 따라서 그림을 그리거나 작품을 만들기 시작하여 완성하기까지의 과정을, 사회자의 질문에 시연자의 답변과 시연을 통하여 잘 보여주는 것으로 끝난다.

최근에는 제시 프로그램을 재미있게 만들고자 하여 오락 프로그램처럼 인기인을 등장시키고 게임을 시키기도 하는데, 이것은 대담 프로그램의 범위를 벗어나기 때문에 이런 프로그램은 오락 프로그램으로 분류하여, 따로 구성을 연구해야 할 것이다.

04 부제목 정하기

대담 프로그램에는 대담 내용을 미리 알려주는 부제목을 붙이는 경우가 대부분인데, 이것은 프로그램을 보는 사람들에게 프로그램이 다룰 내용을 미리 알려서, 전송로를 바꾸지 않도록 하는 일종의 보는 사람들을 끌어들이려는 수단이다.

대담 프로그램에서 화제의 인물을 소재로 하는 경우에는 예를 들어, '말더듬을 극복하고 연극배우로서 성공한 ○○○'라는 부제목을 붙일 수 있고, 토론 프로그램의 경우 토론의 주제에 대한 가부를 묻는 "대통령 탄핵, 정당한가?"라는 물음을 부제목으로 정하고, 토론할 수 있다. 제시 프로그램의 경우, 그 프로그램이 먹을거리를 소재로 하는 요리 프로그램이라면, '봄철의 미각, 산나물 무침'이라는 부제목으로, 산나물 재료로 요리하는 방법을 시연으로 보여줄 수 있다.

◎ 출연자 뽑기

대담 프로그램의 출연자 가운데는 붙박이 출연자와 일시 출연자가 있다. 붙박이 출연자로는 프로그램 사회자가 있는데, 사회자는 출연자 가운데서 가장 중요한 출연자다. 왜냐하면 사회자는 프로그램 시작에서 끝까지 진행을 책임지는 사람이기 때문이다.

제작자나 연출자는 프로그램을 기획하고 만들지만, 이들의 의도를 프로그램을 통하여 드러내는 사람이 바로 사회자이기 때문이다. 따라서 사회자가 프로그램을 죽이기도 하고, 살릴 수도 있으므로, 좋은 사회자를 고르느냐 못 고르느냐에 따라 프로그램 제작의 승패가 갈릴 수 있다 해도 지나친 말은 아니다.

그 밖에도 전문연사의 경우에도 붙박이로 출연하는 경우가 있고(예; 여성 프로그램에서 여성문제 전문가, 심리학자, 여권 변호사 등), 토크쇼에서 인기 연예인들이 붙박이 연사로 출연하는 경우도 많다. 이들의 역할은 프로그램에 활기를 불어넣어, 될 수 있는 대로 프로그램을 보는 사람들을 많이 끌어들이는 것이다.

한편, 일시 출연하는 일반 연사들에는 그 주제와 관련되는 사건의 주인공이나 목격자, 또는 그 주변 사람들이 주로 뽑힌다. 이들의 역할은 주제를 충분히 뒷받침하는 일이다. 비록 한회 출연에 그치더라도, 주제와 관련되는 사항을 구체적으로 상세하게 보는 사람들이 재미있게 듣고 볼 수 있도록 설명하고, 친밀감 있는 태도로 말함으로써, 사람들에게 좋은 인상을 주도록 해야 한다. 한 번의 출연으로 보는 사람들의 좋은 평을 받아, 점차 인기연사로

떠오른 사람들이 있다.

연출자는 이들 출연자를 한 사람 한 사람 자질과 능력을 신중하게 검토하여 골라야 할 것이다. 왜냐하면 대담 프로그램의 승패는 이들 연사들에 달려 있기 때문이다.

① 사회자 역할

사회자는 프로그램을 보는 사람들을 대신하여 출연자들에게 주제와 관련된 사항과, 주제와 관련하여 보는 사람들이 궁금하게 여길만한 사항들을 물어주는 사람이다. 한편, 그는 연출자를 대신하여 시작에서 끝까지 프로그램의 진행을 책임진다. 그러므로 프로그램에 출연하는 사람들 가운데서는 가장 책임이 무겁고, 따라서 중요한 사람이라 할 수 있다.

사회는 어떤 문제에 관해서 가장 잘 아는 전문가나, 전문 사회자 또는 인기 연예인들이 맡는 것이 보통이다. 사회자는

- 프로그램 주제를 잘 알고 있어야 한다.
- 보는 사람들을 대신하여 필요한 사항들을 묻고, 대답을 듣는다.
- 출연자를 편안하게 하고, 주어진 역할을 잘 알게 한다.
- 출연자들의 상반된 의견을 잘 조정하여, 프로그램이 의도하는 방향으로 이끈다.
- 출연자들에게 알맞게 시간을 나누어, 프로그램이 정해진 시간 안에 끝날 수 있도록 한다.
- 주어진 프로그램의 성격에 맞게 프로그램을 진지하게, 유쾌하게, 또는 열띤 분위기로 이끌어, 사람들이 재미있게 보고 들을 수 있도록 한다.
- 방청객들이 있는 경우, 출연자와 방청객 사이를 잘 이어서, 자연스럽게 함께 어울리도록 한다(예를 들어, 재치 있는 질문과 대답이 이어질 때, 박수와 환성 등의 감정적 반응을 이끈다).

② 사회자 유형

사회자도 프로그램을 진행하는 방식에 따라 몇 가지 유형으로 나눌 수 있다.

■ **진지한 사회자_** 프로그램을 보는 사람들을 대신하여 질문하는 사람임을 내세워, 보는 사람들이 꼭 알아야 된다고 생각하는 사항을 진지하게 묻고 답변을 듣는다. 출연한 연사를 존중하고 앞세우며, 자신은 연사들의 뒤쪽으로 한발 물러선 자세를 취한다. 연사가 대답하고 싶지 않다고 생각되는 사항은 묻지 않으며, 특히 개인적인 질문은 피한다. 대부분의 사

회자가 이런 유형에 속한다.

■ **유명인 사회자_** 사회자로서 상당한 경력을 쌓았으며, 성공하여 이름이 널리 알려진 사회자들은 대부분 자신의 이름을 프로그램 이름으로 내세워 프로그램을 진행하고 있다. 이들은 이미 충성스런 팬들을 상당수 확보하고 있으며, 그의 팬들은 출연자보다는 그의 이야기에 더 귀를 기울이는 경향이 있다. 그는 프로그램을 보는 사람들을 대신하기 보다는 그 자신의 의견을 내세우며, 출연자들의 이야기를 존중하기보다 출연자들이 자신의 이야기에 동조해 줄 것을 기대하고, 그런 방식으로 프로그램을 진행한다(예: 〈오프라 윈프리 쇼〉의 오프라 윈프리, Oprah Winfrey).

■ **공격적 사회자_** 보는 사람들을 대신하여 질문한다는 입장을 내세우는 점에서는 진지한 사회자와 같으나, 한걸음 더 앞으로 나아간다. 보는 사람들의 알권리가 더 중요하기 때문에, 출연자가 대답하기를 싫어하거나, 개인적인 문제이기 때문에 대답을 피하는 것을 받아들이지 않는다. 프로그램을 보는 사람들이 알고자 하기 때문에, 출연자는 대답할 의무가 있다고 출연자를 다그치고 윽박지르기도 한다. 그래서 때로는 출연자로부터 항의를 받기도 하고, 화난 출연자가 방송 도중에 자리를 박차고 나가는 경우도 생긴다.

어떤 유형의 사회자를 쓸 것인가는 그 프로그램의 성격에 달렸다. 일반교양을 다루는 대담프로그램에는 진지한 사회자가 좋을 것이고, 오락성이 강한 토크쇼에는 유명한 사회자가, 폭로성 시사문제 프로그램에는 공격적 사회자가 맞을 수 있다.

○ 제작방식 결정

대담 프로그램을 만드는 것은 드라마나 다큐멘터리 등에 비하여 상대적으로 간단하고, 쉽다. 따라서 연주소에서 생방송이나 녹화로 제작하는 것이 일반적이다. 그러나 시사문제를 다루는 프로그램에서 사회적으로 민감한 소재들, 예를 들어 성, 폭력, 남북문제 등 현행법에 저촉될 발언들이 나올 수 있는 프로그램의 경우에는 연주소에서 녹화한 다음, 문제의 소지가 될 수 있는 부분을 지워서 사고를 막을 수 있다.

생방송 도중에도 말썽의 소지가 있는 내용이 방송되지 않도록, 생방송을 3~4초 늦게 송출되도록 하는 장비가 개발되었다. 그러나 약간만 방심해도 순간을 놓칠 수 있기 때문에, 녹화하여 점검한 뒤 방송하는 것이 안전하다. 제시 프로그램의 경우, 시연과정이 비교적 간

단한 소재는 연주소에서 만들 수 있으나, 준비물이 많거나 복잡한 장치가 필요한 경우에는 시연물이 있는 현장에서 제작하거나, 주요 부분만 따로 찍은 다음, 연주소에서 만들 때, 끼워 넣을 수 있다.

소재를 처리하는 방법에 따라 제작방식이 조금씩 달라질 수 있다.

◎ 제작비 계산

텔레비전 프로그램의 구성형태 가운데서, 제작비가 가장 적게 드는 것이 대담 프로그램이다. 먼저, 출연자와 사회자가 1사람씩으로 프로그램을 만들 수 있으므로, 출연자의 숫자를 가장 적게 줄여서 제작할 수 있다. 그리고 아주 드문 경우에, 사회자 없이 1사람의 출연자만으로 프로그램을 구성할 수 있다. 그러나 출연자의 숫자가 많아지고, 수많은 방청객을 제작에 참여시키는 토크쇼 형태의 대담 프로그램은 제작비가 크게 늘어날 수 있으며, 이때 유명인 사회자를 쓴다면 제작비는 오락 프로그램 수준으로 늘어날 수 있다.

일반적으로, 대담 프로그램은 사회자와 몇 사람의 출연자만으로 만들어지며, 그림은 주로 이들의 얼굴로 채워지고 있으므로, 출연료 밖에 크게 제작비가 들 일이 별로 없다. 대신, 대담 프로그램은 오락 프로그램만큼 보는 사람들의 관심을 끌지 못하고, 따라서 주시청 시간띠를 벗어난 변두리 시간띠에 편성되는 경우가 많으며, 이에 따라 광고주들의 관심도 별로 끌지 못한다.

그러나 중요한 시사문제를 다루는 데에는 이 프로그램이 가장 알맞은 구성형태여서, 방송사는 시사문제를 다루는 대담 프로그램을 한두 편 정도는 반드시 편성하고 있으며, 상업방송에서는 이들이 팔리지 않더라도, 공익에 봉사하는 차원에서 방송사 자체비용으로 만드는 경우도 있다.

대본쓰기 – 작가 이강덕

◎ 대담 프로그램의 특성

몇 해 전, 본격 토크쇼의 진수를 보인다는 선전문구로 선보였던 〈자니 윤 쇼〉는 흔히 대담형식의 이야기 프로그램에 익숙해진 우리나라 사람들에게 새로운 형식의 대담 프로그램

을 선보였다는 점에서, 한동안 충격과 함께 많은 관심을 불러 모았다.

그런데 이 프로그램은 지극히 미국사람들의 정서에 맞는 형식을 거의 걸러내지 않고 그 대로 들여옴으로써, 우리의 정서와는 크게 동떨어진 느낌을 주었다. 어쨌든 〈자니 윤 쇼〉가 만담이나 대담 정도의 이야기 프로그램을 쇼의 수준까지 끌어올린 것만은 틀림없는 사실이 며, 이 프로그램이 없어진 뒤에도, 이와 비슷한 형식의 프로그램들이 여기저기서 생겨나 지 금까지 명맥을 유지하고 있다.

주로 늦은 밤에 편성되고 있는 연예오락적인 토크쇼 프로그램들과는 달리, 사실 오래 전 부터 우리의 정서에 잘 어울리는 대담 프로그램들이 없었던 것은 아니다. 예를 들어, 〈11시 에 만납시다〉와 〈사랑방 중계〉 같은 프로그램들이 있다. 특히 〈사랑방 중계〉는 구성 프로 그램의 한계가 분명치 않던 시절에 종합구성이라는 새로운 형식의 틀을 선보이면서, 오랜 동안 한국형 토크쇼의 전형으로 그 자리를 분명히 했다.

반면에, 구성은 질문과 대답 형식으로 지극히 단순하게 짜였지만, 초청된 한 연사의 개인 적 삶을 통해서, 한편의 드라마(mono-drama)를 보는 듯한 프로그램인 〈11시에 만납시다〉 는 종합구성에서 오는 복잡함과 산만함을 줄이면서, 진솔한 삶의 이야기에 흠뻑 젖게 하는 나름대로의 독창적인 이야기쇼를 구성했다. 이들 두 프로그램은 뒤에 다른 프로그램들의 기획에 많은 영향을 끼쳐 비슷한 프로그램들이 속속 개발되면서 지금까지도 그 영향력이 유지되고 있다.

구성에 따라 같은 장르의 토크쇼라 하더라도 많은 차이가 있지만, 토크쇼를 이루는 근간 은 어디까지나 사회자와 연사와의 이야기라는 데는 큰 차이가 없다. 일반적으로 토크쇼는 사회자와 연사, 그리고 방청객만으로 이루어져 연주소 안에서 만들어지기 때문에 특별한 화면구성은 그다지 필요가 없다. 다만, 연사가 어떤 주제를 가지고 끝없이 사회자와 이야기 를 나누는 것이기 때문에, 연사에게서 무엇을 얻어낼 것인가 하는 것이 가장 큰 과제다.

편의상 이제까지 방송되었던 KBS-2TV의 〈인생무대〉의 제작과정을 예를 들어 소개한다.

01 기획회의

〈인생무대〉는 그에 앞선 프로그램인 〈11시에 만납시다〉와 같은 종류의 프로그램으로서, 연사에 대한 문제점보다는 그 연사의 살아온 이야기에 초점을 맞추었다는 점에 차이가 있 으나, 형식은 거의 비슷하다.

이 프로그램의 기획 의도는 사회적으로 모범이 될 만한 인물을 소개하고, 그의 살아온

이야기와 평생 좋아온 일에 대한 이야기를 들음으로써, 우리 자신을 돌아보고, 삶에 대한 우리의 인식을 새롭게 한다는 것이다.

그렇다면 이 프로그램의 가장 주된 관심은 사회적 모범이 될 만한 인물을 찾아내는 일이다. 기획회의에서는 사회의 분위기와 흐름 등을 생각하여 매주 어떤 인물을 골라서, 어떤 내용으로 이야기를 이끌어갈 것인지, 그리고 그 연사가 프로그램을 보는 사람들에게 어떤 영향을 미칠 것인지, 등 예상되는 여러 문제점들을 검토하고, 프로그램의 방향을 정한다.

그러나 제작팀 나름대로 연사를 골랐다 하더라도, 그 연사가 100% 승낙하는 것은 아니기 때문에, 작가는 예비 후보안까지도 몇 순위를 더 준비해야 한다.

기획회의에서, 작가는 지금 왜 이 연사가 뽑혀야 하며, 그 연사를 통해서 이끌어낼 수 있는 이야기의 종류와 그것이 미치는 효과 등에 대해 회의 참석자들에게 명확히 전달할 수 있어야 한다.

일단 연사가 결정되면, 작가는 구체적인 자료를 모으고, 조사를 시작해야 한다.

02 조사

신문, 잡지 그 밖의 여러 자료를 조사해서 어렵게 뽑힌 인물이 흔쾌히 출연을 승낙할 수도 있겠지만, 사람들의 사정이 여러 가지여서, 정처 없이 또 다른 인물을 찾아야 하는 경우도 많다. 승낙을 받았다 하더라도, 그 분의 목소리가 영 안 좋은 상태거나, 자료와는 달리, 엉뚱한 마음의 소유자라거나, 반사회적인 생각을 갖고 있다면, 다른 사람을 다시 골라야 한다. 다행히도, 모아온 자료를 분석하고, 또 직접 본인과 만나본 결과, 아무 문제가 없다면, 본격적으로 그와 대담을 나누고, 그에 따른 자료를 모아야 한다. 이때 모은 자료에만 기대어 기사의 확인 정도에만 그친다면, 그 조사는 별로 뜻 없는 조사가 될 것이다.

중요한 것은 이제까지 알려지지 않은 숨어있는 이야기를 찾아내는 일이다. 사회에서 이름이 알려진 연사일수록, 자신의 부끄러운 점은 감추려 하고, 알려져도 별 문제가 없는 이야기일수록, 오히려 자신의 명예에 보탬이 되는 것일수록, 길게 설명하고자 한다. 따라서 연사가 정말로 숨기려 했던 이야기를 털어놓을 수 있도록, 그의 마음을 움직여야 한다.

여기에서 연사에 관해 조사하는 경우에 주의해야 할 몇 가지를 소개한다.

- 될 수 있는 대로, 자료는 넓은 범위에 걸쳐 모은다. 때에 따라 그 연사를 잘 알고 있는 사람을 만나, 그에 관한 정보를 얻는다. 이때 만나는 사람은 이제까지 모은 자료 밖의 이야기를 들을 수 있는 사람이어야 한다.
- 프로그램을 보는 사람의 입장에서 생각해보고, 일반 사람들의 관심사항과 가치관을 생각하여 필요한 질문을 만든다.
- 조사자는 만나는 사람들에게 진지하게 협조를 구하고, 어디까지나 함께 프로그램을 만든다는 사실을 알게 한다.
- 연사와 대담할 때, 먼저 연사가 하고 싶은 말부터 하도록 한다.
- 연사의 말에 지나치게 기울어지지 않도록 주의한다. 연사의 감정에 이끌리면, 사실이 한쪽으로 치우칠 수 있다.
- 묻는 말은 분명하게 해서 연사가 충분히 알아듣게 해야 한다. 그래야 올바른 대답을 들을 수 있다.
- 대담하는 동안 반드시 반전이 되는 부분과 절정이 되는 부분이 있도록 해야 한다.
- 대담자는 연사로부터 믿음을 얻어야 한다.
- 분명하지 않은 대답은 다시 확인해서, 그 뜻을 분명히 알아야 한다.
- 대담이 끝난 뒤에 대담내용을 연사에게 알려주고, 행여 빠진 부분은 없는지 확인한다.

이 가운데서도 가장 중요한 것은, 연사의 이야기에서 절정을 찾아내는 것이다. 사실의 전달도 중요하지만, 전체 이야기 가운데, 극적인 절정 부분이 빠지면, 이야기는 맥이 빠지고, 따라서 듣는 사람들의 흥미를 순간적으로 잃게 만들기 때문이다.

◉ 구성

토크쇼 구성의 핵심은 주제를 정하는 일이다. 주제란 이야기의 목표와 방향을 정하는 것이다. 일단 주제가 정해지면, 사실상 구성의 절반은 끝난 것이나 다름이 없는데, 왜냐하면, 주제에 따라 이야기를 만들어가기만 하면 되기 때문이다.

주제를 정하기 위해서는 모아온 자료들을 분석하고, 자료를 모으는 과정에서 만나본 사람들과의 논의를 통해서, 대략 이야기의 줄거리와 요점을 집어낼 수 있다. 이렇게 주제가 정해지면 구성에 들어가는데, 이야기의 구성방식은 드라마와 마찬가지로, 극적 구성방식으로 한다. 구성하기는 먼저 모아놓은 자료들을 이야기 순서에 따라 나누고, 잇는다. 이런 과정을 거쳐서 이야기의 순서와 내용이 정해지면, 대본을 쓸 준비가 끝난다.

◉ 대본쓰기

얼른 보기에 대담 프로그램의 대본은 꽤 단순하게 여겨질 것이다. 대본은 다음과 같이 구성된다.

> ■ 사회자의 시작 인사말
> ■ 출연인사에 대한 간략한 소개
> ■ 그 인물이 자신의 삶을 이야기할 수 있는 핵심적인 질문들
> ■ 방청객과 인물을 함께 만나게 이어주는 사회자의 말과, 방청객들의 질문
> ■ 마지막으로, 그 인물에게서 받은 인상을 요약하는 사회자의 말과, 프로그램을 끝내는 인사말

따라서 첫인사와 끝인사, 그리고 질문이 모두인 대본에는 참으로 창의성이 없어 보인다고 할지도 모른다.

그러나 핵심은 질문에 있다. 이야기에 기승전결이 있듯이, 대담 프로그램의 대본에도 반드시 기승전결이 있어야 한다. 짧은 시간 안에 주인공의 모든 생애를 담아내야 하는 만큼, 질문은 그 생애를 이끌어가는 잣대 역할을 해야 한다. 그 질문 속에는 절정도 있어야 하고, 보는 사람들의 눈시울을 적실만한 감동적인 이야기도 들어 있어야 한다.

그런데 이런 질문과 답변을 방송에서 말하듯 일일이 써준다면, 진행자나 연사 모두 대본 자체가 부담스러울 수 있다. 따라서 대본은 비교적 간결하게 메모형식으로 써주는 것이 좋으며, 대본에 모든 것을 담으려고 하기보다는 진행을 맡은 사회자에게 참고가 될 수 있는 자료로 주는 것이 좋다.

다음은 KBS-2TV로 방송되었던 〈인생무대〉의 대본을 소개한다.

대본: 〈인생무대〉 '구민' 편

구성 이강덕

사회자 (인사) 흔히들 요즘 세상을 스피드 시대라고 한다. 서울, 부산을 두 시간 만에 오갈 수 있는 고속전철이 생기고... 모든 사무도 자동화되어 눈 깜박할 사이에 처리가 되고... 그런데 아무리 빨라도 세월만큼 빠른 것이 또 있을까 하는 생각이 든다. 엊그제 소년인 줄 알았는데, 눈을 한 번 감았다 떠보니 귀밑엔 어느새 백설이 내리고... 이것이 안타까운 우리의 인생 아닌가... 인생무대! 오늘은 그런 세월을 오히려 거슬러 올라가며 영원히 세월을 잊고 사는 천의 재능, 천의 목소리를 지닌 소리의 연기자 한 분을 모셨다.

부제목 '천의 재능, 천의 목소리'

연주소(연사 맞으며...)

전원	(박수)
사회자	어서 오시라! 텔레비전을 통해서 뵙기는 퍽 오랜만... 여전히 젊고... 옛 모습 그대로다. 방송활동은 계속하시죠?
구민	(반응) 최근의 근황에 대해...(불교방송국 '고승열전', 강의활동 등...)
사회자	(성우생활 몇 년째인가 가볍게 묻고...) 거의 반세기 동안 변함없이 톱스타의 자리를 지키고 계신 모습...부럽다.
구민	(반응— 나름대로)
사회자	오늘은 특별히 방송인으로서, 생활인으로서 구민 선생님께서 살아오신 인생 이야기를 듣고자 한다. 많은 이야기를 여쭙고 싶은데... 먼저 어린 시절 이야기부터 해주시길...
구민	(반응) 원래 고향은 개성(부친은 개성에서 인삼재배...) 한 살 때 어머니 여의고, 세 살 때 아버지와 생이별... 계모 밑에서 자라게 할 수 없다는 외조부의 고집으로 외가댁에서 자람. 외조부는 파주의 만석꾼. 여섯 살 때 외조부 곁을 떠나 이모와 서울로 이사, 매동국교를 다님. 이후 이모를 친어머니로 알고 성장.
사회자	그 이모님이 지금도 살아 계시나?
구민	(반응) 지금도 어머니 이상으로 사랑이 각별하신 이모...
사회자	그럼 부모님 얼굴을 전혀 모르시겠다.
구민	(반응) 혹시 아버님이 살아계신다면?...(구경모 씨) 이상하게도 늙어갈수록 부모님 생각이 나...
사회자	구 선생님께 그런 아픔이 있었는지는 정말 몰랐다. 그런데 어느 기사를 보니까 어릴 때부터 무용을 하셨다고 하는데... 성우 구민과 무용, 얼른 이해가 안 간다.
구민	(반응) 천성의 '끼'가 있었던 듯...(무용, 노래, 연극 등...) 엄한 외조부가 계셨지만 이모(엄마)의 도움으로 현대무용연구소(한기봉 무용 동맹원장 사사)에서 차범석 등과 배움. 오페레타 '분홍신'을 보고 잠 못 이뤄...
사회자	그런데 왜 그토록 좋아하던 무용을 계속하지 않으셨나?
구민	(반응) 6.25로 외가의 풍비박산(재산 몰수, 외삼촌 두 분 운명...), 그리고 위안공연 앞두고 외가의 각별한 만류로 단절하게 됨.
사회자	연극은 언제부터 하셨나?
구민	(반응) 서울중학교 시절 연극활동...(이순재, 오현경 등...) 〈베니스의 상인〉에서 여자 '포샤' 역. 그로부터 극단 '산하'에서 20여 년 극단활동...
사회자	키가 크고 목소리가 좋아서 주인공만 하셨겠다.

구민	(반응) 균형이 안 맞는 몸매라 주인공은 거의 못해… 주인공 했던 것 두어 작품…
사회자	그런데 구민이라는 이름이 본명인가?
구민	(예명을 쓰게 된 내력…)
사회자	당시 서울중학은 명문인데…그렇게 연극에만 빠져 있으면 학업이 소홀하게 되지 않았나?
구민	당시 검사였던 담임선생님의 권유로 대학 진학, 가정교사 생활…(법학 전공) 그때 외로움에 혼자 술 먹는 버릇이 생겨 지금까지 계속…
사회자	방송과는 어떻게 인연을 맺게 되셨나?
구민	중학시절 중앙방송국에 합창하러 갔을 때 부스 안의 여자 아나운서를 보고 강한 자극. 그때부터 방송을 해보는 것이 소원. 때마침 같은 반 친구의 소개로 〈똘똘이의 모험〉에 출연… 그러나 한 마디밖에 없는 대사를 함…("저기 나타났다.")
사회자	성우로서 본격적인 활동을 하게 된 것은 언제인가?
구민	해군 정훈과에서 방송 중 KBS 특기생으로 특채. 이때부터 본격적인 활동…첫 작품은 한운사 극본의 〈잘돼 갑니다〉
사회자	그때 결혼을 했을 땐가?
구민	부인과의 만남. 양가의 격렬한 반대! (그 이유…) 할 수 없이 둘만의 결혼생활…
사회자	학문을 하는 신부와 대중 연예활동을 하는 남편… 어떻게 조화를 이루었나?
구민	별로 유명하지도 않고 경제적으로 피차 어려울 때… 고통의 세월. 첫 아이를 잃어버림 (분만 중)
사회자	너무 힘들었을 것… 본인은 낳자마자 어머니를 잃었고… 첫 아이를 낳자마자 아이를 잃고… 그 후에 자녀들은 어떻게 키웠나?
구민	아이들에게 있어서 어머니의 사랑(역할) 뼈저리게 느껴! 자녀 교육관(주로 부인의…)
사회자	화제를 돌려보자! 성우로서의 출세작이라고 할 수 있는 작품은 어느 작품인가?
구민	(반응 후) 그로부터 7천 여 작품 소화. 인상에 남는 작품 등…소개…
사회자	그 많은 작품들을 하다보면 슬럼프라는 것이 있지 않나? 좌절을 느껴본 적은 없나?
구민	자주 느낀다. 극복해냈던 나름대로의 마음가짐과 비결…병상에 누운 채로 녹음을 고집했던 에피소드 소개.
사회자	자유업이라는 것이 늘 불안한 직업… 곁길로 새려는 유혹도 많이 받았을 것 같다.
구민	부인의 퇴직금 털어서 양복점 냈다가 망하고… 밤무대 유혹은 부인의 만류로

거절... 한 우물을 파야 한다는 진리 깨달아...

사회자	그런데 주로 노인 역을 많이 하지 않았나? 특별한 이유가 있나?
구민	노인 역을 하게 된 에피소드. 노인들이 친구하자고...
사회자	구민 선생 하면 뭐니 뭐니 해도 이승만 박사의 연기 아닌가...어떻게 하시게 됐나?
구민	하게 된 동기와 연습과정... 이승만 박사의 음성의 특징, 개인적 감회, 에피소드 등...
사회자	무용, 연극, 노래, 성우, 그리고 패션모델도 하신 걸로 알고 있다.
구민	원래 '끼'라는 것이 종잡을 수 없는 것...영화 출연, 레코드 취입 등 소개...
사회자	말씀 잘 하셨다. 제가 개인적인 부탁이 있다. 너무도 인상 깊게 들은 노래가 있다! '나의 길'이란 노래, 무리한 부탁이지만 열렬한 팬의 소원을 들어주시길...
구민	앞 두 소절만 음악영상 구성으로 연결...
전원	박수
사회자	(느낌 정리한 뒤) 그 노래에 구 선생님의 인생철학이 고스란히 담겨있다. 방송가에서 구 선생님 부부는 금실이 좋기로 유명한데, 사모님께선 오늘 왜 안 나오셨나?
구민	아내와 아이들 이야기. 내조의 힘에 대한 감사...
사회자	딸과 손녀에게 가정에서의 구민 선생... 질문하시길... 만약 참석하면...
구민	(반응)
사회자	목소리 연기생활 47년! 참으로 오랫동안 청취자들의 다정하고 구수한 벗이 되어주셨다. 앞으로 얼마나 더 방송을 하실 건가?
구민	평소의 지론... 앞으로의 계획 등... 방송 반 세기를 통해 얻은 교훈(참고 나아가라! 동료를 아껴라 등...
사회자	너무도 아쉬운 시간이다. (허를 찌르듯...) 내일은 주말, 물론 나들이 가는 사람도 많을 것... 그런가 하면 결혼하는 신혼부부들도 많아...(즉흥연기 옥신각신해도 괜찮습니다) 구민 선생님의 주례는 일품이라는 소문 자자... 특별 주문하겠다. 이 박사님의 음성으로 오늘밤 함께 해주신 시청자들께 주례의 입장으로 시원한 인생의 교훈 부탁드린다.
전원	박수
구민	(반응)
전원	박수
사회자	늘 부드럽고 구성진 음성으로 우리 곁에 함께 해 오신 구민선생... 그가 반세기 동안 많은 청취자들과 호흡을 함께 할 수 있었던 것은 그의 '나의 길'이란 노래 말대로 언제나 흔들림 없이 자신의 길을 참고 나아가는 데 있지 않았나 생각. 앞으로도 왕성한 활동 기대하고... 편안한 밤 되시라...(끝)

05 시사정보/잡지(magazine) 프로그램

이것은 한 프로그램 안에 내용이 각각 다른 몇 개의 항목들(items)이 들어있으며, 주로 시사정보나 생활정보를 다루는 종합구성 형태를 가지고 있다.

대담을 중심으로 진행되며, 경우에 따라 보고자의 보고와 현장 그림이 따르는 형태로 구성된다. 다루는 내용은 그날의 소식과 해설이나 논평, 화제의 인물과의 대담, 그 밖에 돈 버는 방법, 건강한 삶의 방식(well-being), 유행(fashion), 연예 등의 정보가 들어간다.

이 프로그램들은 한 주일에 한 번 60분 프로그램으로 편성되거나, 월~금요일까지 하루에 60~120분 편성된다. 주로 생방송으로 진행되며, 대담을 중심으로 구성되기 때문에 제작하기도 비교적 쉽고, 제작비도 적게 든다. 따라서 주시청 시간띠가 아닌 아침 시간띠나 늦은 저녁 프로그램으로는 이상적인 유형의 프로그램이라 할 수 있다.

우리나라 사회의 경제사정이 전체적으로 점차 나아짐에 따라, 교육수준이 따라서 높아지고, 특히 여성들의 교육수준이 눈에 띄게 높아짐에 따라, 시사정보를 뺀 각종 문화활동과 여가시간의 활용을 위한 여행, 교통 정보와 삶의 질을 높이기 위한 문화, 건강, 재테크 정보 등 각종 생활정보에 대한 수요가 폭발적으로 늘어나고, 이에 상응하는 정보 프로그램의 숫자도 빠르게 늘어나는 추세에 있다. 정보 프로그램은 다음과 같은 특징이 있다.

- 정보를 주된 내용으로 다룬다는 점에서 소식 프로그램의 성격이 짙으나, 시사적인 소식을 다루지 않는다는 점에서 소식 프로그램과 다르다.
- 프로그램 구성형태는 정보를 전달하는 면에서 소식 프로그램의 특성을 가지는 한편, 대담 프로그램처럼 대담을 많이 쓴다는 점에서 대담 프로그램의 성격도 세다. 따라서 이 프로그램의 구성형태는 소식 프로그램과 대담 프로그램을 섞은 중간 형태라고 할 수 있다.
- 정보 프로그램을 소식처럼 딱딱하지 않게, 재미있게 보여줌으로써, 지식과 정보를 즐겁고 편하게 받아들이게 한다.
- 이 프로그램은 정보의 내용을 알기 쉽게 구체적으로 보여줌으로써, 사람들이 정보를 쉽게

> 쓸 수 있도록 해준다.
> ■ 정보를 보여주는 방법을 재미있게 하기 위하여 인기인을 사회자로 쓰거나, 전달방법에 지나
> 치게 오락적 기법을 써서, 전해주고자 하는 내용의 핵심을 흐리게 하는 경우가 있다.

오늘날의 시사정보/잡지 프로그램들은 교양정보와 연예정보를 함께 섞어서 구성하는 경향이 많아지고 있어, 이 두 종류의 프로그램 유형을 구별하는 것은 사실상 큰 뜻이 없다.

프로그램의 발전

텔레비전의 시사정보/잡지 구성형태 프로그램은 다음과 같은 길을 따라 발전해 왔다.

■ **말하는 프로그램_** 말은 한 번에 하나만 들을 수 있으므로, 시사 프로그램은 더 많은 말을 실을 수 있는 신문에 대항해서 많은 말을 담고자 했다.

■ **그림 프로그램_** 움직이는 그림이 가만히 앉아서 말하는 사람보다 텔레비전 방송에 더 어울렸다. 텔레비전 소식에서는 사건에 대해 보여줄 영상이 있다는 것이 무엇보다 중요했다. 반대로, 중요한 뜻을 갖는 사건도 그림이 곁들여지지 않으면, 소식의 우선순위에서 앞자리를 차지하기 어려웠다.

■ **흉내내는 프로그램_** 텔레비전은 흉내 내기에 따라 발전해가는 경향이 있었다. 성공적인 구성형태는 곧 누군가에 의해서 베껴졌다. 이런 환경에서 '정보'는 '순수'할 수 없었다. 그 시기에 가장 인기 있다고 여겨지는 기법과 장르 구성형태를 통해 정보가 전달되었다.

■ **뒤섞인 프로그램_** 텔레비전에서는 비교하기 어려운 형태의 프로그램들(특히 사실과 허구)이 서로 뒤섞여 새로운 형태가 만들어진다. 텔레비전 장르는 다른 프로그램의 구성형태로 스며드는 성질이 있어 서로 스며든다. 소식은 항상 소식과 다른 구성형태의 장르적 특성을 빌려왔다.

텔레비전은 실시간으로, 눈으로 보고들을 수 있는 뒤섞인 미학을 발전시켰다. 사람들이 흘끗 스쳐보기만 해도, 방송되고 있는 프로그램이 소식인지 아니면 다른 장르의 프로그램

인지 알 수 있을 만큼, 텔레비전은 장르를 가르기 위한 여러 가지 기준을 만들었다.

'공공봉사' 소식은 특별히 그런 가르기에 이바지했다. 기호학적으로 소식은 자의식이 세다고 할 만큼 권위주의적이고, 그 주변에 편성되는 활기차고 '여성화'된 장르에 비해, 자주 느리고 굼뜬 중년남성과 같은 느낌을 주었다. 그러나 소식은 결코 그 기호적 환경의 의무에서 풀려나지 못했다.

텔레비전과 인쇄매체 역사를 통해 소식은 서로 부딪치는 두 개의 필요성을 채워야 했는데, 그 하나는 공중에게 정보를 제공하고, 시민을 교육해야 하는 소식의 사명은 그날의 소식순서에서 사실에 우선권을 주고, 기사에 합당한 비중을 두어야 한다는 것을 뜻했다. 하지만 이와 함께 시민들 가운데 많은 사람들이 보도록 이끌어 들이고 유지할 필요가 있었기 때문에, 두 번째로 소식은 그들에게 호감을 주어야 했다. 그렇지 않으면, 그들은 소식을 보지 않을 것이니까. 이것은 대중언론의 피할 수 없는 요구다.

텔레비전은 항상 '정보'와 '오락'이라는 두 주인을 섬겨야 했다. 그동안 비교적 유연성이 떨어지는 소식의 환경을 넘어서, 텔레비전은 정보를 텔레비전에 맞게 오락적인 방법으로 전하고자 애썼다. 그렇게 시도된 여러 정보/오락 구성형태 가운데서 성공적인 것 가운데 하나가 시사정보/잡지 구성형태다.

제작자들은 자기 프로그램의 진행자들이 호소력을 갖추게 하려고 애썼다. 연주소 장식은 따뜻하지만, 장난스럽지 않은 느낌을 주게끔 알맞은 수준을 유지해야 했다. 때로 열심히 일하는 모습의 기자들로 붐비는 기자실(news room)이 아주 잠깐씩 보일 때도 있었다.

몇몇 제작자들은 권위적인 느낌을 주는 큰 책상을 좋아했다.

시사정보/잡지 프로그램에서 정보/오락은 보는 사람들을 끌어들이는 힘이 훨씬 셌다. 운동경기에서 이기는 장면이나, 집으로 돌아가는 장면 같은 정서적 영상에는 음악과 느린 움직임(slow motion)의 영상이 쓰이기도 했다. 개인들의 부딪침은 공감을 주기 위해 극화되었다. 사실은 여전히 관례상 존중받았지만, 그 자리는 주된 이야기의 뒤로 밀렸다.

한편, 상업적 의사소통 수단인 텔레비전은 현대 언론매체와의 접촉기회가 별로 없었던 많은 사람들에게 닿는다. 한때 지적 능력이 있는 사람들의 '수준을 떨어뜨리는 것'과는 전혀 달리, '민주적 정보/오락(democra-infotainment)'은 다른 매체들이 닿지 못했던 공공 영역에까지 넓혀진다고 주장할 수 있다. 정보/오락은 예전에 진지한 신문이 그랬던 것처럼, 공공교육과 시민형성에 적극적이다. 단 하나의 차이점은 그것이 텔레비전에 속하는 장르형태라는 것이다(존 하틀리, 2004).

1981년 아침방송의 재개와 함께 KBS-1의 아침 시간띠에 주부대상으로 편성된 〈스튜디오 830〉은 1991년에 〈아침마당〉으로 바뀌면서, 여러 가지 구성방식을 가진 토론 프로그램이 되었다.

- **월요일_** 주부들의 삶의 경험을 들려주는 '주부 발언대'
- **화요일_** 남편과 아내, 시어머니와 며느리, 형제들 사이의 갈등을 소재로 하는 '부부탐구'
- **수요일_** 시사성 있는 주제로 주부들의 체험과 의견을 듣는 '마당기획'
- **목요일_** 가정을 지키는 주부들에게 모범이 될 만한 인물을 초대하여 인생 경험담을 들려주는 '목요초대석'
- **금요일_** 각계 전문가를 초청하는 '금요특강'

으로, 요일별로 프로그램 내용을 다르게 구성했다. 시사정보/잡지 프로그램은 주로 아침 시간띠에 집중적으로 편성되어 있다.

- KBS-1의 〈KBS 뉴스 광장〉, 〈아침마당〉, 〈무엇이든 물어 보세요〉
- KBS-2의 〈생방송 세상의 모든 아침〉, 〈남희석, 최은경의 여유만만〉
- MBC의 〈MBC 투데이〉, 〈생방송 오늘 아침〉, 〈이재용, 정선희의 기분 좋은 날〉
- SBS의 〈출발! 모닝 와이드〉, 〈김승현, 정은아의 좋은 아침〉

이 이런 유형의 프로그램들이다.

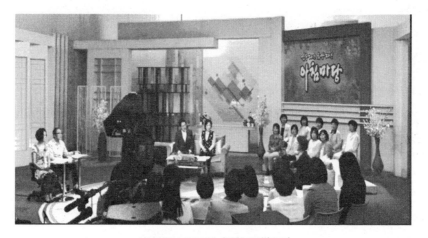

시사정보 프로그램 〈아침마당〉(KBS)

미국의 경우 1970년대 마지막 시기에 시작한 잡지형태의 시사정보 프로그램인 〈60분(60 Minutes)〉의 예기치 않은 성공으로, 〈20/20〉, 〈주시청 시간 생방송(Prime Time Live)〉, 〈48 시간(48 Hours)〉과 같은 비슷한 유형의 프로그램들이 이어서 나타났다. 이들 프로그램들은 비평가들로부터 찬사를 받고 있음에도 불구하고, 〈20/20〉 밖에 시청률에서 성공한 프로그램은 별로 없다.

그러나 이런 프로그램들은 제작비가 오락 프로그램의 절반에도 미치지 않기 때문에, 방송망들은 계속해서 소식, 정보/공공문제 프로그램들을 방송하면서 다시 한 번 〈60분〉이나 〈20/20〉과 같이 성공할 수 있기를 바란다.(이스트만, 1993)

기획 과정

◉ 소재와 주제의 결정

정보 프로그램의 특성상 정치, 경제, 사회, 문화 등의 사회적 문제를 뺀, 일상생활에 필요한 정보와 문화계 소식 등을 소재로 하여 구성하는데, 그 가운데서도 최근 가장 많은 관심을 보이는 분야인 건강생활(well-being), 돈 버는 기법(재테크), 여행, 실내장식(인테리어) 등에 관한 정보를 소재로 하여 다루는 경우가 많고, 연예정보 프로그램의 경우, 영화, TV, 패션, 광고계의 동향과 배우, 탤런트, 유명 인사들의 활동과 이들의 사생활에 관련된 정보 등을 소재로 다루는 경우가 대부분이다. 이들 소재 가운데서 프로그램 소재로 쓸 수 있는 조건으로는

> ■ 먼저, 새로운 정보여야 하고
> ■ 일반사람들이 알아둘 가치가 있어야 하며
> ■ 정보에는 구체적 내용이 있어야 하고
> ■ 일정 시간 안에 그림으로 만들 수 있어야 한다.

이 프로그램은 소식 프로그램과 같은 성격으로, 프로그램을 보는 사람들에게 필요한 생활정보를 전해주는 것을 목표로 하고 있기 때문에, 이 목표가 전체 프로그램 주제의 성격을 띠고 있다고 보아야 할 것이다. 따라서 하나하나의 프로그램에는 이렇다 할 주제의식이 없

이, 여러 가지 성격의 정보 꾸러미를 내보내주고 있다.

그러나 이 프로그램도 주제를 가진 프로그램으로 기획할 수 있을 것이다. 예를 들어 '우리사회에서 소외된 계층의 복지에 관심을 가진다.'라는 주제를 정하고, 혼자 사는 노인, 미혼모, 가출 청소년 문제 등을 묶어서 구성한다면, 주제를 가진 훌륭한 프로그램으로 만들 수 있을 것이다.

:: 소재의 검증

이 프로그램의 소재도 소식 프로그램의 소재와 마찬가지로, 사실인지 아닌지가 가장 중요한 요소이므로, 반드시 이를 확인할 필요가 있다. 그런 점에서, 다른 언론매체에서 먼저 다룬 소재가 믿을 만하다. 그러나 한번 다루어졌기 때문에, 가장 새로운 소재는 되지 못한다.

그렇더라도, 이 프로그램은 분초를 다투는 소식 프로그램과는 성격이 다르기 때문에, 다른 언론매체, 예를 들어, 잡지에서 먼저 다루었다하더라도, 그것을 다시 손질하여 새로운 정보로 만들 수 있다면, 굳이 마다할 필요는 없다.

만약에 다른 매체에서 한번 소개한 정보를 다시 다루고자 한다면, 처음부터 사실인지 아닌지를 다시 확인하고, 내용을 분석해볼 필요가 있다. 특히 인쇄매체에서 다룬 소재는 실제로 텔레비전에서 다루기에는 그림이 모자라는 경우가 뜻밖에 많고, 내용도 실제보다 부풀린 경우가 있다. 왜냐하면 인쇄매체는 그림보다는 기사를 주로 하기 때문에, 해설내용은 그럴 듯해도, 실제로 사실 관계를 확인하는 과정에서 그림으로 만들 수 있는 자료가 모자라는 경우가 많다.

◉ 구성

시사정보/잡지 프로그램은 몇 가지 종류의 정보를 항목별로 배열하여 구성하는데, 이 가운데서 가장 관심을 끌고 있거나, 사람들의 논쟁거리가 되고 있는 뜨거운(hot) 정보를 가운데 두고, 상대적으로 중요성이 덜한 정보를 앞뒤로 배치하여 구성한다.

때로는 소식 프로그램 구성방식처럼 가장 중요하다고 생각되는 정보의 항목을 맨 앞에서 다루고, 중요한 순서에 따라 정보를 배열하는 구성방식도 취할 수 있다. 또는 어떤 프로그램은 처음 프로그램을 기획할 때, 프로그램에서 다룰 정보의 종류별로 순서를 정한 다음, 그 순서대로 프로그램을 구성하는 경우도 있다. 어떤 구성방법이 그 프로그램을 보는 사람

들을 끌어들이는데 유리한가를 잘 판단하여 구성방법을 정하는 것이 좋을 것이다.

이제까지의 경향을 보면, 시사정보/잡지 프로그램은 정보의 항목별로 시청률을 점검하여 시청률이 떨어지는 항목을 수시로 다른 항목으로 바꾸어 넣기 때문에, 처음 기획할 때의 항목을 제대로 지키기가 어려운 것이 현실이다. 따라서 중요한 정보의 항목부터 정보의 중요도에 따라 구성하는 방식이 대부분인 것 같다.

◎ 대본쓰기

이 프로그램의 대본은 정보를 차례대로 소개하는 진행자의 얘기와 정보를 조사한 보고자의 보고내용으로 구성되는데, 대부분의 프로그램들에 정보의 항목별로 대본을 쓰는 구성작가가 정해져 있어서, 이들이 주로 대본을 쓴다.

이 프로그램에서 다루는 소재는 정보이기 때문에, 소식의 구성방법인 6하 원칙에 따라 대본을 구성한다. 그러나 이것은 소식과 다른 생활정보라서 될 수 있는 대로, 소식처럼 딱딱하게 글을 쓰는 방법은 피하고, 편하고 차분하면서도 재미있게 작성할 필요가 있다. 그래서 보고자(reporter)도 방송사의 기자나 아나운서 대신, 연기자나 개그맨(gagman)을 쓰는 경우가 많다.

다큐멘터리처럼 연출자가 현장에서 찍어온 그림들을 편집하여 그림의 길이만큼 해설을 쓰듯이, 보고자는 그림을 보면서 내용을 설명한다. 때로는 그림설명이 끝난 다음, 진행자는 좀 더 궁금한 사항을 보고자에게 묻고, 그림으로 제대로 전달하지 못한 내용을 연주소에서 설명을 더 보탤 수 있는데, 이것들은 미리 대본을 쓸 때, 기획하여 대본에 넣어야 한다.

정보의 항목이 여러 종류이기 때문에, 구성작가도 여러 사람이 된다. 따라서 대본을 쓰는 문장의 형식이 여러 가지일 수 있다. 자칫 잘못하면 어지러워서 프로그램에 나쁜 영향을 미칠 수도 있겠으나, 비교적 긴 시간(주로 1~3시간) 동안 여러 종류의 정보를 성격에 따라 여러 가지 형식으로 전달하여, 단조롭고 지루해지기 쉬운 분위기를 바꾸고 때에 따라, 톡톡 튀는 보고자의 연기와 함께, 재미있는 전달방식으로 프로그램을 지켜보는 사람들을 즐겁게 해주는 것이 대본을 쓰는 요점이다.

:: 부제목 정하기

종합정보 프로그램에 있어, 정보의 항목별로 부제목을 붙이고 있다. 부제목은 주로 소재가 되는 정보의 내용에 관한 낱말, 문구, 또는 문장으로 정한다. 정보의 종류에 따라, 한

프로그램 안에 몇 개의 부제목이 있을 수 있다. 이들 부제목들은 순간적으로 그 항목의 내용을 짐작할 수 있도록, 쉽고 간결하게 정해야 한다. 너무 긴 문장으로 화면을 어지럽지 않게 하는 것도 요령이다.

◯ 출연자 뽑기

시사정보/잡지 프로그램에는 붙박이 출연자로, 프로그램을 진행하는 사회자가 있다. 프로그램에서 다루는 정보의 종류가 여러 개 되기 때문에, 한 사람의 진행자가 처리하기에는 벅찬 감이 있으므로, 보통 남녀 두 사람의 사회자가 진행한다.

사회자는 그 프로그램의 얼굴이기 때문에 프로그램을 보는 사람들에게 잘 알려져 있고, 이미 몇 개의 프로그램에서 성공적으로 진행한 경력이 있으며, 언제나 친근하고 편안한 자세로 프로그램을 진행하여, 사람들의 호감을 사고 있는 진행자를 뽑는 것이 좋다. 이런 진행자에게는 일정한 수의 충성스런 팬들이 있을 수 있기 때문에, 이런 사람을 사회자로 뽑을 때, 미리 그 프로그램을 보는 사람들의 숫자를 예상할 수 있다.

다음에 하나하나의 정보 항목을 따로 진행하는 보고자들은 사회자들에 비해서는 붙박이의 정도가 낮다. 대략 3~6개월에 한번 씩 또는 1년에 한번 정도로 바뀌며, 예외적인 경우(사람들로부터 매우 좋은 반응을 얻고 있는 경우)에는 붙박이로 두기도 한다.

사회자가 붙박이인데 비하여, 보고자들은 일정 기간에 한번 씩 바꾸어 줌으로써, 그때마다 프로그램의 분위기를 바꾸고 정보의 항목도 바꾸어, 프로그램이 살아있고 신선하다는 느낌을 줄 수 있기 때문에, 특별한 경우가 아닌 한, 바꾸어주는 것이 좋다고 본다.

◯ 제작방식 결정

시사정보/잡지 프로그램의 제작방식은 소식이나 다큐멘터리의 제작방식과 비슷하다.

일단 정보 프로그램이기 때문에, 정보의 내용에 관해서는 사회현장에서 조사하고, 필요한 그림을 찍어서 방송사로 가지고 온다. 이렇게 찍어온 그림들을 필요한 길이만큼 편집한 다음, 생방송 또는 녹화할 때, 연주소에서 보고자들이 순서대로 보고한다. 마치 기자들이 소식 프로그램에서 소식을 전달하듯이, 보고자들은 그들이 취재한 정보를 보고하는 것이다. 그래서 그들을 기자와 같은 이름인 보고자(reporter)로 부른다.

다만 소식 취재기자는 군더더기를 빼고 사실만을 간략하게 보고하는데 비하여, 이 프로

그램의 보고자는 정보를 전달하면서도 주변의 자질구레한 일화(episode)도 끼워 넣어 재미있고, 알기 쉽게 전달하려고 애쓴다는 점이 다를 뿐이다.

때로는 보고자들이 연주소로 돌아오는 대신 현장에서 소식을 전하는 경우가 있는데, 이것은 현재 그 정보가 만들어지는 현장의 상황을 그대로 전달함으로써, 현장감을 소식기사와 마찬가지로, 실시간으로 생생하게 느낄 수 있도록 하고자 하는 경우다(KBS-1, 〈6시 내 고향〉).

◎ 제작비 계산

시사정보/잡지 프로그램은 구성형태로 볼 때, 소식과 대담이 반반씩 섞인 형태를 보이고 있다. 따라서 제작비는 연주소 제작과 바깥 제작비용이 함께 들기 때문에, 일반적으로 대담 프로그램에 비해서는 상대적으로 제작비가 많이 들지만, 바깥제작으로만 이루어지는 소식 프로그램에 비해서는 적게 든다고 할 수 있다.

이 프로그램은 비교적 편성시간이 길다. 대개 한 프로그램의 시간길이는 1~3시간이며, 일반적으로 월~금까지 보통날에 날마다 1편씩 편성되는 경우가 많다. 따라서 사회자는 대개 인기 있고 유명한 사회자를 쓰며, 이들에게는 비교적 높은 출연료를 준다.

지금까지의 예로 보면, 방송사가 자사의 인기 있는 아나운서 사회자를 골라 썼으나, 이들이 어느 정도 사회자로서 자리를 잡으면, 회사를 그만두고 자유 계약자(free lancer)로 다시 계약하기를 바라기 때문에, 지금은 주요 시사정보/잡지 프로그램의 사회자는 대부분 이들로 채워지고 있다.

한편, 각 정보 항목(corner)을 담당하는 보고자도, 연기자나 가수 같은 유명 연예인을 주로 쓰기 때문에, 비교적 높은 출연료를 준다. 특히 해외여행을 소재로 하는 경우에는 항공료, 숙박비, 식비와 일당 등이 따로 들기 때문에, 제작비는 매우 많이 들 수 있다. 화면에 드러나지는 않지만, 이 프로그램에는 항목마다 1~2명씩 구성작가가 필요하다. 프로그램의 시간길이가 길고 항목의 수가 많을수록, 많은 구성작가를 써야 하고, 따라서 이들에게도 원고료를 주어야 한다.

연주소 바깥에서 프로그램을 찍을 때는 제작비가 따로 더 든다. 그러나 이 시사정보/잡지 프로그램은 소식 프로그램 다음으로 중요한 생활정보를 전해준다는 점에서 사람들의 관심을 모으고 있으며, 광고주들에게도 비교적 매력 있는 프로그램으로 광고판매도 잘되는 편이다. 따라서 들어가는 제작비에 비하여 몇 배나 높은 수익을 올리는 프로그램으로, 많은 수익을 내는 방송사의 효자 프로그램 가운데 하나가 되고 있다.

대본쓰기— 작가 이강덕

오늘날의 사람들은 정보의 홍수 가운데서 살고 있다. 하루가 멀다 하고 쏟아져 나오는 여러 가지 새로운 정보들... 아이 낳기와 기르기, 의학, 법률, 여행, 새로운 상품, 새로운 제도 등 이루 헤아릴 수 없을 만큼 많은 정보들 가운데 어떤 것들을 고르고, 이것들을 어떻게 써서, 효과적으로 전달할 것인가, 이것이 시사정보/잡지 프로그램의 가장 중요한 문제가 될 것이다.

○ 기획회의

이것은 작가와 제작자가 프로그램의 성격을 뚜렷하게 세우고, 구성방식과 제작방법, 출연자와 프로그램을 볼 대상자들, 예상되는 반응 등 여러 가지 요소들을 점검해서 가장 바람직한 기본원칙들을 세우는 과정이다.

이 시사정보/잡지 프로그램에 있어서, 기본적으로 방송시간, 편성 시간띠, 방송횟수, 곧 월요일부터 금요일까지, 하루에 한 프로그램씩 날마다 편성되는가, 아니면 일주일에 한 번 편성되는가에 따라 프로그램을 구성하는 방식이 달라져야 한다.

프로그램을 만드는 방식은 생방송으로 할 것인지, 아니면 녹화로 할 것인지, 연주소에서 만들 것인지, 아니면 밖에서 만들 것인지, 또는 두 가지 방식을 섞어서 쓸 것인지를 결정해야 한다.

다음에는, 프로그램 내용으로 어떤 종류의 정보들을 모아서 구성할 것인지에 대해 의논해야 한다. 그리고 그것들을 항목별로 정리해서 배열해야 할 것이다. 이때 그 정보의 항목별로 대상층을 누구로 할 것인가도 대략적으로 정해야 한다. 그래야 프로그램의 전체 시청대상층이 형성될 것이기 때문이다. 이때 생각해야 할 것은 다음과 같다.

- 정보는 새로워야 한다.
- 정보는 많은 사람들이 관심을 가지는 것이어야 한다.
- 정보는 구체적이어야 한다.
- 정보는 정해진 시간 안에 프로그램으로 만들 수 있어야 한다.

따라서 이 기획회의가 준비되기에 앞서, 작가와 제작자는 이 조건들을 만족시킬 만한 소재들을 충분히 확보해야 한다. 특히 이 프로그램에 참여하는 작가는 누구보다도 더 새롭고, 많은 양의 정보를 가지고 있어야 하며, 한편, 제작자는 그 정보들을 깔끔하게 처리할 수 있는 제작방법을 알고 있어야 한다. 이 회의를 통해 프로그램의 소재와 제작방법 등이 결정되면 작가는 곧, 조사와 구성에 들어간다.

◎ 조사

시사정보/잡지 프로그램은 대부분 아침 시간띠에 주로 편성되며, 방송시간은 1~3시간으로 비교적 긴 시간 동안 방송된다. 따라서 제작자와 작가도 한 사람으로 이 긴 시간의 비교적 많은 프로그램들을 맡아 만들기에는 턱없이 모자라기 때문에, 대부분 몇 개의 팀으로 나누어서 프로그램을 구성하도록 하고 있으며, 한 팀에 제작자와 작가는 보통 2~3 사람이 함께 일하게 된다.

기획회의에서 결정된 소재들을 조사할 때는 이들 구성원들 사이의 긴밀한 협조가 매우 중요하며, 이것이 일의 효율성을 높여준다. 한 사람 한 사람의 개성과 특기에 따라 소재를 나누거나, 자료를 모으는 팀과 사람들을 접촉하고 대담을 나누는 팀으로 나눈다든가 해서, 아무튼 주어진 시간 안에 자료를 모으고, 조사하며, 관련자들을 만나보고, 필요한 그림을 찍는 일들을 해야 하기 때문에, 그 프로그램의 사정에 따라 가장 효율적인 방법을 골라야 할 것이다.

정보 프로그램의 성공은 정보가 믿을 만한가와 새로운가에 달렸다고 해도 지나친 말이 아니다. 따라서 소재를 고르고 조사할 때, 특히 이 점을 주의해서 살펴보아야 한다. 가장 일상적인 조사방법은 신문과 잡지, 그리고 다른 매체들을 통해 자료를 모으고, 관련자들을 찾아서 대담을 나누며, 관련된 현장을 찾아서 사건이나 사고의 내용을 확인하며, 때에 따라 전문가들을 찾아가서 그들의 의견을 듣는 방법 등을 쓰고 있다.

그밖에도 요즘은 컴퓨터 통신망을 써서 자료를 모으기도 한다. 어쨌든 될 수 있는 대로 여러 가지 방법을 써서 자료들을 모은 다음에는 그 자료가 믿을 만한가를 반드시 확인해야 한다. 가끔 신문이나 잡지의 기사만 믿고 바깥 촬영대본을 만들거나, 어떤 관련인사와 대담했을 때, 전혀 다른 이야기가 나와 당황스러워 할 때가 있다. 신문이나 잡지 등 대중매체의 기사는 매체의 특성상 오락의 성격이 세기 때문에, 사실과 약간 다른 요소가 끼어들 수 있

어서 주의해야 한다. 조사할 때 주의해야 할 몇 가지 요령을 소개한다.

- 조사수첩을 준비한다. 수첩에는 조사할 내용, 장소, 시작한 시간과 끝난 시간, 대담자가 있을 경우, 이름과 주소, 전화번호 등을 반드시 적어둔다.
- 수첩에는 될 수 있는 대로 많은 내용을 적어두어야 한다. 그때에는 다 알고 기억되는 것이라 하더라도, 시간이 지나면 잊히기 쉽기 때문이다.
- 수첩에는 보충자료도 함께 붙여두는 것이 좋다.
- 조사하는 도중에 새롭게 떠오르는 아이디어는 반드시 놓치지 말고 적어두며, 느낌이 나 분위기도 적어둔다.
- 조사수첩은 정보의 종류별로 하나의 주제만을 적어서 쓰는 것이 좋다. 그리고 수첩 안에 들어있는 내용의 제목을 차례로 적어 수첩의 앞면에 붙여두는 것이 좋다.
- 조사내용뿐 아니라, 조사지역의 약도, 건물모양, 지역특성 등도 적어두는 것이 좋다.
- 사람 이름, 숫자, 지명, 주소 등은 틀리지 않게 한 번 더 확인하고, 소재지와 전화번호는 절대 빠뜨려서는 안 된다.
- 조사수첩은 언제나 가지고 다녀야 한다.

이런 과정을 모두 거쳐서 소재가 확정되면, 기획회의를 거쳐 구성안을 만들게 된다.

○ 구성

조사한 내용을 어떻게 잘 요리해서 가장 설득력 있게 프로그램을 만들 것인가? 조사과정은 주부가 장을 보면서 두루두루 요리를 만드는 데 드는 찬거리를 사온 것이라면, 이제부터는 주부의 개성과 요리솜씨에 따라 나름대로의 독특한 요리를 만드는 과정이다.

사온 이들 찬거리를 가지고 요리를 만드는 방법이 바로 주제인 것이다. 주제란 프로그램을 만드는 목표와 방향을 말한다. 따라서 소재들을 체계적으로 정리하여 하나의 의미체계를 만듦으로써, 주제를 확정하게 되는 것이며, 이 주제가 지시하는 방향으로 소재들을 배열하는 것을 구성이라고 한다.

정보 프로그램의 주제는 주로 생활의 체험 속에서 정해지는 경우가 많다. 생활의 불편함이라든가, 새로운 욕구에 대한 기대가 새로운 정보를 요구하게 되고, 이것이 프로그램에 새로운 주제를 마련해주는 것이다. 그런데, 문제는 새로운 욕구나 발상을 처리하는 방법, 곧 주제를 정하는 능력이다. 날마다 홍수처럼 쏟아지는 정보들 가운데서 어떤 것들을 골라서, 어떤 프로그램을 만들 것인가 하는 것이 가장 중요하다.

과연 이때에 가장 설득력 있는 소재는 무엇일까? 그것은 그 시대와 사회의 흐름, 그리고 자신의 가치관이나 소신에 따라 판단해야 할 것이다. 이것은 제작자가 책임져야 할 부분이다. 여기에서, 작가는 제작자를 도울 수는 있으나, 책임질 일은 없다.

발상(idea)을 구체화시키는 것이 조사와 그에 따른 주제의 확정이다. 어떤 소재의 내용에 대해 조사하다보면, 새롭게 드러나는 내용에 자신도 모르게 빠져들어 도저히 제한된 시간 안에 소재를 처리하기가 어렵겠다는 생각이 들 때가 있다. 그러나 시간은 제한되어 있고, 더구나 전체 프로그램이 항목별로 구성되어 있을 경우, 앞뒤 항목에 미치는 영향 때문에 운신의 폭이 훨씬 줄어든다. 이때는 전달하고자 하는 정보의 순서를 정하고, 같은 유형의 정보를 한데 모으고, 표현방법에 대해 한 항목 한 항목 따져본다. 이렇게 정보의 항목별로 구성할 때, 전체적인 흐름과 소재별 특성, 흥미도 등을 따져서 무리가 없도록 해야 할 것이다. 이때 함께 생각해야 할 것은 제작조건이다. 시간과 제작요원, 장비, 제작기간 등을 생각해서 구성해야지, 아무리 훌륭한 구성이라 해도, 만들 수 없는 구성을 한다면, 그것은 잘못된 구성일 뿐이다.

● 대본쓰기

구성안이 완성되면 대본을 쓴다. 보통 시사정보/잡지 프로그램의 경우, 방송시간이 1~3시간으로 길고, 항목별로 내용이 여러 가지로 복잡하기 때문에, 전체 구성안과 대본을 완성시키기가 매우 어렵다. 하나하나의 항목들은 그 항목을 책임지는 작가가 맡아서 구성안을 만들고, 전체 구성은 책임 작가나 제작자가 맡는다. 이렇게 여러 사람의 작가들이 협력해서 한 프로그램을 만들기 때문에, 전체의 흐름을 잘 유지하면서 보조를 맞춰야 한다.

종합정보 프로그램은 특히 연주소와 바깥, 연주소와 ENG 카메라 화면이 자주 이어지기 때문에, 구성안을 비교적 간결하고 명확하게 써서, 모든 제작요원들이 알아보기 쉽게 해야 한다. 대본을 쓸 때, 진행자의 말은 그 진행자의 개성에 어울리게 요점만 간단히 메모형식으로 적는 것이 좋다.

참고로, 종합정보 프로그램의 하나인 KBS〈전국은 지금〉의 구성안과 대본을 소개한다.

<생방송! 전국은 지금>

(제 1-1부)

사회: 이형걸, 장은영/일시: 1994. 8. 5.(금)

시각	시간	항목	그림	소리	내용	출연	PD
6:20:00 6:20;30	30"	제목	HEL	H		SIGNAL(M)	
6:20:50	20"	제공 2장	중계차	중	FSS 2장		
6:21:50	1'	오프닝	MC	MC			
6:23:50	2'	오늘의 날씨	MC REP	MC REP	전국 각 지방 날씨, 기온	장수영	
6:28:50	5'	보도국 뉴스	MC 기자 VCR	MC 기자	간밤의 주요뉴스	박인섭 기자 (KBS 보도본부)	
6:30:50	2'	조간 TOP	MC 신문	MC 신문	조간 1면 헤드라인		
6:37:50	7'	토픽 해설	MC 연사	MC 연사	각 신문 정치, 경제, 사회 HOT뉴스 해설	한중광 (KBS 해설위원)	
6:41:50	4'	지역 릴레이	제주	1	날씨	허선희 REP	신현수
			강릉	2	날씨	이정원 REP	홍성덕
			진주		날씨	김미균 REP	김창범

(제 1- 2부)

시각	시간	항목	그림	소리	내용	출연	PD
6:41:50 6:44:50	3'	장재근의 아침체조	MC VCR	MC VCR	CG1천마산 스키장에서 CG2 휘경여중 이경화	KAFA 에어로빅 (안무: 이재진) 외 5명	
6:51:00	6'10	스포츠 토픽	MC REP VCR	MC REP VCR	'탁구의 신동 아이장' VCR	안지영	
6:52:00	1'	야생화	MC VCR	MC VCR	찢어지는 아픔을 간직한 검종덩굴	김정명 (사진작가)	
6:58;30	6'30	화제의 책	MC 연사	MC 연사	추리소설(7권) 신간안내(3권)	김영수 (서적 평론가)	
7:00:00	1'30	교통	MC 시경	MC 시경	서울시 교통관제센터	권지연 (KBS 방송요원)	
7:01;00	1'	클로징	MC, VCR	MC	〈2부 예고 VCR 영화〉		
7:04;10	3'10	1부 후CM	HEL	H	1. (주)러키 2. 동화약품 3. 현대자동차 4. 유한양행 5. 수협중앙회 6. 일양약품 7. 대일화학 8. 조선무약 9. 단성사 10. 대우전자		
7:04:20	10"	끝	중계차	중	SP. 잠시 후 2부에서		

—— 나머지 부분 줄임 ——

대본: <생방송! 전국은 지금>

구성 이강덕
KBS-2TV 방송 1994. 8. 5.

1부 오프닝

MC(사회자) 안녕하십니까? 8월 5일 금요일, 생방송 전국은 지금의 이형걸, 장은영입니다. 오늘도 전국에 한때 소나기 오는 곳이 많겠다는데요. 8월 들어 거의 매일 시원한 소나기 소식이 들리고 있지… 여름철 내리는 짧고 굵은 반짝비, 소나기는 농사에 보약이 된다고 하지요.

가뭄으로 갈라진 논에는 비가 오면 각종 병충해에 걸리기 쉬운데 각별한 노력 기울여야 하는데… 특히 가물었던 논에는 비가 오면 질소질이 많아져 비료 주는 양 줄여야 한다지요. 올해 벼농사도 앞으로 자연재해만 없다면 예년보다 풍작이 될 것이라고 농촌진흥원에서 내다보고 있지요.

소나기가 내리는 날은 일사량이 특히 많지요. 이 소나기는 8월 중순까지 거의 매일 계속될 것이라지요. 오늘도 출근길에 우산 준비하시는 것 잊지 말아야겠다.

간밤에 있었던 생생한 뉴스, 보도국 연결해서 들어보겠다.

⇒ 한 여름에 읽는 추리소설 모음…김영수 씨

MC(이형걸) 올 여름도 추리소설이 서점가를 강타하고 있다고 하지요. 서적 평론가 김영수 씨 모시고 여름밤 시원하게 읽을 수 있는 추리소설 알아보도록 하겠다.

(인사)

김영수 말씀해주신 것처럼 추리소설이 또다시 여름철 특수를 맞고 있다. 우리 나라에서는 추리소설이 전통적으로 여름에 초강세를 보여 왔는데, 올 여름도 예외는 아닌 듯. 재미있는 현상은 추리소설의 본고장인 유럽 등지에서는 오히려 눈 내리는 겨울밤, 페치카 옆에 틀어박혀 읽는 것이 유행처럼 돼 있다고 하는데… 올 여름 국내 서점가를 강타하고 있는 추리소설 7권 소개해 드리겠다.

⇒ 추리소설

MC(장은영) 추리소설 마니아들, 올 여름 선선하겠다.

김영수 올 여름 추리소설은 전통적인 탐정추리 외에 소개해드린 로빈 쿡의 '바이러스'와 같은 의학추리, 또 심리추리, 법정추리, 과학추리, 테크노스릴러 등 새롭고 신선한 추리소설들이 서점가에 속속 나오고 있어 앞으로도 추리소설 마니아들의 한여름 밤은 서늘하다 못해 북풍한설이 몰아칠 것으로 보인다…

⇒ 다음은 새로 나온 신간 소개해 드리겠다.

MC(장은영) 김영수 씨 수고 많으셨다.

* 야생화

아침에 싱그럽게 피어난 한국의 아름다운 들꽃 잠시 감상하는 시간.

짙은 보랏빛이 아름다운 야생화 검종덩굴 함께 보자.

* 에어로빅

오늘도 가벼운 운동과 함께 아침을 열어보자.

건강한 체력관리는 아침을 어떻게 시작하느냐가 중요하지요.

장재근 씨!

1부 클로징

교육부에서는 농어촌 출신 대학생 만 명에게 올 2학기부터 각각 백만 원씩 학자금을 융자해 주기로 했지요. 또 한양대에서는 내년부터 '사회봉사' 과목을 교양과목으로 신설한다고... 사회봉사 활동은 캠퍼스, 농어촌, 지역, 기관단체, 국제사회 등에서 폭넓게 적용될 것인데, 강의와 함께 수강생들이 학기 중이나 방학 중을 이용해 직접 봉사활동을 하면, 학점에 반영될 것이라지요. 잠시 후 2부에서는 우정아 씨의 즐거운 세상읽기, 재미있고, 알찬 소식 준비되었지요. 또 한여름 더위를 싹 가시게 해줄 납량특집 영화들을 엮어서 소개해 드리겠다. 생생하고 시원한 바다 속 세계로 미지의 탐험을 스릴 있게 보여줄 영화소식 기대하셔도 좋을 것입니다. 그리고 여러분들에게 너무나 친숙한 가수분들 한자리에 모시고 말씀 나눠보는 시간 갖겠다. 전하는 소식 듣고 2부에서 찾아뵙겠다.

—— 나머지 부분 줄임 ——

대본쓰기 : 연예 정보 프로그램 – 작가 김성덕

○ 기획

1992년 첫 시기 MBC 개편 프로그램 개발회의에서 송창의 제작자와 작가는 KBS에 〈연예가 중계〉와 SBS 〈독점 연예정보〉가 있는데, MBC에는 연예정보 프로그램이 없으므로, 이를 만드는 것이 어떻겠느냐는 제안을 했고 승인받았다.

구성하기에 앞서, 원칙을 정했는데, 먼저, '형식'에 있어 똑같은 음식이라도 요즘은 맛보다 포장을 먼저 보는 사람들의 입맛에 맞춰, 프로그램 진행형식도 그동안 보지 못했던 새로운 포장을 찾자. 그러기 위해서는 이미 있어온 진행방식을 버리자. 곧 한 사람, 두 사람, 남녀 사회자 체제 등은 무조건 버리고 다른 진행형식을 찾았으나, 쉽게 찾을 수가 없었다.

　그러다가 작가는 우연히 심야토크 프로그램을 보았는데, 사회자 한 사람이 있고, 그 옆에 1~2 사람의 초대 손님이 함께 이야기를 나누고 있었다. 순간, 초대 손님을 고정패널 식으로 붙박이로 하되, 숫자를 4~5 사람으로 늘리고, 또 그들을 조용히 앉혀두지 말고, 일으켜 세우면 어떨까 하는 생각이 들었다.

　뒷날 대중평론가들은 이 체제를 '집단 MC' 체제라고 불렀는데, 하여튼 이 구상을 제작자에게 의논하자, 오락감각에 뛰어난 제작자는 순간 "야! 바로 그거다!" 하고 받아들였다.

　다음, 프로그램 '내용'에 대해서 연예정보는 '정보'인가, '오락'인가부터 분석하기 시작했다. 정치소식, 날씨 등의 정보는 국민에게 꼭 알려야 할 의무가 있는 정보지만, 연예인 신상에 관한 정보는 꼭 알려야 할 정보가 아니라, 보는 사람들의 호기심을 채워주는 '오락'이라는 데에 초점을 맞추고, 연예정보를 다룰 때 철저히 오락적으로, 재미있게 다루기로 했다.

　보고자(reporter) 정원관은 가수 출신으로 오락성이 모자라서 대신, 보고내용과 대담할 때의 말 한마디도 철저히 코미디 대본으로 뒷받침했다.

　말장난, 연예정보의 코믹화라는 비난도 받았지만, 새롭고 신선한 접근방식이란 긍정적 평가도 많았고, 작가 스스로도 새로운 시도에 만족하는 편이다.

● 구성

　전체 구성과 항목 개발, 그리고 대본을 쓸 때의 유의사항은 이미 방송된 프로그램 대본을 통해서 설명코자 한다.

<div align="center">

대본 : <특종 TV 연예>

구성 김성덕
MBC – TV 방송 1992. 8.

</div>

설명	대본 내용
1. 오프닝은 독창적으로 구성하라 일반적으로 무용단이 춤추는 가운데 사회자가 등장하는 게 일반적인데, 좀더 다른 구성이 없을까 생각하다가, 패널들 얼굴이 컴퓨터그래픽(C.G)으로 무대 위에 나오는 것으로 구성했다. **2. 수식어는 짧게 쓰라** TV는 말보다 화면이 우선이다. 특히 쇼 진행은 스피디하기 때문에 멘트도 간결해야 한다. 특히 여자작가의 경우 미사여구를 많이 쓰는 경향이 있는데 주의해야 한다.	S# 오프닝 무대 현란한 조명 비추고 M 시그널(BG) ⇒ 무대 전경 위로 패널 C/G 들어오며 성우 소개 off 멘트 성우(off) : 토요일 오후의 새로운 즐거움 특종 TV연예! 이 프로그램의 감초들을 소개합니다. 특종의 감초장 태진아! 멋진 여자 김완선! 잘생긴 남자 김찬우! 영자의 전성시대 이영자!

3. 웃음계산을 철저히 하라 패널 4명의 성격을 정한 뒤, 최종 웃음은 항상 이영자에게 가도록 앞 사람들이 철저하게 분위기를 유도하도록 계산하고 대본을 썼다.	⇒ 패널 4명 뛰어나오고 E: 박수+환호 일동: (인사) 태진아: 안녕하십니까? 토요일의 남자 태초장입니다. 자, 오늘 또 특종 TV 연예 막이 올랐습니다. 이거 일주일에 한 번씩 늘 하는 거지만, 시작하기 전에 저 뒤에 있을 때 늘 긴장이 돼요. 저는 그때 주로 잘하자, 잘하자, 하고 다짐하며 긴장을 푸는데, 완선 씨는 어때요? 김완선: 저도 잘하자는 생각밖에 안나요. 태진아: 찬우 씨는? 김찬우: 저도 그래요. 이왕 하는 거 잘하자, 이렇게 생각하죠. 태진아: 영자 씨는?
4. 항상 TV는 화면임을 생각하라 MC가 말 외에 또 다른 설정을 할 수 없을까, 독특한 설정은 없을까 고민하다가 꽃송이를 들고 나오도록 했다.	이영자: 저는 뭐, 니들 잘해라, 그런 생각하죠, 뭐. 태진아: 자, 오늘의 사회자를 소개합니다. (소개) 대한민국 최고의 명 MC! 함께: 임백천! E: 박수+환호 M: (등장 B/G) ⇒ 임백천 꽃송이 들고 등장하여 감초들에게 한 송이씩 나눠준다. 임백천: 반갑습니다. 임백천입니다. 요즘 시청자 여러분들 올림픽 때문에 밤잠 조금씩 설치시죠. 그래서 기분 좋습니다. 특히 이번 주는 금메달 퍼레이드였죠. 초장님, 만약 우리 감초들이 올림픽 나갔다면 무슨 종목으로 나갈 거 같아요? 태초장은 아무래도 팀장으로서 단장이 되는 거고, 완선 씨는 수영선수, 찬우 씨는 체조선수, 영자 씨는 정말 선수단에서 제일 중요한 주방아줌마 (정리) 자, 토요일 오후 새로운 즐거움! 특종 TV연예! 오늘의 첫 코너 함께 불러보죠.
5. 팀웍을 중요시하라 MC와 패널의 팀웍, 단결력을 맺어주기 위해 단순한 행동 하나하나에도 서로 분담하여 우리는 한 팀이라는 분위기를 조성해나갔다.	태진아: 연! 김완선: 예! 김찬우: 출! 이영자: 동!
6. 단어 하나까지 신경써라 정원관은 자칫 유머스럽지 못하고 느슨한 분위기가 있는 캐릭터여서, 유머스럽게 해주기 위해 유달리 신경을 많이 썼다. 호칭도 앞에 유머스런 단어를 신경 써서 붙여줬다. **7. 출연자 파악을 철저히 하라** 정원관도 리포터 진행이 처음이라 서투르므로 긴 대사를 외우기 힘드니까, MC 임백천이 중간 중간에 꼭 멘트를 달아서 연결하도록 유도하여 현장진행이 원활하도록 신경썼다.	**S# TV 연예출동** ⇒ 부제 VPB 출연자 패널들 모두 제자리에 있다. 임백천: 한 주간의 연예계 소식 중에서 가장 관심이 있는 화젯거리만을 취재하여 전해드리는 TV 연예출동! 항상 싱싱한 뉴스를 찾아다니는 연예계의 왕발! 정원관 PD! M: 등장(B/G) E: 박수+환호

공개방송에서 NG가 나면 녹화열기에 찬물을 끼얹는 사태가 오니까 주의해야 한다. 정원관이 쉴 수 있도록 또 MC가 받아준다.

8. 작은 인터뷰도 대본화하라

인터뷰도 중요하다. 일반적으로 대충 질문을 뽑아서 하는데, 중요한 인터뷰 50%, 개그 인터뷰 50% 비중으로 해서, 묻고 싶은 질문과 아울러 유머스런 인터뷰를 항상 염두에 둬라.

9. 초대 손님에게는 꼭 답변을 할 수 있도록 유도해주라

메인 MC는 전체 진행의 흐름을 알고 있지만, 보조 MC나 초대손님은 전체 진행 파악이 좀 느리다. 그래서 원만한 진행을 위해서는 수동적으로 기다리고 있는 보조 MC 및 초대손님에게 꼭 "완선 씨는?" 하고 빠르게 유도해주면 부드럽게 넘어가는데, 이 유도멘트 한 마디가 없으면 김완선도 임백천 얘기가 끝난 건지 자기 차렌지 머뭇거리게 되어 진행이 답답해지는 요인이 된다.

10. 때로는 연기자에게 과감히 맡겨라

치밀한 웃음유발을 위해서는 계산된 대본이 최고지만, 연기자가 한창 인기가 치솟을 때는 일부러 과감하게 내버려두는 것도 필요하다.
그 당시 김찬우, 이영자는 인기절정으로 연기가 부드러워, 일부러 개그 대신 본인들 애드리브 연기를 하도록 배려했다.

⇒ 정원관 등장

임백천: 네, 정원관 씨 어서 오십시오. 언제나 부지런히 뛰는 정원관 씨, 너무 뛰다보니 새까맣게 탔네요. 보기 좋습니다.

정원관: 알맞게 탔죠.

임백천: 그래요, 돼지고기도 요 정도 탈 때가 제일 맛있더라구요. 소식 전해주시죠.

정원관: 예, 오늘의 톱뉴스는 특종입니다.

임백천: 아, 또 특종을 건졌습니까? 뭡니까?

정원관: 네, 그 특종은 다름 아닌 폭발적인 랩뮤직으로 데뷔 5개월 만에 가요계 대지진을 일으키고 있는 서태지와 아이들에 관한 소식입니다.

임백천: 아, 서태지와 아이들, 얼마 전 이주노 군이 입원을 했었죠.

정원관: 네, 그래서 이주노 군의 입원으로 서태지와 아이들이 방송활동을 일시 중단하자, 팬들의 가장 큰 관심사는 이미 예정되어있는 서울, 부산 콘서트는 어떻게 되느냐 하는 거였습니다.

임백천: 그렇죠. 팬들은 잔뜩 기대하고 있는데.

정원관: 그래서 제일 먼저 알아봤더니, 팬들과 약속된 콘서트를 예정대로 강행하기 위해 열심히 땀 흘리며 연습하고 있다고 해서 제가 급히 현장으로 달려가 봤습니다. 특종 미리 가보는 콘서트! 함께 보시죠.

⇒ VPB(서태지 콘서트 연습장면 인터뷰– 인터뷰 대본 별도)

임백천: 네, 멋진 무대가 기대되는군요. 자기만의 독특한 무대를 갖는다는 게 정말 좋죠. 태초장은 만약 개인 콘서트를 갖는다고 하면 독특한 거 뭘 보여주겠어요? 내 생각엔 너무너무 고생을 했으니까 태초장 무대는 감동적인 눈물의 무대가 될 거야.(태진아 특유의 우는 모습 흉내) 흐흐흐~ 완선 씨는?

김완선: 저요?

임백천: 예, 완선 씨는 개인무대에서 뭘 보여주고 싶어요?

김완선: 뭘 보고 싶으세요?

임백천: 아니, 뭘 보여주겠냐니까요?

김완선: 그러니까, 뭘 보고 싶냐구요?

임백천: 완선 씨 오늘 왜 그래요?

김완선: 백천 씨는 뭐 달라요?

정원관: 잘한다, 싸워라.

임백천: 그만 합시다. 찬우 씨는?

김찬우: 전 보여줄게 많습니다.(하고 싶은 특기, 장기) 목 꺾기, 뺨 늘리기 등.

임백천: 영자 씨는?

이영자: (하고 싶은 특기, 장기)

* 인터뷰 대본
김완선은 코미디언이 아니고 또 본인 사업문제라, 평범한 인터뷰는 따분하고 또 광고적이 된다. 유머러스한 질문과 대답까지 대본으로 써서 지루함과 광고냄새를 없애도록 철저히 대본을 썼다.

전혀 김완선과 어울리지 않은 역할을 주어 상황을 코믹하게 이끈다. 그러나 대답대본은 또한 김완선답게 하여 균형이 맞지 않은 웃음을 이끌어냈다.

11. 자칫 지루해질 수 있으므로 긴장을 늦추지 마라
특종에 대한 호기심을 더 주기 위해 구체적 내용을 밝히지 않고 바로 VTR로 들어갔다.

12. 동선까지도 철저하게 대본에 써라
출연자 모두는 오직 대본에 따라 움직인다. 대화도, 연기도, 움직이는 것까지도, MC에게 걸어가면서 이야기하라는 것까지도 철저히 대본에서 지시하라.
작가의 리더십은 연기자를 편안하게 하고, 그 가운데 편안한 웃음이 나온다.

임백천: (정리) 자, 두 번째 소식 전해주시죠.
정원관: 네 두 번째 소식은 (갑자기) 아이구, 근데 두 번째 소식 전하려고 하니까 배가 아프네요.
임백천: 갑자기 왜요?
정원관: 사촌이 논을 사면 배가 아프다는 말이 있지 않습니까? 근데 제 동료 연예인 중에 누가 돈 많이 벌어서 출세했다고 하니까 배가 아프네요.
임백천: 그 연예인이 누굽니까?
정원관: 저기, 안경 쓰고 모자 쓴 김완선 씨...
임백천: 그래요?
정원관: 예, 김완선 씨가 최근 패션회사 사장이 됐다는 얘기가 있어 제가 그 사실을 이 두 눈으로 확인하기 위해 직접 찾아가봤습니다. 같이 보시죠.
⇒ VPB(김완선─ 사장 사무 보는 모습, 인터뷰 대본 별도)
임백천: 와 ~ 대단하네요. (완선에게 가서) 언제 그렇게 돈을 막 긁었어요? 사장님 티가 전혀 안 나는데... 좋습니다. 여기로 나와 보세요. (중앙 무대로) 지금부터 여기 앞에 사람들이 전부 회사직원이고 또 지금이 월례회의다, 생각하고 사장님으로서 훈시 한 번 해보세요. 제가 분위기 잡아드릴게. 저는 인사과장입니다. (방청객 향해) 일동 차렷! 지금부터 사장님의 훈시 말씀이 있겠습니다.
김완선: 모두 쉬어. 에, 모두 열심히 해주세요. 열심히 안 하면 나 화내요. 만약 게으름 피우면 나도 망하고 여러분도 망해요.
임백천: 들어가세요, 사장님. 영자 씨가 여사장이 되면 잘 할 것 같애. 나와서 훈시 한 번 해보세요.
이영자: (나와서 아주 자연스럽게 훈시) 네, 반갑니다. 여러분. 요즘 더운 날씨에 정말 고생들이 많죠. 하지만 어쩝니까? 경제 침체인 만큼 우리 모두 합심해서 일해요. 근데 가끔 보면 일 안하고 농땡이치는 놈들이 있어요. 그런 사람은 한 번 더 내 눈에 띄면 (갑자기 설치며) 절단 낼겨, 알겠어?
임백천: 들어가세요. (자기 자리로) 자, 정원관 PD 다음 소식 뭡니까?
정원관: 예, 이번 소식 역시 대특종입니다.
임백천: 또 특종입니까? 뭡니까?
정원관: 이건 저희 MBC 특종 TV연예에서만 단독으로 인터뷰한 건데요, 일단 보시죠.
⇒VPB(김종서─ 아기 아빠 되다 : 대본 별도)
임백천: 네, 정말 축하할 일이군요. 좋은 일입니다.

Broadcasting
Program
Planning　CHAPTER　**06** 놀이 프로그램(game show)

　　방송에 출연한 사람들이 프로그램 진행자가 제출하는 문제를 풀거나, 일정한 규칙이 있
는 행동을 하며, 수수께끼(quiz), 노래자랑, 힘겨루기 등의 놀이를 통해 이긴 사람과 진 사
람을 가려서, 상품이나 상금을 주는 형태로 구성되는 프로그램을 가리키며, 이런 유형의 프
로그램에는 정치적 색채가 거의 없으며, 프로그램을 보는 사람들을 놀이에 간접적으로 참
여시키며, 남자보다는 여자들에게서 더 인기가 높다.

　　놀이 프로그램은 대부분 유명스타가 아닌 일반 사람들이 문제를 풀거나, 물음에 답하거
나, 일정한 규칙에 따라 움직이며, 상품이나 상금을 타기 위해 다투는 프로그램인데, 이들
참가자들 가운데는 유명인사가 있을 수 있지만, 이들은 놀이를 하는 동안 공연장에서 연기
를 하는 것이 아니라, 놀이에 참가함으로써 자기 자신을 연기하는 것이다.

　　놀이 프로그램에서의 상품은 엄청나게 많은 돈에서부터 값싼 기념품에 이르기까지, 여러
가지가 있다. 놀이 프로그램은 국경을 넘는 오락 프로그램들을 비교하기에 안성맞춤인 '아
무 것도 안 쓰인 칠판(blank plate)'같은 특성을 지니고 있다.

　　어떤 놀이 프로그램은, 프로그램을 보는 사람들이 놀이를 따라서 하도록 이끌기도 하고,
어떤 것은 사람들을 단지 구경꾼으로 취급한다. 놀이 프로그램들은 지적 능력을 강조할 수
도 있고, 몸의 힘과 기술을 강조할 수도 있다. 또한 그것들은 특수하고 '학문적'인 지식을
시험하는 것일 수 있고, '대중문화'적이고 일반적인 상식을 요구할 수가 있다.

　　놀이 프로그램은 또한 시간을 다투는 것일 수도 있고, 좀 더 한가하게 진행될 수도 있다.
능력에 기대거나, 요행에 기대거나, 아니면 이 두 가지를 합한 형태일 수도 있다.

　　그것들은 놀이에서 진 사람에게 창피를 줄 수도 있고, 그냥 놓아둘 수도 있다. 그것들은
또한 놀이에서 이긴 사람에게 화려하고 비싼 상을 줄 수도 있고, 그냥 자존심과 명예를 높
여주는 성의표시 정도의 상을 줄 수도 있다.

　　놀이 프로그램은 아이들이나 청소년들 또는 어른들에게까지 호소력을 지닐 수가 있다.

놀이 프로그램의 내용은 여러 가지 주제의 분야에 걸친 것일 수도 있고, 록음악(미국 MTV방송의 〈리모트 콘트롤(Remote Control)〉)이나, 미식축구(미국 ESPN의 〈미식축구 상식게임(NFL trivia Game)〉)과 같이 어떤 주제에 초점을 맞출 수도 있다. 또한 놀이 프로그램은 경탄할 만큼 높은 IQ를 자랑하게 할 수도 있고(영국 BBC 방송의 박식한 〈마스트마인드(Mastermind)〉), 현기증 날만큼 멋있는 벗은 몸(독일의 〈투티 프루티(Tutti Frutti)〉)을 내세울 수도 있다.

그것들은 또한 아침 한나절의 시간띠에서 겨우 지탱해 나갈 수도 있고, 주시청 시간띠에서 경쟁 프로그램을 크게 패배시킬 수도 있다(프랑스의 〈라 루드 라 포르뛴(La Roue de la Fortune)〉).

어떤 나라라도, 이런 적은 예산으로 만들 수 있는 프로그램의 제작비를 댈 수 있고, 실제로 거의 모든 나라들이 이런 프로그램을 만들고 있다. 30분짜리 놀이 프로그램의 5회 제작비는 연속극 5회 제작비의 1/3밖에 안 들고, 30분짜리 상황코미디 5회 제작비의 1/15밖에 안 든다. 하지만 어떤 나라들은 연주소 안에 있는 남성 진행자와 세계 곳곳에 직접 가서 질문을 하는 여성 진행자가 나오는 일본의 〈가자! 세계로(Let's go! The World)〉처럼 돈이 많이 드는 놀이 프로그램을 만들기도 한다.

놀이는 사람뿐만 아니라 동물들의 본능적 행동에 속한다. 따라서 사람들은 어릴 때부터 놀이를 하며 어울린다. 텔레비전은 사람들의 놀이에 대한 기호를 재빨리 텔레비전 속으로 끌어들여 놀이를 프로그램으로 만들었다. 따라서 텔레비전이 놀이 프로그램을 만들기 전에는 직접 생활 속에서 행하던 놀이를 이제는 텔레비전을 통해서 간접적으로 즐기게 되었다. 놀이 프로그램은 운동경기 프로그램과 마찬가지로 앞날의 결과에 대해 자연스럽게 생기는 긴장감을 만든다. 거짓 이야기로 긴장을 만드는 드라마와는 달리, 현실 속에서 생기는 긴장이라는 점에서 드라마의 긴장보다 훨씬 더 생생한 느낌을 준다.

텔레비전을 보는 것의 특성 가운데 하나는 '수동성(스스로는 움직이려고 하지 않는 성질)'이다. 텔레비전을 보는 사람들은 텔레비전에서 보여주는 것만을 보고 있을 따름이다. 텔레비전 화면 안에서 일어나는 상황에 직접 끼어들 수가 없다. 그런데 놀이 프로그램의 묻고-대답하는 프로그램에서는 보는 사람들도 출연자와 함께 주어지는 문제를 풀면서, 간접적으로 프로그램 안에 들어가서 함께하는 느낌을 가질 수 있다. 출연자가 문제를 풀면 '우리 편'이 해냈다고 함께 기뻐하고, 출연자가 풀지 못한 문제를 프로그램을 보던 사람이 풀면, '내가 해냈다'는 더욱 기분 좋은 느낌을 가질 수 있어서 사람들은 행복해진다.

놀이 프로그램은 텔레비전의 수동성을 이겨낼 수 있는 좋은 프로그램이다. 놀이 프로그램에 출연하는 사람들 가운데서 특히 연기자는 일반적으로 텔레비전에서 자기가 아닌 다른 사람의 역할을 연기해 왔으나, 놀이 프로그램에서는 다른 사람이 아닌 자기 자신을 직접 연기한다. 따라서 자기 자신을, 텔레비전을 보는 사람들 앞에 드러내는 것이다. 사람들은 놀이 프로그램에서 그들이 좋아하던 스타들의 진정한 모습을 보게 됨으로써, 이들을 인간적으로 더욱 가깝게 느끼게 된다.

놀이 프로그램은 어떤 극적인 호소력을 지니고 있는데, 그것은 다음 여러 요소들의 덕택이다. 곧 말과 행동, 그리고 서로 작용하여 극적 긴장감을 만들어내는 출연자들, 그 가운데서도 상품을 다투는 사람들, 여성 사회자들, 글자판을 돌리는 사람들과 단역 진행자, 날마다 출연자들과 팽팽하게 긴장된 관계를 갖는 '영웅' 또는 '주인공'으로서의 남성 사회자, 그리고 이긴 사람이 무대로 나오고 진 사람은 물러나는 행복한 결말 등.

그러나 사람들은 놀이 프로그램을 보면서, 자신의 생활과 동떨어진 장면들을 보여주는 드라마를 보듯 '넋을 잃고' 보지는 않는다. 게다가 많은 도시들에서 열리는 예선과, 출연자를 뽑기 위한 심사에 관한 소개를 보면서, '저게 내가 될 수도 있다'라는 생각은 상상으로 시작해서 금방 현실적인 생각으로 바뀐다. 그러나 드라마의 이야기들에서 나타나는 '불확실한 상태'와 '예상된 사건에 대해 느끼는 흥분된 상태'의 기분들은 적어도 두 가지 측면에서 놀이 프로그램에서도 나타나고 있다. 놀이 프로그램마다, 보는 사람들로 하여금 '누가 이길 것이냐?'와, '정답이 무엇이냐?'에 관해 궁금해 하도록 만든다. 여러 과정을 거쳐 마지막 우승자를 가리는 단계에서, 경쟁자들이 주어진 시간 안에 얼마나 많은 점수를 따낼 것이냐 하는 것과 초를 다투는 '그 정답이 무엇인가?'에 관해 궁금해 한다.

많은 놀이 프로그램들에서 흔히 볼 수 있는 '마지막 결승전'에서는 실제 시간이 지남에 따라 째깍거리며 남은 시간을 지워가는 시계가 만들어내는 긴장감과, 빠르게 내주는 문제의 답을 궁금해 하는 사람들의 의문과, 그 출연자가 주어진 시간 안에 충분한 점수를 따고 끝낼 수 있을 것인가에 대한 궁금증이 뒤섞인다.

우리는 일반 드라마의 긴장감보다 놀이 프로그램의 긴장감이 오히려 더 높다고 생각할 수도 있는데, 왜냐하면 우리 주위에서 흔히 볼 수 있는 평범한 사람들이 눈부신 텔레비전 연주소의 불빛 아래에서 사람들이 지켜보는 가운데 엄청난 액수의 상금이나 상품을 놓쳐버릴 위험을 참고 있는 장면을 보는 긴장 말고도, 보는 사람들 스스로가 애써서 문제의 정답을 생각해보는 어려움이 더해지기 때문이다. 우리가 놀이 프로그램의 즐거움을 오로지 드

라마와 같이 취급한다면, 놀이 프로그램을 잘못 알고 있는 것이다.

일일연속극보다는 운동경기와 더 비슷한 점을 지닌 놀이 프로그램은 빌 코스비(Bill Cosby)의 거실이나 〈달라스(Dallas)〉에 있는 제이알(JR)의 농장 안에 들어가는, 현실을 피해가는 경험과는 다르게 '지금 이곳에서 이루어지고 있는' 특성을 지녔다(첸 쿠퍼, 1996).

프로그램의 발전

1950년대 가운데시기에 퀴즈 프로그램이 매우 인기를 끌고 있었다. 이때 이미 작은 크기의 퀴즈 프로그램들이 여러 해 동안 방송되고 있었다. 퀴즈 프로그램은 50달러나 64달러의 현금, 또는 광고에 대한 대가로 생산업체가 내놓은 작은 선물을 주었다. 그러나 퀴즈 프로그램을 인기 사다리의 맨 위에 올려놓은 프로그램은 바로 CBS의 〈64,000 달러짜리 질문($64,000 Question)〉이라는 새로운 프로그램이었다.

이 프로그램은 엄청난 돈을 쏟아 부었고, 당연히 많은 눈길을 모으게 되었다. 이 프로그램의 대부분은 참가자들이 물음에 대답하는 동안 유리상자 안에 갇혀 있지만, 참가자들이 진행자와 개인적인 대화를 주고받는 대담의 요소도 들어있었다. 잠시 동안의 개인적인 대화를 통해 진행자는 방청객들에게 참가자들을 소개하고, 방청객들 또한 참가자들에게 자신을 밝히라고 요구했다. 사실, 이런 과정은 매우 효과가 있었는데, 인기가 별로 없는 참가자들에게 답이나 힌트를 슬쩍 알려주는 식으로 제작진까지 끼어들게 되었다. 〈64,000달러짜리 질문〉의 성공으로 몇 달 동안 〈충격(The Big Surprise)〉, 〈64,000달러 도전(The $64,000 Challenge)〉, 〈오직 진실(Nothing But Truth)〉과 〈21(Twenty One)〉 등 수십 개의 비슷한 프로그램들이 쏟아져 나오게 되었는데, 참가자의 인기에 영향을 미치는 무대 뒤의 조작은 말썽을 일으켰다.

컬럼비아대학교의 영어강사인 찰즈 밴 도랜(Charles Van Doren)은 대담을 통해 유명인사가 되면서 타임(Time)지나 다른 대중잡지의 주요기사나 표지에 나왔다. 그러나 밴 도랜의 경쟁자 가운데 한 사람인 허버트 스템펠(Herbert Stempel)이 대중을 즐겁게 하지 못한다는 이유로 밀려난 데 화가 나서, 모든 사실을 폭로하면서 거짓이 드러나게 되었다. 그는 밴 도랜이 도움을 받아 물음에 대답할 수 있었다는 비밀을 털어놓았고, 이로 인해 퀴즈 프로그램에 대한 의회청문회까지 열리게 되었다.

결국, 이 프로그램은 잘못된 부분을 바로잡은 뒤 계속되었으나, 얼마 지나지 않아 인기가 떨어져 폐지되고 말았으며, 퀴즈 프로그램들은 덜 학구적인 내용의 놀이 프로그램과 사람들이 자신을 바보로 만들 마음이 있다면, 프로그램에 출연하도록 초대하는 프로그램 등 여러 가지 형태로 바뀌었다(지니 그래엄 스콧, 2002).

그 뒤 한동안 이런 유형의 프로그램은 편성되지 않았으나, 이 뒤에 다시 텔레비전에 퀴즈 프로그램이 나타나는데, 사람들의 따가운 눈총을 의식해서, 주시청 시간띠는 피하고 주로 주변 시간띠인 낮 시간띠에 편성되었다. 이것이 관행이 되어 퀴즈 프로그램은 지금까지 미국 지상파 텔레비전 방송의 주시청 시간띠에 편성되지 않았다.

그런데 또 한 번 예외적으로 주시청 시간띠에 퀴즈쇼가 되살아났던 것은 〈누가 백만장자가 될 것인가(Who Wants To Be a Millionaire)?〉가 방송될 때였다. 1999년 여름 편성기간에 대체 프로그램으로 편성되었던 이 프로그램 때문에, 미국 텔레비전 방송사들은 주시청 시간띠에 퀴즈쇼를 편성하게 되었다.

한편, 미국에서 가장 성공한 놀이 프로그램은 신디케이트인 킹월드사가 만든 〈행운의 수레바퀴(Wheel of Fortune)〉다. 이 프로그램은 도박의 요소인 수레바퀴를 돌려서 행운을 잡는 방법과, 낱말의 글자를 알아맞히는 지적능력의 대결을 프로그램 구성의 핵심요소로 하고 있으며, 여기에 사회자 팻 서잭(Pat Sajack)〉의 능란한 진행과, 보조사회자 배너 화이트(Vanna White)의 성적매력이 프로그램 성공의 비결이 되고 있다. 1975년 CBS에서 첫 방송되었던 이 프로그램은 미국의 다른 어느 놀이 프로그램보다 많은 지역편을 만들었으며, 25개의 나라로 팔려나가 방송되고 있으며, 구성형태만 팔린 경우도 많다. 이 장르는 대단한 수출실적을 거두었다. 프로그램 자체보다는 구성형태의 사용료를 더 많이 벌었다. 1970년대에 이르러 놀이 프로그램은 미국인들에게 너무나 깊이 뿌리박혀 있어서, 1975년에 첫 방송되었던 〈토요일 밤의 생방송(Saturday Night Live)〉을 보는 사람들은 그 뒤로 계속해서 놀이 프로그램에 대한 끊임없는 패러디들을 즐길 수 있었다.

〈행운의 수레바퀴〉의 사회자인 배나 화이트(Vanna White)와 팻 서잭(Pat Sajak)이 오하이오주 넬슨빌(Nelsonville)이라는 작은 도시에서 열린 미국 독립기념일 축제행진의 맨 앞에 서서 걸어갔을 때, 놀이 프로그램은 민속 문화로서 자리 잡게 되었다. 이 축제에서 그레이엄(Graham)은 "놀이 프로그램과 미국은 마치 애플파이와 아이스크림처럼 서로 너무나 잘 어울리는 관계"라고 말했다(쿠퍼 첸, 1996).

1999년 영국의 〈누가 백만장자가 될 것인가〉라는 프로그램이 미국의 ABC에서 히트하자,

〈살아남은 사람(Survivor)〉이 뒤를 이어 성공했고, 다음 해에는 미국 제작자 사이에서 새로운 놀이 프로그램 구성형태를 사려는 소동이 일어났다. 몇몇 프로그램들은 방송 몇 주일 앞서 녹화하지만, 요즘의 많은 상금이 걸린 퀴즈쇼는 생방송의 느낌을 주려고 매우 애쓴다. 대부분의 놀이 프로그램 구성형태는 진행자의 역할이 매우 중요하다. 주로 남성이 진행을 맡아 참가자를 도와주면서도, 한편, 냉정한 질문자로서의 역할을 한다.

놀이/퀴즈 프로그램들은 주로 이른 저녁 시간띠에 편성되어, 방송을 보는 사람들을 불러모은 다음, 주시청 시간띠로 넘겨주는 역할을 하고 있다.

사람들이 참여하는 놀이 프로그램은 제작비가 적게 들면서 보는 사람들에게 인기가 높아, 반세기 전부터 방송망 라디오의 주요상품이 되었다. 이 프로그램은 성공적인 공식이 한 번 정해지고, 성공적인 사회자가 정해지고 나면, 시간, 재능, 노력과 돈이 적게 든다.

출연료는 사회자의 급료 정도로, 놀이 프로그램에 출연하는 연사들의 출연료는 놀이 프로그램에 나와서 얻는 홍보효과 때문에 아주 적다. 하루에 5개 이상의 프로그램을 녹화해서 제작비를 더 줄일 수 있으며, 광고내용을 보다 좋게 만듦으로써, 광고수익을 올릴 수 있다. 또한 놀이 프로그램은 경품을 내놓은 광고주를 위한 짧은 감사의 말과 함께 낮시간에 16분의 광고시간을 쓸 수 있다. 경품은 광고주로부터 공짜로 받고, 광고주들은 이것을 영업비용으로 계산한다.

이런 이유로 놀이 프로그램은 1950년대에 가장 인기 있는 프로그램의 하나가 되었으며, 1980년대까지 방송망 프로그램으로 살아남았으나, 1990년대 가운데시기가 되어 놀이 프로그램은 방송망 편성에서 사실상 사라졌다. 오늘날 거의 방송망에서 보이지 않는 놀이 프로그램은 유선방송망에서는 인기 프로그램으로 남아있다. 1997년에 가족전송로(the Family Channel), 라이프타임(Lifetime), 니켈오디온(Nickelodeon)과 MTV는 각각 적어도 두 개의 놀이 프로그램을 편성했다. 가족전송로는 6개의 놀이 프로그램을 방송한다. 오디세이(Odyssey)와 MSNBC도 놀이 프로그램을 방송한다.

이 장르의 인기를 뒷받침하는 것은 놀이 프로그램 유선방송망인 게임쇼 방송망(Game Show Network, GSN)인데, 놀이 프로그램을 하루 24시간 방송하고 있다. 이 유선망은 편성의 대부분을 지상파방송에서 한번 방송된 프로그램을 신디케이션에서 배급한 프로그램들로 채우고 있으나, 편성의 약 20%는 원작 프로그램들이다. 대부분의 놀이 프로그램은 30분 길이로 만들어지는데, 이것은 신디케이션이 하루의 시간띠에서 편성을 융통성 있게 할 수 있도록 해준다.

CBS는 방송망에서 놀이 프로그램을 편성하는 전통적인 시간띠인 늦은 아침 시간띠에 〈물건 값 알아맞히기(The Price is Right)〉를 방송하고 있다. 유선방송망은 놀이 프로그램을 흔히 이른 오후에 편성하는데, 반대로 지상파방송망은 이 시간띠에 비누오페라를 편성하고 있으며, 사실 비누오페라는 하루 가운데 어느 시간띠에든지 편성할 수 있다. 방송망과 손잡은 방송국들은 전형적으로 첫 방송용 놀이 프로그램을 사서 주시청 시간띠의 방송망 프로그램들이 방송되기에 앞서 편성한다. 놀이 프로그램의 매력 가운데 하나는, 프로그램을 보는 사람들로 하여금 프로그램에 나온 경쟁자들과 함께 놀이하도록 부추기는 것이다.

우리나라의 퀴즈 프로그램으로는 1973년 2월에 시작된 MBC의 〈장학퀴즈〉가 중학생과 고등학교 학생들의 재치를 겨루는 프로그램으로 인기를 끌며 20여 년 동안 방송되었으나, 학생대상의 프로그램이었기 때문에 광고주들이 좋아하지 않아서, 폐지되었는데, SK사가 다시 살려서 현재 EBS로 옮겨져서 계속 방송되고 있다.

장기자랑 프로그램으로는 KBS-1의 〈전국노래자랑〉이 오랫동안 일반서민들의 사랑을 받아왔다. 특히 이 프로그램은 서울의 연주소를 벗어나 전국에서 이 프로그램을 보는 사람들을 직접 찾아다니면서 바깥의 공개방송으로 제작되었으며, 노래뿐 아니라 각종 솜씨도 선을 보여 관중들을 즐겁게 했으며, 사회를 맡은 인기 코미디언 송해는 구수한 말솜씨와 능숙한 진행으로 공개방송 최고의 사회자로 인기를 누리고 있으며, 이 프로그램은 지금까지도 방송되고 있는 몇 개 안 되는 KBS 장수 프로그램들 가운데 하나가 되고 있다.

놀이 프로그램 가운데 가장 성공적인 프로그램의 하나는 KBS-2의 〈가족 오락관〉이다. 1984년 4월에 첫 방송된 이 프로그램은 퀴즈와 신체놀이를 함께 섞어 구성한 프로그램으로, 주로 연예인과 유명인사들이 나와서 보는 사람들을 즐겁게 하여 인기를 끌었으며, 처음에 별로 이름이 알려지지 않았던 사회자 허참을 일약 스타로 만들었으나, 2009년에 폐지되었다. 우리나라 오락 프로그램의 명작 〈가족 오락관〉은 1984년부터 2009년까지 모두 1,237회 방송되었고, 21사람의 여자 MC, 1만 여 출연자와 100여 개의 게임을 진행한 기록을 세웠다.

MBC의 〈명랑 운동회〉는 1976년 4월에 시작하여 1984년 10월에 폐지될 때까지 아나운서 출신의 사회자 변웅전을 스타로 만들면서 인기를 끌었으나, 이 프로그램도 폐지되고 말았다. 오늘날 KBS-1의 〈도전! 골든 벨〉은 학생대상, 〈1대 100〉은 어른대상의 퀴즈 프로그램으로 각각 인기리에 방송되고 있다.

프로그램의 아래 유형

여기에는 수수께끼, 놀이, 그밖에 노래자랑 등 각종 경연과 종합연예 프로그램들이 있다.

◎ 수수께끼(quiz)/놀이 프로그램(game show)

이 프로그램에는 갈등(경쟁)이 있기 때문에 드라마와 마찬가지로 긴장이 생기고, 이것이 절정(결승)에서 풀릴 때(이긴 사람이 가려질 때), 긴장이 풀림과 함께 기쁜 마음이 솟아나서, 보는 사람들을 즐겁게 해준다.

이 프로그램에는 머리의 힘겨루기(퀴즈)와 몸의 힘겨루기, 두 종류의 프로그램이 있는데, 머리 힘겨루기에는 프로그램에 나오는 사람뿐 아니라 프로그램을 보는 사람들도 간접적으로 참여할 수 있으며, 자기와 같은 대답을 한 사람이 문제의 답을 맞혔을 때, 마치 자기가 맞춘 것과 같은 즐거움을 느끼고, 그가 마지막으로 이겼을 때, 마치 자신이 이긴 것과 같은 감정을 느끼게 된다.

한편, 몸으로 겨루는 경우에는 이와 같은 참여의 기쁨은 느낄 수 없는 대신, 경기에 참여하는 선수들은 대개 연예인과 유명인사들인 경우가 많아, 그 가운데 자기가 좋아하는 사람이 나오면, 그를 인기인이 아닌 자연인으로 만날 수 있기 때문에 친근한 느낌을 가질 수 있어서 좋아한다. 그뿐 아니라 퀴즈/놀이 프로그램은 말썽이 될 수 있는 정치, 사회 문제를 다루지 않으며, 특히 여자들이 좋아하기 때문에, 광고주들도 놀이 프로그램을 좋아한다.

오늘날에는 일반교양 프로그램에서 프로그램을 재미있게 구성하기 위해 놀이 프로그램의 구성방법을 빌려 쓰는 프로그램들이 생겨났다. KBS-2의 〈비타민〉과 SBS의 〈맛 대 맛〉은 각각 의학상식과 요리를 소개하는 프로그램이면서도 퀴즈방식을 써서, 사람들에게 알기 쉽고 재미있는 정보를 전달하고 있다.

그런데 오늘날의 놀이(game)들은 지난날의 놀이들과 차이가 있다. 그것은 갈등이 생기는 대립관계가 애매하다는 점이다. 전통적인 민속놀이에서 대표적인 대립의 형태가 지역사이, 남녀사이의 대립이었다. 예를 들어, 방송사에서 해마다 연말이면 특집방송으로 편성하던 〈가요 청백전〉은 남녀사이, 또는 나이 많은 가수 대 젊은 가수들의 대결형태로 진행되었는데, 오늘날의 놀이 프로그램에서 이런 대결은 보이지 않는다.

MBC 〈목표달성 토요일〉의 '스타 서바이벌 동거동락' 항목에서 잘생긴 팀과 못생긴 팀으

로 경쟁팀을 나누고 있는데, 실제로 얼굴이나 몸이 편가르기의 기준이 아니라, 마음으로 가르고 있다는 점이다. KBS-2 〈출발! 드림팀〉에서 연예인들이 이름만의 '드림팀'을 구성하여 다른 팀과 대결하고 있는데, 연예인들이 한 팀이 되어야 하는 객관적 기준이 없다. 이렇게 대립관계가 애매하다보니 이기고 지는 기준이 분명치 않고, 그 결과도 뚜렷이 나타나지 않는다. '스타 서바이벌 동거동락'에서 놀이의 결과는 사회자나 제작자의 마음대로 결정된다. 전통적 놀이에서 놀이의 객관적 중재자 역할을 하던 사회자가 여기서는 놀이의 결과를 마음대로 지명하는 것이 이를 잘 보여주고 있다.

이것은 오늘날의 사회가 매우 복잡해져서, 옛날처럼 대립을 간단히 풀 수 없는 시대의 분위기가 방송의 놀이 프로그램에서도 나타나고 있는 것 같다(정준영, 2001).

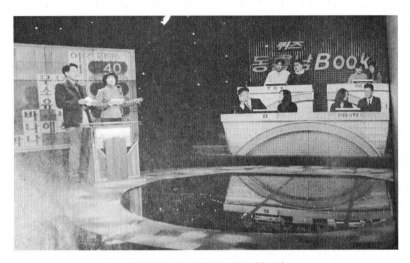

퀴즈 프로그램 〈퀴즈 동서남북〉(KBS)

◉ 종합연예(Variety) 프로그램

지상파 방송사들은 주말의 저녁 시간띠에는 주로 대형 종합연예 프로그램을 편성하여 주시청 시간띠로 이어주는 다리 역할을 맡겼는데, 이런 유형의 프로그램으로는 1995년 2월 KBS-2의 〈수퍼 선데이〉가 가장 먼저였다. 이 프로그램의 특징은 코미디 촌극, 스타쇼, 패러디 등을 묶어서 구성하는 것이며, 인기가 떨어지는 항목은 곧바로 새로운 항목으로 바꿔 넣는 부품조합식 구성이었다. 이어서 '96년에는 또한 KBS-2의 〈토요일 전원출발!〉, MBC 〈일요일 일요일 밤에〉와 SBS의 〈초특급 일요일〉이 뒤를 이어 생겨났다.

이런 유형의 프로그램들이 처음 기획될 때는 어떤 주제나 소재를 가지고 일관성 있는 내

용으로 구성하고자 하는 의도를 가지고 있었으나, 실제로는 스타의 연기력과 인기에 기대게 되면서, 원래 프로그램이 나아가고자 하는 목표에서 벗어나, 시청률만을 목표로 이것저것 될성부른 항목들을 끌어넣음으로써 '잡탕' 프로그램이 되고 말았으며, 이런 현상을 빗대어 '잡 버라이어티'라고 부르기도 한다. 이것은 주제의 일관성을 벗어나 오직 출연하는 연예인들의 즉석연기(해프닝)에 기대어 프로그램을 만들고, 연출은 단순히 연예인들을 출연시키는 능력으로 생각하는 현실을 비판하는 가장 알맞은 표현이다.

이들 프로그램의 특징을 요약하면 다음과 같다.

- 지나치게 단순한 집단놀이가 많아지고 있다. 이 과정에서 일본방송의 내용들을 모방 또는 표절하고 있다는 지적이 끊임없이 나오고 있다.
- SBS의 '패트롤 25시'같은 어른취향의 항목이 보는 사람들의 호응을 얻고 있다.
- MBC의 〈목표달성 토요일〉의 '애정만세'같은 생방송 항목이 약세를 보이고 있다.
- 앞선 프로그램의 구성항목을 본뜬 비슷한 항목들은 호응을 받지 못했다.
- 정보를 주는 항목의 생명력은 세다(주영호, 2002).

〈일요일 일요일 밤에〉(MBC)

기획 과정

◎ 소재와 주제 정하기

인간의 놀이 활동이 모두 놀이 프로그램의 소재가 될 수 있다. 그런데, 놀이 가운데 놀이의 규칙이 있는 것과 없는 것이 있다. 놀이 프로그램의 소재가 되기 위해서는 놀이에 규칙이 있어야 한다. 그래야 경쟁할 수 있다. 예를 들어 걷기, 수영, 자전거 타기 등은 처음에는 취미로 하는 여가활동으로서 놀이가 아니었으나, 여기에 일정한 규칙을 만듦으로서, 다투는 운동경기 종목으로 될 수 있었다. 따라서 놀이 프로그램의 소재에는 일정한 규칙이 있어야 하며, 다툴 수 있어야 한다.

이런 놀이의 종류로는 노래자랑, 장기자랑, 술래잡기, 수수께끼 풀기, 묘수풀이, 단어 맞추기, 짝짓기, 물건 만들기, 장애물 넘기, 무거운 물건 나르기 등 셀 수 없이 많다. 그런데, 이 놀이들을 크게 나누면, 알고 있는 지식으로 겨루기, 재치와 지혜로 겨루기, 신체적 능력(힘이나 기술)으로 겨루기의 세 가지가 된다.

그러나 소재를 고르는데 있어서 주의해야 할 점은 다음과 같다.

- ■ 소재는 될 수 있는 대로 일상생활에서 찾을 수 있는 것이어야 한다.
- ■ 일반 사람들이 알아서 유익한 것이어야 하며, 재미있어야 한다.
- ■ 문제가 너무 쉬워도 재미없지만, 너무 어려워도 맥이 풀린다. 문제의 쉽고, 어려운 정도는 상품이나 상금의 액수와도 관련이 있다. 상금의 액수가 커짐에 따라 문제도 어려워야 한다.
- ■ 하지만, 너무도 일상생활과는 동떨어져서 전혀 알지 못하고, 알 필요도 없는 문제는 프로그램의 흥미를 떨어뜨릴 수 있다.

놀이 프로그램에서 놀이의 소재가 프로그램의 성공을 결정짓는다. 신체능력을 겨루는 놀이에서도 너무 하기가 어렵거나, 힘든 놀이 소재는 참가자의 수를 제한하고, 시청자의 흥미를 잃게 할 수 있다. 누구나 쉽게 할 수 있으면서도, 재미있는 놀이를 만들어내는 것이 무엇보다 중요하다.

놀이 프로그램은 극적구성 방식으로 놀이의 진행을 구성함으로써 이야기 구성형태를 갖추기는 하지만, 드라마나 다큐멘터리처럼 주제를 가질 필요는 없다. 놀이를 통하여 즐거움과 함께 지식과 정보를 전달하는 것이 바로 주제에 해당된다고 할 수 있다.

◎ 구성

놀이 프로그램을 구성하는 방법은 드라마와 마찬가지로 극적구성 방법을 쓴다. 처음부분에서 일정 숫자의 출연자들이 함께 나와 경쟁하고, 여기에서 몇 사람이 떨어지고 두 사람이 남는다. 이 두 사람이 겨룰 때는, 경기 진행방식이 달라질 수 있다. 문제를 맞히거나 장애물을 넘으면 점수가 두 배로 많아지고, 실패하면 반대로 1/2로 줄어들 수 있다.

이들 대결에서 이긴 사람은 마지막으로, 지난 회의 우승자와 겨룬다. 이 대결에서 행운이나 불운의 기회가 주어질 수 있다. 일정 횟수의 문제를 풀거나, 장애물을 넘으면, 행운의 기회가 주어지는데, 이때 성공하면 몇 배 큰 점수를 받거나, 상품이나 상금을 받거나, 잘못하면 이제까지 얻은 점수와 상금을 모두 잃을 수 있다.

놀이경기에서 행운의 기회는 결정적으로 중요한 역할을 한다. 한순간에 행운의 주인공이 되거나, 불운의 골짜기로 떨어진다. 놀이 프로그램의 결정적 순간은 이 행운의 순간이 된다. 이것은 드라마의 절정에 해당된다. 놀이가 시작되면서 중간에 떨어져 나가는 사람이 생겨서 겨루는 사람의 숫자가 적어지고, 반대로 문제는 점점 어려워져서, 놀이의 긴장감을 높인다. 마지막 대결이 진행되고, 이긴 사람과 진 사람이 실력으로 가려질 쯤에서 갑자기 행운의 기회가 나타나고, 이제까지 뒤지던 사람이 행운의 기회를 잡는 순간, 이겨서 올라서고, 이제까지 잘 이겨오던 사람이 한순간에 행운의 기회를 놓쳐버리고 지는 사람으로 떨어질 때, 프로그램을 지켜보던 사람들은 이 갑작스레 결과가 뒤집히는데 놀라움과 함께 어찌할 줄 모르게 흥분되는 것이다.

드라마에서와 마찬가지로, 놀이 프로그램에 있어서도 결과가 뒤집히는 것은 보는 사람들에게 놀라움과 함께 즐거움을 준다. 놀이 프로그램에서 행운의 기회는 구성의 핵심이다.

◎ 대본작성

놀이 프로그램의 대본은 드라마에 비하여 비교적 간단하다. 먼저, 놀이의 진행규칙을 설명하고, 출연자를 소개한 다음, 사회자가 진행규칙에 따라 출연자에게 질문할 문제를 순서대로 적고, 일정 횟수의 묻고 대답하는 과정이 끝나면, 떨어져 나가는 사람과 계속 나갈 사람을 결정하고, 다음 경기를 시작하기에 앞서 남은 경쟁자를 소개하고, 이들과 간단한 대담을 나눌 수 있다. 이때의 질문사항도 대본에 적는다. 도중에 보조사회자의 역할이 있다면, 이를 표시하여 제작에 참여하는 요원들이 알도록 해야 한다.

마지막으로 겨룰 때, 대결방식이 바뀐다면 이를 적어서 알게 하고, 행운의 기회에 대하여 설명하고, 마지막으로 이긴 사람이 받을 상품이나 상금에 대해서도 적어야 한다.

이와 같이 놀이 프로그램의 대본에는 경기의 진행규칙, 질문할 문제와 상품 또는 상금 액수, 그리고 기타 프로그램 제작에 필요한 사항을 적는다.

◉ 출연자 뽑기

놀이 프로그램의 출연자는 크게 두 가지로 나뉜다. 첫째는 일반 출연자들이다. 이들은 프로그램을 보는 모든 사람들을 대신하여 프로그램에 나오는 사람들이다. 이들이 나올 때, 보는 사람들은 곧잘 이들을 동일시의 대상으로 여긴다. 그래서 이들이 문제를 맞히면, '우리가 해냈다'고 생각한다. 일반인들 가운데서 놀이 프로그램에 나오고 싶어 하는 사람들이 많기 때문에, 방송사에서는 이들을 일정한 기준에 따라 심사하여 내보낸다.

먼저, 그 프로그램에서 필요로 하는 놀이에 대한 지식을 시험해보고, 다음에 그의 태도나 얼굴과 몸차림이 방송에 출연해도 좋을 정도로 단정한지, 또 질문에 대답하는 자세와 목소리가 좋은지 등을 확인한 다음에, 방송에 내보낼지를 결정한다.

일반인을 내보낼 때는 나가고 싶어 하는 사람들의 수가 엄청나게 많기 때문에, 따라서 그만큼 프로그램에 대한 관심도 높아질 수 있다는 좋은 점이 있다.

다음에는 유명 인사들을 출연자로 뽑는 방법이다. 유명 인사들은 한 사람 한 사람이 자신의 분야에서 실력과 능력을 인정받았으며, 특히 연예인일 경우, 이미 어느 정도의 충성스런 팬들을 가지고 있어서 이런 유명 인사를 출연시키면, 자연스럽게 그의 팬들을 프로그램으로 끌어들일 수 있으며, 그 밖의 일반사람들도 쉽게 끌어들일 수 있는 좋은 점이 있다.

특히 일반사람들은 이들 유명 인사들이 다른 사람의 역할이 아닌 자기 자신을 연기할 때, 매우 인간적으로 친숙한 느낌을 받을 수 있기 때문에, 좋아하는 경향이 있다. 그러나 유명 인사들이 나올 때는, 그들과 함께 놀이에 참여하는 적극적인 자세에서 한걸음 뒤로 물러나 유명 인사들의 놀이를 보고 즐기는 수동적 자세를 취하게 된다.

놀이 프로그램에서 제일 중요한 출연자는 프로그램을 진행하는 사회자다. 사회자의 역할은 다음과 같다.

- 출연자들을 보는 사람들에게 소개한다.
- 그들에게 놀이의 규칙을 설명해주고, 그 규칙에 따라 묻거나 과제를 내주어서, 그들이 과제를 풀게 한다.
- 떨어지는 사람과 이기는 사람을 가리는 심판자의 역할을 한다.
- 출연자들에게 줄 상품이나 상금을 전달한다.
- 때에 따라 우승자나 다른 출연자들과 개인적인 대화를 나누기도 한다.

놀이 프로그램을 보는 사람들은 남자보다는 여자들이 많기 때문에(45%, 55%), 주로 남자들이 사회를 맡는다. 사회자는 보통 한사람이거나 두 사람인 경우가 많은데, 두 사람일 경우, 남자와 여자가 역할을 나누어 맡는다. 이 때 여성 사회자는 남성 사회자와 비슷하게 공동사회자 역할을 하거나, 남성 사회자를 돕는 보조사회자 역할을 한다.

놀이 프로그램을 만들 때, 경우에 따라 방청객을 제작현장에 참여시킬 수 있다. 이들은 출연자들의 연기를 지켜보면서 그들을 격려하거나, 멋진 연기에 박수를 보내고, 때에 따라 야유를 보내기도 하는 등 적극적으로 반응하면서 프로그램에 열띤 분위기를 만든다.

묻고, 대답하는 프로그램에서는 출연자들이 맞추지 못하는 문제를 방청객들에게 물어서 이들이 맞추면 따로 상품이나 상금을 주어서, 이들의 참여를 부추긴다. 이들을 제작에 참여시킬 때는 지나치게 흥분하지 않도록 하며, 질서를 유지하여 프로그램 진행에 방해가 되지 않도록 관리할 필요가 있다.

◉ 제작방식

놀이 프로그램은 대부분 연주소에서 만든다. 때에 따라서는 바깥이나 멀리 떨어진 다른 도시에서 프로그램에 참여하는 경우가 있는데, 이때는 중계차를 써서 만드는 시간에 실제 시간으로 참여하거나, 때에 따라 미리 만들어 연주소에서 프로그램에 끼워 넣을 수 있다.

놀이 프로그램을 생방송으로 만들 수 있으나, 실시간으로 생방송해야 할 시사적인 문제를 다루지 않으므로 생방송할 이유가 없으며, 놀이 프로그램의 진행과정이 복잡한 경우 사회자가 진행 도중에 잘못하거나 출연자들이 잘못할 수가 있으며, 초인종이 울리지 않거나, 점수판이 작동하지 않는 등, 장치에 고장이 생길수도 있기 때문에, 녹화로 만드는 것이 안전한 방법이다. 놀이 프로그램을 만드는 데에는 다른 구성형태의 프로그램에 비하여 여러

가지 장치들이 필요한 경우가 많다.

묻고-대답하는 프로그램에서는 먼저, 물을 내용을 보여 줄 화면이 필요하고(주로 크로마키 영상을 쓴다), 출연자들이 쓸 탁자가 필요한데, 이 탁자에는 대답할 기회를 먼저 얻기 위해 쓰이는 초인종(buzzer)과, 초인종을 눌렀을 때 이를, 프로그램을 보는 사람들에게 보여 줄 신호등(cue light)과, 출연자들이 대답을 맞혔을 때 받게 되는 점수표시등이 장치되어 있다. 글자-맞히기 프로그램에서는 글자를 나타내는 글자판이 있어야 하고, 행운의 기회를 줄 때 필요한 룰렛(roulette) 등의 장치도 필요하다.

특히, 질의-응답 프로그램에서는 출연자들의 움직임이 거의 없기 때문에, 그림에 움직임의 효과를 주기 위해 보조진행자(1 사람 또는 그 이상)들을 움직이게 하는 경우가 많다.

신체능력 경쟁 프로그램에서는 놀이를 하기 위한 기구들이 종목별로 필요하다. 장애물 시설이나 각종 놀이기구(뜀틀, 공, 그물망, 방망이, 라켓 등)를 설치해야 하고, 팀별로 운동복을 준비해야 한다. 신체능력 경쟁 프로그램에는 나오는 스타들, 경기도구, 시설과 응원단 등 볼거리와 움직임이 많기 때문에, 다른 눈길을 끌만한 시설이나 무대장치를 따로 할 필요가 없다.

● 제작비 계산

놀이 프로그램은 오락 프로그램(드라마, 코미디, 음악 프로그램 등) 가운데서 제작비가 비교적 적게 드는 프로그램이면서도 광고주들이 매우 좋아하는 구성형태의 프로그램이기 때문에 쉽게 잘 팔리고, 비교적 비싼 제작비와 광고료를 받을 수 있어, 방송사에서는 운동경기 프로그램과 함께 효자 프로그램으로 인식되고 있다.

놀이 프로그램에서 주로 많이 쓰이는 제작비는 상품이나 상금인데, 이것은 주로 상품 제조회사나 광고주가 대준다. 다음에는 출제료다. 질의-응답 프로그램에서는 많은 문제가 필요하기 때문에 여러 분야에서 비교적 많은 출제자를 확보해야 하고, 이들에게 알맞은 원고료를 주어야 한다.

다음에는 시설장치 비용인데, 이것은 한번 설치하면, 일정기간 동안은 바꿀 필요가 없기 때문에, 거의 붙박이 비용이라 할 수 있다. 이 비용을 전체 프로그램 편수로 나누면, 그렇게 큰돈은 되지 않는다.

다음에는 일반 출연료인데, 일반인들이 나오는 경우 출연료는 비교적 적은 편이나, 유명

인사들이 나올 경우에는 일반인들보다 많은 돈을 주어야 한다. 그러나 이들도 드라마나 쇼 프로그램 연기자나 가수로 출연할 때에 비해서는 적은 출연료를 받게 된다.

방청객들이 제작에 참여할 때는 이들에게 출연료를 주지 않는다. 그러나 경우에 따라서는 적은 돈의 상품을 선물로 줄 수 있다.

놀이 프로그램의 내용에 따라 연주소 바깥에서 놀이를 진행할 경우에는 따로 제작비가 들 수 있다. 특히 외국에까지 나가서 게임을 진행할 경우에는 항공비, 숙박비, 일당 등 엄청 난 비용이 따로 들 수 있으므로, 이럴 때는 프로그램으로 벌어들일 수 있는 광고수입을 먼저 계산해야 한다.

대본쓰기: 퀴즈 프로그램– 작가 김성덕

◉ 기획의도

현재의 퀴즈 프로그램들이 학생들을 대상으로 한 딱딱한 〈장학퀴즈〉나 연예인을 대상으로 한 너무 쉬운 퀴즈 프로그램밖에 없어서 연예인을 대상으로 하되, 본격적으로 재치와 두뇌를 필요로 하는 퀴즈 프로그램을 기획한다.

◉ 구성

먼저, 형식에 있어서 퀴즈의 속성인 긴장감을 가장 크게 할 수 있는 쪽으로 초점을 맞추었다. 맞출 때의 환호와 못 맞출 때의 창피함이 극단적으로 대비되는 장치가 없을까 생각하다가, 연예인이 계속 못 맞추고 쩔쩔매는 모습을 보는 것을, 사람들은 은근히 좋아한다는 점에 착안해서 헤드폰을 씌우게 했는데, 이것이 이 프로그램의 가장 새로운 형식이 되었다.

내용에 있어 퀴즈문제는 과연 어떤 것으로 할까, 먼저, 어렵되 학력이나 지식을 묻는 문제는 연예인의 인격을 침해할 수 있으므로, 재치를 겨루는 문제를 내는 것으로 결정하고 '있다 없다 퀴즈', '나도 맥가이버', '문장 맞추기' 등으로 구성했다.

일반적으로 퀴즈 프로그램에서 퀴즈내용 자체에 대해서는 오락성을 좇지 않는데, 여기서는 문제 자체의 재미와 퀴즈를 푸는 연예인의 재미, 두 가지 모두를 좇기 위해 문제의 오락성을 소홀히 하지 않았다.

○ 사회자

사회자를 정하는 문제는 작가가 공식적으로 거론할 사항이 아니나, 이번의 경우에는 작가가 처음부터 '새 술은 새 부대에'라는 생각 아래, '김승현'이란 신인을 염두에 두고 기획을 했기 때문에, 제작 간부진이 염두에 두고 있던 사회자에서 신인으로 바꾸기까지 상당히 힘들었지만, 작가의 강력한 의지는 때로는 힘센 믿음과 자신감으로도 평가되어, 제작진도 이를 받아들였다.

작가는 이 프로그램을 기획하는 동안 이 문제가 가장 힘들었다. 남들은 5분짜리 항목의 사회자를 두고 도박을 한다고 했지만, 새로움을 좇기 위해서는 언제나 도박이 필요하다. 특히 신인작가들인 경우에는 더욱 그렇다.

송년특집 <도전 추리특급>

구성 김성덕
MBC-TV 방송 1993. 12

설명	대본 내용
1. 제목에 대하여 일반적으로 제목은 40초 정도로 고정으로 만들어진 내용을 내보내게 되는데, 작가는 제목부터 보는 사람들을 안정적으로 확보하기 위하여, 붙박이 내용보다는 매주 흥미 있는 이야기를 따로 1~2분 정도 소개하여 흥미를 느끼게 한다.	**S#1 제목** 무대 현란한 조명 비추고 무용단 춤추는 데서. M: 시그널(BG) 성우(off): 송년특집 <도전 추리특급> 그 화려한 막을 올립니다. 이 프로그램의 사회자 김승현, 허수경 ⇒ 김승현, 허수경 뛰어나오고. 김승현: 안녕하세요, 도전 추리특급의 김승현입니다. 허수경: 안녕하세요, 허수경입니다. 김승현: 허수경 씨, 오늘이 1992년의 마지막 날입니다. 그래서 저희가 송년특집으로 재밌게 준비했죠. 허수경: 네, 출연팀들도 송년특집답게 요즘 인기리에 방송되고 있는 프로그램의 주인공들을 모셨습니다. 김승현: 자, 송년특집 도전 추리특급, 함께할 출연자 한 분 한분 소개해 드리겠습니다. ⇒ 김승현, 허수경 무대 양옆으로 갈라서서. 김승현: 오늘의 첫 출연팀 <우리들의 천국>의 주인공 김찬우, 장동건... ⇒ 김찬우, 장동건 등장하여 자리로.

2. 출연자와 인터뷰

여기에서는 대본의 분량이 많아서 인터뷰 내용은 없앴는데, 인터뷰 내용도 꼭 대본에 넣어야 하고, 대답하기 편한 질문, 짧게 대답할 수 있는 질문, 일반 질문이 아니라 코믹한 질문을 하는 게 좋다.

예).요즘 뭐하세요?(답이 길어지고 막연할 우려 있어 안 좋다)
- 오늘 각오는?(대답이 길어질 우려 있다)
- 오늘 누가 1등하고 꼴찌할 것 같아요?(답이 짧고 코믹상황이 연출될 확률이 많다)

3. 출연자를 적극적으로 만들어라

출연자들은 대개 수동적이다. 말 한 마디라도 더 시켜서 적극적이도록 몸을 풀어주어야 전체 진행이 부드러워진다.

김승현: 다음은 연예정보 프로그램의 새장을 연 특종 TV 연예의 임백천, 곽진영...
⇒ 임백천, 곽진영 등장하여 자리로.
김승현: 화제의 드라마, 인기를 얻고 있는 〈여자의 방〉 양희경, 배종옥...
⇒ 양희경, 배종옥 등장하여 자리로.
김승현: 자, 오늘의 마지막 팀입니다. MBC 간판 프로죠. 〈일요일 일요일 밤에〉 최수종, 이경규...
⇒ 최수종, 이경규 등장하여 자리로.
 김승현, 허수경 무대 가운데로 모여.
허수경: 네, 이렇게 네 팀을 소개했는데요. 제가 보기에도 정말 별들의 잔치인거 같아요.
김승현: 네, 송년특집입니다. 각 프로그램의 주인공들을 모시고 화려하게 출발하겠습니다. 잠시 후를 기대해주세요.

S#2 오프닝

김승현: 자, 송년특집의 도전 추리특급. 오늘 각 분야 프로그램의 주인공들을 모시고, 추리왕을 놓고 멋진 승부를 겨뤄보도록 하겠습니다. 먼저 오늘 출연팀부터 각오 한번 들어볼까요?
* 순서대로 각 팀과 인사 및 인터뷰
김승현: 첫 번째 순서부터 진행하겠습니다. 여러분 아시죠? 도전 IQ 200...
 CG 도전 IQ 200
허수경: 네, 도전 IQ 200은 200점부터 시작합니다. 다섯 가지에는 공통적으로 있고, 다섯 가지에는 공통적으로 없는 것을 알아맞히는 건데요, 연습문제를 한번 풀어보겠습니다.
* 연습문제, 예)

있다	없다	점수
신	악마	200
해	달	170
상	벌	140
소리	소음	110
현미	보리	80

김승현: 자, 지금부터 본격적인 추리왕 대결로 넘어가겠습니다. 제가 도전 IQ 200...그러면 우리 나와 주신 (출연자 중 1명)이 멋있게 '봅시다' 이거 한번 해주시기 바랍니다. 자, 일단 헤드폰을 쓰시고요. 자, 이제 누르신 분은 헤드폰을 벗고 말씀하시고 정답이든 오답이든 상대방이 소릴 들을 수가 없습니다. 정답이 나갈 경우에 시청자 여러분들 함께 풀어보십시오, 하는 뜻으로 소리 지우는 거 여러분 아시죠? 자, 도전 추리특급 IQ 200...

4. 문제도 내용의 오락성에 충실을 기하라

일반적으로 문제에는 쉽게 넘어가는 경향이 있는데, 코믹하거나 그 인물이 코믹성이 없으면 스타의 볼거리라도 만들어서 시청자로 하여금 한시도 TV에서 눈을 떼지 못하도록 1초 1초 순간순간에도 신경 써야 한다.

출연자: 도전 추리특급 도전 IQ 200 봅시다.

S#3 도전 IQ 200

있다	없다	점수	출연자
씨	나무	200	강석우 .옥소리
태풍	바람	170	김세준 .강수지
러브스토리	벤허	140	심은하 .이정재
겨울	여름	110	서정민
얼굴	가슴	80	이승연

정답: 눈

*문제 ENG 예시

심은하, 이정재 앉아 서로 문제 내고 맞추는 장난치고 있다.

심은하: 〈빠삐용〉?

이정재: 스티브 맥퀸, 더스틴 호프먼? 〈닥터 지바고〉?

심은하: 오마 샤리프, 〈바람과 함께 사라지다〉?

이정재: 클라크 게이블, 비비안 리...

심은하: 〈러브 스토리〉?

이정재: 알리 맥그로, 라이언 오닐...

심은하: 그것도 맞는데, 그럼 이거 한번 맞춰봐. 〈러브 스토리〉에는 있는데 〈벤허〉에는 없다.

김승현: (코너 안내) 자, 이렇게 해서 첫 번째 도전 IQ 200을 보셨는데요. 그럼 여기서 다음 순서 퍼즐 1, 2, 3...

5. MC 활용을 분명하게 하라

일반적으로 사회자가 두 명일 때는 작가가 대사를 나누어서 그냥 적는 경우가 있는데, 그렇게 되면 대본 적는 사람은 편할지 모르지만 현장 진행에서 사회자는 대본 외우기에 급급해서 진행이 서툴게 된다.

그러므로 사회자 역할분담을 확실히 하라. 예를 들어 퍼즐 1, 2, 3 경우를 보면 코너 리드 및 안내는 김승현이 무조건 맡고, 퀴즈문제에 대한 설명은 꼭 허수경이 하도록 분담되어 있어 현장에서도 교통정리가 잘되어 진행이 원활하다.

S#4 CG: 퍼즐 1, 2, 3

허수경: (퀴즈내용 안내) 네, 퍼즐 1, 2, 3은 150점이 걸려 있습니다. 1번부터 12번까지 숫자판이 있는데요. 그 뒤에 글자들이 죽 붙어있어요. 숫자에 맞게 1번부터 12번까지 차곡차곡 한 문장을 맞춰주시는 겁니다. 자, 헤드폰을 다 쓰시고요.

김승현: (코너 안내) 자, 헤드폰을 쓰시구요. 자, 이제 열두잡니다. 순서대로 잘 보셔가지구 한 문장을 맞춰주시면 되겠습니다. 퍼즐 1, 2, 3 여러분 잘 아시죠? 다 같이 우리 반가운 손님맞이하듯이 '봅시다' 한번 외쳐주세요.

자, 퍼즐 1, 2, 3.

방청객: 봅시다!

* 문제

갓	쎄	이	네
달	벌	글	써
지	아	한	나

⇒ CG로 글자판이 돌아가고 점수는 점점 떨어진다.

〈정답〉 아 글쎄, 한 달이 벌써 지나갔네.

(정답을 각 팀에게 읽어보라 시킨 다음, 백일섭이 직접 말하는 모습을 ENG로 보여준다)

김승현: 자, 이렇게 해서 퍼즐 1, 2, 3까지 진행해 드렸습

6. 상황이나 애드리브 대본을 적을 수는 없어도 지시는 꼭 해두라

퀴즈 프로그램 속성상 누가 몇 점을 받을지 모르므로 확실한 대본지시가 어렵다. 하지만 어떤 상황에서는 공통된 이야기를 유도하라고 꼭 지시해야 한다.

예) 중간점수 후 각 팀 소감을 물을 것 등.

'나도 맥가이버' 대본은 분량상 자세히 싣지 않았다. 유의할 점은 비록 2~3분짜리 대본이지만 문제 출제에 못지않게 그 앞에 유도되는 내용도 정성스레 쓰고, 정성스레 촬영해야 한다는 점이다. 이 ENG 촬영은 좀더 나은 영화 기법으로 찍기 위해, 단 3분에 거액을 들여 외부 프로덕션에서 별도로 촬영했다. 퀴즈에 못지않게, 그만큼 그 앞의 볼거리 내용도 중요시한다는 얘기다.

니다. 제일 첫 코너 여러분이 좋아하시는 도전 IQ 200은 요, 바로 시청자 여러분의 엽서를 받습니다. 보내주신 엽서 중에 채택되신 분께는요, 저희가 정성껏 준비한 선물을 보내드리도록 하겠습니다. 어디로 보내주시는지요, 허수경 씨가 자세하게 안내해 드리겠습니다.

허수경: 네, 자세하게 안내해 드리겠습니다.

S/S: 도전 추리특급 주소(안내)
　　재미있는 문제, 재치 있는 문제 많이 보내주시구요, 전화번호 함께 적어 보내주시기 바랍니다.

김승현: 도전 추리특급. 자, 여기서 중간점수 확인하겠습니다.

　* 중간점수 확인 후 각팀 소감을 꼭 물을 것.

김승현: 자, 다음 순서. 여러분 기다리시던 '나도 맥가이버'.

S#5 나도 맥가이버

허수경: 네, 나도 맥가이버에서는요, CF 스타 장동직 씨와 탤런트 박선영 씨가 멋진 극을 여러분들께 보여드립니다. 그 극 속에서 어떤 사건이 벌어지는데요, 맥가이버가 그 사건의 범인을 아주 귀신같이 잡아냅니다. 어떻게 범인이 진짜 범인인지를 알았을까요, 이게 문젭니다.

김승현: 네, 나도 맥가이버에서는 헤드폰을 쓰지 않고 그냥 적어주시면 되는 데요, 이야말로 여러분들의 진짜 추리력을 알아보는 그런 문제가 되겠습니다. 자, ○○○ 씨가 제가 '나도 맥가이버' 하면, '봅시다' 해주십시오. '나도 맥가이버!'

○○○ : 봅시다.

* 대본 별도

김승현: 자, 여기서 오늘 출연자 여러분께 드릴 상품소개를 멋있게 한번 해드리겠습니다.

⇒ 성우 OFF로 상품 소개

김승현: 네, 도전 추리특급. 이제 한 순서만 남겨놓고 있습니다. 점수가 많이 있기 때문에 이 순서에서 오늘의 추리왕이 결정될 것 같습니다. 여러분, 지난주에 저희가 선보였던 그런 순서가 되겠습니다. 추리 그래픽 200...

* CG : 퍼즐 그래픽 200

허수경: 새로운 형식의 추리 그래픽 200에서는 요, 200점이 걸려 있구요, 제 뒤에 있는 멀티비전에 그림이 그려집니다. 그런데 차례대로 우리가 보통 그림 그리듯이 처음부터 그려지는 게 아니구요, 구석구석에 조금씩 그려집니다. 그 그림이 과연 어떤 그림인지 맞춰주시는 겁니다.

7. 점수제도에 예외성을 생각하라

퀴즈 대결에서는 누가 1등이고, 2등은 1등을 추격할 수 있을까 하는 스릴을 빼놓을 수 없다.

1등과 2등, 또는 꼴찌 점수가 너무 차이나면, 흥미가 없어진다. 그래서 항상 많은 변수를 장치해놓는 게 좋은데, 그 중의 하나가 마이너스 점수제도이다.

이 장치가 가장 두드러지게 나타나는 퀴즈 프로그램은 본 작가가 쓴 송승환 옥소리의 〈퀴즈 집중탐구 세계의 걸작〉인데, 여기서는 '1등을 잡아라', '꼴찌에게 기회를', '찬스 이용' 등등으로 항상 1등을 견제하고, 꼴찌에게도 역전의 기회가 있도록 유도하여 끝까지 점수대결이 팽팽하도록 유도했다.

8. 오프닝과 클로징을 특이하게

흔히들 오프닝 클로징을 보면 어느 PD의, 어떤 작가의 작품인지 알 수 있을만큼 제작자의 개성이 드러난다. 오프닝이, 클로징이 평범하다는 말은 곧 작가의 기획력도 평범하다는 얘기다.

무조건 개성이 있어야 한다. 작가가 크게 어필될 수 있는 부분이 오프닝, 클로징 구성이다. 본 작가는 클로징을 일반 마무리 멘트에서 끝내지 않고 보너스 게임에서 흰 공, 빨간 공 중의 하나를 집는 순간, 1등의 극적인 표정(기쁨 또는 실소)에서 스톱모션으로 끝냈다.

김승현: 그림이 무슨 그림인지, 그러니까 굉장히 광범위합니다. 어떤 건물일 수도 있구요. 우리가 많이 봤던 어떤 뭐~ 뭘 수도 있구요. 그러나 보시면 알 수 있습니다. 자, 여기서 오늘의 추리왕이 결정될 텐데요. 한 가지 여러분이 유의하실 점은요, 추리 그래픽 200에서는 마이너스 점수도 있습니다. 그동안 벌었던 점수 깎일 수도 있으니까요. 진지하게, 신중하게 맞춰주시기 바랍니다. 출연자 여러분, 모두 다 같이 '추리 그래픽 200' 하면, '봅시다' 외쳐주시기 바랍니다. 자, '추리 그래픽 200'...

일동: 봅시다.

S#6 퍼즐 그래픽 200

⇒ CG로 닭의 모습이 여기저기 조금씩 그려짐. 점수는 점점 깎임.

정답: 닭

* 정답 맞춘 후 스튜디오로 나오는 게스트들.

김승현: ① 최종 점수 확인+추리왕 발표.
 ② 추리왕과 소감 인터뷰
 ③ 보너스 게임 유도

S#7 보너스 게임

(상자 안에 흰 공과 빨간 공이 들어있고, 추리왕이 손을 넣어 흰 공을 집으면, 보너스 상품을 받고, 빨간 공을 집으면, 꼴찌가 상품을 받는 게임. 이때 방청객 모두 흰 공, 빨간 공을 외침)

추리왕이 공 집어들어 확인하고, 기뻐하는 모습에서 스톱모션되고 자막 올라간다.

Broadcasting Program Planning CHAPTER **07** 음악 프로그램

음악을 중심으로 구성되는 프로그램으로, 대부분의 텔레비전 프로그램들에서 그림이 소리보다 중요하게 다뤄지는데 비해, 음악 프로그램에서는 소리가 그림보다 더 중요하게 다뤄진다. 음악은 소리 가운데서 가장 힘 있게 인간의 감성을 건드리기 때문에, 텔레비전 방송이 처음 시작될 때부터 사람들은 음악 프로그램을 좋아했다.

음악 프로그램은 가수, 악단, 무용, 오페라, 연극 등 여러 가지 형태의 예술형식들과 잘 어울렸기 때문에, 텔레비전 프로그램 구성형태에 아주 잘 맞았다. 나이 많은 사람들에게는 국악이, 30~40대의 사람들에게는 가요가, 청소년들에게는 팝음악이 호소력이 있었으며, 따라서 모든 나이의 사람들에게서 사랑을 받았다.

일반적으로 텔레비전에서는 그림이 주가 되고 소리는 그림을 따라가기 마련인데, 음악 프로그램에서는 반대로 소리가 주가 되고, 그림이 소리를 따라간다. 이 때문에 이것을 제대로 알지 못하는 제작자나 연출자는 음악 프로그램을 잘 만들지 못한다. 소리에 어떤 그림을 따르게 해서 소리의 감성을 전달하는데 도움이 될 것인지가 음악 프로그램 성공의 열쇠가 된다.

라디오에는 그림이 없기 때문에, 사람들이 다른 일을 하면서도 음악을 즐길 수 있어서, 라디오 음악 프로그램은 계속해서 듣는 사람들의 사랑을 받았으며, 라디오 프로그램의 주된 내용으로 자리 잡았으나, 텔레비전에는 그림이 있었기 때문에, 라디오처럼 계속해서 보는 사람들의 귀와 눈을 붙잡아 둘 수 없었으며, 자연히 음악 프로그램의 인기는 줄어들 수밖에 없었다.

최근에는 유선텔레비전에서 음악을 전문으로 방송하는 전송로(K Mnet)가 생겨나면서, 음악을 좋아하는 사람들의 눈길을 사로잡음에 따라, 지상파 텔레비전의 음악 프로그램들은 빠르게 인기를 잃기 시작해서, 대부분 편성에서 사라졌다. 지금은 각 방송사에서 한두 편씩 편성하여 겨우 음악 프로그램의 명맥을 잇고 있다.

프로그램의 발전

라디오와 마찬가지로 텔레비전은 늘 음악방송의 한 부분을 맡아왔고, 생방송을 녹음방식으로 바꾸었으며, 가수들이 음반 파는 것을 거들어왔다.

텔레비전 음악은 대체로 노래와 뮤지컬의 간단한 생방송 공연에서부터 음악을 공들여 만든 영상과 함께 내보내면서 발전해왔다. 1980년대에 나타난 '팝 비디오'는 새로운 영상으로, 텔레비전에 새로운 영상기법을 제공했고, 광고와 활극(action)영화에로 천천히 퍼져나갔다.

생방송은 음악 하는 이들의 공연뿐 아니라, 무대공연의 좋은 점(보는 사람에게 스타들을 가까운 곳에서 볼 기회를 주는)에 기댄다. 로큰롤이 시작되면서 대중음악은 한층 눈으로 보는 것 중심으로 되었는데, 엘비스 프레슬리(Elvis Presley)의 엉덩이춤이 그 계기가 되었다. 눈으로 보는 요소는 늘 패션과 밀접한 관계가 있었다. 경쟁이 심한 시장에서 자신의 작품을 차별화하려는 팝 음악에서, 젊은이들이 좋아하는 음악을 고르는 데에 영향을 미치는 가수들의 역할은 매우 중요했다. 음악인과 음악의 이미지는 옷, 음반표지와 팝 비디오로 나뉘었다.

1950년대에는 대중음악에 바탕을 둔 〈여러분의 인기곡 행진(Your Hit Parade)〉과 뒤이어 〈영혼의 기차(Soul Train)〉, 〈미국의 야외음악당(American Bandstand)〉 같은 쇼가 나타났다. 모든 음악쇼는 가수가 연주소에 나와서 히트송을 노래하는 형식에 바탕을 두었다.

ABC 〈미국의 야외음악당〉은 30년 동안 계속되었다. 진행자는 딕 클라크(Dick Clark)였고, 1957년 5월에 시작해서 1989년에 막을 내렸다. 방청객이 있었고, 생방송 공연을 하고 그것을 방송했다. 단정한 10대와 침착한 딕 클라크가 나오는 이 프로그램은 부모들까지 로큰롤을 받아들이도록 이끌었을 뿐 아니라, 다른 쇼에서는 볼 수 없는 흑인 가수와 관객을 함께 아우르는 통합성으로도 이름을 높였다.

〈여러분의 인기곡 행진〉 같은 다른 프로그램들은 '어른' 음악을 연주했고, 때로 뮤지컬을 공연하는 종합연예(variety)쇼를 보여주기도 했다. 텔레비전에 팝가수가 출연하는 것은 홍보에 중요했으며, 음반을 파는데 직접적인 자극제가 되었다. 텔레비전 출연은 대놓고 홍보하는 수단이었다.

그러나 미국의 텔레비전 방송은 위에 든 〈미국의 야외음악당〉과 〈당신의 인기곡 행진〉 같은 몇몇 프로그램들을 빼고, 대중음악에 별로 관심을 보이지 않았다. 이것이 1981년에

음악 유선텔레비전 방송망(Music Television)이 생기면서 바뀌었다. 비틀즈가 1965년 첫 번째 '팝 비디오'를 만든 것은 텔레비전 연주소에서 생방송하는데 드는 비용이나 노력 없이도, 여러 텔레비전에 모습을 드러내기 위해서였다. 이런 현상으로 인해 순전히 팝 음악만을 방송하는 전송로들이 생기게 되었다.

MTV는 1981년 미국에서 시작되어 텔레비전 음악 프로그램을 전체적으로 바꾸었다. 음악만 다룬 첫 텔레비전 방송국이었을 뿐 아니라, 팝 악단들이 자신의 유형(style)을 경쟁하는 장이 되었다. MTV는 빠르게 12~24살에 이르는 10대와 젊은이들을 표적수용자로 하는 하루 24시간 록-영상 발전소(rock-video powerhouse)가 되었다. 함께 가진 방송망인 비디오 핫 원(Video Hot One)은 25~34살까지의 어른들을 끌어 모으기 위한 프로그램들을 편성한다.

MTV가 생긴 뒤, 팝 비디오의 형식이 여러 가지로 많아졌다. 예를 들어 마돈나(Madonna)의 〈처녀처럼(Like A Virgin)〉의 경우, 그녀의 관능적인 이미지뿐 아니라 패션감각을 한껏 드러냈다. 유럽에서는 1987년 8월에서야 MTV 같은 방송을 하게 되었다. 〈튜브(The Tube)〉라는 혁신적인 음악쇼가 MTV 형식으로 제작되었고, 이 프로그램은 뒤에 음악 텔레비전에 영향을 미쳤다(글렌 크리버 외/박인규, 2004).

우리나라에서는 TBC-TV가 개국할 때, 함께 시작된 음악 프로그램 〈쇼쇼쇼〉는 본격적인 뮤지컬쇼로서 코미디와 음악, 무용을 어떤 한 가지 주제와 줄거리를 중심으로 엮어서 구성했는데, 방송이 시작될 때부터 대중음악 팬들의 열렬한 지지와 호응을 받았으며, 오늘날까지도 쇼 프로그램의 대명사로 통하고 있다. 이 프로그램의 성공에 자극받은 MBC는 〈일요일 일요일 밤에〉와 〈토요일 토요일은 즐거워〉를 잇달아 편성하여 〈쇼쇼쇼〉와 함께 대중음악의 발전을 이끌었다.

1980년 12월 1일, 이때까지 흑백으로 방송되던 지상파 텔레비전에 색채(color) 방송이 도입되면서 음악 프로그램은 화려한 색채화면으로 새롭게 태어났다. 그러나 우리나라 고유의 색상에 관한 연구 없이 시작되어, 무질서하고 국적 없는 정서를 낳았다는 비난을 받기도 했다.

이런 혼란 속에서 방송사들은 음악 프로그램의 시간을 늘리는 한편, 새로 사들인 최신 효과장비와 이에 따른 여러 가지 연출기법을 실험하기 위해, 관객의 반응이 곧바로 현장에서 나타나는 공개 생방송을 과감하게 시도하기도 했다. KBS-1의 〈100분 쇼〉, 〈가요무대〉와 MBC의 〈쇼 2000〉이 대표적인 음악 프로그램들이었다.

그러나 유선텔레비전의 MTV와, 콘서트 등의 생방송 프로그램이 발전하면서 지상파 텔레

비전의 음악 프로그램들은 인기를 잃어갔고, 이제는 KBS의 〈가요무대〉와 〈뮤직뱅크〉 등이 주시청 시간띠에서 간신히 명맥을 잇고 있다. 가요순위 프로그램은 순위선정을 둘러싼 비난에 팬들이 등을 돌렸다.

이 가운데서도 1993년 10월 10일, 첫 방송을 내보내면서 탄생한 〈KBS 열린 음악회〉는 대중가요에서 고전음악, 국악, 동요에 이르기까지 폭넓은 선곡으로 공개 음악방송의 새 지평을 열어, 1994년 제21회 한국방송대상에서 대상을 받았다.

그동안 지상파 라디오와 텔레비전 방송은 대중음악 발전에 크게 이바지했다. 방송사의 여러 음악과 오락 프로그램들에 많은 음악인들이 출연하여 자신을 팬들에게 알릴 기회를 얻었으며, 방송사는 이들의 인기를 이용해서 시청률을 올려왔다. 음반산업은 지상파방송과 함께 발전해왔다. 방송에서 시대별로 유행하는 음악은 곧바로 음반으로 판매되었다. 따라서 지상파방송의 대중음악에 대한 영향력은 매우 컸다.

지상파방송은 서구의 팝음악에 맞서 우리 대중음악을 발전시키는 데는 커다란 공을 세웠으나, 한편으로는 텔레비전의 특성과 한계 때문에 대중음악을 기형적으로 발전시키는 해악을 끼친 점도 있다. 곧 지상파 텔레비전 방송들은 주로 10대 청소년들이 좋아하는 댄스음악 중심으로 음악을 구성하고, 따라서 듣는 음악보다는 볼거리에 반주가 따르는 형식으로 음악의 지위를 떨어드렸다. 그러다보니 텔레비전을 피하는 가수들이 많아지고, 오디오(소리) 가수와 비디오(영상) 가수로 가수의 유형이 나뉘기도 했다.

또한 지상파 세 방송사가 시청률 경쟁을 벌이면서 인기가수와 연예인들을 모시기 위한 경쟁이 심해지고, 연예 프로그램의 선정성이 문제로 드러나고, 음악인들에게 음악이 아닌, 연기를 강요하는 억지상황이 자주 벌어지기도 했다. 그러나 유선텔레비전과 인터넷방송의 음악 프로그램 수가 늘어나고 활성화됨에 따라, 지상파 방송사의 지배적 독점권도 상대적으로 약해지기 시작했다. 여기에 연예제작사협의회의 MBC 방송출연 거부사태가 벌어졌고, 이것이 연예 프로그램에 심각한 타격을 입혔고, 이를 계기로 방송사와 음악팬, 연예 관계자들 사이에서 텔레비전 음악 프로그램을 전면적으로 개혁해야 한다는 요구가 거세게 일어났다.

2001년 '대중음악 개혁을 위한 연대모임'이 중심이 되어 가요순위 프로그램 폐지운동이 본격화되었다. 여기에서 지적된 가요순위 프로그램의 문제점으로는 다음과 같다.

- 가요순위 선정방식이 공정하거나 객관적이지 않다.
- 출연가수나 연주자들이 대부분 댄스그룹이어서 장르의 편중이 심하다.
- 생방송 때 립싱크(lip sync, 테이프 재생 때 입술 움직임 맞추기)의 비율이 높다.
- 전반적으로 음악 프로그램이기보다 쇼, 오락 프로그램의 성격이 더 세다.
- 순위 프로그램 출연에서 기획사의 로비활동이 의심스럽다.

이와 같은 문제점들이 공식적으로 제기되자, KBS만 이 의견을 받아들여 〈뮤직뱅크〉에서 가요순위제를 폐지하기로 결정했으나, MBC의 〈음악캠프〉와 SBS의 〈인기가요〉는 순위제를 그대로 유지하면서 문제점을 개선하는 방향으로 가닥을 잡았다.

음악 프로그램의 또 하나의 문제점은 음악을 전문 장르별로 나누기보다 대체로 세대별로 나누는 경향이 심하다는 점인데, 음악 프로그램의 전문성을 살리기 위해서는 세대별로 나누는 것에서 벗어나야 한다.

지상파방송에서 음악 프로그램의 예전의 명성을 되찾기 위해서는 제작자들의 프로그램에 대한 인식을 바꾸는 것이 시급하다(이동연, 2001).

한편, 방송사들은 우리 음악을 찾고 개발하며 이를 전승하고자 하는 노력으로, 궁중음악과 민속악을 포함한 국악 프로그램 개발에 의욕을 가지고 여러 가지 시도를 했다. KBS는 1981년 9월 KBS-1TV에 〈KBS 지정석〉(화~수요일 21:45~10:45)과 1982년 9월 KBS-2TV에 〈국악무대〉를, MBC는 〈천하 한마당〉(수요일 20:00~21:00)을 신설했으나, 불행히도 시청자들의 호응을 얻지 못해 폐지하고 말았다.

프로그램의 아래 유형

여기에는 노래를 중심으로 구성되는 프로그램, 연주를 중심으로 구성되는 프로그램, 노래와 연주, 무용 등을 섞어서 구성하는 종합연예 프로그램(variety show)과 노래를 인기순위 중심으로 구성하는 프로그램 등이 있다.

- **장르별 음악 프로그램_** 가요, 가곡, 국악, 재즈, 팝 등 장르별로 구성되는 음악 프로그램.

- **인기가요 톱텐_** 팬들의 인기투표에 의해 선정된 인기가요 중심으로 구성되는 프로그램.

■ **인기가수 쇼_** 특정 인기가수의 노래를 중심으로 그의 개인적인 삶의 이야기 등을 함께 엮어서 만드는 프로그램.

■ **종합연예 쇼_** 음악, 콩트, 무용, 악극 등을 함께 섞어서 구성하는 종합연예 성격의 프로그램.

■ **관현악단 중심의 음악회_** 교향악을 연주하는 관현악단을 중심으로 하고, 주로 클래식 음악으로 프로그램 내용을 구성한다.

■ **음악 텔레비전(MTV)과 뮤직비디오(music video)_** 미국의 경우에도 한때 음악 프로그램의 인기는 대단했다. 에드 설리번(Ed Saullivan)- 그는 엘비스 프레슬리와 비틀즈를 미국에 소개했다-, 쥬디 갈랜드(Judy Garland), 프랭크 시내트러(Frank Sinatra), 페리 코모(Perry Como), 소니와 처(Sony and Cher)와 같은 유명한 스타들이 사회를 맡았을 때, 이들 음악 프로그램들은 몇 시간씩 가정에 음악을 보내주었다. 그러나 제작비가 계속 오르고 음악의 취향도 바뀜에 따라, 이들 음악 프로그램들의 인기도 점차 떨어졌다. 1990년대에 이르러 이들 프로그램들은 지상파 텔레비전에서 완전히 사라져버렸다. 단지 때로 특집의 형태로 한 번씩 방송되곤 할 뿐이다.

이와 같은 지상파방송의 사정과는 달리, 1981년에 유선체계에서 음악 텔레비전(Music Television, MTV)이 생기면서 10대와 20대 음악팬들의 관심을 끌기 시작했는데, 유선체계는 음악 프로그램을 전송하기 시작하자마자, 12살에서 24살까지의 젊은 음악팬들을 위한 24시간 록음악 비디오를 전송해서 폭발적인 관심과 인기를 끌었다.

이 유선체계와 자매 전송로인 비디오 힛즈 원(Video Hits One)은 25살에서 34살까지의 음악팬들을 대상으로 음악 프로그램들을 편성하고 있다.

1996년에 비아콤(Viacom/MTV)은 또 다른 음악전송로인 M2를 열었다. 여러 종류의 음악을 전문으로 하는 전송로들이 전국에 걸쳐 설립되었는데, 그 가운데는 미국 서부지방의 음악을 전문으로 하는 향토음악 텔레비전(Country Music Television, CMT)이 있고, 베트의 유선재즈 전송로(Bet's Cable Jazz Channel)는 넓은 범위의 혁신적인 음악작품들, 영화와 다큐멘터리들을 편성하고, HTV는 24시간 스페인말로 라틴음악을 내보낸다.

음악 텔레비전에서 특징적인 현상은 뮤직비디오(music video)다. 이것은 원래 음반의 판매를 촉진하기 위해 만들어졌으나, 마침내 스스로 텔레비전의 프로그램 유형으로 자리 잡

았다. 연기자들은 노랫말에 맞추어 연기하고, 노랫말을 풀이하며, 노랫말에 따른 영상을 만든다.

　판매를 촉진하는 도구로서 뮤직비디오는 방송국들에 공짜로 나누어졌으나, MTV는 1984년에 인기가 높았던 마이클 잭슨(Michael Jackson)의 스릴러(Thriller)에 독점적 권리의 대가를 치름으로써, 이 같은 관행을 바꿨다. 오늘날 MTV는 몇몇 뮤직비디오에 대해서는 독점적인 초기사용권(periods of availability) 계약을 맺고 있다.

마이클 잭슨의 〈스릴러〉

MTV의 성공에 대해서 한 음악 해설가는 다음과 같이 말하고 있다.

　"…뮤직비디오의 빠른 속도와, 만화경처럼 그림들이 흘러가는 형식은 대중문화를 꿰뚫고 지나가면서, 사람들이 음악을 듣는 방식을 바꾸고, 영화, 텔레비전, 패션, 광고와 텔레비전 소식까지에도 열광적인 발자취를 남겼다."(Head et al., 1998)

　우리나라의 뮤직비디오는 1980년대 '영상가요'라는 이름으로 방송사에서 주로 만들었다. '듣는 음악'에서 '보는 음악'으로 크게 바뀐 것이다. 바닷가나 갈대밭을 하염없이 걷기만 하는 워킹 비디오(walking video), 가사를 곧이곧대로 나타내는 가사충실형 뮤직비디오, 탈 쓴 사람을 옆에 앉혀놓고 노래를 부르는 산울림의 '너의 의미' 등 전위예술형 뮤직비디오들이 이 시대 뮤직비디오의 특징이다. 굳이 조성모의 '투 헤븐'처럼 드라마 형식으로 만든 뮤

직비디오를 꼽으라면, 죽은 영혼의 방랑기를 다룬 나훈아의 '잡초' 정도가 있다.

1990년대 서태지가 나온 뒤, 뮤직비디오가 본격적으로 만들어지기 시작했다. 그리고 최근에는 5분 남짓한 뮤직비디오 한편을 만드는 데에 수억 원이 들어가는 것이 유행이 되었다. 김범수의 '하루'는 10억 원이, 조성모의 '아시나요'는 15억 원이 들었는데, 이는 순 제작비가 15억 원인 흥행대박 영화 〈집으로〉의 제작비에 비교되는, 일종의 이상한 현상이다. 이처럼 드라마형 뮤직비디오가 일대를 휩쓰는 것은 드라마를 좋아하는 대중의 기호 때문인데, 인기배우들이 엮어내는 뮤직비디오 속의 멜로연기가 시너지 효과를 내는 것이다(이흥우, 2010).

우리나라의 지상파 방송사들도 MTV의 성공에서 지상파 텔레비전의 음악 프로그램을 되살릴 혁신적인 생각의 꼬투리(idea)를 찾아보는 것이 좋겠다.

▶ **DJ 프로그램**_ 음악을 주로 해서 음악을 전달하는 프로그램을 말하며, 따라서 이 프로그램은 음악과 말로 구성된다. 음악은 DJ가 골라서 편성하며, 말은 음악을 전달하는 DJ의 말솜씨에 달렸다. DJ(disk jockey)란 음악을 전달하는 음악 전문가를 일컫는다.

DJ 프로그램은 우리가 흔히 잘못 알고 있듯이 미국이 아니라, 일본에서 먼저 시작되었다. 1930년 10월에 국제방송을 시작한 일본 NHK가 1935년에는 미국과 캐나다의 북미지역을 대상으로 방송영역을 넓혔는데, 이 방송에서 〈라디오 도오쿄오〉이라는 제목으로 이야기나 연예계 소식 등을 레코드음악 사이에 이어가는 프로그램을 방송했다. 이러한 형식의 라디오 프로그램은 그때 일본 밖의 다른 나라에서는 그 예를 찾아볼 수 없었다. 이 프로그램을 〈뉴스위크〉지가 '디스크자키'라고 이름 붙였으며, 그 뒤 미국에서도 이와 비슷한 프로그램들이 생겨났다. DJ 프로그램은 미국에서 더욱 발전하여 제2차 세계대전 뒤에 일본으로 거꾸로 수출되어 라디오 프로그램의 주요형식으로 자리 잡았다.

DJ 프로그램은 전달하는 음악의 형태와 프로그램의 내용에 따라 팝송, 가요, 고전, 국악, 종합음악 프로그램 등으로 나눌 수 있다. 미국에서는 팝송 프로그램을 음악의 장르에 따라 컨트리(country), 팝(pop), 재즈(jazz), 이지 리스닝(easy listening), 하드록(hard rock), 프로그레시브(progressive) 등으로 나누는데 반해, 우리나라에서는 오랜 팝을 주로 방송하는 올드 팝, 최신곡을 방송하는 톱 40, 유럽이나 남미, 홍콩, 소련 등의 음악을 방송하는 제3세계 음악 프로그램 등으로 나눈다.

한편, 프로그램이 담고 있는 내용이나 정보가 무엇이냐에 따라 DJ 프로그램을 전화나 엽

서로 신청곡을 받아 방송하는 신청곡 프로그램, 음악정보만을 방송하는 전문음악 프로그램, 생활정보, 연예계 정보, 운동경기, 교통, 날씨 등의 정보를 주로 방송하는 정보 프로그램, 문제를 풀어가는 퀴즈 프로그램 등으로 나누기도 한다.

그러나 현재 대부분의 DJ 프로그램들은 이러한 여러 가지 형태를 종합해서 방송하는 것이 일반적인 추세다(김기덕, 1991).

우리나라에서 DJ 프로그램이 인기를 얻은 것은 1960년대 첫 시기에 민간 라디오방송에서 시작한 팝송 프로그램부터다. 상업방송들은 대중에게 호소력 있는 유행음악을 두고 경쟁을 벌였다. DBS의 〈톱튠쇼〉와 〈3시의 다이얼〉은 우리나라 DJ-1호인 최동욱이 제작과 진행을 맡아 젊은이들로부터 열광적인 인기를 끌었으며, MBC는 〈한밤의 음악편지〉, TBC는 〈밤을 잊은 그대에게〉를 각각 편성해서 역시 젊은이들의 인기가 높았다. 1970년 봄개편 때 DBS는 당시 인기절정의 통기타 가수 이장희, 윤형주 등을 DJ로 내세운 〈0시의 다이얼〉을 편성했는데, 이것은 〈3시의 다이얼〉의 심야편으로 DBS 프로그램 가운데 가장 청취율이 높았다. 이때 늦은 밤 프로그램을 중심으로 인기를 얻기 시작한 팝송 프로그램은 라디오 프로그램 가운데 최고 인기 프로그램으로 자리 잡았으며, 이들 프로그램을 진행하던 최동욱, 이종환, 피세영 등의 DJ들은 성우나 아나운서들이 주도하던 라디오 스타의 자리를 대신했다.

DJ 프로그램은 가장 적은 사람과 비용으로 가장 높은 효과를 낼 수 있는, 라디오에 가장 잘 어울리는 프로그램이다. 부담 없이 들을 수 있는 이야기꺼리나 음악정보를 인기곡과 함께 엮어서 방송하는 이 DJ 프로그램은 현재 미국을 비롯한 전 세계 라디오 방송의 주요 프로그램 구성형태를 이루고 있다.

기획 과정

◎ 소재와 주제 정하기

음악 프로그램의 소재는 장르별 음악이다. 우리나라에서는 가요가 음악 프로그램의 소재로 가장 많이 쓰인다. 다음에 팝(pop)이나 록(rock) 음악으로 불리는 외국의 대중가요들이며, 그밖에 가곡이나 오페라 아리아, 교향곡 등의 클래식 명곡들과 국악, 외국의 민속음악 등이 음악 프로그램의 소재로 쓰인다.

음악 프로그램도 다른 오락 프로그램과 마찬가지로 듣는 사람들에게 휴식과 오락을 주는

목적으로 만들어지며, 프로그램 내용도 이야기로 엮어지지 않기 때문에, 반드시 주제가 있을 필요는 없다. 그러나 경우에 따라 어떤 가수나, 연주자의 노래를 중심으로 프로그램을 구성할 때, 그 사람의 음악적 특성을 강조하는 뜻에서 주제를 정할 수 있으며, 어떤 날, 예를 들어, 광복절, 어린이날, 크리스마스 등에 어떤 뜻을 주고자 할 때, 주제를 내세우는 음악 프로그램을 구성할 수 있다. 이런 때는 대개 특집형식의 프로그램으로 만들어진다.

또한 계절에 따라, 봄의 부활, 여름날의 청춘의 환희 등 특별한 뜻을 가진 프로그램을 만들 수 있다. 이때도 기획하기에 따라서 주제를 정할 수 있다.

◉ 구성

음악 프로그램은 주제를 가질 수 있으므로, 드라마 프로그램과 마찬가지로 극적구성 형태를 갖는다. 음악 프로그램이 극적구성 형태를 갖기 위해서 중요한 구성요소들은 다음과 같다.

▶ **음악의 빠르기**_ 비교적 느린 속도의 음악에서 시작하여, 점점 속도가 빨라지다가, 절정의 순간에서 가장 빠르고 격렬한 음악으로 분위기를 높일 수 있다.

▶ **곡의 인기도**_ 인기가 낮은 곡에서 시작하여 인기가 높은 곡으로 음악을 배열하여, 점차 보는 사람들의 관심을 끌어 모아, 마지막에 가장 인기 있는 곡을 배치하여 팬들을 열광하게 한다.

▶ **음악의 배열**_ 예를 들어서, 음악을 느린 곡에서 빠른 곡으로 배열하면 절정부분에서 분위기는 오르겠지만, 시작부분의 분위기는 가라앉고 따분해질 수 있다. 그러므로 시작부분에서 빠른 곡-느린 곡-보통 빠른 곡의 배열로 구성할 수 있다. 따라서 직선적으로 느린 곡에서 빠른 곡으로 배열하기보다, 느린 곡-빠른 곡의 배열을 기본으로 하면서, 전체적으로 노래의 속도를 점차 빠르게 구성하는 것이 효과적이다.

▶ **가수의 노래와 악단연주의 배열**_ 가수의 노래나 악단의 연주만으로 전체 프로그램을 구성하면, 프로그램은 따분하고 지루해질 수 있다. 전체적으로는 가수의 노래를 중심으로 구성하되, 가끔씩 연주음악을 들려주는 것도 시작에 변화를 줄 수 있고, 가수를 중심으로 들뜬 분위기를 연주음악으로 차분하게 가라앉혀줄 수 있고, 반대로 가수의 노래로 가라앉은 분위기를 악단의 연주와 무용단의 공연으로 전체 분위기를 밝고 흥겹게 바꿀 수 있다.

■ **가수의 숫자_** 한사람이 노래를 부르는 경우가 대부분이지만, 두 사람, 세 사람이 함께 부를 수 있고, 여러 사람이 합창으로 부를 수 있다. 악단에도 한사람이 연주하는 경우, 몇 사람이 함께 연주하는 경우, 관악기만으로 편성된 악단, 현악기만으로 구성된 악단과 관현 악기가 함께 편성되는 관현악단 등이 있어, 이들을 알맞게 배열하는 것도 구성에 있어서 매우 중요한 일이다.

■ **다른 공연예술과의 종합(variety)_** 무용, 개그, 마술 등의 다른 공연예술들을 끌어들여 음악과 함께 구성함으로써 프로그램 내용을 풍성하게 하고, 볼거리를 여러 가지 내놓아서, 프로그램을 보는 사람들의 눈을 즐겁게 해줄 수 있다. 이들을 음악과 함께 어떻게 배열하는 것이 가장 효과적인지를 연구하는 것이 구성에 있어서 또한 중요한 일이다.

■ **절정(climax)_** 구성에 있어서 중요한 부분은 절정이다. 절정을 효과적으로 만들 때 전체 구성은 살아나고, 절정을 효과적으로 만들지 못하면 전체구성은 죽는다. 드라마에 있어서와 마찬가지로, 절정은 음악 프로그램의 구성에서도 가장 중요한 요소다. 따라서 음악 프로그램의 절정은 대체로 마지막 부분에 설정한다. 절정을 구성하기 위해서는 프로그램을 만드는 시점에서 가장 인기 있는 곡을 이곳에 배치한다. 그리고 이곳에는 무용단과, 가수의 노래를 뒷받침하는 합창단을 배치할 수 있다. 프로그램에서 보여줄 수 있는 거의 모든 요소들을 이 절정 부분에 배치하여 보는 사람들의 눈과 귀를 사로잡아야 한다. 대체로 절정 부분에서 프로그램에 출연했던 가수들과 무용단, 합창단이 모두 함께 나와서, 방송을 보는 사람과 방청객들에게 인사하고 프로그램을 끝내는 것이 절정을 처리하는 일반적인 구성방법이다.

■ **시작부분_** 절정 다음으로 중요한 구성부분은 시작부분이다. 절정이 아무리 잘 구성되었더라도, 시작부분이 재미없으면 보는 사람은 전송로를 돌릴 것이다. 따라서 보는 사람들을 붙잡아 두기 위해서는 시작부분이 보는 사람의 눈길을 사로잡을 수 있을 만큼 눈으로 보는 요소가 풍성하고, 음악이 좋아야 한다. 그래서 절정 다음으로 인기 있는 음악을 배열하고, 무용단과 합창단 등을 함께 나오도록 구성한다.

■ **편곡_** 음악 프로그램의 구성에 있어서, 구성의 한 기법으로 쓰이는 것이 편곡이다. 편곡은 원래의 곡을 주제가 되는 멜로디 부분을 써서, 여러 가지로 바꾸는 작곡의 한 기법이다. 음악 프로그램을 만들 때, 모든 음악의 반주나 연주를 그 프로그램에 출연하는 악단에 맡긴다면, 원래의 곡을 그 악단의 악기편성에 맞추어 다시 편곡해야 한다. 그리고 전체 프로그

램을 구성할 때, 어떤 원래의 음악을 바꾸어 새로운 느낌의 음악으로 만들고 싶다면, 그 곡을 편곡할 수 있으며, 옛날에 어떤 가수가 불렀던 노래를 지금의 다른 가수가 불러 새로운 노래의 맛을 내고 싶을 때도, 원래의 곡을 편곡하여 다시 만들 수 있다. 연주곡을 가수가 부르는 노래곡으로, 한사람이 부른 노래를 여러 사람이 부르는 합창곡으로... 등 여러 가지 방법으로 곡을 바꿀 수 있는데, 이것을 할 수 있게 해주는 기법이 바로 편곡이다. 편곡이 없으면 음악 프로그램을 구성할 수 없을 정도로 구성에 있어 편곡은 중요한 수단이다.

◎ 대본쓰기

음악 프로그램의 대본은 사회자가 프로그램을 보는 사람들을 상대로 하는 이야기, 출연자(가수, 탤런트 등)들과 나누는 대화와, 노랫말 등을 중심으로 구성된다. 출연자들이 무대에 나오고 들어가는 것, 조명, 소리효과 등에 관한 사항들은 연출자가 따로 만드는 연출계획표(cue sheet)에 상세히 적히므로, 대본에서는 적을 필요가 없다. 따라서 음악 프로그램의 대본은 대담 프로그램과 비슷할 정도로 간단하다.

◎ 출연자 뽑기

음악 프로그램 성공의 열쇠는 인기가수를 얼마나 많이 프로그램에 나올 수 있게 하느냐, 하는 것이다. 가장 인기가 좋은 가수를 나오게 하기 위해서는 드라마의 스타와 마찬가지로 따로 출연료를 줘야 한다. 다음으로 중요한 출연자는 가수들의 노래를 반주하고, 때에 따라 연주를 들려주는 악단이다. 가수들의 노래를 반주해주는 악단의 음악이 좋아야, 가수들의 노래가 듣는 사람들에게 잘 전달되어서 음악적 감흥을 돋우어 주기 때문이다.

다음은 사회자다. 음악 프로그램의 사회자는 대담 프로그램이나 놀이 프로그램의 사회자에 비해서는 그 역할이나 중요성이 떨어지는데, 왜냐하면 대담 프로그램이나 놀이 프로그램에서 사회자는 프로그램의 시작에서 끝까지 진행을 책임지고, 화면에도 계속 나오지만, 음악 프로그램의 사회자는 프로그램의 처음과 끝부분, 그리고 가운데 부분에서 가끔 한두 번 화면에 나타나는 정도고, 프로그램의 대부분을 가수들이 노래로 메우기 때문이다. 지난날 음악 프로그램이 인기가 있던 시절(1960~1980)에는 인기가수들이 음악 프로그램의 사회를 맡는 일이 많았으나, 오늘날에는 프로그램 진행을 전문으로 하는 전문 사회자나, 방송사의 아나운서들이 주로 음악 프로그램의 사회를 맡고 있다.

다음에는 가수들의 노래를 더욱 풍성하게 해주는 합창단과, 가만히 서서 노래하는 가수들의 무대에 생생한 움직임의 느낌을 불어넣어주는 무용단과, 가수들이 노래하는 사이에서 보는 사람들의 눈을 즐겁게 해주는 마술사와, 단조로운 음악중심의 무대에 재미있는 익살과 유머로 사람들의 긴장을 풀어주는 개그맨들이 음악 프로그램에 나올 수 있다.

음악 프로그램은 경우에 따라 공개방송 형식으로 만들어질 수 있다. 이때는 수많은 방청객들이 프로그램을 만드는 현장에 참여한다. 이들은 좋아하는 가수가 무대에 나타나면 소리 내어 반갑게 맞이하며, 가수가 노래할 때 따라서 노래하고 몸을 흔들기도 하며, 분위기를 돋우어주기 때문에, 매우 중요한 역할을 한다. 때에 따라 이들의 행동이 지나칠 때는, 장내가 시끄러워지고, 무대의 공연을 방해할 수가 있으므로, 이들의 행동을 통제할 필요가 있다.

무대에 직접 참여하지는 않으나, 음악 프로그램의 구성에 중요한 역할을 하는 사람들이 있다. 곧, 무용을 안무하고 지도하는 안무가와, 음악을 편곡하는 편곡자다. 이들이 잘해야 무용과 음악의 내용이 화려하고 풍성해진다.

◉ 제작 방법

음악 프로그램은 일반적으로 연주소에서 정기적으로 만드는 경우가 많으나, 경우에 따라 밖에서 무대를 설치하고 방청석을 마련하여 공개방송 형식으로 만들 수 있다.

음악 프로그램에는 시사적 내용이 거의 없기 때문에, 실시간으로 생방송할 이유가 없어서, 주로 녹화한 다음, 편집하여 방송하고 있으나, 경우에 따라 생방송으로 만들 수 있다.

한편, 음악 프로그램은 드라마 프로그램과는 달리, 프로그램의 분위기가 매우 중요하다. 가수가 노래 부르거나, 악단이 연주하거나, 무용단이 춤추고 있는 도중에 잘못이 생겨서 녹화가 멈추면 공연자들의 흥이 깨지므로, 다시 만들 때 처음의 감흥이 되살아나기 어렵다. 그러므로 녹화하더라도 마치 생방송하는 것처럼 작은 잘못을 오히려 무시하고 전체 분위기를 살려나가는 것이 프로그램을 만드는 데에 이득이 될 수 있다.

텔레비전 프로그램 가운데서 많은 사람들이 나오고, 시설과 장비가 많이 동원되는 프로그램 가운데 하나가 음악 프로그램이다. 먼저 악단, 합창단, 무용단의 인원이 수십 명씩이고, 보컬밴드나 그룹사운드 인원도 여러 사람이 된다.

공개방송의 경우, 프로그램의 시간길이는 보통 1~2시간씩이고 여기에 나오는 가수도 수

십 사람 이상이 될 수 있다. 참여하는 방청객의 수도 수백 사람에서 수천 사람이 될 수 있다. 악단에는 수많은 악기가 딸려 있으며, 전자악기의 경우에는 전기시설을 해주어야 하고, 이들의 소리를 집어내기 위한 수많은 마이크가 설치되어야 한다.

음악 프로그램의 매력은 소리에 있기 때문에, 그림의 중요성은 상대적으로 떨어진다. 따라서 그림의 호소력을 높이기 위해서는 여러 가지 눈으로 보는 요소들이 동원되어야 한다.

먼저, 노래를 부르는 가수의 노래를 받쳐줄 합창단과 무용단이 필요하고, 음악의 분위기에 맞는 무대 분위기를 만들기 위하여, 화려한 무대장치가 필요하고, 이것에 어울리는 불빛이 있어야 하며, 노래의 분위기가 바뀜에 따라 조명효과를 바꾸어주기 위한 여러 가지 빛걸름 장치들도 필요해진다. 또한 방청석을 위한 조명장치도 필요하고, 수상기와 확성기도 설치되어야 한다. 그 밖에도 출연자들을 위한 분장실, 의상실과 휴게시설도 필요하다.

연주소 밖에서 만들 때는 별도의 전기시설과 발전차가 필요하고, 바깥무대를 설치하고 방청석 의자를 준비해야하며, 출연자와 제작요원들을 현장에 실어 나를 큰 차도 있어야 하며, 중계차도 있어야 한다. 또한 촬영을 위해서는 기본 카메라 3대, 그밖에 그림에 움직임을 주기 위한 크레인 카메라가 1~2대 필요할 수 있고, 무대 위에서 가수들을 가까이 잡기 위해 손으로 들고 찍는 카메라도 1~2대 있어야 한다. 따라서 음악 프로그램은 제작방법이 복잡한 프로그램의 하나라 할 수 있다.

◉ 제작비 계산

일반적으로 텔레비전 프로그램 가운데서 나오는 사람이 많은 프로그램 가운데 하나가 음악 프로그램이기 때문에, 음악 프로그램의 제작비 가운데서 가장 큰 몫을 차지하는 것은 출연료다. 특히 이들 가운데서 인기가수가 있을 때는 그들의 요구에 따라, 제작비 지급기준을 벗어나는 별도의 출연료를 주어야 한다. 그 밖에도 악단, 합창단, 무용단의 연습비도 따로 주어야 한다.

연주소 밖에서 공개방송 형식으로 만들 때는, 바깥무대 설치비용과 방청석 의자 임대료, 출연자와 제작요원들의 교통비, 식비, 숙박비, 일당 등이 더 나갈 수 있으며, 무대장치요원, 마이크요원, 조명 기자재와 조명요원 등을 밖에서 빌려 쓸 경우, 따로 제작비가 더 들 수 있다. 이렇게 되면 제작비가 매우 많이 들 수 있다.

대본쓰기- 작가 김일태

⭕ 기획

예를 들어 매주 1회씩 방송되는 프로그램의 경우, 먼저 월별 기획의도가 뚜렷이 정해지고 나서, 매주 프로그램의 주제가 결정되어야 한다. 이러한 방식은 주제가 겹치는 것을 피하고, 계속되는 프로그램의 흐름을 계산하기 위함이다.

구체적으로 〈토요일 토요일은 즐거워〉의 경우를 들어 설명하겠다. 가령, 5월에는 '가정의 달', '청소년의 달'이고, 대학교에서는 '축제의 달'이고, '어버이의 달'이기도 하다. 이럴 때, 5월은 이런 시각에서 프로그램을 만들어 '가정관', '윤리관' 그리고 '청소년의 사회를 보는 가치관' 등에 어떤 바람직한 전언을 전달하여 방송의 공익성과 오락성을 함께 제공하고자 한다.'는 기획의도가 결정되었을 경우, 이런 발상을 해볼 수 있겠다.

소재와 주제의 결정(5월)

① 첫주 – 가정의 달

② 둘째 주 – 청소년의 달

③ 셋째 주 – 어버이의 달

④ 넷째 주 – 축제의 달

다음에는 이를 구체적으로 기획하고, 프로그램별로 주제를 결정해야 한다.

〈토요일 토요일은 즐거워〉 5월 기획안

날짜	부제목	내용
5/5	5월의 노래편지	(기획의도): 어린이의 달, 청소년의 달, 가정의 달인 5월을 맞아 어린이부터 늙은이까지 온 가족이 함께 즐길 수 있도록 밝은 내용의 동요, 민요, 가요와 세계적 마술 곡예사들의 흥미로운 무대를 어린이와 청소년들이 어린이들에게 보내는 개그 편지와, 어른들이 어린이와 청소년들에게 보내는 개그 편지로 잇는 구성으로, 오늘을 사는 우리들의 꿈과 희망을 통해 바람직한 가정관, 윤리관을 즐거움 속에 보여준다. *** 주요 구성내용** ■'90 어린이 예찬 – 어른이 본 아이들의 순박함과 어린이들을 위한 코믹 메시지(개그편지) – 인기가수와 동요 부르기(혜은이→파란 나라, 김창완→개구쟁이, 이역 탤런트→퐁당 퐁당, 어린이합창단→앞으로 앞으로)

		– 어린이 태권단의 시범과 동요 – 5월은 어린이달 '로고' 제작 ■ '90 청춘예찬 – 어른이 본 오늘의 청소년들의 문제점과 꿈과 희망을, 역설적 코믹개그로 메시지 전달 – 인기가수들, 젊음의 노래(김수철, 이승철, 변진섭, 조정현 등) – 청소년 드라마 탤런트들의 '청춘예찬'과 젊음의 무대 – 5월은 청소년의 달 '로고' 제작 ■ 아빠! 아빠! 우리 아빠! – 어린이와 청소년이 본 어른들의 세계를 풍자하면서, 밝은 가정을 위한 코믹 개그 메시지 – 민요와 가정의 노래(주현미→신민요 모음, 이상은→부모, 현철→아빠의 청춘) – 5월은 가정의 달 '로고' 제작 ■ 5월은 우리의 달 – 흥미로운 마술과 곡예시범(빅터 폰스→저글링 묘기, 실비아 폰스→명궁 묘기, 코작→아크로바트 세계 챔피언)
5//12	'토토 탐험' 〈천 가지 춤의 고장〉	(기획의도): 인간들의 단순한 의사표시 또는 신호 소리로 시작된 '리듬'이 '흥겨운 춤'을 만들고 '춤'이 노래를 낳는 '리듬' 변천사를 통하여, 오늘날 TV쇼의 주체가 되어 온 '춤과 노래'의 형성과정, 그리고 우리 고유의 리듬과 춤, 세계의 리듬과 춤을 통해, 흥미 속에서 유익한 대중예술의 상식을 제공하는 종합연예(variety) 구성. *** 주요 구성내용** ■ 오늘의 리듬 – 최신 화제의 리듬과 춤인 '람바다'를 소개(김완선, 박남정 등) ■ 오늘의 리듬은 춤을 낳고 – 16beat부터 맘보, 삼바, 탱고, 차차차, 왈츠, 트로트, 보사노바, 홍키통키, 트위스트, 소울, 고고, 디스코, 브레이크 댄스, 허슬, 람바다에 이르는 춤과 리듬, 그리고 대표적 가요를 소개(김흥국, 이상은, 소방차, 현숙, 박인수, 스파크 댄싱팀, 설운도, 태진아, 양수경, 이치현) ■ '90 우리의 리듬 – 굿거리, 동살풀이, 살풀이, 타령 등 우리 리듬을, 대표 민요를 통해 현대음악으로 다시 만들고, 우리의 춤을 소개(조영남, 김지애, 김혜림, 이정현 등) ■ 천 가지 춤의 고장 – 세계적 댄스가수들의 영상음악과 그 리듬을 개그맨들이 코믹평론으로 설명하면서 우리 리듬의 뛰어난 점을 알리는 무대(우리 리듬과 서양 리듬의 만남, 우리 장단, 우리 가락으로 인기가요를 노래한다)
5/19	'노래는 나의 인생 – 이미자'	(기획의도): 가요생활 30년, 9,000곡 취입, 200여곡 히트의 우리 가요계의 슈퍼스타인 이미자의 특별무대를 통하여, 트로트 가요 오직 한길을 걸어온 그의 가요관과 인생관, 그리고 우리의 노래 트로트 가요의 멋과 맛을 다시금 인식시켜 우리 전통가요의 계승을 꾀하고, 이 가운데 진행되는 '이산가족 찾기' 순서로 '5월은 가정의 달'의 주제인 가정의 소중함을 알리면서, 중장년층 시청자들을 대상으로 한 성인대상 구성물.

		*** 주요 구성내용** ■ '이산가족 찾기'와 '이미자의 트로트 인생 30년'을 함께 진행하면서, 전화연결로 이산가족의 감격적 상봉을 유도하는 전국망 동원 진행. ■ '이미자 론' – 사회명사들의 '이미자 론'을 '로고'로 사용(이어령 문화부장관, 교수 등) ■ 트로트 가족 전원집합 – 이미자의 계보랄 수 있는 후배 트로트 가수인 주현미, 심수봉, 문희옥, 문주란, 하춘화 등 트로트 전문가수 후배들의 축하무대 ■ 이미자 히트곡 퍼레이드 '베스트 10' – '동백아가씨', '울어라 열풍아', '황포돛배', '흑산도 아가씨', '섬마을 선생님', '기러가 아빠', '서울이여 안녕' 등
5/26	'축제의 노래'	(기획의도): 청소년의 달 5월을 보내면서, 한창 피크를 이룰 각 대학의 축제와 젊음의 패기를, 밝고 희망적인 방법으로 분출하고 있는, 5월에 땀흘리는 청소년들의 현장을 소개하면서, 오늘을 사는 슬기와 지혜를 제공하는 젊음의 무대로 구성. *** 주요 구성내용** ■ 젊음의 노래 – MBC 대학가요제, 강변가요제를 위시한 각종 젊은이 대상 가요제 수상자들의 노래 – 마광수 교수를 초빙하여 '젊음'에 대한 토론(송창식 진행) ■ '90 캠퍼스 송 – 옛 캠퍼스 송에서 최근 캠퍼스 송까지의 소개와 대학가요가 미치는 가요계 영향 ■ 대학축제 퍼레이드 – 역대 대학축제 출신의 스타와 명사 소개 및 역대 대학의 축제 하이라이트 소개(특별출연– 세계의 노래 – 외국어대 민속의상 쇼와 노래) ■ 젊음의 땀 – 젊음의 패기를 땀으로 승화시키고 있는 현장 소개(탈춤연구 서클을 탐방한 인기가수 등) ■ 청춘극장 '희망사항' – 현역 대학생 개그맨과 가수들의 청춘예찬과 희망사항을 가요 뮤지컬화한 무대

이렇게 해서 소재와 주제가 완전히 결정되었으므로, 다음에는 구성을 해야 한다.

◎ 구성

여기에서는 '5월의 노래편지' 편을 예를 들어, 구성하고자 한다. '5월은 가정의 달'이라는

비교적 넓은 범위의 뜻을 가진 이 프로그램을 구성하고자 할 때, 온 가족이 함께 볼 수 있는 구성, 곧 어린이, 청소년, 어른 등 모두가 함께 즐길 수 있는 구성이어야 하며, 그 안에는 작가가 어떤 전언을 전하려고 하는가 하는 시도가 있어야 한다.

기본구성의 틀

■ 어린이를 위한 프로그램과 어린이가 가정의 달을 맞아 어른에게 보내는 전언을 어떻게 재미있게 처리할 것인가?

■ 청소년을 위한 패기와 젊음의 건전한 분출방법과, 그들이 전하고 싶은 전언의 전달방법

■ 어른들을 위한 프로그램과, 기성세대에게 전하고 싶은 제2세대들의 이야기를 어떤 방식으로 채택할 것인가?

■ 우리 모두의 '가정의 달'에 대한 이상형을 내놓는다.

이렇게 대략적으로 주제를 나타내는 방법을 결정한 다음, 기본구성을 하는데,

• 어린이를 위한 재미를 불러일으키는 방법으로 어떤 것이 있겠는가?

 - 만화의 주인공, 인형 등

• 전언은 어떻게 전할 것인가? 직접적인 방법보다 재미있게 할 수 없을까?

 - 개그, 꼬마의 일기, 낙서 형식 등

• 청소년들의 바람직한 젊음을 불사르는 현장을 어떻게, 어떤 모습으로 보여줄까?

 - 용광로에서 땀 흘리는 젊은 기능공, 그 기능공의 애창가요

 - 운동장에서의 젊은 선수와 응원하는 청소년들의 모습

 - 우리 고유의 문화를 계승하는 탈춤을 연구하는 대학생들

 - 무의촌 봉사를 하는 젊은 의학도들과 그 마을의 청소년들과의 한바탕 어울림.

• 어른들을 위한 트로트 가요나 민요 코너, 그들이 느끼는 제2세대와의 시각 차이를 어떻게 전할 것인가?

• 그렇다면 어떤 식으로 우리 모두가 바라는 '건전한 가정형'을 내보일 것인가?

• '뮤지컬인'가, 아니면 '가요극장'으로 할 것인가?

이러한 구상 끝에 다음의 기본구성이 이루어진다.

① 제목

② 전 CM

③ 동요 뮤지컬 '우리는 새싹들이다'_ '우리는 새싹들이다' + '꽃밭에서' + '개구쟁이'— 아역 탤런트와 드라마 〈한 지붕 세 가족〉에서 부모역할의 탤런트들과 어린이 태권단의 시범에 맞춘 동요

④ 곡예_ 외국인 곡예단

⑤ '**청춘예찬**'_ 이승철, 변진섭, 박남정 등 가수의 각자 개성을 살리는 히트가요 접속곡— '소녀시대', '희망사항', '멀리 보이네'

⑥ "**90 청춘예찬**'_ 대학교수의 글에 발레무용과 사회자의 시낭송 구성

⑦ '아빠, 아빠 우리 아빠!'_ 부모— 주현미, 아빠의 청춘—현철, 어머님—남진, 이 노래에 '부모'에 관한 영상자료 끼워 넣기

⑧ **신민요**_ 인기가수들

⑨ **가정의 달 '로고'**

⑩ 우리 집 만세_ 인기가요의 가사를 바꾼 코믹 뮤지컬로 탤런트와 스타들로 '이상형 가정'을 설정. 아버지—최불암, 어머니—김혜자, 아들—이덕화, 며느리—김희애, 손자(어린이 역)— 등으로 뮤지컬 구성

⑪ 후 CM

⑫ 끝

　이렇게 기본구성을 해놓고 제1차 구성안을 만드는 과정에서, 프로그램을 보는 사람들의 기대감을 불러일으키기 위해, 첫 항목은 어린이 대상보다 청소년 대상이 더 힘찬 이미지를 준다고 결정하여 순서를 바꾸었고, '청춘예찬'의 축시도 실제로 유명교수의 집필이 어렵다는 이유로 작가가 쓰기로 했으며, 발레무용으로 나타내는 것보다 좀 더 힘차게 나타내는 방법의 하나로 현장의 화면구성으로 바꾸었다.

　또한 전언의 전달방법을 개그로 할 경우, 자칫 품위를 떨어뜨릴 수 있어 축시 속에 상징적으로 처리하기로 했으며, 청소년 대상 항목에서도 그냥 인기가요보다는 젊음과 이어지는 힘찬 노래로 잇기로 했으며, 그것도 새로운 편곡기법을 써서 단순하게 노래만 연출할 것이 아니라 뮤지컬 형식으로 연출하자는 의견에 따라, '하늘과 땅을 이어라'라는 주제음악을 김수철의 '새야'와 이음으로써 자연스레 김수철이 나오게 되었으며, 이미 '어린이', '청소년', '이상형 가정 내보이기'의 네 항목이 모두 뮤지컬로 구성된 바에야 나머지 한 항목, 어른들을 위한 '부모에 관한 쇼' 항목도 뮤지컬로 꾸며서 전체적으로 통일했다.

　그래서 첫 항목은 '젊음'을 그리는 가요를 이어서 '하늘과 땅을 이어라'라는 주제음악으로

모두 이으면서 우리가 사는 '삶'이 '땅'이라면, 우리가 향하고 있는 '꿈'은 '하늘'이고, 그 '하늘과 땅을 이어보자'는 것이 첫 항목의 주제이며 프로그램 전체의 부제목으로 채택되었다.

다만 동요 뮤지컬도 '어린이 노래극'으로 제목을 바꿔 '어른들은 몰라요'와 '과수원길'을 더 보태 넣으면서 유명 어린이역 탤런트들과 탤런트 임현식 씨로 가족을 구성하여, 그들이 주고받는 대사를 통해 전언을 전달하고, 어른들이 아이들을 위한 재미있는 항목으로 외국인 곡예무대를 초청하는 형식으로 끼워 넣기로 했다.

그리고 어른들을 위한 항목도 '아빠 아빠 우리 아빠!'라는 제목에서 '어머니'로 바꾸면서 어머니에 관한 가요로 통일시키며, 그 사이사이에 유명 사진작가들의 작품 가운데서 '어머니'를 주제로 한 것들을 이어서 끼워 넣어 흐름을 유지했고, 끝 항목도 탤런트 가정에서 이왕이면 웃음 속에 끝나도록 개그맨과 코미디언으로 가정을 설정하여, 모든 가족의 꿈을 그린 노래들과 인기가요 '희망사항'을 코믹하게 가사를 바꾸어 부름으로써, 웃음으로 끝내도록 했다. 그러나 '희망사항'으로 프로그램이 끝날 경우, 출연자들이 모두 나오는 마지막 장면으로는 분위기가 약해보이고 노래의 속도도 별로 빠르지 않다는 의견에 따라, 힘찬 마지막 곡으로, 록큰롤 리듬의 '여행을 떠나요'로 결정했다.

이렇게 구성을 하고 보니, 제목의 주제가로 시작하여 4개의 각기 다른 뮤지컬형식으로 꾸며서, 마지막 장면에 이르기까지 흐름을 유지하고 있는데, 이미 써오고 있는 프로그램 주제가로 시작하는 것이 문제가 있다는 지적에 따라, 결국 앞에서 주제를 내보이고, 마지막 장면으로 이어야겠다는 생각이 들어, '가정'을 상징하는 '삶'을 나타내는 시작음악으로, 태어나서부터 죽을 때까지 우리네 삶의 현장에서 오는 화면과 소리효과로 주제를 설정하기로 했다.

우리가 왜 '5월은 가정의 달'이라는 주제의 프로그램을 만드는가?

'우리 사람들은 갓난아이일 때, 첫울음으로 시작하여 어린 시절, 청소년 시절을 거쳐, 어른이 되며, '꿈'과 '젊음', 그리고 '사랑'을 느끼면서 살고, 언제나 모자라고 아쉬운 것이 현실이지만, 무언가 꿈을 꾸는 희망을 언제나 좇아가야 한다.'라는 주제를 '하늘과 땅을 이어라'는 상징으로 나타낸 것이다.

이런 제1차 구성안을 가지고 연출기법을 함께 적는 제2차 구성안을 만들기 시작해서 다음의 구성안이 만들어졌고, 검토 끝에 확정되었다.

<토요일 토요일 토요일은 즐거워>
(하늘과 땅을 이어라)

* 방송: 5/5(토) 생방　　* 장소: 여의도 D 공개홀

시간	항목	내용(곡명)	소리	그림	합창	무용	기타
	삶의 소리	웃음 + 울음	SOV	VPB			
	제목		SOV	VPB			
	(전 CM)		SOV	VPB			
	오프닝	• 그대의 사랑 있음에	SOT		0	0	
		MC					
		• 새야 • 젊은 태양 – 박남정 • 정신차려 – 김수철 • 새들처럼 – 변진섭 • 소녀시대 – 이승철 • 젊은 그대	SOT		코렉스	0	• 드라이아이스 20줄 내려감 • JET SPINER 4대 • 오색천 15(객석) • Sweet Flash
	90 청춘예찬	시낭송(B/G 불의 전차)	SOV	VPB			
		MC					
	어른들은 몰라요	• 우리는 새싹들이다 → 어린이 합창단 30명 • 어른들은 몰라요 → 이건주 외 9명 • 꽃밭에서 → 김다해 + 이재은 + 임현식 • 과수원길 → 이건주 + 육동일 + 임현식 • 개구장이 → 전원	SOF				
		곡예 – 폴란드 코작 묘기단	SOV	VPB			사전 VR
		MC					
	어머니	• 어머님 – 남진 • 어머님 안심하소서 → 주현미 • 어머님 전 상서 → 조미미 • 모정의 세월 → 현철 • 부모 → 이덕화 1절 + 전원 2절	SOV + LIVE (노래)				
	MC						
	'90 희망사항	• 엄마 아빠 좋아 → 최대현 + 이건주 • 네 꿈을 펼쳐라 → 이용식 + 김보화 • 강변 살자 → 전 가족 • 손에 손잡고 → 조정현 + 정재윤 • 희망사항 → 최홍림 + 이옥주 + 전원	SOT				거실 SET 하강
	마지막 장면(finale)	• 여행을 떠나요 → 모든 출연자(전주 때 마 치는 인사)	SOF + LIVE				
	(후 CM)		SOV	VPB			
	끝		SOV	VPB			

◎ 대본쓰기

음악 프로그램의 대본은 '쓰는 것이 아니라 만드는 것'이란 말이 있다. 곧, 구성을 대본으로 만드는 것이다. 그러므로 음악 프로그램의 대본은 대부분 드라마 대본보다 재미가 없다.

그것은 음악 프로그램의 대본은 어디까지나 쇼(보여주기)를 위한 것이기 때문이다. 드라마는 대본을 읽으면 어떤 분위기가 연상되지만, 음악 프로그램은 대본 이전에 구성에서 모든 것이 끝났기 때문이다.

음악과 노래로만 진행되는 음악 프로그램의 대본은 거의 노래가사만 적혀있는 경우가 많다. 왜냐하면 대본을 쓰기에 앞서 구성을 할 때, 이미 어떤 가수가 어떤 노래를 왜 부르는가, 어떻게 부르는가, 등을 결정했으며, 화면구성에 관한 연출 구상도 이미 확정되었기 때문에 이런 내용을 대본에 적지 않는 한, 음악 프로그램의 대본은 싱거워지기 마련이나, 그렇다고 그런 것을 일부러 쓸 필요는 없다.

대부분 음악 프로그램의 대본에는 사회자가 할 이야기와 가수가 부를 곡 이름, 그리고 노래의 가사만 적혀있는데, 이것은 앞서 설명한 그런 이유에서다. 그래서 엄격히 말하자면, 음악 프로그램에 있어서는 대본보다 구성안이나 연출계획표(cue-sheet)를 보는 것이 한눈에 더 자세히 프로그램 내용을 알 수 있다고 하겠다.

어떤 경우에는 대본에 자세하게 조명이나 무대장치를 바꾸는 것, 전주와 간주 때, 가수의 움직임과 표정까지 적는 경우가 있는데, 이는 연출자가 그 항목을 강조해서 잊지 않게 하기 위한 경우가 대부분이다.

쇼(음악 프로그램)는 어디까지나 보기 위해서 만드는 프로그램이다. 아무리 재미있는 쇼도 두 번 본다는 것은 지루하기 마련이다. 그렇다고 매번 다른 노래로 다른 화면을 만들기는 어렵다. 그래서 같은 노래라 할지라도 화면구성을 달리 해서, 보는 사람들이 싫증을 느끼지 않게 해야 하는데, 이것이 곧 구성이고, 그 구성을 대본으로 옮기는 것이 대본쓰기이다.

다시 말해, 구성은 주제가 있어야 하고, 흐름이 부드럽거나 '맥'이 있어야 하며, 이와 함께 '강약'이나 '속도감'이 있고, 비약을 거쳐 대단원의 절정에 이르러야 한다.

:: 음악 프로그램의 구성안과 대본

<토요일 토요일은 즐거워>
가요극장 '쪽지에게 물어봐'

방송: 190년 6월 첫 토요일 저녁 6:50

나오는 사람들

아버지 – 남자 사회자(이덕화)
어머니 – 여자 사회자(김 청)
할아버지
딸
아들
자녀 친구들
선배들
삼촌
MBC-TV 합창단
MBC-TV 무용단
코인스 무용단

구성안

제목
전 CM

제1장 '둥지를 박찬 새'
사회 인사말
제1장 자막
　　'하얀 바람' – 아들의 노래
　　'영웅을 끝까지 밀어주기(Holding out for a Hero)' – 딸의 노래
　　'나 그대 사랑해요' – 친구①의 노래
　　대사 – 부모와 아이들
　　'펠리시타(Felisita)' – 아이들 노래
　　'공부합시다' – 아이들 노래
　　'그대에게서 벗어나고파' – 아이들 노래

로고①

제2장 '불꽃, 바람 그리고 인생'

　제2장 자막

　'부모'– 삼촌의 노래

　대사 – 부모와 삼촌, 할아버지와 아이들

　'내가 어렸을 적에'– 할아버지의 노래

제3장 '긴 터널 속에서'

　'나는 너 좋아'– 친구②의 노래

　'사랑 위해 흘린 눈물'– 친구③의 노래

　'젊은 태양'– 친구④의 노래

　대사 – 아이들과 친구들

로고③

제4장 '햇살 아래 포옹을'

　제4막 자막

　'난 혼자였네'– 선배①의 노래

　'내 인생은 나의 것'– 자녀, 친구의 노래와 합창

　대사 – 선배와 후배

　'쉬운 사랑'– 선배②의 노래

　'한 바탕 웃음으로'– 선배③의 노래

로고④

제5장 '방황의 끝'

　제5장 자막

　'우리 한번 얘기해보자'– 전원의 노래

　'여행을 떠나요'– 할아버지와 전원의 노래

　'어제 오늘 그리고'– 할아버지의 노래

　대사

　사회자 끝인사

　'아하! 그렇지 그렇고 말고'– 전원 노래

<div align="center">**대본**</div>

S# VTR

M 주제곡

제목

S# VTR
전 CM

S# 무대 전경
윤곽만 희미한 무대 전경
젊음을 상징하는 많은 풍선들이 무대에 장식되어 있다.
M '운명'(디스코 편곡)

S# 방청석의 사회자

이　　안녕하세요? 6월의 첫 주말과 함께하고 계신 여러분의 '토요일 토요일은 즐거워' 이덕화 인사드립니다.

김　　안녕하세요? 김청입니다.

이　　이곳 여의도 MBC 공개홀에서 생방송으로 함께하고 계신 이 시간, 오늘은 청소년을 위한 특별무대를 마련했습니다.

김　　날로 심각한 사회문제가 되고 있는 우리의 10대, 그들의 '가슴앓이'는 과연 무엇인가? 요즘 10대들 사이에는 '쪽지 상담'이란 것이 유행이라고 합니다.

이　　가까이에 부모를 두고도 왜 그들은 '쪽지'를 통해 그들의 문제를 해결하려 하는가? 방황하는 10대와 부모들 간의 갈등, 번민, 고뇌의 해결방안을 함께 찾아보는 '토요일 토요일은 즐거워' 가요극장 '쪽지에게 물어봐' 함께 하시기 바랍니다.

→사회자들이 고개를 돌려 무대를 내려다본다.

S# 무대 전경(쇼 무대)

M '아하'의 뮤직비디오 소리
파 라이트 위주의 쇼 무대에서 요즘 10대 표정인 아들, 딸 그리고 그들의 친구들이 노래하고 무용을 함께 하는데, 제1장 '둥지를 박찬 새' 자막이 흐른다.
위에서 대형 외국 팝가수 브로마이드들이 내려와 분위기 만든다. (브로마이드 가수 이름은 다음과 같다)

① 조지 마이클
② 아하
③ 마돈나
④ 듀란 듀란
⑤ 마이클 잭슨

M 하얀 바람

아들 (노래) 가슴이 왜 이렇게 뛰는지 나는 잘 몰라요.
 얼굴이 빨개지는 이유를 나는 잘 몰라요.
 그대만 보면 내 가슴에 또 분다 분다 하얀 바람.
 그대와 만난 골목길에 또 분다 분다 하얀 바람이.
 난 몰라 참 정신없이 말을 했지만 그대 코끝으로 웃는 것 같애.
 돌아오는 토요일에 약속했지만 내 뛰는 가슴을 나는 몰라.

 M '영웅을 끝까지 밀어주기(Holding out for a Hero)'

딸 (노래) 영어 가사 별도

 M 그대 사랑해요

친구① (노래) 그대 이름으로 나는 행복해요
 아무 것도 바라지 않아요
 그저 당신만 있으면 그대 사랑으로 나는 행복해요
 아무 것도 필요치 않아요
 그저 당신만 있으면 그대 사랑으로 나는 행복해요
 아무것도 필요치 않아요
 그저 당신만 있으면 나 그대 사랑해요
 이 세상 전부 보다 더 나 그대 사랑해요
 모든 것 다 주어도 아깝지 않아요
 어리다고만 하지 말아요
 나도 사랑을 느낄 수 있다구요

 M 펠리시타(Felisita)

 →전주 30초 동안 신나게 춤추고 있는 아들, 딸 그리고 친구들.
 이때 부모가 들어온다.
 M B/G 음악(1분)

어머니 (기막혀서) 어이구 어이구...
아이들 ...
어머니 허구 헌 날 춤추고 노래만 하냐?
아이들 ...
어머니 뭐 될려구 그래? 너 가수 될거니?
아들 네. 이담에 조지 마이클 같은 유명한 가수가 되고 싶어요, 엄마!
어머니 아이구...여보! 애들 얘기 들으셨지요? 가수가 되겠대잖아요.

아버지	너 정말 가수가 되려고 그러냐?
아들	네, 가수가 되는 게 뭐 나쁜 건가요? 우린 부모님이 뭘 원하시든 우리 하고 싶은 걸 할 꺼예요.
어머니	그걸 말이라고 해?
아버지	어허! 가만있어요. (딸을 보며) 넌 매일 거울만 보고 춤만 춰대니 뭐가 될려구 그래?
딸	뮤지컬 스타가 되고 싶어요.
아버지	공부해, 공부! 공부 열심히 해서 박사, 의사, 판·검사 이런 사람이 돼야지, 가수, 무용이 다 뭐냐?

→부모가 나가자 자녀와 친구들이 노래한다.

M 펠리시타(Felisita)(개사)

아이들	(노래) 어른들은 우리가 무엇을 원하고 있는지 아무 것도 몰라요.
	그렇게 이상한 눈으로 우리를 바라보지 마세요.
	우리도 우리의 미래를 생각하고 있다구요!
	어른들은 우리가 얼마나 외로워하는지 아무 것도 몰라요.
	아무리 바빠도 나에게 관심을 좀 가지세요.
	우리도 우리의 미래를 생각하고 있다구요.
	어른들은 우리가 뜻대로 자라지 않는다 걱정하지 마세요.
	우리가 어른의 기대를 채울 의무는 없잖아요.
	우리는 우리의 인생을 우리가 살아갈 뿐이에요.
	모두들 다 함께 즐겁게 신나게 춤추며 노래해요.
	우리의 젊음의 시간을 위해서 그 누가 뭐래도 우리는 신나게 놀고만 싶다구요.
	어른들은 몰라요 우리만의 세계를

→여기서 자녀들이 엄마 아빠가 자기들 혼내는 것을 흉내 내며 노래한다.

M 공부합시다.

아이들	(노래) 턱 고이고 앉아 무얼 생각하고 있니?
	빨강 옷에 청바지 입고 산에 갈 생각하니?
	눈 깜박이고 앉아 무얼 생각하고 있니?
	하얀 신발 흰 모자 쓰고 미팅 갈 생각하니?
	안돼 안돼! 그러면 안돼 안돼!
	그러면 내일 모레면 시험기간이야.
	그러면 안돼 (여기서 반주 그치고 소리 지르듯) 안돼!

　　　　　M 그대에게서 벗어나고파.

아이들　　(노래) 여기를 봐도 영어 단어, 저기를 봐도 수학문제

　　　　　사방을 둘러봐도 보기 싫은 책들 뿐, 이제는 더 이상 생각하기조차 싫어.

　　　　　벗어나고 싶어. 벗어나고 싶어. 벗어나고 싶어.

　　　　　이제는 벗어나고 싶어. 지쳐버린 내 마음 조금씩이라도 벗어나고파!

　　　　　그대에게서 벗어나고파!

　　　　　　　　　　--- 나머지 부분 줄임 ---

〈토요일 토요일은 즐거워〉(MBC)

뮤직비디오 기획

　　음악과 뮤직비디오는 그것들의 흐름이 새로이 바뀌는 시기에 접어들었으며, 따라서 새로운 표현형식이 필요해졌다. 뮤직비디오를 만드는 일은 창조적이고, 미학적인 도전이다.

　　형식이나 장르의 범위를 벗어나 새로운 개념을 창조하는 일은 위대하다. 특히 음악을 영상으로 만드는 일은 예술이다. 대중의 인정을 받는 뮤직비디오는 엄청난 제작비나 음반사의 힘보다 감독의 재량과 재주에 달려있다. 지난 15년 동안 뮤직비디오는 자체의 미학과 말의 체계를 발전시켜왔으며, 드디어 자신의 고유한 형식을 갖추게 된 것이다.

　　이제는 영화나 광고를 뮤직비디오 형식으로 찍었다는 이야기를 특별히 할 필요가 없다. 뮤직비디오의 형식, 빠른 편집과 힘 있게 움직이는 카메라는 모든 사람에게 익숙하다. 그리

고 뮤직비디오 제작과정은 영화제작 기법을 빨리 배울 수 있는 좋은 방법이다. 하나하나의 제작과정과 결정과정은 전 세계의 영화와 텔레비전에 있어서의 그것과 마찬가지다.

뮤직비디오의 제작에 있어 기획과 연출이 거의 나뉘지 않고 함께 진행되는데, 왜냐하면 기획이 바로 연출의 아이디어가 되기 때문이다.

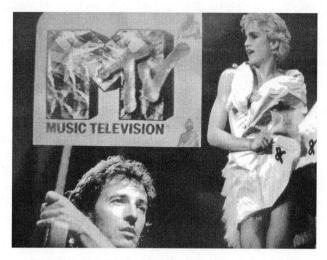

*자료출처: 앤 카플란 〈뮤직비디오 어떻게 읽을 것인가〉 (1996)

○ 뮤직비디오의 유형

뮤직비디오의 유형에는 영화 뮤직비디오와 사진 뮤직비디오의 두 가지가 있으며, 또한 이 두 가지를 섞어서 구성하는 고전 뮤직비디오가 있다.

(1) 영화 뮤직비디오와 사진 뮤직비디오

역사적으로 볼 때, 뮤직비디오는 음악과 영상이 합쳐진 오랜 전통에서 출발한 것이라고 할 수 있다. 서사시보다 훨씬 짧은 뮤직비디오의 역사를 보더라도, 그 형식은 이미 두 가지 분명한 경향으로 발전되고 있다. 곧 영화적인 뮤직비디오와 사진적인 뮤직비디오가 그것이다. 이 두 종류의 뮤직비디오는 합쳐져 나타나기도 하지만, 대부분 따로 만들어진다.

뮤직비디오를 나누는 기준은 샷의 구도와 편집 등 영상의 문법이다. 영화 뮤직비디오는 영화에서 널리 쓰이는 문법을 쓰고 있어서, 대본을 읽으면 단편소설에서 쓰는 기법들을 찾아낼 수 있다. 예를 들면, "빌리(Billy)는 아이스크림 트럭을 타고 사막으로 향한다. 놀랍게도 그는 악단 멤버들이 길에서 히치하이킹 하는 것을 본다. 주유소에 닿자마자, 그들은 몸

에 페인트를 칠하고, 거의 벌거벗은 상태로 춤을 춘다."

또는 "자전거, 자동차, 비행기를 타고 여행을 떠나고, 쿨리오(Coolio)는 빅 휠(Big Wheel)을 타고 여자 친구를 만나러 파티에 간다. 그러나 목적지에 닿자, 파티는 끝났고, 여자는 사라졌다."와 같은 것들이다.

첫 시기의 뮤직비디오 감독 데이빗 핀처, 줄리안 템플, 마치 칼너는 짜임새 있는 이야기와 엇갈리게 편집된 공연장면으로 뮤직비디오를 1980년대 대규모 헐리웃 영화의 형식과 비슷하게 만들었다. 마돈나의 〈아빠, 설교하지 마세요(Papa, Don't Preach)〉 등이 고전(classic) 뮤직비디오가 되는 이유는 노래의 내용에 담긴 이야기를 극적장면으로 그려서 악단의 공연장면과 엇갈리게 편집했기 때문이다. 영화적 뮤직비디오가 언제나 이야기를 썼거나, 극적인 것은 아니다. 진보적인(progressive) 종류들이 있기 때문이다. 진보적 뮤직비디오는 이야기줄거리가 없고, 시간과 공간의 흐름을 통해 샷들을 편집하여 눈에 보이게 나타낸다.

스파이크 존즈는 이런 종류의 뮤직비디오 대가이다. 그의 뮤직비디오 〈고통을 느껴라(Feel the Pain)〉에서는 다이나서 주니어와 제이 메시스가 맨하탄에서 골프를 친다. 그들은 공중을 날아다니며 한 지점에서 다른 지점으로 골프를 친다. 텔레비전, 영화, 그리고 만화를 좋아하는 사람들은 이미 영상의 문법에 익숙해져있다. 영화인이 아니라도 다음 문장을 영상으로 만들어 편집할 수 있을 것이다.

"제이 메시스가 골프공을 치자, 공이 건물 위로 넘어간다."

샷들은 말과 같고, 장면은 문장과 같다. 이것을 한 번 상상해보자. 우리의 머릿속에는 이런 문장이 떠오를 것이다.

"골프공의 클로즈업. J.가 골프채를 스윙하는 가운데샷. 공이 날아가는 넓은샷."

우리의 상상속의 시점은 이런 샷들을 순서대로 편집하여 영화문법의 기본규칙을 따라가는 것이다. 본능적으로 공이 공중에 날아가는 넓은샷을 먼저 쓰지는 않을 것이다. 그렇게 하면 영상의 이야기줄거리가 어지러워질 것이기 때문이다. 대부분의 사람들은 영화의 문법에 대한 느낌을 갖고 있어서 편집기법이 당연하다고 여길 것이다. 그러나 이것을 알아야 한다. 만약 기본규칙에서 어긋나게(한 번쯤 해봄직 하다) 해보면, 보는 입장에서는 어지러울 것이다. 이어지는 연기를 어떻게 편집할 것인가에 대해 살펴보자.

샷1: 주인공 A가 방문을 열고 나간다. 컷. 샷2: 주인공 A가 문을 열고, 다른 방에 들어와 문을 닫는다.

화면 방향의 규칙(A가 샷1에서 화면 왼쪽으로 나갔으면, 샷2에서는 화면 오른쪽으로 들어와야 한다)이 유지되고, A가 두 샷에서 같은 옷을 입고 있으면, 보는 사람은 어리둥절해지지 않을 것이다. 보는 사람은 A가 마주 보고 있는 방의 문을 지나갔다는 사실을 쉽게 알 수 있다. 무의식적으로 이 컷을 알았고, 이미 수백만 번을 경험한 현상이다. 컷을 써서 이어지는 연기의 효과를 만든다. 보는 사람은 "같은 날인가? 같은 옷을 입고 있네."라는 생각을 하지 않는다.

영화 뮤직비디오가 이야기줄거리 위주로 간다면, 사진 뮤직비디오는 영화문법을 쓰지 않고, 형식(style)으로 구성된다. 사진 뮤직비디오의 대본은 촬영, 색상, 움직임, 뒤쪽그림 등 눈으로 보는 데서 오는 느낌을 강조한다. 이것은 편집단계에서 구성되고, 가끔 감독이 편집에 참여하지 않기도 한다. 이것의 제작단계에서는 감독이 격을 깨는, 아름다운, 자극적인 영상들을 찍으려고 애쓴다.

악단원들이 공연하는 장면, 상징적인 물체, 괴상한 인간들... 여러 가지 표정을 짓는 모델이 카메라를 노려보며 자세를 취하는 것은 마치 정사진을 찍는 것과 같다. 인물사진과 가장 가깝다. 그 순간순간의 영상에는 모델의 태도, 환경, 감정, 육체 등이 드러난다. 이런 독립적인 샷들은 이야기줄거리의 전개라는 뜻을 갖고 있지 않다. 사진 뮤직비디오들은 콜라쥬나 포토 몽타쥬와 같이 느낌을 나타내거나, 눈앞에 늘어놓아 뜻을 전달한다.

1980년대 이야기 구성(narrative)이 아닌 뮤직비디오의 화려한 무대장치나 영상의 요소들은 텔레비전이나 뮤지컬 영화로부터 많은 영감을 받았다. 그러나 이 뮤직비디오들은 공연 위주로 제작되었다. 1990년대에 들어서는 뮤직비디오들이 첨단기술을 써서 새로운 방향으로 실험을 했는데, 곧, 텔레시네(필름을 비디오로 바꾸어준다)와 필름 현상기술(새로운 화학적인 기술로 현상)을 가지고 영화인들의 영상의 말을 크게 늘였다.

번스틴 감독은 이야기 구성이 아닌 뮤직비디오가 더 호소력이 있다고 생각한다. 그는 이렇게 말한다.

"뮤직비디오의 미학은 뻔한 것이다. 뮤직비디오가 성공할 수 있는 길은 훌륭한 대중음악이 성공하는 방법과 꼭 같다. 시와 같이 한 가지 생각이나 느낌을 주는 것이다."

트라이언 조지 감독도 생각을 같이 한다.

"뮤직비디오에서는 대사와 소리효과를 쓰기가 어렵기 때문에, 이야기를 풀어나가기가 힘들다. 뮤직비디오를 효과적으로 생각해내는 방법은 음악을 들어보고, 어떤 느낌, 어떤 소리효과가 들리는가를 분석하는 것이다. 곡의 내용보다 느낌을 위주로 시작하는 것이 옳은 방법이다. 감독으로서는 노래를 폭넓게 해석할 수 있는 기회가 된다."

뮤직비디오에서 여러 가지 경력을 가진 사진작가 마후린은 몇 년 전, 부시의 〈조그만 것들이 죽인다(Little Things Kill)〉의 뮤직비디오를 만들면서 전통적인 사진기술을 썼다. 이야기줄거리가 없이 악단이 공연하는 장면들이 조그만 털 같은 물체들이나 기괴한 영상들, 또는 화려한 무대장치 앞에 선 사람들과 함께 편집되어 있다. 이 뮤직비디오에는 뛰어난 영상들이 있다. 튀는 색깔들을 만들어내었으며, 특수렌즈(swing and tilt, 렌즈가 움직일 수 있으며, 정사진 카메라에서처럼 화면단위의 한 부분만 선택적으로 초점을 맞출 수 있는 기능을 가지고 있다)를 통해 이미지의 주변초점이 흐려지게 하는 효과를 만들었다.

이 렌즈효과는 우리의 영상에 관한 이해를 발전시켰다. 예를 들어, 연속극의 꿈 장면은 화면주변이 희미하고 초점이 맞지 않게 나타났다.

(2) 이야기 섞어 짜기: 고전 뮤직비디오 형식

모든 샷들이 악단원들이 연주하는 모습만을 보여주는 순수한 공연 뮤직비디오 말고도 대부분의 뮤직비디오들은 이와 비슷한 형식을 가지고 있다. 그것은 연주자가 연주하는 장면과 다른 이미지를 섞어 편집하는 것이다.

영화 뮤직비디오에서는 배우들이나 악단원들이 이야기줄거리를 따라 연기한다. 그리고 사진 뮤직비디오에서는 공연 말고도 모델들이 자세를 취하고, 난장이들이 춤추고, 뒤쪽그림에서는 폭풍이 몰아친다. 이 두 종류의 뮤직비디오에는 이야기줄거리의 요소들과 공연의 요소들이 독립되어 있으며, 편집으로 서로 엇갈린다. 뮤직비디오 관리자들은 이런 공연과 이야기줄거리의 균형에 대해 관심을 많이 가지고 있다. 이를 우리는 '이야기 섞어 짜기'라고 한다.

뮤직비디오를 볼 때, 이런 공식을 생각한다. 에어로스미스의 〈미친(Crazy)〉은 〈제니는 총을 가졌어〉처럼 고전영화 같은 뮤직비디오다. 변태적인 미국 양키들이 리브 타일러와 알리시아 실버스톤이 주유소에서 기름을 넣고 있는 모습을 엿보고 있다. 컷. 리브의 아버지인 로커 스티븐 타일러는 무대 위에서 연주하고 있다. 성인클럽 아마추어 행사에서 리브가 창

피해하는 아리시아 앞에서 옷을 벗는다. 그녀의 손이 기둥을 타고 내려간다. 동시에 스티븐 타일러의 손이 마크 대를 타고 내려간다. 놀란 표정으로 알리시아가 입을 벌린다. 스티븐은 입을 벌리면서 노래한다. 이런 이어지는 이야기와 악단공연의 엇갈림이 바로 이야기 섞어 짜기다.

감독 라이오넬 마틴(Lionel Martin)은 알프레드 히치콕을 좋아하고, 이야기를 엇갈리게 하는 대표적인 뮤직비디오 작가다. 마틴 감독의 보이즈 투 맨(Boyz Ⅱ Men) 뮤직비디오 〈나는 너에게 사랑을 할거야(I'll Make Love to You)〉는 이런 형식에 충실하다. 요염한 여자의 집에서 보안장치 설치를 마친 잘생긴 주인공은 이 여자를 좋아하게 된다. 보안장치를 가동시키며 웃는 얼굴로 자신의 명함을 건네준다. 그리고 이런 말을 한다.

"만약 문제가 있으면 언제나 전화 하세요"(뮤직비디오 가운데는 도입부를 대화로 시작하는 것들도 있다. 마이클 잭슨의 '스릴러'도 이런 장르의 뮤직비디오다).

비디오의 내용은 젊은 경호원이 만날 여자에게 우정의 편지를 쓰려고 하는 것이다. 그러나 우리의 눈길이 공연하는 보이즈에게서 떠나지는 않는다. 주인공은 골동품 책상 위에서 고민하고 있다. 보이즈는 노래한다. 자기 글에 불만이 있는 듯 종이를 휴지통에 던져버린다. 보이즈는 계속 노래한다. 주인공은 할 수 없이 보이즈 투 맨의 CD를 꺼내어 〈나는 너에게 사랑을 할 거야〉의 가사를 베낀다. 그는 베껴 쓴 편지를 예쁘게 포장해 여자에게 보낸다. 여자는 촛불이 켜진 욕실에서 편지를 읽는다. 보이즈는 계속 노래를 부른다.

마틴 감독은 이야기줄거리 속에 곡을 넣어 재미있는 뮤직비디오를 연출한 것이다. 이 이야기는 3분짜리 사랑의 이야기다. 이것은 가사의 내용이고, 뮤직비디오의 중요한 요소가 된 것이다.

○ 기획 과정

(1) 소재와 주제

뮤직비디오 제작에 있어 그 소재와 주제를 고르는 데에 아무런 제약이 없다. 거의 모든 사물이 소재가 될 수 있고, 그 소재에 따라 주제를 정할 수 있다. 그러나 대부분의 뮤직비디오들은 노래와 이미지에 기대기 때문에, 영화나 드라마처럼 주제의식을 드러낼 필요를 느끼지 않으며, 실제로 뮤직비디오의 시간길이가 겨우 4분 이내가 대부분이기 때문에, 주제를 구체화할 겨를도 없다. 그러나 뮤직비디오의 양식에 따라 소재와 주제를 고르는 범위에 어

느 정도 차이가 있을 수 있다.

뉴욕주립대학 교수 앤 카플란((E. Anne Kaplan)은 MTV에서 방송되는 뮤직비디오를 다음의 표와 같이, 5가지 유형으로 나누었는데, 그것들은 낭만주의적(1960년대를 회상하는 대중화된 소프트 록), 사회의식적 또는 모더니즘적(대안적인 자리를 차지하는 1960년대와 1970년대의 록그룹에서 모호하게 따온), 허무주의적(헤비메탈에서 기원한 것으로 어느 정도 통속화된), 고전적, 그리고 마지막으로 포스트모더니즘 뮤직비디오 유형이다.

MTV 비디오의 5가지 주요 비디오 형태

양식들(모든 양식이 아방가르드적 전략을 쓴다. 특히, 자기반영과 이미지 놀이 등)	유형		주된 주제	
			사랑/성	권위
	낭만주의적	이야기 구조	상실과 재결합(전 오이디푸스)	부모형상(긍정적)
	사회의식적	바뀌는 요소들	자율성에 대한 투쟁 문제적인 것으로서의 사랑	부모와 공공의 형상, 문화 비판
	허무주의적	공연 반 이야기 구조	사디즘/마조히즘 동성애 양성애(남근)	허무주의 무정부주의 폭력
	고전적	이야기 구조	남성적 바라봄 (관음증적, 물신주의적)	주체로서의 남성 객체로서의 여성
	포스트모던	혼성모방 비선형 이미지	오이디푸스적 자리와의 유희	권위에 대한 찬성도 반대도 아님(애매모호성)

먼저, 낭만주의적 유형은 이제는 대중화되고 감상적이 된 1960년대의 소프트 록을 회상하는 것이다. 1~2년 전에 이러한 유형은 대체로 신디 로퍼 같은 여성 스타들에 의해 텔레비전을 보는 여성들을 겨냥하고 만들어졌다. 이러한 유형은 전체적으로 허무주의적이거나, 고전적이거나, 그 밖의 다른 유형들이 이미 지배적인 현재의 방송에서는 자주 나오지 않는다.

지난 몇 년 동안 중요한 변화가 일어났다.

먼저, 1983~4년에 낭만주의적 비디오의 수가 늘어난 반면, 허무주의적인 것들은 퇴조를 보였다. 둘째, 남성 스타들이 낭만주의적 유형을 석권하면서 늘 MTV의 20위 안에 들었다. 필 콜린스의 〈하룻밤 더(One More Night)〉, 포리너(Foreigner)의 〈사랑이 무엇인지 알고 싶어요(I Want to Know What Love is)〉, 폴 영의 〈떠날 때는 언제나〉 등).

현재(1986년) 낭만주의적 비디오는 일반적으로 퇴조를 보이고 있고, 허무주의적이고 포스트모던한 비디오들이 늘어나고 있다. 반면에 고전적인 유형과 사회의식적인 유형에는 큰 변화가 일어나고 있다. 낭만주의적 비디오는 대체로 향수어리고, 감상적이고, 동경하는 듯

한 특질들이 나타나고 있다. 애정물은 보통 여성/남성 사이지만, 부모/자식 사이나 친척 사이도 될 수 있는 것으로, 주인공의 삶에 중심이 되는 것으로 제시되는 모든 문제들을 '해결'할 수 있는 어떤 것으로 나타난다. 그 말이 나타내는 것은 없거나, 실연한 연인을 가리키는 것이거나, 아니면 신디 로퍼의 〈시간 뒤의 시간(Time After Time)〉처럼 이별의 고통을 나타낸다. 보통 낭만주의적 비디오는 사랑의 결합을 축복하는 것을 보여준다(팻 베내타의 〈우리가 속한 것(We Belong)〉이나 스티비 닉스(Stevie Nicks)의 〈누군가 사랑에 빠진다면(If Anyone Falls in Love)〉에서처럼).

보통 낭만주의적 비디오에서의 이미지들은 사랑, 이별, 재회 등에 관한 노래의 줄거리를 그대로 본뜬 이야기 사슬들로 이어져 있다. 그러나 이러한 이야기의 이어짐은 매우 약하고, 주된 초점은 이별이나 재회의 감정에 놓여있다. 신디 로퍼의 〈시간 뒤의 시간〉은 복잡한 이야기 구조를 갖고 있다. 전형적인 혼성모방으로 시작하여 여주인공은 디트리히와 게리 쿠퍼가 텔레비전 화면에서 쓰라린 이별을 하는 장면으로 자신이 연인과 헤어져야 한다는 암시를 받는다. 여주인공은 떠나기 전에 그녀의 연인과 함께했던 지난날을 회상한다. 그 남자는 그녀의 거친 외모를 싫어한다는 것, 그리고 그녀는 노동계급인 자신의 어머니가 편안하기를 바라며 함께 살았을 때 무척 행복했다는 것을 회상한다. 여주인공 로퍼는 연인을 따라 역으로 가서 고통스러운 이별장면에서 서로의 안녕을 기원한다.

이 비디오에서 나타난 모녀 사이의 끈끈한 정은 매우 중요한 뜻을 가진다. 낭만주의적 비디오에서는 남성 스타와 여성 스타 두 사람에 의해 아래 원전(sub-text)이 되는 것들을 앞면에 드러내고 있기 때문이다. 이러한 범주의 비디오들은 부모와 자식 사이의 관계를 이상화하고, 사랑하는 사람에게 빠져들려고 하는 전 오이디푸스(pre-oedipal) 단계 및 양성애적인 욕망을 드러낸다. 이러한 비디오에서의 음악은 또한 음조가 부드럽고, 멜로디가 있고, 서정적이다. 악기연주는 가볍고 보통 하나의 악기에 초점을 맞추고 있다. 멜로디가 풍부한 주요 테마는 자주 되풀이된다. 그 뒤쪽에는 확실하고 지속적인 비트가 있다. 스타의 목소리가 전면에 나서 악기들을 이끈다. 합창단의 소리는 울림소리(echo)의 효과처럼 꾸며진다. 드럼은 매우 부드럽게 연주된다.

두 번째, 사회의식적 비디오는 논란의 여지는 있으나, 자신을 지배적인 부르주아 사회에 반대되는 자리에 놓는다는 점에서 서구문화에서 모더니즘 전통에 가장 가까운 것으로 볼 수 있다. 위대한 19세기 소설들이 부르주아 문화에 대한 하나의 비판을 생산해냈고, 이것은 낭만주의 이후의 일종의 모더니즘적 비판으로 이어졌다. '모더니즘'의 범주가 지금은 논란

의 대상이 되고 있으나, 이는 여전히 기성의 지배적인 예술형식으로 지각되는 것에 반대하는 예술유형을 뜻한다. 대항예술의 형식으로서 모더니즘의 텍스트는 자신이 반대하는 것에 의해 규정된다. 이러한 모더니즘 경향은 기성제도의 좌파건 우파건 간에 비판적 입장에 서 있기 때문에 대체로 정치적인 예술이 된다.

1980년대 첫 시기에 '사회의식적'인 비디오에 팽배한 세 가지 주제는 모두 분열, 분쟁, 거부, 그리고 소외의 동기와 관계된다. 첫째로는 부모와 권위에 반대하는 비디오들로서, 이것은 부모와 직장과 국가의 권위에 대해 성장기의 인간이 가지는 환멸과 혐오를 나타내고 있다. 주인공들은 때로 권력에 의해 고통 받는 희생자들로도 보이고, 존 쿠거의 비디오 〈권위의 노래(Authority Song)〉에서처럼 모든 사회의 권위를 대표하는 인물들로부터 희생된다. 또는 금요일에 일주일의 일에서 해방되는 것을 감옥에서 탈출하는 것과 같은 것으로 그려지고, (언제나 뚱뚱하고 못생긴) 사장은 해방자들에 의해 종이테이프로 묶인다. 연주자들은 반제도적인 펑크족의 옷을 입고, 사무실과 억압하는 것들을 파괴하고, 피고용인들을 풀어주는 자유의 투사 이미지를 갖는다.

존 쿠거 멜렌캠프의 〈권위의 노래〉

영국인들에게는 존 오스번(John Osborne)의 〈성난 얼굴로 돌아보라(Look Back in Anger)〉(1956)에서 출발해 '앵그리 영맨(Angry Young Man)' 운동으로 이어지는 영국의 반문화적인 전통을 계승, 일반화된 반제도적 태도를 취하는 데 적극적이다. 조 복서(Jo Boxer)의 〈행운을 잡았다(Just Got Lucky)〉는 그러한 유형의 전형적인 첫 시기의 작품이다. 여기서 즐겁고 신나게 연주하는 악단은 노동자 계급의 옷을 입고 작은 마차를 타고 있는데, 멋진 차에 장식을 잔뜩 하고, 뚱뚱하고 말다툼을 자주 하는 부모와 대조된다.

부르주아에 반대하는 것보다 부모에 반대하는 것이 확연히 드러나는 것으로는 마마스 보이스의 〈엄마, 우린 이제 미쳤어요〉가 있다. 전형적인 영국 노동자들과 함께 와서 주방의 지붕이 내려앉을 만큼 큰 소리로 로큰롤을 연주하기 시작한다. 그러자마자 그 로큰롤의 세계로 몸이 날아간다. 주방에서 일하던 어머니가 로큰롤에 빠져든 어머니로 바뀌게 되는 것은, 어머니의 침실 슬리퍼가 죽음으로 끌려가듯 계단으로 조용히 올라가는 것을 보여주는 히치콕적인 장면을 통해 역설적으로 시사된다.

사회의식적인 비디오의 두 번째 주제는 외교정책에 대한 각별한 야유나 빈곤 같은 구체적인 사회적 부당성들이다. 여기서도 영국 악단들이 주도해 나간다. 영국 악단들은 로큰롤 고유의 정치적인 시기(1967~70)의 많은 부분들을 감당해냈다. 그러나 외형적으로도 저항적인 이러한 비디오들은 MTV에서 매우 드물게 방송된다. 프랭키 고우즈 투 할리우드의 강력한 〈두 부족(Two Tribes)〉은 로널드 레이건과 소련의 지도자를 특별히 빗대어- 한 서커스링에서 레슬링하는 늙은이들을 볼 수 있다- 가면서 동서관계를 쓸쓸하게 설명한다.

이 비디오는 매우 드물게 방송되지만, 보는 사람들에게도 충분히 납득될 정도로 역설적인 논평을 가하고 있다. 최근(1986년)에는 MTV에서 외면적으로 정치적인 비디오들이 눈에 띄게 많이 방송되고 있다. 브루스 스프링스틴의 〈미국에서 태어나(Born in USA)〉에서처럼 베트남 참전용사에 의해 비쳐진 미국에 대한 일반적인 비판이 있다. 이는 사회적 조건과 베트남 전쟁에 대한 진실로 분노에 찬 반응을 대표하며, 정치적인 지시대상도 명백하다.

'미국에서 태어났다'는 것은 말하자면, 어린 시절의 희망과 환상을 저버리는 무분별한 살인과 싸움, 부상, 죽음에 자신을 관련시키며 태어난다는 것이다. 스프링스틴의 최근 라이브 앨범에 들어있는 비디오 〈전쟁(War)〉은 〈미국에서 태어나〉에서 쓰인 주제를 더욱 깊게 하고 있다. 스프링스틴은 개인적으로 미국의 록음악 환경에서는 보기 드문 인물로, 노동계급 및 넓은 뜻에서의 '억압받는 자'들에 대해 진정으로 동일시를 유지할 수 있는 인물로 보인다.

최근 '라이브 에이드'와 '아프리카 난민돕기' 등에서 미국, 영국, 유럽, 심지어 소련의 록스타들이 모여 국제적인 합동공연을 벌인 것은 공공영역에서 일어나는 일에 대해 젊은이들이 다시 관심을 보인다는 것을 고무적으로 나타내 주는 것 같다. 이 두 가지 행사는 꼭 급진적인 명분은 아니지만, 록스타들이 어떤 큰 명분을 위해 봉사하게 될 때, 자신의 나르시시스트적인 이익을 챙기지 않을 수도 있다는 것을 명확히 보여준다.

이 행사는 전례 없는 방법으로 젊은이들에게 도덕적인 감정을 갖게 해주고, 결국은 공동

선을 위한 것이었다. 사람들이 돈을 내는 것이 에티오피아 난민들에게 내주는 것이라기보다는 스타들에게 내는 것이라고까지 말할 수는 없을 것이다. 그러나 나르시시스트의 욕망과 다른 사람들에게 대한 관심 사이의 경계가 무너지는 이러한 쟁점의 뒤섞임은 그야말로 포스트모던한 것 같다.

브루스 스프링스틴의 〈미국에서 태어나〉
*스프링스틴의 '냉소적'인 애국주의: 여기서 그는 미국 국기로부터 머리를 돌린다.

'라이브 에이드'와 함께 '미국의 인간띠 잇기(Hands Across America)'와 같은 다른 행사들은 보드리야르가 말한 '사회적인 것을 자극'하려는 노력을 가리킨다. 이 점에서 '아프리카 난민돕기'가 사회적인 문제를 다룬 비디오들 가운데 가장 많이 방송된 것이라는 사실에 놀랄 것도 없다. 이 비디오를 보는 사람들은 일단 불행한 사람들에 대해 불쌍한 마음을 느끼고 '더 좋은 세상'을 만드는 데 함께한다는 높아진 마음을 가지면서 동시에, 자신이 좋아하는 스타들이 클로즈업되었다는 것을 즐길 수 있기 때문이다.

비디오를 보며 "오, 이런 친구들이 나오는군.", "아무렇게나 옷을 입은 마이클 잭슨 좀 봐", "끝내주는 브루스 스프링스틴 아니야?" 등의 반응을 보인다. 보는 사람들을 끌어들이고 즐거운 시간을 가질 수 있도록 사람들을 사로잡는 노래가 필요하지만, 빈곤에 대한 어떤 특별한 정보는 어떤 드라마틱한 영상으로도- 전혀 없다.

사회의식적 비디오의 마지막 주제는 여성의 억압과 여성 연대의 가능성이다. MTV에서 색다른 바라봄(gaze)과 성적인 표현(gender address)이 있다는 사실이 바로 MTV를 포스트모더니즘 현상으로 특징짓는 측면이다. 많은 스타들의 이미지에서 겉으로 양성적인 모습이 보이는 것은 많은 록 비디오에서 성적인 특성을 구분 짓는 명확한 선을 허무는 것이다.

이 모든 것은 록 비디오들이 포스트모던한 상태로 옮아감을 뜻한다. 이 상태에서는

하나의 텍스트가 무엇을 보여주는 데 있어서 차지하는 자리가 분명하지 않다. 이것의 숨은 뜻은 성별구분이 없어져서 남성의 이야기가 지배적인지, 여성의 이야기가 지배적인지 말할 수 없다는 것이며 성과 성별에 대한 태도도 매우 모호하다는 것이다.

페미니즘 이론에 따르면, 영화라는 매체는 어머니를 성적인 대상으로 삼는 원초적인 정신적 외상을 일으키고, 동시에 그것을 풀려고 하는 것이다. 남성 관객에게는 논란의 여지가 있으나, 고전 할리우드 영화에서 통제하려고 한 것은 어머니에 대한 맹목적인 욕망이며, 동시에 성적인 차이(거세된 어머니)에 대한 공포다. 그러나 그렇게 하면서 영화는 먼저 부모와의 성적 관계에서 원초적이고 맹목적인 에로틱한 쾌락을 불러일으킨다.

이 이론에서, 영화에서의 여성 이미지는 역사에 실제로 있었던 여성 주체와 관련된 것이라기보다는 남성의 무의식에 담긴 무엇인가를 가리키는 기호로 작용한다. 이러한 영화의 바라봄은 관음증과 물신주의가 두 개의 축으로 기능하는 프로이트의 이론에 따르면, 대체로 남성의 바라봄이다. 이는 남성 관객이 여성의 공포에서 벗어날 수 있게 하는 장치가 된다.

그래서 '여성'은 세 가지 방식으로 나타난다.

첫째, 성적인 측면이 지워진 이상적인 어머니로서 초월적이며, 영웅을 먹여 살리는 존재다.

둘째, 물신화된 대상으로서 여성의 위협('여성적'이라기보다는 남성적이지 않은 존재로서)을 줄이기 위해 남근적인 태도를 여성에게 주는 것('여성'이라기보다는 비남성으로 제시됨)이다.

셋째, 여성은 관음증적인 바라봄에 의해 존재가치가 낮아지고, 여성의 몸은 단지 성적 욕망의 대상이 되며, 아무런 내재적인 뜻도 갖지 못한다.

먼저, 폴 영의 〈떠날 때는 언제나〉에서, 잃어버린 어머니라는 대상에 대한 호소가 단순히 '이상적 어머니(Ideal Mother)'로서의 여성에 대한 전통적이고, 가부장적인 실체화를 다시 확립시키는 것에 지나지 않는 것으로 보일 수 있다는 점을 인정하면서도, MTV가 가부장적 상징체계 안에서 기능한다고 가정한다면, 기본적으로 '무성적' 어머니를 향한 동경에 대한 강조를 발견한다는 것은 흥미로운 일이다. 그런 자리는 양성 모두가 차지할 수 있는 반면, 전통적인 가부장적 관습에 따르면 딸에게는 거부되는 자리였다. 딸에게는 아버지를 갈망할 수 있는 것 밖에는 아무 것도 없었다.

두 번째로 흥미로운 점은 비디오의 주인공인 폴 영이 어린이의 자리에만 묶여있는 것이

아니라, 어린이를 기르는 여성의 자리까지도 차지하고 있다는 점이다. 흥미로운 것은 바로 이야기 안의 비디오를 보는 사람들과 주인공 모두에게서 보이는 이야기 구조상의 다중적 동일시다. 여기서 어머니는 엄밀히 말해서 없는 것으로 줄여져 있지만, 이 비디오에서는 어머니의 바라봄을 두드러지게 드러나게 함으로써, 아마도 다른 비디오의 문자 그대로의 이미지(이를테면 신디 로퍼의 〈시간 뒤의 시간(Time After Time)〉)보다 더 힘차게 경험될 것이 틀림없다. 이 비디오의 전체적인 효과는 상실과 충족감의 즐거운 혼합을 보는 사람들에게 남겨주는 것이다. 남성이든 여성이든, 우리는 폴 영과 그의 욕망과 더불어 상실된 어머니라는 대상과의 동화를 확인한다.

이러한 낭만주의적 비디오의 폭넓은 전-오이디푸스적 바라봄과는 대조적으로, 허무주의적 비디오의 유형은 이미 말한 바 있는 공격적인 남근적 바라봄에 바탕하고 있다. 무대장치를 그대로 보여주는 헤비메탈이나 뉴웨이브 그룹이 내세우는 허무주의적 비디오의 주요 유형에서 남성의 몸은 욕망의 대상으로 내보여진다. 남성의 가랑이나 가슴을 에로틱하게 크게 해서 잡는가 하면, 악기들은 버젓이 남근을 상징하는 소품이 된다. 카메라가 무대 앞쪽에 서서 공연하는 가수의 몸에 공격적으로 초점을 맞추고, 그들에게 손을 뻗은 팬들의 모습이 가끔씩 끼어들어 부분적으로 찍히고, 가수의 가랑이와 엉덩이, 쫙 벌린 다리 등을 선정적으로 보여주려고 애쓴다(가수의 그런 모습은 광각렌즈에 의해 더 야한 효과를 낸다).

이런 허무주의적 비디오의 유형에서 여성은 거의 나오지 않는다. 나온다 해도, 보통 꽉 끼는 가죽 드레스에 하이힐을 신고 염색한 긴 머리칼을 뽐내면서 나타난다. 남성과 마찬가지로 이러한 모습의 그림들은 본디지(bondage, 사람을 묶으면서 학대하여, 성적쾌락을 얻는 사디즘적 방식)와 사디점의 성적 특질을 암시한다.

반대로, 로버트 파머(Robert Palmer)의 〈사랑에 빠져(Addicted to Love)〉는 여성의 몸을 무감각하게 다루는데, 이번에는 여성이 검은색의 꽉 끼는 짧은 드레스를 입은 상점 진열장의 마네킹과 꼭 같다. 그녀들은 악단원들로서 로버트 파머를 둘러싸고 있는데, 카메라는 그녀들의 눈, 두텁게 칠한 립스틱, 그리고 미끈한 다리를 가지고 자유롭게 장난을 치면서 여자들을 욕망의 대상으로 만들어버린다. 로버트 파머의 최근작 〈너를 집적거릴 뜻은 없어(I Don't mean to Turn You On)〉에서도 이 점은 똑 같다. 이번에는 두 무리의 여자들이 똑 같은 옷을 입고 있다. 카메라가 아까와 비슷하게 여자들을 가지고 노는데, 그녀들은 완전히 가운데 있는 주인공의 차지인 것이다!

이런 이미지들은 분명히 1950년대를 약간은 향수어린 눈으로 회고하고 있다. 아마 그 (신

비스러운) 수동적인 지위로 여성을 돌려보내고 싶은, 무의식적인 바람인지도 모른다. 반면에, 패뷸러스 선더버드(Fabulous Thunderbirds)의 근래 작품인 〈충분히 강인한(Tuff Enuff)〉은 흥미롭게도 육체미를 갖춘 몸매의 최신 여인과 혼합된 강인한 '일하는 여성'의 상을 회복하려고 시도한다. 일부러 간단하게 도식적으로 만들어진(희미하게나마 미래파적인 모습의) 무대는 헬스클럽과 건설현장을 함께 암시한다. 그리고 나타나는 여인은 건설현장 노동자(헬멧을 쓰고 있다)와 헬스클럽 다니는 사람(운동화, 운동셔츠, 반바지 등)을 동시에 연상시키는 옷을 입고 있다. 그러나 안무를 보면, 이 비디오가 양쪽의 암시를 함께 채택하여 여성을 성적인 대상의 지위로 되돌리려는 의도를 가지고 있음이 드러난다. 여성들의 몸 움직임은 점차 건설현장에서의 움직임에서 에어로빅 동작으로 옮겨가다가, 급기야는 선정적인 댄서나 스트립 댄서의 춤으로 바뀌는 것이다.

악단원들은 그곳에 남근적인 오토바이를 타고 도착해, 여자들의 유혹적인 몸놀림에 계속 반응한다. 성적으로나, 이야기 구조로나 절정 부분은 주인공이 진짜 선정적인 여주인공을 찾아내면서 이루어진다. 이 여자는 하이힐을 신고 매혹적인 반바지에 배꼽을 드러낸 블라우스를 입고, 길고 탐스러운 머릿결을 자랑하며 활보하는데, 이것은 전통적인 에로틱한 여인이 새로운 강인한 모습과 결합되어 있음을 명백히 보여준다.

훨씬 더 큰 성공을 거두었고 방송도 많이 탄, 팻 배내타의 〈사랑은 전장〉은 배내타의 강인한 여인상을 나타내고 있다. 배내타는 한 대담에서, 대부분의 여성 스타들이 자기부정적인 낭만주의적 선입관에, 곧 "당신이 떠나면 나는 죽어" 하는 식의 증후군에 빠져있다고 비판한다. 그녀 자신은 "당신이 떠나면, 엉덩이를 걷어차 버리겠어"라는 태도를 더 좋아한다는 것이다. 그녀는 바로 이런 점 때문에 여성스타들보다는 남성스타들이 훨씬 더 흥미롭다고 한다. 그녀의 첫 시기의 비디오는 핵가족의 한계를 드러내며(시작부터 여주인공은 집에서 쫓겨나 있다) 대도시에서 여성이 직면해 있는 취약성을 드러낸다. 결국 여주인공은 매춘부가 됐음에도 불구하고, 자신의 여자 친구를 억압하는 남자에게 반기를 드는 행동을 한다. 여기서도 여자들은 서로서로 어깨를 맞대고 매음굴을 빠져나와, 거리에서 전쟁과 비슷한 위협적인 춤을 추고는 각자의 길을 간다.

위의 두 '페미니즘적인' 비디오의 차이점은 뒤의 것의 상대적인 성공과 짧았던 방송기간이 잘 설명해준다. 배내타의 비디오가 나타내고 있는 여성상은 가부장적 여성의 표준적인 '외모'에 기대고 있다는 점에서 강한 여성의 주체성이라는 주제를 거의 배반하고 있는 것이다. 배내타 자신이 연기한 여주인공이 특히 매력적이며, 다른 매춘부들의 옷도 어느 정도

관습을 벗어나긴 했지만 현란하고 매혹적이다. 이러한 비디오들은 대안이 되는 영상은 아니더라도 이야기 구조/주제의 여성적 지위에 대안을 제공한다는 점에서 중요하다.

세 번째, 허무주의적 비디오에서는 최근의 펑크, 뉴 웨이브와 헤비메탈이 원래 갖고 있는 무정부적인 입장을 어느 정도 갖고 있다. 모두 그렇지는 않지만, 대개의 허무주의 비디오는 실황공연과 비슷한 뒷그림을 씀으로써 자신들의 기원이 라이브 콘서트에 있음을 보여준다. 카메라는 악단을 한데 뭉쳐 무대에서 열을 뿜는 듯한 연주모습을 담는 데 초점을 맞추고 있다. 팬들이 팔을 흔드는 것을 연주자의 시점에서 잡은 이미지들로 나온다.

이러한 비디오들은 낭만주의적 비디오와는 달리 카메라와 편집을 공격적으로 쓴다. 광각 렌즈, 줌샷, 빠른 편집 등이 전형적으로 쓰인다. 이런 비디오의 세계는 불안정하고 소외된 것이다. 통상적으로는 갑자기 아무런 동기 없이 폭발의 이미지가 나타나며, 이는 화면 안의 세계를 부수고 뒤쪽에 숨겨진 폭력을 강조하는 것이다. 이런 비디오들의 격렬함과 충격효과는 지배문화에 담겨있는 것들을 깨뜨리는 이미지들을 만들어내고 있다. 음악은 이와 비슷하게 방향감각이 없고, 질서도 없다. 악기연주는 복잡하고 여러 가지이며, 멜로디에는 별로 치중하지 않는다. 드럼은 보통 터질 듯한 소리를, 전기기타는 긁어대고, 찢고, 너울거리는 소리를 만들어낸다. 이 비디오에서 사랑의 주제는 상대적으로 감미로운 나르시시즘이나 이별의 고통에서 벗어나 사디즘, 마조히즘, 양성애, 동성애 등에 초점을 맞추고 있다.

한편, 반권위주의적 주제는 단순히 해결되지 않는 오이디푸스적인 분쟁에서 노골적인 혐오, 허무주의, 무정부 상태, 파괴 등으로 옮겨지고 있다. 허무주의적 비디오는 이런 식으로 분노하고, 우상을 깨뜨리는 태도를 취하면서, 그 입장을 분명히 하고 있다.

네 번째, 고전주의적 비디오는 다른 비디오들과는 달리 이야기 구조에 더욱 기대고, 악기를 연주하는 악단원들을 반드시 보여주는 것은 아니다. 그러나 비디오들은 주로 여성을 욕망의 대상으로 여기는 관음증적/물신주의적으로 바라봄을 존속시키는 점에서 '고전적'이다.

페미니즘 영화이론가들은 고전 할리우드 영화에서의 이러한 바라봄을 분석하는 데 많은 시간을 들였다. 이런 비디오들은 여성의 이미지를 강박적인 남성의 욕망의 대상으로 구성하고, 주체의 눈길 안에 둔다. 이런 종류의 비디오는 수없이 많은 예를 들 수 있다. 로드 스튜어트의 〈현혹〉, 존 파르(John Parr)의 〈음탕한, 음탕한(Naughty Naughty)〉, 로맨틱스의 〈잠들었을 때의 이야기〉, 존 쿠거 멜렌캠프의 〈허트 소 굿〉, 롤링 스톤즈의 〈그녀는 뜨거웠다〉 등은 친숙하고 자주 방송되는 것들이다.

두 번째로, 고전적 유형은 대부분 할리우드의 영화 장르에서 빌려온 것으로, 특히 최근에

주류를 이루는 비디오들은 공포, 의혹, SF 영화 장르들에서 따온 것이다. 이러한 유형들은 마이클 잭슨의 유명한 〈스릴러(The Thriller)〉 등에서 비교적 순진하게 시작되었다. 그러나 이 유형이 어느 곳에서나 만들어지면서, 피터 가브리엘의 〈쇼크 더 몽키〉, 화이트 울프 (White Wolf)의 〈밤 그림자(Shadows in the Night)〉나 예스의 〈외로운 가슴의 소유자 (Owner of a Lonely Heart)〉 등에서처럼 보다 불길한 징조를 보여준다.

가브리엘과 화이트 울프의 비디오들에서 외계의 존재가 영화의 세계에 끼어든다. 가브리엘의 작품에 나오는 원숭이는 주인공이 자신의 규칙적인 일을 하는 자아와, 양성적이고 주술적인 또 다른 자아 사이에서 주기적으로 바뀌는 원인처럼 보인다. 화이트 울프의 작품에서는 외계의 존재가 숲속으로 들어와 젊은이들을 겁주고 내쫓는다. 예스의 비디오는 갱영화의 전통을 쓰고 있는데, 주인공은 검은 안경을 쓰고 레인코트를 입은 사람들에 휘둘려 정신적, 육체적으로 여러 고문을 당한다. 듀란 듀란의 〈거친 아이들(Wild Boys)〉 또한 SF 형식을 따른다. 여기서는 최후의 전쟁 뒤에 충격 받은 사람들이 회전하는 바퀴에 매달려 가면서 문명의 주변부에 존재하는 듯한 모습이다. 함정이나 설명되지 않은 파멸 등의 강력한 이미지들은 보는 사람들로 하여금 깊은 심리적 공포를 불러일으킨다. 여기서는 무슨 일이 왜 일어나는지 또는 무슨 일이 일어났는지조차 확실치 않다. 우리는 평범한 '끝남'을 전혀 기대할 수 없는 비합리적이고, 우연적인 우주에 놓이도록 강제된다. 이러한 수준에서는 이른바 '고전적'인 비디오 또한 포스트모더니즘을 향한 제스처가 된다.

다섯 번째, 포스트모더니즘 비디오를 특징짓는 것은 바로 이미지들 하나하나에 대해 명확한 입장을 갖는 것을 거부하는 것, 곧 습관적으로 명확한 기의를 소통하지 않는 방향으로 계속 아슬아슬하게 나아가는 것이다. 포스트모더니즘 비디오에서는 다른 특별한 유형의 비디오와는 달리, 하나하나의 텍스트 요소가 다른 텍스트 요소에 의해 도려내진다. 이야기 구조는 혼성모방에 의해 잘려나간다. 뜻의 작용은 일관되게 이어지지 않는 이미지들에 의해 잘려나간다. 텍스트는 밋밋하게 평탄해져서 2차원적 효과를 만들어낸다. 비디오의 세계 안에서 보는 사람들이 명확한 입장을 갖는 것을 거부한다. 이것은 보는 사람들을 탈중심화시키고, 아마도 혼란스럽게 하고, 하나의 특정한 이미지나 일련의 이미지에 붙들리게 한다. 그러나 대부분 만족스럽지 않은 채, 아마도 끝낼지도 모르는 다음 비디오를 기대하게 만든다.

이미지의 애매모호함과 혼성모방을 자주 쓰는 것은 포스트모더니즘 비디오에서 가장 두드러진 요소다. 이러한 비디오들에서는 이야기 구조적인 요소가 느슨해지는데, 이야기를 말하고 있는 자리를 명확히 하지 않음으로써, 인식을 방해한다. 예를 들어, 모틀리 크루의 〈사

랑하기엔 너무 어려(Too Young to Fall in Love)〉에서 이 삼인조- 꽉 끼는 가죽바지를 입고, 아무 것도 입지 않은 가슴에 못이 박힌 가죽혁대를 두르고, 가죽부츠에 길고 흐트러진 긴 머리를 하고 있는 는 제임스 본드 유형의 동양적 범죄구성과 관련된다. 실제로는 성공할 수 없는 작전계획을 세우고, 칼을 휘두르는 많은 건장한 사나이들이 아름답고 젊은 동양계 여자를 멍청하고 뚱뚱한 녀석의 성에서 구해낸다. 그러나 이런 비디오가 제임스 본드식의 상투적인 관습에 대해 논평을 가하고 비판하려고 했는지의 여부는 말할 수 없다. 그것은 단지 그 자체를 위해 본드식 관습을 쓴 것은 아닐까?

　최근에 나온 〈우주의 왕자들(Princes of the Universe)〉의 경우도 마찬가지다. 여기서는 일단 거칠고 남성적인 폭력과 파괴를 흉내 내면서 동시에 찬미한다. 제목부터 역설적으로 세계 강대국들의 지도자들을 뜻하고 있다. 사실 그들은 자기들이 주장하듯 무엇이든 할 수 있는 잠재력이 있기에 감성을 파괴하고 있다(막대기에 묶여서 전기충격으로 죽어가는 어린 이들의 이미지들을 참조). 이것은 핵무기의 대량학살을 닮은 미래주의적인 '모습'을 담고, 폭발과 파괴의 이미지들이 들어찬 비디오들 가운데 하나다. 그러나 스타들 자신은 세계의 대량학살을 견디고 이겨내면서, 그들의 힘과 강인함을 보여주며 행진하는 것처럼 보인다. 다시 혼성모방과 풍자 사이의 경계가 무너진다.

　마지막으로, 위의 표의 주제들은 모든 비디오들에서 지배적으로 나타나는 것이지만, 그 도표 안에 있는 말들이 각각의 비디오 유형에 따라, 주제들을 달리 취급한다는 것을 가리킨다. '주제'에 관한 논의는 원본(text)이 어떤 하나의 기의에 결부된다는 것을 가정하는 것이다. 그런데 여기에서 앤 카플란 교수가 제시하고자 하는 것은 그러한 기의에 대해 만들어지는 가정이 점점 덜 유효해진다는 것이다. 따라서 '주제'라는 말은 사건들이 일어나는 이야기들을 계속 구성하고 있는 비디오들을 논의할 때 쓰는 단순한 측정치로 여겨야 한다는 것이다. 자세히 관찰된 심리적인 딜레마도 이와 마찬가지다. 그러므로 앤 교수는 이 표에서 프로이트의 용어를 썼는데, 이 용어들은 문자 그대로의 뜻이 아니라, 하나의 '측정치'로 이해되어야 할 것이다.

　보드리야르가 말한 대로, 분명 심리적 차원이 있는 것은 사실이지만, 일은 다른 곳에서 벌어지고 있는 듯이 보이기 때문이다.

(2) 발상

　대본을 쓰기에 앞서 몇 가지 규칙을 지켜야 한다. 먼저, 악단원들은 연기를 하지 않으려

고 한다. 기타 연주자는 악역을 싫어한다. 그리고 악단 관리자는 프랑스 영화 〈네 멋대로 해라〉에 미쳐 있다. A&M 음반사의 비디오 제작자였던 수전 솔로몬(Susan Solomon)은 다음과 같이 이야기한다.

"주의가 전혀 집중되지 않는 지루한 회의를 계속하면서 일은 시작된다. 그러다가 갑자기 '뮤직비디오'라는 소리를 듣게 되면 이제 정신을 차려야겠다는 생각을 하게 된다."

만일 그 악단의 이름을 들어본 일도 없고, 그것이 그들의 첫 번째 노래라면 그 악단을 만나고 싶어할 것이고, 그들의 활동에 대해 궁금해 할 것이다.

A&M 음반사에는 여러 가지 일을 처리하는 제작부서가 있다. 이 부서의 책임자는 악단을 소개하기 위해 애를 쓴다. 라디오부서는 "얼터너티브 록을 밀겠다"고 하거나, "팝이나 도시 풍의 팝(urban)을 밀것"이라고 한다. 우리가 뛰어들려는 시장을 결정하는 것은 뮤직비디오를 만드는 사람들이다. 예산은 음반이 몇 장이나 팔릴 수 있을 것인가, 인기를 끌 수 있을 것인가에 달려있다. 그에 따라 예산이 정해지고, 노래가 정해지고, 의견이 모아지고, 악단이 참여할 수 있는지가 정해진다. 그러면 그들과 대화를 시작한다. 악단의 특성이 무엇인가, 그들은 어떤 뮤직비디오를 좋아하는가? 그들은 간혹 지나친 욕심을 부리기도 한다.

길고 어색한 회의에서 악단은 연출자에게 그들 뮤직비디오의 발상을 털어놓는다.

"슈퍼마켓은 자본주의 사회의 인간소외를 상징하는 공간이야. 나는 밝은 세이프웨이 (Safeway) 슈퍼마켓에서 찍고 싶었어. 세 살 때 어머니가 나를 슈퍼마켓에 버리고 갔어."

운이 좋은 연출자가 대본을 다음과 같이 썼다면 그 뮤직비디오는 그의 것이 된다.

'슈퍼는 소외를 상징하며, 자본주의 사회의 쓰레기다. 슈퍼마켓 복도에 세 살짜리 계집애가 버려진 채, 울고 있다.'

(3) 노래의 구조

뮤직비디오의 특징은 노래에 기댄다는 것이다. 오페라는 아리아를 통해 이야기를 풀어나가고, 뮤지컬은 코미디나 드라마를 음악과 춤을 통해 나타낸다. 그러나 뮤직비디오는 서론, 본론과 결론을 노래 자체로 나타낸다. 뮤직비디오에서는 노래가 존중되어야 할 원본이 된다. 따라서 노래를 충분히 알아야 한다.

대본을 쓰는 어려운 과정에서 얻을 수 있는 것은 노래를 아는 것이다. 그 노래를 수백 번 들어보면, 곡의 리듬이나 박자, 그리고 가수의 목소리까지도 알 수 있기 때문이다.

01 클래식 뮤직비디오의 형식

클래식 뮤직비디오의 형식은 전통적인 노래의 구성으로부터 이루어졌다. 이야기구조를 섞어 짜는 형식은 팝음악의 가사/합창의 형태를 따라간다. 어떤 감독들은 한 곡의 여러 부분을 각각 독립적으로 나눈다. 번스틴 감독은 이렇게 말한다.

"뮤직비디오를 재미있게 만들려면 세 가지의 영상적 요소를 중요하게 생각해야 한다. 공연, 이야기줄거리, 그리고 추상적 요소들이다. 내게는 곡의 각 절, 합창이나 독창 부분이 곧 장면(scene)을 뜻한다.

내 임무는 이 장면들을 재미있게 만들고, 이어지는 장면들을 바꾸는 것이다. 절들은 비슷하기 때문에, 똑같은 절에 다시 오면 비슷한 효과가 나게 되지만, 약간 바꾸어진다. 이렇게 바꾸어줌으로써, 새로운 것을 연출한다.

합창도 마찬가지다. 노래의 합창 부분은 언제나 똑같지만 무언가 발전시키는 느낌을 주면, 재미있는 결과가 만들어진다. 나는 합창 부분을 재미있는 영상으로 연출하는 것이 가장 어렵다고 생각한다."

어떤 감독들은 노래를 단어 하나하나까지 풀어낸다. 노래를 영상으로 만들어보면, 곡을 단어 하나하나까지 풀어내는 일이 무엇인지 알게 될 것이다.

02 노래의 분석

보통 사람이 텔레비전을 여러 해 동안 본 결과, 영상언어를 알 수 있게 되었다면, 마찬가지로 라디오를 많이 듣는 사람은 음악을 잘 알 수 있게 될 것이다. 이는 스트라빈스키의 악보를 읽을 수 있는 능력이 생긴다는 것이 아니라, 팝송에 대한 느낌을 즐길 수 있다는 것이다. 대부분의 사람들은 한 절과 한 합창의 차이를 알고 있다. 아니면 노래에서 합창 부분이 되풀이된다는 느낌을 가지고 있을 것이다. 팝송은 심장의 고동치는 리듬과 같이 되풀이해서 발전되었다고 생각한다. 팝송의 느낌은 우리에게 맞는다.

감독의 임무는 팝송에 대한 이 자연스러운 이해를 한 목적에 적용시키는 것이다. 대본을 쓸 때 집중적으로 음악을 들으면서, 대본과 밀접해질 수 있는 이미지와 이야기구조를 만들

어내야 한다. 이 과정을 거치면 노래를 아는 데에 익숙해질 것이다.

"나는 고른 음악을 수없이 듣는다. 셀 수 없을 만큼은 아니지만, 50, 60번까지는 듣는다. 노래를 되풀이해서 듣고, 노래의 구조를 잘게 나눈다. 가사, 소리, 음절, 합창, 이음 부분(bridge)을 나눈다. 그리고 노래의 구조가 어떻게 되풀이되는지, 아니면 강조하는 주제가 무엇인지를 분석한다. 이러한 듣기과정을 거치면서 나타나는 나의 본능적인 반응을 뮤직비디오 대본에 쓴다."

고 낸시 배네트는 말한다.

음악을 처음 들을 때는 4가지 단계로 들어본다. 각 단계에서 새로운 시각적인 아이디어들을 얻을 수 있다.

■ **가사_** 보통 사람들은 노래를 들을 때, 처음에는 보통 가사에만 정신을 모은다. 때로 샤워를 하며 부르는 노래의 부분은 합창 부분이다. 초라하고 값싼 노래의 가사를 들을 때면, 마치 오늘의 운세를 읽는 것처럼 가사의 내용과 우리 삶의 경험이 공통점을 갖게 된다.

그러나 대본을 쓰는 과정에서 가사에만 집중하는 것은 위험하다. 1990년대 얼터너티브 록 작곡가들은 전통적인 작곡에 대한 반항으로 가사를 일부러 애매하고, 엉뚱하며, 시적으로 만들었다. "무슨 뜻이지?" 하고 작곡가들에게 묻는 것도 소용없는 일이다. 그들은 그들의 노래가 문자 그대로만 해석되기를 원치 않기 때문이다. 지금처럼 뮤직비디오들이 자라난 상황에서는 가사를 문자 그대로 해석하는 것을 피해야 한다. 가사 그대로 영상을 만들면, 결과는 부풀려지고 극적인 것이 된다. 예를 들어, 유다스 프리스트(Judas Priest)의 '법을 위반하기(Breaking the Law)'를 그와 같이 만든다면, 악단원들이 은행을 털어야만 한다.

록음악의 가사는 시와 같다. 그러한 가사가 기본이다. '펄떡펄떡 뛰는 잭 플래쉬. 그건 휘발유, 휘발유, 휘발유.(Jumping Jack Flash, it's gas gas gas.)'

만일 대본의 영감을 위해 가사에 집중하고 싶다면, 가사의 내용을 문자 그대로 읽지 말고 가사를 통해 연상을 해야 한다. 이 창조적인 불일치도 가끔 성공적일 수 있다. 예를 들어, 가사가 어둡고 우울하면 행복한 연상을 보여주는 것이다. 평론가들은 뮤직비디오를 이렇게 비판한다. "이 노래와 이 이미지가 서로 무슨 상관이 있지?" 어쩌면 관계가 없을 수도 있다.

그러나 대본을 쓰는 과정에서는 가사를 검토해보아야 한다. 비디오 제작자나 록음악 작곡가들은 대본을 읽고 나서 그것이 가사의 내용과 전혀 다르면, 이 개념(concept)이 어떻게 해서 가사와 딴판으로 나오게 되었는지에 대해 궁금해 한다. 감독이 노래를 제대로 알고

있었는지 알고 싶기 때문이다.

가끔 뮤직비디오 감독들은 가사의 한 요소에만 집중해 대본을 쓰기도 한다.

▶ **리듬_** 발을 구르거나 손으로 책상을 두드리며, 우리는 노래의 속도(tempo)를 알 수 있다. 노래가 빠른지 느린지를 알 수 있다. 속도는 뮤직비디오를 구성하는 중요한 요소다.

빠른 곡을 들을 때 우리는 뮤직비디오도 빠를 것이며, 편집도 빠르게 이루어질 것이라고 기대한다. 리즈 페어 감독이 쓴 조정경기의 이미지나 조나단 리치맨 감독의 고속도로 이미지들에서 볼 수 있듯이, 리듬은 명확한 곳의 이미지나 영상을 집어내게 한다. 만약 노래가 댄스 박자(beat, 예를 들어, 탱고)를 따라가면, 다른 나라의 어느 곳을 상상하게 된다.

편집기사들이 박자에 맞추어 자르기하는 것을 좋아하는 이유는 그것이 샷의 길이를 자연스럽게 결정할 수 있는 방법이기 때문이다. 록음악의 빠른 박자 때문에, MTV가 빠른 영상의 유형(style)으로 유명해진 것도 같은 맥락이다.

▶ **악기연주_** 한 노래에 쓰인 여러 가지 악기를 나눌 수 있으면, 그 노래를 알기가 더욱 쉬워진다. 기타의 변주, 베이스, 그리고 드럼으로 이루어진 록연주는 알기 쉽다. 이 악기들의 소리는 익숙하다. 노래에서 악기소리가 언제 들리고, 어떻게 소리가 바뀌는지(찌그러짐, 울림소리 등)를 분석하면 소리/이미지의 관계가 분명해진다. 우리가 노래의 여러 부분을 떠올릴 때는 '드럼이 앞서 나가고', '기타는 쉬고'와 같은 식으로 악기와 관련된 부분들이 기억에 남는다. 대본을 쓸 때는 악기와 소리가 어디에서 이루어지는가를 검토해서, 그와 맞는 영상의 주제를 찾는다.

▶ **구조_** 모든 록음악의 구조는 절, 합창, 절, 합창, 악기연주(독주 아니면 절의 변주, 아니면 합창)와 같은 식으로 되어 있다. 그리고 연결고리(bridge)를 통해 합창과 악기연주로 다시 이어진다. 가사처럼 록음악 작곡가들은 이런 관습을 가지고 장난을 친다. 구조적으로 너바나의 음악은 일반적이다. 그들의 노래를 분석하기는 쉽다. 독주 부분은 조용하고, 합창 부분은 시끄럽다. 다른 악단들의 음악구조는 훨씬 더 창조적이다. 노래의 분절들을 나누는 일은 중요하다. 각 분절들에게 각기 다른 영상의 임무를 주어야 하기 때문이다.

03 소리와 영상의 관계

어떤 뮤직비디오들은 소리/영상의 관계를 효과적으로 보여준다. 하지만 가장 작품성이 높은 뮤직비디오는 영상을 음악에 맞춘 것이라고 할 수 있다. 곡의 한 부분이 감독에게는

마치 불도저가 땅을 밀고 가는 영상으로 떠오를 수 있다. 한편, 어떤 부분은 자전거 바퀴가 패인 홈에 박혀있는 영상으로 와 닿을 수 있다.

이런 현상을 설명하는 것은 음악에 대한 마음의 반응을 설명하는 것처럼 어려운 일이다. 노래의 음절이 바뀜에 따라 흥분하게 되는 원인을 알 수 없는 것과 같이, 소리/영상의 관계를 어울리게 하는 비결을 알아내기는 어렵다. 이것은 움직임과 관련 있다. 어떤 물체와 영상은 마치 지휘자의 지휘처럼 음악의 속도(tempo)와 맞는다. 카메라 움직임과 노래의 멜로디는 서로 어울려야 한다. 헨델의 시대에는 현악4중주를 배 위에서 천천히 흐르는 강물의 흐름에 따라 연주했다. 반면, 우리 시대에는 고속도로 속도에 맞춘 음악이 요구된다고 할 수 있다. 지나가는 차 속에서 들리는 라디오 소리가 우리 귀에 스쳐가는 순간, 오늘날 삶의 한 부분을 느낄 수 있는 것이다. 뮤직비디오 감독으로 성공하려면 인상적인 소리/영상 관계를 만들어낼 수 있는 능력이 필요하다.

영화에서 소리/영상 관계를 가장 성공적으로 만든 것은 스탠리 큐브릭(Stanley Kubrick) 감독의 〈2001: 스페이스 오디세이〉(1968년)였다. 가장 인상적인 장면 가운데 하나는 느린 움직임으로 움직이는 우주선들의 영상과 스트라우스 월츠 음악을 이은 것이었다. 21세기 과학기술과 18세기 음악의 만남이었기 때문에, 처음에는 이 음악과 영상의 관계가 매우 인상적이었다. 이것은 그 시대로서는 격을 깨뜨리는 것이었다. SF영화 음악은 당연히 미래의 음악이어야 했을 것이다. 〈2001: 스페이스 오디세이〉를 오늘날 보더라도, 이 영화가 초라하게 보이지 않는 이유는 큐브릭 감독이 1968년에 상상할 수 있는 미래의 음악을 쓰지 않았기 때문이다. 그가 그 음악을 선택했던 것은 우주선의 비행이 마치 월츠 춤을 추는 사람들의 움직임과 같다고 생각했기 때문이다. 그리고 이 어울림은 완벽했다.

(4) 대본쓰기

뮤직비디오 감독들에게 대본을 쓰는 과정이 어려운 이유는 그들이 작가가 아니기 때문이다. 영상매체 일에만 익숙해져 있어서, 글 쓰는 것을 고통스럽게 생각한다.

제시 퍼렛츠 감독도 그러한 사람이다.

"대본 쓰는 일은 질색이다. 그 과정은 나를 미치게 한다. 그러다가 결국 마감일이 다가 온다. 어떻게 해야지? 음악을 계속 들으면서 무엇을 해야 하는가에 집중한다. 그러다가 아이디어가 생기면 일이 재미있어진다."

낸시 베네트 감독에게는 대본을 쓰는 것이 학창시절로 돌아가는 것과 같은 일이다.

"숙제하는 것 같다. 숙제를 하고 나면 기분이 좋다. 연구를 마치고 계획이 준비되면, 논문쓰기는 쉽다. 뮤직비디오도 똑같다."

고등학교에서 배운 문법도 대본 쓰는 일에 쓰인다. 바르고 솔직하고 단순하게 쓰면 된다. 악단을 감동시키고 만족시켜야 한다고 해서, 현란한 시구처럼 대본을 써서는 곤란하다. 비디오 제작자가 전직인 낸시 베네트는 대본을 많이 접했다. 그녀는 이렇게 말한다.

"구도, 빛, 느낌 등의 요소들을 잘 설명해야 한다. 이런 요소들로 관객의 관심을 끌 수 있기 때문이다. 대본이 이야기구조이건 추상적인 것이든 상관없다. 대본을 쓸 때는 읽는 사람의 입장에서, 감정적 여행을 빼고 어떤 결론에 이르러야만 한다.

이야기구조의 대본을 쓸 때는 고객에게 그 내용을 자세히 설명해야 한다. 추상적인 대본을 쓸 때는 자세하지 않아도 되지만, 인상적인 아이디어는 있어야 한다. 두 문단을 쓰더라도 감독들은 엄청난 준비를 한다. 내가 비디오 제작자였을 때, 잘 쓰인 대본들이 돋보인 적이 있었다. 그러나 99%의 대본들은 말을 욕보이는 것들이었다.

또 한 가지 중요한 것은 대본 밖에 영상자료를 함께 붙이는 것이다. 이런 자료는 큰 도움이 되지만, 보는 사람이 그것을 주관적으로 해석하기 쉽기 때문에, 대본에서 자세히 설명해야 한다. 1980년대에는 대본의 형식이 자유로웠다. 그러나 시간이 지나면서, 대본들은 더 상업적으로 바뀌게 되었다. 감독들이 고객들에게 대본을 팔기 위한 목적으로 쓰기 때문이다."

A&M 레코드의 비디오 제작자 랜디 소신은

"지금은 지난날보다 음악가와 음반사, 그리고 감독들 사이의 대화와 협조가 잘 이루어지고 있다. 내 생각에는 체계 자체가 다시 발명되고 있는 것 같다. 왜냐하면 5년마다 아이디어들이 너무 일반적으로 바뀌기 때문이다. 지난날에는 음악을 감독들에게 보내고 그들이 뮤직비디오의 아이디어를 구성할 때까지 기다렸다. 어떻게 보면 감독에게서 판매계획을 사는 것이었다. 지금의 악단들은 뮤직비디오를 보면서 자랐기 때문에, 그들이 바라는 뮤직비디오가 있다. 어떤 경우에는 악단이 뮤직비디오를 위해 노래를 쓰기도 한다."

고 말한다.

01 대본(treatment)

뮤직비디오의 대본을 쓰는 데 있어 가장 어려운 점은 추상적 예술인 음악을 구체적인 영상으로 만든다는 것이다. 대본은 이것을 쓰는 감독들의 수만큼이나 여러 가지 모습이다.

어떤 대본은 고전적인 드라마 대본 같고, 어떤 것들은 광기어린 시 같다. 작품의 대본이 영화에 있어 가장 중요한 요소인 것처럼, 뮤직비디오의 대본은 뮤직비디오의 설계도이다. 이것을 가지고 예산을 결정하고, 샷의 목록을 뽑아내는 기본지침서가 된다.

많은 요인 가운데 대본은 작품선정의 가장 중요한 요인이다. 뮤직비디오를 만들기 위해, 악단은 음반사 비디오 제작자의 협조를 얻어 많은 감독들 가운데 몇 사람을 골라낸다.

감독을 정하는 일은 이들 감독의 최근 작품을 보고 결정한다. 음반사 대표는 선정된 몇 사람의 감독들에게 뮤직비디오를 제작할 곡을 보낸다. 곡에 관심 있는 감독들은 악단과 비디오 제작자에게 대본을 보낸다. 만약 악단과 비디오 제작자가 한 대본에 흥미를 가지면, 그 감독이 제작을 맡는다. 그 뒤 악단과 비디오 제작자는 감독과 찍을 준비를 시작한다.

02 대본의 형식

대본을 쓰는 데는 세 가지 형식이 있는데, 그 가운데 두 가지 형식이 많이 쓰인다.

첫째는 상상 속에서 일어나는 영상들을 그대로 글로 옮겨 쓰는 것이다. A 다음에 B, B 다음에 C. 이 방법이 가장 성공적일 때는 뮤직비디오가 단편영화같이 결말 부분에서 결론이 맺어지는 것이다(무대장치, 정체성, 활극을 통한 충격이나 결론처럼). 그것은 대본이 단편소설처럼 읽혀지기 때문이다.

하지만 "합창 부분에는 악단이 연주하는 샷들을 더 많이 보여준다."라는 문장을 되풀이 해서 쓸 수밖에 없을 때는 곤란한 상황이 될 수 있다. 이와 같이 이야기구조의 뮤직비디오 대본을 쓸 때는 상황설명에 집중하기 때문에 뮤직비디오의 시각적 유형을 생각하기 어렵다.

뮤직비디오의 개념에서 시각적인 유형을 생각하지 않으면, 활극을 그리는 선에서 그치기 쉽다. 이 대본을 읽는 사람들은 샷들이 일반적인 조명을 쓰며, 특별한 영상은 아니라고 추측할 것이다.

대본을 쓰는 두 번째 형식은 뮤직비디오의 시각적 유형을 자세하게 써서, 대체적인 윤곽을 그리는 것이다. 시각적인 유형이 이야기나 개념만큼 중요하다면, 어떻게 영상을 처리하겠다는 설명이 따로 있어야 한다. 어떤 감독은 개념 부분에서는 비디오에 일어나는 활극을 그리고, 유형 부분에서는 카메라에 대한 여러 가지 설명과 필름현상에 대한 기술적인 계획

을 설명한다.

대부분의 뮤직비디오들이 이야기를 섞어 짜는 형태이기 때문에, 공연 부분에서는 출연자들의 연주나 연기에 대해 설명하게 된다. 이런 대본쓰기 방식은 읽을 때는 지루하지만, 단순하고 알아듣기가 쉽다. 읽는 사람으로 하여금 뮤직비디오를 알기 쉽게 하는 것이 대본의 목적이라면, 개념이 바르고 체계적이어야 한다.

어떤 감독들은 대본을 쓸 때, 위의 두 가지 방법이 아닌 세 번째의 창조적 유형을 쓴다. 그것은 마치 추상적이고 인상적인 방식이다. 만일 감독이 상징적인 글로써 읽는 사람에게 한 영상에 대한 영감을 줄 수 있다면, 그 효과는 마치 선의 경지에 이르게 되는 것과 같다고 할 수 있다. 소신 감독은 이렇게 충고한다.

"나는 가장 단순하고 순수한 대본을 쓰려고 애쓴다. 나는 한 문장으로 된 대본이 제일 좋다. 내가 알고 싶은 것은 전체의 느낌이다. 그리고 감독이 정말로 음악을 들었고, 그 음악에 대한 비전이 확실한가 하는 것이다. 대본을 읽으면, 그것을 알 수 있다. 글에서 나타난다. 간단하고 분명해야 한다."

A&M 음반사의 비디오 제작자인 수잔 솔로몬은 이렇게 말한다.

"나는 세부적이고 자세한 대본을 좋아한다. 잘 쓰인 대본은 뮤직비디오를 자세히 설명하여, 읽는 사람이 알아볼 수 있게 만든다. 내가 기대하는 것은 뮤직비디오의 영상적 유형에 대한 설명이 있어, 무엇을 찍어야 할 것인지가 분명해야 한다는 것이다.

문장이 애매하고 형용사들만 늘어놓은 대본을 나는 싫어한다. 이는 뮤직비디오가 무엇인지 전혀 감이 오지 않기 때문이다. 시각적인 재능이 없는 사람이라도 대본을 읽으면, 그것이 눈에 보여야 한다."

03 대본의 예

아래 대본은 이야기구조 유형의 대본이다. 첫 문단에서는 뮤직비디오의 주제를 설명한다. 그리고 이 문단은 뮤직비디오의 영상 유형에 대해서 설명하고 있으며, 여기에는 이것을 보충하는 시각적 자료들이 들어있다.

쿨 퍼 어거스트(Cool For August)를 만나고, 그 노래를 듣고 나서 그들에게 가장 알맞은 느낌은 소외와 반항이라는 것이었다. 여기에 소개된 대본은 악단과 비디오 제작자가 읽은 바로 그 대본이다.

대본의 예 1.

- 악단: 쿨 퍼 어거스트(Cool For August)
- 노래: '여기 있기 싫어 Don't Want To Be Here'
- 기획: 워너브러더스 레코드
- 대본: 〈백화점 장면들〉
- 작가: 데이빗 클레일러
- 제작: 자이트가이스트 제작사(Zeitgeist Production)

"쇼핑몰에서 소외를 느껴본 적이 있습니까? 우리는 소비문화의 노예들이라는 생각을 해본 적이 있습니까? 쇼핑몰에서 많은 소비자들이 줄을 서서 똑같은 화장품을 사려고 애쓰는 것을 본 적이 있습니까? 외로운 고객들의 우울함을 느껴본 적이 있습니까?"

남부 캘리포니아 사회의 사람들에게는 쇼핑몰이 공원이나 도로 대신 공공장소의 역할을 합니다. 나는 가끔 쇼핑몰에 모여앉아 있는 노인들을 보고

"그들이 이러한 인공적인 환경 대신, 자연에 있으면 더 행복하지 않을까?" 하는 생각을 합니다.

"힘들고 외롭게 사는 젊은 미혼모가 아이들과 다른 장소에서 시간을 보내면 어떨까?" 하는 생각을 합니다.

우리는 어느 바쁜 오후에 전형적인 쇼핑몰 속의 두 인물을 뒤쫓는다. 우리의 여자 주인공은 친구들 없이 혼자 온 고등학교 여학생이다. 그녀는 마치 집에 온 것같이 느낀다. 남자들을 쳐다보기도 하고, 사람들과 농담을 하며 쇼핑을 한다. 마치 헤더스(Heathers)의 위노나 라이더(Winona Ryder)와 같은 인물이 되어버린다. 여자 친구들은 줄지어서 비슷한 옷, 구두, 화장품들을 산다. 주인공이 짙은 색의 옷을 입어보자, 친구들은 웃으면서 밝은 색이 더 잘 어울린다고 말한다. 주인공이 지갑을 꺼내보니 그렇게 돈이 많지 않다. 식료품 코너를 지나가며 주인공은 테이블에 어수선한 표정을 지으며 앉았고, 친구들은 그냥 가버린다.

우리 남자 주인공은 패스트푸드 가게의 점원이다. 주인공 남자는 나이가 약간 든 고등학생이다. 남자도 또한 소외를 느끼고 있다. 우리는 그가 햄버거를 굽는 모습을 보게 된다. 점심시간에 쇼핑몰 입구에서 담배를 피우려는데, 경비원이 금연표시를 가리키며 주인공을 쫓아낸다. 주인공은 최신형 기구들을 파는 코너로 들어간다. 한심한 발 마사지

기계들과 어두운색의 물건들이 쌓여있다. 지루한 표정으로 상품들을 매만진다. 주인공이 마사지 의자에 앉아 그것을 즐기고 있는데, 종업원이 눈치를 보낸다. 눈치를 채고 주인공은 다른 곳으로 가다가, 80년대 비디오게임 앞에 서서 게임을 즐긴다. 게임기 화면에 그의 집중하는 표정이 반사된다. 혼자서 외롭게 게임을 즐긴다.

이 두 주인공들의 장면 중간 중간에 쿨 퍼 어거스트 악단원들이 열심히 연주하는 모습이 보인다. 물에서 반사되는 빛이 악단원 고돈(Godon)의 얼굴에 비친다. 처음에는 악단의 자리가 어딘지 불확실하다. 그들이 마주보며 연주하는 모습을 느린 달리 클로즈업으로 찍는다.

악단의 클로즈업은 차분한 색상으로 화려한 몰의 실내와 대조된다. 노래가 진행되면서 샷이 클로즈업에서 넓은 샷으로 바뀌며, 악단이 쇼핑몰 실내에서 공연하는 장면을 보여준다.

쇼핑몰 무대 옆의 인공호수에서 반사되는 빛이 고돈에게 비친다. 고돈이 노래를 부른다. "나는 여기 있기 싫어."

몇몇 고객들이 악단의 음악을 듣고 있지만, 대부분의 사람들은 무관심하게 지나친다. 우리의 주인공들도 무대 앞에 서서, 악단의 음악을 열심히 듣고 있다. 갑자기 두 사람의 눈이 마주친다. 서로를 소개하고 소외된 각자의 삶에 대한 대화를 나눈 다음, 두 사람은 시골에 가서 빵집을 차리게 될까? 그러나 그렇게 되지는 않는다. 두 사람은 서로 스쳐간다. 곡이 끝날 때쯤 여자는 친구들과 함께 있고, 남자는 햄버거를 굽고 있다. 악단은 계속 노래하고 있다.

필름은 감도가 깨끗하고 현상이 잘되는 것으로 고를 것이다. 쇼핑몰의 실내장식은 '80년대의 유형으로 꾸밀 것이다. 주변에는 여러 가지 유니폼을 입고 있는 사람들, 10대들, 갱단 아이들 등이 나올 것이다.

제이크 스코트(Jake Scott) 감독이 연출한 REM의 〈모든 사람들이 상처받다(Everybody Hurts)〉와 같이 평범한 유형으로 찍을 것이다. 이러한 요소들 사이에서 악단의 공연하는 모습을 살리고 싶다. 여러 가지 카메라 각도로 찍어서, 쿨 퍼 어거스트의 공연장면을 멋있게 보이고 싶다.

대본의 예 2.
- 악단: 푸 파이터스
- 노래: '대단한 나(Big Me)'
- 기획: 캐피톨 레코드
- 대본: 〈대단한 나〉
- 작가: 제시 퍼렛즈 감독
- 제작: X-Ray 제작사
- 3번 고침
- 1995년 12월 22일

'Big Me' 비디오는 잘 알려진 세 가지의 멘토스 사탕 CF를 패러디한 것이다. 우리의 뮤직비디오에서는 멘토스 사탕 대신에 푸토스(Footos)가 나온다. 우리의 패러디는 원래 CF와 꼭같은 유형으로 찍고, 하나하나 표절된 CF의 결말은 사람들이 푸토스 사탕을 입에 넣고 행복한 표정을 지으며, 푸토스 사탕을 들고 있는 것을 보여주는 것이다. 악단원들은 하나하나 CF의 주인공이며, 끝나는 장면에서는 푸토스 사탕을 즐기게 된다.

표절한 CF의 첫 장면은 어떤 직장인이 자기의 차를 다른 여자의 차 가까이에 주차하는 것이다. 그 여자는 차를 움직일 수 없는 상황이 된다. 여자가 남자에게 외치지만, 그는 무관심하게 가버린다. 남자는 여자를 보고 자기 시계를 가리키며 너무 바쁘고 급한 일 때문에 어쩔 수 없다는 몸 움직임을 보인다. 운 좋게도 여자 주변에 있는 4명의 일꾼들이 그녀의 상황을 알아차리고 와서는, 그녀의 차를 들어 길 가운데로 옮겨준다.

이 뮤직비디오에서는 일꾼들이 푸 파이터스 악단원들이다(그에 앞서 악단원들이 그 여자를 스쳐가는 모습을 보여준다). 직장인 남자는 이 상황을 보며 처음에는 부끄러운 표정을 짓는다. 여자는 푸토스를 입에 넣고 미소를 짓는다. 직장인도 순간적으로 표정이 바뀌며 웃는다.

악단원들도 한 사람 한 사람이 푸토스를 입에 넣고 행복한 표정을 짓는다.

그 다음 대본에서는 푸 파이터스 악단원들이 복잡한 거리의 횡단보도를 건너고 있다. 네 사람이 모두 급한 것 같다. 악단원 가운데 데이브는 조금 뒤쳐져 있다. 갑자기 리무진이 횡단보도에 가까이 다가와, 데이브와 친구들을 가로막는다. 데이브는 리무진의 문을 연다. 차 안에서 휴대전화로 통화하고 있는 직장인이 그를 노려본다. 데이브는 푸토스 사탕을 꺼내 직장인의 입 속에 넣어준다. 직장인의 짜증스러운 표정이 미소로 바뀐다.

데이브는 자기 친구들을 보며 행복해한다.

마지막은 푸 파이터스 악단원들이 클럽에서 공연하는 장면이다. 공연 도중에 카메라는 바깥으로 나간다. 어느 소년이 뒷문으로 몰래 클럽에 들어가려고 한다. 클럽의 문을 지키는 사람이 소년을 막는다. 소년은 사라진다. 악단이 공연하는 장면을 보여준다. 소년이 다시 나타난다. 머리띠를 하고 기타를 갖고 왔다. 문을 지키는 사람의 눈을 피해 몰래 클럽에 들어간다. 소년은 무대에 뛰어올라 푸토스 사탕을 관중들에게 보여주고 입에 넣는다.

소년과 클럽 종업원들은 모두 행복해한다. 곡이 끝난다. 갑자기 푸토스 사탕 패키지가 스크린에 나타나고, 멘토스 사탕 CF에서 들렸던 목소리가 들린다.

"푸토스! 신선한 용사!"

이 두 대본은 소설적으로 씌어있지 않다. 다만 감독의 의도를 악단과 음반사에게 명확히 전달했다.

자, 이제 우리의 꿈을 실행시킬 시간에 이르렀다. 이제 각자의 비전을 필름에 담아 자신의 백일몽을 실현시켜라.(데이빗 클레일러 외, 1999)

DJ 프로그램 기획– 작가 박경덕

텔레비전은 그림을 위주로 하고 소리를 보조로 써서 전언을 전달하는 매체이나, 라디오는 소리만을 써서 전언을 전달한다. 텔레비전의 전언은 수상기의 화면을 통해 나타나는 소리와 그림이 전언의 전부지만, 라디오는 비록 소리만으로 전언을 전달하고 그 소리를 구체적으로 나타내줄 그림이 없지만, 텔레비전이 할 수 없는 라디오만의 독특한 기능, 곧 듣는 사람의 상상력을 자극하는 기능이 있다.

라디오에 그림이 없기 때문에 오히려 라디오를 듣는 사람들은 그 소리를 들으면서 그 소리가 전하는 내용을 그의 상상력을 써서, 그 내용에 상응하는 그림을 그려낼 수 있다. 그런데 이렇게 상상력을 써서 그려내는 그림은 텔레비전의 수상기 화면에 국한되는 그림보다 훨씬 더 큰 상상의 공간으로 커지는 성질이 있다.

따라서 라디오 프로그램은 듣는 사람으로 하여금 그의 상상력을 써서, 엄청나게 큰 상상의 그림을 그릴 수 있게 해주는 것이 바로 라디오 프로그램 기획의 핵심이다.

◎ DJ 프로그램의 아래 유형

라디오 DJ 프로그램에는 크게 나누어 세 가지 유형의 프로그램들이 있는데, 이것들은 음악 DJ 프로그램, 오락 DJ 프로그램과 콩트 DJ 프로그램이다.

▶ **음악 DJ 프로그램_** 주로 음악을 소개하는 항목들로 구성되며, DJ는 주로 음악을 소개하고, 음악에 관련된 내용을 듣는 사람에게 전달한다. 김기덕의 〈2시의 데이트〉, 김현철의 〈밤의 디스크 쇼〉 등이 대표적인 프로그램들이다. 이 프로그램에서는 대개 음악 구성작가와 프로그램 구성작가가 한 팀을 이루어 대본을 쓴다. 음악전문 작가는 음악전문 잡지나 음악과 관련된 일을 해오다가 발탁되는 경우가 대부분이며, 주로 프로그램에 쓸 곡을 고르고, 음악에 관한 원고를 쓴다. 프로그램 구성작가는 DJ의 시작인사와 끝내는 인사말을 쓰고, 프로그램의 구성항목들을 개발하고, 그에 관련된 원고를 쓴다. 이 두 사람의 원고를 한데 모아서 프로그램 구성대본을 완성한다.

▶ **오락 DJ 프로그램_** 오락적인 내용을 주로 하는 항목들로 구성되며, 그 항목들 사이에 음악을 내보내는 종합오락(variety) 프로그램이다. 이문세의 〈별이 빛나는 밤에〉, 황인용, 최유라의 〈백분쇼〉가 대표적인 프로그램들이다. 이 프로그램의 대본을 쓰는 작가는 오락적인 항목들을 개발하고, 그에 따른 원고를 쓰며, 출연자 섭외까지 맡아 한다.

▶ **콩트 DJ 프로그램_** 낮 12시부터 2시 사이에 대부분 라디오 프로그램에서 진행되는 짤막한 콩트와 함께 음악을 전달하는 프로그램이다. 이 프로그램의 구성작가는 오락과 콩트를 함께 섞어서 구성해야 한다. 그래서 콩트 DJ 프로그램의 대본은 코미디 구성작가가 맡아 쓰는 경우가 대부분이다.

◎ 구성

위의 세 가지 프로그램 유형 가운데서 세 번째 유형인 콩트 DJ 프로그램을 예로 들어, 구성을 설명코자 한다.

대중문화 시대에 세상 사람들이 공통적으로 관심을 갖는 가장 대표적인 화제꺼리는 대중스타들의 동정과 그들의 사생활에 관한 이야기와, 일상생활과 관련되고 또 생활에 직접 영향을 주는 시사문제의 두 가지가 될 것이다. 이 두 가지 화제 가운데서 주로 시사문제를 소재로 삼는 MBC 라디오의 콩트 DJ 프로그램 〈싱글벙글 쇼〉는 소재의 대부분을 신문과

방송의 소식에서 찾는다. 그런데 시사문제는 많은 사람들이 관심을 갖는 만큼 잡음도 많아서 매우 부담스럽다.

구성방법은 비록, 시사문제를 소재로 삼지만 소식 프로그램의 구성방법을 쓰지 않고, 대신 이야기 구성방식인 극적구성 방식을 쓴다. 이 극적구성 방식은 한 마디로 이야기를 처음에는 바짝 긴장시켰다가, 뒤에 가서 풀어주는 방식을 말한다. 따라서 콩트 DJ 프로그램의 구성은 이와 같은 긴장과 풀어줌의 알맞은 배합이라 할 수 있다.

프로그램 전체를 10개의 항목으로 배열하여 채울 때, 이 10개의 항목을 다 재미있게 쓰는 것은 어쩌면 시간과 노력의 낭비일지도 모르는데, 왜냐하면 휘황찬란한 보석상자 속의 보물들은 귀해 보이지 않기 때문이다. 그래서 방송작가들 사이에서 전해지는 말이 있다.

"하루 세 꼭지는 재미있어야 하고, 일주일 가운데 사흘은 뛰어야 한다."

이렇게만 된다면 성공한 프로그램이 될 것이다.

텔레비전을 보며 다른 일을 하기란 어렵지만, 라디오는 다른 일을 하면서 듣기가 편하기 때문에, 대부분의 사람들은 라디오를 켜놓고 다른 일을 하는 경우가 많다. 그래서 라디오 프로그램의 내용은 알아듣기 쉬워야 하고, 한 항목의 시간길이가 너무 길어서는 안 된다.

영화에서는 오래 전부터 한 장면의 길이를 1~2분으로 정하고 있으며, 텔레비전 음악 프로그램의 경우, 가장 길게 7분으로 잡는다. 라디오 DJ 프로그램의 경우는 그림 없이 DJ의 말과 효과소리만으로 구성되기 때문에, 그 시간길이가 더 짧아야 할 것이다. 그러므로 라디오 대본은 빠른 상황전개와 짧게 줄인 문장을 써서, 편하게 들으면서도 자극적이며 긴장감을 주도록 구성되어야 한다.

〈싱글벙글 쇼〉의 항목들은 대부분 원고지 4장 정도의 길이로, 원고지 한 장을 DJ가 읽는 시간이 30초이므로, 2분 정도의 시간길이가 된다. 그리고 항목의 내용을 구성할 때, 2분 동안에 극적구성을 하기에는 시간이 너무 짧으므로 첫 항목에서 시작하고, 다음 항목들에서 이야기를 발전시킨 다음에, 마지막 항목에서 반전과 절정으로 끝내도록 구성한다.

이렇게 소재들을 알맞게 배열하여 구성을 끝내면, 주제는 자연스럽게 드러나게 된다. 곧 기획자의 제작의도인 주제가 소재의 배열을 통해서 구성의 형식으로 드러나는 것이다.

◯ 대본쓰기

시사문제를 소재로 하는 프로그램은 시대의 흐름과 정서를 알고, 그것들을 콩트의 소재

로 삼아서 듣는 사람들에게 정보를 전해주는 가운데, 웃음을 불러일으키면서도 그 이야기의 뒷맛을 되씹어보게 하는 여운을 남겨야 한다. 또한 콩트는 풍자를 비롯해서 유머, 역설, 개그 등 코미디 장르에 걸친 여러 가지 기법들을 상황에 따라 알맞게 바꿔가며 써서, 구성해야 한다.

다음은 〈싱글벙글 쇼〉에서 1990년 6월 25일 방송된 '형님, 아우님'이다. 서민들에게 상대적 빈곤을 느끼게 하는 졸부들에게 경고하고 싶었다. 그래서 나온 콩트다.

강 석	(조용하게) 아따따, 요것이 뭔 영양가 없는 소리냐? 옴마?!
김혜영	성님. 오늘은 어쩌 호들갑을 안 떤다요?
강 석	아, 오늘이 뭔 날이냐?! 6.25 아니냐!
김혜영	아따, 우리 성님 철들었네. 철들었어. 그란디 뭐가 영양가 없는 소리요?
강 석	아, 어린애들 갖고 노는 수십만 원짜리 장난감이 불티나게 팔린단다!
김혜영	뭣이요?! 수만 원짜리도 아니고, 수십만 원짜리 어린이 장난감이 불티나게 팔린다고라?
강 석	그렇당께. 그뿐이 아니다. 용돈으로 4~5만원 가지고 다니는 애들은 부지기수고, 부모 신용카드로 백화점 가서 쇼핑까지 한다고 하더라!
김혜영	옴메. 그 말이 참말이여라?
강 석	그렇당께. 물론 극소수기는 하지만 말이다!
김혜영	서양서는 부자집일수록 애들에게 근검절약을 가르친다고 헙디다.
강 석	암, 말 들어 본께, 명문 집안일수록 검소하게 산다고 하더라. 바로 그런께 우리처럼 부자들이 매도 당허지 않는 것이재.
김혜영	성님, 그란디 우리나라선 좀 산다는 집 부모들은 어째 그렇게들 애들을 사치스럽게 키울까?
강 석	그럴 수밖에 없으니 이해하랑께.
김혜영	이해하다니? 성님! 시방 졸부 편드는 것이요?
강 석	글쎄 니가 이해하랑께?!
김혜영	형님 이해할 걸 하라고 해야재.
강 석	아, 부모가 팍팍 써버리는디, 그 집안 몇 년이나 가것냐? 그라니 나중에 짤짤 고생시킬 텐께, 있을 때 호강시키겠다고 그런 것 아니겠냐?!

콩트의 맛은 상황의 극적인 반전에 있다. 풍자의 기법을 쓴 이런 반전은 기본적으로 쓴 웃음을 불러일으킨다. 그러나 방송의 콩트는 웃음만을 불러일으키는 것으로는 모자란다. 그 웃음 다음에 뭔가 느끼게 해야 한다.

콩트에서 쓰는 문장은 쉬워야 한다. 콩트뿐만 아니라, 방송에 쓰는 모든 문장은 듣는 순

간 알아들을 수 있는 쉬운 문장이어야 한다.

◉ 대본의 예

<div align="center">

<싱글벙글 쇼>

</div>

<div align="right">

구성 박경덕

</div>

여는 말

강 석　　요즘 전화 고장 나면 대개 설비불량으로 나는 일이 많다고 합니다.

김혜영　　설비불량이라면 그것도 날림공사 때문이겠네요.

강 석　　그렇죠. 이 부실공사, 날림공사, 이거 한국병 중 다섯 손가락 안에 들어가는 골치 아픈 병입니다.

김혜영　　법을 만들어서라도 이 날림공사, 부실공사를 근절시켜야 하는 거 아녜요?

강 석　　법은 별 수 있나요?

김혜영　　뭐예요?

강 석　　그것도 툭하면 뜯어고치는 걸 보면, 날림공사 부실공사 많나봐요.

돌도사

강 석　　농자 천하지대본이란 말이 내 대에 와서 천하지대빈으로 바뀌다니... 선배 도사님들 뵙기 송구스러워 몸 둘 바를 모르겠구나...

김혜영　　농자 천하지대본은 알겠는데, 농자 천하지대빈이라뇨?

강 석　　농사짓는 사람은 천하의 상거지가 되어간다고 천하지대빈이니라.

김혜영　　92 돌도사님.

강 석　　어흠, 뭐하는 백성이 나를 부르는고?

김혜영　　네, 저는 농업에 관심이 많은 백성이옵니다.

강 석　　그래, 무슨 일로 본인 92 돌도사를 찾았는고?

김혜영　　다름이 아니오라, 서울에 있는 농과대학생의 90%가 도시 출신이라고 하옵니다.

강 석　　그래?!

김혜영　　그뿐이 아니라, 그 중 62% 가량은 단지 대학가는 수단으로 농대를 선택했다고 하옵니다.

강 석　　우리나라 농업의 앞날이 참으로 걱정되는도다.

김혜영　　저, 돌도사님, 농대 가는 이유야 어떻든 간에 서울에 있는 농대생의 90%가 도시 출신이라는데 대해, 어떻게 생각하시는지요?

강 석　　이 돌도사는 서울에 있는 농업대학 학생의 90%가 도시 출신이라는 게 당연하다는 생각을 가지고 있느니라.

김혜영	아니, 어째서요?
강 석	아, 농사지으면 본전 찾기도 어렵다는 건 번히 아는 농촌에서 어찌 자식들을 농대에 보내겠느냐?
김혜영	그러니까...
강 석	농촌 사정 모르는 도시에서나 농대에 보내는 거지.

싱글벙글 데스크

강 석	여러분 안녕하십니까? MBC 싱글벙글 데스크 앵커맨 강석입니다. 오늘은 단기 4325년 음력 7월 열 여드레... 먼저 서방의 뉴스를 전하는 조서방 특파원입니다.
	(특파원의 화제 소개)
강 석	맞벌이 부부 중 최고의 직업으로 꼽히는 것이 약사라고 합니다. 약국에서 약을 조제하는 약사에 대한 조사를 김혜영 리포터가 전합니다. 김혜영 리포터!
김혜영	네, 한국보건사회연구원이 서울 시내 7백 39곳의 약국을 대상으로 조사한 결과, 약사 한 사람당 평균소득은 1백 40만 원이라고 합니다. 이는 대기업의 부장급 수준인데, 하지만 평균 근무시간은 14시간에 이르고, 휴일은 일반 직장인의 반 정도밖에 안돼, 일에 매여 사는 것으로 알려졌습니다.
강 석	약사 얘기가 나왔으니 말인데, 요즘 무면허 약사가 많다고 합니다. 소문으로 들은 쓸데없는 약을 건강에 좋고 정력에도 최고인 만병통치약인 양 권하는 사람들 말입니다. 이런 무분별한 무면허 약사행위는 삼가야 하겠습니다. 무면허 약사행위하면 구속입니다.

돌이 엄마

김혜영	계세요, 돌이 엄마!
강 석	에그, 또 왔네, 또 왔어. 오늘은 뭘 또 빌리러 왔을까? 하지만 미우나 고우나 이웃사촌... 네, 어서 오세요.
김혜영	저, 돈 좀 빌려주세요. 돈이요.
강 석	또 돈이에요? 돈은 또 뭐하게요?
김혜영	호호호... 곗날인지 모르고 그냥 있다가 그만...
강 석	아니, 톡하면 곗날이라고 돈 빌려 가시는데, 도대체 이번 달 곗돈 없다고 돈 몇 번이나 빌려가셨는지 기억하세요?
김혜영	당연히 기억 못 하죠. 한 두 개라야지요.
강 석	혜영 엄마! 열 집에 세 집은 계나 사채로 돈을 모은다고 하는데, 혼자 무슨 계를 그렇게 많이 든대요?

김혜영	모르시는 소리 하시네.
강 석	뭐예요?!
김혜영	돈 모으는 계나 열 집에 세 집 꼴로 들죠. 친목계, 여행계, 회식계, 반지계, 목걸이계, 쌍꺼풀 수술계, 따져봐요. 한 집 평균 서너 개는 될걸요?
강 석	정말 계들 너무 좋아하는 거 같아요.
김혜영	그런데 요즘 계들이 문제가 많다고 하는데, 어떤 계가 문제가 많은 거죠?
강 석	계 치고 문제가 없는 계가 없죠.
김혜영	정말이에요?
강 석	내가 틀린 말 하는 줄 아세요? 경제계, 교육계에 정치계까지. 계치고 문제가 없는 계가 있으면 얘기해보세요.

MBC 시사 스포츠

김혜영	여러분 안녕하십니까? MBC 시사 스포츠, 오늘도 시사 스포츠 평론가 강석 씨를 모시고 주요 시사경기에 대해 알아보기로 하겠습니다. 안녕하세요?
강 석	네, 안녕하세요? 우리 시사 스포츠계처럼 많은 문제를 안고 있는 데도 없지요. 더욱이 정치 종목에 있어선 여러 잡음이 끊이지 않는 게 누구도 부인 못할 현실이지요. 그 때문에 시사 스포츠계에 그런 문제점을 해결할 방안을 강구해냈어요.
김혜영	그렇습니까? 시사 스포츠계의 문제점을 해결할 방안을 이 자리에서 말씀해 주시죠.
강 석	네, 저 독창적인 생각은 아니고.
김혜영	저, 서론은 접어두고 본론을 말씀해주시죠.
강 석	네, 기름값에 문제가 생기니까 기름값 올린 것 기억하시죠?
김혜영	그런데요.
강 석	바로 그걸 모방한 거예요. 정치종목에서 문제가 생기면 문제를 만든 쪽이나, 당사자에게 중과세를 하는 것이에요. 어때요?
김혜영	저, 일을 제대로 못하면 세금을 물리게 하자구요?
강 석	그렇죠.
김혜영	저, 그게 말이나 되는 소립니까?
강 석	아, 왜 말이 안돼요? 입사시험 치러서 들어온 봉급쟁이가 업무처리를 잘못해봐요. 감봉처분 받잖아요. 그뿐이에요? 시민이 시민의 도리를 잊고, 침을 뱉거나 오물을 버려봐요. 걸릴 때마다 4천 원씩 벌금을 낸다구요. 아니, 이렇게 모든 분야에서 제 할 일을 제대로 안 하는 사람들한테는 벌금을 내게 한다, 세금을 물리게 한다는데, 왜 유독 정치종목 선수들만 그런 게 없냐구요. 일 제대로

못하면 세비도 깎고 벌금도 물리자구요.

김혜영 저, 이상 마치겠습니다.

그때를 아십니까?

강 석 다큐멘터리 그때를 아십니까? 샴페인을 일찍 터뜨렸다가 제대로 마시지도 못하고 욕만 먹던 시절이 있었다. 쌀막걸리는 남아돌아가고, 맥주는 원가에 팔던 때에, 샴페인을 터뜨렸으니 입이 있어도 말을 못하던 시절이었다. 운동화 한 켤레에 겨우 십만 원하고, 용돈을 달라면 십만 원짜리 수표 한 장 쥐어주었던 웃기는 시절이었다. 국산품을 아끼자니까, 국산품은 진열장에 넣어두고 안 쓰면서 외제만 수입해서 쓰던 눈물겨운 시절. 낭비하지 말자고 과소비하면 안 된다는 바람이 불자, 외국으로 나가서 눈치를 보며 돈을 쓰던 그 어려웠던 시절. 수입 개방으로 문이란 문은 다 열어놓은 채 오돌오돌 떨며 살아야했던 시절이었다. 그 시절 우리는 여기서 한 시민의 얘기를 들어본다.

김혜영 말 마세요. 그땐 정말 춥게 지냈어요. 남들은 다 덥다고 하지만, 오돌오돌 떨고 살았으니까요. 안방에 대형 에어컨 돌지요. 건넌방에 중형 에어컨 돌지요. 문간 방엔 소형 에어컨 도니, 세상 정말 춥게 느껴졌었습니다.

강 석 외제 쓰며 국산품을 창고에 아껴두던 그 시절. 에어컨에 한 여름에도 추위를 느껴가면서 살아야했고, 돈이 없어 수표로 용돈을 주던 그 어려웠던 시절을 우리는 절대로 잊지 말아야 할 것이다.

서울공화국

N 서울공화국 현지 시각 낮 1시 0분, 대통령은 보좌관을 긴급 호출했다.

강 석 들어오시오!

김혜영 각하, 부르셨습니까?

강 석 보좌관! 우리 서울공화국도 장, 차관의 차를 대형에서 중형으로 교체하는 방안을 검토해보도록 하시오.

김혜영 중형차로 교체하는 방안을 검토하라는 겁니까?

강 석 과소비 풍조를 배격하고, 에너지절약 차원에서 차를 한 등급 낮춰보도록 하시오.

김혜영 각하! 그건 좋습니다만, 중형차로는 품위유지에...

강 석 보좌관... 요즘 돈 좀 있다는 졸부에 백수들도 대형차 타고 다닙네다.

김혜영 그러니까...

강 석 대형차 탄다고 품위 생기고, 중형차 탄다고 품위 없어지는 세상 다 지났다 이 말입네다.

김혜영 각하, 하지만 아직도 대형차들을 좋아하는 분위기지...

강　석　　　보좌관! 자네도 중형차보다는 대형차가 좋은가?

김혜영　　　그렇습니다.

강　석　　　그렇다면 덤프트럭 타고 다니지.

김혜영　　　각하, 하지만...

강　석　　　보좌관! 대형차 타령 하지 말어. 자꾸 대형차 타령하면 소원대로 대형버스 타고 다니게 할 거야!

-- 끝 --

Broadcasting Program Planning CHAPTER **08** 소식 프로그램

나라 안과 밖에서 일어나는 크고 작은 여러 가지 사건과 사고, 나라와 사회집단, 개인들이 벌이는 여러 가지 활동들, 나라와 나라사이, 사회집단과 사회집단 사이, 개인과 개인사이, 그리고 나라, 사회집단과 개인 사이에서 일어나는 여러 가지 문제들 가운데서, 많은 사람들의 삶에 영향을 미치고, 따라서 많은 사람들의 관심사가 되는 사항들을 골라서 전달하기 위해 만든 프로그램 구성형태를 소식 프로그램이라고 한다.

방송을 오락매체가 아니라 언론매체라고 부르는 이유는 나라 안팎에서 일어나는 소식들을 날마다 계속해서 전해주고, 주요 사건들을 정리해주기 때문이다. 그래서 소식 프로그램은 방송사에서 가장 중요하게 여기는 프로그램이다. 비록 시청률에서는 드라마에 뒤지지만, 공공기관으로서 방송국의 이미지를 높이는 데는 소식 프로그램의 기여도가 더 높다고 생각되는데, 그것은 한 방송사의 사회적 영향력은 소식 프로그램에서 나온다고 생각하기 때문이다.

소식 프로그램을 가리켜 보통 그날 일어난 사건들을, 라디오나 텔레비전 수상기를 통해 듣거나, 보는 사람들에게 그대로 보여주는 '세상의 창'이라고 한다. 우리는 드라마에 대해서는 사실적이라거나 비현실적이라고 칭찬하거나 비판하지만, 소식 프로그램에 대해서는 그와 같은 판단이 필요 없다고 생각한다. 소식은 진실로 생각될 뿐 아니라, 손을 타지 않은 현실 자체가 듣거나 보는 사람들의 집까지 그대로 전송되는 것으로 생각한다.

필립 슐레징어(Philip Schlesinger)는 텔레비전 소식을 만드는 것은 '현실을 다시 구성하는' 것이라고 주장한다. 소식매체의 이데올로기적 역할은 사회의 권력관계를 규정하고, 유지하는 데 쓰이는 상징적 전언에 비유될 수 있다. 이런 뜻에서 소식매체는 우리가 세상을 인식하는 방식에 영향을 미치고, 우리가 '자연스럽다'거나, '분명하다'고 생각하는 것을 통제한다. 기자는 소식들 가운데에서 문화적 가치를 끄집어내어 그것을 사람들에게 보여준다.

소식 프로그램은 수많은 정보로 구성되어 있다. 우리 인간은 사회 안에서 분업을 통해

서로 협동하고, 의지하며, 살아가고 있다. 따라서 사회 안에서 일어나고 있는 여러 가지 일에 관해서 알아야만, 다른 사람들과의 관계에서 내가 해야 할 일과 행동방침을 결정할 수 있고, 다른 사람들의 태도에 대해 미리 어떤 예상이나 기대를 할 수 있다. 따라서 인간은 사회 안에서 일어나고 있는 여러 가지 일에 관한 정보가 없이는 사회생활을 거의 할 수 없을 정도로 어렵게 된다.

방송의 소식 프로그램은 인간이 사회 안에서 살아가는데 필요한 거의 모든 정보를 전해준다. 저녁소식의 날씨예보에서 내일 비가 올 것이라는 소식을 듣고, 다음날 아침 출근할 때 우산을 준비하고, 증권소식에서 앞으로 어떤 주식 값이 오르거나, 내릴 것이라는 전망에 따라, 내가 가지고 있는 주식을 팔 것인가, 그대로 가지고 있을 것인가를 결정하고, 선거 때 소식 프로그램이 전해주는 정치에 관한 각종 정보를 종합하여, 누구에게 투표할 것인지를 결정하기도 한다. 특히 민주주의 사회에서 정치정보의 전달 없이 투표행위나, 여론형성은 이루어지기 어렵다.

이 세상에는 하루에도 수많은 사건들이 일어난다. 그 가운데서 우리들의 삶에 중대한 영향을 미칠 수 있다고 생각되는 사건들을 골라서 전달함으로써 사람들은 그것들이 매우 중대한 사항이라고 인식하고, 그것들에 관해 관심을 기울이고 서로 의견을 나눈다. 따라서 소식 프로그램은 세상 사람들이 서로 논의할 수 있는 이야기꺼리를 마련해 주는 셈이다. 이것을 소식 프로그램의 의제설정(agenda setting) 기능이라고 한다.

소식해설 프로그램은 소식 가운데서도 더욱 중요하다고 생각되는 사안에 대해서는 해설과 논평을 통하여 일반 사람들이 그 문제에 관해서 알고, 평가하며, 각자 의견을 가질 수 있게 도와준다. 이런 한 사람 한 사람의 의견이 모여 여론을 만들고, 이렇게 모아진 여론은 반대로 그 사건의 당사자들에게 압력으로 작용하여, 문제를 풀도록 한다.

소식 프로그램은 사회에 유익한 행위를 한 사회집단이나 개인의 사연을 널리 알리고 칭찬하며, 그런 행위를 더욱 많은 집단이나 개인들이 행하도록 부추기기도 하지만, 한편으로 사회에 해악을 끼치는 집단이나 개인의 행위를 고발하여 벌주도록 함으로써, 사회에 해악을 끼치는 행위를 미워하고 하지 못하게 예방하는 역할을 하여 사회를 건강하게 유지하고, 공동체의 결속을 굳세게 하는데 이바지한다. 언론을 가리켜 "사회의 소금"이라고 하는 것은 소식 프로그램의 이와 같은 사회감시 기능 때문이다.

사람은 호기심이 많은 동물이다. 많은 것에 대해서 궁금증을 가지고 그것들에 대해서 알고자 하는 욕구를 가지고 있는데, 소식 프로그램은 사람들이 알고자 하는 수많은 궁금한

사항들에 관한 정보를 전달해주어서 인간의 알고자 하는 욕구를 채워준다.

프로그램의 발전

소식 프로그램은 전쟁 때는 언제나 주목받는 프로그램 장르였기 때문에, 방송보도는 전쟁과 함께 크게 자라났다. 전쟁의 위협이 유럽에 드리우고 있을 때인 1930년대 가운데시기에, 미국의 NBC 방송사는 빠르게 진행되는 전쟁의 경과를 보도하기 위해 유럽소식을 취재하기 시작했다.

NBC에 맞서 CBS 사장 패일리(Paley)는 1938년 나치의 오스트리아 침공을 런던, 파리, 로마, 베를린과 비엔나 등의 주요 도시들로부터 생방송하는 30분짜리 소식 프로그램을 만드는 과감한 결정을 내렸다. 로버트 트라우트(Robert Trout), 윌리엄 시리어(William Sirer), 에드워드 머로우(Edward Murrow)와 그 밖의 사람들이 진행하는 이 역사적인 30분짜리 소식 프로그램에서 라디오는 완전한 소식매체의 수준에 이르렀다.

이 뒤로 유럽으로부터의 라디오 현장보도는 일상적인 소식보도의 형태가 되었다. 1938년 늦은 시기에 18일 동안 강대국들 사이의 열띤 외교적 협상의 정점을 찍은 사건인 영국과 프랑스가 독일의 아돌프 히틀러(Adolf Hitler)에게 체코슬로바키아를 넘겨주는 뮤니히 위기(Munich crisis)가 발생했다. 이 긴장된 밤과 낮 동안, 개척자적 해설가인 칼텐본(H. V. Kaltenborn)은 놀랍게도 뉴욕에서 방송되는 85개의 소식 프로그램들에 잇달아 나와서, 보고가 전신과 무선으로 들어올 때마다, 유럽에서의 외교적 움직임에 관한 보도와 분석을 행하여 즉흥적으로 방송함으로써, 명성을 얻었다.

오늘의 거의 정형화된 앵커체계(anchor system)로서의 방송보도도 실은 제2차 세계대전 가운데 전황보도의 방법에서 시작되었다. 유럽 곳곳에 나가있는 보도기자들이 행하는 '여러 곳에서의 짧은 보도(multiple spot reporting)'가 그 구성형태의 시작이기 때문이다.

또 한국전쟁은 텔레비전 소식 다큐멘터리의 역사가 시작되는 계기가 되었으며, 베트남전쟁은 텔레비전의 허구적인 드라마나 오락 프로그램의 편성에서 사실적 소식 프로그램의 편성으로, 편성의 가치를 옮겨놓는 계기가 되었다.

1991년의 걸프전쟁은 또다시 현대 텔레비전의 새로운 국면을 보여주었는데, CNN이라는 소식방송망이 세계에서 가장 힘센 방송으로 나타났고, 또한 방송의 범위가 세계적으로 넓

어졌음을 실감나게 해주었다.

텔레비전의 한국전쟁 보도는 미군부의 전쟁선전에 지나지 않았다는 명백한 한계를 드러냈지만, 한국전쟁 보도와 함께 1951년에 있어서 조직범죄에 대한 의회청문회의 텔레비전 중계방송은 이른바, '전자 언론(electronic journalism)'의 시대를 예고했다. 전국을 돌면서 진행된 의회청문회는 이름난 조직범죄 두목들이 '출연'하게 됨에 따라 큰 인기를 얻게 되었으며, 3월 중순부터 텔레비전 방송망들은 모두 청문회를 낮 시간에 전국에 생중계로 방송했다.

이때 가장 큰 범죄조직의 두목인 코스텔로(Frank Costello)가 나왔을 때, 3천만이나 되는 텔레비전 소식 프로그램을 보는 사람들을 끌어 모으는 가장 높은 기록을 세웠으며, 이때 상원 범죄위원회 의장이던 상원의원 케파우버(Estes Kefauver)는 '청문회 스타'로 떠올라, 뒷날 1952년 민주당 대통령 후보 지명전에 나서기도 했다. 또한 이 청문회는 방송망들이 낮에도 방송을 보는 사람들이 있다는 사실을 깨닫는 계기가 되었다.

1959년 퀴즈쇼의 추문은 방송망들로 하여금 보도 프로그램에 큰 신경을 쓰지 않을 수 없게 만들었다. 방송망들은 보도 프로그램을 더 늘리고 나서, 이제 새로운 고민에 빠져들었는데, 그것은 보도 프로그램이 늘어나는 데 따른 재정적 손실을 어떻게 메울 것인가 하는 문제였다. 결국 방송망들은 보도 프로그램의 시청률을 조금이라도 올리는 것이 단 하나의 방법이라는 결론에 이르고, 그 주요방법으로 소식의 '오락화'를 추진하기 시작했다. 이를 위해 할리우드 방식의 '스타체계(star system)'를 들여와서, 앵커맨(anchor-man)을 스타로 만드는 데 골몰했다.

이때 헌틀리(Chet Huntley)와 브링클리(David Brinkley)라는 두 사람의 남자가 진행하는 〈NBC 뉴스〉는 시청률에서 CBS를 눌렀다. CBS는 NBC를 따라잡기 위해 1962년 4월 이때 앵커맨이던 에드워즈(Douglas Edwards)를 믿음직한 이미지를 가진 크롱카이트(Walter Cronkite)로 바꾸었다. 또 CBS는 1963년 9월부터 저녁소식 프로그램을 15분에서 30분으로 늘려 방송하기 시작했다. 1주일 뒤에 NBC도 저녁소식 프로그램을 30분으로 늘렸으며, ABC는 1967년 1월에야 이들 두 방송망을 따랐다.

이처럼 방송망들이 치열하게 보도 프로그램 경쟁을 벌이는 가운데 일어난 1963년 11월 22일의 케네디 대통령 암살사건은 텔레비전이 오락매체일 뿐 아니라, 보도매체로서도 중요한 역할을 할 수 있다는 사실을 보여줄 수 있었다. 케네디 대통령 암살사건을 4일 동안이나 보도하느라 방송망들은 950만 달러의 손실을 보았지만, 백악관, 의회, FCC, 신문과 모든 미국민들로부터 격찬을 받았으며, 두 달 뒤의 조사에서 미국민의 주요 정보원으로서 텔레

비전이 처음으로 신문을 앞서는 커다란 업적을 세우게 되었다.

〈뉴스위크〉지는 1억 5,700만 사람들이 케네디 대통령 암살과 장례식 장면을 지켜보았음을 가리키면서,

"그 놀랍고도 충격적인 나흘 동안에 텔레비전은 미국민의 생활에 없어서는 안 될 중요한 한 부분이 되었으며, 인간이 만들어낸 가장 위대한 도피수단이, 인간을 도피할 수 없게 만들었다."

고 평했다. 그러나 그 뒤 한 동안 매우 움츠려들었던 방송망 소식 프로그램들은 1968년에 터진 몇몇 큰 사건들을 계기로, 사실주의 매체로서 그 영향력을 발휘하기 시작했다. 2월 베트남전쟁의 구정공세, 4월 마틴 루터 킹 목사 암살, 6월 로버트 케네디 암살, 8월 폭력이 난무한 시카고 민주당 전당대회와 그 뒤의 대통령선거 등의 텔레비전 보도는 텔레비전의 위력을 크게 드러내주었다. 특히 텔레비전의 전쟁보도는 이른바 '안방전쟁(living room war)'이라는 말을 새로 만들어냈으며, 그 꼭대기는 앵커맨 크롱카이트의 1968년 2월 27일 방송이었다. 베트남 전선을 둘러보고 돌아온 크롱카이트는 그날 저녁소식 프로그램에서 준엄한 목소리로,

"존슨 행정부의 베트남전쟁 수행은 잘못되었으며, 미국에게 필요한 것은 승리가 아니라 협상"이라고 단언했다.

그 소식 프로그램을 보고 있던 존슨 대통령은 "이제 모든 것은 끝났다."고 탄식했으며, 얼마 뒤에 실제로 대통령 재선에 출마하지 않겠다는 선언을 해서 많은 미국민들을 깜짝 놀라게 했다. 이를 두고 어느 평론가는 베트남 전쟁이야말로 "앵커맨이, 전쟁이 끝났음을 알린 첫 전쟁"이라고 평했다. 이어서 그 다음해인 1969년 7월 20일 우주선 아폴로 7호의 달착륙 중계방송으로 그 꼭대기에 이른, 텔레비전의 엄청나게 큰 힘은 '미국의 새로운 종교'로까지 불리게 되었다.

텔레비전의 이러한 '신의 권력(holy power)'은 새로 나라 일을 시작하는 닉슨 행정부를 매우 어렵게 만들었다. 존슨 행정부로부터 물려받은 베트남전쟁에 대한 반전시위도 텔레비전 보도로 인해 더욱 심해지고 있었다. 닉슨 행정부는 결국 텔레비전에 대해 '선전포고'를 하기에 이르렀으며, 이는 주로 부통령 애그뉴(Spiro Agnew)의 이어지는 공격적인 연설로 나타났다. 편견에 가득 찬 불과 몇 십 명의 방송망 보도부서 간부들이 미국의 여론을 마음대로 만들고 있다는 애그뉴의 비난은 닉슨 행정부와 방송망들 사이에 날카로운 긴장상태를

만들었다. 실제로 1969년에서 71년 사이에 3개 방송망들이 방송보도와 관련해서 방송자료 제출 소환장을 받은 건수는 무려 170건에 이르렀다. 이러한 갈등은 방송망 텔레비전 소식이 보도매체로서 그만큼 자랐다는 사실을 뜻했다. NBC 저녁소식 프로그램의 경우 1970년 비용은 720만 달러지만, 매출액은 그 5배에 이르는 3,400만 달러에 이르렀다. 소식도 이제 장사가 아주 잘되는 '상품'이 된 것이다(강현두, 1992).

우리나라의 텔레비전 방송은 1970년대에 들어서면서, 지난날의 평면적인 보도방식에서 벗어나 앵커맨을 뽑아서 쓰고, 현장성을 살린 보도방식을 쓰기 시작했다. 이처럼 텔레비전 소식 프로그램의 새로운 방향을 제시하면서 저녁소식 프로그램이 자리 잡는 데에 이바지한 것이 MBC-TV의 〈뉴스 데스크〉와 TBC-TV의 〈TBC 석간〉이다.

MBC-TV의 〈뉴스 데스크〉가 태어난 것은 1970년 10월 5일 개편 때였다. 저녁 10시 시간 띠에 편성된 이 〈뉴스 데스크〉는 지난날의 아나운서 대신 처음으로 앵커맨을 써서 소식 진행자의 개성(personality)을 드러내려 했으며, 취재기자가 소식프로그램을 보는 사람들을 소식현장으로 안내함으로써, 텔레비전다운 소식을 전달하고자 했다. 첫 앵커맨인 보도국장 박근숙을 비롯해서 김기주, 임세창, 김창식, 이득렬, 정병수, 하순봉 등이 역대 앵커맨으로 활약했다. 1973년부터는 이 프로그램을 통해 필름고발물인 '카메라 고발'이 방송되기 시작했다.

TBC-TV도 평면적인 사실전달에서 벗어나 현장감 있는 소식보도의 새로운 유형을 시도했는데, 이 같은 목적에서 기획된 것이 〈TBC 석간〉으로, 〈MBC 뉴스 데스크〉보다 1년 6개월 뒤인 1972년 4월에 편성되었다. 이 프로그램은 40분짜리 대형 프로그램으로, 고정 진행자를 두지 않고 양흥모, 홍용기, 봉두완 등의 논설위원들을 번갈아 프로그램 진행을 맡도록 했다. 그리고 자막, 정사진, 연주소의 아나운서 얼굴 등으로 구성된 그때까지의 화면구성 방식에서 벗어나, 여러 각도로 신축성 있게 연출기법을 썼다. 보도국에 카메라를 들여가서, 분주히 오가는 기자들, 텔레타이프와 전화소리 등 24시간 움직이는 보도국의 생생한 모습을 보여주면서 앵커와 취재기자와의 대담, 녹화테이프를 쓴 현장보도, 소식과 관계되는 인물들을 방송사에 직접 출연시키는 등으로 다양성과 현장성을 크게 살렸다.

1980년대 우리나라 텔레비전 소식 프로그램의 큰 특징은 소식 프로그램의 대형화와 심층 보도물의 등장이라 하겠다. 방송 통폐합과 색채방송의 시작이라는 전환점과 함께, 방송 각 사의 소식 프로그램은 보도의 기동성과 현장성을 살리는 데 많은 노력을 기울였다. 심야방송의 활성화, 생활경제와 정보 프로그램의 신설, 확대 등을 통해 소식시간의 횟수를 늘리고

대형화했으며, 영상매체의 특성을 살리는 기획소식이 많이 나타난 것도 또 하나의 특색이라고 할 수 있다.

여기에 새로운 의사소통 기술(communication technology)이 개발됨으로써, 이것이 또한 소식 프로그램의 발전에 크게 이바지했다. 1970년에 금산 위성통신지구국 준공을 기점으로 해서 시작된 방송위성의 사용이 '80년대 들어 본 궤도에 접어들었고, 그때까지의 필름 카메라에서 오는 불편을 없애고 취재와 프로그램 제작에 편하고 빠르게 쓸 수 있는 ENG(electronic news gathering) 카메라가 널리 쓰이게 되었다. 또한 녹화테이프의 편집장비와 기타 소식 취재과정의 속도를 줄여주는 데 쓰이는 컴퓨터의 등장이다.

이러한 방송위성, ENG 카메라와 컴퓨터 등이 결합하여 지난날의 어느 때보다도 빠르고, 다양한 소식을 생산해낼 수 있게 된 것이다.

우리나라 텔레비전 방송의 주시청 시간띠에는 방송사의 간판 프로그램인 저녁 종합소식이 한 시간 길이로 편성된다. 영국의 BBC와 일본의 NHK 등 공영방송사를 빼고 자본주의 선진국의 상업방송사에서 주시청 시간띠에 한 시간길이의 소식 프로그램을 편성하는 예는 드물다. 왜냐하면 이 시간띠에서 광고수입을 가장 많이 올릴 수 있기 때문에, 제작비가 상대적으로 많이 드는데 비해 시청률이 낮은 소식 프로그램보다는 연예오락 프로그램을 편성하는 것이 수익을 높이는 데 더 낫다.

실제로 1975년 미국의 CBS는 당시 저녁 7시에 30분 길이로 편성된 소식 프로그램을 1시간으로 늘리고자 했으나, 손잡은 방송사들의 반발로 그만두고 말았다. 손잡은 방송사들은 소식 프로그램보다 더 높은 수익을 올리고 있는 신디케이트가 제공하는 오락 프로그램들을 그 시간띠에 이미 편성하고 있었기 때문이었다.

한편 영국의 상업방송인 ITV는 1980년대에 저녁 종합소식 프로그램을 10시에서 7시로 옮겼는데, 이것은 광고료가 더 비싼 10시띠에 오락 프로그램을 편성하기 위해서였다.

우리나라에서는 저녁 종합소식 프로그램이 편성되는 9시 앞뒤로 드라마를 편성하고 있는데, 이것은 소식 프로그램의 시청률을 가장 높이 끌어올리기 위한 편성전략이다. 이것으로도 소식 프로그램이 우리나라 방송에서 얼마나 중요하게 여겨지고 있는지 알 수 있다.

1976년 1월 12일, 유신정부의 문화공보부는 텔레비전 방송사에 밤 9시에 30분짜리 종합뉴스를 편성하도록 지시함에 따라, 이때부터 저녁 종합뉴스는 밤 9시에 편성되기 시작했다. 그래서 우리나라 시청자들은 이 시간에 시청자들의 눈길을 끌기 위해 피나게 경쟁하는 KBS, TBC와 MBC 세 방송사의 종합소식 프로그램들을 보는 것을 생활습관으로 만들었다.

뒤늦게 출발한 SBS가 이런 시청습관에 맞추어 종합소식 프로그램을 저녁 9시에 편성했으나, 아무래도 바탕이 약한 SBS는 막강한 KBS와 MBC 두 방송사의 위력에 밀려 한 시간 먼저 시작하는 8시 시간띠로 내려오고 말았다.

오늘날 지상파방송의 종합소식 프로그램은 정치, 경제, 사회, 문화 등 사회전반의 소식과 여기에 증권가 동향, 일기예보와 운동경기 소식 등을 넣은 종합편성으로, 흔히 말하듯이 백화점식으로 기사를 늘어놓고 있다. 그러다보니 주요소식에 대한 시간 배정량이 모자라서 깊이 있는 분석과 해설의 기능이 매우 약해졌다. 이에 따라 밤 시간띠에 주요 소식들을 심층분석하는 해설 프로그램을 따로 편성하고, 다른 한편으로는 소식이 발생하는 현장을 소개하는 또 다른 프로그램인 〈영상 포착〉, 〈현장 밀착〉 등의 단발 프로그램들을 따로 편성하기도 한다.

그런데 KBS-1TV는 1987년 7월과 8월에 13회에 걸쳐 저녁 9시 정규소식 프로그램에서 여야의원들을 각각 한 사람씩 출연시켜 헌법 개정과 관련된 쟁점들을 15분씩 토론하도록 함으로써, 우리나라 텔레비전 보도 프로그램에 획기적으로 큰 변화를 시도했다.

이해 제13대 대통령선거에서 선거법상 대통령 후보자가 텔레비전을 써서 선거유세를 할 수 있게 규정함에 따라, 입후보자가 직접 방송에 나와서 유권자에게 선거방송을 한 것은 새로운 선거문화의 장을 여는 큰 사건이었다.

1988년 9월, 국회법을 바꾸면서 할 수 있게 된 국회청문회의 텔레비전 생중계는 전국적으로 국민의 관심과 함께 커다란 파급효과를 불러왔으며, 방송사상 획기적인 일로 기록될 만한 사건이었다. 이 프로그램의 시청률은 올림픽방송을 넘어설 정도였다. 이것은 우리나라의 소식 프로그램들이 심층보도 기획을 할 수 있다는 사실을 보여준 것으로 평가된다.

현재 지상파방송은 CATV의 거센 도전을 받고 있다. 몇 해 전까지만 해도 지상파 방송사 전체의 시청률과 광고액은 전체 방송시장의 약 90%에 이르렀으나, 최근 들어 CATV가 호조를 보이면서 상대적으로 지상파방송의 경쟁력은 약해지고 있으며, 소식 프로그램도 예외가 아니다. CATV의 프로그램 공급사업자(PP) 가운데 소식전문 전송로로 YTN과 MBN이 있으며, 특히 YTN은 지상파 소식 프로그램들과 경쟁할 수 있는 자리에까지 왔다. 지난번 한나라당 대통령후보 경선투표 현장 중계방송의 시청률이 YTN 3.0%, KBS-1 2.9%, MBC 2.5%, SBS 1.6%로 종일 방송한 YTN이 투표과정의 한 부분만 방송한 지상파 방송사들을 누르고 시청률 1위를 기록했다.

미국의 현실은 이보다 더 심각하다. 1980년에 테드 터너가 CNN(Cable News Network)

CNN 본부

을 세웠을 때, 많은 사람들은 이것이 제대로 기능을 다할 수 있을지에 대해 의문을 가졌으나, 1986년 우주선 챌린저(Challenger)호가 공중에서 폭발했을 때, 이를 취재한 단 하나의 보도매체는 CNN이었으며, 1991년 걸프(Gulf) 전쟁이 일어났을 때, 이라크 서울 바그다드에서 이 전쟁을 취재보도한 단 하나의 매체 또한 CNN이었다.

지상파 방송사인 NBC, CBS와 ABC는 물론 정부 관리들까지 전쟁과 관련된 정보를 CNN에 부탁함으로써 이런 의문은 완전히 가셔졌다. 이들 세 지상파 방송사들은 1984년과 1988년에 형편없는 시청률을 기록한 뒤에 유선체계들인 CNN, PBS와 C-SPAN이 민주당과 공화당의 전당대회를 개회식에서 폐회식까지 보여주는 마라톤 중계에 무릎을 꿇고, 그들 자신의 방송은 하루 2~3시간으로 제한했다.

시청률에 비해 제작비가 많이 드는 프로그램이 소식 프로그램이다. 이 프로그램을 제작하기 위해서는 수백 사람의 취재인력과 시설, 장비가 필요하다. CATV에 밀린 지상파 방송사들은 취재인력과 시설규모를 줄이기 시작했다. 해외 특파원과 주재시설을 줄이는 대신, 통신사로부터 기사를 사들이고, 지역취재를 지역취재 전문기관에 맡기고 있다.

보도방송의 위기는 정작 새로운 매체의 등장이나 시청률과 같은 바깥의 요인보다는 소식 프로그램 자체의 품질과 경쟁력에 있다. 소식 프로그램을 백화점에서 상품을 진열하는 방식으로 잡다하게 늘어놓다 보니 기사에 깊이와 전문성이 떨어지게 되고, 오늘날 수준 높은 사람들의 눈높이를 맞추지 못하게 되었다.

더구나 오늘날 세계화의 속도가 빨라지고 있는데 비해 우리나라의 소식 프로그램들은 국내정치와 사회문제에만 초점을 맞추고 있어, 우물 안 개구리 처지를 면치 못하고 있다.

프로그램의 아래 유형

여기에는 정통 소식 프로그램, 종합소식 프로그램(news show), 소식해설, 보도특집 등의 유형들이 있다.

■ **정통 소식 프로그램_** 딱딱한 소식 중심으로 편성되는 형식의 프로그램. 대개 5~15분 정도의 시간 길이로 구성되며, 한~두 사람의 프로그램 진행자가 기사를 읽는 방식으로 진행된

다. 대개 정시에 진행되는 소식 프로그램이 이런 유형의 프로그램이다.

■ **종합소식 프로그램(news show)_** 〈KBS 뉴스 9〉와 〈MBC 뉴스 데스크〉, 〈SBS 8시 뉴스〉
가 대표적이다. 나라 안과 밖 소식, 날씨와 교통 정보, 운동경기, 증권가 소식 등 하루의
소식을 종합해서 방송하는 형식의 프로그램. 남녀 2사람의 주 앵커가 프로그램을 진행하며,
그밖에 일기예보, 운동경기 소식과 증권가 소식을 진행하는 별도의 진행자가 따로 있다.

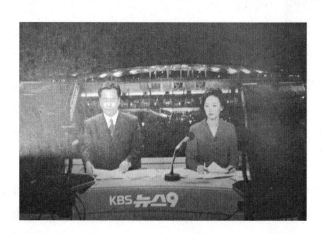

■ **소식해설 프로그램_** 하루 또는 한주일 동안에 일어난 여러 가지 사건 가운데서 중요하다
고 생각되는 한 가지 또는 몇 가지 사건들을 중심으로 사건의 동기, 배경, 관련된 사람과
집단, 사건의 진행상황, 앞으로의 전망 등에 관하여 사건 당사자, 관련자 또는 그 사건에
관한 전문가, 책임 있는 당국자 등으로부터 의견을 들어보고, 이를 종합한 대책을 제시하는
등 일반 시청자들에게 사건에 관한 상세한 내용을 전달함으로써 그에 대해 평가하고 판단
하며, 의견을 가질 수 있도록 도와준다. 따라서 한 사회 안에서 여론을 형성하는 데 중요한
역할을 한다.

■ **보도특집 프로그램_** 장마나 태풍으로 인한 수해, 선박의 해상조난, 비행기 납치 등의 재
해, 재난, 사건, 사고와 각종 선거, 정당의 전당대회 등 중요한 정치적 행사나 올림픽, 월드
컵 등의 운동경기 행사 등이 있을 때, 이를 집중적으로 보도하기 위해 별도의 취재진과 제
작팀을 구성하고, 특집 프로그램의 형태로 방송할 수 있다. 구성형태로는 현장중계, 해설,
다큐멘터리로 제작하거나, 이들 구성형태를 섞은 형태로 제작할 수 있다.

이 가운데서 대통령 선거와 국회의원 총선거, 장마와 태풍 등의 자연재해와 삼풍백화점
붕괴사고와 같은 대형 재난, 올림픽 경기와 월드컵 등의 운동경기, 아카데미상 시상식 등의

경우에는 전 방송사들이 동시에 중계방송하기도 한다.

기획 과정

◎ 소재와 주제 정하기

이 세상에는 하루에도 수많은 일들이 일어나고 있는데, 이것들에는 자연이나 인간에 의하여 일어나는 재난과 재해, 인간에 의하여 저질러지는 살인, 방화, 강도 등의 사건, 열차가 선로를 벗어나거나, 뒤집어지는 사고, 가스폭발, 교통사고 등의 각종 사고와, 나라 사이, 사회집단 사이와 개인 사이에서 일어나는 여러 가지 갈등들, 예를 들어, 전쟁, 파업, 폭동 등이 있고, 나라, 사회단체, 개인들이 행하는 각종 활동들, 곧 외교, 무역, 상거래, 예술활동 등이 있다. 그러나 이 모든 것들이 모두 소식 프로그램의 소재가 될 수는 없다. 소식 프로그램의 소재가 되기 위해서는 몇 가지 요건을 갖추어야 한다.

먼저, 인간의 삶에 중대한 영향을 미치는 사안이어야 한다. 여기에는 태풍, 지진, 눈사태 등의 자연재해나 전쟁, 테러, 화재 등 사람들이 일으키는 여러 가지 사고와, 정부에서 시행하는 행정정책, 국회의 법률제정, 소송으로 다투는 중요사건에 대한 사법부의 판결 등이 우리들의 삶에 커다란 영향을 미칠 수 있다.

둘째, 많은 사람들의 관심사여야 한다. 어떤 몇몇 집단이나 개인들만의 관심사여서는 많은 사람들이 보는 소식 프로그램의 소재가 될 수 없다. 예를 들어, 어떤 동물애호단체가 벌이는 행사는 보통의 경우 소식 프로그램의 소재가 되지 못한다. 대통령과 국회의원 선거 결과, 태풍의 진행 방향, 세금 인상폭, 인기스타의 결혼 등이 많은 사람들의 관심사가 될 수 있다.

셋째. 소식은 새로워야 한다. 이 세상에는 날마다 수많은 일들이 일어나지만, 그것들은 대부분 되풀이해서 나타나는 비슷한 것들이다. 이 가운데서 새로운 것들이 소식의 소재가 될 수 있다. "개가 사람을 물면 뉴스가 되지 않지만, 사람이 개를 물면 뉴스가 된다."는 말이 있다. 이 말은 소식의 성격을 잘 나타내고 있는데, 곧 개가 사람을 무는 것은 일상적인 일이어서 너무나 흔하고 거듭 나타나기 때문에 소식으로서의 가치가 없지만, 사람이 개를 무는 일은 좀처럼 일어나기 어려우며 새로운 사건이기 때문에, 소식 소재로서 가치가 있다는 말이 된다.

마지막으로, 특히 텔레비전 방송의 소식 프로그램 소재는 그림이 뒷받침되어야 한다. 물론 사안의 중대성에 따라 그림이 뒷받침되지 않은 사건도 소식의 소재가 될 수 있으나, 그렇지 않을 경우 소식 소재로 채택되기 어렵다. 텔레비전 소식에서 그림의 역할은 그 기사가 전달하는 이야기 내용을 뒷받침하는 일종의 증거물 역할을 하기 때문이다. 보는 사람들은 기사와 함께 그림을 봄으로써, 소식내용을 실감하는 것이다. 또한 그림은 그 자체로서도 정보이기 때문에, 그림이 없다면 정보로서의 소식 가치는 떨어진다. 그렇기 때문에 텔레비전 소식의 특성상 그림이 뒷받침되어야 한다.

한편, 소식 프로그램은 여러 개의 소식들을 모아서 하나의 프로그램으로 구성하는데, 이 소식 기사 하나하나는 서로 아무 관련이 없으며, 따라서 드라마처럼 하나의 이야기를 구성하지 않는다. 다만 하나하나의 소식 기사는 사람들이 필요로 하는 정보를 전해주고, 재난을 일으킨 소식에 대해서는 미리 대비하도록 해주고, 유익한 정보를 제공할 때는 이것을 잘 쓰도록 권하고, 사회적으로 해악을 끼칠 사항에 대해서는 미리 경고하여, 그런 행위가 사회적으로 퍼지지 않도록 함으로써, 인간의 삶의 질을 높이고자 하는 프로그램의 주제를 이룬다고 할 수 있다. 그러므로 소식을 취재하는 기자들은 자신들이 만드는 하나하나의 기사가 모두 이 프로그램의 주제를 갖춘 기사로 만들어야 할 것이다.

01 소재(기사) 모으기

소식의 소재에는 먼저, 날마다 일어나는 사건과 사고들이 소식의 주된 소재가 된다. 연쇄 살인사건, 보석상 강도사건, 대통령의 피격사건, 유명스타의 추문 등이나 그밖에, 태풍과 집중호우, 산불 등의 자연재해 등이 소식의 주요 소재가 된다.

다음으로 취재원 쪽에서 발표를 위해 내놓는 모든 자료를 통틀어 말하는 보도 자료가 있는가 하면, 마지막으로 기획의 소재가 있다. 점차 쌓여가고 있는 사회의 문제점, 갑자기 사회적 현안으로 떠오른 사안, 점차 두드러지는 사회적 현상이 된 어떤 흐름, 화제꺼리 등이 소식의 소재가 될 수 있으며. 이를 기획소식이라고 한다.

방송사의 보도부서는 기사를 모으는 일을 전문으로 하며, 이를 위한 사람들과 조직을 갖추고 있다. 일반적으로 취재기자라고 불리는 직원들이 이 일을 맡아하고 있으며, 취재기자들이 그림이 필요하다고 판단될 때, 취재기자와 함께 사건이나 사고의 현장을 찾아 그림을 찍는 카메라 기자들이 있다. 대개 취재기자와 카메라 기자는 한 팀을 이루어 취재활동을 한다. 취재기자들이 기사를 모으는 방법에는 여러 가지가 있다.

먼저, 긴급한 소식기사를 찾기 위해 주로 경찰서, 소방서, 응급병원 등에서 정규적으로 모은다. 다음으로 일상적인 기사를 모으기 위해서 행정부, 정당, 사기업, 각종 사회단체 등을 정규적으로 찾아가며, 일상적인 정보를 얻기 위해 각종 잡지(가정, 무역, 보건, 연예 등), 공식 통계숫자, 연설문, 전시회, 무역박람회, 그밖의 여러 행사들의 개막식과 폐막식, 새 건물의 상량식, 주요 연회(조찬기도회 등)를 찾는다.

한편, 잘 조직된 고정적인 소식 기사를 얻기 위해 청와대와 행정부, 국회, 정당, 법원, 운동경기, 각종 기념일, 공식, 비공식 행사 등을 찾으며, 또한 기사를 정규적으로 공급하는 통신사와 계약을 맺어 범죄보도, 운동경기, 재정문제, 해외소식 등 주요 사안에 관한 기사를 산다. 이들은 대부분 신선하고 중요한 문서화된 정보와 정사진 등을 정규적으로 방송사와 신문사 등 언론기관에 빠르게 전달하며, 특히 조직화된 컴퓨터 연결망을 써서 이러한 기능을 잘 수행하고 있다.

또한 신문, 방송, 잡지 등 다른 언론매체들의 기사를 찾아본다. 특별한 주제에 관한 기사를 얻기 위해 자유기고가나 촉탁기자를 쓰는 경우가 있다. 이들은 지방경찰, 정치인, 사업가들과의 좋은 관계를 유지하면서, 지역의 주요행사에 대해 잘 알고 그곳에서 정보를 얻고 있기 때문에, 경우에 따라서 이들은 매우 유용한 정보원이 되고 있다.

대부분의 방송사들은 그들이 이미 방송했던 자료들로부터 바깥에서 사들인 자료들에 이르기까지 자료들을 모아놓은 자료보관소를 운영하고 있다. 이 자료들에는 비디오테이프와 카세트, 15mm와 35mm 흑백과 색채 필름들, 정사진과 녹음테이프 등이 있다. 그밖에 신문과 잡지 등에서 뽑은 인쇄된 자료들이 보관되고 있어서, 굳이 바깥현장에서 찍지 않더라도 비슷하거나 같은 성격의 그림 자료들은 그대로 쓸 수 있다.

그밖에도, 현재 우수한 영상과 소리의 비디오카메라들이 보급되어있어, 이것들을 써서 사건이나 행사현장을 찍는 열성적인 아마추어들이 끊임없이 기사거리들을 보내오고 있다.

소식 프로그램에서 취재기자들은 가장 영상가치가 있는 기사거리를 찾기 위해 하루하루의 기삿거리들을 모은 기자수첩이나, 한 사건의 뒤를 쫓는 과정에서 기사를 얻으며, 통신사에서 처음 터뜨린 단발(spot) 기사에서 기삿거리를 얻기도 한다.

해외소식은 해외에 상주하면서 기사를 모으는 일을 하는 특파원들에 의해서 만들어진다. 방송사에서 특별히 중요하다고 판단되는 해외지역, 예를 들어,미국의 워싱턴과 뉴욕, 로스앤젤리스, 영국의 런던, 프랑스의 파리, 독일의 베를린, 러시아의 모스코바, 일본의 도쿄, 중국의 베이징 등에 특파원들을 보내어, 그곳에서 정규적으로 기사를 모으는 활동을 하도

록 하고 있다. 그들은 한 나라 전체를 혼자서 떠맡아야 할 수도 있다. 이것은 아주 멀리 떨어진 곳에서 기삿거리가 생겼을 때, 수천 Km를 여행해야 한다는 것을 뜻한다.

또한 지역 사이의 시차가 아주 부담스러운 요인으로 작용한다. 특파원들은 본국에서 낮에 일하는 상사들을 위해 밤새워 기사를 써야 한다. 그들은 두 개의 서로 다른 시계를 차고 있다. 하나는 지역시간을 가리키는 시계고, 다른 하나는 마감시간을 상기시켜주는 본국의 시간을 가리키는 시계다(이보르 요크, 1997).

02 기획기사

소식의 특정분야에 활동을 모으는 특정분야의 전문가들은 여러 해 동안 하나의 주제에만 관심을 모으면서, 개인적이고 믿을만한 인사들을 접촉하고 있다. 따라서 이들은 특정 주제에 관해서는 그들 자신이 바로 중요하고 믿을만한 정보원이 된다.

고위 행정 관료와 점심식사를 같이 하면서 비보도(off the record) 사항을 얻어들은 정치 부장과, 재정과 상업 및 산업계의 영향력 있는 인물들과의 대화를 나눈 경제부장은 서로 의견을 나눈 뒤, 그 정보들을 가지고 기사가 될 수 있도록 조정하고 조합한다. 그리하여 경우에 따라 그날이나 그 다음날 기사로 방송되기도 하고, 그렇지 않으면 여러 주일 뒤에 중요기사로 방송할 수 있게 기사를 발전시킨다. 이런 기사를 가리켜 기획기사라고 한다.

기획기사는 자료에 기대지 않는다. 고발소식도 있고, 홍보성도 있고, 사회의 흐름도 있다. 고발소식은 기획취재부서가 쓰지만, 다른 부서에서도 여러 가지로 기획기사를 쓰고, 고발소식 꼭지에도 참여한다. 기자들이 만나는 모든 사람들이 소식원이고, 부딪치는 모든 자료가 다 기획기사의 소재가 될 수 있다. 살아있는 현장의 화면, 재미있는 화제, 딱 부러지는 고발 등의 기획기사가 소식 프로그램을 살린다.

기자들의 소식제작 능력에 차이를 나타내는 것이 기획기사다. 따라서 기획기사를 쓰는 능력을 길러야 유능한 기자가 될 수 있다. 소식 가운데 소식, 소식의 기본이 기획기사라고 할 수 있다. 기획기사에도 여러 가지가 있을 수 있겠지만, 사건성 기획이 가장 으뜸이다. 무에서 유를 창조하는 것이기 때문이다. 정치나 경제, 국제 문제의 기획은 주제가 정해져있다. 있는 것 가운데서 잘 정돈하는 것이 기획기사가 된다. 사건성 기획은 주제 자체를 자신이 만들어 가야 한다. 사건성 기획기사로 풍부한 경험을 쌓아야 주제가 있는 좋은 기획기사를 잘 쓸 수 있다.

소식을 만드는 주체는 기자다. 언제나 소식꺼리를 만나게 된다. 취재차 다니든, 여행을

가든, 쉬기 위해 어디를 가든, 언제, 어디서든, 눈을 떠 움직이는 모든 순간과 상황이 취재 꺼리로 보여야 한다. 그래서 눈에 띄는 것은 반드시 메모를 하거나, 그림을 카메라로 찍어 두어야 한다. SBS 김문환 기자는 다음과 같은 실례를 들었다.

"1996년 1월이었다. 남한산성을 오르는데, 한 겨울인 1월에 조경수를 심는 현장을 보았다. 옆에 눈이 쌓여있는데 눈을 옆으로 밀어놓고 나무를 심었다. 터널 개통식이 2월인데, 개통에 맞춰 조경수를 심는다는 것이었다. 카메라 기자와 의논해서 그림을 찍었다. 눈 속에서 나무를 심는 모습을 그대로 카메라에 담았다.

6개월 뒤, 현장에 가보았다. 예상대로 나무들이 누렇게 말라죽어 있었다. 다시 그 장면을 카메라로 찍어서, 겨울에 눈 속에서 찍은 화면과 비교하며 전시행정을 꼬집었다."

큰 사고가 날 경우, 꼭지를 벌린다고 한다. 삼풍백화점이 무너지거나, 성수대교가 무너진다. 강릉에 무장 잠수함이 공비를 싣고 나타난다. 화성에서 불이 나서 어린이 수십 명이 숨졌다. 비행기가 떨어지고, 열차가 선로를 벗어나고, 가스관이 터졌다.

무너지고 터지는 큰 사건과 사고들의 경우, 소식기사가 10개에서 20개까지 발전할 수 있다. 이 꼭지를 어떻게 필요한 정보로 메우느냐가 관건이다. 편집회의에서 경험이 많은 부서장과 팀장, 그리고 여러 참여자들의 아이디어로 결정된다.

'화성 씨랜드 화재사고'의 경우, 낮 12시 20분에 만든 소식 기획안은 모두 12건이었다. 그러다가 시간이 흐르고 사건이 진행함에 따라 늘어나서 마지막에는 14개의 기사가 되었다.

• 먼저, 사건의 개요를 다룬다. 전체 상황을 알아야 하기 때문이다.
• 이어서, 불이 났을 때의 상황을 다시 구성한다. 불이 어떻게 번졌기에, 이토록 많은 아이들이 피해를 입게 되었는지를 알려준다.
• 그리고 불이 꺼졌을 때, 남겨진 처참한 잔해를 보여줘서 피해정도를 짐작하게 한다.
• 다음은, 이런 사건이 왜 일어났는지 그 원인이 궁금해진다. 무슨 사건이든지 바로 원인이 밝혀지는 것은 아니다. 불난 원인을 알아내는데 오랜 시간이 걸리고, 건물이 무너지는 것도 구체적인 원인을 밝혀내기까지는 시간이 많이 걸린다. 따라서 여러 가지로 생각해볼 수 있다.
• 먼저, 사고가 커질 수밖에 없었던 문제점들을 밝혀진 순서대로 알려준다.
• 이어서, 앞으로의 대책을 짚어주고, 전망도 함께 해준다.

여기까지가 사고와 관련한 사실들이다.

• 이어서, 화제꺼리들을 알려준다. 가족들의 표정, 인간애가 발휘된 경우를 소개한다. 또 이번 사고로 인해 잇달아 일어난 다른 사안들도 다룬다.

• 둘째 날로 이어지면, 새로 생긴 사실들, 곧 누구를 사법처리한다든가, 아니면 추가로 생긴 사상자나, 새로 전개된 상황을 속보로 전한다.

• 그리고, 문제점과 원인을 찾는데 힘을 쏟는다.

• 이어서, 화제성, 인간애 등을 찾아내서 알린다.

• 그리고, 관련기획, 곧 뒷얘기 등이 따라붙는다.

이런 원칙을 잘 알고 나서, 자신의 취재 분야를 잘 살피고, 관계되는 사람들을 만나고, 자료를 챙기다보면, 이런 데서 의외로, 다른 기자가 찾아내지 못한 특종기사꺼리도 찾아낼 수 있을 것이다.”

03 정치적 주제

앞에서 말한 것처럼, 소식 프로그램은 특별한 주제를 내세우지 않는다. 소식 프로그램은 전체적으로 사람들의 일상생활에 필요한 정보들을 제공하여 사람들이 이 정보들을 각자의 필요에 따라 알맞게 쓰도록 함으로써, 우리 삶의 질을 높이도록 한다는 것이 바로 소식 프로그램의 목표이자, 큰 주제라고 할 수 있다. 그러나 경우에 따라 주제를 강조하는 소식 프로그램을 만들 수 있다.

‘땡전 뉴스’

〈KBS 9 뉴스〉의 머리기사는 항상 전두환 대통령에 관한 기사가 차지했다. 시계의 경고음이 ‘땡!’ 하거나, ‘뚜뚜뚜우~!’ 하면 어김없이 나타나는 주인공이라 해서 ‘땡전 뉴스’ 또는 ‘뚜뚜뚜 전 뉴스’로도 불렸다. 프로그램의 머리기사는 항상 경기장의 로열박스처럼 대통령에 관한 기사였으며, 세상이 떠나갈 듯 떠들썩한 큰 사건이 터져도 대통령의 한가한 동정소식에 밀렸다. 각종 행사의 대통령 치사는 한 문장도 건너뛰지 않고, 모두 기사로 쓰였다.

기사의 길이는 무제한이었으며, 어느 날은 프로그램 시간 45분에 30분이 대통령 동정기사로 채워지기도 했다. 대통령의 동정기사가 3건 이상일 경우에는 기자가 직접 보고를 하기도 했는데, 기사 내용은 그날의 주요 기사로 채택되기에는 너무 가벼웠다.

"전두환 대통령은 오늘 ○○ 신임 코스타리카 대사를 접견하고, 양국의 우호협력 증진방안에 대해 환담했습니다.

전두환 대통령은 오늘 방한 중인 아프리카 봉고의 ○○ 사무총장을 접견하고, 다과를 함께하며 환담했습니다.

전두환 대통령은 오늘 이임하는 ○○ 모로코 대사를 접견하고, 재임기간 양국의 협력증진에 기여한 데 대해 치하했습니다."

가장 상징적인 사건은 1983년 'KAL기 격추사건' 보도였다. 그날 머리기사는 전두환 대통령의 간단한 하루동정이 차지했다.

서울 어느 거리에서 빗자루를 들고 밝게 웃으며, 조기청소를 하는 부지런한(?) 대통령의 모습을 위해, 대한민국 국민 수백 사람이 억울하게 목숨을 잃은 큰 사건이 톱뉴스 자리를 내준 것이었다.

<KBS 9시 뉴스>와 탄핵방송

2004년 3월 12일, 국회는 노무현 대통령 탄핵소추안을 가결했다. 우리 헌정사에 처음 있는 일이었다. KBS는 처음에는 냉정을 잃지 않고, 객관적인 사실보도만을 했다.

청와대와 여야 정치권 등 직접적인 이해 당사자들의 입장과 대처방안 등을 중심으로 사실보도에 충실하려고 노력한 것이다. 그러나 야권의 노 대통령에 대한 탄핵 발의가 있었던 다음날인 2004년 3월 10일부터 〈KBS 9시 뉴스〉에는 '시민단체, 탄핵추진 반대움직임 확산'이란 항목으로 국민여론 동향보도가 나가기 시작했다.

예컨대 대통령 탄핵발의를 반대하는 '친 노무현' 성격의 '참여연대'와 '한국여성민우회' 등 16개 시민단체와 이에 맞서 탄핵의 필요성을 주장하는 시민단체들의 반응을 종합한 것이었다.

그러나 초점과 비중에 문제가 있었다. 주된 내용은 탄핵반대 움직임이 확산되고 있다는 내용이었으며, 특히 탄핵을 반대하는 주장은 인터뷰로 방송하고, 탄핵을 옹호하는 측의 주장은 기자가 요약해 한 두 마디로 축소하여 동향을 보도했던 것이다. 이른바 탄핵찬성론에 대해서는 구색만 맞추려고 했던 셈이다.

이후 〈KBS 뉴스〉의 내용은 더욱 편파적으로 기울게 된다. 탄핵보도의 첫날에는 뉴스 항목이 한 개였던 것이 둘째 날에는 3건, 탄핵소추가 가결된 날에는 무려 19건에 이르렀다. 말 그대로 일방적으로 대통령 탄핵을 규탄하는 내용 일색으로 뉴스가 진행되었다는 사실이다. 특히 2004년 3월 12일 〈KBS 9시 뉴스〉는 국회의 대통령 탄핵소추안 가결로 2시간 30분짜리 특집으로 편성, 방송되었다. 평소 1시간 정도 방송된 것에 비하면 이날은 2.5배 정도 길게 편성된 것이다.

공영방송인 〈KBS 뉴스〉의 생명은 공정성과 객관성, 정치적 독립성이다. 어느 특정 정파의 이익을 일방적으로 대변해서는 안 된다(강동순, 2006).

위의 두 경우를 보면 금방 알 수 있는데, 위의 첫 번째 〈땡전 뉴스〉는 합법적인 절차를 밟지 않고, 쿠데타로 대통령직을 차지한 전두환 전 대통령이 방송을 통해 자신의 위상을 높이기 위해 '전두환 대통령은 위대하다.'는 전언을 끊임없이 국민들에게 전달하고자 하는

의도로 공영방송인 〈KBS 뉴스 9〉를 이용한 경우라 하겠다. 이 경우, 〈KBS 뉴스 9〉는 분명히 '전두환 대통령은 위대하다.'는 정치적 목적의 주제를 가진 소식 프로그램으로서 작용했다고 보인다.

다음의 〈탄핵방송〉은 노무현 전 대통령의 국회에 의한 탄핵결의가 잘못되었다는 사실을 강조하는 〈KBS 뉴스 9〉에 관한 내용이다. 이 경우 또한 일반적으로 특별한 주제의 소식만을 다루지 않는 소식 프로그램의 일상성을 깨트리고, 노무현 대통령의 탄핵에 관한 사실만을 집중적으로 보도함으로써, 정치적 주제를 가진 소식 프로그램으로 만들었음을 알 수 있다. 그래서 소식 프로그램의 경우, 일반적으로 특정의 주제를 가지지 않는 것이 정상적이며, 반대로 특정의 주제를 가질 때, 오히려 정치적으로 이용될 수 있음을 위의 두 경우가 증거하고 있다.

◯ 기획회의

날마다, 주마다, 그리고 달마다 기획회의가 열린다. 이 회의들에서 세심하게 모아진 기사들이 전체 제작물로서 소식보도의 전개를 검토하는 나라안팎 소식전문가의 주도 아래, 사안에 따라 검토된다.

이 단계에서, 각 분야의 편집자들은 비록 정말로 급하고 중요한 일이 예상 밖으로 생겨서, 아주 비싸고 세심하게 준비된 기획들이 결국 마지막 순간에 쓰레기가 된다는 것을 명확하게 알고 있음에도 불구하고, 자신의 프로그램에서 무슨 일을 당할지 전혀 예상 못하는 경우가 많다.

소식 기사를 모으는 마지막 단계에는 기사의 기초자료의 대부분을 제공해주는 책임을 지고 있는 취재기자와 카메라 기자가 배치된다. 기자와 특파원들은 '기삿거리를 모으고', 대담을 하며, 카메라로 현장을 찍는다.

◯ 프로그램 기획

소식 기사를 보도하는 주요 책임은 소식 편집장들에게 있고, 대개의 경우, 보도국의 담당 부장들이 이 직무를 맡고 있다. 소식편집자는 취재기자와 카메라 기자에게 언제 임무를 주어서 내보낼 것인가, 또는 언제 기삿거리를 만들기 위해 지역기자에게 도움을 청할 것인가 등과 같은 순간순간의 결정을 내려야 한다.

이들 소식편집자는 사건이 일어나기 전에 '체스 게임의 말'(이 경우 취재기자와 카메라 기자들)을 알맞은 자리로 옮기는 체스 챔피언의 기민성이 있어야 하며, 동시에 다른 중요한 사건이 일어날 때, 그 사건을 다룰 수 있는 충분한 인적 자원이 준비되어 있음을 확실히 하고 있어야 한다. 이 일을 원만하게 처리하기 위해, 편집자는 고참기자들의 마음의 움직임에 대해 명확한 감각을 지니고 있어야 하는데, 예를 들면, 이들 고참기자들이 자신의 업무를 어떻게 처리하고 싶어 하는가에 대해 알고 있어야 하고, 대담에서 물어보아야 할 질문들의 상세한 내용에 대해서도 알고 있어야 한다.

소식편집자는 여러 가지 기사들을 빼거나, 넣거나를 결정해야 한다. 그러나 일상적인 업무는 잘 구성된 소식 감각이 주로 요구된다. 이것은 잠재적 흥미를 가지고 있는 사안들에 대해 상당한 정도로 계속 들어오는 정보 가운데, 영상으로 처리할 가치가 있는 부분을 끄집어낼 수 있을 정도로 예민해야 한다.

대부분의 기획시간은 '전화통화'로 소비된다. 곧 대담을 찍어야 하는데, 인쇄매체와는 달리 카메라의 근접된 시각에서 실제로 흥미 있게 구성될 수 있을 것인지를 확인하기 위해 전화를 거는 것이다. 일단 대체로 동의가 이루어지면, 영상으로 나타날 때까지 그것을 가리키는 한두 단어의 부호로 형상화된 하나하나의 기사는 취급될 주제목록에 붙여져 내부에서 돌려보며 검토하게 된다. 마지막 단계에서, 그날에 필요한 유용한 자료들을 모아서 정리하는데, 어떤 것들은 특별히 허가를 받아야 한다.

6월 13일 김이수 　　　　　　0719

────────────── **방송을 위해 엄격하지 않게** ──────────────

소식일지

0800 　　　　　　　　　　　　　　　　　　　　　　　6월 13일 월

편집자: 　　　이영규 아침

　　　　　　　　손동식 점심

　　　　　　　　유호영 5시 뉴스

　　　　　　　　최중구 저녁

국내 소식 담당자: 　길영빈

해외 소식 담당자: 　민창희

담당 변호사: 　　구형돈

기자: 　　　　　정현아　박창길

	이인창 조상필
비번:	김유리 설도현
국내 소식:	보궐선거 뒤, 정부의 반발(1100)(길영빈 기자). 야당의 반응(1130) 각료회의의 총리(1600), 야외 군중집회 장면 요청, 야간의 회의장면 활용가능
선거/회의적 견해	전경련회의 점심시간에 수집된 회의적 시각들(야외 대담방식의 가능성 여부 확인)(1245)
경제	무역상황에 관한 도표들 제출(경제담당 기자 계속 예의 주시할 것)
손해배상	자동차 사고 뒤, 여성에 의해 기대되는 기록적인 보상금. 고등법원(1000) 대담 가능성 여부 확인
오존	손상된 오존층이 움직이고 있음을 보여주는 과학자들(과학담당 기자의 조언 여부 확인)
괴산	강력한 지역경쟁에 직면한 괴산의 농가 부부(5시 저녁뉴스의 괴산농장 특집)
건강	하루 동안 열리는 세미나에서 보건복지부 장관의 연설(뉴스데스크에 미리 와있는 연설대본 참조. 주의할 것: 오전까지는 보도중지 요청)
해외 소식:	
유럽	선거결과에 대한 브뤼셀의 반응
유럽연합의 농장	농림부 장관을 만남
난민	뉴욕에서 연설하는 유엔 사무총장(미주 특파원에게 할당)
자동차	혁명적인 전자 자동차 개발을 약속한 영상 가능(로이터에 확인)
야구	'한국' 팀이 미국과의 경기에서 승리함(위성을 통한 지역해설 요청)

위의 표는 전국 대상의 프로그램을 위한 날마다의 국내 및 해외 소식을 고르는 사안들에 대한 하나의 사례다. 취재사안들에 대한 목록은 편집자가 생각할 만한 넓은 범위의 기삿거

리들로부터 기획자들에 의해 제기된다. 오랜 기간의 계획이나 특히 복잡한 업무에 대한 기획은, 상근이나 특별위원회의 형식으로 소식을 모으는 부서에서 만들어진 특수업무 팀에 의해 수행될 것이다.

정상회담, 선거, 정당의 전당대회 같이 취재하는 데 며칠이 걸리는 규모가 크고 상세한 부문들로 구성된 사안들은, 그러한 사안들에 대한 보도가 이해될 정도가 되려면, 미리 상세하게 구성된 조직을 요구하게 된다. 아마도 기사와, 그에 따르는 기사들을 알맞게 처리하도록 하기 위해, 주요 상근직원들과 기술자들을 구성하는, 본사에서 어느 정도 떨어진 거리에 별도 임시본부를 설치해야 할지도 모른다.

프로그램 기획

5시 뉴스:	6월 13일의 관점
편집자:	이영규
수석 집필자(구성작가):	김규정
앵커:	최창호
기술감독:	변희일
방송순서 회의:	1330
대본회의:	1615
머리기사(headline):	정현아
중간 기사:	박창길
선거:	이인창
선거반응:	조상필
경제:	조상필
괴산 & 괴산농장:	
야구:	양병일
자동차 폐해:	유돈희
아이들:	황영희(최창호와 함께)
소식 요약:	최창호(황영희와 함께)

날마다 편집회의에서 준비되고 논의되는 주요기사들에 더하여, 하나하나의 프로그램 팀은 다루어질 주요기사들을 쓰고 제작할 편집팀을 구성하며, 이들에 대해 처음으로 직접 확

인하게 된다.

어느 기자가 어떤 기사를 책임지는가를 알면, 기사의 제작과 기술진들의 배치를 쉽게 해준다. 이에 관한 결정사항들은 문서로 전달되거나, 컴퓨터 화면에서 볼 수 있게 된다.

이런 모든 노력들은 일반소식 프로그램, 연속보도, 또한 그들 자신의 '특별소식'들의 보도에까지 확대되어야 한다. 이같은 특수 업무 팀들은 또한 사건뒷면의 기사를 준비하면서 동시에, 관련된 유명 인사들의 활동사항과 사망소식을 전달하는 책임이 있다.

소식 기사를 모으는 팀의 다른 구성원들은 담당지역과 바깥 출처의 자료들을 연주소로 옮기는 사람, 방송장비들이 작동하도록 도와주는 직원들과, 비디오테이프와 정사진을 모으는 데 필요한 임무를 수행하는 오토바이 운전사들도 있다.

해외소식은 해외에 살고 있는 특파원들과 촉탁기자들이 맡고 있다. 그리고 이들은 시간이 많지 않은 상태에서 어떤 기사에 대한 주문도 처리할 수 있으며, 때에 따라서 세계의 어느 곳으로부터 온 기사들을, 그것을 보낸 지역의 말과 영상으로 바꾸어줄 수 있는 그곳의 방송기관들과 긴밀한 관계를 맺고 있다. 해외소식 편집자는 자기 방송사의 경계를 벗어나서, 소식자료의 정규적이며 자유로운 교환을 위해서, 해외지역의 방송사나 다국적 방송기관들과의 접촉을 늘리고 있다.

해외전송 담당부서의 직원들은 해외에서 보내오는 자료들을 모으기 위해서 구체적이고 상세한 일정을 설정하고, 다른 방송기관들, 특히 회원사들 사이의 정규적인 회의기간 동안 이들 기관들과의 긴밀한 접촉을 필요로 한다. 또한 아주 급하게 내려지는 통보에도 통신위성을 작동시킬 수 있을 만큼 절차에 대해 정확하게 알고 있어야 한다. 이런 능력은 전혀 예상치 않은 곳에서 예기치 않은 소식거리가 생겼을 때, 더욱 필요한 능력이다(이보르 요크, 1997).

◉ 소식기사의 편집

편집상의 의사결정 방식들은 프로그램에 따라 아주 다르다. 논리적으로 보면, 편집정책은 보다 높은 고위직 간부들에 의해 지시되는 것이 일반적이며, 전체적으로 볼 때, 정치적, 경제적, 그리고 그 밖의 이익에 맞추어 결정된다. 이것은 소식방송이나 다른 부문들을 움직이는 책임을 지고 있는 소식팀의 능력을 반영한다. 관료제라는 것이 어떤 사람들을 아주 제한된 범위 안으로 일을 한정시키는 가운데, 편집자들은 자신들의 기획에서 완전히 벗어나 있는 경우가 있다.

대부분의 편집자들은 프로그램이 뜻하는 대로 행해지도록, 여러 가지 영향력을 행사한다. 그들의 책상 위에 있는 컴퓨터와 텔레비전 화면은 그들로 하여금 현장에서의 취재와 편집실에서의 편집과정을 검토하게 한다. 그러나 시간의 대부분은 기사의 내용, 구조와 처리에 영향을 미치는 구체적 사안들에 신경을 모으는 데에 쓴다.

직원들을 배치하고, 기삿거리를 기자들에게 나누어주는 것도 편집자의 임무 가운데 하나다. 그들은 또한 기초자료들이 방송에 알맞은가를 검토하고, 동시에 그들 스스로가 방송 대본을 직접 쓰기도 하며, 나머지 사람들에게 임무를 주고 점검하기도 하면서, 모든 일들이 주어진 시간 안에 끝날 수 있도록 재촉하기도 한다.

편집자의 가장 중요한 일은 프로그램을 질적으로 통제하고, 시간을 지키도록 하는 관리와 행정 업무다. 프로그램의 질적 통제는 프로그램의 구성형태 안에서 개별적인 역할들에 따라 대개 6~8명으로 구성되어 있는 편집실의 구성작가들이 써낸 짧은 문장에 대한 평가로부터 시작한다. 완성된 모든 문장들을 검토하여 되풀이되는 것은 피하면서 연속성을 유지할 수 있도록 하고, 말을 골라서 쓰는 것과 프로그램의 유형에서 전체적으로 일관성이 유지될 수 있도록 하는 것이다. 이것은 문장 자체를 지우거나, 문구를 바꾸거나, 심지어는 엄청난 압박의 상황에서 급하게 다시 쓰게 하기도 하는 것을 뜻한다.

또한 경험이 풍부한 부편집장은 편집에 있어서 오래된 일의 하나인, 전체 프로그램의 신뢰성에 궁극적으로 폐해를 끼칠 수 있는 잘못을 잡아내는, 보다 중요한 일을 한다. 소식 프로그램은 무한정의 시간이 주어지는 것이 아니기 때문에, 부편집장에게는 속도감 있고, 정확한 감각이 있어야 하는데, 이러한 능력은 시간을 엄격히 지켜야 하는 역할에서는 반드시 필요한 것이다. 이러한 이유들 때문에, 부편집장은 계속해서 기자들에게 '주어진 시간' 안에 일을 끝낼 수 있도록 다그치려 한다.

전형적으로 30분짜리 소식 프로그램은 대개 중요도나 길이가 약간 다른 12개 이상의 기사들로 이루어진다. 하나하나의 기사에서 예기치 않게 10 내지 15초가량을 더 쓰게 되면, 전체적인 시간에 피해가 가게 되고, 결과적으로 어느 기사는 빠지게 되거나, 바뀌어야 하는 상황에 놓이게 된다. 이는 결국 많은 것을 담아내고 균형 있는 프로그램을 만들려는 시도를 어긋나게 한다. 이런 상황은 프로그램 전송시간에도 해당된다. 곧 주요사건이, 전체 프로그램 구성이 확정된 뒤에 일어나서, 프로그램을 다시 구성해야 할 때에도, 마찬가지로 어느 기사를 빼야 한다.

이런 경우, 편집자는 편집팀의 또 다른 원로구성원들로 이루어진, 이른바 '지면 구성자'

(신문에서 빌려온 말)로 불리는 편집요원들에게 기대게 되는데, 이들은 여러 가지 자료원에서 쏟아져 들어오는 기초기사들을 가지고 소식기사를 만드는 핵심적인 일을 한다. 특히 이 일은 쏟아져 들어오는 6개 이상의 통신사들의 종이뭉치들에서, 신선한 기삿감이나, 어떤 기사의 뒷소식들을 찾아내서 확인하는 것을 뜻한다.

기사의 〈영상편집〉

◉ 기사쓰기

방송인들이 문법에 어긋나게 말하거나, 일상의 상투적인 말을 쓰거나, 단어를 잘못 쓰거나, 제목을 틀리게 말한다면, 방송을 듣거나 보는 사람들은 방송인들의 지적 수준이 낮다고 생각할 것이다. 취재기자들은 그날의 사건에 대해 자세히 보도하고 싶어도, 그들 자신의 생각과는 관계없이 사건의 숫자와 한 사건에 나누어주는 시간의 양을 신중하게 계산해야 한다는 것을 매우 잘 알고 있다. 따라서 그들은 말을 아껴 써야 하고, 기사에 꼭 넣어야 할 사실들과, 버려도 좋을 것들을 나누는 능력을 길러야 한다.

소식 프로그램을 듣거나, 보는 사람들은 나이, 교육수준, 직업, 정치적 성향 등으로 나뉘어있고, 소식 프로그램 또한 어떤 것은 진지하고 분석적인 성향을 보이며, 어떤 것은 좀더 오락적인 성향을 보이고 있다. 그럼에도 불구하고, 이미 있어온 '공통의 장(common ground)'에는 이론의 여지가 없다.

복잡하게 나뉜 수용자들은 영화, 연극, 방송의 소식 프로그램들에서 날마다 말과 어구를 듣는데 익숙해져 있다. 방송의 소식 프로그램은 권위 있게 전달되어야 하지만, 또한 흥미를

불러일으키고 유지할 수 있도록, 친근하고 개인적인 방식으로도 전달되어야 한다.

소식 프로그램을 보는 사람들은 많지만, 구성작가는 2~3명의 작은 사람들 모임을 상상하며 기사를 써야 한다. 짧고 직접적인 대화형을 기본으로 해야 하며, 먼저, 말하고 싶은 것을 정하고, 그 다음에 말해야 한다. 작가는 자신이 말한 것을 듣는 사람이 알아듣지 못하면, 자신의 노력이 물거품이 된다는 사실을 잊지 말아야 한다. 특히 말과 함께 그림을 내보낼 때, 주의해야 한다. '한 장의 그림이 천 마디의 말보다 더 가치가 있다'는 오래된 경구는 여전히 진리다.

신문 독자들은 신문의 내용을 다시 볼 수 있으나, 방송은 그럴 수 없다. 방송 소식기사의 첫 부분을 알아듣지 못한 사람은 그 기사 전체를 알아듣지 못할 것이다. 또한 듣거나, 보는 사람으로 하여금 기사의 내용 가운데 말의 뜻을 헷갈리게 만드는 상황은 기자들이 저지를 수 있는 가장 큰 잘못이다.

구성작가들은 한 사람 한 사람이 글쓰기 대본을 만들려고 시도한다. 왜냐하면 여전히 방송을 위한 좋은 글쓰기의 본질은 남아있기 때문이다. 일반적으로 소식 프로그램에서는 '오늘'이라는 말을 쓸 필요가 없다. 신문은 '오늘'이라는 말을 즐겨 쓰는데, 왜냐하면 이 말이 '곧바로'를 뜻하기 때문이다. 방송에서는 그날의 소식 프로그램이 그날 일어난 모든 사건을 보도한다고 가정한다. 그래서 '오늘'을 강조하지 않는다.

성공적인 소식대본을 쓰기 위해서는 정확한 방식으로 단어들을 조합하는 능력 못지않게 정신적 준비도 갖춰야 한다. 방송에서 일하는 언론인들은 어떤 것을 쓰기에 앞서, 이미 그 일에 대해 마음을 다잡고 있어야 한다. 곧 일과 조화를 이루고 있어야 한다는 뜻이다.

일을 시작하기에 앞서, 오늘의 프로그램을 보는 것, 진행 중인 라디오를 듣는 것, 날마다 신문기사를 읽는 것들은 그때는 지루하고, 피하고 싶은 허드렛일처럼 생각되지만, 그때그때 여러 가지의 최근 시사문제를 제대로 알고 있지 않으면, 기사를 보도할 때, 성실한 모습으로 비춰지지 않을 것이다.

읽고, 보는 의무를 재미로 느껴야 하는 것은 방송 언론인으로서의 생활에는 반드시 필요한 요소다. 기자(또는 구성작가)가 세상에서 일어나고 있는 일에 관하여 상세하게 알고 있는가는 그가 기사를 얼마나 명확하게 쓸 수 있느냐로 드러날 것이다. 유감스럽게도, 많은 수의 기자들은 지적으로 유치하다고 여기는 주제에 관하여 잘 알지 못하며, 오히려 그것을 자랑으로 여기는 경향마저 있다.

이에 반해, 구성작가에게는 일을 진행하는 정해진 방식이 있다. 관련된 신문기사 오리기,

조언을 구할 수 있는 참고문헌이나 전문서적을 찾아보기, 해외특파원이나 기사를 취재한 기자가 보도한 기사 확인하기, 나아가 진행 중인 기사에 관해서 강조점이 바뀐 것 등을 알아보려 한다. 그림과 관련해서, 현장에서 구성작가의 역할은 신문의 보조편집자의 역할과 비슷하지만, 똑같지는 않기 때문에 단순히 앉아서 어떤 일이 일어나기를 기다리지는 않는다. 신문이나 텔레비전 화면에 단어나 말이 나타나는 순간까지, 구성작가는 자신이 맡고 있는 프로그램에 관계된 형태나 내용을 완전히 알고, 통제하고 있어야 한다.

모든 구성작가의 기여도가 얼마나 중요한가에 관계없이, 그것이 소식보도의 단지 한 부분으로 전달된다는 사실을 아는 것이다. 전달할 내용이 알맞은 곳에 자리해서, 한 기사에서 다른 기사로 부드럽게 넘어가기 위해서는 앞뒤의 내용을 알고 있어야 한다. 그런데, 실제로는 그렇지 못한 경우가 많다. 예를 들어, 편집실에서 어떤 계획을 진행하기 시작한 어떤 유명인사에 관한 영상을 편집하고 있을 때, 그 명사가 자신의 사무실로 돌아가던 길에 자동차 사고로 중상을 입었다는 사실을 알지 못하는 수도 있다.

방송에서 소식 진행자가 세 단어를 읽을 때, 1초가 걸린다는 사실은 소식의 대본을 쓰는 데는 기본공식이다. 이것은 읽는 이들 사이의 속도차이와 정상적으로 말할 때, 단어의 길이 차이를 생각한 것이다(이보르 요크, 1997).

01 방송에서 쓰는 말

글이란 눈에 보이게 문자라고 하는 매체를 통해 전달되는데, 문자는 추상적인 기호다. 따라서 문자와 문자를 잇는 글이 복잡하고 논리적일 수밖에 없으며, 논리적인 글을 알아듣기 위해서는 많은 생각을 해야 하고, 그래서 글은 어렵다. 반면에, 말이란 듣는 사람과 시간을 함께하며, 따라서 모든 것이 구체적이다. 그 앞에서 모든 것을 가리키며 전할 수 있기 때문이다.

글쓰기와 말하기의 이런 차이는 방송에서 그대로 드러난다. 방송의 소식 프로그램은 글쓰기가 아니라 말하기다. 글의 공간으로 생각하면 큰 잘못이다. 방송의 소식 프로그램을 글로 생각하기 때문에, 어색한 표현이 자꾸 나오고 알아듣기가 어려워진다.

소식 프로그램은 정보를 전달하며, 이것은 새롭거나 가치 있는 것을 보는 사람들에게 알리는 행위다. 학문이나 지식을 가르치는 것이 아니다.

- 객관적인 사실을 알려준다.
- 벌어진 상황을 쉽게 알아듣도록 해주는 것이다. 그래서 간결하게 핵심만 전달한다.
- 될 수 있는 대로 꾸미는 말은 덧붙이지 않는다. 알아듣기에 복잡하기 때문이다.
- 그리고 문장은 짧아야 한다. 어려운 말은 쉽게 푼다. 풀면 길어진다. 그러면 다시 나눈다.
- 문장은 단문으로 써야 한다. 접속사를 가운데 끼운 복문은 절대로 피해야 한다. 눈으로 읽어 "뭐 이렇게 짧은가?"라고 생각할 수 있는 단문이 가장 좋다.
- 말을 신중하게 골라야 한다. 많은 사람들이 듣기에 즐겁고, 편한 말을 고른다.
- 쉬우면서도 고운 우리말을 살려서 쓰면 더욱 좋을 것이다.

기자들 스스로도 자신이 쓴 기사를 돌아볼 필요가 있다. 얼마나 많은 수동형 문장이 자신의 글을 차지하고 있는지 봐야한다. 물론 우리말이라고 수동형이 없는 것은 아니다. 그러나 자연스런 우리말은 능동형이므로, 특별한 경우를 빼고는 능동형으로 써야 한다.

'…된다.', '…진다.', 심지어 '되어진다.' 등은 일본식 수동형이다. '조사되다.'는 잘못 쓰는 수동형의 대표적인 본보기다. '홍석현 사장의 구속과 언론의 참다운 자유에 대한 관심이 높은 것으로 조사됐다.'라는 문장에서 '조사됐다'는 말보다는 '…관심이 높은 것으로 나타났다'로 하든지, '…관심이 높았다'로 하는 것이 좋겠다.

일본은 우리나라를 실질적으로 40년 이상 지배했다. 그래서 일본말이 우리말 속으로 끼어들어온 것은 당연하다. 일본은 서양의 문물을 받아들이면서 서양의 학문, 과학기술 용어에 자기들 마음대로 한자를 써서 이름을 만들었다. 그것들을 우리는 아무 생각 없이 그대로 받아들여 지금까지 그대로 쓰고 있는데, 이제는 이것들을 골라내서 버려야 한다.

예를 들어, '우려'는 우리말 걱정과 염려의 일본말이다. '납득'은 이해로, '식량'은 양식으로, '곡물'은 곡식으로, '상담'은 상의, '수순'은 차례라는 자주 쓰는 우리말이 있다. '파괴'라는 말도 일본말이다(김문환, 1999).

02 영상기사

겉으로 보기에 영상기사, 신문기사, 통신사의 가공되지 않은 원재료 사이에는 별 차이가 없다. 그러나 사실상 이들 사이에는 본질적인 차이가 있다.

일반적으로 신문의 시작문단은 4개의 구성요소, 곧 누가, 무엇을, 언제, 어디서로 이루어진다. 다음의 전형적인 예들을 살펴보자.

서울 강남구, 목요일

권총으로 무장하고 얼굴을 가린 두 남자가 오늘 오후에 강남구에 있는 한 시중은행에 쳐들어가서 은행직원들과 손님들을 거의 한 시간 동안 인질로 잡아두고 있었으며, 그 사이에 다른 2명의 공범들이 약 5억 원으로 추정되는 현금과 보석을 훔쳤다...

매우 짧은 시간에 이렇게 많은 사실을 압축해 넣으면서, 텔레비전이 이와 같은 글쓰기를 시도한다면, 그것은 피치 못하게 보는 사람들을 혼란스럽게 만들 것이다.

텔레비전 소식 구성작가가 똑같은 사건을 다른 순서로 배치하는 것은, 친구들에게 이야기하듯이 쉽게 알아들을 수 있는 말로 풀이할 목적 때문이다.

오늘 오후 서울 강남구에서 큰 은행강도 사건이 있었습니다. 무장한 강도들은 약 5억 원 어치의 현금과 보석을 훔치는 동안, 손님과 직원들을 한 시간 동안 인질로 잡아두고 있었습니다. 그 은행은 한 시중은행의 지점으로서...

비슷한 기법을 쓴다면, 무역수치나 소매가격지수와 같은 복잡한 주제의 경우에도 구성작가에게는 큰 어려움이 없을 것이고, 심지어 통계적 주제들도 동시에 보는 사람들에게 전달할 수 있게 된다.

경제가 지속적인 회복 기미를 보이고 있습니다. 행정부에서 새롭게 제출한 통계치는 지난 6월에 전보다 훨씬 많이 해외로 수출하고 있고, 물가가 다시 내려가고 있다는 것을 보여주고 있습니다.

일단 기본적인 내용이 전달되면, 좀 더 상세한 내용이 그래픽으로 준비된 도표와 함께 전달된다. 그러나 시작문장이 작가가 어려워하는 부분인데, 왜냐하면 충격과 충분한 이해 사이의 타협점을 찾아야 하기 때문이다. 예를 들어, 지역소식 프로그램에서 흔히 볼 수 있는 다음의 시작문장을 살펴보자. 이 문장은 틀린 곳은 없다.

"전국의 철도요금이 가을에 10% 오를 예정입니다."

그러나 이 문장을 주의 깊게 살펴보면, 4가지 요소 가운데 1개 이상이 빠져있다는 것을 알 수 있다. 문제가 남아있기는 하지만, 위의 문장을 다음과 같이 바꿔보자. 일단 보는 사람을 사로잡는다.

"전국적으로 철도요금이 다시 오를 예정입니다."

이 뒤에 완전한 문장으로 뜻을 고정시킨다.

"오는 가을에 평균 10%가 오를 것입니다."

물론 이런 식의 접근이 지나치게 부드럽고, 자의적이라고 여겨질 것이다. 그러나 텔레비전 구성작가는 대담하게 머리기사를 설정해야 한다.

세계적으로 최악인 비행기 사고로 5백 명의 사람들이 죽었습니다.
보리스 옐친이 러시아 대통령에 재선되었습니다.
정부가 국회에서 크게 패했습니다.

이것들로부터 점차 보다 덜 중요한 사건으로 옮겨가는 것은, 때로 속도와 주제가 바뀌는 것을 나타내기 위해, 부제로서 적는 형태의 어구나 단어를 씀으로써 쉽게 이루어진다.

다음으로 경제는…
국내에서는…
지금 해외에서는…
일본에서는…

어떤 분야에서는 이런 식의 시작어구가 상투적인 것으로 여겨지기도 한다. 그러나 아껴서 쓴다면, 위의 어구들은 보는 사람들을 한 기사에서 다른 기사로 이끄는데, 주요하게 쓸 수 있다. 일정한 시기 동안 지속적으로 보도되는 사건의 경우, 쉽게 알 수 있는 짤막한 시작어구로 보는 사람들에게 호소하는 것이 바람직하고, 이런 방식을 보는 사람들은 알게 된다.

중동회담이…

이런 경우에, 보는 사람들은 이 기사가 이스라엘과 팔레스타인 사이의 평화협정에 관해 보도하고 있다는 것을 알게 된다. 이라크의 쿠웨이트 침공은 첫 번째 미사일이 발사되고 난 뒤에는 대부분

걸프전

이라고 불렀다. 이런 사건들의 경우에는 보는 사람들이 사건에 대한 충분한 사전지식을 갖

고 있었기 때문에, 적은 숫자의 단어로도 보는 사람들의 주의를 끌 수 있다.

소식 프로그램이 짧은 경우에는 이런 빠른 시작기법이 효과적이다. 그러나 여기에는 분명한 위험이 있다. 먼저, 보는 사람들이 이미 일어난 사건에 관하여 알고 있다고 짐작한다. 둘째, 복잡한 사건의 경우에는 그 사건의 뒷그림이 쉽게 잊힐 수 있다.

예를 들어, 소년원 재소자들의 경우, 처우문제에 관한 기밀문서가 흘러나왔다는 기사가 보도된 뒤에 방송보도는

불법적인 청소년 조사보고서

라는 말로 쉽게 시작될 것이다. 1주일 뒤에 자세한 조사가 이루어져 부모들과 관계자들로부터 증거를 모으기 시작했고, 그 사건에 앞서 이미 나쁜 처우에 대해서 경고했던 야당의원들의 비판이 있었고, 의회에서 대정부 질문이 있었다.

이렇게 사건이 진행된 상황에서, 보는 사람들이 그 기사의 원래 기원을 잃어버리게 되는 것은 어쩌면 당연한 것이다. 그래서 이런 경우에는 보는 사람들의 이해를 돕기 위해 사건의 전체 뒷그림을 되짚어볼 필요가 있지만, 대부분의 편집자들은 그것을 시간의 낭비로 여긴다. 그러나 오래전에 일어난 사건이든, 새로운 사건이든 간에 구성작가의 의도는 영상기사의 시작문장이 보는 사람들의 눈길을 끌어야 한다는 것이다.

결과적으로, 화면을 통해서 "여러분, 이것을 보십시오"라고 말하면서, 동시에 구성작가들은 숙련된 단어를 써서, 보는 사람들이 흥미와 관심을 잃지 않도록, 보도에 눈길을 모을 수 있도록 해야 한다.

03 정사진 해설쓰기

'저명인사'의 인물영상은 적어도 5초(15단어) 동안 화면에 보여야 한다. 그 저명인사의 이미지가 보는 사람들에게 기억될 시간을 갖기에 앞서 화면에서 사라지기 때문에, 그 시간보다 모자란 경우에는 보는 사람들의 잠재의식 속에만 머무르게 된다.

가장 긴 시간은 그 대상에 따라 크게 달라진다. 기차사고로 들것에 실려 가는 사고 희생자들이 매우 바쁘게 움직이는 샷은 유명한 정치인의 초상보다 더 많은 회상시간을 필요로 한다. 그러나 대부분의 경우에는 10초 샷이면 충분하다고 생각하면 된다. 이러한 규칙에 예외를 인정하는 것은 경제성이다. 곧, 그 고유성이나 회소가치 때문에 많은 돈을 주고 사들인 영상은 그 영상 자체가 그렇게 좋은 것은 아니라 해도, 충분히 써야 한다. 짧게 5초나

6초 방송으로 끝내는 것은 이 가치 있는 자산을 낭비하는 것이다.

　어느 정도의 시간 동안 그것이 화면에 나오는가에 관계없이, 모든 영상은 기사를 강조하는 곳에서 소식해설자나 앵커의 낭독에 영상을 넣음으로써, 가장 효과적으로 쓰여야 한다. 보는 사람들에게 잠시나마 혼동을 일으키면서 아무렇게나 '떠돌아다니도록' 해서는 안 된다.

　　…을 인용하면서
　　(총리의 정사진을 넣는다)
　　…최근의 무역수치, 총리가 …라고 말했다.

몇 마디 한 뒤에 정사진을 넣는 것은 완전히 다르다.

　　최근의 무역수치를 인용하면서…
　　(총리의 정사진을 넣는다)
　　…총리가 …라고 말했다.

　보는 사람들이 영상으로 눈길을 돌리는, 바로 그 순간을 고르는 것이 매우 중요하다. 한편, 아무런 이유 없이 보는 사람의 눈앞에서 갑자기 영상이 사라져버리는 것은 있을 수 없다. 문장이 끝날 때까지 기다리는 것이 훨씬 낫다.

　사건이 한 이야기단위(sequence)의 영상을 필요로 할 때, 대략 같은 기간에 화면에 하나 하나의 영상이 나타나도록 함으로써, 율동을 유지하는 것이 중요하다. 6, 5, 7초 동안이 같은 주제를 말하는 세 개의 영상이 이어서 방송되는 데 알맞은 시간일 것이다. 5, 12, 8초는 알맞지 않다. 영상들 사이의 틈새 동안, 카메라 앞에 있는 해설자에게 되돌아가고 싶은 유혹을 피해야 하는데, 그렇지 않으면 지속성이 깨진다. 이같은 상황에서, 해설자의 샷은 그 흐름을 막는 관련 없는 영상이 된다. 만일 하나의 이야기단위 동안에 해설자에게로 되돌아 갈 수밖에 없다면, 그 이어짐에서 일부러 긴 이야기단위로 만드는 것이 훨씬 낫다.

　이러한 영상과 더불어 글을 쓰는 것은 특히 움직이는 샷들이 있을 때 더욱 만족스러울 수 있고, 그렇게 되어야만 한다. 때로 구성작가가 편집문법의 노예가 되는 움직이는 영상과는 달리, 멈춘 영상은 대본에 맞추기 위해 요구되는 '순서나 질서'에 따라 배열될 수 있고, 심지어는 아주 틀에 박힌 기사도 흥미 있는 소리와 영상으로 만들어질 수 있다.

　네 명의 사람들이 남해안에서 멀리 떨어진 작은 배에서 구조되었다. 24시간 동안 폭풍우 속에서 그 배는 엔진이 고장난 채 바다를 떠돌아다니고 있었다. 그들의 조난신

호가…에 의해 응답되었다.

(정사진1, 헬리콥터 착륙)

…공군 헬리콥터. 그것은 그들을 치료하기 위해 부산 쪽으로 날아갔다.

(정사진2, 들것에 실린 한 사람)

현재 병원에 입원중인 그 배의 주인은 체온이 떨어져 고통 받고 있으며, 나머지 세 사람은 집으로 돌아갔다.

(정사진3, 바다의 배)

기상상태가 좋을 것으로 예상되는 주말이 오기 전에는 그 배를 끌어올리는 일은 시작될 것 같지 않다.

소식을 처음 시작하는 곳과는 달리, 설명을 쉽게 알아듣게 하기 위해, 시간순서 별로 소식기사를 말하고 그림들을 보여준다.

소식대본을 쓰는 규칙은 다음과 같은 짤막한 예에서도 보인다는 것에 주목하라. 곧, 해설은 영상이 보여주는 것을 도와주는 것이지, 보는 사람들이 스스로 보고 들을 수 있는 것을 되풀이하는 것은 아니다.

- (정사진1)은 구조된 사람들이 옮겨진 곳과 그 목적을 말한다.
- (정사진2)는 들것에 실린 사람과 그의 건강상태를 확인하는 동안, 영상에 없는 나머지 사람들의 운명에 대해서 보는 사람들이 궁금해 하도록 만들지 않는다.
- (정사진3)은 앞날을 보여줌으로써 그 소식기사를 완성시킨다.

제작의 관점에서 보면, 자르기(cutting)와 섞기(mixing)라는 기법을 씀으로써 하나의 정사진에서 다른 정사진으로 바꾸어주는데, 이때 '전자 와이프(electronic wipe)'를 쓰지 않는 이유는, 이것을 주제를 바꿀 때 쓰기 위해서다.

04 삽화가와 구성작가

지난날 소식 프로그램 구성작가는 모든 그래픽 디자인의 기본적인 것들과 지나치게 관련되는 것을 바라지 않았다. 그러나 지금의 전자시대가 텔레비전 미술에 새로운 차원을 가져다주었기 때문에, 텔레비전 미술에 대한 흥미와 정보는 소식 구성작가의 책임이 되었으며, 소식기사를 전하기 위해 필요한 그림을 정확하게 만들어내도록 돕는 것은 구성작가의 몫이 되었다.

그래픽 디자이너들은 자주 특별한 도구들과 그들이 만들어낼 수 있는 것들을 가지고, 자신이 좋아하는 일을 발전시킨다. 그리고 구성작가는 그들의 열정 때문에 일이 망쳐지지 않도록 할 의무가 있다. 상상력이 풍부한 그래픽을 쓰는 것은 지루한 소식기사에 생명력을 불어넣을 수 있으며, 반면에 주요 소식기사는 자주 극적으로 처리하게 된다. 최근 국제적인 사건들 가운데서, 특히 걸프전 소식은 보는 사람들의 주의를 끌고 유지시키는 특별한 효과로 주목받고 있다.

대부분의 텔레비전 소식에 쓰이는 그림들은 화면에 1, 2초 정도의 생명력을 가지며, 만일 다른 이유가 없다면, 그 그림은 명확한 뒷그림에 대담한 이미지로 알아보기 쉽게 내보여야 한다. 화면특성상의 제한점들을 아는 것도 도움이 된다. 이것들 가운데서 가장 중요한 것은 줄일 수 있는 정보의 양이며, 필요 없는 정보가 눈에 보이는 효과를 줄이고, 텔레비전 화면의 가장자리가 전송과정에서 자동적으로 손실되는 것으로 인해 삽화가가 일해야 하는 영역을 줄인다는 점을 알아야 한다.

무엇보다도 소식기사를 그림으로 그리는 삽화가의 기술을 쓸려면, 그림에 따르는 설명이 어떻게 구성될 것인가를 예상해야 한다. 아무런 설명 없이 중요한 세부사항들로 가득 찬 보기 좋은 도표들을 보여주거나, 지명을 적어 넣지 않은 채, 잘 그려진 지도를 화면에 내보이는 것은 뜻 없는 일이다.

그림에 글을 써넣는 기법은 화면을 바라보는 사람들이 화면을 가로질러 왼쪽에서 오른쪽으로, 위에서 아래쪽으로 눈길을 움직이는 곳에 글자를 적어 넣어야 한다는 것이다. 방해가 되는 것은 무엇이든지 보는 사람의 눈길을 헝클어지게 한다. 그래서 그림 안에서의 모든 움직임은 자제되어야 한다.

지방의회 세금

수도권 10,000원 인상	4월부터 지방의 세금이 평균 5,000원 올랐으며, 이것이
지방 5,000원 인상	연간 세금액을 60,000원 올렸다. 평균 10,000원 오른 수도권은 연간 120,000원이 오른 셈이다.

여기서 구성작가는 실제로 도표에 나와 있는 것을 무시했다는 점이다. 곧 사람들이 보는 것과 듣는 것 사이에 아무런 상관관계가 없다. 두 문장의 자리를 바꿔놓는 것이 약간 도움은 되나, 그렇게 많은 도움은 되지 않는다.

> ### 지방의회 세금
>
> **수도권 10,000원 인상** 4월부터 수도권의 세금이 평균 10,000원 올랐으며, 이것은
> **지방 5,000원 인상** 연간 세금총액을 120,000원까지 올렸다. 평균 5,000원 인상은 지방의 연
> 간 세금총액을 60,000원 올렸다.

도표에서와 같은 순서로 똑같은 문구를 쓰는 것이 훨씬 더 효과적이다. '왼쪽에서 오른쪽으로'라는 규칙을 지킴으로써 보다 더 명확한 전언을 전달할 수 있다.

> ### 지방의회 세금
>
> **수도권 10,000원 인상** 4월부터 수도권의 세금이 평균 10,000원 올라서 총액을
> **지방 5,000원 인상** 120,000원 올렸다. 지방에서는 평균 5,000원 올려서 한해 60,000원이
> 올랐다.

화면시간에 맞추어 그들의 전언을 전달하고, 사람들이 보는 것과 듣는 것 사이를 곧바로 이어주는 것이 삽화가가 해야 할 일이다. 이런 기법은 한 번에 한 단계씩 정보를 보탬으로써, 보는 사람을 쉽게 알게 할 수 있다. 언제나 사실이나 수치를 강조하는 대중적인 이 기법은 전자장비가 들어온 이래로 훨씬 더 보편적으로 되었다. 그래픽 디자인의 한 부분으로서, 또는 전송하는 알맞은 순간에 영상을 겹침(super-impose)으로써 효과를 얻을 수 있다.

지방의회 세금의 예에서 가장 먼저 할 말은 이미 도표에 있는 사실에 따른다.

> ### 지방의회 세금
>
> **수도권 10,000원 인상** 이달부터 수도권의 세금이 평균 10,000원 오르면서, 연간
> **지방 5,000원 인상** 세금총액은 120,000원 올랐다.

다음에 올 설명은 그림이 완성되는 단계로 들어가는 것과 함께 나온다.

> **지방의회 세금**
>
> 수도권 10,000원 인상
>
> 지방 5,000원 인상 지방에서는 평균 5,000원이 올라, 연간 60,000원이 올랐다.

증권시장의 오름세와 내림세, 이자율과 환율, 그리고 기타 통계수치들을 보여주는 상세하게 설계된 도표와 그림들은 현대 텔레비전 소식 프로그램을 보는 사람들의 눈에 가장 익숙한 것들이다. 그러나 이것들을 화면으로 내보낼 때, 구성작가는 틀리지 않도록 주의해야 한다. 수치들 사이의 비교는 그래픽의 크기를 생각해야 하는데, 예를 들어, 어떤 달에서 다음 달까지 바뀌는 숫자가 크지 않을 때는 그것을 강조하지 말아야 한다.

⑤ 영상 편집

편집자와 구성작가는 ENG 카메라팀이 찍어온 영상을 함께 살펴보면서, 쓸 것과 버릴 것을 결정해야 한다. 편집자와 구성작가(또는 기자)가 무엇을 고를 것인가, 하는 것은 방송보도에서 주제의 특성, 중요성, 보는 사람들의 관심을 끄는 정도 등에 달려있다.

때로 이들 두 사람에게는 이미 자신들에게 요약 설명된 내용들의 범위가 중요하게 작용한다. 따라서 ENG 카메라팀이 찍은 테이프가 그들에게 도착할 때는 그들은 이미 테이프의 내용에 관해 알고 있으며, 편집을 위한 대충의 구성을 계획해놓은 상태가 되는데, 구성작가가 기자이며, 연출자이기도 한 방송사에서는 이런 인식은 당연한 일로 여겨진다.

질서정연한 소식제작에서 중요한 것은, 해설을 중심으로 영상을 편집하는 것이 아니라, 영상에 따라 해설을 쓰는 것이다. 영상편집자는 소식 프로그램의 편집순서를 정한 영상들 하나하나의 프린트물(rushes)을 참조할 수 있다. 두 가지 기술이 서로 함께 실행되는 경우, 영상편집자는 문제가, 기사를 전달할 프로그램 공간(방송시간)과 임박한 마감시간에 있음을 알고, 시간에 쫓기면서 일하게 된다.

소식 프로그램 방송에서 편집자는 평범한 기사보다는 일정하게 이어져 있는 기사들의 묶음을 훨씬 더 가치 있게 여긴다. 편집자는 편집의 기본에 충실해야 한다. 30초 동안의 화면은 정말로 많은 것을 이야기할 수 있다. 30초 동안이면 대개 6~7개의 장면을 다룰 수 있다는 것을 뜻한다. 때로 편집할 자료를 고르는 일은 영상편집자가 영상들을 간단히 이어붙이는 정도의 쉬운 일로 한정될 수 있으며, 다른 경우에 그는 자료를 고른다는 사실에 심한

압박감을 느낄 수 있다.

화면을 고를 때, 가장 중요한 것이 카메라 촬영기자에게 달려있는데, 카메라 촬영기자는 눈앞에 보이는 것은 모두 다 찍어야 한다는 유혹에 빠지지 않고, 필요한 것만 찍는다는 것을 일차적 목표로 해야 한다. 그래야 뒤에 영상편집자가 쓸 화면을 고르는 일이 훨씬 쉬워질 수 있다. 편집은 언제나 소식편집실이나 영상을 보낼 곳에 가까울수록 좋은 곳에서 행해진다. 영상편집자가 영상을 편집할 때, 기자가 함께해서 기사를 확인할 수 있으나, 대개의 경우 기자는 다른 급한 일을 하기 위해 떠나있다.

영상편집자가 편집을 모두 마치면, 기자는 기사의 편집이 제대로 되었는지, 다시 고쳐야 할 부분이 없는지 검토한 뒤, 결론을 내린다. 그래서 영상편집이 모두 끝나면, 구성작가(또는 기자)는 영상과 해설이 잘 맞는지를 확인하기 위해, 가장 중요한 단계인 샷의 목록(Shot List)을 만든다. 이것에는 영상의 길이, 소리, 영상과 소리의 내용 등을 상세하게 적는다.

샷목록이 쓰이는 방식은 많은 요소에 달려있다. 편집된 기사의 길이와 복잡성, 소식 프로그램 방송에 앞서 해설을 녹음할 수 있는지 여부, 또는 프로그램 기법으로 연주소에서 생방송으로 소리를 내보낼 것인지 여부, 이때, 샷목록은 기자가 대본과 영상이 맞는지 확인할 수 있는 단 한 번의 기회가 된다.

편집 테이프가 아무리 길다고 하더라도, 다음 보기의 경우처럼 전당대회에 참석하기 위해 도착하는 어느 정당의 당수에 관한 가상의 전형적인 30초짜리 영상에서 볼 수 있듯이, 샷목록을 만드는 과정은 아주 간단하다. 영상 편집자는 카세트 재생장치의 계수기를 0으로 맞추어놓는다. 첫 편집이 끝나면 편집기는 멈추고, 따라서 기자는 3초를 셀 동안, 첫 번째 화면의 마지막에서 스톱워치로 재는 시간과 함께, 화면이 담고 있는 모든 것을 종이에 적을 수 있다.

FS(full shot, 전체의 모습) 회의장의 바깥 풍경 3초

편집기는 다시 작동되고 영상은 다음 화면까지 진행된다. 다음 화면은 4초 동안 계속된다. 기자는 세부사항과 전체 시간을 적는다.

MS(medium shot, 가운데샷) 회의 참석자들이 걸어서 도착하는 장면을 잡는다. 7초

이와 같은 일이 편집된 기사가 끝날 때까지 계속되고, 기자의 샷목록은 다음과 같이 만들어진다.

FS 회의장의 바깥 풍경	3초
MS 회의 참석자들이 걸어서 도착하는 장면을 잡는다.	7초
CU(closeup, 가까운샷) 당수의 차가 모퉁이를 돌아온다.	15초
MS 오토바이가 차에서 내리는 것을 안내한다.	18초
CU 자동차 문이 열리고, 당수가 내린다.	24초
FS 당수가 계단을 올라가 건물 안으로 들어간다.	30초

이것들의 세부사항을 적어서 소식편집실에 다시 보내면, 기자는 차문이 열리고 예상되는 인물이 나타날 때, 출발에서부터 18초 동안 당수의 정확한 움직임과 관련된 시간을 맞출 수 있을 것이다. 그 정보의 전달 없이는 정확한 대본을 쓸 수 없다.

자주 시간이 급박할 때는 샷목록을 빠뜨리고, 기억에 기대려고 하는 유혹에 사로잡히게 된다. 그러나 그런 일은 결코 일어나서는 안 된다. 비록 그것이 영상편집자가 내용을 더 검토하도록 끈질기게 괴롭힌다는 것을 뜻한다 할지라도, 편집실로 보내기 위해 편집장비에서 꺼내기에 앞서 기자는 샷목록이 마지막 세부사항까지 완전히 적혀졌다는 것을 확인해야 한다. 전송에 앞서 영상을 다시 보기위해 테이프를 앞으로 되돌리기는 어렵고, 가장 나쁜 경우에는 그렇게 할 수 없다.

마지막으로, 많은 방송사들에서 샷목록을 주로 '해설이 붙여지기 전의 영상' 개념으로 규정하기 때문에, 공식적으로 받아들일 수 있는 문화로 볼 수 없다는 것은 아주 유감스러운 일이다. 그 대신, 마감시간의 압박을 이유로 들면서, 기자는 해설을 먼저 녹음하고 나서, 영상을 소리길(sound-track)에 맞추어 편집하도록 한다. 그리고 이것이 방송되는 것이다.

취재기자의 〈기사 편집〉

06 동영상 해설쓰기

텔레비전은 매체 가운데서 소식을 소리와 함께 그림에 실어 전달함으로써, 다른 매체에 비해 훨씬 더 영향력이 크다. 이 매체에서 일하는 구성작가는 텔레비전 소식 프로그램을 보는 사람들이 소리와 영상으로 전달하는 소식을 쉽고 편하게 잘 알아듣고 볼 수 있도록 '글쓰기 감각'을 개발해야 하고, 또한 그들이 전달하고자 하는 정보를 내보낼 수 있게 해주는 기술장비의 작동법을 배워야 한다.

1990년대 가운데시기에 중요한 소식매체들이 소식을 모으기 위해서 비디오테이프보다는 필름을 더 자주 썼다는 것은 매우 믿기지 않는 사실이다. 그러나 필름의 지속적인 영향력이 줄어들지 않고 있다. 최근에 그 성능이 더욱 나아진 필름은 새로운 형태의 텔레비전 소식제작에 활기를 불어넣어주고, 미래지향적인 방식을 정착시켰다는 점이다. 모든 구성작가들이 그 분야에 대해 전적으로 연구할 필요는 없으나, 영상을 세밀하게 텔레비전 소식 프로그램에 쓸 수 있을 정도로 알아둘 필요는 있다.

영상에 대한 해설을 쓴다는 것은 활동적인 이미지의 영상을 보완하는데 필요한 말이 가지고 있는 가치를 평가하는 전문적인 능력을 필요로 한다. 단순하게 받아들여지는 것에서부터, 뛰어난 것을 끄집어낸다는 것은 영상자체의 영향력이 없이는 올바로 설명할 수가 없다.

쓰인 대본만 봐서는 영상의 뜻을 제대로 알 수가 없다. 두 단어만으로, 동사가 없는, 앞뒤가 뒤바뀐 문장을 쓰는 것과, 맞지 않는 맞춤법을 쓰는 것에 대해 놀랄 것이다. 이를 시험해 보는 것은, 해설로 인해 영상에 미묘한 대조가 나타날 때, 대본을 무시하고 뒤로 물러나 앉아, 보고 듣는 것이다.

아마 신참 구성작가가 저지를 수 있는 잘못은 제한된 영상의 시간 안에 엄청난 양의 단어들을 채워 넣으려고 애쓰는 것이며, 그 결과는 매우 혼란스러울 것이다. 단어들은 영상에 거의 또는 전적으로 주목하지 않는다. 인쇄된 종이에 쓰였을 때, 그 문체는 따분하고, 비디오테이프가 다 돌아가기 전에 해설을 끝내려고 빨리 말하지만, 언제나 뒤처지게 된다.

예를 들어, 1초에 3 단어로 30초 동안 계속되는 영상을 위해, 구성작가는 90 단어를 써야 한다. 이 단어들이 아무리 잘 쓰이고 더욱 많은 단어들이 보태지더라도, 그 해설이 보고 듣는 사람에게 이해되기를 바라기에는 여전히 문제가 많다.

시작부터, 구성작가는 첫째, 영상이 알맞게 작동할 수 있도록 예측해야 하며, 둘째, 해설자가 말하고 있는 동안에 영상이 끝나지 않도록 하기 위해, 잔인하리만큼 언어를 아끼도록 훈련받아야 한다. 따라서 몇 초의 영상을 해설 없이 여분으로 남겨두는 것이 필요하다.

대부분 신참 구성작가의 해설은 전혀 있을 것 같지 않은 사람, 곳, 사건을 아주 자세히 설명하는 경향이 있다. 이것은 알 수 있는 잘못이지만, 바로 고쳐야 한다. 보는 사람을 잘못 이끌 수 있기 때문이다. 똑같이 너무 상세하게 설명하는 것은 소식보도에서 덜 중요한 것에 관심을 이끄는 나쁜 효과를 낼 수 있다. 예를 들어, 자동차가 날카로운 브레이크 소리와 함께 멈추고, 무장한 사람들이 총을 쏘고, 넘어지는 보석상점 강도사건의 보도에 있어서, 카메라가 결과적으로 보여주는 것이라고는 유리창에서 깨어진 유리조각, 마루에 묻어있는 핏자국, 도로의 타이어 자국을 따라 걸어가는 경찰관의 모습이 전부일 때에는 해설을 피해야 한다. 그 사건이 일어났다고 설명하지 않아도, 영상만으로도 그 사건의 인상이나 분위기는 아주 효과적으로 전달될 수 있다.

소리에서도 마찬가지로 군중의 환호소리, 제트 엔진의 날카로운 소리, 요란한 총소리 등 모든 소리들은 듣는 사람들의 머릿속에서 그에 따르는 영상을 만들어낸다. 듣는 사람이 일반적으로 사람들의 환호소리, 비행기 소리, 요란한 총소리를 듣지 못한다면, 자신들이 보고 있는 것이 진정 무엇인지 모를 수 있다.

이런 사실들을 알았을 때에도, 신참 구성작가가 저지를 수 있는 두 번째 잘못은 신문의 사진설명처럼 '읽는 해설'을 쓰는 것이다. 샷이 바뀔 때마다 보는 사람들은 몇 m 앞의 텔레비전 화면에서 펼쳐지는 영상과 소리를 보고 들을 수 있다. 따라서 대본에서 보는 사람이 피하지 못할 것이라고 믿으면서 구성한 문장을 썼음에도 보는 사람이 알지 못한 경우에는 그 구성작가의 의도가 별다른 뜻을 지니지 못했음을 드러내는 것이다.

"당신이 여기서 볼 수 있듯이..."
"오른쪽에 총리가..."

은유적으로, 보는 사람의 눈길을 끄는 것이 필요한 경우가 있는 것도 사실이다.

"김 씨 부부는 일주일 뒤, 집에 돌아와서야 비로소 그 폭발에 대해 알았다. 그러고 나서 그들이 찾아낸 모든 것은... 바로 이것이었다."

대부분의 경우, 화면에서 일어나고 있는 것을 되풀이하는 것은 보는 사람에게 가치 있는 것을 말할 기회를 놓치는 것이다. 구성작가의 글쓰기는 영상에서 분명치 않은 것을 전달하는 것이다. 어떤 국제회의를 예로 들어보자. 대표단이 말하고 농담하는 것을 보여주는 일상적인 장면이 지난 10분 뒤, 격렬한 말다툼이 일어난다.

구성작가가 이제까지 써야 하는 것은 국제회의 참석자들 모두가 기분 좋은 모습을 보여주는 영상에 관한 것이었다. 겉으로 보기에 별로 중요해 보이지 않은 장면들을 버리는 대신에, 구성작가는 대표단이 협동하는 분위기의 장면을 넣고, 그 장면들을 회의에 앞선 장면과 회의 중간에 일어난 사건 사이의 대비되는 점을 집어내야 한다.

"그러나 협동심은 오래 지속되지 않았다. 회의가 진행되자..."

어떤 다른 삽화를 쓸 수 없을 때, 자료화면을 쓰는 것은 독창성에 대한 문제를 제기한다. 이때 구성작가는 분명히 일치할 수 없는 것(최근의 사건과 오래된 영상)을 일치시켜야 하는 문제에 부딪치게 된다. 여기에 하나의 보기가 있다. 어느 남아메리카 나라의 민간인 정부가 군사 쿠데타로 무너졌다는 소식이 생겼다. 그날 늦게까지 어떤 영상도 기대할 수 없으며, 그 나라의 대통령이 몇 달 전 독립기념일에 취임할 때, 군대를 사열하는 쓰지 않았던 영상이 자료보관소에 있었으며, 이것이 단 하나의 자료였다.

통신사가 보내준 가장 최근의 정보인 몇 개의 뒷그림 컷과 주의 깊게 만든 샷 목록을 준비하고, 구성작가는 보는 사람들에게 현재의 사건상황에 관해 믿을만한 정보와 영상을 내보낼 수 있어야 한다. 영상과 영상 사이에 해야 할 말이 특별한 것일 필요는 없지만, 30초 안에 그 기사는 아주 충분하게 이야기할 수 있다.

샷 목록	합친 시간	해설
먼샷으로 잡힌 도시 가운데로 행진하는 군대	0초	육군 장교들이 민간인 정부에 대해 충성을 맹세한 지 1년도 채 안 되었습니다.
가운데샷으로 잡힌 지나가는 육군 보병대	6초	그러고 나서 그들은 선거결과에 상관없이 정치에 관여하지 않겠다고 약속했지만, 그러나 수도에서
가운데샷으로 잡힌 탱크행렬	12초	오늘 탱크는 통행금지를 실시하기 위해 도로에 있으며, 사람들은
먼샷으로 물결치는 군중	17초	국영 텔레비전을 보고 공식소식을 기다리도록 명령받았습니다.
인사하는 연단의 정부각료들의 일반적 광경	20초	정치 지도자들의 대부분은 현재 자택에서 구금중이며
연단에서 클로즈업으로 잡힌 대통령	24초	비록 대통령에게 무엇이 일어났는지 분명하지는 않지만
반대샷의 전체광경	29초	대통령은 쿠데타에 대해 경고했고, 대통령 가족은 주말에 나라 밖으로 탈출했다고 보도되고 있습니다.

지도와 함께 쿠데타의 일부 세부사항과, 본국에서의 첫 정치적 반응이 행해졌다고 생각해보자. '자료화면'이라는 말이 보는 사람들이 잘못 알지 않도록 화면에 나타날 것이다.

좋은 영상에 대해 해설을 보태는 가장 좋은 비결 가운데 하나는, 될 수 있는 대로 말하지 않는 것이 좋다. 행동이 많을수록 말할 필요는 더욱 적어진다.

이같은 원칙은 좋은 소리에도 쓰인다. 악단이 연주하면, 환호하는 소리가 울려 퍼진다. 말이 필요하게 될 때, 말을 최고의 정점으로 쓰는 것이 중요하다. 많은 경험을 지닌 구성작가는 첫샷을 설명하기 위해 자신의 모든 흥미로운 사실들을 다 써버려서, 마지막에는 달리 할 말이 없는 상태가 된다.

일상적인 30초짜리 기사를 해설할 때는 해설 자체를 점점 약하게 끝나도록 할 것이 아니라, 그 대신에 알맞은 시작, 중간, 마지막으로 나누도록 구성하는 것이 바람직하다. 일반적인 시점에서 전달하는 것이 필요할 때, 두드러지지 않은 샷으로 전달한다.

영상을 해설하는 가장 알맞은 말을 고름으로써, 영상이 보는 사람에게 영향을 끼치는 방식을 깨닫도록 하는 것이 좋다. 군장비 예산에 수십억 원이 줄어든다는 말은 군복무중인 한 군인을 클로즈업하는 것보다는 넓은샷으로 잡힌 탱크의 행렬이 훨씬 더 잘 어울릴 것이다.

■**멈추기**ㅣ 이미 분명해졌듯이, 샷목록을 편집하는 것은 구성작가(또는 기자)가 편집된 소식 기사를 구성하는 하나하나의 장면들을 정확하게 맞출 수 있는 단 하나의 방법이다. '1초에 3개의 단어'라는 공식을 앞서 샷목록의 보기에 적용하면, 당수가 차에서 나오는 샷에서 시작하는 데는 54단어가 필요할 것이다. 그러나 이것은 듣기에 약간 좋은 '자연스런' 소리가 그 샷 안에 들어있을 수 있음을 생각하지 않은 계산이다.

구성작가는 18초 전체를 해설로 채우고 싶지 않을 수도 있는데, 이는 실제로 그것이 가치 있다고 말할 정도로 충분한 것이 들어있지 않을 수도 있기 때문이다. 머뭇거림 때문에 해설자의 말하는 속도가 느려질 수 있다. 그래서 18초가 지날 때쯤 말은 눈에 띌 정도로 영상과 조화를 이룰 수 없게 되기도 한다. 따라서 해설자에 대한 통제가 필요할 수 있다.

뒤따르는 보기는 '그 당수가 도착했다.'는 사항에서의 변화다. 이때 그 변화는 우방국 장관에 의해 일어난다. 그 장관은 불확실한 바깥의 위협이나 침입에 저항하기 위해 군수품의 판매를 포함하는 커다란 규모의 무역협상을 타결할 저음에 있었다. 다른 사람들은 그것이 나라 안의 불안을 억누르기 위해 쓰일 수 있다는 점을 염려한다. 협상이 조인될 건물 밖에서 경찰은 '무기가 아니라 빵을!'이라고 적힌 팻말을 흔들며 소리치는 시위집단들을 진압하

느라고 애쓰고 있다. 장관은 도착하자마자, 군중을 무시하고 회의를 위해 건물 안으로 곧장 걸어 들어간다.

<div style="border:1px solid #000; padding:1em;">

샷목록

장관의 차와 안내하는 일반적 광경	3초
군중을 제어하기 위해 중간샷으로 잡힌 경찰이 팔짱을 긴 모습	5초
손을 흔들며 차 밖으로 나오는 클로즈업으로 잡힌 장관	11초
'무기가 아니라 빵을!'이라고 외치며 팻말을 들고 있는 시위군중의 가운데샷	16초
장관은 군중을 지나쳐서 곧장 건물 위층으로 올라간다.	22초

</div>

이런 샷목록을 편집실에서 다시 논의할 때, 구성작가는 그 기사의 가장 흥미로운 부분이 11초와 16초 사이의 세 번째 샷에 놓게 하는데, 그때 시위자들은 자신들의 존재를 뚜렷하게 느끼게 된다. 그 시점을 강조하기 위해 '무기가 아니라 빵을!'이라는 구호가, 해설자의 목소리와 함께 반드시 들릴 수 있어야 한다. 그리고 나서 목표는 군중들이 구호를 외치는 5초 동안, 해설자는 잠자코 있고, 그 구호가 끝난 바로 뒤, 곧바로 해설을 다시 시작하도록 신호를 보내는 것이다.

이러한 비밀은 대본에 적혀있는데, 대본에는 왼쪽에 기술과 제작의 지시사항이, 그리고 오른쪽에 기사가 적혀있다. 기사가 전달될 때, 해설자는 제작지시 '큐' 신호가 왼쪽 여백에 나타나는 시점에 이를 때가 되어서야, 해설을 다시 시작하게 된다. 이것은 한 신호, 곧 연주소에서 카메라의 시선 밖에 있는 색깔등이 켜진 뒤에야 비로소 통과할 수 있는 보이지 않는 경계로서, 진행 중인 '멈춤'을 다루기 위한 장치이다.

둘 사이의 틈새가 몇 초 동안 또는 상당히 더 오래 걸릴 수도 있지만, 소식 해설자가 해설을 다시 시작하도록 지시받아야 할지를 알리기 위해 정확한 시각이 함께 표시될 수도 있다. 자주 통제실에서 비디오테이프 기술요원의 시작신호를 받아, 해설자에게 '큐'라고 지시하는 것은 바로 구성작가인 것이다.

"장관이 도착하자, 수많은 경찰들은 그것이 무기협상이라는 사실을 알리려고 결심한 좌익 시위집단을 막느라고 계속 분주했다."

이런 경우, 소식해설자는 '...정확히 10초 안에 무기협정에 대해 생각했다.'라는 말에 이를

것이다. 15초에 '큐'라는 지시사항을 보고, 소식해설자는 해설을 멈춘다. 11초에 시위자가 구호를 외치기 시작하는 시점에 이른다. 15초가 될 때, 구성작가는 '큐' 신호등에 불이 들어오도록 버튼을 누른다. 소식해설자는 반응을 보이고 부드럽게 해설을 시작하는데, 해설을 하고 난 1초 동안 샷이 바뀌었다. 그래서

 "그러나 장관은 시위자들의 외침을 들었지만, 그는 그들에게 주목하지 않는 것 같았다."

라는 말이 들려올 때쯤, 그 장관은 층계를 올라가기 시작한다.

대본을 구성할 때, 구성작가는 언제나 '큐'와 '해설'을 다시 시작할 때 사이에 1초의 시간 여유를 주는 것이 반드시 필요하다. 이따금 작가가 틀린 버튼을 눌러 너무 빨리 시계가 멈추기 쉽다는 위험에도 불구하고, 큐 신호등의 방법은 줄이기가 어렵다. 이러한 어려움이 있으나, 구성작가만이 영상에 들어 있는 것을 상세하게 알고 있으며, 소식 프로그램 생방송 때에도 큐 시간을 조정하는 사람이라고 인정받고 있다.

어떤 경우에도 대부분 훌륭한 구성작가는 자신의 소중한 대본에 대해 지나칠 정도로 방어적이며, 대본의 큐 신호를 어떤 다른 사람에게 넘기는 것에 대해 불안해한다.

5시 뉴스	무기협상	6월 13일	월요일

카메라# 김 기자————————/김 기자
우방국과의 무역협상이 군장비 판매에 관한 논쟁에도 불구하고 조인되었다. 서울에서 있었던 조인식에 우방국의 외무장관이 참석했다.
VT(22")————————/장관이 도착하자, 많은 수의 경찰들은 그것이 무기협상이라는 사실을 알리려고 하는 시위대를 막느라 분주했다.
11초에 소리 크게 (구호 외침)
큐 15초————————/그러나 장관은 그들의 소리를 들었으면서도 시위자들에게 주목하지 않는 것 같았다.
15"+22"(VT)

위의 표는 '무기협상' 대본의 멈추는 시기를 구성한 것이다. 장관 도착과, 자동차에서 내리는 샷을 잡는 비디오의 시작은 소식 해설자에게 10초는 걸릴 것이다.

여백의 '큐'는 소식해설자가 '무기가 아니라 빵을!'이라는 구호가 들릴 동안, 잠시 멈추라는 신호이다. 15초가 지나자마자 소식해설자는 해설을 다시 시작하라는 신호를 받는다.

▶ **시작하기** 구성작가는 자신의 대본을 구성하기 위해 여러 가지 시작하는 방식을 쓴다. 많은 사람들이 좋아하는 방식은 반드시 기사의 시작에서가 아니라, 하나의 중요한 샷의 대본을 씀으로써 시작하는 것이다. 이 단계에서 시간의 압박이 심하지 않다면, 초안이 완성될 때까지는 단어와 문구를 세련되게 다듬는 일을 미루고, 정확한 소리에 대한 관심은 적게 가지는 것이 현명하다.

이 방식은 한 줄에 세 단어만을 쓰는 것이 도움이 되며, 이미 쓰인 해설에 몇 초를 더 보태는 것을 간단하게 한다. 40초용 단어가 질질 끌리게 된다면, 끝내는 것을 잊어버릴 정도로 어려우며, 적어도 조정은 예상한 것보다 더 오래 걸릴 수 있다.

컴퓨터 체계의 도입은 이런 접근방식을 끝내는 것을 뜻하지는 않는다. 백지나 맞춤용 용지의 한 줄에 세 단어가 타이프되어, 이 뒤에 대본형식으로 가지런히 정돈될 수 있다. 이것이 어떻게 행해지든 간에, 규칙은 여전히 똑같이 남아있다.

샷을 정확히 확인하는 것은 샷목록에서 주의 깊은 글쓰기의 결과로서만 일관되게 이루어질 수 있다. 그리고 일상사로서 '샷을 정확히 구성하기' 위해 구성작가에게 전혀 어떤 요구도 하지 않는 편집실을 보고서 실망하기도 할 것이다.

영상은 단순히 말들이 영상 위에 받아들여지는 동안, 판단보다는 운에 의해서 완성되게 된다. 이따금 방송을 보는 사람들은 눈에 보이는 화면들 모두가 의도적으로 구성되었다는 것을 알아내기 어려울 것이다.

잠시의 중단도 없는 전체길이의 문장이 한 기사에 대해 쓰인 '구획(block)' 대본은 분명한 확인이 필요한 드문 경우를 위해 보존되어야 한다. 큐사인은 할 말이 거의 없을 경우에 말을 보태거나, 할 말이 너무 많을 때 말을 줄일 수 있다.

이렇게 해서 큐사인된 문장을 구성한다. 말하자면, 정치회담을 위해서 도착하는 인물의 장면들을 이어서 말과 영상의 완벽한 조화를 보장해야 한다.

▶ **말로 신호주기** 소식기사 안의 자연스런 소리효과에 신호를 주는 것과 관련된 문제는 부분적으로 이미 간단히 말했다. 전체적인 새로운 한 가지 어려움은 소리가 사람의 목소리인 경우에 드러나게 된다. 텔레비전 소식보도에서 말로 해설하는 대부분은 기자들, 또는 그들이 대담을 나누는 사람들의 두 범주로 나뉜다.

어떤 경우든, 구성작가의 목적은 소리길(sound-track)에서 이미 녹음된 말과 가장 자연스럽게 이어지는 방식으로 전달하기 위한 별도의 해설을 구성해야 한다는 것이다. 이것은 시

작부분에서보다는 기사의 중간 부분에서, 말로써 기사를 소개하는 해설을 한 뒤, 한 차례 멈추는 것에 대한 부담이 편집팀에 지워진다.

그 둘 사이에 당황스러울 정도로 오랫동안 늘어지거나, 더욱 나쁜 것은 생방송의 해설과 녹음된 소리가 볼썽사납게 겹쳐지는 것(overlap)으로, 이것은 잘못된 것이다. 소리가 나오기에 바로 앞서 신호(cue sign) 문장을 둠으로써, 아주 쉽게 정확하게 된다.

말로 나타내는 자체가 중요하고, 만약 말의 한 부분에 대해 계획된 시작부분이 초를 다툴 정도의 정확성을 요구한다면, 구성작가는 필요 없는 위험을 무릅쓰게 되는 것이다.

"가장 최근의 무역협상을 상기시키면서, 외무부 장관은 회의에서 말했다…"
　(외무부 장관이 말한다.)

소리가 지체 없이 들린다면 인상적일 것이다. 그러나

"외무부 장관은 회의에서 가장 최근의 무역협상에 대해 말했다…"
　(외무부 장관이 말한다.)

라는 말이 훨씬 더 현명한 것일 것이다. 왜냐하면 녹음된 말은 몇 초 동안 늘어지거나, 어떤 기술적인 잘못 때문에 전혀 도달되지 못한다 하더라도, 여전히 이해되어야 할 것이기 때문이다. 전체적인 원칙은 융통성이 구성작가의 말에 있지, 편집된 소리길에서의 움직일 수 없는 부분에 녹음되어있는 말에 있지 않다는 사실에 근거한다. 단, 따로 나뉜 소리길에 해설을 미리 녹음하고, 그것을 대담(interview) 부분을 넣은 묶음(package)으로 소리를 섞을 (mixing) 시간이 있을 경우, 문제는 일어나지 않는다.

소식 프로그램을 보는 사람들에게 답변을 준비하고 있는 대담 상대자를 클로즈업으로 보여주려 한다면, 그것으로 이끄는 해설은 누가 말하려 하는지에 대해 의심의 여지를 남겨서는 안 된다. 그래서 말하는 사람을 알려줘야 하며, 그것은 다음과 같다.

'김 기자는 외무부 장관의 반응에 대해 물었다…'
　(외무부 장관 대답한다.)

다음과 같이 해서는 안 된다.

'외무부 장관은 김 기자와 대담을 나누었다…'
　(외무부 장관은 대답한다.)

모든 시작부분은 이와 비슷한 원칙을 따라야 한다.

"우리는 김 기자로부터 이 보도를 이제 막 받았다."

농가 보조금에 대한 기사로 이어지는 마지막 문장은 기자가 곧 보이거나 말이 들릴 때만 받아들여질 수 있다. 그러나 시작샷이 소 품평회에서 입상한 소들을 보여준다면, 김 기자가 반드시 나타날 필요는 없다. 이것은 또한 마지막 문장이 보는 사람들에게 다음에 올 사항을 미리 알려주는 방식으로 쓰이고 있음을 생각해야 한다. 간단히 말하면,

"김 기자가 보고한다..."

사실이지만, 아무것도 덧붙이지 않는다.

"김 기자는 농가 보조금의 철회가 이런 강력한 효과를 낼 수 있는 이유를 찾아내었다."

이렇게 말하는 방식은 적어도 뒤따라 나올 보도가 주의를 기울일 만한 가치가 있다는 것을 보는 사람들에게 알려준다는 좋은 점을 가지고 있다.

■ **기사내용 고르기** 길게 녹음된 대담에서, 하나나 그 이상의 문장을 뽑아내는 것은 분명 기사가 소식방송 프로그램 안에서 할당받은 시간의 양에 달려 있다. 어떤 대담이 정확하게 규정된 시간 동안 제작된다는 것은 특별한 일이다.

대담에 참여하는 사람들이 아무리 경험이 많다고 하더라도, 일정한 양의 말을 골라내야 한다. 프로그램 편집자나 제작자에게 이러한 일은 그들의 일상적인 일의 한 부분이고, 특히 민감한 문제들이 있을 때, 편집실에서 일하는 구성작가들이 그 문제에 더욱더 자주 맞닥뜨리게 될 것이지만, 때로 대담 당사자(기자)들이 주의해야 할 알맞은 인용구들이 있다.

소식매체에서 기자는 자신의 대담을 상급자의 감시 없이 편집할 것으로 예상하기도 한다. 그러나 모든 대담이 독특하듯이 엄격한 규칙을 세우는 것은 어렵다. 어떤 경우에, 6분에서 단 1분의 대답이 돋보일 수 있다. 다른 경우에, 산만하고 잘못이 많은 말들 속에서 20초짜리 기사내용을 인용하기는 어려울 것이다. 아마 어떤 소식의 대담이라도 그것의 궁극적 가치는, 어떤 문제에 대한 관련자의 입장, 의견과 해석에 있다는 것 이상은 없을 것이다.

소식 프로그램을 보는 사람들이 소식방송 1시간 앞서, 치명적인 사고의 현장에서 대담한 관리로부터 알고 싶은 것은, 그 사고가 어떻게 일어날 수 있었는가 하는 것이지, 바뀌기 쉬운 사상자의 수가 아닌 것이다.

편집할 때, 정확히 요구되는 시점에 어떤 녹음된 내용을 편집한다는 것은 기술적으로 할 수 없을 수도 있다. 바라지 않는 몇 초의 화면시간을 희생하더라도, 목표는 언제나 가장 자연스런 시점에서 멈추어야 한다는 것이다. 답변의 끝, 목소리의 억양이 낮아지거나, 말이 끊기는 부분에서 멈추어야 한다.

07 영상의 마지막 손질

여기서 피해야 할 두 가지 유혹은 '동음이의(소리는 같으나, 뜻은 다름)'의 익살과, 낡은 표현이다. 경험이 많은 구성작가는 일반적으로 실제로도 중요하고, 잘 찍힌 소식보도가 돋보이게 된다고 하는데, 그것은 그림과 소리가 서로 잘 어울렸기 때문이라고 생각된다.

덜 중요한 정보를 쉽게 쓸 수 있는 뉴스속보나, 자주 주말소식 프로그램의 빈자리를 메우기 위한 기사들이나, '연성' 기사들에서 동음이의나 낡은 표현들이 흔히 쓰일 수 있다. 이런 덜 중요한 기사들에서 구성작가는 일반화의 흐름이나 이어지는 익살을 쓰려고 하는 유혹을 받게 되고, 어떤 경우이든 이것의 목적은 사실이 모자란다는 것을 눈치 챌 수 없도록 말의 장막을 치는 것이다. 드물게 쓰이지만, 이 기법은 정말 효과가 있는 경우가 있다.

그러나 예를 들어, '치명적인 평판'이나 '떠오르는 희망'과 같은 문구를 억지로 짜내는 '띄우기 경쟁(balloon race)'은 분별력 있는 보는 사람들에게 나쁜 감정을 느끼게 하여, 전송로를 바꿀 위험이 있다.

조심성이 없는 어떤 구성작가에게, 낡은 표현은 또 다른 함정으로 나타나는데, 그것은 텔레비전 소식에서 낡은 문구와 마찬가지로 낡은 영상을 방송하게 됨으로 인해, 두 가지 측면을 가진 함정이다. 아마 세계의 텔레비전 소식방송을 보는 모든 사람들은 다음과 같은 예들이 자기 지역에서도 일어나는 일을 겪을 것이다. 이런 것들은 가장 칭송받고, 높은 정신을 가진 소식 프로그램에서조차도 피할 수 없는 것이다.

- 기자의 일부가 카메라에 나타나는 것을 피하기 위해 쓰이는 법원건물이나 다른 공공건물들.
- 연간 재정예산의 기밀이 담긴 서류가방을 높이 들고 있는 재무부 장관
- 항공기 계단을 오르거나 내리는 VIP(주요 인사)들.
- 항공기 계단에서 관료의 자동차까지 걸어가는 것을 망원경을 통해 지붕에서 지켜보는 카메라요원들이나 보안요원들.

• 군중의 '반응'

말을 하기 위해서, 어떤 구성작가가 흔해빠진 상황(stock situation)을 만족시키기 위해, 낡은 인용구를 속보로 내보내는 것을 피하기는 거의 힘들어 보인다.

큰 불
• 50/100명의 소방관들이 불길/화염과 싸웠다/전투했다.
• 5/10/50 킬로미터/마일 떨어진 곳에 연기가 보인다.
• 소방관/앰뷸런스가 돌진했다...(그들이 달리 무엇을 하겠는가?)

폭발/지진
• 넓은 지역에 걸쳐 잔해가 흩어져있다.
• 구조원이 맨손으로 잔해를 파헤치고 있었다.
• 손해가 추정되기에는...

부상자
•응급처치를 받고 있는('소방관/앰뷸런스가 돌진했다.'를 참고할 것)

대탈출
• 추적용 개를 동원한 경찰
• 대대적인 범인 추적/수색...
• 도로 봉쇄가 시작되었다.

VIP 방문
• 보안이 엄격/철저했다.

긴 시간 질질 끈 협상
• 늦은 밤까지 불빛이 빛나고 있다.

휴일 교통혼란
• 교통이 혼잡했다.

호소
• 정부가 더 많은 돈을 내주지 않는다면/마음을 바꾸지 않는다면/기부자가 찾아지지 않는

다면/기부자가 지원하지 않는다면, 앞으로 그 부서/병원/계획/아이는 폐쇄하거나/이동해야 하고/죽게 될 것이다.

시간이 모자라고 압력이 클 때, 구성작가들이 세련된 인용구를 생각해내기보다는 익숙한 문장을 쓰려한다는 것은 알만 하다. 그렇다 하더라도, 지루하고 낡은 내용은 피해야 한다.

⑧ 영상에 대한 글쓰기의 황금 법칙

영상에 대한 글쓰기는 기자가 자신의 경험을 새로운 영역으로 넓히는 기회를 준다. 그러나 역설적으로, 어떤 사람들에게는 한계점을 지닌 것으로 남아있다. 말이 따르는 영상과 완전히 관계없는 대본은 있을 수 없다는 원칙을 인정하는 데 있어서, 구성작가는 소식 프로그램을 보는 사람들을 새로운 이해의 단계로 이끈다고 믿어지는 바로 그 자료로부터, 속박이 생긴다고 느낄 수 있다. 몇몇 전문적인 구성작가들 사이에서, 특히 알맞은 훈련 없이 인쇄매체나 라디오에서 전업한 구성작가들 사이에서 이러한 느낌은 분명하며, 그 간격을 넘을 수 없는 것처럼 보인다.

텔레비전 소식 프로그램의 대본을 쓰는 일은, 기사의 내용과 시간의 경계 안에서 말과 영상은 서로 도와주는 관계라는 것을 알고, 말과 영상을 함께 써서 보는 사람들을 보다 쉽고 편하게, 그러면서도 기사의 내용을 깊이 알아듣게 전달하는 것이다.

이런 목표를 향해서 구성작가는 시간을 들여야만 하고, 궁극적으로는 영상을 위한 글쓰기의 황금률이라 할 수 있는 다음의 사항들을 잘 익혀서 대본을 쓰는 데에 적용할 수 있을 것이다(이보르 요크, 1997).

- 말과 영상은 서로 어울려야 한다_ 영상과 싸운다면 당신은 지게 될 것이다.
- 소식 프로그램을 보는 사람이 자기 스스로도 보고 들을 수 있는 것을 세세히 되풀이하지 마라_ 이것은 텔레비전이지 라디오가 아니다.
- 보는 사람이 자기 스스로 보거나 들을 수 없는 것을 세세히 그리지 마라_ 보는 사람은 속았다고 느낄 것이다.
- 너무 많이 쓰지 마라_ 가장 좋은 대본은 자주 가장 적게 말하는 것이다.
- 그리고 다음을 되풀이하라_ 말을 영상과 맞게 써라. 그 반대는 아니다.

○ 구성

일반적으로 소식 프로그램은 몇 개의 소식기사들을 묶어서 구성한다. 소식 프로그램은 사회 안에서 일어나는 모든 분야의 사건을 골고루 전달해야 하기 때문에, 여기에는 정치, 경제, 사회, 문화, 해외소식, 체육, 연예, 기상 등의 분야에 관한 정보가 골고루 들어간다.

소식기사의 순서를 배열하는 데는 소식의 중요도를 먼저 생각한다. 소식의 중요도란 일상 생활에 미치는 영향이 크고, 따라서 많은 사람들의 관심사가 되면서, 가장 새로운 것을 말한다. 그래서 소식 프로그램의 첫머리 소식(top news)을 정하는 일이 소식 프로그램 구성에서 가장 중요한 일이다.

첫 소식을 눈에 확 뜨일 정도의 관심 있는 소식으로 전했을 때, 많은 사람들의 눈길을 끌 수 있으며, 첫 소식이 사람들의 관심을 끌지 못하면, 전송로를 다른 경쟁사의 소식 프로그램으로 돌릴 가능성이 높기 때문에, 첫 소식꺼리를 취재하는 것이 소식 프로그램 제작에서 가장 중요한 일이다.

특별한 사건이 일어나지 않는 한, 일반적으로 사람들의 관심은 정치, 경제, 사회, 문화, 체육, 일기 등의 순으로 높기 때문에, 소식 프로그램 기사의 배열도 이 순서를 따른다. 다만, 결정적으로 중요한 사건이 일어나면, 이 배열과는 상관없이 첫 소식이 될 수 있다.

소식 프로그램은 전체적으로 이야기구조는 갖지 않으나, 이야기구조와 비슷한 형태로 구성할 수 있다. 그래야 하나의 프로그램이 형태를 갖출 수가 있는 것이다. 그래서 이야기구조와 마찬가지로 프로그램을 시작하는 부분과 중간 부분, 그리고 결말 부분으로 구성한다.

이야기 시작부분은 이 프로그램에서 다루고자 하는 주요 소식기사 몇 개를 묶어서 소개하는 기사로 시작하는데, 이것을 머리기사(headline)라고 부르며, 이것은 흔히 표제의 일부를 구성한다. 이것은 프로그램에서 기사 하나하나를 두드러지게 하는 사항을 줄여놓은 것이며, 자주 하나의 문장으로 되어 있으면서, 보는 사람들의 눈길을 끌고, 그것을 끝까지 지속시키는데 목표를 두고 있다.

여러 해 동안, 머리기사는 보는 사람들의 관심을 이끌어내기 위해, 정사진이나 그래픽 또는 비디오테이프들을 이어 붙여서 카메라에 대고, 또는 카메라를 벗어나 직접 읽는 것에서, 알맞은 기사단위의 순서대로 배치하는 것으로 발전해왔다.

머리기사 기법은 소식방송의 앞부분에 놓여서 기사의 중요성을 전할 뿐 아니라, 유연성의 정도를 보여준다. 소식 프로그램이 30분 이상 되는 긴 시간의 프로그램일 때는, 프로그램의

끝부분에서 다시 한 번 프로그램의 주요기사를 요약하여 보여주기도 하는데, 이 때 소식항목은 같더라도 기사내용과 영상은 다르게 처리하여 새로운 소식처럼 보이게 해야 한다.

소식 프로그램을 배열할 때는 첫째, 중요도에 따라, 둘째, 정치, 경제, 사회, 문화 등의 순서를 따르지만, 이와는 상관없이 두 개 이상의 기사들에서 관련되는 요소가 있을 때는 이 기사들을 함께 묶어서 배열하는 것도 하나의 방법이다.

이렇게 하면, 보는 사람들의 관심을 계속 유지시키면서, 소식을 체계적으로 쉽게 따라가게 하여 알기도 쉽게 해준다. 색종이 조각처럼, 전체 소식들이 아무렇게나 흩어져 있는 것 대신에, 기사들은 작은 집단으로 나뉜다. 예를 들어, 나라 안 산업의 산출량에 대한 기사는 논리적으로 수출품에 대한 기사로 넘어갈 수도 있다. 그것은 소식 프로그램을 보는 사람들이 다른 나라들의 보고서에 대해 받아들이기 쉬운 인식틀을 갖기 쉽기 때문이다.

차례차례로, 프로그램 체계는 이러한 방식으로 세워져야 한다. 사건들의 조그만 앞뒤관계도 주제나 지리, 또는 둘 다를 함께 묶음으로써 이어지는 것이다.

소식 프로그램의 길이가 보통 50~60분 정도 되는 뉴스쇼 형식의 프로그램에서는 보통 운동경기 소식과 날씨예보 소식을 따로 묶어 방송함으로써, 특색 있는 구성으로 보는 사람들의 관심을 끌 수 있다. 이 두 종류의 소식에는 따로 진행자들이 있어서, 주된 소식과 따로 진행하며 진행형식도 다르다.

운동경기 소식은 경쾌하고 빠르며, 재미있게 진행하는 경향이 있고, 영상은 경기장면뿐 아니라, 두드러진 활약을 보인 선수와의 대담, 개인기록, 주요장면 등을 보여주며 상세하게 설명하여, 관심 있는 팬들의 알고자 하는 호기심을 채워준다.

날씨예보는 여러 가지 특수 영상효과를 써서, 전국을 여러 지역으로 나누어 지역별 날씨를 상세하게 전달하며, 날씨가 바뀜에 따라 대비요령도 자세히 설명하여 일상생활에 편익을 제공하는 생활정보 프로그램의 기능까지도 행한다.

소식 프로그램에 따라 증권정보나 국제경제 동향을 따로 소식항목으로 다루거나, 문화계 소식, 채용정보 등을 단신으로 묶어 소식항목을 구성하기도 한다.

01 머리기사(Headline)

많은 소식 프로그램들이 머리기사, 곧 가장 중요하거나, 재미있는 기사를 영상이나 짧은 글로 나타낸 것으로 시작하여 프로그램을 보는 사람들을 계속 붙잡아 두려고 한다.

대체로 이러한 머리기사는 일반적인 제목의 그림단위와 화려한 주제음악을 곁들인다. 제

목은 화면에서 차지하는 자리와, 프로그램의 주제영역과 보도팀이나 연주소에서 주안점을 두고자 하는 것에 따라, 실제적, 추상적 인상이 달라진다.

머리기사는 음악의 속도나 화면의 디자인, 제목의 복잡성에 따라서 그 길이가 결정되며, 하나하나의 경우에 따라 다르게 적용된다.

모든 프로그램에 있어 머리기사는 보는 사람들에게 '소식의 진열장'으로 기능하는 완벽한 수단이다. 우리나라 저녁 9시뉴스의 첫 시작 몇 초 동안의 '머리기사'는 가장 훌륭한 예다.

대부분의 경우에 취재기자나 카메라 촬영기자들이 알맞은 영상을 잡아내기 위해서 머리기사의 초안을 빨리 잡아야 한다.

가장 효과적인 것은 본질적으로 그 내용의 특수한 목적을 지적해주며, 기사의 본문에서는 다시 되풀이되지 않는 그런 머리기사다. 이것은 가장 좋은 영상을 따로 준비해야 한다는 것을 뜻하지 않으며, 때로는 다른 각도에서 잡은 샷이나 화면만으로도 아주 충분하다는 것이다. 머리기사를 위한 영상의 기준으로는 다음과 같다.

> ■ **간결할 것_** 한 샷이면 충분하다.
> ■ **카메라의 움직임을 가장 적게 하라_** 방해가 될 수 있으므로
> ■ **인물을 잡는 것이 가장 좋은 사진이다_** 건물은 지루하다.

이상적인 것은 영상과 함께 제시되는 머리기사의 문구가 짧고, 군더더기가 없어야 하며, 영상과 관련이 있어야 한다. 그리고 5~6초(15~18 단어)에 소식의 핵심을 뽑아 전달할 수 있어야 한다. 간결성은 머리기사가 모든 얘기를 한 번에 전할 수 있는 가장 알맞은 요소다. 깔끔함, 두 가지 이상보다는 한 가지 생각이 가장 좋다. 그리고 나름대로 잘 썼다고는 하지만, 지나치게 복잡한 머리기사는 보는 사람을 혼란에 빠뜨리고 눈을 어지럽게 할 수 있다.

좋은 머리기사는 생활에 활기를 준다. 물론 이것은 전적으로 주관적인 것이다.

어떤 사람에게는 '8명의 우리나라 등반대원들이 일주일간 갇혀 있다가 구출되었다.'가 '8명의 우리나라 등반대원들이 일주일간 갇혀 있다가 막 구출되었다.'라는 표현만큼 센 표현으로 느껴지지 않을 것이고, '8명의 우리나라 등반대원들이 일주일간 갇혀 있다가 구출되었다.'가 마치 신문의 머리기사처럼 느껴지는 '8명의 우리나라 등반대원들이 구출되다- 일주일간 갇혀' 만큼 긴박하게 느껴지지 않을 것이다.

비록 '때로 현재형이 쉬운 소리로 들린다.'고는 했지만, 특별히 빠르게 처리한다면, 현재

형이 가장 효과적인 표현수단이 될 수도 있다.

얼마나 많은 머리기사가 필요한가? 그러나 거기에는 어떤 정해진 규칙이 없다. 논리적으로, 긴 프로그램에는 머리기사가 더 많이 필요할 것이겠지만, 대략 3~4개(5개는 넘지 말아야)의 돋보이는 기사를 골라서, 장황한 목록이 되지 않도록 해야 한다.

■ **중간 머리기사**_ 중간 머리기사는 중간광고로 끊긴 소식의 흐름을 이어주기 위한 장치로 마련되었다. 비교적 화려한 영상들을 이어붙이거나, 인상적인 정사진으로 구성되는 중간 머리기사는 빨리 사라질 것이지만, 이것은 프로그램의 속도를 조절하는 유용한 장치로도 쓰인다. 프로그램 진행의 뒷부분에서 논쟁이 될 수 있는 점은 강조점이 달라야 하며, 머리기사를 보여주기 위해서 단지 15분 앞서 쓰인 말을 바꾸어야 한다.

이같은 속임수는 프로그램을 보는 사람들 가운데 몇몇 사람이 프로그램의 시작부분에서 머리기사를 놓치는 경우에, 그들을 위해서 같은 기사를 다른 말로 하는 방식을 찾아내는 것이다. 이것은 특히 텔레비전의 주시청 시간띠인, 사람들이 대부분 일터에서 집으로 돌아오는 이른 저녁시간에 그러하다.

중간 머리기사에서의 정사진은 두 가지 주된 선전의 기회를 갖는다. 프로그램 시작부분에 들어가지 못한 기사와 프로그램의 뒷부분에 있는, 비록 소식 가치는 작지만, 매력적인 기사를 소개하기 위한 귀중한 기회가 될 것이다. 그런데 여기서의 말과 영상은 보는 사람들이 지속적으로 보도록 열심히 노력해야 한다. 왜냐하면 대부분의 보는 사람들은 앞쪽에 오지 않는 기사는 중요하지 않다고 생각하기 때문이다.

■ **마무리 머리기사**_ 그림이 있든 없든, 주요 시작부분의 머리기사를 다시 쓰는 마지막 화면은 앞서 방송되었던 것을 바보스럽게 똑같이 다시 써서는 안 된다. 바뀐 머리기사는 가장 최근의 것이어야 하고, 다른 것들은 시제를 바꾸기 위해 다시 조합되어야 한다.

⑫ 방송순서 회의

편집실의 모든 제작요원들을 참여시키는 아침편집회의와 함께, 개별 프로그램 팀을 위한 모임들이 열린다. 편집자나 제작자들은 자신들의 계획을 구체화시키기 시작하면서 여러 번 팀원들을 불러 모으는데, 이것은 기사처리에 관한 일뿐 아니라, 자주 편집실 작업일정 등과 같은 좀 더 조직화된 구성에 대해 토의하는 모임이다.

제작요원들이 여기에서 결정된 정보들을 지속적으로 전달받지 않는다면, 앵커는 소식 프

로그램을 보는 사람들에게 프로그램의 편집의도를 올바르게 전달할 수 없으며, 잘못된 카메라에 대고 말할 것이고, 그래픽은 순서가 엇갈리거나 화면에 나타나지 않을 것이다. 한마디로, 전체 방송이 혼란스럽게 될 것이다.

멀리 떨어진 지역에서 보내온 통신위성을 통한 영상과 소리의 도착시간 추정, 정치연설에서의 방송시간과 내용, 방송사 연주소 대신에 레스토랑에서 한 2분 정도 대담하기로 되어 있던 대담대상자가 갑자기 대담일자를 연기하는 것, 여섯 개의 복잡한 기사묶음을 편집하거나, 대본을 쓰는 데에 걸리는 추가시간 등과 같은 예측할 수 없는 문제에 자주 맞닥뜨릴 때, 이 모든 사항들은 주의 깊게 검토되고, 처리방법이 결정되어야 한다.

이런 모든 것들 때문에, 프로그램이 준비될 때까지는 심지어 노련한 편집자라도 불안감을 느끼기 마련이다. 구성작가들은 그들에게 책임이 있는 요소들이 종합계획안과 일치하는 방식을 알고 싶어 하는데, 왜냐하면, 그것은 구성작가들로 하여금 그들이 하나의 기사를 다른 것과 이을 필요가 있는지를 알려주기 때문이다.

프로그램 편집자나 제작자가 방송순서회의를 진행하는데, 하나하나의 기사들에 관해 의견을 제시하도록 참석자들을 부추긴다. 다음의 표는 저녁 5시뉴스 프로그램의 방송준비 과정을 상세히 나타내고 있다.

아침편집회의는 모든 프로그램 제작요원들과 관련이 된다. 미리 임무를 맡지 않은 기자들과 카메라 기자들은 될 수 있는 대로 일찍 간략한 지시를 받게 될 것이다.

저녁 5시뉴스 프로그램만을 위한 보고는 아침 9시 방송순서회의가 되어서야 비로소 결정될 수 있다. 프로그램 기사의 편집과 글쓰기는 프로그램 관점에서 기사들을 검토하기 시작하여 실제 방송이 시작되어야 끝마칠 수 있다.

저녁 5시뉴스: 프로그램 시간표	
07:30	가장 최근에 일어난 밤사이 들어온 국내와 해외지사에 관한 점검
07:45	편집자 도착
08:30	편집실 구성원 도착
08:45	아침 편집회의
09:15	프로그램 회의: 준비되었거나 배포되어있는 안건에 대한 점검
13:30	방송순서 편집 및 논의
14:15	방송순서 배포
16:15	연주소에서의 대본회의
16:50	연주소에서의 대본 점검
17:00	방송

프로그램 시간표의 문제는 방송사마다 다른 여러 가지 요인에 달려 있다. 그러나 제작팀이 연주소에서 방송시작을 코앞에 두고 급히 고치기에 앞서, 방송순서에 대한 짧은 검토가 매우 유용하다. 그리고 대본회의나 점검도 마찬가지로 중요하다.

03 방송순서 구성

방송순서와 대본은 모든 사람이 주의 깊게 정해진 구성형태로 구성한다는 인식에서 속도와 능률을 보장한다. 통일성의 도입으로, 마감시간이 가까워 오면 서두르게 되는 많은 단순한 잘못들을 피하게 되었다.

방송순서에서 '정치'라고 제목이 붙은 기사가 대본에 '청와대'와 같은 것으로 되어있는지, 또는 방송팀으로 보내진 '세금 대담' 테이프와 똑같은 것인지의 여부를 아무도 확신할 수 없을 때, 잘못되기가 쉽다. 잘못된 기사가 얼마나 쉽게 보도될 수 있는지 상상해보는 것은 지나친 비약이 아니다.

다행히도, 현대의 기술로 인해, 잘못은 줄어들고 있다. 1980년대 가운데시기부터 시작된 컴퓨터의 주요 장점 가운데 하나는 방송순서를 쉽게 처리하는 능력과 몇 초 안에 방송을 포함해서 될 수 있는 대로 모든 변화의 결합을 실행할 수 있게 된 것이다.

다음은 전형적인 방송순서표이다. 하나하나의 기사는 쪽 번호가 주어져 있고, 위에서 설명된 혼란을 피하기 위해 분명한 제목이 붙어 있다.

방송순서			저녁 5시뉴스			
숫자	제목	자료원	작가	방송시간	누적방송시간	점검
001	제목/머리	VTS	김규정	0.45		
002						
003						
004						
005	선거/서두	카메라 1/끼워넣기/정사진	0.45	01.30		
006	선거/장면	VT/ 수퍼	이인희	1.0	02.30	
007	선거/반응	카메라 1/끼워넣기		0.30	03.00	
008	선거/대담	VT/수퍼		1.30	04.30	
009						
010						
011						
012	선거/휴식	카메라 2/CU/표		0.45	05.15	
013	선거/요약	카메라 2/CU		0.15	05.30	
014	선거/정치	외부보도/수퍼		2.15	07.45	
015	경제	카메라 1/끼워넣기	윤상진	0.15	08.00	
016	경제/MIKE	카메라 3/표				

숫자	제목	자료원	작가	방송시간	누적방송시간
017	경제/요약	VT/수퍼		3.00	11.00
018					
019					
020					
021					
022	손해	카메라 2/끼워넣기/지도	남언중	0.45	11.45
023	손해/대담	VT/수퍼		1.00	12.45
024	손해/양면교통	OB/수퍼		2.15	14.30
025	손해/배경	VT/수퍼		1.30	16.00
026	손해/레일	카메라 1/끼워넣기	주필은	0.15	16.15
027	(연장)				
028					

방송순서는 저녁 5시뉴스 프로그램 회의 뒤에 편집되었다. 모든 기사에는 하나 또는 그 이상의 숫자와 표제가 붙여진다. 다른 칸은 기술적 자원, 책임진 구성작가와 제작자 이름을 보여준다.

이 첫 단계의 대략적인 할당과 배분은 편집자에게 전체적인 방송시간의 지표를 보여준다. 내용과 방송시간은 뒤에 거의 반드시 바뀌게 되어 있다.

기사가 특별히 복잡한 경우나 여러 가지 방식이 있을 때는, 이어지는 페이지 번호나 제목들이 할당된다. 이것은 책임을 맡고 있는 구성작가들이 분배를 빠르게 하기 위해, 대본을 한 페이지 한 페이지 만들 수가 있다.

이 방송순서표에는 제목이 없는 여러 개의 번호가 있는데, 이는 새로운 기사가 끼어들 수 있도록 하기 위해 비워둔 것들이다. 전체적으로 매우 크게 바뀔 때는, 이 표를 지우고 다시 새로 표를 만들어야 할 경우도 생긴다.

어떤 선택이 정해지든 약간이라도 바뀌게 되면, 제작팀은 곧바로 기술팀에게 알리고, 의논해야 한다. 그래야 프로그램이 방송되는 시간에 제대로 방송될 수가 있다.

방송순서			저녁 5시뉴스		
숫자	제목	자료원	작가	방송시간	누적방송시간
001	제목/머리	VTS	김규정	0.45	
002					
003					
004					
005	선거/서두	카메라 1/끼워넣기/정사진		0.45	01.30 ap
006	선거/장면	VT/수퍼	이인희	1.03	02.33 ap
007	선거/반응	카메라 1/끼워넣기		0.32	03.05
008	선거/대담	VT/수퍼		1.30	04.35
009					

010					
011					
012	선거/휴식	카메라 2/CU/표		0.48	05.13
013	선거/요약	카메라 2/CU		0.18	05.31 a
014	선거/정치	외부보도/수퍼		2.15	07.46
015	경제	카메라 1/끼워넣기	윤상진	0.15	08.00
016	경제/양기자	카메라 3/표			
017	경제/요약	VT/수퍼		2.53	10.54 ap
018					
019					
020					
021					
022	손해	카메라 2/끼워넣기/지도	남언중	0.40	11.34 ap
023	손해/대담	VT/수퍼		1.00	12.34
024	손해/양면교통	OB/수퍼		1.45	14.19
025	손해/배경	VT/수퍼		1.30	15.49
026	손해/레일(연장)	카메라 1/끼워넣기	주필은	0.15	16.04 ap
027					
028					
029					
030	중간 머릿기사	카메라 1/CU	주필은	0.15	16.19
031	농장	VT		0.15	16.34
032	고아	VT		0.15	16.49
033	레코드	VT	곽상원	0.26	17.15
034	범죄율 (범죄 표)	카메라 2/끼워넣기	차상호	0.50	18.04
035	범죄/북서부	VT/수퍼		1.45	19.49
036	범죄/양기자	카메라 2/끼워넣기/표		0.30	20.29
037	범죄/팀장	연주소 1/수퍼	문영훈	2.15	22.44
038	아이들	카메라 1/CU	박현숙		
039	아이들/손기자	VT/표/수퍼		2.21	25.05 ap
040	난폭운전자	카메라 2/지도	이연화	0.15	25.20
041	난폭운전자 고속도로	VT/수퍼		0.45	26.05
042					
043	괴산	카메라 2/CU	차상호	0.15	26.20
044	괴산/일본	VT		0.30	26.50
045	괴산/보도	VT/수퍼		3.00	29.50
046					
047	이중섭	카메라 1/끼워넣기		0.15	30.05
048	야구	카메라 1/끼워넣기	최기성	0.15	30.20 a
049	야구/양기자	VT		1.00	31.20
050					
051					
052	마무리 머리기사	카메라 1/CU			
053	마무리/그림	VTS/수퍼		0.45	32.05
054	마감	카메라 3/마감 제목		0.30	32.35

방송순서에서 '난폭운전자'와 '이중섭'이 추가된 뒤, 바뀐 방송순서이다.

한 기사에 해당되는 각 부분별 '시간'과 '누적시간'이 이러한 기사들이 보태짐에 따라 바뀌게 되었다. 비록 약간 고치기는 했지만, 이 프로그램은 아직까지는 이론적으로 계획된 29분 30초에 약 3분 정도가 넘었다. 이 시간 정도의 기사를 자르는 데에 대한 결정은 아직 내려지지 않았다. 마지막 항의 a는 대본이 이미 쓰였으며 승인된 것을 말하고, p는 인쇄가 되어서 배포되었음을 뜻한다. 프로그램이 방송될 때까지 이런 식으로 방송순서가 결정된다.

방송순서의 지면배치는 그 자체가 매우 중요하지만, 복잡할 필요는 없다. 가장 중요하게 생각해야 할 점은, 모든 사람들이 쉽게 알아볼 수 있도록 해야 한다는 것이다. 꼭 필요한 요소는 숫자와, 제목과 자료원이다.

04 시간 맞추기

어떤 방송순서를 구성하는데 있어서 가장 중요한 것은 모든 기사에 이상적인 시간분량을 배치하는 것이다. 그리고 여러 가지 요소의 기사들이 다루어지는 경우에 하나하나의 성분에 대한 이상적인 시간이 할당되어야 한다. 이것은 매우 지적이고 언론적인 행위이다.

하나하나 기사의 관심이나 중요성, 기사의 취급방법, 순서, 그리고 전체 프로그램의 내용이나 속도에 하나하나의 요소가 미치는 영향 등 모든 할당된 것들에 대해 편집자가 어떤 비중을 두는가에 바탕하고 있다. 시간만이 단 하나의 생각해야 할 대상은 아니다.

짧은 뉴스속보는 편집하기가 어려워서, 세세한 부분에까지 똑같은 관심을 요구한다. 겉으로 보기에 중요한 것 같지 않은 프로그램의 어떤 부분도 놓쳐서는 안 된다. 시작과 끝 제목의 순서, 만약 있다면 머리기사, 그리고 앵커가 신호를 받고 즉흥적으로 말해야 하는 데 걸리는 시간 등, 모든 것들이 들어가 있어야 하고, 또한 이것들을 생각해야 한다.

광고를 하지 않는 프로그램의 경우에는 30초의 여분을 남겨야 하므로, 30분 프로그램의 경우 실제 방송시간은 29분 30초가 된다. 반면에 광고가 있는 프로그램의 경우에는 광고시간을 계산해서 빼야 하므로 29분 30초보다 더 짧아야 하며, 보통 22분 길이로 제작된다.

방송시간을 조정하는데 있어 편집자가 맞닥뜨리게 되는 또 다른 문제는 소식의 불확실성에 의해 생기는 압박과 그것을 수습하는 과정이다. 편집이나 기술적인 원인 때문에 잘못되는 수도 있고, 단순히 계획된 대로 되지 않는 아주 많은 것들로 인해 잘못될 수 있다.

일을 하는데 있어 또 다른 영향을 주는 것들이 있다. 경쟁적인 방송의 세계에서 기자나 특파원들은 자신들의 기사가 다른 사람들의 취재물과 상반되는 것으로 보이기를 바라지 않

는다. 만약 필요하다면 고무적인 바람직한 처우를 보장받는 수단으로, 편집장이나 위계질서 안에서의 다른 고위직 인사를 찾아갈 것이다. 반대의견이 득세하게 될 수도 있기 때문에 이런저런 기사가 오늘 방송되어야만 한다는 전문 특파원들의 주장은 거부하기 힘든데, 왜냐하면 해외에서 높은 비용으로 소식팀을 배치하는 것은 그 소식팀이 보내주는 모든 기사가 충분히 그 몫을 다하기 때문에, 그들이 쓰는 기사에 대해 의심하지 말라는 해외데스크의 충고 때문이다. 편집자는 이 모든 것을 생각해야 한다.

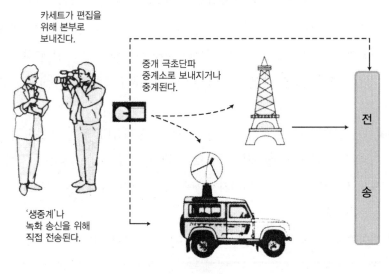

카세트가 편집을
위해 본부로
보내진다.

중개 극초단파
중계소로 보내지거나
중계된다.

전
송

'생중계'나
녹화 송신을 위해
직접 전송된다.

기사의 취재과정

○ 대본쓰기

소식 프로그램의 대본을 쓰는 문장의 구성방식은 드라마와는 다르다. 소식의 내용을 이루는 기사는 6하 원칙(언제, 어디서, 누가, 무엇을, 어떻게, 왜)에 따라 쓰인다. 분위기 설명이나 감정표현보다는 사실의 전달을 중심으로 한다. 따라서 문장은 간결하고 알아듣기 쉬워야 한다. 대본의 형태는 기본적으로 모든 프로그램의 대본형태와 마찬가지로 왼쪽에 그림의 내용과 시간을 표시하고, 오른쪽에는 기사의 내용을 적는다.

기사의 내용을 읽는 시간과 기사를 뒷받침하는 그림의 시간길이는 같아야 한다. 오히려 그림이 기사내용보다는 약간 여유 있도록 편집되어야, 화면이 모자라는 현상이 일어나지 않는다.

소식 프로그램의 대본은 바로 제작계획서가 된다. 대부분의 다른 프로그램 제작에 있어서는 제작자가 대본을 구성하여 연출자에게 넘기면, 연출자는 대본을 바탕으로 연출계획표

(cue-sheet)를 다시 만드는데 비하여, 소식제작의 경우에는 일선 취재기자들이 소식을 취재하여 기사를 작성한 다음에 데스크에 제출하면, 방송에 채택된 기사는 편집부서로 보내진다. 편집부서는 기사와 함께 보내온 그림들을 편집하여 연출자에게 보내면, 연출자는 이것을 바탕으로 하여 대본을 만드는데, 이 대본은 그대로 제작계획표가 된다.

그러므로 이 대본에는 제작에 필요한 모든 지시사항이 상세하게 표시되어야 한다. 다른 프로그램들의 대본은 대부분 구성작가에 의하여 구성되기 때문에, 작가가 꼭 필요하다고 생각되는 제작상의 지시사항만 적고 나머지는 연출자의 몫으로 남겨두는데 비하여, 소식 프로그램의 경우에는 기사는 일선 취재기자들이 쓰지만, 대본은 편집기자와 연출자가 함께 작성하기 때문에, 제작계획서의 성격을 갖는다. 따라서 대본에는 그림에 대응하는 기사가 표시되고, 거기에 시간을 기록하여 하나의 기사가 몇 개의 그림토막(clip)으로 나뉘어 작성되는 것이다.

편집기자들은 취재기자들이 작성한 기사를 그림과 함께 검토하고, 필요한 경우에는 주제를 강조하기 위하여 기사내용을 보태거나 보충취재를 요구하기도 하고, 기사를 짧게 줄여 요점을 분명히 드러내기도 한다. 편집기자들에 의하여 이렇게 손질된 기사와 그림이 대본의 내용을 구성하게 된다.

대본의 기사는 소식 프로그램의 구성형태에 따라, 그 내용이나 시간길이가 달라질 수 있다. 같은 기사가 10분짜리 소식 프로그램에 들어갈 때는 짧고 간결하게 구성되고, 50분짜리 뉴스쇼에 들어갈 때는 배경과 상황설명이 보태지는, 보다 길고 상세한 내용의 기사로 바뀔 것이다.

:: 〈저녁 5시뉴스〉 대본쓰기

여러 장의 방송순서에는 대본의 모든 페이지에 대한 주의 깊은 지면배치가 필요하다. 이러한 과정은 아마도 작은 크기의 편집팀과 제작팀이 일하는 사무실에서는 중요한 것이 아닐 수도 있다. 하지만 많은 출력을 내는, 특히 교대근무 체계에 따라 이루어지는 근무는 모든 사람들이 쉽게 알 수 있는 일상적인 편집실 특유의 업무체계를 만들 필요가 있다.

전체의 목표는 모든 소식방송이 제작과정에서 갑작스럽게 일어나는 화면에서의 어떤 잘못이 없이 부드럽게 진행되도록 하는 것이다. 방송순서가 프로그램에 어떤 요소를 넣어야 하는지를 보여주는 것과 마찬가지로, 글로 쓰인 대본을 어떻게, 그리고 언제 소개되어야 하는가를 나타내주는 지시사항을 넣고 있다.

저녁 5시 뉴스	표제/머리기사
VT 표제 & 주제음악(15″)	
	김기자 V/O
VT 선거(8″) —————	/대단히 중요한 두 개의 (지역) 보궐선거에서 정부의 패배는 지도권 위기의 담론을 형성한다.
VT 손해배상(7″) —————	/오토바이에 치인 여성이 사고운전자를 용서하겠다고 말한다.
VT 고속도로 충돌사고(7″)——	/오토바이 폭주족들의 충돌사고 뒤 고속도로는 정체되었다.
VT 야구(8″) —————	/무명의 선수가 팀의 승리를 이끌었다.

방송시간 : 표제 & 주제음악(15″) + 30″ = 45″

대본은 저녁 5뉴스의 시작으로, 왼쪽에 제작지시와 자료, 오른쪽에 기사가 있다.

'김기자 V/O(목소리만)'이라는 지시는 잘못된 것이라고 생각될 수 있지만, 이것은 대본을 프롬프트 장치로 읽는다면 받아들여질 것이다.

꼭 필요한 정보가 프로그램과 방송날짜를 밝힌다. 이름 또한 들어있다. 페이지 번호(숫자)와 기사의 표제는 정확히 방송순서와 같다.

편집자가 가장 중요하다거나, 흥미롭다고 생각하는 기사를 나타내는 하나하나의 머리기사는 따로 구별된다.

하나하나의 해설은 쓸 수 있는 방송시간보다 더 짧다는 것을 주목해서 보라. 이것은 한 머리기사에 대한 말은, 그 다음 머리기사로 넘어가서는 안 된다는 점을 확실히 하는 것이다. 그리고 연출자의 이름은 영상이 사라지기에 앞서 방송순서상의 다음 항목으로 부드럽게 넘어가는 마지막 머리기사의 끝에 있게 될 것이다. 전체 방송시간 또한 표시되어 있다.

저녁 5시뉴스	선거 서두
	김기자 클로즈업
영상 속의 김기자————	/안녕하세요. 두 개의 중요한 보궐선거에서 정부가 패배한 지 24시간(상자 : 야당의 승리)이 채 못 되어 통치력에 대한 비판이 벌써부터 드높습니다. 몇몇 원로 국회의원들은 당이 조직되어 있는 방식에 즉각적인 의문을 제기했습니다. 그러나 총리는 동요할 필요가 없다고 주장합니다. 오늘 오후, 정부의 주요각료회의를 가지면서 그는 다음과 같이 말했습니다.
캡션 인용 ————	/"보궐선거의 참패에 놀라움을 금할 수 없습니다. 그러나 가장 중요한 것은 우리는 집권당이며 앞으로도 통치력을 지닐 것이라는 점입니다."
다시 김기자 ————	/지난밤의 패배로 현재의 집권 여당은 야당에 비해 10%까지(상자) 지지율이 떨어졌습니다. 여론조사는 선거날까지 야당이 여당에 비해 지지유권자 수에 있어서 앞서 있다는 것을 보여주었습니다. 그러나 야당이 승리할 것이라고 예측하는 사람은 거의 없었습니다.
ENG	

방송시간 : 45″

시작기사에 할당된 두 페이지의 첫 번째에 해당하는 대본. 대본은 비디오 끼워넣기가 뒤따르는 것을 나타내지만, 일단 일이 완성되면 세부사항은 독립적으로 방송된다.

방송시간 2분전에 통제실에 도착한 대본의 처음을 살펴보고 있는 연주소의 기술감독은 망설임 없이 그 지시를 따라가면 큰 문제없을 것이라는 힘찬 확신을 느낄 수 있다.

복잡한 시간맞추기와 특이한 지면배치는 생방송 프로그램에서 제작요원들 사이에서 착오를 불러일으키기 쉽다고 예상할 수 있다. 대본은 하나하나의 페이지가 2중의 공간으로 되어 있고, 똑같은 크기와 질 좋은 종이의 한 쪽 면에만 글을 써야 한다는 관례에 따라, 편집팀원들이 한 사람 한 사람 따로 써야 한다. 별로 좋지도 않은 종이에 휘갈겨 쓰는, 꽤나 빈약하고 구성력이 없는 글쓰기가 얼마나 많이 이루어지고 있는지, 그리고 왜 가끔씩 착오가 생기는지 의아해하는 것은 놀라운 일이 아니다.

기술과 제작용어는 영화대본 형태와 비슷하게 왼쪽에, 그리고 기사는 오른쪽에 써야 한다. 소식편집실에 필요한 많은 수의 대본 복사본의 양은 제작에 참여하는 사람들의 수에 따라 달라진다. 적어도 앵커, 기술감독, 프로그램 편집자, 소리담당자, 카메라요원, 그리고 그래픽과 비디오를 준비하고 끼워넣는 제작요원들은 모두 한 사람이 하나의 대본을 가지고 있어야 일을 제대로 할 수 있다.

컴퓨터체계를 쓰게 됨에 따라, 종이에 대한 생각이 달라졌다. 그러나 많은 사람들이 화면으로만 일하는 것에 약간 불편함을 느낀다는 점은 분명하다. 종이가 없는 사무실의 좋은 점은 무엇이든 간에 보기 위해 출력된 대본을 가지고 있는 것이 훨씬 낫고, 아주 많은 것이 오히려 없는 것보다는 나을 것 같다.

완성된 페이지는 될 수 있는 대로 빨리 인쇄되고 나누어져야 하며, 뒤에 참조문과 대조해 보아야 한다. 하루에 여러 소식 프로그램들을 방송하고 있는 소식매체들은 하나하나의 기사에 그 자체의 종이색 코드를 넣어서, 오후 소식대본이 잘못으로 저녁 대본에 들어간다든가 하는 잘못이 일어나지 않게 막는다.

오늘 그림(video)/소리(audio)를 끼워넣는 정확한 방송시간은 'in'과 'out'의 표시와 함께, 대본에 들어가야 할 꼭 필요한 요소로 생각된다. 화면 아래쪽에서 이루어지는 '화면나누기'라는 말의 세부사항과 방송시간 또한 대본에 들어있다.

저녁 5시 뉴스	선거 장면

6월 13일 월요일

ENG(1'03")

소리 시작 : '내가 선언하는 것들과 함께'(환호)

12초에 안기자(상대방)에게 화면나누기

16초에 화면나누기 없어진다.

소리 끝 : "...정부가 나아가야 할 때"

방송시간 : 1분 03초(ENG)

가장 좋은 지면배치는 분명하고 단순하며, 모든 사람들이 쉽게 알 수 있게 하는 것이다. 어떤 정보는 반드시 필요한 것으로 생각되지만, 대본에 들어 있는 많은 세부사항들 가운데서 꼭 필요한 것은, 대본에 쓰인 숫자와 제목은 방송순서에 정해져있는 대로 정확해야 하는 것이다. 초까지 정확하게 나뉜 구성요소의 방송시간, 비디오나 오디오 테이프의 시작과 끝 말 등이 있다. 그밖에는 앵커의 얼굴이 화면에 나타나도록 시작부분을 구성하는 작가가 어떻게 그 화면을 구성해야 하는지를 말해야 할 필요는 없다. 그가 구성한 머리 부분은 그래픽을 내보낼 때, 주제를 나타내는 방식 이상이 될 필요는 없다. 이럴 경우, 시각적 해석은 기술 감독과 제작팀에게 맡겨진다.

저녁 5시 뉴스	선거/요약/정치

6월 13일 월요일

이 기자 클로즈업

영상 속의 이 기자 ————/야당의 승리는 예상된 것이었습니다. 하지만 지금 정부가 가야 할 방향은 어디입니까? 정치부 기자 최영호가 정부의 평가를 보여주고자 청와대에 가 있습니다. 정부는 진정 곤경에 처해 있습니까? 아니면 이것은 그저 그들이 극복해야 하는 또 다른 좌절입니까?

외부방송 보도(청와대)가 나온다.
약 2분 15초

표제, '생방송'에 화면나누기

정치부 기자 최영호에게
약 1초 동안 화면나누기

방송시간 : 15초 + 외부방송 시간(약 2분 15초)

대략적인 세부사항일지라도, 방송순서상의 모든 기사들을 위해 대본 페이지가 준비되어야 한다.

소식 프로그램을 방송하는 연주소의 기술 감독들은 자신들의 대본에 훨씬 많은 자세한 기술정보를 적어주기를 바란다. 아마도 전자 와이퍼(electric wiper)를 쓰거나, 소리를 섞어야 할(sound mixing) 곳, 또는 다른 기술들이 방송의 다양성을 더해주는 데 쓰일 수도 있다는 점을 환영할 것이다.

이들 기술 감독들은 제작과 관련된 모든 것들을 전적으로 자신들의 영역으로 여기고, 구성작가나 제작자들이 자신의 편집영역에서 어슬렁거리는 것을 싫어한다(이보르 요크, 1997).

:: 보고(report)기사 쓰기

보고기사는 직접 기자가 전달하는 소식이다. 보고는 보통 저녁 종합소식을 위해 만든다. 그날 일어난 소식 가운데 가장 비중 있는 순서대로 20~23개를 골라, 보고기사를 만든다.

중요하지만 비중이 낮은 것, 그러나 저녁에 꼭 들어가야 하는 소식기사는 종합소식 가운데 단신(짧은 소식)으로 빠진다. 중요하지만 방송시간에 매이지 않는 것은 보고기사로 만들되, 마감소식이나 아침소식으로 넘어간다.

기자들은 이 22개 가운데 하나를 배정받아, 취재에 나선다. 보고기사 하나의 시간은 1분 20~30초가 대부분이고, 짧은 것은 1분~1분 10초도 된다. 심층기획 기사는 보통 2분 정도이나, 경우에 따라 3분을 넘기기도 한다. 짧은 보고기사의 경우, 대담이나 현장보고(stand-up) 등을 모두 갖출 필요가 없다. 그러므로 형식은 자유롭다.

하나의 기사를 쓰기 위해서는 소식 프로그램을 만드는 것과 마찬가지의 기획과정을 거쳐야 한다.

■ **주제 정하기** 먼저, 기사의 주제를 정해야 한다. 주제를 다른 말로 나타내면 기사의 초점이라 할 수 있다. 곧, 무엇을 비추어야 할 것인가의 문제다. 문제점을 지적하는 것인지, 원인을 밝혀내는 것인지, 현장이나 상황을 있는 그대로 실감나게 전달하는 것인지, 사람, 제품, 조직 등 무엇인가의 좋은 점을 드러내는 것인지, 감동적으로 누군가를 조명하는 것인지, 범죄를 보도하는 것인지... 등을 분명히 해야 한다.

소식은 상황의 영향을 크게 받는다. 오늘 소식이 되는 것이 내일에는 가치가 없어진다.

그때그때의 상황에 맞는 올바른 주제 찾기가 보고기사를 만들 수 있느냐, 없느냐를 결정한다. 꼭 필요한 주제를 찾아냄으로써, 윗사람이나 주변에 그 소식기사의 필요성을 인식시킬 수 있게 된다.

■ **취재_** 주제가 정해지고, 취재결정이 나면, 보고기사를 쓸 수 있는 자료를 모은다. 이것이 곧 취재과정이다. 그 사건이나 사고의 현장에 달려가서 상황을 살피고, 원인을 찾으며, 문제점은 없는지 꼼꼼히 따진다. 관계자나 전문가를 찾아 상황을 알아보고, 원인과 과정, 그리고 결과에 대해 묻는다. 이어서 앞으로 펼쳐질 여러 방향의 일들에 대해서도 알아본다.

　구체적으로, 언제, 어디서, 누가, 무엇을, 어떻게, 왜, 지난날에는, 지금은, 앞으로는, 뒷그림은... 등으로 발전시킬 수 있다. 이렇게 해서 내용을 만든다. 여기에다, 카메라로 여러 상황과 이야기에 따르는 영상과 소리를 담고, 대담과 현장보고 형식으로 그림을 만든다.

■ **구성_** 보고기사는 앵커가 기사를 소개하는 말과, 기사의 본문으로 나뉜다. 앵커가 기사를 소개하는 말을 기자가 직접 쓴다. 내용을 기자가 잘 알기 때문이다.

　본문은 다시 상세하게 나눈다. 기자가 목소리로만 전하는 낭독과 현장화면, 취재대상이 직접 나오는 대담, 기자가 현장에서 직접 모습을 드러내어 전달하는 현장보고(stand-up), 화면에 현장의 소리만 나오는 부분(여기에는 때에 따라 효과소리를 넣기도 한다), 기자의 낭독에 컴퓨터그래픽만 나오는 부분, 편집기법에 따른 여러 가지 편집화면 등으로 세분할 수 있다. 보고기사의 주제가 잡히면, 그 자리에서 기사의 대강 얼개를 구성한다. 무엇을 취재하고, 대담은 누구 것을 만들고, 어디쯤에서 현장보고를 하고... 등을 현장에 취재하러 나가기에 앞서, 구성한다. 이 처음의 구성이 그대로 유지되는 경우도 있고, 현장에 가서 바뀌는 수도 있다. 그러나 처음의 구성안이 없으면, 우왕좌왕 하다가 시간을 낭비하게 된다.

　이 처음 만든 구성안을 가지고 취재를 시작한다. 구성에 필요한 요소들에 따라, 재빨리 취재한다. 필요한 내용을 취재수첩에 적는다. 대담도 구성안대로 한다. 문제에 대한 대담이든, 전망에 관한 대담이든, 대책에 관한 대담이든 모두 다 해도 좋으나, 목적에 맞게 구성안을 참고하며, 대담을 만든다.

　현장보고는 현장의 가장 좋은 자리에서 한다. 때에 따라, 필요하다면 연출도 한다. 바뀌는 상황에 따라 취재의 틀을 고친다. 기사의 어조도 바꾼다. 특별한 경우, 현장의 상황이 처음의 구성과 완전히 다를 때는 빨리 주제잡기부터 다시 시작한다.

　취재를 모두 마치면 회사로 돌아와, 차분히 기사를 쓴다. 참고할 자료나 수치 등을 찾아,

취재한 내용에 보탠다. 특별히 확인해야 할 화면이 있으면, 예상대로 찍어왔는지 확인한다.

특히 중요한 대담은 다시 본다. 며칠 뒤에 만들 보고기사라도, 취재가 끝날 때마다, 바로 가 기사를 써두어야 한다.

■ **앵커 소개말_** 기자가 전하는 보고를 앵커가 소개하는 말이 앵커 소개말이다. 앵커가 이 말을 한 뒤, 아무개 기자가 보도한다는 말에 이어서, 기자의 보고가 시작된다.

이 앵커의 소개말은 소식 프로그램을 보는 사람들이 기자의 보고에 앞선 첫 만남이다. 이 만남의 인상이 좋으면, 보는 사람은 이 보고기사를 끝까지 지켜볼 확률이 높다. 이것이 좋으면, 별로 특별할 것이 없는 보고기사도 그럴듯하게 긴장감을 유지하며 볼 수 있다.

그렇지 않으면, 보는 사람은 전송로를 다른 방송으로 돌릴 수도 있다. 사실은 이 앵커의 소개말에 앞서, 보고기사를 설명해주는 또 다른 것이 있다. 앵커가 보고기사를 소개하는 동 안, 앵커의 어깨너머로 한 장의 정사진이 나오고, 그 밑에 6~8글자로 보고기사의 제목이 나온다. 이것을 DVE(Digital Video Effect) 제목이라고 한다.

기사의 제목은 취재기자가 먼저 쓴다. 그리고 이를 편집부에서 마지막으로 결정해서 만든 다. 제목은 보고기사의 내용을 압축한 표현이다. 제목에 보고기사의 전체 말하고자 하는 바 가 들어 있어야 한다. 앵커 소개말이 신문의 리드와 같다면, 제목은 신문의 표제와 같다. 표제를 보고 대강의 내용을 알 수 있듯이, 제목을 보고 대강의 주제를 알 수 있다. 그러므로 제목은 앵커 소개말의 내용을 뒷받침하는 역할을 한다.

■ **본문_** 보고기사가 보는 사람들에게 전달되는 수단은 말이다. 따라서 기사를 쓰는 것이 아니라, 말을 하는 것이다. 윗사람에게 보여주기 위해, 그리고 제작의 편의를 위해, 글로 잠시 옮겼을 뿐이다. 따라서 보고기사 쓰기는 목표가 아니라 수단이다. 이 점을 마음깊이 알고, 입으로 중얼거리면서 기사를 쓴다. 곧, 말하면서 기사를 써라. 머릿속에 생각을 정리 해두었다가, 요점만 메모한 뒤, 이를 보고 말하면 된다. 생방송이 이것이다. 이것이 살아있 는 보고기사다(김문환, 1999).

■ **유형별 보고기사 사례_** 이 보고기사들이 정답은 아니다. 정답은 없다. 다만, 참고용으로 제시하고자 한다.

01. **경찰사건_** 모든 소식의 기본은 경찰사건이다. 기자들은 경찰사건 소식다루는 것부터 배운다. 여기에는 살인, 강도, 절도, 자살 등 주로 사람들이 벌이는 불법, 반사회적 행위가

주를 이룬다. 인류의 역사와 함께 시작된 가장 오래된 소식꺼리들이다.

사건기사에서 주의할 것은 사건과 관련된 용의자나, 피해자 모두 신원을 공개하지 않는 것을 거의 원칙으로 하고 있다는 점이다. 특히 보도와 명예훼손과 관련한 최근의 움직임을 볼 때 더욱 그러하다. 사건기사는 개요설명이 가장 중요하다.

- 6하원칙의 개요를 설명해준다. 무엇인가를 아는 것이 가장 중요하다. 그리고 누가, 왜이다. 다음에는 어떻게, 그리고 어디인가, 나아가 언제인가도 꼭 다룬다.
- 인명피해는 무엇보다 중요하므로, 앞에서 다룬다.
- 주변의 피해를 다룬다.
- 피해가 큰 경우나, 화재 등 재산피해도 다룬다.
- 수사 관계자, 목격자, 사건 당사자나 관계자, 주변사람(가족, 친지, 주민, 직원 등)의 대담은 꼭 필요하다. 5명의 대담은 기본이다. 쓰든, 안 쓰든, 현장에서 반드시 취재한다.
- 사고원인
- 문제점
- 수사와 전망, 대책
- 주변 이야기 순서대로 정리한다.

(1) 〈강도〉— 교사가 강도, 1998년 6월 30일 SBS 저녁 8시 뉴스

(앵커 소개말) 오늘 새벽 술에 취한 현직교사가 강도짓을 하다 경찰에 붙잡혔습니다. IMF로 월급이 줄어, 생활고에 시달리다 범행을 저질렀다고 말해 충격을 주고 있습니다.

김문환 기자가 취재했습니다.

(본문) 오늘 새벽 1시 15분쯤, 경기도 일산 탄현마을 근처 공터. 서울 모 여자 고등학교 홍모 교사가 23살 김모 양을 쫓아가 돈을 요구했습니다. 홍 교사는 거절하는 김양의 목을 조른 뒤, 가방을 빼앗아 달아났습니다.

(현장보고) 홍 교사는 어젯밤 친구와 술을 마셔, 범행 당시 만취해 있었던 것으로 밝혀졌습니다. 홍 교사는 IMF로 월급이 삭감돼 아파트 이자와 교육비 등을 감당할 수 없어, 범행을 저질렀다고 진술했습니다. 홍교사가 강탈했던 돈은 겨우 12만 원. 한 순간의 잘못으로 천직으로 여기던 15년 교직생활과 단란한 가정이 깨질 지경에 놓이게 됐습니다.

SBS 김문환입니다.

(2) 〈살인〉— 일가 4명 피살. 1998년 1월 20일 8시 뉴스

(**앵커 소개말**) 오늘 경기도 성남시에서 일가족 4명이 살해되는 살인사건이 발생했습니다. 경찰은 현금 천만 원이 없어진 점으로 미뤄 금품을 노린 살인사건으로 보고, 수사를 벌이고 있습니다. 김문환 기자가 취재했습니다.

(**본문**) 오늘 오전 11시 40분. 경기도 성남시 중원구 금광동 42살 서씨 소유 5층 건물의 맨 위층에 있는 서씨 집.

(**현장보고**) 집주인 서씨를 비롯한 일가족 4명이 거실과 안방 등에서 숨진 채 발견됐습니다. 서씨와 아내 36살 정씨. 그리고 딸 10살 모양과 처남 29살 정모 씨입니다. 모두 목이 졸린 뒤, 다시 흉기에 찔려 잔인하게 살해됐습니다. 경찰수사 결과 오전 11시, 서씨의 부인이 금은방으로 전화를 걸어 남동생에게 현금 천만 원을 찾아오라고 말한 것으로 밝혀졌습니다.

(**대담**) 은행직원: 급히 돈 찾아오라고 누나한테-. 집에 이상이 생겼음을 감지한 동생 정씨는 집앞 수퍼에서 집으로 전화를 걸어 가족과 통화를 시도했습니다.

(**대담**) 수퍼 주인: 은행 갔다 온다고 한 뒤 전화. 통화중-.

집으로 올라간 정씨는 흉기에 찔린 채, 경찰에 신고전화를 하고 숨졌습니다. 이보다 조금 앞서 11시 10분쯤 서씨 집에 낯선 남자가 있었던 것이 목격됐습니다.

(**대담**) 주민: 낯선 남자가 현관에 나와 사람 없다고-. 경찰은 범인들이 먼저 집에 침입해 가족들을 협박해 돈을 가져오게 한 뒤 살해하고, 돈을 찾아온 처남마저 살해한 것으로 보고 목격자 진술을 토대로 범인들을 쫓고 있습니다. SBS 김문환입니다.

02. 검찰 경찰 구속 소식_ 경찰사건이 잡범이나 발생성 사건이라면, 검찰사건은 굵직한 기획수사가 많다. 고질적인 비리나 공무원 범죄, 마약, 강력범죄도 검찰의 수사대상이다. 기획수사의 구속인 경우, 다음과 같이 구성한다.

- 혐의내용을 쉽게 풀어 써주는 것이 중요하다. 국민의 관심이 높은 경우, 또 누구나 다 아는 인물일 경우, 인물중심으로 기사를 전개한다. 구속이나, 사법처리 등의 내용이 먼저 나온다.
- 그러나 혐의내용 중심일 때, 사건의 혐의내용을 자세히 풀어준다.
- 그런 다음, 검찰 관계자의 대담이나 말이 들어간다.
- 주의할 점은, 기획수사가 현장이 있는 고발성일 경우, 소식을 기획고발 형식으로 만든다.
- 그리고 끝에 검찰의 대담과 사법처리 내용을 한 줄 정도 전한다. 훨씬 부드럽고 쉽게 알아들을 수 있다. 내용보다 현장의 영상을 전하는 텔레비전 소식이기 때문이다.
관급보도 자료기사를 혐의내용으로 쉽게 푸는 방법이다.

〈사기〉— 1994년 9월 13일 8시뉴스

(앵커 소개말) 추석을 맞아 백화점 갈비세트가 날개 돋친 듯 팔리고 있습니다. 그런데 '국내산' 갈비 선물세트의 대부분이 한우가 아니라 젖소로 만든다는 사실이 밝혀져 충격을 주고 있습니다. 더욱이 백화점 측은 한우로 혼동하도록 '국내산'이라는 애매한 표현을 써 소비자를 우롱하고 있다는 지적입니다. 젖소 갈비의 유통실태를 김문환 기자가 취재했습니다.

(본문) 경기도 성남시에 있는 어느 갈비세트 가공공장입니다.

(현장보고) 추석을 맞아, 백화점에서 인기리에 팔리고 있는 갈비 선물세트를 만들고 있습니다. 갈비세트의 원료가 토종 한우인지, 비육우나 젖소인지는 업자의 양심에 달렸을 뿐 육안으로 확인하기 어렵습니다. 더욱이 비위생적인 불결한 작업환경에서 만든 갈비세트는 전량 서울의 유명 백화점으로 공급됩니다. 원료가 어떤 종류인지, 제대로 검증도 되지 않은 갈비세트는 '국내산'이라는 애매한 표시가 붙어 판매됩니다.

(대담) 백화점 업자:

국내산 갈비에 젖소가 없다는 백화점측 주장과 달리, 거래장부에는 유우, 다시 말해 젖을 짜는 젖소를 원료갈비로 썼다는 기록이 보입니다. 특히 한우는 가뭄에 콩 나듯 가끔씩 있고, 유우, 곧 젖소가 압도적으로 많음을 알 수 있습니다. 지난해 1월부터 올 6월까지 1년 반 동안, 이 백화점이 사들인 원료 갈비는 50억 원어치 3백 90톤으로, 이 가운데, 한우는 48%에 거친 반면, 젖소는 52%로 반이 넘었습니다. 특히 올 1월부터 6월까지 사들인 우지육 갈비는 젖소가 무려 96.6%를 차지했고, 한우는 3%에 그쳤습니다. 결국 '국내산' 갈비세트는 젖소갈비였던 셈입니다. 더욱이 갈비세트의 품질은 '국내산 갈비 중 양질의 것만 엄선해 만들었다'는 표시내용과 달리, 평균 경매가에도 훨씬 못 미치는 저급품으로 밝혀졌습니다. 젖소는 젖을 다 짜고 난 늙은 폐기용 소이기 때문에, 육질이 크게 떨어질 수밖에 없기 때문입니다. 한편 수원지방 검찰청 성남지청은 백화점의 젖소갈비 판매실태에 대한 내사를 벌여, '국내산' 갈비라는 표현이 소비자를 기만하는 행위인지에 대한 유권해석을 공정거래위원회에 의뢰해놓고 있습니다. 검찰은 결과가 나오는 대로, 젖소갈비 판매에 대한 사법처리 여부를 결정할 방침입니다. SBS 김문환입니다.

■ **사고소식**_ 사건, 구속과 함께 사회소식의 가장 바탕을 이루는 분야다. 특히 우리나라 방송소식이 사고소식을 먼저 내세움에 따라, 이 분야에 대한 자세한 취재, 제작, 속보제작 등

에 대해 바탕이 되는 틀을 머릿속에 갖고 있는 것이 중요하다. 단순히 사고에 그치지 않고, 기획으로 이어지는 것도 중요하다.

사건소식이 내용에 관심을 갖는 반면, 사고소식은 내용과 함께 현장이 있어, 기사를 만들기에 좋다. 그리고 텔레비전 소식 프로그램에 어울린다. 현장감이 텔레비전 소식의 생명이기 때문이다. 따라서 사고소식은 현장의 생생한 영상을 어떻게 전달하느냐에 많은 관심을 기울여야 한다. 또 사고에는 단순히 떨어지거나, 부딪치고, 무너지는 것이 아니라, 반드시 원인과 문제점이 있게 마련이다. 이를 깊이 취재하는 운 좋은 훈련장이 된다. 먼저, 현장의 화면을 찍고, 자료그림을 찾는다. 내용을 취재하고, 기사 구성안을 짠다. 회사 안에서 만들거나, 준비할 분야에 대해서는 회사 안 근무자에게 미리 부탁해둔다.

대부분의 사고는 사람이 다치거나 죽었을 때, 중요해진다. 단순히 건물만 무너지든지 하는 사고만 난다면, 소식가치가 줄어든다. 소식의 초점은 언제나 사람이기 때문이다.

따라서, 사고소식의 핵심은 얼마나 많은 사람들이 다치거나 죽느냐에 달렸다. 사고소식은 사건소식과 마찬가지 방법으로 소식을 구성한다.

- 6하원칙의 순서에 따라 정리한다.
- 인명피해는 무엇보다 중요하므로, 앞에서 다룬다.
- 주변의 피해를 다룬다.
- 수사 관계자, 목격자, 사건 당사자나 주변 사람들의 대담은 꼭 필요하다.
- 사고 원인과 문제점
- 수사나 전망, 대책 등으로 다룬다.

📺 〈교통사고〉— 빗길 사고 잇따라. 1998년 4월 12일 8시 뉴스

(앵커 소개말) 오늘 아침 경기도 성남에서 시내버스가 고가차도 밑으로 추락하는 등, 휴일 하루 빗길 교통사고가 잇따랐습니다. 김문환 기자가 교통사고 소식을 종합했습니다.

(본문) 경기도 성남시 수성 고가차도. 진입 사거리에서 용일여객 소속 시내버스가 견인차에 받힌 뒤, 고가차도 아래 언덕으로 떨어졌습니다.

(현장보고) 사고 버스는 난간을 뚫고, 언덕을 구른 뒤, 도로 축대에 차체가 반쯤 걸린 채, 멈춰 섰습니다. 버스는 다행히 도로 바닥으로 떨어지지 않고 20분간 매달려 있다가 끌어올려져, 대형사고를 피할 수 있었습니다. 오늘 사고로 견인차 기사 24살 박용진 씨

등 14명이 중경상을 입고, 근처 병원에 옮겨져 치료를 받고 있습니다.

(대답) 승객: 버스가 푸른 신호에 가는데―.

경찰은 빗길을 달리던 견인차가 적신호에서 속도를 줄이지 못해 사고를 낸 것으로 보고, 정확한 사고원인을 조사하고 있습니다. 오늘 오전 11시 10분쯤에는 경상남도 김해시 삼계고개에서 30살 최현범 씨가 운전하던 승용차가 빗길에 미끄러져 마주 오던 택시와 정면으로 부딪치면서 4중 충돌사고를 냈습니다. 이 사고로 승용차 운전자 최씨가 그 자리에서 숨지고 택시기사 장민식 씨 등 4명이 다쳤습니다. SBS 김문환입니다.

■- **자연재해 소식_** 우리나라에서 접할 수 있는 재해는 기상과 관련된 것이다. 기상상태로 인한 각종 피해내용과 전망이 가장 중요한 내용이다. 어떤 피해가 있을 수 있는지의 내용, 그리고 앞으로 사람들이 어떻게 대응해야 하는지를 다룬다. 또 온정의 손길, 복구 등이 주요 관심사다. 자연재해는 주로 생방송으로 진행된다. 생방송은 당시까지의 상황만 잘 정리하면 무난하다. 현장의 모습을 앞에 자세히 다뤄준다.

〈태풍〉― 태풍 티나 북상. 1997년 8월 8일 8시 뉴스

(본문) 네, 위성중계차는 지금 경상남도 통영시 충무항 방파제에 나와 있습니다. 이곳은 오후 3시 태풍경보가 발효됐습니다. 바람이 초속 20미터로 강하게 불어 태풍의 중심이 다가오고 있음을 느낄 수 있습니다. 먼 바다의 파도 역시 4~6미터로 높아지고 있습니다. 남쪽으로부터 강한 바람과 함께 먹구름이 계속 몰려와, 하늘을 검게 뒤덮고 있습니다. 그러나 아직 비는 내리지 않고 있습니다. 통영 기상관측소 측은 내일 새벽 태풍의 중심이 경남 남부해안에 상륙해, 80~100밀리미터의 많은 비를 뿌릴 것으로 예보했습니다. 이곳 충무항을 비롯한 통영시 근해 4천여 척 등 경남 남해안 항포구에 모두 만8천여 척의 배가 대피해 있습니다. 여객선의 운항도 중단됐습니다. 경상남도 재해대책본부는 해안지방 피서객 2만3천여 명과 산악지대 등산객 천여 명을 긴급 대피시켰습니다. 지금까지 충무항에서 SBS 김문환입니다.

■- **분쟁소식_** 분쟁과 갈등, 대립의 소식을 많이 다루게 된다. 정치, 경제, 사회, 문화, 국제 어느 취재분야건 대립과 갈등이 있기 마련이다. 갈등의 당사자가 있기 때문에, 무척 조심해야 한다. 분쟁 당사자인 갑과 을 두쪽의 주장을 같은 비중으로 다룬다.

- 갑의 주장, 행사, 내용, 갑과의 대담
- 을의 주장, 행사, 내용, 을과의 대담
- 갈등의 원인
- 각계의 반응, 갈등의 영향
- 화해 유도, 전망

〈파업〉- 현대그룹 파업확산. 1993년 아침 7시 뉴스

(앵커 소개말) 지난 주말을 고비로 한동안 소강국면이었던 울산 현대그룹 노사분규가 다시 확산될 기미를 보이고 있습니다. 어젯밤 현대종합목재가 파업을 결의한데 이어, 오늘 오후에는 현대그룹 노조 총연합, 즉 현총련이 울산에서 대규모 집회를 가질 계획입니다. 현대그룹 노사분규 소식을 울산에서 김문환 기자가 보도합니다.

(본문) 현대 종합목재 노조는 어젯밤 노조원 천 6백 90명 가운데, 천 5백 40명이 파업 찬반투표에 참가해, 조합원 90%의 찬성으로 파업을 결의했습니다. 또 그제부터 쟁의에 들어간 한국 프랜지 노조는 어제 주야간 근무조가 2시간씩 부분파업을 벌였습니다. 이에 따라, 울산지역 현대그룹 제조업체 13곳 가운데, 쟁의에 들어간 회사는 7군데로 늘었습니다. 현대자동차는 어제 43차 단체협상을 벌여 70개 미합의 조항 가운데, 17개 조항에 노사 양측이 합의했으나, 핵심부분인 임금 인상률에선 전혀 이견을 좁히지 못했습니다.

한편 현대그룹 노조 총연합, 즉 현총련은 오늘 오후 5시 30분 울산시 일산 해수욕장에서 5만여 명의 산하 노조원이 참가한 가운데, 대규모 집회를 가질 예정입니다. 이미 경찰로부터 집회허가를 얻은 현총련은 오늘 집회에서 현대그룹 차원의 성실한 교섭을 촉구하는 동시에 앞으로의 투쟁일정을 밝힐 계획입니다. 각 노조는 오늘 있을 현총련 집회의 결의사항에 따라 투쟁방향을 설정할 것으로 보여, 현총련 집회는 현대그룹 노사분규의 태풍의 눈이 될 것으로 보입니다.

이에 대해 노동부 울산사무소는 현총련의 울산집회는 노동조합법과 노동쟁의조정법이 정하는 제3자 개입에 해당된다고 어제 성명서를 냈습니다. 노동부 울산사무소는 따라서 현총련이 집회를 취소하고, 기타 단체교섭이나 쟁의행위에 영향을 주는 행동을 중단해줄 것을 요청했습니다.

한편 이곳에선 현대자동차 노조가 파업에 들어갈 경우, 현대자동차가 직장폐쇄 조치로 맞설 것이란 소문이 돌아 관심을 끌고 있습니다. 울산에서 SBS 김문환입니다.

■ **환경소식**_ 오늘날 환경파괴로 인한 지구온난화의 영향이 심각해지고 있으며, 전지구적으로 확산되고 있다. 따라서 환경을 보존하려는 인간의 노력 또한 전세계적 문제로 떠오르고 있다. 탄소배출량 국가별 할당제가 대표적이다. 모든 언론사들이 환경문제에 관심을 갖고 보도하고 있다.

〈강물 오염〉- 한탄강 오염. 1996년 6월 13일 8시 뉴스

(앵커 소개말) 한탄강에는 오늘도 죽은 물고기들이 떠올랐습니다. 더 이상 생명체가 살 수 없는 죽음의 강. 한탄강의 오염현장을 김문환 기자가 취재했습니다.

(본문) 한탄강에서 물고기들이 떼죽음을 한 채, 떠오른 지 사흘째. 오늘도 신천과 만나는 한탄강 상류 국민관광지에는 폐수를 뒤집어 쓴 물고기들이 계속 떠올랐습니다.

(화면 구성) 죽은 물고기, 폐수 속에 떠내려가는 물고기(8초)

(대담) 주민: 아침부터 떠올라. 강 하류도 마찬가집니다.

(현장보고) 임진강과 만나는 한탄강 하룹니다. 예부터 울창한 숲과 기암괴석으로 빼어난 경치를 자랑하던 이곳은 각종 폐수로 오염돼, 어느새 검은 죽음의 강으로 변했습니다.

(화면 구성) 오른쪽은 어린 물고기들이 떼지어 노니는 임진강으로, 아직 오염이 안 됐음을 말해줍니다. 왼쪽은 임진강과 붙어있는 검은색 한탄강으로, 심각한 오염이 좋은 대조를 이룹니다. 따라서 오른쪽의 강변에만 낚시하는 사람이 있습니다. 한탄강 하류는 폐유를 풀어 놓은 듯 검은 물줄기를 이루고, 강가는 끈적끈적한 검은 찌꺼기가 뒤덮고 있습니다.

강물 속의 돌은 몇 년째 폐수가 흐른 듯 검은 찌꺼기가 덮개로 앉았고, 반짝이던 금모래도 검은색으로 변한 지 오랩니다.

(대담) 주민: 고기도 못 잡고, 농수로도 못 써-.

강은 생명과 문명의 근원입니다. 그러나 생물이 살 수 없는 한탄강은 더 이상 강이라 부를 수 없게 됐습니다. SBS 김문환입니다.

■ **고발기획**_ 고발소식의 생명은 현장성이다. 기획소식이 모두 마찬가지지만, 생겨나는 것이 아니다. 생겨나는 경우, 내용이 있다. 거기에 화면이 따라간다. 그러나 고발은 내용이 없다. 화면을 찾고, 그 안에서 내용을 그려낸다. 화면이 뒷받침되지 않으면, 기획소식, 특히 고발소식은 설 땅이 없다. 살아 움직이는 현장의 화면을 배치하는 것이 기본이다. 고발기획소식에 특별한 원칙이 있을 수 없다. 기본적으로 생각해야 할 요인만 살펴본다.

- 화면이 가장 좋은 현장을 보여준다. 가장 심각한 문제점. 대담: 피해자, 제보자
- 비슷하거나, 두 번째로 문제가 되는 현장, 문제점.
- 원인이 나오게 된 뒷그림
- 대담: 문제를 일으킨 장본인, 당사자, 잘못의 인정이나, 책임회피 등의 어느 대담이든 좋다.
- 이런 문제를 일으킨 근본원인
- 대책 제시
- 대담; 전문가 의견, 민원인의 희망
- 주의를 환기하는 끝말

〈유적 관리〉- 역사유적 관리 소홀. 1997년 6월 13일 8시 뉴스

(앵커 소개말) 올해는 문화유적의 햅니다. 그러나 아직도 우리 주변에는 조상의 얼이 스민 유적들이 관리 소홀로 제 모습을 잃어가고 있습니다. 김문환 기자가 취재했습니다.

(본문) 국보 11호 미륵사지 석탑. 백제 시대에 만들어 우리나라에서 가장 오래된 석탑입니다. 높이도 14.2미터나 돼 국내 최대 규몹니다. 목탑의 양식을 빌린 정교한 제작기법이 더 큰 역사적 가치를 지니는 유적입니다. 그러나 1400년 풍상에 관리 소홀까지 겹쳐, 옛 모습은 날로 사라지고 있습니다. 경건한 민족혼을 상징하던 돌조각은 탑 주변에 나뒹굽니다.

탑 내부는 몰지각한 시민들의 간이 화장실이 돼버렸습니다. 허물어진 탑의 반쪽은 콘크리트로 흉하게 때워져 조형미를 완전히 잃었습니다.

(현장보고) 석탑에서 떨어져 나왔거나, 절에 있던 건축물의 일부였을 크고 작은 석재들이 잡초 속에 아무렇게나 버려져 있습니다. 경계표시 하나 없는 절터 5천여 평도 마찬가지 실정입니다. 대장간 터는 다 썩은 나무 울타리로 둘러쳐져, 보는 이를 더욱 안타깝게 만듭니다. 동의보감의 저자인 조선시대 명의 허준 선생의 묘. 경기도 기념물 128호지만, 지난 수해 때 무너진 축대가 아직 복구되지 않고 있습니다.

고려말 왜구와 홍건적을 물리쳐 민족의 기상을 드높였던 최영 장군의 묘는 더욱 한심합니다. 긴 장대로 받쳐놓은 묘소 안내판이 언제라도 쓰러질 듯 위태롭게 서있습니다. 청소년들은 역사현장에 진지한 표정이지만, 문화재 관리의 현주소는 한심하기만 합니다.

영조의 어머니 묘소인 소령원도 홍살문이 썩어 기울고 있습니다. 무관심 속에 방치되는 역사유적에서 '문화유산의 해'라는 구호가 공허하게 느껴집니다. SBS 김문환입니다.

▶ **정경 묘사(sketch)**_ 정경묘사 소식이야말로, 텔레비전 소식의 백미라 할 수 있다.

텔레비전은 영상을 보여주는 소식이다. 가장 좋은 영상을 잡아서, 화면을 통해 전해준다. 화면전달이 목적이다. 그리고 현장을, 화면을 잘 설명하고, 그려주는 것이 정경묘사 소식이다. 텔레비전 영상은 가공할 수 있다. 음악을 넣어 분위기를, 효과소리를 넣어 현장감을 더욱 살릴 수도 있다. 따라서 정경묘사 소식은 단순한 현장의 전달로 생각하면 안 된다. 종합적인 화면작업까지를 생각한 화면효과의 극대화여야 한다.

정경묘사에도 여러 가지가 있다. 사건사고 현장의 묘사도 있고, 행사나 회의, 집회 등의 묘사도 있다. 정경묘사는 자연의 경치나 계절의 아름다움을 노래하는 데, 매력이 있다.

〈봄〉- 남도의 봄소식. 1997년 4월 1일 8시뉴스

(앵커 소개말) 벌써 4월입니다. 개나리와 목련이 활짝 피어, 봄기운이 역력합니다. 봄의 정취가 한껏 무르익은 남도를 김문환 기자가 다녀왔습니다.

(본문) 화면구성: 꽃 구성. 음악(10초) 말소리 없이 음악과 자막으로 시조 처리: '살구꽃 핀 마을'(이호우) 살구꽃 핀 마을은 어딜 가나 고향 같다. / 만나는 사람마다 등이라도 치고 지고/ 뉘 집을 들어서도 반겨 아니 맞으리.

(WIPER, 화면 쓸어 넘기기) 지리산 험준한 계곡에도, 산자락 호젓한 호숫가에도, 어느새 봄이 무르익어 꽃병풍을 둘렀습니다. 노란 꽃실로 수놓은 듯. 골짜기마다 산수유가 화사한 자태를 뽐냅니다. 동네 어귀나 밭두렁엔, 청매화가 눈송이 같은 흰 꽃을 가지 위에 가득 이고 있습니다.

(현장보고) 눈이 부시도록 희고 우아한 자태와, 계곡 전체에 퍼지는 특유의 향내는 봄을 즐기려는 산행객들을 유혹하기에 충분합니다. 청매화 옆에는 연분홍빛 홍매화가 수줍은 새색시처럼 곱게 피어 있습니다. 산중 진객 진달래도 무리를 지어 산등성이를 붉게 물들이며, 봄의 정취를 돋웁니다. 화엄사 경내에 고고하게 핀 백일홍도 고풍스런 단청과 어울려 은은한 봄 분위기를 자아냅니다.

(WIPER) 섬진강 화면구성(7초), 음악 굽이치는 물줄기에서 고깃배로-.

(현장보고) 굽이굽이 섬진강에는 넘실대는 물결너머로 벌써 녹음이 우거져 있습니다. 풍어를 기원하며 배를 띄우는 사공의 힘찬 손길에서 약동하는 봄의 생명력을 느낄 수 있습니다. 어느덧 봄은 높은 산 깊은 물을 따라 우리의 마음속에, 우리의 눈앞에 한껏 제 모습을 드러내 보이고 있습니다. SBS 김문환입니다.

⊙ 출연자 선정

소식 프로그램에는 프로그램에 따라, 한사람에서 십여 사람이 출연할 수 있다. 출연하는 사람에는 프로그램 진행자(newscast), 기자, 아나운서, 해설자와 일반인들이 있으며, 프로그램 진행자에도 주 진행자와 보조 진행자, 운동경기 진행자와 날씨예보 진행자가 있다.

주 진행자 가운데도 앵커(anchor)라는 이름을 가진 특별한 진행자가 있다. 앵커는 미국의 소식 프로그램에서 개발된 용어로, 한 방송사의 여러 소식 프로그램들 가운데서 주시청 시간띠에 방송되며 가장 긴 시간길이를 가진 소식 프로그램으로서, 방송사가 가장 중요하게 생각하는 프로그램의 진행자를 가리켜서 특별히 앵커라는 이름을 붙였는데, 앵커는 단순히 소식 프로그램을 진행하는 일만 하는 것이 아니라, 취재지시에서 소식편집까지 프로그램 전체를 책임지는 중요한 역할을 한다.

오늘날 우리나라에서는 흔히 두 사람 이상의 진행자가 소식 프로그램을 진행할 때, 주된 진행자를 가리켜서 부르는 이름으로 쓰이고 있다. 30분 이상의 긴 시간길이의 소식 프로그램에는 보통 2사람의 남녀 진행자가 주 진행자와 보조 진행자로 역할을 나누어 맡고 있으며, 30분보다 짧은 길이의 소식 프로그램은 보통 한사람의 진행자가 맡는다.

프로그램 진행자 가운데서도 앵커라는 이름의 진행자는 방송사의 이미지를 대표하기 때문에 매우 중요하며, 따라서 앵커는 회사 차원에서 선정된다. 곧 보도부서가 앵커의 자격을 갖춘 인물을 2~3명 정도 선정한 다음, 회사 경영진과의 협의를 거쳐 마지막 한 사람을 선정한다. 나머지 진행자는 보도부서의 책임자들이 협의하여 선정한다.

일반적으로 30분 아래의 소식 프로그램 진행은 대본낭독을 전문으로 하는 아나운서가 주로 담당하고, 30분 이상의 프로그램 진행은 기자들이 맡는데, 그 이유는 진행자는 기사를 읽을 뿐 아니라, 때로는 취재기자나 사건 당사자들과 대담을 나누기도 하며, 따라서 사건 내용에 관해서 잘 알아야 하기 때문이다. 뿐만 아니라, 오늘날의 소식 프로그램 진행자는 프로그램 기획회의에 참석하여 의견을 나누며, 기사선정에 관여하기도 하고, 취재방향에 대하여 의견을 제시하는 등 그 역할이 점차 커지고 있으며, 어떤 경우에는 직접 사건현장에 나가 사건을 취재하고, 기사를 쓰기도 한다. 따라서 소식 프로그램 진행자의 소식에 대한 전문성의 필요성이 점차 커지고 있다.

소식 프로그램 진행자는 다른 사람의 역할을 연기하는 연기자와는 달리, 그 자신을 연기한다. 친밀감 있는 태도와 믿음성 있는 자세로, 소식 프로그램을 보는 사람들에게 올바른

소식을 전하여 믿음을 얻어야 한다. 그래서 소식 프로그램 진행자가 되고자 하는 사람은 소식에 대한 전문성을 가지고, 권위 있는 모습, 빼어난 용모, 뚜렷한 발음, 감정을 억제하는 능력 등을 가지고 있어야 한다. 아무리 잘 구성된 기사라도 진행자가 기사를 읽는 도중 기침을 하거나, 더듬거리거나, 발음을 잘못하면, 한순간에 그 소식은 중요성을 잃게 된다.

보는 사람들은 소식내용에 관심을 갖는 대신, 진행자의 더듬거리는 모습에 더 민감하게 반응하게 될 것이다. 그림에 맞춘 원고내용을 제대로 읽지 못하면, 기사를 다 읽기에 앞서 그림이 먼저 끝나버려, 빈 화면을 내보내는 잘못을 저지를 수 있다. 따라서 소식 프로그램 진행자를 고르는 일은 이 모든 경우의 자질을 잘 검토한 다음, 신중하게 해야 한다.

남녀 두 사람으로 구성된 진행자 팀이 소식 프로그램을 진행할 때, 보통 남자 진행자는 주로 정치, 경제, 사회에 관한 기사의 전달을 맡고(딱딱한 소식), 여자 진행자는 문화, 패션, 건강, 여성계 동향 등에 관한 기사(부드러운 소식)를 전달한다.

소식 프로그램에 출연하는 기자들은 프로그램에 들어간 기사를 취재한 기자들인데, 방송되는 기사 가운데서 중요하다고 생각되는 기사의 경우에는 취재기자로 하여금 현장에서 직접 사건내용을 전달케 하여 현장감을 높인다. 따라서 취재기자들은 누구나 방송에 직접 나설 기회가 있기 때문에, 취재기자를 뽑을 때는 취재에 필요한 지식과 감각 밖에도, 친근한 용모, 뚜렷하고 듣기 좋은 음성과 부드럽고 친밀한 태도를 갖춘 사람을 고르도록 한다. 취재기자는 소식꺼리를 찾는 능력과 함께, 소식 프로그램을 보는 사람들에게 전달하는 능력도 갖추어야 한다.

소식 프로그램에 나오는 일반인들은 주로 사건의 당사자, 관련자, 목격자나 전문가로서, 주로 취재기자와 대담을 나누는 방식으로 나온다. 이들도 진행자나 기자와 마찬가지로 방송에 나오기 때문에, 바른 자세와 똑바른 발음으로 말해야 하지만, 엄청난 재난을 당했다거나, 긴급한 상황에 있을 때는, 때로 당황스럽게 조리가 없이 말하거나, 말하는 도중에 목이 메는 경우가 있으나, 이것이 오히려 사건의 분위기나 정황을 더욱 잘 전달할 수 있기 때문에, 더 생생한 감동을 줄 수 있다. 이때는 취재기자가 정확한 말을 자막으로 만들어 출연자의 뜻을 채워주면, 전달력이 더 좋아질 수 있을 것이다.

운동경기 소식을 전달하는 진행자는 운동경기 기사를 전문으로 취재하는 기자나, 운동경기 프로그램의 중계방송을 전문으로 맡아하던 아나운서 가운데서, 주로 골라 쓴다. 그런데, 운동경기에 관한 소식은 정치, 경제, 사회 등의 심각하고 무거운 소식들에 비하여, 가볍고, 즐겁고, 재미있기 때문에, 이것을 전달하는 진행자도 밝고 명랑하며 팬들에게 쉽게 다가갈

수 있는, 한마디로 호감을 줄 수 있는 성격이어야 한다. 기사를 전달하는 방식도 또박또박하게만 말하기보다는 즐겁고 유쾌한 방식으로 말해야 하기 때문에, 기사취재에 능한 기자보다는 용모와 음성, 그리고 전달방식에서 앞선 아나운서들이 맡는 경우가 많다.

특히 운동경기 중계방송 프로그램에서는 진행자와 함께 해설자가 출연하는 경우가 많은데, 오늘날에는 반드시라고 해도 좋을 정도로 해설자는 제작에 꼭 참여하고 있으며, 진행에 매우 중요한 역할을 하고 있다.

오늘날 인기 있는 운동경기 종목들은 경기진행을 재미있게 하기 위해서 진행규칙을 매우 정교하게 정해놓아, 일반인들은 그 규칙에 대해서 잘 모르며, 그러다 보니 중요한 장면에서 경기의 흐름을 잘 따라가지 못하는 경우가 생긴다. 그러면 그곳에서부터 경기를 보는 재미와 관심이 떨어질 수 있기 때문에, 해설자의 설명이 필요해진다. 따라서 방송을 보는 사람들이 경기 도중에 일어나는 사건의 내용을 잘 알아듣지 못하고 어리둥절할 때, 마치 가려운 곳을 긁어주듯이, 시원하게 설명해 주는 해설자의 해설은 매우 고맙게 느껴지고, 따라서 해설자를 좋아하게 되고, 경기를 볼 때마다 그 해설자를 찾는 경향이 생긴다. 그래서 오늘날 뛰어난 해설자는 오히려 프로그램 진행자보다 더 인기를 누리고 있다. 따라서 유능한 해설자를 고르는 것이 매우 중요해지고 있다.

운동경기 프로그램의 해설은 운동경기의 선수출신 가운데 뛰어난 선수로서 용모와 말솜씨가 좋은 사람이거나, 운동경기 단체의 임원을 맡아서 경기를 진행한 경험이 있는 사람이거나, 신문이나 방송 등의 언론기관에서 스포츠 전문기자로서 활동한 경험이 있는 사람이거나, 또는 대학에서 스포츠학과를 전공하여 학위를 받고, 학생들을 가르치고 있는 교수가 맡는 경우가 많다. 운동경기 해설자는 경기내용에 대해서 자세히 알아야 하는 한편, 경기가 진행되는 가운데 해설이 필요한 곳에서 자세하면서도 알기 쉬우며, 또한 재미있게 해설하여, 방송을 보는 사람들이 운동경기를 즐길 수 있게 해주어야 한다.

일반적으로 대부분의 운동경기에서 해설자는 한사람인 경우가 많지만, 인기 있는 프로경기 가운데 야구, 축구, 배구 등 비교적 긴 시간이 걸리는 경기에서는 두 사람 이상의 해설자가 필요한 경우가 있다. 이럴 때는, 해설자의 역할을 나누어서 맡겨야 해설에 혼선이 생기지 않는다. 예를 들어, 한사람은 팀과 선수에 관한 사항을 해설하게 하고, 다른 한사람은 경기의 내용에 관해서만 해설하게 하는 방식이다.

오늘날 날씨예보 진행자는 대부분 젊고 예쁜 젊은 여성들이 맡고 있는데, 날씨를 소식 프로그램에서 따로 진행하기 시작하던 처음 시기에는 기상청의 예보관들이 직접 맡아서 진

행했으며, 한때 상당히 인기도 있었으나, 세월이 지나 이들이 노쇠함에 따라 기상학을 전공한 기상전문 기자들이 뒤를 이었으며, 최근에는 날씨에 관한 전문지식을 갖춘 젊은 여성들을 뽑아서 진행기법을 가르친 다음, 진행자로 내세우는 경우가 많아지고 있다.

이것은 각 방송사들이 날씨에 관한 정보는 날씨를 전문적으로 다루고 있는 기상청에서 똑같이 나누어 받기 때문에 기사의 내용에는 별다른 차이가 없으므로, 정보를 전달하는 방법에서 차이를 두려는 전략에 따른 결과인 것 같다.

◉ 제작방식

소식은 시시각각으로 생기고 있으므로, 생기는 시각에 바로 전해주는 것이 가장 이상적이다. 그러나 현실적으로는 어려운 일이므로, 하루를 새벽, 아침, 정오, 늦은 오후, 저녁, 밤, 늦은 밤 등으로 일정한 시간간격으로 나누어, 그 기간 동안에 일어난 사건이나 사고, 행사 등에 관한 내용을 모아서 방송한다. 따라서 어느 정도 시간차이는 있더라도, 될 수 있는 대로 빨리 전달하는 것이 목적이므로, 생방송을 원칙으로 한다. 그러나 기사를 모으는 과정에서 찍은 그림들은 녹화 프로그램의 제작방식과 마찬가지로, 편집한 다음에 기사와 함께 방송한다.

그림은 기사의 길이에 맞춰 편집하는데, 이때 그 기사를 누가 읽는가에 따라 그림의 길이는 달라질 수 있다. 예를 들어, 연주소에서 앵커가 읽을 때는 앵커의 읽는 속도에 맞추어 편집하고, 현장에서 취재기자가 보고할 때는 기자의 읽는 속도에 맞춘다. 그래야 읽는 시간과 그림의 길이가 같아질 것이다. 그림을 편집할 때는 언제나 읽는데 걸리는 시간길이보다 약간은 더 길게 편집해서, 읽을 때 그림이 모자라는 일이 없도록 한다.

한사람의 진행자가 진행하는 비교적 짧은 시간길이의 소식 프로그램의 경우에는 연주소에서 두 대의 카메라만을 써서 카메라요원이 없이 멀리 떨어져서 자동으로 움직이게 한다. 이때는 프로그램 진행순서를 차례대로 배열하여 컴퓨터에 입력시켜서, 카메라가 순서대로 자동으로 움직이게 하여, 생방송을 진행한다. 이렇게 하여 제작인력을 줄이고, 제작비를 아낄 수 있다. 그러나 두 사람 이상의 진행자가 출연하는 비교적 긴 시간의 소식 프로그램의 경우에는 카메라가 3대 이상 동원되고, 운동경기 소식과 날씨예보가 따로 진행되기 때문에, 제작과정이 매우 복잡하여 자동화가 어렵다. 따라서 이때는 다른 구성형태의 프로그램과 마찬가지로 카메라요원이 직접 카메라를 움직인다.

소식 프로그램 진행자는 지난날에는 기자들이 써준 원고를 연주소에서 직접 보고 읽었으나, 오늘날에는 카메라에 붙여 쓰는 대본 보여주는 장치(prompter)를 통해 읽기 때문에, 고개를 숙이고 원고를 읽는 모습은 더 이상 보이지 않게 되었다.

소식 프로그램의 취재는 사건이 일어나는 현장에서 행해지지만, 방송은 연주소 안에서 진행된다. 방송사마다 소식을 진행하기 위한 연주소가 따로 있다. 간단하고 짧은 시간의 소식을 진행하기 위한 자동화시설을 갖춘 소식 연주소, 운동경기 프로그램을 진행하기 위한 연주소와, 날씨예보를 진행하기 위하여 특수 장비와 기기를 갖춘 연주소가 각각 따로 마련되어 있다.

소식을 취재할 때 가까운 곳에서 일어나는 비교적 작은 사건이나 사고인 경우, ENG 카메라로 사건현장을 찍어서 방송할 수 있으나, 먼 곳의 큰 사건인 경우에는 덩치가 큰 제작장비인 중계차가 동원되어야 하고, 따라서 많은 인력이 함께 가야 한다. 지역에 계열사나 손잡은 방송사가 있는 경우에는 그들의 취재장비와 인력을 써서 취재할 수 있다.

만약 나라밖에서 일어나는 사건인 경우, 위성을 통하여 중계방송해야 할 경우도 생긴다(올림픽 경기, 월드컵 경기, 미국 무역센터 폭파사건 등). 태풍으로 인한 수해, 지진, 산불, 열차전복 사고 등 큰 사건이나 사고가 일어났을 때는 따로 특집 프로그램을 만들어, 그 사건, 사고가 끝날 때까지, 생방송으로 중계할 수도 있다.

작은 지역방송국의 경우, 중앙의 소식은 중앙본사에서 받거나, 통신사가 나누어주는 기사와 그림을 사서 방송하기도 한다.

소식을 취재하여 방송하기 위해서는 수많은 사람과 장비가 필요하다. 주요 외국의 소식을 모으기 위해서는 세계 여러 나라에 특파원을 보내어 그곳에 살게 하고, 가장 적은 시설과 장비를 갖춘 사무소를 운영해야 한다.

운동경기 프로그램은 주로 경기장에서 직접 생방송으로 중계하는 경우가 많으며, 그렇지 않을 때는 녹화한 다음, 주요 장면만을 간추려 편집하여 방송하기도 한다.

◉ 제작비 계산

소식을 모으고 방송하는데 많은 사람과 장비가 필요하기 때문에, 돈이 많이 든다. 소식은 나라 안팎의 멀고 가까운 곳에서 계속 일어나고 있기 때문에, 언제나 수많은 기자들이 카메라 촬영기자들과 함께 현장으로 달려가, 기사를 모으는 활동을 벌인다. 따라서 교통비와 취

재 활동비도 계속해서 나가고 있다.

또한 취재활동에는 많은 장비들이 동원되고 있다. ENG 카메라와 편집기, 조명기구, 중계차와 발전차, 초단파(microwave) 전송장치와 수송차량, SNG와 위성 송수신장치, 헬리콥터와 방송용 기구 등의 장비가 기사를 모으기 위해 쓰일 수 있으며, 나라밖의 중요한 소식들을 전달받기 위해서는 위성을 쓸 수 있다. 특히 나라밖에서 소식을 모으기 위해서는 세계의 주요 국가들에 특파원을 보내어 그곳에 살게 해야 하며, 카메라, 조명장비, 편집장비, 컴퓨터 등을 갖춘 사무실을 운영해야 한다.

때에 따라서는 나라 안팎의 통신사로부터 소식을 사들여야 한다. 자기 회사의 취재활동이 미치지 못하는 먼 곳에서 일어나는 주요 사건에 관한 기사는 이들 통신사에서 사들일 수 있다. 이렇게 직접 기사를 모으거나, 돈을 주고 사들인 기사는 프로그램별로 나뉘고, 편집되고, 우선순위가 정해져서, 하나의 프로그램으로 구성된다. 여기에도 수많은 사람과 장비가 동원된다. 여러 가지 편집장비와 컴퓨터가 쓰이고, 편집기자, 영상편집자, 컴퓨터그래픽 디자이너, 제작자, 연출자 등이 일하고 있다.

소식 프로그램을 방송하는데도 수많은 사람들이 동원된다. 연주소 제작팀을 비롯하여, 프로그램 진행자, 운동경기 소식 진행자, 날씨예보 진행자, 취재기자, 일반 출연자들이 프로그램 제작에 참여하고 있다. 우리나라의 경우에는 아직 현실화되고 있지 않으나, 미국의 경우에는 인기 있는 프로그램 진행자를 쓰는데 매우 많은 돈이 든다.

이런 모든 비용을 종합하면, 소식 프로그램의 한 시간에 드는 제작비는 다른 구성형태의 프로그램과 비교했을 때 가장 높다. 따라서 방송사가 예산을 줄일 때, 제일 먼저 표적이 되는 것이 소식 프로그램 제작비다.

오늘날 미국을 비롯한 방송 선진국들에서 지상파 방송의 수입이 빠르게 줄어들고 있으며, 상대적으로 제작비는 빠르게 늘어나고 있다. 따라서 소식 제작부서의 덩치는 계속 줄어들고 있으며, 해외특파원 수를 줄이고, 사무소 문을 닫고 있다. 소식을 모으는 사람의 수도 크게 줄고 있으며, 그 대신 그 지역의 취재기관과 손을 잡거나, 소식을 사들이는 방식으로 바뀌고 있다.

제작비 구성을 보면, 인건비, 장비, 시설의 감가상각비 등의 간접비 비율이 높고, 출연료, 원고료 등의 직접비 비율은 상대적으로 낮다.

Broadcasting Program Planning CHAPTER 09 광고

텔레비전 광고는 모든 사람들에게 닿는다. 몇몇 광고들은 보는 사람들의 눈길을 세게 끌기 때문에, '거의 모든 텔레비전 프로그램 앞에 자리하여, 보는 사람들이 주파수를 맞추게 하는 예술형태'로 되었다.

광고는 유머, 음악, 볼거리, 드라마, 명사, 그리고 특별한 시각효과와 같은 즐거움을 보는 사람에게 준다. 마이클 잭슨을 써서 만든 펩시콜라의 음악 광고는 그 비용이 장편영화 한편 값과 맞먹는 2백만 달러에 이른다.

대본과 이야기판(storyboard)이 제출되면, 연출자는 가장 알맞은 충격과 눈에 보이는 효과를 써서, 제품을 나타내야 한다. 연출자의 도전은 15초나 30초라는 짧아서 도저히 할 수 있을 것 같지 않은 시간 안에 모든 전언을 집어넣어야 하며, 그래서 광고는 반드시 짜임새 있는 시간이 되어야 한다.

연출자는 가장 높은 수준의 연기자 연기와 마음의 느낌을 드러내야 한다. 하나하나의 움직임은 계산되고, 할 말은 준비되어야 하며, 하나하나의 표정도 하나의 주제를 향하고 있어야 한다.

많은 텔레비전 광고가 최신 유형, 기술, 영화기법을 보여주기 때문에, 연출자는 오락의 다른 영역에 자주 눈길을 돌려야 한다. 때로 광고연출자는 장편영화와 같은 기법으로 광고를 만든다. 그래서 텔레비전 광고는 큰 뜻에서는 영화연출자가 만든 작은 영화다(조지 펠튼, 2000).

〈베네통 옷 광고〉
*자료출처: (광고 크리에이티브 전략, 조지 팰튼, 2000)

텔레비전 광고의 기능

■ **텔레비전 광고는 그림과 소리를 결합하여 실감나는 영상을 제공하기 때문에, 다른 매체의 광고, 곧 신문이나 라디오 광고보다 훨씬 영향력이 크다_** 텔레비전 광고는 보는 사람들에게 잊지 못할 기억을 남겨주고, 인기 있는 광고는 유행어를 만든다. 코미디 프로그램에서 광고를 패러디하기도 한다. 또한 짧은 시간 안에 새로 나온 제품을 널리 알려준다. 반면에, 잠시 광고를 중단하면, 소비자들은 바로 돌아서서 광고를 잊어버린다. 그래서 기업들은 높은 비용과 오랜 준비기간에도 불구하고, 지속적으로 텔레비전 광고를 하는 것이다.

제품의 값도 낮추고, 기업의 수익도 높이기 위해 광고비를 큰 폭으로 줄이고 싶지만, '울며 겨자 먹기'로 한 해 동안 얼마의 돈을 광고비로 써야 하는 것이 기업의 고민이다.

■ **문화를 만들어낸다_** 대부분의 광고는 예술적인 기법을 써서 나타내어, 보는 사람의 마음에 즐거움을 준다. 예술은 아니면서도 예술의 형식을 빌려 쓰고 있어, 때로 예술보다 더 예술적인 광고작품이 나오기도 한다. 광고에서 예술작품을 흉내 내는 일은 너무 흔한 일이다. 다빈치의 '모나리자'와 로댕의 '생각하는 사람'은 모델료도 받지 못한 채, 얼마나 많은 광고에 나왔던가? 광고는 좀처럼 제품이 좋다고 직접 말로 하지 않는다. 보는 사람이 그렇게 느낄 수 있도록, 멋지게 보여준다. 멋진 화면에 정교하게 버무린 실감나는 소리와 음악이 분위기를 돋운다. 그래야 소비자의 마음에 다가갈 수 있기 때문이다. 현대의 광고는 그

어느 때보다 감성적인 접근방식을 좋아한다.

미국 레브론(Revron) 화장품의 창시자 찰스 렙슨(Charles Revson)은 "나는 화장품을 팔지 않는다. 아름다움이라는 '꿈'을 판다"고 말했다.

■▶ **텔레비전 수상기를 더욱 크게 만들고, 화질을 놀랄만하게 좋게 해서, 텔레비전 광고에 소비자를 더욱 쉽게 빠져들게 한다_** 광고모델의 땀방울은 물론, 미세하게 바뀌는 얼굴 표정까지 집어내어, 소비자의 마음을 끈다. 햄버거는 더욱 맛있어 보이고, 채소는 더욱 깨끗해 보이며, 라면은 보글보글 끓는 소리와 함께, 식욕을 돋운다.

커다란 텔레비전 화면에서 왕방울만한 여자모델의 눈썹이 한 번 깜박거리면, 금방이라도 마스카라를 사러 뛰어가고 싶은 충동을 느낀다.

콸콸 소리 내며 한밤중에 텔레비전 광고에 나오는 클로즈업된 맥주 장면은 소비자를 냉장고로 달려가게 하고, 파도치는 바다를 끼고 도는 절벽 위의 길을 달려가는 자동차를 보면, 갑자기 차를 바꾸고 싶어진다. 바로 이것이 텔레비전 광고를 하는 가장 큰 이유다.

■▶ **텔레비전 광고는 영화나 방송 프로그램에 비해 제작을 위한 준비단계가 치밀하다_** 다른 매체에서는 꿈도 꾸지 못할 정도로 한 장면에 공을 들인다. 이렇게 태어나는 광고모델은 영화계나 방송계 제작자들의 눈에 띄어, 하루아침에 유명해지기도 한다.

그래서 광고모델만 유명해지고, 광고의 목적인 제품의 브랜드는 소비자들의 기억 저편으로 날아가 버리는 일이 생기기도 한다.

텔레비전 광고가 파는 것

텔레비전 광고는 상품을 판다. 광고는 상품의 좋은 점을 설명한다. 근사하게 진열된 상품을 보여준다. 그 상품이 어떻게 우리 삶을 풍성하게 해주는가, 또는 자질구레한 일을 쉽게 해주는가를 극화한 간단한 단막극이다.

존 버거(John Berger)는 그의 저서 〈보는 법(Ways of Seeing)〉을 통해 광고를, 부러움을 살 수 있는 '매력'이라고 했는데, 그에 따르면, 광고는 텔레비전을 보는 사람들에게 그들이 바라는 이미지를 상품을 통해 전달하는, '부러움을 불러일으키는 것'이라고 한다. 그러므로 광고는 오직 '선망의 대상이 되는 데서 오는 행복' 그 한 가지만을 파는 것이다.

언뜻 생각하면, 버거의 주장은 간단해 보인다. 그렇다. 청바지를 입으면 좀 더 섹시해 보인다는 것은 확실히 옳은 얘기다. 샴푸를 쓰면 머리카락이 윤기 있고, 손질이 간편해진다는 것도 사실이다. 아마도 세정제를 쓰면 홑이불이 더 희고 환해져서, 이웃의 부러움을 사게 될 것이다.

그러나 암내를 없애는 약, 두통 치료제, 치질 제거약과 같은 상품의 경우에도 그럴까? 우리가 광고를 믿는다면(사실 우리들 대부분은 그렇다), 그런 치료제들은 병이 나기에 앞서처럼 자연스럽고 상쾌해져서, 살맛나게 만들어줄 것이다. 광고에서 이런 것을 말하지 않는다면, 출연자의 태도를 통해 보여준다. 곧 이것을 쓰는 사람들은 갑자기 눈의 충혈에서 오는 불쾌감에서 벗어나고 웃게 되며, 숨을 깊게 들이마셔 사랑을 얻고, 월 스트리트의 용과의 싸움에서 이길 수 있게 된다. 간단히 말해 부러움을 사는 것이다.

이런 태도의 관점에서 연출자는 텔레비전 광고를 준비하는데, 이야기판이나 대본을 통해 그려진 어떤 (상품을 써야 하는) 필요성만큼, 그들이 만들어내려는 '환경'에 대해 생각해야 한다. 카메라, 옷, 조명, 촬영, 음악, 연기자, 무대장치와 같은 수단을 써서, 오로지 부러움을 산다는 단 한 가지 목적을 위한, 유쾌하고 즐거운 등장인물들로 가득한, 행복한 꿈의 세계를 보여주어야 한다.

상품을 삼으로써, 사람들은 빛이 가득한 세계로 들어갈 수 있고, 친구와 이웃의 부러움을 사게 된다. 청량음료 광고는 즐거움과 유쾌함으로 가득 찬 동화의 나라를 그린다. 이곳에서는 매력적인 10대들이 흥겹게 뛰어놀고, 훨훨 날아다니고, 키스도 하고, 공놀이도 한다. 차를 닦기도 하고, 서핑을 하며, 물을 튀기기도 하고, 햇볕 가득한 해변으로 소풍을 가기도 한다.

5천 원을 가지고 살 수 있는 생활방식을 만드는 것이다. 커피광고는 맛을 팔지만, 그보다는, '눈 속에 파묻힌 산속 오두막집에 홀로 떨어져, 사랑하는 사람과 함께 커피를 즐기는 기쁨에 흠뻑 젖어있는 남녀'라는 환경을 더 자주 판다. 몇 시간이 아닌, 단지 몇 분을 즐기고 있다는 사실에도 불구하고, 산속 오두막집의 커피광고와 같은 단막극은 드라마이며, 카메라와 배우의 연기를 연출하고 있는 것이다.

연출자가 환경을 만들어내기 위해서 창의력은 물론 기술지식도 필요하다. 노련한 연출자는 음식을 먹음직스럽게, 패션모델을 아름답게, 그리고 부엌이 윤기 나게 하는 기적을 만들어낸다. 빛을 받는 부분에 젤리를 바른다든지, 카메라에 안개 걸럼장치를 붙여서, 평범한 것을 신비하게 만든다. 연출자는 모든 제작요소들을 서로 어울리게 하여 어떤 멋진 분위기

를 만들어내야 한다. 때로 그런 분위기가 대본에 의해 규정된 경우도 있지만, 그렇지 않을 경우도 있다. 그래도 그런 환경을 찾아내는 연출자의 능력은 등장인물들을 매력적으로(부러움을 살 만하게) 만들고, 그들의 생활양식을 이상적인 것으로 만든다(아머, 1999).

텔레비전 광고영상의 4대 요소

텔레비전 광고영상의 4대 요소들은 영상, 광고문안(copy), 소리와 시간이다. 텔레비전 광고는 영화와 마찬가지로 여러 요소들이 모이고 짜여서, 서로의 상승효과를 기대하며 만들어지는 종합예술 작품이다. 그러나 영화와 확실하게 다른 점은 광고의 주체는 언제나 상품이라는 것이다. 상품에는 형체, 색, 명암, 질감, 중량 그리고 품격과 값이 있다.

영상광고는 이런 요소들을 합쳐서 상품의 이미지를 전달하는, 눈으로 읽는 말(시청각 언어)이다. 상품의 주제가 영화의 말을 가지고 보는 사람들에게 뜻하는 바를 올바로 전달하려면, 영상과 말, 소리, 그리고 시간의 요소가 필요하다.

● 영상

인간이 밖으로부터 받아들이는 정보의 양 가운데서 시각, 청각, 후각, 미각, 촉각의 오감을 통해 얻는 것이 전체의 90%이며, 특히 시각을 통해 얻는 양은 65%에 이른다.

영상은 순간적으로 많은 양의 정보를 전달하는 힘이 있다. 영상은 많은 이야기를 담아서 하나의 샷으로 전달할 수 있다. 그뿐 아니라 말과 달리, 인종이나 국경을 넘어서 보편적인 전언을 보낼 수 있다. 그렇기 때문에 영상을 통해 무엇을 이야기할 것인가는 매우 중요하다. 현대와 같은 영상이 넘쳐나는 시대에, 그냥 보여주는 단순한 영상으로는 보는 사람들의 눈길을 끌기 어렵다. 보는 사람의 눈길을 끌기 위해서는 창조적인 영상이 요구된다.

영상에는 사실 영상, 가상 영상, 동화(애니메이션), 입체동화, 컴퓨터그래픽(CG) 등 여러 가지 표현기법들이 쓰인다. 오늘날 표현의 세계는 아날로그에서 디지털 시대로 들어와서, 영상기술이 놀라운 속도로 발전하고 있다. 컴퓨터가 만들어내는 영상은 단순한 기법의 영상이 아니라, 발상의 차원을 달리하지 않으면 안 되는 높은 수준의 영상으로까지 발전했다.

○ 광고문안(copy)

광고에서 문안은 절대적인 요소이며, 생각과 느낌을 주고받는 가장 중요한 수단으로, 소비자들에게 광고를 인식시키는 핵심역할을 맡고 있다. 광고문안에는 표어(catchphrase) 같은 짧은 문장만 있는 것이 아니고, 긴 문장도 있다. 광고문안을 지어내는 사람들은 어떤 문안이 맛이 있고, 알기 쉽고, 기억하기 쉬우며, 제품과 잘 이어지는 것인지 고민한다.

텔레비전 광고영상에는 보이는 문안, 들리는 문안과 보이지 않는 문안의 세 가지 문안이 있다. 보이는 문안은 화면에 나타나는 문안으로, 눈으로 읽으며, 들리는 문안은 소리로 들리는 문안이며, 라디오 광고문안이 대부분 여기에 들어간다. 마지막으로, 보이지도, 들리지도 않는 문안은 어느 순간에 숨이 멎는 것 같은 느낌을 주는, 소리 없는(silent) 문안을 말한다.

○ 소리

텔레비전은 보는 사람의 눈과 귀를 즐겁게 해야 한다. 사람들은 영상을 보면서 반드시 정신을 모으지는 않는다. 그들을 화면 속으로 세게 끌어들이는 첫 번째 요소는 바로 소리다.

소리에는 음악과 소리효과가 있다. 광고음악에는 광고문안을 노래로 만든 광고노래(commercial song), 가사 없이 분위기를 만들어주는 이미지 노래(image song), 상품 이름이나 용역(service) 내용을 짧게 음악으로 만들어 쓰는 로고음악(logo song), 그리고 이미 나와 있는 음악을 골라서 쓰는 뒤쪽음악(background music) 등이 있다.

소리효과에는 병 따는 소리, 맥주 따르는 소리, 고기 굽는 소리, 새나 동물들의 울음소리 등 현실의 소리효과와, 영상효과를 높여주기 위해 만드는 이미지 음악효과(image music effect)가 있다. 소리효과를 지나치게 많이 쓰면, 오히려 요점이 흐려질 수 있으므로, 주의해야 한다.

○ 시간

인쇄광고는 공간이 기본이지만, 텔레비전 광고는 시간, 곧 시간길이가 기준이 되는데, 왜냐하면 텔레비전 광고는 시간의 흐름을 따라 전달되기 때문이다. 시간길이가 정해져 있기 때문에 아무리 좋은 광고라 하더라도, 제한된 시간 안에 풀어낼 수 있는 소재나 아이디어를 찾는 일이 무엇보다 중요하다. 또 제한된 시간 안에 기승전결이 이루어져야 한다.

나라마다 차이는 있지만, 일반적으로 15초, 30초가 기본이고, 그 이상의 길이도 있다. 15초에 맞는 소재를 30초로 늘리면 작품 전체의 긴박감이나 흥미가 떨어져, 효과가 반으로 줄어든다. 반대로 30초에 맞는 내용을 무리하게 15초 안에 넣으려 하면, 보는 사람이 알기 어려워질 수 있다.

텔레비전 광고를 만드는 규칙

텔레비전 화면에는 언제나 움직임이 있다. 이런 사실을 전제로 해서, 일본의 니혼대학교 나메카와 교수는 영상을 만드는 세 가지 기본규칙을 정했는데, 다음과 같다.

> 첫째, 영상은 세로의 길이가 가로에 비해 짧으므로, 좌우로 움직이는 팬(pan) 운동이 많아야 한다.
>
> 둘째, 수평선 운동은 화면을 지나치게 안정되게 하므로, 될 수 있는 대로 기울어진 구도를 많이 써야 한다. 카메라 각도나 움직임도 기울어진 운동을 많이 씀으로써, 화면 바깥으로 상상의 작용을 넓힐 수 있도록 한다. 또한 기울어진 구도에는 화면이 크게 보이도록 하는 효과가 있다.
>
> 셋째, 먼샷(long shot)이나 전체샷(full shot)은 될 수 있는 대로 피한다. 가운데샷, 가슴샷, 클로즈업을 기본으로 하며, 클로즈업으로 힘이 넘치는 표현을 하는 것이 효과적이다. 지나치게 멀리 있거나, 작은 대상물도 피한다.

일반적으로 텔레비전 영상은 가정과 바깥세상을 이어주는 조그만 창이다. 그래서 될 수 있는 대로 좀 더 가까이에서, 좀 더 크게 보고 싶어 하는 욕구가 생긴다. 그로부터 클로즈업 영상이 자연적으로 요구되는 것이라고 리처드 허벨(Richard Hubbel)은 그의 저서 〈텔레비전(Television)〉에서 말했다.

그밖에도, 그는 텔레비전 화면에서 인상의 효과를 크게 하는 방법으로는 다음과 같다.

> 첫째, 움직이는 것은 멈추어 있는 것보다 인상이 세고, 멈추어 있는 영상 속에 움직이는 것이 있으면, 보는 사람은 움직이는 것에 주의를 모은다.
>
> 둘째, 큰 것은 작은 것보다 힘세고, 가까운 곳에 있는 것은 먼 곳에 있는 것보다 인상이 힘세다. 사람은 인상이 힘센 것에 주의를 모은다.
>
> 셋째, 자극효과는 뒤쪽으로 갈수록, 늘어나는 경향이 있다.
>
> 넷째, 목소리나 영상에서 이런 방식을 거꾸로 연출해서, 뜻밖의 효과를 만들어낼 수도 있다.

사람의 표준 시각범위는 30°이며, 중심에 초점을 맞추어 정확히 사물을 인식하게 되는 범위는 1°와 2° 사이다. 텔레비전은 30° 범위에서 보기에 가장 좋은 매체다. 짧은 시간에 흥미 있는 곳으로 눈길을 이끌기 위해서 눈이 머물기 쉬운 곳에 눈길을 붙잡는 것 (eye-catcher)을 두는 것이 무엇보다 중요하다.

눈길을 붙잡는 것에 멈추어진 시각은 1초 안에 대상을 인식하게 되고, 다음 2초 안에 흥미여부를 판단하기 때문에, 눈길을 이끌 수 있는 요인을 바로 보여야 한다. 일단 이끌린 눈길은 움직임에 따라 초점을 맞추어가며 따르는 것이다.

텔레비전 광고에서 그림을 만드는 규칙은 이런 눈길의 원리에 바탕하여, 합리적으로 만들어졌다(윤석태 외, 2012).

텔레비전 광고영상의 기본

텔레비전 광고영상을 어떻게 만들어야 하느냐는 곧 상품을 파는 힘이 어느 정도냐 하는 것과 같다. 이것은 바뀌지 않는 법칙이다. 최근에 나타나는 텔레비전 광고영상을 보고, 광고가 원점으로 돌아가야 한다는 소리가 높다. 이는 광고영상에 주어진 사명과 역할을 다시 한 번 되돌아보게 하는 것으로, 광고를 보는 사람의 반응을 보면 더욱 분명해진다. 보는 사람이 출연자의 이름이나 이야기는 기억하면서, 주인공인 제품이나 기업의 이름을 모르는 경우가 흔하다. 경우에 따라서는 다른 회사 제품으로 기억하기도 한다. 광고를 함께 만든 제작요원들이나 감독이 지나치게 자기 방식만을 주장하다보면, 결과가 엉뚱한 곳으로 흘러버릴 수도 있다.

데이빗 오길비는 그의 저서 〈광고 불변의 법칙〉에서, 효과적인 광고영상 제작을 위한 16개의 힌트를 제시하고 있다. 아주 당연한 이야기지만, 오늘날의 텔레비전 광고영상을 기획하고 만드는 사람들이 다시 한 번 생각해볼 가치가 있다. 광고주 담당자는 물론 광고회사나 제작요원들 모두가 언제부터인가 광고의 기본을 잃어버리고 있는 것은 아닌지 스스로에게 물어볼 필요가 있다.

광고영상 제작을 위한 16가지 힌트

▶ **브랜드를 드러내라_** 놀랄 만큼 많은 사람들이 광고는 기억하고 있지만, 브랜드는 잊어버린다. 그렇지 않으면, 다른 경쟁제품으로 기억하는 어처구니없는 결과를 가져오는 경우도 있다. 브랜드를 늘어놓는 것이 천박하다고 생각하는 광고인이라면, 다시 한 번 생각해보아야 한다.

▶ **포장된 제품을 보여주라_** 제품과 함께 겉포장을 보여주어야 한다. 판매점에서 보이는 것은 포장된 제품이다. 설사 보여준다 해도 지나치게 작은 크기로 보여주거나, 짧게 끼워넣어 보여주는 것은 아닌지 생각해보아야 한다. 특히 마무리샷에서 제품이나 회사이름이 눈에 보이면서, 미처 알아보기에 앞서 사라지는 것은 보는 사람을 무시하는 짓이다.

▶ **음식에는 생명을 불어넣어라_** 식품은 먹음직스러워야 한다. 먹음직스럽게 보이려면, 음식에 움직임을 주어 생명을 불어넣어야 한다. 크게 보여주는 것도 하나의 방법이다.

▶ **클로즈업하라_** 제품이 광고의 주인공일 때에는, 클로즈업으로 보여주는 것이 효과적이다. 가까이서 보여줄 때, 뚜렷이 알게 되고, 사는 사람의 입맛을 당기게 한다.

▶ **불을 뿜으며 시작하라_** 주어진 15초, 30초, 짧을수록 첫 화면에서 불을 뿜어야 한다. 그것이 눈길을 사로잡는 길이다. 첫 화면에서 보는 사람을 사로잡지 못하면, 그냥 흘러가 버린다.

▶ **말할 거리가 있으면 노래를 불러라_** 음악은 간단하게 감성을 전달할 수 있는 수단이다. 그러나 음악은 일반적으로 긍정적인 것도, 부정적인 것도 아님을 알아야 한다.

▶ **소리효과를 살려라_** 광고음악이 판매에 거의 영향을 주지 않는 반면, 고기를 지글거리며 굽는 소리효과는 기분 좋은 느낌을 준다. 소리효과의 힘을 알아야 한다.

▶ **화면밖 소리(voice—over)와 화면안 소리(on camera)_** 화면에 나타나지 않는 해설자의 소리는 효과가 적다. 될 수 있는 대로 화면 안에서 말하는 것이 더 설득력 있다. 출연자가 누구에게 말하고 있는지 애매한 경우도 있다. 설득의 상대를 보고 말하라.

▶ **자막_** 소비자에게 전달하는 전언이 나올 때, 자막이 나타나면 더욱 효과적이다. 자막은 전언과 절대적으로 맞아야 한다.

■ **눈에 보이는 낡은 인상을 피하라_** 보는 사람은 언제나 새로운 영상을 바란다. 어디서 본 듯한 영상은 보는 사람의 흥미를 자극하지 못한다. 비슷한 소재나 영상은 다른 제품의 광고를 상기시킬 뿐이다.

■ **장면 바꾸기_** 지나치게 많은 장면으로 복잡한 영상은 그럴듯해 보이지만, 브랜드를 바꾸는 데는 별다른 역할을 하지 못한다.

■ **기억력을 높여라_** 무조건 바꾼다고 새로운 이미지를 주는 것은 아니다. 오랫동안 눈에 보이는 효과를 준 영상은 지속되어야 한다. 이는 브랜드와 전언을 인식시키는 데 큰 역할을 한다.

■ **제품을 쓰는 모습을 보여라_** 실제로 제품을 쓰는 장면을 보여주어야 한다. 그리고 그 결과가 어떻게 되는지도 보여준다.

■ **영상은 모든 것을 할 수 있다_** 오늘날의 기술은 모든 것을 할 수 있게 한다. 한계가 있다면, 그것은 광고제작 담당자의 상상력이다.

■ **헷갈리게 하는 광고_** 많은 광고 가운데는 잘못 알게 하는 광고가 뜻밖에도 많다. 똑바로 알 수 있도록 만들어야 한다. 더욱이 보는 사람을 놀리는 화면은 안 된다.

■ **광고회사를 불명예스럽게 하지 마라_** 제작비가 많다고 말하기에 앞서, 다음 네 가지 사항을 냉철하게 검토하는 것이 먼저다.

> 첫째, 출연자 수를 줄여라
> 둘째, 연주소 안에서 찍을 것을 밖에서 찍지 않는다.
> 셋째, 3D 일을 줄인다.
> 넷째, 유명인을 고집하지 않는다.

텔레비전 광고를 나타내는 방법

여기에는 이야기판, 대본, 극본과 주된 그림 등의 방법들이 있다.

▶ **이야기판(storyboard)_** 텔레비전 광고를 나타내는 일반적인 방법은 이야기판을 통해서이다. 이야기판에서는 작은 텔레비전 화면을 이어서 나타내고, 밑에 설명 칸이 있다. 연출자(또는 미술감독)는 거기에 광고의 주요장면을 그려 넣고, 소리를 적고, 이미지들 아래에 무대 지시사항들을 적어 넣는다. 이야기판은 광고가 무엇을 말하는지, 무엇을 뜻하는지를 한눈에 알 수 있게 해준다.

▶ **대본(script) 형식_** 이는 그림을 그리기보다 내용을 적는 것이다. 한 장의 종이에 두 개의 칸을 그린다. 왼쪽 칸에는 몇 마디 문장으로 각각 주가 되는 그림을 설명하고, 오른쪽 칸에는 각각의 머리에 그림에 따르는 지시사항이나 소리를 적는다. 이런 형식이 쓰임새가 있으며, 자신의 생각이 읽는 사람에 따라, 놀라운 정도로 잘 눈으로 볼 수 있게 된다.

▶ **극본(scenario)_** 자신의 생각을 단순히 글로 쓸 수 있다. 이것이 시나리오다. 이는 단지 몇 단락으로 텔레비전 광고를 적은 것이다. 광고를 대략 설명하라. 무엇이 일어나고 있는가? 광고가 어떻게 시작하고, 어떻게 끝나는가? 어떤 것이 해설이고, 증명이고, 또는 그 둘을 비틀어 모아놓은 것인가? 이런 것들을 말한다. 그러나 만약 광고가 이야기를 하면서 제품에 관해 말하지 않는다면, 그 광고는 제품과 이야기 사이에 이음매가 없다고 할 수 있다. 제품에 꼭 필요한 이야기를 만들도록 한다. 여기에 한 가지를 덧붙인다면, 이야기판을 그리기에 앞서, 극본을 적어보라는 것이다. 자신의 이야기가 뚜렷이 드러날 것이다.

▶ **주된 그림_** 광고에 관한 생각과 광고 자체를 요약하는 중심 그림으로서 주된 화면을 만들어본다. 결정적인 순간은 무엇인가? 예를 들어, 트로피카나 오렌지 주스는 사람들이 오렌지에 빨대를 꽂으려고 하는 모습으로 텔레비전 광고를 만들었다. 이 광고는 웃기고, 어리석은 행동으로 보이지만, 오렌지의 깨끗함을 극화한 것이다. 한 사람이 오렌지에 빨대를 꽂으려고 애쓰는 장면, 이것이 이 광고의 주된 그림이다.

또 다른 예가 있다. 전화기 앞에서 느린 움직임으로 떨어지는 하나의 핀이 미국의 이동전화회사인 스프린트(Sprint)사의 눈에 보이는 표어일 뿐 아니라, 주된 그림이 되었다. 이 회사 광섬유망의 품질을 눈에 보이게 하면서 광고를 시작해서, 마지막 부분에는 눈에 보이는 표어로 발전한다. "너무 조용해서 핀이 떨어지는 소리도 들린다." 여기서, 주된 그림은 기억을 돕는 장치다. 이 주된 그림 기법은 생각을 나타내기에 아주 쉬운 방법이다. 전체 이야기판을 보여주기보다 단지 중요한 한 그림만을 그려 넣고, 그 밑에 자신의 생각을 설명하는 문단을 적어 넣으면 된다. 그러므로 주된 그림은 쓰기가 쉽다. 제품을 쓰는 사람들은 오직

한 가지만을 보고 읽기 때문이다. 만약 당신의 문구가 분명하고, 세세한 것이라면, 보는 사람은 그 광고에서 충분히 힘센 느낌을 받을 수 있을 것이다.

자신의 생각을 이런 방법으로 나타내지 않았더라도, 자신이 만든 모든 텔레비전 광고에 주된 그림이 있는지 스스로에게 물어보라. 내가 내 생각을 하나의 결정적인 그림으로 줄일 수 있는가?

새로운 유형의 텔레비전을 보는 사람들

원격조정기(리모콘)를 통해 텔레비전 전송로(채널)를 이리저리 옮기는 것이 너무 보통일이 되어, 텔레비전 광고의 기본규칙이 바뀌게 되었다. 이제 텔레비전 광고에는 여러 가지 바깥 요인들이 많아졌다. 곧 눈에 보이는 효과만 작용하는 경우(소리를 듣지 않는 사람들을 위해), 소리만 작용하는 경우(부엌에서 일하면서 듣는 사람들을 위해), 그리고 이리저리 전송로를 돌리는 사이에 광고 스스로가 살아남아야 하는 경우(볼 만한 것을 찾으며 전송로를 왔다갔다 하는 사람들을 위해) 등이 있다.

이들은 자신이 바라지 않으면, 광고에 방해받지 않으려한다. 그러므로 광고는 볼거리를 내보여야 한다. 그렇지 않으면, 사람들은 다른 매체로 옮겨간다. 광고를 피해 비디오로 가거나, 소리가 나는 것이라면 소리를 꺼버리려고 할 것이다. 그래서 이제 텔레비전 광고는 영화를 만드는 것처럼 만들어야 하는데, 왜냐하면 텔레비전을 보는 사람은 아무리 짧은 것이라도 영화는 여전히 보기 때문이다(조지 펠튼, 2000).

광고 기획 과정

광고도 영화와 방송 프로그램 같은 영상물이기 때문에, 이야기 구조를 갖는다. 따라서 광고의 기획과정도 큰 틀에서 방송 프로그램의 기획과정과 마찬가지의 과정을 밟는다고 할 수 있겠다. 그러나 광고의 특성상 구체적으로는 방송 프로그램의 기획과는 상당히 다르게 진행된다. 무엇보다도 광고는 광고주의 요구에 따라 만들어진다는 점과, 15초 내지 30초라는 짧은 시간과 제한된 화면의 수를 가지고 이야기를 줄여 넣어야 한다는 점 때문에, 방송

프로그램과는 제작기법에서 크게 차이가 난다는 사실을 기억해야 한다.

○ 소재 고르기

방송 프로그램의 경우, 소재는 제작자가 프로그램의 기획의도에 따라 수많은 대상 가운데서 가장 알맞다고 생각되는 것을 고르면 된다. 그러나 광고는 광고주가 광고대행사에 광고를 의뢰해옴에 따라 소재가 정해진다. 일반적으로 광고주는 자신의 회사가 만든 제품을 일반 소비자들에게 널리 알려서 많이 팔릴 수 있게 하기 위해서, 광고를 하는 것으로 생각된다. 그러나 실제로 광고주가 광고를 의뢰하는 이유는 매우 많다. 그러므로 광고주가 광고를 의뢰하는 구체적인 요구사항이 바로 광고기획의 소재가 된다고 하겠다.

참고로 광고전문가 론 카츠(Ron Kaatz)는 그의 저서 〈광고와 마케팅의 점검목록(Advertizing and Marketing Checklist)〉에서, 일반적으로 광고를 하는 이유를 다음과 같이 설명하고 있다.

1. 새로운 소비자를 끌어들이기 위해
2. 쓰는 횟수를 늘리기 위해
3. 쓰는 방법을 늘리기 위해
4. 다른 방법으로 쓰는 사람들을 늘리기 위해
5. 판매량을 늘리기 위해
6. 바꾸어 쓰는 횟수를 늘리기 위해
7. 판매하는 계절을 늘이기 위해
8. 다른 제품을 쓰는 소비자를 끌어오기 위해
9. 제품들을 함께 소개하기 위해
10. 불리한 것을 이롭게 꾸미기 위해
11. 새로운 세대를 끌어들이기 위해
12. 이미지, 품위, 리더십을 창조, 강화, 유지하기 위해
13. 새로운 제품을 소개하기 위해
14. 오래된 제품을 소개하기 위해
15. 새로운 회사를 소개하거나, 알리기 위해
16. 판매활동을 도우기 위해
17. 업계 전체의 몫을 키우기 위해
18. 판매팀에게 기회를 주기 위해
19. 새로운 회사 이름을 알리기 위해
20. 어느 회사를 다시 자리매김 하기 위해

이밖에도 13가지의 다른 이유들이 있다. 그러므로 이들 이유 하나하나에 따라, 광고 전략을 다르게 짜야 한다. 곧 방송 프로그램 기획에서 말하는 소재를 처리하는 방법인 주제를 달리 정해야 할 것이다.

:: 광고주 설명회

광고주가 광고를 제작하려고 하면 먼저 광고대행사를 선정하여 광고제작을 부탁한 다음, 대행사의 제작관계자들을 부르고, 또한 자기 회사의 광고제작 관계자들을 함께 참석시키는 회의를 열어, 광고제작에 관한 문제를 논의한다. 이때 대행사 기획자는 광고제작에 관한 설명자료(agency brief)를 만들어, 광고주가 요구하는 광고의 개념(concept)을 설명한다.

광고주 회사의 광고제작 관계자들도 미리 준비한 것이 있다면, 광고대행사 측에 광고의 개념에 대해 설명할 수 있다. 이 회의에 대행사의 광고문안 작성자(copy-writer)도 함께 참석하는 것이 좋다. 뒤에 광고의 개념을 정리하여 문안을 만들 때, 큰 도움이 되기 때문이다. 이 회의에서 가장 중요한 것은 대행사의 광고제작 관계자들은 광고주에게 광고에 관해서 끊임없이 물어보아야 한다는 것이다. 왜 이 광고를 만들어야 하는지, 인쇄광고나 인터넷 광고는 계획하는지, 텔레비전 광고가 나가기에 앞서 제품에 대한 PR 계획은 없는지, 광고비는 얼마나 되는지, 매출목표가 어느 정도인지 등을 물어보아야 한다.

제품에 관한 모든 자료와 조사보고서, 시장상황, 광고를 하고자 하는 제품의 매출곡선, 경쟁 제품의 매출곡선, 값, 유통과정 등 제품과 시장에 관한 정보를 될 수 있는 대로 많이 얻어야 한다. 그밖에도 광고주에게 요청할 것이 많다. 조사회사에서 지속적으로 실시했을 각종 조사 자료를 받는다. 제품의 R&D 담당 연구원을 소개받는다. 언제 공장을 둘러볼 수 있는지 물어본다. 대리점이 있다면 가보고, 거기서 면담할 직원을 소개받는다. 유통이 대형 할인점 중심이라면 직접 가볼 수 있게 매장 담당자를 소개받는다. 가격정책을 어떤 식으로 하는지 알아본다. 인터넷 판매의 비중을 알아본다.

광고전문가 잭 포스터(Jack Foster)의 저서 〈잠자는 아이디어 깨우기〉에는 광고주의 제품을 연구하기 위해 끊임없이 질문하는 광고문안 작성자의 이야기가 나온다. 광고제작을 맡은 제품에 대하여 될 수 있는 대로 많은 정보를 모아야 한다는 교훈을 주는 사례다.

베이컨 광고를 맡은 첫날, 그 회사 사장에게 수석 문안작성자가 제품에 관해 묻는다.

"베이컨이 대체 뭡니까?"

"어떤 돼지고기를 쓰지요?"

"다른 돼지고기보다 베이컨의 맛을 더 좋게 하는 돼지고기가 있습니까?"

"경쟁사는 어떤 돼지고기를 씁니까?"

"돼지들은 무엇으로 키웁니까?"

이런 식으로 자그마치 60여 가지의 질문을 하는 동안, 그 사장이 다른 일로 나가야 한다고 하니까, 그는 내일 다시 와도 되느냐고 물었다. 광고주는 "뭐 하려요?" 하고 되묻자, 그는, "그밖에도 베이컨을 만들고, 포장하고, 배달하고, 판매하는 사람들에 관해 몇 가지 물어보려고요."

이것은 과장된 사례겠지만, 어디에서, 어느 순간에 절묘한 아이디어가 튀어나올지 아무도 모른다는 점을 강조하고 있다.

○ 주제 정하기

광고주회의 결과 광고를 만들기로 결정되었으면, 대행사의 기획담당자는 이제 광고제작에 관한 개념적인 문안설명서(creative brief)를 쓴다. 이것은 제작팀에게 짧게 광고의 내용에 관해 설명해주는 것이다. 이것은 전략기획서이기도 하고, 광고제작의 지침서이기도 하다. 또는 광고주와 대행사 기획담당자와의 계약서라고 말하기도 한다.

실제로 외국의 대행사에서는 이를 계약서로 생각한다. 일이 시작되기에 앞서, 업무의 책임 소재를 확실하게 해두는 것이다. 그래서 기획담당자가 이 문안설명서를 만든 뒤에 광고 문안작성자와 광고의 개념에 대해 여러 차례 협의한 뒤에, 승인을 받는다. 문안설명서 아래에 광고문안 담당자의 서명을 받고, 이를 광고주에게 제시하여 서명을 받아야 비로소 광고제작이 시작된다.

이 문안설명서 안에는 제작에 관한 모든 자세한 계획이 들어있어, 문안작성 팀이 이 문서만 보면, 무엇을 어떻게 만들고 싶은지에 대한 의도를 확실하게 알 수 있다. 그러므로 온갖 통찰력을 동원하여 문안작성자가 좋은 아이디어를 많이 낼 수 있도록 설명서를 만든다.

여기서, 문안을 만든다는 것은 방송 프로그램의 기획과정에서 소재를 처리할 방법, 곧 주제를 정하는 일이다. 이 주제가 올바로 정해져야, 제대로 된 광고가 만들어질 것이다. 이것이 분명하지 않으면, 광고의 초점이 흐려질 것이고, 그러면 제대로 된 좋은 광고를 만들 수 없을 것은 뻔한 이치다. 적게는 수억 원부터 많게는 수백억 원이 들어가는 광고비를 쓰

는데 이렇게 대충 넘어갈 수는 없다.

기본적인 설명서의 항목은 대개 7가지 정도로 구성된다. 세계의 모든 광고대행사의 문안 설명서는 내용과 형식이 비슷하다. 대행사의 기획담당자는 광고주에게 받은 같은 개념이라도 문안작성 팀이 알기 쉽게 나타내주어야 한다. 그래야 쉽게 영감을 얻을 수 있다. 듣는 순간 바로 생각이 떠오르지 않고, 머릿속에서 그림으로 그려지지 않는 말은 개념으로서 자격이 없다. 광고주는 더러 그렇게 정리되지 않은 상태로 개념을 나타낼 수는 있다. 물론, 문안작성자 못지않은 말을 고르는 실력을 보여주는 광고주도 있다. 그러나 기획담당자나 문안작성자는 시인이 되어야 한다. 광고주에게 받은 내용을 그대로 옮기는 건조한 표현능력으로는 무릎을 치는 좋은 아이디어가 나올 리가 없기 때문이다.

사실, 문안설명서의 개념이 잘 나오면, 문안의 아이디어가 다 나온 것이나 마찬가지다. 때로 잘 나타낸 개념의 문구가 그대로 광고의 문안이 되는 일이 많다. 기획이나 문안작성자, 미술감독, 제작자 같은 이름은 직업적인 편의상의 구분일 뿐이다. 아이디어는 누구나 낼 수 있다. 그 가운데서 좋은 아이디어를 내는 사람이 좋은 평가를 받는다.

01 광고를 하는 이유

광고를 만들기에 앞서 반드시 알아야 할 것이 있다. 도대체 시장상황은 어떠한가, 광고하려는 제품이 과연 광고할 가치가 있는가, 시장에서 먹힐만한 제품인가, 시장에는 도대체 어떤 문제가 있는가, 어쩌면 경쟁사가 우리의 제품과 같은 제품을 개발하고 있지는 않은가, 광고주가 개발한 기술을 경쟁사가 이미 특허를 내놓지는 않았을까, 광고하려는 제품군에 대한 사람들의 인식은, 생활에 꼭 필요한 제품인가, 아니면 그저 그런 개념의 제품인가, 이미 좋은 제품이 많이 나와 있는데, 어쩔 수 없이 내놓는 것은 아닌가, 이미 있던 제품을 이름과 포장을 바꾸어 다시 선보이는 것은 아닌가, 제품 범주에서 가장 좋은 제품인가, 브랜드로 떠올라 오래 갈 수 있는 제품인가, 이번 광고가 어떤 역할을 해야 하는가, 신제품을 알리는 광고인가, 아니면 시장에서 현재의 판매량을 유지하기 위한 광고인가?

이런 종류의 질문에 대한 대답을 미리 적어본다. 만일 여기에 별로 쓸 것이 없다면, 굳이 광고를 할 필요가 없는 제품일 수 있다.

02 광고의 목표

무슨 일에나 목표가 있다. 정확하게 왜 이번 광고를 하는지, 무슨 효과를 노리는지를 여

기에 적는다. 목표를 적을 때는 될 수 있는 대로 잴 수 있는 목표를 세워야 한다.

이것이 유명한 러셀 콜리(Russel Colley)의 광고효과를 재기 위한 광고의 목적을 정의하는 것(Defining Advertizing Goal for Measured Advertizing Result, DAGMA)이다. 기업의 광고비는 늘고 있지만, 그 효과를 알 수 없기 때문에 전미광고주협회에서 광고효과 측정에 관한 통일기준을 만든 것이다. 예를 들어, 이번 광고의 목표를 '새로 시장에 내는 제품의 매출을 올린다'라는 식으로 적으면 모자란다는 것이다. 광고를 집행한 다음에 그 효과를 잴 방법이 없기 때문이다. 얼마만큼의 제품을 팔아야 할지 구체적인 목표와 기준을 정하지 않았으므로, 잴 방법도 없는 것이다. 광고를 만들기에 앞서 미리 '현재의 매출액을 기준으로 매출을 15% 더 올린다'든지, '현재의 35%인 브랜드 인지도를 광고를 집행한 뒤, 50%까지 끌어올린다'는 식의 구체적 목표를 적어야, 뒤에 광고효과를 잴 수 있다.

어쨌든 광고의 목표를 확실하게 알고 제작에 들어가야, 크고 작은 결정을 해야 하는 모든 순간에 올바른 판단을 할 수 있다. 가장 중요한 한 가지 목표만 적으라는 것이다. 광고주는 새로 만드는 광고에 많은 이야기를 담고 싶은 유혹에 빠지게 된다. 특히 텔레비전 광고의 영향력은 워낙 크기 때문에, 그 기회를 통해서 여러 가지 제품의 좋은 점들을 알리고 싶어 하는 것이다. 워낙 많은 비용이 들어가는 일이라 진행하는 내내 실패에 대한 두려움이 앞서고, 그러다보니 혹시 빼놓은 것은 없는지 챙기려는 마음에서 여러 가지 전언을 담고 싶어 하는 것이다. 그러나 한 가지만 해야 효과적이다. 세상이 복잡해질수록, 사람들은 단순함을 좇는다. 자신에게 도움이 되지 않거나, 유익하지 않은 정보는 아예 막아버린다. 안타깝게도 광고도 거기에 해당된다. 그러므로 광고의 목표에는 절대로 '-과-'를 넣지 말아야 한다.

"우리집 강아지 뽀삐. 언제나 우리 집엔 뽀삐. 뽀뽀뽀뽀뽀뽀뽀 삐삐삐삐삐삐 뽀삐 뽀삐"라는 CM송은 35년이란 세월이 지나도 여전히 소비자의 기억 속에 남아있다. 그 광고를 처음 만들 때의 광고목표는 무엇이었을까? 처음 시장에 선보이는 '뽀삐'라는 브랜드 이름을 알리는 것이 목표였을 것이다. 만일 그 하나의 목표 말고 우수한 품질과, 세련된 표장 디자인, 물에 잘 녹는 재질, 부드러운 느낌, 믿을 수 있는 기업의 제품임을 알린다는 목표를 모두 광고에 담았다면, 오랜 세월이 지난 지금까지 다 기억에 남았을까? 그 많은 전언을 한편의 광고에 물리적으로 다 넣을 수도 없었을 것이다. 광고를 통해 전하고 싶은 말이 많겠지만 꾹 참고 다 버리는 것이 좋다.

사람들은 한 번에 한 가지만 기억한다. 광고라는 매체를 통해서는 그 하나도 기억하지 못할 수 있다. 짧은 시간 안에 한 가지 사실로 브랜드를 잘 나타내어서 소비자의 뇌리에

심어주어, 성공을 거두고 있는 예는 얼마든지 있다. 전달할 때는 멋진 성우의 목소리로 실감나게 나타내기도 하고, 인상적이고 기억하기 쉬운 노래로 만들어 친밀하게 다가가기도 한다.

> '빨래엔 피죤'
> '맞다, 게보린!'
> '또 하나의 가족, 삼성'
> '사랑해요 LG'
> '깨끗함이 달라요-화이트'
> '생각대로 T'
> '하이마트로 가요!'
> '일요일은 오뚜기 카레'
> '일요일엔 짜파게티'

이들 브랜드나 광고 표현에 대한 소비자들의 좋아하고 싫어하는 느낌은 사람에 따라 다르겠지만, 모두 우리의 기억에 브랜드와 개념을 확고하게 심어준 광고들이다. 이런 원리를 자기의 브랜드나 지금 광고하려는 브랜드에 적용해보라. 또는 이름만 들어도 누구나 아는 유명한 브랜드를 머릿속에 몇 개 떠올려보라. 과연 이들의 예처럼, 브랜드 이름과 한 가지 특징을 잡을 수 있겠는가?

03 ▶ 광고문안 설명서(Creative Brief)

광고문안 설명서에는 항목이 많아 복잡해보이지만, 결국 거기에서 가장 중요한 것은 두 가지다. 개념과 목표 소비자다. 곧 '무엇을 누구에게' 말할 것인가를 확실히 해두면 되는 것이다. 설명서를 반드시 만들어야 하는 이유는 한 가지 더 있다. 아이디어를 개발했는데, 그것이 좋은 아이디어인지 아닌지, 제대로 된 아이디어인지를 검토할 때, 이 설명서가 필요한 것이다. 만일 설명서 내용대로 개념을 합의하지 않고 아이디어를 냈다면, 이 아이디어가 나왔을 때 무든 기준으로 판단하겠는가? 매번 세상의 모든 사람들을 기절시킬 수 있는 아이디어를 낼 수는 없어도, 적어도 전략방향에 맞는 아이디어를 낼 수 있게 하는 것이 이 문안설명서다.

대행사의 기획담당자가 문안작성자에게 애매모호한 개념을 전해주면, 제작물도 그대로

나온다. 구체적이고 확실한 말로 개념을 나타내야 한다. 수준 높은 개념을 찾아내는 데에 힘써야 한다. 번개처럼 뇌를 스치며 지나가는 직관도 중요하지만, 깊은 생각 끝에 나온 개념이라야 수준 높은 광고를 만들어낼 수 있다.

텔레비전 광고는 한번 방송하고 끝내는 것이 아니다. 오랜 기간 방송해서 브랜드와 그것이 보내는 전언을 기억시키는 쌓이는 효과를 계산해야 한다. 그 말만 해도 바로 "아하. 그 브랜드!" 하고 기억해줄 힘찬 개념을 준비해야 한다.

04 브랜드(Brand)

브랜드란 우리가 알고 있는 제품과는 다르다. 제품이 공장에서 만들어지는 것이라면, 브랜드는 제품이 소비자와 맺고 있는 관계를 말한다. 다른 말로 하면, 소비자가 산 것을 말한다. 제품의 품질이나 기능만 따지면 만 원이면 살 수 있는 청바지를 30만 원, 300만 원이란 큰돈을 주고 샀다면, 브랜드를 산 것이 된다. 그 소비자는 제품과 이미 어떤 좋은 관계가 맺어졌기 때문에, 기꺼이 큰돈을 주고 사는 것이다. 이런 경우에는 제품 자체보다는 그것을 입으면 멋지게 보이리라는 어떤 꿈을 산 셈이 된다.

짐을 나르는 기능만 생각한다면, 굳이 몇 백만 원짜리 명품가방을 살 필요가 없다. 그냥 쇼핑백이나 보자기에 담아서 날라도 될 테니까. 그 가방이 단순히 짐을 나르는 일뿐 아니라, 나를 나타내는 역할을 하기 때문에 큰돈을 주고 사는 것이다. 우리나라에서는 유명 브랜드나 명품이라고 하면 쉽게 알아준다. 그래서 세상의 모든 제품은 공장출신 제품에서, 백화점 출신 명품 브랜드가 되려고 하는 것이다.

그러므로 어떤 하나의 브랜드를 만드는 것들은 정말 여러 가지다. 제품의 품질은 물론이고, 맛, 포장, 매장환경, 전시장, 자매제품, 디자인, 색상, 값, 기업 이미지, 영업력, 용역에 대한 경험, 운송트럭, 구전, 텔레마케팅 원고, 홍보, 회사 안내원의 스타일, 전화응대 방식, 지배적인 편견과 사회적 태도, 대중 또는 개인의 기억, 역사 등등 이처럼 별 가치가 없어 보이는 것들이 모여, 한 기업의 가장 커다란 가치를 담은 자산, 이른바 '360도 브랜드'를 만드는 것이다. 브랜드는 서로 이어져있는 이미지, 제품, 소비자, 영향력, 유통 등 6가지 자산의 통합체다. 곧 소비자가 어떤 제품에 대해 느끼는 모든 것의 총합이라 할 수 있다.

데이비드 오길비는 브랜드를 다음과 같이 정의했다.

"브랜드는 매우 복잡한 상징이다. 제품이 주는 혜택, 역사, 명성, 광고하는 방식 등의

보이지 않는 총합이다. 브랜드는 또한 그것을 쓰는 사람에 대한 소비자의 인상이자 자기들만의 경험이라 할 수도 있다."

결국 판매를 위한 의사소통의 모든 노력은 자신의 제품을 막강한 힘을 가진 브랜드로 만들기 위한 것이라 하겠다. 그래서 브랜드에는 마치 사람처럼 고유한 DNA가 들어 있다고 말한다. 사람에게 지문이 있다면, 브랜드에도 지문이 있다는 것이다. 다른 브랜드와 확실하게 나뉘는 브랜드의 정의를 찾아서 여기에 적는다. 그래서 뒤에 광고 아이디어를 낸 뒤, 이것과 맞추어보는 것이다. 브랜드의 성격에 맞지 않는 아이디어는 아무리 좋아도 광고로 만들 수 없다. 잘못하면 엄청나게 많은 돈과 시간을 들여 경쟁사의 브랜드를 돕는 결과를 만들 수도 있기 때문이다.

코카콜라와 펩시콜라의 브랜드 정의는 서로 달라야 한다. 코닥필름과 후지필름의 브랜드 정의도 당연히 달라야한다. 애써 만들어 칭찬받고 방송한 텔레비전 광고가 경쟁사 브랜드를 돕는 일은 자주 벌어진다. 그러므로 무리들과 확실히 나뉘는 DNA와 브랜드의 힘을 가져야 소비자들이 평생 찾아주는 힘센 브랜드가 되는 것이다.

참고로 브랜드 광고 문안을 몇 편 소개한다.

▶ 맥스웰하우스 커피

맥스웰하우스는 필요할 때 언제나 그 자리에 있는 마음 넓은 특별한 친구다. 커피 자체의 풍부하고 매혹적인 특징을 지닌 맥스웰하우스는 날마다 정신없는 생활 때문에 빼앗긴 소중하고 개인적인 순간들을 즐길 수 있게 해준다.

긴장을 풀어주고, 편안하고 친밀한 분위기를 만들어주는 맥스웰하우스는 놀라운 만족감을 서로 나눌 수 있게 해주며, 원한다면 특별한 사람과도 함께 나눌 수 있게 해준다.

▶ 펩시콜라

'내 미래는 내가 결정한다!'는 도전적인 외침이다. 펩시를 마시는 사람들은 자신만의 방식을 선택한다. 그저 평균적인 것(Coca Cola)은 받아들이지 않는다.

펩시는 때로는 반항적이며, 가끔씩 불손하지만, 항상 젊고 생기가 있다. 언젠가는 왕관을 차지할 수 있다고 믿는 대담한 도전자다. 자신이 원하는 바를 스스로 결정하는 10대들은 콜라도 올바르게 선택한다.

05 경쟁상황

판매는 전쟁이다. 그 속에서 브랜드는 살아남기 위해 서로 경쟁한다. 가장 많이 인용되는 문구는 또한 손자의 '지피지기(知彼知己) 백전불태(百戰不殆)'다. 상대를 알고 나를 알면, 백 번 싸워도 위태롭지 않다는 뜻이다. 나의 브랜드에 대하여 알기는 어렵지 않다. 그러나 경쟁 브랜드에 대해 알기 위해서는 많이 애써야 한다. 특히 아직 정보가 잘 드러나지 않은 신제품일 경우, 제품 정보나 판매 광고계획을 추측해야 하므로, 분석과 대책을 세우는데 세심한 주의가 필요하다.

경쟁분석은 일단 내 브랜드의 분석에서 시작한다. 가장 널리 쓰이는 분석방법은 SWOT 분석이다. SWOT란 강점(Strength), 약점(Weakness), 기회(Oportunities)와 위협(Threats)의 머리글자를 따서 만든 말이다. 강점과 약점의 분석은 내 브랜드의 상황을 분석할 때, 기회와 위협의 분석은 외부환경을 분석할 때, 쓸 수 있다. 보통 매트릭스를 그려서 4분면 위에 SWOT를 한 칸씩 나누어, 해당되는 내용을 채워넣는 것이다.

이런 과정을 거쳐 내 브랜드만의 '독특한 판매 주장'(Unique Selling Proposition, USP)을 찾아낸다. 경쟁분석을 통해 여러 경쟁 브랜드의 기능과 혜택뿐 아니라, 광고의 개념과 문안, 표어 등도 알아내어 비교해야 한다. 그래야 내 브랜드의 갈 길을 확실하고, 흔들리지 않게 설정할 수 있다. 판매는 인식의 싸움이다. 브랜드의 실체와 그것에 대한 소비자의 인식은 별개의 문제다. 내가 제일 잘하는 것을 SWOT 분석으로 찾아내고, 그것을 소비자에게 힘차게 인식시켜야 한다.

분석결과를 바탕으로 인식지도를 만들기도 한다. 그래야 경쟁 브랜드들과 내 브랜드가 소비자의 인식 속의 어느 자리에 있는지를 비교해볼 수 있다.

06 목표 시장

목표시장에 대한 분석은 크게 두 가지 갈래다. 하나는 먼저 제품을 팔아야 할 시장을 분석하는 일이고, 다음은 제품을 쓸 사람을 분석하는 일이다.

먼저, 시장분석(market analysis)을 위해서는 광고할 제품의 수명주기를 알아야 한다. 마치 사람의 일생처럼 제품에도 수명주기가 있어, 시간이 지남에 따라 판매량이 달라지기 때문이다. 제품의 수명주기는 제품이 처음 시장에 선보이는 도입기, 점점 팔리기 시작하는 성장기, 이제 시장에서 가장 잘 팔리는 성숙기, 마지막으로 인기가 떨어져 점점 판매량이 줄어드는 쇠퇴기로 나뉜다.

제품이 시장에 처음으로 선보일 때는 아주 적은 수의 사람만이 그 소식을 알게 된다. 이들을 혁신자(innovator)라 부른다. 이들은 제품이 나오자마자, 꼭 써보고 싶어 한다. 이들을 위해 자동차 회사에서는 신차 시승회를 열고, 디지털 카메라 회사는 시제품을 선물하여, 써 본 뒤의 감상문을 온라인으로 널리 알린다. 다음으로는 처음 써본 사람들(early adaptor)이 나와서 제품에 대한 여러 가지 정보와 함께, 제품의 좋은 점과 나쁜 점까지 자발적으로 홍보하도록 한다.

그러나 제품을 샀을 때 안정성을 좇는 보수적인 성향의 소비자도 있는데, 이들을 뒷시기의 많은 사람들(late majority)이라 한다. 이제 제품에 관한 정보는 소비자에게 널리 알려져 있다. 제품의 품질도 거의 표준화되었다. 제품이 가장 잘 팔리는 성숙기이기도 하다. 이 단계에 접어들어서야 제품을 사는 층을 늦은 소비자(late adaptor)라 하는데, 이들은 판매에서는 아무 뜻이 없는 집단이다. 그들을 위해서는 굳이 광고할 필요가 없기 때문이다.

목표시장에 대해서 알았다면, 다음으로는 광고할 목표시장을 알기 위해서 소비자 분석(consumer analysis)을 한다. 말하는 상대에 따라 전언이 완전히 달라지기 때문이다.

예를 들어, 생전 처음 자동차를 사려는 소비자에게 말할 때와, 잘 나가는 대기업 임원에게 말할 때, 전언은 완전히 달라질 것이다. 일반적으로 앞의 사람에게는 "나의 첫차"라는 광고개념이 어울릴 것이고, 뒷사람을 위해서는 개념을 정할 필요가 없을 뿐 아니라, 직접 광고할 필요가 없을 것이다. 그들은 어차피 자기 돈으로 차를 사지 않을 것이기 때문이다. 임원에게 주는 업무용 차는 대부분 회사에서 사준다.

또 실제로 제품을 쓰는 사람과 광고의 목표는 달라지기도 한다. 예를 들어, 기저귀를 쓰는 사람은 어린 아기지만, 광고를 보고 제품을 사는 사람은 아기의 어머니다. 때로는 목표로 하는 사람이 어떤 이유에서인지 광고할 제품을 쓰지 않는 소비자일 수도 있고, 경쟁사의 제품을 쓰는 소비자일 수도 있다. 광고할 제품을 쓰다가, 경쟁사 제품으로 옮겨 다니는 소비자도 있다. 그러므로 이들에게 다가가는 방법과 전언은 달라진다. 또 중요도에 따라서 1차 소비자와 2차 소비자로 나누기도 한다.

목표시장 분석을 위한 가장 일반적인 접근은 흔히 인구통계학적 특성과 심리적 특성으로 나누어 연구한다. 앞의 것은 나이, 성별, 교육수준, 인종 등 일반적인 사항들을 알아보는 것이고, 뒤의 것은 어떤 심리를 갖고 브랜드를 대하는지를 알아보는 것이다.

그래서 광고회사에서는 목표의 심리적인 특성을 알아내기 위해 가상의 한 인물을 정하여, 마치 소설을 쓰듯 그 인물의 심리나 일상생활 등에 대해 연구한다.

07 개념(concept)

개념은 모든 일의 기본이다. 이는 광고 전략을 세우는데 가장 중요한 사항이다. 이것을 제대로 정하지 않고 일을 시작하면, 전언의 전달은커녕 의견 자체가 통째로 무시되는 상황을 자주 만나게 된다. 그렇다면, 이처럼 중요한 개념을 어떻게 찾을 수 있을까?

론 카츠(Ron Kaatz)는 그의 저서 〈광고와 판매의 점검목록(Advertizing & Marketing Checklist)〉에서 광고의 개념을 찾는 방법을 다음과 같이 알려준다.

> 1. **제품을 쓰는 사람의 유형에서 찾을 수 있다_** '많은 사람들이 쓰는 제품', '가장 많은 사람들이 쓰는 제품', '누구나 쓰는 제품', '유명 인사들이 쓰는 제품', '전문가들이 쓰는 제품', '선택된 적은 수의 사람들이 쓰는 제품'이라고 말할 수 있겠는가?
> 2. **쓰는 방법에서 찾을 수 있다_** '함께 쓰는 제품', '누구에게 줄 제품', '내가 쓸 제품'이라고 말할 수 있는가?
> 3. **제품의 제조방법에서 찾을 수 있다_** '10번 걸러냈다', '순금으로 만들었다', '유기농법으로 키웠다'고 말할 수 있는가?
> 4. **놀라운 사실에서 찾을 수 있다_** '파텍 필립 시계는 1년에 딱 5,000개만, 그것도 수공으로 만든다.'는 이야기를 갖고 있는가?
> 5. **값의 특성에서 찾을 수 있다_** '더욱 비싼 제품', '가장 싼 제품', '더 값어치 있는 제품', '대폭 할인하는 제품'이라고 말할 수 있는가?
> 6. **이미지 특성에서 찾을 수 있다_** '고급 제품', '가치 있는 제품', '이국적인 제품', '스타일이 뛰어난 제품'이라고 말할 수 있는가?
> 7. **심리적 만족감에서 찾을 수 있다_** '마음의 갈증을 풀어주는 제품', '성적으로 매력있게 보이도록 해주는 제품', '사회적 지위를 나타내주는 제품', '좋은 엄마가 되게 해주는 제품', '좋은 아내가 되도록 해주는 제품'이라고 말할 수 있는가?
> 8. **제품의 전통에서 찾을 수 있다_** '옛날 맛 그대로 만든 제품', '1801년에 창립한 회사의 제품', '회사의 창립자가 유명한 제품'이라고 말할 수 있는가?
> 9. **안 쓰면 불편하다는 점에서 찾을 수 있다_** '안 쓰면 다칠 수 있다', '어떻게 이 제품을 안 쓸 수가 있지?'라고 말할 수 있는가?
> 10. **직접 비교에서 찾을 수 있다_** '코카콜라와 펩시콜라'는 영원한 숙적이다. 경쟁제품과 비교할 수 있는가?
> 11. **가치를 담은 뉴스에서 찾을 수 있다_** '새로 나온 제품', '개선된 제품', '탄생 100주년을 맞은 제품', '이 제품은 커다란 사건'이라 말할 수 있는가?

대부분 광고주의 설명을 잘 듣고, 자료를 잘 읽으면 알 수 있는 내용이다. 제품의 탄생 동기라든지, 이미 드러난 사실에 바탕을 두고 있기 때문이다. 그러나 이들 가운데, 6번과

7번에 특히 신경을 써야 한다.

6번과 7번에 소개한 '이미지'와 '심리적 만족감'은 잴 수 없는 부분이기 때문이다. 제품이 귀해서 만들기만 하면 팔렸던 옛날과 달리, 이제는 대부분 제품의 성능이 평준화됐다.

시장 1위의 제품이나 경쟁 제품에 비해, 성능이 많이 떨어지는 제품은 애초에 시장에 나오지도 않는다. 그래서 기술의 발달로 제품의 효능이 비슷해진 이 시대에는 제품의 '이미지'가 더욱 중요하게 된 것이다.

또한 '심리적 만족감'도 중요하다. 이전에는 제품 소비자의 근원적 문제만 해결해 주었으나, 이제는 심리적 만족감까지 주어야 하는 시대가 되었다. 제품과 브랜드는 그래서 나뉜다.

공장에서 나온 제품과는 달리, 브랜드는 제품의 단계를 뛰어넘어, 소비자와 이미 어떤 관계를 맺은 것을 브랜드라고 부른다. 그래서 일단 유명 브랜드의 자리로 오른 제품에는 소비자들이 의심 없이 돈을 치르는 것이다.

따지고 보면, 세상에 태어난 모든 제품이나 용역은 바로 '브랜드'가 되기 위해 애쓰고 있는 셈이다. 판매의 모든 노력도 결국 힘센 브랜드 만들기가 목표인 것이다. 다른 브랜드와 나뉘는 힘센 브랜드의 개념은 대개 표어의 형태로 만들어지기도 한다. 거꾸로 어느 브랜드의 표어를 보면, 그 브랜드의 성격과 이미지가 잡히기도 한다.

세계적인 브랜드들의 표어를 알아보자. 시대에 따라, 소비자가 바뀜에 따라 브랜드의 이미지도 바뀌지만, 핵심 이미지는 그대로 살아있어 그 브랜드를 고른 소비자들을 오래오래 안심시켜준다. 비즈니스 위크(Business Week)와 인터브랜드(Interbrand), 애드슬로건 언리미티드(ADSlogans Unlimited)가 고른 세계 100대 광고주의 표어들을 소개한다.

- **코카콜라:** 인생은 맛있는 것(Life tastes good)
- **마이크로소프트:** 오늘은 어디로 떠나시렵니까?(Where do you want to go today?)
- **IBM:** IBM을 쓸 준비가 되셨군요.(You are ready for IBM)
- **GE:** 당신의 삶에 좋은 것들을 전해드려요.(We bring good things to life)
- **노키아:** 사람과 사람을 이어줍니다.(Connecting people)
- **인텔:** 당신 디지털 세상의 중심(The center of your digital world)
- **디즈니:** 와서, 마법의 세계를 경험하세요.(Come and live the magic)
- **포드:** 바로 당신이 모는(Driven by you)
- **도널드:** 당신의 미소를 보고 싶어요.(We love to see you smile)
- **AT&T:** 경계가 없어요.(Boundless)

- **말보로:** 말보로의 나라(Marlboro Country)
- **메르세데스:** 당신이 누구시든 따릅니다.(Follow whoever you are)
- **시티뱅크:** 돈이 살고 있는 곳(Where money lives)
- **도요타:** 당신 앞의 차가 바로 도요타입니다.(The car in front is a Toyota)
- **휴렛–패커드:** 발명(Invent)
- **시스코 시스템:** 인터넷 세대에게 권한을(Empowering the internet generation)
- **아메리칸 익스프레스:** 외출할 때 꼭 챙기세요.(Don't leave home without it)
- **질레트:** 질레트는 혁신입니다.(Innovation is Gillette)
- **메릴 린치:** 메릴에게 물어보세요.(Ask Merrill)
- **소니:** 세상을 보는 방식을 바꾸자.(Change the way you see the world)
- **혼다:** 단순하게 하라(Simplify)
- **BMW:** 끝내주는 자동차(The ultimate driving machine)
- **네스카페:** 당신의 감각을 깨워라.(Awaken your senses)
- **콤팩:** 영감으로 얻는 기술(Inspiration technology)
- **오라클:** 오라클 소프트웨어가 인터넷을 움직인다.(Oracle software powers the internet)
- **버드와이저:** 맞아(True)
- **코닥:** 순간을 나누자, 인생을 나누자.(Share moments share life)
- **머크:** 당신의 미래입니다. 대비하세요.(It's your future Be there)
- **닌텐도:** 모든 걸 느껴요.(Feel everything)
- **화이자:** 인생은 우리 일생의 임무(Life is our life's work)

—— 나머지 줄임 ——

모든 주장에는 이유가 따라야 한다. 개념에 아무리 그럴 듯해 보이는 주장을 담았더라도 그것을 믿어야 할 이유가 없으면, 사기극이 되고 만다. 그래서 주장의 이유를 '믿어야 할 이유'라고도 한다. 만일 '물로 가는 자동차'를 개념으로 정했다면, 실제로 자동차가 휘발유나 경유 대신 물로 움직여야 한다. '세계에서 가장 잘 팔리는 맥주'라는 주장이 개념이라면, 그것을 입증할 자료가 있어야 한다. 그래서 칼스버그 맥주는 '아마도 세계에서 가장 잘 팔리는 맥주'라는 식으로 개념을 나타낸다.

주장할 수 없는 개념은 절대로 개념으로 삼아서는 안 된다. 그것이 광고인에 대한 인식과 신뢰도가 매우 낮은 이유이기도 하다. 실제로 중국에서 사온 값싼 인삼을 장뇌라고 광고하거나, 몇 번 바르면 기적적으로 얼굴의 주름이 없어진다는 화장품처럼 광고하는 일이 없어야 한다. 광고는 수많은 제품에 대한 정보를 알려주어 우리의 선택을 돕고 경제생활을 편리

하게 돕지만, 동시에 지나친 광고나 허풍광고를 통해, 소비자를 속이는 역할을 하기도 한다. 이윤추구가 기업의 목표라 하더라도, 그릇된 방법으로 욕심을 낸다면, 소비자가 가장 먼저 그것을 알아차리게 된다. 그리고 그것이 돌고 돌아, 자신에게도 나쁜 영향을 미치게 된다. 앞에서 든 30가지 제품의 예에서 보듯이, 광고에서 제품의 개념을 만드는 일이 방송 프로그램의 기획에서 주제를 정하는 일에 해당된다 하겠다.

◎ 구성

광고의 주제를 정했으면, 다음에는 이 주제를 그림과 소리를 써서 구체적으로 나타낼 방법을 연구해야 한다. 어떤 그림들을 어떻게 배치해서 주제를 나타낼 것인가, 그리고 그림에 맞는 문안을 어떻게 만들어서 그림과 함께 어떤 상승효과를 낼 수 있을까?

대체로 광고의 구성은 영화나 드라마처럼 극적구성 방식으로 구성한다. 예를 들어, 어느 젊은 여성이 얼굴에 기미가 끼어서, 남자들과 데이트할 엄두를 내지 못한다. 이때 새로운 화장품이 나타난다. 여성의 얼굴에 낀 기미를 없애주는 특별한 효과를 가진 화장품이다.

이 여성은 그 화장품을 사서 바른다. 그러자 거짓말처럼 지금까지 얼굴에 끼었던 기미가 사라지고, 아름다운 피부로 바뀌었다. "자, 이제는 안심하고 데이트에 나서자."

이런 방식으로 제품의 광고가 구성되어 왔다. 이것을 극적구성 방식이라고 한다. 이것은 시작부분에서 문제가 생기고, 이를 해결하려는 노력이 시작된다. 사건이 발전하면서 우여곡절 끝에 마침내 문제는 해결되고, 다시 평온을 되찾는다. 극적구성은 이와 같은 이야기구조를 갖는다.

대부분의 제품 광고가 이와 같은 극적구성 방식을 갖는데, 왜냐하면 시장에 나오는 대부분의 제품들은 소비자의 어떤 필요를 채워주기 위해 만들어지고, 시장에 나오기 때문이다.

광고의 이와 같은 구성방식을 잘 알고 난 뒤에, 구성에 대해 고민해야 한다.

앞서 설명한 대로, 제품이 소비자의 어떤 필요를 채워주기 위해 만들어지고, 시장에 나왔는지를 알아야 한다. 다음으로, 이 제품은 소비자의 필요를 어떻게 채워줄 것인가를 알아야 하며, 또 그 효과가 어떻게 나타날 것인가도 알아야 한다. 이 과정을 순서대로 정리하면, 자연스럽게 광고의 문안이 구성될 것이고, 이 문안에 따라 그림을 생각하면, 문안에 따르는 좋은 그림의 아이디어들이 떠오를 것이다. 문제는 이 문안과 그림들을 어떻게 주제와 맞게 배열할 것인가가 광고 구성에 핵심적인 요소가 될 것이다.

01 소비자의 속마음을 찾아라

소비자의 속마음(consumer's insights)이 참 중요하다. 이를 잘 찾아야, 말 뜻 그대로 소비자 마음속(inside)을 들여다볼(sight) 수 있는 것이다. 그래서 광고를 만드는 사람들은 낮이나 밤이나 소비자의 마음속을 살피느라 두 눈을 부릅뜨고, 두 귀를 종긋 세우고 산다. 지하철이나 만원버스 속의, 엘리베이터 속의 나와 전혀 관계없는 인생에 대해서도 지대한 관심을 갖는다.

사실 이 말은 사전에서는 통찰력이라고 말한다. 곧 '사물의 내적 본질을 직관에 의해 명확하게 보고 알 수 있는 능력'이라는 것이다. 직관이란 '논리를 따지지 않으면서, 사물에 대해 직접 알거나 배우게 되는 것'을 뜻한다. 설득력 있는 광고를 만들려면, 소비자의 속마음을 찾는 일이 무엇보다도 중요하다. 또 광고 만들기는 속마음 찾기가 전부라고 해도 지나친 말이 아니다. 그런데 속마음은 보통의 소비자 조사에서는 알기가 어렵다. 큰 집단을 대상으로 하는 전통적인 정량조사(quantitative research)로는 찾아내기 어려우므로, 주로 작은 집단을 대상으로 하는 정성조사(qualitative research)에 많이 기댄다.

그런데 애써 알아냈다 생각하더라도, 그냥 관찰이거나 이야기에 지나지 않아, 그것을 속마음이라 하기에 애매한 것도 많다. 이것은 어떤 계기에 따라 튀어나오므로, 꼭 이성적으로 설명되지 않는 경우가 많다. 그러나 찾아야 한다. 그래서 이를 광고에 반영하지 않으면, 공감대가 만들어지지 않기 때문이다. 광고를 접하는 소비자의 반응은 냉담하다. 아무리 멋진 그림이나 머리 문안으로 유혹을 해도, '광고는 광고니까' 하고 가볍게 받아들인다.

"나한테 뭘 해줄 건데?"라는 물음에 확실한 대답을 안 해주면, 눈길도 주지 않는다. 그런데 신기한 일은 사람들이 그것을 찾을 줄은 몰라도, 들으면 금방 안다는 것이다. 그래서 어렵고, 도전이 재미있기도 하다.

이와 같은 기본적인 사항을 알고 나면, 아이디어 내는 일로 들어가도 좋다.

02 광고 아이디어를 나타내는 법

■ **이야기판(story-board)을 그린다_** 이것은 영화나 광고의 설계도다. 집을 짓기에 앞서 설계도면을 그리듯이 광고를 찍기 위해서도 설계도를 먼저 그려야 한다. 이것을 그릴 때는, 그림의 연결성(continuity)을 생각해서 구성한다. 한 장면의 아이디어가 떠올라서 그림으로 그렸다면, 그 다음에는 어떤 장면으로 이어가야 할지를 결정해야 한다. 이렇게 이어지는 영상을 구성할 때는 몇 가지 방법이 있다.

먼저, 첫 장면을 전체상황이 다 보이도록 먼샷(long shot)으로 시작한다. 이는 어떤 상황인지를 설명하는 샷이므로, 설정샷(establishing shot)이라 부른다. 그래서 보는 사람이 전체상황을 먼저 알게 한 뒤, 차례대로 상세하게 보여주는 것이다. 만일 첫 장면이 복잡한 도시에서 사람들이 무리지어 달리는 장면이라면, 그 전체장면을 먼저 보여준 뒤에, 사람들의 달리는 발의 움직임이나, 얼굴들을 차례로 보여주는 방식이다. 영화나 텔레비전 드라마에서 작품을 시작하는 전통적인 방식이다. 도대체 무슨 일인지 전체 맥락을 안 다음에, 궁금한 것을 하나하나 알아가는 것으로, 매우 자연스러운 진행방식이다.

그 반대로, 첫 장면을 작은 한 장면의 클로즈업에서 시작하여, 전체가 무슨 장면인지를 점차 드러내는 방식도 있다. 첫 장면에서 어디론가 황급히 달려가는 발들을 클로즈업으로 보여준 뒤, 다음 장면에서 달리는 사람들을 전체화면으로 보여주는 것이다. 보는 사람으로 하여금 처음부터 무슨 일인지 궁금하게 만드는 효과가 있다. 광고영상을 구성할 때, 어떤 방식이 더 좋다거나 나쁘다 할 수는 없다. 아이디어에 따라 자유롭게 골라서 쓰면 좋을 것이다.

또 하나의 전통적인 구성방식은 나란히 놓는 방식이다. 이 방식은 보는 사람에게 긴장과 의혹을 줄 수 있어 매우 효과적이다. 예를 들어, 복잡한 도시를 달리는 사람들을 보여주는 동안, 그 장면 사이사이에 커다란 공룡이 도시로 들어오는 장면을 끼워 넣는 방식이다. 그냥 단선으로 이어지던 구성에 갑자기 팽팽한 긴장감이 생긴다. 보는 사람의 주의를 모아서, 드라마를 흥미 있게 만드는 장치다. 극영화의 전통적인 구성방식이기도 하다. 그래야 보는 사람의 흥미를 지속시킬 수 있어 자주 쓰인다. 그러나 텔레비전 광고에서는 자주 쓰기 어렵다. 워낙 광고시간이 짧아서 나란히 구성할 여유가 없는 것이다. 그래서 기본 장면을 보여주는 동안 회상장면(flashback)을 넣어, 주인공의 회상이나 마음속을 나타내는 방법으로 쓴다.

■ **전언을 먼저 전하려 애쓰지 마라_** 우리나라에는 뚜렷한 이야기줄거리가 없이, 마치 인쇄광고처럼 한 상황만으로 구성되는 텔레비전 광고도 많다. 하지만 아무래도 그런 구성방식은 텔레비전 매체의 특징인 역동성이 떨어지므로, 보는 사람의 주의를 끌기가 어렵다.

첫 장면에 궁금한 상황을 제시하고, 차츰 그 궁금증을 풀어가다가, 마지막에 뜻밖의 결말로 쾌감을 주어 브랜드를 기억시키는 방식이 더 효과적인 것이다. 칸, 클리오, 뉴욕페스티벌 등 국제광고제의 수상작들을 살펴보면, 대부분 이런 구성방식을 좋아하고 있다는 것을 알 수 있다. 왜냐하면 광고인지 알아차리는 순간, 그것을 피하려는 심리를 갖고 있는 소비자들

의 마음을 되도록 해치지 않으면서, 가까이 다가가려는 노력인 것이다.

목적의식이 지나치게 센 광고는 소비자들에게 더욱 쉽게 외면 받는다. 이제 텔레비전 광고에서 제품이나 용역의 좋은 점만을 드러내는 시대는 지났기 때문이다. 좋은 점을 말하지 않을 바에는 광고를 할 필요가 없겠지만, 그것을 앞면에 내세우지 않은 채, 넌지시 말을 건네는 전달기술이 필요하다.

비록 텔레비전 광고시간에 방송되지만, 광고라는 티를 내지 않으면서, 재미있게 농담을 한 마디 건네는 식의 부드러운 접근방식이 지금 세계의 텔레비전 광고에 나타나는 경향이다.

▶ **아이디어를 몇 개의 선으로 그린다_** 아이디어는 어떤 식으로 머리에서 나올지 예상할 수가 없다. 그래서 먼저 머릿속에서 그리고 있던 그림을 떠올린다. 그리고 그것을 종이에 그린다. 가장 단순하게 몇 개의 선만으로 그림을 그리는 연습을 시작하라. 사람을 그냥 나뭇가지처럼 그리고, 얼굴을 동그라미로 그려도 좋으니, 자꾸 그려보아야 한다.

▶ **아이디어를 글로 써라_** 복잡한 우리의 생각을 글로 적어서 나타내야, 오차가 적게 전달되는 법이다. 그림은 보는 사람에게 친밀하게 다가갈 수 있어 좋지만, 사람에 따라 여러 갈래로 해석을 하게 되므로, 아무래도 의사소통에 바라지 않는 오차가 생기기 때문이다.

텔레비전 광고 아이디어를 내는 광고의 대본작가가 되어보자. 광고작가는 영화나 드라마의 작가처럼 분량을 길게 쓸 필요가 없으니, 일하기가 상대적으로 쉽다. 광고대본은 짧아서 전체가 한눈에 보이므로, 구성을 하기에도 쉽다. 쓰고 나서 잘못된 부분이나 아쉬운 부분을 금방 찾아낼 수 있어 고치기도 쉽다.

일단 글로 대본을 쓰는 방식을 권한다. 실제로 외국의 광고작가들은 직능이 문안작성자든, 문안작성 책임자든 상관없이 아이디어가 생각나면, 대본을 먼저 쓴다. 짧게 쓰는 것이 요령이다. 실감나게 그리기 위해 너무 길게 쓰면, 읽기도 전에 지루해질 수 있다. 대본을 읽는 사람은 처음부터 광고대본이라는 것을 알고 읽으므로, 길면 자세히 읽으려 하지 않는다. 그래서 되도록 짧게 쓴다. 어차피 15초나 30초 길이의 광고대본을 길게 쓸 이유는 없다.

앞에서 설명한 극적구성 원리를 잘 생각하여, 짧고 재미있는 이야기를 만들어야 한다. 모든 이야기의 시작은 자유롭게 하되, 마지막 부분에 반드시 '반전'을 설정하라. 이것이 비결이다. 반전이 없으면, 이야기가 아니라는 생각을 하면 된다. 반전의 기술을 배우려면, 결말의 반전이 뛰어난 할리우드의 영화를 많이 보는 것이 좋다. 인상을 깊게 만들기 위해, 반전이 힘센 이야기를 개발하는 데 힘써야한다. 때로 이야기의 결말에 반전이 없는데도 깊은

인상을 남기는 아이디어가 있다. 그것은 마지막에 소개되는 브랜드 자체가 이야기의 반전이 되는 경우다.

배가 나온 중년남자가 야산에 오른다. 다 올라가서는 몸을 움츠려서 공처럼 동그랗게 만들고는 산 아래로 굴러 내린다. 30초 광고에서 28초 동안 이 움직임을 되풀이한다. 마지막 2초에 슬그머니 떠오르는 나이키 로고. 물론 문안은 없다. 뒷음악이나 성우의 화면밖 목소리(voice-over)도 없다.

경우에 따라 마지막에 반전을 설정하기 어려운 경우도 생긴다. 이때는 마지막 부분에 이야기의 반전이 되는 내용을 매우 짧은 문안으로 만들어 끼워 넣는다.

애니메이션으로 그린 원시시대의 한 장면. 허허벌판에서 원시인들이 사냥에서 공룡을 추격한다. 괴성을 지르며 돌도끼를 들고 따라간 곳은 절벽. 그 끝에서 잠시 멈추어 생각하던 공룡이 제자리에서 팔짝 뛰자, 뒤따라오던 원시인들은 달리던 관성으로 모두 낭떠러지 아래로 떨어지고 만다. 이때 공룡을 닮은 성우의 목소리와 자막. "배고파? -니신 컵라면"

글만으로 모자랄 때는 도움이 될 만한 그림을 구해서 붙여라. 잡지에서 오려낸 사진이나 인터넷 사이트에서 구한 사진, 영화나 비디오에서 집어낸 사진 등 아무 것이나 설명에 도움이 되는 사진이면 된다. 아이디어와 관계있는 동영상을 편집해서 보여주어도 효과적이다.

■ **핵심이 되는 그림을 찾아라_** 텔레비전 광고에서는 여러 개의 이미지들이 이어져서 나타난다. 그래서 광고를 구성하는 사람은 그림의 장면들을 배열하고, 잇는 일에 신경 쓰느라고 정작 중요한 핵심 아이디어를 놓치는 경우가 생긴다. 인쇄광고처럼 하나의 장면이 기억나게 해야 할 텐데, 여러 장면이 소개되면서 구성이 복잡해진다. 따라서 보는 사람들은 주요 장면을 기억하기가 어려워진다. 간단한 해결책이 있다. 텔레비전 광고를 나타낼 때, 인쇄광고를 나타낸다고 생각하라. 텔레비전 광고를 움직이는 인쇄광고라고 생각하면 쉽다.

어차피 소비자가 기억해주기를 바라는 것은 하나의 힘센 이미지다. 여러 장면에 신경 쓰다가, 가장 중요한 핵심이 되는 그림(key visual)을 놓치는 일은 피해야한다. 이름 그대로 핵심은 딱 하나다. 텔레비전 광고를 포스터로 생각하라. 핵심이 되는 그림을 먼저 팔아라. 나머지 요소는 자석처럼 자동으로 따라붙는다.

◎ 이야기판(story-board) 만들기

구성이 끝났으면, 이제 이야기판을 만든다. 이것은 광고를 만드는 데 필요한 아이디어들을 모두 모아서 그림과 문안으로 나타낸 것으로, 이것이 바로 광고제작의 설계도가 되는 것이며, 방송 프로그램 기획에서 말하는 대본인 것이다. 여기에 착상의 문제점이나 약점이 있으면 곧바로 눈에 띌 뿐 아니라, 의사결정의 매개물로 없어서는 안 될 결과물이다. 이야기판의 결정은 곧 제작의 출발점이 된다.

이야기판을 만들기에 앞서, 아이디어의 전개를 대략적으로 그린 가대본(rough conti)을 만든다. 이것을 정리하여 정교한 그림과 문안으로 정리한 것이 이야기판이다. 이야기판은 뒤에 연출자에게 넘겨져, 연출계획표를 만드는 바탕이 된다. 이것은 마지막으로, 광고대행사가 광고주에게 광고제작 계획을 설명하기 위해 만들어지는 것이다.

제작형식은 가운데 그림을 그리고, 오른쪽에 문안을 적는다. 그림은 때로 사진이나 영상으로 대체하여 제시하기도 한다. 일반적으로 2~3초 길이의 내용을 한 장의 그림으로 나타내기 때문에, 30초 광고의 경우 평균 10~12장의 그림이 필요하다. 매우 간단하게 만드는 경우에는 이미지판(image board)이라 하여 한두 장의 그림이나 사진으로 대신하는 경우도 있다. 이야기판은 기획의도의 핵심이 되는 그림을 눈에 띄게 그려서, 인상적으로 보이게 해야 할 것이다. 그러면 이야기판을 어떻게 만들 것인가?

텔레비전의 드라마적인 가능성에는 거의 제한이 없다. 그러나 인쇄광고보다 텔레비전 광고에서 더 많이 쓰이는 두 가지 기법을 생각하면서 일을 시작하는 것이 좋다.

이는 실연(demonstration), 곧 제품이 어떻게 작용하는지 보여주는 것과, 설명(narrative), 곧 이야기를 말해주는 것이다. 대부분의 텔레비전 광고는 증명과 이야기의 조합이라고 할 수 있다.

■ **실연_** 소비자에게 제품이 어떻게 작용하는지를 보여주고 그것의 좋은 점을 증명하라.

　A. **쓰고 있는 제품을 바로 보여주는 광고**: 소비자에게 제품의 내용과 쓰는 방식을 보여주라. 어떻게 깡통 따개로 깡통을 따는지, 어떻게 부엌칼로 토마토를 써는지 등, 솔직하게 제품의 좋은 점을 증명하라.

　B. **기능 시험**: 그 제품으로 할 수 있는 극적인(그러나 사실적인) 것들을 증명하라.

　　a. **경쟁제품과의 비교_** 어느 쪽이 더 양이 많은지, 또는 같은지를 보여주기 위해 스파게티 소스를 나란히 부어보는 것

b. 쓰기에 앞서, 그리고 쓴 뒤_ 제품을 쓰기에 앞서, 회색 머리를 보여주고, 제품을 쓴 뒤, 검은 머리를 보여준다. 또는 세제에 담기에 앞서, 얼룩이 진 넥타이를 보여주고 나서, 제품을 쓴 뒤, 깨끗해진 넥타이를 보여준다.

제품의 한계를 테스트하는 예. 아이러니한 내레이션에 주목하라(물론 재미도 있다)
*자료출처: 조지 펠튼 〈광고 크리에이티브 전략〉(2000)

■ **설명_** 인쇄광고에서는 글로만 제시했던 것을 텔레비전에서는 이야기로 나타낼 수 있다. 많은 광고들은 작은 이야기- 재미있거나 진지한 이야기, 단편들로 구성되거나 하나의 긴 연속물, 탁자 주변의 가족들, 느리게 거리를 내려가는 아이들- 들로 구성된다. 이런 것들은 보통 이야기, 짧은 이야기, 또는 삶을 풍요롭게 하는 제품과 관련된 이야기 등으로 간략하게 말해진다. 그러나 낭독은 몇 가지 유형으로 나눌 수 있다.

　A. **줄거리를 만들어 보여주기:** 제품의 가치를 단순히 설명하거나, 탁자 위에서 그대로 보여주는 것 대신에, 이야기체로 줄거리를 구성하여 보여줄 수 있다.

　B. **삶의 한 단편:** 이 방법은 이야기 상황 안에서 증명하는 것보다 더욱 단호한 적극적 판매 방식이다. 때로 이것은 문제/해결 광고라고 불리며, 우리는 이런 광고를 무수

히 보아왔다. 광고는 지저분한 옷들, 나쁜 냄새, 더러운 유리창들 같은 문제를 제시함으로써 시작한다. 소비자의 대리인(곧 광고 속의 인물)은 무엇을 해야 할지 당혹해한다. 제품이 나온다. 경우에 따라서는 친구의 충고가 있다. 문제가 풀린다. 결과가 입증되는 순간, 제품에 감사의 말을 전하고 광고는 끝난다(펠튼, 2000).

그밖에도 비네트, 브랜드 이미지 몽타주, 작은 영화, 제품의 영웅화, 증언식 광고 기법 등 이야기판을 만드는 여러 가지 기법들이 많이 있다. 이들 기법들을 잘 배우고 익히면, 앞으로 텔레비전 광고를 만드는 데에 매우 도움이 될 것이다.

경쟁제품과 나란히 놓고 비교하는 것은 예리해야 한다. 이 광고는 애완견용 사료의 진부한 표현을 유머스럽게 비틀어 꼬아 개가 아닌 사람에게 어떤 브랜드가 더 나은가를 물으면서 보기 좋은 것에 기초하여 판단하도록 요구하고 있다.

○ 연출자 고르기

광고주가 광고 아이디어를 승인하면, 광고대행사는 광고를 만들 제작사를 찾는다. 정확히는 광고를 만들 연출자를 찾는다고 할 수 있다. 광고대행사의 첫 시기에는 대행사 안에 광고제작부가 있어 광고를 직접 만들었다. 그러다가 연출자들이 점차 독립하여 광고제작회사를 차렸다. 그래서 지금은 연출자 중심으로 광고를 만들게 되었다.

광고대행사는 여러 연출자들에게 말해서 제작계획서를 제출하도록 하여 이들을 받아보고 비교하여, 마음에 드는 연출자를 골라서 계약을 맺고 일을 맡긴다. 계약문화가 발달한 외국에서는 경쟁입찰 방식으로 연출자를 정한다. 승인받은 아이디어를 여러 연출자들에게 보내어, 그들의 제작계획과 예산계획을 받아보고 그것을 바탕으로 정한다.

대행사로부터 제작을 의뢰받은 연출자는 연출계획표를 만들어 대행사에 제출하는데, 여기에 광고작품에 대한 해석과 모든 계획을 담는 것이다. 몇 문장의 글로 자신의 제작의도를 적는 방식이 일반적이다. 직접 찍어서 보여줄 수는 없으므로, 여러 가지 방식으로 의도를 나타낸다. 글로 쓰기 어려운 부분은 자료화면을 보여주거나, 제작비를 많이 들이지 않는 범

위 안에서 영상으로 미리 만들어 보여줄 수도 있다(윤석태 외, 2012).

◉ 출연자 뽑기

출연자는 광고주와 일정 기간 전속된 전속 출연자와 작품에 따라 뽑히는 단기 출연자의 두 가지로 크게 나뉜다. 유명 연예인이나 운동경기 스타들의 전속계약은 모델대행사와 광고회사를 통해 광고주가 직접 계약한다. 단기 출연자들은 모델대행사에서 추천한 인물들 가운데서, 연출자가 골라서 광고주에 추천하는 것이 일반적이다. 출연자들의 섭외나 계약 등의 복잡한 일과 새로운 인물을 찾는 일 등은 모두 모델대행사에서 맡아하고 있다.

출연진은 연예인, 패션모델, 운동경기 스타, 전문 모델, 그리고 일반인으로 나뉜다. 이들의 출신에 따른 성격과 직업적인 습성, 그리고 한 사람 한 사람의 이미지가 만들어져 있으므로, 작품 내용에 따라 출연자를 고르는 일에 신중해야 한다.

모델을 고르는 경우, 반드시 두 사람 이상 추천하는 것이 좋으며, 사진과 함께 카메라로 클로즈업, 가운데샷, 전신샷으로 찍은 테이프를 제출하도록 한다. 찍을 때는 대화하는 모습, 특히 웃는 모습을 담는 것을 잊어서는 안 된다. 웃는 모습에 출연자의 모든 것이 나타나기 때문이다. 우리나라 모델은 물론, 외국인 모델을 출연시키는 경우에도 다음 사항을 미리 점검하는 것이 좋다.

> - 기획의도나 제품이 갖고 있는 이미지와 맞는가?
> - 경쟁회사의 광고나 프로그램 제작에 출연한 일은 없는가?
> - 실제의 나이와 영상에서의 나이 차이는 없는가?
> - 사진으로 추천된 모델의 현재 상태를 확인했는가?
> - 음색은 어떠한가?
> - 추문은 없는가?
> - 광고주 회사 안에 숨겨진 특별한 제한조건은 없는가?
> - 요구하는 출연료는 알맞은가?
> - 필요한 증명서, 자격증이나 특기를 갖고 있는가?
> - 제작기간 동안 제한되는 조건은 없는가?

외국인을 모델로 하여 출연계약을 하는 경우에는 변호사가 참여하는 계약서를 만들어야 한다. 여러 가지 까다로운 조건을 미리 명확하게 하지 않아서 실제 촬영에 들어갔을 때,

추가비용을 요구하는 경우가 많기 때문이다. 특히 연출계획표 밖의 것을 찍으려 할 때는 우리나라 관행과 달리, 문제를 제기하는 것이 일반적이다.

출연계약을 맺을 때, 다음과 같은 점을 미리 점검해야 한다.

- **매체_** 활용 매체의 구체적 구분
- **기간_** 방송을 시작하는 날과 끝내는 날
- **지역_** 일부 지역 또는 전국, 해외에서 방송되는 나라 명시
- **경쟁범위_** 경쟁제품 광고출연 제한범위
- **지불_** 출연료 지불방법, 지불기간 명시
- **계약자_** 본인 또는 소속회사 확인

○ 제작비 계산

제작비 계산은 이야기판에 따른 가예산견적서와 연출계획서를 만든 다음, 제작 전 회의에 제출하는 본예산견적서로 나뉜다. 제작 전 회의 뒤, 내용이 바뀔 때, 마지막으로 다시 만들어 제출한다. 제작비는 제작사의 책임으로 계산하는 것이 원칙이며, 제작사에서 만들어 제출한 예산견적은 광고대행사를 통해 광고주에게 전달된다. 해외제작이 있을 경우, 현지의 담당자가 만든 견적서가 따로 만들어져 함께 전달된다.

제작비 단가는 나라마다 다르나, 대체로 항목을 나누는 것은 비슷하다.

- **기획비_** 기획담당자 기획비, 이야기판 작화비 등
- **제작비_** 제작사의 인건비
- **연출료_** 연출자와 조연출자의 연출료
- **편집비_** 편집자의 인건비
- **특수작업 연출료_** CG 등 특수작업에 참여하는 감독의 연출료
- **제작 전 회의비_** 회의를 준비하기 위한 비용에서 자료수집 및 촬영에 이르기까지 일체의 비용
- **기술 인건비_** 제작요원들의 인건비
- **촬영 기자재 비용_** 촬영 기자재의 임대비용
- **특수 기자재 비용_** 특수 기자재 임대비용
- **촬영비용_** 촬영기간에 드는 모든 비용, 교통비, 운반비, 숙박비 등
- **연주소 비용_** 연주소 사용료, 무대장치 디자인과 설치비 등

- **미술비_** 대, 소도구와 일체의 소모품 구입비용, 미술요원들의 인건비 등
- **출연료_** 모델의 출연료
- **동화비용_** 애니메이션을 제작하는 데 드는 비용
- **필름 및 현상료_** 필름 구입비용과 현상비
- **녹음료_** 녹음실 사용료와 기술인건비, 녹음감독의 연출료, 음악의 선곡료와 저작권 사용료, 각종 효과음 사용료, 현장 출장비 등
- **프린트 비_** 방송용 테이프 복사비용
- **보험료, 기타**

◎ 제작 전 회의(Pre-Production Meeting, PPM)

이것은 합리적인 예산과 효과적인 방법으로 품질 높은 광고를 만드는 것을 목표로 1990년대부터 전 세계적으로 적용해오는 제도다. 제작과정에서 예산과 시간, 인력의 낭비를 줄이고, 수준 높은 작품을 만들자는 업계공동의 목적과 인식을 같이 하는 데서 자연스럽게 생겨난 것이다.

이것은 광고주, 광고대행사, 제작사, 그리고 제작에 관련된 각 부문별 책임자들이 모여서 작품을 찍기에 앞서 마지막으로 갖는 확인과정이자, 마지막 결정회의이기도 하다. 여기에 참석하는 사람들은 결정권을 갖는 책임자들이다. 제작사에서 주관하여 제시된 내용에 대해 책임을 지고 결정해야 하기 때문이다. 이 회의에서는 제작요원 소개로부터 진행일정, 연출계획표, 출연자 자료화면, 대소도구 준비물, 촬영장소와 현지 정보, 후반작업의 진행방법과 장소, 그리고 제작예산에 이르기까지 자세하게 준비되고, 제시되어야 한다.

이 과정에서 가장 핵심이 되는 부분은 연출자의 연출계획표 설명이다. 연출계획표와 제작 내용에 관한 설명을 듣고, 참석자 전원이 광고작품이 완성된 뒤의 결과를 예측할 수 있어야 하기 때문이다. 작품의 내용에 따라서는 여러 번 회의를 열 수가 있다. 일정을 잡을 때는 마지막 회의에서 주요사항이 바뀌는 경우도 있기 때문에, 이에 대처할 수 있는 시간의 여유를 갖는 것이 좋다.

이 회의는 기획담당자의 주관으로 진행되며, 회의를 시작하기에 앞서, 광고의 개념에 대한 간략한 설명이 있어야 한다. 참석자 전원에게 정확한 개념을 상기시키기 위함이다.

일반적으로 '제작 전 회의록(PPM BOOK)'에는 다음의 사항들이 적혀 있다.

- 광고주와 광고대행사 제작요원의 직위, 이름, 전화번호
- 제작사와 외부 관련업체에서 참여하는 요원들의 이름, 소속, 직책, 전화번호
- 제작진행 일정표
- 길이별 연출계획표...60초, 30초, 20초, 15초별 연출계획표
- 길이별 광고문안
- 영상의 시간 순번표
- 출연진의 정사진, 녹화테이프
- 연주소의 무대 설계도와 위치도
- 현장촬영 장소의 현장답사 사진과 녹화테이프
- 현장촬영 장소와 숙소의 위치약도
- 일기예보와 현지 정보
- 주요 대도구와 소도구의 사진 또는 현물목록
- 머리, 화장, 그리고 옷의 차림에 관한 자료나 사진
- 촬영용 제품의 치장 견본
- 해외촬영의 경우, 현지 제작요원들의 능력을 검토할 수 있는 자료
- 제작예산 견적서

제작사는 이 회의에서 결정된 사항을 적은 회의록을, 회의에 참석한 광고주와 광고대행사의 주요 관련자들에게 나눠주어야 한다(윤석태 외, 2012).

참고도서 목록

◆ 정형기. 2007. 〈캠코더로 배우는 영상제작의 첫걸음〉. 한울 아카데미.

◆ 정형기. 2014. 〈방송 프로그램〉. 내하출판사.

◆ 최상식. 1996. 〈TV 드라마 작법〉. 제3기획.

◆ 신봉승. 2013. 〈TV 드라마. 시나리오 창작의 길라잡이〉. 도서출판 선.

◆ 장해랑 외. 2004. 〈TV 다큐멘터리〉. 샘터.

◆ 설진아. 2005. 〈방송기획제작의 기초〉. 커뮤니케이션 북스.

◆ 김일태. 1995. 〈TV쇼 코미디 이론과 작법〉. 제3기획.

◆ 한국방송작가 협회. 2001. 〈비드라마 어떻게 쓸 것인가〉. 제3기획.

◆ 김문환. 1999. 〈TV뉴스의 이론과 제작〉. 다인 미디어

◆ 오미영. 2004. 〈토론 vs. TV토론〉. 도서출판 역락

◆ 윤석태, 정상수. 2012. 〈텔레비전 광고제작〉. 커뮤니케이션스북스.

◆ 한국방송협회. 1997. 〈한국방송70년사〉. KBS

◆ 로널드 B. 토비아스. 2002. 〈인간의 마음을 사로잡는 스무 가지 플롯〉. 김석만 옮김. 풀빛.

◆ 글렌 크리버 외. 2004. 〈텔레비전 장르의 이해〉. 박인규 옮김. 산해.

◆ 앤드루 호튼. 2012. 〈코미디 중심의 시나리오 쓰기〉. 주영상 옮김. 한나래.

◆ 앨런 로젠탈(Alan Rosental). 1997. 〈TV 다큐멘터리, 기획에서 제작까지〉. 안정임 옮김. 한국방송개발원.

◆ 마이클래비거(Michael Rabiger). 1998. 〈다큐멘터리〉. 조재홍·홍형숙 옮김. 지호.

◆ 윌리엄 밀러(William Miller). 1995. 〈드라마 구성론〉. 전규찬 옮김. 나남.

◆ 앤 쿠퍼첸. 1996. 〈지구촌의 게임쇼〉. 이영음 옮김. 한국방송개발원.

◆ 데이빗 클레일러 Jr. 외. 1999. 〈메이킹 뮤직비디오〉. 소재영 옮김. 책과 길.

◆ 앤 카플란. 1996. 〈뮤직비디오, 어떻게 읽을 것인가〉. 채규진 외 옮김. 한나래.

◆ 이보르 요크(Ivor Yorke). 1997. 〈텔레비전 뉴스〉. 백선기 옮김. 한국방송개발원.

◆ 조지 팰튼(George Pelton). 2000. 〈광고 크리에이티브 전략〉. 박재관 옮김. 책과길.

INDEX

저자 약력

정형기

서울대학교 문리과대학 사회학과 졸업
부산대학교 행정대학원 행정학과 졸업

동양방송(TBC) 프로듀서
한국방송공사(KBS) 교양제작국 차장
제주방송국 방송부장
춘천방송총국 편성제작국장
편성운영본부 편성실 주간
'93대전 EXPO KBS 방송단장
연수원 교수

동아방송대학 겸임교수
공주영상대학 외래교수
극동대학교 방송영상학부 영상제작학과 개설
주임교수, 학부장 역임

저서

• 캠코더로 배우는 영상제작의 첫걸음(한울 아카데미, 2007) *방일영 문화재단 저술지원
• 우리나라의 방송(신성출판사, 2010)
• 방송 프로그램 편성(내하출판사, 2013) *한국언론진흥재단 저술지원
• 방송 프로그램(내하출판사, 2014)
• 방송 프로그램 연출(내하출판사, 2015)
• 지상파방송의 세계화와 타매체와의 편성차별화(한국방송개발원, 1994, 공저) *방송개발원 저술지원
• 제작시스템의 효율적 재편방안 연구(1994, 논문)

방송 프로그램 기획

발행일 2016년 2월 15일
저 자 정형기
발행인 모흥숙
발행처 내하출판사
등 록 제6-330호
주 소 서울 용산구 한강대로 104 라길 3
전 화 02) 775-3241~4
팩 스 02) 775-3246
E-mail naeha@unitel.co.kr
Homepage www.naeha.co.kr

ISBN | 978-89-5717-444-9
정가 | 32,000원

**Broadcasting
Program
Planning**